화가
반 고흐
이전의

판 호흐

화가
반 고흐
이전의

판 호흐

Van Gogh: THE LIFE

스티븐 네이페
그레고리 화이트 스미스
최준영 옮김

민음사

Grateful acknowledgment is made to the following for permission
to reprint previously published material:

Ton de Brouwer: Excerpts from Van Gogh en Nuenen, 2nd
edition, by Ton de Brouwer(Venio, Netherlands: Van Spijk, 1998).
Reprinted by permission of Ton de Brouwer, founder of Vincente at
Nuenen, www.vgvn.nl.

Fuller Technical Publications: Excerpts from Vincent and
Theo Van Gogh: A Dual Biography by Jan Hulsker, edited by James
M. Miller(Ann Arbor, MI: Fuller Technical Publications, 1990).
Reprinted by permission of Fuller Technical Publications.

Hachette Book Group: Excerpts from The Complete Letters of
Vincent van Gogh, translated by Johanna Bonger, originally
published by The New York Graphic Society and subsequently
published by Little, Brown & Co.(second edition, 1978, third
printing, 1988). Reprinted by permission of Hachette Book Group.

Rizzoli International Publications, Inc.: Excerpts from Van Gogh:
A Retrospective, edited by Susan A. Stein(New York: Hugh Lauter
Levin Associates, 1986). Reprinted by permission of Rizzoli
International Publications, Inc., 300 Park Avenue South, New York,
NY 10010, www.rizzoliusa.com.

Thames and Hudson Ltd.: Excerpts from Taine's Notes on England
by Hippolyte Taine, translated by Edward Hyams(London: Thames
and Hudson, 1957). Reprinted by permission of Thames and
Hudson Ltd., London.

Ken Wilkie: Excerpts from In Search of Van Gogh by Ken Wilkie
(Roseville, CA: Prima Books, 1991). Quotes within the text
attributed by Enid Dove-Meadows, Piet van Hoorn, Baroness
Bonger, and Madame Baize were made to Ken Wilkie.
Reprinted by permission of Ken Wilkie.

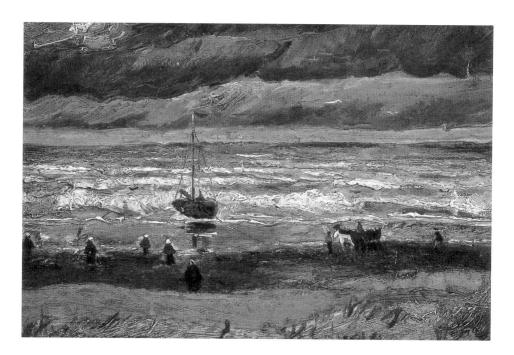

「스헤베닝언의 바다 풍경」 1882. 8.
캔버스에 유채, 51×34.6cm

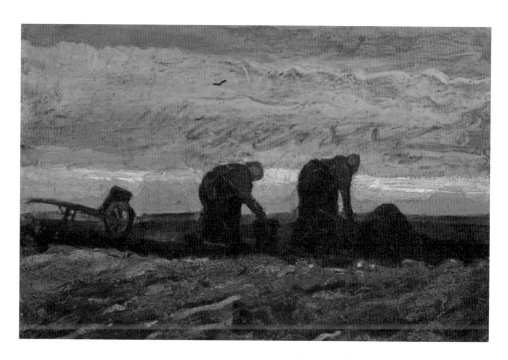

「황야의 두 여인」 1883. 10.
캔버스에 유채, 35×27cm

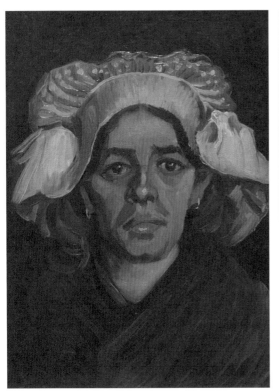

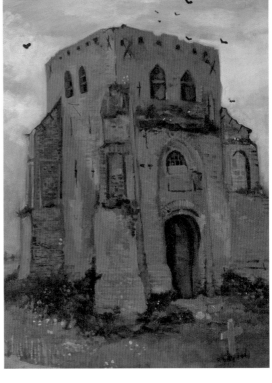

「여자 두상」 1885. 3.
캔버스에 유채, 36×44cm

「누에넌의 옛 교회 탑: 농부들의 교회 묘지」
1885. 5~6. 캔버스에 유채, 88×65cm

「감자 바구니」 1885. 9.
캔버스에 유채, 60×44.5cm

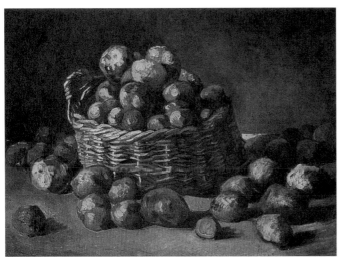

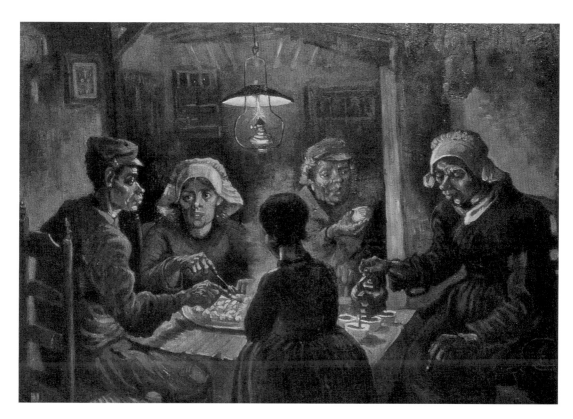

「감자 먹는 사람들」 1885. 4~5.
캔버스에 유채, 114×81cm

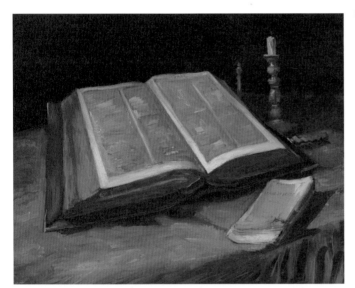

「성서가 있는 정물」1885. 10.
캔버스에 유채, 78×65cm

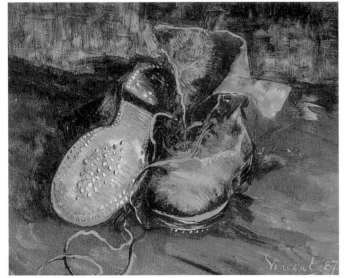

「장화 한 켤레」1887
캔버스에 유채, 41.6×34cm

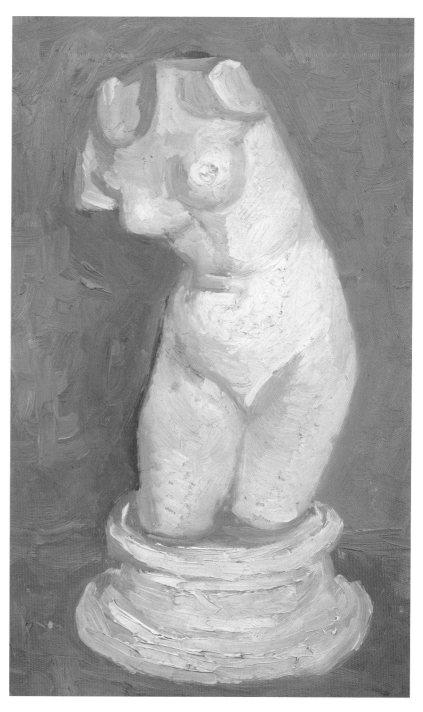

「비너스 토르소」1886. 6.
캔버스에 유채, 27×35cm

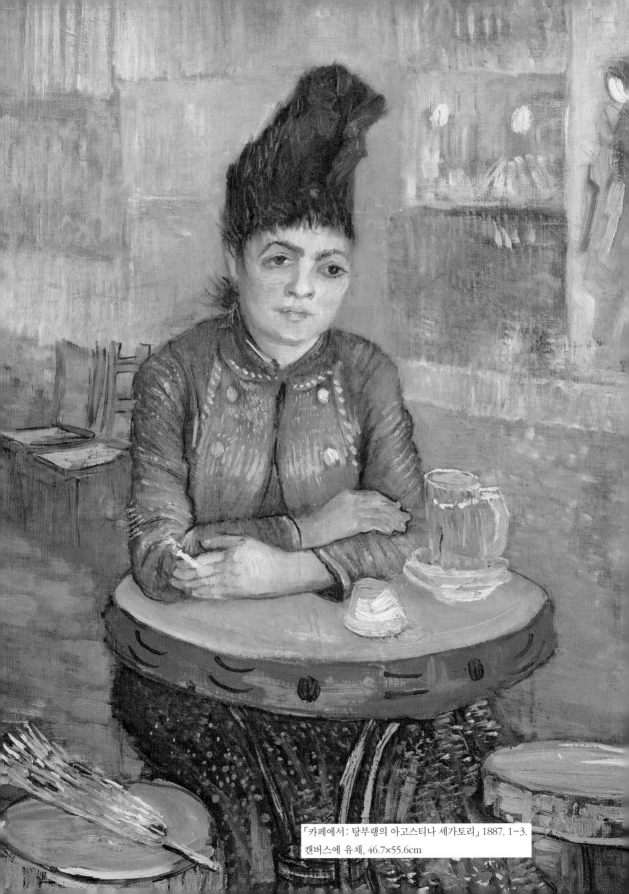

「카페에서: 탕부랭의 아고스티나 세가토리」 1887. 1~3.
캔버스에 유채, 46.7×55.6cm

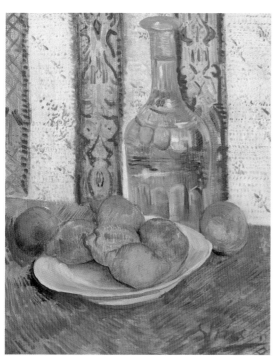 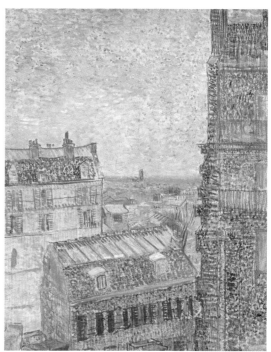

「물병과 감귤 접시」 1887. 2~3.
캔버스에 유채, 38×46cm

「테오의 아파트에서 보이는 풍경」 1887. 3~4.
캔버스에 유채, 38×46cm

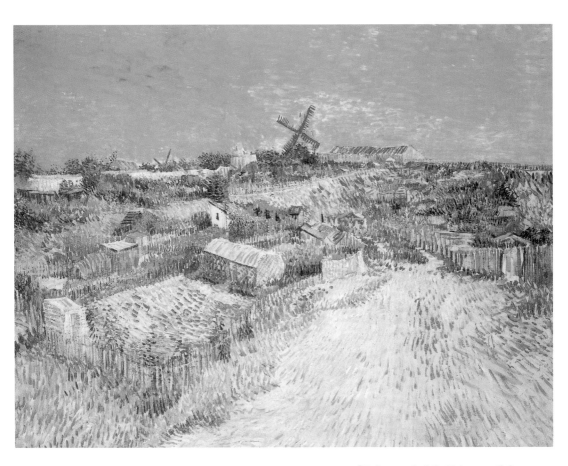

「몽마르트르의 텃밭: 몽마르트르 언덕」
1887. 6~7. 캔버스에 유채, 120×96cm

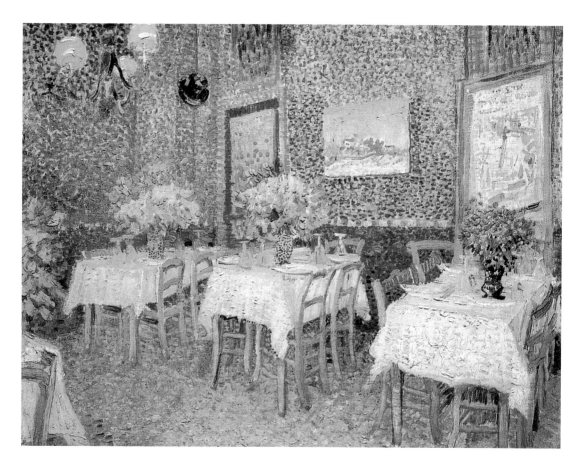

「레스토랑의 실내 장식」 1887. 6~7.
캔버스에 유채, 56×45.4cm

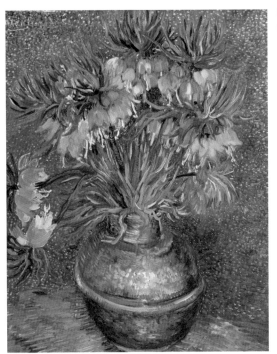

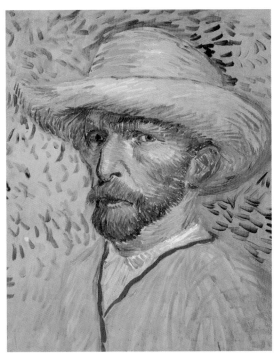

「패모꽃이 담긴 구리 화병」
1887. 4~5. 캔버스에 유채,
60.6×73.3cm

「밀짚모자를 쓴 나의 초상」1873
캔버스에 유채, 33×41cm

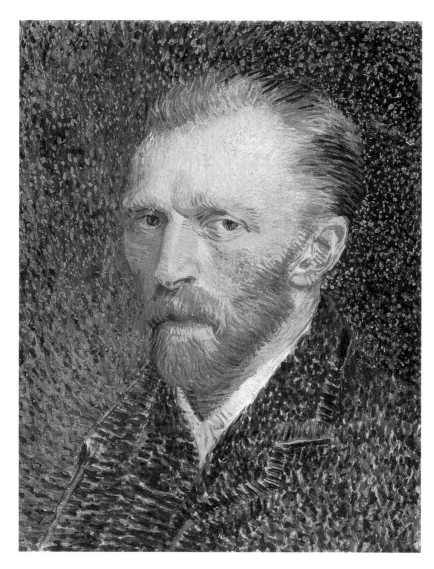

「자화상」 1887
판지에 유채, 34.3×42cm

「자고새가 있는 밀밭」 1887. 6~7.
캔버스에 유채, 64×54.3cm

「꽃이 핀 자두나무: 히로시게 모작」 1887. 10~11.
캔버스에 유채, 46×55cm

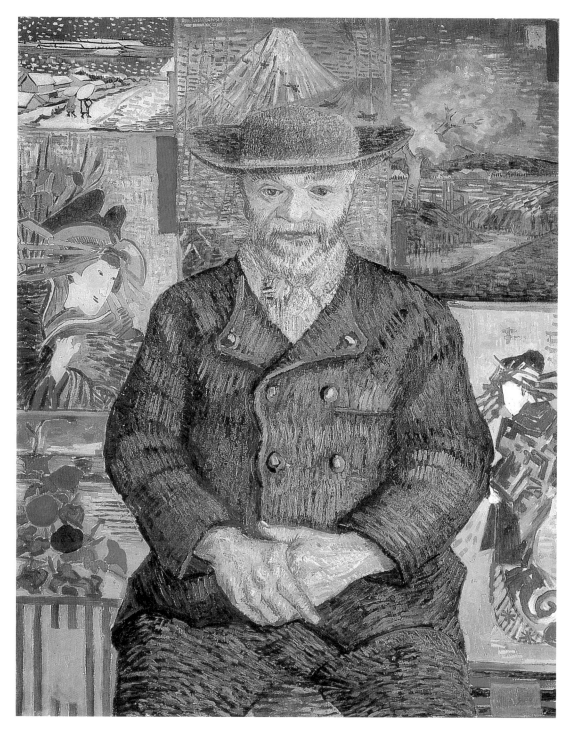

「페르 탕기의 초상」 1887
캔버스에 유채, 75×92cm

「꽃이 핀 분홍색 복숭아나무:
마우버를 추억하며」1888. 3.
캔버스에 유채, 59×73cm

「화가의 자화상」 1887. 12~1888. 2.
캔버스에 유채, 50.5×65cm

「생트마리드라메르 해변의 낚싯배」 1888. 6.
캔버스에 유채, 81×64cm

「여자들이 빨래 중인 아를의 랑글루아 다리」 1873
캔버스에 유채, 65×54.3cm

「추수」 1888. 6.
캔버스에 유채, 92×73cm

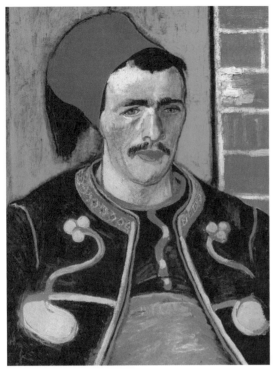

「주아브인」 1888. 6.
캔버스에 유채, 54.3×65cm

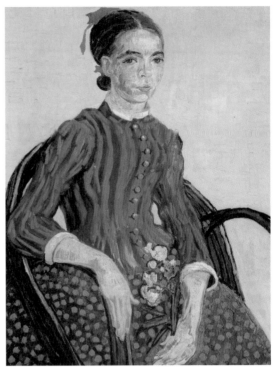

「앉아 있는 일본 처녀」 1888. 7.
캔버스에 유채, 60×74cm

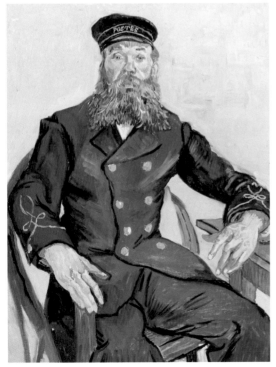

「우체부 조제프 룰랭의 초상」
1888. 8. 캔버스에 유채, 65×81cm

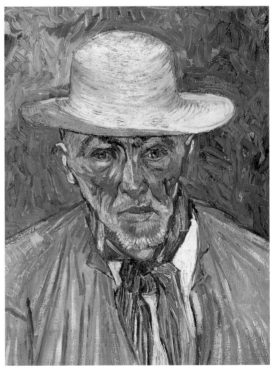

「파시앙스 에스칼리에의 초상」
1888. 8. 캔버스에 유채, 54×64cm

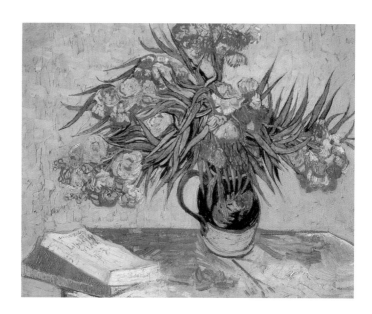

「정물: 협죽도 화병과 책」 1888. 8.
캔버스에 유채, 73×60cm

「아를 라마르틴 광장의 밤 카페」 1888. 9.
캔버스에 유채, 89×70cm

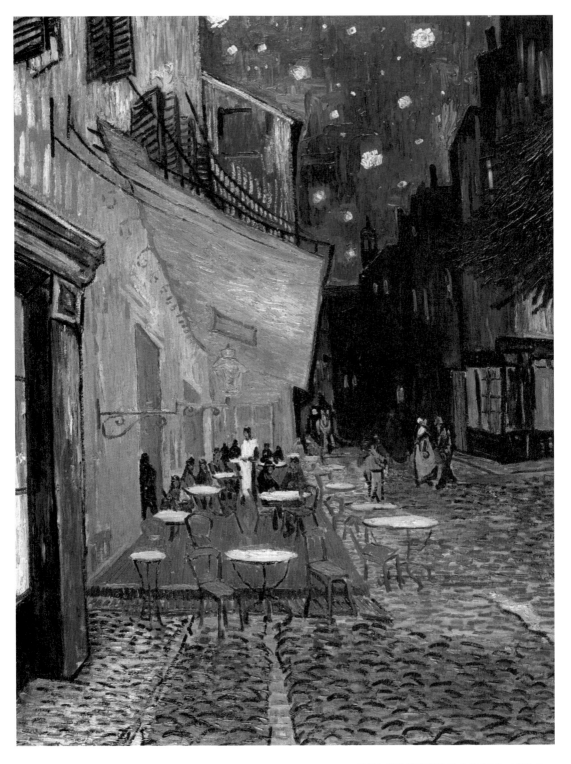

「아를 포룀 광장의 밤의 카페테라스」 1888. 9.
캔버스에 유채, 65.7×81cm

「노란 집: 길거리」 1888. 9.
캔버스에 유채, 81×65.7cm

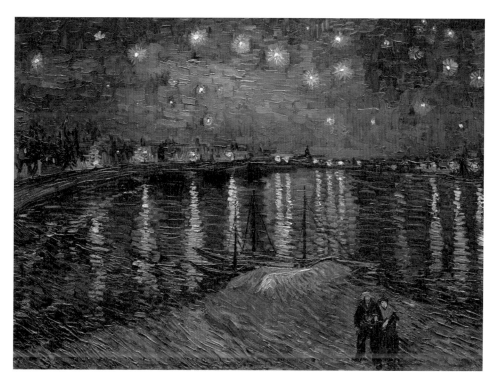

「론 강 위로 별이 빛나는 밤」 1888. 9.
캔버스에 유채, 92×28.3cm

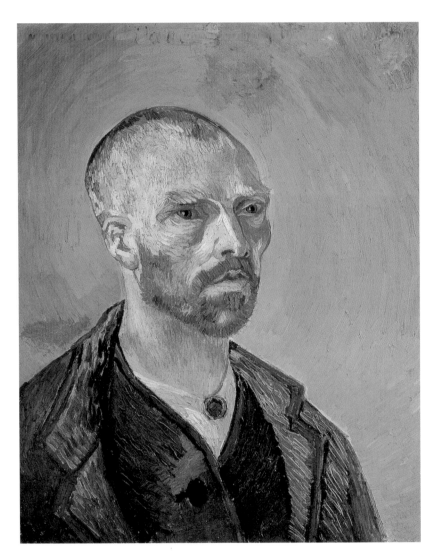

「자화상: 고갱에게 헌정」1888. 9.
캔버스에 유채, 52×61.6cm

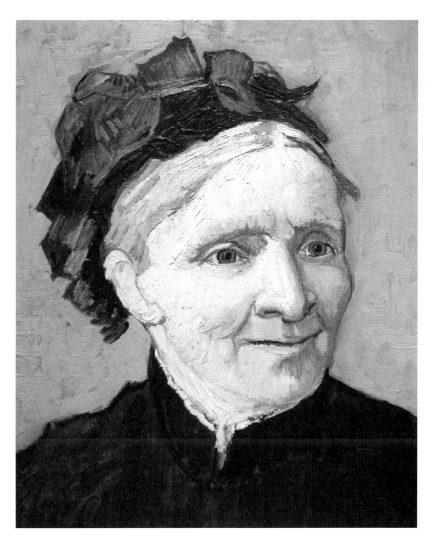

「화가 어머니의 초상」 1888. 10.
캔버스에 유채, 32.7×40.3cm

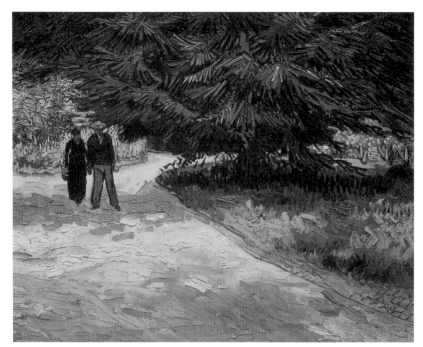

「시민 공원을 걷는 부부와
푸른 전나무: 시인의 정원3」
1888. 10. 캔버스에 유채,
92×73.3cm

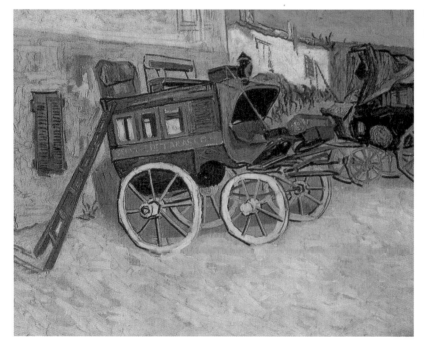

「타라스콩의 마차」 1888. 10.
캔버스에 유채, 92×72cm

「아를 여인: 책을 보는 지누 부인」
1888. 11. 혹은 1889. 5.
캔버스에 유채, 72×89.5cm

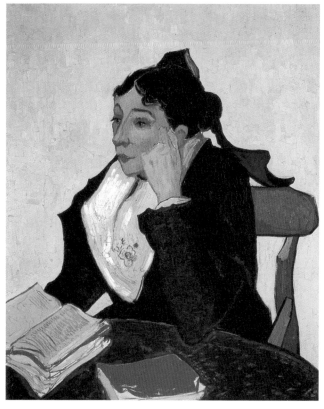

「요람을 흔드는 룰랭 부인: 자장가」 1889. 1.
캔버스에 유채, 74×93cm

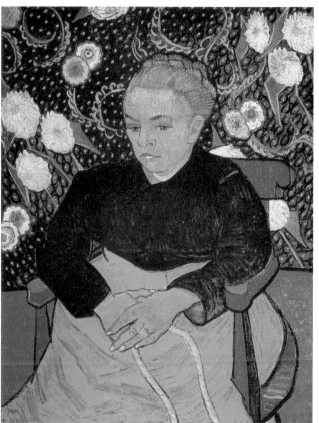

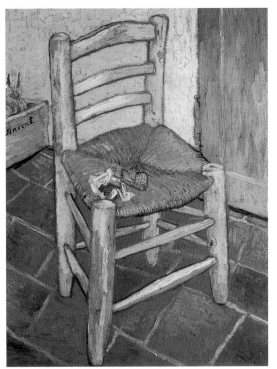

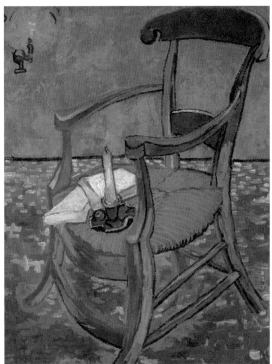

「담뱃대가 놓인 핀센트의 의자」
1888. 12. 캔버스에 유채,
73.3×93cm

「고갱의 의자」 1888. 12.
캔버스에 유채, 72×90.5cm

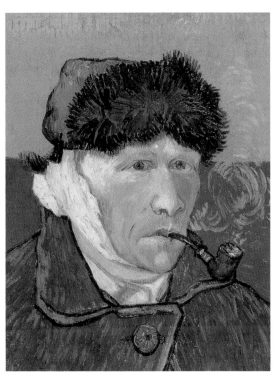

「귀에 붕대를 감고 담뱃대를 문 나의 초상」
1889. 1. 캔버스에 유채, 45×51cm

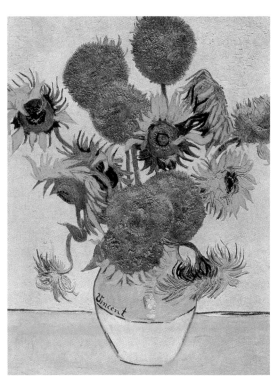

「정물: 해바라기 열다섯 송이가 꽂힌 화병」
1888. 8. 캔버스에 유채, 73×93cm

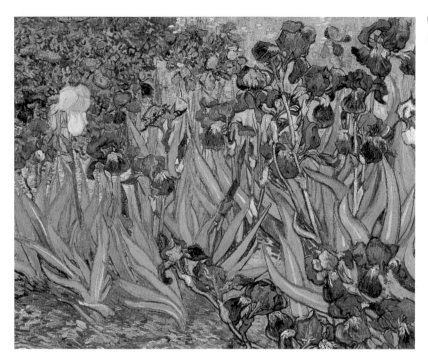

「붓꽃」 1888. 5.
캔버스에 유채, 93×71cm

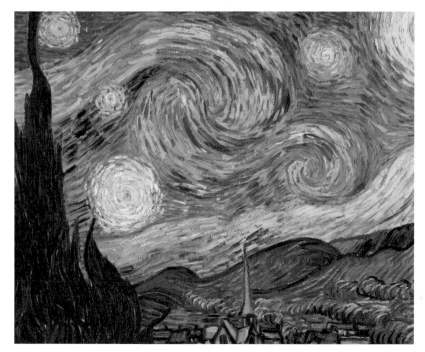

「별이 빛나는 밤」 1889. 6.
캔버스에 유채, 92×72cm

「사이프러스나무」 1889
캔버스에 유채, 73×94.6cm

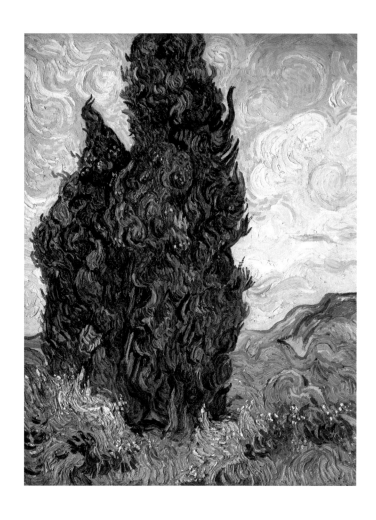

「담쟁이덩굴에 뒤덮인 나무둥치」 1889. 7.
캔버스에 유채, 92×74

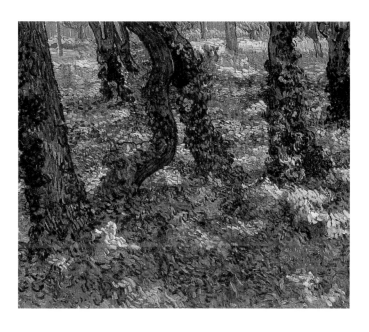

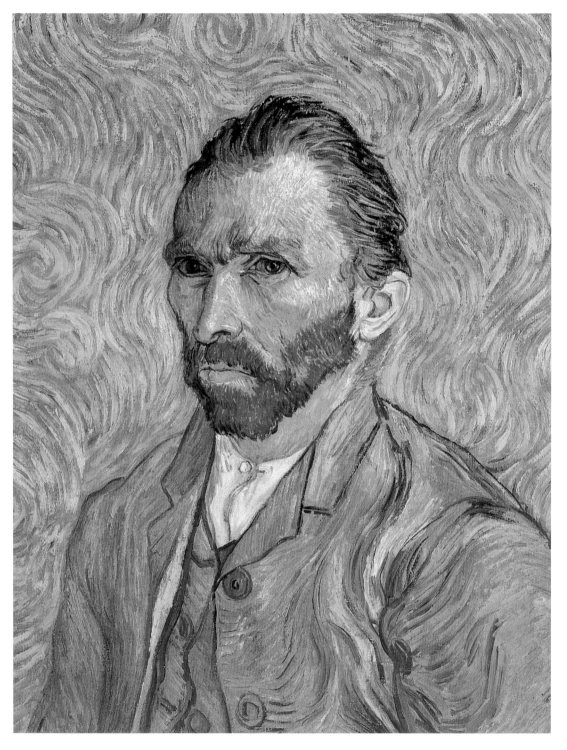

「자화상」 1889
캔버스에 유채, 54.3×65cm

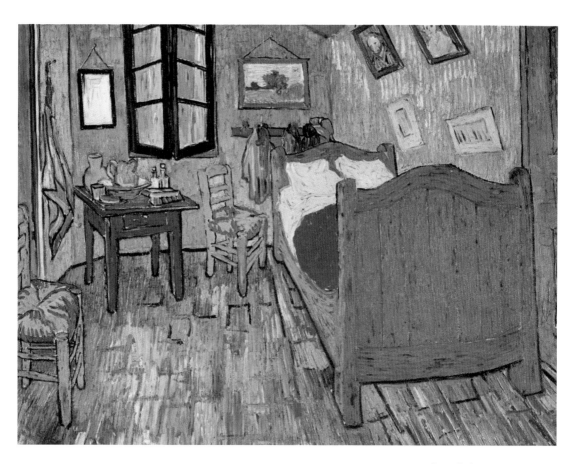

「호흐의 방」 1889. 9.
캔버스에 유채, 92×73cm

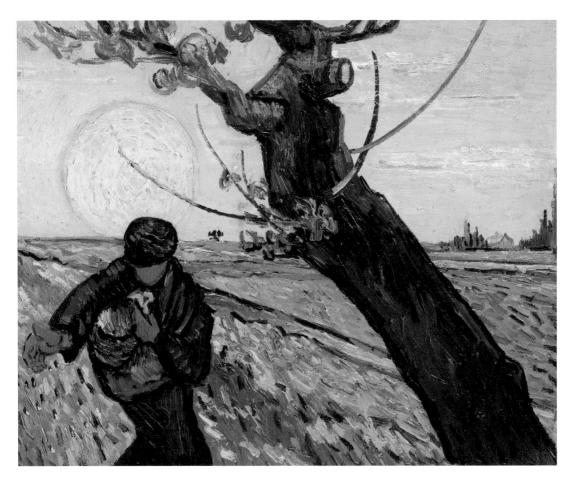

「씨 뿌리는 사람」 1888. 11.
캔버스에 유채, 40×32cm

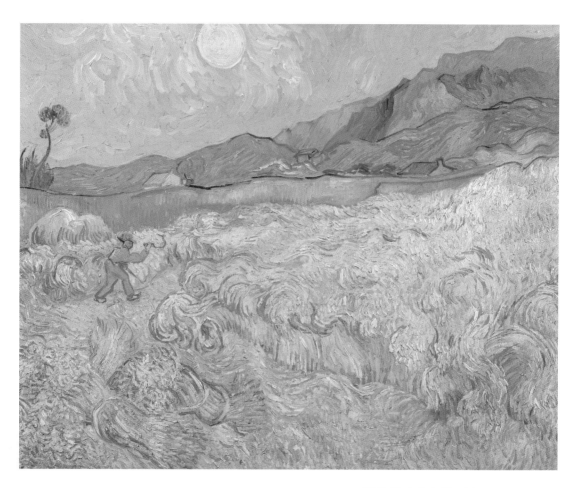

「수확하는 농부가 있는 밀밭」1889. 9.
캔버스에 유채, 92×74cm

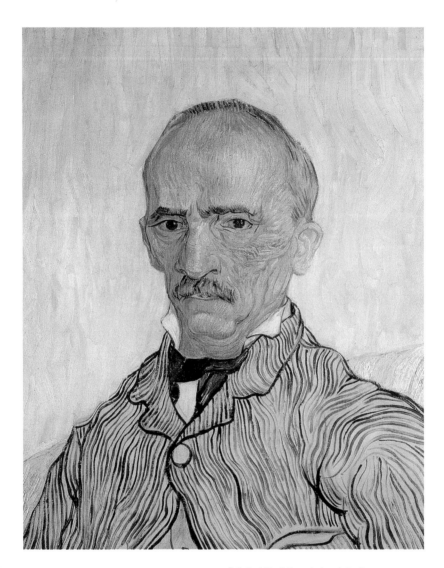

「생폴 병원 직원 트라뷔크의 초상」1889. 9.
캔버스에 유채, 46×61cm

「생폴 병원 정원의 나무들」 1889. 10.
캔버스에 유채, 73×89.5cm

「올리브 수확」 1889. 12.
캔버스에 유채, 89×73cm

「노동 후 정오의 휴식: 밀레 모작」
1890. 1. 캔버스에 유채, 91×73cm

「페룰레 골짜기」 1889. 10.
캔버스에 유채, 92×73cm

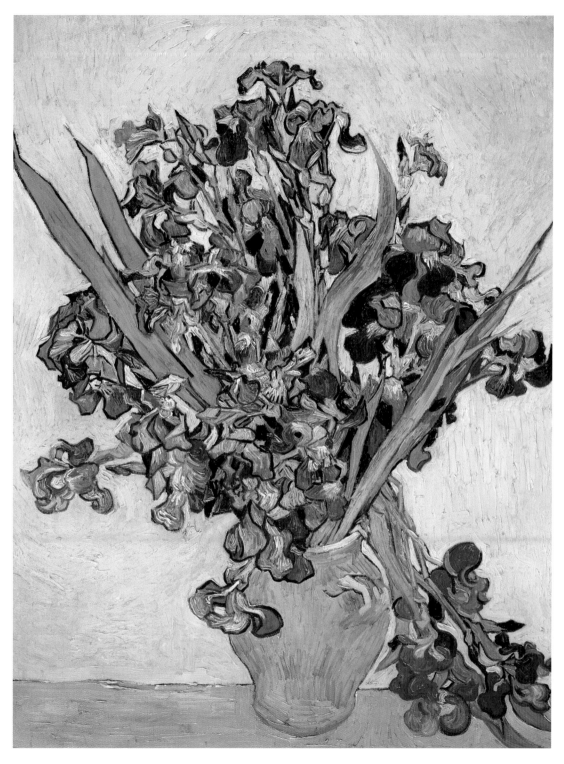

「붓꽃」 1890. 5.
캔버스에 유채, 73.3×92cm

「꽃이 핀 아몬드」1890. 2.
캔버스에 유채, 92×73.3cm

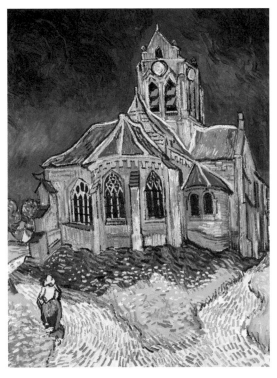

「오베르 교회」 1890. 6.
캔버스에 유채, 74×94cm

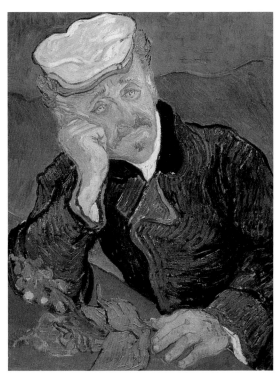

「의사 가셰의 초상화」 1890. 6.
캔버스에 유채, 56×66.7cm

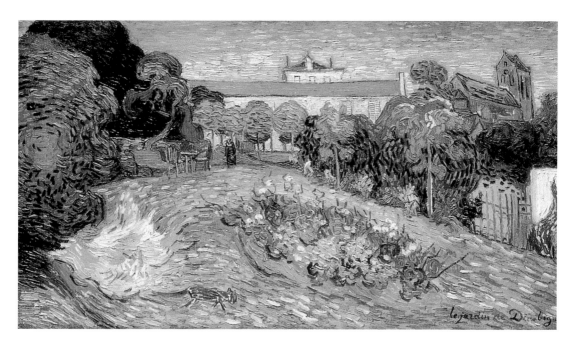

「도비니의 정원」 1890. 7.
캔버스에 유채, 101.6×50cm

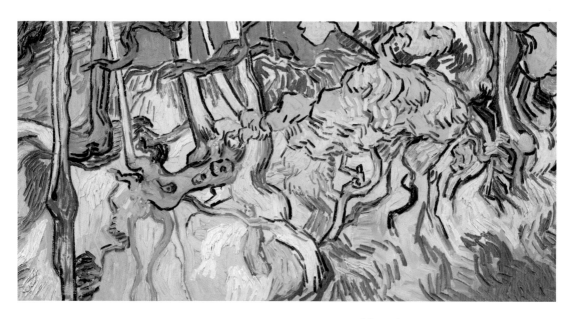

「나무뿌리」1890. 7.
캔버스에 유채 99.7×50cm

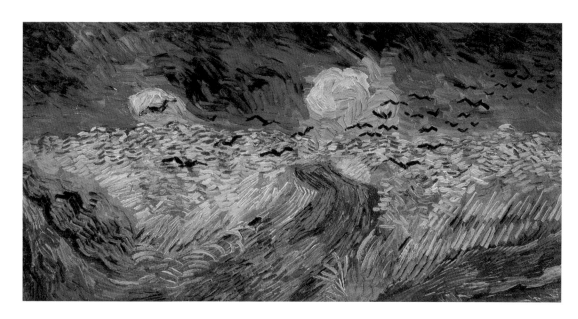

「까마귀가 있는 밀밭」 1890. 7.
캔버스에 유채, 99.4×50.5cm

차 례

1부	1853—1880	2부	1880—1886
	## 초년의 판 호흐		## 네덜란드의 판 호흐

판 호흐―카르벤튀스 가계도

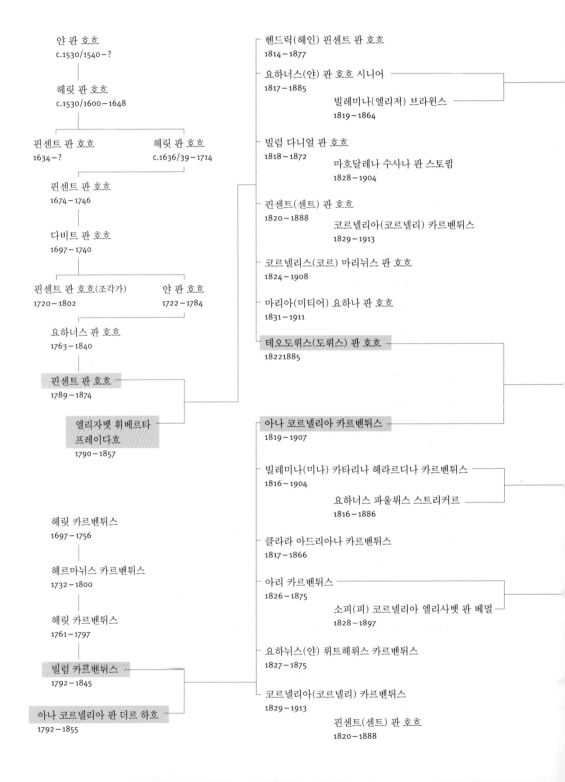

얀 판 호흐
c.1530/1540 – ?

헤릿 판 호흐
c.1530/1600 – 1648

핀센트 판 호흐
1634 – ?

헤릿 판 호흐
c.1636/39 – 1714

핀센트 판 호흐
1674 – 1746

다비트 판 호흐
1697 – 1740

핀센트 판 호흐(조각가)
1720 – 1802

얀 판 호흐
1722 – 1784

요하너스 판 호흐
1763 – 1840

핀센트 판 호흐
1789 – 1874

엘리자벳 휘베르타
프레이다흐
1790 – 1857

헤릿 카르벤튀스
1697 – 1756

헤르마뉘스 카르벤튀스
1732 – 1800

헤릿 카르벤튀스
1761 – 1797

빌럼 카르벤튀스
1792 – 1845

아나 코르넬리아 판 더르 하흐
1792 – 1855

헨드릭(헤인) 핀센트 판 호흐
1814 – 1877

요하너스(얀) 판 호흐 시니어
1817 – 1885

빌레미나(엘리저) 브라윈스
1819 – 1864

빌럼 다니얼 판 호흐
1818 – 1872

마흐달레나 수사나 판 스토큄
1828 – 1904

핀센트(센트) 판 호흐
1820 – 1888

코르넬리아(코르넬리) 카르벤튀스
1829 – 1913

코르넬리스(코르) 마리뉘스 판 호흐
1824 – 1908

마리아(미티어) 요하나 판 호흐
1831 – 1911

테오도뤼스(도뤼스) 판 호흐
1822 1885

아나 코르넬리아 카르벤튀스
1819 – 1907

빌레미나(미나) 카타리나 헤라르디나 카르벤튀스
1816 – 1904

요하너스 파울뤼스 스트리커르
1816 – 1886

클라라 아드리아나 카르벤튀스
1817 – 1866

아리 카르벤튀스
1826 – 1875

소피(피) 코르넬리아 엘리사벳 판 베멀
1828 – 1897

요하뉘스(얀) 뤼트헤뤼스 카르벤튀스
1827 – 1875

코르넬리아(코르넬리) 카르벤튀스
1829 – 1913

핀센트(센트) 판 호흐
1820 – 1888

헨드릭 야코프 에일리흐 판 호흐
1853−1886

요하너스 판 호흐 주니어
1854−1913

핀센트 판 호흐
1852−1852

핀센트 빌럼 판 호흐
1853−1890

아나 코르넬리아 판 호흐
1855−1930

요안 마리위스 판 하우턴
1850−1945

테오 판 호흐
1857−1891

요하나(요) 헤지나 봉어르
1862−1925

핀센트 빌럼 판 호흐
1890−1978

엘리사벗(리스) 휘베르타 판 호흐
1859−1936

예안 필리퍼 테오도러 뒤 퀴에스너 얀 브뤼험
1840−1921

빌레미나(빌) 야코바 판 호흐
1862−1941

코르넬리스(코르) 핀센트 판 호흐
1867−1900

코르넬리아 아드리아나 스트리커르(케이 포스)
1846−1918

크리스토펄 마르티뉘스 포스
1841−1878

요하너스(얀) 파울뤼스 포스
1873−1928

아리에터(여트) 소피아 예아네터 카르벤튀스
1856−1894

안톤 마우버
1838−1888

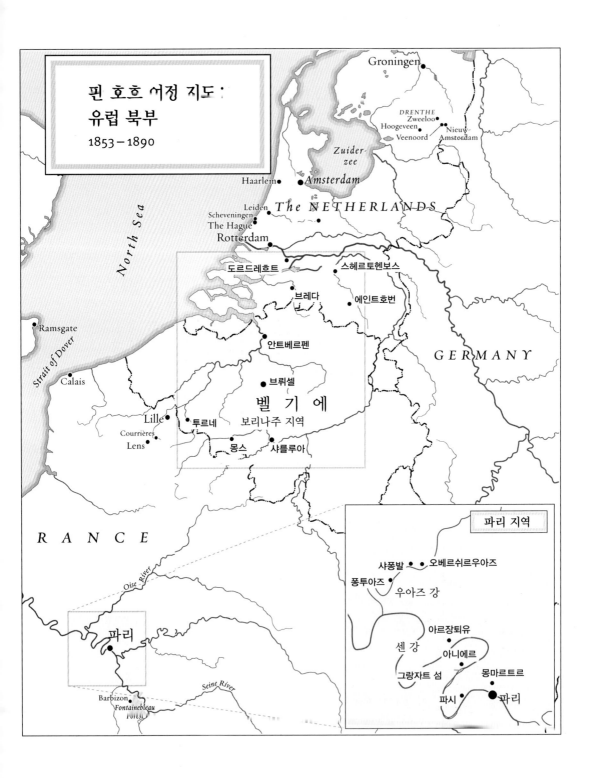

빈 호흐 여정 지도:
유럽 북부

1853–1890

Groningen

DRENTHE
Zweeloo
Hoogeveen ● Nieuw-
Veenoord ● Amsterdam

*Zuider-
zee*

Haarlem ● **Amsterdam**

Leiden ● *The* NETHERLANDS
Scheveningen ●
The Hague ●
Rotterdam

North Sea

도르드레흐트 ● 스헤르토헨보스

브레다 ●
에인트호번 ●

Ramsgate ●

Strait of Dover

안트베르펜 ●

GERMANY

Calais ●

브뤼셀 ●

벨기에
보리나주 지역

Lille ●
투르네 ●
Courrières ●
Lens ● 몽스 ● 샤를루아

RANCE

Oise River

파리 지역

샤퐁발 ● ● 오베르쉬르우아즈
퐁투아즈 ●
우아즈 강

파리 ●

아르장퇴유 ●
센 강 아니에르 ●

Seine River

그랑자트 섬 몽마르트르 ●
Barbizon ● 파시 ● ● 파리
*Fontainebleau
Forest*

브라반트와
보리나주

도르드레흐트
스헤르토헨보스
네덜란드
제벤베르헌
헬부아르트
프린센하허
브레다
틸뷔르흐
에턴
쥔데르트
누에넌
에인트호번
브라반트 지역
칼름타우트
안트베르펜
제일
메헬런
브뤼셀
벨기에
투르네
보리나주 지역
몽스
샤를루아
바스메·프티바스메
퀴에메
프라므리
프랑스

miles 20
km 20

프랑스 남부

랑그도크 지역
론 강
아비뇽
님
타라스콩
생레미
퐁비에유
몽마주르
몽펠리에
아를
프로방스 지역
엑상프로방스
크로 평야
생트마리
마르세유
카시스
지중해

miles 40
km 40

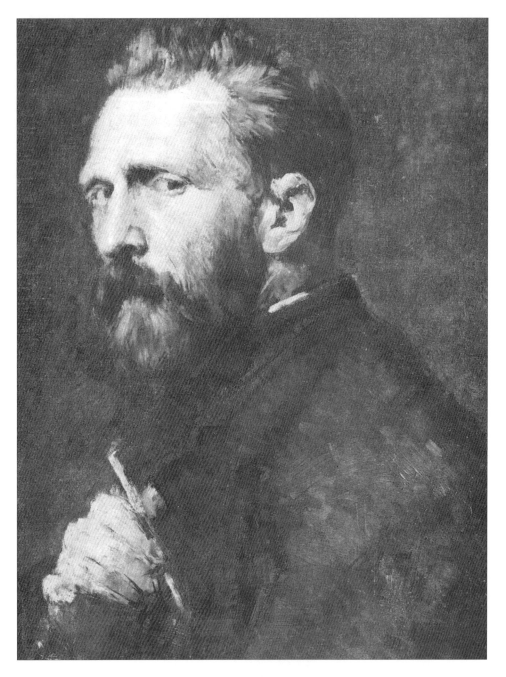

존 피터 러셀, 「핀센트 판 호흐의 초상」 1886

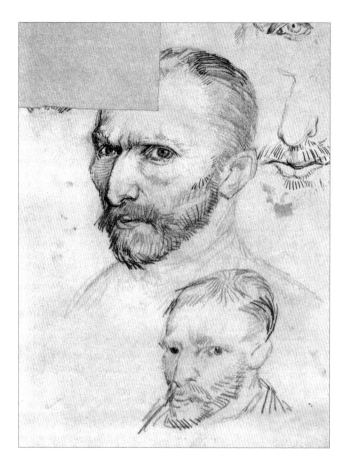

「자화상」 1887
종이에 연필과 잉크,
24.4×30.8cm

일러두기

1 인·지명은 대체로 외래어 표기법을 따랐으나 몇몇 예외를 두었다.
2 국립 국어원에 따르면 현재 Vincent Van Gogh는 네덜란드어 표기법의 적용을 받지 않는 예외 사례로
 '빈센트 반 고흐'로 표기한다. 그러나 우리 책에서는 Vincent Van Gogh와 그를 둘러싼 인물 및 환경의
 관계가 밀접하다고 판단하여, 여느 네덜란드 인·지명과 아울러 네덜란드어 표기법에 맞게 '핀센트 판 호흐'로 부른다.
3 본문 내 삽입된 화보는 대부분 핀센트 판 호흐의 작품이므로 작가명을 생략하였지만,
 이 밖의 경우 별도로 기입하여 창작자를 밝혔다.

광적인 마음

테오는 최악의 일을 상상했다. 전보에는 핀센트가 '자해'했다고만 씌어 있었다. 오베르행 기차를 타기 위해 급히 역으로 향하면서, 테오의 마음은 이리저리 내달렸다. 앞서 마지막으로 그가 받은 이런 식의 불길한 메시지는 폴 고갱이 보낸 전보였다. 고갱은 핀센트의 병이 심각하다고 했다. 그때 테오는 남부 도시인 아를에 도착하여 병동에서 열에 들떠 있는 형을 발견했었다. 머리가 붕대로 감싸여 있는 형은 정신마저 오락가락하는 듯 보였더랬다.

이 기차 여행의 끝에서는 무엇을 발견하게 될까?

이와 같은 경우(그리고 이런 경우는 잦았다.) 테오의 마음은 한때 자신이 알던 핀센트의 모습으로 향했다. 열정적이고 들뜬 성격이지만, 명랑하고 떠들썩한 농담을 할 줄 알고, 무한한 동정심과 호기심을 지녔던 손위 형제에게로 말이다. 그는 자신들이 태어난 네덜란드 �췬데르트 주변의 들판과 숲을 돌아다니던 어린 시절을 생각했다. 형 핀센트는 그에게 자연의 아름다움과 신비로움을 처음으로 경험하게 해 주었다. 겨울에는 스케이트 타는 법과 썰매 타는 법을 가르쳐 주었다. 여름에는 모래성 만드는 법을 알려 주었다. 일요일이면 교회에서 그리고 집 안의 응접실 피아노 옆에서, 형은 맑고 당당한 목소리로 노래했다. 그들이 함께 쓰던 다락방에서 핀센트는 밤늦게까지 이야기하며 남동생에게 유대감을 불러일으켰다. 이 유대감을 친구들은 짓궂게 '숭배'라고 놀렸지만, 테오는 몇십 년이 지난 후까지도 자랑스럽게 애정으로 여겼다.

테오가 아는 핀센트는 모험심 많은 안내자, 격려해 주는 사람이자, 잔소리꾼, 박학다식한 열광자, 익살맞은 비평가, 장난기 많은 동료, 상대방을 사로잡는 눈을 지닌 사람이었다. 어떻게 이런 핀센트가, 이토록 고통에

시달리는 사람이 되어 버렸을까?

테오는 그 답을 알 것 같았다. 핀센트는 자신의 열성적인 마음의 희생자였다. "핀센트가 말하는 방식에는 사람들이 그를 사랑하게 만들든가, 아니면 미워하게 만드는 데가 있었다. 그는 어떤 것도, 어떤 사람도 봐주지 않았다."라고 테오는 나중에 설명했다. 다른 이들이 청춘의 숨 막힐 듯한 열정을 버린 지 한참 후에도, 핀센트는 여전히 그 열정의 혹독한 규칙에 따라 살았다. 강력하고 달랠 길 없는 열정은 그의 인생을 휩쓸었다. 1881년 핀센트는 "나는 광인이다!"라고 선언했다. "내 안에 어떤 힘을 느낀다. ······내가 끄지 못할, 계속해서 타오르게 해야 할 불을 느낀다." 쥔데르트의 개천 둑에서 한가롭게 딱정벌레를 잡을 때든, 복제화를 수집하여 목록을 만들 때든, 기독교의 복음을 전하고 독서 삼매경에 빠져 셰익스피어나 발자크의 책을 탐독할 때든, 색채의 상호 작용을 터득할 때든, 그의 마음은 어린아이같이 다급하고 맹목적으로 한 가지에 전념했다. 그는 심지어 신문조차 '날뛰며' 읽었다.

이러한 폭풍 같은 열정은 설명할 수 없는 맹렬함을 지닌 한 소년을 고집불통의 상처 입은 영혼으로 바꾸어 놓았다. 세상에서 이방인으로, 가족 내에서 유배자로, 자기 자신의 적으로 바꾸어 놓은 것이다. 테오는 거의 1000통에 이르는 서신을 통해 형의 고뇌에 찬 길을 따라왔다. 그는 핀센트가 자신과 타인에게 집요하게 주문하는 완고한 요구를, 그리고 그 결과로서 거두어들이는 끝없는 문제를 누구보다 잘 알았다. 인생에 대한 자멸적이고 일절 타협 없는 공격으로 인해 핀센트가 외로움과 실망 속에서 치러야 했던 대가를 누구보다 잘 이해했다. 또한 자기 자신을 조심하라고 형에게 경고하는 것이 쓸데없는 일임을 누구보다도 잘 알았다. 한번은 무슨 일이 일어나 테오가 중재하고자 애쓸 때 핀센트는 말했다. "사람들이 내게 바다로 나가는 게 위험하다고 말할 때면 심사가 뒤틀린다. 위험의 한가운데에 안전이 있는 법이야."

그토록 광적인 마음이 그토록 열광적인 미술을 생산해 낸 것이 어찌 놀랄 일이랴. 테오는 형에 대한 쑥덕임과 소문을 들어 왔다. 사람들은 그더러 정신병자라고 했다. 1년 6개월 전 아를에서 사건이 일어나기 전에도, 병원과 요양원에서 시간을 보내기 전에도, 사람들은 핀센트의 미술을 광인의

작업으로 치부했다. 핀센트 그림의 비틀린 형상과 충격적이 색채른 "변든 성신의 산물"이라고 묘사한 비평가도 있었다. 테오는 형의 과도한 붓질을 순화하고자 오랜 세월을 보냈으나 성과가 없었다. 형이 물감을 조금만 덜 사용한다면, 그러니까 그렇게 두껍게 발라 대지 않는다면 얼마나 좋을까 싶었다. 좀 천천히 작업할 수 있다면, 수많은 작업을 그렇게 빨리 해치우지 않는다면 얼마나 좋을까 싶었다.("가끔 나는 무척 빨리 작업해. 그게 잘못이냐? 그럴 수밖에 없단 말이다." 핀센트는 반항적으로 받아쳤다.) 수집가들은 격렬하고 발작적인 미완성 습작들(핀센트는 그 그림들을 "칠로 가득한 그림들"이라고 일컬었다.)이 아니라 세심하게 다듬어진 완성품을 원한다고 테오는 거듭 말해 주었다.

기차가 흔들릴 때마다 얼마 전의 불행한 장면이 새삼 떠올랐고, 오랜 세월에 걸친 경멸과 조롱의 목소리가 들렸다. 가족적인 자부심 또는 형제간의 애정에서 테오는 오랫동안 형이 광인이라는 비난을 거부해 왔다. 핀센트는 단지 비범한 사람이었다. 광인이 아니라 풍차를 보고 달려드는 돈키호테, 그는 별나지만 숭고한 사람이었다. 그러나 아를에서 발생한 사건은 그 모든 것을 바꾸어 놓았다. 후일 테오는 "많은 화가들이 미쳐 버리고 난 후에야 그림에도 참된 예술을 창조하기 시작했다. 천재들은 그렇게 불가해한 길을 따라 방랑한다."라고 적었다.

핀센트보다 더 수수께끼 같은 길을 배회한 화가는 없었다. 그 시작인 화상 일은 오래지 않아 실패로 끝났다. 그러고 나서 성직자의 길을 걷고자 하는 잘못된 계획을 세웠고 방랑 속에서 복음을 전파했으며, 갑작스럽게 잡지 삽화에 손을 대었고 마침내 화가로서 불꽃처럼 타올랐다. 지칠 대로 지친 생으로부터 계속 뿜어져 나온 얼마 안 되는 이미지 속에서 핀센트의 격렬하고 도전적인 기질은 가장 화려하게 드러났다. 비록 그 그림들이 가족과 친구와 채권자 들의 벽장과 다락, 손님방에 눈에 띄지 않게 쌓여 있었을지라도 말이다.

테오는 내면이 완고하게 주도하는 형의 예술을 진실로 이해하기 위해서는, 형의 기질과 그것이 남긴 눈물의 흔적을 추적해 가는 방법밖에 없다고 믿었다. 이는 핀센트의 그림이나 편지를 불행한 자의 고함으로 치부하는

「목욕장의 정원」 1888. 8.
종이에 연필과 잉크,
49×60.6cm

모든 이(사람들 대부분이 여전히 그러했다.)에게 주는 테오의 대답이었다 누구라도 핀센트를 '내면으로부터' 알아야만 핀센트처럼 그의 미술을 보고 느낄 수 있다. 숙명적인 기차 여행을 하기 겨우 몇 달 전, 테오는 형제의 작업에 용기 있게 찬사를 보낸 첫 번째 비평가에게 감사의 편지를 보냈다. "당신은 이 그림들을 이해했습니다. 그림으로써 그 화가를 아주 분명하게 보았습니다."

테오처럼, 19세기 후반 미술계는 미술에 있어서 전기(傳記)의 역할에 몰두했다. 그 문을 열어젖힌 에밀 졸라는 그림과 화가가 녹아든 "살과 피의 미술"을 요구했다. 졸라는 "무엇보다도 그림에서 내가 찾는 것은 바로 그것을 그린 사람이다."라고 적었다. 누구보다 열렬히 전기의 중요성을 믿었던 핀센트 판 호흐는 1885년에 적었다. "졸라는 미술에 대해 아름다운 뭔가를 말하고 있다. 예술 작품에서 나는 그 사람, 즉 그것을 그린 미술가를 찾고 사랑한다." 핀센트는 누구보다 열심히 미술가들의 전기를 수집했다. 방대한 텍스트에서 시작하여 전설이나 잡담, 단편적인 소문에 이르기까지 모든 것을 수집했다. 졸라의 말을 그대로 받아들이며, 그는 모든 그림을 "캔버스 뒤에 어떤 사람이 있는지" 보여 주는 표지로 바꾸어 버렸다. 1881년, 화가로서 초년 시절에 그는 벗에게 말했다. "대체로(화가들 경우엔 좀 더 특별히) 작업만큼이나 그 작업을 행하는 사람에게 나는 많은 관심을 쏟는다네."

핀센트에게 미술은 그 미술이 항상 동반했던 수많은 편지보다 그의 인생을 좀 더 진실하고 잘("아주 깊숙이, 무한히 깊숙하게") 드러내는 기록이었다. 그는 평온과 행복의 모든 파도, 고통과 절망의 모든 전율이 그림 속에서 길을 찾는다고 믿었다. 모든 상심은 애끓는 이미지 속에서 길을 찾고, 모든 그림은 자화상 속에서 길을 찾았다. "나는 내가 느끼는 것을 그리고 싶다. 그리고 내가 그리는 것을 느끼고 싶다."라고 말했다.

이것이 죽을 때(테오가 아를에 도착하고서 겨우 몇 시간 후였다.)까지 그를 이끌어 온 신념이었다. 누구도 그의 이야기를 모르고서는 그의 그림을 진정으로 이해할 수 없다. 핀센트는 선언했다. "나는 나의 그림과 같다."

1부

1853—1880

초년의
판 호흐

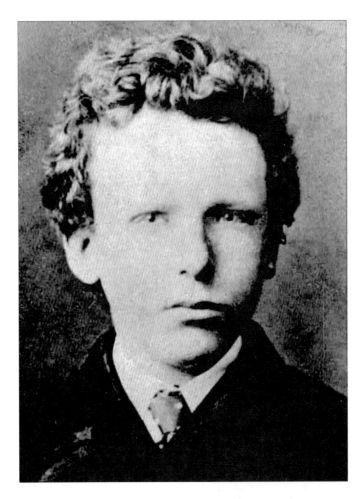

열세 살 무렵의 핀센트 판 호흐

1

둑과
제방

평생 동안 독서광이었던 핀센트 판 호흐를 사로잡은 수많은 이야기 중에 두드러지는 것이 있다. 바로 한스 크리스티안 안데르센의 「어느 어머니의 이야기」다. 어린이들과 있을 때마다, 그는 아이를 불행한 삶에 노출시키느니 차라리 아이의 죽음을 택한 어느 정 많은 어머니에 관한 어두운 이야기를 했다. 핀센트는 그 이야기를 외웠고, 외국인 악센트가 심하게 드러나는 영어를 포함하여 몇 가지 언어로 이야기할 수 있었다. 불행으로 가득 찬 인생을 살았고 문학과 미술에서 영원히 자신을 찾고자 한 그에게, 뒤틀린 모성애를 다룬 안데르센의 이야기는 독특한 힘을 발휘했다. 그리고 이 이야기를 강박적으로 되풀이함으로써 그는 독특한 갈망과 독특한 상처 모두를 강하게 드러냈다.

핀센트의 어머니인 아나는 결코 맏아들을 이해하지 못했다. 어린 나이 때부터 그의 별난 행동은 그녀의 틀에 박힌 세계관에 맞섰다. 그의 종잡을 수 없는 지성은 그녀의 제한된 식견과 탐구에 공공연히 반항했다. 어머니가 보기에 아들은 이상하고 비현실적인 생각들로 가득 차 있는 것 같았다. 반면 아들이 보기에 어머니는 편협하고 동정심이 없었다. 시간이 흐르면서 모자간은 데면데면해졌다 목이해는 조바심이, 조바심은 수치심이, 수치심은 분노가 되었다. 핀센트가 성년기에 접어들자 아나는 아들에 대한 희망을 근본적으로 포기해 버렸다. 아나는 아들의 종교적이고 예술적인 포부를 장래성 없는 방랑으로 치부했고, 가족 일원이 죽고 없는 거나 다름없다고 했다. 핀센트가 일부러 부모에게 고통과 괴로움을 가한다고 비난했다. 그녀는 핀센트가 집에 남겨 놓았던 그림들을 쓰레기 버리듯 처분했고(그의 어린 시절 기념품들은 사실상 그전에 모두 내다 버렸다.) 그 후에 받은 작품도 거의 무관심하게 다루었다.

그녀가 죽은 후, 그녀의 소지품에는 핀센트가 보낸 편지 몇 장뿐 그의 작품은 단 한 점도 남아 있지 않았다. 핀센트 인생의 마지막 몇 해 동안(아나는 핀센트가 죽고 17년 후에 죽었다.) 그녀의 편지는 점점 더 뜸해졌고, 핀센트가 병상에서 죽음을 향해 갈 때조차 다른 가족들에게는 종종 방문하면서도 결코 그를 보러 가지 않았다. 핀센트가 죽은 후에도, 뒤늦게 명성이 높아졌을 때도 아나는 후회하지 않았고 아들의 미술 세계가 어리석다는 견해를 결코 바꾸지 않았다.

핀센트는 어머니의 거부 반응을 결코 이해하지 못했다. 때때로 분노하여 비난을 퍼부으며, 어머니를 심술궂고 무정한 여자라고 불렀다. 그러면서도 포기하지 않고 어머니에게 인정받고자 무진 애를 썼다. 인생의 종착점에서, 사진을 보고 어머니의 초상을 그렸고, 시 한 편과 함께 가련한 질문을 덧붙였다. "냉혹한 질책과

비방의 병해(病害) 속에서, 내 영혼이 찾는
저 여인은 누구인가?"

아나 코르넬리아 카르벤튀스는 1851년 5월 어느
화창한 날, 네덜란드 군주 정치의 본거지이자
"세상에서 가장 유쾌한" 헤이그에서 테오도뤼스
판 호흐 목사와 결혼했다. 잘 일군 5월의
헤이그는 진정 에덴동산이라 할 만했다. 개간된
해저 진흙은 화초를 재배하기에 완벽하게
혼합된 모래와 점토를 품었다. 길가와 인공 수로
둑에서, 공원과 정원에서, 발코니와 베란다에서,
창가의 화초 상자와 현관 계단참 화분에서,
심지어 흘러가는 짐배 위에서도 꽃들은 비할 데
없이 풍요롭게 피어났다. 나무 그늘이 드리워진
연못과 수로 들 덕택에 유지되는 습도가 "매일
아침을 더 새롭고 더 강렬한 초록으로 칠하는
것 같았다."라고 그곳에 매혹된 한 방문객은
표현했다.

결혼식 날 아나의 가족은 신혼부부가 걷는
길에 꽃잎을 흩뿌렸고, 그들이 멈춰 서는 곳마다
푸른 잎과 활짝 핀 꽃으로 엮은 줄을 드리웠다.
신부는 프린센흐라흐트에 있는 카르벤튀스 집안
저택에서 클로스터 교회로 향했다. 그 15세기
교회가 서 있는 대로에는 보리수가 늘어서 있고
당당한 도심의 으리으리한 저택들이 대로를
둘러쌌다. 신부를 태운 마차는 지저분한 유럽
대륙이 선망할 만한 거리를 지나갔다. 모든
창유리가 깨끗하게 닦여 있고, 모든 문이 최근에
새로 페인트칠되거나 니스칠되어 있었다. 현관
입구 층층대마다 가죽으로 닦인 청동 항아리들이

놓여 있고, 종탑의 창마다 새롭게 금으로 입혀져
있었다. 한 외국인은 지붕 자체가 매일매일 씻겨
내려지는 듯하다고 놀라워했다. 거리는 교회
바닥만큼이나 깨끗했다. "그 안에서 살아가는
이들의 행복을 보는 사람이 질투하게 되는
곳"이라고 또 다른 방문객은 말했다.

이토록 멋진 곳에서 이토록 목가적인 나날에
대한 감사가, 그리고 그 모든 것을 한순간에
잃어버릴 수 있다는 두려움이 아나 카르벤튀스의
삶을 형성했다. 가족이나 나라의 운명이 항상
목가적이지는 않음을 알았기 때문이다.

1697년 카르벤튀스 가문의 운명은 매우
위태로웠다. 헤릿 카르벤튀스는 앞선 150년간의
전쟁과 홍수, 화재, 전염병을 이겨 내고 가문에서
살아남은 유일한 사람이었다. 헤릿의 선조들은
네덜란드 독립 전쟁(80년 전쟁)의 광범위한
유혈 전쟁에 휩쓸렸다. 그것은 잔악한 스페인
통치자에 맞서 네덜란드의 열일곱 개 주가
들고일어난 전쟁이었다. 1568년에 시작되었고,
헤이그 같은 도시의 신교도 시민들은 "이성 잃은
분노와 파괴의 격변 속에서" 반란을 일으켰다.
희생자들은 함께 묶인 채 높은 창문에서
내던져지거나 익사하거나 참수당하거나 화형에
처해졌다. 이에 대응하여 스페인은 네덜란드의
모든 남녀, 어린아이들에게 유죄 판결을 내리는
종교 재판으로, 300만 명을 이단자로 처단했다.

80년 동안 평온한 네덜란드 지역
여기저기에서 군대와 군대, 종교와 종교, 계급과
계급, 시민군과 시민군, 이웃과 이웃, 사상과
사상이 싸워 댔다. 하를럼의 한 방문객은 "여러

곳에서 많은 사람이 나무와 교수대, 가로 들보에 내날려 있는 것"을 보았다. 모든 지역의 가옥이 잿더미가 되었고, 모든 가족이 화형을 당했으며, 길은 시체들로 가득했다.

1648년 네덜란드 지방들이 스페인 왕으로부터 독립을 선언하고 전쟁의 종결을 선포했을 때처럼 때로는 그러한 대혼란이 잦아들었지만, 이내 새로운 폭력의 파도가 나라 전역을 덮쳤다. 80년 전쟁이 끝나고 한 세대가 조금 지난 1672년, 이른바 "재앙의 해"에 또 다른 분노가 평온하고 흠잡을 데 없는 헤이그 거리 곳곳에서 끓어올랐다. 도심부로 몰려간 군중은 숨어 있는 나라의 옛 지도자들을 찾아내어, 후일 아나 카르벤튀스가 결혼식을 올릴 클로스터 교회의 그늘에서 능지처참했다.

그러나 카르벤튀스 가족에게 가장 큰 위험은 이런 식으로 폭발하는 공동체의 분노도, 전쟁도 아니었다. 많은 동포들처럼, 헤릿 카르벤튀스는 언제라도 홍수로 죽을지 모르는 상태에서 평생을 살았다. 빙하기가 끝난 후, 고운 모래가 뒤섞인 풍요로운 흙이 라인 강 어귀의 석호를 채우기 시작했을 때부터 그랬다. 그 흙은 최초의 정착민들에게 몹시 매력적이었다. 점차 정착민들은 바다가 덮치지 못하도록 제방을 쌓고 제방 뒤의 습지에서 물을 빼내기 위해 수로를 건설했다. 16세기와 17세기, 풍차를 발명한 덕분에 광범위한 지역에 물의 배수가 가능해지자, 대규모의 실질적인 국토 개간이 시작되었다. 마침 네덜란드 상인들이 상업 세계를 장악하고 먼 지역에 부유한 식민지를 세울 때, 그리고 마침 네덜란드 화가와 과학자들이 이탈리아 르네상스에 필적하는 황금시대를 연 1590년에서 1740년 사이에 네덜란드 땅은 3억 6천만 평 이상 늘어났다. 전 국토 3분의 1에 이르는 넓이였다.

그러나 어떤 것도 바다를 막을 수 없었다. 1000년간의 엄청난 노력에도(몇몇 경우는 바로 그 노력 때문에) 홍수는 죽음처럼 피할 수 없는 재앙으로 남았다. 무시무시하게도 예측 불가능하게, 파도가 제방을 넘어오거나 제방이 파도에 부서졌으며 바닷물은 평평한 지역을 가로질러 내륙까지 깊숙이 돌진하곤 했다. 때로는 바다가 육지를 삼켰다. 1530년 어느 날, 하룻밤 새에 스무 개 마을이 심연 속으로 가라앉아 교회 첨탑 꼭대기와 가축의 사체 들만 바닷물 위에 남았다.

불확실한 삶이었다. 여느 사람들처럼 헤릿 카르벤튀스도 곧 닥쳐올 재앙에 대한 예민성, 즉 뱃사람의 감각을 물려받았다. 17세기의 마지막 25년간 바다와의 전투에서 죽은 수많은 사람 중에 헤릿 카르벤튀스의 숙부도 있었는데 그는 레크 강에서 익사했다. 숙부는 헤릿의 아버지, 어머니, 동기들, 조카들, 첫 번째 아내와 그녀의 친정 일가 대열에 합류했다. 그들은 모두 헤릿이 서른 살이 되기 전에 죽었다.

헤릿 카르벤튀스는 대격변 막바지에 태어났다. 마찬가지로 헤릿이라고 이름 붙인 그의 손자는 또 다른 격변기가 시작될 무렵 태어났다. 유럽 대륙을 가로질러 18세기 중반에 시작된, 자유선거, 참정권 확대, 부당한 세금

철폐에 대한 혁명적 요구는 계몽주의의 낙관론과 합쳐져 전쟁이나 파도처럼 막을 수 없는 힘을 창조해 냈다.

혁명적 열정이 네덜란드와 카르벤튀스 일가를 강타하는 것은 시간문제였다. 1795년 새로운 프랑스 공화국 군대가 해방자로서 네덜란드에 입성했다. 그러나 그들은 정복자로 머물렀다. 모든 가정이(카르벤튀스 집안을 포함하여) 군인들의 숙사가 되었다. 가재도구와 밑천(가족의 금과 은화 같은 것들)을 압수당했다. 교역은 시들해졌고 수익은 사라졌다. 사업은 끝났고 물가가 치솟았다. 가죽 세공인이자 세 아이의 아버지인 헤릿 카르벤튀스는 생계 수단을 잃었다. 그러나 더 심각한 일은 아직 닥치지 않았다. 1797년 1월 23일 아침 헤릿은 근처 도시에 일을 구하러 헤이그에 있는 집을 나섰다. 그날 저녁 7시에 그는 레이스베익으로 가는 길가에 쓰러진 채로 발견되었다. 돈을 빼앗기고 두들겨 맞아 죽어 가고 있었다. 집으로 옮겨졌을 즈음 그는 죽음을 맞았다. 카르벤튀스 가족의 일원은 헤릿의 어머니가 "생명을 잃은 몸을 미친 듯이 부둥켜안고 그의 몸 위로 눈물을 쏟았다. 이것이 소중한 우리 아들, 존재 자체가 기적인 사람의 마지막이었다."라고 기록했다.

헤릿 카르벤튀스는 임신한 아내와 세 명의 어린아이들을 남겨 두고 떠났다. 아이들 중 한 명이 다섯 살배기 빌럼, 즉 화가인 핀센트 빌럼 판 호흐의 외조부였다.

1800년대 초반 나폴레옹의 시대가 물러갈 때, 네덜란드인들은 일어나 국가의 지위를 지켰다. 많은 이들이 혼란의 소용돌이 속으로 되돌아갈까 봐 두려워했기에 온건함은 당대 정치와 종교, 과학, 예술에서 법칙이 되었다. 한 연대기 편찬자는 "혁명에 대한 두려움은 보수적 정서를 키웠다."라고 적었다. 그리고 자기만족과 국가적 자부심은 이 시대를 정의하는 특징이 되었다.

반란과 격변의 그늘에서 빠져나오던 동포들처럼, 빌럼 카르벤튀스는 개인적인 비극의 파멸 상태에서 삶을 재건하고 있었다. 그는 스물세 살에 결혼하여 12년에 걸쳐 아이를 아홉 명 낳았다.(놀랍게도 한 명도 사산아가 없었다.) 게다가 정치적 안정과 국가적 자부심은 다른 혜택을 안겼다. 모든 분야에 갑작스럽게 관심이 일면서 서적 수요가 급속히 늘어났다. 암스테르담에서 가장 작은 마을에까지 모임들이 만들어져 고전에서부터 설명서에 이르기까지 온갖 읽을거리(새로운 국가의 자존심을 회복하는 데 도움이 되는 어떤 것이라도)를 찍어 내게 되었다. 그 기회를 포착하여, 빌럼은 자신의 가죽 세공술을 책을 제본하는 기술로 바꾸었고 스파위스트랏, 즉 헤이그의 주요 상점 구역에 가게를 열었다. 이어지는 30년간, 그는 가게를 대사업으로 번창시키는 데 성공하면서 가게 위층에 대가족의 보금자리를 일구어 냈다. 1840년 정부가 오랫동안 논쟁해 온 헌법 최신판을 맡길 제본공 자리는 빌럼 카르벤튀스에게 돌아갔다. 이후 그는 '왕립 제본가'라고 자칭하며 다녔다.

온건함과 조화를 통한 회복은 네덜란드와 빌럼에게 바람직하게 작용했으나 모두에게

그러지는 않았다. 빌럼의 자식들 중 둘째인 클라라는 긴 질병에 길들었다고 알려졌는데, 당시 그 용어는 정신적·정서적 고뇌라는 어두운 세계를 감추기 위해 사용되던 것이었다. 그녀는 결혼도 하지 않은 채, 집안의 품위를 위해 부정의 감옥 속에서 살아야 했다. 훨씬 후에야 조카인 화가 핀센트 판 호흐가 그녀의 병을 시인했다. 빌럼의 아들인 요하뉘스는 그의 누이가 애매하게 표현한 바에 따르면, 인생에서 평범한 길을 따르지 않다가 자살했다. 결국 빌럼 자신 또한 성공했음에도, 병에 지고 말았다. 그가 1845년 쉰세 살 나이에 '정신병'으로 사망했다고 그 집안의 연대기는 드물게 인정했다. 공식 기록에는 사망 원인이 '카타르 열'이라고 좀 더 조심스럽게 적혀 있다. 그것은 솟과 동물이 걸리는 전염병으로, 시골 가축들에게 주기적으로 영향을 미쳤지만 사람에게는 결코 퍼지지 않는 병이다. 공식적인 진단의 근거는 아마도 지나친 흥분과 그에 뒤따르는 경련, 게거품, 사망인 듯했다.

이 같은 교훈에 둘러싸여, 빌럼의 둘째 딸 아나는 우울하고 걱정이 가득한 인생관을 얻었다. 마치 갑자기 궁극적으로 바다가 마을을 집어삼키듯, 사방에서 알 수 없는 힘들이 막 도망쳐 나온 혼란 속으로 그녀의 가족을 다시 처박으려고 위협하는 듯했다. 그 결과 그녀의 어린 시절은 두려움과 숙명론의 장벽에 둘렸다. 삶과 행복은 모두 운에 달렸으므로 믿을 수 없다는 느낌이었다. 아나에게 세계는 "혼란과 두려움으로 가득"해 보였다. 그녀는 세계가

끝없이 실망시키기 마련이므로 어리석은 자만이 인생에 대하여 큰 요구를 한다고 했다. 요구하는 대신 단순히 인내하는 법을 배워야 하고, 누구도 완벽하지 않으며 언제나 완벽하게 소망을 충족할 수 없으므로 결점이 있더라도 사랑받음을 깨달아야 했다. 인간 본성은 너무나 혼란스러워서 신뢰할 수 없고, 끊임없이 미쳐 날뛰는 위험 속에 빠져 있었다. 그녀는 아이들에게 경고했다. "해를 입지 않고 눈에 띄지 않은 채 원하는 무엇이든 말썽 없이 할 수 있다면, 우리가 옳은 길에서 더욱더 멀리 방황하지 않겠느냐?"

이렇듯 아나는 어두운 시각을 지닌 어른이 되었다. 가족과 친구들과의 관계에서도 늘 유머라고는 없이 쉽사리 우울해하고 작은 문제에 끝없이 끙끙대며, 모든 희망의 끝에서 우울한 일이나 위험을 찾아냈다. 사랑이란 사라질 것처럼 보였다. 어차피 죽을 사람에 대한 애정이기 때문이었다. 남편 없이 홀로 남겨지자 비록 짧은 동안이었지만 그녀는 남편의 죽음에 대한 생각으로 자신을 괴롭혔다. 아나는 결혼식 화환의 배열과 숲에서 마차를 탄 일에 대해 묘사하며 결혼식에 참석하지 못한 어느 병든 친척을 몇 번이고 생각했다. "그 혼례일은 큰 슬픔과 함께했다."라고 그녀는 말을 맺었다.

어둠의 기세를 저지하기 위해, 아나는 광적으로 분주하게 살았다. 어린 시절에 뜨개질을 배웠고, 가족 연대기에 따르면 일생 동안 "무시무시한 속도로" 뜨개질을 해 댔다. 또한 지칠 줄 모르고 편지를 썼다. (뒤죽박죽된 문장과 이중 삼중 끼워 넣은

말로 가득한) 그녀의 편지들은 뜨개질하듯 급하게 써 내려가 무슨 의미인지 알 수 없다. 그녀는 피아노도 쳤다. 책을 읽는 것은 "사람을 분주하게 해 주고 정신을 딴 데 쏟도록 해 주기 때문"이라고 했다. 어머니로서, 그녀는 뭔가에 정신이 팔려 있는 것의 이점에 사로잡혀 있었고 기회가 있을 때마다 아이들에게도 그러기를 독려했다. 자식에게 우울의 예방책으로 "다른 일에 계속 정신을 쏟도록 해라."라고 조언했다.(아마도 역사상 가장 우울하고 생산적이었던 화가인 아들 핀센트가 너무나도 잘 익힌 교훈이었다.) 다른 모든 것이 실패적이면, 아나는 맹렬하게 청소하곤 했다. 그녀의 남편은 아내가 펼치는 모든 전략의 효과를 의심하며 말했다. "사랑하는 네 어머니는 청소하느라 바쁘단다. 그러면서도 만사를 걱정하지."

아나의 분주한 손은 미술로도 향했다. 자매인 코르넬리아와 함께 소묘와 수채화를 배웠다. 그것은 한가한 시간의 혜택이자 상징으로서 신흥 중산층 계급이 택한 소일거리였다. 당시 응접실 화가들의 흔한 주제였던 꽃을 그녀도 즐겨 그렸다. 제비꽃, 완두꽃, 히아신스, 물망초로 이루어진 꽃다발같이 틀에 박힌 그림을 그리며, 카르벤튀스 자매는 괴짜 삼촌 헤르마뉘스의 응원을 얻었을 것이다. 그는 한때 자신을 화가라고 알리고 다닌 사람이었다. 자매는 또한 아주 자유롭고 예술적인 집안인 바카위전 사람들의 지지와 예를 즐겼다. 바카위전 집안을 방문하는 일은 아나에게 예술 세계에 진입하는 일과 같았다. 존경받는 풍경 화가인 아버지 헨드릭은 자식들(그중 두 명은 저명한 화가가

되었다.)과 카르벤튀스 자매를 비롯한 많은 학생들에게 가르침을 주었다. 그 학생들은 후에 새롭고 힘찬 네덜란드 미술 그룹인 헤이그 화파를 결성했다. 아나가 그 집을 들르던 때로부터 35년 후에 똑같은 움직임이 그녀의 아들에게 포문을 제공할 것이다. 거기에서부터 그는 짧고 말썽 많은 화가로서의 경력을 시작할 터였다.

근심이 가득한 아이였던 아나는 자연스럽게 종교에 매료되었다.

결혼과 세례 이외에, 종교는 카르벤튀스 가족의 기록에 비교적 늦게 등장한다. 프랑스 군대가 1795년 헤이그에 도착했을 당시 연대기 기록자는 집에 배정받은 군인들의 약탈 행위와 주화의 몰수를 "견디기 힘든 신의 손길"이라고 원망했다. 2년 후 그 땅에 풀려난 분노가 레이스베익 길에 홀로 있는 헤릿 카르벤튀스를 발견했을 때, 연대기 기록자는 갑자기 하소연하듯 신심을 분출했다. "신이여, 원컨대 우리가 순종하는 마음으로 당신의 결정을 받아들이도록 자비를 베푸소서." 이것이 혼란의 세월로부터 생겨난 카르벤튀스 집안과 이 나라의 종교적 정서의 핵심이었다. 즉 대혼란의 결과를 떨면서 받아들이는 것이다. 피범벅이 되고 지친 사람들은 신도를 끌어 모으는 종교가 아니라 두려움을 누그러뜨리는 종교를 택했다. 아나는 새로운 신앙의 좀 더 온건한 목표를 "보호와 지지, 위로"라고 요약했다.

훗날 인생의 풍파가 거세지자, 아나는 점점 더 절망적으로 종교에서 피난처를 구했다. 자기

삶에서 미세한 혼란의 기미만 보여도, 또는 아이들이 그릇된 행동을 할 기색만 보여도 신앙적인 언동이 터져 나왔다. 학교 시험에서부터 직장을 구하는 일까지, 모든 위기가 신의 은혜나 관용을 비는 설교를 부추겼다. 테오의 어느 승진 기회에 그녀는 "변함없이 정직하게 살면 신이 도우실 거다."라고 말했다. 성적인 유혹에서부터 궂은 날씨, 불면, 빚쟁이에 이르는 모든 것으로부터 자식들을 보호해 달라고 신에게 빌었다. 그러나 무엇보다 마음속 어두운 세력들로부터 자신을 보호해 달라고 빌었다. 그녀가 끈질기게 만들어 내는 엉터리 비책(세속적·종교적 주제에서 좀 더 광적으로 바뀐 핀센트의 계책과 아주 유사했다.)은 결코 충족될 수 없는 확신에 대한 욕구를 시사한다. 제 믿음에 위로의 힘이 있다고 거듭 주장하면서도, 아나나 핀센트는 진정으로 종교에서 위로받는 만큼이나 확실히 그러한 비책들에 의지했다.

종교뿐 아니라 삶의 모든 면에서 아나는 안전한 지반을 추구했다. 그녀는 "평범한 삶을 더욱더 많이 배워라. 인생에서 너의 길을 고르고 똑바르게 다져라."라고 자식들에게 조언했다. 혁명 직후 정신적 충격을 크게 받은 사회(규칙을 항상 중시하고 종종 강요하는 사회)에서 이는 실질적으로 모두가 열망하는 이상이었다. "정상적인 상태"란 모든 젊은 네덜란드 여인들이 지켜야 할 의무였고 아나 카르벤튀스보다 더 그 의무에 충실한 사람은 없었다.

그러니 서른 살이 되던 1849년까지도 여전히 미혼이었던 아나는 어서 남편감을 구해야 한다고 느꼈다. 간질 환자인 클라라와 말썽

많은 요하뉘스, 막내 여동생인 코르넬리아를 제외하고는 동기들 모두가 이미 결혼한 상태였다. 사촌 한 명만이 아나보다 오래, 서른한 살까지 미혼으로 있다가 결국 홀아비와 결혼했는데 너무 오랫동안 기다려 온 여자들에게는 흔한 운명이었다. 성실하지만 유머 감각이나 매력이 없고 머리카락은 붉은 서른 살 아나는 그보다 더 나쁜 결과를 맞이할 운명인 듯했다. 독신 말이다.

1850년 3월에 아나는 강한 타격을 받았다. 열 살 아래인 코르넬리아가 판 호흐라는 헤이그의 부유한 인쇄업자와 약혼을 발표한 것이다. 그는 스파위스트랏에 있는 카르벤튀스 집안의 가게에서 멀지 않은 자기 화랑에서 지냈다. 그리고 코르넬리아에게처럼 그에게도 아직 결혼하지 않은 형제가 한 명 있었다. 스물여덟 살이었던 테오도뤼스였는데 그는 목사*였다. 석 달 후에 테오도뤼스와 아나의 만남이 성사되었다. 테오도뤼스(가족들은 그를 도뤼스라고 불렀다.)는 마르고 잘생겼으며 "이목구비가 뚜렷한 멋진 생김새"였고 모래색 머리카락은 벌써 희끗희끗했다. 그는 사교적인 형과 달리 조용하고 우유부단했다. 벨기에 국경 근처의 작은 마을인 흐롯쥔데르트에 살았으며, 헤이그의 귀족적인 세련미와는 거리가 멀었다. 그러나 이런 것들은 중요하지 않았다. 그 집안은 받아들일 만했다. 즉 대안이 없었다. 그는 그녀만큼이나 열성적으로 결혼을 성사하고 싶은

* 테오도뤼스의 특징과 가문은 4장에서 다룬다.(저자 주)

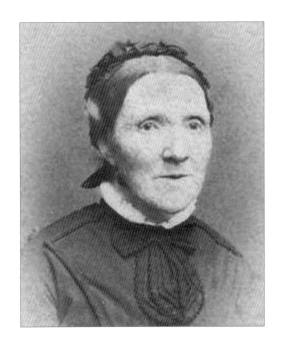

어머니
아나 카르벤튀스

듯이 보였다. 그들이 만나고 난 후 거의 바로 약혼이 발표되었나.

1851년 5월 21일, 테오도뤼스 판 호흐와 아나 카르벤튀스는 클로스터 교회에서 결혼식을 올렸다. 결혼식 후 신혼부부는 남부 가톨릭교회에 속한 흐롯�췬데르트를 향해 떠났다. 아나는 후일 결혼식 전날의 소회를 회상했다. "미래의 가정에 대한 근심이 없다면 예비 신부가 아닐 거다."

2

황야의 전초지

새로 온 사람, 특히 헤이그같이 화려한 도시에서 온 사람의 눈에 �췬데르트는 황무지처럼 보였을 것이다. 그리고 실로 대부분이 그랬다. 흐롯쵠데르트(대(大)쵠데르트라는 뜻으로 근처의 클레인쵠데르트, 즉 소(小)쵠데르트와 구분된다.)는 무리 지어 낮은 건물로 이루어진 번화가에서 사방으로 수킬로미터쯤 뻗어 있었는데, 도시의 절반 이상이 습지와 황무지였다. 사실상 나무라고는 없이 야초와 관목으로 이루어져 바람에 휩쓸리는 넓은 구역이 사람의 손길이 미치지 않은 채 남아 있었다. 때때로 양떼를 몰고 가는 양치기, 토탄을 캐거나 솔로 쓰기 위해 히스를 거두어 가는 농부를 제외하곤, 어떤 것도 그 텅 빈 지평선에 걸린 무한한 정적을 깨트리지 못했다. 동시대의 연대기 편찬자들은 "손이 닿지 않은 지역"이라고 말했다.

나폴레옹이 세운 대로인 나폴레옹스웨그만이 흐롯쵠데르트를 바깥 세계와 이어 주었다. 그 길에 두 줄로 곧게 뻗은 참나무와 너도밤나무의 행진은 끝이 없었고, 그 길을 통해 벨기에와 남부 지역의 모든 육상 무역이 이 칙칙한 마을을 지나갔다. 나폴레옹 황제가 지나갔다는 이 유명한 길에는 여인숙과 선술집,

초년의 판 호흐

마구간과 상점이 늘어서 있고, 그 숫자는 1200명 주민이 살아가는 마을의 가옥 수(126채)를 넘어설 정도였다.

상업의 혼란은 퀸데르트를 불균형하며 지저분하고 무질서한 곳으로 만들어 버렸다. 특히 신혼부부인 판 호흐 부부가 도착했을 당시에는 축제가 한창이었는데, 축제 때면 도심 광장인 마르크트 주변의 많은 여인숙과 선술집이 술 마시고 노래하며 춤추고, 툭하면 말다툼을 벌이는 시끄러운 젊은이들로 가득 찼다. 피터르 브뤼헐*풍의 공중의 유흥은 이러한 축제에서 일반적이었다.(브뤼헐이 이 근처에서 출생했다.) 음주로 인한 방종과 상스러움, 사회적 지위와 성적 관습이 무시되는 이곳의 행태는 암스테르담이나 헤이그 같은 세련된 중심지 속 예절 바른 사회가 네덜란드 시골 지역에 대해 품은 온갖 나쁜 편견을 뒷받침했다.

그러나 주요 도로에서 벗어나면 흐롯퀸데르트는 사실상 상거래가 전무한 채였다. 워털루 전쟁이 있고 약 40년이 지난 1851년, 아나가 도착했을 당시에도 나폴레온스웨그는 여전히 그 마을의 유일한 포장도로였다. 그리고 소규모 가내 양조장과 무두질 공장이 여전히 그 마을의 유일한 산업이었다. 농부 대부분은 겨우 제 식구를 먹여 살릴 만큼만 작물(대개 감자였다.)을 생산했고 수소를 이용해서 쟁기를 끌었다. 퀸데르트에서 가장 벌이가 되는

수확물은 여전히 고운 흰모래였다. 반질반질한 유백색 가구와 바닥을 만들기 위해 네덜란드 전 지역이 불모의 들판에서 퍼낸 흰모래를 필요로 했다. 많은 가정들은 여전히 방 하나짜리 가옥에서 가축과 같이 생활했고 1년 내내 똑같은 옷을 입었다. 퀸데르트 주민 극소수만이 인두세를 내고 투표를 할 만큼 넉넉했고, 학생들 4분의 1은 무상 교육을 받아야 할 정도로 여유가 없었다. 대개 헤이그같이 북쪽의 부유한 도시 출신 사람들은 모래를 제외하면 퀸데르트에서 가장 풍부한 자원, 즉 값싼 노동력을 이용하고자 온 것이었다.

아나 판 호흐처럼 완벽한 도회지 사람에게 퀸데르트는 그저 촌스럽고 가난한 교외 마을이 아니었다. 그곳은 진짜 네덜란드가 아니었다. 수백 년간 퀸데르트와 그곳을 둘러싼 구역은 북쪽에 있는 네덜란드 공화국의 도시들이 아니라 남쪽(브뤼셀과 로마)에서 지도력과 정체성을 찾았다. 벨기에 북부 대부분 지역과 더불어, 네덜란드 남부 구역들은 브라반트 공국에 속해 있었다. 브라반트 공국은 13세기와 14세기에 짧은 전성기를 누리다가 그 후 세력이 약해져 이웃 제국들의 변화 속에서 국경이 묻혔다. 1581년경 네덜란드가 스페인의 지배에서 독립을 선언하자 브라반트는 경제적, 정치적, 특히 극복할 수 없는 종교적 차이로 북쪽 이웃과 분리되었다. 압도적으로 가톨릭교를 신봉하고 군주제를 지지하는 브라반트는 17~18세기에 그 모든 피비린내 나는 성장기의 사건을 거치는 동안 심연의 반대편에 남아 있었다.

* 네덜란드의 화가로서 서민 생활의 정경을 표현하는 데 뛰어났다.

1815년 나폴레옹이 워털루에서 패배하고 벨기에 진부가 옛 네덜란드 지방과 합쳐져 네덜란드 연합 왕국을 형성한 후에도 여전히 적개심은 곪아 갔다. 브라반트인은 북부가 정치적·경제적 주도권을 쥔 것에 분개했고 북부의 문화적 지배에 저항했다. 심지어 언어조차 거부했다. 북부인은 브라반트인을 어리석고 미신적이며 믿지 못할 사람들이라고 깔보았다. 1830년 벨기에인이 네덜란드 연합 왕국에 등을 돌리고 벨기에를 독립 국가로 선포하자 서로 간 적개심은 공공연하게 끓어올랐다. 네덜란드 국경 부근에 있던 브라반트인은 벨기에 쪽 브라반트인과 연합했고, 나라 3분의 1에 이르는 남쪽 전체가 폭동에 휘말리리란 예상이 10년간 이어졌다.

1839년 브라반트를 둘로 나눈 조약은 쥔데르트 같은 국경 지역에 치명적인 결과를 낳았다. 농장과 주민들이 나뉘었고 길이 폐쇄되었으며 신도들조차 교회에 가지 못하게 되었다. 헤이그의 네덜란드 정부는 새로운 국경을 따라 서 있는 쥔데르트와 그와 같은 구역들을 점령한 적의 영토처럼 취급했다. 쥔데르트를 둘러싼 인적미답의 황야 전체에서 철도가 지나는 지점은 단 하나뿐이었다. 농부들은 유일한 연료원인 토탄을 캐 오기 위해 황야에서 집까지 수킬로미터씩 여행해야 했는데, 국경 수비대는 국경을 넘나드는 모든 물품에 무거운 통행료를 부과했다. 헌병대가 새로운 국경을 감시했고 불법 이민을 막기 위해 도로를 순시했다. 브라반트인은 거친 배경과 절망적인 가난에 대담한 밀수단으로 대응했다.

벨기에인의 반란과 뒤따른 '점령'은 구교도와 신교도의 심각한 분열을 부채질했다. 200년 동안 여러 군대가 쥔데르트의 모래투성이 황무지를 휩쓸며 하나의 종교를 정착시키고 다른 종교를 몰아내려고 했다. 남쪽에서 구교 세력이 다가올 때나, 북쪽에서 신교 세력이 다가올 때면, 종교가 다른 신도들 전체가 도망치곤 했다. 교회는 고의적으로 파괴되고 사적으로 이용되었다. 그러고 나면 정치적 바람이 바뀌곤 했다. 새로운 권력이 들어서서 옛 교회가 다시 복구되고 보복이 행해지며 새로운 압제 수단이 불신자에게 가해졌다.

구교도들이 흐롯쥔데르트의 작은 교회 창문들을 박살내고 난 후, 그러한 변화의 마지막 과정인 벨기에 혁명 동안 신교도들이 서서히 돌아왔다. 20년 후에 판 호흐 부부가 도착했을 당시, 신도 수는 겨우 쉰여섯 명으로 구교도의 30분의 1에 불과했다. 쥔데르트는 교황 절대주의자들의 황무지에 있는 신앙의 전초 기지였다. 신교도는 구교도의 속셈에 의심을 품고 가톨릭 권위와의 충돌을 신중하게 피했다. 구교도는 신교도의 사업을 배척했고 신교도주의를 "침략자의 신앙"이라고 저주했다.

아나의 새로운 집인 쥔데르트 목사관은 이렇게 분위기 험악한 변경 지역의 한가운데인 도심 광장에 면해 있었다.

사실상 모든 일은 쥔데르트의 도심 광장에서 벌어졌다. 하인들이 시내의 우물가에서 쑥덕거렸고, 관리들은 난폭한 군중에 둘러싸인 채 공무를 보았으며, 사람과 짐을 실은 역마차와

우편 마차들이 근처 마구간에서 바꾸어 태웠다. 일요일마다 목사관의 정반대편에 있는 시청 계단에서 누군가 큰 목소리로 신문을 읽었다. 도심 광장을 지나다니는 마차와 수레가 너무 많아서 주민들은 그것들이 일으킨 먼지구름을 막느라 창문을 닫아 놓아야 했다. 비가 오면 광장의 비포장도로는 지나다닐 수 없는 진창으로 변했다.

보잘것없고 초라한 목사관은 1600년대 초에 지어졌다. 그 후로 250년간 많은 교구 목사의 가족들이 그곳에서 살았지만 그다지 나아진 바가 없었다. 양쪽으로 점점 불어 가는 이웃들에 둘러싸여, 목사관의 벽돌로 지은 좁다란 정면만이 광장의 풍경을 누렸다. 문을 열면 길고 어둡고 좁은 복도가 나왔는데, 복도는 교회 의식을 위해 쓰이는 정면의 공적인 방에서 뒤편의 가족들이 거주하는 어두운 단칸방으로 이어지다가 작은 부엌에서 끝났다. 그 너머에 세면실과 곳간이 있었다. 모두가 하나로 연결되어 있고 사실상 불빛 없는 행렬이었다. 목사 가족만 사용하는 화장실이 곳간 구석의 문 뒤에 있었다. 대부분의 쥔데르트 주민들과 달리, 아나는 화장실을 사용하기 위해 바깥으로 나가지 않아도 되었다.

갑작스러운 환경의 변화에, 아나는 최대한 밝은 표정을 짓고, 헤이그에 있는 가족들에게 목가적이며 소박한 전원생활을 누릴 수 있는 시골풍 저택으로 목사관을 묘사했다. 그러나 농담이 사실을 숨길 수는 없었다. 그녀는 멋지고 예의 바른 헤이그의 세계에서 오랫동안

처녀 시절을 보내다가, 구교도에게 포위당한 종교적 전초지라는 거칠고 낯선 땅에 내려앉은 것이다. 주변 주민들은 대부분 그녀의 존재를 불쾌하게 생각했고, 그녀도 그들 대부분을 믿지 않았으며, 그들의 방언을 거의 알아듣지 못했다. 또한 외로움을 숨길 방법도 없었다. 누군가를 동반하지 않고서는 거리를 돌아다닐 수도 없어, 잇달아 친지들을 초대했고, 그해 여름 끝 무렵에는 헤이그로 돌아가 장기간 머물렀다.

이전 삶의 모든 특징이 사라지면서, 아나에게 한 가지가 점점 더 중요해졌다. 바로 체면이었다. 그녀는 항상 전통적인 규범에 따라 살았다. 그러나 이제, 고립과 적대감이 강요하는 전장의 기강 아래서 그러한 규범은 새로운 의미를 띠었다. 무엇보다 그 규범은 목사의 아내, 아니 모든 아내에게 자식을, 그것도 많은 자식들을 낳을 것을 요구했다. 열 명 이상으로 이루어진 가족은 흔했다. 이는 전초지에서 다음 세대가 확실하게 살아남게 할 전략적이고 종교적인 의무였다. 게다가 아나 판 호흐는 시작이 늦었다. 그해 여름 끝에 헤이그로 돌아갔을 때, 그녀는 "하느님이 우리에게 희망을 부여하사, 가족이 몇 명 늘어날 것"이라고 자랑스럽게 알렸다.

1852년 3월 30일 아나는 사내아이를 낳았으나 사산아였다. 쥔데르트의 호적 사무원은 장부에 이름 없이 29번이라 출생을 기입하고 그 옆 여백에 '죽었음'이라고 기록했다. 쥔데르트 또는 네덜란드 어느 곳에서든 빈부를 막론하고 신이 행하는 일 중 가장 불가해한 이 일과 무관한 가정이 없었다. 카르벤튀스 가족은 그

전형이었고, 그 가족의 연대기 곳곳에 유아의 ~~죽음~~과 ~~무~~명의 사산아들이 적혀 있었다.

이전 세대에 어린아이의 죽음은 종종 장례식 없이 지나갔다. 사산아의 '출생'은 말할 것도 없었다. 그러나 신흥 부르주아에게 그렇게 지나치는 것은 자아를 확인하고 내보일 기회를 빼앗기는 것이었다. 특히 무구한 어린아이를 애도하는 것은 공중의 상상력을 사로잡았다. 한 네덜란드 작가는 아이의 죽음을 "모든 불행 중 가장 폭력적이고 이해하기 어려운 일"이라고 말했다. 전적으로 그러한 주제를 다룬 시선집의 판매가 급등했다. 리틀 넬의 임종 장면을 묘사한 찰스 디킨스의 『골동품 가게』는 한 세대를 사로잡았다. 아들을 묻어야 할 때가 왔을 때, 아나는 새로운 유행의 모든 장식을 요구했다. 교회 옆에 있는 쥔데르트의 작은 신교도 공동묘지에 무덤을 팠고(첫 번째 사산아는 그렇게 존중받았다.) 성서적 비문과 당시에 인기 있던 시집 중 그녀가 좋아하던 작품("상처 입은 어린아이들아, 내게로 오라.")을 위해 크고 멋진 표석으로 무덤을 덮었다. 표석에는 그해를 가리키는 1852와 아이 잃은 부모의 이름 대신에 사산아의 이름이 적혀 있었다. '핀센트 판 호흐'였다.

아나에게, 자식의 이름을 짓는 것은 아주 간접적으로만 개인이 선택할 문제였다. 그녀의 삶에서 다른 모든 것처럼 그녀는 규칙에 따라 이름을 지었다. 그래서 첫 번째 아이가 죽은 지 정확히 1년 뒤인 1853년 3월 30일에 다른 사내아이가 태어났을 때 아이의 이름은 이미

정해져 있었고, 아이는 조부들의 이류, 즉 핀센트와 빌럼이라는 이름을 물려받을 터였다.

핀센트 판 호흐라고 새겨진 묘비 아래 사산아가 묻힌 날로부터 우연히도 1년 후에 핀센트 빌럼 판 호흐가 태어났다는 것은 판 호흐의 가족보다는 후대 주석자들에게 훨씬 더 큰 흥밋거리가 될 터였다. 아나는 시계처럼 규칙적으로 계속해서 대가족을 생산해 냈다. 핀센트 빌럼이 태어난 지 정확히 2년 후, 1855년에 여자아이 아나 코르넬리아가 태어났다. 그 2년 후인 1857년에 또 다른 아들, 테오도뤼스가 태어났다. 2년 후 1859년에는 또 다른 딸 엘리사벳이 태어났다. 1862년에 셋째 딸 빌레미나가 태어났다. 마지막으로 5년 후인 1867년 마흔일곱 살에 아나는 마지막 자식이자 또 다른 아들인 코르넬리스 핀센트를 낳았다. 아나가 출산 과정을 너무나 엄격하게 조절한 나머지 일곱 아이 중 여섯 아이의 생일이 3월 중순에서 5월 중순 사이에 있었다. 세 명은 5월에 태어났으며 두 명은 하루 차이로 태어났다.(게다가 두 핀센트는 같은 날 태어났다.)

이것이 아나 판 호흐의 가족이었다. 그녀는 쥔데르트에 20년 동안 살면서, 여섯 아이를 키우는 데 대부분의 정력과 광적인 질서 의식, 두려움에 찬 순응 의식을 쏟아부었다. "우리는 가족에 의해 제일 먼저 형성된다. 그러고 나서 세상에 의해 만들어진다."라고 그녀는 말했다.

그토록 성실하게 가정에 집중하며, 아나는 아내와 신교도로서 본인 의무를 다할 뿐

아니라 자신이 속한 계급의 인습을 떠받들었다.
역사가들이 이른바 "성공한 가족의 시대"라고
일컬을 시대가 밝아 왔다. 아이는 더 이상
어른이 되기를 기다리는 존재가 아니었다.
유년기는 "성스러운 젊음"(그렇게 불렸다.)과
신성한 천직인 부모가 되기 이전의 별도
상태였다. "젊은이가 사회의 재앙을 가능한 한
같이 겪지 않도록 해야 한다. 이후의 모든 삶이
억압된 청년기를 보상해 줄 수 없기 때문이다."
당대 가장 인기 있는 육아 교육서에서 하는
조언이었다. 여기에 소설까지 가세하여 수백
권의 책이 새로운 중산 계급의 강박 관념을
받아들이고 가르쳤다. 이 책들이 전하는 바는
모두 아나에게 너무나 낯익었다. 즉 바깥 세계는
거칠고 위험한 곳이고 가정이야말로 궁극의
피난처라는 내용이었다.

아나는 자녀들에게 이렇게 두려움에 가득 차고
편협한 시야를 각인했다. 천성적으로 물질적이지
않고 자애롭지도 않은 그녀는 대신에 쉴 새 없이
말들의 유세를 펼쳤다. 가족적 유대감을 확인하는
말, 자식의 의무를 다하라는 말, 부모의 사랑에
대한 주장들, 부모의 희생을 환기하는 말들을 끝도
없이 일상이라는 피륙에 짜 넣었다. 그들 가족이
특별히 행복할 뿐 아니라 "행복한 가정생활"은
어떤 다른 행복에도 필수적이라고 주장했다. 그것
없이 미래는 오로지 "외롭고 불확실할 뿐"이라고
했다. 그녀의 말들은 당대 문학을 가득 채웠던
가족적으로 단결하라는 지시(한 역사가는 이것을
'가족 전체주의'라고 불렀다.)를 되풀이한 것이었다.
당대 문학은 관례적으로 주체할 수 없는 흐느낌을

동반하며 가족의 헌신에 대해 다정하게 표현했다.
아나는 열일곱 살 난 아들 테오에게 편지를 썼다.
"우리는 서로 없이 살 수 없다. 우리는 서로를
너무나 끔찍이 아껴서 떨어져 있거나 서로에게
마음을 닫고 있을 수기 없구나."

밀실 공포를 불러일으키는 목사관의
정서적 환경(한 설명에 따르면 "낯설고 예민한
분위기")에서, 아나의 유세는 아주 성공적이었다.
아이들은 뗏목에 매달린 난파선의 생존자들처럼
가족에게 꼭 붙어 자랐다. "아아! 우리 중
한 명이 떠난다는 건 상상할 수 없어요! 나는
우리 모두가 함께라고, 우리는 하나라고
느껴요. ……만일 이제 만나지 못할 가족이
생긴다면, 그러한 조화는 더 이상 존재하지
않을 거예요." 엘리사벳이 열여섯 살 무렵 적은
말이다. 엘리사벳은 '리스'라는 애칭으로 불렸다.
어떤 가족 구성원과도 떨어져 산다는 것은
정서적으로나 육체적으로 모두에게 고통이었다.
재결합은 기쁨에 찬 눈물과 함께 반겨졌고
여기에는 병을 치유하는 힘까지 부여되었다.

후일 독립을 피할 수 없게 되었을 때, 아나의
자식은 모두 가족 구성원에서 이탈한다는
고통으로 괴로워했다. 가족의 유대감을
유지하고자 애쓰며 (핀센트의 편지뿐 아니라) 그들
사이에 주고받는 편지들이 쏟아졌다. 한 친척
말에 따르면, 그들은 어른으로 살아가면서도
시종일관 "형언할 수 없는 향수병"의 주문에
사로잡혀 바깥세상을 경계할 것을 환기했고,
현실보다는 책 속에서 발견할 수 있는 안전한
간접 인생을 선호했다. 그들 모두에게, 인생에서

가장 큰 기쁨은 배와 같은 목사관에 가족이 함께 머무는 것이었으리라. 그리고 인생에서 가장 큰 두려움은 그 기쁨으로부터 차단되는 것이었으리라. 핀센트도 "가족이라는 느낌과 서로에 대한 애정이 너무나 강렬해서, 마음에 행복감이 넘치고 눈은 신을 향하며 기도하게 된다. '내가 저들로부터 멀리, 너무 멀리 방황하지 않게 해 주십시오, 신이여.'"라 적은 적이 있다.

놀라울 것도 없이, 어린 핀센트 판 호흐가 열심히 읽은 책 중 한 권은 『로빈슨 가족』으로, 어느 열대 무인도에 난파되어 적대적인 세계에서 살아남고자 서로에게 전적으로 의지하는 목사 가족의 이야기였다.

아나 판 호흐는 자신에게만큼이나 열성적으로 가족들에게 표준적이어야 한다는 규칙을 엄격하게 부과함으로써 황무지에서 새로운 삶의 시련에 대처했다.

아버지와 어머니, 아이들, 그리고 여자 가정 교사는 도시 및 그 주변을 매일 한 시간씩 산책했다. 코스에는 먼지투성이 거리 말고도 정원과 들판이 껴 있었다. 아나는 산책이 가족 건강(그들의 "안색과 활기")을 증진할 뿐 아니라 영혼을 새롭게 한다고 믿었다. 날마다 하는 이 의식을 통해 자신들이 중산 계급이라는 지위를 과시했고(노동자들은 결코 대낮에 한 시간씩 짬을 낼 수 없었다.) 신이 영광스러운 자연을 허락하셨음을 마음에 새겼다.

아나는 정원도 가꾸었다. 가족 정원은 수백

년간 네덜란드의 명물이었다. 비옥한 토양 덕택이기도 하고 정원의 산물에 대해 주어지는 영지세 면제 덕택이기도 했다. 생존 문제를 넘어서 살아가는 19세기의 유산 계급에게 화원은 여가와 풍요의 상징이었다. 부유층은 별장을 지었고, 중산층은 도심의 작은 땅에 아낌없는 관심을 쏟았으며, 빈곤층은 창문 밖에 화초 상자나 화분들을 가꾸었다. 1845년 알퐁스 카르의 『나의 정원 여행』은 정원에 대한 네덜란드인들의 열광을 빅토리아 여왕 시대의 감상적 태도에 대한 깊은 애정에 연관시켰고, 곧 카르벤튀스나 판 호흐 집안 같은 시민들의 애독서가 되었다.(카르는 "꽃들 사이에서 사랑은 이기적이지 않다. 그들은 사랑하고 꽃을 피우며 행복해한다."라고 말했다.) 죽을 때까지 아나는 정원에서 일했으며, 화초의 생장을 보는 것이 건강과 행복 모두에 필수적이라고 믿었다.

쥔데르트의 집과 곳간 너머에 있는 정원은 아나의 기준으로 볼 때 컸다. 목사관처럼 길고 좁았으며, 너도밤나무 울타리로 깔끔하게 구획되어 있고 그 너머는 호밀밭과 밀밭으로 이어지는 완만한 내리막길이었다. 그녀는 구역을 나누어, 목사관에서 가장 가까운 곳에 화초를 심었다. 그 결과 화초 때문에 소박한 채소들은 설 자리가 없어져 근처 공동묘지에 딸린 작은 밭으로 쫓겨났다. 목사관은 그 밭에서 작물들을 기르고 건초를 베어 들이며 내다 팔 나무들을 길렀다. 빅토리아풍 취향에 충실하게, 아나는 섬세하고 작은 꽃을 피우는 화초를 좋아했다. 그녀는 금잔화, 미뇨네트, 제라늄, 금련화 등

다채로운 꽃들을 넉넉하게 늘어놓았다. 그녀는 붉은색과 노란색을 선호했지만 색깔보다는 향기를 중요히 여겼다. 꽃밭 너머에는 검은딸기와 나무딸기 관목과 사과, 배, 자두, 복숭아나무 같은 과실수가 줄지어 있었다. 봄이면 이 나무들이 점점이 정원을 색칠했다.

긴긴 겨우내 어두침침한 목사관에서 갑갑하게 지낸 아나의 젊은 가족은 계절의 아주 작은 변화도 감지했고 봄에 첫 번째로 찾아온 찌르레기나 데이지를 해방된 죄수들처럼 찬미했다. 그때부터 가족의 중심은 정원으로 옮아갔다. 도뤼스는 거기서 연구하고 설교문을 작성했다. 아나는 차양 아래서 책을 읽었다. 아이들은 거둬들인 수확물 속에서 장난하거나 쿤데르트의 고운 모랫길에 성을 지었다. 정원을 가꿀 책임은 판 호흐 가족의 모든 구성원에게 있었다. 도뤼스는 나무와 넝쿨 식물(포도와 담쟁이)을 돌보고 아나는 꽃을 돌봤다. 아이들은 저마다 작은 땅들을 나눠 받아 거기에 식물을 심고 거두어야 했다.

식물과 곤충에 대한 카르의 공들인 표현에 영감을 받아, 아나는 정원을 아이들에게 자연의 의미를 가르치는 데 사용했다. 인생의 순환은 계절만이 아니라 특정 식물이 피고 지는 모습에도 있었다. 제비꽃은 봄과 젊음의 용기를 상징했다. 담쟁이는 닥쳐올 겨울과 죽음의 징후였다. "꽃이 나무에서 지더라도 절망에서 희망이 날아오를 수 있고 새로운 삶을 힘차게 살아갈 수 있다."라고 핀센트는 썼다. 나무뿌리는 다음 생의 가능성을 확인해 주었다.(카르는

사이프러스나무 같은 특정한 수목은 "다른 어느 곳에서보다 묘지에서 더욱 아름답고 왕성하게 자라난다."라고 주장했다.) 아나의 정원에서 태양은 "사랑하는 주님"으로서 햇빛은 신이 "우리의 가슴에 평화를 주듯" 식물들에게 생명을 주었다. 그리고 태양의 존재는 아침이면 어둠으로부터 빛을 밝히기 위해 돌아온다는 별의 약속이었다.

기독교 신화나 예술, 문학에서 결국 핀센트가 그림으로 변형한 상징주의의 모든 교훈은 제일 먼저 어머니의 정원에 뿌리내리고 있었다.

판 호흐 가족은 목사관 뒷방에서 식사를 했다. 아나 인생의 모든 것처럼, 음식도 관습에 속해 있었다. 적당하게 삼가며 하는 규칙적인 식사는 건강과 도덕적 완벽성에 아주 중요했다. 그러나 그 조그만 부엌에서 두 명 요리사를 데리고, 아나는 꽤 공들인 성대한 식사에 대한 중산 계급다운 열망을 추구했다. 일요일이면 더욱 공을 들였다. 평일 저녁 식사가 일상적인 가족 예배라면, 일요일 저녁 정찬은 장엄 미사였다. 이렇게 네다섯 코스로 이루어진 만찬의 느긋한 사치는 자식들 모두, 특히 핀센트에게 깊은 인상을 남겼다. 그가 음식에 대해 지녔던 평생의 강박 관념과 가끔씩 행한 단식은 불안정한 그의 가족 관계를 반영했다.

저녁 식사가 끝나면 또 다른 의식을 위해 모두가 난로 주위에 모였다. 가족사를 배우기 위해서였다. 리스에 따르면 아버지인 도뤼스는 그 문제에 정통했고, 많은 시련 속에서 나라에 봉사한 이름 있는 조상들 이야기를 해 주었다. 과거의 공적에 관한 이야기는 아나가 남겨

두고 떠나온 문화와 계급에 그녀를 다시 연결힘으로써 황무시에서 느끼는 고립감을 달래 주었다. 사실상 그들 세대의 모든 사람처럼, 아나와 도뢰스 판 호흐는 조국의 과거, 특히 17세기 황금시대에 깊은 향수를 느꼈다. 그 시기에 연안의 도시 국가는 세계의 대양을 지배했고 제국을 키워 냈으며 과학과 예술에서 서양 문명의 선도자 역할을 했다. 난로 옆에서 들려주는 교훈은 그들 가족에게 역사의 매력뿐 아니라 잃어버린 에덴동산에 대한 아련한 안타까움을 전해 주었다.

아나와 도뢰스의 모든 자식이 조국이든 가족이든 과거에 대한 부모의 향수를 물려받았다. 그러나 맏아들인 핀센트처럼 예민한 괴로움과 즐거운 끌림을 느끼는 자식은 없었다. 핀센트는 자신을 "갑자기 달려드는 과거에 매혹당한" 사람으로 묘사했다. 어른이 된 그는 이전 시대(그는 항상 이전 시대가 자기 시대보다 낫고 순수하다고 생각했다.)를 배경으로 한 역사서와 소설을 탐독하곤 했다. 건축에서 문학까지 모든 영역에서, 전 시대("힘들지만 숭고한 시절")의 미덕을 잃어버린 것을 안타까워했고 오늘날의 무감각을 애통해했다. 핀센트에게 문명은 영원히 쇠퇴하는 것이고 사회는 항상 부패하는 것이었다. 나중에 그는 말했다. "오늘날의 것들로는 채울 수 없는 공허감을 점점 더 느낀다."

미술에서, 거듭 핀센트는 무시받은 화가들과 구식 주제, 지나간 운동의 옹호자 역할을 했다. 동시대 미술과 화가에 대한 그의 비평은 한탄과 반동적인 감정의 분출, 지나가 버린 예술저 천국에 대한 감상적인 찬사로 가득 차곤 했다. 그의 어머니처럼, 그는 행복이란 붙들기 어렵고 덧없다는 것을 예민하게 느꼈고("현대의 삶에서 모든 것은 지독히도 순식간에 지나가 버린다.") 오로지 기억만이 그 행복을 붙잡아 유지한다고 여겼다. 일생 동안 그의 생각들은 지나간 과거의 장소와 사건으로 거듭 돌아갔고, 잃어버린 그 기쁨을 망상적이리만큼 맹렬하게 되새겼다. 때로는 몇 주씩 그를 무력하게 하는 갑작스러운 향수로 고생했고, 어떤 기억에는 신화의 부적 같은 힘이 부여되었다. 후일 그는 "인생에는 모든 것이(우리 내부 또한) 평화로 가득해지는 순간이 있다. 그리고 우리의 평생이 황무지를 지나는 길처럼 보여도, 항상 그렇지는 않다."라고 썼다.

목사관에서의 매일 저녁은 같은 식으로, 즉 책과 함께 끝났다. 독서는 고독하게 혼자 하는 활동이 아니었다. 그들은 소리 내어 책을 읽었는데, 이는 가족을 하나로 묶어 주고 가족을 둘러싼 시골 구교도들의 문맹의 바다에서 떨어져 있도록 했다. 아나와 도뢰스는 책을 서로에게, 그리고 아이들에게 읽어 주었다. 나이 든 아이들은 좀 더 어린 아이들에게 책을 읽어 주었다. 그리고 후일 그 아이들이 부모에게 읽어 주었다. 소리 내어 하는 독서는 교육적이고 즐거움을 주면서 병자를 위로하고 걱정을 흐트러뜨려 주었다. 정원의 차양 그늘에서든 와사등 불빛 옆에서든, 글 읽는 소리는 가족을 위로했고 향후에도 마찬가지였다. 자식들이 출가하고 오랜 세월이 지난 후에도,

초년의 판 호흐

그들은 모든 형제자매가 읽어야지만 진짜로 읽었다고 말할 수 있다는 듯이 책을 주고받고 읽을거리를 추천했다.

성서는 늘 최고의 책으로 여겨졌다. 한편 교훈적인 고전들도 목사관 책장을 휘게 만드는 요인이었다. 바로 실러, 괴테, 울란트, 하이네 같은 독일 낭만주의 작가들의 책이었다. 셰익스피어의 책(네덜란드어 번역판)도 있었다. 몰리에르나 뒤마 같은 프랑스 작가들의 책도 몇 권 있었다. 그러나 괴테의 『파우스트』처럼 과도하고 마음을 어지럽힌다고 여겨지는 책들은 배제되었다. 발자크, 바이런, 상드, 그리고 후일에는 졸라의 작품같이 좀 더 현대적인 작품도 마찬가지였다. 그 책들을 아나는 "대단한 지성이지만 타락한 영혼의 산물"이라고 치부했다. 당대 네덜란드의 가장 위대한 책인 『막스 하벨라르』는 에두아르트 데커르가 '물타툴리'라는 필명으로 쓴 책이다. 이 책은 인도네시아의 네덜란드 식민지 주둔군과 네덜란드 중산층의 "위선과 자화자찬"을 신랄하게 공격한 탓에 유감스럽게 여겨졌다. 좀 더 인기 있는 아이들의 오락물 형식, 특히 아메리카에서 비롯한 카우보이와 인디언 이야기는 "지나치게 터무니없어" 양육에 알맞지 않다고 보았다.

빅토리아 시대 유럽 전역에서 글을 읽고 쓸 줄 아는 대개 가정들처럼, 판 호흐 가족은 마음속에 감상적인 이야기를 위한 특별한 자리를 마련해 두었다. 모든 이가 디킨스 또는 그의 동료이자 잉글랜드 출신인 에드워드 불워 리턴(그는

"어둡고 폭풍우 치는 밤이었다."*라는 문구를 처음으로 쓴 사람이었다.)의 최근 책들을 시끄럽게 떠들어 댔다. 해리엇 비처 스토의 『톰 아저씨의 오두막』의 네덜란드어 번역판은 딱 핀센트가 태어나던 즈음에 쥔데르트에 도착했다. 미국에서 이 연재소설의 최종회가 발표된 지 겨우 1년 만이었고, 목사관은 다른 모든 곳에서 그랬듯 열렬한 갈채를 보내며 그 소설을 받아들였다.

판 호흐 집안 아이들은 두 개의 문, 즉 시와 동화를 통해 문학의 세계로 들어섰다. 시를 외우고 낭송하는 것은 정숙하고 헌신적이며 부모의 말을 경청하는 아이들로 자라나도록 하는 데 선호되는 방법이었다. 목사관에서 동화란 한 가지만을 뜻했다. 한스 크리스티안 안데르센의 작품이었다. 「미운 오리 새끼」, 「공주와 완두콩」, 「벌거벗은 임금님」, 「인어 공주」 같은 이야기들은 아나가 가족을 이루어 나갈 즈음 전 세계적인 찬사를 받았다. 노골적으로 기독교적이지도, 억지스럽게 교훈적이지도 않은 안데르센의 이야기는 빅토리아 시대의 여가가 조장한 유년기에 대한 새롭고 별난 시각을 사로잡았다. 인간의 연약함을 강조하고 종종 행복한 결말로 끝나지 않는 이야기들이 지닌 미묘한 선동성은 목사관의 검열을 피해 갔다.

결과적으로 핀센트의 독서는 부모가 인정한 책의 범위를 훨씬 넘어설 터였다. 그러나 유년기에 접한 책들이 그 방향을 정해 주었다. 그는 엄청난 속도로 읽어 내려가며, 맹렬하게

* 영어권의 동화에서 이야기를 시작할 때 흔히 쓰이는 표현.

책들을 읽어 치웠는데 그 기세는 죽는 날까지도
기의 ㅗㄱ더블시 않았다. 그는 한 작품으로
시작해서 몇 주 내에 그 작가의 전 작품을 읽어
내곤 했다. 그는 시에 관한 초기 교육을 매우
마음에 들어 했음에 틀림없다. 계속해서 수많은
시집들을 읽고 시를 외우는 데 힘을 쏟았고,
편지를 쓰면서 시구를 인용했으며, 그 시들을
깔끔하고 흠 없는 시첩에 옮겨 적느라 여러
날을 보내곤 했다. 또한 안데르센에 대한 애정도
여전했다. 의인화된 식물과 인격화된 추상물,
과장된 감정과 풍자적인 묘사로 이루어진
안데르센의 생생한 상상의 세계는 핀센트의
구상력에 분명한 무늬를 남겼다. 수십 년 후
그는 안데르센의 이야기가 "훌륭하며 너무나
아름답고 사실적이다."라고 말했다.

목사관에서 축제일은 고립과 역경에 맞서 가족의
단결을 드러내는 특별한 기회였다. 쥔데르트의
모범적인 신교도 가정의 달력에는 축하
행사들이 가득했다. 교회 축제일, 국가 공휴일,
생일(친척 어른들과 하인들의 생일을 포함하여),
기념일, 세례일(일반적인 세례명의 기념일은 제쳐
두고)이었다. 아나는 목사관의 축제 행사를
준비하면서, 정형화된 가족적 화합의 형식에
이미 품고 있던 향수와 신경질적인 정력을
쏟아부었다. 방들은 푸른 잎으로 엮은 줄과 깃발,
그 계절의 꽃으로 엮은 부케로 장식되었다.
과일과 꽃가지로 장식한 식탁 위에는 특별
케이크와 쿠키가 놓였다. 후일 아나의 자식들은
이러한 축하 행사에 참석하기 위해 힘든 여행을

무릅쓰곤 했고, 때로는 아주 먼 데서두 왔다.
사정이 여의치 않아 올 수 없다면 모두에게
편지가 날아들곤 했다. 축하받는 당사자뿐
아니라 그 행복한 사건에 대해 모두에게 축하의
말을 전했다. 그것은 모든 축제일을 가족의 축하
행사로 여기는 네덜란드 풍습이었다.

축하 행사의 긴 일정표 속에서, 성탄절에 비길
것은 없었다. 신터클라스데이* 전날, 즉 12월
5일부터 방문 중인 남자 친척 어른이 산타클로스
옷을 입고 사탕과 선물을 나누어 주었다.
이때부터 12월 26일 성탄절 선물의 날에 이를
때까지 판 호흐 가족은 성가족과 자기 가족의
신비로운 화합을 축하했다. 목사관의 앞쪽
방에서는 몇 주씩 성서 읽는 소리와 캐럴 부르는
소리, 작은 회중이 화환으로 장식한 난로에
둘러앉아 내는 달그락거리는 커피 잔 소리가
울려 났다. 아나의 지도 아래, 아이들은 금종이,
은종이, 풍선, 견과류, 사탕, 초 여러 개로 커다란
크리스마스트리를 장식했다. 주임 목사뿐 아니라
목사관 아이들 모두를 위한 선물이 트리 주변에
쌓였다. 아나는 "성탄절은 집에서 가장 아름다운
때"라고 말했다. 성탄절 날 도뤼스는 핀센트와
그의 형제들을 데리고 아픈 교인을 방문했다.
축제일이면 으레 하는 방문으로서 아픈 이들에게
산타클로스를 데려다주기 위한 것이었다.

성탄절마다 뒷방의 따뜻한 난로 옆에서 판
호흐 가족은 다섯 권으로 이루어진 디킨스의

* 12월 6일, 어린이와 뱃사람들의 수호성인인 신터클라스를
기리는 축일.

초년의 판 호흐

성탄절 시리즈 중 한 권을 읽었고 그것으로 한 해의 독서가 마무리되었다. 성탄절 시리즈 중 두 권은 일생 동안 핀센트의 상상력 속에 머물렀다.『크리스마스 캐럴』과『귀신 들린 사내』였다. 거의 해마다 그는 이 이야기들을 다시 읽으며, 파우스트 식 초자연적 힘의 출현, 위험에 처한 아이들, 가정생활과 성탄절 정신이 지닌 마법 같은 치유력에 관한 생생한 이미지를 새로이 경험했다. "나에게 그 이야기들은 매번 새롭다."라고 핀센트는 말했다. 그가 인생의 말미에 다다랐을 즈음, 기억에 시달리는 사람이자 "어머니의 가슴에 낯선 자"에 대한 디킨스의 이야기는 소년 시절 쥔데르트의 난로 옆에서는 결코 상상치 못한 방식으로 그를 흔들고는 했다. 어린 시절 그가 느꼈던 것은, 그리고 장차 점점 더 예민하게 느끼게 된 것은 성탄절과 가족의 뗄 수 없는 조합이었다.『귀신 들린 사내』의 고뇌하는 주인공인 레드로는 말한다. "예수의 탄생이 나에게는 마치 내가 아끼고 슬픔이 되거나 낙이 되었던 모든 이의 탄생 같다."

축하 행사의 끝은 선물을 주고받는 일이었다. 아주 어린 나이 때부터, 판 호흐 집안 아이들은 생일이나 기념일을 위해 자신만의 선물을 만들거나 찾아내야 했다. 모두가 꽃다발이나 음식 바구니를 벌여 놓는 법을 배웠다. 그리하여 아나의 자식들은 모두 축일의 기념품에 대한 기대에 부응할 만한 재주를 터득했다. 여자아이는 자수, 코바늘 뜨개질, 매듭, 대바늘 뜨개질 등을 배웠다. 남자아이는 도기와 목공예품 만드는 법을 배웠다.

그리고 모두가 소묘를 배웠다. 어머니의 지도 아래 아이들은 선물과 편지를 장식하고 개성을 담기 위해 콜라주, 스케치, 페인팅 등 사교용 비늘을 다듬었다. 꽃가반 그림이 다수한 상자나 옮겨 쓴 시를 장식할 수도 있었다. 그들은 좋아하는 이야기의 삽화를 그렸고, 아이들에게 도덕적인 교훈을 가르칠 때 널리 사용되던 우화집 방식으로 단어와 이미지를 결합했다. 비록 복제화와 기성품이 결국 판 호흐 집안의 축하 행사에서 콜라주와 자수를 대신하게 될지라도, 수공예 선물은 언제나 가족의 제단에서 가장 확실한 선물로 귀하게 여겨질 터였다.

전초지의 삶이 겪는 고초를 이겨 내기 위해, 아나의 아이들은 국경 부근 병사들처럼 훈련받았다. 우호적인 시선과 비우호적인 시선 모두 그들에게 쏠려 있었다. 목사관에서 행동거지는 단 한 단어로 지배되었다. 의무였다. 아나는 "의무가 다른 모든 것에 우선한다."라고 말했다.

그러한 훈계는 수백 년에 걸친 칼뱅주의적 교의와 네덜란드에서 불가피한 일의 무게를 싣고 있었다. "의무가 아닌 무엇이든 죄악이다."라는 칼뱅의 외침은 홍수의 위협을 받는 땅에서 살아가는 이들에게 특별한 울림을 지녔다. 초창기에 방파제에 틈이라도 생기면 모두의 의무는 분명했다. 삽을 들고 갈라진 곳으로 달려가는 것이었다. 분쟁은 뒤로 미루어졌고 '제방

평화'가 선포되었다. 의심하는 자와 기피자는
유배에 처해졌다. 위반자는 사형에 처해졌다.
어느 주택에서 불이라도 나면, 소유주는 불길이
이웃으로 퍼지는 것을 막기 위해 즉시 '건물을
헐 의무'가 있었다. 청결의 의무는 전염병의
확산으로부터 모두를 보호했다. 아나의 세대
즈음에, 의무의 위상은 종교나 다름없어졌고
판 호흐 부부 집안 같은 네덜란드의 가정들은
의무, 체면, 건전성이라는 가정의 '성삼위일체'를
숭배했다.

무엇보다 사회에서 가정의 지위를 유지하는
것이 가장 큰 의무였다.

아나 카르벤튀스의 삶이 중상류층에
속한 헤이그 처녀의 삶에서 쥔데르트에
사는 목사 아내의 삶으로 바뀌었을 때, 당대
저명한 역사가의 말에 따르면, 네덜란드는
"유럽에서⋯⋯ 사람들이 살아가는 방식과
그들이 속한 동아리와 그들이 위치한 사회
범주에 관해 그 어떤 나라보다 계급 의식적인
나라"였다. 상류층으로의 이동은 사실상
불가능했고, 용인될 수 없었다. 하류층으로의
이동은 밑바닥 계층 사람들을 제외하면
모두가 두려워하는 일이었다. 그리고 도시와
시골 사이에 심한 계급 구분이 존재하던 때,
쥔데르트 같은 시골로 영구적으로 이동하는 것은
하류층으로 추락할 조짐으로 보였다.

목사 부부는 쥔데르트의 보잘것없는 엘리트
계층의 상층부에 있었다. 수세기 동안 도뤼스 판
호흐 같은 성직자들은 그 고장의 도덕적·지적
협의를 중재해 왔고, 목사직은 여전히 사회적

지위를 상승시킬 수 있는 사다리였다.(사회적
지위를 상승시킬 수 있는 다른 사다리는 선원이 되는
것이었다.) 도뤼스가 받는 봉급은 수수했지만,
교회는 그 가족에게 목사 신분이라는 특권을
제공했다. 주택, 하녀, 요리사 두 명, 정원사,
마차와 말이었다. 그것들은 실제보다 그들이
더 부유하게 느끼고 부유해 보이도록 했다.
실크 모자를 쓴 도뤼스와 가정 교사를 동반한
아이들의 산책은 그러한 착각을 심화했다.
아나에게 쥔데르트는 사회적 우아함의 추락을
뜻했으나, 목사라는 지위의 상징은 추락의
충격을 완화했고, 그녀는 걱정에 찬 집요한
태도로 이 상징에 매달렸다. 아나는 "돈은 없지만
여전히 좋은 평판을 지니고 있다."라고 제 삶을
요약했다.

좋은 평판을 유지하기 위해, 아나는
아이들에게 "교양 있는 훌륭한 집단"만
사귀어야 한다는 의무감을 심어 주었다.
그녀가 생각하기에, 사실상 인생에서 모든
성공과 행복은 훌륭한 친구들과 어울리는
데서 비롯했다. 또한 모든 실패와 죄악은 나쁜
친구들에게 빠지는 데서 비롯했다. 자식들에게
늘 유복한 사람들과 어울릴 것을 끊임없이
권했고 "우리 계급이 아닌 사람들"과 어울리면
위험하다고 경고했다. 그녀는 자식이 훌륭한
집안에 초대받을 때마다 즐거운 비명을 질렀고
그러한 친교를 다지는 일에 관한 상세한 지시를
늘어놓았다.

쥔데르트에서 "훌륭한 집단"이란 그곳에서
여름을 보내는 소수의 훌륭한 가문들과 몇몇

신교도 전문직 종사자들만 일컫는 것이었다. 아나는 아이들이 그 집단 이상도 이하도 과감하게 사귀지 못하게 했다. 그 이상이란 구교도 가정들뿐이었다. 그 이하란 쿤데르트의 노동자들이었다. 신교도든 구교도든 도심 광장(그리고 무시무시한 축제들)을 가득 채운 그들을 아나는 온갖 천한 행실을 유혹하는 무리로 보았다. "상류층 사람들 주변에 있는 게 낫다. 하류층 사람들을 상대하다 보면 유혹에 더 쉽게 노출되기 때문이다."라고 그녀는 조언했다.

그 집단 밖으로 더 나아가면 절대 접촉하면 안 되는 이들로서, 개성 없고 이름 없고 땅 없는 노동자들과 농민들로 이루어진 하층민 집단이 있었다. 그들은 교양 있는 의식에서 가장 먼 곳을 표류하는 이들이었다. 아나의 계급적 시선으로 보면, 이들은 고집스럽게 무식하고 부도덕할 뿐 아니라 "가슴의 기쁨(감수성과 상상력)"이 부족하며 진절머리 나도록 냉담한 족속이었다. 판 호흐 가족이 읽었던 육아서는 "그들은 감자만 먹고 사는 지친 사람들처럼 사랑하고 슬퍼한다. 그들의 가슴은 그들의 지성과 같다. 즉 그들은 초등학교 이상으로 나아가지 못했다."라고 가르쳤다.

사회적 경계를 넘어서지 못하게 하기 위해, 판 호흐 목사 집안 아이들은 거리에서 놀지 못했다. 결과적으로 아이들은 마치 어느 섬에 있는 양, 어울릴 친구라고는 서로밖에 없이 대부분의 시간을 목사관 안이나 정원에서 고립된 채 보냈다.

쿤데르트의 사회 집단처럼 작고 궁벽하더라도 괜찮은 계층에 속해 있으려면, 당연히 단정하게 의복을 갖추어야 했다. 아나는 "자신을 예의 바르게 내보이는 것 또한 의무다."라고 가르쳤다. 의복이란 네덜란드 사람들이 오랫동안 지녀 왔던 독특한 집착의 대상이자 미묘한 계급 차별의 무대였다. 그들은 그 무대에 열중했다. 도뤼스 같은 신사들은 테가 둘린 모자를 썼다. 노동자들(그리고 아이들)은 테 없는 모자를 썼다. 신사들은 격식을 차린 긴 외투를 걸쳤다. 노동자들은 작업복을 입었다. 한가한 시간이 있는 여성만이 아나처럼 성가시고 거북하게 버팀대가 있는 치마를 입을 수 있었다. 그 사회에 과시하기 위해 날마다 하던 산책처럼 의복은 아나 가족이 상류층의 일원임을 표시해 주었다.

필연적으로 의복은 판 호흐 집안 아이들 사이에서 부적 같은 의미를 지니게 되었다. 기성품 모자나 어른 정장, 오버코트를 처음 마련해 주는 것은 가족 내 지위와 자부심에 관한 중대한 사건이었다. 후일 판 호흐 부부는 자식들에게 쿤데르트에서 한낮의 산책이 준 교훈에 대해 끝없이 이런저런 질문과 조언을 해 댔다. "언제나 사람들에게 확실히 신사로 보이게끔 해라." 좋은 의복과 말끔한 외모는 실로 계급적 위상보다 훨씬 중요한 신호로 역할했다. 내적인 질서였다. 사람이 외적으로 무엇을 입는가가 마음속으로 무엇이 행해지는가를 반영한다고 부모는 가르쳤다. 누군가의 옷에 묻은 얼룩은 그의 영혼에 묻은 것과 같았다. 그리고 값비싼 모자는 "한 사람의 내면만큼이나 겉모습으로써 줄 수 있는 좋은 인상"을 보증했다.

이것이 쥔데르트에서 했던 가족 산책의 또 다른 교훈이었다. 의복은 좋은 행실과 도덕적 올바름의 공적인 서약이었다. 그 후 일생 동안 판 호흐 집안 자식들은 남 앞에서 걷는 일을 영혼을 위한 패션 퍼레이드 같은 것으로 보곤 했다. 후일 아나는 테오에게 맵시 있는 정장을 입고 거니는 것이 사람들에게 "네가 판 호흐 목사의 아들임을 증명해 줄 거다."라고 말했다. 집을 떠난 지 20년 후, 아를의 병원(귀의 일부를 잘라 낸 후 불안정한 정신 상태 때문에 이곳에 감금되어 있었다.)에서 퇴원할 당시 핀센트의 우선적인 관심사는 이것이었다. "거리에 나가려면 새로운 옷이 있어야 해."

쥔데르트의 목사관에서는 가슴에도 '의무'가 있었다. 네덜란드인들은 그것을 '건전성'이라고 불렀다. 아나는 건전성이 "행복한 삶의 근본이자 원천"이라고 말했다. 사회적으로 절대적인 것들의 성삼위일체 중 마지막인 건전성(종종 Degelijkheid는 영어에서 견고성이라고 번역되었지만 이것은 부적절한 표현이다.)은 네덜란드인들의 가슴에 감정의 파도와 폭발로부터 자신을 보호하라고 명했다. 그러한 파도와 폭발이 너무나 치명적이라는 사실은 과거에 증명되었다. 이 증명된 역사는 모든 승리에 패배가, 모든 풍요에 빈곤이, 모든 평온에 격변이, 모든 전성기에 대참사가 뒤따른다는 것을 가르쳤다. 운명의 냉혹한 진실로부터 감정을 보호하는 유일한 방법은 행복할 때나 불운할 때나 의기양양할 때나 좌절할 때나 견고한 중도를 찾는 것이었다. 먹는 것과 입는 것에서 그림

그리는 것까지, 네덜란드인들은 중도를 목표로 했다. 호사와 검약 사이에 신중하고 지속 가능한 균형을 말이다.

건전성은 부적당한 정서를 억제하라고 요구하는 빅토리아 시대풍 요청과 신교도파의 칼뱅주의적 열성에 대한 거부와 완벽하게 맞아떨어졌다. 아나의 안달복달하는 방어적인 성격은 다시 한 번 시대정신과 결합되었다. 아나는 암울한 계산 속에서 끈질기게 긍정과 부정의 균형을 유지하고자 했고, 목사관이라는 배가 정서적인 수평을 유지해 나가도록 하는 것이 자기 역할이라고 보았다. 그녀는 좋은 시절 뒤에는 항상 불운이, 말썽과 걱정 뒤에는 위로와 희망이 따를 것이라고 아이들에게 환기했다. 판 호흐 목사 가정에서는 기쁨의 한순간도 그냥 지나가는 법이 없었다. 아나는 꼭 그것의 피할 수 없는 대가, 그러니까 기쁨의 "어두운 쪽"에 주목하라고 말했다. 그러나 우울해하는 것 또한 금지되었다. 아나는 "자제할 줄 아는 침착한 사람이 행복한 사람이다."라고 아이들에게 말했다.

판 호흐 집안 아이들은 색이 바래는 것처럼 감정이 서서히 배출되는 세계에서 자라났다. 그 세계에서는 어느 쪽(한쪽에는 자랑과 열정, 다른 쪽에는 자책과 무관심)으로의 지나침도 고르게 다듬어졌고 중도를 지키는 일에 집중했다. 모든 긍정과 부정이 균형을 이루는 세계였다. 늘 칭찬은 앞날에 대한 예상으로, 격려는 나쁜 일에 대한 예감으로, 열광은 신중함으로 알맞게 다듬어졌다. 섬 같은 목사관을 떠난 후, 아나의 모든 자식은 전혀 경험해 보지 못했고 아무

핀센트의 형제들
(왼쪽 위에서부터 시계 방향으로
아나, 테오, 리스, 코르, 빌레미나)

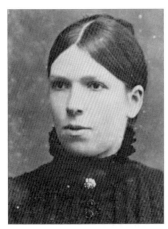
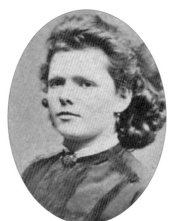
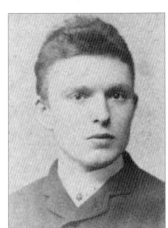

쥔데르트의 도심 광장
(중앙의 목사관이
핀센트가 태어난 곳)

방어막도 없는 극단적인 감정에 고통을 겪었다. 모두가 잠시적인 위기, 몇몇 경우에는 비극적인 결과를 다루는 데 놀랍도록 무감각하거나 둔한 모습을 보였다.

의무, 체면, 건전성은 행복한 삶을 약속해 주었다. 또한 도덕적인 삶의 나침반이었다. 이것들을 지키지 않고는 "정상적인 사람이 될 수 없다."라고 아나는 경고했다. 이것을 지키는 데 실패한다는 것은 종교와 계급, 사회 질서를 해치는 일이었다. 그 실패는 가족에게 수치심을, 또는 더 심한 결과를 불러일으켰다. 그 시대의 문학은 사회적 신분의 사다리에서 굴러떨어지도록 이끄는 "나쁜 삶"을 경고하는 이야기들로 가득했다. 좀 더 가까이에 있는 판 호흐 가족의 연대기 작가에 따르면, 도뢰스의 조카가 저지른 부끄러운 행실로 과부 어머니가 고향을 떠나게 되었고, 낯선 곳에서 엄청난 불행으로 사망하면서 "가문에 그늘을 드리웠다."

머릿속에 이와 같은 악몽을 지닌 아나와 도뢰스는 항상 위험이 도사리고 있다고 주의하면서 애정 표현을 아끼며 아이들을 키웠다. 단 한 번 걸음을 잘못 내디뎌도 모두에게 파멸적인 결과를 가져오고 도뢰스의 표현대로 "미끄러운 길"에 빠져들 수 있었다. 불가피하게 판 호흐 집안 아이들은 어떤 목표에 미치지 못할지도 모른다는 깊은 두려움 속에서 성장했다. 그들 머리 위에 구름처럼 걸린 실패의 공포는 삶 전반에 지레 앞선 자책감을 불어넣었다. 그 자책감은 그들이 목사관을 떠난 후에도 오랫동안 어른거렸다. 판 호흐 집안의

아이는 서로 하소연하듯 편지를 썼다. "우리가 얼마나 아버지와 어머니를 사랑해야 하는 걸까? 나는 그분들에게 거의 쓸모가 없어."

매해 섣달 그믐날이면 판 호흐 목사 집안 자식들은 모여서 함께 기도했다. "우리가 지나치게 자책하지 않도록 지켜 주소서." 그 누구보다도 간절히 기도한 사람은 맏아들 핀센트 판 호흐였다.

3

묘한
소년

1850년대 쮠데르트의 목사관을 향하던 방문객이라면 2층 창문으로부터 도심 광장에서 벌어지는 일을 주시하고 있는 자그마한 얼굴을 보았을지도 모른다. 그 곱슬곱슬하고 더부룩한 붉은색 머리를 놓치기란 어려웠을 것이다. 그 얼굴은 기묘했다. 타원형으로, 눈썹은 높고 아래턱은 두드러졌으며, 두 뺨은 부은 듯하고, 두 눈은 깊지 않고, 코는 널찍했다. 아랫입술은 툭 튀어나와 항상 뿌루퉁해 보였다. 많은 방문객들은 목사의 은둔자적인 아들인 핀센트를 보았다 해도, 이렇듯 흘끗 스쳤을 뿐이다.

그를 만난 사람들은 그가 어머니를 빼닮았음을 바로 알아챘다. 똑같은 붉은색 머리카락, 똑같이 흰한 용모, 똑같이 다부진 몸매가 그랬다. 그는 얼굴에 주근깨가 많고, 작은 눈 속 청록색 눈동자는 창백하고 빛에 따라 변했다. 그 눈은 일순간 사물을 꿰뚫을 듯하다가도 다음 순간에는 공허해 보였다. 낯선 사람들 앞에서는 과묵하고 수줍음이 많았다. 신경질적으로 불안하며 푹 숙인 고개를 이리 돌렸다 저리 돌렸다 하는 습관이 있었다. 핀센트의 어머니가 부산을 떨며 손님들에게 차와 쿠키를 내오고 헤이그에서 벌어진 왕가의 최근

행사에 대해 이야기할 때, 아들은 어색하게 슬쩍 그 자리에서 빠져나와 다락방 창문 앞 자기가 있던 곳이나, 혼자서 하던 일로 돌아갔다. 많은 방문객은 그를 "묘한 소년"으로 기억했다.

좀 더 가까이에서 관찰하거나, 판 호흐 가족을 좀 더 잘 알았던 사람들은 그 예의 바른 어머니와 묘한 아들의 다른 유사점도 알아챘을지 모른다. 그 유사점은 붉은색 머리카락이나 푸른색 눈보다 더 뿌리 깊었다. 그는 그녀의 조바심치는 인생관과 미심쩍어하는 시선을 닮았다. 또한 육신의 안위와 보다 세련된 것들, 즉 꽃꽂이라든가 직물, 실내 장식(후일 붓이나 펜, 종이, 그림이 될 터였다.)에 대한 취향을 닮았다. 그는 서열과 지위에 대한 그녀의 집착, 또한 계급과 근본에 대한 고정 관념에 바탕을 둔 자신과 타인에 대한 엄격한 기대 역시 받아들였다. 불안하고 반사회적인 태도이면서도, 그는 어머니만큼이나 에둘러 말하고 농담을 던질 줄 알았다. 그리고 벌써부터 다소 젠체하는 데가 있었다. 어머니처럼 곧잘 외로움을 느끼고 끊임없이 걱정하는 탓에 아들은 심각하고 근심에 찬 어린이가 되었다. 사실 어린애라고 보기도 힘들었다.

그는 어머니처럼 행동이 매우 들뜨고 과격했다. 어머니에게서 쓰기를 배웠을 때부터, 그의 두 손은 어머니처럼 결코 멈출 줄 몰랐다. 자신이 베끼는 기호들을 이해하기 훨씬 전부터 종이 위에 펜 굴리는 법을 배웠다. 순수히 써 내려간다는 글쓰기의 기쁨을 결코 잃어버린 적이 없었다. 마치 최대의 적은

게으름이며("아무것도 행하지 않는 것은 잘못이다."라고 그는 성토했다.) 죄대의 두려움은 여백인 양, 어머니처럼 열띤 속도로 글을 썼다. 아무것도 하지 않는 인생보다 가련한 것이 어디 있겠느냐고 반문했다. "많은 일을 하지 않을 거라면 그냥 죽어 버려라."

그의 분주한 두 손은 어머니를 따라 미술로 향했다. 아나는 자식들이 자신과 똑같이 세련된 교육을 받기를 바랐다. 이는 �췬데르트 같은 변방에서는 쉽지 않은 일이었다. 그렇게 세련된 교육의 필수 불가결한 부분은 순수 미술을 접하는 것이었다. 그녀의 딸들은 그녀가 그랬듯 피아노 치는 법을 배웠다. 모두가 노래 수업을 받았다. 그리고 아나는 핀센트부터, 자녀 모두에게 소묘를 가르쳤는데, 단지 어린 시절의 기술이 아니라 예술적 시도였다. 한동안은 그녀가 아마추어적인 작업을 계속하며, 아들을 지도하는 동시에 본보기가 되어 주었을 것이다. 언젠가 헤이그에서 아나의 예술적 친구들이었던 바카위전 자매가 쵠데르트를 방문했고, 세 사람은 함께 이 마을을 스케치했다.

핀센트가 그날 그들을 따라갔는지 안 따라갔는지 모르지만, 다른 모든 점에서 그는 어머니의 예술적인 행보를 따랐다. 시는 베끼는 것으로 시작했다. 소묘책과 출판물을 이용해서 수고스럽게 자신의 첫 번째 작품들을 창조해 냈는데, 1864년 2월에 아버지의 생신 선물로 드렸던 어느 농장 그림도 거기에 포함되었다. 아나는 맏아들에게 자기 작품을 주면서 따라

그리고 색칠하게 했다. 대개는 그녀가 좋아하는 화려한 꽃다발 속에 있는 꽃이었다. 그는 연필과 스케치북을 밖으로 가지고 나가서 자기 세계를 표현해 보고자 몇 번 시도했다. 최초 모델은 키우던 검은 고양이다. 그는 나뭇잎 없는 사과나무 위를 날듯이 달려가는 고양이를 그렸다. 그러나 그는 데생에 아주 형편없는 것으로 밝혀졌고, 바로 낙심하여 스케치를 찢어 버렸다. 그의 어머니 말로는, 목사관에 사는 동안 아들이 다시는 도구 없이 손으로만 스케치를 한 적이 없었다. 후일 핀센트는 유년기의 모든 그림을 "별 볼 일 없는 낙서들"이라고 치부해 버렸고, "예술적 감수성은 나중에서야 발달하고 성숙하는 법이다."라고 주장했다.

어머니에 대한 핀센트의 애착은 매우 심했다. 모든 어머니와 아이의 모습이 눈시울을 붉히게 하고 가슴을 녹인다고 그는 훗날 고백했다. 모성애와 함께했던 활동과 심상(꽃꽂이, 바느질, 요람 흔들기, 심지어 그냥 불 가에 앉아 있기)은 그의 삶과 예술 모두에서 그를 사로잡았다. 그는 스무 살을 훨씬 넘기고서도 어린아이가 원할 법한 모성애와 그 상징들에 집착했다. 주기적으로 어머니의 호의를 얻거나 되찾고자 하는 욕구에 사로잡혔다.(진실로 거기에 짓눌려 있었다.) 그는 어머니 같은 인물들에 대한 강렬한 애정과 타인의 삶에서 어머니 노릇을 하고자 하는 강렬한 바람 사이에서 왔다 갔다 했다. 죽기 2년 전 그는 "기억 속에 보이는 그대로" 어머니의 초상화를 그리면서 그것에 쓰인 색상을 그대로 사용하여 자화상도 그렸다.

이렇게 특별한 애착에도, 아니면 아마 그러한 애착에 뒤따르는 불가피한 실망 때문에 핀센트는 제어할 수 없고 괴팍한 어린이로 굳어져 갔다. 그 과정은 울컥하는 성미와 함께 일찍 시작되었는데, 그 성미가 너무나 두드러져서 가족사에도 특별히 언급되었다. 한번은 그렇게 견딜 수 없는 감정의 폭발에 정신이 산란해진 핀센트의 할머니(할머니는 아이를 열한 명 키웠다.)가 그 자리에서 뺨을 때려 손자를 방 밖으로 쫓아냈다. 아나는 "핀센트를 데리고 있을 때보다 부산했던 적이 없다."라고 불평했다. 다른 경우에는 신중한 가족들의 회상에서 유사한 비난들이 빗발쳤다. 고집 세고 고분고분하지 않은 데다 제멋대로이고 다루기 힘들었다고들 말했다. 태도가 별나고 다루기 힘든 묘한 아이였다는 것이다. 60년 후 판 호흐 가족의 가정부였던 이조차 핀센트가 얼마나 다루기 힘든 고집쟁이였는지 생생하게 기억했고, 판 호흐 목사 집안 아이들 중에서 가장 불쾌한 아이였다고 낙인찍었다.

그는 시끄럽고 걸핏하면 싸우려 들고 "이른바 세상이 '형식'이라고 부르는 것에 대해 조금도 주의하지 않았다."라고 리스는 회고록에 투덜거렸다. 그는 어머니가 계획해 놓은 나들이(그 지역의 훌륭한 가정들을 방문하는 것)에 종종 참석하지 않은 반면, 가정부들과 지나치게 많은 시간을 보냈다.(그는 가정부들과 목사관의 다락방을 같이 썼다.) 사실 핀센트의 수많은 비행은 계급 의식적이고 지위를 사랑하는 어머니를 겨냥한 듯 보였다. 자기가 만든 작은

점토 코끼리를 어머니가 칭찬하자, 그는 그것을 땅바닥에 내팽개쳤다. 부부는 아들을 벌주려고 했다. 그들의 가족사를 기록한 사람들은 모두 핀센트가 동기들보다 더 자주, 더 심하게 벌을 받았다는 데 동의했다. 그러나 아무 소용이 없었다. "마치 그 애가 일부러 곤경으로 향하는 길을 택하는 것 같다. 그 때문에 마음이 아프다."라고 아버지는 한탄했다.

핀센트 편에서 보면, 자신이 점점 더 방해받고, 따돌림당하며 거부당하는 느낌이었다. 종교적 체념이 부모 삶의 특징이었던 것처럼, 그러한 느낌들은 후일 그의 삶의 특징이 되었다. 핀센트는 쥔데르트를 떠난 지 오랜 세월 후에 이렇게 투덜거렸다. "가족이란 이익이 상반되는 사람들의 숙명적인 조합이다. 각자는 나머지 사람들과 대치되고, 또 다른 구성원을 방해하기 위해 연합해야 할 경우에만 두 명 이상이 같은 의견을 품는다."

비록 가족과 가족의 의식을 열렬하게 포용했지만, 핀센트는 점점 더 거기서 탈출할 방법을 모색하기 시작했다. 자연이 그에게 손짓했다. 목사관의 신체적·정서적 밀실 공포증에 비교되어, 주변 들판과 황야는 저항할 수 없는 인력을 발휘했다. 어린 나이 때부터 핀센트는 밖을 돌아다니기 시작했다. 광을 지나, 빗물을 저장하는 우물을 지나, 언덕 아래 가족의 리넨 옷을 말리기 위해 널어놓은 마당을 지나, 정원 문을 통해 들판으로 나아갔다. 쥔데르트의 농장들은 비교적 작았지만, 좁은 정원에 틀어박혀 있던 판 호흐 목사 집안 아이들에게는 그 도시를 둘러싸고 있는

밀과 옥수수밭으로 이루어진 조각 이불 같은 바다가 광내해 보였다. 그들은 그 바다를 "욕망의 땅"이라고 불렀다.

핀센트는 목초지를 지나 모래투성이 강바닥 흐로터베익으로 이어지는 길을 따라갔다. 흐로터베익에는 무더운 여름날에도 물이 시원하게 흘렀고, 젖은 고운 모래에 발자국이 남았다. 그의 부모는 가족 산책 중에 가끔씩 여기까지 오곤 했지만, 아이들이 물 근처에는 가지 못하게 했다. 그러나 핀센트는 더 멀리까지 나아갔다. 서쪽과 남쪽으로 경작지들이 황야로 바뀌어 가는 곳까지 걸어갔다. 수킬로미터에 이르는 모래투성이 황야에 히스와 가시금작화가 양탄자처럼 깔려 있고, 습한 저지대는 골풀과 소나무 숲으로 빽빽했다.

드넓은 황무지를 산책하면서 핀센트는 조국의 특별한 빛과 하늘을 발견했을 것이다. 바다의 습기와 변화하는 구름의 독특한 조합은 수백 년 동안 화가들을 그 자리에 꼼짝 못하게 했다. 한 미국인 화가는 1887년에 네덜란드가 "모든 나라 중 가장 조화로운 나라"이며 "가장 순수한 청록색 하늘과 만물 위로 샛노란빛을 던지는 부드러운 태양이 있는 곳"이라고 했다.

하늘과 빛에 더하여, 네덜란드인들 특유의 호기심 어린 섬세한 관찰력도 유명했다.(망원경과 현미경을 발명한 민족이다.) 쥔데르트의 바람 부는 황야는 핀센트의 모든 관찰에 끝없는 공간을 제공했다. 그는 어머니의 소묘를 따라 그리며 발전시켰던 세심한 주의력을 이제 신의 설계물에 집중했다. 그는 황무지에서 생명의 순간적인 장면들을 깊이 응시했다. 꽃을 피우는 야생화, 힘들게 알을 낳는 곤충, 둥지를 만드는 새의 모습이었다. 리스는 큰오빠가 덤불의 생물들을 지켜보고 관찰하는 데 시간을 보냈노라고 회상했다. 그는 흐로터베익의 모랫둑에 몇 시간이고 앉아 수생 곤충의 움직임을 관찰했다. 둥지를 향해 교회 탑에서부터 밀밭까지 날아가는 종달새들을 뒤쫓았다. 가느다란 줄기 하나 부러뜨리는 일 없이 높다란 밀밭 사이로 길을 골라 가서는, 그저 둥지를 지켜보며 몇 시간씩 앉아 있곤 했다. "그는 지켜보고 생각하는 데 정신이 빠져 있었다."라고 리스는 회상했다. 세월이 흐른 후에 핀센트는 테오에게 말했다. "우리는 둘 다 어떤 장면 뒤에서 지켜보기를 좋아하지. ……아마도 브라반트에서 보낸 우리의 어린 시절 탓인 것 같다."

그러나 이렇게 혼자 자연 속에 머무르는 중에도 핀센트는 부모를 거스르고 분노케 할 방법을 찾아냈다.

아나와 도뤼스 판 호흐 역시 자연을 사랑했다. 편안하고 위로가 되는 방식으로 좋아했는데, 그것은 19세기 유한계급에게 전형적인 모습이었다. 그들이 아끼던 책 중 하나는 "자연과 친해지면, 그 속에서 아주 상냥하고 이야기 나누기 쉬운 친구를 찾게 될 것이다."라고 약속했다. 그들이 신혼여행을 보낸 하를레메라우트는 1500년 묵은 숲으로서 새와 야생화와 병을 치유하는 샘이 있었다. 쥔데르트에서 그들은 목초지 길을 산책하며 서로 그림 같은 모습들을 가리켰다. 구름,

초년의 판 호흐

연못에 비친 나무, 물 위에 어룽대는 빛 같은 것들이었다. 그들은 일상생활을 멈추고 석양을 즐겼으며, 가끔은 좀 더 충분하게 감상할 수 있는 전망을 찾아 밖으로 나갔다. 그들은 자연과 종교의 신비로운 결합을 받아들였다. 즉 자연 속 아름다움은 영원한 것의 "한층 고귀한 음성"을 울려 퍼뜨리므로 자연의 아름다움을 감상하는 것은 경배와 같다는 빅토리아풍 신념을 수용한 셈이다.

그러나 그 어떤 것도 사시사철 날씨와 상관없이 혼자 오랫동안 모습을 감추는 핀센트의 습관을 설명하거나 정당화해 주지 않았다. 특히 폭풍 속이나 밤에 곧잘 나서는 아들은 부모를 심란하게 했다. 핀센트는 목초지의 다져진 길이나 마을의 작은 정원 옆길로만 다니지도 않았다. 대신 사람들이 늘 왕래하는 길과 완전히 다른 길, 품위 있는 사람이라면 감히 다니지 않을 인적 없는 지역을 돌아다녔다. 토탄을 캐거나 히스를 모으는 가난한 농부, 가축에게 꼴을 먹이는 목동만 우연히 만날 수 있는 버림받은 장소였다. 그런 사람들과 접촉할 가능성만으로도 부모는 경계심이 일었다. 한번은 핀센트가 밀수업자들만 다니는 길에서 10킬로미터쯤 떨어져 있는 벨기에 국경 부근 칼름타우트 근처까지 갔다. 그는 밤늦게 집에 돌아왔는데 옷은 더러워지고 신발은 진흙투성이에 남루해진 상태였다.

그러나 모두의 제일 큰 걱정은 그가 혼자 간다는 것이었다. 특히 아나는 모든 형태의 고독을 아주 의심스러워했다. 그 시절 인기 있던 한 육아서는 모든 교외 소풍을 가까이에서 감독해야 한다고 엄격하게 경고했다. 그러지 않으면 "젊은이는 숲으로 사라져 그의 상상력을 빼앗을 것들을 찾아낼 것"이라고 했다. 핀센트는 이렇게 점점 더 외로이 교외를 가로지르는 여행에 시간을 보냈고 점잖은 집안을 방문하거나 다른 아이들과 장난하는 일은 드물어졌다. 학교 친구들은 그가 "쌀쌀맞고 다른 사람들과 거리를 두었다."라고 회상했다. 그는 "다른 아이들을 별로 사귀지 않는" 소년이었다. "핀센트는 대부분의 시간을 홀로 보냈다. 그리고 마을에서 상당히 멀리 떨어진 길을 몇 시간씩 돌아다녔다."

그의 고독은 심지어 사람들로 북적거리는 목사관까지 미쳤다.

평생 아기와 어린아이를 좋아했던 것으로 볼 때, 핀센트가 쥔데르트에서 보낸 시간 동안 집에서 약간의 즐거움을 찾았던 것은 틀림없다. 어쨌든 목사관이 아기와 어린이로 가득 차 있던 초기에는 그랬을 터다. 그는 그들과 다락방을 같이 쓰면서, 장난치고 책을 읽어 주며 자신과 부모의 관계는 악화되고 있을지라도 다른 식으로 동생들에게 부모 노릇을 했다. 그러나 아이들 한 명 한 명이 커 가며 따뜻한 감정은 희미해졌다. 맏누이인 아나는 점점 더 어머니를 닮아 가며 어머니처럼 행동했다. 유머 감각이 없고 비판적이고 쌀쌀맞았다.(한 남자 형제는 그녀를 "북극과도 같다."라고 묘사했다.) 리스는 여섯 살이 어렸고 핀센트의 청소년기 고뇌가 가정의 평화를 어지럽히기 시작할 때 막 상상력 풍부한 가냘픈 소녀로 자라나고 있었다. 음악과 자연의

애호가로서 그녀의 침울한 편지들은 애처로운 감탄사와 가족의 단결에 관한 울고 짜는 말들로 가득했다. 핀센트가 단결을 위협했기 때문에 리스는 결코 완전히 큰오빠를 용서하지 않았다. 막내 누이인 빌레미나는 핀센트가 아홉 살 때, 목사관에서 긴장감이 최고조에 이른 시절에 태어났다. 당시는 핀센트의 발밑에서 뛰어 돌아다니던 어린 소녀였지만 훗날 검은방울새들* 중 유일하게 마음이 맞는 사람이 되었다. 어렸을 적에 예의 바르고 진지했던 빌레미나는 훗날 지성과 예술적 포부를 발전시켜서 핀센트의 여자 형제 중 그의 미술을 유일하게 이해하는 사람이 되었다.

어린 시절 핀센트의 친구는 남동생 테오였다. 테오는 1857년, 핀센트가 태어난 지 정확히 4년하고 한 달이 지난 후에 태어났다. 그는 핀센트가 진정으로 부모와 같은 희생정신을 느낄 수 있었던 첫 번째 형제였다. 두 사람은 떼어 놓을 수 없이 함께 놀았다. 핀센트는 테오에게 구슬치기나 모래성 쌓기 같은 사내아이들의 놀이를 가르쳐 주었다. 겨울이면, 형제는 스케이트와 썰매를 탔고 난롯가에서 보드게임을 했다. 여름에는 도랑 뛰어넘기나 핀센트가 동생을 위해 개발한 신나는 오락을 즐겼다.

리스의 말에 따르면, 어버이 같은 애정을 내보이는 것을 엄격히 삼가는 가정에서 테오는 핀센트의 아낌없는 관심에 숭배와 버금가는 애정으로 보답했다. "테오는 핀센트가 평범한

인간 이상이라고 생각했다." 수십 년 후 테오는 한 편지에 "나는 더없이 형을 받들었소."라고 회상했다. 아주 일찍부터, 호흐 형제는 2층에 있던 작은 침실을 썼는데, 아마도 한 침대를 이용했을 것이다. 일생 동안 생생하게 기억할 푸른색 벽지를 바른 다락방 요새라는 사적인 공간 속에서 핀센트는 빠르고 격렬한 화술을 갈고닦아 자신을 숭배하는 형제에게 베풀었다.

그러나 아무리 애써도, 핀센트가 테오를 자기와 같은 사람으로 만들 수는 없었다. 세월이 흐르면서 그들은 닮은 구석이 점점 더 없어졌다. 테오는 아버지의 호리호리한 체격과 섬세한 용모를 지닌 반면, 핀센트의 신체와 얼굴은 나이를 먹으면서 더 굵어졌다. 핀센트는 불 같은 붉은색 머리카락을 지녔는데 테오는 금발이었다. 그들은 똑같이 색이 옅은 눈동자를 지녔지만, 우아한 얼굴 속 테오의 눈은 꿰뚫어 보는 게 아니라 꿈꾸는 듯했다. 테오는 형같이 강건한 체질을 지니지 못했다. 그는 어렸을 때부터 핀센트를 제외한 모든 판 호흐 목사 집안 아이들처럼 종종 아팠고 감기로 몹시 고생했으며 만성 질환에 시달렸다.

그러나 가장 다른 것은 기질이었다. 핀센트가 우울하고 의심이 많은 데 비해 테오는 밝고 사교적이었다. 핀센트는 내성적인데 테오는 리스의 말에 따르면 아버지의 따뜻한 마음을 물려받았다. 아나는 "그는 태어난 순간부터 정다운 영혼이었다."라고 말했다. 핀센트가 골똘히 생각에 잠기는 반면, 테오는 아버지 말에 따르면 불행할 때에도 늘 명랑하고 유쾌했다.

* 여자 형제들을 가리킨다.

그는 새들이 지저귀는 소리를 들으면, 같이 휘파람을 불곤 했다. 잘생긴 외모와 밝은 성격으로 테오는 자연스럽게 타인과 동무가 되었다. 핀센트가 침울하고 쌀쌀맞았다는 동창생들이 그의 동생(그들은 테오를 '테드'라고 불렀다.)은 명랑하고 수다스러웠다고 기억했다. 판 호흐 가족의 가정부는 핀센트는 이상했고 테오는 평범했다고 했다.

형과 대조적으로 테오는 집에서 의무에 대한 요구를 받아들였다. 그는 신속하게 어머니의 특별한 조력자가 되었다. 그의 믿음직스러운 두 손은 주방에서나 정원에서나 어머니를 거들었다. 아나는 그를 "천사 같은 테오"라고 불렀다. 특별히 이해심이 많고 다른 이들의 호평을 듣는 데 예민했던 테오는 핀센트가 한계를 시험하기 전까지 수십 년간 가족의 중재인 노릇을 했다.("우리가 모두를 즐겁게 해 주기 위해 노력해야 한다는 데 동의하지 않아?" 테오는 핀센트와 아주 다른 방식으로 말했다.) 아버지 또한 자기 이름을 물려받은 아들이 지닌 독특한 자질을 인정했고 사망할 때까지 극진한 가르침을 주었다. 후일 둘째 아들에게 "우리의 자랑이자 기쁨"이라며 다정하게 편지를 쓰곤 했다. "너는 우리의 봄꽃이었지."

판 호흐 형제의 특별한 관계도 그 대비를 이겨 내지 못했다. 핀센트가 점점 더 우울한 고립 속으로 물러날 때, 테오의 별은 가족 내에서 높이 더 높이 솟아올랐다.(어머니는 "사랑하는 테오야, 그저 네가 우리의 가장 귀한 재산이라는 것만 알려무나."라고 편지했다.) 동생이 슬그머니 멀어짐을 느끼면서 핀센트는 그를 다시 부모에 맞서 불만의 음모 속으로 끌어들이려 했다. 그러나 소용이 없었다. 판 호흐 형제는 심하게 다투었고, 미래의 모든 언쟁에 영향을 끼칠 논쟁의 기준을 세웠다.("나는 잘난 척하지 않아, 네가 잘난 척하는 거지!" "그 말 취소해!") 형제간에 불협화음이 커지면서 아버지의 주의를 끌었다. 도뤼스는 잔소리를 퍼부으며 그들을 야곱과 에서에 비교하고, 형의 장자 상속권을 빼앗은 동생에 관한 성서의 이야기를 환기했다.

사춘기에 이를 즈음, 핀센트는 이미 교외로 고독한 여행을 하기 시작했고 두 형제의 관계는 변해 있었다. 이제 핀센트는 한마디 인사도 없이 형제들을 지나쳐 정원 문을 빠져나가 원정에 나섰고 동행해도 되냐는 테오의 물음에 묵묵부답이었다. "남동생과 누이 들은 핀센트에게 낯선 이들이었다. 그는 자기 자신에게도 낯선 존재였다."라고 리스는 말했다.

핀센트 판 호흐의 유년기를 특징짓는 것은 외로움이다. 그는 "나의 어린 시절은 우울하고 무정하고 메말라 있었다."라고 회상했다. 부모와 누이들, 학교 친구들, 심지어 테오와도 점점 소원해지면서 더욱더 자연에서 위안을 찾았다. "기운을 되찾고 원기를 회복하러 자연으로 갈 거다." 자연에 의지하며, 늘 그랬듯 문학 속에서 그것을 확증해 주는 사례를 찾았다. 그는 하인리히 하이네, 요한 울란트, 특히 벨기에인인 앙리 콩시앙스 같은 낭만주의 작가들의 글을 읽기 시작했다. 콩시앙스가 쓴 다음 구절은 핀센트가 아주 좋아하는 구절이 되었다.

"나는 가장 쓰디쓴 실망의 심연에 빠졌다. …… 나는 황무지에서 석 달을 보냈다. …… 신의 완전무결한 창조 앞에서 영혼은 인습의 멍에를 벗고 사회를 잊으며 새로워진 젊음의 힘으로 굴레를 벗어난다."

그러나 그가 동경했던 낭만주의자들처럼, 핀센트는 자연의 광대한 초연함 속에서 위로만큼이나 위험도 발견했다. 사람은 그 광대함 속에서 자신을 잃어버리고, 자신이 왜소해지는 것을 느낄 수 있었다. 영감을 얻기도 하고 압도당하기도 했다. 핀센트에게 자연이란 늘 양날을 품은 것이었다. 고독 속 그를 위로해 주기도 하고 그에게 세상, 특히 자연과 가족이 그토록 친밀하게 얽혀 있는 세상에서 소외되어 있음을 환기해 주기도 했다. 그는 신의 창조물과 홀로 있는 걸까, 아니면 그저 버림받은 걸까? 그는 일생에 걸쳐 어려움에 처할 때면 갑작스레 황무지로 향하여 위안을 찾곤 했다. 그러나 거기서 더 심한 외로움만 발견할 뿐이었다. 그러고 나면 세상으로 돌아와 사람과 어울리려 했으나 그 어울림은 늘 그를 피해 갔다. 유년기에도, 가족 안에서도 그러했다.

그 공허함을 채우기 위해 핀센트는 수집을 시작했다. 그것은 어울리지 않게도, 뜬구름같이 방랑하는 인생을 통틀어 그와 함께할 활동이었다. 마치 자연 속에서 발견한 어울림을 붙잡아 집으로 가져오려는 것처럼, 그는 개천 둑과 목초지에서 자라나는 야생화를 수집하고 분류해 나갔다. 잡을 수 없는 새에 대한 지식을 이용해서 그 새들의 알을 모으기 시작했다.

그리고 새들이 남쪽으로 날아가면, 그 둥지를 수집했다. 풍뎅이는 그가 모든 열정을 쏟아붓는 대상이었다. 앞으로 많은 것들에 그렇게 열정을 쏟아부을 터였다. 그는 개천에서 풍뎅이를 살짝 걷어 내거나 어망으로 관목들 위로 날아오르게 한 다음, 병에 담아 목사관으로 가지고 왔다. 누이들은 그의 기념품에 기겁하여 비명을 질러 댔다.

외롭고 강박적인 활동의 일생은 핀센트의 다락방에서 시작되었다. 그는 저녁 공부를 마친 후 그곳에서 시간을 보내며 수집품들을 분류했다. 다양한 야생화를 확인하고 제일 희귀한 것들이 자라는 곳을 기록했다. 그리고 개똥지빠귀와 검정새, 참새와 굴뚝새 같은 새들("굴뚝새와 꾀꼬리 같은 새 역시 진짜 예술가들이다."라고 단언했다.)의 둥지가 어떻게 다른지 검사했다. 수집한 곤충을 전시하기 위해 작은 상자를 만들었다. 세심하게 상자마다 종이로 테를 두르고 상자 안에 표본들을 핀으로 꽂은 다음, 알맞은 라틴어 이름과 함께 깔끔하게 라벨을 붙였다. "그렇게 끔찍하게 긴 이름들을 오빠는 모두 알았다."라고 리스는 회상했다.

1864년 10월 어느 비 오는 날, 도뤼스와 아나 판 호흐는 소외된 성난 아들을 가족의 노란 마차에 싣고 북쪽으로 20킬로미터 떨어져 있는 도시 제벤베르헌으로 데려갔다. 거기 있는 기숙 학교의 계단에서 그들은 열한 살 소년 핀센트에게 작별 인사를 하고 떠났다.

쥔데르트에서 맏아들을 교육하고자 했던

아나와 도뤼스의 노력은 좌절과 실패로 끝났다. 핀센트가 일곱 살이 되자 부부는 목사관에서 보이는 도심 광장 바로 건너편에 있는 새로운 공립 학교로 첫째를 끌고 갔다. 한 분노한 학부모의 말에 따르면 새로운 학교가 생기기 전 쥔데르트에서의 교육은 브라반트 전 지역이 그랬듯 "한 푼의 가치도 없었다." 대부분 지방의 가정은 아이를 굳이 학교에 보내지 않았다.(문맹은 만연해 있었다.) 보낸다 해도, 살림집에서 운영하는 불법적인 학교였다. 구교도적인 가르침이나 잡일, 수확기의 요구에 따라 일정이 좌지우지되는 곳이었다.

그러나 아나는 산책이나 옷을 차려입는 것처럼 교육을 계급의 또 다른 특권이자 의무로 보았다. 지금의 신분을 내보이는 것이자 알맞은 집단으로 성공적으로 이동하기 위한 준비였던 것이다. 아나와 도뤼스는 핀센트가 학교에서 잘 해내리라고 믿었는데, 그만한 이유가 있었다. 그는 영리하고 완벽하게 준비되어 있었다.(핀센트는 일곱 살 무렵에 읽고 쓰는 법을 깨친 듯하다.) 그러나 핀센트의 부산스러움은 이내 규율을 강조하는 여교장인 얀 데르크스와 충돌했다. 그녀는 반항하는 학생들의 따귀를 때리는 것으로 유명했다. 한 급우는 핀센트가 못된 짓을 꾸미고 때때로 두들겨 맞았다고 기억했다. 거기서 사태가 진전되어 핀센트가 장기간 무단결석하게 된 것이 틀림없다.

아나와 도뤼스는 아들의 교육을 망치지 않으려고 모든 노력을 다했다. 개인 교습, 야간 수업, 심지어 여름 학기 수업까지 듣게 했다.

그러나 아무것도 효과가 없었다. 1861년 10월 말(핀센트가 2학년이 되고 나서 겨우 넉 달 만에) 그들은 핀센트를 쥔데르트 공립 학교에서 자퇴시켰다. 교실에서의 경험은 체계와 기강을 제공하는 대신에 모험적 태도를 더욱 심화했다. 사람을 직접적으로 대면하는 일에서 빠져나온 그는 전보다 훨씬 더 혼자 있으려 했고 다루기 힘들어졌다. 아나는 학교를 탓했다. 농부 집안의 사내아이들과 어울리게 한 것이 아들을 거칠게 만들었다고 주장했다. 핀센트의 반항적인 행동이 하층 계급의 구교도 아이들과 구교도 교장인 데르크스 무리 탓이라는 것이었다.

다음 3년 동안, 낙심한 부모는 가정 교육을 시도해 보았다. 비용이 들었지만 가정 교사를 고용하여 2층에 머물게 했다. 그 지역의 모든 신교도 아이들을 위해 매일 종교 수업을 하던 도뤼스(그 자신이 자택에서 교육을 했다.)가 교과 과정을 짰다. 핀센트는 아버지의 다락방 서재에서 (도뤼스가 아낀) 목사 시인들에게 우울한 수업을 받는 데 한나절을 보냈다. 목사 시인들은 다른 모든 곳에서 네덜란드의 교육에 관한 지배력을 빠르게 잃어 갔다. 그러나 갖은 고생을 다 해 본 목사들조차 도뤼스의 골치 아픈 아들을 오랫동안 다룰 수 없었다. 그리하여 1864년 핀센트를 기숙 학교로 보내야 한다는 결정이 내려졌다.

프로빌리 학교는 제벤베르헌의 시청과 신교도 교회 사이에 놓인 좁은 길에 있었다. 그 잔트베흐 거리에는 쥔데르트에서 내로라하는 대저택들이 늘어서 있었지만 A40번지가 가장 훌륭했다.

정교한 스테인드글라스 패널이 현관과 높은 1층 창문 위를 장식했다. 벽돌로 지은 건물 정면 여기저기에 컨데르트에서 보기 드문 건축 재료인 돌이 박혀 있었다. 주춧돌, 석조 벽기둥, 석조 화환, 석조 과일, 석조 발코니 등이었다. 깊숙이 들어간 석조 처마 돌림띠에서 여섯 개의 석조 사자 머리가 아래를 빤히 내려다보았다. 아나와 도뤼스는 그 학교의 위엄 있는 응접실에 아들을 남겨 두고 나서면서 틀림없이 마침내 아들을 옳은 길에 올려놓았다고 믿었을 것이다.

호화로운 핀센트의 새 거처 안쪽에서는 많은 직원이 상대적으로 적은 수의 학생들 요구를 들어주고 있었다. 남학생 스물한 명과 여학생 열세 명으로, 그들의 부모는 브라반트 전역에 걸쳐 저명한 신교도였다. 고위 공무원, 농장주, 부유한 지역 상인, 제분소 소유주 등이었다. 예순네 살의 설립자인 얀 프로빌리, 그의 아내인 크리스티나, 아들인 피터르 이외에, 교사 두 명, 보조 교사 네 명, 런던에서 초빙한 가정 교사 한 명이 포함되어 있었다. 그 학교는 초등 교육과 중등 교육에 어마어마한 분량의 교과 과정을 제공했다. 당연히 이 모든 것에는 상당한 비용이 들었다. 도뤼스는 성직자로서 특별 공제를 받았겠지만, 가족은 늘어나고 성도는 줄어드는 상황에서 핀센트에게 들이는 등록금은 희생을 뜻했다.

그러나 핀센트는 버려졌다는 느낌만 받았다. 부모가 마차를 타고 가 버린 순간부터 외로움에 휩싸였다. 그 후 평생 동안, 학교 문에서 작별 인사를 하던 기억을 일종의 정서적 기준으로, 다시 말해 눈물 어린 작별의 전형으로 회상하곤 했다. 12년 후 그는 테오에게 "나는 프로빌리 학교 앞 계단에 서 있었다. 양쪽에 여윈 나무들이 늘어선 비에 젖은 길 저편에 작고 노란 마차가 목초지 사이로 달려가는 것을 보았다."라고 편지했다. 그러나 당시에는 어떤 감상적인 위안도 명백한 결론으로부터 그의 주의를 흐트러뜨리지 못했다. 11년 동안 가족의 단결을 위해 끝없이 훈계를 들어온 끝에, 섬 같은 목사관에서 내던져져 표류하게 된 것이다. 오랜 세월 후 그는 제벤베르헌에서 처했던 어려운 처지를 겟세마네 동산에서 아버지께 구해 달라고 울부짖던 버림받은 그리스도에 비유하곤 했다.

프로빌리 학교에서 보낸 다음 2년은 그의 암울한 두려움을 확인시켜 주기만 했다. 여러 사람 앞에서 뚱해 있고 사적인 분위기를 선호하는 예민한 소년에게 기숙 학교의 정서적 노출보다 더 힘 빠지는 것은 없었다. 열한 살이었던 핀센트가 그 학교에서 가장 어린 학생이라는 사실은 도움이 되지 않았다. 시골 억양에 성급하고 언행이 이상한, 붉은 머리카락의 자그만 신참자는 사춘기 이전에 겪는 우울증의 껍질 속으로 더욱더 깊숙이 움츠러들었다. 인생의 끝에서, 그는 정신 병원에 갇혀 있는 날들을 프로빌리 학교에서 보낸 날들에 비유했다. 생레미 요양원에서 "나는 어느 모로 보나 지금 적절치 않은 곳에 있다고 느낀다. 열두 살 적 기숙 학교에 있을 때 그랬던 것처럼."이라고 편지했다.

핀센트는 유배 상황을 뒤집기 위해 맹렬히

반항했다. 그러한 반항은 앞으로도 종종 있을 터였다. 몇 주 후 아버지가 학교로 찾아와 울적한 아들을 달래고 진정시켰다. 핀센트는 눈물 어린 재회에 대하여 "나는 아버지의 목을 껴안았다. 그 순간 우리 두 사람 다 하늘에 계신 하느님을 만난 느낌이었다."라고 적었다. 그러나 도뤼스는 쥔데르트로 아들을 데려가지 않았다. 핀센트는 가족을 보기 위해 성탄절까지 기다려야 했다. 방학 때 목사관으로 돌아와 흥겨워하던 그의 모습을 리스는 10년 이상이 지나서도 생생하게 떠올렸다. 그녀는 1875년에 테오에게 "핀센트 오빠가 제벤베르헌에서 집에 왔을 때 어땠는지 기억해? 정말 멋진 날이었어……. 그 후로는 한 번도 그토록 즐거운, 아니 그토록 행복한 나날을 함께한 적이 없었지."라고 편지했다.

그러나 결국 핀센트는 잔트베흐 거리의 석재상 곁으로 돌아와야 했다. 그 후 2년 동안 아버지가 몇 번 찾아왔고, 핀센트는 가족 행사를 위해 쥔데르트로 왕복 여행을 했다. 마침내 1866년 여름, 핀센트가 집을 그리워하며 광적인 에너지와 상처 입은 고독감을 빗발치듯 쏟아 낸 편지들(이것은 곧 자리 잡을 형식이었다.)에 부모 마음이 약해졌다. 이로써 마침내 제벤베르헌의 호화로운 감옥을 떠날 수 있었다.

그러나 집으로 가는 것이 아니었다.

아나와 도뤼스가 외로워하는 아들을 프로빌리 학교에서 집에서 훨씬 더 먼 틸뷔르흐에 있는 레익스스쿨빌럼 분교로 보내기로 결정한 이유는 분명치 않다. 제벤베르헌에서처럼 도뤼스는 가족

간 연고로 틸뷔르흐 학교를 알게 된 것 같다. 돈 역시 하나의 요인이었을 것이다. 프로빌리 학교와 달리, 틸뷔르흐는 고등 시민 학교의 특권을 누렸다. 고등 시민 학교는 국가의 보조를 받는 학교로, 부르주아석 가치를 확산하기 위해 공공 교육을 장려하는 법이 제정되면서 창설되었다.

학비는 쌌지만, 틸뷔르흐 학교는 잔트베흐에 있던 프로빌리의 대저택보다 훨씬 인상적이었다. 1864년 네덜란드의 왕은 도심에 있는 왕궁과 정원을 중등학교로 이용하기 위해 기부했다. 건물 자체는 남학생의 악몽에나 나올 법했다. 모퉁이 탑과 총안을 설치한 보루가 있는 기묘하고 땅딸막하며 으스스한 구조물로서, 궁이라기보다는 감옥처럼 보였다. 이 새로운 고등 시민 학교는 유능한 교사들의 관심을 끌었다. 교사 대부분이 단시간을 기본으로 하여 가르쳤기 때문에 교과 과정은 천문학에서부터 동물학에 이르기까지 아주 다양한 과목으로 이루어졌고, 레이던이나 위트레흐트, 암스테르담같이 먼 곳에서도 재능 있는 학자와 교육자 들을 잡아끌었다.

그러나 이 모든 장점도 핀센트에게는 효과가 없었다. 제벤베르헌이나 틸뷔르흐나 유배의 연장일 뿐이었다. 오히려 그는 더욱더 자신을 보호하는 껍질 속으로 움츠러들었고 쓰라린 마음의 불길을 학업으로 향했다.(나중에 그 불길은 미술로 향할 터였다.) 프로빌리의 학교에서 전혀 배운 게 없다고 투덜거렸지만, 그는 지원자 대부분에게 요구되는 준비 과정에 참여하지

않고도 틸뷔르흐 고급반에 들어갈 자격을 얻었다. 1866년 9월 3일에 일단 수업이 시작되자, 그 학교의 집중적인 교과 과정은 그의 모든 광적인 에너지를 빨아들였다. 그는 장시간에 걸쳐 네덜란드어, 독일어, 영어, 프랑스어, 대수학, 역사, 지리, 식물학, 동물학, 기하학, 체조 수업을 받았다. 체조는 보병대 하사관이 가르쳤는데, 소대 교련과 군대의 효용에 관한 교육이 포함되어 있었다. 그러나 나라에서 지급한 사관 학교의 총을 메고 성곽 양식의 학교 앞 빌렘스플레인을 행군하면서도, 그는 흐로터베익과 황야의 곤충들, 밀밭 속에 숨겨진 종달새의 둥지만 그리워했다.

틸뷔르흐에서 경험한 모든 것은 똑같은 식으로 지나간 듯하다. 즉 정신적으로 뭔가가 결여된 몽롱한 상태 속에서 지나갔다. 그가 일생 동안 주고받은 편지 속에, 그곳에서 보낸 시간을 언급한 적은 한 번도 없다. 엄청난 교육량에 급우들 대부분이 고심하는 동안, 핀센트는 엄청난 분량의 프랑스어, 영어, 독일어 시를 암송하며 외로운 시간을 채웠다. 1876년 7월에 반에서 네 번째로 좋은 점수를 받았고, 다음 단계(다섯 단계 중 두 번째 단계)로 진급하게 되었다. 그러나 교과 학습이 성공적이었어도 여전히 그의 마음속에서 펼쳐지는 것은 방해받지 않았다.

미술 수업조차 별 감흥을 주지 못했다. 그 수업의 카리스마적인 교사인 콩스탕탱 위스망스는 틸뷔르흐 학교 교수진에서 가장 빛나는 별이었다. 네덜란드의 탁월한 미술 교육가였던 위스망스는 미술 지도서를 썼고, 새로운 산업 시대의 도전을 준비하는 젊은이들에게 소묘의 중요한 가치를 역설했다. 위스망스는 쉰다섯 살 때부터 틸뷔르흐에 근무했고, 핀센트가 태어나기 한참 전부터 학교에서 좀 더 나은 미술 교육을 제공하기 위한 투쟁을 주도해 왔다. 1840년 단순한 소묘 지도서로 시작했던 것이 자격을 제대로 갖춘 대중 운동으로 발전했다. 위스망스는 미술 교육에 네덜란드의 새로운 황금시대를 여는 열쇠가 있다고 주장했다. 즉 나은 디자인을 통해 경제적 성공을 거두는 것이다. 소묘법을 잘 배운 학생은 민첩하고 확실한 시선뿐 아니라 꾸준히 집중하는 데 익숙하고, 미적 느낌에 예민한 정신을 계발하게 된다고 보장했다.

1866년 가을 핀센트가 처음으로 들어간 교실에는 위스망스의 평생에 걸친 미술 교육에 대한 생각이 반영되어 있었다. 학생들은 각자 의자와 화판을 할당받아 그날의 '모델'(박제한 새 또는 다람쥐, 석고 모형 팔이나 발)이 전시된, 교실 한가운데 놓인 커다란 탁자 주위에 모였다. 위스망스는 선언했다. "교사 스스로 자신을 대상에, 특히 학생들의 더 크거나 모자란 능력에 적응시킴으로써 살아 있는 방법론이 되어야 한다." 학생들은 그가 고무적이고 영감을 불러일으키는 선생이라고 말했다.

그의 저작물에서처럼 위스망스는 교실에서 미술에 대한 새로운 사고방식을 정립하기 위해 자극적인 사례를 만들어 나갔다. 그 사고방식은 사물을 보는 대로 창조하는 새로운 방식이었다. 그는 그토록 오랫동안 미술 학교의

초년의 판 호흐

중요한 요소였던 기교와 기술을 거부하고 학생들이 표현의 힘을 추구하도록 격려했다. 실용 미술의 옹호자로서, 식물도감이나 도해서 같은 평범한 이미지 속 '미술'에 학생들이 눈뜨도록 했다. 기술적 정밀성을 대수롭잖게 여기고 학생들이 대상 자체보다 그 대상이 주는 인상을 스케치하도록 격려했다. 선생은 벽을 그리면서 말했다. "조그만 돌과 백색 도료의 칠 하나하나를 모두 따라 그리는 화가는 천직을 놓친 셈이다. 그는 벽돌 쌓는 직공이 되어야 했다."

위스망스는 풍경화 소묘를 특히 중시했기에, 학생들을 야외로 데리고 나가 "모든 미의 원천인 신의 영광스러운 자연"을 스케치하도록 했다. 그는 원근법의 열렬한 옹호자이기도 했다. 미술 교육에서 최우선되는 목적은 날카로운 관찰력을 기르는 것이라고도 말했다. 그리고 그 목적, 즉 성공적으로 보기 위해서는 원근법이 가장 중요했다. 다른 미술 작품을 연구하는 것도 위스망스 방법론의 또 다른 특징이었다. 그는 엄청나게 수집한 복제화들로 예를 들어 설명하는 데 수업 시간을 아낌없이 할애했다. 학생들에게 기회가 있을 때마다 미술관과 전시회에 들러 본인만의 예술적 감각을 계발하라고 북돋웠다. 예술적 감각 없이는 "아름답거나 고귀한 어떤 것도 만들어 낼 수 없다."라는 주장이었다.

위스망스는 학생들이 학교에서 멀지 않은 자신의 집을 흔쾌히 방문할 수 있도록 했다. 그의 집은 그가 수집한 방대한 서적과 정기 간행물, 그리고 자기 그림으로 가득 차 있었다.

그는 사교적인 중년의 독신 남성이었고, 풍경 화가로서 파리에서 보낸 젊은 시절, 살롱전*에서 거둔 성공, 저명한 화가들과의 친분, 남프랑스에서의 체류를 자주 추억했다.

호기심 많은 학생이라면 그 누구라두 이 모든 것과 그 이상을 누리는 게 가능했다. 그러나 핀센트에게는 아무것도 중요하지 않았다. 그는 위스망스나 그의 수업에 대해 언급한 적이 없다. 후일 그는 쓸쓸하게 투덜거렸다. "그때 나에게 원근법이 무엇인지 얘기해 주는 사람이 있었다면, 나는 훨씬 덜 불쌍했을 거다." 초기 예술적 성과물의 목록을 작성하는 일에 착수했을 때에도, 위스망스의 수업이나 자신이 거기서 했던 어떤 작업도 언급하지 않았다.

비상한 기억력을 지녔기에, 핀센트가 보고 들은 것의 일부는 틀림없이 기억 속에 감추어져 있다가 부지중에 되살아날 터였다. 복제화를 분류하는 즐거움, 간과된 일상적 이미지의 미술, 우울한 브라반트의 풍경과 실내, 미술이 실용적 가치를 지녔다는 주장, 표현이 기교보다 중요하다는 신념, 다른 여느 기술처럼 진정한 미술은 영감이나 타고난 재주에 의해서뿐 아니라 근면하게 몰두함으로써 성취할 수 있다는 것들이 말이다. 이 모든 것이 핀센트의 삶에 다시 떠오를 것이다. 그러나 그 전에 거의 20년간은 잠들어 있을 터였다.

핀센트의 몇 안 되는 급우들(2학년 때 아홉 명밖에 되지 않았다.)은 어머니의 "바른 친구들"의

* 매년 파리에서 개최되는 현대 미술 전람회.

이상에 맞았을지 모르지만, 남과 어울리지 않으려 하는 이상한 시골 소년과 사귀고 싶어 하는 사람은 없는 듯했다. 한 명을 제외하고 모두가 틸뷔르흐에서 나고 자란 아이들이었다. 모두가 여전히 가족과 함께 살았다. 마지막 학교 종이 울리면, 핀센트만 자신의 집이 아닌 집을 향해 눈보라나 빗속을 터덜터덜 걸어갔다. 핀센트의 하숙집 주인 한닉 부부는 뚱한 열세 살 소년을 떠안은 50대에게 예상되는 방식으로 그를 대접했다. 핀센트는 그들에 대해서도 재차 얘기를 꺼낸 적이 없었다.

모든 정서적 격려로부터 단절되어, 그의 영혼은 향수와 분노의 상반된 감정으로 점점 더 깊숙이 가라앉았다. 틸뷔르흐에서 쥔데르트까지의 거리는 32킬로미터였기에 (제벤베르헌보다 두 배는 더 멀었다.) 부모가 방문하는 것도 그가 집으로 가는 것도 어려웠다. 그가 브레다의 기차역에 도착했을 때 노란 마차가 나와 있지 않으면(때때로 그랬다.) 목사관까지 남은 길을 걸어가야 했는데, 세 시간이 넘게 걸렸다. 간간이 있는 방학 때조차도, 형제들을 보는 일이 드물어졌고 소외감은 그를 목사관의 정원 문밖으로 몰아내거나 책 속으로 깊숙이 몰아넣었다.

그래도 학교로 돌아갈 때마다 다시금 향수병에 사로잡혔다. 유배가 다시 시작된 것이다. 집을 방문하는 것은 필연적인 작별 때문에 쓸쓸하고 점점 더 잔인한 반복이 되었고 상황만 악화되었다. 이 시기에 찍은 학교 사진에서 핀센트는 앞줄에 앉아 있다. 두 팔과 두 다리를 바짝 꼬고 어깨를 웅크린 채 마치 몸욱 접을 듯 앞으로 굽혔다. 군용 모자는 그의 무릎을 가렸다. 다른 학생들은 여유로운 모습이다. 몸을 편 채 다리를 벌리고, 뒤로 기대어 산만하게 옆을 쳐다보고 있다. 그러나 핀센트는 아니다. 마치 숨겨진 고독한 요새에서 세상을 훔쳐보듯, 처진 두 빰과 뿌루퉁한 입을 하고서 웅크린 채 우울하게 카메라를 응시한다.

1868년 3월 열다섯 살 생일을 맞기 겨우 몇 주 전이자 학기가 끝나기 두 달 전, 핀센트는 틸뷔르흐 학교에서 나가 버렸다.

그는 어느 정도까지 기차를 타고 가는 대신 쥔데르트까지 내내 일곱 시간을 걸어갔을지도 모른다. 그랬다면 그의 인생에서 전환점을 표시하는 길고 외롭고 자학적인 많은 행보의 첫 번째 행보였을 것이다. 가방을 들고 목사관 문에 나타났을 때 그가 어떤 환영을 받았는지는 기록되어 있지 않다. 그는 부모에게 아무 설득력 있는 설명도 하지 못했다. 이미 아들의 교육에 헛되이 쏟아부은 돈(등록금, 하숙비, 교통비)과 다른 사람들의 눈에 그러한 실패와 낭비가 어떻게 비칠까 하는 수치스러움에 그들이 얼마나 비탄하든 핀센트는 요지부동이었다. 그는 원하는 것을 얻었다. 집에 머무는 것이었다.

다음 16개월 동안, 핀센트는 섬 같은 목사관에서 되찾은 자기 생활에 매달렸다. 집안에 새로 태어난 아기, 한 살배기 코르는 회복될 수 있으리라는 상상을 강화했다. 아무것도 하지 않고 한 달 한 달 쌓여 가기만 한다는 죄책감을

초년의 판 호흐

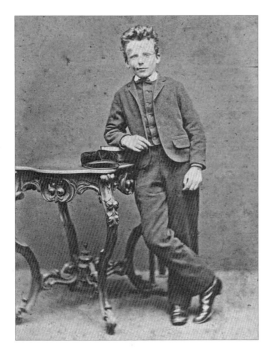

열세 살 무렵의 테오 판 호흐

「헛간과 농가」 1864. 2.
종이에 연필, 27×20cm

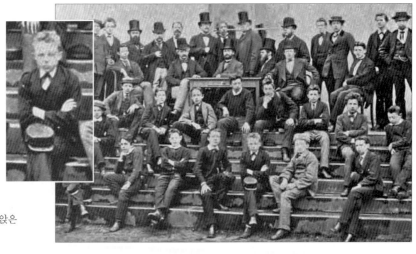

틸뷔르흐 학교의 계단에 앉은
퀴세트 판 호흐

무시한 채, 미래에 대한 모든 제안을 거부했고
흐로터메익과 황부지, 지붕 밑 자신만의
성소에서 하루하루 보내려고 했다. 혹시
헤이그의 화상인 부유한 백부가 일자리를
제공했더라도, 핀센트는 고독한 개인 활동을
고수하고자 그것을 거절했을 터다.

　그는 자신의 미래에 관한 질문들, 또는
그 질문들이 반드시 불러일으키는 자책감을
영원히 미룰 수 없음을 분명히 알았을 것이다.
아무리 필사적으로 황무지를 돌아다니거나 책에
몰두하거나 표본을 상자에 고정하더라도, 조만간
그는 가족의 좌절된 기대에 직면하고 말 터였다.
특히 아버지의 기대에 말이다.

4

신과
돈

일요일마다 판 호흐 가족은 검은 옷으로
차려입고 엄숙하게 쥔데르트 목사관에서부터
근처 교회까지 걸어갔다. 그곳에서 그들은 조금
검소하고 높다란 성소 앞에 배정된 특별 좌석에
앉았다. 핀센트는 설교단 발치의 좋은 자리에서
예배를 지켜볼 수 있었다. 페달식 오르간의
갈대 소리 같은 화음이 울리면 사오십 명 되는
경배자들이 일어섰다. 그 음악에 따라 길고 검은
외투를 입은 집사들이 엄숙한 얼굴로 나서서 발
맞춰 나아왔다. 마침내 목사가 나타났다.

　목사는 키가 작고 호리호리했다. 그래서 군중
속에서는 거의 눈에 띄지 않았다. 그러나 예배는
그를 돋보이게 했다. 조명은 그의 은모랫빛
머리카락에 반사되어 반짝거렸다. 얼굴은 검은색
일색인 겉옷에 대비되어 빛났고, 풀 먹인 깃의
뒤집힌 V자 모양은 그를 화살처럼 두드러지게
했다.

　그리고 나서 그는 설교단에 올랐다. 설교단은
높직이 솟아 조각 장식이 화려한 공명판 위에 걸쳐
있었으며 한 사람이 겨우 있을 만한 그 공간을
높은 계단이 둘러싸고 있었다. 장치가 훌륭한
상자처럼 생긴 설교단은 금방이라도 열려 그 속의
귀중한 내용물을 내보일 것 같았다. 일요일마다

도뤼스 판 호흐는 의식에 따라 가파른 계단을 올라 그 성스러운 구역 안으로 들어섰다. 핀센트는 아주 가까이 앉았기 때문에 아버지가 오르는 모습을 보려면 목을 빼야 했다.

우뚝 솟은 위치에서 도뤼스는 예배를 주관했다. 어떤 찬송가를 부를지 말해 주고, 손짓으로 음악을 연주시키며, 기도와 성가로 회중을 이끌었다. 예배의 핵심인 설교에서 그는 고지(高地) 독일어를 사용했는데, 브라반트의 오지에서는 거의 듣기 힘든 말이었다. 만일 그가 그 시대 설교술의 관습을 따랐다면, 그 작은 교회에서는 빅토리아 시대풍 수사학의 극적인 표현이 울려 퍼졌을 게 틀림없다. 그 표현이란 단호한 연설, 속도와 크기를 과장한 다양한 변화, 신파조 억양, 가속화되는 반복, 우레 같은 절정 등이었다. 몸짓 또한 크고 실제보다 과장되었다. 두 팔을 휘두르거나 극적으로 손가락을 뻗을 때마다 소맷자락이 놀처럼 파도쳐 화려함을 더했다.

쥔데르트의 신교도들에게 도뤼스 판 호흐는 신과 대화하는 이일 뿐 아니라 지도자였다. 다른 지역의 성직자들과 달리, 도뤼스는 황무지 전초지에서 얼마 안 되는 신교도 개척자들에게 현세의 영적인 목자였다. 그들을 둘러싼 구교 사회와 필수적인 접촉 외에 모든 것이 단절되어 있는 교인들은 목사관을 영적인 중심지이자 사교장으로 이용했고, 판 호흐 목사 집 앞쪽 방을 거의 매일 낭독과 수업, 비공식적인 방문으로 채웠다.

도뤼스는 자신이 속한 사회의 지도자일 뿐 아니라 보다 큰 구교도 연합에서 대사 역할을 담당했다. 그의 임무는 쥔데르트 교황주의자들을 개종시키는 것이 아니라, 이 논쟁적인 지역에서 그들의 주도권을 부정하는 것이었다. 모든 대중적인 행사에서, 핀센트는 아버지가 상단에 모인 도시의 명사들 사이에 있는 모습을 보곤 했다. 아버지는 선출된 공무원들 옆에, 같은 역할을 하는 구교도 측 인물과 함께 서 있었다. 홍수 피해자를 위한 모금 같은 공공 기금 마련 운동에서, 도뤼스는 늘 눈에 띄는 주도자로서 시장의 기부금에 필적하는 돈을 기부했다. 실크 모자를 쓰고 날마다 가족과 도시 거리를 산책하는 것처럼, 이러한 공적인 행동도 신교도의 존재를 구교도에게 알려 주었다.

드넓은 지역 전체에 펼쳐져 있는 외딴 농장과 작은 촌락에서 살아가는 교구민을 위해 아주 중요한 역할도 했다. 구교도 이웃과의 교류가 관례적으로 금지되어 있기에, 이 종교적 개척자들은 매주 방문하는 목사에게 의지했다. 신의 은총에 대한 확신뿐 아니라 좀 더 중요한 것, 즉 돈 때문이었다. 연이은 흉작과 병충해로 그 지역 농가들은 큰 피해를 보았다. 이미 최저 생활 수준으로 살아가던 농부들은 교회의 자선에 기댔다. 도뤼스 판 호흐는 부족한 기금을 나누어 주는 사람으로서, 널리 퍼져 있는 양 떼 같은 교구민들의 생살여탈권을 쥐고 있었다. 아버지와 함께 교외로 나갈 때면, 핀센트는 아버지가 존경심 때문만이 아니라 무릎을 꿇을 만큼의 고마움 때문에 환영받는 것을 보았다.

생존 자체가 중요했기에, 도뤼스는 종교적

교리의 세세한 내용은 대개 무시했다. 특히 린네트르 같은 전조지에서 중요한 것은 남자의 기개와 여자의 다산이지 교리적 순결이 아니었다. 아나 판 호흐는 "우리는 종교와 도덕에 관한 이야기가 크게 중요하지 않다는 것을 안다."라고 썼다. 목사관의 교인 명부에는 루터파, 메노파*, 향론파** 신도도 포함되었는데, 이는 판 호흐 목사의 교파를 초월한 실용적 세계 교회주의를 증명한다. 그러나 교리는 별로 중요하지 않은 데 비해 기강은 도뤼스에게 아주 중요했다. 미리 연락 없이 일요일 예배에 참석하지 않았다가는 바로 그 주에 분노에 찬 목사의 방문을 받았다. 그는 그릇된 행실을 하는 교구민은 혹독하게 대했고(신교도의 작은 진짜 교황이었다고 한 목격자는 말했다.) 자신의 권위에 도전하는 '인간쓰레기'를 맹렬히 공격했다. 자기 지위의 특권을 맹렬히 옹호하면서, 빈약한 봉급으로 "지위에 걸맞게 가족을 부양하기" 어려울 때면 교회의 윗사람들에 대해 심하게 불평했다.

목사관의 담 안쪽에서, 영적인 지도자로서 도뤼스의 역할은 아버지 노릇과 자연스럽게 섞여 들었다. 판 호흐 가족에게 일요 예배는 결코 끝이 없었다. 그저 앞쪽 응접실로 옮겨질 뿐이었다. 벽장마다 성찬 접시와 찻잔, 성경책,

찬송책, 기도문으로 가득 차 있었다. 예수 그리스도상이 궤 위에 서 있고 장미 넝쿨이 감겨 올라간 십자가가 현관 복도에 걸려 있었다. 일주일 내내 판 호흐 목사 집안 아이들은 아버지 특유의 목회자다운 목소리, 다시 말해 설교하고 찬양하며 성서를 읽는 목소리가 거실 예배당으로부터 좁은 목사관 전체에 울려 퍼지는 것을 들었다. 그리고 밤마다 저녁 식사 식탁에서 기도하는 목소리를 들었다. "주님, 우리를 가까이 단결시켜 주시고 당신을 향한 우리의 사랑이 이러한 단결을 더욱 공고히 하게 해 주소서."

도뤼스는 설교하거나 기도하지 않을 때면 가족들과 거리를 두었다. 침울하고 쓸쓸하게 다락방 서재에서 오랜 시간을 보냈다. 고양이만 곁에 둔 채 글을 읽고 설교를 준비했다. 그가 탐닉하는 것들은 고독을 더해 주었다. 그는 파이프 담배와 시가를 피웠고 여러 가지 술을 조금씩 즐겼다. 은둔의 시간은 씩씩하고 고무적인 산책으로 끝났는데, 그는 산책을 정신을 위한 영양분이라고 여겼다. 그는 병치레가 잦았고, 아플 때면 더욱 침울히 은둔 속으로 깊이 파고들었다. 그는 "모습을 보이지 않고 물러나면 병이 더 빨리 나을 것"이라고 믿었다. 이렇게 스스로 부과한 유폐 기간 동안에 그는 권태롭고 괴팍해졌고, 단식이 회복을 앞당긴다고 확신해서 모든 음식을 거부했다.

같은 세대 아버지들이 대부분 그렇듯, 도뤼스는 가정 안에서 자신을 신과 가까운 힘을 행사하는 신의 대리자로 보았다. 그의 관점에서, 성도든 가족이든 불화를 참을 수 없었고, 타협

* 교회 자치, 병역 거부 등이 특징인 메노 시몬스의 사상을 추종하는 개신교파.
** 엄격한 칼뱅주의 예정론을 비판하고 보다 자유로운 신학 사상을 주장한 야코뷔스 아르미니위스의 사상을 따르는 교파.

초년의 판 호흐

없는 열정으로 회중에게 강력히 단결을 주장하듯 가족에게도 그랬다. 자기 권위, 즉 신의 권위가 도전받을 때면 독선적인 분노로 도뤼스는 격한 흥분을 내보였다. 핀센트는 아버지를 실망시키는 것이 신을 실망시키는 것임을 일찌감치 배웠다. 도뤼스는 아버지를 영예롭게 하는 사랑이 세상에 축복을 내리는 사랑과 똑같다고 주장했다. 한 가지 사랑에 어긋나는 것은 다른 사랑에도 어긋나는 것이었다. 한 가지 사랑을 거부하는 것은 두 가지 사랑을 모두 거부하는 것이었다. 훗날 자신이 지은 죄를 용서받기 원했을 때, 핀센트는 절망적으로 아버지와 하느님을 혼동했으며, 그 어느 쪽에서도 용서를 찾지 못했다.

그러나 도뤼스 판 호흐에게는 전혀 다른 모습도 있었다. 다른 모습의 도뤼스는 교황적인 권위를 불러일으키기보다 부드러운 설득과 상냥한 부탁으로 아이들이 옳은 길을 가도록 했다. 또한 아이들을 의심하거나 심판하는 것이 아니라, 그저 지지하고 용기를 북돋워 주었다. 아이들이 감정을 다치면 사과하고 아이들이 아플 때면 곧장 침대 옆으로 달려갔다. 이러한 도뤼스는 "우리 아이들과 함께, 그리고 아이들을 '위해' 사는 것…… 인생의 목표"라고 선언했다.

핀센트에게 두 가지 모습의 아버지가 있었던 것은 당시에 부성 자체가 위기에 처해 있었기 때문이다. 19세기 중반 프랑스 혁명은 영적이거나 세속적인 모든 권위에 도전했으며, 사회 계약의 핵심, 즉 가족을 파고들었다. 아버지 역할에 대한 당시에 가장 인기 있던 교육서에 따르면, 올림포스 신들처럼 가정을 지배하는 전통적인 가장상은 구제도의 또 다른 유물일 뿐이었다. 현대 가정은 현대 국가처럼 민주주의를 포용하며, 위계와 두려움이 아니라 타인에 대한 존경에 바탕을 두어야 한다고 그 책은 말했다. 그리고 아버지들은 '왕좌'(설교단)에서 내려와 자식들의 삶에 좀 더 관여하며 그들의 의견을 좀 더 경청해야 했다. 요약하면 아버지가 아들에게 친구가 되어야 한다는 것이었다.

도뤼스 판 호흐는 이러한 가르침을 받아들였다. 그는 테오가 열아홉 살 때 "네가 형같이 느끼기를 원하는 아버지라는 걸 알 거다."라고 편지했다.

쥔데르트라는 전초지가 요구하는 가부장적 아버지와 그의 계급이 기대하는 현대적 아버지 사이에서 어쩔 줄 모른 채, 도뤼스는 핀센트의 유년 시절에 연이은 위기 때마다 갈팡질팡하는 태도를 보였다. 심한 비난 뒤에는 애정의 맹세가 이어졌다.("우리 아이들의 얼굴에 검은 구름이 걸려 있으면 우리는 자유롭게 숨 쉴 수가 없단다.") 우레같이 비난을 퍼부은 다음에는 좋은 의도였다고 주장했다.("나는 그저 너 자신을 위해 네가 풀어야 할 일을 지적하는 거다. ……우리가 생각을 억누르고 의견을 삼간다면 불성실한 거다.") 그는 아들들의 자유를 존중한다고 고백하면서도, 그들이 일을 망치고 부모 삶에 걱정과 비탄을 불러일으킨다고 쉴 새 없이 비난했다.

외롭고 요구가 많은 아이에게, 이는 어쩔 수 없는 함정이었다. 핀센트는 일요일마다

설교단에 오르는 거리감 있는 인물을 본받을
수밖에 없었다. 그는 아버지와 똑같이 에둘러
말하는 방식과 은유적으로 보는 방식을 택했다.
아버지와 똑같이 여러 사람들 앞에서 점점
더 수줍음을 탔으며, 혼자 있을 때면 잘못된
합리주의로 제 감정을 해부했다. 아버지와
똑같이 방어적인 의심을 품고 바깥 세계에
접근했다. 자신에게 도전하는 사람들에게는
아버지와 똑같이 독선적이고 강직한 태도로
대했고, 얕본다고 느껴지면 편집증적으로
반응했다. 아들의 내향성은 아버지의 은둔적인
성향을 반영했다. 어떤 일을 곱씹는 태도는
아버지의 우울을 반영했다. 핀센트는 속죄하기
위해 아버지처럼 단식했다. 수집을 하면서,
나중에는 그림을 그리며, 다락방 서재에서
한참씩 혼자 뭔가를 하는 아버지를 흉내 냈다.
아버지가 가난한 사람을 돕고 비탄에 잠긴
사람을 위로하는(달리 말해 그가 가져다주는 위로
때문에 환영받고 사랑받는) 모습은 핀센트의
성인기에 중심적인 이미지가 되었다.
그 이미지는 이후 그의 삶과 예술에서 모든 꿈의
추동력이 되었다. "아버지 같은 삶을 뒤따른다면
얼마나 영광스러울지 모르겠다."

그러나 아버지의 축복을 얻고자 하는
핀센트의 모든 노력 끝에는 완고하게 심판하는
아버지가 있었다. 쾌활함을 어린아이 같은
믿음의 열매라고 생각하는 아버지가 보기에,
핀센트같이 우울하고 부루퉁한 아들에게는
신의 은혜가 미치지 않을 것만 같았다. "사람은
사람을 만남으로써 사람답게 된다."라고 믿는

사람에게 핀센트의 내향적이 성격은 추방기치처럼
지울 수 없는 오점을 남겼다. 자식들 간의 화목을
촉구하는 아버지에게 핀센트의 외고집은 가족
단합을 해치는 요인이었다. 자식들에게 항상
삶에 흥미를 품으라고 충고하는 아버지에게
핀센트가 학교, 심지어 목사관 안에서도
뻣뻣하게 고립되어 있는 모습은 삶 자체를
거부하는 듯이 보였을 게 틀림없다.

결국 책이 뭐라 말하든, 얼마나 진실로
아들을 돕고 싶어 했든, 도뤼스의 방식으로는
결코 핀센트를 받아들일 수 없었다. 아들을
인정하겠노라 몇 번이고 약속했지만, 제멋대로인
데다 고집 센 괴짜 아들을 심판하고 비난할
수밖에 없었다. 그렇게 약속이 깨지면서 부자는
점점 더 분노와 거부, 자책감의 소용돌이로
빠져들기만 했다. 핀센트는 그 소용돌이에서
거듭 탈출하고자 했지만 결코 그러지 못했다.

거의 가족의 테두리 안에서 지내던 유년 시절의
핀센트가 본받고자 했던 유일하게 다른 인물은
화상이자 백부인 핀센트 판 호흐였다. 좀 더
자주 방문하거나 좀 더 다채로운 삶을 사는 다른
친척들도 있었다.(얀 백부는 배를 타고 세계를
돌아다녔고 동인도 전투에 참가하기도 했다.) 그러나
센트 백부는 핀센트의 세계에서 특별한 자리를
차지할 두 가지 이유가 있었다. 먼저 그가 아나
카르벤튀스의 막내 여동생인 코르넬리아와
결혼함으로써, 판 호흐 집안과 카르벤튀스
집안의 가족 관계가 뒤섞였다. 두 번째, 알 수
없는 이유로 그와 그의 아내는 자식을 두지

초년의 판 호흐

않았다. 두 가지 사실의 조합으로 그는 동생 가정에서 아버지 대신이나 다름없었다. 그리고 이는 그의 이름을 딴, 어린 핀센트를 아들이자 후계자에 가깝게 만들었다.

핀센트의 어린 시절, 헤이그에 살던 센트 백부는 �췬데르트를 자주 방문했다. 겨우 두 살 차이로서, 센트와 도뢰스 형제는 생김새가 비슷했다.(둘 다 호리호리한 체구에 머리칼은 모랫빛 황갈색이었다.) 그러나 닮은 점은 거기서 끝이었다. 도뢰스 목사가 엄격하고 재미없는 사람이라면 센트 백부는 낙천적이고 재미있었다. 도뢰스가 성서를 인용할 때, 센트는 동화를 들려주었다. 그들은 자신들처럼 성향이 다른 자매를 아내로 택했다. 어머니인 아나가 인상을 쓰고 질책하는 반면, 코르넬리아 백모는 언니의 아이들에게 아낌없이 관심을 쏟아부었다. 집안의 아기 같은 막내였던 코르넬리아가 후세를 가질 가능성은 없었기에, 그런 그녀가 보여 주는 그릇된 관심은 아이들을 응석받이로 만들었다.

가장 큰 차이는 물론 부였다. 그것은 모든 충돌에 배어 있는 것이기도 했다. 센트 백부는 부유했다. 흠잡을 데 없이 차려입었으며 백모도 마찬가지였다. 그의 이야기에 나오는 사람들은 농부나 장사꾼이 아니라 왕과 왕비, 상업계 거물들이었다. 그는 교외의 좁은 목사관이 아니라 헤이그의 크고 멋들어진 저택에서 살았다. 핀센트가 아홉 살이 되었을 무렵, 센트는 파리로 이사했고 으리으리한 아파트와 빌라에 연달아 살았다. 그리고 그 사실에 대해서 그들 부부는

지칠 줄 모르고 자랑했다. 핀센트의 아버지가 쵠데르트라는 초라한 섬을 거의 떠나지 않을 것처럼 보이는 반면, 센트 백부는 전 세계를 돌아다녔다. 부모가 자랑스럽게 읽어 주는 편지를 통해, 핀센트는 이탈리아의 옛 도시로, 스위스의 산으로(핀센트는 점점 더 간절하게 산을 보고 싶어 했다.) 남프랑스의 해변으로 향하는 백부의 여행을 쫓아갔다. 센트는 리비에라에서 겨울을 보냈고, 네덜란드에서는 온실에서만 자라는 과일이 노지에 있는 멋진 이국땅에서 몹시 추운 목사관에 성탄절마다 연하장을 보냈다.

생김새는 꼭 빼닮은 아버지와 백부가 어쩌다 그토록 다른 삶을 살아가게 되었는지 핀센트는 궁금했을 게 분명하다. 그러니까 어떻게 한 가족 안에서 그렇게 다른 남자들이 나올 수 있었는지 말이다.

이러한 정반대의 모습은 판 호흐 집안의 가족사에 깊이 뿌리내리고 있다. 베스트팔렌 지역의 작은 마을 호흐(Goch)의 첫 번째 원주민들은 신의 사역에 이끌려 15세기에 라인 계곡을 과감히 벗어났다. 판 호흐(Van Goch)와 판 호흐(Van Gogh) 가문 사람들은 저지대* 전체의 수도원들로 뻗어 나갔다. 1세기 후 가족사에 따르면 일부 판 호흐 집안 선교사들은 너무나 전투적으로 설교를 해서 회중의 감정을 해쳤는데

* 북해 연안의 저지대, 네덜란드, 벨기에, 룩셈부르크 지역을 일컫는다.

그것은 종교 전쟁으로 고통당한 세기에 심각한 죄명이었다.

초기의 선교사들은 신과 부의 역할에 대하여 심한 충돌이 있는 사회와 마주쳤다. 새로이 도착한 칼뱅주의자들은 부정한 재물을 공공연히 비난했는데 그 비난은 땅이 척박한 탓에 가난한 나라에 불쾌하게 퍼져 나갔다. 재물은 주된 사업과 장사에서 성과를 내는 유일한 길이었다. 항상 그랬듯, 네덜란드인들은 뭔가를 얻어 내려는 본능과 영적인 열망을 조화하는 놀라운 재능이 있음을 증명해 보였다. 부자들은 부를 적당히 '부끄러워하면서도' 신의 은총의 표시라고 주장했다. 사업의 실패와 파산은 항상 대죄악의 목록 상위에 올랐다.

17세기에 판 호흐 집안사람들이 헤이그에 나타났을 때, 그들 역시 네덜란드인들이 상업에 열중해 있음을 간파했다. 그들은 먼저 재단사로 사업을 시작하며, 새로이 부상하는 사치품 요구에 자신들의 기술을 적용했다. 엄청난 부를 자랑하면서도 청교도적인 정숙함을 유지하는 경쟁에서, 황금시대 시민들은 재단사에게로 향했다. 네덜란드에서 예절로 여기던 엄숙한 검은색 옷은 은실과 금실 덕에 갑자기 경쾌해졌다. 17세기 중반 무렵 판 호흐 집안사람들은 인간의 영혼을 갈고닦는 대신에 귀금속을 가지고 일했다. 헤릿 판 호흐 같은 대재단사들은 양복 조끼와 망토, 재킷에 수킬로미터에 이르는 금실로 수를 놓아 높은 평가를 받았다. 금실 무게로 옷이 늘어질 정도였다. 1697년(헤릿 카르벤튀스가 태어난 해)

다비트 판 호흐가 태어났을 무렵, 금은 판 호흐 집안의 유일한 사업이 되었다. 그들은 이제 제복에서부터 커튼에 이르기까지, 네덜란드 상류계급 문화의 모든 구석을 누비고 나아갈 금실을 제작했다.

일부 판 호흐 집안사람들은 영적인 야망과 세속적인 야망을 융합했다. 한 사람은 수도원과 수녀원에 법률가로서 봉사했다. 의사와 성직자로서의 소명을 결부해, 몸과 영혼 모두를 치료한 사람도 있었다. 대개 아들이 그 의무들을 나누어 맡았다. 다비트 판 호흐의 둘째 아들인 얀은 가족의 금 사업을 계속해 나갔다. 그러나 첫째 아들인 핀센트는 화가가 되었다. 핀센트가 1740년대 프랑스 수도에 도착했을 때 파리 사람들은 처음에 '판 호흐'라는 이름을 엉망으로 발음했을 것이다. 그의 이름을 물려받은 유명한 후손인 화가 핀센트처럼, 이 핀센트 판 호흐(각 세대마다 이 이름을 가진 사람이 한 명 이상 있었다.)는 종잡을 수 없고 인습에 매이지 않은 삶을 살았다. 그는 군인 모험가로서 유럽 대륙을 방랑한 후에는 조각가가 되었다. 네 번 결혼했으나 자식 없이 사망했다. 그의 형 얀의 아들인 요하너스는 가족의 수지맞는 금실 사업을 물려받았지만, 결국 그 사업을 접고 오로지 복음을 전하는 데 헌신했다. 그 집안에 신교도 개혁가들의 사명이라는 뿌리를 완전히 되살려 낸 것이다.

요하너스는 유일한 아들에게 자식 없는 화가 백부의 이름, 즉 핀센트라는 이름을 물려주었다. 64년 후 그 핀센트는 손자에게 제 이름을

물려주게 되었는데, 그 손자가 바로 화가 핀센트 판 호흐다.

요하네스의 아들 핀센트는 아버지의 뒤를 이어 성직자의 길로 들어섰다. 그러나 가문을 2세기 동안이나 끈질기게 따라다닌 상반되는 길에서 여전히 벗어나지 못했다. 아버지처럼, 핀센트는 부유한 여인과 결혼하여 부유한 회중 속에서 자리를 구했다. 구교가 지배하는 브라반트 북쪽 끝에 위치한 나소 가문의 옛 본거지 브레다에서, 그는 물질적인 삶에 관심 있는 진취적인 성직자에게 이상적인 자리를 찾아냈다. 열세 명에 이르는 그의 대가족은 그 도시의 가장 큰길인 카타리나 거리의 대저택에서 살았다.

이 안락한 지위로부터, 그는 신속하게 '번영을 위한 협회'*, 즉 구교가 지배하는 남부의 선교 계획에서 지도자 자리에 올라섰다. 전통적인 자선 단체와 판이하게 그 공동체는 자기 임무를 투자로 보았다. 구교의 권위와 충돌하지 않기 위해 은밀하게 사들인 구교 지역 농장으로 가난한 신교도들을 이주시켜 일하도록 했다. 여느 투자가들과 마찬가지로, 그 공동체는 투자에서 돌아올 것을 기대했다. 임대료와 브라반트의 투쟁하는 신교도 회중을 받쳐 주는 대가족들에게서 돌아올 대가를 말이다. 핀센트는 42년 동안 회계원으로 일하면서 그 공동체가 제시하는 재정적 보상과 영적 구원에 대한 이중 약속을 가지고 수많은 농부를 새로 모아들였다.

* 네덜란드에서 야코프 판 회스던이 1822년에 세운 조직.

판 호흐 목사는 자식들에게 노동과 기도의 진지한 삶을 살라고 장려하면서도 자신의 부르주아적 열망을 주입했다. 그의 가정에 관한 기록은 도자기, 은, 가구, 카펫에 관한 충실한 설명으로 가득하다. 또한 봉급 인상과 지불한 가격에 대한 상세한 기록, 놓친 승진 기회와 헛되이 쓴 유산에 대한 한탄, 임대 수익세에 대한 기록도 무수하다.

결과적으로 목사의 여섯 아들 중에 그의 뒤를 이어 성직에 들어설 관심을 보인 이가 없는 것은 놀랄 일이 아니었다. 대신 그들은 한 명씩 사회적·재정적으로 야심 찬 일에 착수했다. 맏이인 헨드릭(헤인)은 책 장사에서 기회를 보았고 스물한 살이 되던 해, 로테르담에 서점을 열었다. 또한 부유한 집안의 딸과 결혼했다. 둘째 아들 요하네스(얀)는 네덜란드 해군에서 출셋길을 찾았다. 셋째 아들 빌럼은 장교단에 들었다. 여섯째 코르넬리스(코르)는 공무원이 되었다.

목사는 그의 이름을 물려받은 핀센트(센트)가 영적인 후계자가 되기를 바랐다. 그러나 센트는 성홍열에 걸려서 성직이 요구하는 강도 높은 공부를 해내기 버거웠다. 아니면 센트 본인이 그렇게 주장했을 것이다. 그 끔찍한 두통 때문이었는지 형제들처럼 아버지의 종교적 포부에 관심이 없었기 때문인지, 그는 곧 공부를 완전히 그만두었다. 로테르담에 있는 형 헨드릭 곁에 잠시 수습생으로 있다가, 헤이그로 이사 와서 화방에서 일했고 펜싱과 사교를 즐겼으며 여자들과 어울리는 독신자로 살았다.

그리하여 테오도뤼스만 남았다.

40년 동안 설교하며 도뤼스 판 호흐는 수많은
이미지와 시, 비유를 사용했다. 그러나
한 가지는 그에게 특별한 의미가 있었다.
씨 뿌리는 사람이었다. 바울은 "사람이 무엇을
심든 그대로 거두리라."라고 갈라디아인들에게
보낸 편지에서 말했다. 도뤼스에게 바울의 말은
세속적 쾌락보다 영적인 보답을 추구하라는
요청 이상으로 훨씬 큰 의미가 있었다. 그가
모래투성이 밭에서 일하는 쥔데르트 농부들에게
이 성경 말씀을 전할 때, 씨 뿌리는 사람은 역경
속에서 참을성 있게 견디는 사람의 본보기가
되었다. 쥔데르트의 농부들처럼 씨 뿌리는
사람의 끝없는 노동은 어떤 역경도 극복하고
어떤 패배도 이겨 내는 인내력을 확인시켜
주었다. "앞만 보는 사람들이 갈아엎어 놓은
모든 밭을 생각해 보십시오. 씨 뿌리는 사람이
힘들게 노동한 결과 마침내 훌륭한 과실을 얻지
않습니까?"라고 도뤼스는 설교했다.

끈덕진 파종꾼에 관한 이야기가 도뤼스
판 호흐에게 특별한 의미가 있던 것은 본인이
그러한 삶을 살았기 때문이다.

도뤼스의 어린 시절은 하나의 몸부림이었다.
판 호흐 집안의 가족사 기록자이자 그의 누이인
미체는 1822년 도뤼스가 태어났을 당시부터
아주 허약한 아이였다고 말했다. 그는 건강이나
전체적인 면에서 완전히 회복된 적이 없었다.
걷는 법도 두 돌이 한참 지나서야 배웠다. 그리고
일생 동안 소년 같은 작고 호리호리한 몸매를

유지했다. 열한 명 자식 중 일곱 번째 아이,
여섯 명 아들 중 다섯 번째 아들로서 부모에 대해
아는 게 거의 없었다. 잘생기고 섬세한 아버지의
용모를 물려받았으나 지성을 물려받지는 못했다.
그의 학문적 성과는 지력의 산물이 아니라
열심히 노력한 덕이었다. 그는 단정하고 근면한
사람으로 알려졌다. 매일 새벽 5시에 공부를
시작하는 훌륭한 노동자였다.

아마도 어린 시절 내내 병약했던 탓에
도뤼스는 의사가 되고 싶었던 것 같다. 1840년에
힘든 일을 할 마음이 있고 선한 일을 하면서도 잘
해내야 한다는 막연한 압박감을 지닌 진지하고
신분 지향적인 목사의 아들에게 의술이란
이상적인 직업이었다. 심지어 그는 동인도(당시에
형인 얀이 그곳 부대에 배치되어 있었다.) 군대에
지원할 생각까지 했는데, 무료로 의료 수련
과정을 거칠 수 있기 때문이었다. 그러나 다른
아들들에게 실망한 아버지의 야심이 뒤늦게
자기에게 향했을 때, 그는 아버지의 뜻을 거부할
수 없었다.

성직은 결코 선택이 아니었다. 형인 센트처럼,
도뤼스는 바울이 갈라디아인들에게 경고했던
현세적인 쾌락을 즐겼다. 도뤼스는 후일
좋아하는 시를 인용하며 명백히 성적인 말로
젊은 시절을 언급했고, 당시를 밀밭에 비유했다.
"밀밭, 보기에 즐겁고 아름답도다. 이른 아침
바람에 울부짖고 거세게 휘돌며 부풀어 오르네."
스스로 고백한 말에 따르면, 그의 학창 시절은
친밀한 교유와 무분별한 사건으로 가득했다.
후일 아들들이 정욕에 무릎 꿇으려 할 때면,

"너희 나이 때 나도 똑같았지."라고 인정했다.

위트레흐트에서 대학 생활은 외롭고 낯설었다. 그러나 이는 운명이 그에게 선사한 들판이었고 그는 얼마나 황폐하고 가망 없어 보이든 이 들판에서 열매를 맺겠노라 마음먹었다. 그는 대학에 도착한 직후 "목사가 되기로 결정해서 행복합니다. 멋진 직업이 되리라는 걸 알아요."라 편지했다. 그는 학업에 너무 열중하는 바람에 여러 차례 병이 들었다. 어느 해에는 거의 죽다 살아난 적도 있었다.

19세기 중반 네덜란드에서 맹목적인 결심을 한 사람만이 성직을 아름다운 직업이라 믿을 수 있었다. 사실 1840년에 네덜란드 개신교는 대격변에 빠져 있었다. 동시에 일어난 혁명과 과학의 폭풍은 밝혀진 진실들 속에 신학이 의지할 곳 없게 만들어 버렸다. 겨우 5년 전, 한 독일 신학자가 『예수의 생애』를 펴내 서구 기독교를 깜짝 놀랐다. 성서를 역사서로, 예수를 죽을 운명의 인간으로서 분석한 책이었다.

도뤼스가 공부를 시작했을 때, 그의 주변에서는 오랫동안 성직자들이 네덜란드의 사상을 독차지해 왔던 상태가 붕괴되고 있었다. 막강한 신흥 중산 계급은 덜 가혹하고 더 친절한 종교, 즉 신의 은총과 그들이 새로 발견한 부를 모두 누리도록 해 줄 "현대의 종교"를 요구했다. 그에 답하여 새로운 네덜란드 신교도주의가 부상했다. 흐로닝언 운동(이 운동을 주창한 사람들 대부분이 가르쳤던 북네덜란드의 대학 이름을 땄다.)이라 자칭하고 에라스뮈스의 성서적 인문주의를 본보기로 주장하며, 옛 교리뿐 아니라 그에 관련된 모든 개념을 부정했다. 대신 예수에 대한 새로운 생각은 받아들였다. 그 생각은 역사적인 예수("1800년 전에 그가 세상에 살았던 것처럼")와 "인류가 좀 더 신의 모습을 닮게 하고자" 온 영적인 예수를 모두 포함했다. 예수 신화의 정체를 폭로하는 『예수의 생애』에 대한 반박으로, 흐로닝언 운동의 주창자들은 토마스 아 켐피스의 『그리스도를 본받아』의 예수를 되살려 냈다. 이 책은 그리스도와 같은 삶을 살기 위한 철저한 안내로 가득한 15세기의 휴대용 참고서였다. 『그리스도를 본받아』에 나오는 예수는 "세속을 이용하라, 하지만 영원을 소망하라."라고 조언하면서, 부자라도 마음속에서 그리스도와 하나 된다면 축복을 받을 수 있다고 확인시켜 주었다.

가족들조차 도뤼스가 대중적인 연설자로서는 재능이 없음을 인정했다. 흐로닝언 운동의 답답한 교수법으로 채워진 지루하고 복잡한 그의 설교는 그의 필적과 비슷했다. 테오는 아버지의 필적이 "아주 훌륭하면서도 알아보기 힘들다."라고 말했다. 전달력이 나쁜 목소리와 종종 단어를 까먹거나 혼동하는 실수가 문제를 심화했다. 한번은 이른 아침 설교하는 동안 목청을 가다듬느라 사탕 몇 개를 문 탓에 회중이 그의 말을 알아듣기 한층 어려웠다. 회중은 "그의 발음 기관에 무슨 문제가 생긴 줄 알고 걱정했다."

그러나 도뤼스는 견뎠다. 거부당하며 3년을 지낸 1849년 1월, 마침내 그는 벨기에 국경의 쾬데르트라는 외진 마을에 목사 자리를

제안받았다. 퇴임 목사는 이곳 회중을 "잘 준비된 밭"이라고 소개했다. 사실 끈덕지게 씨 뿌리는 사람인 도뤼스에게는 그 어떤 땅도 비옥하게 느껴졌다. 항상 긍정적인 가족사의 기록자는 도뤼스가 그 새로운 자리에 간 것을 "이상적인 파견"이라고 묘사하면서, 황무지 위 기묘한 전원풍 목사관을 노래한 인기 있는 시를 인용했다. 그러나 적의를 품은 구교도의 바다에 자리 잡은 신교도들과 함께하는 쥔데르트의 현실은 그 시의 낭만적인 환상과 전혀 비슷한 데가 없었다. 그리고 가족이 아무리 열광해도 생존 자체가 위태로운 쥔데르트의 회중이 네덜란드 개혁파 교회의 최하층을 대표한다는 가혹한 진실을 숨길 수는 없었다. 도뤼스는 애처롭게 기록했다. "이 보잘것없는 무리는 시작부터 작았다. 그리고 그 후 거의 250년 동안 눈에 띌 만큼도 자라나지 못했다."

미래는 더 가혹했다. 감자마름병이 만연하고 잇따른 수확량 저조로 많은 농부들이 빈곤 속에 내던져졌다. 몇 주씩 가족을 먹이지 못해, 구할 수만 있다면 소 사료도 마다하지 않았다. 신도들은 교회 가는 길에 절망적이고 좌절한 농부들을 마주칠 위험을 감수해야 했다. 농부들은 구걸하고 도둑질하며 교외를 배회했다. 얼마 되지 않던 신도들은 유행성 장티푸스로 심각한 피해를 입었다. 장티푸스는 그 도시를 휩쓸며 신교도와 구교도의 목숨을 무차별적으로 앗아갔다. 죽음과 전향 사이에서, 쥔데르트의 보잘것없는 신도 수는 10년 만에 절반으로 줄어들었다.

이 가망성 없는 황무지에서 1849년 4월에 도뤼스는 일을 시작했다. 그는 장차 아나 카르벤튀스와 결혼하여 그녀를 헤이그에서 데려옴으로써 신앙의 본보기가 될 터였다. 그는 쥔데르트의 얼마 안 되는 부유한 신교도들에게서 돈을 걷어 오르간을 샀다. 그의 자립심은 번영을 위한 협회에 활기를 불어넣었다. 브레다의 카펫 제조업자가 과부 신도들에게 물레를 공급하도록 했고, 과부들은 그들이 생산한 직물에 대해 한 필 단위로 봉급을 받았다. 어려운 시절인데도 그는 교회의 복지 교부금을 삭감했는데, 물론 양해받지 못할 일이었다. 필요하다면 강제적으로 교회 소유지로부터 농부들을 쫓아내야 했고 종종 비극이 초래되었다.

파종과 수확은 도뤼스 판 호흐에게 은유 이상이었다. 그는 아버지처럼 브라반트의 농장을 전반에 걸쳐 직접 경영했다. 번영을 위한 협회의 지방 관리인으로서, 구입할 농장과 농지를 감정했다. 토질과 배수, 목초지를 평가했고, 임차 기간을 협상했다. 또한 농부들에게 어떻게 배수하고 경작할지, 어떤 작물을 심을지, 어디에 심을지, 어떻게 비료를 줄지(모래를 많이 함유한 쥔데르트의 토양에 가장 중요한 문제였다.) 조언해 주었다. 그는 요구 많은 관리자였다. 임차인 한 사람 한 사람마다 기술과 근면, 행동, 청결에 대해 등급을 매겼다. 임차인의 아내가 어리석고 경솔하고 난잡하지는 않은지, 먹여 살려야 할 아이들이 너무 많거나 퇴비를 위한 가축 수가 부족하지 않은지 평가했다. 도뤼스는 일을 잘 수행한 농부들에 대해서는 가난과

초년의 판 호흐

부채의 고통으로부터 보호해 주기 위해 최선을 다했다. 번영을 위한 협회 위원회(그는 "브레다의 신사들"이라고 불렀다.)에 농부들의 처지에 대하여 탄원하면서, 교회는 "이곳 바리케이드에서 버티고 있는 소수의 신도들"에게 특별한 의무가 있노라고 주장했다.

그러나 바리케이드 앞의 병사들도 치러야 할 것은 있었다. 네덜란드인들의 신은 이해심 있는 지주였으나, 그의 인내심에도 지갑에도 한계는 있었다. 어떤 농부가 사망했는데 아내가 그의 일을 계속해 나갈 수 없다면 도뤼스는 그녀를 쫓아내고 그 가족의 소유물을 공매로 넘겼다. 장티푸스 희생자의 가족도 그 상황을 면하지 못했다. 번영을 위한 협회의 지시에 따라 도뤼스는 죽은 사내의 아내와 열 명의 아이들을 쫓아냈다. 한 과부가 몸을 팔지 않고서는 다섯 아이들을 부양할 방법이 없으리라고 하소연했다. 그러나 브레다의 신사들은 꿈쩍하지 않았다. 카펫 제조업자가 도뤼스의 노동 구제 계획에 따라 일하는 과부들이 생산한 직물이 조악하다고 불평하자, 번영을 위한 협회는 구제안을 종결해 버렸다. 병사들과 미망인들에게 기대하는 바는 이윤이 아니라, 그저 빚지지 않는 삶이었다. 그 이상이라면 쿤데르트의 시장이 기록했듯 교회의 원조가 게으른 자들을 먹여 살리는 '자선 사업'으로 전락할 수도 있기 때문이었다.

신에 관한 문제든 돈에 관한 문제든, 네덜란드인에게 성공을 위한 최소 단위, 즉 핵심은 자족이었다. 이 근본적인 수준에서 네덜란드인들의 영적 야심과 세속적 야심이 만났다. 독실함이나 경건한 노동("일용할 양식"은 "이마의 땀"으로부터 왔다.)만으로는 충분하지 않았다. 이승에서도 내세에서도 충분하지 않았다. 최소한의 세속적 성공 없이는 진정한 영적 성공도 있을 수 없기 때문이었다.

이것이 도뤼스가 땅을 빌려준 농부들과 아들 핀센트에게 가르친 교훈이었다. "자신을 도움으로써 우리를 도와라." 자족 없이는 자존도 불가능했다. 테오 판 호흐는 코르에게 보내는 편지에 "확실히 독립적인 사람이 되어라. 의존적인 사람은 자신에게나 다른 사람들에게나 불행한 일이야."라고 썼다. 수십 년이 지난 후 핀센트는 생레미 정신 요양소에서 창살 있는 방 창밖으로 씨 뿌리는 사람(핀센트 판 호흐의 그림 속에 영원히 남을 것이다.)을 보면서, 농부의 게으름과 시간 낭비를 한탄했다. 그는 집으로 부치는 서한에서, 경작하기 쉬운 땅의 자선에 얹혀사는 농부를 비난했다. "거름만 충분히 줘도 여기 농장들은 세 배는 더 거둘 거다."

도뤼스에게 그랬듯, 핀센트에게 정지된 상태로 존재하는 것은 없었다. 자연도 종교도 예술도 마찬가지였다. 다음 세상에서 성공을 바라려면 '이 세상'에서 성공해야 했다.

도뤼스 판 호흐가 조상들이 해 왔던 대로 신을 섬기는 동안, 형인 센트는 판 호흐 가문이 전통적으로 추구해 온 다른 것에 헌신했다. 바로 돈이었다. 헤이그에서 2년을 보내자, 부모는 독신남이 누리는 상류 사회의 생활을 언짢은 표정으로 주목했다. "거기에는 부모가 좋아하지

않는 것들이 많았다."라고 가족사의 기록자는 슬쩍 암시했다. 보아하니 부모의 주장에 따라, 그는 방종한 사촌의 집과 일을 떠나 1841년에 스파위스트랏에서 몇 블록 떨어진 곳에 화방을 열었다.

센트의 화방을 단골로 삼은 화가들은 대부분 그처럼 좋은 가정 출신의 젊은이들이었다. 부를 누릴 여가가 있고 인생을 즐기며 사는 중산 계급의 자녀들이었다. 매력적이고 사교적이며, 예리한 재치와 편안한 웃음을 지닌 센트는 헤이그에서 으뜸가는 응접실과 담배 연기 자욱한 화가들의 술집에서 안락함을 누렸다. 낮에는 펜싱을 하고 밤에는 파티를 즐겼다. 옷차림은 산뜻했다. 아마추어 연극에 배우로 등장하기도 했고 노래하기를 좋아했다. 센트와 어울렸던 친구는 "우리는 아주 즐겁고, 원기 왕성한 무리였다."라고 회상했다.

이러한 부르주아적 환경에서 적극적으로 사회생활을 하다 보니 그를 아주 부유한 사람으로 만들어 줄 것을 발견하게 된 듯하다. 19세기 중반 네덜란드의 새로운 중류 계급, 사실 유럽의 모든 중산층이 복제화를 사들이고 있었다. 엄청난 숫자의 유럽 인구가 실소득으로 호사를 누리고 사치스럽게 경쟁적으로 귀한 물건을 구하면서, 값싼 목판화부터 값비싼 드라이포인트 동판화*에 이르기까지 복제화 수요가 천정부지로 치솟았다. 고전적이고

역사적인 이미지, 이상화된 자연 풍경, 정물, 종교적인 주제가 신흥 부자들 저택에 북적거렸다.

네덜란드 역사를 다룬 수백 권의 책에 영감을 준 향수의 파도는 진기하고 생생하며 자기만족적인 과거의 이미지(이른바 장르적인 장면)도 수천 개 만들어 냈다. 황금시대의 뛰어난 사람들, 특히 렘브란트의 이미지가 대중의 상상력과 거실 벽 위로 쏟아져 들어왔다. 다른 유럽 국가들처럼 네덜란드 또한 남쪽에서 내뿜는 유행의 흥분을 느꼈다. 신문과 잡지들은 파리의 연례 살롱전에서 상을 받은 화가들과 그림들을 떠들썩하게 치켜세우면서, 신화적 공상이나 의상을 차려입은 기사를 다룬 복제화에 대한 수요를 부채질했고, 중산 계급은 최신 양식을 제 것으로 삼기 위해 달려들었다.

센트 판 호흐의 작은 화방은 1840년대 중반 헤이그에서 복제화를 취급하는 몇 안 되는 화방들 중 하나였다. 1846년에 사업이 급속히 발전했다. 그해 5월, 센트는 파리로 갔다. 그곳에서 자기 가게에 많은 복제화를 공급하는(실로 유럽에서 팔리는 대부분의 복제화들을 제공했다.) 남자, 아돌프 구필을 만났다. 키 크고 위엄 있는 이 프랑스 사내는 호리호리하고 말솜씨가 유창한 네덜란드 사내에게 바로 호감을 느꼈으며, 그의 젊은 활기에 놀랐다. 구필 또한 어린 나이 때 일을 시작했더랬다. 1827년에 몽마르트르 대로의 작은 상점에서 시작하여 그는 이미지 제국을 건립했다. 그 제국은 정점에 오른 독점 회사로서,

* 부식액을 쓰지 않고 강철 바늘로 동판에 직접 새겨 만드는 판화.

초년의 판 호흐

파리의 몇 개 상점들, 런던의 자회사, 뉴욕의 중개상뿐 아니라 거대한 생산 시설을 포함했다. 그리고 유럽 전역에 걸쳐 센트 판 호흐 같은 중간 상인들이 있었다. 생산 시설에서는 수많은 조각사와 인쇄공들이 그의 화방에 온갖 형식과 주제, 가격대의 수천 가지 인쇄물을 공급했다.

센트는 새롭게 결심한 채 파리의 여행에서 돌아왔다. 도뤼스가 신임 목사 후보가 된 1846년에 센트 판 호흐는 거부가 되는 일에 전념했다. 천박한 놈팡이같이 보내던 날들과 결별하고 마침내 이례적으로 서른 살이라는 늦은 나이에 결혼했다. 헤이그의 또 다른 정력적인 상인이자 제본가인 헤릿 카르벤튀스의 막내딸인 코르넬리아 카르벤튀스를 아내로 택했다. 신부가 아이를 가질 수 없음을 알자, 그는 비용을 줄이는 방법(한 푼이라도 아끼는 것이 큰 관심사였다.)으로서 쾌히 그녀를 사업에 끼워 넣었다.

언제나 연약했던 건강을 무시하는 정력과 프랑스인 정신적 스승에 버금가는 지휘관의 통찰력을 지닌 센트(한 친구는 그를 "세심하고 영리하며 계산적인 사업가"라고 표현했다.)는 아돌프 구필의 성공을 네덜란드에서 재연하기 시작했다. 그의 슬로건은 "모든 상품은 팔리기 마련이다."였다.

그는 구필의 비범한 능력의 핵심을 재빨리 파악했다. 이미지란 상품이지 독특한 예술품이 아니라는 것이었다. 성공적인 복제화 상인이란 대중의 기호를 가늠하고 거기 맞는 이미지를 찾아내기만 하면 되었다. 대중적 이미지에 대한

구필의 안목은 유명했다. 센트는 곧 자신의 안목이 뒤지지 않음을 증명했다. 얼마 안 가, 파리와 헤이그의 통행은 양방향이 되었다. 구필은 프랑스 회화에서 채택한 최신 유행의 복제화를 보냈다. 센트는 자신이 판단하기에 "팔릴 만한"(이 말은 서명과도 같았다.) 네덜란드 화가들의 이미지를 구필의 복제 공장으로 보냈다. 편안하고 감상적이고 장식적인 유행 미술에 대한 탐욕을 만족시켜 주기 위해, 쉴 새 없이 여행하면서 이미지와 모든 화파의 화가들을 찾아서 유럽 대륙을 헤매고 다녔다. 구필처럼 모든 형식과 크기, 모든 가격의 이미지를 판매했다. 1850년대 중반, 사진을 이용한 복제술이 발달한 덕분에 구필과 센트는 값싼 그라비어 사진*들을 무한정 취급할 수 있었고, 광대한 중산층 시장이 열렸다. 1850년대 말경 구필은 새로운 대중 전달 매체에만 전념하는 공장을 설립했다.

구필이 집요하게 전시하고 잘 팔리는 화가와 이미지(아리 스헤퍼르의 종교적 드라마와 로사 보뇌르의 동물 그림 같은 것)에 아낌없이 돈을 쓰는 동안, 센트 또한 네덜란드·프랑스·독일의 덜 알려진 화가들의 작품을 가게에 걸었다. 때로는 사들이기도 하여 그들이 팔릴 만한 이미지를 만들어 내도록 격려했다. 센트는 헤이그에서 장려할 만하다고 판단되는 작품들을 소유한 젊은 화가들에게는 재료와 금전까지

* 동판 위에 원그림의 요판을 만든 뒤에 잉크를 채워 인쇄한 사진. 복제화의 농담이 원그림대로 재현된다.

제공했다. 그러나 자선은 아니었다. 브레다의 신사들처럼, 센트는 이러한 장려를 투자로 여겼다. 받을 작품이 없는 화가라면 결코 재료나 금전을 제공하지 않았다. 화풍이 팔릴 만하지 않은 화가의 작품은 결코 사거나 팔거나 후원하지 않았다. 궁극적으로 화가는 과부처럼 스스로의 힘으로 살아가야 했다.

네덜란드 상업의 신은 센트의 노력에 빛나는 미소를 지어 주었다. 1848년 프랑스에서 일어난 또 다른 혁명은 철도 건설의 급증과 식민지 제국의 아드레날린을 결합했고, 이를 바탕으로 유럽 대륙의 경제는 오랜 침체에서 벗어났다. 이제 모두가 예술을 원하는 듯 보였다. 형제의 성공에 힘입어, 헨드릭 판 호흐는 로테르담에 있는 자기 서점에서 복제화를 판매하기 시작했고 1849년에 막내 형제인 코르넬리스는 암스테르담에 서적과 복제화를 판매하는 가게를 열었다. 거기서 그의 재산 또한 시류를 타고 늘어났다. 1840년대 말에, 스파위스트랏에 있는 센트의 작은 가게는 '판 호흐 국제 미술상'이라는 당당한 새 문패를 달았다. 이내 판 호흐라는 이름은 네덜란드와 그 너머까지 사실상 미술품 거래를 뜻하는 말이 되었다.

센트의 회사가 경이적으로 번창하며 확장되었기 때문에, 조만간 아돌프 구필과 경쟁하든가 파트너가 되는 것은 피할 수 없는 일이었다. 첫 번째 만남 이후로 15년이 지난 1861년 2월, 두 사람은 구필의 새로운 본부가 있는 샤탈의 대저택에서 제휴 합의서에 서명했다. 그동안 많은 것이 바뀌어 있었다.

구필은 지난 10년간의 벼락 경기로 센트보다 훨씬 더 번창해 있었다. 샤탈 거리 9번지에 있는 으리으리한 저택만큼 그 성공을 소리 높여 과시하는 것은 없었다. 저택은 웅장하고 매우 세련된 제국주의 양식(당시 파리의 도시 구조를 개혁 중이던 오스만 남작*의 양식)의 5층짜리 석회석 건물이었다. 거기에는 최고급 화랑과 특혜를 입은 화가들을 위한 작업실, 복제 시설, 방문 중인 고위 인사를 위한 궁전 같은 숙소가 갖추어져 있었다.

브라반트 출신의 이제 마흔 살인 목사 아들에게 구필과의 협상은 엄청난 성공이었다. 기술적으로는 공동 제휴였지만(구필이 배당금의 40퍼센트, 센트가 30퍼센트, 구필 파트너인 레옹 부소가 30퍼센트를 소유했다.) 그 합의서로 센트는 온갖 경영의 책임에서 벗어났고 이때 평생토록 소유할 토지를 따냈다. 특권과 영향력을 지닌 그 토지는 그를 즉각적으로 새로운 세대의 상류 계급으로 밀어 올렸다.

그해 말 헤이그에 있던 가게는 좁은 스파위스트랏에서 분주한 플라츠의 값비싼 새로운 처소로 이사했고, 이름도 '구필 상사'라고 다시 바꾸었다. 아직은 명목상 판 호흐 집안의 경영 아래 있으면서 헨드릭은 1858년에 로테르담의 서점을 팔고 성공적인 형제를 도우러 왔다. 상점은 오랫동안 주요 상품이었던 네덜란드 풍경화 및 장르화, 프랑스 회화(제롬의

* 나폴레옹 3세의 명을 받아 1858년부터 파리 시가지를 재건했다.

초 년 의 판 호 흐

동양주의적 상상이 표현된 그림들과 부그로의
슬픈 눈빛의 소녀 그림들)를 좀 더 사들이기
시작했다. 그리고 센트는 안부 편지로 고객들을
안심시키며, 물론 상점이 "구필의 카탈로그에
있는 복제화 전체"를 제공한다고 했다. 새로운
가게를 열고 몇 달 후에, 센트와 그의 아내는
헤이그를 떠나 파리에 있는 으리으리한 구필의
아파트로 이사했다.

그는 여전히 여행을 다니며 국제적인 구필
제국의 특사 노릇을 했다. 그 회사의 복제품이
만국 박람회에서 금메달을 획득했을 때, 센트는
네덜란드 왕인 빌럼 3세에게 상 받은 복제화
한 점을 선사했다. 빅토리아 여왕이 즐겨
회화를 사들이자, 구필 공국을 대표하여 발모럴
성*으로 간 것도 센트 판 호흐였다. 건강이 좋지
않은 탓에 뉴욕에 있는 분주한 새 자회사만
방문하지 못했을 뿐이다. 사업이나 가족의 일로
네덜란드에 갈 때면, 플라츠에 있는 새 상점에서
위원회를 열었는데, 그 지역 사람들은 그 상점을
계속해서 "판 호흐의 집"이라고 불렀다. 1863년
그는 새로운 동업자들을 설득하여 브뤼셀에
또 하나의 구필 자회사를 열었고 헨드릭을
관리자로 임명했다.

센트는 부와 여가로 생긴 취미에 열중했다.
그를 부자로 만들어 준 계급에 충실하게
미술품 수집을 시작했다. 전에는 화가 친구들을
지원하기 위해서, 복제할 수 있는 권리를
확보하기 위해서, 아니면 그냥 재고품에

더하려고 구매했다면 이제는 순전히 소유와
전시의 즐거움을 위해 샀다. 그는 불어나는
수집품을 전시하는 데 법석을 떨었고 잇달아
살던 으리으리한 처소들 속에서 자주 배치를
바꾸었다. 1865년에 그는 말라코프 대로에
있는 호화로운 도심 주택을 찾아냈다. 오스만의
웅장한 새 대로들 중 가장 화려하고 멋진 산책로
앵페라트리스 대로 바로 옆에 있었다. 높이
치솟은 개선문과 불로뉴 숲 중간쯤에 위치한
센트의 새집에서는 그 유명한 '투르 뒤 락'을
정면으로 볼 수 있었다. 투르 뒤 락은 날마다
지나가는 파리의 "훌륭한 인사들의 행렬"을
말했다.

그러나 파리도 모든 계절이 쾌적하진 않았다.
그래서 1867년에서 1968년 겨울 사이에 센트는
남쪽으로 갔다.(정확히 20년 후 그의 조카도 남쪽으로
갔다.) 겨울을 보낼 집을 찾았는데, 그의 화려한
여가 생활에 점점 먹구름을 드리우는 호흡기
질환을 떨쳐 내기 위해서였다. 그는 망통의 작은
휴양지 마을에서 두 가지 목적을 달성했다. 그곳은
니스 바로 위에 있으면서, 코트다쥐르**의 푸른
바다가 내려다보이는 곳이었다. 그 후 20년 동안
그와 코르넬리아는 거의 매년 그곳에 다시 갔고,
그 마을의 큰 호텔들이 제공하는 서비스에 반해서
굳이 저택을 구입하지도 않았다.

여름 별장을 위해서는 어린 시절을 보낸
곳으로 돌아갔다. 브레다 외곽에 있는 작은 부촌
프린센하허에 근처의 쿤데르트 시청만큼이나

* 스코틀랜드에 있는 영국 왕실의 저택.

** 프랑스 남동부 지중해 연안의 휴양지.

튼튼하고 견고한 대저택을 지었다 엄청나게 큰 영국식 정원, 온실, 마구간, 마부의 집, 최신 귀족 계급의 호사품인 '화랑' 덕에 그 저택은 원래 흉내 내고자 했던 옛 귀족의 별장들보다 훨씬 빛났다.

1867년 11월, 일찍 건강이 약해지고 숨이 차긴 해도 겨우 마흔일곱 살이었던 센트가 조국의 최고 훈장 하나를 받았다. 오라녀 공의 후예인 빌럼 3세는 금사 제도사들의 후예인 핀센트 판 호흐에게 참나무관 훈장의 기사 작위를 수여했다.

센트가 기사 작위를 받고 겨우 넉 달이 지난 후에 그의 이름을 물려받은 조카 핀센트는 틸뷔르흐의 학교를 그만두었고 반항의 불명예를 안고 쥔데르트의 목사관으로 돌아왔다. 부모에게, 두 사람은 압도적으로 대비되었다. 핀센트가 가족의 명예와 신을 섬기는 고귀한 목표를 이어 나갈 수 없다면(점점 더 그는 이어 나가지 못하거나 않을 것처럼 보였다.) 체면을 세우기 위한 유일한 대안은 상업 분야에서 새롭게 빛나는 가족의 명예를 높이는 것이었다.

핀센트는 망설였다. 후일 그는 이 시기에 대해 "직업을 택해야 했지만 어느 것을 택해야 할지 몰랐다."라고 한 편지에 적었다. 그는 1868년의 나머지 나날을 고집스러운 무기력감에 빠져 보냈다.("움직이는 것이 너무나 끔찍하다.") 부모는 낯익은 목사관에 꼭 붙어 지내는 그를 거듭 내보내고자 했다. 그는 황무지를 정처 없이 배회하고 곤충을 모으며 다락방 요새에서

수집품을 자세히 조사했다 그러면서 교구민과 읍민 들이 목사관의 이상하고 게으른 아들에 대해 떠들면서 커져 가는 곤란을 무시했다.

센트 백부가 거둔 모든 성공은 기대감과 초조함의 무게를 더하기만 했다. 성공할 때마다, 자식 없는 백부가 물려줄 재산(오랫동안 핀센트에게 물려받을 권리가 있다고 여겨졌다.)은 불어났는데, 핀센트가 그것을 움켜쥐려 노력하지 않는 것은 점점 사람들을 당황시켰다. 센트가 가족에게 아낌없이 돈을 쓸 준비가 되어 있다는 것은 누구도 의심하지 않았다. 그러나 핀센트가 목사관에서 긴 전원시를 써 나가기 전인 1867년 일로 논점은 분명해졌다. 헤이그 상점의 관리인이 갑작스럽게 사망했는데 센트는 가족이 아닌 어느 스물세 살짜리 직원에게 그 좋은 자리를 맡겼다. 젊고 정력적인 외부인을 그 자리에 앉혔다는 것은 핀센트를 제외한 모두가 알 수 있는 분명한 메시지였다. 센트 백부는 일찍이 단호하게, 자신은 핀센트를 등용할 준비가 되어 있지만, 먼저 어린 조카가 스스로의 가치를 증명해 보여야 한다고 못 박은 셈이다.

마침내 1869년 7월, 학교를 그만두고 16개월이 지난 후에 핀센트는 마음을 누그러뜨렸다. 점점 더 난처함이 쌓여 가고 마음이 끌렸기 때문인지, 설득력 있는 센트(16개월 동안 백부는 자주 쥔데르트를 방문했다.)가 끼어들었기 때문인지는 아마 핀센트조차 모를 것이다. 반항적이고 종잡을 수 없는 아들이 마지막에 생각을 고쳐먹지 못하도록, 도뤼스는 핀센트와 함께 기차로

초년의 판 호흐

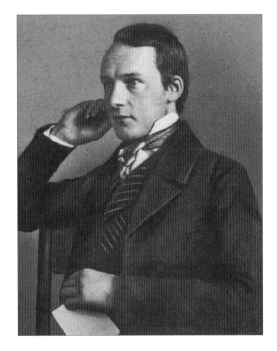

아버지 도뤼스 판 호흐

백부 센트 판 호흐

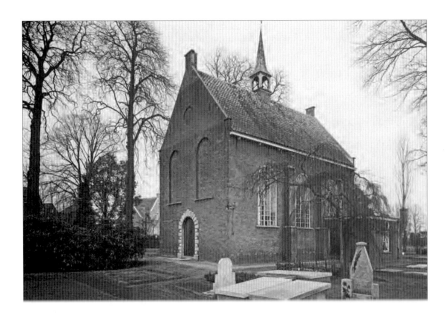

쥐데르트 교회

헤이그까지 갔다. 그곳에서 7월 30일, 이제 막
열여섯 살이 된 핀센트는 구필의 '사무원'으로
이름을 올렸다. 그러고 나서 도뤼스는 격려와
훈계와 지긋지긋한 염려가 뒤섞인 축복의 말을
남기고 떠났다.

5

레이스베익으로
가는 길

일단 주사위가 던져지자, 핀센트는 새로운
생활을 받아들였다. 여러 해 동안 고독하게
지내고 여러 달 동안 아무것도 하지 않고 지낸
것을 만회라도 하려는 듯, 그는 열성적으로
단호히 새로운 역할에 매달렸다. 그러한 열의는
앞으로 그의 모든 노력의 특징이 될 터였다.
남루한 신발에 곤충망을 들고 다니던 거친 시골
소년은 하룻밤 새에 진취적인 수습사원이자,
네덜란드에서 가장 국제적인 도시의 국제적인
인사가 되었다. 그해 여름 일요일마다 그는
젊은 신사의 옷차림(하얀 양말에 밀짚모자)으로
흐로터베익이 아니라 유행을 좇는 멋쟁이들과
가까운 북해의 해수욕장인 스헤베닝언
해안을 산책했다. 일할 때는 회사의 창립자인
센트 백부의 '피후견인'(호흐의 표현) 역할에
열중하면서, 같은 이름을 쓴다는 것에 자부심을
내보였다.
　핀센트가 흉내 낼 만한 모범이
필요했다면(또는 자기 미래를 엿보고 싶었다면)
그저 상관인 헤르마뉘스 헤이스베르튀스
테르스테이흐를 보면 되었다. 잘생기고 근면하며
스물네 살이라는 나이에 걸맞지 않게 균형
잡힌 테르스테이흐는 새로운 사람이었다.

그는 가족 관계를 통한 옛날 방식이 아니라 새로운 방식, 즉 오로지 본인 실력으로 약관에 자기 사업 분야에서 최고에 이르렀다. 10대 시절 암스테르담의 서점에서 수습사원으로 있었을 때부터 감정적이지 않은 실용주의와 네덜란드인들이 매우 높이 치는 분별력을 보였다. 그리고 옷을 잘 입었다. 놀라운 기억력, 세부를 보는 안목, 세련된 예절과 조합된 그 모든 것은 바로 센트 판 호흐의 신뢰를 얻었다. 틀림없이 센트는 원만하면서도 재치 있는 그 젊은이에게서 제 모습을 보았을 것이다.

젊은 상사는 최근 입사한 직원에게 특별한 염려를 내보였다. 그는 상점 위층에 딸린 아파트에 커피를 마시러 오라고 핀센트를 초대했다. 그 아파트에서 그는 젊은 아내인 마리아와 어린 딸 베치와 살았다. 핀센트는 새로운 상사에게서 존경할 만한 점을 매우 많이 발견했다. 핀센트처럼, 테르스테이흐는 여러 언어로 많은 책을 읽었다. 떠들썩한 헤이그 문학계에서 늘 주도적으로 책에 관하여 이야기했고("그가 시적인 빛을 내뿜었다."라고 핀센트는 말했다.) 핀센트는 그걸 듣기 좋아했다. 후일 "그는 나에게 강한 인상을 주었다. 나는 그를 좀 더 높은 곳에 있는 존재처럼 올려다보았다."라고 회상했다.

모범으로 삼은 테르스테이흐와 함께, 핀센트는 새로운 일에 전념했다. 그는 테오에게 "나는 아주 바쁜데 그게 반갑다. 바로 내가 원했던 바거든."이라고 편지했다. 그는 대부분의 시간을 세인의 이목에서 벗어난 창고에서 보냈다. 거기서 영업의 대부분이 이루어졌고 복제화의 주문을 이행하기 위한 자금의 대부분이 마련되었다. 주문된 이미지들이 상점의 광대한 재고품 목록에 자리를 차지하고 나면, 핀센트는 그중 우편으로 발송할 것들을 세심하게 대지에 붙이고 종이로 싸고 포장했다. 가끔은 운송 부서에서 그림을 상자에 넣는 것을 도와주거나 화가들의 물품 창고(센트의 원래 회사에서 유일하게 남아 있는 부서)에 있는 고객을 거들었다.

그 상점은 포괄적 편의를 제공하는 '미술 백화점'으로, 그림의 복원을 위한 작업실, 틀을 짜는 부서, 경매 서비스까지 갖췄는데, 이 모든 일이 수습사원의 몫이었다. 그 상점의 호화로운 일반 화랑 공간에는 늘 준비해야 할 전시회가 있었고, 걸거나 내리거나 사적으로 감상하기 위해 다른 곳으로 옮겨야 할 그림들이 있었다. 비용을 줄이기 위해, 테르스테이흐는 (센트처럼) 최소한의 인력으로 상점을 운영했다. 핀센트는 두 명밖에 안 되는 수습사원 중 하나였다. 그들은 토요일을 포함하여 대부분 새벽부터 해 질 녘까지 일했다. 물론 그 상점에는 쓸고 닦는 일 같은 잡일을 하는 종업원들(이 시대 어디에나 있으면서도 눈에 띄지 않던 사람들)이 있었지만, 부산한 날이면 핀센트 같은 수습사원이 그림틀의 먼지를 닦는 일부터 진열창에 상품을 진열하는 일까지 온갖 사무를 도맡는 모습을 볼 수 있었다.

새로운 직업에 대한 의욕으로, 핀센트는 전에 특별히 좋아하지 않던 주제에 대해 갑작스럽고 열의 넘치는 관심을 보였다. 바로 미술이었다.

그는 하가, 미술사, 네덜란드와 그 외 지역의 미술 수집품에 관한 책들을 맹렬하게 탐독했다. 최신 미술 잡지도 열심히 읽어 댔다. 그것은 교양 있고 국제적인 헤이그에서 손쉽게 구할 수 있었다. 마우리츠하위스에 있는 네덜란드 왕실 소장품도 자주 보러 갔다. 그곳은 플라츠 지척에 있었고 페르메이르의 「델프트 풍경」, 렘브란트의 「해부학 수업」 같은 황금시대 그림들이 벽에 걸려 있었다. 그는 프란스 할스의 「행복한 술꾼」과 당연히 렘브란트의 「야경」을 보기 위해 암스테르담에 갔고, 위대한 플랑드르의 '원시주의자들'(핀센트는 얀 판에이크와 한스 메믈링 같은 화가들을 그렇게 불렀다.)의 귀한 그림들을 보기 위해 브뤼셀까지 갔으며, 루벤스 그림들을 보기 위해 안트베르펜에 갔다. 그러면서 "되도록 자주 미술관에 가라. 옛 화가들을 아는 건 좋은 일이야."라고 남동생에게 조언했다.

그는 새로운 화가들도 연구했다. 백부가 좋아하는 안드레아스 스헬프하우트와 코르넬리스 스프링어 같은 동시대 네덜란드 미술가들이었다. 구필 화랑의 벽에서만이 아니라 지방 미술 매장에서도 새로운 화가들을 찾아냈다. 대개 그런 곳에는 신진 화가들의 작품이 뒤죽박죽된 골동품 및 고물과 뒤섞여 전시되어 있었다. 핀센트가 묵는 집에서 겨우 몇 블록 떨어진, 얼마 전에 개관한 현대 미술관에서도 신진 화가들을 찾았다.

핀센트가 미술계에 닥쳐오는 혁명의 첫 번째 징후를 본 것은 이와 같은 장소에서였을 것이다. 한 세기 이상 네덜란드 화가들의 주제였던 온갖 풍차들, 도시 풍경, 폭풍에 흔들리는 배, 썰매 타는 전원적인 풍경 그림 사이 여기저기서 그는 막연한 형체와 느슨한 붓질, 부드러운 색채, 엷은 빛을 지닌 몇 개 그림들(대개는 풍경화)을 발견했다. 세부 묘사가 정확하고 색상이 강렬한 주변 작품과 그 그림들은 전혀 달라 보였다. 익숙하지 않은 핀센트의 눈에는 당시 많은 사람들에게 그랬듯 마감이 덜 된 것처럼 보였을 것이다. 그러나 오래전부터 테르스테이흐는 그런 그림들을 사들이기 시작했고 그것들을 그린 화가들은 물품을 사러 상점에 왔다가 그 유명한 이름을 지닌 수습사원을 만나게 되었다. 1870년대 초반 몇 해에 걸쳐, 핀센트는 요제프 이스라엘스, 야코프 마리스, 헨드릭 빌럼 메스다흐, 얀 베이센브뤼흐, 안톤 마우버의 작품을 보았거나 아마 분명히 그들을 만났을 것이다. 그들은 모두 새로운 양식으로 그렸으며(이내 '헤이그 화파'로 불릴 터였다.) 결국 네덜란드 미술을 황금시대의 지배에서 벗어나게 할 것이었다.

핀센트는 분명 이 새로운 운동에 대한 이야기를 들었다. 그것이 네덜란드의 교외로 함께 산책을 나가며 시작되었고, 외광 속에서 그리는 게 중요하며, "자연의 원시적 인상"을 포착해야 한다는 새로운 임무에 대해서 말이다. 이스라엘스 같은 화가들은 멀리 떨어진 바르비종이라는 프랑스 숲에서 그 개념을 살려 냈다. 핀센트는 이미 북적거리는 마음의 미술관 벽에 새로운 네덜란드 화가들, 그리고 카미유 코로나 샤를 자크처럼 화풍이 비슷한 프랑스

화가들의 작품들을 열심히 더했다. 그러는 사이에 테르스테이흐는 조심스럽게 그 그림들을 위한 시장을 가늠해 보기 시작했다.

그러나 바르비종파가 구필 화랑의 능라를 씌운 벽에 눈에 띄는 자리를 차지하기까지 아직 10년은 더 걸릴 터였다. 그리고 네덜란드 미술에 파문을 일으키는 격변 때문에, 매우 다른 방향에서 빛과 인상에 대한 바르비종파의 교훈을 받아들였던 또 다른 프랑스 화가 집단에는 아무도 큰 관심을 쏟지 않았다. 1871년 가을 네덜란드에 온 클로드 모네라는 젊은 프랑스 화가는 사실상 플라츠에서 아무 주의를 끌지 못했다.

핀센트가 새로운 미술 운동의 탄생에 주목했을지라도, 그의 가장 중요한 교육은 구필 화랑의 상품 전시실에서, 매일 그의 책상을 지나쳐 가는 끊임없는 이미지 속에서 이루어졌다. 목판화, 인그레이빙 판화*, 부식 동판화, 석판화, 그라비어 인쇄물, 사진, 화집, 삽화책, 잡지, 카탈로그, 특수 연구서, 특별 출판물에서 말이다. 구필은 이제 시장에서 이미지를 판매하는 기술과 어떤 그림의 성공을 그 복제화를 판매하는 데 이용하는 방법을 완전히 터득했다. 인기 있는 이미지들은 온갖 크기와 형태로 나타났고 품질과 가격도 천차만별이었다. 원본 수준의 복제화도 있었다.

이미지는 폭발적으로 증가했다. 세부 묘사가 화려한 폴 들라로슈의 역사적 공상 작품들로부터

위그 메를의 가정적인 초상화들, 렘브란트의 명암 대비가 강렬한 성서적 장면들부터 아리 스헤퍼르의 예수에 관한 헌신적 이미지들 (한 세기 이상 그리스도의 특징을 이룰 이미지들), 부그로의 매혹적인 양치기 소녀들부터 제롬의 관능적인 하렘 여자들, 장쾌한 전투 장면에서부터 이탈리아 전원생활의 감상적인 소품들, 베네치아의 낭만적인 운하들부터 17세기 네덜란드의 향수에 잠긴 광경들, 아프리카의 호랑이 사냥에서부터 개회 중인 영국 의회, 휘스트(카드놀이)에서부터 광대한 해상 전투, 아메리카 대륙의 목련 꽃들부터 이집트의 종려나무, 미국 평야의 들소에서부터 왕좌에 오른 빅토리아 여왕에 이르는 이미지들이었다. 이 모든 이미지가 핀센트의 예리하고 만족할 줄 모르는 눈에 북적거렸다. 한 목격자는 구필의 엄청난 인쇄물 카탈로그를 "상상력을 불러일으키는 지속적인 자극"이라고 말했다. "그 그림들을 볼 때면, 얼마나 많이 상상 여행을 하고, 얼마나 멋진 모험을 꿈꾸며, 얼마나 대단한 그림을 스케치하게 되는지!"

핀센트는 제 책상 위를 지나가는 이미지에 대하여 판매원의 열린 마음을 유지했다. 실로 이후의 삶에서 그는 한 작품이나 화가를 지목해서 비판한 적이 거의 없다. 그의 열정은 이러한 이미지들의 바다에 빠져 허우적거린다기보다는 고무된 듯했다. 그 당시 그는 테오에게 "되도록 많이 감탄하려무나. 많은 사람들은 충분히 감탄하질 않아."라고 조언했다. 그가 좋아하는 화가들을 편지에 적었을 때,

* 뷔랭이라는 도구로 동판에 직접 형상을 새겨 넣는 판화

그 명단은 읽기 힘들 만큼 길어져서 유명 화가와 무명 화가를 합해 예순 명에 이르렀다. 거기에는 네덜란드의 낭만주의자들, 프랑스의 오리엔탈리즘 화가들, 스위스의 풍경화가들, 벨기에의 농민화가들, 영국의 라파엘 전파, 가까운 헤이그 화파, 새로운 바르비종 화가들, 전람회에서 좋아하는 화가들, 그리고 옛 거장들이 포함되었다. 그는 흥분해서 "이렇게 끝없이 써 나갈 수 있겠다."라고 덧붙였다. 심지어 당대 이탈리아와 스페인 화가들이 궁정 생활에 관해 그린 겉만 번지르르하고 별 볼 일 없는 그림들도 좋아했었다고 10년이 지나지 않아 고백했다. 1882년에 그는 죄책감을 느끼듯 "화려한 공작새의 깃털이 멋져 보였다."라고 회상했다.

한동안 핀센트는 참으로 고비를 넘긴 것처럼 보였다. 어망과 병을 내려놓은 것처럼 확실하게 소년기의 불안정한 좌절감에서 벗어난 것처럼 보였다. 스스로에게 부과했던 분노에 찬 고독한 세월은 어떤 점에서 보면 새로운 일을 위한 완벽한 기술을 부여했다. 새 둥지와 딱정벌레의 다리를 보고 써먹었던 면밀한 관찰과 분별력은 이제 최근 인쇄물의 미묘한 품질 저하 또는 같은 그림에 대한 다른 조각가들의 표현 속에서 나타나는 양식적 차이를 구별해 내는 데 응용할 수 있었다. 수집하고 목록화하는 작업에 대한 무한한 정력은 놀라운 기억력과 조합되어 이미지가 넘쳐 나는 상품 전시실에서부터 물감 부서의 방대한 화구 목록에 이르기까지 모든 분야에 통달하도록 도왔다. 곤충 수집에

아낌없이 쏟았던 외롭고 세심한 관심은 이제 포장실이나 진열 선반에 적용되었다.

뭔가를 정렬하는 일에 타고난 핀센트는 특히 이미지들의 관계를 잘 봤다. 단지 주제나 화가뿐 아니라, 재료와 양식, 분위기나 무게감 같은 무형의 대상에 관해서도 그랬다.(그는 메스다흐의 그림은 코로 옆에 있으면 "아주 무거운" 분위기를 띤다고 말했다.) 최근에 유행하는 '스크랩북', 즉 좋아하는 이미지들을 붙일 수 있는 백지들로 이루어진 책을 친구들이나 고객들에게 "당신이 좋아하는 방식대로 정렬할 수 있다는 게 이점이지요."라고 설명했다. 자신만의 복제화를 수집하기 시작했는데('공작 깃털'로 장식한 이탈리아 화가들의 그림으로 시작했다.) 그 후로 죽을 때까지 수집품을 더하고 편집하고 정렬하고 재정렬했다. 그러면서 질서와 맥락에 관한 미묘한 개념들을 더욱 연마했다.

그의 지식과 열정 때문이었는지, 아니면 가족 관계 때문이었는지 몰라도, 핀센트는 곧 호화로운 응접실 같은 구필 화랑에서 대중과 직접 거래할 수 있도록 허락받았다. 그곳은 정교하게 금도금된 틀에 들어 있는 그림들이 어두운 벽을 가득 채웠고 실크 모자를 쓴 신사들이 터키 식 장의자에서 한가롭게 시간을 보냈다. 몇 년 내로, 핀센트는 그 회사 최고의 고객 몇 명과 거래를 트게 되었다. 그는 가치와 희소성, 유행과 수요에 대한 본능적인 감각을 드러냈고, 상품 판매에 아주 열성적임을 보여 주었다. 1873년 그는 연례 판매 여행에 끼여 브뤼셀, 안트베르펜, 암스테르담, 그리고

고객들의 관심을 끌기 위한 어느 곳이라도 가서, 최근에 구필 화랑의 카탈로그에 덧붙여진 그림들을 내보였다. 언제께는 회계를 익혔다. 핀센트는 자신의 새로운 역할에 자부심을 느껴 다시는 일자리를 찾을 필요가 없으리라고 부모를 안심시켰다.

그러나 어떤 성공도, 어떤 성공의 가능성도 외로움을 달래 주지 못했다. 10년 후 핀센트는 헤이그에서 보낸 초창기 시절이 "가련한 시기"였다고 회상했다. 처음에는 그가 불행한 이유가 이별의 정신적인 충격 때문이라고 탓했을지도 모른다. 그는 1873년에 테오가 집을 떠나 일을 시작할 때 말했다. "처음이 아마 다른 무엇보다도 힘들 거다. 네가 얼마나 낯설게 느낄지 너무나 잘 안다."라고 했다. 하지만 2년 후 그는 문제가 향수병보다 심각해졌음을 인정해야 했다. 정신을 산만하게 만드는 국제적인 도시에서도 어쩔 수 없었다. 많은 관계가 수립된 공동체의 가족적인 위로에도 어쩔 수 없었다. 오랜 시간 바쁘게 노동하는 것도 소용없었다. 핀센트는 쥔데르트의 황무지에서 확고부동한 고립감과 함께 이 도시로 들어섰던 것이다.

일손이 부족한 상점이라서 해야 할 일이 많았기에 사교적인 사람일지라도 사람을 사귀기가 어려웠을 것이다. 수습사원이 두 명뿐이어서, 핀센트와 퇴뉘스 판 이테르손은 동시에 쉬거나 휴가를 얻을 수 없었을 것이다. 핀센트의 별나고 과민한 성격 때문이 아니더라도 가족 관계는 그를 다른 사원과 갈라놓았을 것이다. 숙부의 잦은 방문은 핀센트의 가족 관계를 더욱 강조했을 것이다. 병들어 좌절한 센트는 이제 잔소리꾼에다 위압적인 감독관이 되어 있었다. 테르스테이흐나 틀림없이 다른 이들도 센트가 파리 또는 리비에라로 떠나는 것을 환영했을 것이다. 테르스테이흐는 "그는 똑같은 문제에 대해서 끝없이 같은 소리를 해 대는 까다롭고 완고한 신사였다."라고 회상했다.

1870년 겨울, 센트는 병으로 목숨을 잃을 뻔했고 테르스테이흐는 플라츠에서 완전한 지배권을 행사하게 되었다. 거의 즉각적으로, 후원자의 조카를 향한 태도도 바뀌었다. 원만하고 품위 있는 테르스테이흐는 처음부터 핀센트의 이상하고 세련되지 못한 태도에 신경을 곤두세웠는데, 이를 핀센트가 시골 교육을 받은 탓으로 돌렸다.(그는 핀센트의 아버지를 세련된 센트와 호의적이지 않게 비교했다.) 이제 그 경멸감이 노기 띤 말들과 영리한 비난 속에서 모습을 드러내기 시작했다. 핀센트는 자기 아버지를 향해서 느꼈던 것과 똑같이 미움과 애정이 뒤섞인 감정으로 대응했다. 상관 앞에서는 복종과 소심함 속으로 움츠러들면서("나는 거리를 두었다.") 결코 치유 불가능한 거절의 상처를 달래고자 했다.

헤이그에서의 생활이 1년 반이 지나 1870년의 성탄절이 다가올 무렵에도 핀센트는 여전히 불행했다. 상점에서 멀지 않은, 그가 살던 집은 집주인 가족들, 즉 로서 집안사람들과 핀센트 또래의 하숙인들(직장 동료인 이테르손을 포함하여)로 북적거렸다. 그러나 핀센트와 친구가 되고자 하는 사람은 아무도 없는 듯했다.

그는 고독하게 지내던 옛 버릇이 되살아나, 등거인들과 어울려 스케이트를 타는 파티보다는 혼자 하는 교외 산책을 좋아했다. 핀센트의 부모와 백부 모두, 헤이그에서 보낸 시절 동안 수많은 기회와 셀 수 없는 격려가 있었는데도 핀센트가 "좋은 친구를 찾지 못했다."라며 신랄하게 투덜거렸다. 그러나 사교에는 돈이 필요했고 핀센트의 얼마 안 되는 월급으로는 하숙비조차 충당하지 못했다.(그의 아버지가 월급을 보충해 주었다.) 후일 그는 "진정한 빈곤"이라는 말로 당시의 상태를 묘사했다. 성탄절 때는 쿤데르트로 가는 기차표가 비쌌고 그 상점도 가장 분주할 때라서 언제라도 테르스테이흐가 휴가를 취소할 수 있었다. (실제로 그랬다.)

그러고 나서 1870년 11월, 집으로부터 참으로 충격적인 소식이 도착했다. 가족이 쿤데르트를 떠난다는 것이었다. 그곳에서 22년을 산 후에, 도뤼스는 헬부아르트의 한 교회로 가게 되었다. 브레다에서 40킬로미터쯤 떨어진, 기울어 가는 브라반트 교구가 끈덕지게 씨 뿌리는 사람을 필요로 하고 있었다. 판 호흐 가족은 쿤데르트에서 보내는 마지막 성탄절을 즐겼다. 1871년 2월 판 호흐 가족은 그 목사관과 채마밭, 정원, 그리고 황무지를 영원히 떠났다.

가족의 이사가 촉발한 향수의 파도 속에서, 핀센트는 목사관에서 유일하게 자기편이었던 형제, 바로 테오에게 손을 뻗었다.

처음에 한때 그를 동경했던 형제와 다시 연락하고자 하는 노력은 실패로 돌아갔다.

헬부아르트에서 테오의 친구든, 즉 도리스와 아나더러 쿤데르트를 떠나라고 설득했던 지방 호족의 아들들은 핀센트를 다른 사람들이 보는 모습으로만 보았다. 그를 이상하고 어려운 젊은이, 아무 쓸데없는 사람이라고 평가했다. 핀센트가 방문하자 뒤에서 조롱했다. 오랜 세월 후 그들은 테오가 그를 찾아오던 형에 대해서 그들처럼 대단찮게 보았다고 기억했으며, 그중 한 명은 테오가 그런 생각을 말한 적도 있다고 회상했다. "그들 사이에는 큰 친밀감이 없었다."

그 후 1872년 8월, 아마도 핀센트가 몹시 압력을 가하고 나서야 테오가 헤이그에 있는 형을 방문했다. 테오는 이제 열다섯 살로서, 핀센트가 집을 떠났을 때와 거의 같은 나이였다. 테오는 한동안 그곳에 머물렀고, 두 사람이 친해지기에 충분히 긴 시간이었다. 그들은 마우리츠하위스를 방문했는데, 그곳에서 핀센트는 놀라운 새 지식을 뽐냈다. 그러나 대개 그들은 그저 산책만 했다. 하루는 우연히 스헤베닝언 해안을 찾아갔다. 핀센트는 부유층이 모여 사는, 대저택들이 줄지은 대로 대신 숲을 통과하는 숨겨진 오솔길을 택했다.(그 숲을 "나의 숲"이라고 불렀다.) 또 하루는 다른 방향으로 향했다. 레이스베익을 향하여 동쪽으로 갔는데 아마도 가족들의 잔치에 참석하기 위해서였을 터다.

두 형제는 레이스베익 운하 옆 제방 위를 걸었다. 배를 끌 때 쓰는 길이었다. 때때로 유람선이 돛을 달고 미끄러져 나아갔다. 바람 잔 날이면, 말들(그리고 사람들)이 수상 물품을

초년의 판 호흐

끌기 위해 여전히 그 길을 이용했다. 형제는
제방 너머 목초지의 물을 빼기 위해 세운 17세기
식 물방앗간에서 멈춰 섰다. 6미터짜리 수차는
여전히 끝없는 수고를 계속했다. 그 수차 아래
창문에서, 물방앗간 주인은 구운 뱀장어와 가게
안의 소에서 짠 우유 한 잔을 1페니에 팔았다.
그들은 우유를 사서 마시고 운하 둑 위에
있는, 어느 잔칫집을 향해 걸었다. 손님들이
사진을 찍기 위해 포즈를 취할 때 그들은 뒤에
나란히 섰다. 테오는 사진을 찍는 한참 동안
고분고분하게 가만히 있었던 반면 핀센트는 앞
열에서 움직여 흐릿하게 나온 아이들만큼이나
가만히 있지 못했다.

　　그날 레이스베익으로 향하던 노정은
비 오는 날 제벤베르헌에서 했던 작별처럼,
이내 핀센트에게 신화적인 의미를 띠었다. 그는
마음 아픈 향수를 느끼며 "오래전…… 우리가
함께 레이스베익 길을 따라 걷고 물방앗간에서
우유를 마시던 때"를 회상하곤 했다. 그날을
"아마도 나에게 있는 가장 아름다운 기억"이라고
말하며 "내가 보고 느낀 바를 종이에 쓰기는
불가능하다."라고 한탄했다. 죽을 때까지 그는
그날을 잃어버린 공감의 에덴동산이라고
일컬으며 두 형제의 마음을 추억했다. "하나로
묶어 주었다. ……똑같은 것을 느끼고 생각하고
믿게끔 해 주었다." 사실이냐 거짓이냐(또는
테오가 형제에 대한 친구들의 조롱과 낮은 평가를
물리쳤는지 어땠는지)는 중요하지 않았다. 외롭게
일하며, 부모와 소원해지고, 유년기의 집에서
쫓겨난 핀센트는 마침내 자기편을 찾았다고

믿었다.

　　레이스베익으로 향하던 길에서 경험한 것은
하나의 본보기였다. 그것은 그가 죽는 날까지
변하지 않을 터였다. 향수는 외로움에 대한
해결책이, 과거는 현대에 대한 치료제가
될 터였다. 테오가 떠난 후 바로, 핀센트는
사랑하는 테오에게 편지를 쓰기 시작했다.
"처음 며칠간 네가 보고 싶더구나. 오후에 집에
돌아오면 네가 없다는 게 이상하게 느껴졌어."
인간 경험에 관한 방대한 자료로 자라날 서신이
시작되었다.

　　레이스베익으로 향하는 길에서 확실히 의논한
주제 중 하나는 여자들이었을 것이다. 특히
카롤리너 하네베익이라는 예쁜 금발 아가씨
얘기였는데 그녀 역시 그날 잔치에 참석했다.
핀센트는 헤이그에 있는 얽히고설킨 판 호흐와
카르벤튀스 집안 친척 가운데서 우연히 그녀를
만났다. 그 관계는 가족들이 부르는 이름을
쓸 정도이기는 해도 낭만적인 동경이 생겨날
만큼 가까운 것은 아니었다. 카롤리너의
아버지인 카를 아돌프 하네베익은 큰 사업을
경영했다. 그는 커다란 도시 주택에서 살았는데,
판 호흐와 카르벤튀스 집안사람들 모두가
오랫동안 살았던 스파위스트랏에서 딱 모퉁이를
돌면 있는 주택이었다. 그 집안의 모든 것이
아나 판 호흐의 속물근성을 자극했다. 그녀는
하네베익 집안을 "아주 훌륭하고 실속 있는
사람들"이라고 일컬으면서, 아들에게 그들과
어울리라고 권했다. "그런 사람들과 교제하는

것은 네 발전에 도움이 될 거다."

핀센트가 열아홉 살이었던 카롤리너 하네베익의 매력을 발견하는 데에는 어머니의 격려가 필요치 않았다. (후일 하네베익의 서신들로 판단하건대) 솔직하고 쾌활하며 자기를 의식하지 않는 그녀의 성격은 시무룩한 수습사원과 정반대였다. 그녀는 음악을 아주 좋아했다. 세련된 집안 응접실의 따분한 찬송가가 아니라 「웃어요, 웃어요, 내 어린 애인들아」와 같이 명랑하고 대중적인 음악을 즐겼다. 그 노래들은 단지 프랑스어를 사용했다는 점만으로도 예절을 무시하는 것이었다. 그녀는 오락을 즐겼고, 단순하게 솔직한 태도로 남자들을 대했다. 헤이그 사회의 엄격하게 통제된 세계에서는 여자가 비위를 맞추며 불장난을 하는 것처럼 보였을 게 틀림없다. 도뤼스 판 호흐까지도 그녀의 매력을 글로 적었다. 그는 그녀를 "가장 섬세한 꽃"이라고 인정했다. 실제로 그녀는 레이스베익 운하의 강둑에서 그날 가족 모임에 머리에 야생화를 꽂고 있었다.

핀센트는 멀리서, 한동안 카롤리너에 심취해 있었을 것이다. 그녀에 대한 그의 수수께끼 같은 언급은 크고 순수한 첫사랑을 암시한다. 그는 자신의 열정을 육체적인 것이 아니라 지적인 것이라고 묘사했다. "나의 반쪽은 내가 사랑에 빠졌다고 상상했다. 그리고 나의 다른 반쪽은 진짜 사랑에 빠져 있었다." 그러나 그가 그 사랑을 표시했대도 카롤리너가 듣기에는 낭만적인 구애의 목소리가 아니라 끈질기고 걸핏하면 싸우려 드는 목소리였을 것이다. 그가

다른 사람을 굴복시키기 위해 (기신 또는 다인의) 열정을 주장할 때면 늘 그런 목소리가 되었다. 그것은 외로운 절망의 목소리였다. "어떤 보답도 요구하지 않고 주기만을 원했다." 핀센트가 그녀에게 심취해 있다는 것은 표현하지 않고 지나갔거나 표현했을 수도 있지만 보답 없이 끝난 것은 확실했다. 그날 잔치에 도착했을 즈음, 그는 카롤리너 하네베익이 그들의 친척인 빌럼 판 스토큄과 결혼할 예정임을 분명히 알았을 것이다. 심지어 카롤리너는 약혼을 알리기 위해 그 잔치를 택했을지도 모른다. 단체 사진에서 그녀는 판 스토큄 옆에 서서, 결혼반지를 자랑하려는 양 장난스럽게 카메라를 향해 손짓했다.

약혼 발표에 대한 핀센트의 반응은 분명했다. 그는 테오에게 말했다. "좋은 여자를 얻을 수 없다면, 나쁜 여자를 택하겠다. ……홀로 있기보다는 차라리 나쁜 매춘부와 있는 게 나아." 성적 충동보다는 외로움에 쫓겨(그는 "나의 '육체적 열정'은 당시에 아주 미약했다."라고 고백했다.) 매춘부들을 만나기 시작했다.

헤이그에서 매춘부를 찾기란 어렵지 않았다. 구필 화랑에서 겨우 몇 블록 떨어진 곳, 헤이스트라고 불리는 중세풍 목조 건물이 빽빽이 들어찬 곳에서, 핀센트는 사실상 진짜 애정을 제외하곤 원하는 무엇이라도 찾을 수 있었다. 1860년대와 1870년대 개혁의 물결에도, 유서 깊은 섹스 산업은 그 거리에서 중단 없이 번창했다. 단속 때문에 모든 매음굴은 문을 닫았지만 "여성의 서비스를 제공하는"

맥줏집이나 담배 가게가 그 자리에 문을 열었다. 후일 테오가 헤이그로 이사 왔을 때, 핀센트는 그런 곳들을 자주 애용하지는 말라고 조언했다. "그러지 않고는 못 배길 정도가 아니라면 말이야. ……한 번 정도는 해될 게 없을 거다."

핀센트가 헤이스트를 방문하기 시작한 것은 1872년 가을인데 그의 나이 열아홉 살 때였다. 그것은 친밀감을 찾아 어둑한 길과 부둣가 골목길로 향하는 평생에 걸친 여행의 첫 번째였다. 매음굴은 곧잘 새로운 도시에서 그가 처음으로 들르는 곳이었다. 때로는 그저 앉아서, 술 한잔 나누고, 카드놀이 하거나, 그것도 아니면 "인생에 대하여, 걱정에 대하여, 고통에 대하여, 모든 것에 대하여" 이야기하기 위해 갔다. 매음굴 포주가 쫓아내면 입구 바깥에 서서 오가는 손님들을 그저 지켜보곤 했다. 안에 들어오도록 허락을 받으면, 같은 손님들의 저속한 농담에 끼어들어, 누구 못지않게 음탕하게 빈정거리는 말들로 다른 사람의 이야기를 받아넘길 수 있었다. 그러나 "그렇게 저주받고 경멸받는 여인들"과 자신의 관계는 성욕의 절제와 동정심이 늘 특징이었다. 그는 그들에 대한 특별한 애정을 고백했으며, 뭔가를 느낄 수 있는 매춘부만 만나라고 테오에게 점잖게 조언했다.

비참한 처음 몇 해가 지나자 1872년 즈음 헤이그에서 보내는 시간은 훨씬 행복해졌다. 그러나 상처받기 쉬운 마음과 제한된 재원의 결합은 피할 수 없이 말썽을 일으켰다. 그 말썽이 정확히 무엇이었는지는 추측만 가능하지만, 핀센트가 부모의 반응에 "깜짝 놀라고 공포감에

사로잡혔다."라고 기록했을 만큼 심각했다. 절망감에 빠진 그는 젊은 상사의 조언을 구했다. 테르스테이흐는 퉁명스러운 언어로 응답했다. 핀센트가 금지된 행동(한 번 또는 여러 번의 간통이 거의 확실했다.)을 그만두어야 한다는 말이었다. 계속한다는 것은 가족에 대한 의무를 저버리는 것이었다. 테르스테이흐는 분명하게 경고했다. 그만두지 않는다면, 가족에게 법적인 보호를 제안할 수도 있다고 했다. 10년이 지나서도, 핀센트는 테르스테이흐의 대응을 씁쓸한 배신으로 기억했다. "그에게 그 문제를 얘기한 사실을 줄곧 후회했다."

성탄절 즈음 그 문제는 판 호흐 집안사람들의 귀에도 들어갔다. 핀센트는 테르스테이흐에게 그 책임이 있다고 항상 의심했다. 세월이 흐른 후 그는 "이제 거의 확신해. 오래전 그가 나에 대해 한 얘기들이 나를 불리한 입장으로 밀어 넣는 데 적잖이 기여했다고 말이다."라 말했다. 테르스테이흐가 얘기했든 안 했든, 그 흉한 소식은 즉각적으로 치명적인 결과를 야기했다. 핀센트의 업무 수행에 관한 의심들은 이미 최고조로 높아져 있었다. 1872년 10월 판 호흐 집안의 가족사를 적은 센트 백부의 누이는 조카에 대한 의심을 적었는데, 이는 센트 본인에게서만 나올 수 있는 것들이었다. "가끔은 그가 아주 잘 적응하리라는 생각이 들었다가도 이내 반대 예상이 들었다."

그러한 의심들이 헬부아르트 목사관까지 이르자, 경종이 울렸다. 돈은 그 어느 때보다 인색해졌다. 다시 한 번 핀센트의 경제적 짐을

떠맡아야 할지 모른다는 가능성, 그에 덧붙여 그가 돌아온다면 그들이 새로 편입한 사회의 눈에 또 한 차례 당혹감을 유발할지 모른다는 두려움 때문에 핀센트가 일을 계속하도록 만드는 것이 가족에게 최우선 과제가 되었다. 도뤼스는 테오에게 "우리가 핀센트의 일에 아주 붙들려 있다는 것을 짐작할 수 있을 거다."라고 편지했다.

그사이 핀센트가 부모와 주고받은 편지들은 점점 더 불쾌한 일이 특징이 되었다. 도뤼스는 제멋대로인 아들에게 자극적인 훈계조 편지와 시, 소책자 들을 쏟아부으며, 그가 자신과 싸우며 나약함을 고백하고 죄악에 봉사하는 일에서 멀어지길 촉구했다. 아마도 도뤼스의 강요로 핀센트는 성서 수업을 받았지만, 그 수업에 관심이 없음을 확실히 밝혔다. 루스 집안에 있는 하숙인들에게 자신을 무신론자라고 했다. 죄를 자백하고 회개하라는 아버지에게 공공연히 반항하며, 대신 급성장하는 자기 계발서 같은 비종교적인 책에서 위로를 찾았다. 그가 찍은 한 사진에서는 어머니라도 좋아할 수 없게 시무룩하게 앉아 있었다.(그녀는 그의 표정이 비뚤어졌다고 했다.)

전선이 그어졌다. 씁쓸하고 말싸움이 난무하는 성탄절이었을 게 틀림없다.(앞으로 그런 성탄절은 많이 있을 터였다.) 핀센트와 그의 부모는 이미 오래된 반감을 되풀이했다. 새해 전날, 그는 헤이그의 로서 댁으로 돌아와 있었다. 한 동료 하숙인이 그가 불이 지펴져 있는 벽난로에 아버지가 준 종교적인 소책자의 책장들을 차분하게 한 장 한 장 불 속에 던져 넣으며 앉아 있는 것을 목격했다.

핀센트의 인생에서 혼란의 첫 번째 희생자는 테오였다. 헬부아르트에서 경제적인 문제는 압박을 넘어 위기에 가까워졌다. 핀센트가 다시 가족의 원조에 기댈 가능성이 점점 더 커졌을 뿐 아니라, 1873년 3월에 스물세 살이 되면서 징병 추첨에서 앞쪽 번호에 걸릴 위험도 있었다. 도뤼스는 핀센트가 수마트라에서 벌어지는 식민지 반란에서 싸우도록 내버려 두거나(말할 수 없는 수치이자 사실상 맏아들의 미래에 대한 포기였다.) 막대한 비용을 치르고 군 복무에서 벗어나게 해야 할 터였다. 가족에게 필요해진 새로운 수입원은 테오만이 제공해 줄 수 있었다. 의논을 거듭한 끝에, 도뤼스와 센트는 핀센트의 경우처럼 브뤼셀에 있는 구필의 자회사에 테오의 수습사원 자리를 마련해 주었다. 테오는 처음에는 거부했다. 손위 형제와 달리, 그는 학교를 좋아했고 헬부아르트의 친구들을 떠나기 싫어했다. 그러나 의무가 우선이었다. "이게 네 천직이다."라고 도뤼스는 테오에게 말했다. 1873년 1월 초, 겨우 열다섯 살인 테오는 브뤼셀행 기차에 몸을 실었다.

아나와 도뤼스는 구필 화랑의 이 새로운 직원에게 핀센트처럼 맵시 있어지리라고 격려했다. 그러나 그 모습 뒤에서는 테오가 제멋대로인 형의 예를 따르지 못하게 하려고 맹렬하게 애썼다. 테오가 목사의 집에 묵도록 했고, 목사 역시 그에게 종교 수업을 해 주었으며,

그를 청년회에 등록시켜("나쁜 영향들에 대한 방책"으로서) 자유 시간을 바른 사람들과 보내도록 했다. 그들은 그에게 교회에 참석하고, 상관에게 순종하고 잘 차려입고 "건강을 위해" 고기를 먹으라고 넘치도록 격려했다. 가장 무시무시한 경고는 핀센트가 빠진 두 개의 덫, 즉 성적 과실과 종교적 방종을 피하라는 것이었다. 도뤼스는 "항상 원칙을 고수해라. 행복은 예절 바름과 참된 경건함이라는 길을 따를 때에만 찾을 수 있다."라고 편지했다.

처음에 에는 듯한 외로움과 목사 집주인에 대해 불만을 느꼈지만, 테오는 브뤼셀에서 잘 지냈다. 한 달이 안 되어, 브뤼셀의 신중한 지점장인 토비아스 빅토르 스미트는 미술상으로서 테오의 '적성'을 높이 사며 그의 성공을 예측하는 보고서를 보냈다. 도뤼스는 아들을 축하하며("네가 그렇게 훌륭한 첫걸음을 떼었다는 게 놀랍구나.") 용기를 칭찬했다. 끈덕지게 씨 뿌리는 사람인 도뤼스에게서 나온 대단한 칭찬이었다. 테오는 부기를 배웠고 밤에는 프랑스어를 익혔다. 지점장은 이내 가장 어린 이 조수를 아주 좋아하게 되어 상점 위층에 딸린 자기 아파트로 이사하도록 권했다. 고전하는 형과 비교되면서 동생은 주목을 피할 수 없었다. 그의 어머니는 "핀센트의 삶에 비하자면 너는 거기서 아주 잘하는구나."라고 편지에 적었다.

핀센트는 동생이 같이 미술 사업에 뛰어들도록 격려한 것 같지만 그렇게 빨리, 그리고 그렇게 멀리 떨어지기를 바라지는 않았다. 테오를 브뤼셀로 보낸다는 결정에 핀센트는 놀란 듯했다. 그는 1873년 새해 즈음 "지금 막 아버지의 편지에서 정말로 반가운 소식을 들었다. 진심으로 행운을 빈다."라고 테오에게 편지했다. 그리고 기쁨은 놀라움보다 커졌다. 그는 몇 주 후 "네가 이제 같은 회사에서 일한다니 정말 기쁘다."라고 보냈다. 결과적으로 핀센트는 테오가 브뤼셀로 이사한 것을 전해 여름 헤이그에서 맺어졌던 형제의 유대감이 절정에 이른 것으로 보게 되었다. 그는 도취감에 빠져 "우리는 아직 할 얘기가 아주 많다."라고 편지했다. 형제애로 열광적인 주장을 펼치며, 조언과 가르침과 격려를 쏟아부었다. 테오가 처음에 느낀 외로움에서 자기 자신의 외로움이 울려 퍼지는 소리를 들으며, 동생을 달랬다. 그리고 동생의 때 이른 성공을 축하했다. 또한 수습사원의 끔찍하도록 바쁜 근무량을 불쌍히 여겼다. 화가들에 대해서 이야기했으며 테오에게 "네가 어떤 그림들을 보고 있으며 제일 좋아하는 그림은 뭔지" 얘기해 달라고 재촉했다.

핀센트에게, 테오의 새로운 역할은 레이스베익으로 향하던 길의 약속을 이행하는 것이었다. 두 형제가 "같은 것을 느끼고 생각하고 믿어…… 하나가 되는" 것이다. 그 상상에 힘을 얻어 핀센트는 치솟는 새로운 열정으로 새해를 시작했다. 사업 여행을 하고, 고객들을 만나고, 그림들을 감상할 기회를 놓치지 않았다. 가족들과 다시 연락하며 뱃놀이 같은 사교 행사에 참가하기까지 했다. 새로운 경험을 한 후에는 펜과 종이에 달려들어 그 경험을 테오와 공유했다. 때때로 일에 대해 새로이 발견한

열정은 흥분에 가까울 정도였고, 그는 브뤼셀에 있는 어린 피보호자를 격려해 주는 사람이자 본보기 노릇을 했다. "구필은 정말 대단한 곳이야. 거기서 일할수록, 더 많은 야망이 생기지."

그러나 결정은 이미 내려져 있었다. 핀센트는 헤이그를 떠나야 했다.

센트와 테르스테이흐는 아마도 성탄절에 그러한 결론에 이르렀을 것이다. 그 시기는 그들이 다음 해에 대해 상의하고 계획을 세우는 때였다. 아들들의 이익이 걸려 있을 때면 결코 주저하지 않고 '신사들'에게 끼어들던 도뤼스는 틀림없이 그 결정에 관여했을 것이다. 1월 말, 테르스테이흐는 핀센트가 조만간 구필 화랑의 런던 지점으로 옮겨 갈 거라고 알렸다. 전근의 이유는 알려지지 않았다. 핀센트도 몰랐거나 동생에게 알리기를 꺼린 게 분명했다. 그가 한 말은 "떠나게 되었어."라는 것뿐이었다.

그러나 그의 그릇된 품행과 전근이 관계가 있다는 것은 부인할 수 없었다. 그가 계속해서 제멋대로 굴다가 가족의 신용을 떨어뜨리고 가족의 명예에 먹칠을 할지도 몰랐고, 심지어 사업을 망칠 위험도 있었다. 아마 다른 요소도 그 결정에 기여했을 것이다. 부모와 핀센트의 긴장 관계는 이름이 같은 조카에 대한 센트의 의심을 강화하기만 했다. 12월에 찍은 사진에서 핀센트는 단정치 못하고 짜증 난 듯 보였다. 명랑하고 말쑥한 백부와 사교적인 남동생과는 정반대였다. 리스는 큰오빠의 "어색한 모습과 수줍음은 사업에서 손해였다."라고 회상했다.

그러나 그를 해고할 수는 없었다. 이는

가족에게 수치일 뿐 아니라, 도뤼스의 빠듯한 재정에 새로운 짐이 될 터였다. 또한 핀센트의 논란의 여지가 없는 장점, 즉 구필 화랑의 방대한 이미지 목록에 대한 놀라운 지식을 잃을 터였다. 명백히 두 가지 이유 때문에, 런던으로의 전근이 완벽한 해결책을 제시했다.(이 또한 빈틈없는 테르스테이흐의 수완을 보여 준다.) 런던 지점은 도매업만 했다. 화랑이 없었다. 소매 고객이 아닌 중개상들에게만 판매하기 때문에, 핀센트는 일반 사람들, 그것도 영국인과의 접촉이 드물 터였다. 누이는 "그들은 큰오빠가 영국 사람들을 상대하는 편이 더 쉬울지 알아볼 요량으로 런던으로 보내려 했다."라고 회상했다.

그러나 영업 위에 세워진 회사, 즉 영업력이 승진을 결정짓고 성공을 정해 주는 회사에서, 멀리 떨어진 창고로 옮겨진다는 불명예는 숨길 수 없었다. 그래도 가족은 숨기고자 애썼다. 결정이 내려지고 나서 거의 바로, 관련자들 모두가 사실을 숨기기 위해 움직였다. 그해 초, 전근 얘기가 나오기도 전에 핀센트의 봉급은 상당히 인상되었고(더 이상 집으로부터 원조가 필요하지 않을 정도였다.) 한 달 치 임금인 50길더를 상여금으로 받았으며 기대대로 가장 큰 금액은 아버지에게 보냈다. 아나는 그 소식을 듣자 놀랐다고 고백했지만, 어쨌든 봉급 인상을 승진으로 여기고 싶어 했다. 전체적인 진실을 좀 더 알았음 직한 도뤼스는 "하느님의 축복과 인도"에 대한 믿음에 매달렸지만, 후일 뭐가 바람직한지 모르겠다고 처량하게 고백했다. 테르스테이흐는 사후에 진실과 다른 감사의

초년의 판 호흐

편지를 보내 불명예스러운 전근을 부정하려는 음모를 완벽히 꾸몄다. 도뤼스는 그 내용을 테오에게 말했다. "그는 핀센트를 최고로 칭찬하면서 아주 보고 싶을 거라더구나. 그리고 지지자와 구매자, 화가, 그 상점을 들르곤 했던 모든 사람이 좋아했던 만큼, 네 형은 확실히 출세할 거라더구나."

그러나 누구의 어떤 소리도 핀센트를 놀래거나 위로할 수 없었다. 전근 소식은 너무나 쓰라려 한 달이 지나서야 브뤼셀에 있는 동생에게 사실을 이야기할 수 있었다. 그가 마침내 편지한 것은 3월 중순이었는데, 테오가 그 소식을 들은 지 한 달도 넘어서였다. "내가 런던으로 갈 거라는 소식을 들었으리라 짐작한다. 이곳을 떠나게 되어 유감이야." 그는 파이프 담배(우울함에 대한 아버지의 처방약)를 피우기 시작했고 테오에게도 권했다. "우울한 기분을 치료해 주는 약이다. 최근 들어 이따금 피우곤 해." 그는 동생을 위해서 자신 있는 체하며 너무 상심하지 않겠다고 다짐했다. 그리고 단호하게 어머니를 안심시켰다. "모든 것을 기꺼이 받아들일 계획입니다." 그러나 그의 우울한 기분은 전근에 관해 계속되는 예상치 못한 변화에 더욱 심해졌다. 원래 그의 출발은 여름으로 계획되었지만 "빠른 시일 내"(센트와 테르스테이흐는 한시라도 빨리 그를 시야에서 치우고 싶은 듯했다.)로 옮겨졌다가 5월로 다시 바뀌었으며, 그러고 나서 또다시 앞당겨졌다. 처음에는 런던으로 바로 갈 예정이었다. 그러나 파리를 거쳐 런던으로 가게 되었다. 마지막 주가 되어서야 마침내 세부 사항이 정해졌다. 그는 5월 12일 파리행 기차를 타기로 했다.

불확실한 그 몇 달간은 질질 끄는 두려움으로 가득 차 있었고 핀센트는 닥쳐올 외로움과 향수를 걱정했다. "아마 나는 혼자 살아야 할 거다. 떠나야 한다는 게 얼마나 유감일지 상상해 보려무나." 그는 사생첩을 가지고 도시와 교외를 돌아다니며, '고향'을 위한 기념식을 행했다. 빠르게 연필로 스케치하고 나중에 부드럽게 선을 가다듬고 살짝 음영을 넣어 부모와 남동생에게 선물했다. 의식과 같은 선물 증정은 그를 위로했음이 틀림없다. 한 그림은 구필 화랑 바깥의 거리 풍경을 표현했다. 또 다른 그림은 그와 테오가 레이스베익으로 가던 날 걸었음 직한 운하 길과 배 끄는 길을 표현했다. 또 다른 그림은 멀리서 짐마차(제벤베르헌에서 부모가 타고 갔던 것과 같은 마차) 한 대가 돌아서고 있는 긴 도로를 그렸다.

핀센트는 부활절에 짧은 휴가만 보내고 출발 이틀 전까지 계속 일했다. 그리고 나서 짐 가방 하나만 싸서(빨리 돌아오기를 바라는 양 많은 것을 남겨 두었다.) 가족들에게 마지막 인사를 하기 위해 헬부아르트로 갔다. 그러나 거기서는 어떤 위로도 기다리고 있지 않았다. 어린 시절 목사관의 희미한 흔적만 남아 있었다. 누이인 아나는 기숙 학교에 가 있었다. 테오는 브뤼셀에 있었다. 그의 아버지는 크나큰 근심 아래 동요하고 있었다. 도뤼스에게 있어 최악의 악몽이 현실이 되었던 것이다. 핀센트가 징병 추첨에서 앞 번호에 걸리는 바람에, 그 목사는

헤이그의 구필 화랑

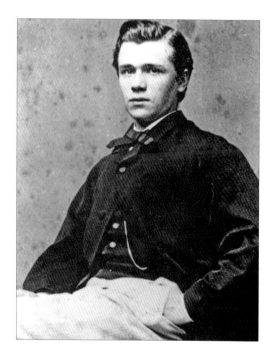

헤르마뉘스 헤이스베르튀스 테르스테이호

얼마 안 되는 비상금을 쏟아부어야 했다. 아들 대신 싸워 줄 대체자인 벽돌 직공을 위해 거의 1년 치 봉급인 625플로린*을 지불해야 했다.

묘한 우연으로, 핀센트가 헬부아르트에서 보낸 일요일은 성인 욥의 날이었다. 엄청난 고난을 겪은 구약 성서의 욥이라는 족장을 기리는 날이었다. 도뤼스는 아들과 짧은 대화를 나눌 시간을 마련했다. 아나는 "모두 다 잘 정리하고 떠났느냐?"라고만 물었고, 핀센트가 감정이 복받쳐 대답하지 못하자 놀랐다.

파리에는 며칠만 묵었다. 그 변화무쌍한 도시를 간신히 마음에 새길 정도의 시간이었다. "너무 크고 혼란스러웠다."라는 게 핀센트가 기억하는 유일한 인상이었다. 그는 그날들을 이미지로 채웠다. 최근 열린 살롱전의 4000점 그림들, 뤽상부르 궁전에 있는 루벤스의 대벽화, 물론 루브르 미술관의 그림들도 자리를 차지했다. 그곳은 지난 4년간 그가 조심스럽게 포장하고 짐으로 꾸렸던 무수한 그림의 고향이었다. 그는 센트 백부의 세계를 돌아보았다. 샤탈 거리에 있는 장려한 석회석 저택, 화려한 화랑, 인쇄 공장, 거대한 창고, 몽마르트르 대로에 있는 옛 상점, 가르니에의 으리으리한 새 가극장 지적에 있는 드넓은 새 상점("내가 생각했던 것보다 훨씬 컸다.")을 보았다. 그는 센트 백부의 우아한 저택에서 식사했고, 그곳에서 화가들과 백부의 상류층 친구들을 만났다.

그러고 나서 떠났다. 파리로 갔던 이유는 오로지 센트 부부와 동행하여 영국으로 건너가기 위해서가 분명한 듯하다. 즉 다시 한 번 가족과 함께하기 위해서였다. 그래서 그들이 떠날 때 그도 떠났다. 기차를 타고 디에프로 가서, 배를 타고 영국의 브라이턴으로 갔고, 거기서 기차를 타고 런던으로 갔다.

핀센트에게 그 모든 것은 희미하게 지나갔다. 테오에게 편지했을 때 그 여행에 대하여 떠올릴 수 있는 말이라고는 유쾌했다는 것뿐이었다. 그가 품고 온 소외감과 자책감의 드라마가 모든 것의 자리를 먼저 차지했다. 후일 그는 고백했다. "처음으로 파리를 보았을 때, 무엇보다 나는 쫓아 버릴 수 없는 음울한 비참함을 느꼈다." 센트가 뭔가를 보여 주면 보여 줄수록, 화려한 만찬에 참석하면 할수록, 더 많은 화가들을 만나면 만날수록, 사람들이 그의 눈에 띄는 이름에 대해 얘기하면 할수록, 더 큰 비참과 비탄을 느꼈던 게 분명하다.

과거를 돌아보며, 이것이 더 이상 그의 미래가 아니라는 것이 분명해졌다. 그는 센트가 얻지 못했던 아들을 결코 대신하지 못할 터였다. 그 인생을 향한 길은 런던 뒷방의 주문 조달 책상이 아니라, 헤이그 또는 파리에 놓여 있었다. 그는 이미 그 길에서 축출되었다. 오랜 유배 생활이 이미 시작되었다.

* 플랑드르 지방에서 찍어 냈던 근대의 기축 통화.

6

유배

1873년, 런던은 전 세계에서 제일 큰 도시였다. 인구 450만 명에 면적은 파리의 두 배, 헤이그의 마흔다섯 배였다. 당대의 한 비평가는 런던을 교외 지역 전체를 가로질러 지도 제작자의 악몽에나 나올 법한 얽히고설킨 거리 속에 범죄가 넘쳐 나는 "거대한 위험 지역"이라고 묘사했다. 헤이그에서는 하숙집 현관 계단에서 몇 분만 걸어가도 미답의 목초지를 발견할 수 있었다. 런던에서 시골로 가려면 "며칠이 걸렸고 연달아 마차를 타야" 했다. 4년 전에 런던에 도착한 헨리 제임스는 런던에 압도당했다. 물론 핀센트는 이전에 도시를 본 적이 있었다. 암스테르담과 브뤼셀, 파리도 보았다. 그러나 브라반트 출신의 시골 청년이 그 도시들에서 보낸 짧은 시간으로는 헨리 제임스가 전 세계 수도의 "상상할 수 없는 광대함"이라고 부른 것에 대비할 수 없었다.

헤이그의 거리가 규칙적인 움직임으로 북적거렸다면, 런던의 거리는 대혼란 속에서 폭발할 듯했다. 스트랜드*를 살짝 벗어나

사우샘프턴 거리에 있는 구필 사무소에서 일을 시작한 첫날부터 핀센트는 전혀 상상하지 못했던, 들끓는 인간의 바다에 던져졌다. 거리는 탈것으로 꽉 막혀서 바닥에 발을 대지 않고도 보도를 건널 정도였다. 보행자들의 구불구불한 행렬이 보도를 메우고 다리를 막으며 광장으로 모여들었는데, 근무가 끝날 무렵이면 특히 심했다. 여기저기서 거지와 구두닦이, 매춘부, 무언극 배우, 건널목 청소부, 푼돈을 벌기 위해 재주를 넘는 맨발의 길거리 소년, 행상인이 이동을 방해했다. 행상인들은 네덜란드의 학교에서는 결코 들어 보지 못한 시끄러운 언어로 다양한 물건을 판매하고 갖가지 서비스를 제공했다.

그러나 핀센트에게 가장 이질적인 인상을 준 것은 불결함이었다. 깨끗한 창문과 소박한 거리의 헤이그에 비교하면 런던은 거대한 오물 구덩이였다. 존 러스킨**은 런던을 "구멍마다 독이 쏟아져 나오는 엄청나게 더러운 도시"라고 일컬었다. 기름진 거뭇한 매연이 사우샘프턴 거리의 빅토리아풍 사무실 현관부터 세인트폴 대성당과 영국 박물관에 이르기까지 모든 것을 뒤덮었다. 특히 여름(핀센트가 도착한 때)이면 지린내 나는 악취가 하수구와 도랑으로부터 도시 전체에 걸쳐 떠다녀서 부자들을 공기를 들이쉴 수 있는 시골로 내몰았다.

점점 살기 힘들어지는 그 도시에 압도당한

* 런던의 유서 깊은 번화가로, 이 길을 중심으로 도시가 형성되었다.

** 영국의 미술 평론가이자 사회 사상가(1819~1900). 저서로 『참깨와 백합』, 『근대 화가론』 등이 있다.

수십만 전입자처럼, 핀센트는 교외 지역의 가짜 전원생활에서 피난처를 찾았다. 그가 도착했을 때쯤 빌라(끝없이 줄지어 정렬해 있는 똑같은 가옥)의 파도가 사방팔방으로 도시 주변에서 넘실댔다. 이 새로운 지역 사회의 한 곳(아마도 그리니치 주변 남동쪽)에서, 핀센트는 하숙집을 찾았다. 그는 그 부근이 "너무나 평화롭고 유쾌해서 런던임을 잊을 정도"라고 묘사했다. 유행하는 그 고딕풍 저택은 앞쪽에 멋진 정원을 두었으며, 상당히 넓어서 하숙집 여주인과 딸 둘, 그리고 하숙인 넷을 수용할 수 있었다. 이렇듯 시골의 삶을 흉내 내기 위해, 핀센트는 매일 아침 6시 반에 출근을 시작해야 했다. 템스 강 부두까지 걸어가 증기선을 한 시간 타고 나서, 인파로 북적이는 거리를 뚫고 구필 화랑까지 나아갔다.

도시에서는 금방 초록빛 공간에 끌렸다. 그는 "보는 곳마다 매력적인 공원들이 있다."라고 테오에게 편지했다. 점심시간이나 근무 후에는 큰 교외의 파편들, 특히 하이드파크의 조용하고 상대적인 고독에 의지하러 갔다. 해묵은 나무들, 양들의 목초지, 오리 연못이 있는 공원에서 흐로터베익의 강독에 있던 자신을 회상할 수 있었다.

헤이그에서 쫓겨남으로써 잘못을 깨달은 핀센트는 다시 새로이 출발하고자 노력했다. 귓속에서 꾸짖는 부모와 백부의 목소리 덕에, 맹렬하게 사람들을 사귀며 런던 생활을 시작했을 게 틀림없다. 센트 백부가 런던에서

가장 중요한 구필의 고객 몇몇과의 저녁 식사 자리를 마련함으로써 직접 이러한 생활을 열어 주었다. 핀센트는 화랑 동료들과 템스 강에서 뱃놀이를 하며 멋진 토요일을 보냈다. 또한 하숙인들(스스럼없는 독일인 세 명)과도 "유쾌한 저녁들"*)을 보냈노라고 보고했다. 그는 그들과 응접실 피아노 앞에서 노래하고 교외에서 여유로이 주말 산책을 했다. 6월에 핀센트의 새로운 상관인 카를 오바흐는 유력한 친척이 있는 새로운 직원을 일요일 소풍에 초대하여 복스 힐로 갔다. 그 언덕은 도시 남쪽에 우뚝 솟아 있는 백악질의 급경사지였다. 바람 부는 그곳 정상에서 보이는 풍경(맑은 날, 그곳의 전경은 런던에서부터 영국 해협까지 잉글랜드의 남동쪽을 모두 아울렀다.)은 핀센트가 쫓겨난 저지대의 고향으로부터 얼마나 멀리 떨어져 있는지를 지형학적으로 분명하게 알려 주었다. 핀센트는 테오에게 "이 고장은 아름다워. 네덜란드와 아주 달라."라 편지했다.

핀센트는 다시 교회에 나가고 있다는 편지를 써서 부모의 마음을 안심시켰다. 그것을 증명하기 위해, 런던의 네덜란드 개혁 교회인 오스틴 수도회를 펜으로 소묘한 작은 그림을 보냈다. 그러나 핀센트가 실크 모자를 샀다는

* 이후 핀센트의 편지에서 인용한 말은 다른 주석이 없으면 설명되는 사건과 같은 시기(즉 1년 내)의 것이다. 다른 시기로부터 끌어온 인용구는 '후일', '보다 일찍' 또는 그에 상응하는 표현을 사용하여 본문 내에 표시한다. 별도 표현이 없는 인용은 모두 핀센트의 편지에서 발췌한 것이다.

것이야말로 헬부아르트 목사관에서 가장 반긴 소식이었다. "런던에서는 보차 없이 아무것도 할 수 없지." 하고 어머니는 떠들어 댔다.

모든 수단을 이용해 핀센트는 다시 한 번 어머니가 그를 위해 갈망했던 계급처럼 보이고자 애썼다. 그는 로튼 거리에 갔던 것에 대하여 숨 가쁘게 전했다. 가로수가 줄지어 선 하이드파크의 로튼 거리는 왕실 승마길로, 매일 오후 멋지고 화려하게 꾸민 마차들이 나타났다. "내가 보았던 가장 멋진 광경 중 하나"였다고 핀센트는 편지에 적었다. 미술에 대한 그의 기호 또한 새로운 책무의 지도를 받은 듯했다. 4년 동안 사실상 될 대로 되라는 듯이 방황하고 나니, 그의 비평적 안목은 좁고 상업적인 데에만 초점이 맞추어져 있었다. 그가 발견한 영국 화가들 중에서, 진지하게 칭찬할 만한 가치가 있는 화가는 두 명밖에 되지 않았다. 조지 보턴과 존 에버렛 밀레이였다. 정직하게 관습적인 취향 내에서 상업적으로 성공을 거둔 화가들이었다.(보턴은 실제로 구필 화랑과 계약을 맺고 있었다.) 그는 다른 몇몇 화가들도 인정하며, 그들의 감상적인 호소력, 벼락부자다운 전시, "돈에 합당한 가치", 즉 그들 그림의 판매 가능성에 대하여 경의를 표했다.

집 없는 어미, 떼 지어 몰려 있는 가난한 자, 버려진 아기, 슬퍼하는 과부에 대한 사회적 사실주의자들의 새로운 묘사같이 논쟁적인 이미지들은 그의 흥미를 끌지 못했다. 대신, 그가 집에 보낸 편지들에서 지목한 작품들은 구필의 판매와 판 호흐 집안 기대의 핵심에

있는 생활 양식과 가치를 찬양하는 것들이었다. 「허니문」에서 사랑스러운 규방의 친밀한 순간에 사로잡혀 있는 멋진 젊은 부부, 「세례」에서 갓난아이를 다정하게 안고 교회로 데려가는 잘 차려입은 젊은 엄마, 「데번서 저택」에서 파티 드레스를 입고 당당하게 계단을 오르며 비밀을 나누는 두 젊은 여자들이 그랬다. 이런 이미지가 "있는 그대로 현대의 삶"을 보여 준다고 핀센트는 주장했다.

그는 왕립 미술원의 여름 전시회에 참석했지만 그답지 않게 냉담한 기분으로 돌아왔다. 몇몇 작품은 특별히 조롱했고 영국 미술을 대체적으로 "아주 나쁘고 지루하다."라고 무시해 버렸다. 핀센트의 상업적 척도로는 《그래픽》이나 《일러스트레이티드 런던 뉴스》 같은 잡지에서 진행 중인 대량 생산의 목판화들 속에서 벌어지는 개혁이 전혀 표시가 나지 않았다. 사실상 바로 옆인 스트랜드 거리에서 벌어지는 일인데도 그랬다. 매주 그는 새로운 호를 제일 먼저 보려고 신문 인쇄소 바깥에 모여드는 군중 속에 끼어 있었다. 그러나 그가 창문들 속에서 보는 장식 없는 흑백 이미지들은 "아주 시원찮아 보였다. 전혀 마음에 들지 않았다."라고 그는 기억했다.

내셔널갤러리를 돌아본 후에는 거기서 보았던 네덜란드의 풍경화에 대해서만 한마디 했다. 덜위치 미술관에서 전시 중인 몇 점의 '굉장한' 존 컨스터블의 작품들은 그가 헤이그에서 좋아하던 바르비종파 그림을 환기했을 뿐이다. 그는 익숙한 벨기에 화가들의 순회 전시회에만

진심으로 감명받은 듯했고("그 벨기에 화가들의 그림들을 보는 건 정말 즐거웠다.") 테오에게서 파리 살롱전에 관한 소식이 들려오기를 이제나저제나 기다렸다.

그러나 잃은 것은 아무것도 없었다. 내셔널갤러리에서 본 다빈치와 라파엘로, 덜위치 미술관에서 본 게인즈버러와 반다이크, 사우스켄싱턴 미술관에서 본 터너, 이 모든 그림들은 한계가 없는 듯한 핀센트 기억의 박물관에 저장되었고, 오랜 시간이 흐른 후 종종 놀랄 만큼 세부적인 사항과 함께 다시 떠올랐다. 예를 들어 거지와 버려진 아이들에 관한《그래픽》의 "거친 삽화"는 10년 후 되살아나 자나 깨나 핀센트를 붙들 터였다. 그러나 그해 여름 핀센트의 상상력을 사로잡은 유일한 이미지는 보턴의 그림이었다. 어머니처럼 보이는 여인과 가족의 사유지를 걷는 젊은 신사를 담은 그림이었다. 제목은 「후계자」였다. 그는 이 그림을 아주 좋아해서, 따라 스케치하여 고향으로 보냈다.

화해하려 손을 뻗으면서 소외감은 더욱 깊어졌다. 모든 것이 고향을 떠올리게 했다. 일요일에 산책할 때면 헤이그에서 일요일마다 하던 산책이 향수와 더불어 생각났다. 그의 하숙집은 로서 댁 하숙집에서 보낸 삶을 그리워하게 만들었다. 그는 편지에 적었다. "나는 그들을 잊지 못해. 그리고 정말, 정말 거기서 하룻밤을 보내고 싶구나." 옛날 하숙집에 걸어 놓았던 것과 똑같은 그림들을 새 하숙집의 방 벽에도 걸어 놓았다. 고향에서

소식이 들려오기를 애타게 기다렸고, 가족 행사가 있는 날마다 그에 대한 이야기를 전해 달라고 재촉했다. 단순한 마법 같은 좋은 날씨 하나만으로도 향수병의 파도가 밀려오곤 했다. "고향에서 즐거운 날을 보내겠구나. 그 모든 것을 다시 얼마나 보고 싶은지 모르겠다."

사교를 위한 최초의 시도들은 모두 좌초되었다. 초창기 친구들, 상관이었던 오바흐도 그의 서신에서 빠르게 사라졌다. 부분적으로는 언어 때문이었다. 핀센트 자신이 인정한 바에 따르면, 그는 영어를 이해하는 것보다 훨씬 말로 표현하지 못했다. 처음 도착했을 때, 그는 집주인의 앵무새가 자신보다 영어를 훨씬 잘한다고 농담했다. 독일어 실력은 영어 실력보다 나았음에도 같이 하숙하는 독일인들이 그를 포기하고 말았다. 핀센트는 내향적인 성격을 항상 걱정하는 부모에게 사람들이 자신을 피하는 것이 아니라 자신이 그들을 피하는 거라고 말했다. 그들과 관계가 끊어진 것에 대해서는 "그들은 돈을 너무 많이 씁니다."라고 설명했다.

그러나 명백히 다른 힘이 작용하고 있었다. 고독하게 지내는 옛 버릇이 다시 고개를 든 것이다. 후일 핀센트는 런던에서 보낸 시기에 대해 "거기서는 결코 내 본령에 있다고 느낀 적이 없었다."라고 썼다. 헤이그에서처럼, 그는 군중을 피했다.(그래서 런던 탑이나 마담투소 같은 관광 명소들을 가 보지 못했다.) 대신 점점 더 많은 시간을 고독한 취미 생활, 즉 산책하고 책을 읽고 편지 쓰는 일에 보냈다. 헤이그에서 동료로

지냈던 사람이 8월에 핀센트를 찾아왔다가 그가 염세주의로 가득 차 있고, 엄청난 외로움에 시달리고 있음을 알았다. 후일 핀센트는 런던에서 지낼 때의 분위기가 "사람들에 대해 무정하고, 무미건조하며…… 섬세하기보다는 무감각했다."라고 회상했다. 그의 부모는 우수에 젖은 아들의 편지에 걱정했다. 그들의 우려 속에 '이상하다'라는 단어가 다시 등장했다.

핀센트의 일은 그 고독과 특이함의 벽을 허물기보다는 높이기만 했다. 복제화 거래상의 도매 주문에 응하는 일은 헤이그에서 좀 더 다양했던 업무를 그리워하게 만들었다. 그는 "여기 회사는 그곳처럼 흥미진진하지 않다."라고 테오에게 투덜거렸다. 런던의 자회사에는 화랑도 없었고, 쇼윈도에 상품을 진열하지도 않았으며, 축하의 현수막이나 휴일을 위한 화환도 없었다. 회사의 고객은 분주한 도시에서 자기 일로 바쁜 도매상과 그들의 부하 직원뿐이었다. 그들에게는 예술에 대하여 이야기할 시간이 없었다. 또한 화가들이 이런저런 책을 읽고, 정보를 교환하고, 잡담을 나눌 화구 매장도 없었다. 창고는 상당히 바빴지만(하루에 100점 이상의 복제화를 진행했다.) 재고에는 한계가 있었다. 핀센트는 제 책상을 금방금방 넘어가는 대부분의 이미지에 거의 애정이 없었다. "좋은 그림을 찾기 정말 힘들어."라고 테오에게 투덜거렸다. 모든 것이 그가 대륙의 핵심적인 예술 세계에서 쫓겨났음을 환기했다. 그는 동생에게 간청했다. "특별히 네가 최근에 본 그림들에 대해 이야기해 다오. 아니면 새로 나온 에칭이나 석판화라도 얘기해 주렴.

이런 것들에 대해 해 줄 수 있는 얘기는 모두 해 다오, 여기서는 많이 보지 못하거든."

이렇듯 권태로운 하루하루(그는 악착같이 일한다고 표현했다.)가 하나의 꾸짖음이었다. 또한 그것은 받아들여지지 않은 길, 놓친 기회를 상기시켰다. 그는 처음으로 번득이는 자각 속에 편지를 썼다. "모든 것이 시작할 때처럼 멋져 보이지 않는구나. 아마도 그건 내 잘못일 거다." 그는 과감하게 언젠가('나중에')는 "쓸모 있을 거다."라고 동경에 찬 희망을 품었지만, 아마도 이제는 센트 백부의 피후견인이라는 지위를 영원히 잃어버렸음을 분명히 짐작했을 것이다. 런던에서 그의 만남들은 약해져 가는 자신감과 커져 가는 수치심을 암시했다. 핀센트는 자신에게 새로운 영웅인 조지 보턴에 너무 압도당해서 우연히 만났을 때 "감히 말도 붙이지 못했다." 네덜란드 화가인 마테이스 마리스가 구필 사무소에 들렀을 때도 "너무나 수줍어서 말을 걸 수 없었다."

언어가 고립감을 심화한 것처럼, 돈은 죄책감을 더욱 악화했다.(여생 내내 그랬다.) 런던으로 옮겨 오면서 봉급이 거의 두 배가 되었는데도 여전히 간신히 경비를 충당할 정도였다. 푼돈이라도 아끼기 위해서 도시까지 증기선을 타고 가는 것을 그만두고 내내 걸어갔으며, 아수라장 같은 다리로 템스 강을 건넜다. 그는 좀 더 싼 하숙집을 찾겠노라고 약속했다. 그가 고향에 보낸 편지들은 점점 더 깊어져 가는 달랠 길 없는 죄책감을 보여 주며, 절약하겠다는 다짐과 부수적인 지출에 대한

과장된 자책으로 가득 차 있다. 그사이 그의 부모는 헬부아르트에서 경제적인 어려움에 대해 비참하게 보고하고 자식들에게 더 많은 희생을 간청하는 편지들을 점점 더 많이 보냈다. 아나는 "우리는 아껴서 살려고 노력할 거다. 그리고 네게 투자한 돈이 결국 유용하게 쓰인 거라면 행복하겠구나. 그게 사람이 기대할 수 있는 최고의 이자지."라고 편지에 적었다.

8월에 향수병과 고립감, 자책감은 우울증으로 깊어졌다. 여러 달 동안 핀센트는 새로운 일을 "잘하고 있으며…… 즐거운 만족감을 경험하는 중이에요."라고 부모를 안심시키려 애써 왔다. 비록 테오한테는 여전히 자기감정을 억누르기는 해도 좀 더 솔직할 수 있었다. 6월에 그는 "주변 상황을 고려할 때, 아주 잘 해내고 있어."라고 편지했다. 7월에는 "아마도 익숙해질 거다." 8월에는 "조금만 더 참아 보겠어."라고 전했다.

의기소침한 상태에서 벗어날 길을 찾으며, 핀센트는 결혼한 카롤리너 하네베익과 친밀한 서신을 주고받기 시작했다. 특유의 열광적인 태도로, 그녀의 비위를 맞추며 암시적인 이미지(시와 복제화)를 무수히 보냈다. 젊은 금발 숙녀들과 요염한 자세를 취한 시골 처녀들에 관한 이미지였다. 그는 밝게 빛나는 머리카락을 늘어뜨린 아름다운 처녀에 관한 존 키츠의 시를 베꼈다. 그리고 키츠의 시 중에서 에로틱한 심상이 무르익은 좀 더 긴 시도 한 편 보냈다. 쥘 미슐레가 쓴 프랑스의 연애에 관한 소책자 『사랑』에서 발췌한 글도 보냈다. 한 여인의 초상에 사로잡힌 남자를 묘사하는 글이었다.

"내 심장을 가져간, 너무나 천진난만하고 솔직한 여인…… 그녀는 내 마음속에 여전히 남아 있었다." 그는 먼 친구라기보다는 갈라선 연인들에게 좀 더 어울릴 언어로 그들의 과거의 관계를 연상시켰고, 그녀에게 롱펠로의 「에번절린」을 권했다. 그 시는 연인과 헤어지게 된 아카디아* 소녀에 관한 이야기였다.

행복한 결혼 생활 중인 카롤리너를 말과 이미지로 유혹하며 핀센트가 얻고자 한 게 무엇이었을까? 사실 이는 설득으로 마음을 바꾸기 위한 평생 동안 벌인 희망 없는 투쟁들의 첫 번째 것이었다. 여기에서 그의 허구적인 애착이 어느 정도인지, 그러한 착각으로 어디까지 갈 수 있는지가 드러난다. 또한 이미 그가 문학과 미술에서 찾기 시작한 위안(즉 적대적 현실과 간절히 행복을 염원하는 마음의 중재)이 어느 정도인지 보인다. 그는 카롤리너에게 자신이 "고향 땅…… 우리가 머물도록 보내진 이 세상의 작은 지점"을 찾고 있노라 말했다. "안간힘을 쓰는데도 아직 이르지 못했습니다, 언젠가는 그곳에 이르겠지요."

1873년 가을에 핀센트의 부모는 런던에 있는 맏아들에게서 새로운 목소리를 들었다. "요즘 보내는 편지들은 즐겁구나." 도뤼스는 약간 놀라운 듯 말했다. 그러나 그것은 카롤리너 하네베익 때문이 아니었다. 그녀는 이미 그의 이상한 구애를 거절한 터였다.

핀센트가 새로운 가족을 찾은 것이다.

* 캐나다 남동부의 옛 프랑스 식민지.

남아 있는 17년의 삶 동안, 핀센트는 점점 더 사신의 가속으로부터 멀어지며 다른 가족에게 정을 붙이고자 거듭 애쓰게 된다. 헤이그에서 최소한 한 번은 이미 시도했더랬다. 사이가 긴밀하고 아이가 어린 상관의 가족 속에 자신의 자리를 만들기를 바라며 어린 베치 테르스테이흐에 대한 애정을 키워 나갔던 것이다. 아마 런던에서 새로운 상관인 오바흐와 그의 처자식에게도 그런 시도를 했다. 그는 그들의 집을 방문하곤 했다. 장차 그는 불완전한 가족에게 특별히 끌리곤 할 것이다. 아버지 그리고 남편을 잃어버렸거나 존재한 적이 없어서 그가 쉽사리 채워 줄 공간이 남아 있는 가족, 그가 모처럼 환영받는다는 기분을 느낄 수 있는 가족에게 말이다.

핀센트에게, 어설라와 유지니 로이어는 그러한 가족처럼 보였던 게 분명하다. 그는 브릭스턴 핵퍼드로드 87번지에 하숙인으로 왔는데, 거기서 그 모녀는 작은 주간 소년 학교를 운영하고 있었다. 방세는 좀 더 쌌고 직장까지의 거리는 좀 더 가까웠다.(한 시간이 채 안 걸렸다.) 일찍부터 핀센트는 쉰여덟 살 과부인 어설라와 열아홉 살 된 유지니를 자신과 비슷한 사람들, 즉 상처 입고 방랑하며 고향 땅을 찾아 헤매는 사람들로 본 것이 틀림없다. 심지어 '로이어'라는 그 성마저 뿌리에서 뽑혀 나간 듯이 보였다. 아름다운 프랑스 단어 loyyay가 별로 좋지 않은 영어 발음 lawyer로 대체된 것이다.

선장에게서 태어난 어설라에게는 뱃사람

여자 특유의 극기심이 있었다. "그녀 이름은 생명의 책*에 씌어 있다."라고 핀센트는 말했다. 자그마한 체구에 야위었으며, 이목구비가 몹시 뚜렷한 어설라는 삶에 지쳐 있기는 해도 그 때문에 완전히 망가지지는 않았다. 후일 그녀의 손자는 그녀를 "조금도 궁상맞은 기미가 없는 인정 많은 늙은이"였다고 묘사했다. 한편 유지니는 이미 만만찮은 어른이었다. 큼지막한 머리, 시원시원한 이목구비, 땅딸막한 체격 때문에 핀센트의 누이(그의 어머니를 닮았다.)라고 해도 괜찮았을 것이다. 부스스한 붉은색 머리카락은 불타오르듯 헝클어진 모양새로 올려 세웠다. 대부분의 삶을 아버지나 동기 없이 살아온 처녀였던 어설라는 행동거지가 남자 같았다. 그녀 딸의 말에 따르면, 어머니는 고집 세고 비밀스러우며 군림하려 들고 까다롭고, 날카로운 재치와 격정적인 성격을 지니고 있었다.

그 가족에게 잡종의 성을 붙여 준 구성원은 죽은 지 10년이 더 지나 있었다. 장바티스트 로이어 또한 가정이 없던 남자였다. 프로방스 출신으로, 그는 집안 문제 때문에 밖으로 내몰렸다. 이방인으로 런던에 도착하여 어설라와 결혼했고, 하나뿐인 아이였던 유지니의 아버지가 되었지만, 얼마 뒤 폐결핵이라는 치명적인 병에 걸리고 말았다. 그 가족에게 전해 오는 이야기에 따르면, 장바티스트는 병석에 누워 죽어 가며 마지막 소원으로 고향 땅을 다시 한 번 보고

* 성서에서 천국에 들어갈 사람의 이름을 기록하는 책.

싶다고 했다. 아내와 어린 딸과 함께, 그는 프랑스로 돌아가서 해변의 오두막을 빌렸고, 그곳에서 매일 저녁 해넘이를 지켜보았다. 죽음의 순간에 이르러 그는 참회를 했고 "거기에 있던 모든 이가 그의 순결하고 바른 삶에 대해 듣고 슬피 울었다." 그러한 사건을 자세히 적어 놓은 자료는 결국 핀센트 수중에 이르렀다. 진실이든 아니든 간에, 유배와 귀향의 이야기가 너무나 감동적이어서 그는 그 후로도 오랫동안 그 복사본을 간직했고, 그것을 옮겨 써서 자신의 가족에게 보냈다. 그 이야기는 "지상의 이방인, 그는 자연을 사랑했고 신을 보았다."라고 끝났다.

필연적으로 핀센트는 이러한 감상적인 이야기의 얇은 막을 통해 어설라와 유지니를 보았다. 쭈글쭈글한 여주인과 그녀의 고집 센 딸(그는 테오에게 두 사람에 대하여 편지로 얘기한 적 없었다.)이 아니라 크나큰 슬픔의 파도 속에서 살아 나가는 용감한 작은 가족을 보았다. "그들 사이에서 사랑 같은 것에 대해 들어 보거나 꿈꿔 본 적이 없다."라고 그는 누이 아나에게 편지했다. 자그마한 3층 방에 자리 잡은 순간부터, 핀센트는 망가졌으나 사랑스러운 이 가족이 자신의 떨어져 나간 조각에 완벽하게 들어맞는다고 보았다. "나는 이제 내가 항상 염원하던 침실을 얻었다." 그는 새로운 숙소를 쥔데르트 다락방과 비교하며 편지에 적었다. 그러한 환상을 완성하기 위해, 테오에게 자신과 함께하라고 요구했다. "아아! 동생아, 네가 여기로 오기를 정말로 바란다."

그는 모든 곳에서 자신의 유년기가 되풀이되는 것을 발견했다. 로이어 가족이 꽃과 야채를 키우는 텃밭에서, 그 집을 채운 나비와 새알의 수집품에서, 매일매일 수업을 받으러 오가는 아이들 소란 속에서 말이다. 그는 그의 새집을 그려 새로운 가족과 옛 가족 모두에게 선사했다. 1873년 성탄절 무렵 그는 호랑가시나무 가지로 집을 장식하는 것을 도왔고, 영국 식으로(푸딩을 먹고 캐럴을 부르며) 성탄절을 축하했다. 고향에서 멀리 떨어져 보낸 첫 번째 성탄절은 이후의 삶에서 그를 무력하게 만든 향수병의 고통 없이 지나갔다. 그는 테오에게 "너도 나처럼 행복한 성탄절을 보냈기를 바란다."라고 자랑했다.

이렇듯 새로이 발견한 소속감에 용기를 얻은 핀센트는 새해를 시작하며 진짜 가족 내에서 자신의 자리를 개선하기로 마음먹었다. 그는 내내 명랑한 목소리로 성실하게 고향에 편지를 보냈다. 근면하게 고된 일에 전념했고 그 칭찬은 파리까지 그리고 헬부아르트까지 이어졌다. 해가 바뀌면서 봉급이 인상되자 흥분한 나머지 너무 많은 돈을 집으로 보낸 탓에 그의 부모는 아들이 극도로 자제하고 사는 게 아닌지 걱정했다. 그는 심지어 이전의 상관이자 가족들이 좋아하던 테르스테이흐한테까지 관심을 보였다.

자기 자리를 되찾기 위한 새로운 투쟁의 핵심은 누이인 아나를 영국으로 데려오는 것이었다. 아나에게 영국인 가정의 개인 교사로서 수입이 괜찮은 자리를 찾아 주면, 목사관에 대한 경제적인 압박감을 덜고 호의를 얻을 터였다. 1월에 그는 두 갈래로 작전을 펼치기 시작했다. 부모에게는

그러한 모험이 허황된 일이 아님을 집요하게
주장했다. 즉 아나가 직접 면접을 할 수 있고, 좀 더
많은 제안이 있을 여지가 있으며, 그녀는 영어를
연습할 수 있다는 것이었다. 그는 신문에 광고를
내서 적당한 자리를 찾았고, 문의 편지의 초안을
작성해 놓았다. 심지어 고향으로 가서 누이와
함께 북해를 넘어오겠노라는 제안까지 했다. 그의
어머니는 "참으로 상냥하구나, 그렇게 기꺼이
돕고자 하다니."라고 편지에 썼다.

그러나 아나에게는 다른 이야기를 만들어
냈다. 그녀의 외로운 십 대 가슴에 호소하기
위해 꾸며 낸 이야기였다. 그는 로이어 가족의
온정과 환영을 강조했다. 아나가 다니는 기숙
학교의 차가운 격식과는 아주 다르다고 했다.
로이어 가족이 그에게 그런 것처럼, 그녀에게
두 번째 가족이 되어 주리라고 단언했다.
그와 유지니는 이미 서로 오라비와 누이처럼
지내기로 동의했노라고 편지에 적었다. 그리고
아나 역시 그녀를 동생으로 여겨야 한다고
했다. 그는 결론적으로 "나를 위해서 그녀에게
친절하렴."이라고 말했다. 어설라는 아나에게
따뜻한 편지를 썼다. 핵퍼드로드의 집을 자신의
집처럼 생각하라면서, 유지니와 "그녀의 진가를
알게 될 선량한 사내"의 약혼식에 참여해 달라고
초청했다.

핀센트의 부모는 계속되는 돈 걱정에 눌려
마지못해 그 계획에 동의했다. 6월에 그는
헬부아르트로 와서 아나를 영국까지 데려가
그녀가 일자리를 찾도록 돕기로 했다.(일자리를
찾는 동안 그녀를 부양하기로 했다.) 핀센트는

환희에 넘쳤다, "우리 아나가 여기로 올 거다.
얼마나 놀라운 일인지, 너무나 좋아서 믿기지
않을 정도다."라고 편지에 적었다.

가족 내에서 자신의 자리를 회복하고자
하는 핀센트의 투쟁은 성공할 듯이 보였지만,
그 자리는 이미 다른 사람이 대신하고 있었다.
핀센트가 쫓겨난 지 겨우 6개월 후, 11월에
테오가 헤이그의 구필 화랑으로 옮겨 왔다.
그는 핀센트가 묵던 하숙집으로 이사하여 구필
화랑에서 형이 하던 일의 대부분을 맡았다.
상관인 테르스테이흐는 핀센트에게 했던 것처럼
테오를 위층 아파트로 초대하여 차를 대접하고
가르침을 주었다.

두 형제는 너무나 대조적이었다. 붙임성 있는
표정과 온화한 태도를 지닌 테오는 수월하게
누구하고도 잘 지냈다. 고객들은 그를 재치 있고
세심하다고 칭찬했다. 핀센트는 결코 들어 본
적 없는 표현들이었다. 테오는 명망 높은 센트
백부의 외모는 물론 훌륭한 말씨까지 빼닮았다.
열여섯 살에도 테오는 고객들을 "어떻게
다룰지 알았다." 또한 어떻게 그들을 도와 더
나은 판단을 내리게 할지 알아서, 고객들은
항상 스스로 선택을 내렸다고 느꼈다. 그는
이내 까다로운 상관에게서 칭찬을 들었을 뿐
아니라("자네는 정말 이 일에 잘 어울리는구먼."
테르스테이흐는 감탄했다.) 모든 것을 지켜보는
센트 백부에게서도 칭찬을 들었다. 센트 백부는
이 조카에 대한 나쁜 소리는 한마디도 듣지
못했을 것이다.

핀센트에게 실망한 바 있던 헬부아르트의

초년의 판 호호

목사관에서는 테오의 성공을 기뻐하고 안도하며 축하했다. 테오는 센트 백부의 후계자가 될지도 모른다는 가족의 희망을 되살렸을 뿐 아니라 열일곱 살이라는 어린 나이에 자기 힘으로 살아갈 수단을 마련해 놓은 셈이다. 핀센트가 거기에 이르기까지는 오랜 세월이 걸렸더랬다. 도뤼스는 "네가 이미 그렇게 많은 돈을 번다는 건 특혜다. 대단한 거지!"라고 편지에 적었다. 헤이그에서 테오는 핀센트가 종종 무시했던 가족의 의무를 받들었다. 그렇게 훌륭한 모범을 보이는 것에 대해, 부모는 감사와 격려와 숨김없는 호의를 쏟아부었다. "건강하고 항상 우리의 기쁨과 영광으로 남아 주렴!"

가족 모두의 편지 속에서 거론되는 테오의 성공 소식을 런던에서 모르고 지나갈 수는 없었다. 핀센트는 이미 성탄절 무렵에 테르스테이흐에게서 동생의 고속 승진에 대해 이야기를 들었다. 그는 그 소식이 기뻤다고 고백했지만, 그 기쁨을 내보이지는 않았다. 다른 가족과는 분주히 서신을 주고받았지만, 테오에게 보내는 편지들은 마지못해 띄엄띄엄 보내는 정도로 줄어들었다. 편지는 짧고 형식적이었다. 두 달간의 침묵을 깨며 핀센트는 무뚝뚝하게 해명했다. "나는 아주 바쁘다." 무엇을 보고 지내냐고 끈질기게 묻던 것도 끝났다. 대신에 고상하게 "차분히 생각해 보면 나에게 할 미술에 관한 몇 가지 질문들이 있을 거다."라고 말했다. 테오는 형의 편지에 답장하는 데 종종 몇 주씩 뜸 들였다. 대체로 하루 이틀 내에 동생의 편지에 답장을 보내는 형과는 달랐다. 불균형하게

서로를 끌어안은 그 모습은 그들이 죽을 때까지 변하지 않을 터였다.

핀센트가 누이를 런던으로 데려가기 위해 헬부아르트로 돌아온 6월에 형제간 관계는 식어 있었다. 또한 핀센트는 기대했던 따뜻하고 반가운 환영을 받지 못했다. 그의 새로운 생활과 가족에 대한 열광 대신에 의심만 발견했을 뿐이다. 그 잘못은 아마도 아나에게 있었을 것이다. 사랑에 관한 이야기로 그의 투쟁에 아나를 끼워 넣고자 했던 시도는 기대에 어긋나는 결과를 낳았다. 억척스러운 결혼 중매인처럼, 아나는 로이어 가족에 대한 그의 첫 번째 편지를 받은 순간부터 여학생답게 상상의 거미줄을 짜기 시작했다. 겨우 며칠 후에 핀센트는 주의를 주었다. "얘야, 내가 편지에 적었던 것보다 뭔가가 더 있을 거라고 생각해서는 안 된다." 아나는 작은오빠에게 큰오빠와 유지니 사이에 오빠 동생으로서의 애정 이상이 있는 것 같다고 말했다. 핀센트가 몇 차례 부인하고 집에 이 일에 대해 함구하라고 일렀어도, 틀림없이 아나는 테오에게 그랬듯 이제 갓 싹트는 애정에 대해 빈정대는 말을 부모에게 퍼트렸을 것이다. 유지니가 다른 사내와 약혼했다는 뒤이은 정정 보고들도 목사관에 당혹감과 염려만 더했다. 핀센트의 동기를 항상 의심했던 목사관에는 카롤리너 하네베익에게 편지로 별난 구애를 했다는 소식도 이미 들어가 있었을 것이다.

항상 그렇듯, 판 호흐 부부는 핀센트가 어울리는 사람들을 탓했다. 유지니가 도움이

되는 사람인가에 대한 상반되는 이야기들은 그녀의 어머니인 어설라까지도 부정적으로 비쳤다. 그녀에 대해서 어머니는 경멸하듯 '그 노부인'이라고 불렀다. 대체 어떤 어머니가 딸의 평판을 그렇게 해로운 애매한 말에 노출시킨단 말인가? 핀센트를 매료했던 로이어 가족의 불완전함은 부모에게는 꺼림칙하고 부자연스러웠다. 어머니는 테오에게 "그들은 평범한 가족이 아니야."라고 경고했다. 도뤼스도 부도덕한 프랑스인들에게 관계된 어떤 모험의 도덕적 기준에도 의구심을 품었다. 유지니가 아버지 없는 사생아였을 가능성이 그들의 짙은 두려움 속에 도사렸을 게 틀림없다. 그들은 핵퍼드로드의 집에 비밀이 너무 많다고 불평했고, 로이어 가족이 핀센트에게 아무런 유익함도 없을까 봐 걱정했다.

핀센트가 새로운 가족에 대한 기쁨(그는 놀랍다고 표현했다. "삶의 걱정거리와 문제에서 탈출한 것 같습니다.")을 강조하면 할수록, 부모는 그 기쁨이 그저 이상한 아들의 실망할 게 뻔한 망상일까 봐 더욱 두려워했다. 그가 거기서 찾아낸 다정한 포옹을 자세히 설명하면 할수록, 그들은 핵퍼드로드에서 그의 삶이 너무 외롭고 다른 사람들과 격리되어 있는 게 아닌가 걱정했다. 아나는 큰아들이 가족이 아닌 사람들에게서 느끼는 가족애를 그렇게 열심히 설명하는 것이 불쾌했다. "새로운 오라비와 누이 관계"에 대한 열렬한 주장과 이방인들을 가족으로 대하는 말은 아나의 세계에 발붙일 곳이 없었다. 그녀에게 가족적 유대란 유일하며

타인이 침범할 수 없는 것이었다. 드뤼스도 아내와 비슷한 염려를 했다.

그리고 나서 테오가 나타났다.

그가 최근에 거둔 성공에 관한 소식은 앞서 헬부아르트에 전해졌더랬다. 6월 중순 네덜란드의 소피 여왕이 플라츠의 구필 화랑을 방문했을 때, 그는 여왕을 알현했다. 그 후로 오래지 않아, 센트 백부는 그를 다른 신분의 사람에게 소개해 주었다. 바로 아돌프 구필이었다. 테오의 시간과 재능을 원하는 사람들이 너무 많아 그는 집에 오는 핀센트를 보러 헬부아르트로 가는 여행을 취소할 뻔했다. 1년 동안 떨어져 있던 형제의 재회는 기껏해야 예의를 차리는 정도였다. 그들은 주로 사업에 관한 이야기를 나누었고, 다른 얘기는 거의 없었다. 다음 날 아침에 테오가 바쁘게 헤이그로 돌아갈 때, 핀센트는 홧김에 동행을 거절했다.

가족이 그를 불신하고 소외할수록, 점점 그는 움츠러들었다. 자신이 런던에서 생활하는 모습을 찍은 스냅 사진으로 작은 스케치북을 채우며 헬부아르트에서 대부분의 시간을 보냈다. 테오가 떠난 후, 그는 자신에 대한 자료를 남기는 작업을 계속했다. 헬부아르트 목사관을 그려 리스와 빌레미나에게 선물했다. 부모에게는 핵퍼드로드에 있는 자기 방 창문에서 내다보이는 풍경을 그린 커다란 소묘를 선물했다. 그 그림의 의도는 아나가 그곳에 가는 것에 대하여 부모를 안심시키려는 것이거나 거기서 그의 미래에 대하여 부모에게 맞서려는 것이거나, 둘 다였다. 어머니는 건설적인 취미인 소묘에 대한 그의 재능을 솔직히 인정했는데, 그 말은

오랫동안 핀센트가 집에서는 들어 보지 못한 칭찬이었다. 그녀는 테오에게 "우리는 그 때문에 아주 기쁘단다. 쓸 만한 멋진 재능이다."라고 편지했다.

늘 그랬듯 핀센트는 집에만 있으려 했다. 출발일이 다가오자 점점 더 예민해지고 사람들과 사이가 벌어졌다. 런던에 대한 얘기가 화제가 되면, 그는 안개에 대해서 불평하기만 했다. 후일 아나는 "평소의 그 애가 아니었다."라고 테오에게 투덜거렸다. 5월에 아버지가 세상을 뜬 후 병이 난 도뤼스는 목사관에서 그의 버릇인 침울한 은둔 생활로 움츠러들었다. 핀센트는 집에 돌아가 있던 시간의 마지막 일주일 동안 거의 아버지를 보지 못했다. 원래 그 여행에 예정된 기간인 열흘을 이미 넘겨 머물렀는데도, 마지막 순간에 상관인 오바흐에게 좀 더 시간을 달라는 편지를 썼다. 또한 테오를 보러 헤이그를 방문하려던 짧은 여행도 취소했고, 미친 듯이 소묘를 했다. 마치 이미지 하나만 더 보태면 자신에게 반대하는 사람들의 마음을 누그러뜨릴지 모른다는 것처럼 그랬다.

그러나 아무것도 효력이 없었다. 그의 노력은 실패했다. 핀센트와 그의 누이가 7월 14일에 헬부아르트 기차역을 떠날 무렵, 부모는 핀센트를 아나의 구제자로 보는 게 아니라 아나를 핀센트의 구제자로 보았다.

런던으로 돌아간 지 한 달이 못 되어, 핀센트는 핵퍼드로드의 하숙집을 떠났다. 그는 이유를 설명하지 않았다. 헬부아르트에서 돌아온 후 로이어 가족과의 관계는 우호적으로 다시 시작되었다. 어설라와 유지니는 아나를 기꺼이 받아들였다. 아나는 "그들은 좋은 사람들이에요. 가능한 한 우리를 안락하게 해 주려고 애쓴답니다."라고 집에 보고했다. 처음에 핀센트는 동생이 같이 온 것을 몹시 기뻐하는 듯했다. 그는 테오에게 "여기에 함께 있는 게 얼마나 기쁜지 짐작할 수 있을 거다."라고 편지했다. 아나는 매일 아침 핀센트가 걸어서 직장에 갈 때면 어느 정도까지 같이 갔고, 그 후에는 로이어 댁 응접실에서 피아노를 연습했다. 그녀는 오라비의 직장을 방문했고 그의 상관인 오바흐와 같이 식사를 했다. 주말이면 그들은 미술관 순례를 했고 공원으로 소풍을 갔다. 핀센트는 수영을 배웠다.

무엇 때문에 이 짧은 여름의 목가적인 이야기가 갑자기 끝나 버렸을까? 어떤 설명도 듣지 못한 핀센트의 부모는 어두운 예감이 맞다고만 보았다. "로이어 집에서의 일이 근사하지 않았다는 게 드러나는구나. 그들이 거기에 머무르는 게 불편했던 터라 이 소식이 반갑다."라고 도뤼스는 테오에게 말했다. 아나도 맞장구쳤다. "그가 더 이상 거기에 머무르지 않는다는 게 기뻐 현실은 사람들이 상상하는 것과 다른 법이야." 세월이 흐른 후, 핀센트가 훌쩍 떠난 것을 두고 가족들 사이에는 짝사랑에 관한 추측이 생겨났다. 장차 테오의 아내가 될 요하나 봉어르는 초기 설명에서, 핀센트가 유지니 로이어와 사랑에 빠졌었노라고 추측했다. 아나의 여학생다운 낭만주의와 봉어르 자신의 낭만주의가 결합된 이야기이자

수많은 전기 작가를 추론의 바다에 빠뜨리는 이야기였다. 봉어르는 "그는 그녀의 약혼을 허사로 만들고자 모든 노력을 다했다. 그러나 성공하지 못했다."라고 썼다. 이것이 핀센트를 영원히 바꿔 놓은 첫 번째 커다란 슬픔이었노라고 봉어르는 주장했다. 그녀의 이야기를 가장 성공적으로 들려준 어빙 스턴 식으로 표현하자면, 그 사건은 핀센트를 타인의 고통에 민감하게 만들었다.

현실은 덜 재미있고 더 심오했다. 핵퍼드로드에 핀센트의 조각조각 이어 맞춘 가족은 오랫동안 하나로 결합되어 있을 수 없었다. 그는 누이에 대해서 아는 게 거의 없었다. 사춘기의 아나는 의심 많고 비판적인 열아홉 살의 성인이 되어 있었다. 좀 더 중요한 것은 그녀가 그를 전혀 몰랐다는 사실일 것이다. 성과 없이 몇 주 동안 일자리를 구하러 다녀 보니 어딘가에 고용될 거라는 아나의 전망은 어두워졌다. 핀센트는 테오에게 "아주 힘들 것 같다. 모든 사람이 그 애가 너무 어리다고 하는구나."라고 설명했다. 아나가 일자리를 찾을 때까지 부양하기로 약속했기에, 8월 집세를 내야 할 때가 되자 핀센트는 재정적인 위기에 직면했다. 그 시기는 항상 그가 불안정한 때였다. 자신의 죄책감, 이것저것 요구가 많은 아나의 조바심, 유지니의 급한 성미가 뒤섞이자 사실상 불화는 피할 수 없었다.

8월 15일 핀센트는 채 1.5킬로미터도 떨어지지 않은 곳에 새로운 하숙집을 찾았고, 로이어 가족과 보내던 시절을 마무리했다. 인생에서 처음이었던 열정적인 애정은 갑작스럽게, 정신적인 충격을 받을 만한 불화로 끝났고 대리 가족은 이상된 가족을 만들고자 한 그의 바람에 부응하지 못했다. 아나는 핀센트 그리고 로이어 가족과 보낸 시간에 대해 했던 유일한 비판으로 "그들이 핀센트 오빠의 성급한 판단에 부응하지 못하자, 오빠는 아주 실망했고 그들은 오빠에게 시든 꽃다발이 되었다."라고 말했다.

이유가 무엇이든 간에, 핵퍼드로드의 하숙집에서 축출당한(또는 도망친) 일은 그의 인생에 상흔을 남기는 또 다른 오랜 우울증을 알렸다. 운 나쁘게도, 며칠 내로 아나는 런던에서 기차로 다섯 시간 정도 떨어진 작은 마을인 웰윈에 일자리를 찾아 케닝턴로드의 새로운 하숙집에서 이사를 나갔다. 1년 만에 처음으로 혼자가 된 핀센트는 사색에 잠기고 혼자 있는 유년기의 버릇으로 되돌아갔다. 소묘 작업을 멈추고 문학과 미술에서 해묵은 위안을 찾았다. 제대로 먹지 않고 겉모습도 신경 쓰지 않았다. 사회적 접촉에서 물러나 직장에서 해야 할 일들을 무시하여, 프린센하허처럼 멀리 떨어진 곳에서부터도 날카로운 질책을 불러왔다. 거기서 센트 백부는 핀센트가 "나가서 사람들을 만났으면 좋겠다. 그의 미래를 위해 그건 꼭 필요하다."라고 말했노라고 핀센트의 어머니는 전했다. 새로운 가족 구성이 실패하자 옛 가족을 벌주려는 것처럼 그는 집에 더 이상 편지를 쓰지 않았다. 도뤼스는 걱정하며 "네 형이 편지를 쓰지 않아서 괴롭구나. 이건 그 애가 기분이 좋지 않다는 증거야."라고 테오에게 말했다.

런던에는 핀센트가 향할 만한 황무지가 없었다.

초년의 판 호흐

그러나 흐로터베익 어디에서도 가능하지 않은 오락과 위로를 런던은 제공했다. 특히 직장에서 기나긴 하루를 보내고 난 후 밤이면, 뒷골목을 아주 많이 배회했다고 핀센트는 후일 한 친구에게 말했다.

사교적으로 서툴고, 사람과의 접촉을 갈망하며, 어떤 양심의 거리낌도 오래전에 벗어던진 핀센트는 세계의 수도에서 돈으로 사람과 교제하게 되었다. 대부분은 간신히 십 대에 이른 8만 명 이상의 매춘부들이 겨우 열두 살이면 성관계를 허락하는 도시에서 열심히 장사를 했다. 런던에서 핀센트가 자주 가는 지역에서 기회는 풍부했다. "스무 명의 매춘부와 충돌하지 않고는 백 발자국도 걸어갈 수 없다."라고 스트랜드 거리를 따라 걷는 일에 대해 한 방문객은 투덜거렸다. 3000개의 매음 업소와 그보다 한 배 반은 더 많은 커피숍, 끽연실, 무도장, 하나같이 불법적인 상품을 판매하는 '밤집'이 그 일에 종사했다. 게다가 지정된 장소(옥스퍼드, 세인트제임스 광장, 코번트가든)에는 매춘부들이 떼 지어 모여 있었다. 그중 많은 곳이 구필 화랑에서 몇 걸음만 가면 널려 있었다. 겁도 없이 지나가는 사람들에게 다가와 말을 거는 매춘부들의 존재는 방심한 사람들을 불안하게 만들었다. 그들은 아주 많은 이름으로 통했다. 매춘부, 음탕한 여자, 타락한 자매, 창부, 창녀, 매음녀, 타락한 창조물 등으로 불렸다.

핀센트는 그들을 "몹시 사랑하는 여자들"이라고 불렀다.

8월에 테오에게 보낸 편지에서, 핀센트는 용감하게도 새로운 런던 생활을 알렸다. "영혼의 순결함과 육체의 불결함은 동행할 수 있다." 그렇게 감정을 위로해 주는 수단과 더불어, 핀센트는 자신의 유배를 끝내기 위해 새로운 작전을 펼치기 시작했다. 부모님의 호의를 되찾을 수 없다면, 최소한 남동생의 헌신을 이용할 수는 있었다. 그러기 위해서 성적인 방종의 유혹보다 더 나은 방법이 어디 있겠는가?

핀센트도 분명 알았을 테지만 테오가 열다섯 살에 집을 떠난 후부터 도뤼스는 테오의 어두운 수호자에 맞선 싸움을 해 왔다. 대도시인 브뤼셀에는 특별히 유혹거리가 많이 있었지만, 테오가 상대적으로 안전한 헤이그로 직장을 옮긴 후에도(아마도 그의 아버지가 꾸민 일일 것이다.) 헬부아르트로부터는 계속해서 심란한 훈계들이 들려왔다. "마음을 놓지 마라, 암초들을 피해라, 나다니는 사람으로 알려지지 마라." 모두 성관계의 위험에 대한 간접적인 경고였다. 보답 없는 사랑에 테오가 헤이스트의 어두운 골목에서 성관계를 구할 때, 핀센트는 기회를 붙잡았다.

도뤼스가 교양과 순결을 강요하는 반면, 핀센트는 관용과 육체의 쾌락을 설교했다. 핀센트는 "짐승은 나가야 하는 법이다."라고 말했다. 도뤼스가 테오에게 성서와 관련 있는 연감을 사서 적절한 성경 구절로 매일 아침을 시작하라고 권고한 반면, 핀센트는 자신이 뽑은 성서의 가르침으로 맞섰다. "너희는 육체를 따라 판단하나 나는 아무도 판단하지 아니하노라."(「요한복음」 8장 15절) "너희 중에 죄 없는 자가 먼저 돌로 쳐라."(「요한복음」 8장

7절) 그는 테오더러 아버지에게 단호한 태도로 맞서라고 했다.("너 자신의 생각을 지켜라.") 그리고 그리스도 대신에 쥘 미슐레의 말을 인용했다. 그는 인간의 마음에 관한 다른 복음서인 『사랑』의 저자였다. 도뤼스가 그 도시의 야만적인 사건들에 관한 끔찍한 불길한 꿈들로 겁주려고 한 반면, 핀센트는 「분수대 앞의 마가레트」* 같은 이미지로 그를 유혹했다. 유혹 앞에 무력한 미모의 아가씨에 대한 괴테의 몽상을 그린 작품이었다.

카롤리너 하네베익의 마음을 얻기 위해 펼쳤던 행동처럼, 테오의 마음을 얻기 위한 전투에서 핀센트는 모든 설득의 수단을 다 동원했다. 테오에게 매혹적인 젊은 시골 처녀들(그 시대에 죄의식 없는 성을 상징하는 아이콘이었다.)에 관한 그림들과 카미유 코로(그림들만큼이나 정부 때문에 유명했다.)가 그린 초상의 복제화를 보내며 "이 그림들을 네 방에 붙여 두어라."라고 지시했다. 육감적인 여자 나무꾼들을 그린 코로의 그림(「나무하는 여자들」)과 천진난만한 감각과 열광적인 기쁨에 빠져 모닥불 주위에서 춤추는 시골 처녀들을 그린 쥘 브르통의 그림(「사도 요한의 이브」)을 추천했다. 그해 왕립 미술원 전시회의 모든 작품 중에서 유일하게 제임스 티소의 그림만 칭찬했다. 그것은 손에 넣을 수 있을 만한 젊은 여자들을 그린 유행을 좇는 그림이었다.

문학에서는 괴테나 하이네(여점원을 애인으로 두었다.) 같은 독일 낭만주의자뿐 아니라 샤클 생트뵈브 같은 프랑스인들도 끼워 넣었다. 생트뵈브의 소네트는 이상적인 여성을 향한 선정적인 갈망과 자연 앞에서의 경외심을 결합한 것이었다. 또한 "바다같이 깊은 영혼"을 지니고 "젖가슴에 딱 달라붙는 블라우스"를 입은 시골 여자들을 초상화처럼 생생하게 묘사한 아르망 실베스트르, 애인에게 버림받은 자("올해 나는 비탄에 잠기리라. 내가 사랑한 그녀가 나를 사랑하지 않았기에.")에 관한 소설가이자 계관 시인인 에밀 수베스트르도 포함되었다. 또한 낭만적 고뇌의 화신인 알프레드 드 뮈세는 조르주 상드와의 폭풍 같은 연애사로 유명했다.

핀센트가 동생에게 늘어놓는 흥분된 주장은 이내 전면적이고 강박적인 공격으로 확대되었다. 성적 방종에 대한 옹호는 끄트머리에 있을 뿐이었다. 그의 훈계들은 확대되어 결국 애인과 가족, 우울증과 동경을 포함하게 되었다. 깊어 가는 소외감에 빠져 있는 그를 괴롭히는 주제들이었다. 설득하고자 하는 열정이 너무나 강렬해서 편지만으로는 그 열정을 담을 수 없었다. 1875년 초, 그는 테오를 위해 앨범을 구입하여 이런저런 작가들의 작품에서 베껴 쓴 장문의 글로 빈 페이지들을 채우기 시작했다. 모두 자그맣고 말끔하고 실수 없는 필기체로 적었다. 첫 번째 앨범의 모든 페이지를 다 채우자, 또 한 권을 사서 밤이 이슥하도록 가스등 불빛에 의지하여 베껴 쓴 글들로 채워 나갔다.

이렇게 열띤 합창이 얼마만큼이나 핀센트의 편지 속으로 스며들었는지는 알 수 없다. 1874년

* 아리 스헤퍼르의 1852년 작품.

8월부터 1875년 2월까지 6개월 동안, 핀센트가 테오에게 편지를 보냈다는 증거는 분명히 있지만, 남아 있는 편지는 없다. 핀센트가 펼친 노력 중에 남아 있는 것은 색종이로 장정한 작은 앨범 두 권뿐이다. 100쪽 이상을 채우고 있는 일흔세 개의 표제어는 1874년 겨우내 그의 탄원이 얼마나 깊고 필사적이었는지 증명해 준다. 그것은 핀센트가 상상하기에 레이스베익으로 가는 길에 맹세했던 특별한 동맹을 되살리자는 호소였다.

10월에 핀센트와 부모의 전쟁은 노골적이 되었다. 그는 거의 두 달 동안 집에 편지를 쓰지 않았다. 전례 없이 가족의 의무를 이행하지 않은 것이다. 그가 11월에 어머니의 생일에도 편지를 보내지 않자, 그의 침묵에 대한 적의는 노골화되었다. 아나는 절망했다. "핀센트가 편지를 쓰지 않으려 하는구나. 중요한 날에도 말이다. 아아, 테오야! 그것이 우리에게 얼마나 큰 고통을 불러일으키는지 모를 거다." 아무 소식이 없자, 그의 부모는 최악의 일을 상상했다. 그들은 뭐가 문제인지에 대해서 수많은 추측을 했다. 제대로 식사를 못 하는 건 아닌지 충분히 바깥출입을 안 하는 건 아닌지(그가 좀 더 유복한 사람들과 어울려야 한다고 했다.) 너무 많은 시간을 홀로 보내는 건 아닌지 런던 공기가 악영향을 끼친 건 아닌지 걱정했다. 그가 좀 더 책을 읽어야 한다는 주장까지 했다.("독서는 주의를 환기해 준단다.") 그가 교회에 나가는 것을 관뒀을까 봐 걱정하면서 어머니는 행복하게 해 주시려는 신의 계획에 협조하지 않는

큰아들을 비난했다.

침묵이 10월까지 이어지자, 부모는 점점 더 암울한 추측을 하면서, 문제가 좀 더 심각해질 가능성에 직면했다. 그들이 쓴 편지에 처음으로 그런 모습이 드러났다. "가엾어라, 큰애는 문제를 쉽게 넘기지 못해. ……현재의 우리 모습에 만족하지 못하면 불행한 때를 겪게 마련이야." 11월의 어느 날, 센트 백부가 헬부아르트를 방문하자 쌓여 있던 도뤼스와 아나의 근심들이 쏟아져 나왔다. 그 후 얼마 안 가서, 핀센트는 구필의 '신사들'에게서 잠시 파리로 가 있으라는 말을 들었다.

핀센트는 격분했다. 가족적인 관례에 따르면 부모에게는 완곡하게 표현하고 부정적인 감정을 억누르며 부모의 말은 틀림없다고 여겨야 했으나, 핀센트는 그 관례를 산산이 부서뜨리는 분노의 편지들을 퍼부었다. 특히 제 인생에 간섭하는 아버지를 비난했는데, 도뤼스는 이를 부인하기 힘들었다.("나는 백부에게 파리에 대해서 얘기하지 않았다. 백부가 나에게 얘기한 거다."라고 도뤼스는 주장했다.) 사실 핀센트의 전근이 알려지기 딱 2주 전에 도뤼스는 센트와 그의 동업자인 레옹 부소를 만났고, 핀센트가 그 소식을 듣기도 전에 그 일을 테오에게 알렸다. 센트 백부가 "핀센트가 '중심지'에서 일하면서 파리 상점이 보유한 것들에 좀 더 익숙해지기를 바랐다."라는 아버지의 주장을 핀센트는 믿고자 애썼다. 그러나 마음속은 계속해서 끓어오르며, 오래된 깊은 불만의 존재를 확인했다. 그는 웰윈에 있는 누이에게 들러 작별 인사를 하는

대신에 여행 가방을 돌려 달라는 무뚝뚝한 짧은 편지를 보냈다. 파리의 수소, 심지어 출발 날짜까지 알리기를 거부해서, 핀센트의 부모는 어쩔 수 없이 테오에게 전해 들어야 했다.

핀센트는 10월 26일에 배를 타고 프랑스로 갔다. 헬부아르트의 부모들은 기다림과 희망에 대한 익숙한 태도를 취했다. "우리는 낙심하고 싶지 않다."라고 주장했다. "이번 전근에 신의 역사하심이 핀센트를 우리와 신과 그 자신에게로 다시 이끌고 그를 다시 행복하게 해 줄 것"을 간절히 기도했다. 그러나 겨울이 엄습하고 핀센트가 변함없이 말을 아끼자, 더 암울한 때에는 가족 모두 생각조차 할 수 없던 일을 받아들이기 시작했다. 리스는 핀센트가 다시는 예전과 같지 않을지도 모른다고 걱정했고 그를 다시 볼 때까지는 오랜 시간이 걸리리라고 예상했다. 도뤼스는 아들의 행동이 천륜에 어긋난다며, 긍정적인 결과를 낼 순 없을 거라고 경고했다. 어머니가 가장 가혹했다. "그 애는 세상과 사회로부터 자기 속으로 물러나 버렸다. 우리를 모른 척하지. ……그는 이방인이야."

이는 핀센트가 가족의 호의를 잃는 전형적인 패턴이었다. 누이의 일자리를 찾기 위해 그가 보인 행동은 쾬데르트 목사관이라는 잃어버린 천국에서 정당한 제자리를 되찾기 위해 펼친 수많은 노력의 첫 번째일 뿐이었다. 그가 목사관으로부터 더 멀리 표류할수록 천국에 대한 기억은 더욱더 확대되었다. 런던의 밤 세계로 외로이 움츠러든 것 또한 심한 죄책감과 자책감

속으로의 무수한 전락 중 첫 번째 것이었다. 문학과 예술에 관한 훈계는 테오를 부모에게서 떼어 놓음으로써 자신의 고립된 상황을 역전해 보려는(그리고 부모에게 반격을 가하려는) 많은 노력 중 첫 번째 것이었다. 일시적으로 파리에 전근을 가게 된 데 대하여 아버지에게 터뜨린 분노는 결국 본인을 더욱 소외시킬 상처 입은 분노의 수많은 폭발 중 첫 번째 분노였다.

그 패턴은 거의 즉각적으로 되풀이되었다. 성탄절이 다가오면서 가족적인 분위기에 압도되어 핀센트는 결국 침묵을 깨뜨렸다. 그의 부모는 최근의 폭풍우를 일시적인 기분으로 치부하며 상냥하게 대응했고 성탄절 날 가족의 재회를 위해 열심히 계획을 세웠다. 일과 날씨 때문에 늦어져, 핀센트는 동화같이 성탄절 전날 밤에 극적으로 막판에서야 파리에서 집으로 날아갔다. "그날 밤 눈 덮인 포플러 사이에 있는 마을과 뾰족탑의 불빛과 더불어 헬부아르트가 얼마나 멋져 보였는지 모른다."라고 회상했다. 별이 총총한 달빛 비치는 밤에 무개 마차를 타고서 집으로 돌아가던 일은 이내 신비로운 추억이 되었다.

1월에 영국으로 돌아가 그는 일과 의무에 다시 전념했다. 여섯 달 동안 무뚝뚝한 내용으로 일관했던 그의 서신에는 이제 자회사의 새로운 화랑(그가 파리에 있는 동안 개장했다.)과 복제화가 아닌 진짜 그림을 팔 가능성에 대한 흥분이 넘쳐흘렀다. "우리 화랑은 이제 준비가 되었고 아주 아름답단다. 우리한테는 뛰어난 그림들이 좀 있다."라고 테오에게 자랑했다. 부모에게도

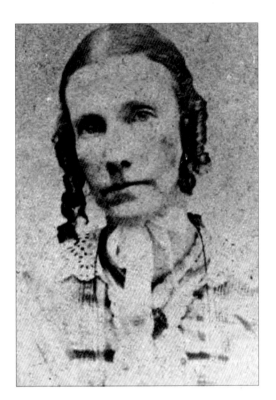

어설라 로이어와 유지니 로이어

패기로 가득 찬 편지를 썼다. 누이인 아나는 런던에서 만난 큰오빠가 아주 좋아 보였다고, 잘 먹고 옷차림에 신경 쓰는 것 같았다고 보고하여 부모를 안심시켰다.

핀센트는 어머니의 생신은 놓쳤지만 2월에 있던 아버지의 생신은 놓치지 않았고, 도뤼스의 기록에 따르면 핀센트의 생일 축하 인사에는 진한 감정이 넘쳐흘렀다. 핀센트는 용돈을 부쳐 드렸고 그의 부모는 그 돈으로 사진을 찍어서 자식들에게 복사물을 보낼 수 있었다. 그 계획은 사진을 주고받는 일에 대한 가족적인 관심사가 최고에 이르러 있음을 표시할 뿐 아니라 초상화에 대한 강박 관념을 처음으로 희미하게 암시한 것이었다. 그 강박 관념은 결국 핀센트를 예술적 표현의 미개척지로 데려갈 터였다.

3월에 핀센트는 구필 화랑의 상사들을 설득하여 테오를 헤이그에서 런던으로 전근시켜 함께 있고자 했지만 실패했다. 그는 결의를 빛내며 편지에 적었다. "정말로 너를 여기에 데려오고 싶구나. 언젠가는 그렇게 되어야 해."

하지만 핀센트도 그의 가족도 그렇게 쉽사리 과거로부터 빠져나올 수는 없었다. 그들의 완벽했던 성탄절은 도뤼스가 다음과 같은 사실을 알리며 그늘이 드리워졌다. 핀센트의 징병 대체자를 위한 마지막 보수 지급일이 다 되어서, 가족이 다시 경제적 위기에 빠졌다는 것이었다. 리스는 핀센트가 고향 집에 있을 때 아버지는 아들의 상냥한 말과 순수한 생각에 조금도 주의를 기울이지 않았노라고 회상했다. 그녀는 "한 번이라도 아버지가 오빠의 얘기에

귀를 기울였다면, 오빠에 대해서 달리 생각하게 되었을지 모르겠다."라고 한탄했다. 그리고 새해가 시작되며 핀센트가 가족과 의무에 다시 열성적으로 전념하긴 했어도 불규칙하게 짧막한 편지를 보내어 부모를 계속 걱정시켰다.

직장에서 핀센트의 새로운 열정도 헤이그 이후로 그를 괴롭혀 온 문제들, 즉 사교적 예의와 영업적 자질의 부족을 숨기지 못했다. 새로운 화랑 개막전이 다가오면서, 핀센트의 결점은 지점장인 오바흐에게 점점 더 확연해진 것이 틀림없다. 관계는 나빠질 대로 나빠졌고 둘은 노골적으로 언쟁했다.(나중에 핀센트는 오바흐의 '물질주의'와 편협함을 화내고 비웃으며, 그가 돌았다고 했다.) 다시 한 번 핀센트가 그 일에 맞지 않는다는 불평이 구필 화랑에 돌기 시작했고, 핀센트는 "나는 지금 많은 사람이 생각하는 나와 다른 사람이다."라고 지레 앞서 부정함으로써 오명을 인정하는 꼴이 되었다.

5월 중순 새로운 화랑의 개막전이 열리기 겨우 며칠 전, 핀센트는 파리로 근무지를 옮기게 될 거라는 얘기를 들었다. 그 전근에는 또다시 '일시적'이라는 딱지가 붙었지만, 다음과 같은 메시지는 틀림없었다. '신사들'이 그에 대한 모든 확신을 잃어버렸다는 것이다. 그의 자리는 어느 영국인이 대신할 터였다. 그는 돌아갈 일이 없을 것이다.

헬부아르트에서 그의 부모는 최악의 경우에 대비했다. 도뤼스는 "그 때문에 핀센트가 너무 다치지 않기를 바란다."라고 속상해했다. 테오는 리스에게 보내는 편지에서 "핀센트 형을 동정해

줄 가까운 사람이 아무도 없다."라고 걱정했다.
또한 "(누구도) 형이 마음속으로 무슨 생각을
하는지 모르고…… 형이 선의를 보여도, 아무도
그를 신뢰하지 않는다."라고 걱정했다. 형과 같은
감수성 풍부한 사람이 어떻게 그렇게 참담하게
전복된 상황에 대응할 수 있겠는가?

마침내 파리에서 편지가 도착했다. 도뢰스는
그것을 이상한 편지라고 했는데, 이유는
설명하지 않았다. 이는 아마도 핀센트가 부모를
위해 네덜란드어로 옮겨 동봉한 시 「유배」
때문이었을 것이다.

그를 쫓아내는 것이 무슨 소용 있나
이 해안에서 또 다른 해안으로……
그는 사랑하는 나라의
고독한 아들이다.
고향 땅을 주자
고향 땅을
그 가엾은 유배자에게.

그 편지를 읽은 후, 도뢰스는 열정과
노력이 핀센트를 지나치게 자극했던 것
같다고 희망적으로 말했다. 그러면서도 좀 더
암울한 설명을 참을 수 없었다. 그는 테오에게
털어놓았다. "우리끼리 얘기다만 몸에든
마음에든 병이 생긴 것 같구나."

7

그리스도를
본받아

파리는 몹시 떠들썩했다. 때는 1875년
겨울이었고 미술계는 반항적인 젊은 화가 집단의
공격을 받고 있었다. 그들은 스스로를 소시에테
아노님(익명의 공동체)이라고 명명했지만,
반대자들은 '인상주의자'와 '광인' 등 부정적인
딱지를 붙였다. 새로운 방식으로 세상을 보아야
한다고 주장했다. 그러면서 그들의 선명한
색깔과 자유분방한 붓질이 이미지를 더 과학으로
포착한다는 기발한 주장을 했다. 그리하여 "가장
기민한 물리학자라도 그들의 분석에서 아무런
결점을 찾을 수 없었다."라고 그들을 지지했던
소수의 비평가들 중 한 명은 적었다. 그들은
심지어 빛을 '칠해야' 한다고 주장했다. 대신
어두운 그림자의 사용, 물체에 빛의 변화를
묘사하는 전통적 수법은 거부했다. 자신들의
밝고 가벼운 그림을 "보편적 삶의 거울의 작은
파편" 또는 단순히 '인상들'이라고 불렀다.

인상주의가 미술에서 다음 물결을 대표한다는
주장은 파리 미술계에서 야유와 너털웃음만
샀고, 소묘와 조형에 관한 르네상스 양식의
학원과 살롱전의 상업적 주도권에 여전히 많은
투자가 몰리고 있었다. 그들은 새로운 작품을
"죄악, 불합리한 것들, 진흙이 튄 것들"이라고

말했으며, 클로드 모네 같은 급진주의자들이 미에 대한 전쟁을 지휘한다고 비난했다. 신문 논설위원들은 분노하여 새로운 작품을 "그림물감 상자를 쥔 원숭이"의 작품에 비유했으며, 《피가로》는 "완전히 미친 짓, 소름 끼치는 참상"이라고 호통쳤다.

1875년 3월 결국 폭풍우가 들이닥쳤다. 돈이 절실했던, 모네와 르누아르를 포함하여 최근에 등장한 일단의 화가들이 본인들의 논쟁적인 작품들을 파리의 중추적인 경매장인 오텔드루오에 내놓았다. 그 사건은 폭동에 가까운 분노의 불꽃을 일으켰다. 관객들은 작품과 화가를 향해 모욕을 퍼부어 댔다. 경매에 부치려고 작품이 나올 때마다 야유했다. 그러고 나서 작품이 푼돈에 팔리면(모네의 한 풍경화는 50프랑에 팔렸다.) 비웃으며 환호했다. "그건 그림틀 값이오!"라는 소리도 나왔다. 경매인은 격분한 군중이 자신을 "정신 병원으로 데려갈까 봐" 겁났다며 "그들은 우리를 지적 장애아처럼 취급했소!"라고 회상했다. 일이 너무 험악해져서 주최인은 경찰을 불러 그 혼잡이 주먹싸움으로 번지지 않게 막아야 했다.

그리고 두 달 후 핀센트가 파리에 도착했다. 그때쯤 격렬한 회오리바람은 편협하고 수다스러운 미술계의 모든 구석까지 퍼져 있었다. 몽마르트르(이곳에 핀센트는 아파트를 구했다.)의 브라세리*를 채운 젊은 화가들과 화랑에 종사하는 사람들은 오로지 그 얘기만

했다. 폭풍우의 핵심에 있는 화가들은 거의 밤마다 카페(처음에는 '게르부아', 나중에는 '누벨아테네')에 모였다. 그 카페들은 핀센트가 일하는 샤탈 거리의 구필 화랑에서 겨우 몇 블록 떨어져 있었다. 핀센트의 아파트에서 멀지 않은 물랭드라갈레트에서 르누아르는 이젤을 세우고 나무들 아래 얼룩진 빛 속에서 춤추는 연인들을 그렸다. 매일 밤 핀센트의 방에서 몇 분만 걸어가면 나오는 연예장이나 나이트클럽, 또는 젊은 무희들이 자주 등장하는 싸구려 교외 카페에서도 사생첩을 든 드가를 볼 수 있었다.

구필의 다른 상점 쪽으로 핀센트가 자주 다니던 길은 르누아르와 마네의 작업실을 지나치는 길이었다. 1875년 살롱전이 마네의 작품 하나를 거절했을 때, 그는 자기 작업실로 와서 직접 보라고 대중을 초대했다. 그리고 무수히 많은 사람들이 보러 갔다. 오페라 대로의 구필 상사 근처에는 뒤랑뤼엘 화랑의 현수막이 인상주의자들의 말 많은 최근 작품들을 보러 오라고 유혹했기에 사람들은 그냥 지나치기 힘들었다. 드가가 허물없는 평범한 삶을 절묘하게 표현한 「목화 거래소」나 모네가 새빨간 기모노를 입은 아내를 묘사한 그림들이 거기 걸렸다. 6월에 핀센트는 불명예스러운 경매 사태가 벌어졌던 곳, 오텔드루오 경매장을 방문했다. 그곳은 몽마르트르 대로의 구필 상사에서 멀지 않았다. 핀센트는 그곳을 여러 차례 방문하면서 틀림없이 폴 고갱이라는 젊은 주식 중개인(그리고 초기 인상주의 회화 수집가)을 지나쳤을 것이다. 고갱은 근처의 증권

* 알코올음료도 판매하는 레스토랑.

초년의 판 호흐

거래소에서 일하며 여가 시간에 그림을 그렸다.

그러나 그 아무것도 핀센트의 마음에는 각인되지 않았다. 주변에서 온통 탁탁 튀는 논쟁, 점심시간의 잡담과 술집에서 벌어지는 말싸움, 성난 비평과 거기에 자극받은 옹호, 이목을 끄는 심란한 이미지들과 그 열광에도 아랑곳 않고, 핀센트는 파리에서 보내는 동안 인상주의나 그 옹호자들에 대해서 한마디도 한 적이 없었다. 10년 후 동생이 핀센트에게 "새로운 화가들"에 대한 관심을 끌려고 했을 때도 "그 그림들 중 어떤 것도 보지 못했다."라고만 대답했다. 1884년에 보낸 편지에는 "네가 '인상주의'에 대해 해 준 얘기로는 그 정체가 별로 명확하지 않구나."라고, 낯선 용어에 인용 부호를 썼다.

핀센트는 어디 있었단 말인가? 어떻게 그가 일하던 화랑, 그가 식사하던 카페, 그가 읽던 신문, 그가 걷던 거리에서 벌어지던 말과 이미지 전쟁을 무시할 수 있었을까? 어떻게 그토록 단절되어 있었을까? 그 대답은 그가 파리에 도착한 후 부모에게 보낸 '기묘한' 편지만큼이나 단순했다. 핀센트는 종교에 귀의했다.

목요일 저녁마다 그리고 일요일에는 두 번, 순례자들이 런던 남부의 메트로폴리탄 태버내클 교회에 모여들었다. 수천 명씩 몰려오는 바람에 거리 사방이 막혔다. 순례자들은 동굴 같은 음악당을 채웠고, 이어 마당으로 넘쳐 났고 소리가 닿을 수 있는 데까지 들어섰다. 순례자들은 런던이나 교외 지역은 물론, 멀리 캘리포니아와 오스트레일리아에서도 왔다.

대부분 새롭게 부상하는 계층이었다. 판매원과 소매상인, 관료와 주부였다. 다시 말하자면 무미건조한 현대의 삶에서 탈출을 열망하는 소외된 부르주아들이었다. 일부는 열정에서, 일부는 환상에서, 일부는 호기심에서 탈출을 열망했다. 그러나 그들이 몰려든 이유는 모두 한 가지 때문이었다. 찰스 해던 스퍼전의 설교를 듣기 위해서였다.

1874년부터 1875년 겨울에 그 순례자 중에는 고독한 네덜란드인 핀센트 판 호흐가 있었다.

로이어 가족을 떠난 후, 핀센트는 스퍼전 예배당의 으리으리한 코린트 식 주랑(朱廊) 현관에서 겨우 몇 블록 떨어져 있는 하숙집으로 이사했다. 그 침례파 목사는 빅토리아 여왕 시대의 영국 전역을 사로잡았다.(빅토리아 여왕 자신이 변장한 채 예배에 참석했다는 소문도 있었다.) 스퍼전은 오랫동안 세인의 주목을 받으며, 약관에 선풍적 인기를 끄는 청년 목사로 성장했고, 마흔 살에는 종교계 거물이 되었다. 그의 제국은 대학, 고아원, 광대한 도서관도 아울렀다. 그러나 그가 이룬 성공의 핵심은 여전히 그가 뉴웡턴에 자신을 위해 세운 당당한 1인용 단상에서 매주 세 번씩 하는 설교였다. 권투 경기장 크기의 가로장이 쳐진 그 단상은 4000명 이상의 경배자가 이룬 숭배의 바다 한가운데 세워져 있었고, 거기서 스퍼전은 "가장 낮은 곳으로부터 사람들을 들어 올리고 슬픔이 있는 곳에 기쁨을 가져다준다."라는 구원의 약속을 설교했다.

스퍼전은 둥글넓적한 얼굴에 수염이 난,

뚱뚱하고 친근한 사내였다. 그는 친척 어른 같은 친근감과 활기를 띠고 무대를 누비며 '상식'을 전했다. 모든 이가 깜짝 놀랄 만큼 신을 친밀하게 불렀다. 그리스도의 참된 인간성을 설교했다. "그리스도를 당신의 가까운 친척으로, 당신 뼈 중의 뼈요, 살 중의 살로 느끼시오." 그는 핀센트의 아버지처럼 겨자씨와 씨 뿌리는 사람, 타락한 양에 대한 비유를 사용하며 은유에 은유를 더했다. 가족에 대해 자주 이야기했고 그리스도를 무조건적인 부성애의 전형이라고 일컬었다. 잘못 보낸 자신의 젊은 시절을 예로 들며 신보다(또는 자기 아버지보다) 관대한 이는 없음을 입증했다.

그 메시지는 집에서 멀리 떨어져 있는 고집스럽고 자책감에 빠져 있는 젊은이에게 완벽히 와 닿았다.

그러는 사이에 케닝턴로드 근처 작은 방에서 핀센트는 또 다른 순례에 나섰다. 그가 완벽히 편안하게 느끼는 유일한 나라를 통과하는 내적인 여행이었다. 그 나라는 책이었다. 역사가 피터 게이가 붙인 별명처럼, 당시는 "충고의 시대"였으며, 번민하는 부르주아들이 사회적·과학적·경제적 격변으로부터 피난처를 찾아 자신들 세계에 다시 마법을 걸어 줄 책으로 향하는 때였다. 핀센트도 마법을 원했다. "지금 엄청나게 읽어 대고 있다." 믿음에 굶주렸지만, 어린 시절의 믿음의 원천으로부터 소외된 그는 모든 방향으로 손을 뻗었다. 시집과 묵직한 철학서, 자연 소개서와 자기 계발서, 조지 엘리엇의 소설에서부터 어리석은 모험 소설,

육중한 역사서와 최근의 유행하는 전기까지 뻗어 나가며 점점 더 문자 세계에서 신비의 새로운 원천을 탐색했다.

그의 첫 번째 안내인은 새로운 장르의 대가인 쥘 미슐레였다. 미슐레는 자연사와 동물 세계에 관한 개성적인 책으로 핀센트의 상상력을 사로잡으며, 어린 시절에 『새』와 『곤충』 같은 책으로 새 둥지와 곤충을 수집하던 이를 매혹했다. 성과 사랑(그중에서도 특히 혈통에 대하여 미신적인 강박 관념을 지녔다.)에 대하여 열광적으로 애국적이고 별난 지침서들은 핀센트를 사로잡았고, 이전의 낭만적이고 성적인 풍파를 이겨 내도록 도왔다.

그러나 미슐레는 우선 역사가였다. 그 프랑스인이 저술한 광범위한 역사서 몇 권을 통해 핀센트는 위기에 처한 신앙의 바닷속으로 더 깊이 들어갔다. 미슐레는 벗이었던 빅토르 위고가 소설을 쓰듯 역사를 썼다. 힘이 넘치는 화법과 원대하고 화려한 수사, 웅대한 비전을 지니고 있었다. 미슐레의 역사서 속에서, 핀센트는 처음으로 기독교에서 해방된 세계와 만났다. 그것은 신이 아니라 인간이 역사를 창조한 세계였다. 인간 정신의 결정론만이 유일하고 참된 결정론인 세계였다. 불안하지만 무신론적인 세대에 완벽하게 맞아떨어지는 메시지 속에서, 미슐레는 인간 역사에서 그리스도의 삶보다 프랑스 혁명이 중요한 일이라고 옹호했다. 운명론에 대한 자유의 궁극적 승리이자, 죽음에 맞선 삶의 승리라는 것이었다.

종교적 열정으로, 핀센트는 1789년 프랑스 혁명에 대한 연구에 전념했다. 역사적 설명뿐 아니라 그 잊을 수 없는 시절에 영감을 받은 소설들도 읽었다. 그 시대를 생생하게 환기하는 미슐레의 역사서와 디킨스의 『두 도시 이야기』 같은 멜로드라마적인 소설의 조합은 핀센트의 향수 어린 상상력의 공감을 얻었다. 죽을 때까지 그는 이 잃어버린 자유와 형제애의 천국을 그리워했고, 그것을 되찾을 수 있으리라 믿었다.

1874년 말 파리로 첫 번째 전근을 가 있던 동안, 그는 프랑스 혁명의 영광에 대한 찬양에 그림들을 덧붙였다. 특히 붉은 모자 쓴 어느 젊은 혁명당원의 초상은 "형언할 수 없이 아름답고 잊을 수 없는" 감명을 주었다. 그는 그 속에서 그리스도의 얼굴을 보았다. 격변기적 특징이 새겨진 얼굴을 보았다. 1875년 런던으로 돌아가자, 그는 케닝턴로드에 있는 하숙집에 그 그림의 복제화를 헌신의 상징물인 양 걸어 놓았다. 앞으로 오랜 세월 동안, 그는 희망과 구원의 약속에 대한 상징으로서 복제화를 거듭 환기할 터였다. "그 그림에는 부활과 삶의 정신이 들어 있다."

그는 또 다른 프랑스인 역사가인 이폴리트 텐의 책도 읽었다. 과학과 종교를 조화하고자 하는 텐의 시도를 보며 핀센트는 쾬데르트 목사관의 진리들로부터 더 멀어질 조짐을 보였다. 텐에게 종교란 보이지 않고 알 수 없는 것에 대한 인간의 연약함이 유치하게 투영된 산물일 뿐이었다. 사람은 오로지 관찰이나 경험 가능한 것만을 진정으로 알기 때문에 과학적 사고방식만이 유효하다고 텐은 주장했다. 인간은 증언과 분류 이상은 결코 할 수 없다고 했다. 항상 무한한 것의 위로를 열망하고 시적인 과잉과 낭만주의 문학의 도덕적 감상성에 끌렸던 핀센트는 초월적 진실에 대한 텐의 경멸을 거부한 것 같다. 그러나 다른 점에서, 텐의 사고는 핀센트같이 문학적이고 내향적이며 사회적으로 잘 적응하지 못하는 사람에게 구제 수단 같은 것을 제공했다. 텐은 내적 현실이 외양보다 중요하다고 주장했다. 그리고 개인적 반성(미지의 것과의 격렬한 개인적 투쟁)만이 삶의 궁극적인 수수께끼를 진정으로 이해할 수 있게 이끌어 준다고 했다. 진실과 미에 대한 모든 개념, "무한한 것에 대한 (모든) 암시"는 이러한 격렬한 고독에서 도출되었다고 했다.

핀센트는 또한 토머스 칼라일의 난해한 주장과 멋진 언명 속에서 위안을 찾았지만, 칼라일은 정도에서 벗어나 자기 신앙을 재건한 또 한 명의 낭만주의자였다. 칼라일에게는 순례자가 되는 것, 의심과 싸우는 것, 낡은 신념을 거부하고 "보이지 않는 세계"에서 새로운 통찰력을 추구하는 것이 인간의 운명이었다. 칼라일의 독특한 사고는 틀림없이 핀센트에게 특별한 반향을 불러일으켰을 것이다. 칼라일은 낡은 신념을 버리는 것을 누더기 옷을 벗어 버리는 데 비유했다. 핀센트처럼, 칼라일의 저서 『의상 철학』의 주인공은 목가적인 어린 시절의 고향에서 쫓겨나 가족과 멀어졌으며, 우정도 실패하고 애인에게도 퇴짜당한 채, 홀로 ("저 괴로운 수백만 사람 중에서 하나의 외로운

영혼") 세상과 직면해야 했다. 고통과 자기 회의의 위기를 경험한 후, 그는 새로운 믿음 속에서 그리스도처럼 다시 태어난다.

마찬가지로 핀센트가 열심히 탐독했던 칼라일의 저서 『영웅들에 관하여』에서, 칼라일은 그리스도와 같은 삶을 산다는 것이 어떤 의미인지 충분히 탐구했다. 예수는 "가장 위대한 영웅"일 수도 있지만, 여러 영웅 중 한 명일 수도 있다고 했다. 영웅이란 (마호메트나 루터 같은) 선지자 또는 (나폴레옹 같은) 군주일 수도 있지만, 단테나 셰익스피어, 괴테 같은 시인일 수도 있었다. 화가일 수도 있었다. 칼라일의 말에 따르면, 그들을 영웅으로 만드는 것은 그들이 세상에 끼친 영향이 아니라, 그들이 세상을 '보는' 방법이었다. 칼라일의 구절들은 쥔데르트 출신으로 개천 둑에서 세상을 응시하던 이의 가슴을 데워 주었을 것이다. 그 구절들 속에서 칼라일은 모든 영웅 시인들에게 특별한 비전을 요구했다. "사물의 고독"을 알아보기 위한 힘, 그들의 "내적인 조화"를 이해하기 위한 힘이었다. "우리가 마음과 눈을 열면, 모든 별들 사이로, 모든 풀잎들 사이로, 신이 보이지 않겠는가?"

칼라일의 영웅은 또한 전혀 모범적이지 않았다. 핀센트처럼 자기 회의와 실의에 맞서 싸웠다. 칼라일의 단테는 "별 볼 일 없고 방랑하며 슬픔에 잠긴 사내"였다. 그의 셰익스피어는 "깊은 물에서 나아가고, 죽을힘을 다해 헤엄치느라" 많은 세월을 보낸 애처로운 인간이었다. 그의 영웅들은 인습에 사로잡힌 행동의 "부드럽게 다듬어진 태도"에 신경 쓰지 않았다. 그들의 특이함 때문에 타인, 심지어 가족조차 그들의 참된 진가를 알아보지 못했다. 칼라일은 가족에게서 소외되고 세상으로부터 내침을 당한, 결점 있고 관습을 좇지 않는 젊은이라도, 마음의 성실함과 모든 것을 보는 맑은 눈만 있으면 자신 속의 신성(神性)을 발견할 수 있다고 보증했다.

핀센트에게, 이것은 궁극의 위안, 즉 그리스도와 일체감을 느끼게 해 주었다. 고통을 씻어 주고 외로움을 영웅화해 줄 뿐 아니라, 독실한 체하는 아버지의 비난을 물리쳐 주었다. 또한 용서와 구원의 약속을 제공했다. 즉 방랑하는 유배 생활이 끝난 것이다.

그러나 참으로 핀센트가 구세주와 일체감을 느끼게 해 준 것은 그해 겨울에 읽은 또 다른 책이었다. 너무나 확실히 느낀 나머지 오랜 세월 후에도 열에 들뜬 그의 정신으로부터 망상을 불러일으키며 강력하게 솟아 나올 인상이었다. 그 책은 바로 『예수의 생애』다. 기독교의 탄생에 관하여 에른스트 르낭이 진실하게 기술한 것이다. 핀센트의 상상력에 르낭의 전기가 미친 영향은 아주 커서 1875년 2월에 그는 테오에게 겨우내 노예처럼 매달려 있던, 시들을 베껴 쓴 앨범과 함께 그 책을 보냈다. 구교적인 프랑스에서 특히, 그리스도가 단순히 필멸의 존재였다는 것, 성체(聖體)는 그저 하나의 은유이고 기적은 단지 미신에 사로잡힌 정신의 망상일 뿐이라는 르낭의 주장은 논쟁의 불바람을 일으켰다. 그러나 『예수의 생애』와 흐로닝어르의

성서적 인문주의의 영향 아래서 자라난 네덜란드 신교도 핀센트는 그러한 주장에서 아무런 놀랄 만한 것도 발견하지 못했다. 그를 사로잡은 것은 자신을 탐구하는 한 인간에 대한 르낭의 생생한 초상이었다.

핀센트처럼, 르낭의 예수는 '지방민', 즉 자연에 예민하게 공감하는 갈릴리인으로, 자연 속에서 종종 위로를 찾았다. 많은 형제들과 누이들의 맏이였지만 결혼하지 않은 채 가족을 멀리하고 혈연보다는 "사고의 유대"를 가치 있게 여기게 되었다. 핀센트처럼, 르낭의 예수는 변덕스러운 사람이었다. 분노에 가슴이 찢어질 듯하다가, 미칠 듯한 열광에 사로잡혔다가, 우울함으로 꼼짝 못하게 되곤 했다. 그는 심각하게 흠 있는 '인간'이었다. 방해물은 그를 짜증나게 했다. 그는 쉴 새 없이 언쟁했고, 제 삶을 점점 더 위선적이고 편협한 세력과의 싸움으로 보았다. 고립되고 배척당하면서, 예수는 인습을 경멸했고 자기 시대의 사회적 교양을 곧잘 무시했다. 르낭에 따르면 예수는 "그를 고통스럽게 하고 그를 저버린 세계와 접촉"한 것이다. 마지막에 예수는 "살아가고 사랑하며 보고 느끼는 기쁨을 (완전히) 잊어버렸다."

그러나 이러한 고뇌와 시련은 최후의 구원을 향해 필요한 여정일 뿐이었다. 구원은 문자 그대로 그리스도의 부활이 아니라(핀센트는 그리스도의 수난에 관심을 보인 적이 결코 없었다.) 새로운 삶, 어느 여행의 끝으로 향하는 길을 가르쳐 주는 것이다. 인류에게 최종 목적지는 약속되어 있는 유토피아, 미슐레의 묵시록적 대변혁의 완성이었다. 예수처럼 거절당한 자들, 즉 핀센트 같은 이들에게 그 목적지는 영혼 속 장소였고 그곳에서 그들은 마침내 위로와 가족을 찾았다.

1874년에서 1975년 사이 겨울과 봄 내내, 이러한 생각들이 케닝턴로드의 고독한 작은 방에서 반짝거렸다. 핀센트의 부모는 그가 가끔 짤막하게 보내는 편지 속에서 그러한 생각을 슬쩍 눈치챘을 뿐이다. 성탄절에 리스는 핀센트의 순수한 생각들에 경탄했다. 2월에는 아버지조차 아들의 생일 축하 서신에서 몇몇 "선한 생각"을 알아챘다. 그 반년 동안 오간 편지들은 소실되었지만, 그 편지들 속에서 핀센트가 이러한 생각들을 테오에게 쏟아부었음은 거의 확실하다. 텐과 칼라일, 르낭의 책에서 발췌한 구절들을 테오를 위해 만들고 있던 시첩에 열심히 덧붙이면서, 귀여운 연애시와 무거운 철학적 사색 등 어울리지 않는 파스티셰*를 창조했다. 여기에 그의 조울병적인 정신세계는 완벽하게 반영되었다. 핀센트는 최고로 심원한 사상과 가장 천박한 감상적인 생각을 똑같이 편안하게 받아들였다.(이러한 융통성은 훗날 그의 미술에서 중요한 요소다.) 단순한 믿음을 품으라는 스퍼전의 친척 어른같이 자상한 권고에 감동받았고, 칼라일의 이해하기 힘든 "무한한 신성"과 르낭의 논쟁적인 그리스도

* 그림 등에서 여러 스타일을 혼합한 작품을 말한다.

또한 포용했다.

그러나 핀센트가 파리에 왔을 때쯤 팁을 찾고자 하는 탐구는 하나의 지령으로 변해 있었다. 즉 "하느님을 두려워하고 그의 율법을 지켜라."였다. 그는 1875년 여름에 테오에게 그리 명하며 "이는 인간의 온전한 의무"라고 했다.

격렬하게 뒤바뀌던 핀센트의 사고 속에서 복음에 대한 열정(스퍼전)이 실존적 고뇌(칼라일)를 이긴 것은 그해 봄 순례의 결과다. 그는 영국 해협에 있는 휴양지 브라이턴에 갔다. 1870년대의 영적 부흥을 축하하는 위대한 대회를 위해 전 유럽 복음주의자들이 5월과 6월에 그곳으로 모여들었다. 비록 대회 자체는 놓쳤지만, 수만 명 되는 사람이 복음을 듣기 위하여 모여드는 광경을 본 그는 큰 감동을 느꼈다.

이유가 무엇이었든 간에 변화는 완벽했다. 파리에서, 그는 격렬한 신앙심을 터뜨리기 시작했다. 매일 밤 열렬히 성경책을 읽으며 거기에서 지혜를 얻어 서신들을 채워 나갔다. 그는 수도 생활 같은 수양을 일상에 부과했다. 새벽에 일어나고 일찍 잠자리에 들었는데 이는 오랜 습관과 반대되는 행동이었다. 제 생활을 테오에게 옛날 수도사들의 좌우명인 Ora et Labora(기도와 노동)라고 요약했다. 육식의 즐거움을 피하고 빵("삶의 지팡이")에 새롭고도 신성한 관심을 보였다. 두 가지 모두 닥쳐올 자기 형벌의 불길한 전조였다. 엄청난 속도로 글을 써 내려가며, 가족과 친구들에게 권고의 편지들을 퍼부었다. 서신에는 성서 속 말과 찬가, 영감을 불러일으키는 시, 설교적인 경구가 가득했다. 독실한 아버지조차 거북할 정도였다. 도뤼스는 테오에게 "핀센트는 항상 분위기가 심각하구나."라고 투덜거렸다. 지나침을 언제나 경계했던 아버지는 아들의 새로운 열정이 새로운 천사를 받아들인 사람의 열정이 아니라 옛 악마로부터 달아나는 자의 절망임을 알아보았을지도 모른다. 11월에 핀센트는 테오에게 "오늘 아침 나는 아름다운 설교를 들었다. 뒤에 있는 건 잊어버리고 기억보다 많은 희망을 품으라는 설교였단다."라고 전했다.

과거를 잊어버리려고 돌진하며, 핀센트는 한때 소중하게 여겼던 것들을 거의 모두 포기했다. 어떤 경우는 겨우 몇 달 전 것이었다. 몇 년 동안이나 동생에게 낭만적인 모험을 부추기던 그가 "모든 일에 마음이 흔들리지 않게 주의해라."라고 경고했다. 몇 년간이나 화상으로서 성공하기만을 바랐던 그가 이제는 세속적 성공에 대한 모든 생각을 거부하고 하느님 안에서 풍요로워지기만을 바랐다. 미술 자체를 포기할 지경에 이르렀다. 그는 테오에게 "미술에 대한 느낌을…… 과장할 필요가 없다. 거기에 자신을 완전히 맡기지 마라."라고 주의를 주었다. 칼라일과 텐의 새로운 생각과 씨름하며 겨울을 보내고 나서는 그것들을 모두 '일탈'이라고 무시하며 테오가 너무 깊이 생각하지 못하게 했다. 너무 골몰하면 지식이 믿음을 위태롭게 하기 때문이라고 했다. 반항적으로 불복종하던 어린 시절을 떨쳐 내며, 동생에게 항상 "좁은 길"(아버지로부터 빌려온

표현)로 나아가라고 거듭 명했다. 그리고 오랜 세월 일관성 없게 교회에 다니던 그가 이제 명령조로 엄하게 테오를 지도했다. "일요일마다 교회에 참석해라. 설교가 훌륭하지 않더라도 말이다."

놀라운 반전(테오에게는 확실히 가장 놀라운 일이었을 것이다.)은 핀센트가 오랫동안 옹호해 왔던 미슐레를 거부한 것이다. 11월에 테오는 『사랑』에 대하여 우호적으로 언급하며 편지를 보냈다. 겨우 1년 전에 그의 형이 읽으라고 강권한 책이었다. 핀센트는 즉시 불안해하는 답장("더 이상 미슐레의 글을 읽지 마라.")을 휘갈겨 써서 보냈다. 몇 주 후에는 "내가 가진 미슐레 등의 책을 모두 없애려고 한다. 너도 똑같이 했으면 좋겠구나."라며 염려하는 훈계의 편지를 또 보냈다. 이어서 한 달 후에 "내가 하라고 한 일을 했느냐? 미슐레의 책들을 없애 버렸니?"라고 써 보냈다. 그리고 나서 일주일 뒤에 "네 책들을 없애라고, 당장 그러라고 내가 조언했지. 그래, 그렇게 해라."라고 또다시 편지를 썼다.

왜 이렇게 들볶았을까? 죄책감에 사로잡힌 핀센트의 마음에 미슐레는 성욕과 동의어가 된 것이다. 그 프랑스인의 성적인 저작물을 피하는 것은 성의 유혹을 피하고자 하는 핀센트의 계획에서 꼭 필요한 부분이었다. 성의 유혹은 모든 무방비한 순간 속에 잠복해 있었다.(그의 계획에는 성경 읽기와 저녁마다 친구들을 방문하는 것도 포함되어 있었다.) 핀센트의 융통성 없는 엄격한 열정은 이내 다른 책들에까지 확대되었다. 동생에게 성서를 제외한 어떤 것도 읽지 말라며,

다른 모든 책들을 역겹다고 물리쳤다. 하이네와 울란트 같은 낭만주의자가 위험한 함정이라고 경고했다. "마음을 놓지 마라. ……그것들에 빠지지 말렴." 르낭의 『예수의 생애』에 관해서는 "그 책을 던져 버려라."라고 큰소리쳤다.

1875년 가을 핀센트는 미슐레와 르낭을 비롯한 다른 모든 작가들을 쫓아낸 대신에 그가 새로이 좋아하는 책, 토마스 아 켐피스의 『그리스도를 본받아』를 읽으라고 동생을 압박했다. 금욕적인 생활의 초심자를 위한 이 15세기의 영적인 지침서는 그리스도가 전기의 인물이 아닌 친밀한 벗으로서 생생하게 활기를 띠도록 만들었다. 칼라일이나 르낭의 '영웅'(천년 왕국의 임무와는 동떨어진 인물)과 달리, 켐피스의 예수는 "가슴의 언어"로 독자들에게 몸소 이야기했다. 즉 진실하며, 상식에 맞게, 인간의 나약함에 예민하게 공감하며 이야기했다. 도움말을 주고 간곡히 타이르며 꾸짖고 부드럽게 달랬다. 고전적인 지혜와 중세적 부드러움이 독특하게 조합된 『그리스도를 본받아』는 핀센트의 소외된 영혼을 완벽하게 위로해 주었다. 켐피스의 예수는 "신은 우리가 잘나갈 때만큼이나 실패할 때에도 똑같이 우리를 사랑하신다.", "외로움이란 저주가 아니라 헌신의 상징이다."라 말하며 추종자들을 안심시켰다. "참된 신자들은 모두 세상에서 이방인이나 순례자로서 살아가며 마음의 내적인 유랑을 기꺼이 인내한다."

그해 가을 연달아 편지를 보내며 핀센트는 열여덟 살 된 남동생에게 켐피스의 위로하는

그리스도 노릇을 하고자 애썼다. 테오는 몇몇 친구의 죽음 때문에 우울한 상태였고, 일에 불만스러워하며, 다쳐서 몸져누워 있었다. 새롭고 행복에 빛나는 핀센트에게 테오는 이상적인 시험을 선사했다. 핀센트는 여느 때의 권고와 자극 대신에 청소년기의 폭풍을 덧없는 것으로 보라고 조용히 촉구했다. 좌절을 너무 가슴에 새기지 말라고 했다. 이 세상의 것들을 맹신하지 말라고 했다. 심지어 너무 많은 꿈을 꾸지 말라고까지 했다. 테오가 발목을 삐자 "만사는 하느님을 사랑하는 자들에게 좋도록 협력한다."라고 말했다. 그리고 철학적인 결론을 내렸다. "기운 내라, 얘야. 언덕을 오르는 내내 비가 왔다가 날이 개었다가 하는 법이다. 그래, 마지막까지 말이야." 지금까지 거친 열광과 쓰디쓴 실망에 갈기갈기 찢기는 삶을 살아온 불안정한 젊은이에게 이는 대담한 상상력의 도약이었다. 즉 현실에서 항상 그를 피해 왔던 평정심을 필사적으로 그러쥔 것이다.

핀센트는 『그리스도를 본받아』를 테오뿐 아니라 누이들에게도 보냈고, 모두가 그에게서 "선한 편지"를 받았노라고 말했다. 그러나 그해 가을에 핀센트가 최고의 열정을 느낀 사람은 테오나 다른 식구가 아니었다. 같은 하숙인인 해리 글래드웰이었다.

핀센트는 그 젊은 영국인을 샤탈 거리에 있는 구필 화랑에서 만났다. 화상인 아버지가 훈련을 위해 그를 그곳으로 보냈는데 구필 화랑의 수습사원 중에는 그런 경우가 많았다. 지방 사람의 태도와 서툰 프랑스어, 툭 튀어나온 귀 때문에 글래드웰은 국제 도시 파리에서 희극 배우처럼 보였다. "처음에는 모두가 그를 비웃었다. 나조차도 말이야."라고 핀센트는 말했다. 그러나 종교는 그들을 하나로 맺어 주었다. 10월경 그들은 같은 하숙집에 살 뿐 아니라, 같은 신봉자까지 두게 되었다. 매일 밤 그들은 끝에서 끝까지 읽을 작정으로 성서를 봉독했다. 일요일마다 되도록 많은 교회들을 방문하느라 그들은 아침 일찍 출발해 밤늦게야 돌아왔다. 핀센트는 열정적으로 켐피스의 『그리스도를 본받아』를 젊은 동료에게 설교하며, 향수병에 걸린 열여덟 살 청년에게 가족을 지나치게 그리워한다고 꾸짖었다. 세상에서 물러나 고독을 추구하라는 켐피스의 가르침에 위배되기 때문이었다. 핀센트는 특히 글래드웰과 그의 아버지 사이의 친밀한 관계가 위험하며 불건전하다고 힐책했다. 애정이 아니라 우상 숭배라는 것이었다. 켐피스에 따르면 어버이의 사랑은 슬픔과 후회가 특징인데, 최소한 이 생에서는 맞는 말이라고 핀센트는 주장했다.

그러나 해리 글래드웰에 대해서라면, 핀센트는 감정적 유대를 무시하라는 켐피스의 경고를 무시했다. 오랫동안 동무를 사귀는 일이 드물었기에 서툴고 의지할 곳 없는 글래드웰에게서 제 모습과 뭔가를 써 나갈 새로운 석판을 발견한 셈이다. 그는 곧 매일 밤마다 하는 성서 봉독에 좋아하는 시도 포함했다.(진실로 가족적인 친교였다.) 글래드웰의 식습관을 훈련하고, 복제화를 수집하는 즐거움을 가르쳐 주었으며, 미술관을 안내하며 자기가

가장 좋아하는 그림들을 가리켰다. 친구가 없고 테오와 동갑인 글래드웰은 테오가 오래전에 포기한 유순하고 말 잘 듣는 남동생 역할을 기꺼이 받아들였다. 그는 매일 아침 핀센트를 깨우고 아침까지 차려 주었다. 그들은 직장까지 함께 걸어갔다가 함께 돌아왔고, 핀센트의 방(핀센트는 "우리 방"이라고 불렀다.)에 놓인 작은 화롯가에서 함께 저녁을 먹었다. 그리고 활기에 넘쳐 파리 거리를 오랫동안 함께 걸어 다녔다. "센 강을 따라, 황혼 녘에 해리와 함께 다시 걷고 싶구나. 반짝이던 갈색 눈동자가 몹시 보고 싶다." 오랜 세월 후 핀센트는 애정을 담아 회상했다.

익숙지 않은 열정적인 우정은 신앙에 대한 새로운 열정과 결합되어 다른 모든 것을 밀어냈다. 주위에서 파리 미술계가 논쟁으로 달아오를 때, 젊은 화가들이 브라세리에서 반란을 꾀하고 전통주의자들은 격렬한 논설로 앙갚음할 때, 아르장퇴유의 강둑 풍경을 그린 모네와 르누아르의 그림이 경멸당하고 비웃음을 살(또는 옹호받을) 때, 핀센트는 몽마르트르의 작은 '오두막집'(핀센트의 표현)에 자신을 따르는 젊은이와 틀어박혀, 성경을 읽고 켐피스의 그리스도를 본받고자 했다. "눈에 보이는 것들에 대한 사랑에서 마음을 거두어, 눈에 보이지 않는 것들을 향하라."

그러나 핀센트는 글래드웰과의 친교가 주는 위안을 거부할 수 없었듯 이미지 속에서 대신 맛보는 삶을 포기할 수 없었다. 포기하기는커녕, 최근의 집착에 미술도 포함시켰다. 이미 전해 런던에서 그는 좋아하는 작품들을 보고하며 거기에 종교적 이미지를 더했었다. 1874년 8월에 영국 박물관을 특별히 찾아가서 그리스도의 삶에 관한 렘브란트의 소묘를 보았다. 그해 겨울 사고의 순례 여행이 스퍼전에서 미슐레, 칼라일, 르낭으로 이어지는 동안, 그의 방 벽에 붙어 있는 이미지들도 사고의 전개를 쫓아갔다. 도발적인 여자와 부르주아적인 삶에 관한 그림들은 벽에서 내려졌다. 성경 봉독과 세례식, 종교적 영웅, 경건한 의식에 관한 그림들이 벽에 걸렸다. 자연 속에 신성이 있다는 칼라일의 관점에 따라 고요한 일출, 반짝이는 황혼, 거친 하늘, 먹구름을 다룬 이미지들(특히 프랑스의 풍경화가인 조르주 미셸의 그림들)이 넘쳐 났다. 그것은 결코 깨어지지 않을 자연과 종교의 유대를 굳히는 행동이었다.

그러나 칼라일의 신성한 자연은 곧 르낭의 승리하는 그리스도에게 자리를 내주었다. 바르비종파 풍경화가들 중 가장 감정이 충만한 인물인 카미유 코로의 작품들로 이루어진 기념 전시회에서 핀센트는 「올리브 정원」을 꼽았다. 옛 거장들의 한 전시회에서는 렘브란트의 「십자가에서 내리심」을 지목해 찬양했다. 루브르와 뤽상부르 갤러리의 막대한 작품들 중에서는 렘브란트의 「엠마오 성찬」과 예수 삶에 관한 그림들을 추천했다. 11월 어머니의 생신에는 판화 두 개를 보냈다. 「성금요일」과 「성 아우구스티누스」였다. 파리에 도착한 지 몇 달 내로, 그의 오두막집 벽에 예수 탄생화, 수도승의 사진, 그리고 「그리스도를 본받아」라는

복제화가 더해졌다.

핀센트의 공상적인 상박 관념은 직장에서 겪는 문제를 심화하기만 했다. 5월에 일을 시작하면서 품었던 새로운 열정의 파도는 6월에 빠르게 식어 버렸다. 런던으로 돌아가기를 바랐지만 그리되지 않으리라 깨달은 것이다. 그리스도에 대한 헌신적인 사랑은 그의 실망을 위로해 주었겠지만 샤탈의 동료들 사이에 친구를 만들어 주지는 않았다. 가까운 이라고는 글래드웰뿐이었다. 아돌프 구필의 국제적 상업 요새에서 켐피스의 『그리스도를 본받아』보다 부적절한 것은 없었다. 구속에서 벗어나고 금욕하라는 권고 때문이었다. 동료 수습사원들, 실습 중인 상인의 자식들이 "부자에게 아첨하지 말며, 세상의 눈에 중요한 자 앞에 있기를 바라지 마라."라는 켐피스의 명령을 어찌 받아들였겠는가? 핀센트가 그들의 생각을 바꾸고자 시도했다면(틀림없이 그랬을 것이다.) 센트 백부가 보인 것과 똑같이 짜증 섞인 퇴짜를 맞았을 터다. 센트 백부는 "나는 초자연적인 것들에 대해서는 아무것도 모른다."라고 말했다.

핀센트는 구필 화랑에서 자신이 하던 일을 "방문객을 즐겁게 해 주는 일"이었다고 경멸적으로 회고하면서, 사교적 요구가 많은 그 일이 버거웠다는 것, 그의 판매 실적이 저조했음을 암시했다. 영업인으로서 그의 타고난 결점(거친 외모, 불안정한 시선, 서툰 예절)은 플라츠에서보다 샤탈의 지점에서 거슬리게 두드러졌을 게 틀림없다. 구필의 석회암으로 이루어진 살롱 미술의 궁전에

그림을 사러 온 파리 숙녀들은 그를 "촌뜨기 네덜란드인"이라고 불렀으며 그가 거들 때면 경멸감으로 뻣뻣해졌다. 그는 이들을 환심을 사야 할 고객으로 대하지 않고 교육받아야 할(그가 최근 열정을 보이는 것에 포섭해야 할) 초심자로 대하거나, 가끔은 벌을 주어 단련시켜야 할 블레셋 사람*처럼 대했다. 일부 고객들의 '어리석음'은 그를 격분시켰다. 그리고 누군가가 유행한다는 이유로 어떤 상품의 구매를 정당화하려고 하면, 그는 놀라고 화나서 움찔하곤 했다. 고객들도 감히 자기들 취향에 의심을 품는 이 이상한 점원에게 같은 식으로 화를 냈다. 그런 대립 속에서, 말과 행위에 정직하라고 한 켐피스의 요구는 핀센트의 타고난 고집을 북돋을 뿐이었다. 상관들은 그의 무례함에 몹시 놀라서 동료들에게 나쁜 실례의 본보기로서 그에게 징계를 내리기도 했다.

단순한 것과 소박한 것을 기꺼이 받아들이라는 켐피스의 요구에 따라 핀센트의 그림 취향은 설상가상으로 더욱 반대되고 특이한 방향으로 갈팡질팡했다. 그는 네덜란드 화가인 마테이스 마리스의 기이하고 엄숙한 작품에 특별한 집념을 확대 적용했다. 마리스는 몽마르트르에 있는 핀센트의 하숙집에서 멀지 않은 곳에 사는 예전의 파리 코뮌 지지자였다. 그 역시 부르주아 집안의 타락한 아들이었다. 마리스는 한때 구필 화랑을 위해 일했던

* 과거 팔레스타인의 서남부에 살며 이스라엘인들을 괴롭힌 민족을 말한다.

초년의 판 호흐

성공적인 화가 형제 야코프와 빌럼처럼 전통적 양식으로 그림을 그렸다. 그러나 그는 그 모든 것에서 등을 돌렸다. 이전의 작품을 저속한 예술 작품으로 치부하고, 으스스하고 상징주의적인 양식으로 그리기 시작했으며 방랑과 은둔의 삶을 택했다. 핀센트가 마리스의 천재성을 옹호하자 부모는 신중하게 대응했다. "핀센트는 마리스가 그런 삭막한 색상의 그림에 열광하더구나. 그의 취향이 좀 더 기운찬 삶을 표현한 것들, 강하고 밝은 색채로 그려진 것들을 향하면 좋겠다만."

가까이 살았지만, 핀센트는 결코 염세적인 마리스를 찾아가 보았다는 말을 한 적이 없었다. 그러나 중요한 모든 면에서 동종의 정신을 지닌 사람임은 인지했다. 그들은 똑같이 비현실적인 관심을 지니고 있었다. 둘 다 가족과 떨어져 있고 극심한 열정의 변화를 겪었다. 똑같이 기행이나 남으로부터의 거부, 자기 안으로의 침잠이라는 경로를 밟았다. 그해 가을 언젠가 핀센트는 그 연상의 사내에게 줄 시첩을 준비하기 시작했다. 그는 첫 도입부부터 켐피스를 떠올렸다. "모든 곳에서 당신이 이방인일 때, 당신 가슴속에 가장 진실한 친구가 있다는 사실은 얼마나 행운인가."

켐피스의 교훈들, 마리스의 예, 그리고 구필 화랑에서 계속되는 말썽이 뒤섞여 점차 핀센트의 세계를 재형성했다. 백부의 직업뿐 아니라, 일반적으로 부와 특권에 대한 예전의 사고방식을 완전히 떨어냈다. 한때 그가 그 축에 들기를 바랐던 계급, 그의 가족처럼 그를 끼워 주려 하지 않았던 계급에 대한 반감을

키워 나갔다. 리스의 말에 따르면, 그는 흥정을 "또 다른 사람을 이길 방법을 도모하는 것"으로, 미술 거래를 "간단히 말해 합법적인 도둑질"로 보기 시작했다. 나중에 핀센트는 "모든 것이 환전상의 마수에 있다."라고 편지에 썼다. 분노하고 방황하며 우울증을 호소하며 그는 치료책으로 파이프 담배를 다시 집어 들었다. 끝없이 파리 거리를 배회했다. 미술관을 피하고 공동묘지를 서성였다. 구필 화랑에서 보내는 시간을 경멸적으로 "다른 세계"라고 언급했고 가족으로서 후견인인 센트 백부에게 진 의무를 경멸했다. 아마도 내적인 반발의 가장 분명한 표시는, 가족과 그의 직종이 요구하는 복장에 대한 엄격한 규정을 무시하기 시작했다는 점이다. 신을 공경하는 자는 "초라한 것을 피하지 않으며, 낡고 해진 옷을 입는 데 마음 쓰지 않는다."라고 켐피스는 말했다.

그리스도의 본보기에도, 핀센트가 포기할 수 없었던 한 가지 허영은 가족에 대한 그리움이었다. 항상 그랬듯 성탄절이 다가오자 그리움은 확대되어 기대감의 불꽃이 되었다. 그의 아버지가 새로운 자리를 수락했기에, 가족은 에턴에서 성탄절을 축하할 예정이었다. 그곳은 브레다 외곽의 작은 마을로서, 쥔데르트에서 겨우 6.5킬로미터쯤 떨어져 있었다. 그러니 성탄절은 이중의 귀향이 될 터였다. 성탄절이 한참 남은 8월부터 핀센트는 계획을 세우기 시작했다. 9월에는 테오에게 "내가 얼마나 성탄절을 고대하는지 모른다."라고 편지했다. 그리고 경리부장에게 매달 봉급에서

얼마씩 보류하라고 했다. 성탄절 즈음에 많은 돈을 타고 싶어서였다. 12월이 시작되자 편지들이 쇄도하고 파리에서의 출발 계획이 획획 바뀌었다. 눈 덮인 마을 풍경을 그린 그림이 화랑에 도착했을 때, 핀센트는 그것을 다가올 성탄절, 가족들과의 재회의 이미지로 상상했다. 그는 희망적으로 편지에 적었다. "그 그림은 겨울은 춥지만, 인간의 가슴은 따뜻하다고 우리에게 얘기해 주는구나."

그러나 몇 달에 걸친 기다림과 기대는 그가 집으로 가져가야 할 실패와 죄책감의 짐만 더할 뿐이었다. 그는 12월 23일에 밤 기차를 타고 파리를 떠났다. 그가 부모에게 털어놓아야 할 소식은 가족의 가장 밝고 소중한 휴가를 어둡게 할 터였다. 그가 더 이상 구필 화랑에 머물 수 없다는 소식이었다.

핀센트가 마지막으로 겪은 굴욕에 대한 설명은 불충분하고 혼란스럽지만, 한 가지 점에 대해서는 사람들 의견이 일치한다. 그가 해고를 짐작했다는 점이다. 테오에게 보낸 편지에서, 그는 "전혀 예견하지 못한 것은 아니다."라고 말했고, "어떤 의미에서 아주 잘못된 일을 행했음"을 어렴풋하게 인정했다. 그 잘못된 일 중 하나는 분명히 휴일 동안 허락 없이 고향에 간 것이었다. 사실 마지막 순간에 핀센트의 휴가는 취소되었던 것 같다. 화랑이 가장 분주한 시기에 종종 일어나는 일이었다. 그러나 여러 달 동안 계획을 세우고 기다려 온 터라, 핀센트는 상관의 말을 무시하고 길을 떠났다. 몇 년이

지나 핀센트가 테오에게 털어놓은 바에 따르면, 그는 마지막 순간에 휴가가 취소된 것으로 상관과 대립하다가 벌컥 화를 내고 나가 버렸다. 처음에는 이 일에 대하여 가족에게 아무 말도 하지 않았다. 성탄절 축하 행사가 끝나고 테오가 헤이그로 돌아간 후에야 그는 앉아서 아버지와 솔직한 대화를 나눴다.

그때도 허락받지 않고 떠나온 것이나 해고당할 거라는 사실은 언급하지 않고 좀 더 일반적이고 동정적인 말로 제 처지를 설명했다. 도뤼스는 그 대화 이후 테오에게 "큰애는 확실히 행복하지 않은 듯하구나. 거기서 적합한 자리에 있는 것 같지 않다. ……핀센트의 위치를 바꿔야 할 것 같아."라고 말을 전했다. 1월 3일에 핀센트가 탄 기차가 브레다에서 파리를 향해 뜰 때에도, 그는 여전히 부모에게 사실을 말하지 않았다. 작별 인사를 할 때 "핀센트는 구필에 머물러야 한다고 생각하고 있었다."라고 아버지는 테오에게 말했다. 어머니는 아들이 떠나며 한 말을 기록했다. "저는 제 일을 즐거운 마음으로 기다리고 있어요."

핀센트가 두려워하던 것처럼, 1월 4일에 직장으로 돌아갔을 때 맨 먼저 부닥친 일은 해고였다. 센트의 동업자인 레옹 부소는 핀센트가 "아주 불쾌했다."라고 묘사했던 만남에서 그 소식을 전했다. 허락 없이 휴가를 떠났다가 고객들의 불평, 징계 처분, 경고성 전근이 뒤를 잇는 상황에 직면하여 핀센트는 침묵 속으로 물러났다. "말대꾸하느라 야단 떨고 싶지 않았다."라고 테오에게 말했다. 그는 분명

제일 윗선에서 승인한 결정을 받아들이는 것
말고는 아무 선택권이 없음을 분명히 알았을
것이다. 판 호흐 가족사가 마리아 요하나
판 호흐는 간단하게 기록했다. "1월에 핀센트는
더 이상 구필 상회의 고용인이 아니라는 얘기를
들었다. ……그 신사들은 그가 영업에 적합하지
않다는 것을 오래전에 알아챘지만, 센트 백부를
생각해서 되도록 오랫동안 핀센트를 머무르게
한 것이다."

핀센트는 그 파멸로부터 구할 수 있는 것은
구하고자 애썼다. 같은 날 아버지에게 보내는
편지에서 마침내 자기가 허락받지 않고 휴가를
떠났던 일을 인정했지만, 바로 해고당한 것이
마치 품위 있는 사적인 양 설명했다. 테오에게는
자신을 시적으로 "미풍만으로도 나무에서
떨어뜨릴 수 있는 익은 사과"에 비유했다. 죽을
때까지 핀센트는 이 굴욕적인 사건을 되새기며,
그리스도같이 인내한 것을 후회했고, 부소의
비난에 변호할 수 있었지만 그러지 않는 쪽을
택했다고 주장했다. 몇 년 후 자발적으로
테오에게 설명했다. "그럴 마음이 있었다면
대답으로 많은 얘기를 해 줄 수 있었다. 머무는
데 도움됐을 만한 얘기들을 말이다."

그러나 무슨 말이나 행동으로도 그 수치를
덜어 줄 수 없었다. 도뤼스는 울부짖었다.
"그 애가 얼마나 일을 엉망으로 만들어
놓았는지! 이 무슨 추문에다 수치냐! ……그
애 때문에 우리는 너무나 상처받았다." 아나는
"끔찍하게 슬프구나. 이렇게 끝날 줄 누가
알았겠느냐? ……우리에겐 아무런 빛도 보이지

않는구나. ……너무나 어둡다."라 한탄했다.
더 이상 삼갈 것도 없이, 그의 부모는 연달아
테오에게 편지를 보내 그들의 쓰디쓴 실망과
형언할 수 없는 슬픔을 쏟아부었다. 그들은
핀센트가 당한 굴욕을 "하늘에 계신 아버지께서
우리에게 짐 지우신 십자가"라고 말했으며, 그
추문이 에턴에는 이르지 않기만을 바랐다.

그들은 핀센트와 가족에게 이러한 재앙을
불러일으킨 원인이 핀센트 본인이리라 확신했고,
이는 자식에 대한 어떤 동정심도 사그라뜨렸다.
도뤼스는 큰아들이 야심이 부족하고, 자신을
돌보는 일에 무능력하며, 인생을 병적으로 보는
탓이라고 했다. 겨우 몇 달 전 남동생 요하뉘스의
자살(입에 담기 민망한 그릇된 신앙 때문이었다.)을
겪은 아나는 핀센트가 계급과 가족의 의무를
거부할 운명이라고 했다. "핀센트가 우리의
사회적 위치에 따르는 가정생활에 좀 더
충실하지 않은 게 정말 유감스럽구나. 참여하지
않고 정상적인 인간이 될 수는 없는 법이다."라고
그녀는 편지에 썼다. 테오조차 부모 말에
동의하며, 핀센트는 "가는 곳마다 말썽과 부닥칠
것"이라고 달갑지 않은 위로를 전했다. 판 호흐
가족사가는 가족의 일치된 관점을 "핀센트는
항상 낯선 이였다."라 요약했다.

목사 부부는 그 피해를 받아들이기 위해
최선을 다했다. 테오에게, 그리고 틀림없이
다른 가족에게도 파리에서 벌어진 일에 대해
함구령을 내렸다. "아무 일도 일어나지 않은
것처럼 행동"해야 한다고 그들은 편지에 적었다.
질문을 받으면 "핀센트는 직업을 바꾸고 싶어

한다."라고만 답해야 했다. 그사이에 도뢰스는 형제인 코르넬리스에게 임스베르담 서점 자리를 알아봐 달라고 부탁했다. 만일 핀센트가 최종 해고일 전에(부소는 4월 1일까지 시간을 주었다.) 판 호흐 집안의 다른 일자리로 자리를 옮긴다면, 그나마 최악의 망신은 피할지 모르기 때문이었다. 한동안 도뢰스는 파리 '신사들'의 선고를 뒤집을 수 있다고 생각했다. 핀센트에게 연달아 편지를 보내, 강력한 어조로 부소에게 돌아가 사과하고 잘못을 뉘우치며 자리를 다시 돌려 달라고 부탁하라고 재촉했다.

그러나 아무 소용이 없었다. 부소는 단호했다. 코르넬리스 숙부는 도뢰스 가족이 곤경에 처한 것을 동정했지만 말썽 많은 조카에게 일자리를 주지 않았다. 센트 백부에게서는 유감의 표현이나 달래는 말 한마디 없었다. 그래도 그의 감정은 결국 가족사가에게 전해졌다. "이름 때문에 핀센트의 유망한 장래를 기대했던 백부는 크게 실망했다."

에턴에서 도뢰스는 마치 아들이 죽은 양 슬퍼했다. 그는 자기 서재로 물러나서 다음 일요일을 위한 설교문을 썼다. "슬퍼하는 이들에게 축복이 있기를, 그들은 위로를 받으리라."

아직 센트의 호의를 잃지 않은 한 명을 필사적으로 지키고자, 도뢰스와 아나는 불명예스럽게 실패하여 망신당한 큰아들과 작은아들을 갈라놓기 위한 열띤 행동을 개시했다. 테오가 구필 화랑에서 맺은 좋은 관계(특히 테르스테이흐와의 관계)를 유지하라고

했다. "핀센트는 그걸 무시했다는 사실을 명심해라."라고 주의를 주었다. 아나는 과거 쿤데르트 목사관의 어머니 같지 않은 매서운 조언을 했다. "우리 모두 자활하고 서로에게 너무 많이 의존하지 말자꾸나." 테오가 형제로서 동정하는 기색이라도 내보이면, 쫓아 버리기 위해 발 빠르게 움직였다. 그들은 핀센트가 아무리 충실하고 선한 사람이라 할지라도 교훈을 얻어야 한다고 했다. 그리고 그의 형이 끼친 피해를 잊지 않으려고 편지에 "너의 비통한 아비와 어미"라고 서명했다.

핀센트는 몽마르트르의 방에 틀어박혀 자책감으로 멍해진 채 좌초된 제 인생을 돌아보았다. 나중에 1월의 그 사건을 "내가 이룩한 모든 것이 무너져 내린 참사"("내 발아래 땅이 내려앉았다.")라고 묘사했다. 구필 화랑에서 일한 6년 경력이 헛수고가 되었다. 그토록 자랑스러워하던 이름에 먹칠을 했다. 동생의 존경을 얻기를 간절히 바랐는데, 오히려 창피를 주었다. 그리고 재결합을 염원하던 가족의 명예에 먹칠을 했다. 피해를 확인하고자 때늦게 애쓰며 가족과 친구들에게 편지와 선물을 쏟아부었지만 형식적인 대답만 돌아왔다. 센트 백부에게서는 답장이 없었다. 테오가 지나치게 드문드문 편지를 보내는 바람에 핀센트는 안부를 들려 달라고 간청해야 했다. "네 소식이 정말로 궁금하구나. ……너의 일상에 대해서 얘기해 다오." 대개 다른 경로를 통하여 테오에 관해 들은 얘기들은 고통을 벼릴 뿐이었다. 그 얘기들은 새로운 승진, 성공적인 봄철 판매 여행, 센트 백부로부터 또

한 번 쏟아진 칭찬, 상당한 봉급 인상 등에 관한 것들이었다. 핀센트는 죄책감에 눌려 아버지가 보내 준 40플로린을 되돌려 보냈다.

1월 말 해리 글래드웰이 핀센트의 하숙집에서 나가자, 수치에다 고립감까지 더해졌다. 부소와 일이 벌어지고 나서 겨우 몇 주 후였기에, 핀센트는 글래드웰이 하숙집을 나간 시기를 의심했다. 후일 그를 집어삼키고 말 편집증의 기미를 보이며, 글래드웰이 자기를 버린 것이 어떤 음모 탓이라고 여겼다. 그 후로도 그 영국인은 이따금 찾아왔지만, 핀센트가 혼자 자기 연민에 젖어 지내는 오래된 행동 양식에 빠져드는 것을 막지 못했다. 핀센트는 테오에게 "우리는 때때로 외로움을 느끼고 친구들을 찾지. 우리가 '바로 저 사람이야.'라고 말할 만한 친구를 발견한다면 지금과 달라지고 더 행복할 텐데."라고 편지했다.(그가 종종 그랬듯 '나' 대신 '우리'라는 말을 써서 자기 고통과 거리를 두었다.) 글래드웰이 떠나고 난 후 며칠 안 되어, 핀센트는 직장의 또 다른 직원에게 애착을 느끼게 되었다. 또 한 명의 문제 있는 젊은 네덜란드 사람으로 프란스 숙이었다. 핀센트는 숙을 하숙방으로 초대해서 안데르센을 읽어 주었다. 그리고 파리에 있는 숙의 아파트에 방문했다. 거기서 숙은 아내 그리고 장모와 살고 있었다. 핀센트는 그들을 "동정심 있는 두 사람"이라고 평했고, 잠시 동안은 그들을 그의 다음 가족으로 만드는 상상을 했을 것이다.

그러나 그는 떠나야 했다. 파리에 남는 것은 너무 수치스러웠다. 부모는 의무적으로 그에게 에턴에서 지내라고 했지만, 그곳에서도 틀림없이 치욕이 기다리고 있을 터였다. 이유는 밝히지 않았지만, 핀센트는 영국으로 돌아가기로 확고하게 마음먹었다. 그러나 혼자 살아가려면 일자리가 있어야 했다. 설사 핀센트가 아버지의 돈을 받고자 했을지라도, 도뤼스의 넉넉지 않은 재력은 결코 아들의 방랑에 보조금을 대 줄 수 없었다. 그러나 핀센트에게는 하고 싶은 일이 없었다. (제 표현을 따르면) 구필 화랑에서 갑작스럽게 "뿌리째 뽑혔기에" 의기가 꺾인 채 표류했고, 또 다른 일자리를 구할 수 있을지 몹시 당혹했다. "나는 그저 실직한 사람, 의심스러운 인물이다." 그는 절망했다. 부모는 회계를 배우라고 했다. 아니면 미술관에서 일하여 확실한 영향력과 경험을 만들지 않겠느냐고 했다. 여전히 자기 직업에 애정을 지니고 있다면, 백부 두 사람이 그랬듯 직접 화상으로서 사업을 시작하면 어떻겠느냐고도 제안했다.

그러나 핀센트는 미술에 아무런 흥미를 보이지 않았다. 프란스 숙과 해리 글래드웰과 더불어 '오두막집'에서 상연 중인 회복의 드라마에만 관심이 있었다. 글래드웰은 여전히 매주 시를 낭독하러 왔다. 핀센트는 자신에게 남을 가르치는 성향이 있다고 느꼈다. 아버지에게 막연히 편지를 써 보내면서, 열의가 뒤따르기를 기대했다. 그는 조지 엘리엇의 『필릭스 홀트』를 읽었는데, 거기서 주인공 필릭스는 어린 소년들을 가르치면서 자신과 홀어머니의 생계를 이어 갔다. 핀센트는 필릭스처럼 사는 것을

상상해 보았다. 더 이상 생각해 보지도 않고, 영국 신문에 난 선생이나 가정 교사를 구한다는 광고에 지원하기 시작했다. 부모는 그의 가능성에 절망했다. "필요한 기술과 자격을 얻으려면 많은 공부와 노력이 필요할 거다. 그런데 그 애가 준비하고자 하는 게 맞는지 분명하지 않구나." 그들은 걱정했다.

핀센트의 지원 문의는 거부당하거나 응답을 받지 못했다. 해고일이 다가오자, 그는 점점 더 걱정에 휩싸였다. 4월 1일이 마치 심판의 날처럼 불거졌다. "내 시간이 다가오고 있다."라고 테오에게 말했다. 부모의 말을 거스르며, 구필을 떠나는 대로 일자리가 있든 없든 런던으로 가기로 마음먹었다. 에턴에는 영국으로 가는 길에 잠시만 들를 터였다. 그러는 사이 켐피스의 그리스도에 다시 의지함으로써 부풀어 오르는 근심과 자책을 억눌렀다. 켐피스는 "사람들이 당신을 경멸하면…… 심판의 날에 당신은 큰 위로를 얻을 것이다. 그리스도 또한 벗과 지인에게 버림받지 않았던가?"라고 약속했다.

그러나 출발일이 다가오자, 핀센트는 좀 더 오래되고 더 깊은 위로에 의지했다. 빈곤이 눈앞에 닥쳤는데도, 복제화들을 더 많이 사들였다. 파리에서 보내는 마지막 몇 주를 친구들과 작별 인사를 하거나 좋아하던 장소를 다시 가 보는 데 쓰지 않고, 마테이스 마리스를 위해 시작했던 시첩을 채워 나가는 데 썼다. 붕괴된 그의 인생 주위에서는 미술계가 격변하고 있었지만, 초라한 작은 방에 홀로 앉아 어린 시절 읽었던 안데르센, 하이네, 울란트, 괴테를 베끼며

잉크와 펜으로 진실한 벗을 불러냈다, 그의 두 손은 페이지를 넘기며 간결하고 흠 없는 필체로 적기 바빴다. 낯익은 이미지(밤안개, 은백색 달빛, 죽은 연인과 외로운 방랑자)를 주문처럼 반복하며 머리를 진정했고, 이 이미지들이 고집하는 한층 숭고한 사랑에 대한 확신으로 마음을 달랬다.

3월 13일 금요일, 스물세 번째 생일 다음 날, 핀센트는 파리를 떠났다. 핀센트에게는 그답지 않게 예의 바른 작별이었다. 작별 인사를 싫어했던 그는 이후 성급하게 달아남으로써 이를 피했다. 핀센트를 기차역까지 배웅한 글래드웰은 구필에서 핀센트의 자리를 차지했고 몽마르트르 하숙집으로 이사했다. 이는 헤이그에서 3년 전에 테오가 했던 행동과 정확히 똑같았다. 마지막에 램스게이트의 작은 소년 학교에서 자리를 제안하는 편지가 도착했다. 영국 해안에 있는 휴양지 마을이었다. 그 소식에 핀센트의 떠남은 불명예스러운 마지막이라기보다 새로운 시작 같은 분위기를 띨 수 있었다. 일자리는 대단치 않았지만(처음에 보수도 없었다.) 최소한 방과 식사, 그의 수치심을 숨길 만큼 멀리 떨어진 장소를 제공했다.

에턴에 잠시 머물다 보니 옛 그리움에 불이 붙었다. 핀센트는 가족의 새로운 집인 에턴 교회와 목사관을 그렸다. 애정을 기울여 말뚝과 창틀 하나하나 자세히 묘사하고 모든 윤곽을 꼼꼼하게 펜으로 강조했다. 그는 기차를 타고 브뤼셀로 가서 병든 헨드릭 백부를 만났다. 그리고 쥔데르트에 다시 가 보았을 것이다.

부모는 그가 에턴에 머물렀던 시절이 "좋은 나날"이었다고 말했고, 희망적으로 "그 애는 좋은 사람이다."라고 주장했다. 핀센트는 좀 더 있고 싶었던 듯하다. 원래 며칠로 계획되었던 여행은 몇 주로 늘어났다. 4월 8일 테오가 도착했다. 봄철 판매 여행길에 에턴을 들른 것이었다.

그러나 핀센트는 머무를 수 없었다. 미술이 주제로 떠오를 때마다, 부모는 그가 그래도 꽤 잘 아는 직업을 그만두려 한다는 사실에 실망을 감추지 못했다. "그 애는 믿기 힘들 정도로 미술을 사랑하고 있고 그 모든 것을 남겨 두고 떠나야 한다는 데 속상해하고 있다." 어머니는 한탄했다. "우리는 그가 좋은 직업을 찾았으면 좋겠구나. ……스물네 명의 소년이 있는 기숙 학교 일이라면 결코 만만한 일이 아니지." 테오가 오자, 핀센트의 실패만 두드러졌다. 핀센트처럼 미지의 곳으로 떠나는 대신에 테오는 헤이그로 돌아가 구필 화랑이 플라츠의 새롭고 훨씬 으리으리한 화랑으로 이사하는 것을 도울 터였다.

핀센트의 기차는 부활절 이틀 전인 4월 14일 오후 4시에 출발하여 로테르담 항구로 향했다. 승강장에 홀로 있는 순간에 이르러서야 핀센트는 마침내 자신이 무슨 일을 저질렀는지 깨달았다. 그는 자신을 국외로 추방한 것이다. 갑작스레 제 행동을 곱씹으며, 종이에 애처로이 글을 끼적였다. "전에도 종종 이별했죠. 하지만 이번엔 전보다 슬프네요."라고 글은 시작되었다. 기차에 오른 후 계속 편지를 써 나가면서 돌아가야 한다는 주장을 펼쳤다. "하지만 하느님이 축복하사, 더 확고한 희망, 더 강한 소망으로 지금

용기 또한 더욱 솟구칩니다." 다음 5년 동안 그는 말과 행동으로(그다음에는 이미지로) 같은 주장을 할 것이었다. 자기가 충분히 신을 사랑한다면, 가족이 자기를 다시 데려가리라는 주장이었다.

몇 달 전 핀센트가 찾아낸 시 한 편은 향수와 자책감, 그리고 기차가 어린 시절의 목초지와 개천 둑을 뒤에 두고 떠날 때 느낀 분노를 정확하게 표현했다. 그는 특별히 그 시가 가슴에 와 닿는다며, 테오에게 보냈다.

상처 입은 가슴은 얼마나 맹렬히 돌진하는가……
첫 번째 피난처를 향해, 기운차고 평화롭게,
그는 그 침묵 한가운데서 자신이 노래하는
소리를 듣곤 했다.

얼마나 열심히 즐기느냐, 내 영혼아,
네가 태어난 집에서……
그럼에도 아아 환상이여, 너는 우리를 기만했도다!

너의 아름다운 환상 속에서 멋진 미래가
아름다운 여름날처럼 화려한 도르래를
진짜 태양처럼 펄럭이는 귓바퀴를 펼치는구나.

너는 거짓말을 했다. 하지만 거짓말은 얼마나
거부할 수 없이 매력적인가,
저 멀리 검붉은 빛으로 보이는 유령들이
누군가 흘리는 눈물의 커다란 프리즘을 통해
무지갯빛으로 반짝이는구나!

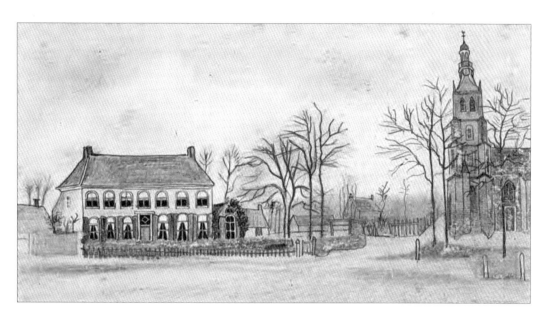

「에턴의 목사관과 교회」 1876. 4.
종이에 연필과 잉크, 17.5×9cm

8

천로
역정

12년 후 아를에서 잠 못 이루며 폴 고갱이
도착하기를 기다리면서, 핀센트 판 호흐는
집 없는 사람과 방랑자 들(그는 그들을 "야밤에
배회하는 사람들"이라고 불렀다.)이 항상 모여
있는 카페에서 수많은 밤을 보냈다. 그는
자신이 그들과 다름없다고 여겼다. 철야 카페의
누르스름한 가스등 아래 끝없이 배회하며,
그리움에 찬 상상 속에만 존재하는 가족과 고향
땅의 망상을 좇도록 저주받은 사람이라고 여긴
것이다. "나는 어딘가를 그리고 어떤 목적지를
향해 가고 있는 여행자다. ……단지 그 어딘가와
목적지가 존재하지 않을 뿐이다."

1876년 4월 영국을 향해 떠나면서 핀센트는
그 여행을 시작했다.

다음 여덟 달 동안 그는 거의 멈추지 않았다.
여기서 저기로, 이 일에서 저 일로 튀며,
영국 교외 지역을 가로질러 수백 킬로미터를
여행하며 어딘가를 향해 갔다. 배와 기차, 버스와
짐마차, 지하철도 탔다. 그러나 대개는 걸었다.
여점원들도 삼등석 기차표를 살 수 있을 만큼
기차 여행은 값싸졌지만 핀센트는 걸었다.
온갖 날씨 속에 밤낮으로 걸으며, 한데서 자고
득파을 뒤지고, 선술집에서 요기하거나 굶었다.

얼굴이 햇볕에 그을고, 옷은 누더기가 되고,
신발은 닳아서 얇아질 때까지 걸었다. 그는
느긋한 보조로 걸었다.(그의 셈에 따르면 1시간에
5킬로미터 정도였다.) 목적지는 중요하지 않은
듯했다. 걷기, 다시 말해 순전히 지금까지 걸어온
거리, 해진 신발 가죽, 닳아빠진 구두끈, 솟아오른
물집이 한 인간의 헌신을 가늠하는 척도인
듯했다.

램스게이트에서, 그는 이동 탈의차가 점점이
흩어져 있는 해안을 걸었다. 고향 땅을 향하여
뻗어 있는 부둣가와 방파제를 걸었다. 영국의
마디진 산사나무 관목과 바람에 굽은 튼실한
나무들이 있는 백악질 절벽 꼭대기를 따라
걸었다. 바다 위에서 바로 절벽 가장자리까지
물결치는 옥수수밭을 걸었다. 그곳은 쥔데르트의
황야처럼 마음을 끌었으며 그가 가르치는
학교에서 겨우 몇 분 거리였다. 그는 해안의
내포와 작은 만을 이리저리 걸었다.

겨우 두 달 뒤 학교가 램스게이트에서
아일워스로 옮겨 갔을 때도 걸어서 뒤따랐다.
사람을 지치게 하는 여름 더위 속에 감행한
80킬로미터에 이르는 길고 고된 여행은 영국에서
그가 가장 오래 혼자 지낸 시간이었다. "괜찮은
산책이었어."라고 테오에게 자랑했다. 템스
강의 증기선은 몇 푼만 내면 몇 시간 내로
멀리까지 데려다줄 수 있었을 것이다. 그러나
그는 하룻밤을 교회 계단에서 자며 제대로
쉬지도 못하고 겨우 이틀을 묵은 후 다시
출발하여 50킬로미터쯤 더 가서 웰윈의 누이
아나를 만났다. 다음 날 아일워스까지 마지막

40킬로미터를 걸었다. 아일워스는 학교가 다시 자리 잡은 런던 건너편의 작은 마을이었다.

템스 강이 굽어드는 곳에 그림처럼 자리한 아일워스는 핀센트가 정착하기에 이상적인 곳이었다. 그러나 정착하는 대신에, 그는 그곳을 강 아래쪽으로 15킬로미터쯤 떨어져 있는 시티*로 원정을 시작할 근거지로 이용했다. 자주 있는 기차는 대개 무시하고, 온갖 날씨 속에 밤낮으로 시티로 가는 길을 걷고 또 걸었다. 아침 일찍 출발해 밤늦게 돌아오며, 가끔은 하루에 두세 차례도 걸었다. 시티까지의 여행은 작은 여행들로 이어졌다. 그 도시의 정신없는 교통과 미궁 같은 거리들을 종횡으로 끝없이 가로지르며 옛 직장을 보고 옛 동료의 집을 방문하며 어떤 일을 할지 조사하고 유서 깊은 교회를 보기도 했다. 그 모든 것이 계속해서 그를 움직이게 만드는 듯 보였다.

7월에 그는 직장을 바꾸었다. 아일워스의 또 다른 학교에서 그가 맡은 자리는 런던을 비롯한 다른 지역에 가서 수업료를 내지 못하는 아픈 학생과 부모들을 만날 것을 요구했다. 그 일은 도시의 궁벽한 지역들로 그를 데려갔다. 9월에 다른 일자리를 찾기 위해 리버풀이나 헐로 갈까 생각 중이라고 말했다. 어떤 때에는 남아메리카로 배를 타고 가는 일에 대해서 이야기했다. "사람들은 때때로 묻지. '어떻게 나의 목적지에 이를까?'" 그가 테오에게 한 말이다.

무엇이 핀센트로 하여금 거친 시골길과

─────
* 구시내로 영국의 금융·상업의 중심지.

분주한 도시 거리로 나가게 만들었을까? 그 무엇이 세상 저 먼 곳까지 그를 밀어붙였을까? 부분적으로는 그가 파리와 에턴을 서둘러 떠나게 만든 것과 똑같은 탈출하고 싶다는 압박감이었을 것이다. 그해 여름과 가을 사이 그의 편지들은 사슬을 끊고 "안전한 곳"으로 날아가는 것에 대하여, 이전 삶의 죄악과 "기만적인 평온"으로부터 벗어나는 것에 대하여 이야기했다. 그는 도주 중인 범죄자들에 관한 책을 읽었고 죽음이라는 궁극적 탈출에 대한 백일몽으로 자신을 위로했다.

그는 부모에게도 반격을 가했던 것이 틀림없다. 그의 서신들은 이 힘든 여행에 대해 애써 알렸다가 불길한 침묵에 빠져들었다. 그러한 태도는 고의적이지 않더라도 부모에게 걱정이라는 벌을 내리기에 완벽한 조합이었다. 아버지는 작은아들에게 편지했다. "네 형이 계속해서 오랜 시간씩 길고 힘든 여행을 하고 있다. 그 탓에 외모가 전보다도 남 앞에 내보일 만하지 못하게 될까 봐 두렵구나. ……그건 지나쳐, 옳지 않아. ……우리는 그 때문에 괴롭다."

그러나 핀센트의 '지나침' 때문에 가장 괴로워하는 이는 본인 자신이었을 것이다. 그는 "그 세월 동안 나는 엄청난 고통으로 괴로워하며 친구도 도움도 없이 밖을 쏘다녔다."라고 편지에 적었다. 실로 자기 형벌이 그 시련의 진짜 목적이었을 것이다. 크나큰 죄책감의 짐이 모든 걸음걸음에 명백히 실렸다. "내가 부끄러운 아들이 되지 않게 해 주시길."이라고 핀센트는

초년의 판 호흐

영국에 도착하고 나서 얼마 안 되어 테오에게 편지했다. 그리고 연달아 편지 속에 "큰 결점, 단점, 무가치함"에 관한 느낌을 고백했다. 제 삶을 미워하고 있노라고 인정했고 젊은 날의 죄악을 잊을 날을 고대했다. "누가 나를 이러한 짓을 행한 육체로부터 완전히, 영원히 구해 내랴. 얼마나 오랫동안 나 자신과 싸워야 할까." 하고 그는 구슬프게 자문했다.

여러 달 동안 자신을 꾸짖는 도피 생활은 무수한 회복의 이미지들을 동반했다. 여행자와 여행, 작별과 귀향, 상사병으로 인한 방랑과 도덕적 탐색의 이미지는 항상 핀센트의 상상력을 흥분시켰다. 이제 그것들은 그의 구명줄이 되었다. 그는 롱펠로의 「에번절린」과 「마일스 스탠디시의 구혼」같이 예전에 좋아하던 작품으로 돌아갔다. 두 작품 모두 사람을 변화시키는 유랑에 관한 이야기였다. 같은 작가의 「히페리온」도 집어 들었는데 이 소설은 자신을 찾아 나폴레옹 황제 시대 이후 유럽의 종말론적인 풍경 속을 방랑하는 우울한 젊은 시인에 관한 이야기였다. 롱펠로가 쓴 어느 방랑자의 이야기책인 『웨이사이드 선술집 이야기』은 새로운 복음서가 되었다. 그는 엘리사벳 웨더렐의 감상적인 대작인 『넓디넓은 세상』의 집 없는 여주인공에 깊이 감명받아 학생들에게 읽어 주고 테오에게도 한 권을 보냈다.

그는 눈물 어린 이별과 희열에 넘치는 재회 장면을 모았다. 앙리 콩시앙스의 『신병』도입부 등을 그는 여러 쪽에 걸쳐 세심한 필체로 베껴 썼다.

작별의 시간은 감동적이었다! ······어머니의 손을 꼭 쥐었다. ······그는 두 뺨을 타고 흐르는 눈물을 감추느라 손으로 얼굴을 가리고 거의 알아들을 수 없는 목소리로 말한다. 안녕히.

그와 똑같이 애끓는 이미지를 귀스타브 브리옹의 「작별들」에서도 찾아냈다. 「작별들」은 철철 눈물을 흘리며 부모에게 작별 인사를 하는 젊은 남자를 그린 그림이다. 한동안 그 그림은 수집된 복제화들 속에서 신앙의 대상에 가까운 지위를 누렸다. 그해 여름과 가을에 도보 여행을 하는 동안 어떻게든 그 이미지를 품고 다녔다. 5월 부모의 결혼기념일에도 그 그림을 보냈다.

길은 핀센트의 상상 속에서만큼이나 일상생활에서도 두드러졌다. 그는 지평선까지 나무들이 줄지어 선 쭉 뻗은 길들로 가득한 시골에서 자랐다. 어머니는 일찍이 "인생의 길"에 대하여 가르쳤고, 아버지는 옥수수밭 사이의 길을 나아가는 장례식 행렬을 그린 복제화를 소중히 간직했다. 당연히 핀센트는 모든 길 속 여행과 모든 여행 속 인생을 보면서 자랐다. 풍경을 보면서 그의 눈은 항상 길을 탐색했다. 방에 아버지의 그림처럼 먼 데로 이어지는 거친 시골길을 그린 그림의 복제화를 걸어 놓았다. 그가 좋아하는 시 구절 하나는 지친 나그네의 목소리로 호소했다.

저 길은 내내 오르막인가요?
그렇다네, 끝까지.
저 여행이 하루 종일 걸릴까요?

아침부터 밤까지일 걸세, 친구여.

그는 모든 길에서 여행을 본 것처럼, 모든 나그네에게 순례자를 보았다. 켐피스는 "당신이 인내하며 영적인 전진을 하고 싶다면, 지구상에서 당신을 유배자이자 순례자로 보아라."라고 조언했다. 이제 외로운 여행길에 오른 핀센트는 다른 세계의 보상을 찾아 이 세계의 길을 밟아 나가는 독실한 나그네에 관한 이야기에서 새로운 위안을 찾았다. 파리에서 마테이스 마리스를 위해 준비했던 시첩에 울란트의 「순례자」 첫 구절을 베껴 적었다. 이 시는 천국을 향해 길을 떠나는 어느 순례자에 관한 이야기다. 아버지가 보내 준 네덜란드 시집에서, 핀센트는 단 한 편을 골라냈다. 그리고 테오에게 보내는 편지에 적었다. 「순례」로서, "더 나은 삶을 향해 오르막길"을 오르는 것에 대한 또 하나의 이야기였다.

그러나 존 버니언의 『천로 역정』에서 발견한 순례자야말로 핀센트의 상상력에 깊은 인상을 남겼다. 그는 남동생에게 "그 소설을 읽을 기회가 있다면, 대단히 읽을 가치가 있음을 깨달을 거다."라고 말했다. 핀센트처럼 버니언의 순례자 크리스천은 집과 가정을 버리고 위험한 여정을 시작한다. 그리고 나아가는 길에 인간의 온갖 연약함과 어리석음, 유혹과 맞닥뜨린다. 후일 핀센트의 미술과 상당히 비슷하게, 풍자만화적인 상징 세계에 절박한 감정을 불어넣은 버니언의 이야기가 1678년에 처음 출간되었을 때 독자들은 깜짝 놀랐고 그 책은 많은 이들의

사랑을 받았다. 그 후 두 세기 동안 교양 있는 영국 가정의 성서 옆 영광스러운 자리는 그 소설이 차지했다. "나로 말하자면, 대단히 그 소설을 좋아한다."라고 핀센트는 편지에 적었다.

그러나 버니언의 크리스천은 핀센트의 상상력 속에서 다른 나그네와 경쟁해야 했다. 에밀 수베스트르의 책에서 핀센트는 폐품 장수에 관한 이야기를 찾아냈는데, 그는 샛길을 돌아다니며 종이로 만들 넝마를 모으며 생계를 이어 가는 사람이었다. 몹시 감명받은 핀센트는 시첩에 그 이야기를 길게 베꼈다. "사람들은 그를 보면 문을 닫는다. ……그는 자신이 세례를 받은 마을에서 이방인이다. ……그는 자신의 가족에게 무슨 일이 벌어지는지 모른다."

그동안 걸은 거리가 쌓이고 신발이 닳으면서, 폐품 장수 이야기는 점점 더 핀센트의 여행을 따라다니는 이미지가 되었다. "그가 걷는다, 걷는다, 그 폐품 장수가 방랑하는 유대인처럼. 아무도 그를 좋아하지 않는다."

핀센트의 여행은 너저분하고 벌레가 들끓는 램스게이트의 집에서 시작되었다. 그는 자신이 좋아하는 디킨스의 어두운 이야기 속으로 걸어 들어갔다. 윌리엄포스트스토크스는 핀센트가 경험한 격식 있고 넉넉한 자금을 지원받는 학교들과 전혀 달랐다. 현기증 나게 바다로 뚝 떨어지는 절벽 끝에서 겨우 100미터쯤 떨어져 있는 로열로드 6번지의 비좁은 시청사에서 열 살부터 열네 살까지 스물네 명의 소년들이 복작거렸다. 핀센트는 그 건물의 썩은 바닥과

초년의 판 호흐

깨진 창문, 침침한 조명, 어둑한 복도에 대해 투덜거렸다. "꽤 우울한 풍경"이었다. 저녁 식사는 빵과 차가 다였지만, 나머지 시간이 너무나 따분해서 소년들은 그 시간을 열렬히 고대했다.

비참한 환경 속에서, 핀센트는 부담스럽고 잔인한 의무를 진 디킨스의 주인공처럼 비틀거렸다. 아침 6시부터 저녁 8시까지 모든 과목을 조금씩 가르쳤다. 프랑스어, 독일어, 수학, 낭송과 받아쓰기까지 가르쳤다. 그들을 데리고 산책을 나가고 교회에 데려갔다. 벼룩이 득시글거리는 공동 침실을 감독하고 밤에는 잠을 재웠다. 최소한 한 번은 목욕도 시켜 주었다. 여가 시간에도 가르치는 일과 잡일을 계속했다. 그는 인내하며, 고된 임무라고 말했다.

스토크스는 디킨스적 그림을 완성하는 캐릭터였다. 대머리에, 구레나룻이 텁수룩하고 덩치가 큰 그는 사업하듯 학교를 운영했다. 정부의 교육 제도는 새로운 중류 계급의 교육에 대한 수요를 감당할 수 없어서, 겉보기에 학식이 있고 건물이 있는 사람이라면 누구라도 학교를 열게 허가했다. 스토크스는 "오로지 한 가지 목표, 돈"만 바라는 사람이었다고 핀센트는 나중에 썼다. 스토크스는 사업을 '수수께끼같이' 지휘했다. 과거 얘기는 결코 하지 않았다. 그리고 이따금 왔다 가기 때문에 모두가 마음을 놓지 못했다. 과도한 비밀은 스토크스를 변덕스러운 교장으로 보이게 했다. 잠깐 학생들과 구슬치기를 하고 놀다가도 금방 그들이 버릇없다고 불같이 화내며 저녁 식사도

주지 않고 잠자리에 들라고 명령했다. 핀센트가 도착하고 2주가 지났을 때, 스토크스는 갑자기 자기 어머니가 비슷한 사업을 운영하고 있는 아일워스로 학교를 옮길 거라고 알렸다.

핀센트의 편지에서 일 얘기는 곧 거의 없어졌다. 대신에 내리치는 폭풍우 속 마을의 전경이라든가 학교 정면 창문으로 보이는 바다의 장관("잊을 수 없는 풍경"이라고 그는 말했다.)에 초점을 맞추었다. 외국 억양이 심한 그의 짧은 영어는 틀림없이 일을 더욱 힘들게 했을 것이다. "학생들이 제대로 배우는지 파악하기가 쉽지 않아." 그는 솔직하게 편지에 적었다. 핀센트는 또한 스토크스가 역겨울 정도로 인색하다는 사실을 알았다. 한 달 동안의 가채용 기간 후에 주기로 약속했던 적은 봉급을 요구했을 때, 스토크스는 거부했다. "먹여 주고 재워 주는 것만으로 충분히 선생을 구할 수 있소."라는 교장의 말을 테오에게 편지로 전했다.

6월 중순에 학교가 이사했을 무렵에 핀센트는 이미 다른 일, 다른 곳을 찾고 있었다. 결국 순례자의 운명이 찾아왔다. "우리는 조용히 우리의 길을 계속 가야 한다." 그는 편지에 적었다.

그는 겨우 2개월간 선생 노릇을 한 후에 선교사가 되기로 마음먹었다. 다른 이들을 진리로 이끌고자 하는 열망은 핀센트의 천성에 깊이 뿌리박혀 있었다. 오랜 세월 동안 소외되어 지내며 독선적인 생각에 빠져 있다 보니 억누를 수 없이 남을 설득하고자 하는 충동이 자라났다. 그에게

열광이란 타인과 공유해야 완전히 누릴 수 있는 것이었다. 사소한 문제라도, 설득에 성공하면 가장 본능적 차원에서 정당성이 입증되는 셈이다. 설득에 실패하면 절대적인 거부에 이른다고 여겼다. 이 점에서 1876년 여름에 터져 나온 선교의 열의는 테오를 위한 시첩들, 글래드웰과 함께한 사도 훈련에 필연적으로 뒤따른 것이었다. 즉 잘못을 바로잡기 위해 끊임없이 이어진 전투들 중 하나였다.

새로운 소명 의식 속에 핀센트는 조지 엘리엇의 소설에서 용기, 심지어 영감까지 발견했다. 『필릭스 홀트』, 『아담 비드』, 『사일러스 마너』, 『목사 생활의 여러 장면들』 같은 책(모두 그해 겨울 핀센트가 부모에게 보낸 책이다.)은 켐피스의 배타적인 신앙에서 핀센트가 항상 좋아했던 소설의 세계로 다시 이어 주는 완벽한 다리를 제공했다. 『필릭스 홀트』는 노동 계급의 사람들 사이에서 정치적·종교적으로 열정적인 삶을 추구하기 위해 가족의 유산을 거부함으로써 실패가 무엇인지 재정의하는 거친 젊은이에 관한 이야기다. 『아담 비드』와 『목사 생활의 여러 장면들』에서는, 흠 있고 죄책감으로 괴로워하는 이들이 가난한 자들에게 봉사하고 철저히 헌신하는 삶을 살아감으로써 영웅적인 순교를 한다. 대체로 종교에 대한, 특히 복음 전도에 대한 엘리엇의 냉소는 멋대로 무시한 채, 핀센트는 『사일러스 마너』에서 근본주의 분파에 속한 랜턴야드 지역에 대한 충격적인 묘사에서 영감을 발견했다. "대도시인들에게는 종교를 향한 큰 열망이 있다."라고 그는 편지에 적었다. 랜턴야드 사람들 같은 무리들은 "이 세상에 그 이상도 그 이하도 아닌 신의 왕국"을 제시했다고 했다.

이렇게 감지한 '열망'을 받들어 핀센트는 새로운 자리를 찾기 시작했다. 자신이 읽은 책의 내용과 밀접한 용어를 사용해 테오에게 자신의 이상적인 직업을 설명했다. 성직자와 선교사 사이의 어떤 것에 가까워야 하고 주로 노동 계층에게 설교하는 일과 관련 있고 런던 교외에 위치해야 한다고 적었다. 확실히 고통스러운 훈련 속에서, 그는 짤막한 자서전(『인생 스케치』)을 준비했다. 거기에는 자책감 어린 반쯤의 진실과 기대에 부푼 자만심, 절망적인 간청이 뒤섞여 있었다. "아버지여…… 나를 당신의 쓰임받는 종으로 만드소서. 죄 많은 이에게 자비를." 아직 램스게이트에 있던 6월, 그는 런던의 한 목사에게 "런던에 살 때 당신 교회에 자주 참석했습니다. 이제 일자리를 찾으며 추천장을 부탁합니다."라고 편지를 보냈다.

사실 런던은 선교 단체로 가득 차 있었다. 19세기 초 빅토리아조 영국을 휩쓸었던 세속화라는 흐름의 여파로, 종교는 다시 한 번 사회악 전반에 대한 해결책으로 여겨졌다. 1870년대, 증가하는 범죄율과 고질적인 가난은 광명한 신세계 뒤에 숨어 있는 결점이 아니라 영적인 결함의 불길한 표시라는 합의가 유산 계급에서 대두되었다. 반항적인 노동자에게 부족한 것은 권리가 아니라 믿음이었다. 그리고 어떤 사회 문제도 자선과 종교적 가르침의 유익한 효과에 오랫동안 맞설 수 없는 법이었다. 결과적으로 새로운 분파와 부흥론자 목사(찰스

스퍼전 같은 이), 복음 교회파 전도단, 그리고 특히 가난한 사람들과 노동 계급을 겨냥한 단체에 돈이 쏟아져 들어갔다. 500개 이상의 자선 단체가 해마다 엄청난 총계인 700만 파운드 이상을 지원했다. 성서 협회는 매해 50만 권이 넘는 성서를 무료로 나누어 주었다.

성서 보급의 이로움에 대한 믿음이 지나치게 광적이어서 종교 서적상은 새로운 종교적 천직으로 인정받았다. 스퍼전은 단지 종교 서적상("그러한 영향에 접근하기 힘든 계급들 사이에" 이 집 저 집으로 성경책을 가지고 다니는 남녀)을 교육하기 위해 모든 것이 갖추어진 학교를 세웠다. 이른바 '성경 마차들'이 성서를 가득 싣고 큰 목소리로 성경 구절을 읽는 사내들을 태우고서 번화한 거리를 돌아다녔다. 사람들이 붐비는 거리 모퉁이마다 '옥외 설교 협회' 단원들이 행인들을 교화했다. 외국인 여행자들은 기차역 대합실에 끈으로 묶여 있는 큰 성경책을 발견하고 놀랐다. 공원에서는 평신도 설교사 수십 명이 한 손에 우산, 다른 손에 성경을 든 채 서서 독서했다.

동시에 1000명 이상의 유급 선교사들이 런던 여기저기에 흩어져 있었다. 지옥같이 인구가 넘쳐 나는 시티에서부터 가장 멀리 떨어져 있는 새로운 노동 계급의 교외 지역까지 말이다. 스퍼전 교회 같은 복음주의 교회들이 공세에 앞장섰지만, 런던시티미션 같은 비종교 단체도 빈곤과 비난에 관한 새로운 전쟁에 필요한 무수한 군대를 제공했다. 수십 개의 전문 자선 협회들이 고통을 달래고 술꾼, 후회하는 매춘부,

속 썩이는 하인, 학대받은 아동을 구하기 위해 경쟁했다. 핀센트가 런던으로 돌아가기 전해인 1875년, 윌리엄 부스라는 전직 평신도 설교사가 노동 계급의 마음을 되찾기 위해 새로운 성직자 그룹을 이끌고 있었다. 이 그룹은 길거리 전도와 선교사의 원조, 영혼을 일깨우는 음악으로 이루어졌다. 부스는 자신이 이끄는 무리를 "구원의 군대"라고 불렀다.

사방에서 진행되는 선교 활동의 폭풍에도, 핀센트는 일자리를 찾을 수 없었다. 아니 찾고자 하지 않았다. 6월 중순에 처음 들른 후, 핀센트는 선교사가 될 기회가 있는지 알아보기 위해 몇 번 더 런던으로 돌아갔노라고 테오에게 알렸다. 자신이 지원하는 일을 위해, 파리와 런던에서 하층 계급 사람들과 어울렸다고 주장했고, 게다가 외국인이기 때문에 일자리를 찾거나 곤경에 빠져 있는 다른 외국인들을 좀 더 잘 도울 수 있다고 했다. 그러나 아무 소용 없었다. 일자리를 찾는 데 실패한 것은 그의 언어 능력이 아주 부족했기 때문이거나 접근 방식이 매우 설득력 없고 상대방을 불쾌하게 했기 때문일지도 모른다. 그러나 핀센트의 비관적인 부모조차 그가 그토록 사회에서 성공하지 못하는 것에 놀랐다. "보통은 그렇게 큰 세상에서 자리를 찾기 쉬울 거라고 생각한다."라고 어머니는 말했다.

한편 실패는 앞날에 대한 의구심을 드러냈다. "저 멀리 아주 분명하게 빛이 보인다. 하지만 그 빛은 이따금 사라지는구나."라고 그는 테오에게 인정했다. 아무런 적당한 일자리도

찾지 못하는 것에 대해 단 한 가지 타당성 없는 해명을 했을 뿐이나. "최소한 스물네 살은 되어야 한다."라고 테오와 부모에게 말했다. 의심할 여지 없이 더 이상 거부당하는 게 두려워서 내뱉은 변명이었다. 그는 새로운 분야에 진출한 지 몇 주 만에 "내가 이 직업에서 크게 나아갈 수 있을지 아주 의심스럽구나."라고 결론 내렸다.

그의 마음은 진지한 대안을 추구하거나 탐색하는 대신 재빨리 낭만적이고 가망 없어 보이는 계획으로 향했다. 아마도 탄전의 빈곤과 고통에 대한 멜로드라마 같은 신문의 이야기(종종 생생한 흑백 삽화들이 같이 실렸다.)에 영감을 받아, 영국 서부의 채광 지역으로 가서 광부들에게 성직자 노릇을 할까 생각한 듯하다. 심지어 남아메리카로 가는 선교단에 합류할까도 잠시 숙고했다. 그러나 이러한 생각들 모두 역시 흐지부지되었다. 선교사가 되겠다는 열망은 한 달 남짓 갔을 뿐이다.

7월이 시작될 즈음, 그는 아일워스의 자기 방으로 물러나 순교자처럼 거부당하는 고통을 청하며 여전히 "먼 빛"을 찾고 있었다. 가르치는 일이 좌절감만 안겨 주며 굴욕적이라고 물리쳐 버렸다. 봉급을 주겠다던 약속의 파기와 무익한 거래를 마지막으로 되풀이한 후에, 그는 스토크스의 학교를 떠났다.(부모에게는 사임했노라고 말했지만, 후에 스토크스가 해고했노라고, 또는 해고하려 했다고 슬쩍 암시를 주었다.) 그러는 동안 되는대로 스토크스의 학교에서 겨우 몇백 미터 떨어져 있는 또 다른 소년 학교의 비슷한 자리로 직장을 옮겼다. 7월

8일에 토머스 슬레이드존스 목사가 운영하는 홀름코트 학교로 옮겨 갔는데, 스토크스의 학교에서도 계속해서 시간제로 근무했다. 불안정한 근무에 그의 부모는 혼란스러워했다. 핀센트가 존스의 학교가 일류에 더 가깝다고 광고하는 바람에 그들은 애초에 전근을 환영했더랬다. 그러다 "이런! 아무것도 아직 확실하지 않구나."라고 아버지는 투덜거렸다.

하지만 한 가지는 확실했다. 핀센트가 행복하지 않다는 사실이었다. 그는 일과 학교, 외로움(학생들은 여름 방학 중이었다.)에 대하여 불평하는 우울한 편지를 부모에게 보냈다. 그의 부모는 "핀센트는 어려운 때를 지나고 있다. 큰애의 인생은 편하지가 않구나."라고 테오에게 말했다. "그 애가 학생들 사이에서 일하는 걸 겁내는 게 문제인 듯해. 실패할까 봐 두려운 거겠지."라고 어머니는 결론지었다. 그녀는 핀센트가 그 직업에 안착하지 못할 것이라고 단호하게 예측했다. 그에게는 일상생활에서 인격을 도야해 주고 인생을 좀 더 행복하고 평온하게 만들어 줄 새로운 방향이 필요했다. 그녀는 "그 애가 자연이나 미술 쪽의 일을 할 수 있으면 좋겠다. …… 그것들은 희망의 근거가 되어 줄 테니."라고 제안까지 했다.

8월이 되어서야 핀센트는 다시 나아갈 방향을 찾아냈는데, 어머니가 제안한 것은 아니었다. 그는 런던 외곽에서 가족과 여름휴가를 보내고 있던 해리 글래드웰을 방문하기로 했는데, 그 이틀 전에, 이제 열일곱 살 된 해리의 누이가 승마 사고로 사망했다는 소식을 들었다. 그는

초년의 판 호흐

즉각 도보로 6시간이 걸리는 길을 떠나 런던을 가로질렀다. 그는 슬픔에 잠긴 가족들이 장례식에서 돌아올 때쯤에 도착했다. 그는 고통의 광경에 압도당했다. 그 가정에서 "진실로 성스러운 것"을 느꼈고 거기 연결되기를 간절히 바랐지만, 그러지 못했다. 그는 다음 날 테오에게 고백했다. "나는 부끄러움과 수치심을 느꼈어. 그들을 위로하고 싶었지만 무안한 느낌이 들었다."

오랜 친구인 해리하고만 있게 되어서야 핀센트는 마음속에서 열망하던 역할을 할 수 있었다. 오랫동안 걸으며, 그들은 파리에 있었을 때처럼 "모든 것, 그러니까 하느님의 왕국과 성경에 대하여" 이야기했다. 기차역 승강장을 거닐며 핀센트는 흥분하여 설교처럼 위로의 말들을 쏟아 냈다. 그 순간 평범한 세계가 갑자기 평범하지 않은 생각에 힘입어 활기를 띠는 것을 느꼈다.

그 후 얼마 안 가 그는 설교자가 되기로 마음먹었다.

핀센트에게, 설교란 오로지 한 가지를 뜻했다. 위로였다. 가톨릭교회 신학의 핵심이 죄와 처벌인 반면, 네덜란드 개혁 교회는 위로가 핵심이었다. 주의 깊게 돌보시는 신의 이루 말할 수 없는 위로는 개혁 교회의 창립 문서인 「화합의 의식서」를 가득 채웠다. 전투태세를 갖춘 쥔데르트의 종교적 전초지에서, 설교자의 첫 번째 의무는 구교도를 개종시키는 것이 아니라 신자를 위로하는 것이었다. 도뤼스 판 호흐는 부초 같은 무리에게 영적인 위로와 재정적인 도움을 제공했다. 병들어 죽을 무렵이 되면, 그들에게 이생의 외로움에 맞서는 증거를 보여 주고 다음 생의 보다 높은 사랑에 대한 확신을 불러일으켰다. 그의 설교는 교육하거나 교화하기보다 성서와 일화의 친숙한 내용으로 "치료하는 언어"의 따뜻한 담요를 짰다.

물론 그 누구보다 핀센트가 종교의 위안을 원했다. 어린 시절부터 그는 고난당하는 사람이자 고난당하는 사람의 위로자로서 그리스도의 모습에 항상 집중했다. 이것은 쥔데르트 목사관에 걸려 있던 아리 스헤퍼르의 판화인 「위로자 그리스도」가 그의 상상력에 영원히 남긴 이미지였다. 그 판화는 성서의 한 구절을 묘사하면서("마음이 괴로운 자들을 치유하러 왔노라.") 무고하게 고통당하는 이미지에 집착했던 세기의 인기 있는 종교적 도상이 되었다. 즉 빛을 뿜지만 슬픈 얼굴의 그리스도가 고통과 비애, 억압, 절망에 빠져 몸을 비트는 탄원자들에게 둘러싸여 앉아 있는 이미지였다. 그것이 전하는 바는 분명했다. 고난은 사람이 신에게 좀 더 다가가도록 해 준다는 것이다. 도뤼스는 "슬픔은 해롭지 않다. 우리가 사물을 좀 더 성스러운 눈으로 바라보게 만든다."라고 편지에 적었다. 핀센트는 우울이란 '순금'이라고 말했다.

낭만주의자들에 대한 독서는 스헤퍼르의 도상에 새로운 층위의 심상과 의미를 더했고, 고난의 새로운 형식, 구원의 새로운 신화, 희망의 새로운 모순, 숭고함에 대한 새로운 창을 소개해

주었다. 그 모두가 핀센트의 시첩을 채우고
방 벽은 도배했다. 복음을 실교하기 오래 전에,
그는 자연의 "평온한 애수"를 설교했으며
시집과 그림 속에 있는 자연의 이미지로 위안을
삼았다. 고난을 통한 구원이라는 주제를 현대
세계, 주관화된 세계에 옮겨 놓은 칼라일과
엘리엇의 저작물을 읽으며 그리스도의 그림자를
뒤쫓았다. 엘리엇은 『아담 비드』에서 "형언할 수
없는 심원한 고난은 당연히 세례, 부활, 새로운
상태로의 진입이라 불려야 한다."라고 썼다.

타향살이를 하던 핀센트는 1875년에
케닝턴로드의 작은 방에서 예수를 재발견했을
때, 어린 시절의 위로하는 그리스도에 제일
먼저 관심을 두었다. 르낭은 "이 눈물의 계곡
한가운데서 기쁨으로 영혼을 채우는 인생의
위대한 위로자"라고 그리스도를 표현했다.
켐피스의 그리스도는 "너의 고행은 기쁨으로
바뀌리라."라고 약속했다. 「고린도서」의 한
구절은 바로 핀센트에게 위로의 주문이 되었다.
"슬플 때도 항상 기뻐하라." 이 말 속에서
핀센트는 그가 늘 종교로부터 기대했던(나중에는
미술로부터 기대할) 행복의 연금술의 완벽한
표현을 발견했다. "나는 슬픔 속에서 기쁨을
발견했다. 슬픔이 웃음보다 낫다."

그는 비탄에서 행복을 자아내는 삶에 관한
새로운 시각에 몹시 들떠 "새로운 방랑을
준비하기 위해" 새 장화를 샀다. 그리고
고용주인 슬레이드존스 목사에게, 아일워스에서
템스 강 바로 건너편에 있는 리치먼드 감리

교회에서 일할 수 있게 해 달라고 설득했다.
슬레이드존스가 매주 주관하는 그 교회의
기도회에서 핀센트는 사람들을 방문하고 그들과
이야기하기 시작했다. 오래지 않아, 그는
그 모임에 몇 마디 말을 해 달라는 요청을
받았다. 학교에서 슬레이드존스는 핀센트가
학구적인 가르침보다 종교적 헌신에 좀 더
전념하도록 해 주었다. 핀센트는 스물한 명으로
이루어진 소년들의 성서 연구를 이끌었고 그들과
매일 아침저녁으로 기도했다. 밤이면 어두운
기숙사에서 소년들의 침대 사이에 앉아 성서와
다른 책에서 영감을 주는 이야기들을 들려주었다.

핀센트의 열성에 감명받아 슬레이드존스는
자신이 설교하는 턴햄그린의 조합 교회에서 일해
달라고 청했다. 턴햄그린은 아일워스에서 강
아래쪽으로 5킬로미터쯤 떨어져 있는 작은 지역
사회였다. 핀센트는 그 작은 쳇빛 교회의 모임과
예배를 준비했고, 교회 학교에서 가르쳤다. 다른
선생들은 이 낯설고 젊은 네덜란드인을 동료로
환영했지만, 그의 성을 계속 엉망으로 불러서
(반 고프 선생) 결국 핀센트는 '핀센트
선생'이라고 부르게 했다. 일요일 수업 말고도,
그는 청년들을 위한 목요일 저녁 예배를
조직했고 아픈 사람과 결석한 학생을 방문하는
책무를 맡았다. 얼마 후 슬레이드존스는 이
열성적인 젊은 조수를 또 다른 교회로 보내어
일요일 저녁 예배를 이끌도록 했다. 그 교회는
아일워스에서 강 상류로 3킬로미터쯤 떨어진
피터샵의 작은 감리 교회였다.

초년의 판 호흐

핀센트는 이렇게 정기적으로 오가며 신앙 활동을 하다가 직접 설교를 해도 된다는 슬레이드존스의 동의를 얻었다. 그는 설교를 한다는 기대감에 의기양양해져서 열성적으로 준비하기 시작했다. 리치먼드의 주간 기도회에서, 그리고 성경 공부반 학생들을 데리고 설교 연습을 했다.(학생들은 때때로 이야기 중에 졸았다.) 자신이 좋아하는 구절, 이야기, 찬송가, 시 목록을 작성해서 설교책에 옮겨 적었다. 그해 가을 테오에게 쓴 긴 편지들(그 설교책에서 끌어낸 내용이 틀림없다.)로 판단하건대, 그 책은 그가 이전에 만든 어떤 앨범보다 대단한 위로의 열광적인 환상곡임에 틀림없었다. 거기에는 설교자로서 새로운 인생을 준비하는 그의 열광적인 상상력이 완벽하게 반영되어 있었다. "복음을 설교하고자 하는 자는 누구라도 먼저 제 가슴에 복음을 담아야 한다. 아아! 내가 그것을 발견하기를." 하루가 끝나면, 그는 홀름코트의 하숙집 3층 방으로 올라가 두 손에 성경책을 쥔 채 벽에서 「위로자 그리스도」가 내려다보는 사이에 잠이 들었다.

마침내 10월 29일 일요일에 핀센트는 첫 번째 설교를 하러 리치먼드 감리 교회 설교단에 올랐다. 이틀 뒤 테오에게 보내는 편지에 그 장면을 마치 엘리엇 소설의 도입부처럼 생생하게 묘사했다.

청명한 가을날이었고 템스 강을 따라 여기서 리치먼드까지는 멋진 산책이었어. 강 속에는 노란 이파리들을 가득 단 커다란 밤나무들과 깨끗한 푸른 하늘이 비쳐 보였다. 그 나무 꼭대기들 사이로 언덕 위에 놓여 있는 리치먼드 일부를 볼 수 있었어. 붉은 지붕을 인 가옥들과 커튼을 드리우지 않은 창문, 녹색 정원이 보였지. 그리고 그것들 위로 잿빛 첨탑이 높이 솟아 있었다. 아래쪽으로는 양쪽에 키 큰 백양나무들이 늘어선 긴 잿빛 다리가 있는데, 그 위로 사람들이 자그마한 검은 형상처럼 지나다녔다.

그는 설교단 발치에서 잠시 멈춰 머리를 숙이고 기도했다. "하느님 아버지, 당신 이름으로 시작하나이다." 계단을 오르며 마치 그는 지하의 어두운 굴에서 빠져나오는 것처럼 느껴졌다. 그리고 자신이 가는 곳마다 복음을 전하는 미래의 환영에 사로잡혔다.

그는 「시편」에서 "나는 땅에서 나그네가 되었사오니……."로 시작하는 구절을 주제로 택했다.

"우리의 삶이 천로 역정이라는 것은 오래된 믿음이요, 훌륭한 믿음입니다."라고 그는 설교를 시작했다.

교인들이 그날의 설교를 어떻게 생각했는지, 아니 그 설교를 얼마나 알아들었는지는 알 수 없다. 핀센트는 정확하게 영어를 구사했지만, 말이 매우 빨랐고 억양이 강했다. 회중 가운데 일부는 그전 기도회에서 그가 이야기하는 것을 들었을 터고, 그가 익숙지 않은 언어와 실랑이하며 대처하는 법을 알았을 것이다. 그러나 그날 아침 터져 나온 열정적인 설교를 예상했던 사람은 아무도 없었다.

비록 영생으로, 믿음과 희망과 자비의 삶으로, 늘 생생한 삶으로, 기독교인이자 기독교 노동자의 삶으로 거듭나는 것이 하느님의 선물이요, 신이, 오로지 신만이 하시는 일이라 할지라도, 우리가 마음 밭의 쟁기를 잡게 하시고, 다시 한 번 우리의 그물을 던지게 하소서 …….

핀센트는 위로하고자 하는 열정에 빠져 인용문에 인용문을, 시에 시를, 경구에 경구를 쌓아 나갔다. 그의 설교는 대담한 권고와 혼란스러운 해석, 온화하고 따분한 이야기와 이상한 유추를 넘나들었다.("우리는 기쁨과 성공 속에서, 슬픔 속에서는 훨씬 종종 과부나 고아처럼 느끼지 않습니까, 주님에 대한 생각 때문에.") 지나친 열정 아래 은유가 뒤섞이고 내용이 달라졌다. 이상한 참회의 탄원이 지루한 웅변에서 절박하게 터져 나왔고 듣던 사람들은 틀림없이 놀랐을 것이다. "우리가 당신의 것인지 그리고 당신이 우리의 것인지 알고 싶습니다. 우리는 당신의 것이 되고 싶습니다. 그리스도의 사람이 되고 싶습니다. 우리는 하느님을 바라나이다. 하느님의 사랑과 하느님의 인정을 바라나이다."
핀센트는 "단순하게 전심(全心)으로" 설교하는 것이 목표라고 말했다. 그의 설교를 들은 사람들은 누구라도 그의 진정을 의심할 수 없었을 것이다. 그러나 핀센트의 아버지조차(그의 설교도 간결함이나 명확함의 모델이라고 보기는 힘들었지만) 성서를 복잡하고 모호하게 설교하는 방식을 비판했다. 핀센트가 설교를 예행연습하며 쓴 긴 편지를 받은 후에, 도뤼스는 작은아들에게

불평했다. "그가 어린아이처럼 단순하게 남아 있는 법을, 항상 그렇게 과장되고 지나치게 공들여 편지를 성경 구절로 가득 채우지 않는 법을 배우면 좋겠구나." 핀센트가 그 비판을 받아들였던 아니든, 문제를 인식하고는 있었다. "나는 편하게 얘기하지 못해. 그게 영어를 쓰는 사람들의 귀에 어떻게 들릴지 모르겠구나." 몇 주 후 그는 회중에게 주의를 주어야겠다고 느꼈다. "여러분은 형편없는 영어를 듣게 될 겁니다."
그러나 그는 어쨌든 강행했고, 그의 여정에 또 다른 좌절이 있을지도 모른다는 가능성에 불안해했다. "내가 복음을 설교할 수 없다면 불행할 거다." 그는 11월 초 불길한 편지를 썼다. "설교가 내 운명이 아니라면…… 글쎄, **고통**이 진짜 나의 운명이겠지."

그러나 한군데서는 핀센트가 추구하지만 받지 못하는 단순한 위로를 발견했다.
그는 어린 시절 이후로 찬송가에 끌렸다. 일요일마다, 종종 어머니의 갈대 소리 같은 발풍금 반주에 맞추어, 사람들이 엄숙하고 나지막하게 단조로이 노래하는 소리는 작은 쥔데르트 교회를 가득 채웠다. 그의 제수 말에 따르면, 1873년 런던에 도착한 순간부터 핀센트는 영국 교회 음악의 감미롭고 아름다운 가사에 취한 듯했다. 그 음악은 칼뱅주의자로서 청년기에 들었던 참회의 성가와 아주 달랐다. 핀센트가 영국에 도착하고 겨우 한 달쯤 되었을 때 도뤼스는 "그는 무엇보다 오르간과 노래를 좋아한다."라고 말했다. 스퍼전의 메트로폴리탄

교회에서 핀센트는 수천 명의 합창에 목소리를 더했다. 거기에 참가했던 한 사람은 그 경험을 "오르락내리락 물결치며 그곳에서 넘쳐 나는 거대한 멜로디의 바다"를 떠다니는 데 비유했다. 핀센트는 테오에게 네덜란드어 찬송가를 보내 달라고 부탁했고, 그 보답으로 영어 성가집 두 권을 보냈다. 그는 『성가곡과 독창곡집』을 가지고 다녔으며 자신이 좋아하는 곡들이 몇 쪽에 있는지 외울 만큼 잘 알았다.

핀센트가 아일워스에 이르렀을 무렵, 찬송가는 그의 가슴에 가장 큰 위로가 되었다. 그는 성경 공부반의 학생들과 같이 매일 아침저녁으로 찬송가를 불렀다. 홀름코트의 복도를 걸어가면서, 한 소년이 찬송가를 흥얼거리는 소리를 들으며 마음속에서 오래된 믿음이 솟아오름을 느끼곤 했다. 밤이면 저 아래 학교의 피아노로부터 흘러나오는 찬송가 소리가 방까지 들려 숭고한 위로가 몰려왔다. 그리고 형언할 수 없이 눈물을 흘릴 만큼 감동하곤 했다. 그해 가을 가스등이 비추는 도시의 거리와 텅 빈 시골길 사이로 끝없이 돌아다니던 중에 아무도 주위에 없을 때면 핀센트는 홀로 나지막이 찬송가를 부르곤 했다.

수없이 시를 끄적이고, 더 많은 거리를 걸으며, 더 많은 찬송가를 불렀다. "아름다운 것들이 너무나 많다."

그는 찬송가의 노랫말을 좋아했다. 그 노랫말은 감동적이다가 금욕적이어지고, 온화하다가 희열이 넘치는 것으로 바뀌며, 탄원하다가 평화로워지고, 비탄에 잠겨 있다가

기뻐했다. 악보 없이 노랫말만 인쇄된 그 시대의 찬송가집들을 본받아, 찬송가 노랫말을 시처럼 편지와 앨범에 베껴 썼다. 그러나 그 노랫말에 사람을 진정하는 힘을 부여하는 것은 음악이었다. 길거리 악단도 쉽게 연주할 수 있도록 평범한 목소리와 화음에 맞춰 지어진 곡조와 더불어 그 노랫말은 단순함과 친숙함을 통해 마법을 걸었다. "특별히 자주 들으면 점점 노랫말을 좋아하게 된다." 많은 가사가 핀센트 자신처럼 탄원하는 절박한 목소리로 이야기했다. 그가 좋아하는 찬송가인 「주 예수 크신 사랑」은 잠자리 동화를 들려 달라고 조르는 고집 센 아이처럼 탄원하고 있다.

아이에게 하듯 그 얘기를 들려주세요,
나는 약하고 지쳤으며 의지할 데 없고,
더러워졌습니다.

당신이 진실로 계시다면, 언제나 그 얘기를 들려주세요,
힘든 때는 언제라도, 나를 위로하는 이여.

오래된 그 얘기를 들려주세요, 오래된 그 얘기를 들려주세요,
오래된 그 얘기를 들려주세요, 예수님과 그의 사랑을.

바로 이것이 10년도 더 지나, 자신의 그림들이 "음악이 위로하듯 위로가 되는 얘기…… 영원한 것에 관한 얘기를 해 주기" 바란다고 편지에

썼을 때 핀센트가 뜻한 바였다. 이 세상에 곧 터져 나올 새로운 미술의 첫 징후를 찾아 핀센트의 어린 시절과 청년 시절을 탐색할 수도 있지만, 여기 홀름코트의 3층 방에서 흘러나오는 찬송가의 심오한 느낌, 단순한 의미, 필멸의 염원 속에서 미래는 가장 분명하다.

10월에 핀센트의 부모는 테오가 심각하게 병들었다는 편지를 썼다. 아버지는 헤이그에 있는 아들 곁으로 달려갔다. 어머니도 바로 뒤따라가서 한참이 걸릴 요양을 위해 자리를 잡았다. 핀센트는 처음에 빗발치는 위로의 말과 그림으로 대응했다. 그는 열에 들떠 기진한 동생에게 편지했다. "얼마나 너를 다시 보고 싶은지 모르겠다. 아아! 보고 싶은 마음이 가끔은 너무나 강하구나." 향수에 사로잡혀, 슬레이드존스 목사에게 네덜란드로 돌아갈 수 있게 사흘간 휴가를 달라고 간곡히 청했다. "테오 머리맡에서 간호하고 싶다는 간절한 바람 말고도 어머니도 정말 다시 보고 싶습니다. 그리고 가능하다면 에턴으로 가서 아버지를 만나 이야기를 나누고 싶어요."

핀센트는 4월에 에턴을 떠나온 후 향수병 때문에 여러 차례 아무것도 못하는 상태에 빠져 고생했다. 1876년에 바다를 건너며 1874년에 아나와 함께 영국으로 불운하게 돌아갔던 고통스러운 기억이 되살아났다. 램스게이트에 있던 학교의 퇴창에서 보이는 풍경은 바다 건너 고향 땅을 떠올렸다. 그 퇴창에서, 부모에게 작별 인사로 손을 흔드는 학생들을 보았고 그

광경에 가슴이 아렸다. 고통을 나누기 위해 그는 그 우울한 장면을 그려서 우울한 말과 함께 고향으로 보냈다. "우리 중 누구도 그 창문에서 보이는 풍경을 결코 잊지 못할 겁니다."

램스게이트와 아일워스의 학교에서는 모든 학생이 테오를 연상시켰다. 그들과 함께 걷거나 모래성을 만들거나, 그들에게 그림을 보여 주거나, 그들을 재우거나 할 때마다 "네가 같이 있으면 더 좋았을 거야."라고 동생에게 편지했다. 해변으로 산책을 가던 중에, 해변의 이끼 낀 잔가지 두 개를 가져와서 테오에게 추억거리로 보냈다. 6월에 햄프턴코트*를 방문하던 길에는 당까마귀의 둥지에서 깃털 하나를 거둬 편지에 동봉했다. 7월에는 잠시 헤이그에 있는 동생과 재회하는 상상을 즐기며, 헤이그에서 교회와 관련된 일자리를 찾는 것을 도와줄 수 있느냐고 묻기까지 했다.

그는 웰윈에 있는 누이 아나와 다른 가족들, 가족의 친구들(테르스테이흐까지), 그리고 파리에 있는 프란스 숙과 해리 글래드웰 같은 옛 지인에게 편지를 퍼부었다. 잦은 런던 여행 중에는 예전의 삶을 환기하는 사람들(상관인 오바흐와 위셀링, 라이드 리처드슨, 윌리스 같은 구필 화랑의 옛 동료들)과 장소를 찾았다. 특히 아직도 딸을 잃은 슬픔에 잠겨 있는 글래드웰 집안과 새로운 가족적인 친분을 쌓고자 무진 애를 썼다. "그 사람들을 아주 아낀다. 그들과 공감할 수 있다."라고 런던에 있을 때면, 기회가 될 때마다

* 런던 서부에 있는 옛 왕궁.

자기 가게에 있는 해리의 아버지를 방문했고, 리에 있는 해리 가족을 만나기 위해 평소에 다니던 길에서 벗어나 수킬로미터를 더 걷기도 했다.

핀센트는 고용주인 토머스 슬레이드존스 목사와 그의 아내 애니의 가족에게도 똑같이 마음의 책략을 써 봤던 것 같다. 아이들이 여섯 있고 성직자의 생활 방식을 지닌 슬레이드존스 가족은 핀센트의 삶에서 빈 곳을 채우기에 완벽하게 적합해 보였다. 쥔데르트의 목사관처럼, 홀름코트는 자족적인 섬이었다. 마당에는 커다란 나무들이 그늘을 드리웠고, 덩굴 식물들이 무성하게 벽을 뒤덮었으며, 마당에는 가축들이 나와 있었다. 핀센트는 핵퍼드로드의 로이어 집안에 그랬듯, 거기 자리 잡기 위해 최선을 다했다. 채마밭에서 일하고, 아이들을 가르치고, 잘 시간에는 책을 읽어 주었다. 향수 어린 의례적인 일들을 치르며 축제일을 위해 그 집을 푸른 가지들로 장식했다. 그는 애니가 간수하는 방명록에다 며칠 동안 수고스러운 노동을 쏟아부었다. 그 가족과 친해지고자 애쓰며 몇 쪽을 이어 자그마한 글씨로 채워 넣었고, 자기가 좋아하는 찬송가, 성경 구절, 시와 산문 들을 옮겨 적었다.(영어뿐 아니라 프랑스어, 독일어, 네덜란드어로도 썼다.)

가족을 얻고 싶은 마음에 로이어 가족을 다시 찾아가기까지 했다. 11월, 아직 어색함이 남아 있는 런던의 모진 겨울에 오랜 걸음을 해야 하는데도, 그는 핵퍼드로드로 돌아가서 어설라의 생일을 축하해 주었다.

그러나 결국 글래드웰 가족이나 존스 가족,

로이어 가족도 공허함을 채워 주지 못했다. 오로지 한 가족만이 채워 줄 수 있었다. 10월에, 테오가 아프다는 소식을 들은 데다 성탄절까지 다가오자 그리움과 향수가 파도처럼 밀려왔다. "아아, 쥔데르트! 너에 대한 기억들에 때로 저항하기 힘들 정도구나."라고 핀센트는 외쳤다. 가는 곳마다 정경이 보였다. 런던의 화랑을 방문할 때면 네덜란드 그림에 강렬한 기쁨을 느끼며 좀처럼 자리를 뜨지 않았다. 학생들에게는 "집과 거리 들이 『걸리버 여행기』에 나오는 거인들 장난감처럼 깨끗하고 흠 없는, 언덕이 없는 나라"에 관한 이야기를 들려주었다. 그는 상상 속에서 그 여행을 거듭했다. "배를 타고 템스 강을 내려가 바다를 가로질러, 정다운 네덜란드 해안과 저 멀리 교회의 뾰족탑이 보이면 얼마나 기쁠지 모르겠구나."라고 편지에 적었다. 어린 시절 즐겼던 시를 다시 읽었고, 롱펠로의 작품처럼 예전에 좋아하던 작품을 베껴 쓰며 추억과 그리움에 잠겼다.

저 마을의 불빛을 보네
비와 안개 사이로 반짝이네
그리고 한 슬픔이 나를 덮쳐
내 영혼 그것을 감당할 수 없도다.*

핀센트가 슬레이드존스 목사에게 헤이그에 있는 아픈 동생을 방문할 시간을 달라고 청한

* 롱펠로의 시 「하루가 끝나고」 일부.

것은 이러한 환상들 때문이었다. 목사는 처음에 그 요청을 서부했지만, 핀센트가 너무나 가엾게 간청하는 바람에 마침내 마음이 약해졌다. "어머니에게 편지를 쓰게나. 그분이 허락하시면 나도 그러겠네."

그러나 그녀는 허락하지 않았다. 심한 정신적 충격을 받은 아나 판 호흐는 핀센트에게 성탄절까지 기다렸다가 집에 오라고 답장을 보냈다. "하느님이 그때 우리가 행복하게 만나게 해 주시길." 핀센트는 테오에게 보내는 편지에 아무 말도 하지 않았지만(어머니가 그의 편지를 읽으리라는 사실을 알고 있었다.) 일주일 뒤 설교에서 상심한 마음을 쏟아 냈다. "우리 인생의 여정은 지상에 계신 어머니의 다정한 가슴에서 천국에 계신 아버지의 품으로 향합니다. ……우리 중 누구라도 집에서 보낸 어린 시절, 그 빛나는 시간을 잊은 사람이 있습니까? 그리고 집을 떠난 후 그때를 잊은 사람이 있을까요? ……우리 중 많은 이는 그 집을 떠나야 했지요."

일단 집으로 돌아가려는 시도를 어머니에게 거부당하자 다른 모든 것에 대한 열의를 잃어버렸다. 홀름코트와 피터샴 교회당, 턴햄그린의 잿빛 교회 사이에서 계속되는 의무는 이제 짐으로만 보였다. 심지어 좋아하던 산책조차 고향에 보내는 편지에 불평의 요인으로 쓰였다. 자신을 순례자가 아니라 어리석게 "초인적인 여정"으로 시골길을 힘들게 나아가는 슬레이드존스의 '보행 청년'이라고 묘사했다. 슬레이드존스가 핀센트에게 가난한 학생들의 부모를 방문하여 미납된 수업료를

거두어 오는 딱한 임무를 맡기자 사태는 한층 악화되었다.(슬레이드존스 본인은 핀센트의 얼마 되지 않는 임금을 지급하는 데 늑장을 부리며 "신은 자신을 위해 일하는 자들을 돌보시네."라고 태평하게 능쳤다.)

다가오는 성탄절과 가족과 만날 일에 사로잡혀 있는 핀센트에게 다사다난한 나날은 빨리 지나가지 않았다. "내가 성탄절과 가족과의 재회를 얼마나 기다리는지 모른다. 요 몇 달 동안 몇 살은 먹은 것 같구나."라고 테오에게 편지했다. 그는 밤마다 지쳐서 방에 틀어박혀, 벽에 걸려 있는 부모 사진들을 멍하니 바라보았고 지난 성탄절의 정다운 기억을 되살려 냈다. 특히 2년 전(파리에서 수치스러운 일을 겪기 전) 막판에 헬부아르트로 돌아갔던 일을 떠올렸다. 그때 눈으로 뒤덮인 포플러 위에서 달이 반짝였고 마을 불빛은 어둠 속에서 빛났다.

이와 같은 이미지(문학과 성서, 미술, 찬송가, 그리고 자기 과거로부터 도출된 이미지)는 점점 더 핀센트에게 유일하게 참된 위로가 되어 갔다. 가족에게 퇴짜당하고 후회에 사로잡힌 그는 상상의 고독 속으로 움츠러들었다. 엘리엇이 『사일러스 마너』에 썼듯, 그 속에서 모든 이미지는 "무수히 많은 힘을 통해 생기를 얻고 영원히 움직이며 서로 가로질러 그 결과를 이루 헤아릴 수 없다."

그해 가을과 겨울 대부분 그를 사로잡았던 이미지는 "돌아온 탕아"였다. 그는 문제아에다 방랑하는 자식에 관한 이야기를 한 번 이상 설교했다. 탕아는 더 이상 아들이라 불릴 자격이

없지만 고향 집에서 아버지의 환영을 받았다. 아버지는 "내 아들은 죽었다가 다시 살아났으며 내가 잃었다가 다시 얻었노라."라고 말했다. 그 이야기는 핀센트의 자전적인 『인생 스케치』에 실려 있고, 그의 첫 번째 설교 전체에서 울려 퍼졌다. 자기 방에 그는 아리 스헤퍼르가 그린 「탕아」의 복제화를 걸어 놓았다. 그 그림에서는 신과 같아 보이는 아버지가 참회하며 눈물에 젖은 젊은이를 껴안는다. 핀센트는 그 그림의 복제화를 어머니에게 생신 선물로 보냈다. 여느 때 같은 편집증으로, 그는 문학과 시, 미술을 통해 화해와 구원의 상을 추구했다. 그것들을 연구하며, 설교와 잠잘 때 들려주는 이야기에 포함했다.

위로하는 이미지를 갈망하며 핀센트의 현실과 상상의 경계는 점점 더 흐려지기 시작했다. 그의 편지들은 일상을 영원으로 탈바꿈시키는 생생한 서술(엘리엇의 뛰어난 묘사에 영감을 받았다.)로 가득했다. 지나가는 기차에서 보이는 일출은 진짜 부활절의 태양이 되었다. 빗속에 어느 교회지기의 집은 믿음의 은신처가 되었다. 조용한 강둑은 구원의 약속이 되었다. "밤나무와 맑고 푸른 하늘과 아침 해가 템스 강 물속에서 반사되었다. 풀은 초록빛으로 생기가 넘쳤고 사방에서 교회 종소리가 들렸다." 이와 같은 이미지 속에서 핀센트는 관찰력과 상상력을 결합해 더 나은, 좀 더 위로가 되는 현실을 만들어 냈다. 상반된 것들과 불가능한 것들을 내놓고, 시간을 압축하여 좋아하는 비유로 장식했으며, 목적에 맞지 않는 것은 마음대로

생략했다. 런던 빈민가에 대한 그의 설명에는 빈곤과 범죄, 인구 과밀, 또는 불결함에 대한 언급 없이 토요일 밤 가스등 불빛 속에서 북적거리며 안식일("안식일은 그 가난한 구역에 큰 위로다.")만을 고대하는 경건하고 회화적인 모습의 가난한 사람들 얘기밖에 없었다.

핀센트가 문학과 미술에서 택한 위로의 이미지들도 유사한 변화를 겪었다. 그는 얻기 힘든 마음의 위로를 추구하며 그 이미지들을 다시 떠올려 냈다.(단순화하거나 한층 강렬하게 만들었다.) 시와 그림의 제목을 바꾸었다. 거슬리는 등장인물이나 지은이의 관점을 무시했다. 어린 시절의 삽화책처럼, 단어에 이미지를 그리고 이미지에 단어를 접목하며 위로의 메시지를 완성하기 위해 이미지와 단어 모두 끈질기게 새로이 만들어 냈다. 그림과 시를 짝짓고, 때로는 문학과 성서의 구절을 복제화에 바로 옮겨 써서 위로의 콜라주를 창조해 냈다. 이렇게 말과 이미지를 '중첩'하는 과정은 그의 광적인 상상력을 아주 만족시키고 큰 위로가 되어 장차 그가 세상을 보고 세상에 맞서는 주된 방식이 될 터였다.

리치먼드 감리 교회의 교인들은 그 과정이 진행되는 것을 일찍, 그리고 틀림없이 혼란스럽게 엿보았을 것이다. 첫 번째 설교를 끝맺기 위해 핀센트는 자기가 보았던 "아주 아름다운 그림"에 대해서 이야기해 주었다. 「천로 역정」이었다. 그러나 그가 묘사한 이미지는 2년 전 1874년에 왕립 미술원에서 보았던 조지 보턴의 그림과 전혀 달랐다. 핀센트는 보턴의

단조로운 지평선과 흐린 하늘을 낭만파 그림에서 표현하는 인물("순빛, 금빛, 보랏빛 줄무늬가 진 잿빛 구름들")의 광휘 속에 흘긋 보이는 언덕과 산의 현란한 전경으로 바꾸어 놓았다. 보턴의 나지막하고 요새화된 마을은 "저무는 태양이 찬란한 빛을 던지는" 산꼭대기에 있는 천상의 도시로 대체되었다. 보턴의 그림에서는, 하얀 튜닉을 입은 소녀가 거친 여행길에 있는 순례자들을 위해 물을 부어 준다. 핀센트의 환상에서 그 소녀는 검은 옷을 입은 천사, 안데르센에 나오는 인물이 되었다.

핀센트는 이렇게 뒤섞인 미술과 문학, 성서 위에 마지막 한 겹을 더했다. 바로 자신이었다. 그의 환상에서, 천사는 여러 사람이 아닌 한 명, 즉 "한참을 걸어왔고 아주 지쳐 있는" 외로운 순례자를 위로했다. 천사와 순례자는 핀센트가 좋아하는 시어들로 이야기하며, 순례자는 "근심하는 사람 같으나 항상 기뻐하고"* 제 길을 간다.

현실과 그려진 것들, 상상한 것들의 결합으로서만 핀센트는 자신이 받은 상처의 진짜 원천이자 진정한 위로의 유일한 원천, 바로 가족에게 다가갈 수 있었다. 그는 보턴의 그림 속 순례자 노릇을 했던 것처럼, 스헤퍼르의 그림, 설교, 잠자리 이야기에서 거듭 돌아온 탕아가 되어 아버지의 포옹을 받을 수 있었다. '중첩'은 가족 또한 자신과 마찬가지로 미술과 문학의 이미지 속에 포개어 놓을 수 있었다.

* 「고린도후서」 6장 10절.

테오는 혁명의 젊은 영웅, 셰트 백부는 황금시대 시민이 될 수 있었고, 어머니와 아버지는 조지 엘리엇의 시에 나오는 다정하고 상냥한 부모가 될 수 있었다. 또 '중첩'을 통해, 핀센트는 행복한 가정생활에 관한 이미지들 속에서 쥔데르트 목사관을 보았다. 그리고 자신을 사랑하는 가족의 품에서 떼어 내진 콩시앙스의 징집병 또는 『필릭스 홀트』에서 엘리엇의 흠 있으나 훌륭한 성직자 또는 버니언의 순례자 크리스천으로 보았다.

궁극적으로, 이것은 핀센트의 상상 속에서 미술과 종교가 공유하는 위로의 힘이었다. 두 가지 모두 화해와 구원의 이미지를 제공했으며 그 이미지를 가지고 그는 실패하고 후회하는 자신의 삶을 다시 그릴 수 있었다. 비상한 힘이었다. 핀센트의 종교적 환상의 간청하는 듯한 친밀한 표현에 청중은 놀랐을 것이다. "여인이 자기 젖먹이를 어찌 잊겠습니까? 자기가 낳은 아이를 어찌 가엾게 여기지 않겠습니까?" 그는 이사야의 말로 외쳤다. 핀센트의 상상 속에서 '하느님'과 '아버지', '예수 그리스도'와 '아들'의 끊임없는 뒤섞임은 기독교 신앙의 모든 것을 자서전을 위한 배경으로 탈바꿈시켜 버렸다. "모든 참된 아들의 본질은 진실로 죽었다 살아나신 예수의 본질과 어느 정도 유사한 법입니다."

종교와 가족의 결합은 이후로 그의 상상력, 그의 미술, 마침내 그의 온전한 정신까지 사로잡을 것이었다. 그는 성경이 제시하는 구원을 가족 간에 용서와 화해의 약속으로

받아들였다. "저 위에 계신 분들은 우리를 아버지의 형제들로 만들어 주실 수 있다."라고 테오에게 확언했다. 용서와 화해의 약속이 주는 위로는 숭고한 것에 대한 핀센트 경험의 정서적 핵심이다. 자주 그러했듯, 핀센트가 종교나 문학 또는 미술에 감동해서 눈물을 흘릴 때, 그 약속이 주는 위로는 궁극적으로 모든 암시의 층들 아래서 울리는 사랑과 갈망의 음이었다. 엘리엇은 『아담 비드』에 다음처럼 적었다.

이런 사랑은 종교적 감정과 분간하기 거의 어렵다. 사랑이란 얼마나 깊고 가치 있는가? 여인이나 어린아이의 사랑이든, 미술이나 음악의 사랑이든. 가을날 일몰이나 줄지어 선 기둥들, 차분하고 위엄 있는 석상들, 또는 베토벤 교향곡의 영향 아래, 우리가 하는 애무와 부드러운 말, 우리가 느끼는 고요한 황홀감, 그 모두와 더불어 그것들이 사랑과 아름다움의 측량할 수 없는 대양 속에 파도와 작은 물결일 뿐임을 자각하게 된다. 가장 예민한 순간에 우리 감정은 표현에서 침묵으로 바뀐다. 최고조에 이른 사랑은 그것의 대상 너머로 돌진하며, 신성한 수수께끼라는 의미에 잠기게 된다.

물론 핀센트가 상상과 실재를 혼동하게 되리라는 위험이 있었다. 이미 가끔씩 그의 절망과 열광은 망상에 가까웠고, 그가 실제 사건으로 전하는 일은 그럴듯하게 꾸며 낸 몽상이곤 했다. 성탄절이 다가오면서 그는 점점 더 머릿속 이미지와 생활 속 사건을 구별하지

못했다. 벽 위에 있는 부모 사진들을 멀거니 바라보며 쿼데르트 목사관에서부터 했던 기도를 몇 번이고 암송했다. "신이여, 우리를 확실히 하나가 되게 하시고 당신의 사랑이 유대감을 더욱더 튼튼하게 해 주시길 바라나이다." 떠나기 전 마지막 설교들 중 하나를 위해, 다시 한 번 돌아온 탕아 이야기로부터 설교문을 택했다. "그러나 탕아가 아직 멀리 있을 때, 아버지가 그를 보았고 측은히 여기셨도다."

성탄절 전날 밤 핀센트는 그 이미지에 사로잡혔다. 마치 그것이 실제로 에턴에서 자신을 기다리는 환영의 이미지인 듯했다. "우리는 신의 이름을 들으면 감동받을 겁니다. 그렇습니다. 집에서 오랫동안 떠나 있다가 우리의 아버지를 다시 본다면 마찬가지로 감동받을 겁니다." 이러한 상상에 비교되어, 현실 세계는 더 이상 아무런 흥미도 끌지 못했다. 그는 집으로 돌아가 "아버지의 형제"가 되는 생각만 했다. 그에게는 자신이 지니고 가는 찬송가의 가사를 노래하는 부모의 목소리가 들리는 것만 같았다.

집으로 오라, 집으로 오라! 네 마음은 지쳤노라.
길은 내내 어둡고, 너무나 외롭고 거칠었으니
오 회개하는 아들아!
집으로 오라, 아아 집으로 오라!

집으로 오라, 집으로 오라! 슬픔과 비난으로부터
죄악과 수치, 미소 짓는 유혹으로부터.
오 회개하는 아들아!
집으로 오라, 아아 집으로 오라!

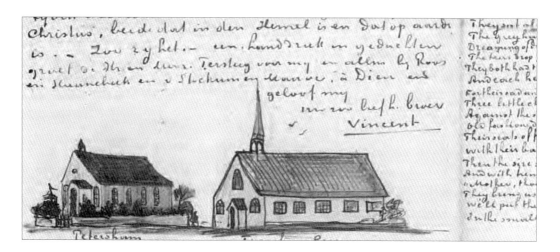

「피터샴과 턴햄그린의 교회들」 1876. 11.
편지 스케치, 종이에 잉크, 8.5×3cm

아리 스헤퍼르, 「위로자 그리스도」 1836~1837
캔버스에 유화, 248×183cm

9

예루살렘이여,
쥔데르트여!

에턴에서 핀센트를 기다리던 환대는 그의 방 벽에 붙어 있던 어떤 그림과도, 아니면 그의 머릿속에 있던 어떤 상상과도 달랐다. 방랑은 그를 더욱 수치스럽게 만들었다. 여러 달 동안 드문드문 별 내용 없는 편지들만 받은 부모는 아들이 4월에 왔을 때보다도 더 동정적이지 않았다. 그가 보수 없고 미래 없는 일들을 전전할 때마다, 예전의 상처가 다시 벌어졌다. "우리는 점점 더 그 애가 걱정되고, 그가 실제 삶에 어울리지 못하게 될까 봐 두렵구나. 몹시 슬프다."라고 9월, 도뤼스는 테오에게 편지했다. 부모는 핀센트에게 이치에 닿는 말을 하고자 애썼다. 정말로 설교자가 되고 싶다면 설교 공부를 해야 한다고 했다. 그리고 준비하는 동안 돈 되는 일을 해야 한다고 덧붙였다. 그러나 그들의 제안은 늘 알아들을 수 없는 대답에 부딪히거나 완전히 무시당했다. 핀센트가 회피하는 것은 확신이 부족하기 때문인 듯했다. 더 심하게는 겁이 나기 때문이라고 여겨졌다. 아나는 "그는 학업을 쌓을 용기가 없는 것 같다. 그 애를 설교자로 상상할 수가 없구나. 그 애는 결코 설교자로 살아갈 방법을 찾지 못할 거다."라고 결론지었다.

진전이 없는 가운데 부모는 큰아들 인생에서 뭐가 문제라서, 다시 말해 핀센트의 어떤 결점으로 이런 시험이 닥쳤는지 곰곰이 생각했다. 늘 그랬듯 그들은 핀센트가 옳은 사람들과 사귀지 못하고 외모를 무시했기 때문이라고 했다. 그러나 크게는 핀센트의 사고방식을 탓했다. "병적인 성격, 쉽사리 우울해지는 기질"이 문제라고 했다. 도뤼스는 "진지함 자체는 아무 문제없다. 하지만 그것은 새로움 그리고 힘과 연결되어 있어야 한다."라고 편지에 적었다. 핀센트가 명랑한 마음을 지녔다면 오죽 좋겠냐고 아나는 한탄했다. "그렇게 자주 정도를 지나치면 안 돼. 좀 더 평범하고 실제적인 사람이 되어야 해."라고 했다.

그러나 아무리 암울한 판단을 내리고 있었더라도, 배를 타고 남아메리카에 선교사로 가겠다는 핀센트의 제안은 전혀 예상치 못한 것이었다. 도뤼스는 "무모하고 완전히 어리석은 행동"이며 "아주 많은 비용이 드는 데다 허사가 될 게 확실하다."라고 비난했다. 전에 그들은 핀센트의 헌신에 의구심을 품었더랬다. 이제는 그가 정도에서 벗어난 게 아닌가 의심했다. "사람은 제일 먼저 상식을 발휘해야 하는 법이다. 우리가 이 문제 때문에 얼마나 괴로운지 말도 못 할 지경이구나."라고 아버지는 쓸쓸하게 말했다.

핀센트가 12월 21일 에턴에 도착하자, 그를 환영해 준 것은 포용하는 두 팔과 기쁨의 눈물이 아니라 "억수 같은 비난"이었다.

성탄절 행사는 목사관의 의식에 따라

진행되었다. 여느 때처럼 케이크와 비스킷을 놓았고, 붉은색 식탁보를 깔았으며, 푸른 가지로 엮은 줄들로 장식했다. 아나는 오르간을 연주했다. 도뤼스는 병자들을 방문했다. 그러나 분위기는 과거의 성탄절과 완전히 달랐다. "큰오빠가 얼마나 아빠와 엄마를 걱정시키는지 몰라. 오빠는 진짜로 두 분 얼굴에 담긴 걱정을 볼 수 있을 거야."라고 리스는 테오에게 편지했다. 그녀는 핀센트의 무능과 일자리를 구하지 못한 것, 특히 그의 종교적 열정을 비난했다.("나는 큰오빠의 신앙이 머릿속을 흐렸다고 생각해.") 이러한 비난에 테오만이 형을 옹호했던 것 같다. 그는 동생들에게 핀센트는 평범한 사람과 다르다고 말했다. 그 말에 리스는 핀센트가 평범했더라면 자신을 비롯해서 모두가 더 좋았을 거라고 대답했다. 그러나 테오가 헤이그에서 늦게 와서 일찍 일터로 돌아간 것도 일종의 응징이었다. 그리고 판 호흐 가족이 성탄절을 보내는 프린센하허에 있는 센트 백부의 저택에서 핀센트가 듣거나 느꼈을 비난도 상상할 수 있다.

그는 돌아온 탕아처럼 구원을 찾아 고향에 왔지만, 비난만 발견했을 뿐이다. "내가 하는 모든 일이 틀려먹었다."라고 한탄했다. 성탄절 후에 그를 만난 한 지인은 "그가 상처받은 느낌에 시달리고 있는 듯했다. 그에게 외로운 분위기가 있었다."라고 회상했다. 핀센트는 확실한 복음서의 글귀들을 되뇌며 밤마다 눈물을 흘리며 고해했다. 거친 날씨와 드문 추위에도, 오래도록 눈 속을 걷는 일은 자기 형벌을 의미했다.

비통하게 정직한 순간에, 그는 테오에게 모든 일에 실패했기에 심한 우울증을 느낀다고 시인했다.

12월 말 핀센트가 부모 뜻대로 종교적 소명을 포기하겠다고 한 이유는 오로지 죄책감의 고통 때문이었을 것이다. 그답지 않게 유순하게, 그는 타향살이 기간 동안 내내 부모가 해 왔던 주장을 받아들였다. "더 이상 자신의 욕망을 좇지 말며 평범한 생활을 향한 길로 돌아와야" 한다는 주장이었다. 그는 일자리를 찾겠으며 근처, 그러니까 고향에서 찾겠다고 했다. 그러자 도뤼스는 언젠가 전처럼 종교적 삶을 추구할 수도 있지만, 핀센트가 정말로 그것에 진지하고 준비하는 데 기꺼이 최소한 8년간 공부하겠다면 허락하겠다고 했다. 그러나 그러한 희망을 북돋워 주지는 않았다. 대신, 종교란 실제 삶과 분리되어 있는 것이 아니기 때문에 핀센트가 어떤 직업에 들어서든 유용하고 덕 있는 삶을 이끌 수 있노라고 환기했다.

사실 도뤼스는 이미 그를 위한 일자리를 마련해 둔 터였다. 아마도 센트 백부의 지시에 따라, 에턴에서 32킬로미터쯤 떨어져 있는 도르드레흐트의 한 서적상이 핀센트에게 회계원 겸 영업 사원 자리를 제안했다. 아버지의 계획에 동의한 지 며칠 만에, 핀센트는 도르드레흐트행 기차에 올랐고 오랫동안 구필 화랑의 고객이었던 피터르 브라트의 면접을 보았다. 돌아오는 길에, 도뤼스는 핀센트를 프린센하허로 보내어 마지막 참회의 행동을 수행하도록 했다. 새로운 기회를 주어서 감사하다고 센트 백부를 안심시키는

초년의 판 호흐

것이었다. 백부의 저택으로 가는 길에 핀센트는 자기감정을 자연의 캔버스에 투사했다. "은빛 줄무늬가 있는 검은 구름이 깔린 폭풍우 치는 밤이었다."

의무감의 파도 속에서, 이제 스물네 살 된 핀센트는 도르드레흐트의 시장 광장에 있는 블뤼세언판브람 서점의 새로운 일에 투신했다. 새해가 시작되면서 바로 일에 투입되었고 그가 재고할 시간을 허락했던 일주일간의 '시험 기간'을 사실상 무시했다. 영국에서 짐 가방이 도착하기도 전에 그는 광장을 두고 서점 맞은편에 있는 하숙집으로 이사했다. 겨우 몇 주간 아쉬워하는 편지들을 보내고 나서는 이전의 삶을 모두 뒤로한 듯했다. 그는 슬레이드존스 가족에게 장문의 편지를 써서 돌아가지 않을 거라고 말했다. "그들이 나를 기억해 주기를 바랐다. 그리고 자비의 망토로 나에 대한 기억을 감싸서 보호해 달라고 부탁했다."라고 핀센트는 테오에게 말했다.

바쁜 판매 철이 지나가자 서점에는 장부 작업을 해야 할 것들이 엄청나게 생겨났고 그 때문에 밤늦도록 바쁘게 일했다. "하지만 그런 게 마음에 든다. 의무감은 모든 것을 신성하게 하고 통일해 줘, 그러면서 해야 할 많은 사소한 일들을 하나의 커다란 의무로 묶어 주지."라고 편지에 적었다. 그는 새로운 방향이 타당하다고 인정한 듯했고, 부모에게 제 나라로 돌아와 얼마나 좋은지 모르겠다고 말했다. 테오에게는 어떻게 '의무'가 설교사의 봉급 대신 회계원의 봉급을 택하게

만들었는지 설명했다. "인생의 후반에 돈 들 데가 많아지거든." 동료에게는 더 이상 부모에게 짐이 되지 않는 게 몹시 기쁘다고 말했다.

과거로 돌아가는 희망적인 한걸음을 위해서, 핀센트에게 도르드레흐트보다 적당한 도시는 없었다. 도르드레흐트는 네덜란드에서 가장 오래된 도시로, 강 네 개가 교차하는 지점에 자리 잡고 있었다. 1421년 대홍수 이후로 그 도시는 완전히 강에 둘러싸여 있었다. 통행료 징수에서 시작해, 바다로 흘러 나가거나 흘러 들어오는 물자와 상품에 세금을 부과함으로써 그 도시는 수백 년 동안 엄청난 부를 축적했다. 상인들은 운하를 따라 그리고 운하 주변에 금을 입혀 상부가 무거운 건물들을 지었다. 그리고 왕가를 위한 축제를 열었고 거기서 네덜란드 독립의 씨앗이 자라났다. 카위프, 판 호이언, 마스, 라위스달 같은 황금시대 화가들이 기분 좋은 풍경, 즉 숲이 진 선창, 반짝이는 해안선, 매혹적인 강에 모여들었다.

그러나 핀센트가 왔을 무렵 도르트(모두가 그렇게 불렀다.)는 회화 속에 나오는 듯한 빈곤 속으로 쇠퇴해 있었다. 과거의 영광은 무시와 향수의 호박 속에 화석처럼 굳어 버렸다. 그러나 이전 시대의 빛나는 이미지와 빛바랜 잔존물의 변덕스러운 아름다움 덕에 도르트는 네덜란드인의 상상력 속에서 특별한 자리를 차지했다. 그리하여 핀센트가 그 구불구불한 길들을 걸으며 사방에서 삐걱거리는 층계, 검은 난간, 붉은 지붕, 은빛 강물의 삽화 같은

풍경(파리와 런던에서 고향을 향한 그리움의 눈물을 흘리게 했던 토눕)를 볼 때면 '고향'을 느꼈을 게 틀림없다. 익숙지 않은 에턴에서는 결코 느낄 수 없는 고향, 시간에서 벗어난 유일한 장소, 또 다른 섬 같은 고향, 즉 쿤데르트를 느꼈을 것이다.

그러나 이것으로 충분하지 않았다. 심상 속에서 느끼는 귀향은 진짜 귀향이 아니었다. 그리고 단순히 아버지의 명령을 이행하는 것만으로는 돌아온 탕아처럼 기꺼이 받아들여지고 싶은 열망을 결코 만족시킬 수 없었다. 이내 그는 생각에 잠기고 세상과 담을 쌓고 지내는 옛 버릇으로 되돌아갔다. 사람들을 사귀어 보고자 일관성 없게 몇 번 시도해 보고 나서는 거의 완벽한 고독 속으로 물러났다. "그는 아무하고도 사귀지 않았다. 그는 거의 한마디도 하지 않았다. ……도르드레흐트에서 그를 아는 사람은 한 사람도 없을 것 같다."라고 서점 주인의 아들인 데르크 브라트는 회상했다. 하숙집 주인의 말에 따르자면 핀센트는 유별나게 말이 없고 늘 혼자 있고 싶어 했다.

낮에는 시간이 남으면 오랫동안 산책했고(브라트의 말에 따르면 "늘 혼자서") 밤에는 오랜 시간 독서를 하며 보냈다. 하숙집 주인인 레이컨은 곡물상으로서 매일 새벽 3시에 일어나 곡물이 저장되어 있는 다락을 확인했는데, 종종 핀센트의 방에서 으스스하게 무슨 일이 진행 중임을 눈치챘다. 발을 끌며 걷는 소리와 문 아래 불빛을 통해서였다. 레이컨이 밤공부에 필요한 등기름에 돈을 대 주지 않자, 핀센트는 양초를 샀다. 신경질적인 레이컨은

화재의 위험을 무서워했다. 낮 동안에 핀센트의 방에서 들려오는 또 다른 소리도 집주인을 놀랬다. 못 박는 소리였다. 레이컨은 수십 년 후 인터뷰 기자에게 "나는 이 판 호흐라는 작자가 복제화로 벽을 뒤덮는 걸 참을 수 없었소. 예쁜 벽지에다 무자비하게 못을 박았다니까."라고 말했다.

직장 동료와 하숙인 사이에서는, 핀센트가 피하거나 그들이 피했다. 모든 점원들처럼 그는 자신이 맡은 계산대에 서서 대체로 아침 8시부터 자정까지 일했다.(점심시간은 두 시간이었다.) 그러나 브라트의 말에 따르면, 대부분의 시간을 꾸물대는 데 보내거나 밤에 잠을 못 자거나 안 잔 탓에 졸면서 보냈다. 브라트는 바로 진실을 알아차렸다. 핀센트가 거기에 있는 이유는 오로지 그의 가족이 정말로 그를 어찌해야 할지 몰랐기 때문이다. 파리에서처럼 핀센트는 고객의 신뢰를 얻지 못했다. "숙녀들이나 다른 고객들에게 복제화에 대한 정보를 주어야 할 때면 고용주의 이익에는 관심 없이, 그 그림의 예술적 가치에 대해 자신이 생각하는 바를 정직하게 망설임 없이 말했다."라고 한 서점 동료는 회상했다. 결국 핀센트는 아이들에게 시시한 것을 팔거나 어른들에게 백지를 파는 일만 허락받았다. "그는 쓸모없는 사람에 가까웠다. 서적 일에 관해서는 조금도 몰랐고, 배우려는 시도도 전혀 없었다."라는 게 브라트의 말이었다.

오로지 한 번, 핀센트는 주변 사람들과 연결되어 있다는 느낌을 받았다. 한밤중에

마을에 홍수가 났던 날이다. 네덜란드에서는 항상 그랬듯 모두가 불어 오르는 강물로부터 무엇이든 구하기 위해 달려갔다. "상당히 시끄럽고 분주했지. 사람들이 모든 아래층에서 위층으로 물건들을 옮기느라 바빴고, 작은 배 한 척이 거리 사이로 떠왔단다."라고 핀센트는 테오에게 흥분해서 보고했다. 다음 날 서점에서 젖은 책과 기록 문서를 연달아 위층으로 올렸고, 그의 근면과 육체적인 정력은 동료 직원들의 존경을 샀다. "하루 동안 육체노동을 하는 건 기분 전환으로 꽤 괜찮지. 단지 그게 다른 이유에서였더라면 좋았겠지만."라고 드물게 만족스러운 기색을 내보였다.

현실 세계로부터 꼬인 일을 푸는 데 미숙한 그와 같이해 오지 않은 국외자들에게, 그의 이상함을 단지 이질적인 것으로 치부할 수 없는 사람들에게, 종교적 열정에 관해 뜻이 다른 사람들에게, 핀센트의 별난 내향적 태도는 심란하게 느껴졌다. 그의 외모는 묘하고 반감을 불러일으켰다. 세월이 흘러 그를 회상할 때 사람들은 "주근깨가 가득한 못생긴 얼굴, 비뚤어진 입, 가느다랗고 빠히 쳐다보는 눈"을 언급했고, 선명한 머리카락은 너무 바짝 잘라서 곤두서 있었노라고 말했다. 데르크 브라트는 "그는 매력적인 청년이 아니었소."라고 말했다. 핀센트가 고집스럽게 쓰던 닳아빠진 실크해트(런던에서 젊은 국제인으로 보내던 세월의 우울한 유물)는 상황을 악화시켰다. "대단한 모자였지! 쥐기만 해도 챙이 찢어질까 봐 겁나는 모자였소." 브라트는 외쳤다.

이상한 외모와 침울하고 혼자 행동하는 방식 때문에, 핀센트는 경멸을 불러일으켰다. 하숙집 동료들은 그의 심각한 태도를 비웃고 그의 끝없는 독서를 방해하기 위해 시끄럽게 굴었다. 그러면 그는 조용함을 찾아 밤으로 내몰렸다. 그들은 그를 괴짜라든가 묘한 자식, 머리가 돈 녀석이라고 말했다. 같이 하숙하는 젊은 무뢰한들만 그를 괴롭힌 것이 아니었다. 하숙집 주인의 아내도 그의 이상한 습관들을 비난하며 괴롭혔고 레이컨도 그랬다. 핀센트의 행동을 "그 친구는 마치 정신 나간 사람 같았소."라는 문장으로 요약했다.

유일하게 한 사람, 방 친구인 파울뤼스 괴를리츠만이 호의를 보였다. 괴를리츠는 보조 교사(핀센트도 영국에서 보조 교사를 했더랬다.)로서 블뤼세언판브람 서점에서도 시간제 근무를 했다. 그는 새 하숙인과 같이 방을 써 달라는 집주인의 요청에 동의했을 때만 해도 무슨 일에 말려드는지 까맣게 몰랐을 것이다. 두 사람 모두에게 다행히도, 교사 자격증을 취득하기 위해 공부 중이던 괴를리츠는 핀센트처럼 혼자서 책에 열중하는 편이었다. 괴를리츠는 "밤에 집에 돌아오면, 핀센트는 공부 중인 나를 발견하곤 했다. ……그러면 격려의 말을 던지고 나서 그 역시 연구를 시작하곤 했다."라고 회상했다. 그들은 이따금 같이 산책했고, 학교에서 가난한 학생들을 위해 가르치던 괴를리츠에게 핀센트는 슬레이드존스 목사와 런던 빈민가 출신의 소년들에 관한 가슴 아픈 이야기들을 들려주었다. 대개 괴를리츠가

방 친구의 끊임없는 독백을 들어 주었다. 괴를리츠는 핀센트가 이야기할 때면, 열정으로 활발해지고 얼굴이 빛나서 놀라웠다고 회고했다.

점점 더 핀센트는 종교에 대해 많이 이야기했다.

핀센트의 외로움과 갈망이 곧 다시 종교적 형태를 띠리라는 것은 확실했다. 그는 도르드레흐트에 도착하고 나서 한동안, 복음주의자의 열정을 부인하고 사람이 반드시 종교적 소명을 추구하지 않아도 종교적일 수 있다는 아버지의 주장을 받아들인 듯했다. 그러나 핀센트의 별난 습관과 끝까지 밀어붙이는 성향은 그런 어중간한 길을 오랫동안 견뎌 낼 수 없었다. 결국 도르드레흐트에서 같이 살았거나 함께 일했던 사람들 말에 따르면, 핀센트는 영국에서 자신의 순례자 같은 행로의 특징이었던 종교적 열광으로 되돌아갔다. 괴를리츠는 "엄격한 신앙심은 그라는 존재의 핵심이었다."라고 말했다. 데르크 브라트는 "그는 과도하게 종교에 관심이 있었다."라고 회상했다. 파리에서처럼 핀센트는 성서에 전념했는데, 이번에는 훨씬 더했다. "성서는 인생에서 나를 위로하고 받쳐 주는 것일세. 내가 아는 가장 아름다운 책이야."라고 핀센트는 괴를리츠에게 말했다. 그는 몽마르트르에서 했던 맹세를 반복했다. "외울 때까지 날마다 읽겠다."라는 것이었다.

직장에서 긴 성경 구절들을 네덜란드어로 베껴 썼고, 그러고는 회계 기록처럼 깔끔하게 네 단으로 분리해 프랑스어, 독일어, 영어로 옮겨 적었다. "아름다운 문장이나 경건한 생각이 떠오르면 기록했다. 그러지 않고는 배기지 못했다."라고 괴를리츠는 회상했다. 베껴 쓰기의 몽상에 빠진 핀센트는 서점 주인 브라트를 언제나 괴롭혔다. "맙소사! 또 저 청년이 저기 서서 성경을 번역하고 있구먼." 하며 그는 불평했다. 집에 온 핀센트는 밤이 이슥하도록 대형 성경책을 읽으며 구절들을 베껴 쓰고 외웠다. 많은 밤 성서를 읽다가 잠들었고, 괴를리츠는 그가 "베개에 '생명의 책'을 두고 아침에 자고 있는 것"을 발견했다. 사방에 성서 삽화를 걸어 놓았는데, 꼬리에 꼬리를 무는 이미지들 대개는 예수에 관한 것이었다. 그러다 마침내 "온 방이 성서의 이미지들과 가시 면류관을 쓴 예수의 초상화들로 장식되었다."라고 괴를리츠는 회상했다. 핀센트는 이미지마다 그 위에 똑같은 성경 구절을 적어 놓았다. "근심하는 사람 같으나 항상 기뻐하고"라는 구절이었다. 부활절에 그는 모든 그리스도 그림에 종려나무 가지를 둘렀다. 괴를리츠는 "나는 신앙심이 깊은 사람은 아니었다. 하지만 '그'의 신앙심을 목격했을 때 감동받았다."라고 말했다.

끓어오르는 종교적 감정은 몽마르트르에서 해리 글래드웰과 함께했던 수도사 같은 생활 방식으로 핀센트를 돌려놓았다. 괴를리츠의 말에 따르면, 핀센트는 "성자처럼 살았고 은자처럼 절약했으며 참회하는 탁발 수도사처럼 식사했다." 일요일에만 고기를 먹었는데 그것도 아주 조금씩만 들며 그를 조롱하는 동거인들에게

말했다. "사람에게 육체적인 삶은 사소한 부차적인 문제여야 하네. 채소로 된 음식으로 충분하고, 그 나머지는 사치일세." 집주인이 그의 바람직하지 못한 습관들에 대하여 불평하면, 그는 켐피스의 추종자답게 초연하게 대답했다. "나는 음식을 바라지 않습니다. 밤의 휴식을 원하지 않아요." 자기 옷을 직접 수선했으며, 가끔은 끼니를 거르고 길 잃은 개들에게 줄 음식을 샀다. 단 한 가지 사치만을 자신에게 허락했다. 바로 파이프 담배였는데, 새벽이 오기 전 성서를 연구하고 있을 때면 거의 줄담배를 피웠다.

파리에 있을 때처럼, 핀센트는 일요일마다 헌신적으로 이 교회 저 교회를 돌아다녔다. 루터파와 칼뱅파, 네덜란드 교회와 프랑스 교회, 심지어 구교와 신교의 차이도 무시했고, 가끔은 하루에 서너 차례 설교를 듣기도 했다. 괴를리츠가 교파를 초월한 그의 세계 교회주의에 놀라워했을 때 핀센트는 "나는 저마다 교회에서 하느님을 보네. ……교리는 중요하지 않아. 복음의 정신이 중요하지. 모든 교회에서 그 정신을 발견한다네."라 대답했다. 핀센트에게는 설교만 중요했다. 테오에게 보내는 편지에서, 구교의 사제가 어떻게 그의 무리에 속한 가난한 자들, 우울한 농부들의 정신을 고양하는지 설명했고, 신교도 설교자는 "흥분과 열정"을 이용하여 잘난 체하는 시민들의 정신을 일깨운다고 설명했다.

일요일 여행은 설교에 대한 야망에 필연적으로 다시 불을 지폈다. 집에서, 그는 가장 영감을 주는 설교자, 즉 찰스 스퍼전의 저작을 연구하고 밤에 설교문 초안을 작성하기 시작했다. 냉소적인 하숙집 사람들이 비웃고 인상을 쓸지라도 그들에게 즉석에서 영감 어린 성서 구절들을 낭송해 주었다. 그는 저녁 식사 시간 때 끝없는 기도로 모두의, 심지어 괴를리츠의 인내심마저 시험했다. 괴를리츠가 동거인들의 영혼을 위해서 시간을 낭비할 필요가 없다고 주장하자, 핀센트는 "그들이 비웃도록 놔두게. ……언젠가 그들도 이해하게 될 걸세."라고 잘라 말했다.

오로지 신도 한 명만이 그해 겨울 핀센트의 목회를 따뜻하게 받아들였다. 다른 그 누구보다 중요한 신도였다.

여자 때문에 불행해하고 있던 테오였다. 그는 "하층 계급 아가씨"(후일 핀센트의 설명이다.)와 사랑에 빠졌다. 테오가 그녀를 임신시켰을 가능성도 있다. 그 여자와 가족 모두에게 착실한 테오는 부모에게 자신이 곤경에 빠졌음을 알렸고 그 여자에게는 청혼을 했다. 가족에게 수치스러운 일이 생길 가능성은 핀센트가 저지른 불명예스러운 일의 오점이 아직 지워지지 않은 에턴에 치명적이었다. 그러나 부모는 맏이 때와는 다르게 반응했다. 차분히 그 아가씨에 대한 테오의 사랑을 환상이라고 묵살하고, 온화하게 책망해서("우리 주님께서는 책망하지 않으시고 부드럽게 용서하신단다.") 더 이상 그 여자를 만나지 않겠다는 약속을 받아 냈다.

테오가 석 달 후 그 약속을 어기자 도뤼스는

폭발했다. 그는 그들의 관계가 "가련하고 혐오스럽다."라고 밀했다. 탐욕과 육욕에만 바탕을 둔 죄 많은 관계를 계속해서 고집한다면 파멸과 비난만 불러올 뿐이라고 했다. 아나는 눈을 뜨라고 빌었다. "포기의 위험에 맞서려무나. ……하느님께서 네가 고상한 아가씨를 찾도록 도와주실 거다. ……우리가 기꺼이 자식이라 부를 아가씨를 말이다." 사랑과 의무 사이에서 쥐어뜯긴 테오는 절망감에 무너져 내렸다. 그가 머물러 있으면 사랑하는 모두에게 고통과 비참함만 불러일으킬 거라고 확신하며 네덜란드를 떠날 생각을 했다. 그는 형에게 너무나 외롭고 슬프다고 편지했다. "모든 것에서 멀리 떨어지고 싶어. 내가 모든 일의 원인이고, 모두에게 슬픔만 불러올 뿐이야."

도움을 향한 테오의 부르짖음은 설교자가 되겠다는 핀센트의 야망을 자극했고, 그는 영국에서 시작했던 행로를 다시 나아가기 시작했다.

테오가 아팠던 지난가을에 그랬듯, 핀센트는 광적으로 위로하며 이 단 한 명의 신도에게 오랫동안 억눌려 있던 집념의 에너지를 쏟아내기 시작했다. 리치먼드에서 했던 설교를 환기하는 구절들, 가끔은 그때와 똑같은 구절을 통해, 테오가 그리스도 안에서 위로를 찾아야 한다고 주장했다. 그리스도를 통해서만 후회의 눈물이 감사의 눈물로 바뀔 수 있다고, 지친 마음으로부터 생명의 힘이 솟아나게 할 수 있다고 말했다. 숨 가쁘게 테오를 위로하며, 자기 죄책감과 외로움을 동생의 그것에 마음대로

뒤섞었다. 그가 보낸 서신 여러 군데에서, 누가 위로하는 자이고 누가 위로받는 자인지 알기 힘들다. "모든 것에 지치고, 아마도 정확히 말하자면, 하는 일이 모두 그른 것처럼 느껴질 때 인생에 기회가 있는 법이다."

핀센트는 괴로워하는 동생에게 시와 성경 구절, 찬송가, 성가, 교리문답과 간곡한 권고로 가득한 장문의 편지들을 보냈다. 아버지와 어머니, 목가적인 어린 시절 대한 호소로 가득한 그의 설교에서처럼, 핀센트는 그들이 함께한 과거를 끌어냄으로써 테오를 위로할 방법을 찾았다. 그는 그들이 어린 시절에 읽었던 더 헤네스턴과 롱펠로 같은 시인의 시를 읽으라고 했다. 그리고 쥔데르트의 목사관이 지닌 궁극적인 위안을 불러일으키기 위해 간단한 이미지(황혼 녘 교회 마당이 그려진 잡지 삽화)를 이용했다. 다른 사람들이 만들어 낸 이미지가 불충분하다고 입증되면 스스로 만들어 냈다. 테오가 들른 이후 며칠 만에, 핀센트는 그들이 함께 있던 시간을 다시 그려 내며, 거기에 온갖 생생하고 감상적인 세부 묘사를 중첩했다. 이는 그가 보턴의 그림을 「천로 역정」으로 탈바꿈시킬 때 사용한 방법이었다.

우리가 함께한 시간이 너무 빨리 지나가 버렸구나. 나는 들녘 뒤로 저무는 해와 수로에 반사되는 밤하늘을 지켜보던 기차역 뒤편 작은 길, 오래된 나무 둥치들이 이끼에 뒤덮인 채 서 있고 저 멀리 풍차가 있던 길을 떠올린단다. 네 생각을 하며 그곳을 자주 걸을 것 같구나.

핀센트의 종교적 열의가 되살아난 것을 에턴에서는 반기지 않았다. 부모는 그것이 또 한 차례의 '지나침', 즉 장래성 없는 방랑(그사이 평범하게 살아갈 가능성은 점점 더 멀리 달아나 버릴 터였다.)의 전조일까 봐 걱정했다. 그들에게 종교적 천직이란 수년간의 인내와 헌신적인 연구를 요구하는 것이었다. 그런 인내와 연구 없이는 어떤 일에도 자격을 갖추지 못할 터였다. 감리교 같은 소수 분파의 기치 아래 낯선 나라로 대단치 않은 사역을 하러 가는 수밖에 없었다. "정말로 그 애가 다시 외국에 나갈 필요가 없었으면 좋겠구나."라고 어머니는 초조해했다. "그가 현재 일에 머물러 있으면 좋겠다."라고 도뤼스는 말했다. 그는 핀센트의 앞날 때문에 잠을 못 이루고 걱정했다.

아들이 자급자족하는 길에서 더 멀리 떨어져 방황하는 걸 막기로 결심한 데다 아마도 도르드레흐트에서 점점 심해지는 아들의 기행에 경각심이 들어서, 도뤼스는 핀센트가 암스테르담에 있는 코르넬리스 숙부를 만나 보도록 주선했다. 코르의 서점 같은 가족 기업에서 일한다면, 좀 더 확고하게 그 일에 붙어 있을지 몰랐고 말썽의 조짐이 있더라도 가까이에서 감시할 수 있을 터였다. 암스테르담은 집안의 또 다른 유명한 친척 어른인 얀을 비롯하여 친족의 안전망을 제공했다. 얀은 암스테르담 해군 공창의 부제독이자 사령관이었다. 아버지의 고집에, 핀센트는 코르넬리스 숙부를 방문하기 전에 편지를 썼다. 과거의 "상대적인 실패"를 막연히 변명하며 조심스럽게 일자리를 구하는 내용이었다.

그러나 도뤼스가 3월 18일의 만남이 핀센트의 종교적 야망을 가라앉히리라고 기대했다면 아주 실망했을 게 틀림없다. 핀센트는 암스테르담에 가서 종교적 열정의 새로운 파도에 올라탄 것이다. 테오는 사랑하는 아가씨를 포기하라는 명령을 받은 상태였고, 핀센트는 위로를 쏟아 냈다. 그 위로는 지난겨울보다 열정적이었다. 겨울에 있었던 은밀한 만남과 고백의 편지들, 영원한 형제애의 맹세는 형제애와 종교적 열정을 병적인 흥분 상태에까지 이르게 만들었더랬다. 아버지의 계획에 묵종하지 않고 큰아들은 "기독교인이자 그리스도의 사역자가 되고자 하는" 바람을 돌처럼 완고하게 거듭 주장했다. 코르넬리스 숙부와의 만남은 그 문제를 풀지 못한 채 남겨 두었다.

다음 날 핀센트는 서둘러 다른 백부를 찾아갈 계획을 세웠다. 저명한 설교자인 요하너스 스트리커르로서, 좀 더 동정적으로 들어 줄 사람에게 자신을 변호하고 싶었던 게 분명했다. 또 한 차례 낙담했음에도, 핀센트는 3월 19일에 희망을 안고 암스테르담을 떴다. 그 방문은 신을 섬기는 일로 돌아가겠다는 결심을 좀 더 단단하게 굳혔다. 단지 이번엔 그의 야심이 새로운 형태를 띠었을 뿐이다. 암스테르담에서 뜬 지 겨우 며칠 만에 테오에게 "아버지와 할아버지의 영이 내게 임하는 것이 뜨거운 기도이자 바람이다."라고 알렸다.

핀센트는 아버지 같은 목사가 되겠다고

결정한 것이다. "언젠가 내가 목사가 되어 우리 아버지와 같은 임무를 수행한다면, 신께 감사드릴 거다."

핀센트는 케닝턴로드의 외로운 하숙방에서 아주 다른 곳에 이르렀다. 메트로폴리탄태버내클 교회의 불어나는 군중과 브라이턴에서 거듭난 열정과는 아주 동떨어진 것이었다. 미슐레의 묵시록적인 열정과 칼라일의 음울한 기독교로부터도 먼 길이었다. 『그리스도를 본받아』(오랫동안 핀센트의 성서였다.)의 어떤 것도 네덜란드 교외의 목사관으로 향하는 길을 가리키지 않았다. 켐피스는 세상으로부터 해방되기를 촉구했는데, 이는 교구민의 삶에 정치적·사회적·재정적으로 관여하는 도뢰스와 정반대되는 방식이었다. 임대료를 내지 못해 쫓겨나는 과부를 켐피스의 예수라면 어떻게 생각했겠는가? 그의 아버지 교회에는 리치먼드의 감리교도나 턴햄그린 조합 교회주의자들의 복음주의가 설 곳이 없었다. 구원할 영혼을 찾아 남아메리카나 탄광으로 선교사를 보내는 구세주 같은 열정이 있을 곳이 없었다. 핀센트의 길은 머리보다 가슴을, 교육보다는 열정을 높이 사는 교회로 그를 이끌었다. 그 교회들에서는 발음하기 힘든 이름과 별로 가진 것은 없어도 열정 넘치는 젊은 외국인이 진심으로 말할 수 있었다. 수백 년간에 걸친 유혈 참사가 차분하고 좀 더 신중한 신앙을 길러 낸 아버지의 교회와는 아주 동떨어진 교회였다.

사실 에움길과 좌절을 지나면서도 핀센트 순례의 행로는 항상 이 길로 통했다. 헤이그에서 처음 불명예스러운 일을 겪고 아버지의 영적인 소책자들을 불태운 순간부터, 핀센트는 종교가 화해를 향한 유일한 경로가 되리라고 확신했다. 초기의 광신적인 언동 속에서조차, 글래드웰이 미슐레의 『사랑』을 포기하고 "우상 숭배하듯" 그의 아버지를 좋아한다고 비난하면서도, 핀센트의 편지들은 아버지에 대한 사랑과 동경의 가슴 아픈 고백으로 가득 차 있었다. 그는 파리에 도착하고 나서 얼마 지나지 않을 때 테오에게 "우리는 아버지 같은 사람이 되기를 바라고 노력해야 할 거다."라고 편지했다. 언젠가 아버지 신앙의 날개들을 달아 자신 또한 삶과 무덤, 죽음 너머로 날아갈 수 있기를 기도했다. 세상 저편에서 선교하겠다는 계획으로 부모를 놀랬을 때조차, 그는 홀름코트의 작은 방에 앉아 기도했다. "주님, 저를 아버지와 형제 되게 하소서."

핀센트는 도르드레흐트에서 어린 시절 이후로 그 어느 때보다 아버지에게 가까이 다가갔다. 아마도 그의 인생에서 가장 가까웠던 때다. 도뢰스는 핀센트에게 근처인 에턴에 일요일 날 자주 올 수 있다고 장담함으로써 도르드레흐트에서 책을 판매하는 일을 부추겼다. 그곳으로 이사 간 지 며칠 만에 핀센트는 첫 번째 에턴 방문 계획을 세웠다. 그 후에 아나는 "그는 집에서 아주 즐거운 일요일을 보냈다. 아주 편안했다."라고 보고했다. 그러고 나서 며칠 지나, 아버지가 헤이그 여행길에 도르드레흐트를

잠시 들렀다. 핀센트는 그리워하며 보낸 몇 년간을 "정말 멋진" 겨울날의 네 시간에 바삐 우그려 넣었다. 아버지와 함께 산책하고, 맥주를 마시며, 그에게 방을 보여 주고, 아리 스헤퍼르의 「위로자 그리스도」를 함께 보러 갔다. 도뤼스는 미술에 관한 핀센트의 지식에 놀랐고("미술관에서 아주 대단하더구나.") 아마도 코르넬리스 숙부와 함께 일하라고 격려하며 종교적인 직업을 택하지 말라고 강하게 권고했을 것이다. "그는 거기에 너무 깊이 빠져 있지 않는 게 낫다."라고 편지에서 테오에게 말했다. 그러나 핀센트는 아버지의 말에서 오로지 고대하던 말만 골라 들었다. 도뤼스는 방문 후 핀센트에 대해서 "그는 아주 멋진 녀석이다."라고 말했다.

그 겨울이 끝날 때까지, 핀센트는 화해의 상상을 한껏 즐겼다. 조류에 관한 아버지의 취미를 다시 받아들였고 관찰 사례를 주고받았다. 도뤼스는 봄의 첫 찌르레기를 보았다. 핀센트는 첫 황새를 보았다. 그들은 함께 첫 종달새를 보았다. 그는 아버지를 따라 식물에 관심을 가졌다. 특히 쥔데르트 목사관에서 늘 도뤼스가 책임졌던 아메리카 담쟁이에 대해서 그랬다. 아버지가 좋아하는 시를 다시 읽었고 방 벽에다 「슬픔에 잠긴 성모」를 더했다. 쥔데르트에서 아버지의 서재에 늘 걸려 있던 그림이었다. 테오에게 보내는 위로의 편지에 아버지의 따뜻하고 보살피는 듯한 어조를 빌려 썼다.("우리 사이에 아무런 비밀도 없도록 하자꾸나.") 그리고 아버지의 사랑은 순금이라고 엄숙하게 가르쳤다. "하느님 왕국에서나 땅에서나, 누가 아버지보다 소중하겠느냐."

그들이 새롭게 공유하는 동질감을 축하하기 위해, 아버지 생신에 엘리엇의 『목사 생활의 여러 장면들』을 선물했다. 그리고 테오가 또 다른 성직자의 이야기인 『아남 비드』를 선물하게 부추겼다. 데릭 브라트가 판 호흐 목사를 에턴 같은 소도시의 교구 이상으로는 나아가지 못할 시골 목사라고 비판하자, 핀센트는 격분했다. "유일하게 판 호흐가 성내는 것을 본 때였다. 자기 아버지는 전적으로 딱 맞는 자리에 있으며, 진짜 목사라고 말했다."라고 브라트는 회상했다. 도뤼스의 소유였던 성직자의 긴 외투를 핀센트가 입기 시작한 것은 도르드레흐트에서부터였을 것이다.

암스테르담에서 코르넬리스 숙부를 만났을 때쯤에 아버지처럼 되겠다는 결심은 거의 망상에 다다라 있었다. 핀센트는 테오에게 보내는 편지에 "내가 기억하는 한 기독교 집안인 우리 집안에 세대마다 복음을 전하는 사람이 꼭 있었다."라고 적었다. 핀센트는 이제 '자기'가 신을 섬기는 일에 부르심을 받았기에 제 삶은 점점 더 아버지의 것을 닮아 갈 것 같다고 말했다. 에턴에서 분명하게 반대 신호를 보내는데도, 아버지는 자기가 설교자가 되기를 원하신다고 선언했다. "내가 아버지의 직업을 따르게 할 만한 일이 일어나기를 아버지가 간절히 바랐다는 것을 안다."라고 핀센트는 테오에게 고집했고, 삼촌들에게도 틀림없이 그랬을 것이다. "아버지가 나에게 항상 기대하신 바다." 그러나 거의 동시에 도뤼스는 테오에게

"나는 그가 지금 하는 일에 붙어 있었으면 좋겠구나. 우리는 그것 때문에 걱정스럽다."라 편지했다.

바깥세상, 그리고 확실히 부모가 보기에, 핀센트의 현실 무시, 압도적인 반대에 굴하지 않는 결심에는 옹고집의 기미가 있었다. 고의적이고 종종 자기 파괴적인 외고집이었다. 부모가 그를 미술 사업 쪽으로 밀어붙일수록, 점점 더 확고하게 그는 아버지의 뒤를 따르려는 것처럼 보였다. 저명한 도르드레흐트의 한 설교자가 그의 열정의 방향을 선교 사업 쪽으로 다시 돌려놓으려고 했을 때도, 핀센트는 거부하며 "저는 아버지 같은 목사가 되고 싶습니다."라고 고집했다. 그 고집이 얼마나 위험할 정도가 되었는지는 아마도 테오만 알았을 것이다. 핀센트는 새로운 집념으로 고민하며 편지에 적었다. "아아! 테오야, 테오야, 내가 이 일에 성공할 수만 있으면 좋으련만. 내 인생이 어떻게든 바뀌길 바라고, 그러리라고 믿는다. 그래서 그리스도를 향한 이 갈망이 충족되리라고 믿는다." 그가 이 길을 끝까지 갈 수 있다면 과거에 대한 심각한 우울이 두 어깨에서 거두어질 터이며, 귀에서 왕왕거리던 질책도 마침내 멈출 거라고 상상했다. 그리하여 "아버지와 나는 하느님께 아주 열렬히 감사드릴 거다."라고 말했다.

때때로 핀센트는 짜증 날 만큼 논쟁적이고 위험할 정도로 대립적이었다. 그러나 타인에게 옹고집처럼 보이는 그것은 핀센트에게 너무나 중요해서 놓아 버릴 수 없는 올곧은 갈망이었다.

또한 점점 더 적대적이 세상을 압두하는 맹렬한 상상력에 의해 계속해서 살아 있는 머릿속 이미지일 뿐이었다.

그것이 얼마나 맹렬한지는 이내 분명해졌다. 4월 초 핀센트는 쥔데르트로 돌아갔다.

도뤼스가 쥔데르트의 늙은 농부를 만나러 갔었다는 소식과 함께 집에서 온 편지가 그 여행을 촉발했다. 그 농부는 도뤼스의 예전 교구민으로서 임종을 앞두고 있었다. 도뤼스는 "그가 나에게 청했다. 우리는 황무지를 가로질러 마차를 몰아갔다. 그 가여운 인간은 진실로 고통스러워하더구나. 그가 고통으로부터 놓여나기를 간절히 바란다!"라고 편지했다. 편지를 읽자마자, 핀센트는 괴를리츠에게 돈을 빌려 가지고 서점에서 뛰쳐나왔다. "내가 아주 좋아하는 사람일세. 한 번만 더 그를 간절히 보고 싶네. 내가 그의 눈을 감겨 주고 싶어."라고 그는 죽어 가는 농부에 대해서 숨 가쁘게 설명했다.

사실 쥔데르트행은 몇 년 동안 계획한 것이었다. 향수병에 압도당할 때마다 핀센트의 상상 속에서 되풀이하여 진행된 계획이었다. "아아, 쥔데르트여! 너의 기억은 때로 저항하기 힘들 정도구나." 그는 영국에서 부르짖었다. 그는 성탄절(완벽한 때였다.)에 그곳으로 순례 여행을 가려고 계획했다가 가족의 질책과 일자리를 찾는 일 때문에 저지당했다. 그 후 고향에 가까운 곳으로 오고 전례 없이 아버지와 관계가 친밀하다 보니 고집스러운 그리움이 끓어올랐다. 생생한 기억과 새로이 주조된 희망이 겹겹이 층진 복잡한 몽상 속에서, 그는

상상의 쥔데르트를 소환해 냈다.

옛 기억이 되살아왔다. ……아버지와 같이 어떻게 우리가 산책하곤 했는지. …… 우리는 풋옥수수로 거무스름한 밭 위로 종달새 소리를 들었고, 저 위 하얀 구름과 함께 반짝이는 푸른 하늘을 보고 나서 너도밤나무들이 있는 포장길을 걸었지. 아아, 예루살렘, 예루살렘이여! 아니, 쥔데르트여! 아아, 쥔데르트여!

핀센트가 그의 원래 유배지를 향해 어둠 속을 질주한 것은 잘 알지도 못하는 어느 농부의 병 때문이라기보다는(그리고 그가 앓은 지는 1년이 넘었다.) 쥔데르트에 대한 상상, 마음에 그리던 고향으로 돌아가는 마음속 심상 때문이었다. "내 가슴이 너무도 강력하게 쥔데르트로 끌려서 그곳에 가는 것 역시 간절히 바랐다."라고 테오에게 설명했다.

그는 기차를 탔지만, 마지막 20킬로미터는 걸었다. 다음 날 그는 테오에게 편지했다. "황무지는 정말 아름다웠다. 비록 날이 어두웠지만, 관목과 소나무 숲, 저 멀리 드넓게 뻗어 있는 황무지를 분간할 수 있었어." 그는 이제 시작되려는 새로운 삶에 대한 기대감에 잠겨 희망에 찬 낭만주의적 미사여구로 그 이미지를 장식했다. "하늘은 흐렸지만 샛별이 구름 사이로 반짝였고, 이따금 더 많은 별이 모습을 드러냈다." 그는 단지 어린 시절의 황야뿐 아니라 아버지가 걸었던 길, 방문했던 부락, 위로했던 농부, 최종적으로는 그가 설교했던

교회로 돌아가고 있었다. "내가 쥔데르트의 교회 마당에 도착했을 때는 아주 이른 시간이었다. 모든 것이 아주 조용했다. 나는 소중했던 과거의 모든 장소를 세심하게 돌아보았다."라고 그는 기록했다. 그리고 나서 교회 옆의 묘지에 앉아 해가 뜨기를 기다렸다.

그날 아침에는 앓던 이가 밤중에 사망했다는 것을 알았다.

그러나 핀센트는 살아 있는 자들을 위로하러 온 것이었다. 이 마을, 이곳 사람들을 위해 그의 아버지가 수백 번도 넘게 하는 것을 보았던 일을 하러 온 것이다. "그들은 몹시 슬퍼했고, 그들의 가슴은 북받쳤다. 나는 그들과 같이 있는 게 기뻤고, 그들의 느낌을 함께 나누었다." 그는 상세하게 이야기했다. 이제는 수사나 글래드웰의 장례식에서처럼 말을 삼가는 초보자가 아니었기에, 아버지가 그랬을 것처럼 그들과 함께 기도하고 성서를 읽어 주었다. 죽은 이의 가족을 방문했고 시신을 보았다.

핀센트는 죽음 앞에서보다 생생할 때가 없었다. "아! 너무나 아름다웠다."라고 그 장면을 회상했다. "베개 위에 놓여 있는 그 숭고한 머리를 결코 잊지 못할 거다. 얼굴에는 고통의 흔적이 보였지만, 평화롭고도 신성한 표정을 짓고 있었다." 후에 그는 "죽음의 평온함과 품위와 엄숙한 침묵은 아직 살아 있는 우리와 얼마나 대조되었는지 모른다."라고 말했다. 과거의 몽상을 채워 나가며, 어린 시절에 목사관에서 일했던 정원사와 하녀의 집을 방문했다. 그 방문 후에 곧 "우리가 사랑했던

모든 사람들에 대한 기억은 머물렀다가 돌아온다. 그 기억들은 죽은 것이 아니라 잠들어 있는 것이고, 그 보물을 모으는 것은 좋은 일이다."라고 편지했다.

　같은 날 핀센트는 계속해서 에턴 목사관까지 갔다. 마지막 6.5킬로미터로, 정확히 1년 전에 자신이 시작했던 과거로 향하는 여정을 완성했다. 그는 수난일*에 스스로 유형에 처했더랬다. 그리고 부활절로부터 겨우 일주일 후에 돌아왔다. 스물네 번째 생일에서 아흐레가 지난 때였다. 핀센트는 쿼데르트 여행을 분명히 새로운 시작으로 보았다. 같은 날 테오에게 보낸 편지글 속에, 이미 그는 그가 아는 가장 흥미진진한 부활의 이미지를 겹쳐 놓았다. "너는 그리스도 부활의 이야기를 알지. 그날 아침 조용한 묘지의 모든 것들이 그 이야기를 상기시키더구나."

핀센트는 아버지같이 목사 일을 하는 자기 모습에 심취한 채 쿼데르트 여행에서 빠져나왔다. 새로운 열정의 열기에, 남아 있던 장애물은 모두 녹아 없어져 버렸다. 가장 힘들었던 장애물은 부모가 오래전부터 해 온 주장으로, 그들은 그가 아버지와 조부처럼 7~8년 동안은 신학 공부에 헌신해야 한다고 했다. 핀센트는 항상 그 주장에 저항해 왔다. 독선적인 성급함 때문이기도 했고, 항상 빠듯했던 가족의

재정에 짐을 지울 비용이 두려워서이기도 했다. 겨우 몇 주 전 그는 확실하게 반대 의사를 다시 피력했더랬다. 그러나 "나는 아주 열렬히 그 공부를 원한다."라고 테오에게 보내는 편지에 새로운 포부를 적었다. "하지만 어떻게 이룰 수 있을까? 길고 힘든 공부를 거쳐서 복음을 전하는 설교자가 될 수만 있다면 좋으련만."

　그러나 이제 쿼데르트의 여운 속에서, 공부하는 데 몇 년은 걸릴 것이라는 전망은 고집 센 자부심의 요체가 되었다. 도르드레흐트의 한 성직자는 핀센트가 "중등학교**에 가 본 적이 없기 때문에 예비 공부가 너무 힘들다."라며 설득하려 했다고 데르크 브라트는 후일 이야기했다. 그러나 핀센트는 그의 아버지처럼 고난을 참아 내기로 마음먹었노라고 괴를리츠는 회상했다. 집념이 된 것이었다.

　달빛을 받으며 쿼데르트로 향했던 핀센트의 이상한 순례 여행은 부모에게 정확히 반대 효과를 낳았다. 그들은 지난 몇 주간, 그의 열정에 감동하여 오랜 의심을 제쳐 놓기 시작했다. 3월 말에 괴를리츠가 에턴을 방문하여 아들의 괴로움을 가까이에서 바라본 사람으로서 동정적인 시선을 전했다. 아나가 "핀센트는 어떻게 지내나요? 잘 적응하고 있어요?" 하고 묻자 괴를리츠는 솔직하게 대답했다. "부인, 사실 핀센트는 잘 해내고 있지 못합니다. 한 가지를 열렬히 소망할 뿐이에요. 설교자가 되는 거죠." 그 후 얼마 안 가, 도뤼스는 동서

* 부활절 전의 금요일. 예수가 십자가에 못 박힌 날을 기리는 날.

** 대학 예비 진학 과정.

간인 요하너스 스트리커르에게 핀센트가 대학 시험을 준비하려면 어떻게 해야 할지 알아봐 달라고 했다. 암스테르담에서 신학 공부 자격을 허가받는 것이 첫 단계였다. 그러나 부활절에서 일주일이 지나 핀센트가 집 앞에 나타났을 때, 그는 한참을 걷고 췬데르트 묘지에서 밤을 보낸 탓에 흐트러진 모습이었다. 도뤼스의 모든 걱정이 다시 엄습했다. "테오야, 핀센트가 또다시 우리를 놀랜 일을 어떻게 생각하느냐? 그는 좀 더 신중해야 해." 그는 조심스럽게 편지에서 말했다.

그러나 일단 핀센트가 예비 학습에 대한 부모의 조건에 동의하자, 그를 지원해 주는 수밖에 없었다. 다른 가족도 도뤼스가 도움을 청했을 때 대개 같은 식으로(의심스럽지만 가족의 의무를 다하는 식으로) 반응했다. 핀센트의 과거를 거의 모르는 스트리커르 이모부가 가장 열의를 품고 나섰다. 그는 핀센트가 시험(특히 라틴어와 그리스어 시험)에 대비하기에 최고의 교사나 마찬가지였을 뿐 아니라, 자진해서 진도를 관리하고 종교 학습을 인도해 주었다. 학식 있고 영향력 있는 설교인 스트리커르는 핀센트에게 암스테르담의 주로 자유주의적인 성직자들의 세계를 소개해 줄 수 있었다. 그는 비교적 보수적인 견해를 지녔음에도 그 세계에서 아주 존경받고 있었다.

스트리커르 자신이 목사 시험에서 떨어진 적이 있기 때문에, 핀센트의 포부에 대해 미심쩍은 부분을 너그러이 해석할 준비가 되어 있었다. 그는 "우리의 선한 하느님께선 놀라운 일을 좋아하시지."라고 쾌활하게 말했다.

부제독인 얀 백부는 자신의 넓은 집에 딸린 방을 핀센트에게 제공했다. 그 집은 암스테르담 항구가 내려다보이는 대규모 군 건물 단지에 있었다. 홀아비에다 자식들이 집에 없었으므로, 얀은 숙식을 제공할 뿐 아니라 상류 사회에 진출하도록 해 줄 수 있었다. 그 가능성은 정말로 아나를 신나게 했다. "핀센트가 목사가 되기를 바란다면, 소박하게 사는 사람들만큼이나 좀 더 높은 계층의 사람도 대할 수 있어야 해." 비록 얀은 말썽 많은 조카에 대해 관리자 역할 맡기를 거부했지만, 핀센트가 경비를 부담하는 데 도움이 될 점잖은 일자리를 어찌어찌 찾아다 주었다. "최소한 그게 이 문제에 있어 한 줄기 희망이구나."라고 아나는 편지에 적었다. 복제화 거래상인 코르넬리스 숙부는 핀센트의 수업료에 보태는 돈과 질 좋은 종이를 한 뭉치 보냈지만 다른 도움은 거의 없었다.

모든 친척 중 핀센트의 과거를 가장 잘 아는 센트 백부만이 도움 주기를 거절했다. 그는 매몰차게 사무적으로 거절의 뜻을 핀센트와 그의 부모 모두에게 보냈다. "센트 백부는 핀센트 생각에 동의하지 않는다. 백부는 핀센트의 계획에 장래성이 있다고 생각하지 않는데 그분 생각에 핀센트에게 정말 필요한 게 바로 장래성이거든."이라 아나는 테오에게 보고했다. 센트는 더 이상 어떤 논의도 하지 않겠다면서, 자기 이름을 물려받은 무능한 조카에게서 사실상 손을 뗐다. "백부는 계속 서신을 주고받아 봤자 전혀 쓸모없다고 생각한 거지. 왜냐하면 이번 경우에는 나한테 어떤 도움도 되지

스헤페르스플레인, 도르드레흐트의 시장 광장.
핀센트가 일했던 블뤼세언판브람 서점이 한가운데에 있다.

못하거든."이라고 핀센트는 테오에게 말했다. 테오는 센트의 거절을 부모에게 좋게 전했다. "백부는 핀센트 형이 정말로 좋은 뜻으로 그런다는 것을 이해하지 못하는 거예요." 그러나 형에 대한 그의 동정은 에턴으로부터 불안해하는 반응을 불러일으켰다. "백부는 핀센트가 좋은 사람인 걸 아주 잘 아셔. 단지 동의하지 않을 뿐이야. 그리고 내 짐작에 백부는 그 점에 대해 핀센트에게 내내 정직했어."라고 아나는 주장했다. 그러고 나서 잠시 후에 우울하게 속내를 비쳤다. "우리도 너도 거기에 대해서 마음이 편하진 못하지."

그러나 결국 판 호흐 가족은 신중하게 기대하며, 다시 한 번 핀센트가 마침내 황무지에서 빠져나왔다고 생각하고 싶어 했다. "핀센트 오빠가 그의 환상이 현실로 바뀌는 걸 본다면 얼마나 멋지겠어."라고 리스는 편지에 적었다. 어머니는 수없이 전에 하던 대로 했다. 즉 문제를 신의 손에 맡긴 것이다. "맏이부터 시작해 너희들 모두가 너희의 운명을 만나 훌륭한 사람이 되는 것을 볼 수 있다면 우리는 정말 행복할 거다."라고 그녀는 테오에게 편지했다. 도뤼스는 아들처럼 설교를 통해 자신을 위로했다. 그의 주제는 "인간은 고통받기 위해 태어난다. 말썽과 근심이 마음을 어떻게 단련하여 위로와 희망을 받아들이게 하는가." 같은 것들이었다.

작별 선물로, 핀센트의 부모는 그들이 품은 고집스러운 희망의 궁극적인 상징물을 선물했다. 새 정장이었다.

핀센트는 앞으로 뛰어들었고, 겉으로는 그를 둘러싼 의심에 신경 쓰지 않는 듯했다. 즉각 교리

문답서를 공부하기 시작했다. 맹렬하게 책을 베껴 가며 머리를 바쁘게 하고 의심을 멀리했다. 오랜 세월이 지난 후, 그는 당시 자신이 막 시작한 계획에 대하여 깊은 회의를 품었노라 고백했다. 그러나 냉상은 집념과 일체감이 빠른 물결에 실려, 더 많이 기도하고 복제화의 여백에 용기를 돋우는 글을 갈겨쓰며 설교 행위를 늘렸다. 마지막으로 자신을 위로하기 위해 「위로자 그리스도」를 보러 갔고 그림처럼 생생한 이야기를 지어냈다. 교회 마당과 목초지 길, 저녁 빛에 관한 그림 같은 묘사였다. 마취하듯 성경 구절과 경구를 반복함으로써 회의와 싸웠다. 그는 정신이 맑은 어느 순간에 테오에게 가슴 아프게 설명했다. "나는 사랑하는 이들의 눈에서 호의를 찾기 위해 몸부림치고 있다. 신이 허하신다면, 찾아지겠지."

5월 2일 도르드레흐트를 떠난 후, 핀센트는 가족에 대한 마지막 환상에 잠겨 일주일을 더 에턴에서 보냈다. 그는 암스테르담으로 가는 길에 헤이그에 들렀다. 거기서 테오는 부모의 고집에 형을 데리고 머리를 자르러 갔다.("자비를 베풀어라. 헤이그의 이발사라면 아직 그 말을 중시할지 모르겠구나."라고 도뤼스는 가르쳤다.) 그러고 나서 핀센트는 손에 쟁기를 잡겠노라* 맹세하며 암스테르담을 향했다.

새로운 삶을 시작하며 씨를 뿌리고 거두는 이미지는 핀센트의 상상력을 사로잡았다. 도르드레흐트에서 보낸 마지막 편지 중

* 일을 시작한다는 뜻으로 「누가복음」 9장에서 나온 말이다.

하나에서, 테오에게 자신이 "들판에서 밀을 뿌리는 사람처럼 **하느님 말씀**의 씨를 뿌리는 자"가 되기를 바란다고 말했다. 아들이 출발하기 전 일요일에 도뤼스(핀센트가 후일 제 삶을 그렸듯 도뤼스는 제 삶을 설교했다.)는 설교문을 위해 자신이 좋아하는 「갈라디아서」 구절("무엇을 심든지 뿌린 대로 거두리라.")을 택했다. "신이 하시는 일은 인간 일과 아주 밀접하며, 예상치 못하게 축복으로 해결책을 가져다주십니다. 우리는 씨를 뿌리고 거두지만, 우리만 최선을 다하는 건 아닙니다. 신이 우리를 돕기 위해 그리고 우리 행복을 위해 우리를 지지하고 축복하며 길을 열어 주십니다."

끈덕지게 씨 뿌리는 사람인 도뤼스 판 호흐에게, 이는 다시 한 번 시작하려는 아들에게 줄 수 있는 최선의 위로의 메시지였다. 그리고 그 메시지가 핀센트가 아주 좋아하는 책이자, 판 호흐 부자 모두 최근에 읽었던 엘리엇의 『목사 생활의 여러 장면들』의 일절을 반향하는 것은 우연이 아니었다.

그녀는 희망과 믿음을 품으려 애썼지만, 눈앞에서 뿌려진 씨들을 거두는 것 이상의 미래를 기대하기는 어려웠다. 그래도 늘 말없이 눈에 보이지 않게 뿌려지는 씨가 있는 법이며, 우리의 예견이나 노동 없이도 사방에서 향기로운 꽃이 피기 마련이다. 우리는 뿌린 것을 거둔다. 그러나 자연은 그러한 정의 이상의 자비를 품고, 우리가 심지 않은 데서 생겨난 그늘과 꽃과 과실을 우리에게 준다.

10

맞바람을 맞으며

암스테르담 항구가 내려다보이는 백부의 저택에서 핀센트는 엄청난 노동이 펼쳐지는 광경을 매일 보았다. 아침마다 무수한 노동자들이 해군 공창의 문으로 쏟아져 들어왔다. 너무 많아서 포석을 밟는 그들의 장화 소리가 "바다의 포효"처럼 들렸다고 핀센트는 말했다. 그들은 새벽녘부터(여름에는 일찍 5시부터) 점등원이 가로등 전구에 불을 밝히기 시작할 때까지 일했다. 일부는 선박 조선소로 가서, 쇠를 입힌 군함에서부터 높은 돛대가 있는 스쿠너에 이르기까지 다양한 배를 건조했다. 그러나 대부분은 항만 근로에 속해 있었다. 거기서는 증기 삽과 목재 기중기, 안장 없는 말들이 다루기 힘든 바다 밑과 가차 없는 바닷물에 맞서 지루한 전투를 벌였다.

핀센트는 그들이 벌이는 일상의 투쟁을 "장대한 볼거리"라고 말했고, 그들의 노동이 만들어 내는 느린 드라마를 주의 깊게 좇았다. "일하는 법을 배우려면 그 노동자들을 봐야 해." 그들의 참을성 있는 끈기와 하느님의 도움에 대한 믿음만이 이러한 엄청난 일을 완성할 수 있노라고 말했다. 그들은 스펀지같이 작은 구멍이 숭숭 난 암스테르담의 '토양'(진흙보다

초년의 판 호흐

물을 더 많이 품어서 산더미같이 모래를 채워 넣어야
했다.)뿐 아니라 예상치 못했던 요소와 전투를
치렀다. 기후를 믿을 수 없는 북해가 서쪽으로
겨우 32킬로미터 떨어져 있고 고약한 자위더르
해가 바로 동쪽에 있어서, 폭풍우가 예고도 없이
치명적으로 갑자기 일곤 했다. 폭풍우는 제방
작업에 쏟아져 들어와 밧줄을 끊어 버리고 임시
부두로 돌진하여 모래를 쓸어가 버려 여러 주
동안 작업한 것이 허사가 되곤 했다. 그러나 다음
날이면, 노동자들이 돌아와서 피해 입은 것을
원상태로 돌려놓고 제방을 다시 채워 놓으며
기중기의 팔에 다시 밧줄을 감고 비계를 새로
지으며 사정이 괜찮으면 바다로 조금 더 나아가
담을 조금 더 높이 올렸다.

이것이 핀센트의 눈앞에서 재현되는
암스테르담의 역사였다. 13세기에 암스털
강을 가로질러 첫 번째 둑을 건설했을 때부터,
'암스테르담'이라는 시민의 대사업은 자연에
맞선 하나의 투쟁이었다. 역사가들은 이곳을
"불가능한 도시"라고 불렀다. 마치 어떤 문제도
네덜란드인의 창의성을 견디어 낼 수 없을
것처럼 보이던 황금시대에, 암스테르담은
운하 건설에 착수했다. 그로 인해 그 도시는
가지들을 포개어 지은 새 둥지처럼, 중심이 같은
반원 모양의 물길들로 독특한 지형을 띠었다.
암스테르담의 부유한 상인들은 으리으리한
새 도심의 저택을 지지하기 위해 부드러운
토양에 나무 더미를 쏟아 넣었다. 그러나
아무리 많은 수로와 운하를 파도 소택지가 많은
저지대는 완전한 배수가 이루어지지 않았다.

제방 뒤에 아무리 많은 모래와 표토를 쏟아
놓아도 건물은 계속해서 내려앉았다. 포장도로는
갈라졌고 건물 기초에 금이 갔으며 건물 정면은
위험스럽게 기울었다.

항구 역시 논리와 원리를 좌절시켰다. 항구는
바다에 바로 닿지 못하고, 섬과 여울의 미궁을
거쳐야만 했다. 여울은 수로 양쪽으로 땅을 메워
나가면서 빠르게 개흙과 암석 부스러기들로
가득 찼다. 모래톱과 역풍의 변화는 배가 항구로
돌진하기에 맞는 조건이 될 때까지 며칠씩
앞바다에 떠 있어야 함을 뜻했다. 암스테르담
사람들은 도시의 존립이 불가능함을, 그 도시의
성공이 비영구적임을 이해하는 듯 보였다. 유럽
다른 대도시의 자부심에 찬 시민들과 달리,
그들은 결코 기념비적인 건물을 짓느라 수고하지
않았다. 웅장한 대로도, 대형 공공장소도
없었으며, 과거의 영화를 기념하는 높이 솟은
기념비도 없었다. 비평가들은 건축물의 상징성에
대한 믿음이 부족하다고, 재료에 대해서만
신경 쓴다고 비난했다. 그러나 모래 위에 짓는
웅장한 건축물은 괜찮은 사업도, 괜찮은 상징도
아니었다.

그러나 그들은 건물을 지었다. 그리고 1876년
북해로 향하는 새로운 운하가 개통되었을 때,
암스테르담은 또 한 번 믿기지 않는 큰 성공을
경험했다. 핀센트가 백부의 창문에서 목격했던
거대한 노동은 잠들어 있던 17세기의 도시를
새로운 산업 시대로 잡아끄는 수많은 기획 중
하나였을 뿐이다. 암스테르담의 항구인 에이
강둑에, 항구 규모가 확장되고 새로운 부두가

세워지고 새로운 섬이 만들어지면서 쇠와 강철, 증기 기관 소리로 떠나질 듯했다. 부둣가의 넓고 새로운 기차역을 위한 계획 때문에 철길이 크게 보강되었다. 운하들이 잇달아 사라지고 새로운 지역이 생겨났다. 암스테르담 시민들은 기념비적 건조물에 대해 생각할 정도가 되었다. 그들의 황금시대를 찬양하기 위한 새로운 대형 박물관 같은 것들 말이다. 핀센트는 걸어 다니는 곳마다 그 내막을 보여 주는 모래 산(비영구성과 영원한 노력 모두의 상징이었다.)을 보았다. 모든 건설 계획에 그 산이 동반되었고, 그 하나하나가 경험에 대한 희망의 힘, 현실에 대한 상상력의 힘을 증명했다.

사실상 모든 길모퉁이에서 자극을 받으며, 핀센트는 자신만의 크나큰 새로운 노동을 시작했다. 그는 "어떤 희생을 요구하더라도, 때로는 일을 끝까지 완수하고 진정으로 행하는 것이 옳다."라고 단언했다. 일 때문에 주의가 흩어지지 않았기에(그는 백부가 주선한 일을 맡지 않았다.) 앞에 놓인 과업에 전념할 수 있었다. 그리고 그것은 만만찮은 과업이었다. 신학 공부를 시작하려면 먼저 대학에 입학해야 했다. 그것은 필수 예비 수업들(특히 모든 고등 학습에서 여전히 교육 언어였던 라틴어)을 전부 받은 고등학교 학생들에게도 도전이었다. 고등학교 졸업생들 중 아주 소수만이 세 곳 대학 중 한 곳에 들어갈 자격을 얻었다. 9년 전 고등학교 2학년생으로서 틸뷔르흐 학교에서 걸어 나온 핀센트에게 대학 입학 허가 시험은 무적의

장벽처럼 보였다. 그 시험을 준비하는 데만 처소 2년이 걸릴 거라는 예고를 들었다.

핀센트는 바로 그것을 해내기로 결심했다. "하느님께서 가능한 한 일찍 내 공부를 끝내기 위해 필요한 지혜를 주시기를 바란다. 그래서 내가 성직자의 의무를 수행할 수 있도록 말이지." 그는 새벽에 라틴어와 그리스어로 시작해서 어두워지고 난 후 일반 수학과 대수학으로 끝나는 맹렬한 학습 계획을 세웠다. 그리고 그 사이에 문학, 역사, 지리 등 다른 모든 공부를 욱여넣었다. 펜을 잡고 공부하며 밤을 채우고 눈을 피곤하게 하는 방대한 논문들을 자세히 요약하여 적었다. 텍스트의 많은 분량을, 가끔은 통째로 베껴 썼다. "내 생각에 이보다 나은 공부 방법은 없다." 대부분의 밤을 거실에서 공부하며, 백부(뱃사람이었기에 그는 평생 일찍 일어났다.)가 자라고 쫓아낼 때까지 가스등 불빛에 의지하여 맹렬하게 글을 갈겨썼다. 다락방에서도 계속 공부하려 했지만 "밤이 이슥해지면 잠의 유혹이 너무나 강해졌다."

종교는 대학 입학 시험공부의 일부가 아니었지만, 오랫동안 그 공부를 안 할 수가 없었다. 이내 바쁜 일정에서 어떻게든 짬을 내어 다시 성경을 공부하기 시작했다. 우화와 기적을 목록으로 만들고 이들을 영어와 프랑스어와 네덜란드어로 연대기적인 순서로 배열했다. "결국 가장 중요한 건 성경이야."라고 테오에게 설명했다.

핀센트는 열심히 이 모든 공부를 했다. 그의 말처럼 "뼈다귀를 갉아먹는 개처럼 집요하게"

전념했다. 그의 서신들은 확고부동함과 인내의 맹세들, 하느님의 도움으로 선전하겠다는 약속으로 가득했다. 백부가 불을 끄라는데도 듣지 않고, 여명 전부터 밤늦게까지를 낮으로 삼았다. "눈을 뜨고 있을 수 있는 한 앉아 있어야 한다."라고 테오에게 말했다. 가끔 친척들이 방문할 경우, 다른 이들이 카드놀이를 하는 동안 구석에서 책을 읽으며 서 있었다. 그리고 책을 읽으며 미궁 같은 암스테르담 거리와 운하를 걸었다. 그는 한 번도 그 도시를 뜨지 않았다. 심지어 테오가 소묘 전시회를 보러 헤이그에 오라고 돈을 부쳤을 때도 말이다.

그는 일주일에 딱 하루 공부를 하지 않았다. 그러나 쉰 것은 아니었다. 도르드레흐트에서처럼 설교를 듣기 위해 일요일을 제쳐 두었다. 그리고 그날 들을 수 있는 만큼 들었다.(예닐곱 번씩이나 들었다.) 부제독의 저택에서 새벽 6시에 출발해 가장 가까운 교회이자 얀 백부의 지정 좌석이 있는 오스테르케르크(동교회)에서 아침 예배를 보았다. 거기서부터 강변 지대를 따라 1.5킬로미터를 걸어 아우데제이츠 교회당까지 갔다. 그 도시의 가장 오래된 지구의 사방으로 길이 뻗어 있는 굴 같은 곳에 박혀 있는 15세기 교회였다. 좀 더 멋진 새 교회들이 호감을 사면서, 격자 들보와 서까래에서 험상궂게 내려다보는 조각된 이교도의 얼굴 때문에 아우데제이츠 교회는 거의 버림받은 상태였다. 낡은 신도 좌석에 핀센트와 같이 앉아 있는 사람들은 종종 늙은 선원이나 해군 생도들, 근처 고아원에서 온 아이들뿐이었다. 그러나 스트리커르 이모부가 종종 그곳에서 설교를 했고, 핀센트는 근처에 있는 이모부의 집을 방문할 수 있었다. 핀센트는 이모부가 하는 설교의 "온정과 진실한 느낌"을 동경했으며, 가끔은 그가 하는 설교를 듣기 위해 다른 교회까지 먼 길을 걸어가기도 했다.

아우데제이츠 교회에서, 그는 서쪽으로 베스테르케르크(서교회)를 향해 또 1.5킬로미터를 걸어갔다. 그 교회는 네덜란드에서 가장 큰 개혁파 교회 중 한 곳으로서, 그곳에 우뚝 솟은 종탑이 모든 암스테르담 사람들에게 시각을 알려 주었다. 거기서 그가 존경하는 또 한 명의 설교자인 예레미아스 포스튀뮈스 메이어스의 설교를 들을 수 있었다. 도뤼스는 핀센트에게 메이어스의 아버지를 소개해 준 적이 있는데, 그 역시 설교자였다. 핀센트는 훤칠하고 고귀한 메이어스를 보면서 자기 미래를 보았다. 설교자이자 설교자의 아들인 자신의 모습 말이다. 베스테르케르크로부터, 연립 주택이 줄을 이룬 프린센 운하를 따라 겨우 800미터 떨어져 있는 북쪽의 노르데르케르크(북교회)로 향할 수도 있었다. 그곳에서 스트리커르와 아버지 메이어스가 가끔 설교를 했다.

이 네 교회(동교회, 서교회, 북교회, 아우데제이츠 교회)는 핀센트가 매주 한 번씩 하는 행진의 기점이자 역이었다. 출발해서 돌아올 때까지 일요일 하루에 걷는 거리가 10킬로미터 이상이었고, 더위나 바람, 어둠이나 갑작스럽게 몰아치는 호된 폭풍우도 그를 저지할 수 없었다. 보통 자신을 비하하는 농담을 하지 않는

핀센트조차 테오에게 "내 눈과 발 앞에 있는 식새 문시방과 교회 바닥 수가 엄청나단다."라고 말하며 자신을 놀린 듯하다.

핀센트의 교사인 마우리츠 벤야민 멘더스 다 코스타는 핀센트의 열정을 가까이에서 지켜본 사람이다. 핀센트는 그를 그냥 '멘더스'라고 불렀다. 포르투갈계 유대인인 멘더스는 부양가족과 함께 암스테르담 동부에 자리한 오래된 유대인 지구 끝자락에서 살았다. 그곳은 해군 부두에서 겨우 800미터쯤 떨어져 있었다. 그는 스물여섯 살이었지만 나이보다 훨씬 어려 보였고, 감정이 충만한 세파르디*의 이목구비를 지니고 흐릿하게 콧수염을 기른 호리호리한 인물이었다. 스트리커르에게서 핀센트의 별난 행동에 관하여 미리 경고를 들었기 때문에, 멘더스는 5월 초에 요나스다닐메이어르 광장이 내려다보이는 자기 방에 걱정스럽게 그를 들였다. 멘더스는 그가 놀라우리만큼 과묵하고, 자신과 나이 차가 별로 안 난다는 것을 알았다. 멘더스는 "그의 외모는 결코 불쾌하지 않다."라고 30년 후 회고록에 적었다. 다른 이들이 핀센트의 붉은색 머리와 주근깨, 못생긴 얼굴, 안절부절못하는 손에서 시골의 투박함을 느낀 반면 멘더스는 낯선 매력을 보았다.

핀센트는 선생의 동정에 엄청난 찬양으로 대응했다. 테오에게 멘더스를 아주 비범한 인물이라고 말하며 "천재에 대해서 너무 가볍게 얘기하면 안 돼. 많은 사람이 짐작하는 것보다

* 포르투갈계 유대인을 일컫는 말.

세상엔 천재가 많다고 생각할지라도 말이다."라고 덧붙였다. 그는 책이나 복사물이나 꽃을 아침 수업에 선물로 가져갔다. "당신이 나에게 아주 친절하기 때문"이라고 그는 멘더스에게 말했다. 스승의 눈먼 남동생이나 지능이 다소 떨어지는 친척 아주머니에게도 많은 관심을 쏟았다. 암스테르담에서조차 유대인들은 사회적 편견에 시달렸는데, 그러한 편견을 멀리하며, 멘더스에게 선물한 책의 표지 안쪽에 "하느님 안에서는 유대인도 그리스인도 시종도 주인도 남자도 여자도 없습니다."라 적었다. 그는 멘더스가 처음에 말해 준 격려를 부모에게 열심히 보고했다. "멘더스가 핀센트에게 꼭 학업을 완성하리라고 말해 주었단다." 하고 어머니는 7월에 안도하며 보고했다.

스승의 확신을 입증하고자 하는 소망에 핀센트는 이미 광적이던 노력을 배가했다. 멘더스는 그가 걸음마다 굳은 결심을 실어 수업을 받으러 오던 모습을 생생하게 기억했다. "여전히 그의 모습이 보인다. ……맞바람을 맞으며 외투도 없이 ……광장을 가로질러 ……오른팔 밑에 책들을 끼워 몸에 바짝 붙인 채 오는 모습이다."

그러나 처음부터 바로 문제의 조짐이 있었다. 일은 쉽게 핀센트의 열정에 굴복하려 들지 않았다. "내가 바라는 것처럼 그렇게 쉽게 빨리 이루어질 것 같지 않다."라고 인정했다. 사람은 하는 일에 익숙해져야 하는 법이라면서 연습만이 완벽함을 만든다고 자신을 안심시키고자 애썼다. 그는 구실을 찾았다. "그 모든 감정적인 세월을

보낸 다음에 단순히 규칙적인 학습을 견디는 것이 항상 쉽지는 않아."라고 테오에게 설명했다. 그러나 시작하고서 몇 주 지나지 않아, 그가 전하는 메시지는 낙관적인 말에서 의무적인 말로 옮겨갔다. 의심이 그의 결심을 흐리기 시작했다. 그는 확신을 되살려 줄 번갯불이 내리치길 기도했다. 실망하고 괴로워하는 시기를 보내고 나서 열렬한 소망과 바람이 일격에 충족되는 인생의 때에 이르는 상상을 했다. 그러나 그런 번개가 없다면, 성공할 가능성은 점점 더 희박해지는 듯했다. "인간적으로 말하자면, 나는 그런 일은 벌어질 수 없다고 말할 거다."라고 시인했다. 자신을 동굴에서 말씀하시는 신의 작고 고요한 목소리를 기다리는 선지자 엘리야와 비교했다. "인간에게 불가능한 것이 하느님에게는 가능하다."라고 테오와 자신을 안심시켰다.

그러나 여러 달이 지나도 번개는 치지 않았다. 어떤 신의 목소리도 들리지 않았다. 핀센트는 더 이상 참지 못하고 산만해지기 시작했다. 수업을 받으러 멘더스의 집에 가는 일은 그림 같은 유대인 지구를 정처 없이 돌아다니는 짧은 여행이 되었다. 산보는 점점 길어졌고 점점 먼 곳까지 가게 되었다. 지부르크의 바다, 그 도시의 변두리에 있는 유대인 공동묘지, 더 멀리 농장과 목초지까지 걸어갔다. 서적상에 들르는 것은 어떤 도서 목록에도 없는 책들을 살 기회가 되었다. "가능할 때마다 그곳에 가기 위한 용건들을 만들어 냈다."라고 그는 인정했다. 서점은 세상에 좋은 것들이 있음을

늘 상기시키기 때문이라고 했다. 깜짝 놀랄 만한 불만의 기운을 띤 채, 테오에게 야간 성서 봉독에 대해서 투덜거렸다. "그게 끝나면 가치 있는 일로 옮겨 가야겠어." 테오와 부모에게 보내는 서신은 점점 더 밀어졌고 보내는 횟수도 잦아졌다. 가끔은 하루에 두 번 보낼 때도 있었다. 그리고 헌신과 자제에 관한 방어적인 맹세를 점점 더 많이 늘어놓음으로써 애써 억누른 안절부절못하는 마음을 드러내 보였다.

열기에 도시가 타오르고 운하들이 악취를 뿜으며 끓어오르는 한여름, 핀센트의 대단했던 열의는 으르렁대는 불만의 연속이 되어 버렸다. 그는 씁쓸하게 말했다. "아주 학식 있고 날카로운 교수들이 준비한 많은 어려운 시험이 기다리고 있으리라고 느끼며, 뜨겁고 숨 막힐 듯한 여름 오후에 암스테르담 한가운데, 유대인 거주 지역의 한가운데서 그리스어 수업을 받는 것보다 답답한 일이 어디 있겠어." 그는 끊임없이 꾸준한 공부가 대단찮은 만족감 외에는 아무런 결과도 낳지 않았다고 했다. 자신의 가련한 처지에 대해 다른 이를 탓하기 시작했고 자기 공부에 철면피한 의견을 내놓았다. "나는 이게 싫다." 처음으로 자신이 실패할 거라는 상상까지 했다.

수많은 눈이 나에게 못 박혀 있는 것을 생각하면 말이지, 내가 성공하지 못하면 뭐가 잘못인지 누가 알까 하는 생각이 든다. ……그들의 표정이 말해 주겠지. "우리는 너를 도왔고, 너에게 빛이 되어 주었다. 너를 위해 해 줄 것은 다 했다. 너는 정말로 노력했느냐? 이제 우리가 받을 보상과

수고의 결실이 무엇이냐?"

이제 "모든 것이 밎시는 것 같은데도" 계속해야 하는 까닭을 자문하자, 그 대답은 절망감으로 가득 차 돌아왔다. "나를 위협하는 질책에 뭐라고 대답해야 할지 알기 때문"이었다.

그럼에도 8월에 스트리커르 이모부가 핀센트의 학업을 처음으로 검토하는 때가 왔을 때, 계속해도 괜찮다는 동의가 이루어졌다. 이전보다는 열의가 식은 채, 핀센트가 한 말에 따르면 스트리커르와 멘더스는 "불만스러워하는 것 같지 않았다."

도뤼스만이 암스테르담에서 핀센트의 새로운 생활에 대하여, 고집스럽게 생각에 잠겨 틀어박혀 있는 습관에 대하여 유일하게 불평하는 사람이었다. "나는 그가 조금만 더 명랑해지면 좋겠구나. 그러면 그렇게 일상생활의 바깥에 머무르지 않을 텐데." 공부를 시작하고서 몇 주 만에 핀센트는 의기소침한 기분에 대해서 투덜거렸다. "가끔은 정신이 우리 내부에서 쇠약해지고 두려움에 가득 차는 법이다." 앞으로 악전고투하리라는 생각은 두통을 일으키는 '피로감'으로 그를 가득 채웠다. "머리가 가끔 묵직하고 종종 열을 띤 것 같고, 생각이 혼란스럽다."라고 그는 편지에 썼는데, 이는 장차 닥쳐올 큰 소용돌이의 첫 번째 흥조였다.

백부와 함께 지내는 저택에서, 핀센트는 점점 더 낯선 이처럼 느껴졌다. 부제독인 얀 판 호흐는 꼿꼿하고 하관이 발달한 사내인데 머리는 길고 희끗희끗했다. 가족 말에 따르면 그는 지나치게 질서를 좋아하는 사람이었다.

"그의 공적인 생활과 마찬가지로 사생활도 군대식 정확함에 맞추어 살았다." 지구 저편에서 전쟁을 치르고, 오랜 여행으로 고생하면서, 5년 동안이나 가족과 떨어져 지냈던 베테랑 군인인 얀 백부는 머릿속이 어지러운 조카를 참을 수가 없었다. 그는 전쟁에서 부하들과 배에 명령을 내리던 사람이었다. 모르는 바다들을 헤치고 나온 사람이었다. 그리고 증기력이 아직 거칠고 믿을 수 없는 에너지였던 시절에 해군 최초의 증기선을 본 사람이었다. 최악의 폭풍우 속에서 정확한 항해자로 이름 높았으며, 역경 속에서 차분하고 용맹했기에 부하의 동경과 상관의 존경을 얻었고, 나라가 부여한 명예를 얻었다.

이제 예순 살에 빼어난 이력을 마감하며, 조카를 자기 집에 받아들인 것은 리스의 말에 따르면 "오로지 핀센트의 부모를 기쁘게 해 주기 위해서였다." 가끔은 공적으로 외출하거나 친지를 방문할 때 조카를 데려가긴 했어도, 두 사람은 따로 식사했으며, 대개 핀센트의 이상한 행동이 그 사령관의 가사를 어지럽힐 때만 조카의 존재를 주목했다.("나는 더 이상 그렇게 밤늦게까지 앉아 있을 수 없어. 백부가 엄격하게 금지했거든." 핀센트가 10월에 테오에게 편지한 내용이다.) 얀에게 핀센트의 자라나는 회의감과 흔들리는 목표만큼 혐오스러운 것도 없었다. 가족사가가 "항상 자신이 하는 일을 확신한다."라고 묘사한 얀은 신념이 굳고 자신감 넘치는 사람이었기 때문이다. 실로 그가 의기소침해 있는 조카에게 해 준 유일한 조언은

"군인같이 계획대로 밀고 나가라."였다.

그해 가을 핀센트는 어디를 돌아보아도, 좀 더 노력하라는 신중한 관대함과 독실한 권고뿐이었다. 스트리커르 이모부는 진지하게 조언자이자 지도자 역할을 맡았다. 조카를 정찬에 초대하거나 자기 서재로 데려갔다. 그곳에서 핀센트는 그 설교자가 수집한 방대한 양서들과 아리 스헤퍼르가 그린 칼뱅의 초상화를 즐길 수 있었다. 예순 살의 스트리커르는 재치 있고, 눈이 서글퍼 보이며, 호감 가는 인물이었다. 아래턱 수염은 솔빗 같았고, 성서 구절에 독특한 취향을 지니고 있었다.(한번은 '거름'과 '똥'이 들어가는 구절을 모두 모은 적도 있었다.) 새로운 신학을 대중화한 사람으로 알려져 있지만, 머리와 가슴 양쪽에 지닌 보수성 때문에 핀센트의 복음주의적 열정과 고뇌하는 자기반성을 잘 받아들이지 못하는 관객이었다. 스트리커르는 경제권도 쥐고 있었다. 도뤼스가 핀센트에게 들어가는 경비를 그에게 맡겨 두었던 것이다. 아무리 정당화해도, 그것은 신뢰를 얻는 데 실패했다는 증거로서 핀센트의 마음을 괴롭혔다.

한동안 베스테르케르크의 메이어스 목사가 동정과 우정의 공백을 채워 줄 것 같았다. 핀센트는 그 마흔여섯 살의 설교자를 "대단한 수완과 큰 믿음을 지닌 아주 재능 있는 사람……나에게 깊은 인상을 남겼다."라고 묘사했다. 그는 메이어스의 연구실을 방문했다. 거기서 그들은 영국에 대해서, 연상인 메이어스가 "노동자들과 그들의 아내들"에게 목회하던 경험에 대해서 이야기를 나누었다. 교회 근처에 있는 메이어스의 집에서 그의 가족도 만났다. "그들은 아주 훌륭한 사람들이었다."라고 핀센트는 테오에게 말했다. 그러나 분명치 않은 이유로 메이어스와의 관계는 이내 시들해졌다. 아마도 핀센트가 찬양할 때면 항상 따라다니는 관심의 맹공에 경계심이 들어, 메이어스가 물러나기 시작한 듯하다. 처음에는 무시하다가 나중에는 완전히 핀센트를 피했다.

다른 어느 가족보다 가까워진 한 가족이 그 끈질긴 공허감을 채워 주었다. 스트리커르 이모부에게는 코르넬리아 포스라는 딸이 있었는데, 가족들은 '케이'라고 불렀다. 그녀는 핀센트가 일요일의 순회 여행에 종종 들르는 베스테르케르크 근처에서 남편과 네 살배기 아들과 살았다. 서른한 살에 성격은 소박하고 문학적이지만 침착했는데, 아들인 얀과 병약한 남편인 크리스토펄에게 매우 헌신적이었다. 그는 원래 설교자였지만 폐병 때문에 그만둘 수밖에 없었다. 핀센트는 어느 날 이른 아침 그 집을 방문했다가 항상 그랬듯 완벽한 가정의 이미지에 취해서 나왔다. "그들은 진실로 서로를 사랑한다. 저녁이면 소박한 거실의 다정한 등불 빛 속에 나란히 앉아 있고, 바로 가까이 침실에는 그들의 사내아이가 있는데, 그 애는 가끔 깨서 어미에게 뭔가를 달라고 하지. 그런 모습을 보면, 한 편의 목가적인 시 같다."

핀센트가 끌렸던 여느 가족들처럼, 포스 가족은 비극적인 일을 겪었다. 핀센트가 오기 겨우 두 달 전에 한 살배기 어린 아들이 죽은

것이었다. 여전히 고통과 슬픔의 분위기가 그 가족의 모습을 사뭇 재웠으며 핀센트는 그 분위기를 빨아들였다. "그들 또한 근심과 불면의 밤과 두려움과 말썽의 날을 겪어 왔단다."라고 편지에 적으며, 죽은 아이의 흔적과 아버지의 병에 대해서도 언급했다. 그러나 핀센트를 매료했던 드라마가 그를 몰아냈다. 겨울 날씨로 접어들면서 크리스토펄의 상태가 악화되었고 상처 입은 가족은 그를 더욱 가까이 에워쌌다. 결국 메이어스 가족처럼 포스 가족은 핀센트의 편지에서 희미해졌다. 그러나 메이어스 가족과는 달리, 포스 가족은 엄청난 혼란을 일으키며 그의 인생에 다시 등장할 것이다.

모여들기만 하던 구름들이 해리 글래드웰이 찾아온 11월에 딱 한 번 흩어졌다. "홀에서 글래드웰의 목소리를 들으면 아주 즐거워진다."라고 핀센트는 편지에 적었다. 런던 바깥의 기차역에서 감동적인 작별 인사를 하고 나서 겨우 1년이 지났을 때였다. 글래드웰은 여전히 파리의 구필 화랑에서 일했다. 그는 업무차 헤이그에 왔고, 테오의 요청에 따라 암스테르담까지 여행을 확장하여 핀센트를 만나러 온 것이었다. 그들은 교회에 가고 설교자들을 만나며 이틀을 정신없이 보냈다. 밤에는 허심탄회한 이야기를 나누고 함께 성서를 봉독했다.(핀센트는 씨 뿌리는 사람의 비유를 택했다.) 핀센트는 벗에게 자신을 뒤따라 성직에 들어서라고 주장했다. 구필 화랑을 관두고 그리스도의 사랑과 청빈을 택하라고 했다. 그러나 열아홉 살의 글래드웰은 그

간청을 무시했다. 떠나고 나서 이내 글래드웰은 핀센트의 편지에 답장을 않기 시작했고, 반년이 못 되어 핀센트의 인생에서 완전히 사라져 버렸다.

1877년 겨울, 외로움은 핀센트에게 남겨진 유일한 자리, 즉 과거에서 우정을 찾도록 그를 밀어붙였다. 별이 빛나는 저녁에 부두를 따라 백부의 개들을 산책시킬 때마다, 조선 작업을 할 때 나는 타르 냄새가 고향의 소나무 숲을 떠올려, 그는 추억에 사로잡히곤 했다. "그 모든 것이 눈앞에 다시 보이는구나." 그는 스물네 살의 청년 같지 않게 향수에 사로잡혀 편지를 썼다. "나는 그토록 많은 것들을 사랑했는데." 그가 살았던 모든 곳이 잃어버린 에덴동산처럼 보이기 시작했다. 퀀데르트("마지막으로 그곳에 방문했을 때를 결코 잊지 못할 거다.")뿐 아니라, 런던과 파리("나는 곧잘 애수에 잠겨 그 도시들을 회상한다.")에까지 그랬다. 그가 처음으로 결정적인 실패를 맛보았던 곳인 헤이그조차 그리움 탓에 때 묻지 않은 근심 없는 청춘의 기억으로 바뀌었다.

그러나 가장 향수를 불러일으킨 곳은 영국이었다. 모든 것이 영국을 환기했다. 비 오는 날마다 그랬고, 담쟁이 잎들과 좁고 중세적인 거리들을 볼 때마다 그랬다. 그는 영어책과 잡지를 읽고 영어로 얘기하는 소리를 들을 수 있는 곳에 자주 갔다. 영국 교회가 그러한 곳이었다. 이 17세기 교회 건물은 도시 저편의 눈에 띄지 않는 안뜰에 조용히 서 있었고 암스테르담의 그 유명한 관용이 눈에 띄지 않게 예배드리기만

한다면 타 종교도 허용하던 시기에 구교의 요새로 사용되었다. 엘리엇의 상상처럼 비밀스러운 잔디밭에 세워진 이 영국 교회는 핀센트에게 완벽한 은신처를 제공해 주었다. 다시 말해 그곳은 기억처럼 완벽하고 낭만적인 탈출의 섬이었다. "밤에 그 교회는 울타리 같은 산사나무 사이 조용한 안마당에 아주 평화롭게 서 있어. '인 로코 이스토 다보 파쳄.'이라고 말하는 것 같아. ……이곳에 내가 평화를 주리라라고."라고 그는 테오에게 말했다. 이국으로부터 떨어져 나온 조각 속에서, 조국과 담으로 막힌 비밀스러운 교회에서, 따돌림당하는 이들과 어울려, 제 언어가 아닌 다른 언어로 이야기하며 핀센트는 소속감을 발견했다. "나는 이 작은 교회가 좋구나."

두 번째 학업 검토를 받을 날이 다가오면서, 피할 길 없는 실패에서 벗어나기 위해 핀센트는 모든 상상력을 동원했다. 글래드웰이 성직자가 되기를 거부한 것을 어떻게든 자신이 아버지의 뒤를 좇기로 한 계획의 승리로 바꾸어 놓았다. 글래드웰이 떠나고서 얼마 후에 편지에 썼다. "아아, 얘야, 아버지 같은 사람의 인생을 뒤따른다는 건 정말로 영광임에 틀림없어. 하느님께서 우리가 그 정신과 그의 마음을 닮은 아들들이 되게 해 주시길, 더욱더 닮게 해 주시길 빈다." 그는 호메로스의 「오디세이」를 소설로 읽으며 자신을 그 유명한 방랑자 왕에 견주었다. 그 왕과 다름없는 불만, 무례한 태도, 어지러운 생각, 시련과 생존의 개인사, "깊은

우물 같은" 가슴을 지닌 사람으로 여겼다. 그는 오디세우스처럼 기나긴 여행의 끝에 이르러 그토록 열렬히 그리워하던 곳을 다시 보게 되는 자신을 그려 보았다.

그러나 10월 말에 받은 학업 검토는 모든 환상을 깨뜨렸다. 멘더스는 스트리커에게 제자가 그리스어에 숙달할 가능성이 없어 보인다고 보고했다. 멘더스는 "내가 어떻게 접근하든, 과제를 덜 지루하게 느끼게끔 무슨 수단을 고안해 내든 소용없었다."라 회고했다. 스트리커는 핀센트를 불러내 장시간에 걸쳐 대화를 나누었고, 그 대화에서 핀센트는 공부가 아주 어려움을 깨달았다고 인정하면서도 모든 가능한 방법으로 최선을 다하고 있노라고 항변했다. 다시 한 번 핀센트의 진지함에 감동받아, 스트리커와 도뤼스는 그가 다시 한 번 노력해도 되겠다고 결정했다. 최종 결정은 다음 검토 때인 1월에 내려질 터였다.

핀센트에게 이제 그 경마는 분명해졌다. "**더도 말고 덜도 말고, 그것은 내 인생을 걸고 하는 경주이자 싸움이다.**"

핀센트는 그다음 몇 달간이 "인생에서 최악의 때"였노라고 후일 기억했다. 실패를 두려워했다가 필사적으로 성공을 갈망했다가 하면서, 절망과 망상 속으로 급속히 나아갔다. 그리고 어떻게 해서든 노력을 배가했다. 백부의 소등 명령을 무시한 채 가스등 불빛을 낮추고 끝없이 커피를 마시며 밤을 새웠다. 파이프 담배에 지나치게 많은 돈을 쓰는 바람에 일요일 날 헌금 접시에 놓을 돈이 없어 테오가 부쳐

쥐야 했다. 기도도 전보다 많이 했고, 그 어느 때보다 하느님만이 사신에게 필요한 지혜를 줄 수 있다고 확신했다. 시와 성서 속 말과 엉터리 비책들("내가 약할 때, 나는 강하다.", "부싯돌처럼 굳건해라.", "치료될 수 없는 것은 인내해야 한다.")을 광적으로 쏟아 내며 방어벽을 쌓았다. 그 모든 연설은 테오에게 한 것이지만, 사실 제 머릿속 태풍을 겨냥한 것이었다. "나는 결코 절망하지 않는다."라고 거듭 말했다. 그러나 많은 세월이 흐른 후, 멘더스는 핀센트가 형언할 수 없이 슬프게 절망한 얼굴로 수업을 받으러 오던 것을 기억했다.

과거의 실패는 복수의 여신처럼 그를 뒤쫓았다. 그는 자신과 다른 이들에게 슬픔과 불행을 초래했다고 고백했다. 수치스럽게도 구필에서 쫓겨난 것과 그 후 어지럽게 동요한 것을 후회했다. "온 힘을 쏟기만 했더라면 지금쯤 더 나아가 있었을 거다." 그는 한탄했다. 이제 곧 닥쳐올 것만 같은 또 한 번의 실패 때문에 죄책감에 사로잡혔다. 부모는 큰아들의 학비와 숙식 비용을 대느라 얼마 안 되는 생활비로 최대한 버티고 살며, 평생 쓴 돈에 수백 길더 이상을 더했다. 실패란 그 돈이 모두 헛되이 쓰이고 말았음을 뜻할 터였다. "돈은 나무에서 자라지 않는다."라고 도뤼스는 지적했다. "우리 자식들의 교육에는 다른 가정 아이들보다 더 많은 돈이 들었다." 핀센트는 일요 순례 중 한 번, 아마도 절망적인 참회의 행위로 은시계를 헌금 접시에 놓았다. "이 모든 것에 대해 생각할 때면, 이 슬픔과 실망, 불명예를 생각할 때면…… 모든

것으로부터 멀리 떨어져 있으면 얼마나 좋을까!" 그는 신에게 "인생에서 하나라도 의미 있는 일을 완성하게 하소서." 하고 빌었다.

그의 편지들은 후회와 자책감으로 돌연 어두워진 마음을 드러냈다. "세상에는 많은 악이 있다. 우리 안에도 마찬가지다. 끔찍한 일이야."라고 경고하듯 말했다. 그는 삶의 어두운 면, 그리고 일을 회피하고 유혹에 굴복하는 자신의 악한 자아에 대해서 이야기했다. 이해할 수 없는 "어둠의 나날" 때문에 자신에게 벌을 내렸다. 자신을 죽음 말고는 고칠 희망이 전혀 없는 깨진 주전자로 보았다. "자신을 아는 것은 자신을 경멸하는 것"이라고 주장했는데, 그것은 그가 그리스도와 켐피스에게 있다고 생각하는 자기혐오의 원칙이었다. 멘더스가 이 해석이 너무 가혹하다고 이의를 제기하자, 핀센트는 격렬하게 되받아쳤다. "나보다 나은 일을 행한, 그리고 나보다 나은 타인을 보면, 내 삶이 타인의 삶만큼 훌륭하지 않은 탓에 곧 내 삶을 미워하기 시작하는 법입니다."

그토록 심한 죄책감에 처벌이 따르지 않을 리 없었다. 낮에는 맨 처음 열정을 품었을 때처럼 자기 고행으로 돌아갔다. 그는 빵("검은 호밀빵 조각")만 먹었는데, 그것은 엘리야의 예와 산상 수훈에서 그리스도의 가르침("그대에게 이르노니, 살아감에 있어 무엇을 먹을지 혹은 무엇을 마실지 걱정하지 마라.")을 연상시켰다. 그는 외투도 없이 비와 추위 속으로 나갔다. 밤에는 지나치게 담배를 피우고 커피를 마시며 잠들지 않으려 했고("커피에 취하는 건 괜찮은 일이다."라고

말했다.) 그러고 나서는 단장에 의지해 잠을 청하며 짧은 휴식마저 용납하지 않았다.

몇몇 밤은 문을 잠그기 전에 저택에서 빠져나와 근처 오두막의 땅바닥에서 침대도 담요도 없이 잤다고 멘더스는 말했다. 핀센트는 멘더스에게 이러한 자기 학대의 의식을 털어놓았는데, 그렇게 잠드는 "밤에 침대에서 잘 특권을 상실했다고 느꼈기" 때문이라고 했다. 1877년에서 1878년 사이의 겨울은 눈과 모진 날씨로 가득 차 있었다. "핀센트는 겨울에 그러는 것을 더 좋아했다. 그러면 처벌이…… 좀 더 가혹해지기 때문이었다." 더욱 심한 고행이 요구될 때면, 핀센트는 단장을 침대로 가져가 제 등을 매질했다고 멘더스는 회상했다.

중압감과 애정 결핍이 더해져 무시무시한 해가 되었다. 핀센트는 그해 겨울에 정신 쇠약으로 고생했다. 부모와 동기들은 그가 보내는 편지의 필체가 그의 정신 상태를 따라 엉망이 되어 가는 것을 두렵게 지켜보았다. 한 가족은 "그것은 운율이나 이유 없이 그저 펜을 그어 댄 것에 지나지 않았다."라 회상했다. 테오에게 보내는 편지에 폭언을 일삼고 헛소리와 종잡을 수 없는 말을 늘어놓았다. 그것은 아마도, 그가 이미 술을 마시기 시작했다는 징조이거나, 아직 진단받지 않은 깊은 병의 초기 징후였을 것이다. 자신을 의심하고 저주하는 내적인 목소리가 강해질수록 두통도 심각해졌다. "많은 것을 생각하고 해야 할 때면 '내가 어디 있지? 뭘 하고 있는 걸까? 어디로 가고 있는 걸까?' 하는 물음이 들어. 그리고 머리가 빙빙 돌게

마련이지."라고 그는 불평했다.

기록상 처음으로 그는 '자살'이라는 말을 꺼냈다. "나는 마른 빵 조각과 맥주 한 잔으로 아침 식사를 했어. 디킨스가 자살할 지경에 이른 사람들에게 최소한 한동안은 그들의 목표로부터 떨어져 있게 하는 좋은 방법이라고 권해 준 것들이지."라고 8월에 그는 어두운 농담을 던졌다. 12월에는 냉소적인 유머도 묘지에 대한 강박 관념과 "신이 모든 눈물을 닦아 주실" 날을 향한 강렬한 열망에 자리를 내주었다. 겨우내 추도사에 관한 책을 주머니에 넣고 다니면서 책장이 닳아 없어질 만큼 읽었다. 그는 쥔데르트에서 사망한 농부가 부럽다는 듯 말했다. "그는 인생의 짐에서 놓여났어, 우리는 그 짐을 계속 지고 가야 하지."

성탄절조차 하락의 소용돌이를 멈출 수 없었다. 궁지에 몰린 상태에서, 핀센트는 그 어느 때보다 강렬하게 성탄절을 고대했다. 테오에게 성탄절을 폭풍우 치는 밤에 "여러 집에서 나오는 다정한 빛"으로 묘사했다. "성탄절 전의 어두운 날은 긴 행렬과 같아. 그 끝에서는 아주 환한 빛이 반짝이지." 그는 공부를 시작한 이후로 집에 가지 못했고 10월에 비판적인 학업 검토 결과를 받기 전부터 아버지를 보지 못했다. 세 번째이자 결정적인 검토가 한 달도 남아 있지 않은 상태에서, 그는 계절의 마법이 사람들의 가슴을 그에게 우호적으로 누그러뜨려 주기를 희망한 게 분명하다. "내가 얼마나 성탄절을 고대하는지 말로 표현할 수가 없구나. 하느님께서 내가 행한 것에 만족하시길 바란다."라고 테오에게 말했다.

해군 소장이었던
요하너스 판 호흐(얀 백부)

테오와 다른 동기들에게 그는 모든 것이 괜찮은 척했다. 돌아가기 전날 밤 그들을 이렇게 안심시켰다. "나는 이제 라틴어와 그리스어의 기초를 끝냈다." 그리고 그의 공부가 대체로 순조롭게 진행되어 왔노라고 주장했다. 일찍 에턴에 와서 성탄절이 지난 후에도 몇 주 동안 더 남아 신실하고 충실한 아들 노릇을 했다. 부모와 오랫동안 산책을 하고 열 살배기 코르와 썰매를 타러 갔다. 어머니의 재봉 교실(그는 "정말로 사랑스럽더구나. 누군가는 그 모습을 그린 그림을 갖고 싶어 할 거다."라고 말했다.)에 들렀고 성탄절 심방으로 분주한 아버지를 따라다녔다. 제 잘못을 보상하는 마지막 행동으로, 그는 프린센하허로 가서 병든 센트 백부를 방문했다.

그러나 핀센트는 그의 부모를 속여 넘기지도, 마음을 달래지도 못했다. "핀센트의 장래에 대해 어떻게든 마음 놓을 수 있는 이유가 있다면 좋겠구나." 도뤼스는 1월에 핀센트가 마침내 떠난 후 한탄했다. 아나는 언제나 제멋대로인 아들에 대해서 절망적인 새해 기도를 했다. "큰애가 좀 더 평범한 사람이 되게 해 주소서. ……여전히 그가 걱정됩니다. 그는 지금까지도 이상하게 행동하고 있습니다." 리스는 아버지의 뒤를 잇겠다는 핀센트의 용감한 주장에 대해서 가족의 무자비한 평결을 전했다. 그가 "신앙심 때문에 미쳤다."라며, 그의 종교적 포부를 '케르크드라버르'라 일축했다. 그 단어는 겉모습은 화려하지만 천박한 믿음을 지닌 광신도를 가리키는 네덜란드어였다. "그는 아주 거룩하니까, 그렇게 되지 않으면 좋겠어." 그녀는 성탄절 휴가 후에 냉소적으로 편지에 적었다.

망친 성탄절로 인해 2월 초 그의 아버지가 세 번째이자 마지막 검토를 위해 암스테르담에 왔을 때 무슨 메시지를 가져오는지는 핀센트 마음에 확실했을 것이다. 도뤼스는 여전히 반사회적인 버릇과 "불건강한 생활"뿐 아니라, 공부에 진실로 전념하지 않는다고 큰아들을 비난했다. 그 점을 분명히 하기 위해, 핀센트의 작은 공부방에 같이 앉아서 몇몇 답안의 잘못을 고쳐 주며 갖가지 실수를 꾸짖었다. 도뤼스는 그곳을 뜨고 나서 테오에게 "핀센트가 공부할 마음이 없는 게 아닌가 걱정스럽구나."라 편지했다.

해결책은 한 가지뿐이었다. 또다시 자신과 가족이 망신을 당하지 않으려면 더 열심히 공부해야 했다. 더 이상 어린애가 아니라고 도뤼스는 엄하게 말했다. 목표를 정했으니 달성하는 것이 핀센트의 의무였다. 도뤼스는 핀센트의 공부를 위해 새롭고 좀 더 엄한 처방을 내렸다. 그리고 스트리커르 이모부에게 일주일에 두 차례씩 수업 감독을 부탁했다. 최종적으로는 핀센트의 가장 민감한 신경을 건드렸다. 돈이 심각한 문제가 되었다면서, 이제부터는 핀센트 자신이 먹고사는 데 기여해야 한다고 말했다. 곧 일자리를 구해야 할 터였다.

떠나기 전에, 도뤼스는 핀센트를 데리고 사람들을 만났다. 핀센트가 암스테르담에 있었던 짧은 8개월 동안 실망시켰거나 사이가 벌어진 사람들이었다. 거기에는 멘더스와 스트리커르, 코르넬리스 숙부, 메이어스 집안사람들이

있었다. 그러고 나서 도착한 지 나흘 후에 여전히 미래에 대해 뒤숭숭한 마음으로 노뒈스는 떠났다. 떠나는 것을 늘 두려워하는 핀센트는 아버지가 탄 기차가 역을 나서는 것을 지켜보았다. 그는 마지막 기차 연기가 시야에서 사라질 때까지 멍하니 승강장에 서 있었다. 백부의 저택으로 돌아와 공부방에 가서 아버지가 검토했던 책과 종이를 둘러보았다. 그것들은 책상에 그대로 있었다. 아버지가 앉았던 빈 의자를 보자 눈물이 터져 나왔다. "나는 어린애처럼 울었다."라고 그는 테오에게 인정했다.

아버지가 암스테르담을 떠난 지 2주가 채 안 되어, 핀센트 판 호흐는 첫 번째 예술 작품을 전시했다. 진갈색 포장지에 붉은 분필로 그려진 그 그림은 지하의 교회 학교 교실에 걸렸다. 그곳은 너무 어두워서 한낮에도 가스등을 켜야 했다. "가끔 이런 일을 하고 싶어져. 내가 성공할지 아주 의심스럽기 때문이야. ……혹여 실패한다면, 흔적이라도 여기저기 내 뒤에 남기고 싶구나."

11

바로
그것

핀센트는 항상 미술을 원했다. 세상에서 벗어나기 위해, 그리고 세상의 모습을 바꾸기 위해서였다. 정도를 벗어나지 않는 목표와 신앙심에 관한 확언에도, 종교는 결코 그 욕구를 없애 주지 못했다. 1876년 파리에서 수도사 같은 은둔 생활을 하며 부모에게 "오로지 그림에 관한" 편지를 한 통 썼다. 그리고 영국 시골길을 버니언의 소설에 나오는 사람처럼 방랑하던 길에, 햄프턴코트의 왕실 소장품을 보러 갔다. 거기에는 홀바인과 렘브란트의 초상화들과 레오나르도 다빈치를 비롯한 이탈리아 화가들의 화랑이 있었다. "다시 그림을 보게 되어 기뻤다."라고 그는 테오에게 고백했다. 도르드레흐트에서, 열의를 되살리고 아버지의 발자취를 따르고자 결심하던 순간에도 거듭 그 미술관을 찾아갔다. 암스테르담에 도착하고 며칠이 지나고부터는 그 도시의 황금기의 보물 저장실인 트리펜하위스*로 산책을 다니기 시작했다.

가는 곳마다 핀센트는 이미지로 외로움을 채웠다. 그가 살았던 모든 방의 벽은 복제화로

* 네덜란드 국립 미술관의 전신.

뒤덮여 있었다. 그는 복제화 수집에 대한 집착을
버리겠다는 용감한 맹세로 암스테르담에서
학업을 시작했다. 그러나 오래지 않아 유대인
거주 지역에 있는 멘더스의 아파트로 가는 길에
늘어선 헌책방과 복제화 상인들에게 들락거리기
시작했다. 테오에게는 "그림들을 싸게 살 기회가
있었다."라며 합리화했다. 새로운 생각을 얻고
정신을 새롭게 하고자 작은 방에 분위기를
좀 주기 위해 그림들이 필요하다고 말했다.
복음주의자, 목사, 교회 성구실, 세례에 관한
이미지와 더불어 "라틴어와 그리스어 주제"가
있는 그림들을 사들이며, 그것들이 그의 공부를
진척시켜 주리라고 주장했다. 예전에 좋아하던
비종교적인 그림에도 새로운 사명에 맞는 종교적
제목을 붙였다.

그러나 종교적 이미지는 대안적 현실에 대한
핀센트의 상상을 떠받쳐 주는 감상적인 이미지를
대체할 수 없었다. 이상화된 수난자들과
성서적 이야기에 관한 그림들, 낙원에 있는
기독교도들과 눈물에 젖은 채 눈을 치뜬 슬픔에
잠긴 성모마리아 그림과 함께 그의 공부방
벽에는 학교에 가는 어린 소년들, 교회에서
깡충깡충 집으로 뛰어가는 소녀들, 눈밭 사이를
터벅터벅 걸어가는 늙은이들, 화로에 넣을
석탄을 들고 오는 금욕적인 어머니의 그림들이
있었다.

아버지와 스트리커르 이모부가 자신의
태만과 갖가지 실수들을 질타했음에도, 핀센트의
마음은 점점 더 다른 세계에서 피난처를 찾기
시작했다. 교회에서, 옆의 좌석에 앉아 조는

노파는 렘브란트의 에칭을 떠올리게 했다.
공부 중에 워털루 전쟁은 그가 한 번 본 적이 있는
레이던 공방전을 묘사한 그림 형태로 나타났다.
핀센트는 책을 읽으며 필요한 삽화와 어떤
화가가 그 삽화를 그리면 어울릴지 상상했다.

그는 공부하면서 영감을 받기 위해 책상 위에
역사적 인물의 초상화를 기대어 세워 놓았다.
『구약 성서의 전설』은 그를 같은 작가의 또 다른
책인 『화가들의 전설』로 이끌었다. 부두를 따라
산책하는 중에는 설교의 이야깃거리가 아니라
그림의 주제를 찾았다. 멘더스에게 받는 수업에
그림들을 가져가기도 했고 종종 수업 후에도
남아서 이전 직업이었던 화상에 대해 논의했다.
암스테르담에서 쓴 모든 편지 속에 그가 언급한,
유일하게 새로 알게 된 사람은 코르넬리스
숙부가 운영하는 화랑의 판매원이었다. 힘써
공부하겠노라 다시 맹세하고 스스로에게 낮
시간을 늘리고 밤 시간에 고통을 주는 잔인한
처방을 내리면서도, 동시에 숙부의 상점으로
탈출해서 지난 미술 잡지들을 탐독했다. 거기서
"많은 옛 친구들을 발견했다."

1877년 여름, 두 가지 사건을 통해 마침내
핀센트는 인생에서 가장 애태우는 열망(종교를
통한 가족과의 화해)과 가장 위로되는
주제(미술)를 결합할 수 있었다.

하나는 6월 10일 일요일 아침 일찍, 핀센트가
다니던 아우데제이츠 교회의 설교였다. 그날의
설교자는 스트리커르 이모부가 아니라
대머리이고 얼굴 양쪽에 구레나룻이 텁수룩한
아주 매력적인 젊은이였다. 엘리자

라우릴라르트는 새로운 세대의 네덜란드 설교자들을 대표했다. 이들은 기꺼이 신흥 중산층이 바라는 조건으로 그들의 문화에 관여코자 했다. 난해한 설교보다 대중서로 더 알려진 라우릴라르트는 익숙하면서도 놀랍도록 새로운 메시지를 전했다. 씨 뿌리는 사람의 비유였다. "예수는 새로이 씨가 뿌려진 들판을 걸으셨다."로 그는 설교를 시작했다.

그것은 라우릴라르트를 네덜란드에서 아주 인기 있는 설교자로 만들어 준 '자연 설교'의 흔한 테마였다. 단순하고 생생한 이미지를 사용해, 그는 오로지 자연 속에 있는 예수가 아니라, 자연의 과정(밭을 갈고 씨를 뿌리고 추수하는)에 친밀하고, 자연의 아름다움과 분리할 수 없는 예수의 초상을 그렸다. 도뤼스 판 호흐와 찰스 스퍼전 두 사람 다 풍작을 가져오는 씨앗들, 비옥한 과수원들, '치유하는' 태양빛에 관한 복음을 설교했다. 카르와 미슐레는 꽃밭과 나뭇가지에서 하느님을 발견했다. 칼라일은 "자연의 신성"을 선언했다. 그러나 라우릴라르트를 비롯한 이들은 거기서 더 나아갔다. 그들은 자연에서 아름다움을 발견하는 것은 그저 신을 아는 방법 중 하나가 아니라 유일한 방법이라고 했다. 그리고 그 아름다움을 보고 표현할 수 있는 사람들(작가, 음악가, 화가)은 신의 참된 중재자라고 했다.

이는 핀센트에게 미술과 화가에 대한 짜릿한 새로운 생각이었다. 이전에 미술은 늘 종교에 봉사했다. 아이들에게 도덕적 교훈을 가르치는 흔한 우화집에서부터 판 호흐의 방마다 걸려

있던 신앙화에 이르기까지 그러했다. 그러나 라우릴라르트는 "아름다움의 종교"를 설교했고, 그 속에서 신은 자연이며 자연은 아름답고 미술은 경배이며 화가는 설교자였다. 즉 미술이 종교였다. "그는 나에게 깊은 인상을 남겼다. 마치 그가 그림을 그리는 것 같아. 그가 그린 작품은 숭고하면서도 고귀한 미술이다."라고 핀센트는 편지에 쓰면서 라우릴라르트의 설교를 듣기 위해 거듭 되돌아갔다. 그는 라우릴라르트를 자기 상상력의 두 위인, 즉 안데르센과 미슐레에 견주었다. "그는 화가라는 단어의 진정한 의미에서 화가의 감정을 품고 있어."

안데르센과 미슐레(두 사람 모두 형제가 공유하는 열정의 대상이었다.)에 대한 비교는 신중한 선택이었다. 핀센트는 1877년의 다른 중요한 사건에 대응하고 있었던 것이다. 즉 화가가 되고 싶다는 테오의 발표였다.

테오는 이제 막 스무 살에 접어들었고 결국 자신을 무능하게 만들어 버릴 우울증을 이미 여러 차례 겪은 터였다. 세 차례 불운한 연애를 겪은 후 겨우내 실존적 위기에 빠져 있었다. 5월에 그 연애를 끝내지 않겠다고 하여 아버지의 분노를 불러일으킨 그는, 헤이그를 떠나 다른 곳에서 새로운 일과 새로운 삶을 시작하는 것 말고는 다른 방도가 없었다. 그러나 그 계획은 에턴에 더 큰 경각심을 불러일으켰다. 사적인 추문은 싫은 정도였지만, 또 한 번의 집안 망신은 재앙이 될 터였다. "이것은 새롭고도 아주 큰 걱정이구나." 도뤼스는 테오의 "미친 계획"을

가로막기 위해서 서둘러 헤이그로 여행을 준비하며 편지에 "네가 어떤 경솔한 행동도 하지 않기를 바란다. ……우리가 얘기할 때까지 기다려 줬으면 좋겠구나."라 적었다.

구필 화랑을 그만두겠다는 테오의 계획은 이미 핀센트도 알았다. 아마도 테오가 그 연애를 다시 시작했다는 것을 부모가 알기 전인 이른 봄이었을 것이다. 그 시기에 틀림없이, 테오는 화가가 될 생각을 드러냈을 것이다. 핀센트는 자신을 쫓아낸 회사를 동생이 퇴짜 놓을 거라는 생각에 의기양양해져 테오의 명분을 지지했다. 그는 여느 때처럼 홍수 같은 지지를 보냈다. 그는 동생에게 두 사람 다 좋아하는 화가들(브르통, 밀레, 렘브란트)의 삶과 작품에 대한 찬가와 『화가들의 전설』을 보냈다. 5월 중순, 마우버는 암스테르담으로 가던 길에 헤이그에 잠시 들렀고 두 형제는 친척인 안톤 마우버를 찾아갔다. 그는 널리 존경받는 성공한 화가였다.

테오는 최근에 도시에 있는 마우버의 집이나 스헤베닝언 해변 근처에 있는 작업실에서 그를 자주 만나기 시작했다. 매력적이고 교양 있으며, 어린아이가 있는 가정에, 안락하고 중산층적인 생활 양식을 누리는 마우버는 성공적인 화가의 완벽한 모델을 제시했고, 틀림없이 테오는 비슷한 자기 장래를 상상했을 것이다. 핀센트의 방문은 최종적인 추진력을 제공했다. 핀센트가 암스테르담을 떠난 후 곧 테오는 부모에게 구필을 그만둘 생각이라고 전했다. 핀센트는 자신이 그랬던 것처럼 고정 관념을 깨고 새로운 길로 들어서려는 동생에 대한 생각에 몹시 들떠

있었다. "너의 미래를 생각할 때면 나의 과거가 다시 살아오는 것 같구나."라고 말했다.

레이스베익으로 가는 길에서 했던 상상(두 형제가 "똑같은 것을 느끼고 생각하고 믿으며…… 하나가 되는 것")이 곧 실현되려는 것을 보면서, 핀센트는 라우릴라르트보다 대담하게 설교자와 화가는 형제간이라고 단언했다. 밀레나 렘브란트의 작품과 아버지가 한 일과 자기 인생에서 유사점을 찾아냈다. 그리고 테오의 새로운 직업에 자신에게 요구했던 것과 같은 변화시키는 힘을 요구했다. "라위스달이나 판 호이언의 그림을 볼 때면 '근심하는 사람 같으나 항상 기뻐하고.'라는 말이 거듭 떠올라."

그러나 테오는 끝까지 그럴 수 없었다. 중대 발표를 하고 나서 며칠 만에 아버지가 오기를 기다리지도 않고 자신이 급히 에턴으로 가서 그 말을 철회했다. 확신이 없어서든 의무감이 넘쳐서든, 그는 구필에 머무를 터였다. 초반에 그는 파리나 런던으로 전근시켜 주기를 청했다. 그러나 도뤼스는 그것조차 못하게 설득했다. 센트 백부는 야심 있고 말솜씨가 뛰어난 조카에게 성급히 미래를 망치지 말라고 조언했다. 테오가 자신을 꼭 필요한 사람으로 자리매김하는 데 집중해야 한다는 충고였다. 테오는 듣기 좋은 말에 우쭐하기도 하고 마음이 누그러져 조용히 그 문제를 없던 일로 해 버렸다. 반항의 시늉은 바로 끝났다. 여생도 비슷한 반항의 시늉으로 채워질 터였다.

한편 핀센트는 그렇게 쉽게 놓아 버리지 못했다. 라우릴라르트의 사고에 용기를 얻고

완벽한 형제애의 이미지에 자극을 받아, 테오가 에습적 아님을 꼬기안 시 한참 후에도 계속해서 동생을 부추겼다. 핀센트는 죽을 때까지 1877년 여름 겨우 일주일 동안 누렸던 형제의 일치단결에 대한 환상으로 동생을 비아냥거리거나 자신을 괴롭혔다.

환상에 사로잡혀 있고 라우릴라르트의 안내를 받은 핀센트의 강력한 상상력은 미술과 종교 사이에 새로운 관계를 형성하면서, 두 가지를 더욱더 단단하게 하나로 연결했다. 미술과 종교는 자연 속에 공통된 뿌리를 둘 뿐 아니라 (별이 빛나는 하늘로부터 "눈물이 넘쳐 나는 두 눈"에 이르기까지) 모든 낭만주의적 이미지의 목록을 공유한다고 했다. 핀센트에게 그 이미지들은 이제 잃어버린 사랑뿐 아니라 신의 사랑을 이야기하고 있었다. 미술과 종교의 원천(그는 "우리보다 깊은 영혼 속 원천"이라고 말했다.)은 같았다. 그 원천은 의식적인 마음이나 손재주를 넘어선 것이었다. 혁명을 통해서든 계시를 통해서든, 미술과 종교는 모두 새롭게 할 것을 약속하며 "부활과 생명의 정기"를 제공했다.

칼라일의 신성처럼, 둘 다 다음 세계의 완벽함이 아닌 이 세계의 독특한 요소들 속에 존재했다. 다음 짐을 기다리는 등 굽은 짐수레 말 속에, 나사처럼 구부러진 나뭇가지나 해어진 보행용 장화 속에 존재했다. 그것들에 "숭고하고 아름다우며, 특별하고 불가사의한 아름다움이 있다."라고 주장했다. 또한 미술과 종교는 같은 언어를 사용했다. 태양이나 씨 뿌리는 사람에 관한 상징뿐 아니라 공통된 표현 방식을

지녔다는 것이다. 그것은 핀센트가 미슐레의 책과 「열왕기」만큼이나 서로 다른 작품들 속에서 발견한 "소박한 마음과 간결한 정신"이었다. 또한 그 언어는 통달하기 위해 오랜 공부를 요구하지 않았다. "모두가 이해할 수 있다. 가슴에서 나온 것에는 가슴에 호소하는 힘이 있기 때문이다."

결국 미술과 종교는 핀센트의 상상력의 독특한 효과, 즉 위로하는 힘을 공유했다. 그 힘은 어둠 속에 빛을 가져다주며, 고통을 위안으로, 슬픔을 기쁨으로 변화시키는 힘이었다. "바로 이것이 위대한 미술이 하는 일이다. 너의 기운을 북돋고 너의 내적인 삶에 양식을 주는 것이다."라고 동생에게 선언했다. 그 힘은 성서 구절이나 안데르센의 이야기, "저녁에 나뭇잎 사이로 반짝이는 태양"을 보고 핀센트가 눈물을 흘리도록 만드는 힘이었다. 핀센트는 그 힘을 느꼈을(그것은 지각이라기보다는 감격에 가까웠다.) 때 바로 인식했다. **"바로 그거야."**라고 외치곤 했다.

오래전 헤이그에 있을 때 핀센트는 마우버에게서 그 말을 처음 들었다. 그때 그 말은 미술에만 적용되었다. 어떤 이미지의 정확함, 어떤 대상의 말로 표현할 수 없는 본질을 성공적으로 포착해 낸 것에 바치는 한 화가의 유레카였다. 이제 핀센트는 미술과 종교의 새롭고 신비로운 연합을 일깨우는 어떤 것에도 그 말을 사용했다. "당신은 **그것을** 사방에서 발견할 것이다. 세상은 **그것으로** 가득 차 있다." 그는 오스테르케르크 뒤의 작은 광장에 무리

지어 있는 작은 가옥에서 **그것을** 발견했다. 그 가옥들은 겸손하고 끈덕지게 그저 어느 화가가 보아 주기를 기다리는 작은 삽화 같았다. 그는 **그것을** 어느 아이의 죽음에 관하여 한 설교에서 발견했다. 그 또한 "**바로 그거야.**"라고 그는 말했다. 그림에서 마주치든 설교에서 마주치든, **그것은** 즐거운 위로의 감정을 불러일으켰다. **그것은** 인간 조건을 조명하기도 하고(미술이 늘 해 왔던 방식) 피할 수 없는 고통과 빠져나갈 수 없는 죽음 앞에서 종교처럼 삶에 의미를 부여하기도 했다. 설교자들과 화가들이 마음과 정신과 영혼에 전념하는 한 **그것의** 위로를 전할 수 있다고 핀센트는 주장했다. 그의 아버지는 물론 **그것을** 지니고 있었다. 핀센트의 미술과 종교의 합일 속에서는 센트 백부 또한 **그것을** 가지고 있었다. 즉 "말로 표현할 수 없이 매력적인 것, 그리고 선하고 영적인 어떤 것" 말이다.

그는 매일의 경험에서 **그것을** 발견했다. "평범한 일상이 비범한 인상을 남기고, 깊은 의미와 다른 양상을 지니는 순간이 있다." 그가 꽃 시장에서 보았던 한 소녀에게는 **그것이** 있었다. 농부인 아버지가 화분을 파는 동안 그녀는 바느질을 했다. "소박해 보이는 작은 검은색 모자를 썼고, 눈은 밝고 웃음기 가득한" 소녀였다. 오스테르케르크의 교회지기 같은 늙은이들에게도 **그것이** 있었다. 핀센트가 보기에 그들이 공통으로 소유한 것은 영혼이었다. 영혼이라는 말은 그가 살롱전 그림이나 교회 신도 좌석에서 발견되는 무감동한 아름다움과

어떤 짐이나 고통, 슬픔(가난이나 나이)을 분리해 언급할 때 쓰는 말이었다. 투박한 자기 외모에 늘 민감했던 그는 점점 더 외적인 추함을 내부의 "영적인 숭고함"의 표시로 보게 되었다. 그는 제롬의 관능적인 나체화를 보고 나서 주장했다. "못생긴 여자를 보는 게 낫겠다. 아름다운 육체가 정말로 뭐가 중요하단 말이냐?"

핀센트의 집요한 시각적 상상력에서 **그것에는** 또한 얼굴이 있었다. 다년간에 걸쳐 성서에 깊숙이, 강박적으로 빠져들었던 것은 그에게 지울 수 없는 이미지를 각인했다. 바로 천사의 이미지였다. "예전처럼 지금도 천사가 슬퍼하는 사람들에게서 멀리 있지 않다고 믿는 것도 괜찮다."라고 그는 한참 위기에 빠져 있던 테오에게 보내는 편지에 적었다. 영국에서는 아버지가 설교할 때 천사의 얼굴을 보았노라고 했다. 암스테르담에서는 엘리야가 황야에 홀로 잠들어 누워 있을 때 천사를 접한 이야기에 집착했다. 테오에게 보내는 편지에서 사도 바울에게 두려워 말라고 말한 천사에 대해 이야기했다. 또 겟세마네 동산에 있는 그리스도를 찾아와 "심히 고민되어 죽을 지경인 그분에게 힘을 더한" 천사에 대해 이야기했다. 렘브란트의 판화인 「대천사 라파엘로」도 샀는데, 그 판화는 천사 라파엘로가 눈먼 토비아스의 시력을 회복시킨 후 자기 모습을 드러내고 넘치는 빛 속에 허공으로 떠오르는 순간을 극적으로 묘사했다.

핀센트에게 천사는 늘 신의 위로의 도구, 신의 위로를 전하는 사자이곤 했다. 그래서

천사는 "우리에게서 멀지 않은 곳, 그러니까
상심하고 실의에 빠진 자들에게서 멀지 않은
곳에서" 늘 맴돌고 있었다. 점점 더 세상이
회의적으로 바뀌어 가고 무신론적 우주에 관한
근대적 관념이 침식해 들어오는데도, 아버지의
요구가 많은 믿음을 대신하는 **그것**을 창조해
내고자 필사적으로 애쓰면서도, 핀센트는 보다
과거에 사람의 모습으로 나타난 신성한 존재들,
절대적 존재의 대리자들에 집착했다. 삶의
마지막 순간까지 그러한 존재들은 그의 상상
속에서 끊임없이 맴돌며, 그가 버리고 버림받은
신과 화해하려는 희망에 구체적 형태를 부여할
터였다. 생레미 요양소에서, 「씨 뿌리는 사람」과
「사이프러스나무」와 「별이 빛나는 밤」의 이미지
속에서, 그는 천사 라파엘로의 빛나는 초상화를
그렸다.

　암스테르담에서 핀센트는 체계화하던 새로운
사고를 즉각적으로 시험해 보았다. "덧없이
지나가는 말이 아니라 진리 그 자체의 가르침을
받은 사람, 있는 그대로의 모습을 보여 주는
진리의 가르침을 받은 사람은 행복하다." 그림을
모으고, 성경 구절을 베끼며, 산책 중에 발견한
예를 기록하는 일에 덧붙여, 그가 가장 잘 아는
수단, 즉 말로써 **그것**을 포착하고자 애썼다.
그가 테오에게 보내는 편지를 오랫동안 채워
왔던 그림처럼 생생한 말을 넘어, 단지 이미지가
아닌 완벽한 순간을 일깨우고자 했다. 보다
깊은 의미, 즉 **그것**으로 가득 찬 경험의 파편을
환기하려 했다. 12월에 창문 너머 조선소 풍경을
묘사하면서 그의 새로운 비전은 이미 작동했다.

황혼이 내려앉고 있어. ……작은 포플러
가로수 길, 호리호리한 그 나무들의 형태와
가느다란 나뭇가지가 잿빛 밤하늘을 배경으로
너무나 우아하게 두드러지는구나. ……더 멀리
아래쪽에는 작은 정원이 있는데 그걸 장미
울타리가 둘러싸고 있다. 그리고 작업장 곳곳에
일하는 사람들의 검은 형상이 있어. 작은 개도
있고 ……저 멀리 선창에 돛대들이 보이는구나.
……지금 막 여기저기서 등불이 밝혀지고 있어.
바로 이 순간 종이 울리고 일꾼들 전체가 문으로
쏟아져 나오는구나.

핀센트는 분명히 창조를 이처럼 새롭고
유의미한 것으로 보았다. 그달 말 자신이 쓴
"약간의 저작물"을 모아 서적상에게 제본을
맡겼다.
　핀센트는 이른바 자신이 "최고의 훌륭한
표현"이라 일컫는 것을 추구하며 단어와
이미지를 중첩하는 방법을 이미 알았다.
무수한 성경 구절과 찬송가, 시가 그가 수집한
복제화들의 여백을 채웠다. 그러나 **그것**, 즉
"심오한 의미와 다른 양상"에 대한 탐색은 그의
생생한 묘사가 그랬듯, 합성된 이미지들을
심오하게 창조적인 탐험으로 변화시켰다.
　황혼 녘에 에이 강을 따라 산책하던 일을
소재로 밤하늘에서 발견한 위안을 표현하고자
애썼다. 글은 "빛나는 달"과 "그 깊은 침묵"으로
시작되었다. 그리고 거기에 시("별 아래 하느님의
음성이 들려.")와 문학(디킨스가 말한 "신성한
황혼"), 성서에서 인용한 말("황혼에 두세 사람이

하느님의 이름으로 모여 있을 때")을 더했다. 그가 보았던 소묘를 회상하며, 밤하늘을 렘브란트의 성서적 장면을 위한 배경으로 다시 상상해 냈다. 그 배경 속에서 "저녁의 황혼 빛이 빛나는 창문에 고귀하고 장엄한 우리 주님의 형상이 어둑하니 엄숙하게 두드러지는구나."라고 말했다. 핀센트에게 구원의 약속이란 모든 달빛 비추는 밤이나 별이 빛나는 하늘 속에 있는 위로가 되는 진리(그것)였다.

그 소묘가 이야기하는 것 같아. "나는 세상의 빛이니 나를 따르는 자는 어둠 속을 다니지 아니하고 생명의 빛을 얻으리라." 이것을 절대 잊지 않았으면 좋겠다. ……들을 귀 있고 이해할 마음이 있는 자들에게 황혼 빛이 말해 주는 게 이런 거겠지.

그것을 추구하다 보니 초상화의 인상 역시 바뀌었다. 17세기의 어느 네덜란드 제독을 묘사한 옛 판화 속 "폭풍우가 치고 벼락이 떨어질 듯한 표정"은 종교적 영웅인 올리버 크롬웰을 환기했다. "브르타뉴의 안"*을 그린 고상한 초상화는 "바다와 바위투성이 해안"의 이미지를 불러일으켰다. 프랑스 대혁명을 배경으로 한 청년 초상 「프랑스 혁명력 5년의 시민」은 오랫동안 그의 방 벽에 걸려 있었는데, 상상 속에서 갑자기 재포장되어 체념한 듯한 젊은이의 얼굴 속에 자신의 열정적인 믿음과 역경을 실었다.("그토록 많은 재난 후에도 아직

* 프랑스의 국왕 샤를 8세와 루이 12세의 왕비.

살아 있음을 깨닫고 놀라워하는 걸 테지.") 핀센트의 종합적인 시각은 그 혁명당원 청년의 '빛나는' 초상에 미슐레와 칼라일, 디킨스, 그리고 프랑스 대혁명에 관해 읽은 모든 책을 결합해 "훌륭하고 아름다운 완전체"를 만들어 냈다.

그러나 그해 겨울 그가 글로써 '그린' 초상 중 가장 생생한 것은 자화상이다. 백부의 서점에서 옛 미술 잡지를 뒤적이다가 그는 「한 잔의 커피」라는 동판화를 우연히 보고서 테오에게 설명했다.

다소 엄하고 날카로운 이목구비에 심각한 표정을 짓고 있는 젊은이다. 그는 마치 『그리스도를 본받아』의 한 부분을 숙고하고 있거나, 고통당하는 영혼만이 행할 수 있는, 힘들지만 선한 일을 계획 중인 것처럼 보여.

핀센트는 이 뚫어지게 응시하는 자화상에 앞날을 예견하는 후기를 덧붙였다. "그런 일이 항상 최악은 아니다. 비애 속에서 단련된 존재는 영원히 살게 되므로."

어느 지점에선가, 그는 마지막 걸음을 내디뎠다. 다른 이의 소묘 위에 자기 말을 덧붙이는 대신에, 다른 이의 말에 자기 소묘를 덧붙이기 시작한 것이다. 그 선을 넘기란 어렵지 않았다. 핀센트는 그림을 선물하거나 기록으로 만들며 자랐기 때문이다. 고향을 떠난 후, 소묘는 가족으로부터 멀리 떨어져 있는 삶, 즉 그의 방이나 집, 교회를 가족과 다른 이에게 말해 주는 수단이었다. 부모가 이사할 때마다 그는

새로운 목사관을 그렸다. 한 장소를 떠날 때마다 기념문으로 으레 그림을 그려 그 속에 세 기익을 끼워 넣었다.

1877년 여름 그가 처음으로 그린 소묘들은 이와 같은 그림이었다. 이제 그가 함께하고 싶어 하는 집은 어느 지도 위에도 없었다. 그는 성서 공부의 진행에 관하여 테오에게 보고했다. "지난주에 「창세기」 23편까지 나아갔어. 거기서 아브라함이 사라를 막벨라 동굴에 묻어. 그리고 나는 내가 상상한 그곳에 관해 자연스럽게 자그마한 그림을 그렸지." 그가 동봉한 그림은 작지만 하나의 세계를 품었다. 고운 갈대 펜으로 자그맣게 내리그어, 중앙에서 입 벌린 어두운 동굴과 그 위에 아주 작은 비문이 새겨진 묘석을 그렸다. 오른쪽에는 구불구불 이어지는 작은 길과 마디지고 구부러진 나무 세 그루가 있다. 왼쪽에는 먼 들판에 내려앉는 새 떼들, 있다. 묘석 옆에는 작은 관목을 그렸다. 가늘고 긴 나뭇가지들은 머리카락처럼 가는 필치가 특징적이고 꼭대기에 꽃들이 점점이 흩어져 있다. 꽃들이 확실하게 묘사된 것으로 보아 종을 정확히 안 듯하다.

라우릴라르트의 설교를 들은 후, 이러한 그림들에 대한 핀센트의 뜻이 바뀌었다. 진짜든 상상이든 더 이상 단순히 장소에 대한 기록이 아니었다. 그것들은 '표현'이 되었다. "내가 그리는 것을 나는 분명하게 본다. 이 그림들 속에서, 나는 열중하여 얘기할 수 있어. 표현 수단을 찾았어." 그는 항상 자신을 사로잡는 성서적 이미지, 즉 방랑자 엘리야에 새로운 표현

수단을 즉각적으로 시험했다. "오늘 아침에 그림 하나를 그렸다. 오렌지빛 하늘 아래 펼쳐진 사막 위의 엘리야를 나타낸 그림이다."

"완벽한 표현"을 추구하며, 이 초기의 시도들은 이내 또 다른 상상의 풍경, 즉 지도로 바뀌었다. 분주한 대륙 횡단 도로상에 잠시 들렀다 가는 마을에서 보낸 어린 시절부터 핀센트는 지리와 지도에 매료된 게 분명하다. 당시에 한 백부는 남프랑스 해변이나 스위스의 알프스같이 먼 곳에서 소식을 보내왔으며, 또 다른 백부는 보르네오 섬과 자바 섬같이 극단적으로 먼 지구 구석구석을 탐험했다. 마찬가지로 지리와 지도에 매료된 핀센트는 인생을 통틀어 저 먼 지구상에 다른 세계들이 있음을 말해 주는 유사 종교와 과학 소설을 언제든 지지했고, 마지막까지도 밤하늘의 무한한 미래의 지도를 볼 때마다 변함없이 매혹되곤 했다.

암스테르담에서 학업의 짐이 무거움에도, 그의 집념 특유의 소모적인 정력으로 지도를 만들어 냈다. 귀중한 여윳돈을 한 푼 가치 없는 지도를 사느라 써 버렸다. 스트리커르, 메이어스, 멘더스의 집에, 그리고 코르넬리스 숙부의 책방에 찾아가 손으로 그린 지도들로 이루어진 책들을 보고 베꼈다. 그 지도들은 당대의 위대한 지도 제작자인 스프뤼너르와 슈틸러르가 제작했는데, 전체적으로 조망하는 형식과 실제 모습을 환기하는 지형도, 꼼꼼한 레터링이 특징이었다. 핀센트는 "진정한 예술가들의 작품"이라고 했다.

네덜란드에서 지도 제작과 미술품 제작의 차이는 알아보기 힘들 정도였다. 탐구와 묘사를 동시에 해야 한다는 임무 때문이었다. 황금시대에 요하너스 페르메이르의 『회화의 기술』에는 아주 정확한 지도가 실려 있었는데, 그 지도를 가지고 항해할 수 있을 정도였다. 핀센트는 방 벽에 지도를 더하고 테오에게도 그러라고 권했다. 그는 합성된 이미지를 만들어 내기 위해 복제화처럼 지도를 이용했다. 자신이 공부하는 나라들의 정교한 지도를 만든 다음 텍스트에서 길게 발췌한 글을 그 지도 위에 베껴 써서 "두 가지를 하나로 통일했다." 노르망디의 지도는 미슐레를 위한 지면이라고 불렀다. 프랑스 지도에는 "프랑스 대혁명과 관련하여 내가 기억하는 모든 목록"을 더했다. 소아시아를 가로질렀던 사도 바울의 경로를 나타낸 지도는 바울의 서신에서 발췌한 글로 장식했다. 학업의 압박은 점점 가중되었지만 노고를 아끼지 않고 지도마다 공을 들였으며 "마침내 원하는 수준에 이를 때까지, 다시 말해 감정과 애정으로 만들어질 때까지" 몇 번이고 지도를 다시 베꼈다.

그해 겨울 한 지도가 특별히 그의 관심을 사로잡았다. 그는 스트리커르 이모부에게 팔레스타인의 지리에 관한 책을 빌려 성지 지도를 만들기 시작했다. 가로 150센티미터 세로 90센티미터에 이르는 큰 종이 위에 꼼꼼하게 눈에 보이지 않는 세계의 모든 도시와 지방, 강산, 계곡과 오아시스를 그렸다. 등고선에 명암을 주고 경계에 엷은 색을 칠했다. 한구석에서는 예루살렘 지도에 착수했다. 거기에는 삐죽삐죽한

성벽과 요새, 구불구불한 물길, 감람산과 골고다 언덕(마지막 3년간의 중요한 표지들)이 있었다. 그 모든 것이 열성적이고 고지식한 수작업, "충성스러운 헌신으로 제작되었다."

1878년 2월 도뤼스가 세 번째로 큰아들의 학업을 검토하기 위해 암스테르담에 왔을 때, 핀센트는 아버지에게 선사할 준비가 된 지도를 갖고 있었다. 헌신에 대한 증거 또는 인내에 대한 항변으로서 말이다. 그러나 핀센트가 그때 있었던 사건을 괴로워하며 다시 언급할 때, 아버지에게 지도를 선물했다는 얘기는 없었다. 열흘 후 그는 붉은색 크레용으로 베낀 또 한 장의 지도를 유대인 거주 지역 근처 작은 교회당에 있는 어두운 지하 교실로 가져가 그곳에 걸어 두었다. "그 작은 방이 그것을 위해 근사한 장소가 되어 줄 거라고 생각했다. 아주 작은 등불뿐이었어. ……하지만 나는 계속 타오르도록 했다."라고 테오에게 편지했다.

아버지와 재앙과 같은 만남이 있고 난 후, 핀센트는 결코 학업을 이루지 못할 것임을 분명하게 알았다. "내가 그 모든 시험에 통과나 할지 아주 의심스럽구나."라고 그는 테오에게 괴로워하며 인정했다. 그러나 포기할 수 없었다. 또한 테오에게 끊임없이 권하면서도, **그것**을 점점 더 구체적으로 바라게 되면서도, 자신이 화가가 될 생각은 하지 못했다. 대신 새로운 결심을 하고 성공에 대한 새로운 망상을 만들어 냈다. "나는 밀어붙여야 해. 다시 공부하는 것 말고는 아무 치료책도 없다. 어떤 대가를 치르더라도 공부가

나의 의무인 게 분명하니까."

그러고 니시 다른 길이 펼쳐졌다. 아머시가 떠나고 나서 겨우 며칠 후인 2월 17일에 핀센트는 여느 일요일 날 가던 교회 대신 발서케르크(프랑스 교회)로 갔다. 우뚝 솟은 설교단에 리옹 인근 지역에서 온 초대 목사가 서서 핀센트가 한 번도 들어 보지 못했을 법한 설교를 전했다.

산업 혁명은 센트 백부 같은 일부 사람들에게는 엄청난 부를 주었지만 수많은 사람들에게 상상할 수조차 없는 빈곤을 가져다주었다. 프랑스 산업, 특히 방직 산업의 중심인 리옹은 다른 대부분 지역보다 비인간적인 근로 조건과 인간 이하의 생활 여건, 미성년자 노동, 만연한 질병에 시달렸다. 널리 퍼져 있는 착취와 고통은 노동 운동을 자극했고, 이미 프랑스에서는 투쟁적인 양상을 보였는데, 그러한 착취와 고통이 그날 아침 발서케르크에 전해진 설교의 주제였다. 설교자는 "공장에서 일하는 사람들의 삶에서 비롯한 이야기"를 통해 노동자가 처한 힘든 상황에 대해 이야기했다고 핀센트는 회상했다.

핀센트는 가슴 아픈 비유적 묘사(그에게는 현실보다 그러한 묘사가 항상 더 생생했다.)뿐 아니라, 그 이야기를 전하는 사람에게도 반응을 보였다. 설교자는 언어가 서툴지만 열심인 외국인으로서 제 뜻을 전하려고 고군분투했다. "그는 가까스로 얘기했어. 하지만 그의 말은 가슴으로부터 나온 것이기에 여전히 효과가 있었어. 그러한 말만이 타인을 감동시키기에

충분한 힘을 얻는 법이지."라고 그는 테오에게 전했다.

핀센트는 그 프랑스인 설교자의 예를 생명줄처럼 붙들었다. 리옹의 가난한 노동자들에게 복음을 전파하는 이야기 속에서, 핀센트는 "진정한 그리스도인"이 되기 위해 기초를 쌓아 가는 자기 계획의 새로운 모델을 발견했다. 즉 그는 "선한 일"을 행할 터였다. 거의 하룻밤 새에 그의 편지에서 학업 얘기가 사실상 사라져 버렸다. 끝없는 철학적 반성과 촘촘하게 쓴 성경 구절, 번뜩이는 훈계와 웅변 또한 사라졌다. "말은 조금만 하고 의미를 채우는 게 낫다."라면서 자세를 고쳤다. 그가 받는 수업의 가치와 관련성에 대해서도 스승과 언쟁했다. "멘더스 선생님, 저렇게 끔찍한 것들이 내가 원하는 것을 원하는 누군가에게 꼭 필요하다고 생각하시나요?" 설교와 공부 대신 노동을 영성의 궁극적 표현이라고 주장하며, 책으로만 배운 학문보다 농부의 자연스러운 지혜를 고귀하게 여겼다. 이제는 아버지와 같은 학구적인 목사가 아니라 하느님을 위한 '노동자'가 되기를 간절히 바랐다. "노동자들이여, 당신들의 삶은 고통으로 가득하다."라고 테오에게 보내는 편지에 쓰면서, 복음을 전하는 프랑스어 소책자의 영향을 반향했다. "노동자들이여, 당신들은 축복받았다."

핀센트는 1878년 겨울 "소박한 사람들" (노동자를 일컫는 핀센트의 표현)을 신격화하며 설교하기 시작했다. 그러나 노동자들에게 설교한다는 생각은 이미 그의 상상 속에 깊이 뿌리내린 생각이었다. 물론 유년 시절에 그가

초년의 판 호흐

진짜 농부를 본 적은 드물었고 이야기를 나눈 적도 없었다. 그는 아버지가 감독하는 자작농과도 거의 접촉한 적이 없었다. 아나 판 호흐가 생각하는 사회적 지위의 사다리에서 밑바닥에 있는 소작농과는 더 접촉이 없었다. 그들은 토지가 없는 경우가 많았고 눈에 띄지 않았다. 핀센트는 거의 산업화되지 않은 브라반트에서 부상하던 노동자 계급과도 전혀 접촉이 없었다. 농민들이 "거칠고 무지몽매하며 음탕하고 천하며 공격적"이라는 부모의 시각에 반박할 실제 경험도 전무했다. 또는 빅토리아 시대 사람들의 노동자 계급에 대한 새롭고 미화된 시각에 반박할 경험도 부족했다. 조지 엘리엇은 그 시대 사람들의 시각을 경멸적으로 요약했다.

목가적인 농부들…… 그들은 들판에서 같은 조의 사람들을 몰아치며 신난다. 목가적인 양치기들은 산사나무 덤불 아래서 수줍은 사랑을 나눈다. 소박한 마을 사람들은 얼룩얼룩한 그늘에서 춤춘다.

어느 중산층 자식처럼, 핀센트는 자주 이 상충하는 설명들(고귀한 농부, 짐 나르는 짐승, 방탕한 자들이라는 환상)을 뒤섞었다. 그래서 그의 상상력은 기도를 드리는 경건한 농부의 초상과 요염한 자세를 취한 시골 소녀들을 엿보는 듯한 묘사에 끌린 반면, 실제 농민의 끔찍한 상태에는 무지한 채로 있었다.

핀센트는 전에도 한 번, 영국에서 최하층민에게 복음을 전하겠다고 열을 올린 적이 있었다. 그 열정의 대부분은 조지 엘리엇의 『사일러스 마너』와 『아담 비드』를 읽은 데서 비롯했다. 그러나 자신과 아버지를 동일시하는 열정 속에서 이내 사그라졌다. 최근인 그해 여름에, 미래의 교구에 대한 요구 사항은 "보기에 아름다웠으면" 하는 것뿐이었다. 그러나 그해 겨울 암스테르담에서 그를 사로잡은 환상은 그의 방 벽 위에 있는 복제화들의 낭만적인 이상화나, 아버지가 맡은 교구에 기반한 강령, 심지어 엘리엇의 감정 이입을 유도하는 노골적인 리얼리즘도 훨씬 뛰어넘는 것이었다. 이제 그는 농민과 노동자들을 낭만주의적 감정의 우상이나 종교적 경건함의 본보기로서만이 아니라 그가 본받아야 할 대상으로 생각하게 되었다. "그들처럼 되고자 노력하는 것이 옳다." 그들은 끝없이 수고하고 전혀 희망이 없는데도 신앙을 고수했다. 끈기 있고 의연하게 노동을 참아 냈다. 그리고 쥔데르트의 늙은 농부처럼, 궁극의 구원 속에 평화로이 죽음을 맞이했다. 즉 그들에게는 **그것**이 있었다.

축복받은 노동에 대한 핀센트의 새로운 비전에는 새로운 심상이 솟구치듯 뒤따랐다. 재단사, 통 제조업자, 나무꾼, 광부가 그의 방 벽에서 세례와 축복의 그림들을 밀어냈다. 농민 화가들의 수호성인 같은 장 프랑수아 밀레의 작품들이 핀센트의 상상력의 신전에 있는 성스러운 자리로 돌아왔다. 그 이미지들에 영혼이 있다고 핀센트는 주장했다. 그들의 노고와 검소한 외모는 영적 풍요와 아름다움을

증명했다. "바로 그거야."라고 핀센트는 선언했다.

이것이 그림의 장점들을 훨씬 뛰어넘는 **그것**의 정의였다. 또한 예술적 완벽과 종교적 영감의 통합이나 "내적 삶에 원기를 돋우고 양식을 먹이는 일"도 뛰어넘는 **그것**의 정의였다. 핀센트의 격렬한 상상 속에서, **그것**은 삶의 방식이 되었다. 아버지의 신앙심이나 남동생의 미적 가치관보다 훨씬 숭고한 소명이었다. 또한 "참된 일"의 창조에 무조건적으로 헌신하거나 자신을 굽히라는 명령이었다. "사람이 참된 일을 했음을 알며, 그 결과로서 최소한 소수의 기억 속에서는 계속 살아 있을 것이고 뒤에 오는 사람들을 위해 좋은 예를 남겼음을 알며 죽는 건 훌륭한 일임에 틀림없어."

물론 그것은 자신이 "로빈슨 크루소처럼" 느껴진다고 고백하는, 외곬의 고집불통 젊은이에게 까다로운 기준이었다. 그럼에도 핀센트는 새로운 소명을 맹렬하게 받아들였다. 발서케르크에서 프랑스인 설교자의 설교를 들은 후에 그 교회의 담임 목사인 페르디낭 앙리 가그네뱅을 찾았다. 가그네뱅은 암스테르담의 안정된 성직자 세계에서 급진적이라 여겨지는 스위스인 목사였고, 핀센트에게 새로 발견한 열정을 좇으라고 격려했다. "자신을 완전히 잊고 무조건 당신의 일에 헌신하시오."라고 조언했다. 핀센트는 외진 곳에 있는 영국 교회에서도 비슷한 격려를 받았다. 수업과 다니던 교회에 대한 애착이 시들해지면서 점점 더 많은 일요일을 영국 교회에서 보냈다. 그곳의 목사인 윌리엄 맥팔레인은 핀센트에게 암스테르담의 복음주의* 목사 모임에 속한 또 나른 사람을 소개해 주었다. 어거스트 찰스 애들러라는 영국인이었다. 그의 사명은 유대인을 기독교인으로 개종시키는 것이었다.

마흔두 살인 애들러는 자신이 개종한 유대인이었고 암스테르담에 온 지 얼마 안 되었다. 영국 국교회의 급진적 분파인 '유대인들에게 복음을 전파하기 위한 영국 협회'의 원조를 받아서 온 것이었다. 대부분 가난한 많은 수의 유대 인구 때문에, 암스테르담은 오래전에 "유대인의 무지몽매함과의 싸움"을 위한 유럽 대륙의 중심지들 중 한 곳이 되었다. 지역 율법학자들의 거세고, 가끔 폭력적이기까지 한 저항에도, 그 협회는 유대인 거주지 가장자리인 바른데스테이흐에 전도 교회를 세웠다.

1878년 2월 17일 핀센트는 시온 교회의 지하실에서 교회 학교 교사 일을 시작했다. 그가 그 교회의 더 큰 복음 전도 사업(매해 세례받은 유대인의 숫자로 판단되듯)에 어느 정도까지 참여했는지는 알 수 없다. 테오에게 뭔가를 숨기듯이 점점 띄엄띄엄 편지를 보냈기 때문이다. 아마도 그는 애들러가 유대인 이웃에게 복음을 전하러 가는 길에 함께하거나, 그 교회의 서적 행상인 패에 껴서 사육장 같은 유대인 지구에 집집마다 복음서를 전했을 것이다. 애들러는 핀센트와 마찬가지로 조지 엘리엇을 아주 좋아했고, 선동가였던 위대한

* 기독교 신교의 일파로 형식보다는 신앙을 중시한다.

설교자인 지롤라모 사보나롤라를 모델로 쓴 엘리엇의 소설 『로몰라』를 핀센트에게 권했다. 핀센트는 머리가 벗겨지고 건장한 그 영국인을 존경했기에, 곤궁한 자들에게 봉사하며 살겠다는 자신의 새로운 꿈도 분명히 털어놓았을 것이다. 그러한 삶에 있어서 핀센트는 교회 학교 수업이 첫 번째 "작은 불빛"이 될 거라고 생각했다. "애들러는 그 빛이 꺼져 버리도록 놔둘 사람이 아니야."라고 테오에게 말했다.

다음 몇 주 동안 시온 교회의 일에서 시작하여 갑작스레 열정적으로 많은 선교 활동을 했다. 먼 친척, 심지어 천주교회에까지 복음을 전했다. 3월 초 새로운 열의로 상기된 그는 학업에 느슨해진 듯하다. 그리고 새로운 자기 임무를 교리 문답 교사, 즉 성서를 가르치는 단순한 교사로 받아들인 것 같다. 그는 위로의 전달자, 복제화에 주석을 붙이는 사람, 지도 제작자, 즉 **그것의** 사도로서 인생을 보낼 터였다.

그러나 핀센트의 부모는 그 미래상에 동의하지 않았다. "교리 문답 교사라니! 그 직업은 식탁에 빵도 올려놓지 못한다."라고 도뤼스는 한탄했다. 이것은 결정적인 모욕이었다. 교리 문답 교사는 종교적 직업의 위계에서 마지막을 차지했다. 그들은 지위가 낮고 보수도 보잘것없으며, 기계적으로 암송해 주는 사람이자 아이들에게 삼단 논법을 가르치는 사람이었다. 오랜 세월 동안 애쓰고 걱정하고, 많은 돈을 쓰며, 잠 못 이루는 밤을 보내고, 피곤한 여행을 하며, 가족들에게 지원을 호소하고 했던 것들이 무엇을 위해서였던가?

교리 문답 교사가 되기 위해서? 그것은 갑작스러운 소식은 아니었다. 2월에 학업을 검토하러 왔던 도뤼스는 아들이 성공할 가능성에 대해 낙담한 채 돌아갔더랬다. 그 후 얼마 지나지 않아 핀센트는 학업에 대해 불평하며 이상하고 앞뒤가 맞지 않는 편지를 보냈다. 그 편지에서 아마도 처음으로 '교리 문답 교사'라는 두려운 단어를 언급했을 것이다. 그 편지에 뒤이어 얀 백부로부터 핀센트의 공부에 대해서 걱정하는 편지가 왔다. 정기적으로 핀센트를 만나던 스트리커르 이모부도 어느샌가 끓어오르는 걱정들에 목소리를 더했다.

"이 일은 우리에게 정신적인 고통이다."라고 도뤼스는 테오에게 편지했다. 아나는 이 일이 판 호흐 가족에게는 파멸에 가까운 일이라고 생각했다. 그녀는 두려워하며 말했다. "그는 공부도 하지 않고 교회에서 한자리를 원하고 있다. 그 애의 명예는 물론이고 우리 명예가 어찌 되겠니!" 그들은 최근의 재앙이 핀센트가 새롭게 어울리는 사람들(애들러나 가그네뱅, 맥팔레인 같은 '초정통파' 목사들) 때문이라고 했다. 그들의 급진적인 생각이 핀센트로 하여금 더 많은 실수를 저지르도록 부추겼다는 것이다. 그러나 대개는 핀센트를 탓했다. "인간의 잘못과 비극적인 결과는 아주 밀접한 법이지. 핀센트에게는 아무런 삶의 기쁨이 없어."라고 도뤼스는 말했다. 그들은 두 손을 쥐어짜며 분노했다. "우리는 그를 명예로운 길에 올려놓기 위해 최선을 다했다! 마치 그가 일부러 곤경으로 향하는 길을 택하는 것 같구나."

핀센트가 도뤼스의 생일(3월 30일)에 편지를 보내기 않은 것은 사소한 일이지만 부모가 더 이상 인내할 수 없게 만들어 버렸다. 인정사정없는 편지 속에, 도뤼스는 애들러 맥 교회 학교에서 하는 일을 그만두라고 요구했다. 핀센트는 장황하게 푸념을 늘어놓으며 거부했지만, 아버지는 꿈쩍하지 않았다. "핀센트가 하찮은 일에 마음을 쓰느라 중요한 일을 그르칠 위험이 있다."라고 테오에게 말했다. 그 언쟁은 가혹하게 노골적인 반항으로 향한 듯했다. "애야, 우리는 그저 앉아서 기다릴 뿐이다. 마치 폭풍 앞의 정적 같구나."라고 도뤼스는 지쳐 포기하며 말했다.

4월 초, 테오는 중간에서 가족의 평화를 되찾기 위한 마지막 시도로 암스테르담에서 형을 만났다. 부모는 그들의 시련에 대해서 생생하게 이야기해 왔다. 그러나 그들의 우애는 더 이상 과거 한때처럼 가족 관계를 회복시키는 힘을 지니지 못했다. 이전 여름의 사건들은 쓰디쓴 여운을 남겼다. 테오는 계속해서 형제애를 주장했지만, 핀센트는 구필을 그만두고 함께 **그것**을 추구하려던 계획을 포기한 동생을 완전히 용서하지 않았다. 몇 개월 동안 중재하는 사이 테오와 도뤼스가 서로를 자주 찾은 것은 상황을 더욱 악화했다. 필연적으로 핀센트는 동생의 궁극적인 충성심에 의심을 품었다.

3월 중순, 테오가 파리의 구필 화랑으로 전근을 가게 되었다는 소식에 핀센트의 편집증적인 의심이 확실해지는 듯했다. 전해의 반항적인 사건 이후에 테오는 구필의 다른 자회사에서 일하겠다고 신청했다. 런던으로 보내질 경우에 대비해서 영어 공부까지 했다. 그러나 구필 제국의 수도는 여전히 파리였고, 파리는 1878년 만국 박람회가 열리는 곳이기도 했다. 그 박람회는 오대륙이 낳은 예술과 과학, 기술의 화려한 전시회였다. "너를 둘러싼 거대한 세계를 훑어볼 훌륭한 기회야." 도뤼스는 자랑스럽게 편지에 적었다. 그러나 핀센트에게는 가장 괴로운 실패를 겪고 가문을 수치스럽게 한 도시였다. 그리고 그 사실로부터 벗어날 수 없을 것만 같은 도시였다. 이제 테오가 파리로 가서 핀센트의 자리(또한 핀센트 몫의 유산)를 차지할 터였다. 그것은 핀센트의 끊임없는 권고와 그들의 완벽했던 형제애뿐 아니라 **그것**에 대한 치명적인 거부였다.

테오가 알린 사실에 에턴에서 보내는 환호는 자책감과 분노의 수문을 열어젖혔다. "사랑하는 테오야, 너무나 자주 놀랄 일을 당하는 부모의 자랑과 기쁨으로 남아 다오. 이 근심스러운 세월에 너만이 한 줄기 태양빛이구나."라고 그들은 편지했다.

2주 후에야 겨우 테오는 중재의 임무를 띠고 핀센트에게 갔다. 모든 암시로 볼 때, 두 형제는 심히 다퉜다. 그 다툼은 그 후 몇 주 동안 핀센트의 편지에까지 번져 있었는데, 그는 동생이 출세했다는 명백한 주장에 결정적인 반박을 하고자 했다. 테오의 편안하고 피상적인 인생을 맹렬하게 공격했다. 동생의 고상한 모임과 세련된 환경을 조롱했다. 테오가 편협한 성정으로, 지나치게 조심한다고 말했다. 그리고 그가

자연스러운 모든 것으로부터 벗어나 있기에 곧 참된 내적인 삶을 잃으리라고 비난했다. 성공으로 향하는 동생의 평탄한 길을 험한 자신의 길과 대비하며, 파리에서 테오가 겪을 흥미진진한 일을 불길한 경고로 일축했다. "거기엔 환한 새벽이 있을지 모르지만, 어두운 밤과 타는 듯한 한낮의 숨 막히는 더위도 있지."

본인의 경력에 관해서는 교리 문답 교사로 나아가는 수밖에 다른 선택의 여지가 없노라고 주장했다. 다른 어떤 것도 신앙을 버리는 일이 될 뿐이라고 했다. 막 스물다섯 살이 된 그는 간절히 뭔가에서 성취를 거두고 싶어 했다. 아버지와 자신의 과거로부터 벗어나 생각하고 움직이는 방식을 세우려 했다. 그는 천진난만한 열정으로 애들러와 그의 교회 학교를 옹호했다. 돈을 벌기 위해 무엇을 할 거냐는 피할 수 없는 질문에는 좀 더 높은 권위를 향해 이야기를 돌렸다. "주님께 신뢰를 둔 자는 행복하도다."라고 단언하며, "말썽과 슬픔에도, 결국 그분의 의지가 모든 삶의 고난을 이겨 내도록 하실 것"임을 증명하는 데 나머지 삶을 바치겠노라고 말했다.

테오의 반대도 아버지의 경우처럼 핀센트의 결심을 굳히기만 했다. 몇 장에 걸쳐 복잡한 주장을 펼치고 필사적으로 자기를 격려하는 말을 하며, 넘치는 열정으로 **그것**에 대한 헌신을 재확인했다. "오로지 조물주와 기적만 바랄 뿐이다. 그리고 그것에 만족하는 게 온당하다." 그는 "내적이며 영적인 사람"으로서 헌신하고자, 성경 이외에도 책과 시와 그림 목록을 나열했다. 그는 장차 "좀 더 깊이 생각하고 탐구하고 다른

이들보다 좀 더 많이 일하고 사랑한, 인생이라는 바다의 깊이를 가늠한" 작가와 시인과 화가 축에 들겠다고 했다.

테오가 가족에 대한 의무를 이야기하자, 핀센트는 **그것**("우리 영혼 속에 불을 지피는 신성한 불꽃")에 대한 좀 더 신성한 의무("진실로 사랑할 가치가 있는 것을 충실히 계속해서 사랑할 의무")를 주장했다. 물론 그는 진정한 슬픔과 진짜 실망을 겪을 터지만 참된 사랑이 되려면 금이 불길에 정련되듯 인생에 의해 단련되어야 한다고 말했다.

"높은 곳의 빛"에 대한 환상에 떠밀려, 핀센트는 결국 노골적으로 아버지와 관계를 끊었다. 6월 초 시온 교회의 일에서 손을 떼라고 도뤼스가 정한 마지막 날짜가 지난 후 핀센트는 학업은 뒤로 미루고 교리 문답 교사로 남을 예정이라고 편지에 적었다. 도뤼스는 바로 타협안을 제시했다. 핀센트가 최소한 석 달 동안 수업을 계속 받는다면("좀 더 많이 알게 되고 반성을 위한 인내심을 부여하기 위해") 다른 곳에 그를 위한 자리를 찾아보겠노라고 했다. 핀센트는 제안을 바로 거부했다. 그는 하던 공부로 돌아가지 않고 스스로 선교하겠다고 했다.

여름 무렵, 판 호흐 집안의 전형적인 논쟁 양상인 견제와 후퇴로 시작된 전쟁은 지독한 대립으로 변해 있었다. 이는 도뤼스가 오랫동안 걱정해 왔던 파열음이었다. 핀센트는 후일 그 분열과 여파를 쓰라린 말로 표현했다. "비참하고 터무니없고 완전히 어리석었어. 그 일을 생각할 때마다 여전히 몸이 떨리는구나. ……내가

의지했던 '모든 사람'이 완전히 변했고, 내가 좌초하도록 방치했다." 세월이 흐른 후에도 그는 후회하며 회상하곤 했다. "암스테르담에서 공부를 계속하지 않겠다고 선언했을 때, 아버지와 나 사이에 사라지지 않을 불화가 뿌리내렸다."

그리고 나서 갑자기 7월 5일, 그는 집에 돌아왔다.

몇 달간 맹렬하고 도전적인 말로 독립을 주장하고 나서, 그리고 7년 계획의 공부를 시작하고 1년 만에 핀센트가 에턴으로 돌아온 것은 실패를 비참하게 인정하는 결과였다. 후일 그는 대학 공부를 하도록 몰아붙여졌다고 주장하곤 했다.("나는 그 계획에 아주 회의적이었다.") 심지어 "학업을 포기한 것이 차라리 내게 창피한 일이지, 다른 누구에게도 창피한 일이 되지 않도록" 일부러 언어 쪽을 낙제했노라고 주장했다.

그러나 그 어떤 얘기도 그가 갑작스럽게 고향으로 돌아온 이유를 설명해 주지 못했다. 그는 암스테르담에 머물러 새로운 소명을 추구할 수도 있었다. 그 도시는 그 도시만의 빈곤과 차별이 있고, 선교 사역과 전도사들로 가득한 곳이었다. 그렇지 않으면, 아버지가 경멸하는 애들러의 교회 같은 초정통파 교회가 있는 곳에서 자리를 찾아보겠다던 으름장을 실행에 옮길 수도 있었다. 초정통파 교회들은 유럽과 중앙아시아 전역에 선교 단체를 보유하고 있었다. 그러나 그러는 대신 핀센트는 집으로 돌아와 이전에는 반항적으로 거부했던 적당한 자리를 아버지가 찾아 줄 때까지 기다렸다. 그는 급진적 복음주의를 추구하는 일을

그만둘 터였다. 한 번 더 화해하는 대신에 복음을 실교하는 존성만을 받한 길로 놀아갈 터였다.

완벽한 항복이었다. 심지어 집에 오기도 전에, 교회 학교에서 가르치는 것부터 테오에게 편지 쓰는 일까지 독자적인 모든 행동을 그만두었다. 도뤼스가 자리를 찾기에 가장 좋은 곳은 벨기에라고 판단하자, 다른 곳에서 자리를 찾는 것도 그만두었다. 구교 중심인 벨기에에는 설교 행위에 대한 요구가 네덜란드보다 훨씬 덜 엄격했다. "졸업장이 없어도 점잖고 영리한 사람들이라면 확실히 거기서 잘 해낼 거다." 아나는 희망적인 편지를 썼다. 그사이 핀센트는 여전히 암스테르담에 머물면서, 아버지가 조회한 곳에 뒤따르는 긴 서신을 충실하게 썼고 브뤼셀까지 가서 얼굴을 맞대고 자기 얘기를 했다. 7월 중순에 도뤼스는 브뤼셀의 신학교에 핀센트를 위한 면접을 주선했다. 부자는 함께 그곳으로 갔고, 아일워스에서 온 슬레이드존스 목사가 동행했다. 알맞은 시간에 나타난 그는 좋은 말로 핀센트를 추천해 주었다.

그 학교로부터 소식을 기다리는 동안, 핀센트는 착한 아들 노릇을 하느라 최선을 다했다. 동생인 코르와 같이 오랫동안 산책을 했다. 코르는 그림을 좋아하면서도, 커서 기병대 장교가 되고 싶어 하는 활기 넘치는 열한 살 소년이었다. 무더운 여름날, 그들은 그늘에 앉아 에턴과 그 주변에 관한 작은 지도를 그렸다. 그해 여름의 큰 행사, 그러니까 제일 큰누이인 아나와 레이던 출신의 단정하고 부유한 중산층 요한 판 하우턴의 결혼 준비를 도우며 화환과 장식용 푸른 가지를 준비했다. 또

그림자처럼 아버지를 뒤따르며, 아버지가 주중에 교구 사람들을 심방하거나 일요일에 설교할 때 종종 거들었다. 도뤼스가 없을 때면, 정원이 내다보이는 아버지의 방에 앉아 앞날을 준비하며 설교문을 작성했다.

7월에 핀센트는 아버지를 따라 쥔데르트에 갔다. 그곳의 작은 교회에서 도뤼스는 설교했고 그 후 병자를 방문했다. 집으로 돌아오는 길에, 도뤼스는 마차를 세워 저녁 빛 속에서 함께 황야를 거닐었다. 이것은 핀센트가 필사적으로 추구하던 화해에 가장 가까이 다가갔던 일이었을 터다. 그는 **그것**으로 충만한 이미지 속에 그 순간을 기록했다.

해가 소나무 숲 뒤로 붉게 저물고 있었고, 밤하늘이 웅덩이에 반사되었다. 황야와 노랗고 하얗고 잿빛을 띤 모래밭은 조화와 정감으로 가득 차 있었다. 그래, 인생에는 우리 내부까지 포함하여 모든 것이 평화와 정감으로 가득하고, 우리의 모든 인생이 그 황무지 사이를 지나는 듯한 순간들이 있지.

출발을 향해 가는 날은 많은 사람의 격려와 개인적 혼란으로 채워져 있었다. 그는 새색시와 싸웠고(아나는 "핀센트 오빠는 그 어느 때보다도 고집스럽다."라고 투덜거렸다.) 사회적인 책무를 회피했다. "여태까지 그 애가 이렇게 움츠러들었던 적은 없구나."라고 어머니는 결혼식 전날 편지에 적었다. 핀센트가 진정으로 바라는 삶을 다시 한 번 시작할 준비를 하던

8월의 화창한 날 결혼식에 참석한 센트 백부와 스트리커르 이모부의 표정은 실패와 거부의 분위기만 더할 뿐이었다.

결혼식이 끝나고 나흘 후, 핀센트는 아버지가 그를 위해 선택한 브뤼셀의 신학교를 향해 출발했다. 석 달간의 시험 기간이 시작될 터였다. 그 기간을 성공적으로 마치면, 그 학교의 교과 과정 3년에 등록할 수 있었다. 그가 기차역에서 떠나는 것을 보며, 부모의 생각은 두려움으로 가득했다. 아나는 테오에게 편지했다. "우리는 걱정하며 그가 떠나는 모습을 보았다. 그는 일상생활에 대한 생각이 너무나 불건강해서 사람들을 가르칠 수 없겠단 생각이 드는구나."(누이인 아나는 좀 더 노골적으로 말했다. "오빠의 황소고집이 새로운 자리에 장해물이 될까 봐 두려워.") 도뤼스는 두려움을 체념으로 숨겼다. "나는 핀센트에 대해서 아무 환상이 없다. 또다시 실망하게 되리라는 두려움에서 벗어나질 못하겠구나."라고 둘째 아들에게 말했다.

사실 브뤼셀의 '학교'는 헛것이었다. 겨우 2년 전에 개교하여, 교실 하나에 학생 다섯 명(세 명은 종일 수업, 두 명은 단시간 수업)과 선생 한 명이 다였다. 수업은 이전에 초등학교 교장이었던 외다리 선생인 데르크 보크마가 가르쳤고, 뜻이 비슷한 복음주의 설교자들이 가끔 그 지역을 들렀다 가며 무료로 가르쳤다. 그 밖에는 정규 교수진도 경영진도 기금도 없었다.

그 학교는 벨기에의 작은 복음주의 공동체 내 분파 간 맹렬한 경쟁에 치여, 제도적으로

정착하지 못하고 설립자인 니콜라스 더 용어의 열정과 정력에 이끌려 간신히 살아남았다. 더 용어는 젊은 초정통파 설교자였고 부유한 후원자들의 충성을 받았다. 복음주의가 외국인 선교사들(특히 네덜란드와 영국 선교사들)에게 지배당한 지 오래된 나라에서 더 용어는 급진적인 종교적 토착주의를 설교했다. 복음으로 사람들에게 다가가는 유일한 방법은 도뤼스 판 호흐 같은 개혁주의 설교자의 "잔뜩 치장한 네덜란드어"가 아니라 자신들의 언어, 즉 플라망어로 얘기하는 것이라고 주장했다. "플랑드르인에게 플라망어를!"이 그의 표어였다.

더 용어가 돈키호테 식으로 성전을 벌이는 학교에 도뤼스가 아들을 보낸 것, 또는 핀센트가 그런 학교에 간 것은 부자간 좌절의 극명한 표시였다. 여느 네덜란드어 사용자들처럼, 핀센트도 플라망어를 알아듣고 그 언어로 대화할 수 있었다. 그러나 도뤼스의 문어적 설교 형식은 학교에서 핀센트를 국외자로 만들어 버렸다. 더 용어의 학교는 "그 고장 사람들이 쓰는 말"에 전념하고 '네덜란드화(化)'에 반대했기 때문이다. 암시와 복잡한 수사를 잔뜩 실어 말하는 성향에 익숙지 않은 방언이 뒤섞여, 핀센트는 설교를 한다기보다 읽는 것에 가까웠다. 그것은 "대중적이고 호소력 있는 강의를 할 것, 장황하고 학구적이기보다는 짧고 흥미 있을 것"이라는 학교의 지령에 위배되었다. 핀센트는 근처의 메헬런과 리르에서 성경을 가르치는 일요일마다 자신이 낯선 환경에 처한 고양이처럼 느껴졌노라고 고백했다. 그가

간절히 되고파 하는 "사람들에게 진지하고 진심 있게, 유상하고 편안하게 이야기할 능력이 있는 인망 있는 웅변가"는 아주 먼 얘기였다. 한 주의 나머지 날들은 하루에 열네 시간씩 작은 교실에서 또다시 역사와 라틴어, 성경을 붙잡고 씨름했는데, 모든 수업이 플라망어로 진행되었다.

다시 한 번 실패할지 모른다는 예상이 핀센트를 우울과 자기 비난의 소용돌이 속으로 내몰았다. 그 도시 북부 라켄의 하숙집에서, 그는 음식과 잠을 거부하고 침대가 아닌 바닥에서 잠을 잤다. 추운 가을 내내, 적당한 옷도 없이 나가서 샤를루아 운하를 따라 도시를 오랫동안 산책했다. 학교에서는 책상을 무시하고 무릎에 습자책을 놓고 썼다. 그를 멸시했던 급우들은 그 태도에 대해서 "중세의 필경사" 같았다고 회상했다. 암스테르담에서처럼 그는 묘지에서 위안을 찾았고 도시의 변두리를 오랫동안 배회하며 위로를 얻었다. "거기서는 향수병 같은 독특하고 오염되지 않은 느낌을 얻는다. 어느 정도는 쓰디쓴 우울감 탓이지."

세월이 흐른 후, 핀센트의 급우들은 그를 무뚝뚝하고 상처 입은 듯한 변덕스러운 학생이었다고 회상했다. 도전적이고 무례했다가("저런, 선생님, 전 아무 관심 없어요.") 미친 듯이 분개했다. "그는 순종이 뭔지 몰랐다." 한번은 급우가 괴롭히자, 핀센트가 주먹을 휘둘렀다. 너무나 세게 휘둘러서 그 급우는 더 이상 반격하지 못했다. "맙소사! 분노와 복수심으로 타오르던 그 얼굴! ······결코 잊지

못할 것이다. 신에게 헌신하던 사내가 자신을 망각하다니 정말로 개탄할 일이다." 11월 15일 테오의 방문은 실패를 더욱 참을 수 없게 만들어 버렸을 뿐이다. 파리 만국 박람회에서 구필 화랑의 전시장을 지킨 후 의기양양하게 돌아온 테오는 명실상부한 백부의 후계자이자 가문의 자랑거리였다. 불그스름한 수염을 멋들어지게 기른 덕에, 심기일전한 사람처럼 보이기까지 했다. 길을 잃고 의기소침해져서 점점 더 비참해지는 형과 그 어느 때보다 적나라하게 대조되었다.

핀센트가 석 달간의 시험 기간에 실패했을 때 놀란 사람은 없었다. 그는 그 학교의 교과 과정을 계속해 나가도 된다는 허락을 받지 못할 터였다. 목사 선생들은 그에게서 근면한 학생이 될 아무런 표시도 찾지 못했다. 틀림없이 도뤼스에 대한 존경심에서, 핀센트가 계속 수업에 들어오게는 해 주었지만 전혀 도움을 줄 수 없었다. 핀센트는 그 실패에 대해서 테오에게 딱딱하게 얘기했다. "나는 토박이 플랑드르 학생들과 똑같은 조건으로 그 학교에 다닐 수 없다." 그러나 에턴에 그 수치스러운 일을 숨길 방도는 없었다. 부모는 최근의 사태에 절망하며 테오에게 말했다. "우리는 이 일에 대해서 아무에게도 이야기하지 않았다. 너도 그래라. ……대체 일이 어찌 되려는 거냐?"라고 그들은 테오에게 물었다.

핀센트는 큰 충격을 받았다. 이번엔 가장 낮은 종교적 훈련이었는데도 또다시 실패한 것이다. 여기서 어디로 갈 수 있을까? 최종 판결이 내려진 이후로 그는 먹지도 자지도 못했다. 그는 병들었고 급격히 살이 빠져, 하숙집 주인이 그의 부모에게 "집으로 데려가라."라는 편지를 쓸 정도였다. "그는 잠도 안 자고 초조한 상태에 있는 것 같구나. 몹시 걱정스럽다."라고 아버지는 11월 말에 테오에게 말했다. 그는 알리지 않고 브뤼셀에 갈 계획이었다. 그러나 그사이 핀센트는 학교를 떠나기로 마음을 굳혔다. "여기에 더 머무르려면, 내가 지닌 것보다 좀 더 많은 재정적 수단이 있어야 해. 지금은 그런 수단이 없다."라고 테오에게 말했다. 사실 브뤼셀에서 다른 일자리를 찾는 동안 아버지가 그의 하숙비를 내 주겠노라고 제안했더랬다. 그러나 핀센트는 그 제안을 거절했다.

깊이 침몰할수록, 핀센트는 더욱 **그것에** 집착했다. 앞서 에턴을 떠나기 겨우 몇 주 전 테오에게 보낸 편지에 **그것은** 예술의 비범한 특징이었고 앞으로도 계속 많은 사람에게 큰 영향을 미칠 거다."라고 적었다. 브뤼셀에 머물렀던 짧은 기간 동안 최소한 한 번은 벨기에 왕립 미술관에 갔다. 그가 브뤼셀에서 보낸 편지 중 유일하게 남은 편지는 미술과 화가에 대한 이야기로 넘쳐 났다. 그는 모든 곳에서 **그것을** 보았다. 마테이스 마리스의 그림처럼 포도 넝쿨로 뒤덮인 오래된 저택에서, 멋진 알브레히트 뒤러의 판화에 나오는 옹이투성이 그루터기에서, 뿌리가 뒤틀린 보리수나무들로 이루어진 중세풍 오솔길에서 보았다. 테오가 찾아오자 형제는 거의 모든 시간을 그림을

감상하고 복제화를 훑어보는 데 할애했다. 그 후에 핀센트는 "미술은 정말로 풍요롭구나. 보았던 것을 기억할 수만 있으면, 결코 머릿속이 비거나 진짜로 외로워지지 않아, 결코 혼자가 아니란다."라고 편지했다.

그는 계속해서 "총체적 표현들", 즉 "우리가 주의해서 듣기만 한다면, 자신만의 방식으로 이야기하는" 혼합된 이미지를 찾았다. 신학교에서 선생의 질문에 완전하게 대답하기 위해 그는 칠판에 그림을 그렸다. 그 도시의 산업 지구를 돌아다니며 "그림 같은" 작업장을 흘끗거리던 것은 필멸에 관한 사색으로 바뀌었다.("사람들은 말하지. '때가 아직 낮이매 나를 보내신 이의 일을 우리가 하여야 하리라. 밤이 오리니 그때는 아무도 일할 수 없느니라.'") 철저히 홀로 외롭게 쓰레기 운반차를 끄는 늙은 말의 모습은 삶의 의미에 대한 교훈이자, 자신의 어두운 운명을 반영했다. "저 불쌍한 말은…… 끈기 있게 얌전히, 하지만 용감하게 움츠러들지 않고 저기에 서 있다. ……마지막 시간을 기다리면서 말이야."

그러나 가장 완벽한 이미지는 핀센트가 브뤼셀을 떠나기 전날 밤 창조한 것이었다. 그는 벨기에 남부의 보리나주라는 지역의 지리에 관한 소책자에서 발견한 설명으로 시작했다. 그 소책자에는 그 지역 사람들, 즉 보랭*의 초상이 그려져 있었는데, 심원한 의미로 가득했고 사람의 마음을 끌었다.

* 벨기에, 북프랑스 지방의 탄광 광부를 일컫는다.

그들의 일거리는 탄광에만 있다. ……광부는 보리나주의 특별한 상징이다. 광부에게 일광이란 존재하지 않고, 일요일을 제외하면 결코 햇빛을 볼 수 없다. 그는 불빛이 창백하고 침침한 등에 의지해 좁은 굴에서 힘겹게 일한다. ……항시 발생하는 수천 가지 위험 속에서 일한다. 하지만 벨기에 광부의 성정은 즐겁다. 그런 삶에 익숙해져 있고, 어둠 속에서 그를 안내할 작은 등을 모자에 달고 수갱을 내려갈 때면 자신을 하느님께 의탁한다.

노동과 믿음에 관한 이 심금을 울리는 이야기에 핀센트는 성경의 환상을 중첩했다. "흑암 중에 행하던 백성이 큰 빛을 보리라."라는 이사야의 예언과 "정직한 자에게는 흑암 중에 빛이 일어나나니."라는 「시편」의 약속이었다. 그리고 여기에 제 삶을 더했다. 영국 광산의 선교 사업에 지원하려 했던 기억과 미래에 대한 바람이었다. 그 역시 어느 날 실패와 수치의 어둠 속에서 빛을 발견했으면 했다. "우리가 형언할 수 없는 슬픔의 이미지, 즉 외로움이나 가난과 궁상, 모든 종말, 또는 모든 극단의 이미지를 볼 때면, 마음속에서 하느님에 대한 생각이 인다는 것에 항상 나는 감동한다."

이 이미지를 완성하기 위해, 핀센트는 그림을 그렸다.

산업이 발달한 브뤼셀의 중추인 샤를루아 운하를 따라 자주 산책을 다니며 보았던 작은 카페를 주제로 택했다. 그 카페는 커다란 창고에 붙어 있었는데, 운하의 바지선을 통해 남부

「막벨라 동굴」 1877. 5.
종이에 잉크, 15.5×7cm

「카페 오샤르보나주」 1878. 11.
종이에 연필과 잉크, 39.4×39.4cm

광산에서 온 석탄들이 그 창고에 보관되어 있었다. 석탄과 함께 그것을 캔 사람들도 있었다. 그들은 실업과 경제적 위기 때문에 고향에서 내몰려 운하를 따라 늘어서 있는 주조소와 공장에서 일거리를 찾고자 했다. "여기서는 탄광에서 일하는 무수히 많은 사람을 볼 수 있다. 그리고 그들은 꽤 독특한 사람들이야."라고 그는 알렸다.

그들은 그가 지리책에서 읽었던 보리나주로부터 온 광부들이었다. 그들은 오샤르보나주(탄전이란 뜻)라는 이 작은 카페의 환대 속에 매일 모였다. "노동자들은 점심시간에 그곳에 가서 빵을 먹고 맥주를 마신다."

핀센트는 우편엽서보다 약간 더 큰 크기로 그 카페를 그렸다. "되는대로 그린 것"에 모든 솜씨를 부렸다. 경사가 낮고 흰 지붕, 칙칙하게 얼룩진 치장 벽토, 문 위에 작은 간판(핀센트의 필체), 바깥의 단단한 자갈과 안쪽의 부드러운 커튼을 그렸다. 여기에 초승달을 더했고 전체 이미지에 펜 자국이 보일락 말락 할 정도로 부드럽게 황혼의 잿빛 음영을 드리웠다. 두 개 창문과 문 위 채광창으로부터 나오는 손님을 환영하는 가스등 불빛, 즉 "내부로부터 나오는 빛"에만 음영을 넣지 않았다. 그림을 끝내자 조심스럽게 접어 테오에게 보내는 편지에 끼워 넣으며 알렸다. 그 역시 탄전으로 나아갈 것이라고.

일주일 후 그는 가 버렸다. 약해진 몸 상태로 한겨울에 아무런 생계 수단도 계획도 전망도

없이, 자신이 창조한 **그것**의 망상을 좇아 보리나주를 향해 떠났다. 그는 아주 신속히 움직였기에 아버지가 그를 집으로 데려가려고 도착했을 즈음에는 가고 없었을 것이다. 핀센트는 후일 "슬쩍 빠져나가야 했다."라고 인정했는데, 그 생각에 쫓겨 브뤼셀을 떠난 것이다. 부자가 만났다면, 틀림없이 도뤼스는 에텐을 떠나기 전날 저녁 회중에게 설교한 메시지로 제멋대로인 아들을 달래고자 했을 것이다. "나는 씨 뿌리는 사람입니다. 근시안적인 사람들은 많은 밭을 거부하지만, 씨 뿌리는 사람의 힘든 노동을 통해 그 밭들은 훌륭한 결실을 맺습니다. 씨 뿌리는 사람은 어느 자식도 포기하지 않을 겁니다."

그러나 핀센트는 다른 성경 구절을 염두에 두었고, 브뤼셀을 떠나기 며칠 전부터 "열매를 맺지 못하는 무화과나무"의 비유를 써서 설교문을 작성하기 시작했다. 무화과나무가 열매 맺기를 기다리고 기다리다 마침내 실망하여 잘라내 버리는 사람에 대한 이야기였다.

핀센트는 나중에 테오에게 자신의 보리나주행은 "내게 용기가 부족하지 않음"을 증명하기 위해서였다고 말했다. 당시 그는 그것을 자신에게(틀림없이 부모에게도) 헌신의 또 다른 증거라고 정당화했다. 그는 배우고 관찰하여 진실로 들을 가치가 있는 이야깃거리를 가지고, 즉 더 나은 성숙한 인간이 되어 돌아오겠노라 약속했다. 그러나 1년여 세월 전에, 드물게 전율이 일도록 솔직함이 번뜩이는 순간에, 그는 미지의 곳을 향해 무모하게

돌진하는 진정한 이유를 고백했다.

내게 못 박혀 있는 수많은 사람들(내가 성공하지
못하면 무엇이 잘못됐는지 말할 사람들, 나를
질책할 사람들)의 시선…… 실패와 치욕의
두려움을 생각하면…… 다시금 간절히 바라게
돼. 모든 것으로부터 멀리 떨어져 있다면 얼마나
좋을까 하고.

검은
고장

기차는 핀센트를 어느 여행 안내서에도 나와
있지 않은 곳으로 데려갔다. 쾰데르트의
황무지에서 성장한 청년에게는, 달 표면이라고
해서 더 낯설어 보이지 않았을 것이다. 그러나
그곳에는 밋밋한 지평선을 가로질러 여기저기
거대한 검은 원뿔이 솟아나 있었다. 난데없이
하나씩 아무 특징 없이 솟아나 있는 검은색
피라미드 같았다. 자연스럽다기에는 너무나
황량하고, 인공적이라기에는 너무나 거대했다.
일부에는 풀이 자라나 있었다. 여전히 꺼질 줄
모르는 내부의 불길로부터 김을 내뿜는 다른
원뿔은 풍경 위에 난 거대한 부스럼 같았다.
"엄청난 궤양이 그 지역 전체를 먹어 치운 것
같았다."라고 보리나주를 방문했던 다른 이는
적었다.

공기는 느릿느릿 끊임없이 쏟아져 나오는 석탄
아래 그을음으로 얼룩져 있다. 높은 굴뚝으로부터
끝없이 뿜어져 나오는 그을음에 뒤덮인 그
고장은 마치 병든 것 같고, 농양 같은 탄광의 광재
더미에 유린당하고 집어삼켜진 채, 경련하듯
소용돌이치는 연기 속에 황폐하게 놓여 있다.

이 황량한 전경을 가로막는 나무 한 그루조차 거의 없었다. 아주 작은 채마밭을 제외하면, 그을음을 내뿜는 저 거대한 광재 더미의 검은 공격에 모든 경작이 움츠러들었다. 한 방문객이 적은 바에 따르면, 여름에도 그 땅에는 푸른 잎이 드물어 "창턱에 놓인 말라붙은 제라늄 이파리가 먼지투성이가 된 것만 봐도 마음이 동요했다." 겨울에 눈이 내리면 잿빛으로 변했다. 눈이 녹으면, 잿빛 흙은 검어졌고 길은 검은색 진창으로 바뀌어 여행자의 신발을 집어삼켰고 검은 시냇물이 흘렀다. 화창한 날이 틀림없음에도, 광재 더미에서 올라오는 잿빛 수증기와 굴뚝에서 내뿜는 매연이 허공에 드리워져, 땅과 하늘의 경계를 흐렸다. 밤은 별빛 없는 지옥 같은 어둠 속으로 향했다. 그 지역 사람들은 그곳을 페이누아르, 즉 "검은 고장"이라고 불렀다.

푹 팬 길들은 몇 킬로미터씩 이어지다가 특색 없는 벽돌과 치장 벽토로 이루어진 마을에서 끝났다가 다시 시작되었다. 그런 마을에서 핀센트는 진짜 광부들, 다시 말해 검은 고장의 검은 사람들을 만났다. "컴컴한 탄갱에서 나올 때면 그 사람들은 새까맣다. 굴뚝 청소부랑 똑같이 생겼어." 그들뿐 아니라 그들의 가족 전체에 탄광의 더러움이 묻어 있었다. 아이들도 일했는데, 아이들만이 석탄이 묻혀 있는 땅속의 갈라진 틈새로 작은 몸을 밀어 넣을 수 있기 때문이었다. 광부의 가족은 돈이 궁했기에 아내도 일했다. 일이 끝나고 나면, 사내들은 금방이라도 주저앉을 듯한 작은 집의 현관 계단에 쭈그리고 앉아 담배를 피웠고, 그사이 아내들("가싸 여자 육인늘")은 "늙은이의 얼굴을 한" 아이들을 끌고 가서 날마다 하는 "검은 때 벗기기"를 위해 물을 길어 왔다.

"검은 때 벗기기"는 사내들에게 더 이상 효과가 없었다. 탄광에서 긁히고 벗겨지면서 대부분에게는 영구적인 흉터가 생겼다. 하얀 팔과 가슴 피부에는 "푸른 맥이 있는 대리석처럼" 문신이 새겨져 있었다. 실로 그들은 노동의 모든 상처를 얻었다. 지치고 굽은 육체(평균 수명은 마흔다섯 살이었다.), 수척함, 풍상에 시달린 얼굴, 탄갱에서 잃은 사랑하던 사람들에 대한 기억, 아이들도 그들의 뒤를 이어 땅속으로 들어가게 되리라는 인식이었다. 에밀 졸라가 썼듯, 누구도 아직까지는 음식 없이 살아갈 방법을 계발해 내지 못했기 때문이었다. 아침마다 그들은 남편으로서 아들로서 딸로서, 아내에게 또는 어머니에게 작별 인사를 하면서 "마치 다시는 돌아오지 못할 것처럼" 슬피 울곤 했다.

수많은 음울한 무리가 광산으로 향했다. 겨울에는 여명의 희끄무레한 첫 빛이 들기 전에 등불에 의지하여, 푸른 불꽃을 뿜는 용광로와 코크스 제조 가마의 붉은색 불덩이를 향해 출발했다. 보리나주의 광산 마을에서는 탄광 때문에 다른 모든 것이 빛을 잃었다. 산처럼 쌓인 광재 더미, 우뚝 솟은 굴뚝과 몽환적인 비계와 더불어, 광산은 몇 킬로미터 밖에서도 보였고 그 냄새를 맡을 수 있었다. 그리고

소리도 들렸다. 귀청을 찢을 듯한 거대한 바퀴 소리, 육중한 엔진이 헐떡이는 배기 장치 소리, 철공소의 우레 같은 소리, 들어 올리는 동작이 있을 때마다 끊임없이 울려 대는 종소리가 그 풍경을 가로질러 숨 막힐 듯한 재만큼 퍼져 있었다. 종종 요새와 구분할 수 없는 높은 벽돌담, 재와 악취를 내뿜는 가스가 광산을 해자처럼 둘러쌌다. 광산은 "무슨 악한 짐승인 양" 매일 아침 수천 노동자를 집어삼켜 "인간 고기로 이루어진 식사를 소화하느라 몸부림쳤다." 바로 국경 너머 프랑스의 한 광산을 배경으로 한 소설 『제르미날』에서 졸라가 한 말이었다.

핀센트는 새로운 임무를 위한 새로운 정력을 찾아냈다. 브뤼셀에서 자초한 생활고를 보고도, 그를 맞이한 목사의 말에 따르면, 그는 보리나주에 도착하여 "잘 차려입고 청결한 네덜란드인의 특징을 내보였다." 프랑스어를 사용하는 보리나주 사람들에게 그의 어려운 네덜란드어 성이 불러일으킬 혼란을 방지하기 위해 자신을 그저 '핀센트'라고 소개했다.

아버지의 추천장과 '적당한' 프랑스어, 다시금 채워진 열정으로 무장한 그는 이내 프티와스메에 한자리를 찾아냈다. 그곳은 마르카스 광산과 프라므리 광산 가까운 곳에 웅크린 작은 마을들 중 하나였다. 그곳의 신도들 소수는 얼마 전 교회를 세웠고, 법에 따라 국가가 월급을 지급하는 설교자를 고용할 자격을 갖추고 있었다. 그 지위를 최종적으로 승인받는 동안, 그 지역의 복음주의 위원회는 핀센트에게

'평신도 설교자 겸 교리 문답 교사'로서 6개월간의 시험 기간을 주기로 동의했다. 소정의 월급을 지급하기로 했고, 근처 파튀라주에서 한 종교 서적 행상인과 잠시 머문 후에, 크게 성공한 회원인 장바티스트 드니와 같이 지내도록 했다. 그는 프티와스메의 "비교적 훌륭한 저택"에서 다섯 아들과 사는 농부였다.

핀센트는 즉시 신도들의 자식들을 위한 교리 문답 교실을 시작했다. 성경을 읽어 주고, 찬송가를 부르게 하며, 자신이 그린 성지 지도를 사용해 성서 이야기들을 가르쳐 주었다. 저녁이면 헌신적인 수업을 위해 모인 복음주의 회원들의 집을 방문했다. 병자도 찾아갔다. "여기에는 병든 사람들이 정말 많다. 방금 무척 아프지만 믿음과 인내심으로 가득한 작은 노파에게 다녀왔다. 그녀와 성서 이야기를 읽었고 모두 같이 기도했다."라고 그는 테오에게 말했다. 그가 고향에 보낸 초기의 편지들은 새로운 목회 활동에 대한 열광적인 보고로 가득 차 있었다. "그가 하고 싶어 할 만한 일이다. 그는 거기서 아주 만족하고 있어."라고 어머니는 다시 한 번 조심스러이 희망하며 편지에 썼다. 초기의 보고는 신중한 아버지에게도 감명을 주었다. "큰애가 큰맘 먹고 잘해 나가는구나. 아주 기쁘다."라고 1월에 도뤼스는 테오에게 편지했다.

프티와스메의 교회로부터 최근에 쪼개져 나왔기 때문에, 핀센트의 새로운 신도들은 옛 무도장인 '살롱뒤베베'에서 만나야 했다. 100석 가까운 좌석이 있는 그 홀은 이미 복음주의 전도

사업으로 충만한 지역에서 종교적 용도로 바뀌어 있었다. 핀센트는 드니의 집에 있는 다락방에서 일요일마다 살롱뒤베베를 향해 발을 끌며 오는 노동자와 농부를 위해 설교를 준비했다. 그는 리옹에서 왔던 설교자의 메시지를 다시 택했다. "우리는 예수를 슬픔과 고통, 피곤으로 주름진 노동자로 생각해야 합니다." 신의 뜻을 이루기 위해 누추한 목공장에서 30년 동안 노동한 목수의 자식이야말로 고된 노동자의 삶을 가장 잘 이해하지 않겠느냐고 물었다.

매일 아침 자신의 방 창문 아래를 지나가는 음울한 광부들의 행렬을 보기만 해도 핀센트는 영감을 얻었다. 그 행렬은 남녀가 똑같이 누더기 같은 광부 옷을 입고 새벽어둠 속에서 나막신을 딸각거렸다. 매일 밤 열네 시간 후에 돌아오는 그들을 봐도 영감이 떠올랐다. "어제와 똑같이, 내일도 똑같이 마치 수백 년 동안 그래 온 듯했다. 진짜 노예들 같았다."

핀센트의 열정이 땅속으로 행진하는 잿빛 줄에 자신을 몰아넣는 것은 오로지 시간문제였다.

그는 그 지역에서 가장 오래되고 잔인하고 위험한 탄광인 마르카스 광산에 갔던 일에 대해서 "거긴 음침한 곳이다. 광부들의 초라한 오두막, 연기로 새까매진 고목, 가시 울타리, 거름 더미, 잿더미, 못 쓰는 석탄 더미가 있었다."라 말했다. 그는 광산 단지의 넓고 비현실적인 풍경(방수 천으로 덮어 망을 쳐 둔 창고, 뒤틀린 건물, 배수펌프 탑, 코크스 제조 가마, 용광로) 사이로 갱구를 향해 나아갔다. 저 멀리 광재용 말들이 재와 못 쓰는 석탄이 담긴 차량을 줄줄이 끌며 검은 산비탈을 느릿느릿 나아갔다. 그는 광부들이 아래로 향하기 전에 졸라의 말처럼 "온기를 한가득" 주는, 커다란 석탄 난로가 놓인 탈의실을 지나갔을 것이다.

그러나 탄갱 입구의 모습은 예상치 못한 것이었다. 갱구는 동굴 같은 벽돌 건물로 으스스한 창문들을 두르고 있고, 움직임으로 왕성했다. 먼저 전율하는 커다란 구리 엔진이 있었다. 그것은 무쇠 팔을 휘저어 댔고 배기관은 끊임없이 고동쳤다. 묵직한 광차들은 철제 바닥을 가로지르며 천둥소리를 냈다. 머리 위를 가로지르는 잉크같이 새까만 밧줄들은 나지막이 징징거렸다. 밧줄들은 엔진의 거대한 바퀴를 지나 마치 뼈다귀로 이루어진 첨탑처럼 탄갱 위로 솟아오른 철제 구조물에 매달린, 기름칠된 도르래를 통과했다. 도르래의 날카롭게 끽끽대는 소리가 광주리 모양 승강대의 도착과 출발을 알렸다. 승강대는 석탄 짐을 싣고 심연에서 나타났다가 광부들을 싣고 다시 내려갔다. 졸라는 "탄갱 입구는 마치 인간을 들이마시는 입인 양 그들을 집어삼켰다."라고 표현했다.

승강대는 635미터까지 내려갔는데, 500미터 이상을 돌멩이처럼 떨어졌다. 수직 갱도의 안내등이 고속 기차 아래 선로처럼 날듯이 지나갈 때, 광부들은 맨발로 등불을 들고 함께 움츠린 채 서 있었다. 공기는 몹시 차가워졌고 수직 갱도의 벽에서 승강대로 물이 빗발치기 시작했다. 처음에는 똑똑 떨어지는 정도였다가 호우가 되었다. 그들은 버려진 세 개 층을

순식간에 지나갔고, 너무 깊어서 광부들은 그 위의 세계를 "지옥의 위"라고 말했다. 갱도 꼭대기에서 보이는 빛이 하늘의 별처럼 조그마한 점으로 쪼그라들 정도로 깊었다.

수갱 바닥에 대충 다듬어 놓은 넓은 공간으로부터, 잘 보이지 않는 얇은 석탄층을 찾아 갱도가 사방으로 뻗어 있었다. 일부 석탄층은 겨우 몇 센티미터 두께로, 바위투성이 지하 세계 전체에 늘어진 커튼 주름처럼 습곡을 이루었다. 핀센트가 저 먼 곳의 시끄러운 곡괭이 소리를 향해 어두운 갱도를 비틀비틀 나아가자, 목재로 받친 지붕과 널빤지를 댄 벽들은 점점 더 낮아지고 좁아졌다. 그는 그 굴들을 큰 굴뚝에 비교했다. 바닥에 작게 고인 물들은 커져서 웅덩이가 되었다. 통풍이 제일 잘되는 차디찬 수갱의 폭풍우는 갱도에 이르면 따뜻하고 바람 없는 공기로 바뀌었다. 마침내 그는 납처럼 묵직하고 숨 막힐 듯한 더위 속에서 발목까지 차는 물 사이로 몸을 굽힌 채 걸었다.

때때로 머리 위 굴에서 우르릉거리는 폭풍우같이 무딘 포효가 들렸다. 잠시 후 어둠 속 환영이 구체적인 모습을 띠었다. 석탄을 가득 실어 줄을 이룬 광차들을 말 한 마리가 끌고 있었다. 핀센트는 말이 지나가도록 삐죽삐죽하고 미끄러운 벽에 몸을 납작 붙여야 했다. 광부들은 살찐 말들을 부러워했는데, 지하의 아늑한 온기와 "깨끗하게 보관된 신선한 짚이 풍기는 좋은 냄새" 속에서 평생을 살기 때문이었다. 말들이 갈 수 없는 더 깊은 곳에서는 소년 소녀들이 광차를 끌었다. 소년들은 시끄럽게 저속한 말을 외쳤다. 소녀들은 "과한 짐이 실린 암말처럼 씩씩거렸다."라고 졸라는 묘사했다.

마침내 핀센트는 광부들에게 이르렀다. 갱도들은 흐릿하게 자그마한 굴뚝이나 극단적으로 좁은 굴로 바뀌었는데 "영원히 계속될 것 같았다." 갱도 각 끝에는 광부 한 명이 어둠 속에서 홀로 수고했다. 핀센트는 이 자그맣게 움푹 들어간 곳들을 카슈, 즉 "숨겨진 장소들, 인간이 뭔가를 찾는 곳들"이라고 불렀다. 그는 그곳들을 지하 감방이나 토굴 속 칸막이 방에 비교했다. "감방 하나하나마다, 속에서 조잡한 리넨 옷을 입은 광부가 굴뚝 청소부처럼 더럽고 새까매진 채로 작고 희미한 등불 빛에 의지해 석탄을 캐느라 바빴다."라고 테오에게 설명했다.

핀센트가 보리나주에서 보낸 2년 중에서 1879년 1월 마르카스 광산을 방문했을 때가 정점에 이른 시기였다. 그곳에 머무르는 동안 최소한 한 번 더 땅속으로 내려가겠지만(1879년 3월) 그때쯤은 이미 훨씬 더 위험한 하강이 시작되어 있었다. 그가 하강한 곳은 10년 후 정신 착란으로 아를의 병원에 갇혀 있으면서 다시 찾게 될 심연이었다. 최고로 어두운 고장으로의 하강이었다.

추락은 거의 즉시 시작되었다. "우리는 다시 그 애를 걱정하기 시작했다. 말썽이 곧 닥칠 것 같구나."라고 도뤼스는 핀센트가 살롱뒤베베에서 사역을 시작한 지 몇 주 만에 편지에 썼다. 보리나주 사람들은 새로운 설교자를 받아들이지 않았다. 아니면 그가 그들을 받아들이지 않았다.

핀센트가 지리서를 보고 품은 독실한 광부에 대한 환상은 어둠과 죽음에 식면했고 "슬거운 성향"에 대한 환상도 과묵하고 배타적인 사람들의 현실에 빠르게 침몰했다. 처음 도착했을 때는 테오에게 그들을 소박하고 친절한 사람들이라고 묘사했었다. 그러나 오래지 않아 무지하고 배운 게 없는 사람들, 신경질적이고 예민하며 의심 많은 사람들이라고 고쳐 말했다.

그는 낯선 지방 사투리에 당황하며 엄청난 속도로 튀어나온다고 투덜거렸다. 그는 표준 프랑스어를 최대한 빨리 말함으로써 보조를 맞춰 보고자 했다. 그 전략은 결과적으로 더 많은 오해를 불러일으켰고 최소한 한 번은 성난 격론을 낳았다. 회중 대부분이 글을 읽지 못한다는 사실에 놀란 그는 이내 "교양 있고 예절 바른 사람"인 자기로서는 그렇게 야만적인 환경 속에서 벗을 찾을 수 없다고 한탄했다. 또한 광부들도 이 새로운 설교자가 이방인임을 알아차렸다. 핀센트가 프랑스어로 전하는 설교에 우연히 참석했던 사람들은 곧 떨어져 나갔다. 핀센트는 "광부의 특징과 기질"이 부족한 탓에 "그들과 잘 어울리거나 그들 신뢰를 얻지 못할 것"이라고 한탄했다.

현실이 위협할 때면 늘 그랬듯, 핀센트는 망상 속으로 더욱더 깊이 물러났다. 그는 파괴된 풍경의 그림 같은 모습과 보리나주 사람들의 매력을 완강하게 옹호했다. 거무튀튀한 광재 더미를 스헤베닝언의 멋진 모래 언덕에 비유했다. "여기가 고향 같다는 느낌이 든다. 그 황무지 위에 있는 것 같다." 실로 탄광에 가 보았음에도 보리나주로 그를 불러들인 **그것에** 대한 환상을 떨치지 못했다. 여섯 시간에 걸쳐 지옥 같은 마르카스 광산을 방문했던 일을 "아주 흥미진진한 원정"이었다고 기억했다. 마르카스 광산에 대한 그의 설명은 곤충이나 새의 서식지에 관한 연구 보고 같았다. 분노하거나 공감을 나타내는 말이 아니라 기술적인 용어로 가득 차 있었다. 그 탄광의 나쁜 평판("내려가는 중이나 올라오는 중에, 또는 유독한 공기나 가스 폭발, 유출수, 낙반 등으로 그 안에서 많은 사람이 비명횡사하기 때문")을 인정하면서도, 탄광 속 인생이 그 위 황량한 마을에서의 삶보다 낫다고 고집했다. 그리고 광부들은 노동의 영원한 밤을 위에 있는 세계의 "생기 없는 적막한 삶"보다 좋게 여긴다고 했다. "뭍에 있는 수부들이 자신들을 위협하는 온갖 위험과 역경을 겪고도 바다를 그리워하듯 말이다."

핀센트는 이런저런 이미지로 제 망상에 바리케이드를 쌓았다. 황량한 풍경부터 다친 광부의 모습까지 모든 것이 그가 좋아하는 복제화를 떠올리게 했다. 지독한 안개는 렘브란트의 그림처럼 환상적인 명암 효과를 창조했다. 마테이스 마리스라면 여위고 풍상에 시달린 광부들에 관한 놀라운 그림을 그렸으리라고 생각했다. 그리고 어떤 화가가 컴컴한 감방 같은 곳에서 작업 중인 광부들을 그린다면 새롭고 전례 없는 작품이 되리라 상상했다.

주변에 온통 만연해 있는 고통을 인식하기보다는, 자기가 좋아하는 책 속 고난에

관한 이미지들로 관심을 돌렸다. "세상엔 노예 신세로 있는 사람들이 여전히 너무나 많다. 이 놀라운 책은 대단한 지혜와 애정으로 중요한 문제를 다루며, 억압받는 가난한 자들의 진정한 복지에 관해 큰 열의와 관심을 보인다."라고 『톰 아저씨의 오두막』에 관해 적었다. 비록 그가 보리나주에서 광부들의 처우에 대하여 못마땅해하는 말을 남긴 적은 없지만 "노동자에 대한 감동적이고 공감 가는 묘사"를 보여 줬다는 이유로 디킨스의 『어려운 시절』을 걸작이라고 추앙했다. 어느 시점에서는 그림과 책에서 찾아낸 빈민과 핍박받는 사람에 대한 정밀 묘사를 창문 밖 현실보다 선호한다는 사실을 인정한 것 같다. "마우버나 마리스 또는 이스라엘스의 그림은 본모습 이상을 한층 분명하게 이야기해 준다."

핀센트는 제 망상을 설교했다. 그는 노동 불안으로 끓어오르는 지역에 와 있었다. 마르크스와 엥겔스가 브뤼셀 근처에서 『공산당 선언』을 쓰기 30년 전 보리나주 광부들은 결국 유럽 대륙을 휩쓸 사회주의 노동 운동에 앞서고 있었다. 파도처럼 잇따르는 유혈 파업과 잔인한 탄압은 투쟁적인 노조 운동을 낳았고, 새로운 자본주의 질서의 잔혹함과 부당함을 바로잡겠다고 결의한 단체와 협동조합, 공제조합의 조직망을 통해 와스메 등의 지역은 투쟁적인 노조 활동을 지지했다.

그러나 광부를 기독교적 영웅으로 보는 핀센트의 환상은 피해자 의식을 인정하지 않았다. 저들의 고통이 자신의 경우처럼 신에게 좀 더 가까이 다가가도록 해 준다고 보았다. 그들에게는 카를 마르크스가 아닌 토마스 아 켐피스가 필요했다. 저항보다는 고통을 반기라고, 다시 말해 슬픔 속에서 기뻐하라고 간곡하게 권고했다. "그리스도를 본받아, 인간이 지상에서 겸손히 살아가고 걷는 것이 하느님의 뜻입니다. 하늘을 향해 손을 뻗지 말고, 비천한 것들에 고개를 숙이며, 복음으로부터 마음이 온유하고 겸손해지는 법을 배워야 합니다." 그는 "어둠 속을 걷는" 광부들이 고요한 체념에 관한 켐피스적 메시지를 받아들이리라 예상했다. 그에게는, 그러한 체념이야말로 불행하고 핍박받는 사람들에게 궁극의 위로였다. 재 수레를 끄는 말에게 그러하듯이.

파업과 조업 정지, "반역적인 연설"을 접하며, 핀센트는 그 환상에 매달렸다. 살롱뒤베베에서 사용했던 귀가 너덜너덜해진 기도문에 그는 밑줄을 그어 놓았다. "지상에 유배된 하느님의 자식이여, 눈을 들고 조금만 인내하십시오. 그러면 당신은 위로받을 것이며 하느님을 향해 갈 것입니다." 그러나 지난 3년간 임금은 3분의 1로 줄고 폭발과 낙반과 전염병 때문에 수백 명이 사망한, 불만이 들끓는 지역 사회에서 핀센트의 메시지는 그가 간절히 위로하고자 했던 "불쌍한 피조물들"과 자기를 더욱더 갈라놓을 뿐이었다.

위로를 위해서는 한 가지 길만 남아 있었다. 병자들에게 봉사하는 일이었다. 보리나주의 광산들은 매해 수백 명씩 화상을 입고 골절되거나 가스나 재에 중독되고 불결한 위생 탓에 몸을

해친 노동자들을 저버렸다. 병자들과 죽어 가는 이들은 핀센트의 낭상을 분세 삼거나 그의 설교를 분석하려 들지 않았다. 거의 아무도 돕지 않을 때에 도움을 준 이 낯선 네덜란드 사람을 반겼다. "장티푸스와 위험한 열병에 걸려 있는 경우가 많다. 한집 식구들 모두가 열병에 걸려 있는데 도움은 거의 없거나 전혀 없어서, 환자가 환자를 돌봐야 한단다."라고 그는 테오에게 보고했다.

핀센트는 사심 없이 자신을 버리고 이러한 홍수 같은 재난에 헌신했다. 장티푸스 때문에 격리된 가정을 방문하여 잡일을 처리해 주고 며칠씩 밤을 새웠다. 탄광에서 사고와 폭발이 일어나면 곧장 달려가 다친 사람들을 도왔는데, 그중에는 머리부터 발끝까지 불에 탄 사람도 있었다. 그는 리넨으로 붕대를 만들어서 거기에 왁스와 올리브기름을 발랐는데 때로는 그 비용을 자신이 부담했다. 밤낮으로 일하며 병상 옆에 앉아 기도하고 복음을 전했고, 환자의 몸이 나으면 피로와 기쁨으로 주저앉았다.

그러나 그것으로 충분하지 않았다. 오래지 않아 자책과 자기 비난의 우울한 악순환이 다시 시작되었다. 버터도 바르지 않은 빵과 쌀죽, 설탕물을 제외하고는 모든 음식을 거부했다. 의복도 무시하여 세탁하는 일이 드물었고, 모진 겨울 날씨에도 곧잘 외투 없이 지냈다. 암스테르담과 브뤼셀에서처럼, 자신이 사는 곳이 "지나치게 사치스러움"을 깨닫고는 곧 드니의 집에서 작고 버려진 근처 오두막집으로 이사했다. 침대의 안락함을 거부했고 딱딱한 목재로 두꺼운 판자를 만들어서 잘 때 썼다.

오두막집의 벽에는 복제화들을 걸어 놓았고 점점 더 깊숙이 사적인 세계로 빠져들었다. 낮에는 병자와 다친 사람들을 돌보았다. 밤이면 책을 읽고 담배를 피우며 성경 공부를 하고 기도문에 밑줄을 그었다. 살이 너무 빠진 나머지 드니의 아내가 겁먹을 지경이었다. 허약해진 몸 상태로 허름한 오두막집에 무방비하게 노출되었다가 사방에서 맹위를 떨치는 장티푸스의 희생자가 될까 봐 무서웠던 것이다.

드니와 다른 신도들은 그러한 오두막이 설교자에게 적당하지 않다고 여겼고 핀센트의 종교적으로 무모한 짓에 대해 성을 냈다. 핀센트는 켐피스의 말을 인용함으로써("주님은 머리 둘 곳이 없었다.") 자신을 옹호했지만 그를 비난하는 사람들은 이를 신에 대한 모독으로 받아들였다. 그의 설교에 대한 불만과 기괴하게 자신을 비하하는 오두막집, 충고를 받아들이지 않는 고집, 심지어 병자들에 대한 광적인 봉사까지 모든 것이 뒤섞여 교회 사람들은 브뤼셀의 복음주의 위원회에 조사를 부탁했다. 새로운 설교자에 대해서 재검토해 달라는 그 요구는 핀센트를 내쫓아 달라는 분명한 위협이었다. 새로운 삶을 시작한 지 한 달 만에 핀센트는 다시 한 번 실패 위험에 처했다.

그 소식은 에턴에 전혀 놀랄 일이 아니었다. 끔찍한 상해, 만연한 질병, 탄갱에 갔던 일들이 적힌 큰아들의 편지들은 부모의 근심만 부추겼다. 도뤼스는 핀센트가 병자와 다친 이들을 돌보고 지켜보는 데 몰두하는 만큼 종교적인 의무에 소홀해질 수 있다고 걱정했다.

아나는 아들의 겉모습을 보고 안절부절못했다. "거기는 아주 지저분할 게 틀림없어." 그들은 오두막집에서 영위하는 딱한 생활에 대하여 드니 부인이 상세히 기술한 편지를 이미 받았다. 그런 생활에 대해 핀센트 자신이 보낸 편지도 있었다. "그에게 침대, 침구도 없고 아무런 세탁 시설도 없을 거라는 우리의 걱정이 맞았더구나."라고 어머니는 테오에게 알렸다. 신도들 사이에 퍼져 있는 분노에 대해서 핀센트는 자신을 비난하는 사람들을 무시했고("그건 그들과 상관없는 일이다.") 또다시 켐피스 말에 의지하여 자기 행동을 옹호했다. "예수 또한 폭풍 속에서 차분히 행동하셨고 조수는 바뀔 거다."

그러나 도뤼스는 기다릴 만큼 어리석지 않았다. 매서운 겨울 날씨를 피해 2월 26일에 보리나주로 떠났다. 그가 도착할 즈음, 조사관인 로슈디외 목사가 이미 와서 새로운 설교자에 대한 고충 사안들을 심리하고 간 상태였다. 로슈디외는 핀센트가 유감스럽게도 지나친 선교적 열의를 보였다고 결론지은 후 고집 센 젊은 설교자에게 강력한 훈계를 했다. 그러나 핀센트가 그 오두막집에서 나오게 할 정도로 강력하지는 않았던 게 분명하다. 핀센트의 아버지가 그곳에서 아들을 발견했기 때문이다. "밀짚을 채운 마대에 누워 있었는데, 소름 끼치도록 마르고 쇠약해 보였다."

핀센트는 어린아이처럼 순순히 끌려갔다고 목격자는 말했다. 다음 날 도뤼스는 그와 함께 잿빛 눈밭 사이로 속죄의 여행을 떠나 지역 성직자 세 명을 찾아갔다. 핀센트의 운명은 이제 그들의 손에 불안하게 놓여 있었다. 끈덕지게 씨 뿌리는 사람의 정신으로, 도뤼스는 핀센트에게 "개선과 변화, 힘을 끌어내기 위한 계획"에 대하여 이야기했다. 그는 핀센트에게서 외양을 돌보고, 교회 윗사람들 말에 순종하며, 오두막집을 작업장이나 서재로만 이용하겠다는 다짐을 받아 냈다.

그러나 아무도 그 다짐에 속지 않았다. "그는 너무 고집 세고 완고해서 어떤 조언도 받아들이지 않는구나."라고 아나는 절망했다. 핀센트는 아버지의 방문을 제 식으로 해석했다. 다음 날 테오에게 보낸 편지에 "아버지는 보리나주를 쉽게 잊지 못할 거다. 이 기묘하고 놀랍고 고풍스러운 지역을 방문한 누구라도 그렇지."라고 쓴 것이다. 그러나 도뤼스가 떠난 후 얼마 안 되어, 핀센트가 드니의 저택에 침을 뱉는 모습이 목격되었다. 그는 부모에게 반항적으로 편지를 썼다. "아마도 상황이 나아지기 전에 크게 악화될 겁니다."

폭발은 예고 없이 일어났다. 곡괭이와 등불, 공기의 침략은 땅속에서 형성된 이후로 내내 갇혀 있던 힘을 풀어놓았다. 곡괭이질을 한차례 할 때마다, 돌멩이가 떨어질 때마다, 석탄을 실을 때마다, 무색무취의 가스는 탄광에 쌓였다. 폭발이 일어나는 데에는 (광차가 다니는 레일 위의 마찰 또는 고장 난 등불로 인한) 불꽃 하나만으로도 충분했다. 그것이 1879년 4월 17일, 와스메에서 겨우 3킬로미터쯤 떨어진 프라므리의 아그라프 광산에서 일어난 일이었다.

메탄 특유의 푸른 섬광이 연쇄 반응을 일으켰다. 폭발이 좁은 통로로 내보낸 압력의 벽이 너무나 강력해서 사람들은 갱도로 내던져지거나 노출된 석탄층 틈에 처박혔다. 노련한 광부들은 일명 '폭발성 가스'가 쇄도하는 소리를 듣자 바닥에 급히 몸을 숙였다. 다음에 즉각적으로 머리 높이에서 가스 발염기가 내뿜는 듯한 불꽃과 섬광이 뒤따를 것이기 때문이었다. 석탄 먼지는 작은 폭발성 가스의 섬광이라도 바람처럼 내달리는 큰불로 바꾸어 놓을 수 있었고, 그 불은 총신(銃身)을 지나는 총알처럼 탄광 속에서 노호했다. 압력의 파동은 지붕널을 버팀목에서 들어 올려 새로운 붕괴를 야기했다. 그리고 레일을 뒤틀고, 빈 광차들을 갱도 사이로 탄약통처럼 내던졌다. 불은 시속 수천 킬로미터로 굴을 질주하며, 광포한 용광로처럼 지나는 길에 있는 모든 것(연장, 말, 어른, 어린이)을 숯으로 만들어 버렸다.

바람과 불이 수직갱을 찾아 엄청난 포효와 함께 갱구 밖으로 터져 나올 때 세상은 지하의 재난을 알게 되었다. 그 포효는 "거대한 대포 소리 같았다." 탄갱의 승강대를 끌어 올리던 사람은 한순간에 재가 되어 버렸다. 잠시 후 거대한 가스 거품이 가까운 환기 갱으로 돌진하여 광산 단지 한가운데서 거대한 불꽃을 터뜨렸다. 분류 창고에서 일하던 어린 소녀들은 알아볼 수 없을 정도로 불에 타 버렸다. 갱구는 몇 번이고 폭발하며, 허공중에 석탄 수백 톤과 돌덩어리들을 내던졌다. 한번은 폭발하면서 생긴 상승 기류가 죽은 광부들에게서 옷가지들을 벗겨 내던졌다.

수 킬로미터 벌어진 곳에서도 볼 수 있는 거대한 불기둥과 막대한 검은 연기구름은 이내 주변 지역에 땅속 깊은 곳에서 지각 격변이 진행되고 있음을 알렸다. 여자와 어린아이 들이 거리로 쏟아져 나와 하늘에 퍼져 가는 검은 얼룩을 향해 달려갔다. 제일 앞선 사람들이 광산에 가까워지자, 여전히 계속되는 무시무시한 낮은 폭발음(여러 시간 동안 계속될 터였다.)이 들렸고 땅의 진동을 느낄 수 있었다. 탄광 앞마당은 금세 사람들로 가득 찼고, 그들은 간절한 희망으로 생존자들이 헐떡이며 새까만 얼굴로 비틀비틀 걸어 나오는 것을 지켜보았다. 그리고 사람들은 잇달아 진료소와 교회당으로 들것을 날랐다. 숯덩이가 된 시신들이 쌓이고 비극의 규모가 분명해지면서(광부 121명이 사망했다.) 분노와 저주의 외침은 이내 비탄의 통곡과 뒤섞였다. 결국 경찰은 고뇌와 분노의 폭동을 막기 위해 출입구를 폐쇄해야 했다.

그날 그리고 뒤이은 나날, 아그라프 광산 지역을 가득 채웠던 고통과 위로의 파노라마에 빈센트 판 호흐가 관여하지 않았을 리 없다. 아비 잃은 자식과 자식 잃은 어미가 위로할 길 없이 슬피 울었으며, 다른 이들은 미칠 듯이 불안해하며 아직까지 생사를 알 수 없는 가족의 소식을 기다렸다.(마지막 생존자까지 구출해 내는 데 닷새가 걸렸다.) 100명에 가까운 광부들이 무너져 내린 암석 뒤에 갇혀 있다는 얘기가 퍼졌다. 구조대는 부상자들의 아우성을 들었다. 모든 광부 가족은 폭발 후 갱내에 남아 있는 유독

가스의 무서움을 알고 있었다. 그것은 몇 분 내로 사람을 질식사시켰다. 갇힌 광부들은 가스에 취하지 않으려고 노래를 불렀다. 언제 죽을지 몰라 두려워하면서도, 암흑 속에 갇혀 희망의 찬송가를 부르는 광부들에게 핀센트는 분명 감동받았을 것이다.

참사 얼마 후 장례 행렬이 시작되었다. 일부는 애도하고, 일부는 항의하면서, 수백 명이 수의를 입은 듯한 풍경 사이로 검은 기차처럼 구불구불 나아갔다. 그것은 핀센트가 어린 시절에 본 그림인 「옥수수밭을 지나는 장례 행렬」을 으스스하게 몇 배로 부풀려 놓은 모습이었다. 그 슬픔은 보리나주를 넘어 벨기에 전체로 퍼졌다. 지난 10년 내 최악의 광산 사고는 노조 시위에 불을 붙였고 광산의 안전을 개선하라고 요구하며 빈사 상태의 정부를 흔들어 놓았다. 참사 소식은 에턴까지 퍼졌다. 도뤼스는 테오에게 "놀랍고 끔찍한 사고"라고 편지했다. "그 사람들에게 정말로 엄청난 상황이구나. 산 채로 묻혀 제때 구조될 희망도 거의 없으니." 그러나 도뤼스는 예민하고 불안정한 아들에 대한 잠재적인 위험 또한 보고 있었다. "그 일로 큰애가 곤란해지지 않았으면 좋겠다. 그 별난 성격으로, 불쌍한 이들에게 깊은 관심을 보이더구나. 하느님도 분명히 알아채실 거다. 아, 핀센트의 사정이 잘 풀려 나갔으면 좋겠구나."

그러나 그러지 못했다. 아버지가 보리나주를 떠나고 나서 거의 바로, 핀센트는 반항적이고 망상에 빠진 전도 사업으로 돌아갔다. "광적으로 자신을 희생"하며 거의 모든 의복과 그동안 벌어들인 얼마 안 되는 돈도 죄다 기부했다. 전에도 그랬듯, 은시계조차 남에게 주어 버렸다. 속옷은 찢어서 붕대를 만들었다. 3월에 아버지가 하숙비로 보낸 돈을 돌려보내며, 오두막집으로 다시 돌아갔음을 암시했다. 지나친 열의를 억제해야 한다고 로슈디외가 주장했지만, 핀센트는 경건함에 대한 중세적 환상을 더욱 열심히 좇으며, 음식과 따뜻함, 침상의 위안을 거부했다. 겨울에 맨발로 지내면서 광부들이 입는 질긴 삼베옷을 입었다. 목욕도 하지 않고, 비누를 "죄스러운 사치품"이라며 물리쳐 버렸다. 점점 더 많은 시간을 병자와 다친 사람들과 보내며 "그들의 고통을 누그러뜨리기 위해 어떤 희생이라도 치를 준비가 되어 있다."라고 말했다.

4월에 광산 폭발이 일어난 후 도뤼스와 아나는 핀센트가 복구를 위해 노력하며 쓸모 있는 사람이 될지도 모른다는 희망을 잠시 품었다. 핀센트가 복구 노력에 대하여 계속해서 긴장감 있게 알려 왔던 것이다. 그러나 프라므리에서 벌어진 참사는 추락의 소용돌이를 가속했을 뿐이다.

7월에 복음주의 위원회는 핀센트의 목회 활동을 종결하기로 결정했다. 위원회의 공식 보고서는 해고 이유로 수준 이하의 설교에 대해서만 언급했다. 보고서에는 "담화의 재능은 신도들의 수장 자리에 있는 사람에게 반드시 있어야 한다. 그러한 자질이 결여되어 있으면 복음 전도자의 주된 직무를 수행하는 것이

전적으로 불가능하다."라고 씌어 있었다. 그러나 그의 부모는(그리고 아바 핀센트 사신노) 신싸 이유를 알았다. "그는 위원회가 바라는 바에 굴복하려고 하지 않아. 어떤 것도 그를 바꾸지 못할 거다. 쓰라린 상황이구나."

위원회는 그가 다른 직장을 찾도록 석 달 말미를 주었지만, 그때까지 와스메에서 성직을 계속하는 것은 생각도 할 수 없었다. 윗사람들로부터 계속되는 경고와 질책, 늘어 가는 기행에 신도들은 이미 등을 돌렸다. 그들은 그를 모욕하고 노골적으로 그의 이상한 태도를 조롱했다. 그가 아끼는 교리 문답 수업의 아이들도 반항했다. 그를 '푸*'라고 불렀는데, 부모의 말을 그대로 따라 한 게 틀림없었다. 그 말이 기록상에 나타난 것은 그때가 처음이었다. 그렇다고 고향 집으로 돌아갈 수도 없었다. 또다시 임무에 실패하여 일찍 돌아가게 되리라는 예상에 그는 분명히 죄책감과 수치심에 사로잡혔을 터다. "우리는 그 애에게 집으로 오라고 했다. 하지만 전혀 그럴 마음이 없더구나."라고 도뢰스는 말했다.

벨기에에서 선교 임무의 실패를 막기 위한 마지막 노력으로, 핀센트는 아브라함 피테르선을 찾아갔다. 피테르선은 도뢰스를 도와서 핀센트가 브뤼셀 신학교에 입학할 수 있도록 해 준 설교자였다. 그곳 학생으로 있는 동안, 핀센트는 메헬런에 있는 피테르선 교회에서 몇 번 목회를 거들었다. 8월 1일, 광부의 삼베옷을

입고서 핀센트 판 호흐는 종종 인생의 위기에 농반뇌었던 여행을 떠났다. 이곳저곳을 배회하며 자신을 벌주는 긴 여행이었다. 한데서 이틀 밤을 잔 후 발에 피를 흘리며 브뤼셀에 피테르선이 묵는 집에 도착했다. 문소리에 답하러 갔던 소녀는 그를 보고서는 비명을 지르고 도망쳤다. "그가 너무나 방치된 사람 같고 위험해 보였기" 때문이다. 피테르선은 에턴에 있는 부모의 집으로 돌아가라고 설득했지만, 핀센트는 단호하게 거절했다. "그의 결심은 굳습니다. 그 자신이 핀센트에게 있어 최대의 적입니다."라고 피테르선은 도뢰스에게 보고했다.

핀센트를 단념시킬 수가 없어, 피테르선은 마뜩잖아하면서도 보리나주에서 '프랑크'라는 이름으로 통하는 설교자에게 그를 소개하는 편지를 써 주었다. 프랑크는 와스메에서 6.5킬로미터쯤 떨어져 있는 탄광 마을인 퀴에메에 살았다. "독립적인 전도사"로서 교회도, 신도도, 핀센트에게 줄 봉급도 없었다. 그 황무지에서 듣고자 하는 사람이면 누구에게라도 신의 말씀을 전하는 외로운 사람에 가까웠다. 핀센트는 프랑크의 조수로 봉사하게 될 터였다. 이는 품었던 원대한 야망의 불명예스러운 종말이었다. 다음 날 그는 검은 고장으로 돌아가 프랑크 전도사의 집에 갔다. 그가 받은 프랑크의 집 주소는 "습지에 있음"이 다였다.

핀센트에게는 도움을 청할 사람이 단 한 명 남아 있었다. 퀴에메에 도착하고 나서 바로, 그는

* fou. 미치광이라는 뜻.

테오에게 와 달라는 짧은 편지를 갈겨썼다.

핀센트는 망상과 절망에 빠져들수록 형제를 더욱 그리워했다. "나는 펌프나 가로등 기둥같이 돌이나 쇠로 만들어진 존재가 아니다. 다른 사람들처럼, 나도 우호적이거나 애정 어린 관계 또는 친밀한 우정을 위해…… 그러한 것 없이는 살아갈 수 없고 공허감을 느낄 수밖에 없다." 자신을 독방에 감금된 죄수에 비교하면서 테오를 "여행 친구이자 하나뿐인 삶의 이유"라고 말했다. 제 삶이 쓸모 있을지 모르며 완전히 무가치하고 소모적이지는 않다고 느끼게 해 주는 것은 형제애뿐이었다.

그러나 핀센트의 그리움이 형제간에 점점 벌어지는 틈에 다리를 놓지는 못했다. 테오가 앞서 11월(핀센트가 수치스럽게 급히 브뤼셀로 향했을 즈음)에 파리에서 의기양양하게 돌아온 후 그들은 서로 본 적이 없었다. 6년 만에 처음으로 성탄절에도 만나지 못했다. 핀센트가 프티와스메의 임지에 머물러 있었기 때문이다. 그들은 점점 더 불규칙하게 형식적으로 서신을 주고받게 되었고, 몇 개월 사이에 보리나주에서 계속 일어난 격변에 대해서는 아무런 암시도 없었다. 테오에게 와 달라고 되풀이한 것만이 예외였다. 동생에게, 핀센트는 자기를 줄곧 전도사로, 검은 고장을 정감과 특색이 넘치는 독특하고 고풍스러운 장소로 묘사했다.

그러나 테오는 진실을 알았다. 큰형에게 점점 더 실망과 수치심을 느낀 부모님의 걱정에 찬 울음소리를 이미 들었던 것이다. 핀센트가 프티와스메의 자리에서 쫓겨날 즈음에는 테오의 동정심 역시 대부분 고갈되었다. "형이 자초한 거예요."라고 어머니에게 냉정하게 말했다.

8월 둘째 주, 몽스 기차역에 도착했을 때, 그는 핀센트에게 냉혹한 진실을 말해 줄 준비가 되어 있었다. 핀센트가 또다시 폭발할까 봐 두려워 아버지가 말하기를 피해 왔던 진실이었다. 시간을 들여 산책하며, 테오는 핀센트가 너무 오랫동안 내리막길을 걸어왔노라 말했다. 형에게 삶을 향상할 때가 왔다고 했다. 그리고 아버지 재산에 기대는 것을 그만두고 자활해야 한다고 했다. 테오는 핀센트에게 도르드레흐트에서 그만두었던 부기 일을 다시 시작하거나 목수의 도제가 되는 게 어떻겠느냐고 제안했다. 이발사나 사서가 될 수도 있었다. 누이동생인 아나는 핀센트가 훌륭한 제빵사가 될 거라고 생각했다. 그가 예술의 세계로 돌아가고 싶다면, 송장(送狀) 표제나 명함의 조판공이 될 수도 있다. 어떤 길을 택하든 간에 무의미하게 방황하는 시절(유약하고 아무 일도 하지 않는 생활)은 끝내야 한다고 했다.

그는 핀센트가 켐피스를 들먹이며 주장하는 가난과 희생에 대한 명령을 "불가능한 종교적 관념과 어리석은 양심의 가책"이라고 거부해 버렸고, 그 탓에 상황을 직시하지 못하는 거라고 했다. 그리고 핀센트가 8년 전 레이스베익 운하에서 한 형제애의 굳은 약속을 환기하자, 테오는 "형은 그 후로 변했어. 더 이상 그때 그 청년이 아냐."라고 맞받아쳤다. 마지막으로 분명히 부모를 대신하여 극심한 비난의 화살을

쏘았다. 형이 "우리와 우리 집에 너무 많은 불회의 고통과 슬픔"을 야기했다고 했다.

급소를 찌른 것은 분명 이 마지막 비난인 듯하다. 핀센트는 테오가 떠난 직후 처음에는 둘러대거나 다른 사람들에게 책임을 떠넘겼다. 그가 테오에게 보낸 편지에는 아량을 베푸는 듯한 궤변과 짐짓 화난 태도, 형제애에 대한 유혹이 교묘한 부정 속에 조합되어 있었다. 그러나 그가 부모에게 고난을 초래했다는 비난은 온 힘으로도 끌 수 없는 죄책감의 불꽃을 타오르게 했다. 그는 슬쩍 고백했다. "모두 내 잘못일지도 모르겠구나."

그 불을 끄는 방법은 하나뿐이었다. 테오에게 반박의 편지를 보낸 후 바로, 핀센트는 몽스로 가서 북행 첫 열차에 올랐다. 1년 넘게 집으로 돌아가기를 꿋꿋하게 거부하다가 집에 대한 그리움이 마침내 수치심을 압도했고, 핀센트는 고향 집에 당도했다.

"그 애는 난데없이 문간에 나타났단다. '안녕하세요, 아버지. 안녕하세요, 어머니.' 하는 소리가 들렸는데 바로 그 애였지."라고 아나는 테오에게 알렸다. 부모는 아들에게 옷과 음식을 내주었지만, 의심쩍게 곁눈질하며 불만스럽게 입을 다물었다. "그는 피골이 상접한 모습이었다. 표정은 기묘하고." 핀센트가 늘 고대해 왔던 탕아를 환영하는 분위기가 아니었다. 그토록 많은 계획과 실망으로 상처입고 조심스러워진 부모는 거리를 두었다. 그러나 핀센트는 그들의 신중함을 무관심으로 받아들였고 곧 심술궂은 고독에 빠져들었다.

그러한 태도는 부모에게나 핀센트에게나 틀림없이 쥔데르트 목사관의 가장 우울한 기억을 떠올리게 했을 것이다. "그는 하루 종일 디킨스의 책만 읽고 아무것도 안 해. 말도 없고, 우리가 묻는 말에 대답만 할 뿐이야. ……곧잘 이상한 대답도 해. ……다른 얘기는 한마디도 안 하는구나. 지난 일에 대한 얘기도, 앞일에 대한 얘기도 없다."라고 어머니는 테오에게 전했다.

도뤼스는 그 침묵을 깨기로 마음먹고 핀센트를 데리고 프린센하허로 가서 센트 백부를 방문했다. "그때는 (핀센트가) 마음을 열겠지." 아나는 희망적으로 말했다. 그러나 8킬로미터의 여행은 재앙이 되고 말았을 뿐이다. 도뤼스는 아버지로서의 의무감이 상처와 실망의 세월에 닳아 희미해졌다는 사실과 마주쳤다. 그는 핀센트가 에턴에 뜻밖에 오기 일주일 전 테오에게 편지를 썼다. "내일이면 우리 집을 떠나 구필 화랑에서 일하게끔 내가 핀센트를 헤이그로 데려간 지 10년째가 된다. 우리는 지쳤고 낙심해 있다." 그러나 핀센트 역시 분노를 안고 왔다. 종교적 포부를 저버리게 된 것이 아버지의 명령 때문이었다고 확신했기 때문이다. 거의 동시에 테오에게 도뤼스는 큰아들의 비타협적인 태도에 탄식하고, 핀센트는 애처롭게 투덜거렸다. "계획과 의논, 언쟁과 숙고를 통해 지혜롭게 이야기를 나누었다는 걸, 그런데도 그 결과가 비참하다는 사실을 잘 알 거다. ……최고의 선의로 해 준 현명한 충고를 따르더라도 똑같은 결과가 나올까 봐 두렵구나."

딱 한 번 발끈한 것이(핀센트가 그랬는지

아버지가 그랬는지는 알 수 없다.) 폭발을 야기하고 말았고, 폭발이 너무나 격렬해서 핀센트는 그 집에서 도망쳐야 했다.

그 후 핀센트는 암흑 속으로 빠져들었다. 1년 동안 테오에게도 편지를 쓰지 않았다. 혹 썼다면, 사라져 버린 듯하다. 그 기간 동안 그가 가족들에게 보낸 대부분의 편지가 같은 운명을 맞았다. 아버지가 내쫓았는지, 아니면 자기혐오가 그를 내쫓았는지는 몰라도, 그는 검은 고장으로 되돌아갔다. 그는 이미 최악의 악몽에 빠져 있었다. 에턴으로 가기 전날 밤 그는 테오에게 편지를 썼다.

내가 너에게 또는 고향에 있는 가족들에게 귀찮은 존재이거나 짐이 되고 있다는 것을, 그래서 내가 거기에 없는 게 더 나으리라는 것을 진정으로 믿게 되면…… 정말로 그리 생각하게 되면, 나는 슬픔에 압도당하고 절망과 씨름해야 할 거다. ……더 이상 살아가지 않아도 되는 은혜가 내려지기를 바라야 할지도 모르겠다.

다음 여섯 달 동안, 핀센트는 비참한 보리나주 사람들조차 깜짝 놀랄 만큼 사납게 자신에게 벌을 내렸다. 프랑크 전도사가 묵는, 상대적으로 안락한 퀴에메의 집을 거부하고 새로운 열정으로 과거처럼 고행을 하기 시작했다. 불가능하리만큼 오랜 시간 동안 먹지도 씻지도 쉬지도 않았으며 불도 친구도 없이 지냈다. 잠을 허락할 때면, 헛간을 찾거나 한데에 누워 버렸다. 그리고 빵 부스러기와 언 감자를 먹고 지냈다.

그는 프랑크에게서 일거리도 위안도 찾지 못했다.(다시는 프랑크에 대해 언급하지 않았다.) 퀴에메의 어떤 교회도 그에게 유급으로든 자원봉사로든 임무를 맡기지 않았다. 살롱뒤베베에서부터 그에 대한 평판이 따라다녔기 때문이다. 아버지가 약간의 금전을 보낸 것은 틀림없지만, 핀센트는 수중에 들어오는 것은 무엇이든 가난한 사람들에게 주거나, 나누어 줄 성경책을 사는 데 쓰거나, 그도 아니면 되돌려 보냈다. 복음을 전하러 탄광에 가서는 광부들에게 모욕과 조롱을 당했다. 그의 이상한 행동거지는 괴이하고 충격적이라는 비난을 받았다. 그가 사람들을 피하거나 사람들이 그를 피하는 시간이 점점 더 길어졌다. 한 주민은 그가 "모두가 나를 쓸모없다고 생각하는구나."라고 중얼거리던 것을 기억했다.

핀센트의 상상력이 어둠 속으로 그를 밀어 넣었다. 그는 편지 쓸 때 쓰던 펜뿐 아니라 스케치할 때 쓰던 펜도 치워 버렸다. 복제화 모으는 재미도 멀리했을 것이다. 헐벗고 비루한 생활에 그럴 여유가 없었기 때문이다. 그의 상상력 풍부한 삶은 어딜 가든 가지고 다닐 수 있는 주머니 크기의 책들로 줄어들었다. 그러나 그 책들조차 그것들이 드리우는 어두운 그림자 때문에 선택된 듯했다. 디킨스의 반유토피아적인 『어려운 시절』에서부터 스토의 『톰 아저씨의 오두막』에 이르기까지, 핀센트는 과거의 가장 황량한 상상을 되살려 냈다. 1년 전 그는 프랑스 대혁명에 대하여 포괄적으로 설명하는 미슐레의 저서를 읽었다. 이제는 위고의 『사형수 최후의

날』을 읽고 있었다. 프랑스의 공포 정치 동안 일어난 부당하고 무차별적인 죽음에 관한 밀실 공포증적인 이야기였다. "집행 유예 기간은 다를지라도, 우리는 모두 사형 선고를 받은 존재들이다."라고 위고는 결론 내렸다. 핀센트는 트로이 전쟁에서 승리한 자들의 끔찍한 운명을 추적해 가는, 아이스킬로스의 『오레스테이아』에서 더 음울한 환영을 발견했다. 그리스 비극 중 가장 병적이고 야만적인 『오레스테이아』는 가족 범죄(유아 살해, 친부 살해, 친모 살해)와 죄를 범하여 후회하며 복수의 여신에게 쫓기는 아들의 모습을 보여 주었다.

마침내 핀센트는 위로를 주지 않는 허무주의적 작품인 셰익스피어의 『리어 왕』의 심연을 과감하게 파고들었다. 그는 오랜 침묵 후 처음으로 쓴 편지에서 외쳤다. "아아, 셰익스피어는 너무나 아름답다. 누가 그처럼 신비스러울 수 있을까?"

고난이 보상받고 사랑이 승리하는 이야기를 탐닉하는 그 시대의 핀센트 같은 독자에게, 리어 왕은 참기 힘든 희망의 고행을 상징했다. 특히 코델리아의 죽음은 빅토리아풍 로맨스의 모든 관습을 위반했기에, 연극에서는 셰익스피어의 결말을 종종 해피엔드로 대체했다. 자기 실수로 비극을 불러온 아버지와 "저지른 죄 이상으로 비난받는" 인간의 반항적인 고난에 관한 어두운 이야기에서 핀센트는 낯선 위안을 찾았을 것이 틀림없다. 그는 "고상하고 기품 있는" 등장인물 켄트에게 특별한 경외심을 표현했다. 켄트는 시종으로 변장한 공작으로서 직언을 했다가

벌을 받는다. 그러나 겨울이 지나면서, 핀센트는 점점 더 그 희곡의 주역인 에드거, 즉 배신당한 맏아들을 닮아 갔다. 에드거는 리어 왕에게 쫓겨나, 눈먼 아버지의 눈에 띄지 않게 조심하며, 광인으로 위장한 채 황무지 동굴에서 살아가는 "집 없이 굶주리고, 구멍이 숭숭 난 누더기를 걸친, 불쌍하고 헐벗은 비참한 인간"이었다. 그는 겁에 질려 보이지 않는 박해자들로부터 도망치며 넝마주이처럼 이끼로 뒤덮인 웅덩이 물을 마신다.

핀센트는 그해 겨울 시커먼 얼굴로 아무것도 신지 않은 채 누더기를 걸치고 눈밭과 뇌우 사이로 황량한 풍경 속을 배회했는데, 이 모습이 다른 사람들에게 목격되었다. 드니처럼 이전에 알던 사람들은 그에게 경고했다. "당신은 지금 정상이 아니오." 황무지에서 우연히 마주친 농민들은 그를 미쳤다고 말했다. "주님 역시 미쳤더랬소."라고 핀센트는 대답하곤 했다. 몇몇 사람은 그 변명을 병적인 정신에 대한 증거로서 받아들였다. 그는 지워지지 않는 오점을 없애려는 듯 끊임없이 두 손을 비볐고, 그가 지내는 헛간에서는 종종 흐느끼는 소리가 들렸다. 한 이야기에 따르면, 그는 옷을 벗어 버림으로써 궁극의 모욕적인 냉대를 당했다. 그리고 에드거처럼 극단적인 날씨에 아무것도 입지 않은 몸뚱이로 응했다. 리어 왕은 에드거에게 말한다. "너는 사물 그 자체다. 치장하지 않은 인간은 이처럼 애처롭고 알몸뚱이만 있는 두 발 달린 동물에 지나지 않는다." 리어 왕처럼 연민에 빠져 있던 때에,

핀센트는 "파손되기 쉬움"이라는 말이 찍혀 있는 마대로 옷을 지어 입은 노동자를 보았다. "그는 비웃지 않고, 그 후로 여러 날 동안 동정 어린 어조로 그에 대해 이야기했다."라고 한 주민은 회상했다. 기도서 속에 핀센트는 짧게 감탄 어린 획으로 다음 문장들을 강조해 놓았다.

> 내 영혼은 괴로워하나니…….
>
> 하느님, 나의 하느님, 어찌하여 당신은 나를 버리셨나이까.
>
> 나의 깊은 고뇌 속에 당신의 위로는 저 멀리 있나이다…….
>
> 밤낮으로 나는 두려워하며 당신의 존함을 부르지만
>
> 당신의 성스러운 음성은 나의 울부짖음에 대답하지 않나이다.
>
> 결국 내 삶이 고통으로 거의 꺼져 버렸음을 느끼나이다.

자학하는 여러 달 동안 자살에 대한 어두운 생각이 계속되었다. 7월에 기차역에서 어머니를 배웅한 후, 핀센트는 마치 마지막으로 작별 인사를 한 것처럼 우울감에 사로잡혔다. 한 달 뒤 복음주의 위원회가 최종적으로 프티와스메에서 그의 실패를 공식화했을 때는 훨씬 더 비참한 마음으로 테오에게 편지를 썼다. "나의 인생은 중요해지기는커녕 점점 시시하고 별 볼 일 없어지고 있다."

핀센트가 자살을 시도하지는 않은 듯하지만, 그 겨울이 끝나기 전에 그에 필적할 만큼 고통스러운 여행을 시작했다. 3월이 시작될 즈음 그는 영양 부족에 허약한 상태로 옷도 제대로 걸치지 않은 채, 다시 한 번 보리나주를 떠나 서쪽으로 향했다. 그는 주머니 속에 들어 있던 몇 푼으로 갈 수 있는 만큼 최대한 멀리 기차를 타고 갔다. 프랑스 국경에 이르러서는 걷기 시작했다. 아마도 북서쪽으로 160킬로미터쯤 떨어져 있는 칼레로 향했던 것 같다. 기억 속 영국이 칼레 해협 너머 겨우 32킬로미터 떨어진 곳에 있었다. 좀 더 일찍이, 절망에 빠져 있던 그의 전도 사업이 유일하게 실패하지 않았던 곳인 아일워스에 있는 슬레이드존스 목사에게 편지를 쓴 적이 있다. 슬레이드존스는 흔치 않은 격려로 답하면서, 보리나주에 작은 목조 교회를 세우면 어떻겠냐고 제안했다. 복음을 설파하겠다던 핀센트의 원대한 포부는 망상에 잠긴 가물가물한 빛으로 쇠퇴해 갔다.

그가 아일워스를 목표 삼아 검은 고장에서 나선 것이든 아니든, 그 여행은 핀센트가 자신에게 내릴 수 있는 형벌의 정도를 뛰어넘었다. 얼어붙을 듯한 비바람에 채찍질당하고, 돈 한 푼 없이 "휴식도 음식도 찾지 않고 아무 데도 가리지 않고 떠돌이처럼 무한정 배회하고 배회했다." 버려진 마차, 목재 더미, 건초 더미 속에서 잤고, 서리에 뒤덮인 채로 일어났다. 일거리를 찾았지만("어떤 일이라도 받아들였을 것이다.") 아무도 낯선 방랑자를 쓰려고 하지 않았다. "나는 친구도 도움도 없이, 엄청난 고통에 시달리며 외국에 체류했다." 그는 굴하지 않고 계속 나아가

랑스에 이르렀는데, 출발한 곳에서 65킬로미터나
떨어져 있는 곳이었다. 거기서 그는 돌아섰다.
돌아오는 여행에서 랑스 근처의 쿠리에르에 잠시
들렀다. 거기에는 쥘 브르통의 작업실이 있었다.
핀센트는 오랫동안 브르통의 시와 그림을
좋아했었다. 구필에서 일하던 시절에 그를 만난
적도 있었다. 그러나 이미 예전의 삶이었다.
이제 자기혐오에 너무나 무기력해진 핀센트는
문을 두드리지도 못한 채 그저 작업실 바깥에 서
있었다.

그는 사흘 만에 몸과 영혼 모두 만신창이가
된 채 검은 고장으로 돌아왔다. "그 여행은 나를
죽일 뻔했다."

겨우 1~2주 후, 에턴에서 부모를 만났을
때 핀센트는 바로 이런 상태였다. 절뚝이며
제 힘으로 집으로 왔을지도 모르지만(그는
그 실패한 여행 후에 "못쓰게 된 발"에 대해서
투덜거렸다.) 또다시 누군가가 경고를 보내어
도뤼스가 보리나주로 가서 데려왔을 가능성이
더 크다.(도뤼스는 그러겠다고 자주 으름장을
놓았다.) 도뤼스는 핀센트의 운명에 대한 절망의
세월을 보낸 후에, 그것이 "우리가 짊어져야
할 십자가"라고 한탄하며, 마침내 직접 일을
추진하기로 마음먹었다.

아들을 정신 요양원에 맡기기로 결정한
것이다.

제일은 에턴에서 남쪽으로 64킬로미터 떨어진
곳, 벨기에 국경 바로 너머에 있었다. 14세기부터
나그네들은 악마의 짓이라고 여겨진 정신적

문제에 대하여 기적 같은 치료를 찾아 제일로
몰려들었다. 그들은 그 지역 가정에 기숙하면서,
종종 몇 년씩 머물러 마을 공동체에서 이런저런
역할을 맡았다. 1879년, 수백 년간 이어진 나그네
행렬은 그 마을을 하나의 옥외 정신 요양원으로
바꾸어 놓았다. 즉 그 마을은 "소박한 도시"가
되었다. 작은 진료소를 제외하고는 독방도,
파수꾼도, 담장도 없었다. '광인'(그들은 변함없이
그렇게 불렸다.) 1000명이 정상적인 주민 1만 명
사이에서 살았고, 집세를 받는 가정에 맡겨졌다.
거기서 그들은 자질구레한 일들을 맡아서 했고,
그곳의 광고지에 따르면 "제멋대로인 그들의
기질과 상충되지 않고 그들의 괴벽이 주목을
끌지 않는" 장사를 하기도 했다.

때는 무시무시한 공공 정신 요양원의
시대였다. 입소자들은 오랜 세월 동안 사슬에
묶여 있거나 방문자들에게 조롱과 굴욕을
당했다. 그런 시대에 제일의 존재는 도뤼스의
고뇌에 찬 결정을 약간은 쉽게 만들어 주었다.
그곳은 정기적 방문이 가능할 만큼 가까우면서도
세인의 이목에서는 안전하게 벗어나 있었다.
빅토리아 시대의 모든 가정처럼, 판 호흐
집안사람들도 정신 이상이라는 오명을 몹시
두려워하여 입에 담기도 싫어했다. 정신병의
이해와 치료에 있어 최근의 발전도 그 오명을
약화하지 못했다. 테오의 승진 기회와 어린 두
딸의 혼인에, 심지어 도뤼스가 회중 앞에 떳떳이
설 자격에 이르기까지 모든 것이 절대적인 비밀
엄수에 달려 있었다.

그러나 핀센트를 정신 요양원에 맡기려면,

초년의 판 호흐

환자를 진단한 의료 전문가의 정신 이상 증명서가 필요했다. 핀센트가 3월에 집에 온 후 좀 지나서, 도뤼스는 요하너스 니콜라스 라마르 교수와 약속을 잡았다. 그 교수는 헤이그의 저명한 정신병 의사이자 정신 요양원의 감독관이었다. 아나의 회고록에 따르면, 핀센트는 처음에는 약을 구하기 위해 라마르 교수에게 가기로 했다. 그러나 마지막 순간에 아버지의 의도에 경계심이 일었는지 가지 않겠다고 했다. "나는 기를 쓰고 저항했다."

도뤼스가 증명서 없이 아들을 요양원에 입원시킬 유일한 방법은 가족회의를 소집하여 입소 신청의 지지를 받는 것이었다. 몹시 꺼려지는 일이었을 것이다.

그러나 이제 도뤼스의 결심은 확고했다. "아버지는 모임에 가족들을 불러 모았네. 나를 미친 사람으로 만들어 가둬 놓기 위해서였지." 핀센트는 몇 년 후 친구에게 말했다. 이제 막 스물일곱 살이 된 아들에 대한 보호가 필요하다고 주장하기 위해, 도뤼스는 핀센트가 자신을 돌볼 능력이 부족한 탓에 "물질적 문제"에 무능하다고 선언시킬 방법을 강구했다. 그는 핀센트의 "정신이 어지럽고 위험하다."라는 말과 가난한 생활을 택하는 켐피스적인 환상이 정신 착란의 증거라고 바로 결론지었다.

그해 봄 언젠가 핀센트는 쓰디쓴 분노에 빠져 다시 에턴을 떠났다. 부모에게 "더 이상은 알고 지내고 싶지 않습니다."라고 말하고서 반항적으로 파멸의 원인이 된 곳, 보리나주로 돌아갔다. 그를 요양원에 입원시키고자 하는

조직적인 움직임으로부터 도망친 것일 수도 있었고, 집에 머무르라는 아버지의 명령이 그를 몰아낸 것일 수도 있었다. 더 이상 가족을 창피스럽게 하지 않기 위해 도뤼스가 그를 사람들의 눈밖에 두려 한다고 확신했기 때문이다. 그는 퀴에메에 도착하자마자, 부모에게 『사형수 최후의 날』을 보냈다. 그 책은 핀센트가 의도한 그대로 타격을 주었다. "위고는 범죄자를 편들고 있어. 흉악한 일이 선하게 여겨진다면 세상이 어찌 되겠느냐? 제발, 그건 옳지 않다."라고 어머니는 두려움을 테오에게 전했다.

그러나 검은 고장에서 잠시 동안 홀로 지낸 후에 핀센트의 분노는 절망으로 굳어졌다. 선교 사업은 모두 실패했다. 신도들은 핀센트 판 호흐를 거부했고 그들의 신은 핀센트 판 호흐에게서 등을 돌렸다. 그가 가족을 포기하기 오래전에 가족이 그를 포기했다. 제일 요양원에 관한 다툼은 화해의 희망마저 산산이 부수어 버렸다. 지난 3년간 모든 외로움과 고난 속에서 그를 지탱해 준 희망이 산산조각 난 것이다. 집 없이, 돈도 없이, 친구도 없이, 신념도 없이, 그는 오랜 몰락의 바닥에 이르렀다. 그는 죄책감과 자기혐오에 사로잡혔다. 자신에게 "못마땅하고 의심스러운 인물…… 악질…… 무능한 인간"이라는 낙인을 찍었다. 끔찍한 실망이 정신을 갉아먹는 느낌과 속에서 부풀어 오르는 혐오감의 파도에 몸서리쳤다. 그는 씁쓸하게 결론지었다. "어찌 내가 누군가에게 쓸모가 있겠느냐? 모두에게 최선의, 가장 현명한

마르카스 광산 7번 채굴장

해결책은 내가 떠나 버리는 거다. ……없어지는 거지."

이 최고로 황량한 고장의 심연에서 거의 1년간 침묵하고 난 후에 그는 '보호자 테오'에게 손을 뻗었다. 그는 7월에 편지했다. "나는 너무 오랫동안 침묵을 지켰다. (이제) 나는 막다른 골목에 이르렀고 어려움에 빠져 있다. 다른 수는 없을까?"

이는 폭우의 시작이었다. 지금까지 썼던 편지 중 가장 긴 편지에 항의와 자기 연민, 고백, 탄원이 억눌려 있던 폭풍처럼 쏟아졌다. 자신의 별난 무절제한 행동을 거세게 옹호하며 그저 "나는 열정적인 사람이다."라고 주장했다. 그가 아무 짝에도 쓸모없는 게으름뱅이처럼 보인다면, 그의 두 손이 묶여 있기 때문이라고 했다. 분노한 것처럼 보이는 이유는 괴로워서 미칠 것 같기 때문이라고 했다. 머리를 새장의 창살에 부딪는 사로잡힌 새처럼 말이다. 그러나 여러 쪽에 걸쳐 늘어놓은 가식적이고 복잡한 방어적인 궤변의 중심에는 열렬한 항의가 있었다. 핀센트는 고통스러운 고백을 간접적으로 드러냈다. "자신이 무엇을 할 수 있는지 인간이 항상 아는 것은 아니다. 그럼에도 인간은 본능적으로 느껴. 자신이 어딘가에는 쓸모가 있을 거라고. 이유 없이 존재하는 건 아니라고…… 어떻게 해야 쓸모 있는 사람이 될까? 도움을 주는 사람이 될까? 내 속에는 뭔가가 있어. 하지만 그게 대체 무엇일지!"

테오는 형제의 탄원을 들었다. 핀센트 스스로의 대답은 다음번 편지에 들어 있었다. 한 달 후 짤막한 편지에 "그림을 그리느라 바쁘다.

서둘러 이 일로 돌아와야 해."라고 적혀 있던 것이다.

13

그림의 나라

테오는 늘 핀센트의 그림을 격려했고 도뢰스와 아나도 마찬가지였다. 미술은 핀센트가 여전히 지니고 있는 몇 안 되는 사교적 소양 중 하나로, 다른 모든 면에서는 거부하기로 마음먹은 부르주아 세계와 하나의 연결 고리였다. 실로 보리나주로 향할 때, 핀센트는 이전 삶의 이 마지막 유물조차 내던질 준비가 되어 있었다. 그는 브뤼셀에서 출발하기 전날 밤 편지를 썼다. "내가 마주치는 장면 중 몇 가지는 대략적인 스케치를 하고 싶다. 하지만 그것이 나의 진짜 일을 못 하게 할지도 모르니, 아예 시작하지 않는 게 나아." 그러한 금지는 그가 프티와스메에 도착하고 나서 곧 아버지가 그려 달라고 부탁한 예루살렘 일대에 관한 네 개 지도에는 적용되지 않은 것이 분명했다. 그러나 그 후로 1878년에서 1879년 사이의 겨울과 봄에 그 모든 위기를 거치는 동안 자제하겠다는 결심을 고수했다. 그림을 다시 그리기 위해 최선을 다하겠다고 부모에게 약속한 것은 5월에 그의 세계가 산산조각 난 후였다.

테오도 그를 부추기는 데 한몫했다. "너한테

보여 줄 그림들이 좀 있을 것 같다."라고 핀센트는 1879년 8월에 동생이 방문하기 선날 알렸는데, 테오의 문의에 응한 것이 분명했다. "자주 나는 밤늦도록 그림을 그린다." 그는 광부들의 복장과 연장, 새 고향인 탄광의 작은 전경을 그렸다. 아마도 테오의 부탁으로, 테르스테이흐가 핀센트에게 수채화 물감 일습을 보낸 것 같다. 그 물감으로 핀센트는 지도와 스케치에 엷은 칠을 할 수 있었다. 그는 그 결과물들을 '기념품'이라고 했다. "이곳에서 일이 돌아가는 모습"을 포착한 그림들이라는 뜻이었다. 그는 피테르선 목사를 만나러 가는 길에 그림 몇 점을 가져가 그 설교자에게 보였다. 피테르선은 여가로 수채화를 그리는 화가이기도 했다.

그러나 핀센트도 테오도 이러한 단편적인 그림을 대단하게 생각지 않았다. "네가 이 그림들만을 위해 기차에서 내릴 필요는 없을 거다." 핀센트는 동생이 도착하기 전에 방어적으로 편지를 썼다. 그 그림들을 본 테오도 그 생각에 동의한 게 분명하다. 핀센트의 장래에 대해 상세히 대화(가능한 직업으로서 부기 일이나 목수 일에 관한 이야기)를 나누는 내내, 형이 화가가 될지도 모르겠다는 생각은 결코 들지 않았다. 이어지는 암흑의 몇 달 동안, 핀센트는 의식주에 관해 분에 넘치는 부르주아적인 위안거리와 더불어, 스케치북과 수채화 물감을 확실하게 치워 버렸다.

그다음 7월에 핀센트가 장문의 호소 조 편지를 가지고 등장하자, 테오는 '손작업'인 그림을 다시 시작하라고 권했다. 그림 그리기는 건전하게 몰두할 만한 일로서 마음과 손을 바쁘게 하여, 핀센트가 자기 문제에 집착하지 않고 세상과 다시 연결되도록 해 줄 터였다. 테오는 그가 지도나 스케치, 수채화를 팔아 생계를 도울 수도 있지 않겠느냐고 말했다.

처음에 핀센트는 그 제안을 거부했다. "그 생각이 아주 비현실적이라고 판단했고 들으려고 하지 않았다."라고 후에 회상했다. 그러나 그 제안이 이전 여름보다는 훨씬 더 그럴듯하고 매력적으로 들리긴 했다. 실제로 핀센트는 그사이에 소묘 몇 점을 팔았다. 그의 아버지는 예루살렘 일대를 그린 그의 지도들에 대해 각각 10프랑씩 주었고, 피테르선도 광부에 관한 스케치를 한두 점 샀다.(핀센트는 몰랐지만, 도뤼스가 그것들의 구매 금액을 피테르선에게 보내면서 "그 돈이 나한테서 나왔다는 것을 알리지 말고 핀센트의 건강을 돌보는 데 사용해 달라."라고 말했다.) 그것이 대단한 일은 아니었지만, 자급자족에 대한 의욕을 일깨우기에는 충분했다. "생계를 꾸려야 할 때 나는 시간을 낭비했다." 그는 7월에 쓴 편지에서 인정했다.

게다가 핀센트는 그림 그리는 데 새로운 즐거움을 발견했다. 몇 달 동안 사람들에게서 모욕과 조롱만 받아 왔는데, 이제 성경책이 아니라 스케치북을 들고 나가 방해받지 않고 그림을 그릴 수 있었다. "그는 석탄 줍는 여자들을 그렸지만, 거기에 별 중요한 의미는 없었다. 우리는 그것을 진지하게 생각하지 않았다."라고 한 주민은 회상했다. 사람들을 두려워하면서도 우정에

굶주려 있는 이에게 조용히 타인을 관찰할 기회란 신나는 일이었다. 그리고 사회적인 만남에서 지배적인 역할을 하는 일(모델을 선정해 자세를 취하게 하는 일)은 푹 빠져들 만했다. 몇 주가 지나자, 그는 "남자와 여자…… 개성 있는 모델"을 찾기 시작했다.

겨울의 쓰라린 시련 후에, 예전의 오락이었던 그림 그리는 일이 이제는 더 깊은 욕구를 만족시켜 주었다. 마지막으로 선교 사업에 대한 포부가 꺾이면서, 예술은 좀 더 고귀한 소명에 대하여 그가 유일하게 주장할 수 있는 것이 되었다. 그는 암스테르담에서 예술과 종교의 통일성에 대하여 열렬히 펼치던 주장을 즉각 재개했다. "전도사와 화가는 같다. 위대한 화가들, 그 진지한 거장들이 자신의 걸작에서 하는 이야기의 본질을 파악하려고 해 보아라, 그러면 그 그림들 속에서 다시 신을 발견할 거다. 진정으로 선하고 아름다운 모든 것은…… 신으로부터 나온다." 그림을 그리기 시작하면서, 핀센트는 "내적이고 도덕적이며 영적이고 숭고한 아름다움"의 설교사로서 자기 일을 계속할 수 있었다. 그는 대망을 포기한 것이 아니었다. 방향을 바꾼 것도 아니었다. 그는 실패하지 않았다. 그의 문제는 열린 마음을 지닌 사람을 배제한 옛 예술원 화파처럼, 불쾌하고 압제적인 전도사들 잘못이었노라고 주장했다.

자신을 화가로 알리는 것이 화해를 향한 또 하나의 희망을 떠받쳐 주었다. 그 희망은 레이스베익으로 향하는 길에서 꿈꾸었던 것, 즉 두 형제가 "똑같이 느끼고, 생각하고, 믿으며…… 하나가 되는" 것이었다. 오랫동안

소원했던 시기가 지나자, 해묵은 연대감이 홍수처럼 밀려들어 왔다. 핀센트는 형제애의 마법 같은 힘만이 그가 갇혀 있다고 느끼는 새장의 자물쇠를 열 수 있다고 말했다. "그림들의 나라에 대한 그리움"을 항변하며, 자신이 보리나주에서 방랑하는 동안에도 미술을 향한 열정은 식은 적이 없다고 주장했다. 그는 새로운 예술적 포부가 테오의 조언에 대한 대답임을 강조했고("내가 아무것도 안 하는 것보다 뭔가 좋은 일을 하는 걸 보고 싶어 할 거다.") 서로에게 도움이 되도록 형제의 친화적인 우정을 회복해야 한다고 했다.

핀센트는 프랑스에서 동생과 하던 편지 왕래를 재개할 결정까지 했다. 그것은 파리에서 동생이 영위하는 성공적인 새로운 삶에 대한 찬사의 표시이자 프랑스어를 쓰는 "그림들의 나라"에서 두 사람 모두 지닌 시민권에 대한 경의의 표시였다.

핀센트를 검은 고장으로 끌어들여, 그곳에서 그가 살아 있도록 한 강력한 상상력은 이제 그곳에서 그의 경험을 재형성하기 시작했다. 테오가 파리 남쪽의 삼림 지대인 바르비종에서 많은 프랑스 화가들이 발견한 영감에 대해서 말하자, 핀센트는 지난겨울의 혹독한 여행을 예술적 탐험으로 바꾸었다. "나는 바르비종에는 가 본 적이 없지만 지난겨울 쿠리에르에 갔지." 핀센트의 상상 속에서, 6개월 전 지옥 같고 희망 없고 배회하던 길고 고된 여행은 **그것**을 찾는 순례로 바뀌었다. 영감을 불러일으키는 도보 여행이자, 테오도 경외하는 위대한 바르비종파

화가인 브르통을 방문하는 기회였던 것이다.

퓌셀트의 환영 속에서 건초 더미와 초가를 얹은 농장 집들, "이회토가 섞여 비옥한 커피색 땅"의 목가적인 시골은 연기를 피워 올리는 광재 더미를 지워 버렸다. 그 광재 더미는 퀴에메 주변 벨기에 광산 지역만큼이나 쿠리에르 주변의 프랑스 광산 지역을 지배하는 것이었다. 그리고 맑고 화창한 프랑스의 하늘이 겨우 몇 킬로미터 떨어진 보리나주의 숨 막힐 듯한 스모그를 대신했다. 그는 자기 공상에 두 형제의 방 벽에 붙어 있는 그림에서 바로 나온 듯한 농부들을 심어 넣었다. "각양각색 노동자, 광부, 나무꾼, 마차를 모는 일꾼과 하얀 모자를 쓴 여자의 실루엣"이었다. 굶주림과 추위의 고난조차 버니언의 『천로 역정』에 나오는 크리스천의 변화를 위한 시련으로 다시 상상해 냈다. 그 여행뿐 아니라 검은 고장에서 보낸 모든 시간에 대하여 새로운 판결을 내리며 "후회하지 않는다."라고 말했다. "다소 흥미로운 것들을 목격했고 끔찍한 고난의 체험은 사물을 다른 시각으로 보게 가르쳐 주니까 말이야."

궁핍한 겨울인데도, 왕성한 정력으로 새로운 소명에 매달렸고, 언제나 그렇듯 새로운 시작을 향한 강렬한 열정과 과거를 뒤로하겠다는 필사적인 결심이 결합되었다. 퀴에메 집에서, 그는 새로운 복음을 익히기 위한 '모델'을 구하며 테오와 다른 이들을 귀찮게 했다. 특히 인물 소묘에 관하여 샤를 바르그의 두 부분(『목탄화 연습』과 『소묘 과정』)으로 이루어진 독학 책들과, 원근법 소묘에 관한 비슷한 입문서인 아르망

카사뉴의 『소묘 기초 안내서』를 원했다. 그는 이 책들을 열심히 보았다. 이것들은 한 쪽씩, 단계별로 반복해서 연습시켰고 부지런히 따라 하면 확실히 성공할 수 있다고 보장했다. "나는 이제 예순 장을 모두 끝냈다."라고 첫 번째로 『목탄화 연습』을 끝낸 그가 말했다. 그 뒤 여러 번 그 책을 반복했다. "거의 통째로 2주 동안 그 책을 연구했어. 아침 일찍부터 밤까지…… 그 책을 보면 연필에 힘이 들어간다."

그는 집주인 아이들과 같이 쓰는 작은 3층 방 접의자에 몸을 구부리고 앉아, 커다란 스케치북을 무릎에 반듯이 놓고 놀라운 집중력으로 작업했다. 옆에는 바르그와 카사뉴의 대형 책을 세워 놓았다. 빛이 있는 한 작업을 계속했다. 날씨가 허락할 때면 야외 정원에서도 작업했다. 단 2주 동안 그는 120장 소묘를 끝냈다. "그 결과 내 손과 마음이 날마다 좀 더 유연해지고 강인해지고 있단다." 그림 연습이 많은 노력을 요하며 때로는 아주 지루하다고 느꼈지만, 광적인 속도를 늦출 엄두는 내지 않았다. "내가 탐구를 멈추면, 그러면 슬퍼질 거다. 길을 잃을 거야. 내가 보기엔 그렇다. 견디는 거야. 무슨 일이 닥치더라도 견디는 거다." 마음속에서 타오르는 "거대한 불"을 테오에게 설명했다.

그 불에 연료를 공급하기 위해, 연습 이상이 필요했다. 그는 따라 그릴 만한 다른 이미지에 대해서 테오에게 포괄적으로 요구했다. 밀레의 전통적 형식에 따른 「씨 뿌리는 사람」과 「밭일」에서 시작했는데, 오랜 세월 동안 그의

방 벽에 걸려, 인생의 끝까지 거듭 따라 그리게 될 이미지들이었다. 처음에는 교과서를 따라 그리다가 점차 밀레나 브르통 같은 인물 소묘 대가들의 판화만 요구하게 되었다. "그것들이 내가 공부하고 싶은 그림들이다." 그러나 곧 풍경화도 요구하기 시작했다. 라위스달 같은 황금시대 거장부터 도비니와 루소 같은 바르비종파 화가 그림까지였다.

그러나 테오가 아무리 많은 이미지를 보내도, 핀센트는 비좁은 작업실을 떠나 자신만의 이미지를 찾고자 하는 충동에 저항할 수 없었다. 완벽히 연습을 끝낸 후에야 자연을 그리겠다고 거듭 다짐하면서도, 도시를 배회하며 초상화와 소품을 그렸다. 석탄 자루를 운반하는 여자, 감자를 추수하는 가족, 목초지의 소들이 대상이었다. 심지어 예전 하숙집 주인인 에스테르 드니를 비롯하여 그 지방의 몇몇 사람을 설득하여 포즈를 취하게 했다.

그는 접의자를 광산 입구로 가져가서 어린아이같이 보이는 대로 기록했다. 그조차 조악하다고 일축해 버린 교육받지 않고 그린 그림들이었다.(나중에 그는 이 시기의 작품을 모두 파괴했노라고 인정했다.) 그래도 그는 대형 소묘 한 쌍을 위한 정교한 계획을 세웠다. 하나는 아침에 작업하러 가는 광부들("여명 속에서 흐릿하게 보이며, 지나가는 그림자 같은 형체들")을 그린 그림이고, 다른 하나는 그들이 돌아오는 모습을 나타낸 그림이었다.("석양에 울긋불긋한 하늘을 배경으로, 빛으로 물든 갈색 실루엣들의 효과")『소묘 과정』을 끝내기 훨씬 전에, 그는

처음으로 이런 이미지들을 종이에 그려 보았다. "수직갱으로 나아가는 광부들 그림을 좀 더 크게 스케치해 보지 않을 수 없었다."라고 테오에게 고백했다.

이렇게 맹렬한 작업 속에, 되살아난 열정 속에, 특히 한 가지 이미지를 거듭 그렸다. "씨 뿌리는 사람을 이미 다섯 번 그렸고, 또다시 그릴 거다. 그 인물상에 완전히 빠져 있거든."라고 그는 11월 편지에 적었다.

1880년 10월, 그러니까 자신을 화가라고 선언한 지 두 달 만에 핀센트는 보리나주를 떠났다. 그에게 남은 생은 10년(그의 인생 4분의 1)이 조금 안 되었다. 그는 몽스 역에서 브뤼셀을 향해 기차를 탔다. 몽스는 거의 2년 전 그가 브뤼셀에서 도착한 곳이었다. 이제 그는 설교문이 들어 있는 서류 가방 대신 소묘 작품집을 가지고 다녔다. 그는 벨기에의 "검은 고장에서 약간의 불행을 겪은 것"에 대하여 불평했고, 좀 더 나은 작업실과 다른 화가들, 고통을 잊고 "자신을 괜찮은 존재로 만드는 데 참고될 만한 것들"을 원했다.

실로 핀센트의 짧고 열정적인 예술적 도전은 이미 그 궤도를 그려 나가고 있었다. 인물 소묘에 항상 실패하기는 했어도, 그 작업은 항상 열정을 돋우었다. 그가 높이 평가하는 정서를 건드리고 간절히 바라던 인간적 관계를 맺는 방법으로서, 인물상은 가장 만족스러운 대상이었다. 그가 서양 미술에 있어서 가장 숭고한 풍경화들의 일부를 창조해 내던 순간에도 그러했다. 그가

영국과 암스테르담, 브뤼셀, 보리나주의 참을 수 없는 역경을 헤치고 나아가기도록 해 준 깃은 뭔가를 바꾸는 노동의 힘(아나의 신조는 "계속해서 바쁘게 움직여라."였다.)이었다. 그 힘에 대한 믿음은 이제 사실상 불가능한 예술적 성공으로 향할 것이었다. 맹목적으로 밀어붙이며 생기는 마찰은 검은 고장의 황폐한 황무지에서와 마찬가지로 끊임없이 스스로를 괴롭히는 고통을 낳을 터였다.

그는 새로운 재주의 기초를 익히겠다는 야심에 찬 다짐과 진전이 없을 때면 터뜨리는 분노의 외침 사이를 계속해서 왔다 갔다 할 것이다. 자기 발전을 위해 거듭 원대한 계획을 세우지만, 종교적 소명을 좇았을 때처럼 성급함과 산만한 관심과 실패에 대한 두려움에 바로 걸려 넘어지곤 할 터다. 작품을 완성하기보다 훨씬 더 많은 그림을 시작하면서(그는 스케치를 완성된 그림으로 바꾸는 과정이 죽을 만큼 힘듦을 깨달았다.) 타협 없는 열정으로 수립한 미완성 계획들은 그의 경력을 어지럽힐 것이다.

이렇듯 작품을 완성하여 심판받기를 회피하는 태도는 무자비하게 자신을 비판하게 만들면서도 끝없이 희망에 차 있도록 했다. 늘 나아지리라 기대하며 그럴 거라 예상했다. 늘 갑자기 깨달음을 얻거나 하느님의 음성이 들리거나 천사가 나타나길 기다렸다. "나는 열심히 노력하고 있다. 당분간은 특별히 만족할 만한 결과를 낳지 못하더라도 말이다. 하지만 나는 때가 되면 이 고통이 순백의 꽃을

피우기를, 겉보기에 무익한 이 투쟁들이 그것을 위한 산고일 뿐이기를 전적으로 희망한다." 그는 보리나주에서 보낸 편지에 처음으로 그렇게 말했고, 그 후 여러 번 같은 말을 했다. "여기 머물러 최대한 열심히 작업하는 게 최선이다."라고 장담한 지 며칠 만에 갑작스럽게 브뤼셀을 향해 출발한 것은 희망을 살려 두기 위해 선수를 친 것으로, 이후로도 그는 여러 번 같은 행동을 했다.

정서적인 삶에서 또한 핀센트는 결코 보리나주를 떠나지 못할 터였다. 테오가 6월에 50프랑을 보냈을 때, 그것은 그들의 관계를 되살렸을 뿐 아니라, 핀센트가 죽을 날까지 계속될 재정적인 의존의 시작을 열었다. 두어 달이 지나지 않아, 핀센트는 돈을 더 많이 보내 달라고 구슬프면서도 고압적인 주장을 하기 시작했는데, 그것은 그들이 주고받는 서신의 날카로운 특징이 될 터였다. "솔직히 말해, 제대로 작업하기 위해서는 최소한 한 달에 100프랑은 필요하다."라고 9월에 보낸 편지에 쓰면서 경고를 곁들였다. "가난은 지고한 정신을 멈춰 세우는 법이야." 돈은 가족 내에서 두 형제의 위치가 역전되었음을 부인할 수 없게 만들며("내가 세상에 곤두박질쳤다면, 너는 달리 세상에서 출세했구나."라고 형은 인정했다.) 의심과 유보의 새로운 세계로 인도했다. 그러나 동시에 돈은 우애의 결속을 향한 핀센트의 오래된 갈망에 새로운 절망을 불러일으켰다. 형제애의 "마법 같은 힘"만으로는 더 이상 충분하지 않을 터였다. 핀센트는 이제 예술이라는 공동 사업에

대한 테오의 절대적인 책임감을 원했다.
제 작품을 "우리의 자식"이라고 주장했다. 1880년
여름 테오의 결정적인 격려로 이 일을 시작하게
되었다는 논리였다.

그러나 핀센트를 "의기소침하게 만드는 의존
관계"(핀센트의 표현)는 새로운 죄책감과 분노의
파도를 몰고 왔다. 그 죄책감은 힘든 작업에
대한 끊임없는 불평, 조금만 참아 달라는 사과
어린 탄원, 동생에게 빚을 갚겠다는 불쌍한
약속으로 표출되었다.("언젠가는 내가 그림으로
몇 푼은 벌게 될 거다."라고 그는 화가로서 보낸 처음
편지에 썼다.) 분노는 테오를 조종하려는 계획과
돈을 받을 자격에 대하여 점점 거세지는 주장들,
도덕적인 노여움 속에서 표현되었다. 테오가
공동 사업이라는 핀센트의 환상에 맞추어 주지
못할 때면 불같이 노여움을 터뜨렸다. 핀센트가
보리나주를 떠날 때쯤, 죄책감과 분노의 지독한
소용돌이 속에서 테오는 완전히 아버지를
대신하게 되었다. 그 소용돌이 속에서는 분노가
때로 고마움 위에 군림했고, 어떤 지원도
충분하지 못했으며, 너그러운 태도에 대한
대답은 종종 돌발적인 반항이었다. 9월에 테오는
핀센트에게 파리로 오라고 초대했다. 핀센트는
바르비종을 방문하기 위해 돈이 필요하다는
분명치 않은 요구로 답하고 나서는 알리지도
않은 채 바르비종 대신 브뤼셀로 옮겼다.

마침내 상상력만으로, 핀센트는 실패와
고통의 세월에 손상되거나 약해지지 않은 **그것**에
대한 환상을 품고 보리나주에서 나왔다. "나의
내면의 자아는 변하지 않았다. ……그때 내가
생각하고 믿으며 사랑했던 것들을 지금은
더 진지하게 생각하고 믿으며 사랑한다." 위로는
궁극의 목표이고 진실은 궁극의 수단이었다.
그리고 비애는 궁극적인 속죄의 감정이었다.
그의 상상력은 이미 유배와 시련의 세월을 **그것**의
구성물, 즉 그가 경외하는 모든 화가의 작품
속에서 발견한 "내면적 비애"로 둔갑시키느라
분주했다. 그는 자기 작품 속에서 "좀 더
고귀하며 가치 있고, 그리고 네가 허락한다면
좀 더 복음적인 색조"를 추구하겠노라 맹세했다.
그는 성경의 문구로 편지를 끝내며("문은 좁고
길이 협착하여 찾는 자가 적음이라.") 앞에 놓인
도전에 대해서 이야기했고, 검은 고장에서 다시
살아난 것을 부활이라고 말했다. "그 깊은 불행
속에서조차 나는 정력이 되살아난다고 느꼈고,
자신에게 말했다. 결국 나는 다시 일어설 거다.
내 연필을 집어 들 테다."

「여명 무렵 눈밭의 광부들」 1880. 8.
종이에 연필, 20.3×13cm

2부

1880 — 1886

네덜란드의
판 호흐

열여덟 살의 핀센트 판 호흐

14

얼음의
심장

그 건물은 오래전 제국의 환상처럼 브뤼셀 위로 불거져 있었다. 19세기에 대법원은 웅장함의 정점으로 대표되곤 했다. 1880년 10월, 핀센트가 도착했을 때에 시인 베를렌은 완공이 다 되어 가는 그 바벨탑 같은 건축물에 대해서 "소(小)미켈란젤로, 소피라네시*, 그리고 약간의 광기"라고 말했다.

그러나 브뤼셀은 증명할 게 있는 도시였기에 브뤼셀 대법원은 당연히 거대할 수밖에 없었다.(19세기 최대의 단일 건축물 건설 계획이었다.) 독립 50주년이라는 사실로 대담해지고 아프리카 식민지들로 부강해진 젊은 국가 벨기에는 이미 옛 수도를 세계적인 도시로 탈바꿈시키고 있었다. 프랑스나 네덜란드의 지배를 받던 세기를 역전시켜 브뤼셀을 심지어 파리와 경쟁하는 특권과 화려함의 중심지로 만들기 시작한 것이다. 오스만 남작이 프랑스 수도에 한 일을 레오폴드 2세는 브뤼셀에 가하고 있었다. 중세 도시의 넓은 길을 평평하게 다져, 새로운 대로에 부르주아의 아파트들이 들어섰고 상업과 정부, 예술의 새로운 전당들도 세워졌다.

구도시 외곽에는 파리 불로뉴 숲에 버금가는 느넓은 교외 공원과 대형 전람회장을 세웠다. 1880년 그 전람회장에서 벨기에는 파리의 만국 박람회 분위기를 풍기는 기념제로 기념일을 경축했다.

그러나 브뤼셀은 오랫동안 파리의 그늘에 가려져 있던 탓에 혜택도 얻었다. 연이은 정치적 동요에 예술인과 지식인 망명자들은 프랑스어를 쓰는 이 피난소로 파도처럼 밀려왔다. 카를 마르크스를 비롯한 여러 사회주의 창시자들이 여기서 무사히 글을 쓰고 출판했다. 무정부주의자인 피에르 조제프 프루동("소유는 도둑질이다!")은 징역을 피해 이곳으로 왔다. 핀센트도 분명하게 알았듯, 빅토르 위고는 여기서 20년간 망명 생활을 시작했다. 그 20년은 위고의 인생에서 가장 생산적인 세월로, 그때 방대한 작품들이 쏟아져 나왔다. 샤를 보들레르는 상징주의에 대한 '고집'에 대한 박해를 피해 이곳으로 도망쳤다. 베를렌은 금지된 연인 아르튀르 랭보를 데려왔고 이곳에서 『무언가(無言歌)』의 초고를 작성했다. 핀센트가 도착했을 즈음, 브뤼셀은 고향 땅에서 멀어진 비범한 정신의 소유자들이 운명을 바꿀 요량으로 찾는 곳으로 그 명성이 공고해져 있었다.

새로운 야망과 두 번째 기회의 도시에서, 핀센트는 새로운 삶을 향하여 필사적인 노력을 기울였다. 과거의 문제들은 그의 편지에서 사라졌다. 그가 묵고 있는 카페 겸 여인숙 오자미드샤를루아(샤를루아의 친구들이라는 뜻)만이 검은 고장에서 보낸 그의 암울한

* 이탈리아의 동판화가이자 건축가.

시기를 시사했다.(샤를루아는 그 광산 지역의 중심지였다.) 미디 대로 72번지 카페 위, 기차역이 내려다보이는 작은 방에서 그의 탐구열은 회복되었다. "나는 열심히 나아가고 있다. 우리는 길 잃은 존재처럼 필사적으로 애써야 한다." 그는 도착한 후에 테오를 안심시켰다.

아래층 카페에서 24시간 아무 때나 가능한 무료 커피와 빵에 의지해 살아가며, 바르그 입문서의 마지막 부분에 전념했다. 그 과정은 라파엘로와 홀바인의 위대한 선 초상화를 따라 그리는 법을 가르쳐 주었다. 그러나 동시에 좀 더 기초적인 목탄 연습으로 돌아가서 다시 한 번 무서운 속도로 끝냈다. 여전히 그가 좋아하는 밀레의 그림을 따라 그리면서 펜을 시험했고, 좌절도 했다.(그는 "겉보기처럼 쉽지 않다."라고 투덜거렸다.) 두꺼운 해부학책과 씨름하면서, 인체의 모든 부분, 즉 앞뒤 양옆을 모두 섭렵할 때까지, 험악한 인상의 두개골과 근육이 붙은 사지의 대형 삽화들을 따라 그렸다. 그리고 나서는 동물의 조직에 역시 통달하기 위해 말과 소, 양의 도해가 실린 해부학 자료를 찾았다. 심지어 관상술과 골상학에 관한 의학에까지 대담하게 접근을 시도하면서, 화가란 "이목구비와 두개골 모양을 통해 인물이 어떻게 표현되는지" 알아야 한다고 확신했다.

핀센트는 이토록 힘든 노력을 부모와 테오에게 의무적으로 보고하며, 인체의 신비에 통달하는 것만큼이나 자신에 대한 가족의 생각도 바꾸어 놓고자 열심히 작업했다. "내게 발전이 있고 내 그림이 좀 더 훌륭해진다면, 모든 게

조만간 괜찮아질 겁니다."라고 그는 부모에게 편지했다. 그들에게 제 근면성과 진정성에 대해 하소연하듯 투덜거리며 그림을 보냈다.("그러면 부모님이 내가 작업하고 있다는 걸 아시겠지.") 모든 편지에 제 앞에 놓인 난관과 결국에는 성공하리라는 약속을 환기하는 말이 들어 있었다. "대체로 진척이 있었노라고 말할 수 있습니다. 이제는 좀 더 속도를 내야 해요." 그는 1881년 새해 첫날 편지에 썼다.

그는 새 신발과 새 옷을 구입했다. "옷과 신발이 잘 재단되어, 예전의 어떤 것보다 나한테 잘 어울립니다."라고 자랑하듯 보고했다. 부모에게 인정받기 위해 양복 옷감 조각을 동봉하기까지 하며, 새로 발견한 스타일 감각으로 한마디 했다. "이 재질은 자주 닳아요. 작업실에서는 특히 그럽니다." "속옷으로 속바지 세 벌도 새로 해 입었어요."라고 그는 안심시키듯 덧붙였고, 공중 목욕탕에 일주일에 두세 번 가노라고 말했다.

부모의 또 다른 불만에 답하여, 핀센트는 "좋은 친구"를 찾고자 다시 노력했다. 브뤼셀에 도착하고 나서 거의 바로 "역시 그림 공부를 시작한 지 얼마 안 되는 몇몇 젊은이를 만나고 있노라"고 보고했다. 그 도시에서 거의 1년간 일했던 사람들을 테오에게 소개해 달라고 재촉했다. 도착한 후 처음으로 들른 곳들 중 한곳이 몽타뉴드라쿠르 58번지에 있는 구필 화랑이었다. 그 화랑은 레오폴드 2세의 웅장한 새 미술관인 왕립 미술관 바로 옆에 있었다. 그는 테오의 옛 상관인 스미트 지점장이 이곳의 젊은 화가들과 사귀도록 도와줄 수 있으리라고

기대했다. 테오가 사람들을 소개하는 내용으로 담장차자, 핀센트는 즉각 그들을 찾아다니기 시작했다. 그는 브뤼셀에 거주하는 네덜란드인 화가들의 수장인 빌럼 룰로프스에게 직접 나섰고, 빅토르 오르타도 만난 듯했다. 그는 파리에서 막 돌아와 브뤼셀 아카데미에 입학한 젊은 벨기에 건축가였다. 테오는 또 다른 네덜란드 화가인 아드리안 얀 마디올도 소개해 준 듯하다. 이렇듯 핀센트는 사교적인 진출을 부모에게 열심히 알렸고 테르스테이흐와 스미트, 더 나아가 센트 백부같이 가족이 좋아하는 사람들과도 관계를 새로이 하겠노라고 다짐했다.

핀센트가 새로 사귄 사람들 중에서 부모를 가장 기쁘게 한 사람은, 또는 그의 인생에서 보다 큰 역할을 한 사람은 안톤 헤라르트 알렉산더르 리더르 판 라파르트였다. 핀센트가 브뤼셀에서 만난 대부분 사람들처럼 라파르트는 테오를 먼저 알았다. 그들이 파리에서 만난 것은 그리 오래전 일이 아니었다. 그때 라파르트는 아돌프 구필의 사위이자 주도적인 살롱전 출신 화가인 장레옹 제롬의 수습생으로 있었다. 테오의 많은 친구들처럼, 라파르트는 "교양 있는 친구"에 대한 아나 카르벤튀스의 이상을 구현한 사람이었다. 귀족 가문 출신에다가 위트레흐트에서 잘나가는 법률가의 막내아들로서 그에 알맞은 부르주아 학교를 다녔다. 그리고 알맞은 모임에서 사람들과 사귀었다. 또한 로스드레흐트 호수에서 선상 놀이를 한다든가 바덴바덴같이 인기 있는 온천에서 피서를 즐겼다.

1880년 10월 말 어느 아침, 핀센트는 브뤼셀 북쪽 트라베르시에르 거리에 있는 잘 꾸며진 라파르트의 작업실에 도착했다. 거기서 그는 테오보다 한 살 어린 스물두 살의 잘생기고 부유하며 차분한 젊은이와 대면했다. 부나 외모, 사회적 지위 같은 분명한 차이점 이상으로 두 화가는 완전히 딴판이었다. 라파르트는 침착하고 친절하며 남에게 호감을 샀으며, 내내 사랑받으며 자란 삶으로 인해 다듬어진 특성을 갖추고 있었다. 항상 클럽을 드나들었고 사교적 모임 경험이 많아 자연스럽게 행동했고, 분별력과 견실한 심성으로 많은 친구들에게 높은 평가를 받았다. 반면 핀센트는 사사건건 사람들과 대립하고 까다로우며 독선적으로 행동했다. 사람들과 어울리며 편안히 있질 못했고, 감정이 욱해서 대화를 무산해 버리기 일쑤였다. 오랜 세월 동안 제 머릿속에서만 살았기에, 예의범절에 대한 감각을 거의 모두 잃어버렸고 모든 상호 작용에 모욕을 주거나 모욕을 받는 식으로 접근했다.

라파르트의 흠잡을 데 없는 태도는 그의 지성에까지 확대되어, 그는 특별히 호기심이 강하거나 지나치게 화려하지 않았다. 건성으로 신문을 읽고 지적인 주제에 대해 막연히 이야기하며, 그가 속한 계급의 틀에 박힌 지혜를 좋아했다. 핀센트의 굶주린 듯한, 이단적인 지성과 화산처럼 분출하는 열정과는 딴판이었다.

세월이 흐른 후, 라파르트는 핀센트가 맹렬하고 광적이었다고 첫 만남을 회상했다. 핀센트는

라파르트가 우아하고 피상적이라고 말했다.(그는 테오에게도 같은 비난을 가했다.) 라파르트는 핀센트와 어울리기 쉽지 않았노라고 투덜거렸다. 핀센트는 라파르트가 지독하게 거만했다고 했다. 그럼에도 그들이 처음 만난 날 헤어질 무렵, 핀센트는 젊은 동향인의 우정을 얻기 위해 전심을 쏟았고 한층 큰 포부를 새로운 삶에 걸었다. "그가 나 같은 사람이 같이 살고 작업할 수 있는 사람인지 모르겠구나. 하지만 확실히 다시 가서 그를 만나겠다."라고 수줍어하며 말했다.

다음 몇 달간에 걸쳐, 그는 새 친구(해리 글래드웰 이후 처음)를 데리고 교외로 오랫동안 산책을 나갔고, 라파르트의 널찍하고 빛이 잘 드는 작업실에 자주 찾아갔다. 그들은 브뤼셀의 홍등가인 마롤 지역에서 쾌락을 찾았다. 그곳에서 핀센트는 틀림없이 지난 인생의 마지막 금욕을 포기했을 것이다. 비록 처음에는 신중했지만, 라파르트도 결국 낯선 새 친구에게 끌렸다. 핀센트의 성향과 유사한, 여기저기를 헤매는 소심함이 핀센트의 전제적인 열의 속에서 피난처를 찾은 것이다. 그 소심함 때문에 그는 네 군데의 미술 학교를 전전하며 그 어느 곳도 끝마치지 못한 채, 처음의 포부를 접고 해군에 입대했었다. 한 친구의 말에 따르면, 미성숙하고 "항상 자신에게 불만족스러웠던" 그는 기꺼이 핀센트의 열정에 굴복하여, 핀센트가 감정을 터뜨릴 때도 가만히 앉아 있었다. 가끔은 핀센트를 피하기도 하면서, 결코 맞선 적이 없었다.

학교 교육을 철두철미하게 믿는 부모에 대한 또 다른 양보로, 핀센트는 브뤼셀 미술 학교에 입학 신청을 했다. 브뤼셀에 도착하고 나서 곧 스미트 지점장이 그러기를 제안했을 때, 자신은 바르그의 교과 과정을 익혔기에 학교 훈련의 첫 단계를 뛰어넘어도 된다며 물리쳤다. 그동안 많은 시도들이 좌절된 후에, 학교 교육을 더 받아야 한다는 사실은 틀림없이 두려웠을 것이다. 그가 정말로 원하는 것은 작업실에서 노련한 화가와 직업적으로 일하는 것이라고 말했다. 그러나 뒤이어 룰로프스가 추천한 데다 그 학교의 학생이었던 라파르트와의 연대감에 끌려서, 그는 곧 스미트의 생각에 동의했다.

그는 고대 조상의 석고 모형을 따라 그리는 수업을 신청했고, 그 수업이 최소한 불쾌한 브뤼셀의 겨울 동안 난방이 잘되어 있고 조명이 밝은 교실을 제공해 줄 거라고 자위했다. 그 미술 학교는 수업료를 받지 않았지만 학생들을 골라서 뽑았다. 지원 결과를 초조하게 기다리면서, 핀센트는 수업 시간 2시간당 1.5프랑에 원근법을 가르쳐 줄 가난한 화가를 찾아냈다. 그는 "지도를 받지 않고는 잘 해낼 수 없어요."라고 말했다. 이 말조차 부모를 아주 만족스럽게 만들어 그들은 바로 수업료를 내 주겠다고 했다.

1881년 핀센트가 새로운 모습으로 거듭났음을 가장 명확하게 보여 주는 것은 돈이었다. 지난 세월 동안 그에게 가해진 비난들 중에, 그의 새로운 인생을 가장 무겁게 내리누르는 것은 그에게 자활 능력이 없다는 말이었다. 결국 이 비난을 근거로 아버지가 그를

요양원에 집어넣고자 했던 것이다.

그 기억의 고통과 수치심이 그의 생각에서 토마스 아 켐피스를 완전히 몰아냈다. 브뤼셀에 도착한 순간부터, 생활비를 벌겠다는 확고한 결의는 아무리 크게 떠들어도 충분치 않은 듯했다. "내 목표는 되도록 빨리 선물할 만하고 팔릴 만한 그림을 그려 낼 방법을 배워, 내 작업으로 직접 소득을 얻는 거다."라고 오자미드샤를루아에서 보낸 첫 번째 편지에 밝혔다. 브뤼셀에서 처음으로 구필 화랑에 들렀던 것도 가족의 상업적 유산을 상징적으로 다시 받아들이기 위한 것이었다. "나는 이제 미술 세계로 돌아왔다."라고 그는 선언했다. 테오에게는 희망을 털어놓았다. "내가 열심히 작업한다면…… 센트 백부나 코르넬리스 숙부가 뭔가를 해 주실지도 모른다. 내가 아니라면, 최소한 아버지를 돕기 위해서라도 말이다."

그 겨울 동안 그는 부모에게 계속해서 주장했다. "그걸로 생계를 유지하게 될 겁니다. ……훌륭한 데생 화가는 요즘 확실히 일거리를 찾을 수 있어요. ……그런 사람들을 찾는 데가 많아서 보수가 괜찮아요." 그는 데생 화가들이 파리("하루에 10프랑에서 15프랑")와 런던에서 벌어들이는 두둑한 수익에 대해 부모의 주의를 환기했다. "다른 곳에서도 같거나 더 많이" 번다고 했다. 테오에게도, 그는 모든 노력과 비용이 이 유일한 목표를 위해 필수적이라고 정당화했다. 나중에 부식 동판화를 익히고 싶다면 펜화는 좋은 예비 학습이 될 거라 했다. 원근법 수업과 동물 해부학은 그가 더 나은 데생

화가가 되도록, 규칙적인 작업을 하도록 도와줄 터였다. 마치 숭산중으로서 지녀야 할 새로운 진실성을 증명하듯, 편지를 사업적인 용어로 가득 채웠다. 그의 재료들을 소비하여 얻게 될 "정당한 보수"와 그의 훈련에 드는 '자본', 그리고 그것이 가져올 높은 '이익'에 대해서 말했다.

언제인가는 용기를 내어 방문 판매까지 했다. 포트폴리오를 쥐고, 과거에 신학교의 급우였다가 그 후 입대한 요제프 크리스페일스를 찾아갔다. 그는 경솔하게 크리스페일스가 배치되어 있는 요새의 연병장에 불쑥 침입하여 예전 친구를 만나야 한다고 주장했다. 수십 년 후 크리스페일스는 회상했다. "하사관이 나를 불러 말했다. '자네와 이야기하겠다는 사람이 있네.' 그 사람은 겨드랑이에 커다란 포트폴리오를 끼고 있는 판 호흐였지." 핀센트는 자신이 끝낸 그림들만 보여 주었다. 보리나주를 떠난 후에 거듭 그려 온 광부들 그림이었다. 만일 크리스페일스가 그의 생각을 얘기했다면, 격려 될 말은 아니었을 것이다. "그 뻣뻣하고 보잘것없는 형상이 얼마나 기묘해 보였는지!"

그러나 핀센트는 회의주의에 휘둘리지 않았고 타협을 받아들이지도 않았다. 오래지 않아 부르주아의 위상을 향한 새로운 야심은 새롭게 과도한 행동으로 이어졌다. 더욱 빨리 경력을 쌓고 라파르트 같은 젊은 화가들에게 뒤처지지 않으려고 애쓰며(출발이 늦었음을 예민하게 자각했다.) 핀센트는 부모가 허용할 수 있는 것보다 더 많은 돈을 금세 써 버리기 시작했다.

도뤼스는 매달 60프랑을 보내 주기로 했지만, 오자미드샤를루아의 하숙비는 50프랑이었다. 근검절약하겠다고 떠들썩하게 큰소리를 쳤지만("내가 여기서 부유하게 산다고 생각하셔서는 안 돼요.") 전혀 비용을 아끼지 않았다. 처음 몇 달 내로, 그는 양복 네 벌(한 벌은 금실과 은실을 섞어 짠 견직물로 지은 것이었다. "어디에도 입고 갈 수 있는 재질이죠.")을 구입했다. 밀레의 판화 10여 점을 비롯하여 복제화를 다시 모으기 시작하면서, 언젠가는 목판화로 작업할 가능성이 꽤 높기 때문에 그것들이 유용하다고 말했다. 그는 무시무시한 속도로 소묘 재료를 써서 없앴고, 비싼 종이 수십 장을 한 수업에 다 채워 버렸다. 이런 막대한 소비에 대해서 그는 남은 평생 들먹일 구실을 만들어 냈다. "많이 쓸수록, 빨리 성공하고 많이 발전할 겁니다."

가장 낭비가 심한 것은 모델처럼 희귀한 자원이었다. 남을 신경 쓰지 않는 보리나주 주민들은 핀센트가 그들의 노동을 엿보도록 놔두었고, 거기서 핀센트가 우연히 만난 사람들은 그가 예술적 직업의 이러한 특권을 끝없이 탐하게 만들었다. 다른 미술 학도들은 1년 이상을 기다려 실물을 보고 스케치했다. 그런데 핀센트가 오자미드샤를루아 위층 작은 방에 처음으로 모델을 데려온 것은 여전히 『목탄화 연습』을 공부 중일 때였다. 자신을 화가라고 선언한 후 고작 몇 달이 지났을 때 그는 즐겁게 말했다. "나에게는 거의 매일 모델이 있어. 늙은 짐꾼이나 노동자, 소년이 나를 위해서 자세를 취해 주지." 그는 그들을 구슬려서 그가 원하는

자세를 취하도록 했고(앉거나, 걷거나, 삽질을 하거나, 등불을 옮기게 했다.) 그들의 행동이 서툴면 꾸짖고 몇 번이고 다시 스케치했다. 그러나 브뤼셀에서는 보리나주에서와 달리 모델에게 돈을 지불해야 했다. 그는 모델료가 비싸다고 투덜거리면서도 잘 작업하려면 별수 없이 많은 모델이 필요하다고 주장했다.

모델한테는 옷도 입혀야 했다. 부모가 늘어 가는 지출에 이미 초조해 하던 2월에, 핀센트는 제 그림의 모델에게 입힐 옷들을 준비했다. 그는 필요한 긴 의상 목록을 만들었다. 그 속에는 노동복, 나막신, 브라반트풍 모자, 광부 모자, 어부의 폭풍우 대비용 모자, 여성용 드레스 몇 벌이 포함되어 있었다. 이러한 지출에 부모가 반대할까 봐 선수를 쳐서 **필요한 의상을 갖춘** 모델을 그리는 것이 성공을 위해 유일하게 참된 방법이라고 주장했다. 그는 모델을 그리려면 작업실도 필요하다고 덧붙였다. 오자미드샤를루아 위층의 빛이 잘 들지 않는 작은 방(그는 그달 치 방세를 낼 돈도 없었다.)으로는 더 이상 충분치 않았다. "나만의 작업실을 얻으면 어떻게든 관리해 나갈 수 있을 겁니다."

그의 부모는 이렇게 치솟는 요구에 휘청거렸다. 도뤼스가 매달 보내는 60프랑은 목회자 봉급 3분의 1 이상에 해당되었다. 핀센트에게 그 문제를 언급하면, 그는 한 푼도 낭비하지 않는다고 맹렬하게 주장했고 과거에 지나치게 절약했던 것을 신랄하게 상기시켰다. 다시 한 번 테오는 에턴으로부터 귀에 익은

한탄을 들었다. "큰애 때문에 우울함에 사로잡혀 있단다."

이번에는 테오가 그 고민에 대하여 뭔가를 할 수 있는 위치에 있었다. 얼마 전 승진으로 인해, 그의 소득은 부모에게 약속을 할 정도가 되었다. 이제부터는 그가 형을 부양하겠다는 약속 말이다. 도뤼스는 편지했다. "핀센트에게 들어가는 비용을 보태고 싶다니 정말 대견하구나. 정녕 우리에게 작은 위로가 아니다." 이는 상상할 수 없는 결과를 초래할 약속이었다.

그러나 테오의 아낌없는 베풂은 의무라기보다는 형제애에서 나온 것이었다. 이전 해의 결정적인 간섭에도, 아니면 어쩌면 그 간섭 때문에 관계는 몹시 싸늘해져 있었다. 핀센트가 알리지 않고 브뤼셀로 이사한 것은 확실히 신중한 계획자인 테오의 마음에 걸렸고, 핀센트가 구필의 스미트 지점장을 일찍 찾아간 것은 가족의 골칫거리에 대한 새로운 걱정을 더해 주었다. 테오는 바로 편지를 써서 형에게 그 화랑을 피해 달라고 부탁했고(구실로는 아직 해결되지 않은 법적 분쟁을 들었다.) 새로운 경력을 쌓는 데 도움이 되도록 스미트에게 압력을 넣어 달라는 핀센트의 요구를 신중하게 무시했다. 1880년의 마지막 두 달은 형제간에 아무런 편지 없이 지나갔고, 성탄절에조차 만나지 않은 지 2년째였다.

1월에 핀센트는 비난이 담긴 새해 인사를 던졌다. "너무나 오랫동안 너에게서 소식을 듣지 못해서…… 또 내 마지막 편지에 짧은 답장조차 없으니, 살아 있다는 표시라도 부탁하는 게

무리는 아닐 것 같구나." 그는 동생의 침묵이 이상하고 다소 무책임하다면서, 그 이유를 추측했다. "나와 계속 연락하는 것 때문에 구필 회사의 신사분들에게 평판이 나빠질까 봐 두려운 거니? ……아니면 내가 돈을 달라고 할까 봐?" 경솔하게 어색한 시도를 하고 나서("어쨌든 내가 너에게서 뭔가를 쥐어짜 낼 때까지 기다려 주었겠지.") 자기 말을 철회함으로써 그 피해를 복구하고자 했다.("지난번 편지는 발끈해서 쓴 거다. ……그 얘긴 없던 걸로 하자꾸나.") 그러나 핀센트의 방어적이고 분노에 차 있는 갈등 어린 어조는 추후 10년간 이어졌으며, 몇 달이 지나고 나서야 편지든 돈이든 오고 가게 되었다.

3월 말 언제쯤에 임무가 공식적으로 넘겨졌다. 도뤼스가 브뤼셀로 이동해 핀센트에게 그 소식을 전했다. 그러는 동안 테오는 자선의 조건을 걸었다. 몽스에서 마지막으로 불행하게 만났을 때의 분위기를 풍기며, 핀센트에게 일거리를 찾으라고 다시 한 번 요구했고 그때까지는 그가 가진 자금 내에서 살아가야 한다고 강조했다. 핀센트에게 재정적인 어려움을 불리한 조건이 아닌 기회로 생각하라고 설득했다. 모델 비용을 줄이기 위해, 팔다리를 조절하여 자세를 바꿔 볼 수 있는 중고 마네킹을 보내 주면 어떻겠냐고 제안했다. 파리로 와서 자신과 합류하라고 다시 한 번 초청하기도 했다. 그러면 좀 더 돈을 덜 들이면서 같이 지낼 수 있으리라는 것이었다. 그리고 한스 헤위에르달의 지도와 가르침을 받을 수 있을지도 모른다고 했는데 그 얘기는

네덜란드의 판 호흐

파리로 오라는 제안을 좀 더 근사하게 만들었다. 헤위에르달은 젊은 노르웨이 화가인데, 최근에 살롱전에 작품을 전시했다. "그게 바로 내가 원하는 거다."라고 핀센트는 인정했다. 그는 오랫동안 그러한 스승을 두었으면 하는 바람을 표현해 왔다.

그러나 테오는 돈을 좀 더 보내 달라는 형의 요구를 거절했다. 특히 한 달에 100프랑 이하로 살아가라는 테오의 주장을 따르는 것은 '불가능'했다. 그사이 핀센트의 새로운 부르주아적 야심과 늘 부족한 돈 사이의 틈은 점점 더 분명하게 벌어지기만 했다. 라파르트 같은 친구들의 의견은 아주 중요했는데, 그들은 핀센트가 유명한 집안의 사람에다 부유한 백부들을 두었는데도 쪼들린다는 "이상하고 영문을 알 수 없는 사실"에 대해 묻기 시작했다. 그 질문에는 과거를 뒤에 남겨두기 위해서 했던 모든 노력을 무위로 돌릴 위험이 있었다. "그들은 나한테 무슨 문제가 있는 게 틀림없다고 생각하고 있어. ……이후에는 나와 아무 관계도 맺지 않으려고 할 거다." 그는 투덜거렸다. 이러한 질문들의 압박에 쫓겨 결국 자존심 상하게 일거리를 찾게 되었다. 인쇄소 일에 지원하면서 소묘 기술을 실제로 써먹고 석판 인쇄술을 배울 수 있기를 희망했다. 그러나 그는 모든 곳에서 퇴짜를 당했다. "사람들은 일거리가 없다고, 장사가 잘 안 된다고 말했다." 마침내 한 가지 일을 찾아내긴 했다. 제철공을 위해 난로를 그려 주는 일이었다.

새로운 삶을 향한 핀센트의 야심은 사방에서 비난에 처했다. 브뤼셀 미술 학교에서 겪은 경험은 너무나 불만족스러워서 다시는 그 학교에 대해 말한 적이 없고, 그곳에서 그린 작품은 한 점도 챙겨 두지 않았다. 아마 그는 입학을 거절당했거나, 입학하자마자 곧 그만두었을 것이다. 어쨌든 동기들과 우정을 쌓지 못했다. 1000명 가까운 그 학교 학생 중에서 단 한 명도 사귀지 못한 것이 분명했다. 그중 한 학생은 "금방 큰 말다툼이 벌어지곤 했기 때문에" 핀센트를 피해 다녔다.

이상한 태도와 구필 화랑의 기피 인물이라는 상태 때문에 바로 그는 "작업실에서 가십거리의 주제"가 되는 위기에 몰렸고, 그것은 다시 그의 편집증을 부추겼다. 네덜란드 화가인 룰로프스 같은 사람들이 그를 냉대하는 이유는 그의 난처한 입장 때문이라고 했고, 그를 그러한 입장에 몰아넣은 것은 바로 가족과 테오라고 했다. 사람들이 "내가 머릿속에 떠올려 본 적도 없는 나쁜 의도와 악한 소행에 대해서 나를 비난한다."라고 항의했다. 그가 작업하는 것을 지켜보는 사람들은 "내가 미쳤다고 생각해서 자연히 나를 비웃는다."라고 하소연했다. 자신을 변호하면서, 그는 "소수의 사람만이 화가가 왜 그렇게 행동하는지 알게 마련이다."라고밖에 말할 수 없었다.

가족, 특히 백부들이 그를 돕지 않는 것은 새로운 모욕감으로 점점 더 가슴에 사무쳤다. 절대적인 권한을 지닌 센트 백부는 왜 조카를 위해 길을 닦아 주지 않는 걸까? 부유한 코르넬리스 숙부는 왜 다른 데생 화가들은

그렇게 자주 후원하면서 조카를 돕지 않는 걸까? 가족에게도 같은 신의를 보여야 하지 않는가? 3년 전 암스테르담에서 핀센트가 학업을 그만두었을 때 코르넬리스 숙부와 언쟁이 생겼다. "하지만 그게 영원히 나에게 적대적으로 남아 있어야 할 이유인가?" 백부들에게 편지를 쓸까 생각해 보았지만, 제 편지를 읽지도 않을까 봐 두려웠다. 그들을 만나러 갈까 생각해 보았지만, 자신을 성심껏 맞아들여 주지 않을까 봐 두려웠다. 아버지가 3월에 방문했을 때, 핀센트는 자신을 위해 중재해 달라고 간청했다. 그들이 새로운 시각으로 그를 보게 해 달라는 것이었다.

언제인가 그는 용기를 내서 테르스테이흐에게 편지를 썼다. 핀센트는 여름에 헤이그로 가서 옛 상사와의 관계를 회복할 수 있기를, 사촌이자 성공적인 화가 안톤 마우버와의 관계를 새로이 다지고 화가들과 교류를 맺기를 몇 달 동안 희망해 왔다. 그러나 테르스테이흐는 핀센트의 제의에 맹렬한 반대 의사를 표시했고 그 뜻을 가족 모두에게 전한 듯하다. 그는 핀센트가 백부들의 선심에 의지해 살아가려고 한다고 비난하면서, 핀센트에게는 그럴 자격이 없다고 말했다. 헤이그로 가고 싶다는 핀센트의 요구 사항에 대해서도 잘라 말했다. "아니, 당치 않네. 자네는 권리를 잃었어." 핀센트의 예술적 포부에 대해서는 비열하게도 영어와 프랑스어를 가르치는 편이 나을 거라고 했다. "그가 확신하고 있는 한 가지는 나는 전혀 화가가 아니라는 거지."라고 핀센트는 씁쓸하게 말했다.

마침내 핀센트는 명예 회복을 위한 불안한 투쟁을 자신의 모든 투쟁이 향하는 곳, 즉 고향으로 가져가기로 마음먹었다. 그의 결심은 그해 여름 고향에 가겠다는 라파르트의 계획에 힘입은 것이 틀림없다. 이제 핀센트는 트라베르시에르 거리에 있는 작업실에서 작업을 거의 끝냈으므로, 라파르트가 브뤼셀을 떠날 때, 그 역시 가야 했다. 또한 그는 젊은 친구를 그가 되고자 하는 신사이자 화가의 모범으로 보았다. 라파르트가 가족 품에서 여름 뱃놀이를 하고 스케치를 하며 시간을 보낼 수 있다면, 자신도 그럴 수 있지 않은가? 그는 잠시 우아한 여름 휴양지 '전원'에 가서, 다른 화가와 지내는 몽상을 즐겼다. 그러나 라파르트 말고는 함께할 사람이 없었고 혼자서 가기에는 터무니없이 비용이 많이 들었다. 그는 "가장 돈이 적게 드는 방법은 올여름을 에턴에서 보내는 거겠지."라고 결론지었다.

사실 그의 목적지는 확실했다. 브뤼셀에서 모질고 외로운 겨울을 보내고 나니 화해에 대한 해묵은 갈망이 새로이 다급해졌다. 집으로 돌아가기 전날 밤, 그는 테오에게 편지했다. "반드시 나와 가족들 사이에 좋은 관계를 다시 정립해야 해." 그는 이른바 과거의 "고통과 수치"라고 했던 검은 고장에 대한 쓰라린 판단을 뒤집기로 결심했다. 일단 에턴에서 그의 자리를 되찾는다면 백부들에게 다시 접촉할 수 있을 터고, 그다음에는 백부들이 그에게 접촉해 오리라고 상상했다.

그러나 고향으로 가는 것은 쉽지 않았다.

　　　　네덜란드의 판 호흐

아버지가 그를 제일의 정신 요양원에 맡기려고 했던 지난겨울 이후로 집에 가 본 적이 없었다. 그는 지난여름에 집에 가는 대신 보리나주에 머물렀는데, 그가 떨어져 있는 것을 부모가 바랄 거라고 생각했기 때문이다. 금번에도 그는 테오에게 아버지와의 관계를 중재해 달라고, 또다시 수치스러운 일을 당할까 봐 부모님이 두려워하지 않도록 해 달라고 부탁했다. "그분들 마음에 들도록 옷, 아니 다른 어떤 것도 기꺼이 맞춰 드릴 작정이야."

그는 원래 5월에 라파르트가 뜰 때까지 브뤼셀에 머물 작정이었지만, 기다리기에는 고향이 너무나 강력하게 끌어당겼다. 테오가 부활절(4월 17일)에 에턴에 갈 거라는 얘기를 듣자마자, 돌연 오자미드샤를루아의 방을 버려두고 북행 기차를 탔다.(너무 급히 뜨는 바람에 부활절 휴가 후에 나머지 소지품을 챙기러 돌아와야 했다.) 언제나 그랬듯 핀센트는 자신이 본 것, 그리고 이제는 자신이 만들어 낸 이미지 위에 제 인생을 중첩했다. 에턴으로 가는 길에 특별히 한 가지 이미지가 다시 한 번 그의 상상력을 관통했다. 씨 뿌리는 사람의 이미지였다. 그는 도착하자마자 새로운 삶에 관한 밀레의 상징적인 인물을 다시 한 번 따라 그렸다. 씨 뿌리는 사람은 실패해도 포기하지 않는 인내에 관한 아버지의 상징적 우상이기도 했다. 부모의 경계하는 시선 아래 자신의 새 기술을 증명해 보이려는 것처럼, 그 익숙한 인물을 두고 씨름했다. 가는 펜 선을 무수히 그어 동판화처럼 보이게 했다. 무수한 빗금 위에 또 엇갈리게 빗금을 긋고, 음영에 음영을 더하며 광적인 헌신을 증명했다.

핀센트는 귀향을 즐기기 위해 작업을 쉬는 일도 거의 없이 "상황이 잘 정리된 덕에 당분간 여기서 조용히 작업할 수 있어서 아주 기쁘다."라고만 말했다. 비가 오지 않는 날(비가 잦은 에턴의 봄철에는 맑은 날이 드물었다.)은 매일 숲이고 황무지고 접의자를 놓을 자리를 찾아 돌아다녔다. 그는 시골에서 여름을 보내는 젊은 화가에 어울리는 복장을 했다. 뻣뻣한 목깃을 잘라 낸 여성용 블라우스 같은 셔츠를 입고 맵시 있는 펠트 모자를 썼다. 추운 날에는 외투를 걸쳤다.

그는 의자와 화첩, 나무판을 들고 다녔다. 목수들이 쓰는 연필을 칼처럼 쥐고서 아주 격렬하게 작업했기 때문에 연필에 종이가 찢기지 않으려면 두툼한 나무판이 필요했다. 그는 나무와 관목들 앞이나 농부들의 움막과 헛간에서 풍차와 목초지를 내려다보며, 길가와 묘지를 따라 말뚝처럼 자리를 잡았다. 농부들이 꼴을 먹이는 가축과 그들이 놓아둔 연장들(쟁기와 써레, 손수레 등)을 그렸다. 마을(쿼데르트보다 두 배는 크지만 더 가난했다.)에서는 투시화를 연습하기 위해 상점에 불쑥 난입하곤 했다. 날씨가 나쁠 때면, 그리고 가끔은 좋은 날에도, 집 안에 들어앉아 '연습 과제'를 맹렬하게 작업했다. 밀레의 그림을 더 많이 따라 그렸고, "엄청난 열의로 바르그의 실습책을 거듭 주파했다." 테오에게 "할 수 있는 한 공부를 많이 하고 싶다."라고 말했다. 에턴의 목사관에서

가사를 도와주었던 이는 핀센트가 때때로 밤을 새워 그림을 그렸으며 "그의 어머니가 아침에 내려왔을 때 가끔은 여전히 작업 중인 그를 발견하곤 했다."라고 회상했다.

그러나 자급자족에 대한 소망을 이루기 위해서는 무엇보다 모델을 보고 그려야 했다. "인물에 통달한 사람은 상당한 소득을 올릴 수 있다." 인물 소묘에 통달하면, 종종 잡지 삽화, 특히 그림 같은 전원생활의 정경을 그릴 수도 있었다. 밀레와 브르통 같은 화가들의 노력으로, 이러한 이미지들은 대중문화의 주요한 요소가 되었다. 즉 종교를 대신하여 위로가 되어 줄 신화를 추구하는, 뿌리 없는 부르주아들에게 인기가 있었다. 풍경과 실내 장식, 농가 마당과 연장에 대한 습작, 밀레와 『목탄화 연습』의 모작은 모두 큰 소망을 이루기 위한 것이었다. "끊임없이 광부와 씨 뿌리는 사람들, 농사짓는 남자와 여자들을 그려야 해. 전원생활에 속한 모든 것을 속속들이 알아보고 그려야 한다."

일편단심으로 이러한 목표를 추구하며, 핀센트는 모델을 찾아 에턴 주변의 시골 지역을 돌아다녔다. 처음에는 보리나주에서처럼 밭에서 일하는 일꾼들을 그렸다. 농가에 불쑥 들어가 집안일을 하는 여자들을 그렸다. 그러나 그들의 움직임을 그대로 포착할 만큼 재빠르거나 능란하지 못했기에, 그들이 자세를 취해 주기를 바랐다. 가끔은 그들을 설득하여 밭이나 마당이나 농가 바로 그 자리에서 삽질하는 자세를 취하거나 쟁기질을 멈춘 채 꼼짝하지

않도록 했다. 설득할 수 있으면 그들을 목사관의 딴채에 차린 작업실로 데려갔다. 그곳에서 큰 아치형 창문으로 들어오는 충분한 빛 속에 그들이 자세를 취하게 만들었다. 서 있거나 웅크리거나 몸을 숙이거나 무릎을 꿇은 자세 등이었다. 원근법에 의한 단축의 어려운 문제를 피하기 위해 대개는 측면에서 그렸다. 그들에게 소도구를 주기도 했다. 갈퀴나 빗자루, 삽, 양 치는 지팡이, 씨 뿌리는 사람의 등짐 같은 것이었다. 아마 그는 보다 일찍 밭에서 스케치했던 자세를 다시 취해 달라고 부탁하여, 선들을 명확하게 하고 비율을 수정하는 것으로 일을 시작했을 터다. 그러나 종종 더 나아가 같은 모델에게 여러 가지 역할을 맡겨 자세를 취하게 했다. 바르그의 실습책이 요구한 대로 같은 크기의 큰 종이들을 사용했고 한결같이 맹렬한 속도로 써서 없앴다.

그는 위협적인 열정과 돈으로 모델을 구했다. 한 마을 주민은 "그는 사람들이 자기를 위해 자세를 취하게 했다. 사람들은 그를 두려워했다."라고 기억했다. 그 지역 사람들은 별난 목사 아들이 새로운 사명에 몰두한 채, 앞을 직시하며 길을 따라오는 것을 보면 피했다. 어떤 사람은 "그와 같이 있는 게 유쾌하지 않았다." 작업실에서, 쉴 새 없이 모델들을 죄어쳤다. 똑같은 자세로 몇 번이고 그렸고 아마추어 모델들에게 가만히 있지 못한다고 잔소리를 해 댔다. 그의 모델이었던 한 사람의 말에 따르면, "그는 자신이 의도한 표정을 포착할 때까지 몇 시간씩 작업하곤 했다." 핀센트는

네덜란드의 판 호흐

제 입장만 염두에 두며 투덜거렸다. "사람들이 자세 잡는 법을 깨닫게 만드는 건 진짜 힘든 일이야." 그는 모델들이 지독히 고집스럽다면서 좋은 나들이옷을 입고 자세를 취해야겠다는 시골뜨기 같은 고집을 조롱했다. "그런 옷을 입으면 무릎이나 팔꿈치, 어깨뼈 등 신체의 어느 부분에서도 들어가고 나온 그 나름의 특징이 보이지 않아."

한동안 세상이 이 폭풍 같은 노력에 무릎을 꿇는 듯 보였다. 이전에 그곳에서 머물 때와 현저하게 대조적으로, 에턴의 목사관은 고향 집처럼 보이기 시작했다. 그리고 그곳에 사는 사람들도 가족 같았다. 그 집은 크고 네모졌다. 건물의 인상적인 정면 뒤로, 방들은 소박했지만 고상하고 안락했으며, 창문이 많아서 모든 여름 바람을 반가이 맞이했다. 뒤쪽에는 건물과 덩굴 식물로 뒤덮인 담 사이에 아늑한 정원이 자리 잡은 채 장미 나무로 채워져 있었다. 벽에는 나무 정자가 기대어 세워져 있었다. 한여름이면 무성한 푸른 잎이 그곳에 그늘을 드리웠다. 그곳에서 종종 판 호흐 가족은 그늘에 앉아 이야기를 하거나 저녁에 샌드위치를 먹었다. 비 오는 날에는 천장에 걸려 있는 기름등 불빛 아래 둥근 탁자를 둘러앉았다.

그 여름 코르가 브레다의 학교에서 집으로 왔고, 리스도 쇠스테르베르그에서 왔다. 빌레미나는 이제 열아홉 살로 영국에서 돌아와 핀센트를 위해 모델을 해 주었다. 그 그림은 그의 초기 초상화들 중 하나다. "그 애는 아주 자세를 잘 잡는다." 집에 없는 테오를 대신하여,

핀센트는 얀 캄과 빌럼 캄이라는 두 젊은이를 찾아냈다. 그들은 이웃 마을 뢰르의 목사 아들이었다. 두 사람 모두 아마추어 화가로, 캄 형제는 핀센트의 스케치 여행에 따라갔고 그가 화실에서 작업하는 모습도 지켜보았다. "그는 그의 소묘들이 정밀해지기를, 그리고 돈벌이가 되기를 바랐다."라고 빌럼은 회상했다. "그는 마리스와 마우버에 대해서 이야기했지만 무엇보다 밀레에 대한 이야기를 많이 했다."라고 얀은 기억했다.

핀센트가 캄 형제와 좋은 관계를 맺고 생활 수단을 마련하겠다고 거듭 약속하자, 그것에 기운을 얻어 도뤼스와 아나까지도 오랜 절망에서 놓여나기 시작했다. 그해 여름에는 비난이나 근심 어린 말이 테오에게 전해지지 않았다. 그들은 핀센트가 그 지역 농민들을 데리고 하는 작업을 위해 교회 학교였던 목사관 딴채를 기꺼이 제공하며, 그것이 검은 고장에서 나와 한참을 올라가야 하는 길의 필수적인 첫걸음이라는 믿음(그리고 그의 강력한 주장)을 받아들였다. 즉 맏아들이 정상적인 삶으로 돌아왔다고 믿었다. 그들은 그것을 위해 한 번도 기도를 멈춘 적이 없었다.

안톤 판 라파르트가 6월에 도착했을 때 그 모든 기도는 응답을 받은 듯했다. 핀센트에게나 그의 부모에게나 귀족의 이름을 지닌 젊은 신사가 방문하자 새로운 인생에 대한 환상이 완벽해졌다. 라파르트가 도착한 날, 판 호흐 가족은 눈에 띄는 손님을 데리고 이웃에게 자랑하기 위해 한참을 산책했다. 라파르트는

그들과 함께 일요일 날 교회에 가서 대형 중세 제단 앞 옆쪽에 있는 설교지 기즉 지정석에 앉았다. 그 자리는 모든 회중에게 잘 보였다. 라파르트를 데리고 병든 센트 백부를 만나러 프린센하허에 온 핀센트를 가족들은 드디어 인정했다.(센트는 너무 병이 심해서 그들을 환영하지 못했다.)

핀센트는 새로운 친구의 호의만큼이나 부모의 인정에 크게 기뻐했다. "판 호흐는 그때 아주 원기 왕성했다. 다음에 그를 만났을 때는 덜 씩씩했다."라고 얀 캄은 라파르트가 방문했을 때를 회상했다. 핀센트는 접의자와 스케치북을 들고, 새로운 '동료 여행자'(그는 테오에게도 같은 말을 썼다.)를 이끌고 에턴 지방 주변의 그가 좋아하는 곳들을 돌아다녔다. 동쪽으로는 리에스보스의 깊고 신비스러운 숲까지 갔다. 남쪽으로는 악명 높은 헤이커 마을(집시 같은 난민들과 하층민들이 사는 곳으로서 핀센트는 거기서 종종 모델을 구했다.)까지 갔다. 서쪽으로는 '파시에바르트'라는 낯선 소택지까지 갔다.

길을 따라가며 다양한 지점에서 예술적 형제애를 찬양하며, 두 사람은 삐걱거리는 의자를 나란히 놓고 앉아 창작을 함께했다. 핀센트는 여생 동안 그 예술적 형제애를 재연하고자 할 터다.

일단 그림을 시작하면, 그들의 역할은 역전되었다. 라파르트가 주도했고 핀센트가 뒤따랐다. 핀센트의 부모가 잘생긴 젊은 신사 화가를 따뜻이 포용할수록, 핀센트는 더 열심히 친구의 우아한 미술을 받아들였다. 브뤼셀에

있는 동안에도 라파르트가 연필과 펜으로 그린 나무와 성치, 삭고 보기 좋은 광경의 연극적인 그림들을 숭앙하면서, 그 그림들이 아주 재기 발랄하며 매력적이라고 했다. 그는 라파르트가 선호하는 갈대 펜과 잉크로 그리는 방식을 받아들였고, 무한하게 다양한 자연의 질감을 나타내기 위해 라파르트가 특징적으로 구사하는 짧고 빠른 붓놀림도 받아들였다. 사실 핀센트는 어느 정도 젊은 친구를 본받아 황무지에 온 셈이었다. 화가의 길로 들어선 많은 화가들이 그랬듯, 라파르트는 청소년기 이후 여름마다 교외로 스케치 여행을 나갔다.

일단 라파르트가 합류하자, 핀센트는 인물 소묘에 대한 오랜 집착을 제쳐 두고 처음으로 풍경에 관심을 쏟았다. 가지치기를 해서 왜소한 버드나무들이 양쪽으로 줄을 이룬 뢰르로 향하는 길의 풍경을 두 사람 모두 그렸다. 리에스보스 숲 가장자리도 같이 그렸다. 그리고 지평선에 세퍼라는 마을이 걸려 있는 파시에바르트 소택지도 같이 그렸다.

같은 주제와 같은 양식, 심지어 같은 관점임에도, 두 사람이 함께한 작업에서 나온 이미지는 그것들을 창조한 두 사내만큼이나 달랐다. 파시에바르트 소택지 가장자리에 그들이 정한 지점으로부터, 라파르트는 물 많은 습지를 건너다보며 멀리 있는 마을을 우편엽서보다 살짝 큰 흰 종이 한가운데 떠 있는 빽빽한 음영의 섬처럼 그렸다. 되는대로 몇 번 연필을 놀려 갈대와 잡초를 그려서 습지를 나타냈고, 스치는 듯한 잿빛으로 구름을 나타냈다. 핀센트는 같은

습지의 전경을 건너다본 후 아래쪽으로 시선을 던졌다. 훨씬 더 큰 종이에 거의 꼭대기까지 지평선을 밀어내어 마을을 미미한 존재로 만들어 버렸고, 생물들로 바글거리는 발치의 물가에 시선을 고정했다. 그것은 갈대와 꽃, 수련 잎, 나뭇잎들로 뒤얽힌 세계였다. 저마다 자신만의 사선이나 호, 모양과 음영을 지녔고, 늪의 정지된 물 표면에 반사된 모습도 자신만의 그물코 모양 음영으로 표현되었다. 어떤 실습책에서도 배우지 않은 열의로 종이 아랫부분을 무리 지은 점들과 규칙적이지 않은 얼룩, 부유하는 원, 구불구불한 선으로 가득 채웠다. 그것은 흐로터베익의 강둑에서부터 그가 아주 잘 아는 무한한 다산성을 표현하기 위한 시도였다. 그는 새 한 마리를 더했는데, 그의 유년기로부터 온 손님으로서, 연필 자국 아래 꿈틀거릴 생명을 찾아 낮게 물 위를 덮치는 모습이었다.

그해 여름 또 다른 소묘에서 핀센트는 좀 더 이국적이고 예상치 못한 풍경을 탐험했다.(그러는 동안 라파르트는 계속해서 나무들이 줄을 이룬 시골길과 황무지 전경을 주제로 전통적이고 여유 있는 묘사를 했다.) 아마도 벗이 떠난 후 그는 목사관 뒤의 정원을 거닐다가 뒷담에 기대어 세워져 있는 나무 정자에 시선을 집중했다. 그는 가족이 사는 집이나 그 집의 일부를 그려서 종종 추억거리로 선물하거나 비망록처럼 간직했다. 그해 여름 그린 한 스케치도 라파르트나 같은 시기에 에턴을 떠난 빌레미나를 위한 선물로 시작했을 것이다.

덩굴 식물로 뒤덮인 벽 앞 나무 의자는 방금 사람이 자리를 뜬 것처럼 보이며, 의자 양쪽은 마치 눈을 내리깐 것처럼 늘어져 있다. 그것과 마주하여 철제 의자 하나가 멀찍이 밀쳐져 있다. 그 의자는 머리 위로 드리운 퍼걸러* 그늘 너머에 고립된 채 부자연스럽게 놓여 있다. 그 의자들 사이의 땅 위에는 바구니 하나와 원예용 장갑이 버려진 채 놓여 있다. 이렇게 환영 같은 상황 주변에, 핀센트는 파시에바르트의 늪가보다 훨씬 더 현란하게 생명의 거미줄을 짜 넣었다. 마치 열심히 바라보는 것으로 외로움의 고통이 경감된다는 듯했다. 덩굴 식물이 금처럼 벽에 뻗어 있고 발밑에는 잔디가 무성하며, 대못 같은 이파리들이 무성한 잡목 숲에는 꽃이 피어 있고 소나무 관목이 폭발하듯 넘쳐 나며 이파리들이 점과 빗금의 눈보라가 되어 하늘을 뒤덮었다. 그러나 야단법석을 떨며 무심하게 생명체들이 뒤엉켜 있는 모습은 보는 이를 편안하게 하는 대신 버려진 정자의 공허를 강화할 뿐이다. 이는 장차 핀센트가 거듭 돌아가게 될 자연에 담긴 괴로운 모순이었다.

라파르트가 열이틀간의 방문을 끝내고 돌아가자, 핀센트는 전보다 더 외로웠고 "돌아온 탕아"에게 주어져야 할 화해를 어느 때보다 갈망했다. 그토록 찾아 헤매고 시달렸으니, 이제 라파르트가 그의 부르주아 가족, 특히 그의 법률가 아버지에게서 받는 무조건적인 포용을 자신도 누릴 자격이 있지 않은가?

* 지붕에 덩굴성 식물을 올려 만든 서양식 정자.

안톤 헤라르트 알렉산더르
리더르 판 라파르트

안톤 판 라파르트, 「파시에바르트: 세퍼 근방 풍경」
1881. 6. 종이에 연필, 17×11.7cm

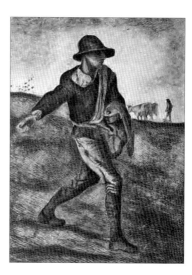

「수련이 있는 습지」 1881. 6.
종이에 연필과 잉크, 31×24cm

「씨 뿌리는 사람: 밀레 모작」
1881. 4. 종이에 잉크, 36×48cm

오랫동안 자신에게 반감을 보인 사람들의 마음을 얻겠다는 일념을 품었던 핀센트는 그해 여름 읽은 발자크의 『고리오 영감』에서 아버지의 무한한 염려와 용서에 관한 초상을 찾아 용기를 끌어낸 게 틀림없다. 7월(아나와 빌레미나, 리스 모두 에턴에 돌아와 있었다.)에 테오가 방문하자 가족들은 환대의 기쁨을 드러내 보였다. 대조적으로 핀센트는 병에 걸려 몸져누웠다. 테오는 파리에 있는 구필의 세 군데 화랑 중 한 곳의 지점장이 되어 휴가 중이었는데, 우아한 양복 차림에 파리지앵다운 풍모였다. 그 모습은 핀센트가 잃어버린 것을 만회하려면 얼마나 한참 먼 길을 가야 할지 생생하게 각인했다.

테오가 떠나고 나서 몇 주 후, 핀센트는 일거에 그 간극을 없애고 고독의 세월을 마감할 기회를 찾았다고 생각했다. 그는 8월 케이 포스에게 구혼했다.

15

다시
사랑하라

핀센트는 마지막으로 1878년에 암스테르담에서 포스 가족을 방문한 이후 사촌을 본 적이 없었다. 그 후로 3년 동안, 두 사람 모두의 삶은 크게 바뀌어 있었다. 케이의 병든 남편 크리스토펄은 그해 사망했다. 핀센트가 신학교에서 떨어져 검은 고장으로 향하기 바로 전이었다. 1879년 늦여름에 케이가 에턴을 방문했을 때 그들은 만나지 못하고 지나쳤을 것이다. 그즈음 핀센트는 보리나주에서 불쑥 돌아와 아버지와 치명적으로 충돌했다. 두 사람은 서신을 주고받지도 않았다.

1881년 8월에 케이가 장기간 머물 생각으로 목사관에 왔을 때, 서른다섯 살의 그녀는 더 이상 핀센트가 암스테르담에서 기억하는 사랑이 머무는 집안의 용감하고 어깨가 무거운 어머니가 아니었다. 그녀는 남편의 죽음을 여전히 슬퍼하며 비탄에 잠겨 있었다. 단추를 높이 채운 검은 공단 옷을 입고 엄격하고 웃음기 없으며 슬픔으로 죽은 남편에게 매여 있었다. 그리고 상실감을 함께하면서 겨우 여덟 살 난 내성적인 아들 얀에게 매여 있었다.

그러나 크리스토펄의 죽음은 암스테르담에서 핀센트를 그토록 매료한 이미지를 더욱 완벽하게

할 뿐이었다. "그녀의 깊은 슬픔에 내 마음이 움지이고 간동하는구나." 그때처럼 지금, 그녀의 슬픔은 위로(핀센트에게 그것은 여전히 가장 숭고한 외침이었다.)를 간절히 원했고, 그녀의 작고 배로 상처 입은 가족은 완성된 가정을 더욱 간절히 원하는 듯했다. 그러나 핀센트는 그녀를 다른 식으로도 보았다. 가족의 호의를 되살리겠다는 새로운 꿈의 일부로 자신에게 아내가 필요하다는 결정을 내린 것이다. "나는 혼자라는 것이 싫었다."라고 그는 회상했다. 그의 부모는 자식들이 모두 결혼하는 것을 보는 게 소망임을 곧잘 표현했고, 특히 제 결혼은 자신을 한자리에 정착시키고 자극제가 되어 사회적 지위를 얻게 해 주리라고 생각했다.

핀센트는 케이가 도착하기 전인 7월에 테오에게 새로운 꿈을 털어놓으며, 그의 오랜 좌절("여자란 고결한 사람들의 고뇌거리다.")과 새로운 결심을 이야기했다. "사내는 난바다에서는 끝까지 해낼 수 없다. 해변에 작은 난롯불이 타오르는 오두막이 있어야 해. 난로 주위에 아내와 자식들이 있는 오두막 말이지." 그는 사랑과 결혼에 관한 빅토리아 시대의 방대한 문학을 광적으로 읽어 댐으로써 이 긴급한 과제를 뒷받침했다. 샬럿 브론테의 『셜리』를 사흘 만에 읽어 치웠다. 그것은 구혼과 결혼 생활의 이로움에 관한 800쪽에 이르는 소설이었다. 같은 작가의 『제인 에어』도 읽었다. 그것은 자기 부정을 이겨 낸 사랑(그리고 결혼) 이야기였다. 그리고 해리엇 비처 스토의 『아내와 나』, 『우리와 이웃들』을 읽었다.

두 소설 모두 집과 가족의 존엄에 관한 성서풍 장편이었다.

8월에 케이가 도착할 즈음, 핀센트는 지레 심취하여 열을 냈던 게 분명하다. 1~2주 만에, 그녀가 그의 감정에 응하고 있다는 어떤 표시도 기다리지 않고(또는 그녀가 그의 감정에 응하지 않는데 신경 쓰지 않고) 케이를 사랑하노라고 선언했다. 그녀에게 "당신을 나 자신처럼 사랑한다오."라며 과감하게 청혼했다. 그 구혼은 내성적이고 진지한 사촌의 허를 찌른 게 분명했다. 그게 아니라면 핀센트의 열의가 그녀의 감정을 해친 게 틀림없다. 그녀는 전에 없이 그를 냉대하고 무례히 대했다. 그의 경솔한 주장에 발끈했다. "절대, 안 돼요, 절대!"

그 후 곧 케이는 에턴을 떠서 아들과 함께 암스테르담으로 돌아갔다.

그러나 핀센트는 포기하지 않았다. 그렇게 격렬한 퇴짜도 이제 그의 머릿속에 든 이미지를 몰아내지 못했다. 케이와의 결혼이 새로운 인생을 위해 필수적이라고 생각하게 되면서, 그녀의 거절을 과거에 겪은 거절과 동류로 보았다. 다음 몇 달간에 걸쳐, 강박적이고 방어적인 상상력은 그의 모든 갈망을 구원에 대한 강력한 하나의 망상으로 결합해 버렸다. 그가 케이의 결사적인 반대를 뒤집을 수 있다면, 남편을 잃은 미망인을 위로할 수 있을 뿐 아니라 아비 잃은 자식의 아버지가 될 수 있고, 부모의 기대를 충족시키며 자기 외로움을 끝내고 치유의 화합을 누릴 수 있을 터였다. 즉 마침내 과거의

끔찍한 판결을 뒤집을 수 있었다.

케이가 떠나자마자, 핀센트는 그녀에게 자신의 가치를 증명하고자 광적인 편지 공세를 펼치기 시작했다. 무엇보다도 팔릴 만한 예술 작품을 창조함으로써 돈을 벌 수 있음을 증명해 보이려는 의도였다. "나의 많은 부분, 특히 우울한 경제 사정을 바꾸려고 열심히 애쓰고 있다는 점을 믿으렴."이라고 그는 테오에게 편지했다. 1년에 1000길더만 번다면, 사람들의 마음도 바꿀 수 있다고 확신했다.

이 목표를 추구하며, 가장 잘된 그림들을 모아 헤이그를 향해 떠났다. 거의 1년 동안 준비해 온 여행이었다. 이틀간 정신없이 몰아치며, 자신의 작품을 팔도록 도와주거나 좀 더 팔릴 만하게 만들어 줄 거라고 생각되는 사람이면 누구라도 만났다. 적임자로 테르스테이흐보다 중요한 사람은 없었다. 지난봄 악의적인 말다툼을 벌였음에도, 핀센트는 플라츠의 구필 상점에 있는 옛 상사에게 용감하게 부탁했다. "테르스테이흐 씨는 아주 친절했다."라고 그는 테오에게 안도감을 내보였다. 옛 거장들의 그림을 따라 그린 핀센트의 소묘들에 대해서(그의 독창적인 작품에 대해서는 아니었다.) 테르스테이흐는 약간의 진전이 보인다고 인정해 주었다. "그는 최소한 내가 그림 그리는 일을 가치 있게 봐 주었다."라고 쾌활하게 말했다.

테오의 소개로, 핀센트는 테오필러 더 복의 화실을 방문했다. 그는 헤이그에서 가장 상업적으로 성공한 화가인 헨드릭 메스다흐의 문하생이었다. 더 복은 바르비종에서 돌아와 메스다흐의 최고 걸작인 「해안의 회전화」 작업을 도왔다. 스헤베닝언의 바닷가 주변을 묘사한 그림으로서 가로 120미터에 이르는 360도 회전화였고, 이 작업을 위해 특별히 지은 가설 건축물에 안치되어 있었다. 다른 화가들은 이제 막 공개한 그 그림을 상업적이며 비예술적이라고 거들떠보지도 않았지만, 더 복이 핀센트에게 보여 줬을 때 핀센트는 그곳이 헤이그의 가장 새로운 관광 명소라고 치켜세웠다. "만인의 존경을 받을 만한 작품이다."라고 테오에게 편지했다.

핀센트는 화실과 전시회를 순회하며 마리스 화가 형제들의 막내인 빌럼 마리스도 만났다. 빌럼 마리스는 안개 낀 네덜란드 농장을 그린 수채화로 상당한 수입을 거두어들였다. 또한 헤이그 화파의 숨은 실력자인 요하너스 보스봄도 만났다. 예순네 살의 보스봄은 점점 더 세속화되는 대중을 위해 교회 내부에 관한 향수 어린 이미지들을 그려 팔아 오랫동안 안락한 삶을 누려 왔다. 핀센트는 항상 준비되어 있는 화첩을 가지고 초로의 보스봄(센트 백부는 그의 그림을 좋아했다.)을 귀찮게 했다. 자기 그림을 향상할 '힌트'를 얻기 위해서였다. "그런 힌트를 얻을 기회가 좀 더 있었으면 얼마나 좋을까 싶다." 핀센트는 한탄했다.

그러나 핀센트가 헤이그에 온 것은 첫째로 안톤 마우버를 만나기 위해서였다. 그는 1877년 초여름에 테오와 같이 스헤베닝언에 있는 마우버의 작업실에 갔던 것을 곧잘 다정하게 회상했고, 화가가 된 직후부터 그곳에 다시

가기로 마음먹었다. 그사이 4년 동안, 마우버는 네덜란드의 가장 상업적으로 성공한 화가 축에 들었다. 수집가들은 색을 죽이고 부드러운 빛이 어린 농장과 어부들에 관한 그의 우울한 이미지를 높이 평가했다. 그는 수채화와 유화 모두에 정통했고, 프랑스 바르비종파 화가들이 유행시킨 작풍으로 가장 평범한 장면(홀로 있는 기수나 소)을 가슴에 사무치는 색조의 시로 바꿀 수 있었다. 스헤베닝언에서, 그는 항구가 없는 해안으로 말들이 끌어 와야 하는 그림 같은 낚싯배들, 중산모를 쓰고 바다로 내려가는 상류층 인사들과 이동식 탈의실에 주목하여, 중산층 구매자에게 이상화된 과거와 실제보다 돋보이는 현재를 보여 주었다.

그는 호감 가는 이미지와 변덕스러울지라도 붙임성 있는 인품 덕분에 수집가뿐 아니라 헤이그의 동료들도 특히 좋아하는 화가가 되었다. 헤이그에 소묘 협회의 설립을 도왔고, 그 도시의 주도적 화가 협회인 퓔흐리 스튜디오 위원회에서 일했다. 1874년에 아나 카르벤튀스의 조카와 결혼한 후, 마우버 또한 판 호흐 가족이 좋아하는 사람이 되었다. 마우버 부부는 테오에게 헤이그의 집을 제공했고, 핀센트의 부모를 스헤베닝언 사구에 있는 저들 저택에 묵게 했다. 두 가족은 축제일마다 정기적으로 선물을 주고받는 사이가 되었다.

핀센트가 되고 싶어 하는 화가가 바로 이런 화가였다. 잘 갖춰진 멋진 화실이 있고, 행복한 결혼 생활을 누리며 네 명 자식들을 키우고, 상업적이고 사회적인 성공을 거둔 마흔두 살

마우버는 핀센트에게 애타는 꿈이 되어 버린 성취와 인정의 극치였다. 스헤베닝언에서 보낸 짧은 시간 동안 핀센트는 "많은 멋진 것들"을 보았다고 말했다. 그와 마우버는 둘 다 밀레(상업적 성공과 예술적 성공의 결합의 우상이었다.)를 경외했으며 마우버는 소묘에 관하여 아주 많은 조언을 주었다. 헤어지면서 마우버는 두어 달 지나 다시 만나 얼마나 진전되었는지 보자며 핀센트를 초대했다. 이것이 핀센트가 헤이그에 오면서 기대한 축복이었다. 과거를 뒤집고자 하는 과업을 성공한 친척이 지지해 준 셈이다. "마우버는 필요할 때 나에게 용기를 주었네. 그는 비범한 사람이야."라고 핀센트는 라파르트에게 설명했다.

핀센트는 새로운 정력을 분출하며 에턴으로 돌아갔다. 너무나 힘이 넘쳐 도착할 때까지 기다릴 수가 없을 정도였다. 그는 집으로 향하는 기차를 탔다가, 넘치는 힘을 표현하기 위해 도르드레흐트에서 내렸다. 그리고 비바람을 무릅쓰고 일군의 풍차들을 그렸다. 그는 한 가지 이미지에 몰입한 나머지 리어 왕처럼 악천후를 무시했고, 이때 경험이 일생의 선례가 되었다. 목사관으로 돌아가서는 여름내 매달려 있던 인물 소묘에 다시 착수했다. 모델을 찾아 시골을 돌아다녔고 갱부와 씨 뿌리는 사람, 양치기 들이 딱딱하게 자세를 취한 습작으로 종이를 채워 나갔다. 또한 감자의 흙을 털고 껍질을 벗기는 소녀들, "머리를 두 손에 묻은 채 난로 옆 의자에 앉은 늙고 병든 농부"(그 포즈는 삶의 마지막까지 그를 쫓아다닐 것이다.)도 그렸다. 존경하는

네덜란드의 판 호흐

인물화가들의 명단으로 편지를 가득 채웠고, 쪽마다 즉석 스케치로 가득했다. 그 편지들은 어느 모로 보나 한때 그의 신심을 증명하기 위해 성경 구절로 가득 채웠던 편지들처럼 광적이고 방어적인 고된 작업의 카탈로그였다.

그는 마우버가 추천한 새로운 재료를 실험해 보았다. 목탄과 다채로운 분필을 때로는 몽당 닳을 때까지 썼다. 수채화도 씻어 낸 듯 투명한 그림에서 유화처럼 불투명한 그림까지 시도해 보았다. 그리고 연필 형태의 유성 매체인 콩테도 써 보았다. 이미지들더러 복종하라는 것처럼(그는 인물을 '때려눕힌다'라거나 '붙잡고 늘어진다'라고 표현했다.) 같은 종이에 이 모든 재료를 너무나 강하게 사용하여 두꺼운 종이만 그 맹공에 견딜 정도였다. "나는 새로운 재료 때문에 애먹었다. 가끔은 너무나 초조해져서 목탄을 으스러뜨리고 완전히 낙담하곤 했다."라고 나중에 고백했다. 실패와 좌절을 겪고도, 그는 집요하게 낙관론을 펼쳤다. "전에 나에게 완전히 불가능해 보였던 것들이 이제는 점차 가능해 보인다." 테오가 핀센트의 최근 스케치에 진전이 있다고 편지하자 엄숙한 맹세로 답했다. "너를 실망시키지 않기 위해 최선을 다하마."

핀센트는 부모에게도 최선을 다했다. 드물게 인내심을 보이며, 그해 여름 케이 포스에게 구애하는 것을 부모가 돕지 않은 데 대한 실망감을 숨겼다. 구혼이 거부당하고 난 후 어머니는 많은 위로의 말을 해 주었으나, 케이가 머무른 나머지 날들 동안 그에게서 떨어져 있도록 했다. "어머니는 약간만 더 동정심을 품고 내 편을 들어 줄 수도 있었다."라고 그는 테오에게 투덜거렸다. 그의 아버지는 알쏭달쏭하게 비유했을 뿐이다. "누군가가 많이 먹으면 다른 누군가는 너무 적게 먹게 마련이다."(분명히 그들이 서로 어울리지 않는다는 말이었을 것이다.) 그러나 여전히, 핀센트는 가족의 전폭적인 지지를 얻겠다는 큰 목표를 위해 이런 냉대를 무시했다. 헤이그에서 돌아온 후, 프린센하허에 있는 센트 백부를 만났고, 그러면서 자신이 계획한 새로운 삶을 위해 몹시 중요한 관계를 바로잡기를 바랐다. 놀랍게도 늙어 가는 센트는 조카를 따뜻이 맞이했다. "열심히 일하며 진전을 보인다면 정말로 기회가 주어질 거다." 그 방문이 있고 나서 센트는 핀센트에게 화구통을 선물했는데 예기치 못한 감동적인 격려였다. "그것을 받게 되어 아주 기뻐."

센트와의 화해, 마우버의 지지, 쉴 새 없는 노력, 재정적으로 자립하겠다는 거듭된 약속, "실망과 우울을 떨치고 인생을 좀 더 밝게 보겠다."라는 다짐은 결국 에턴의 목사관에 또 한 번 희망의 빛이 깜박였다. 핀센트는 부모가 "나에게 아주 잘해 주시고 그 어느 때보다 상냥하시다."라고 말했고 "소묘뿐 아니라 다른 분야에도 상당한 진전이 있다."라고 수수께끼 같은 자랑을 했다.

판 호흐 부부에게 미래에 관하여 가장 확신을 준 것은 아들과 안톤 판 라파르트의 막 싹튼

우정이었다. 프린센하허에 다녀온 핀센트는 큰 예딘에 다시 오라고 라파르트를 초대했다. "자네와 한 번 더 같이 있을 수 있다면 우리는 아주 행복할 걸세."라고 그는 아첨과 건방진 조언 사이에서 아슬아슬하게 균형을 이루는 장문의 편지를 썼다. "나의 벗 라파르트는 대단한 한걸음을 내디뎠네." 그는 테오에게 쓸 때처럼 오만한 느낌의 3인칭을 사용하여 편지를 시작했다. "나에게는 자네가 큰 변화와 쇄신의 지점에 이르렀다고 믿을 만한 이유들이 있네. 잘될 걸세!" 핀센트는 친척인 마우버와 파리 구필 화랑의 지점장인 동생을 통해, 특히 프린센하허에 있는 유명한 센트 백부를 통해 경력을 향상시킬 수 있다고 넌지시 얘기함으로써 그 초대를 더 끌리게 만들었다. 심지어 라파르트의 몇몇 편지 스케치를 백부에게 보여 주었다고 했다. "그분은 자네 그림들이 아주 훌륭하다고 생각하셨네. 그리고 자네 그림이 나아지고 있다고 즐겁게 언급하셨어."라고 알렸다.

10월 말 라파르트는 브뤼셀로 돌아가던 길에 멈추었다. 그는 나체 모델을 보고 그리기 위해 브뤼셀의 또 다른 학원에 등록한 상태였다. 그러나 핀센트가 그 얘기를 들은 순간부터 그 계획에 반대하며 충고한 것이다. 그는 라파르트가 네덜란드에 머물며 "옷 입은 보통 사람들"을 그려야 한다고 거듭 주장했는데, 바로 자기 자신이 하던 작업이었다. "나는 결코 외국에 안 갈 걸세. 네덜란드에 돌아온 후로 훨씬 향상되었거든." 그는 라파르트의 우정에

호소하는 방법으로 애국심을 불러냈다. "내가 보기에는, 자네나 나나 네덜란드의 자연을 좇아 작업하는 게 최선일세. 그때 우리는 우리 자신이 되고 편안함을 느끼지…… 우리는 네덜란드의 흙에 뿌리내리고 있어." 그러나 이 말은 효과가 없었다. 핀센트가 여전히 "정신적인 혈연관계"를 주장하는데도 라파르트는 브뤼셀을 향해 떠났고, 핀센트는 다시 한 번 열정을 퇴짜 맞은 채 면구하게 남겨졌다.

암스테르담에서는 훨씬 더 통렬한 실패가 그 모습을 드러냈다. 케이 포스에 대한 구애가 궁지에 부딪힌 것이다. 몇 달 동안 케이에게 홍수처럼 편지들을 쏟아붓고 나서, 핀센트는 그녀의 아버지로부터 엄중한 경고를 받았다. "딸아이의 '거절'은 아주 확고하네." 하고 스트리커르 목사는 편지에 썼다. 딸과 접촉하려는 모든 시도를 그만두라고 요구했다. 멈추지 않는다면, 우호적인 관계와 오랜 인연이 끊길 수도 있노라고 경고했다. 핀센트는 케이와 그녀의 부모 모두를 향해 다시 한 번 파도처럼 탄원을 쏟아부으며 도전했다. 자신들이 실로 어울린다는 것을 확신시키기 위해 꼬박 1년간 제한 없이 케이에게 접근할 수 있도록 해 달라고 요구했다.

양쪽 모두 곧 이 논쟁을 프린센하허에 있는 집안의 최고 법정에 호소했다. 주의 깊은 센트 백부는 늘 말썽을 일으키는 조카를 달랬다. 이 일에 관해 더 이상 어떤 말도 어떤 편지도 하지 않겠다는 약속을 해 달라고 했다.

그러나 핀센트는 제안을 거부했다. "세상 누구도 나에게 그런 요구를 하는 건 공정하지 않습니다. 종다리는 봄에 노래할 수밖에 없단 말입니다."라고 그는 항변했다. 그리고 센트와 스트리커르, 두 친척 어른 모두 자기 계획을 방해하려 한다고 비난했다.

핀센트가 센트 백부에게 도전하자, 그의 부모는 두려움을 느꼈다. 아나와 도뤼스는 그해 여름 형식적인 위로만 던지고 난 후, 아들의 별나고 달갑잖은 구애 행동에서 멀찍이 물러서 있었다. 어떤 반대도 불꽃만 키울 뿐이라고 두려워했기 때문이다. 그러나 결국 핀센트의 난처한 고집을 꺾어 달라는 암스테르담과 프린센하허의 압박에 버틸 수가 없게 되었다. 그들은 그의 구혼이 시기 부적절하고 섬세하지 못했노라고 비난했다. 그 문제를 잊어버리라고 다그치면서, 그 문제는 처리됐고 끝났노라고 말했다. 그러나 설득에 실패하자, 가로막는 수밖에 없었다. 11월 초, 그들은 핀센트에게 편지를 그만 보내라고 강력히 요구했다.

부모와의 대립이 막다른 골목에 이르렀을 때에야 비로소 핀센트는 테오에게 케이 포스에 관해 편지를 썼다. 극도로 좌절감에 빠져, 앞서 두 달간의 일에 대해 상세히 전했다. "너한테 말하고 싶은 게 있다. 올여름 깊은 사랑이 내 마음속에서 자라났다."라고 편지글을 시작했다. 그 깊은 사랑을 그렇게 오래 있다가 테오에게 알린 이유는 알 수 없었다. "아버지와 어머니가 덜 비관하시도록 네가 설득해 줄 수 있다면 참 좋겠구나." 그는 끓어오르는 가족 간의 반목에

테오를 끼워 넣었다. "너의 한마디가 아마도 내가 할 수 있는 어떤 말보다 부모님께 영향력 있을 거다."

그의 인생은 이미 제 주장을 펼치기 위한 맹렬한 노력들로 가득했지만, 이 편지와 더불어 설득을 위해 그 어느 때보다 심한 전투에 동생을 끌어들였다. 그는 지금껏 1년 동안 한 달에 한 통꼴로 편지를 썼는데, 다음 석 주 동안 아홉 통에 이르는 장문 편지를 보냈고, 때로는 하루 만에 보냈다. 전날 멈춘 곳에서부터 이야기를 시작하며, 생각이 미친 듯이 넘쳐 나는 바람에 편지지를 접어 붙이자마자 또 한 장을 잡아채어 가득 채웠고, 그러면서 그의 편지들은 문장들의 급류가 되어 버렸다.

그는 사랑의 투사이자 순교자 노릇을 했다. 사랑에 헌신하고 그것에 "완전히 온 마음으로, 영원히 나를 맡기겠다."라고 맹세했다. 케이 이전에는 결코 사랑을 몰랐고 사랑에 빠져 있다는 공상만 했을 뿐이라고 단언했다. 엄청난 불행을 겪으며 시들고 상처 입고 시달리는 삶에서 진정한 사랑이 자신을 구원해 주었다고 했다. 만일 그녀가 그를 사랑하도록 만들 수 없다면 어떡할까? 그러면 "아마 평생 독신으로 남을 거다."라고 말했다.

편지마다 열성은 더욱 심해졌고, 가슴의 언어인 프랑스어가 거듭 터져 나왔다. 미슐레의 『사랑』과 『여자』를 다시 읽었고 이 실연에 관한 성서들에서 나온 구절로 편지를 가득 채웠다. "아버지 같은 존재인 미슐레는 모든 젊은이에게 말한다. '남자가 되기 위해서는 여자의 입김이

닿아야 한다.'" 그의 새로운 열정은 노인의 훈계조로 빠져들었다. "네 영혼의 빈민은 헛되지 않으리라."라며 좌절당한 구애에 대해서 말했다. "비록 아흔아홉 번 쓰러져도 백 번째 일어서리라. ……실로 모든 힘 중에 사랑이 가장 강력하다."

핀센트는 케이의 "결코 안 된다."라는 통렬한 거절을, 그를 좌절시킨 모든 영향력(케이의 거리낌과 가족의 방해)을 설명하는 말로 바꿔 들었다. 그러한 영향력에 대한 그의 완고한 거부를 표현하기 위해, 자신만의 헌신적인 문구를 만들어 냈다. "그녀뿐, 다른 이는 안 됩니다."였다. 그리고 특히 aimer encore(다시 사랑하라)라는 말이었다. "'결코 안 된다.'의 반대말이 무엇이겠느냐? 다시 사랑하라! ……나는 '다시 사랑하라.'만 노래할 테다!"

이러한 은유와 통속극, 사명감을 띤 열정과 로맨스의 소용돌이 속에 잃어버린 것은 바로 폭풍의 핵심인 그 여자, 케이 포스였다. 그의 수많은 단어를 쏟아 내면서 그는 사랑하는 단 한 사람에게 헌신한 것이 아니었다. 다정한 설명도 없고, 행복한 추억도 없고, 그녀가 용기 있게 과부로 살아 나가는 것이나 다정하게 어머니 노릇을 하는 것에 대한 찬가도 없고, 그들의 이별에 대한 한탄도 없었다. 편지의 모든 페이지에서 그녀의 이름을 언급하지 않고 지나갔다. 그녀가 등장한대도 복제화 속 인물인 양, 아니면 안데르센 동화의 등장인물인 양 묘사되었다. "아아, 테오야, 그녀의 개성에는 아주 심원한 데가 있다. ……겉모습은 명랑하지만 속에는 좀 더 단단한 나무줄기가

있고, 그 줄기는 아주 결이 곱단다!" 테오조차 빈의 언사 속에 진밀함과 상냥한 감정이 결여되어 있다고 얘기할 수밖에 없었다.

테오에게 억누를 수 없는 열정에 대해 열띤 선언을 쏟던 몇 주 동안, 안톤 라파르트에게 쓴 네 통의 긴 편지에는 케이 포스를 둘러싼 위기에 대한 얘기가 한마디도 없었다. 대신에 또 다른 이의 마음을 자기 의지에 굴복시키고자 하는 두 번째 전투에 전념했다. 그 전투는 첫 번째 전투에 뒤지지 않을 만큼 열광적이었다. 새로운 친구를 꼬드기고 을러서 형제처럼 복종하게 만들려는 핀센트 판 호흐의 노력은 라파르트가 10월 말에 에턴을 떠난 후에도 계속되었다. 사실 아카데미 예술(특히 나체 소묘)에 반대하는 전투는 케이 포스라는 폭풍우의 강풍만큼이나 거셌다. 라파르트가 브뤼셀에 도착한 후 핀센트는 주장들이 가득하고 감정적으로 격앙된 편지를 퍼붓기 시작했다. 점잖은 라파르트는 이에 당황했고 핀센트에게 언쟁하려는 욕구가 있다고 비난했다.

그러나 테오에게 보낸 도전적인 편지들과 달리, 라파르트에게 보낸 편지들은 정중한 말과 사과, 겸손한 표현, 의심에 대해서 양해를 구하는 말들로 가득 차 있었다. 그러면서 핀센트는 우정을 차단하는 저지선을 뚫고 나아갔다. "아주 조심하려 하네. 왜냐하면 나는 상황이 좋아 보일 때면 스스로 그 상황을 망치는 유형이거든."이라고 다른 전투에서는 생각할 수도 없는 고백을 했다. 비타협적이고 선동적인 웅변으로 가족의 가슴은 쥐어짜면서도,

친구인 라파르트에게는 짐짓 그럴듯한 정교한 궤변, 성적인 풍자, 장난기 어린 언어유희로 지지를 얻으려 했다. 테오에게 핀센트는 케이를 향한 사랑의 순수함과 순결함을 호소했다. 라파르트에게는 낭만적인 사랑이란 활기가 없으며 성욕을 충족시키는 것은 아주 중요하다고 주장했다.

1881년 11월에 폭발한 감정의 화산이 케이 포스나 낭만적 사랑에 관한 게 아니었다면, 무엇에 대한 것이었을까? 그 대답은 곳곳에서 말의 흔적 속에 묻혀 있다. "아버지와 어머니는 '다시 사랑하라.'에 대해 어떤 것도 이해하지 못한다."라고 핀센트는 말했다. "그분들은 나를 동정하거나 공감하지 못해." "그분들은 따뜻하고 살아 있는 동정심이 전적으로 부족하다. ……그분들은 주위에 사막을 만들어 내고 있어. ……그분들의 마음은 굳어 버렸다. ……그분들은 돌보다 무정하다."

핀센트는 검은 고장으로부터의 귀환, 즉 새로운 삶을 케이 포스에게 걸었다. 그녀와 결혼함으로써 과오를 썼고 경력을 급속히 키워 안톤 라파르트 같은 친구들의 안락한 세계에 들어설 수 있으리라고 생각했다. 그런데 부모는 구혼을 지지하지 않음으로써 그의 꿈을 저버렸으며 그를 과거의 심판에 내맡겨 버렸다. "그분들은 내가 허약한 인물, 버터 같은 사내라고 생각하고 있다. 나는 아버지와 어머니에게 반쯤 낯선, 반쯤 피곤한 사람에 지나지 않게 되었다. ……집에 있을 때면, 쓸쓸하고 공허해지는구나." 그는 테오에게 쓸쓸하게 편지했다.

부모가 거리를 두고자 했을 때도("아버지와 어머니는 내가 그 문제에서 그분들을 내버려 두기만 한다면 반대하지 않겠다고 약속했다.") 핀센트는 그들을 놓아주지 않았다. 그들이 그 문제에 관심 없다고 주장하자 아들은 깜짝 놀랐다. 결국 부모의 인정이 진정한 목표였던 셈이다. 그들의 "절대 안 된다."라는 발언이 진짜 장애물이었던 것이다. 만일 그들이 적극적으로 그의 명분을 지지해 주었다면, 케이의 거절은 그다지 중요하지 않았을 것이다. 그는 그녀의 마음이 아니라 부모의 냉랭한 마음을 녹여 사랑을 살리기 원한 것이다.

11월 중순 핀센트는 케이의 마음을 얻으려는 노력을 자기 생존권을 위한 싸움으로 보게 되었다. 너무 오랫동안 지하에서 보냈다고 주장하며 심연으로 돌아가기를 거부했다. 자신이 청하는 것은 오로지 "사랑하는 것 그리고 사랑받는 것, 즉 사는 것"일 뿐이라고 슬프게 말했다. 그를 제일에 보내려 했던 시도에 대한 기억과 피해망상에 쫓겨, 부모가 그를 없애 버리려는 계획을 꾸미고 있다고 비난했다. 부모가 그의 비뚤어진 고집 때문에 가족의 연을 끊게 되지 않도록 조심하라고 이르자, 위협으로 받아들였고, 무시함으로써(말하지 않고 얘기를 들어도 대답하지 않았다.) 앙갚음했다. "며칠 동안 나는 한마디도 안 했고 아버지와 어머니를 완전히 무시했다. 가족의 인연이 끊긴다는 게 정말 어떤 건지 그분들이 알기 바랐다."라고 테오에게 보고해서 아연실색하게 했다.

하루하루 그는 점점 더 깊이 급속하게

망상으로 빠져들었다. 자랑스럽게 "극단적인 바보"라는 칭초를 주장히며, 게이의 애정을 얻고자 하는 맹목적이고 터무니없는 노력을 하나의 정신적인 성명으로 보게 되었다. "모든 것을 위해 모든 것을 내주는 행위는 참되다. 바로 **그것**이지."라고 선언했다. 자신이 지어낸 이야기에 열광하여, 자기를 향한 케이의 마음이 부드러워지고 있노라 상상했다. "그녀는 내가 도둑도 범죄자도 아니라, 정반대로 겉보기보다 좀 더 차분하고 분별 있는 사람임을 이해하기 시작했다." 함께하는 미래를 그려 보았으며("나는 많은 예술적 활동에 그녀가 함께하리라고 믿는다.") 희망적인 이미지로 그 망상에 광을 냈다. "하늘이 흐려지고 싸움과 악담에 뒤덮이는 동안, 한줄기 빛이 그녀 쪽에서 솟아오르는구나."

마침내 자신이 만들어 낸 환상에 완전히 둘러싸인 그는 암스테르담에 가서 연인을 '구출'하기로 결심했다. "어느 날 정말 예상치 못하게 일을 해치우며 불시에 그녀를 데려와야 해." 하고 그는 마음먹었다.

그러나 암스테르담으로 가기 위해서는 돈이 필요했다. 테오가 도와주어야만 했다. 폭풍같이 쏟아지는 말들 속에서 테오는 중립을 지키고자 애썼다. 늘 평화주의자였던 그는 처음부터 경고했다. "헛된 일이 아니라는 확신이 서기 전에 너무 많은 공중누각을 세우지 않도록 조심해." 동생의 애매한 말은 핀센트로부터 예상되는 단호한 대답을 끌어냈다. "이 사랑의 시작부터 두 번 생각할 것도 없이 여기 투신하지 않는다면,

자신을 완전히 온 마음으로 철저히 영원히 이 사랑에 맡기지 않는다면 절대 아무런 기회도 없으리라 느꼈다." 형의 급회전 속도를 늦추려는 듯, 테오는 핀센트가 보내는 긴급한 서한에 천천히 답장을 보냈다. 이에 핀센트는 좌절감과 의심까지 느꼈다. "동생아, 너는 나를 배신하지 않겠지?" 테오에게서 자기가 아닌 부모에게 보내는 편지가 도착한 걸 보고 핀센트는 물었다.

테오가 이렇듯 불확실하게 받아들이는데도, 핀센트는 연애 사건에 대해 알리자마자 돈을 졸라 대기 시작했다. 케이에 대한 사랑이 실제로 자신을 더 나은 화가로 만들어 주었다고 주장했고 "내가 진정으로 사랑하게 된 후, 그림에 더욱 많은 진실성이 담기게 되었다."라고 안심시키는 말과 함께 그림들을 보냈다. 그것들이 거칠며 담백하지 못하다고 테오가 비판하자, 핀센트는 케이만이 완화할 수 있다고 주장했다. 동생에게 "많은 그림을 그리마. ……네가 원하는 건 무엇이라도 말이야."라고 약속하며 "'다시 사랑하라.'는 '계속 그리기'를 위한 최고의 비결이기도 하다."라고 확신했다. 그러나 테오가 여전히 저항하자, 핀센트는 가족이 분열될지도 모른다는 위협에 호소할 수밖에 없었다. "내가 곧 가지 않으면, 일이 생길 거다. ……그건 내게 엄청난 피해를 입힐 거야. 내가 그 속으로 들어가게 하지 마라."

테오가 대답하기도 전에, 에턴에서 일어난 사건 때문에 최종적으로 대면하겠다는 핀센트의 계획은 틀어지고 말았다. 11월 18일 격렬한 논쟁 끝에, 도뢰스는 다스릴 수 없는

아들을 집에서 내쫓겠다고 으름장을 놓았다. 그 사건을 직접적으로 도발한 것은 자신을 "있는지 없는지 알 수 없는" 존재로 만들려고 한 핀센트의 별난 시도였던 것 같다.("부모님은 내 행동에 깜짝 놀랐지."라고 의기양양하게 말했다.) 하지만 사실 한동안 쌓여 왔던 게 폭발한 것이다. 도뤼스는 처음에 한쪽 편을 들려 하지 않았지만, 한창인 싸움에 끼어들 수밖에 없었다. 일단 싸움에 끌려들어가자, 판 호흐 부자는 핀센트의 학교 교육과 제일의 정신 요양원 문제에 관해 오랫동안 싸워 오면서 세워졌던 반목의 바리케이드를 신속히 다시 설치했다. 아버지는 아들이 일부러 부모의 삶을 괴롭힌다고 책망했고, 자유분방한 행동과 프랑스인 같은 부도덕한 생각을 비난했다. 아들은 아버지를 비웃으며 그의 면전에 미슐레의 '오염된' 저작물을 흔들어 댔다. "나한테는 부모님보다 미슐레의 충고가 가치 있습니다." 아들은 화를 불러일으키는 아버지의 고집을 비난했고, 부모가 계속해서 사랑의 행로를 방해한다면 자제할 수 없을 거라고 위협적인 암시를 했다. 그러자 도뤼스는 "너 때문에 내가 죽겠다."라고 아들에게 말했다.

점점 더 큰 상처를 입히는 전쟁에서, 핀센트가 아버지의 신앙심을 공격하는 것은 피할 수 없었다. 참된 하느님은 "우리가 거부할 수 없는 힘으로 '다시 사랑하라.'를 촉구하고 계십니다."라고 주장했다. "사람이 사랑을 숨겨야 하고 가슴의 명령을 따르지 못한다면, 신앙은 공허한 울림일 뿐이죠."라고 선언했다.

그의 아버지처럼 "다시 사랑하라."를 반대하는 사람들을 "품위 있는 체하는 고집불통의 인간들"이라고 비난했고 도덕과 정절에 대한 그들의 생각을 '헛소리'라 일축해 버렸다. 분명 최고의 분노를 끌어낼 만큼 경악스럽게 돌변한 그는 성서의 특별한 권위를 부인했다. "저도 때때로 성경을 읽습니다. 미슐레나 발자크, 엘리엇의 작품을 읽는 것처럼 말입니다. ……하지만 선악이나 도덕과 부도덕에 관해 하는 그 모든 말도 안 되는 소리에는 조금도 관심 없어요."

이렇듯 대기를 가득 채울 듯한 도발로, 목사관은 폭발할 준비가 되어 있었다. 도뤼스는 엄청난 분노로 보리나주와 질에 관한 기억을 일깨우며, 아들이 참을 수 없는 고집으로 케이 포스의 애정을 얻으려 "우리 사이에 말썽을 일으키는" 것을 비난했다. 그러나 핀센트는 굽히려 들지 않았다. 서로 간의 장황한 비난은 도뤼스가 극단적인 욕("이 빌어먹을 자식!")을 퍼붓고 "어디든 가 버려라."라고 명령했을 때에야 끝이 났다.

에턴을 떠나 혼자 새로운 집과 작업실을 찾아야 한다는 사실에 핀센트는 공황 상태에 빠졌다. 바로 그날 테오에게 편지로 개입해 달라고 빌었다. "아냐, 안 돼, 이런 식은 아니라고! 이런 상황에서 갑자기 나오면, 나는 다른 일을 새로 시작해야 할 거다. ……이건 아니다! 아냐, 안 돼, 안 된다. 바로 지금 집에서 쫓겨나는 건 부당하다." 그러나 집에서 쫓아내겠다는 위협도 그의 망상을 몰아내지는

못했다. "그녀나 그녀의 부모에게 편지 쓰는 걸 포기하느니 차라리 이제 막 시작한 일과 이 집의 모든 안락을 포기하는 게 낫다." 그는 암스테르담으로 가서 최소한 한 번만 더 그녀의 얼굴을 볼 수 있도록 돈을 부쳐 달라고 다시 한 번 테오에게 간청했다.

며칠 내로 테오는 형의 요구를 모두 들어주었다. 부모를 진정시키는 편지를 썼고 핀센트에게는 여행비를 보냈다. 핀센트는 바로 스트리커르 부부에게 격렬한 편지를 보냈다. 그것은 스트리커르 목사에게서 "확실히 그가 설교에서는 쓰지 않을 말"을 끌어내고자 함이었다고 핀센트는 말했다. 그리고 나서 상상 속에서 수없이 실행했을 대결을 위해 암스테르담으로 출발했다.

케이의 문지기인 아버지를 지나가기 위해서, 그는 극적으로 놀라운 대결을 연출할 터고, 그러면 그 불쌍한 목회자는 평화를 위해 못 본 척하는 수밖에 대안이 없었다. 그는 저녁 식사 때까지 기다렸다가 카이제르 운하에 면해 있는 그 가족이 사는 연립 주택의 초인종을 눌렀다. 그러나 시종이 그를 식당 방으로 안내했을 때에도 케이는 보이지 않았다. 아들인 얀은 있었지만 케이는 없었다. 핀센트는 접시를 확인해 보았다. "식사하는 사람들 앞에 저마다 접시가 있었는데, 남는 접시는 없었다. 이런 사소한 일에 나는 충격을 받았다. 그들은 나로 하여금 케이가 거기에 없었다고 생각하게 만들고 싶어서 그녀의 접시를 치워 버린 것이다. 하지만 나는 그녀가 거기에 있음을 직감했다." 그는

회상했다.

핀센트가 케이를 만나게 해 달라고 요구하자, 스트리커르 목사는 집에 없다고 말했다. "그 애는 자네가 여기에 왔다는 소리를 듣자마자 집을 나갔네." 그러나 핀센트는 그 말을 믿으려 하지 않았다. 바로 스트리커 목사와 싸울 태세를 하고서 몇 주 동안 연습해 왔던 열화 같은 주장을 펼쳤다. 약간 흥분해 있었다고 테오에게 인정했다. 스트리커르 또한 이 순간을 위해 분노를 간직해 왔다. "나는 사정을 봐주지 않았다. 이모부 역시 적당히 하려 하지 않고 성직자로서 갈 수 있는 데까지 갔다." 핀센트는 자세히 말했다. "비록 이모부가 '빌어먹을 놈'이라고 말하지는 않았어도, 스트리커르 이모부와 같은 기분이라면 어떤 성직자라도 그렇게 표현했을 것이다."

핀센트는 다음 날 밤 다시 찾아갔고, 케이는 또 사라지고 없었다. 그녀의 부모와 형제는 핀센트가 강압적이라고 비난했다. 그들은 그 문제는 끝났으며 그가 그 일을 잊어버려야 한다고 거듭 말했다. 그들은 구혼자로서 그의 자격을 무시하며, 그의 재정적인 전망이 나아지지 않는다면 그녀를 얻을 눈곱만큼의 기회도 없노라고 말했다. 그들은 그의 "오로지 그녀뿐"이라는 말을 비웃으며 그녀의 대답은 "확실히 그는 아네요."라고 전해 주었다. "다시 사랑하라."라는 그의 호소에는 통렬한 퇴짜를 전해 주었다. "자네 고집은 진절머리 나는군." 그는 그녀를 보게 해 달라고, 몇 분만이라도 그의 사정을 직접 호소할 수 있게 해 달라고 사정했다.

네덜란드의 판 호흐

한번은 손을 가스등 위에 올리고 요구했다. "내가 이 불꽃에 손을 넣는 동안만이라도 그녀를 보게 해 주십시오." 결국은 누군가가 등불을 불어 껐지만, 몇 주가 지나서도 불에 덴 피부는 멀찍이에서도 눈에 띄었다.

핀센트는 세 번째 날 다시 갔지만 그들은 그녀를 만나지 못할 것이라고 말해 주었다. 매번 그녀는 숨어 있었다고 그는 한탄했다. 마지막으로 그는 문을 나서며 힘없이 다짐했다. "이 일은 끝난 게 아닙니다." 그러나 당연히 끝났다. "그녀를 향한 나의 사랑은 치명상을 입었다." 나중에 그는 인정했다. 그는 "내 속에 이루 말할 수 없는 우울…… 공허, 말로 표현할 수 없는 비참"을 느끼며 암스테르담을 떠났다고 편지에 적었다. 자기 파괴적인 극단까지 그를 몰고 간 이미지, 다시 말해 새로운 인생에 대한 이미지 "아내와 아이들이 난로를 둘러싸고 있는, 바닷가 오두막집" 이미지는 영원히 사라져 버렸다. 아버지의 뒤를 좇으려던 꿈이 보리나주의 검은 황무지에서 사그라졌던 것처럼.

당시 그는 자살을 고민했다. "그래, 나는 물에 뛰어들어 죽는 사람들을 이해할 수 있다." 하지만 그는 밀레의 짧은 말을 기억하고 있었다. "자살이란 늘 불성실한 자의 행위로 여겨진다."라는 말이었다. "나는 이 말에서 힘을 찾았다. 그리고 용기를 내어 일에서 치료책을 찾는 편이 훨씬 낫다고 생각했다."

핀센트는 결코 다시 고향에 가지 못했다. 여러 번 시도했지만, 늘 비참한 결과만 가져왔다.

암스테르담에서 거절당한 일은 그것으로 최종적이고 영구적이었다. 케이의 "확실히 그는 아녜요.", 스트리커르 가족의 "자네 고집은 진절머리 나는군."이라는 말에서, 핀센트는 가족 모두와 제 과거의 음성을 들었다. 암스테르담 사건 이후 그의 어두운 세계에는 두 사람만 거주하고 있었다. 동생인 테오와 친척인 마우버였다. "아버지는 내가, 그러니까 너나 마우버에게서 느끼는 걸 전해 주는 사람이 아니야." 핀센트는 1881년의 성탄절이 다가올 즈음 테오에게 편지했다. "나는 정말로 아버지와 어머니를 사랑해. 하지만 그건 내가 너나 마우버에게 지니고 있는 것과 꽤 다른 감정이야. 아버지는 내 마음을 느끼거나 내 생각에 동감하지 못한다. 그리고 나는 아버지와 어머니의 체계에 정착할 수 없어. 너무 숨 막히고 질식할 듯하니까."

마치 숨이 차서 공기를 갈망하듯, 핀센트는 11월 말에 마우버의 집에 먼저 알리지도 않고 도착했다. 암스테르담의 비극적인 결말로부터 직행한 것이다. 그는 집에 돌아가지 않았고 부모에게 어디로 간다는 말도 하지 않았다. 마우버는 그해 겨울 핀센트에게 "팔레트의 신비"를 가르쳐 주기 위해 에턴에 방문하겠노라 약속했었다. 그 대신 이제 핀센트가 마우버에게 온 것이다. 다시 한 번 거부당할까 봐 두려운 마음에 세차게 뛰는 가슴으로, 그는 친척에게 한 달쯤 머물러 있게 해 달라면서 가끔 도움이나 조언을 청하여 성가시게 하는 것을 용인해 달라고 빌었다. 해명으로는, 설명 없이 "나는

엄청나게 괴로운 상황에 있습니다."라고 조난 신호만 보냈을 뿐이다.

그는 근처 여관에 묵으며 매일 그 도시 동쪽의 운하 옆에 있는 안락한 마우버의 작업실로 걸어갔다. 핀센트가 팔릴 만한 작품을 만들어야 한다고 고집했기에, 마우버는 수채화를 가르쳐 주었다. 돈벌이가 되지만 어려운 재료인 수채화에 마우버는 탁월했다. "수채화는 정말 놀라워." 핀센트는 부드러운 색으로 몇 번의 붓질만으로 어느 시골 소녀의 초상을 그리고 나서 환호했다. "그것은 공기와 거리감을 나타내서 인물이 공기에 둘러싸여 있고 숨을 쉴 수 있다." 친척의 가르침을 받으며, 핀센트는 거의 바로 실력이 나아진다고 느끼기 시작했다. 그는 그것을 "진정한 빛의 반짝임"이라고 표현했다. "네가 나의 수채화들을 볼 수 있으면 좋겠다." 그는 다시 한 번 조심스럽게 차오르는 희망 속에서 테오에게 편지했다. "지금 뭔가 진지한 일의 처음 중에서도 처음에 있다고 생각한다."

핀센트가 예술적 확신을 회복하면서, 그의 상상력은 몇 달간의 폭풍으로 생겨난 피해를 복구하기 시작했다. 테오에게 체면을 세우기 위해, 암스테르담에서 겪은 대참사에 대해서 "스트리커르 이모부는 좀 화가 나셨다."라는 얘기 말고는 거의 아무 말도 하지 않았다. 그의 사명이 실패한 것은 케이 때문이라고 했다. "신비한 사랑"이라는 그녀의 어리석은 관념은 그에게 현실적인 여자, 즉 매춘부가 필요함을 증명해 주었다.

그는 암스테르담에 있는 스트리커르 가족의 집을 떠난 후 거의 바로 우연히 만난 그런 여자에 대하여 상세히 동생에게 알렸다. 그의 아버지가 거부한 프랑스 소설처럼 '현실적'인 서술로, 그녀의 "수수하고 작은 방", 그녀의 "완벽하게 소박한 침대" 등으로 묘사했다. "그녀는 속되고 평범하지 않아. 이제 젊지도 않아서, 아마 케이 포스와 같은 나이일 거야". 케이처럼 그녀에게도 자식이 있었고 인생이 그녀의 얼굴에 흔적을 남겨 두었다. 그러나 케이와 달리, 그녀는 강인하고 건강했다. 다시 말해 그녀는 죽은 남편에 대한 얼어붙은 헌신에 갇혀 있지 않았다.

아버지에게 복수하기 위해, 낭만적인 사랑과 마찬가지로 종교도 버렸다. "신은 없다! 나에게 성직자들의 신은 완전히 죽었다." 그는 선언했다. 아버지와 스트리커르 이모부가 자신을 무신론자로 여긴다고 테오에게 뽐냈으며 그들의 비난을 사라 베른하르트의 유명한 빈정거림인 "그래서 어쨌다는 건가?"라는 말로 태평스럽게 일축했다. 애정 문제에서처럼 종교에서도 자신이 퇴짜 맞은 것이 아니라 퇴짜 놓은 것이라고 생각했다. 케이에게 오랫동안 사로잡혀 있던 것을 "차갑고 겉만 그럴듯한 교회 벽에 너무 오랫동안 기대어 온 것"에 비유했다. 그리고 이제 마음과 영혼 모두 쇠약하게 만드는 구속으로부터 해방되었다고 선포했다.

이러한 전면적인 부인 속에서, 핀센트는 겨울의 쓰디쓴 패배를 단번에 뒤집었다고, 좀 더 오래된 과거의 판결에서 벗어났다고 생각했다. "내가 이제 갓 느끼기 시작한 해방감을 상상할

「도르드레흐트의 풍차」 1881. 8.
종이에 수채, 연필과 분필, 60×25.7cm

케이 포스 스트리커르와
아들 얀(1881)

「당나귀와 수레」 1881. 10.
종이에 목탄과 분필, 60.3×41.6cm

수 없을 거다."라고 테오에게 말했다. 12월 처음
몇 주 동안 그는 사실주의를 통해 이러한 새로운
구원의 신화를 뒷받침했다. 모든 것에 좀 더
현실적이 되겠다고 다짐했으며, 몇 쪽에 걸쳐
현실적인 네덜란드 농민의 이미지와 전원생활의
정경을 묘사했다.

틀림없이 스스로 이러한 결심이 기만적임을 느낀
탓에, 에턴으로 돌아가기를 격렬하게 거부했을
것이다. 에턴에 돌아가면 그 결심이 현실에
시험당할 것이기 때문이었다. 그는 헤이그에서
편지했다. "좀 더 오래 여기 머물고 싶다. 이곳에
방을 하나 빌릴 거다. ……몇 달이나 아마 좀
더 오래." 테오에게 돈을 좀 더 보내 달라고
간청했고 모델과 그림 재료에 많은 지출을
하는 것을 간단히 변명했다. "사실주의 화가로
남겠다는 건 모험이지."

　성탄절이 되기 일주일 전에, 핀센트의
방탕한 소비에 경각심이 든 도뤼스가 헤이그에
와서 말썽 많은 아들을 다시 데려가고자 했다.
핀센트는 마우버에게 호소했지만 헛된 일이었다.
마우버는 에턴에 들르겠다는 약속과 봄에
핀센트의 도제 수업을 계속해 주겠노라는 막연한
언질로 그를 달랬다. 마우버의 지원을 받으며,
핀센트는 아버지에게서 에턴에 별도로 작업실을
빌려도 된다는 약속과 그의 예술적인 계획에
간섭하지 않겠다는 동의를 받아 냈다. "아버지는
상관하지 말아야 한다. 두말할 것도 없이 나는
자유롭고 독립적이어야 해."라고 테오에게
말했다.

　그러나 아무 소용 없었다. 핀센트가 목사관에
다시 발을 들여놓은 순간부터 파국은 예정되어
있었다. 며칠간 그는 불가피하게 뒤따르는
일로부터 주의를 돌리고자 여느 때처럼 열의와
작업이라는 강장제로 애를 썼다. 어지간한
작업실도 찾아냈다. 하이케 근처 헛간으로,
그곳에서 자주 스케치를 했고 모델들을
채용했다. 그러나 그가 돌아오고 나서 일주일도
안 된 성탄절 날, 불안한 망상은 산산이 부서지고
말았다.

　그것은 핀센트가 성탄절 교회 예배에
참석하기를 거부하면서 시작되었다. "나는
당연히 생각할 가치도 없다고 말씀드렸다.
그리고 부모님의 종교적 체계 전체를 끔찍하게
여긴다고도 했어."라고 테오에게 말했다. 결국
죄책감과 맞비난의 대화재는 지난 4년간의
모든 풍경을 집어삼켰다. "내 인생에서 그토록
엄청난 분노에 빠진 적이 있었는지 기억나지
않는다."라고 핀센트는 인정했다.

　뒤따르는 극단적인 장면에서, 핀센트는
열화 같은 분노와 불경한 욕설로 억눌러 왔던
좌절감을 풀어놓았다. 그는 너무나 오랫동안
아버지의 감정을 봐주었으며 참을 수 없는
모욕에 시달려 왔다고 말했다. "더 이상 나는
분노를 속에 담아 둘 수 없다."

　싸움은 도뤼스가 "그만 됐다!"라고 외쳤을
때에야 끝났다. 그는 아들에게 목사관을 떠나
돌아오지 말라고 명령했다. "내 집에서 나가라.
한 시간, 아니 30분 안에. 빠를수록 더 좋다."라고
큰 소리로 말했다. 이번에는 지체도 없고 간청도

없었다. 그것은 핀센트가 오랫동안 두려워했던 추방이었다. 집을 나서자마자, 그는 뒤에서 문이 잠기는 소리를 들었다.

핀센트는 1881년 성탄절 사건에서 결코 회복되지 못했다. 2년 후 그는 편지에 적었다. "그 일은 내가 지고 가야 할 상처로 남았다. 깊숙이 자리 잡아서 치료될 수 없겠지. 오랜 세월이 지나도 바로 그날처럼 생생할 거다." 그에게, 그 일은 지난날의 모든 상처와 불공평함을 넘어서는 것이었다. 많은 상처와 불공평함은 자신을 갉아먹는 절망의 깊은 번민 속으로 그를 던져 넣었더랬다. 그러나 이번에는 검은 고장으로 막연히 걸어가지 않았다. 이제는 따라갈 새로운 빛이 있었다. 새로운 종교, 즉 사실주의였다. 그리고 새로운 목사, 안톤 마우버였다.

핀센트가 아직 헤이그에 있을 때, 마우버는 그를 작업실로 데려가서 병과 나막신을 그리게 했다. "팔레트는 이렇게 드는 걸세." 그러면서 핀센트에게 타원형을 이룬 색 팔레트를 보여 주었다.

"그림과 함께, 진짜 내 일이 시작되고 있다." 신이 난 핀센트가 동생에게 편지했다.

16

데생 화가의 주먹

바로 헤이그로 돌아간 핀센트는 비통함과 분노에 휩싸여 있었다. 지난 세월의 불같이 격렬한 시도들(아버지와 거듭된 충돌, 케이 포스를 향한 몇 달간의 전투, 둘 다 성탄절의 사건으로 최고조에 달했다.)은 그의 열정을 끓어오르는 분노로 바꾸었고 방어적인 태도는 적의의 갑옷 속에서 더욱 굳어졌다. "아버지와 어머니와 나 사이의 일이 그렇게 어그러지는 것 때문에 많은 후회를 하고 아주 우울해하며 자책하곤 했어. 하지만 그건 끝났어, 완전히."

적어도 석 달은 돌아가지 않겠다던 약속을 뻔뻔스럽게 어기고, 그는 곧장 마우버의 집으로 가서 도제 수업을 다시 시작해 달라고 빌었다. 분명히 가족을 실색케 할 작정으로 행동하며, 마우버에게서 돈을 빌려 근처 방을 빌렸다. 낭비에 대한 아버지의 비난을 무시한 채, 방을 꾸미는 데 엄청난 돈을 썼다. 그곳에 머물겠다는 의도를 명백하게 내보이며 가구를 사들여 방을 채웠다. 벽을 장식하기 위해 복제화들을 샀고, 탁자에 둘 꽃도 샀다. 도착한 지 일주일 내로 마지막 한 푼까지 다 써 버렸다. 그러고 나서 자리에 앉아 부모에게 편지를 썼다. 자기가 한 일을 의기양양하게 알리고, 서로 간 관계가

끝났다고 선언하면서, 새해 복 많이 받으시라고 빈정거렸다.

테오에게도 편지를 썼다. 전혀 미안해하는 기색 없이 자신의 새로운 삶에 대해서 자세히 말했고("진짜 나만의 작업실을 얻어서 정말 기쁘다.") 테오가 그의 텅 빈 지갑을 다시 채워 주지 않는다면 마우버에게서 또 돈을 빌려야 할 거라고, 심지어 돈을 구하기 위해 테르스테이흐에게 가야 할지도 모른다고 우울하게 암시했다. 테오는 가족이 또 한 번 망신당할까 봐 돈을 보냈지만 부모에게 그토록 심술궂게 행동한 데에는 신랄하게 비난했다. "대체 어떤 악마가 형을 그렇게 유치하고 그토록 파렴치하게 만든 거지? 언젠가는 지금 그토록 모질었던 걸 매우 후회할 거야." 그는 꾸짖었다. 핀센트는 그 책망에 폭발하여, 분노에 찬 장문의 항변으로 대응했다. "사과하지 않겠다." 그런 언쟁이 늙어 가는 아버지의 건강을 해칠지 모른다는 테오의 비난에는 "살인자는 그 집을 떠났어."라고 신랄하게 대답했다. 핀센트는 주장을 누그러뜨리기는커녕 테오가 충분한 돈을 보내지 않았다고 투덜거렸으며 "앞으로 예상되는 일을 어느 정도는 확실히 알아야 하니까" 테오가 더 많은 돈을 보장해 주어야 한다고 주장했다.

이렇게 노여운 마음과 도전적인 기분 속에서 핀센트는 예술적인 모험에 착수했다. 예술이란 그저 하나의 직업이 아니라 전투 명령이었다. 그의 직업을 "군사 행동, 즉 전투나 전쟁"에 비유했고, "전투에서 싸우겠다. 그리고

개죽음당하지 않고 이기고자 노력하겠다."라고 냉소했다. "인내가 항복보다 낫다." 그를 비판하는 자들("나를 아마추어라고, 게으르다고, 다른 이들에게 빌붙어 산다고 수상해하는 자들")에게 분노했고, "데생 화가의 주먹"으로 그들을 쳐부술 때까지 "좀 더 사납고 야만스럽게" 싸우겠노라고 단언했다.

한 사람만이 핀센트의 무차별적이고 반사적이며 호전적인 공격을 받지 않은 듯했다. 바로 안톤 마우버였다. 섬세하고 품위 있는 신사는 판 호흐 가족의 어두운 신파극에 끌려들어 가지 않으면서도 가족의 예의를 지키려고 애썼다. 마우버는 집 잃은 사촌에게 집과 작업실 모두를 개방해 주었다. "그는 모든 실제적이고 친절한 방법으로 나를 돕고 격려해 주었다."라고 핀센트는 말했다. 눈에 띄는 나이 차이(열다섯 살 터울)와 다른 성향을 지녔음에도, 마우버는 어린 사내에게서 어렴풋이 자기 과거를 보았던 것 같다. 마우버는 목사의 아들이었는데 아버지와 소원해져 열네 살에 집을 떠나 화가가 되었고, 아버지의 성직을 이어받으라는 가족의 계획을 산산이 부서뜨렸다.

핀센트처럼, 마우버는 관습적인 이미지들을 그려 냄으로써 상업적 성공을 거두고자 마음먹은 가난한 화가로서 초창기를 보냈다. 핀센트처럼, 열광에 가까울 정도로 부지런하게 작업에 헌신했다. 그림을 끝내기 위해 가끔은 여러 날씩 작업실에 갇혀 지냈다. "그는 저마다 그림과 소묘에 자기 인생의 작은 부분을 담는다." 핀센트는 감탄하며 그를 관찰했다. 마우버 또한

네덜란드의 판 호흐

작업 외에 자연에서 위로를 찾았다. 특히 밤에 핀센트처럼 오랫동안 산책하기를 좋아하고 숭고한 것에 대한 감수성이 예리했다. 비록 문학보다 음악을 좋아했지만(그는 작업 중에 종종 바흐의 음악을 흥얼거렸다.) 마우버 역시 안데르센 동화에 매우 감탄했고, 가족적인 친밀한 풍경 속에서 곧잘 아이들에게 동화를 들려주었는데, 그 모습은 분명 쫓겨난 핀센트의 가슴을 확 잡아끌었을 터다.

핀센트에 대한 마우버의 관대함은 특별한 희생이자 전례 없는 기회를 뜻하기도 했다. 개인적인 성향이 강한 마우버는 가족에게 손님을 소개하는 경우가 거의 없었고, 작업실에 들이는 경우는 훨씬 더 드물었다. 그는 학생을 받지 않았다. 비록 활동적이고 헤이그 미술계에서 널리 존경받는 사람이긴 했지만, 일반적으로 사회 활동과는 거리를 두었다. 그는 한 차례에 한 명씩 손님을 받았고, 세련된 취향, 분별과 유머 감각 있는 사람들을 벗으로 택했다. 군중과 공허한 잡담은 그를 초조하게 했다. 음악에 대한 사랑이 각별함에도, 청중이 버스럭거리는 소리가 거슬려 연주회에 참석하지 않았다. 그의 취향이나 기질은 이른바 그가 지닌 감수성의 음악적 특질과 충돌할지도 모를 소란이나 폭력을 불쾌하게 여겼다.

마우버는 소중히 간직해 온 인생의 평온함을 핀센트에게 열어 줌으로써 가족 대신이 되어 주었을 뿐 아니라 네덜란드의 다른 젊은 화가들은 꿈만 꿀 수 있는 진일보의 기회를 제공했다. 그는 교양 있는 선생 이상으로서, 헤이그 화파의 주도적 인물이었다. 헤이그 화파는 핀센트가 구필 화랑의 수습사원일 때 처음 접한 후 10년 동안 비평적인 면에서나 상업적인 면에서 최전성기에 올라 있는 네덜란드 미술의 운동 조직이었다. 헤이그 화파는 황금시대의 계승자일 뿐 아니라, 특히 영국과 미국에서 점점 불어나는 수집가들의 관심을 차지했다. 수집가들은 새로운 네덜란드 미술의 침울한 색, 능숙한 붓질, 사실적인 주제에 큰 값을 치를 열의가 충분했다. 1880년경 헤이그 화파의 그림들은 플라츠 거리에 있는 구필 화랑의 판매량을 지배하고 있었고, 그 화파의 가장 인기 있는 화가들(특히 안톤 마우버)이 생산해 내는 새로운 작품은 국내외 수요량을 맞추지 못할 정도였다.

핀센트가 1881년이 며칠 안 남은 때에 헤이그에 도착했을 때, 마우버는 그가 옹호해 온 운동처럼 성공의 정점에 다가가 있었다. 모래 언덕과 목초지 사이의 정물을 그린 호소력 있는 이미지는 유화든 수채화든 비평가들의 칭찬을 받았고 수집가들이 손에 넣고자 아우성이었다. 후일 "열정적인 숭배의 광운"이라 불릴 동료 화가들이 그를 에워싸기 시작했고, 그들은 그를 시인 화가니, 천재니, 마법사니 하고 찬양했다. 1878년에 그들은 그를 가장 명망 있는 협회인 퓔흐리 스튜디오의 위원으로 선출함으로써 존경심을 표했다.

핀센트가 도착한 지 겨우 일주일 후, 마우버는 젊은 사촌을 퓔흐리의 단원으로 추천했다.

이는 최근에 도착한 초심자에게 전례 없는 영광이었다. "그다음으로는 처대한 빨리, 나는 정회원이 되겠다." 핀센트는 넘쳐 나는 야심을 담아 테오에게 편지했다.

아월레보먼의 안락한 작업실에서, 마우버는 젊은 문하생에게 그의 새로운 경력에서 중요하고도 유리한 출발을 제공했다. 핀센트는 거의 매일 와서 지켜보고 배웠다. 원숙한 화가가 이젤 위에서 작업하는 것을 연구할 첫 번째 기회였다. 마우버는 매우 빠른 속도로 작업하면서 완벽하게 붓을 다뤘고, 아주 작은 세부 묘사나 순간적인 효과도 망설임 없는 정확한 붓질로 표현했다. 그동안의 경험과 무수한 스케치 여행은 타고난 재능과 섬세하게 조화를 이루었고, 마침내 그의 눈과 손은 완벽하게 일치되어 움이는 듯했다.

핀센트가 도착했을 때는, 마우버가 말이 스헤베닝언 해변에 끌어 올려놓은 어선에 관한 대형 그림을 막 시작했을 때였다. 마우버는 그 주제를 변형한 그림을 여러 점 그렸다. 배경이 되는 물거품 이는 바닷물과 젖은 모래밭은 핀센트에게 진줏빛 분위기를 창조해 내는 스승을 지켜볼 기회를 마련해 주었다. 마우버는 그런 색조를 잘 만들어 내기로 유명했다. 헤이그 화파는 눈에 띄게 부드러운 색채 때문에 칭송받거나 비판받았다. 그들은 선명하고 대비가 강한 색깔 대신 제한된 범위 내에서 부드러운 색만 사용하여 빛으로 충만하고 침울한 시적인 그림을 창조했다. 처음에는 '회색 화파'라고 비웃음을 당했지만, 그들은 중명도와 중채도가

물 많은 고국의 향기롭고 따뜻한 잿빛을 한결 잘 포착해 낸다고 믿었다.

안톤 마우버는 그 누구보다 바닷물의 은색을 잘 만들어 내는 화가였다. 핀센트가 지켜보는 동안, 마우버는 작업실에서 모습을 드러낸 풍경을 그 빛에 흠뻑 적셨다. 바다 위에 드리워진 안개 가득한 구름부터 시작해서, 물러가는 바닷물이 남긴 물웅덩이, 미끈거리는 모래밭, 잉크처럼 검은 배에 이르기까지 그랬다. 핀센트는 마우버의 작업에 매료되어 편지했다. "테오야, 색조와 색이란 정말 대단한 거구나. 마우버는 내가 보지 않았던 아주 많은 것들을 보여 준다."

마우버는 작업과 가족에게 헌신하면서도, 풋내기 사촌을 위해 시간을 내주었다. 핀센트의 실수를 지적하고 이런저런 제안을 하며 비례와 원근법의 세부까지 바로잡아 주었는데, 가끔은 핀센트의 종이 위에 직접 했다. 권위 있으면서도 존중하는 태도의 조언은 핀센트의 상처받기 쉬운 정신에 잘 맞아떨어졌다. "'이거나 저거는 쓸모가 없네.'라고 했다 치면, 바로 덧붙이지. '하지만 이냥저냥 시도해 보게나.'" 핀센트는 테오에게 말했다. 세심한 장인인 마우버는 좋은 재료와 좋은 기술("손가락이 아니라 손목을 쓰게.")의 가치를 높이 쳤고, 손과 얼굴 그리는 법과 같은 일반적인 문제에 가르침을 주었다. 그것은 핀센트가 가장 바라던 실제적인 조언이었다. 늦게 시작한 탓에 그가 부족하다고 느꼈던 정보였던 셈이다.

팔릴 만한 작품을 고심하는 학생의 절박한

관심에 응하여 마우버는 계속해서 수채화
쪽을 권했다. 조급하고 원기 왕성한 핀센트는
이 연약한 매체와 항상 씨름했고("수채화는
끔찍하다.") 대개는 소묘 작품을 강조하거나
그 속을 채우는 데 사용했다. 그러나 수채화의
장인인 마우버는 선명하거나 엷은 색칠만으로
소묘하는 법을 가르쳐 주었다. 핀센트는
환호했다. "마우버는 뭔가를 만들어 내는 새로운
방법을 보여 주었어. 점점 더 수채화가 좋아지고
있어. ……색다르고 더 많은 힘과 신선함이
그 안에 있거든."

오랜 세월 동안 질책만 당하며 인정받는 데
굶주렸던 핀센트는 유명한 화가 친척의 관심에
매달렸다. "나에게 마우버의 동정심은 바싹 마른
식물에게 주는 물과 같았다." 고마움을 느끼며,
그는 새로운 스승에 대한 찬양을 아끼지 않았다.
"나는 마우버가 좋다. 그의 작품도 좋고. 그분께
배울 수 있어 다행이야." 그에게 선물을 하고,
그의 말투를 흉내 냈으며, 그의 칭찬을 소중히
가슴에 품었고, 그의 비판에 굴복했으며, 그의
지혜에서 나온 모든 말을 테오에게 정확히
전달했다. "그분 말씀이, 최소한 열 번은 그림을
망치고 나서야 붓 다루는 법을 알 거라더구나.
그래서 실수에 낙심하지 않으려고."

핀센트는 새로운 스승에게 완전히 반해서
다른 교제는 모두 포기했다. "다른 화가들과는
그다지 어울리고 싶지 않단다. 나날이
마우버에게서 더 많은 재주와 신뢰를
발견하거든, 그러니 더 바랄 게 없지." 그는
극심한 가난 때문에 고상한 친척 앞에서

망신당하지 않도록 돈을 더 보내 달라고
테오에게 간청했고, 아월레보먼에 있는 마우버의
작업실을 정기적으로 방문하는 학생으로서 좀
더 차려입고 다니겠다고 약속했다. "이제 내가
가야 할 방향을 알아. 그리고 내 자신을 숨기고
싶지 않다." 그는 엄숙하게 말했다. 마우버
때문에 "빛이 비치기 시작했고 해가 떠오르고
있다."라고 덧붙였다.

그러나 이 상태가 계속될 수는 없었다.
핀센트의 찬양을 받으려면 요구 사항이
많았는데, 누구도 오랫동안 그 요구 사항들을
만족시켜 줄 수 없었다. 까다롭고 내성적인
마우버는 특히 그랬다. 그리고 거칠게
끓어오르는 핀센트의 열광은 늘 환멸감으로
추락할 운명이었다. 1월 26일에 마우버가
핀센트가 살고 있는 도시 외곽의 2층 아파트를
찾아왔을 때 그 관계는 흔들리기 시작했다.
마우버가 핀센트의 집에 있는 동안, 핀센트의
모델이 나타났다. 그가 거리에서 구한
노파였는데, 그가 지불할 수 있는 푼돈에 기꺼이
포즈를 취해 줄 사람을 구할 수 있는 곳은
길거리밖에 없었던 것이다.

핀센트는 그 불운한 여인에게 자세를 취하게
하고 그의 스케치 솜씨를 보여 줌으로써 어색한
만남을 모면하고자 했다. 그러나 당황하는
바람에 그러한 시도는 실패했고, 학생과 선생
사이에 언쟁의 불이 붙었다. 핀센트는 그 불화를
예술적 기질들의 필연적인 마찰이라고 간단히
넘기려 했지만("우리는 똑같이 신경질적이야.")
그 일에 너무나 동요되어 열과 신경과민으로

앓아눕고 말았다.

다음 몇 주에 걸쳐, 연달아 보낸 분노의 편지 속에 핀센트는 그 논쟁을 싸움의 직접적인 원인으로 확대했다. 마우버는 핀센트의 작업실에서 본 장면에 실망하고 최악의 아마추어적인 태도로 여긴 것이 분명했다. 마우버는 진정으로 인물 소묘를 배우고 싶다면, 길거리 사람들을 데리고 그림 흉내를 내는 데 시간(그리고 돈)을 낭비하지 말고, 석고 모형을 그리는 것(전통적인 방법)부터 시작해야 한다고 했다. "그는 내게 훈계했다. ……미술 학교에 있는 최악의 선생이라도 그러지 않았을 태도로."라고 핀센트는 열을 내뿜었다.

전선은 그어졌다. 피할 수 없는 거부를 기다리지 않고, 핀센트는 즉각 공격을 개시했다. 마우버가 편협하고 불친절하며 음울하고 상당히 몰인정하다고 비난했다. 그 논쟁이 사실은 그의 전반적인 미술 계획에 대한 공격이라고 여기며, 마우버가 속으로는 제 작품을 싫어하며 자신이 그림을 포기했으면 하는 바람을 품고 있다고 주장했다. 그는 그 논쟁을 단지 살아 있는 모델과 석고 모형의 다툼이 아니라, 소묘와 수채화의 다툼으로 확대했다. 즉 사실주의와 아카데미즘의 다툼으로 확대한 것이다. 핀센트는 수채화가 정말 짜증스럽고 희망 없다고 말하며, 그 매체에 통달하려는 시도를 사실상 포기했다. 이는 스승에 대한 강력한 부인이었다.

한편 반항적으로 모델을 데리고 계속 작업하면서, 핀센트는 자신이 "그녀에게 좀 더 익숙해지고 있고, 바로 그 이유 때문에

계속해 나가야 한다."라고 주장했다. 그 논쟁을 대결로까지 밀어붙이기로 작정한 듯, 그는 끈질기게 사촌의 관심을 요구했다. 마우버가 더 멀찍이 물러서자("마우버는 최근에 나한테 해 준 게 거의 없다.") 핀센트는 충격을 받은 듯했고, 더 연상인 이가 격분하여 "내가 항상 뭔가를 알려 줄 기분은 아닐세. 그러니 빌어먹을, 자네는 때가 오기를 기다려야 해."라고 빈정거렸을 때 진짜 상처를 입었다.

핀센트가 그래도 자신의 주장을 밀어붙이자, 마우버는 그에게서 등을 돌려 버렸다. 지독히 불쾌해하며, 신경질적이고 침착하지 못한 학생의 말투를 악의적으로 흉내 냈고, 진지하게 찡그린 표정을 비웃었다. 핀센트는 고통스럽게 회상했다. "그는 그런 데 아주 영악하다. 나를 뛰어나게 희화화했지만, 미움에서 비롯한 것이었다." 핀센트는 자신을 옹호하고자 마우버에게 말했다. "당신이 런던 길거리에서 비 오는 밤을 보내거나 보리나주에서 추운 밤을 보냈다면, 당신 얼굴에도 그런 흉한 주름살들이 생겨나고 음성 또한 거칠어졌을 겁니다."

그러나 진짜 반응은 더 나중에 자신의 방으로 돌아갔을 때 일어났다. 그는 석고 모형을 석탄통에 내던져 산산조각 내 버렸다. "저것들이 다시 하얗게 완전해질 때라야만, 살아 있는 존재들의 손발이 없어져 더 이상 그릴 게 없어질 때라야만 저것들을 그릴 테다." 그는 심한 마음의 상처를 입은 채 다짐했다. 그리고 나서 마지막 도발로 마우버에게 돌아가 반항적인 행동을 과시했다. "다시는 나에게 석고 모형 얘기를

네덜란드의 판 호흐

하지 마십시오. 정말 참을 수 없군요." 마우버는 작업실에서 바로 핀센트를 내쫓으면서 남은 겨울 동안 아무런 관련도 맺지 않겠노라 다짐했다.

그 관계는 한 달 더 갔다.

테르스테이흐와 함께, 절교는 더 빨리 찾아왔다. 나이보다 어른스러웠던 구필 화랑의 그 지점장은 이제 서른여섯 살로 헤이그 미술계의 중심에 서 있었고, 그가 오랫동안 후원해 왔던 헤이그 화파의 성공과 더불어 명성은 더 높이 솟아오르고 있었다. 그 누구도, 심지어 마우버도, 핀센트의 경력을 높이는 데 그보다 더 많은 것을 해 줄 수 없었다.

처음에 테르스테이흐는 예전의 수습사원이 헤이그에 온 것을 반겼고, 겉보기엔 이전 봄의 적의에 찬 말싸움을 괘념치 않는 듯했다. 당시에 그는 핀센트가 백부들에게 빌붙어 산다고 비난했고, 화가가 아닌 선생이 되라고 조언했더랬다. 핀센트는 화해의 몸짓에 동참하여 "모든 일은 용서받고 잊혔소."라며 지나간 일은 지나간 일로 두자고 했다. 그러나 아무것도 바뀌지 않았다. 그는 어떤 무시도 문제 삼지 않고는 배기지 못하듯, 어떤 호의도 시험해 보지 않고는 배기지 못했다. 도착한 지 2주가 안 되어 테르스테이흐에게 가서 25길더를 빌렸는데, 적은 금액이 아니었다. 테르스테이흐는 3주가 지나서야 핀센트의 아파트를 처음 방문하는 것으로 그 일에 대갚음했다.

마침내 테르스테이흐가 방문했을 때, 논쟁이 터져 나왔다. 테르스테이흐는 말을 삼가지

않았다. 빈틈없고 도도하며, 가족 간 유대에 힘입어 거리낌이 없었다. 그는 핀센트의 자부심인 펜화들이 매력 없고 팔릴 만하지 않다며, 투박하고 풋내기 같은 스케치들을 어째서 고집하느냐고 나무랐다. 핀센트가 소중히 여기는 모델을 "헤이그에는 모델다운 모델이 없네."라는 오만한 말로 깎아내렸다. 핀센트가 정말로 화가로서 생계를 꾸려 가고 싶다면, 인물 소묘를 포기하고 수채화, 되도록이면 풍경화에 전념해야 한다고 말했다. 또한 핀센트가 좋아하는 대형 그림, 즉 바르그가 주장하는 크기의 그림을 포기하고 좀 더 작은 작품을 제작해야 한다고 했다. 핀센트가 자신의 소묘에는 개성이 있다고 옹호하자 비웃었고, 핀센트가 얼마나 열심히 작업하는지 보여 주기 위해 두툼한 화첩을 가져오자, 그 속의 그림들을 시간 낭비라고 무시해 버렸다. 인물 소묘는 "자네가 수채화를 그리지 못해 생겨나는 괴로움을 느끼지 않으려고 택한 마취제"라고 핀센트에게 말했다.

그들의 괴로운 과거를 기준으로 봐도 충격적인 비난이었다. 테르스테이흐는 늘 핀센트의 약점에 심술궂게 행동하는 경향이 있었다. 그리고 핀센트는 예전 상관의 질책에 늘 특별히 예민했다. 핀센트는 깊은 상처를 입고 항의하는 말들을 쏟아 냈다. 그는 테르스테이흐가 생각 없고 피상적이라며, 자기 소묘들을 강하게 옹호했고 "그 그림들 속에 많은 아름다움이 있다."라고 주장했다. 또한 모델을 보고 그리는 인물 소묘가 수채화보다

어려우며 진지하다고 주장했다. 더 깊은 진실을 길 표현한다는 깃이있다.

이내 그 말싸움은 보리나주에서 나온 후부터 그의 목표, 즉 작품을 팔아 스스로를 부양하겠다는 목표에 대한 전면적인 거부로 확대되었다. "나는 미술 애호가나 화상의 꽁무니를 쫓아다니지 않겠다. 그들이 나에게 오게 만들겠다."라고 핀센트 판 호흐는 맹세했다. 대중의 비위에 맞추기보다는 자신에게 진실하기만을 바랐다. 설사 그것이 투박한 대상을 다룬 거친 표현을 뜻할지라도 그랬다. 불과 한 달 전에 자신을 열성적인 초보자이자 가르침에 목마른 사람이라고 고백했으면서, 이제는 자신의 고결함을 옹호하는 박해받는 화가연했다. "언제부터 사람들이 화가더러 그의 기법이나 관점을 바꾸도록 강요하거나 강요하려는 시도를 할 수 있었는가?" 그는 분개하여 주장했다. "그런 시도는 아주 무례한 일이다. ……내 개성을 드러내지 않는 작품을 억지로 만들어 내지 않을 테다."

2월에 그 말싸움은 개인적인 독설로 폭발했다. 핀센트가 테르스테이흐에게 마우버와의 싸움에서 공범이라고 비난하는 편지를 보냄으로써 도화선에 불이 붙었다. 테오가 매달 돈을 보내던 것을 빼먹자, 그것에 대해서도 교활한 지점장을 의심했다. 테르스테이흐는 파리 여행에서 막 돌아와 있었는데, 그가 동생에게 자신에 대한 나쁜 생각을 주입했다는 것이다. 그 후 핀센트는 동생에게 캐물었다. "혹시 테르스테이흐한테서 어떤 얘기를 듣고 영향을 받은 거냐?" 그래도 돈이 오지 않자, 핀센트는 十자로 행군하여 "높으신 문"과 맞섰다. 농생이 잊어버린 의무를 보상하라며 테르스테이흐에게 10길더를 내놓으라고 했다. 테르스테이흐가 "욕이라고 느낄 만한 너무나 많은 질책으로 대응해서 거의 자제할 수 없었다."라고 핀센트는 침을 튀기며 주장했다.

테르스테이흐는 이전 봄에 했던 비난을 재개했다. 핀센트의 예술적 소명이란 속임수와 게으름에 지나지 않으니 포기해야 한다는 것이었다. "자네 스스로 살아가야 하네." 일자리를 구하고 테오에게서 그만 돈을 가져가라고 핀센트에게 단도직입적으로 말했다. "자네는 너무 늦었어." 궁극적으로 성공할 가능성에 대해서, 테르스테이흐는 이전 봄에 했던 주장("내가 확신하는 건 자네는 전혀 화가가 아니라는 걸세.")을 격렬하게 되풀이했다. 지금껏 핀센트의 노력을 "이룬 것도 없고 이룰 것도 없다."라는 경솔한 표현으로 일축했다. 나아가 쥔데르트에 살았을 때부터 핀센트와 알고 지낸 가족의 친구라는 독특한 지위를 이용해 통렬한 선고를 내렸다. "자네는 과거에 실패했고 이제 또다시 실패할 걸세. ……자네 그림은 자네가 시작했던 다른 모든 것과 같을 걸세. 허사가 될 거야."

핀센트는 좌절하고 말았다. 테오에게 보내는 편지에 테르스테이흐가 "가슴을 꿰찌르고 영혼을 병들게 하는 소리"를 했노라고 씁쓸하게 말했다. 그들이 처음 알던 시절부터 테르스테이흐는 터무니없는 반감을 보였다고

비난했다. "오랫동안 그는 나를 무능한 몽상가로 여겨 왔다. 그는 항상 내가 아무것도 할 수 없고 아무 쓸모도 없다는 선입견으로 이야기를 시작해." 비록 화가로서 그의 장래에 대한 테르스테이흐의 판단을 맹렬히 거부하긴 했지만("나는 실로 뼛속까지 예술적 감각을 지니고 있다.") 왜 그 구필의 지점장이 "내가 할 수 있는 것 대신 불가능한 것들을 요구하는지" 모르겠노라고 하소연하듯 궁금해하기도 했다. 그러나 다시 분노가 일었고 테르스테이흐 같은 자들을 구제도의 악당들과 같이 단두대로 보낼 수 있었던 옛 시절을 그리워했다.

테오가 핀센트에게 "테르스테이흐와 좋은 관계로 남도록 해. 그는 우리에게 형과 같으니까."라고 말하며 혼란을 진정하려고 하자, 핀센트는 형제간 경쟁의식으로 분노하며 폭발했다. 동생이 멋만 잔뜩 부린 벼락출세한 권력의 찬탈자와 공동 전선을 편다는 생각에 더욱 심한 반감을 품었다. 지난 세월 동안 테르스테이흐가 그를 배신했던 일들을 강박적으로 늘어놓았다. 테오가 거친 말들을 취소하라고 다그치자 핀센트는 단호하게 거절했다. 더욱더 공격을 강화해 공격 대상에 모든 화상을 포함했고, 동생과 '악마' 테르스테이흐의 사이를 어그러뜨리고자 분투했다. 몇 주 동안 망상에 빠져, 심지어 테오더러 일을 그만두고 화가가 되라고 다시 설득하기까지 했다. 그러면서 그 믿을 수 없는 지점장과 관계를 끊고 진짜 형제와의 연대를 선언하라고 요구했다. "테르스테이흐보다는 나은

사람으로 살아라! 화가가 되어라!"라고 열심히 설득했다.

어느 지점에선가, 핀센트는 6개월간 테르스테이흐에게서 떨어져 있는 것에 동의했다. 또 한번은 그에게 전혀 관심 없다고 주장하며("테르스테이흐는 테르스테이흐고, 나는 나다.") 완전히 그를 잊겠다고 약속했다. 그러나 핀센트가 테오에게 "그와는 영원히 끝났다."라고 확신하고서 며칠 만에 테르스테이흐가 예고도 없이 핀센트의 작업실을 찾아와 다시 한 번 미칠 듯한 분노와 반항을 촉발했다. "나를 너무나 피상적으로 판단하고 있다는 걸 일깨워야겠어." 핀센트는 노발대발했다.

핀센트가 죽는 날까지, 두 사람의 관계는 이러한 패턴이 특징이었다. 결코 멈추지 않고 되풀이되는 강박 관념 속에 주기적으로 분을 터뜨리다가, 마지못해 화해의 노력을 하고, 또다시 관심을 끊겠다는 무의미한 다짐을 했다. 그해 겨울과 봄의 사건 때문에 그 우아한 지점장은 핀센트와 화해 불가능한 적이 되었다. 핀센트 판 호흐의 인생에서 아버지가 그렇듯 테르스테이흐는 예술에서 타협할 수 없는 적이 된 것이다. 핀센트의 서신들은 이 치료할 수 없는 상처를 거듭 언급할 터였다. 늘 테르스테이흐가 열쇠를 쥔 것처럼 보이는 팔릴 만한 작품을 만들고자 하는 거부할 수 없는 욕망 때문이기도 했고, 테르스테이흐와 테오의 필연적이지만 참을 수 없는 동맹 관계 때문이기도 했다. 그것도 아니면 테르스테이흐의 비판에서 은밀한 자기 불신이 되울리기 때문이었다.

마우버와 테르스테이흐가 예외적이라 하기에는 핀센트는 모든 사람과 다투었다. 테오에게 그의 싸움에 대해 알린 적이 드물지만, 그의 서신 전체에 걸쳐 동료 화가들의 이름 속에 그 싸움이 드러나 있다. 그들은 잠깐 등장했다가 다시는 언급되지 않고, 편지에서 갑작스레 설명 없이 사라짐으로써 다툼의 흔적을 남겼다. 종종 희망에 차 열광적으로 소개되었던 율러스 바카위전, 베르나르트 블로메르스, 피엇 판 더르 펠던, 마리뉘스 복스 같은 이름들이 불운한 우정의 증거다.

자신은 친구가 필요 없다고 주장하며, 동료 화가들을 지루하고 게으르며 아둔하고 "상습적인 거짓말쟁이들"이라고 무시했다. 그가 존경했던 화가들조차 오랫동안 주의를 끌지 못했다. 2월에 그는 얀 헨드릭 베이센브뤼흐의 작업실을 방문했다. 베이센브뤼흐는 헤이그 화파의 상임 멤버로서 10여 년 전 핀센트가 구필 화랑의 수습사원으로 있을 때 만났다. 베이센브뤼흐(메리 베이스로 알려졌다.)는 붙임성 있는 초로의 기인이었는데, 반가운 격려를 해 주어 마우버와 멀어진 괴로움을 덜어 주었다. 그는 핀센트가 "어리둥절할 정도로 잘 그린다."라고 생각했고(핀센트의 말에 따르면 그랬다.) 마우버 대신 핀센트의 스승 또는 안내인이 되어 주었다. "그렇게 출중한 분을 방문할 수 있다는 건 대단한 특권이다. 그게 딱 내가 원하는 거야." 핀센트는 그 방문 이후 테오에게 말했다. 그러나 다시 메리 베이스를 찾아갔던 일에 대해서는 말이 없었고 여름 즈음에 다정한 회상으로만 그를 언급했다.

이전 여름에 테오가 불붙이려 했던 테오필러 너 복파의 우정 역시 순식간에 타올랐다. 두 사람은 공통점이 많았다. 둘 다 늦게 미술을 시작했다.(서른 살의 더 복은 과거에 철도 회사원이었다.) 두 사람 모두 밀레를 떠받들었다. 그러나 처음부터 핀센트는 상대방의 진정한 헌신을 의심하고 있었다. 더 복이 바르비종파 풍경화가인 카미유 코로에 대해 경외심을 표현하자, 핀센트는 밀레를 배신했다며 코로는 의지력이 없다고 비난했다. 그리고 더 복이 자기 조언을 받아들이지 않았다고 투덜거렸다. "그는 기초적인 얘기에 화를 낸다. 가서 그를 볼 때마다 똑같은 느낌이 들어. 그 친구는 너무 약하다." 한번은 그를 방문하고 나서 "그는 결코 성공하지 못할 거다. 그가 바뀌지 않는다면 말이지."라고 씁쓸하게 결론 내렸다. 그 후 두 사람은 거리에서만 우연히 마주치는 사이가 되었다.

1882년 전반, 핀센트는 멀리 떨어져 있는 안톤 판 라파르트에 대해서도 차가워졌음을 표명했다. 라파르트는 미술원의 소묘에 대하여 편지로 주고받은 전투에서 졌음을 시인하지 않았다. 라파르트가 정월 초하루에 두툼한 논박의 편지를 보냈을 때, 핀센트는 즉시 서신 교환을 끝내 버렸다. "자네의 편지 속에 있는 어떤 말도, 아니 거의 아무것도 이치에 맞지 않네." 핀센트는 발끈했다. "나한테는 편지 쓰는 것보다 좀 더 중요한 일이 있네." 오로지 거리와 침묵이라는 절연체 덕분에 실패한 우정 또는 단념한 우정의 명단에서 라파르트의 이름이 빠져 있었을 뿐이다.

게다가 핀센트는 대신할 인물을 이미

네덜란드의 판 호흐

찾아냈다. 헤오르허 헨드릭 브레이트너르라는 인물로서, 그는 딱 테오 나이인 스물네 살이었다. 그와 핀센트는 함께 야밤에 헤이스트로 놀러 가기 시작했다. 헤이스트는 1882년 초 헤이그의 홍등가였다. 2년 일찍 미술 학교에서 쫓겨난 브레이트너르는 빌럼 마리스와 영향력 있는 메스다흐(브레이트너르는 메스다흐를 위해 「해안의 회전화」 작업을 해 주었다.)와의 우정을 지키면서도, 헤이그 화파의 인습을 타파하고자 하는 화가로 발전하고 있었다. 그는 따돌림당하는 판 호흐와 어울린다고 해서 잃을 것이 없었다.(라파르트처럼 브레이트너르는 테오를 먼저 알았다.)

라파르트에게 했던 것처럼, 핀센트는 즉시 화려한 동지애를 보이기 시작했다. 처음 일이 주 내로, 그들은 여러 번 스케치 여행을 갔고 서로 여러 번 작업실을 방문했으며, 그사이 야간 소풍도 계속했다. 라파르트에게 그랬듯, 핀센트는 동료 의식을 예술적 요구보다 우선시했고 더 젊은 사람이 주도하는 대로 따랐다. 브레이트너르는 고전적 훈련을 대부분 떨쳐 버렸고 졸라와 공쿠르 형제처럼 현실을 직시하는 프랑스 작가들의 자연주의를 받아들였다. 핀센트는 전원생활을 다룰 밀레풍 그림에 포즈를 취해 줄 모델을 구하러 헤이스트에 갔지만, 브레이트너르에게는 그 도시 자체가 예술의 대상이었다. 그는 근대 화가란 신화적인 과거의 시골이 아니라 어둡고 직접적인 당대 도시 생활에서 영감을 찾아야 한다고 주장했다. 그리고 자신을 "민중의 화가"로

삼았다.

핀센트는 나이가 어린 동료를 따라 열심히 급식 시설과 기차역 대기실, 이탄 시장, 복권 사무소, 전당포 들에 갔다. 처음에는 그러한 원정을 나중에 작업실에서 행할 인물 연구를 위해 새로운 대상을 찾는 방법으로만 이용했다. 그러나 이내 브레이트너르와 함께 거리의 삶의 정경을 곧바로 스케치하게 되었다. 빵집의 진열창, 혼란스러운 도로 공사, 인적이 드문 인도 등은 그가 전에는 관심을 보이지 않았던 주제들이었다. 그 결과물은 별로 기운을 북돋아 주지 못했다. 핀센트는 브레이트너르를 사로잡던 부산한 도시의 삶을 열정적으로 포착하려고 했지만, 고독한 인물상에 대한 집착을 포기할 수 없었다. 그리하여 어린아이가 덮개 없는 도랑 옆을 기어가고, 지팡이 든 노파가 도랑 파는 인부와 부딪히는 묘한 거리 풍경을 그려 냈다.

우정에 대한 핀센트의 노력은 여느 때처럼 불우한 운명을 맞이했다. 브레이트너르가 성병으로 4월 초에 입원할 즈음, 핀센트는 이미 그가 모델을 취하기를 두려워한다는 이유로 비난하고 있었다. 핀센트는 그의 병상을 찾았지만, 핀센트가 두 달 후 입원했을 때 브레이트너르는 그 호의에 보답할 의무감을 느끼지 않았다. 실로 그들은 1년간 얘기를 나누지 않았다. 핀센트는 브레이트너르가 접촉을 완전히 끊어 버렸다며, 상처를 입은 채 맞비난했다. 브레이트너르의 그림이 지루하고 감동이 없으며 되는대로 처바른 결과물이라고 무시했으며,

더 많은 모델을 취하지 못하는 것은 남성적 힘의 부족을 뜻한다고 했다.

핀센트 판 호흐와 싸우는 건 어땠을까? 코르넬리스 숙부는 3월 초 조카를 방문했을 때 그 대답을 알았다. 암스테르담에서 학업을 그만두겠다는 결정에 대해 다툰 이후로 핀센트는 화상인 숙부를 만난 적이 없었다. 그가 경력을 쌓도록 도와주지 않았다고 지독하게 비난하며 1년이 흐른 후에, 핀센트는 자존심을 죽이고 부유한 숙부를 초대했다. 새 작업실을 소개하기 위해서였다. 그는 숙부의 방문을 몹시 두려워했고, 마우버와 테르스테이흐 같은 이들과 겪었던 불화를 다시 한 번 겪을 것에 대비해 마음을 단단히 먹으며, 화상들일지라도 쫓아다니지 않겠다고 다짐했다.

그동안 쌓여 왔던 적개심은 약속한 날에 터질 준비가 되어 있었다. 숙부가 제 밥벌이를 하라고 말하자, 조카는 감정의 홍수를 쏟아 냈다. "밥벌이요?"

무슨 소립니까? 밥벌이인가요, 밥 먹을 자격인가요? 밥 먹을 자격이 없다, 그러니까 그럴 가치가 없다는 말은 어처구니없게 들리네요, 정직한 사람은 모두 밥 먹을 가치가 있으니까요. 하지만 불운하게도, 밥 먹을 자격이 있어도 밥벌이를 할 수 없다면 불운이죠. 그것도 대단한 불운입니다. 그러니 숙부님이 저에게 "너는 밥 먹을 가치가 없다."라고 말하는 거라면 모욕이에요. 하지만 그저 제가 항상 밥벌이를 하지는 못한다(가끔은 전혀 못하죠.)는

말씀이라면, 글쎄요, 사실이겠죠. 하지만 그런 말이 무슨 소용이죠? 숙부의 말씀이 그뿐이라면 그건 전혀 저를 진전시키지 못하니까요.

친구들과 가족이 핀센트의 급한 성미에 대해서 불평할 때 그들이 뜻하는 바는 바로 이것이었다. 논쟁은 하찮은 데서 시작되었다. 핀센트 본인의 얘기에 따르면, 그는 다른 화가의 작업실로 걸어가 바로, 때로는 5분도 안 되어 심한 논쟁을 불러일으켜 상대방이 이러지도 저러지도 못하게 만들었다. 말 한마디, 몸짓 하나, 심지어 표정 하나도 폭풍같이 격앙된 말들을 촉발했다. 코르넬리스처럼 듣고 있던 사람들은 깜짝 놀라 말을 잃고서, 마치 그들이 핀센트의 내적인 생각을 방해한 것처럼 느끼곤 했다. 불화는 순식간에 심화되어, 상대방의 뜻을 돌리려는 열정과 상처를 드러내는 방어적 태도가 이유도 알 수 없고 통제할 수도 없는 광분한 주장과 한데 어우러졌다. 그는 나중에 인정했다. "나는 늘 공정하게 얘기하지 않는다. 내 상상력이 현실을 무시한 채 배회하도록 두고, 상황을 아주 비현실적인 태도로 본다." 이러한 웅변적인 말의 망상에 휩쓸려, 그의 입장을 불합리하게 극단적으로 밀어붙이고, 모든 관련 사항을 절대적인 것으로 바꾸며, 아무것도 인정하지 않고, 이내 후회할 말로 지독하게 빈정거렸다.

이러한 자멸적인 격렬함을 누구보다 잘 아는 사람은 핀센트 판 호흐 자신이었다. 때로 그는 "기질 때문에 심화된 열정"이나 "신경과민의 흥분" 때문이라고 했다. "나는 광적인 사람이다!

나는 분명한 방향으로 가고 있고, 다른 사람들도 나와 같이 가기를 바란다! ……심중이 진지한 사람들에게는……종종 호감을 사지 않는 일면이 있는 법이다." 그러나 드물게 허심탄회한 순간에 그는 진실을 인정했다. "나는 곧잘 지독하게 우울하고 예민해지며 말 그대로 동정심에 굶주려 갈망한다. 공감을 얻지 못하면, 냉담하게 행동하고 신랄하게 말해서 일을 더욱 크게 그르쳐 버린다."

그러나 이번에 숙부는 핀센트의 발끈하는 성격에 자비로운 목적을 포기하지 않았다. 조카의 두툼한 소묘 화첩을 훑어보다가, 핀센트가 브레이트너르와 같이 스케치했던 길거리 장면 중 하나에서 멈췄다. "이 그림들을 좀 더 그릴 수 있겠느냐?" 첫 번째 주문에 감격하여(핀센트는 "한 줄기 희망의 빛"이라고 표현했다.) 예술적 고결함에 대하여 테르스테이흐와 했던 논쟁을 집어치우고 한 점당 2.5길더를 받고 그 도시에 관한 풍경화를 열두 점 그리겠다고 열성적으로 동의했다. 비록 코르넬리스가 인물 소묘 수백 점을 한마디 언질도 없이 넘겨 버린 데 기분이 상했지만, 모델을 보고 그리는 그림을 옹호하며 마우버와 테르스테이흐에게 퍼부었던 무시무시한 반격을 숙부에게는 하지 않았다.

숙부가 떠날 때까지는 그랬다. 핀센트는 그림들을 보내고서 보수가 신속하게 돌아오지 않자, 바로 모욕당한 것이 아닌가 의심했다. 4월에 여섯 점을 더 그려 달라는 두 번째 주문을 받은 후에도 계속해서 후원자의 동기를 의심했다. 5월에 그는 의구심으로 가득 찬 숙부가 새로 의뢰한 작업을 모두 그만두겠다고 으르렁댔다. "내가 자선 행위를 할 이유는 없다." 그는 투덜거렸다. 테오가 결국 그를 달래어 그림들을 끝내도록 했지만, 숙부가 예상보다 적은 보수를 지급한 데다 서면으로 한마디 말도 없이 돈을 보내자, 핀센트는 폭발했다.

숙부의 침묵에 그는 모욕을 당한 것만 같았다. "너는 정말로 그런 그림에 조금이라도 상업적 가치가 있으리라고 생각하는 거냐?" 상상의 비난에 그는 용감히 반박했다.

제가 사물의 상업적 가치를 잘 아는 척하지는 않겠습니다. ……개인적으로 저는 예술적 가치를 좀 더 중요하게 생각하며, 값을 따지는 것보다는 자연 그대로의 저 자신에 관심을 두는 것이 좋습니다. ……제가 가진 것들을 공짜로 주지 못하는 것은 이 때문입니다. 다른 모든 인간처럼, 제게도 인간적 욕구가 있습니다. 음식과 머리 위의 지붕을 원한다고요.

그러한 주장이 은혜를 모르고 무례하고 버릇없게 여겨지리라 예상하며, 핀센트는 숙부의 반응을 상상했다. "너한테 그렇게 큰 호의를 품고, 관대하게 큰 도움을 주고 있는 암스테르담의 숙부가 너의 자만과 고집을 꾸짖는다. ……네가 그토록 배은망덕하게 나를 대했으니 그것은 네 잘못이다." 상상의 비난에, 핀센트는 자랑스럽게 도전적인 대답을 지어냈다. "나는 당신의 후원을 잃는 것을 기꺼이

감수하겠습니다."

핀센트는 남은 인생 동안 그런 식의
논쟁을 거듭할 터다. 그 논쟁이 전적으로 그의
머릿속에서 벌어진 일이라는 사실은 그 논쟁을
약화하는 것이 아니라 더욱 생생하게 만들
뿐이었다.

스승, 후원자, 동료 화가 들과 싸우는 동안에도,
핀센트는 예술과의 전쟁을 계속했다. 데생
화가의 주먹은 "딱 나의 의지에 순종하지
않는다."라고 투덜거렸다. 자신을 화가라고
선언한 이후 겪은 문제는 계속해서 그를
좌절시키고 그에게 맞서 왔다. 그의 인물
소묘에서, 신체는 불가능한 방식으로 뻗어
있고 구부러져 있다. 얼굴은 불확실하게
흐릿한 모습으로 사라졌다. 수채화에서는, 칠을
빼먹거나 색이 탁했다. 투시화에서는 선들이
왜곡되고 그림자의 각도가 틀렸으며, 인물들은
배경이나 비례에 관계없이 표류했다.

핀센트는 이렇게 반복되는 좌절을 테오가
도울 거라는 낙관주의와 고통이 뒤섞인 마음으로
견뎠다. 핀센트는 다음 해에 초기 그림들에
대하여 "그림들이 되어 가는 모습에 절망했다.
나는 완전히 엉망으로 그려 놓았다."라고
말했다. 제 눈으로 목격한 증거와 싸우듯,
암스테르담에서 학업이 불안해졌을 때 그랬던
것처럼 노력을 배가했다. 전투적인 말로
기운을 북돋우며, 이미지를 제압하고 자연과의
백병전에서 승리하겠노라 다짐했다.

그리는 속도를 늦추고 그림 하나하나에 좀 더

세심하게 신경을 쓰기보다 반항적으로
더 빨리 밀어붙이며, 속도와 양이 정확성과
능란한 솜씨만큼이나 성공적인 이미지를 생산해
낼 거라고 주장했다. "이와 같은 일은 어렵고
항상 바로 효과가 있지는 않다." 그것들이 효과를
낼 때면, 그 효과는 때로 모든 실패의 연속의
최종적인 결과이기도 하다." 스무 점 중 하나라도
성공적이라면, 최소한 매주 좋은 작품 한 점씩은
그려 낼 수 있다고 계산했다. 좀 더 개성적이고,
좀 더 깊이 있게 느껴지는 한 점, 그가 "이 그림은
오래갈 것이다."라고 말할 만한 그림 말이다.

눈보라 같은 실패작들 속에서 그러한 그림
하나가 나타나면, 그는 그것을 베끼고 또
베꼈는데, 때로는 연달아 열 번씩 그렸다.("후일
어떻게 내가 그것들을 단숨에 해치웠나 싶었다.")
이런 식으로밖에 작업할 수 없기 때문이기도
했다. "나는 너무 세심해지기 원하지 않는
경향이 있다." 그러나 그 방식은 확실히 그의
광적인 상상력(머릿속 이미지와의 끈질긴 싸움)에
어울렸고, 핀센트는 실패에 직면하여 가장
격려가 되는 불굴의 인내력의 예로서 그 방식을
보증했다. "더 많이 뿌릴수록 더 많은 것을
거두기를 바라도 될 거다."

핀센트는 또한 그의 미술을 세계와의
지속적인 전투에 끼워 넣었다. 설득력 있는
인간의 형태를 만들어 내는 데 끈질기게
실패하고 있는데도, 마우버와 테르스테이호에
대한 커져 가는 적개심에 더욱 강박적으로 인물
소묘에 빠져들었다. "인물은 복잡하여 많은
시간을 요한다. 하지만 나는 긴 안목으로 보았을

때 애쓸 가치가 있다고 생각한다." 다른 종류의 이미지들에도 손을 대었으나(브레이트너와 거리 풍경을 그렸고, 숙부를 위해 도시 경관을 그렸다.) 항상 인물로 돌아오며, 마우버와 테르스테이흐의 판단뿐 아니라 말을 듣지 않는 제 손과 싸웠다. 그는 모든 예술적 시도는 인물 소묘로 시작해서 소묘로 끝난다고 주장했다. 풍경화조차 그렇다고 했다. "가지치기한 버드나무를 살아 있는 존재처럼 그리면 그 주위의 사물은 모두 거의 스스로 따라오게 된다." 알프레드 상시에가 쓴 밀레의 전기("정말 대단해!")는 인물에 대한 투지 넘치는 헌신을 뒷받침해 주었고, 밀레의 슬로건("예술, 그것은 전쟁과 같다.")으로 규합한 말과 이미지의 유세로 그 헌신을 옹호했다.

수채화를 옹호하는(그리고 그가 아끼는 펜 소묘를 반대하는) 마우버와 테르스테이흐의 주장을 반박하기 위해, 흑백 이미지로도 세상이 그에게 강요하는 엷은 칠과 똑같이 침울한 분위기를 이루어 낼 수 있음을 증명하는 일에 착수했다. 그는 그리고 또 그렸다. 목수 연필과 갈대 펜, 잉크 먹인 붓, 목탄, 분필, 크레용을 써서 끊임없이 음영을 넣고, 문지르고, 지우며 마우버의 수채화들이 지닌 "나른한 황혼 녘" 분위기와 대등한 미묘한 잿빛 변화를 만들어 내기 위해 애썼다. "이 작은 소묘 하나가 여러 장 수채화보다 많은 고민을 불러일으켰다." 그러한 노력이 들어간 한 작품에 대해 그렇게 주장했다. 또 다른 작품에 대해서는 "연필로 스치듯 그렸다. ……채색할 때처럼 말이야."라 말했다.

그러나 그 과정은 그의 이미지와 재료, 양쪽 모두와 새로운 싸움에 이르게 만들었다. 연필 자국은 지워지거나 문질러 없어질 수 있었다. 종종 그는 종이를 찢어 먹기도 했다. 어떤 목탄은 손수건이나 깃털로도 가루가 날아갔다. 그가 좀 더 따뜻하고 깊이 있는 분위기를 추구하여 고쳐 나가면서 이미지들이 점점 더 어두워지는 바람에 그림들이 "무겁고 탁하며 검고 둔해지지 않도록" 고투해야 했다. 숙부를 위해 그린 많은 소묘들이 그러한 고군분투의 긴장감을 드러냈다. 하늘은 위협하듯 낮게 드리우고, 어두운 강물이 어두운 들판 사이로 지나며, 광명한 대낮에도 건물에 그늘이 드리웠다. 마우버는 이러한 소묘에서, 색이라는 수단 없이도 색의 분위기를 창조해 내고자 하는 도전적인 야심을 알아보았다. "소묘를 할 때 자네는 채색화가 같군."

4월 핀센트는 자신을 인정하지 않는 세계에 맞선 이미지의 전투에서 새로운 공격을 알리는 인물 소묘 한 점을 테오에게 보냈다. 측면에서 본 나체 여인의 소묘였다. 가슴 쪽으로 두 다리를 끌어올리고 팔짱 낀 두 팔에 머리를 묻고 있는 모습이다.

핀센트는 이미 나체를 그리기 시작했던 것이다.

헤이그에 도착한 지 석 달이 지난 1882년 4월, 가차 없는 호전성 때문에 핀센트는 그의 가족이 300년 동안 고향이라고 부른 도시에서 사실상 친구도 없이 남겨졌다. 퓔흐리 스튜디오의 준회원으로서, 프린센 운하에 있는 그 협회의

인상적인 시설에서 일주일에 두 차례씩 밤에 모델을 보고 그릴 자격이 있었지만, 그가 그런 특권을 이용했다는 말이나 관련 그림은 남아 있지 않다. 기록에 따르면 겨우 두 번 시도한 후에 그곳에 사교적으로 방문하는 것도 포기했다. "사람들로 북적거리는 홀의 답답한 공기를 참을 수 없다. 군중 틈에 있는 게 싫다."라고 그는 변명했다.

그럼에도 3월 말, 핀센트는 자신이 아끼는 흑백 복제화들을 필흐리의 인기 있는 전시회 시리즈에 올리고자 했다. 비록 그 제안이 헤이그 화파의 성공적인 화가인 베르나르트 블로메르스의 지지를 받기는 했지만, 대다수 필흐리 회원들의 반대, 심지어 비웃음에 부딪혔다. 그들은 핀센트가 소중히 간직해 온 이미지들을 단순한 삽화들로 무시했다. 지나치게 깊이 없고 감상적이며 상업적이라서 진지하게 예술적으로 고려할 수 없다는 것이었다. 경미한 의견 차이도 사적인 공격으로 보는 핀센트는 그들의 거부를 전쟁의 선포로 보았다. 그는 그 회원들의 의견을 사기라고 일축하고 "당신들 자신이 더 잘 그리는 법을 배울 때까지 닥치시오."라고 신랄하게 말했다.

그 후로 집에만 틀어박혀, 동료 화가들의 "지나치게 규칙에 얽매이는 자만심"에 대한 통렬한 비난과 최후의 설욕에 대한 환상으로 질식할 지경이었다. "1년 내, 아니 더 걸릴지도 모르지만, 나는 사람들을 끌어당기게 될 거다."라고 그는 단언했다. "그러면 그들은 나의 우레 같은 소리를 듣게 되겠지. '닥쳐라. 꺼져라.

너희들은 나의 행복을 방해하고 있다.' 나를 방해하려는 자는 누구라도 망하길!"

더 많은 공격을 받아넘길수록, 뒤에 더 많은 공격이 있는 게 아닌가 의심했다. 심한 의심에 사로잡혀, 사람들이 등 뒤에서 비웃고 자신을 방해할 음모를 꾸미고 망치려 든다고 비난했다. 초기에 별 노력도 없이 마우버나 테르스테이흐 같은 명사에게 접근할 수 있었음에도, 질투와 음모가 도사린다고 믿으며 놀라움을 표시했다. 그는 그러한 대립을 예술적이고 불가피한 것으로 설명하고자 했다. "내 그림들이 나아질수록, 더 많은 어려움과 방해에 부딪힐 거다." 그는 이전 겨울에 마우버의 잔인한 조소가 사방에서 울려 퍼지는 소리를 들었다. "나의 버릇에 대한 말들이 있다면…… 그러니까 옷이나 얼굴, 말투에 대해서 얘기한다면, 내가 뭐라고 대답해야겠느냐?" 그는 테오에게 물었다. "내가 정말로 그렇게 버릇없고 무례하고 상스럽니? 내가 그렇게 오만하고 무례한 괴물 같아? 마땅히 사회에서 단절되어야 할 정도로?"

5월에 마우버는 핀센트의 인생에 다시 나타났는데, 핀센트의 머릿속에 있는 편집증적인 소리를 딱 확인해 줄 만큼의 시간 동안 머물렀다. 마우버는 4월에 핀센트를 쫓아내고 난 후 그를 회피해 왔다. "하루는 아프다고 하고, 그다음엔 쉬고 싶다고 하고, 그다음엔 너무 바쁘다는구나." 핀센트는 투덜거렸다. 그는 처량한 편지를 보냈지만, 마우버는 그 편지를 무시했다. 그들은 딱 한 번 길에서 잠시 이야기를 나누었다. 핀센트는 계속되는 냉대에 화가 나서 또다시

네덜란드의 판 호흐

편지를 썼다. 그들의 관계를 마우버가 아닌 자신의 방식대로 끝내려는 절망적인 시도로 마지막 논쟁을 재개했다. "저를 지도한다는 게 어렵겠죠. 한데 당신이 말하는 모든 것에 '엄격한 순종'이 요구되기에 당신의 지도를 받는 것도 아주 힘듭니다. 참을 수 없어요. 그러니 지도하는 것도 지도받는 것도 끝이군요." 마우버가 여전히 대답이 없자, 그의 무관심에 목이 졸리는 듯했다. 그는 마우버가 자신을 내버린 충격 때문에 작업을 하기 힘들다고 푸념했다. "붓을 쳐다볼 수도 없다. 붓을 보면 초조해지거든."

그러나 몇 주가 지나고, 스헤베닝언에서 우연히 마우버와 마주쳤을 때, 핀센트는 다시 데생 화가의 주먹을 날렸다. 마우버에게 와서 작업을 보고 상황에 대해 이야기해 보자고 요구했다. 마우버는 단호하게 거절했다. "절대 보러 가지 않겠네. 모든 건 끝났어." 코르넬리스 숙부가 그의 작업을 보고 작업 의뢰 수수료까지 주었음을 환기하자 마우버는 비웃었다. "그건 아무 의미 없어. 처음이자 마지막일 테니까. 그 후로는 아무도 자네에게 관심을 두지 않을 걸세." 핀센트가 버티면서 "나는 화가입니다."라고 주장하자, 마우버는 다시 그의 아마추어 같은 솜씨를 비난하며 악의를 담아 덧붙였다. "자네 성격은 지독해."

핀센트는 후일 그 만남이 고문 같았다고 했다.

그해 봄에 일어난 모든 재앙에서 그랬듯, 마우버의 배신에서도 핀센트는 비밀스럽게 관련되어 있는 테르스테이흐의 모습을 본 듯했다. 2월에 다툰 이후로 늘 그 지점장이 그에게 적대적인 음모를 꾸미고 있다고 의심해 왔다. 테르스테이흐의 완강한 회의적 태도가 먼 친척들, 특히 센트 백부까지 전염한다는 의심 속에 살았고, 퓔흐리 단원들의 적대감도 테르스테이흐의 영향력 때문임이 틀림없다고 생각했다. 마우버의 태도가 돌변하자, 핀센트는 즉시 테르스테이흐가 스승에게 악영향을 끼쳤노라고 비난했다. 편집증적인 환상에 빠져, 테르스테이흐가 마우버에게 속닥거리는 장면을 상상했다. "조심하세요. 돈에 대해서는 그를 믿으면 안 됩니다. 관심을 끄고, 더 이상 돕지 마십시오. 화상으로서 거기서 이로운 점이 안 보이네요." 그러한 환상에 쫓겨, 핀센트는 테르스테이흐가 자기를 헤이그에서 쫓아낼 작정으로 끊임없이 음모를 꾸미는 자("해로운 바람")라고 상상했다. 테르스테이흐가 자기를 중상하고 배신했다며 그를 "내가 가장 소중히 여기는 대상을 시샘하는 적"이라고 저주했다.

4월에 핀센트는 음모적인 지점장이 테오를 겨냥하고 있다고 상상했다. "테르스테이흐는 네가 나에게 돈을 더 이상 못 보내게 하겠노라고 말했다. '마우버와 내가 반드시 이 일에 종지부를 찍게 하겠다.'라더구나." 그는 걱정으로 흥분해서 편지를 썼다.

지금까지 테오는 그 데생 화가의 주먹이 지닌 둔탁한 힘을 모면해 왔다. 마우버와 테르스테이흐를 향했던 웅변적인 화포와 맹렬한 맞비난에 비하면 동생에게 보내는 핀센트의 편지들은, 때로 긴장감이 흐르고 타인에게

분노하기는 했어도 결코 노골적인 적의로 바뀐 적 없었다. 1월에 테오가 실색하는 편지들 보내고 핀센트가 도전적인 답장을 보낸 후에 그들이 주고받은 편지들은 조심스럽게 친밀한 분위기의 편지들로 정착되어 있었다. 핀센트 쪽에서는 호소와 위협이 변덕스럽게 뒤섞여 있었다. 테오 쪽에서는 격려와 주의가 담겨 있었다. 그러나 표면 아래서는 전투가 계속되었다.

그들은 돈에 대해서 다투었다. 핀센트의 입장에서는 이것보다 더 예민하고 자극적인 주제가 없었다. 에턴에서 성탄절에 쫓겨난 후로, 그와 세상의 전쟁은 형제간에 돈을 가장 중요한 문제로 만들었다. 핀센트는 헤이그로 표연히 가 버린 후에 돈을 빌려주겠다는 부모의 제의를 마다했고("내가 쓰는 동전 한 푼까지 아버지한테 설명해야 한다는 게 끔찍하게 싫다."라고 그는 퉁명스럽게 말했다.) 센트 백부는 조카의 우울한 이야기에서 몸을 뺀 지 오래였다. 남은 것은 테오뿐이었다. 그러나 테오의 지원은 확실하지 않았다. 12월에 그는 형에게 돈을 보내지 않았다. 핀센트가 스트리커르의 집에서 서둘러 나온 후, 헤이그에서 체류 기간을 연장하기 위해 필요한 돈이었다.

틀림없이 거절을 염두에 두고, 핀센트는 새로운 집에서 처음부터 돈을 요구하는 도전적인 타종을 울렸을 것이다. 마우버가 빌려준 100길더를 몽땅 가구와 아파트를 위한 장식물을 사는 데 탕진한 후, 곤란한 재정 상태의 책임을 동생에게 지웠다. "나는 딱한 처지에 있고, 주사위는 던져졌다. 그러니 네게 물어보는 것도

당연하지. 테오야, 너한테 폐가 되지 않도록 인정을 베풀 만한 것을 가끔 나에게 보내 줄는지 어떨지 말이다." 그는 미안해하지도 않고 말했다. 일주일이 안 되어 존중의 가면은 벗겨졌고, 핀센트의 어조는 요구 조로 바뀌었다. "테오야, 무슨 문제가 있느냐? ……아무것도 받지 못했다. ……회신 편에는 최소한 그 돈의 일부라도 보내렴."

2월에 테오가 두 번째로 돈을 부치는 일을 미루자, 핀센트의 걱정은 확실해졌다. 그는 그들의 관계가 성난 호소와 죄책감 어린 음모의 끝없는 반복이라고 힐난했다. 그가 혐오하는 의존과 채무감에 시달리며, 핀센트는 심술궂은 요구와 마지못한 고마움 사이를 제멋대로 왔다 갔다 했다. 더 잘 입고 사교적인 사람이 되겠다는 약속, 무엇보다 팔릴 만한 그림을 그리겠다는 약속(늘 금방 될 것처럼 장담했다.)으로 동생을 달랬다. 좀 더 열심히 작업하겠으며 알뜰하게 돈을 쓰겠다는 약속, 엉터리 재정 감각(그가 산정한 날 다음 날이면 "완전한 무일푼"이 되곤 했다.)으로 테오를 회유했다. 자금 부족 때문에 쓰러졌던 카미유 피사로 같은 사람들의 이야기를 생생하게 제시했다. 테오의 돈이 제때 이르지 않으면 걱정으로 괴로워하고 안절부절못하노라고 불평했다. 테오가 돈을 주지 않을 때마다 제 미술이 손해를 입노라 항의하며, 그림의 성패 또한 화가의 기분과 상태에 크게 의존한다고 거듭 상기시켰다.

위협적인 소리도 했다. 점점 더 노골적으로, 돈이 더 마련되지 않는다면 자신에게 안 좋은

네덜란드의 판 호흐

일, 그러니까 곤란한 상황과 좌절, 병(두통과 열), 우울증, 특히 정신적인 문제가 닥칠 거라고 했다. "내가 너무 많이 걱정하고 염려하면 허물어지고 말리라는 사실을 명심해라." 그러면서 보리나주의 일과 제일의 정신 요양원 문제를 두고 가족이 겪었던 큰일을 떠들어 댔다. "내 그림에 대한 온갖 걱정과 말썽으로 충분히 힘들다."라고 심각하게 암시했다. "다른 걱정들까지 겹치면…… 분별력을 잃고 말 거다."

그러는 동안 그는 테오 지갑의 한계를 반항적으로 무시하며 계속 돈을 써 댔다. 항상 씀씀이가 헤펐고, 결코 예산을 짜거나 저축을 하지 않았다. 그는 귀족적인 라파르트를 예로 들먹였다. "좋은 재료를 쓰는 게 얼마나 유용한지 라파르트에게서 다시 보고 있다. 라파르트의 작업실은 아주 훌륭하고 매우 안락해 보여." 그렇다손 치더라도, 그는 테오가 매달 보내 주는 100프랑으로 어떻게든 살아갔어야 옳다. 평범한 노동자들이 일주일에 20프랑 정도를 벌었고 그 돈으로 가족 모두를 부양하는 경우도 많았다. 핀센트는 어떤 노동자도 하지 않는 지출을 하는 한편, 특히 선호하는 값비싼 종이를 테오에게서 화물로 받았고 코르넬리스 숙부와 테르스테이흐에게 "판매한 그림"에서도 가외 소득을 얻었다. 핀센트가 궁핍을 호소하거나 집세를 내지 못하는 지경에 이르는 경우는 그가 마지막 푼돈까지도 책이나 특별한 펜대, 새로운 이젤, 많은 모델에 썼기 때문이었다. 그게 아니면 아파트를 수리하거나 점점 불어 가는 복제화와 삽화 수집품에 새것을 추가하는 데 썼다.

헤이그에 도착하고서 다섯 달이 지나자 수집품은 1000점이 넘었다. 그렇게 지내는 동안 내내, 돈을 받고 작업실 청소를 해 주는 소녀도 꼭 있어야 했다.

문제는 단순한 낭비를 넘어섰다. 핀센트는 자신이 부양받을 자격이 있다고 믿게 되었다. 분노에 찬 도전인지 절망적인 자기 합리화인지, 양쪽 모두인지 몰라도, 힘든 작업과 숭고한 목표 때문에 자신은 동생에게 돈을 받을 자격이 있다고 주장했다. 그리하여 테오가 좀 더 팔릴 만한 작품을 제작하여 자립해 보라고 압박하자, 대수롭잖게 반박했다. "내가 보기에 돈을 버는 문제보다는 대접받을 만한가 하는 문제가 훨씬 중요한 것 같구나." 이렇게 자격에 대하여 망상에 사로잡힌 의식으로 무장한 채, 예술적 특혜를 큰소리로 주장했다. 그리고 정규 교육은 피했다. 경비를 부담하기 위한 어떤 일도 하지 않으려 했다. 크고 설비가 잘 갖춰진 작업실과 막대한 물품, 안정적인 개인 모델을 요구했다. 아직 신통찮은 초짜나 다름없는 처지임에도 이 모든 것을 요구했다. 쌓여 가는 빚을 테오에게 넘기며 슬쩍 유감의 표시만("다른 길은 보이지 않는구나.") 했을 뿐이다. 그러면서 더 많은 돈을 받을 권리가 있다고 주장하며 자신을 합리화하는 편지로 무례한 의존을 덮어 가리고자 했다. 음식을 사는 데 썼어야 할 돈, 그 마지막 몇 푼을 내어 복권을 사는 가난한 사람들을 업신여기면서, 계획을 실행하고 사치품을 사 댔다.

테르스테이흐의 위협("이것을 반드시 끝내도록 하겠다.")은 핀센트를 독선적인

공포에 던져 넣었다. "어떻게 그럴 수가. 대체 그가 무슨 생각을 하는 거지?" 그는 테르스테이흐와 마우버가 공모하여 동생이 지원을 끊도록("내게서 빵을 빼앗으려는 것") 할지도 모른다는 두려움에 얼어붙어 편지했다. 동정심에 호소("나는 겨우내 최대한 애썼다.")하고 제 고통에 대해 울부짖음("가끔 내 가슴은 미어질 듯하다.")으로써 테오에게서 확실히 지원을 받고자 했다.

그러나 반항도 더해졌다. 그는 이제 한 달에 100프랑이 아니라 150프랑을 보내 주기 바랐는데 이는 테오가 받는 봉급의 절반에 가까웠다. 그리고 자세를 취하기 훨씬 낫다는 이유로 더 큰 작업실을 원했다. 무엇보다 확실한 보장을 원했다. "확실히 정해져서 더 이상 절대적으로 필요한 것을 빼앗길까 봐 두려워하지 않아도 되기를 강력히 요구한다. 또 항상 그게 자선 단체가 주는 빵처럼 느껴지지 않았으면 좋겠다." 자기가 뭘 하든, 또는 뭘 하기를 거부하든, 그 돈은 계속해서 제공되어야 했다. 이유인즉슨 노동자는 임금을 받을 자격이 있기 때문이었다. 그것은 재정적 수단이 없는 재정적 독립심에 지나지 않는 요구이자 이례적인 협의였지만, 동생에게는 아무 소리 말라고 했다.

테오는 마우버와 테르스테이흐와 똑같이 괴로운 벽에 부딪혔다. 그 벽은 핀센트가 인물 소묘에 대한 집착을 포기하지 않으리라는 것이었다. 핀센트는 자신을 인간 육체의 신봉자라고 선언하며, 모든 타협을 굴복으로 여겨 물리치고 모든 요청에 분노에 찬 반항으로

대답했다. 브레이트너르나 더 복, 그리고 필흐티의 다른 화가들이 느꼈듯, 핀센트는 자신의 열정에 필적하지 못하는 이조차 남의 비난을 두려워하는 도덕적 겁쟁이로 여겼다.

인물을 그리는 것이 왜 그렇게 중요해서 핀센트는 네덜란드 미술에서 영향력이 막대한 두 사람과 대립각을 세우고 인정 많은 동생에게까지 도전하게 되었을까? 왜 그는 성공과 동료 간 협력 관계를 위한 최고의 기회들을 희생했을까? 그에게 재능 없음이 증명되었고 모든 노력을 거부한 예술 형식에서 살아남을 기회조차 희생한 이유는 무엇일까? 암스테르담과 에턴에서 연거푸 타격을 받은 후 분노에 차서 여전히 세상에 데생 화가의 주먹을 흔들어 대고 있는 것은 순전히 반골 기질 때문이었을까? 아니면 좀 더 중요한 뭔가가 있었을까?

그 대답은 스헨크버흐의 작은 아파트를 방문했던 사람이라면 누구에게도 분명했다.

그 아파트에는 별것 없었다. 단칸방으로, 가짜 벽난로 속으로 연통이 설치되어 있는 배불뚝이 난로, 침대를 위한 벽감, 그리고 어수선한 목수의 안마당과 이웃집의 빨랫줄이 내다보이는 창문이 있었다. 별 특징 없고 저렴하게 지어진 그 건물은 헤이그 외곽의 레인스푸어역 바로 너머 개발지에 세워져 있었다. 현관문에서 몇 발짝만 나서면 정원 터와 석탄재가 깔려 있는 작은 길들이 있고, 기차가 끊임없이 연기를 내뿜으며 새된 소리를 질렀다. 그곳은 진짜 도시도 아니고, 진짜 시골도 아니었다. 세련된 사람들이라면 오는 일이 거의

네덜란드의 판 호흐

없고 절대 정착하지 않는 황무지에 가까운
곳이었다.

이웃들은 스헨크버흐 138번지 뒤쪽의 2층짜리
아파트로 향하는 이상한 방문객 행렬이 분명
의아했을 것이다. 때로는 핀센트가 그들을
데려왔다. 때로는 스스로 왔다. 아침부터
저녁때까지 하루 종일 오고 갔다. 소년 소녀가
엄마와 함께 오거나 가끔은 엄마 없이도 왔다.
늙은 남자와 젊은 남자, 늙은 여자와 젊은
여자(귀부인은 없었다.)도 왔다. 그 누구도
방문하느라 차려입지 않았다. 모두 평상복을
입고 있었다. 많은 이가 확실히 옷밖에 걸친 것이
없었다.

이들이 핀센트의 모델이었다. 모델을 구할
수 있는 곳이면 어디서라도 기용했다. 무료
급식소와 기차역, 고아원과 양로원, 그냥
길거리에서 구했다. 처음에는 마우버처럼 경험
있는 모델을 고용하려고 했지만 그 비용은
핀센트가 감당할 수 있는 수준을 훌쩍 넘어섰다.
게다가 그는 낯선 사람에게 당돌하게 말을 걸어
포즈를 취해 달라고 부탁하는 일에서 묘한
즐거움을 발견했다. 설득과 위협이 조합된 '모델
사냥'(그의 표현)은 그의 선교사적인 사고방식에
완벽하게 어울렸다. 그러나 그가 설득력 있게
화가의 권리를 주장할 수 있던 시골인 에턴보다
헤이그에서는 모델을 구하기 훨씬 힘들었다.
그는 도착한 지 얼마 안 되어 모델을 찾는 데
몹시 애먹고 있다고 투덜거렸다.

몇몇은 변두리에 있는 그의 작업실까지
먼 길을 오고 싶어 하지 않았다. 오겠다고서

나타나지 않은 이들도 있었다. 몇몇은 한 번
오고는 다시 오지 않았다. 일부는 옷을 벗어야
할까 봐 겁나서 거절했다. 또 일부는 일요일에만
올 수 있었다. 핀센트가 남루하고 물감 묻은 옷을
입었다거나 좋은 외투를 걸쳤다고 무시하는
이들도 있었다. 모든 만남에서 돈이 중요했다.
부모들은 자세를 취할 어린이에 대해 터무니없이
많은 금액을 요구했기에, 고아를 채용할 수밖에
없었다. 다시 온 모델들은 통근 거리가 멀다고
가욋돈을 요구했다. 그는 사람들에게 스케치하는
동안만 그 자리에 가만있어 달라고 부탁함으로써
돈을 아끼려 했지만, 그 시도는 만족스럽지
못했다. "그 결과는 항상 좀 더 오래 자세를 취해
주었으면 하는 간절한 바람뿐이다. 사람이나
말이 그저 정지해 있는 걸로는 만족스럽지 않아."

일단 어떻게든 보수를 지불하고 간청하거나
꼬드겨 누군가를 작업실로 데려오고는 그들을
소유하려 들었다. "그는 결코 부드럽지
않았다."라고 한 모델은 회상했다. 그는 단칸방
어딘가에서 모델에게 의상을 제공하여 갈아입힌
다음 자세를 주문했다. 바르그의 『목탄화
연습』이나 그가 모아 놓은 복제화들, 전에 그렸던
그림들 속 자세들이었다. 마음에 드는 자세는
같은 모델 또는 다른 모델에게 다른 의상을
입혀 거듭 다시 그렸다. 그는 거리에서 스케치해
두었던 모습을 재창조했다. 운하를 따라 견인용
밧줄을 끄는 소년, 정신 병원 근처를 배회하는
여자 등이었다. 그는 한 명의 모델에게서 최대한
많은 자세를 취해 줬다. 같은 자세를 앞과 뒤,
그리고 옆에서 그렸다.

그의 작업 속도는 빨랐지만, 그림 하나에 보통 30분은 걸렸다. 그것도 알맞은 빛을 찾고 정확히 원하는 자세가 나올 때까지 자세를 조정하는 지루한 작업을 거친 다음의 일이었다. 이런저런 자세를 다 그리고 나면, 머리와 목, 가슴, 어깨, 손발을 그렸다. 남향 창문에서 빛이 사라질 때까지 지칠 줄 모르고 연필과 목탄으로 철저히 그려 냈다. 겨울 날씨가 조금이라도 따뜻해지면, 모델을 데리고 나가거나 특별한 시간과 장소에서 만나자고 하여, 그림에서 인물의 자리를 정하고 빛이 인물에 어떻게 떨어지는지 볼 수 있었다. 그것은 자신과 마찬가지로 모델에게도 힘든 일임을 알았지만, 빛이나 자세나 연필 때문에 실망하면, 분노로 발끈하여 의자를 박차고 일어나 "제기랄, 모두 글렀어!"라고 소리치거나 더 심할 때도 있었다. 그의 모델들은 종종 불평을 늘어놓았고, 때로는 그의 삶에 잠시 머물던 다른 친구들처럼 그를 떠났다.

다른 문제들도 많았지만, 모델을 충분히 구할 수 없었다. 에턴에서는 매일 모델을 구할 수 있었다. 대부분이 일주일에 4프랑이면 되는 풋내기 시골 사람들이었기 때문이다. 그때도 그는 모델이 충분치 않다고 투덜거렸다. 헤이그에서 전문 모델들은 단 하루에 같은 액수를 요구했지만, 그래도 그는 돈이 바닥날 때까지 고용했다. 이내 그는 헤이그의 가난하고 집 없는 사람들을 구하기 시작했다. 그들은 푼돈에도 무슨 일이든 하고자 했다.(생활 보호를 받는 어머니들은 일주일에 겨우 3프랑씩 받았다.) 그러나 풋내기 모델에 상대적으로 지출이

줄어들자, 더 많이 더 자주 기용하게 되었다. 한 달도 지나기 전에 그는 매일 아침부터 저녁까지 모델을 데리고 작업하기 시작했다. 마음에 드는 모델을 발견하면, 다시 오게 하기 위해 안달복달하며 보수를 지급했다. 정해진 보수에다 웃돈, 선금까지 주었다. 3월에 이런 식으로 계약을 맺고 있는 모델이 최소한 세 명이었다. 하루에 2프랑씩, 한 달에 총 60프랑을 주기로 약속했는데, 이는 테오가 보내 주는 돈의 3분의 2에 달하는 금액이었다.

이 특별한 지출을 정당화하기 위해, 빈센트는 온갖 주장을 동생에게 거듭 펼쳤다. 모델에게 돈을 쓸수록 작품도 나아질 거라고 주장했다. 모델 없이 작업하는 것은 큰 손해가 될 터이고, 기억에 의지해 인물을 그리는 것은 너무 위험하다고 했다. 모델들이 그가 꼭 성공할 거라는 용기를 준다고 주장했다. "모델들 덕분에 아무것도 두렵지 않았다." 모델들에게 좀 더 돈을 쓰기 위해, 음식부터 미술용품에 이르기까지 다른 모든 것을 희생하겠다고 다짐했다. 절박한 주장들을 펼치며, 최근에 마우버와 테르스테이흐에게 그토록 맹렬히 옹호했던 원칙들로부터 떠나가게 되었다. 한편으로 그는 인물 소묘가 "본성에 깊숙이 침투하는 가장 확실한 길"로서 도덕적으로도 우월하다고 선언했다. 다른 한편으로는 모델을 보고 그리는 것이 상업적 성공을 보장하는 가장 확실한 길이라고 주장하며, 거의 매일 모델을 데리고 작업하는 인기 있는 잡지 삽화가들을 들먹였다.

혼란스러운 변명 속에는 깊숙한 단 하나의

명분이 은폐되어 있었다. 즉 작업실에서는 그가 주인일 수 있었다. 그의 말에 따르면, 그가 모델들을 지배하거나 지배하고자 애쓰면서, 모든 만남은 유일한 두 가지 결과(순종하거나 복종하게 만드는 것)를 통제하기 위한 악전고투에 가까웠다. 그가 모델들에게서 가장 높이 평가하는 것은 "기꺼운 마음"이었다. 그는 "모델들을 내 생각대로 부리는 것"과 "그들로 하여금 내가 원하는 곳 어디서든, 내가 원하는 만큼 오랫동안 내가 원하는 자세를 취하게 만드는 것"을 갈망했다. 거듭 모델을 창녀와 비교하며, 양쪽 모두에 최고의 미덕은 복종이라고 칭찬했다. 그는 종종 모델들이 복종의 자세를 취하도록 했다. 무릎을 꿇거나 머리를 숙이거나 얼굴을 묻고 있는 모습이었다. 그리고 모델에 대한 그의 설명은 권력과 지배의 언어로 가득 차 있다. "모델을 취해라. 네 모델의 노예가 되지 마라."라고 조언했다.

그는 이상적인 예로 의사가 환자들에게 행사하는 힘을 들었다. "의사는 그들의 의심을 쫓아내고 정확히 그가 원하는 대로 하게 만드는 법을 아주 잘 안다."라고 부러워했다. 그는 환자들을 다루는 데 무뚝뚝하고 환자들이 살짝 다치는 것을 크게 두려워하지 않는 의사들에게 특히 존경심을 표했다. 그렇게 일하는 한 의사를 목격한 후에 그는 다짐했다. "장차 나는 그가 환자들을 다루는 방식으로 내 모델들을 다루려고 애쓸 거다. 그러니까 그들을 확실히 장악해서 그들이 요구받은 자세를 즉시 취하게 만들겠어." 당시에

그가 좋아하던 이미지는 일단의 경찰관들이 용의자의 사진을 찍기 위해, 몸부림치는 용의자와 씨름하며 그를 의자에 잡아당겨 가만있게 만드는 모습을 묘사한 것이었다. 제목은 "부끄러운 모델"이었다.

모델과의 씨름은 재료와의 씨름이자(일부는 "총명하게 귀 기울여 듣고 순종했다." 반면 다른 이들은 "무심하고 마지못해서 했다.") 궁극적으로는 예술 자체에 관한 좀 더 큰 싸움이었다. "화가는 늘 시작부터 실물의 저항에 부딪힌다."라고 그는 테오에게 설명했다.

그러나 그가 정말로 진지하게 모델을 받아들인다면, 그러한 대립 때문에 열의를 잃지는 않을 거다. ……화가는 모델과 맞부딪쳐야 하며, 그것도 확고한 지배권으로 맞부딪쳐야 한다. ……그리고 한동안 실물과 씨름하며 싸워 왔더니, 모델이 좀 더 말을 잘 듣고 순종적이 되었다는 것을 깨달았다. ……그건 가끔은 셰익스피어 식 '말괄량이 길들이기'와 비슷해.

핀센트는 모델들을 데리고 있는 작업실에서만이 이 지독한 싸움에 어떤 진전이라도 있음을 주장할 수 있었다. 다른 모든 곳에서, 승리는 그를 피해 갔다. 가족, 친구, 스승과의 관계에서, 심지어 테오에 대한 끝없이 타협적인 애정에서도 그랬다. 오로지 작업실에서만 다른 모든 곳에서 허락받지 못했던 통제권을 지닌 체할 수 있었다. 그곳에서만 가엾은 모델들을 지도하며, 삶을 머릿속

안톤 마우버(1878)

「두 손에 머리를 묻고 바구니에 앉아 있는 여인」
1883. 3. 종이에 초크, 29.5×47.6cm

「땅 파는 인부들과 파헤쳐진 길」 1882. 4.
종이에 연필과 잉크, 63×43cm

이미지에 굴복시킬 수 있었다. "작업실 안에서만 사람들을 대한다면 얼마나 좋을까! 나는 작업실 밖에서는 사람들과 잘 지내지 못하고, 그들이 뭔가를 하도록 만들지도 못해."

데생 화가의 주먹에 지배받는 작은 세계에서, 핀센트는 새로운 가족을 찾았다. 힘없고 집 없는(에턴에 가는 생각만 해도 "몸서리가 쳐진다.") 핀센트는 스헨크버흐의 작업실에서 매일 거행되는 지배와 복종의 의식에서 이상적인 가족의 복제물을 발견했다. 제 부모와 동기들에게 그토록 자주 강요했지만 실패한 이상적인 가족의 사본을 말이다. 그는 그들이 무엇을 입을지 고르고 그들이 해야 할 역할을 맡겼다. 확고하게 아버지다운 손길로 자세를 취하게 만들었다. 창문 옆에서 바느질하는 어머니, 허드렛일을 하는 누이, 난로 옆에 있는 아버지의 모습이었다. 식사 시간이면 그들은 묵직한 식탁에 둘러앉아 함께 음식을 먹었다. 그는 아이들을 위해 파티를 열어 주었다. 그리고 가끔 밤에는 안식처도 제공했을 것이다.

비록 자신의 지배력을 고수하긴 했어도, 그는 모델들의 정서적인 행복을 걱정했고 그들의 가짜 유대 관계가 진심에서 우러나온 호의로 강화되기를 바랐다. "모델을 잘 알수록 더 잘 그릴 수 있다." 이러한 환상을 구체화하기 위해, 자세를 취해 줄 한 가족을 채용할 기회를 바로 포착했다. 헤이그에서 처음 몇 달이 지나지 않아, 한 여자와 그녀의 딸 그리고 늙은 어머니를 고른 것이다. "그들은 가난한 사람들이고, 하려는 의지가 대단하다."

핀센트가 한 가족의 흠 있는 부분을 채워 완전하게 해 주고 싶다고 바라는 것은 시간문제일 뿐이었다. 5월 초 테오에게 임신한 매춘부를 사랑한다고 알렸다. 여러 달 동안 은밀하게 그녀와 그녀의 가족을 도왔노라고 밝혔다.

그리고 그녀와 결혼할 생각이라고 했다.

17

나의
작은 창

테오는 핀센트가 고백하기 오래전부터 매춘부인 신 호르닉과 형의 관계를 알았다. 핀센트는 은폐와 반항 사이에서 망설이며, 아마 1882년 1월 말 연애가 시작된 후 이따금 숨기려고 애썼을 뿐이다. 그것은 자신의 과거의 추문들, 그리고 가족들로 가득한 도시의 엿보는 눈과 엿듣는 귀를 고려할 때 놀랍도록 오만한 행동이었다. 친지가 스헨크버흐의 작업실에 방문하여 모델과 작업 중인 그를 발견할 때마다, 핀센트 판 호흐는 비밀이 테오에게 발각될까 봐 여러 주 근심했다. 파리에서 불만의 기색이 보이면 그 즉시 솔직하지 못한 질문들("혹시 내가 모르는 뭔가를 아느냐?")을 퍼붓고 "예술적이고 개인적인 문제 간에 (침범할 수 없는) 벽"에 대하여 괴상하고 추상적인 주장을 쏟아 냈다.

직접적인 보고가 없었을지라도, 테오는 확실히 뭔가를 의심했다. 모델 일과 매춘 사이의 문이 활짝 열려 있는 시절이었고, 화가와 모델 간의 성적인 관계는 이미 예술계의 재미없고 상투적인 이야깃거리가 되어 있었다. 그리고 핀센트가 모델에 대해 쉴 새 없이 하는 이야기는 결코 성적 주제를 숨길 수 없었다. 형제는 오래전부터 매춘부와 정부에 대한 이야기를 주고받아 왔다. 종교적인 시절에도, 핀센트는 "타락한 여자들"과 "쾌락을 탐하는 사내", "난폭한 욕망"에 집착했더랬다. 스트리커르 집안에서 큰 낭패를 본 후 암스테르담의 한 매춘부를 찾아갔을 때는 테오에게 "그토록 저주받고 비난받고 경멸당하는 여자들"에 특별한 애착을 느낀다고 말했다.

1882년 1월 말 테오에게 또 한 번 매춘부에 대한 찬가를 써 보내며, 단도직입적으로 지시했다.

믿을 수 있고 느낌이 오는 매춘부가 있다면 가끔 망설이지 말고 그녀에게 가야 한다. 그리고 그런 매춘부들은 많아. 몹시 힘든 삶을 사는 사람에게 그들은 꼭 필요하다, 절대적으로 필요해. 제정신으로 온전하게 있으려면 말이다.

바로 그 주에 핀센트는 의기양양하게 보고했다. "매일 아침부터 저녁까지, 나는 정식으로 한 모델을 데리고 있다. 그녀는 착해." 그 후 그는 곧 그녀의 나신을 그리기 시작했다고 알렸다.

진실이 드러나기까지는 석 달이 걸리지 않았다. 마우버나 테르스테이흐가 자신의 속임수를 폭로할지 모른다는 두려움과 새로운 가족의 늘어나는 재정적 요구 사이에서 압박을 받던 핀센트는 4월이 되자 신 호르닉에 대해 동생에게 말해야겠다고 결심했다. 그러나 그 결과가 불확실하기에, 솔직한 고백 대신 다시 한 번 설득의 총공세를 펼치는 쪽을 택했다.

4주 동안 보낸 편지 여덟 통에서, 그는 곧 드러날 일이 최대한 동정적으로 보이도록 계산과 열정이 반반(법적인 변론이기도 하고 간절한 탄원이기도 했다.)인 주장을 펼쳐 놓았다.

우선 그는 테르스테이흐와 마우버에 대한 공격을 강화하며, 자신이 그들의 완강한 적의의 희생자인 양했다. 한 사람은 그의 미술을 반대하고 또 다른 이는 그의 독특한 태도와 옷에 성냈다고 주장했는데, 두 사람이 자신의 사생활에 대한 편견 없는 비평가라는 신뢰를 약화하기 위한 것이었다. 그리고 나서는 미술의 역할을 다르게 제시했다. 브레이트너르의 "민중의 화가"라는 표현을 처음으로 들먹이며, 그의 미술이 포즈를 취해 주는 "노동자들과 가난한 사람들"의 수준으로 자신을 낮추라고 요구하고 있다고 말했다. 진정으로 영감을 주는 것은 8년 전 런던에 있을 때 보았던 영국 잡지들에 실린 사회적 사실주의자들의 삽화라고 주장했는데, 당시에는 그에게 아무 명백한 영향도 미치지 않은 이미지들이었다. 《그래픽》과 《펀치》에서 일하는 삽화가들이 어디서 모델을 구하겠느냐? 런던의 초라한 골목에서 스스로 찾아내지 않겠느냐? 안 그러냐?" 그 질문이 너무나 유도적이라서 테오는 그간 품어 왔던 의심을 확신했을 것이다.

핀센트는 자신이 헤이그의 멋쟁이 화가들과 잘 섞이지 못하고 자기 태도가 부르주아인 마우버나 그 훌륭한 지점장을 만족시키지 못한다면, 그가 "대부분의 화가들과 다른 영역"에 속해 있기 때문이라고 주장했다.

그의 예술은 좀 더 깊은 무언가, 본성에 좀 더 진실한 무언가를 요구했다. "나는 재료에서 나온 아름다움을 원하지 않아. 내 속에서 비롯한 아름다움을 원한다."라고 그의 거친 그림들에 대한 모든 불평을 일축했다. 그 진실, 아름다움이란 물론 사랑이었다. 여느 사랑이 아니라, 마찬가지로 다른 영역에 속해 있는 여자, 즉 "민중의 여인"을 향한 사랑이었다.

자신의 변론을 결론짓기 위해, 케이 포스를 짝사랑했던 일, 그리고 그러한 욕망의 대상에게서 거부당했을 때 그들 가족에게 내려앉았던 폭풍우를 상기시켰다. "작년에 나는 사랑에 관한 고찰로 가득한 편지들을 무수히 보냈지. 이제는 더 이상 그러지 않아. 바로 그러한 일들을 실천으로 옮기느라 몹시 바쁘기 때문이다. ……항상 그녀를 생각하면서 나에게 닥칠 일쯤이야 무시하는 게 낫지 않겠느냐?" 간신히 가상적인 질문으로 위장한 채, 어떤 모델이 이렇게 말한다면 그가 달리 어쩌겠느냐고 물었다. "바로 오늘은 아니지만, 내일이랑 그다음 날은 올 거예요. 나는 당신이 원하는 것을 알아요. 당신이 원하는 대로 하세요." 그리고 그녀가 왔을 때, 모든 문제가 풀릴 거라고 주장했다. 그의 그림들이 향상되고 팔리기 시작하고 가족의 평화도 회복되리라고 했다. "아버지와 어머니도 나를 보러 오실 거다. 그리고 이것이 부모님과 내 감정에 변화를 낳을 거다."라 장담했다.

늘 그랬듯 핀센트는 이미지에서 자기주장의 가장 완벽한 표현을 찾아냈다. 4월 중순 그는 테오에게

소묘 한 점을 보냈다. 나체 여인이 두 다리는 가슴 쪽으로 끌어당기고, 두 팔을 엇갈린 채 머리를 숙인 그림이다. 앙상한 팔다리의 결절은 바르그의 『아카데미』에 나오는 굵은 윤곽선으로 그려져 있는데, 그녀의 자세는 그 책을 바탕으로 한 것이었다. 그녀의 오그린 형상은 마치 상자 속에 갇힌 양, 종이를 거의 가득 채운다. 늘어진 젖가슴과 불룩한 배는 그녀의 임신을 나타낸다.

핀센트는 적나라하게 무방비한 상태를 표현한 이 그림에 그가 아직 숨기고 있는 관계를 옹호하는 주장을 실었다. 런던에서 보았던 집 없고 희생당하는 어머니들에 관한 삽화뿐 아니라, 모든 것을 용서하는 포용력 있는 애정관을 지닌 미슐레를 환기했다. 밀레 또한 떠올렸는데, 여자 양치기를 주제로 한 그의 목판화는 취약한 여성성에 관한 또 다른 상을 제공했다. 핀센트는 신중하게 선택한 상징적인 식물들(결백을 위해서 백합, 순결을 위해서 스노드롭*, 정절을 위하여 담쟁이를 택했다.)로 배경을 채웠고 새로운 희망과 사랑에 의한 구원을 상징하기 위해 싹트기 시작한 나무를 덧붙였다.** 핀센트는 케이 포스에 관한 치유될 수 없는 상처("무엇으로도 채우지 못할 마음속 텅 빈 공간")를 다시금 떠올렸다. 그리고 마침내 그림의 맨 아래에 영어로 단 한 마디 '비애'라고 적었다. 그의 모든 탄원을 설명하는 단어였다.

핀센트는 그것을 "지금껏 내가 그렸던 그림 중 최고의 그림"이라고 밝혔다.

마지막 순간, 발각이 임박한 때에 그는 또 다른 소묘를 보내며 언어의 틀로 둘러쌌다. 말라빠진 검은색 나무를 묘사한 그림인데, 그 나무의 뿌리는 폭풍우 때문에 노출되어 엉망이 되어 있다. 그것은 곤경에 직면한 상황에서, 무방비함과 불굴의 고집을 표현한 또 다른 습작이었다. 「비애」에 투사한 것과 같은 감정을 이 풍경에 집어넣고자 애썼다. 격렬하게 열정적으로 땅에 매달려 있지만, 폭풍우에 반쯤은 찢겨 나간 모습이다. 저 창백하고 마른 여성의 모습 속에서 그랬던 것처럼, 검고 뒤틀리고 옹이 진 나무뿌리를 통해 삶의 투쟁을 표현하고 싶었다."

5월 초, 시간이 다 되었다. 핀센트는 마침내 진실을 고백했다. 마땅히 분개하는 어조를 취하며, 지난달에 했던 변명으로 그의 고백을 둘러쳤다. "나는 뭔가 의심을 사고 있지요. ……소문이 돌고 있습니다. ……내가 뭔가를 계속 숨기고 있다고, 핀센트 판 호흐가 백주에 보아서는 안 되는 뭔가를 숨기고 있다는 얘기지요."라고 이야기를 시작하며, 테오뿐 아니라 무대 뒤의 적인 마우버와 테르스테이흐에게도 편지를 보냈다.

흠, 신사분들, 매너와 교양을 소중히 여기는 여러분에게 묻겠습니다. ……한 여자를 버리는 것과 버림받은 여자에게 관심을 쏟는 것, 그중 어떤 것이 더 교양 있고 섬세하며 남자답겠소?

* 초봄에 순백의 꽃이 핀다.
** 본문에 실린 삽화와 달리 연필과 펜, 잉크로 그린 「비애」에는 이런 물체들이 포함되어 있다.

지난겨울 나는 남자에게 버림받은 임신한 여인을 만났습니다. 그녀는 그의 아이를 배고 있었습니다. 한겨울 임신한 몸으로 길거리를 돌아다니고 있었지요. 그녀에게는 호구지책이 있었습니다. 어떻게 생활비를 벌었을지 여러분은 알 겁니다. 나는 그 여자를 모델로 데려왔고 겨우내 같이 작업했습니다.

이 여자는 누구였을까?

클라시나 마리아 호르닉은 판 호흐가 모르는 헤이그의 세계에서 성장했습니다. 그녀의 아버지인 피터르는 짐꾼으로서 판 호흐 집안의 짐을 운반하거나 카르벤튀스 저택에 편지를 전달하기도 했을 것이다. 마부였던 피터르의 형제는 판 호흐 집안 손님을 모셔 오거나 카르벤튀스 집안사람들을 상점으로 데려다주었을 수도 있다. 역시 클라시나라는 이름을 지녔던 피터르의 어머니는 피터르를 낳은 후, 판 호흐 집안 말의 말굽에 편자를 박아 주던 대장장이와 결혼하기까지 16년 동안 헤이스트에 살았다. 그녀는 거기서 어느 난잡한 판 호흐 집안 사내와 잠자리를 같이 했을지도 모른다. 빈약한 공문서는 사생(私生)과 강제 결혼, 영아 사망률, 이혼, 재혼, 임시변통에 관한 생생한 이야기를 들려준다.

피터르 호르닉은 마리아 빌헬미나 펠레르스와 결혼하여 열한 명 되는 자식들의 아버지가 되었고, 그들을 부양하고자 애썼지만 실패하고 1875년에 쉰두 살 나이로 죽었다. 그때쯤 그의 자식들 중 세 명은 이미 사망했다. 장성한 세 아들은 집에서 나와 자립했고, 다른 세 명(모두 열 살 아래였다.)은 고아원으로 보내졌다. 가장 나이 많은 아이와 가장 어린 아이, 두 딸만이 어머니인 마리아 옆에 남았다. 그 무렵 맏딸이었던 스물다섯 살 클라시나는 첫 번째 사생아를 임신했다. 그 아기는 태어난 지 일주일 만에 죽었다.

클라시나('신'이라 불렸다.)는 세 살배기 여동생과 마흔여섯 살 어머니와 더불어 해야 할 일을 했다. 그녀의 오라비들은 미천한 일들(지붕 이기, 상점 청소, 가구 수리)을 전전하며 겨우 저들의 술값과 담뱃값 정도만 충당하며 이미 사생아로 가득한 헤이스트 지역에 다음 세대의 사생아들을 만들어 갔다. 그러나 새로운 시대는 자기 힘으로 살아가는 가난한 여인들에게 큰 자비를 제공하지 않았다. 자본주의는 암스테르담 같은 상업 중심지에 수많은 일거리를 만들어 냈으나, 항구가 없는 헤이그에는 공장만 몇 곳 세워졌을 뿐이다. 규제를 받지 않는 공장들은 열악한 환경에서 장시간 노동에 푼돈을 지급했다. 그리고 대개 바느질같이, 집에서 할 수 있는 성과급 방식의 일은 의지할 게 못 되고 급료가 쌌으며 조명이 어두웠다.(종종 시력을 잃기도 했다.) 인정 많은 고용주라도 여자들에게 최저 임금을 지급해야 한다는 생각은 하지 못했고, 여자들의 소득은 늘 보충적인 것으로 생각되었다.

신 호르닉과 그녀의 어머니 모두 여러 차례 재봉사나 파출부로 일했다지만, 그 말은 희생자나 관리들 모두가 막연히 하는 말로서

수치스러운 가난과 그것에 필연적으로 수반되는 일을 숨기기 위한 것이었다.(영국에서 '여성 모자 제조인'은 매춘부를 에둘러 표현하는 말이다.) 1877년에 태어난 두 번째 사생아의 출생 증명서에, 신 호르닉은 점잖게 '무직'이라고 씌었다. 교회의 자선과 공적 원조는 재앙을 면케 해 주는 최소한의 장치일 뿐이었기에, 여자는 생활을 위해서든 밤을 위해서든 남자를 찾을 수밖에 없었다.

매춘은 돈을 제공했지만 안전하지 않았다. 경쟁은 치열했다. 아무런 훈련도 최소한의 담화도 요구하지 않는 일은 교외뿐 아니라 다른 나라에서도 여자들을 끌어들였다. 매춘부 대부분은 방랑 생활을 하면서, 몇 달마다 마을에서 마을로, 도시에서 도시로, 심지어 이 나라에서 저 나라로 이동했다. 어머니와 동생, 갓난아기의 안전을 위해, 신 호르닉은 그 도시의 공창(나라가 통제하는 매춘업으로서, 나폴레옹이 남긴 "프랑스적 제도"의 유산이었다.)에 지원할 수 있었다. 그러나 그렇게 되면 수치스럽게 당국에 '매춘부'("민중의 여인")로 등록되어 악명 높은 빨간 카드를 소지하고 다니면서 정기적인 건강 검진을 받아야 했다. 문서와 대중의 비난(여기는 네덜란드지 프랑스가 아니었다.)은 신 호르닉 같은 여자들 대부분을 공적으로 다루지 않았다.

그러나 영리한 여자는 헤이스트의 좁은 길에 줄지어 서 있는 수많은 비어홀과 바, 카페, 카바레에서 후원받을 기회를 꽤 찾아낼 수 있었다. 공적 제도 바깥에서 매춘은 번창했다. 급성장하는 인쇄 시장처럼 새로운 돈과

부르주아적 소비 중심주의를 탐식하며, 매춘업은 그 이느 때보다 토지에 존재하는 수시낮는 사업이 되었다. 공중위생과 체면 유지를 위해 되풀이되는 캠페인은 보수적인 시골 지방에서나 인기가 있었다. 그것은 매춘부들과 그들의 후견인을 헤이그 같은 도시의 집단 거주지로 모는 데 성공했을 뿐이다. 도시에는 집단 거주지의 수가 적은 대신 규모가 컸다. 그리하여 낮 시간대 풍경만큼이나 참담하고 불가피한 성적 착취의 현장과 삯일로 분주한 암흑가를 만들어 냈다.

이 세계에서의 생존은 신 호르닉에게 큰 피해를 입혔다. 1879년에 그녀는 세 번째 사생아를 임신했고, 그 사내아이는 넉 달 후 사망했다. 2년 후 핀센트를 만났을 때, 그녀는 실제 나이인 서른두 살보다 열 살은 더 늙어 보였다. 창백하고 몹시 여위었으며, 두 뺨은 움푹 꺼지고 표정은 무감각했다. 한때 비뚤어진 남편들과 모험적인 젊은이들에게 어떤 매력을 풍겼는지는 몰라도 이제는 잃어버린 지 오래였다. 「비애」에서, 핀센트는 그녀가 머리를 가슴께에 묻고 천연두 흉터가 가득한 얼굴을 숨기는 자세를 취하도록 해 주었다. 핀센트 스스로 당시에 그녀를 "더 이상 아름답지도 젊지도 요염하지도 어리석지도 않은 못생기고 시든 여인"이라고 묘사했다. 오랜 세월 동안 겪어 온 거친 손님들, 대중의 모욕, 공적인 냉대는 마지막 세련미마저도 그녀에게서 쥐어짜 버렸다. 그녀는 성미가 까다롭고 툭하면 불같이 화를 냈으며, 뱃사람처럼 욕을 해 댔다. 게다가 거의

목욕을 하지 않았고 시가를 피워 댔고 남자처럼 술을 마셨다. 고질병인 목의 통증 때문에 목소리는 이상하고 거칠어졌다.

다른 사람들은 신 호르닉을 혐오감을 불러일으키며 참을 수 없는 사람으로 여긴다고 핀센트는 말했다. 밤이면 카페와 길거리의 노예로, 낮이면 무료 급식소와 철도역의 노예로 살았기에, 여동생과 딸("방치된 병약한 계집아이"라고 핀센트는 말했다.)을 위한 시간은 거의 없었다. 오랜 음주와 흡연, 영양실조, 수차례의 임신, 최소한 한 번의 자연 유산, 밤마다 하는 일 때문에 그녀의 육체는 "비참한 상태", "쓸모없는 누더기"가 되어, 고통과 빈혈, 폐결핵의 추한 증상에 부대꼈다. 삶에서 그녀의 낙은 진과 시가를 빼곤, 세상 물정에 밝은 닳고 닳은 영리함을 이용해서 득을 보는 일이었다. 글을 읽을 줄 모르는 게 거의 확실했고, 명목상으로는 로마 가톨릭교도였으나, 종교적 신념이나 열정의 사치를 누릴 여유는 전혀 없었다. 어머니 노릇조차 그랬다. 핀센트를 만나고서 몇 년이 지나지 않아, 살아남은 두 명의 자식 모두를 친척에게 보내 버렸다.

그러나 핀센트에게는 천사로 보였다.

다른 이들이 그녀를 죄인이자 남자를 유혹하는 여자, 즉 구속받지 않은 여성적 욕망을 경고하는 본보기, 음탕한 삶 때문에 당연히 저주받은 사람으로 볼 때, 핀센트는 그녀를 아내이자 어머니로 보았다. "그녀와 같이 있으면 집에 있는 느낌이 든다. 그녀는 나만의 '따뜻한 가정'을 제공해 준다." 그녀의 가정적인 미덕을 열거하며 그녀가 조용하고 절약하며 적응력 있고 유익하다고 했다. 그러면서 그녀가 자신의 옷을 수선하고 작업실을 청소하는 것을 자랑스럽게 편지에 적었다. 그녀의 요리가 인생을 살 만하게 해 준다고 본 그는 그녀를 쿤데르트에서 자신과 테오를 돌보아 주었던 한 간호사에 호의적으로 비교했다. "그녀는 나를 달래는 법을 알아. 나 스스로는 할 수 없는 일이지."

다른 이들이 그녀를 빈틈없고 교활한 생존자로 여기는데 핀센트는 그녀를 복종적이고 의문을 품지 않는 아가씨로 보았고, 불행을 자초할 수도 없을 만큼 무력한 존재로 보았다. 그녀를 "불쌍한 피조물"이라고 부르며 길든 비둘기처럼 온순하다고 했다. 그리고 그녀를 "단 한 마리 새끼 암양밖에 가진 게 없는 가난한 사람"의 우화에 나오는 길 잃은 짐승에 비유했다. "그 양은 그의 집 안에서 길러졌어. 그의 음식을 먹고 그의 잔으로 물을 마시고 그의 품에서 잤어. 그 양은 그에게 딸 같았다." 신 호르닉의 시선 속에서, 핀센트는 "도살당하더라도, 나를 지키려 하지 않을 거예요."라고 말하는 양과도 같은 표정을 보았다.

핀센트는 신 호르닉에게서 상스럽고 성난 매춘부가 아닌 성모 마리아를 보았다. "그녀가 너무도 순결하여 놀랍구나." 그녀 감정의 섬세함과 용기를 찬양했고, 과거에 무슨 일을 했을지라도 "내 눈에 당신은 영원히 선할 거요."라고 그녀에게 말해 주었다. 그는 그녀가 위험에 빠진 여주인공이고 자신은 그녀를 구해 주러 온 사람인 양 행동했다. 그녀에 관한

이야기가 타락한 것일수록 구조와 해방에 관한
환상은 점점 더 강력해져서, 마침내 그는 사랑을
통한 교화 중 가장 위대한 이야기를 끌어냈다.
겟세마네 동산에서 그리스도의 탄원("당신 뜻이
이루어지게 하소서.")을 인용하며, 보리나주에서
다친 광부들을 구했던 것처럼 그녀를 구해
주겠다고 약속했다.

핀센트는 모든 곳에서 그녀의 얼굴을 보았다.
외젠 들라크루아의 마테르 돌로로사*, 아리
스헤퍼르(「위로자 그리스도」의 화가)의 이상화된
음울한 여인들, 빅토르 위고의 여주인공에게서
그녀의 얼굴을 보았다. 화첩을 넘길 때면, 그녀가
「아일랜드 이민자들」에서 강제 추방으로부터
가족을 지키는 용감한 여자 가장처럼 보였다.
「그녀의 가난에는 동의할지언정, 그녀의
의지에는 동의하지 않으리라」에서 몸을 파는
일과 아이들을 굶기는 것 사이에서 어쩔 수
없는 선택을 하는 절망적인 여자로 보였다.
「고아」에서 고아원 문 앞에 아기를 버리는
상심한 여자로 보였다. 「도망자」에서 경찰에게
체포되어 쇠고랑을 찬 채 걸어가는 남편을
지켜보는 절망적인 아내로 보였다. 그는
그 하나하나에 대해서 "그녀가 딱 그렇게
보인다."라고 말했다.

마침내 그는 마마 자국이 있는 그녀의
얼굴에서 그리스도의 모습을 보았다. "이 경우엔
여자에게 나타나 있을 뿐, 가시 면류관을 쓴
예수처럼 슬픔에 잠긴 얼굴이다."

* 십자가 옆에서 슬픔에 잠긴 성모 마리아를 뜻한다.

핀센트는 이미지를 보기만 하는 것이 아니라
그 속에서 길었나. 끝없는 호기심과 변덕스럽인
정열, 예민한 이해력, 놀라운 기억력으로,
그 이미지들을 반사 신경만큼이나 깊숙이
그의 의식 속으로 짜 넣었다. 이미지(설교하고
회유하며 경고하고 영감을 주는 이미지)가 밝혀
주는 유년기를 벗어나서도 계속하여 진짜 세계를
묘사된 세계와 관련지어 정리하고 설명했다.

그는 사람들을 그들의 방에 걸려 있는
그림으로, 또는 그들과 가장 닮은 이미지로
판단했다. 또한 지지를 호소할 때나 꾸짖을
때도 이미지를 사용했다. 그의 방 벽에 걸린
그림들의 변화는 우여곡절 많은 그의 인생행로를
묘사했다. 테오에게 보낸 편지에서, 제 주장을
지지하거나 감정을 표현하는 이미지들을
환기했고, 마침내 두 형제는 사실상 그들만의
이미지(나무뿌리와 여자 양치기, 목초지 길과 교회
경내, 여관 주인의 딸들과 혁명적인 젊은 시절 등)
언어로 이야기하게 되었다. 형제가 하층 계급의
여자와 사랑에 빠질 때마다, 마테르 돌로로사를
언급하는 것만으로 충분한 설명이 되었다. 그는
안데르센 꿈을 꾸었다고 말하거나 고야의 악몽을
꾸었노라고 말했다.

한 위기에서 또 다른 위기로 휘청거리며,
핀센트는 이미지에 점점 더 많은 요구들을
담았다. 바꾸고 조합하고 중첩하면서
그 요구들은 점점 더 현학적인 표현이
되었다. 마치 그가 리치먼드 교회의 설교에서
했던 「천로 역정」에 관한 내용 같았다.
위로하고자(위로받고자) 노력하는 그의 시선은

점점 더 회개한 탕아들, 끈기 있게 씨 뿌리는 사람들, 폭풍우 치는 바다 위 작은 배들로 이루어진 상상의 세계로 향했고, 자기를 둘러싼 진짜 세계는 점점 더 보지 않았다.

1879년에 시작된 재앙의 연속(보리나주, 제일, 케이 포스, 이제는 신 호르닉)은 핀센트를 대안 현실의 품속으로 몰아넣었다. 그는 보리나주의 황량한 풍경에서 브뤼헐의 중세 그림을 보았다. 다친 광부들로 가득 찬 마차는 요제프 이스라엘스의 한 복제화를 환기했다. 늙은 그 매춘부를 그린 그림에는 "샤르댕 또는 얀 스틴의 예스러운 인물"을 떠올리게 한다고 적혀 있었다. 안락한 헤이그의 작업실에서 유심히 들여다본 광부들의 파업에 관한 목판화는 3년 전 그가 실제로 경험했던 파업보다 사실적이고 감동적이며 영감을 불러일으키는 듯했다. 어떤 가난이나 고통도 예술이라는 교정 렌즈를 통해 가장 잘 엿볼 수 있고, 복제화들을 모아 둔 화첩에서 사랑에 관한 모든 교훈을 배울 수 있었다. 소리 높여 "사물 그 자체, 사실에 대한 (자신의) 느낌"을 떠들어 댈 때조차, 밀레나 마리스의 진실이 사실 그 자체보다 사실적이라고 주장했다. 예술은 삶의 본질이라고 그는 선언했다.

핀센트의 현실 속에서, 이미지는 이야기를 해 주었다. 그에게 이미지의 서사적 의무는 결코 줄어들 수 없었다. 그 의무는 아이들의 우화집과 삽화를 곁들인 교훈의 전통에서 나왔다. 영국에 있을 때, 그는 복제화로부터 교훈을 가르쳤다. 암스테르담에서 대학 시험을 준비하며, 이미지들을 학습의 자료로 이용했고 텍스트를 위해 삽화를 불러냈다. 설교자로 있을 당시 종교 인쇄물의 가장자리를 성경 구절과 시구로 채웠는데, 그것들은 경건함에 관한 하나의 이어지는 이야기를 이루었다. 그는 옴니버스처럼 연속된 이미지들(「어느 말의 일생」, 「어느 술주정뱅이의 다섯 시기」 같은 연작들)에 항상 매료되었고, 후일 자신의 작품들이 그 하나하나보다 더 웅변적인 전체를 이루게 하고자 작품 배열에 관해 끝없이 숙고했다.

그는 이야기를 펼쳐 가는 이야기꾼으로서 즐거워하며 테오에게 그림들을 설명해 주었다.

(한 늙은이가) 화로 근처 구석에 앉아 있다. 화로 위에서는 작은 이탄 덩어리가 황혼 녘에 희미하게 반짝이지. 노인이 앉아 있는 곳은 어두운 작은 움막, 보잘것없는 하얀 커튼이 드리워진 낡은 움막이다. 같이 늙어 온 개가 그의 의자 옆에 앉아 있어. 오랜 친구인 둘은 서로를 바라본다. 개와 노인은 서로의 눈을 바라보고 있어. 그러면서 노인은 주머니에서 담배쌈지를 꺼내어 황혼 속에서 파이프에 불을 붙인다.

복제화들을 모아 둔 핀센트의 화첩은 위(이스라엘스의 「침묵의 대화」)와 같은 이미지들로 가득 차 있었고, 그것들의 서사는 죽음의 문턱에서, 도움의 손길, 희망과 공포, 과거의 빛, 귀향 같은 제목이나 전설, 설명으로 농축되었다. 「비애」 같은 초기 작품에서, 핀센트는 이야기를 전하고 교훈을 깨닫게 하는

미술에 대한 빅토리아조 관습을 따랐다. 1882년 4월에 테오에게 보낸 최초의 나체 소묘는 침대에 꼿꼿이 앉아 있는 여자의 모습을 묘사한 것으로서 다음과 같은 설명이 곁들여졌다.

밤에 잠 못 이루는 한 부유한 처자에 대해 이야기하는 토머스 후드의 시가 있다. 그녀가 잠을 못 이루는 까닭은 낮에 드레스를 사러 갔다가 답답한 방에 앉아 일하는 가난한 여자 재봉사를 본 까닭이다. 얼굴이 해쓱하고 폐병에 걸려 여윈 재봉사였지. 그리고 이제 처자는 자신의 부에 양심의 가책을 느끼고, 근심에 잠겨 깨어 있다.

그는 그 작품에도 제목을 붙였다. "훌륭한 숙녀"였다. 핀센트에게는 어떤 이미지도 강력하거나 암시적인 설명(밑에 씌어 있든 어떻든 간에) 없이 독립되지 않았고, 벗은 브레이트너르의 음울하고 수수께끼 같은 몽상에 잠긴 그림처럼 서사적 요청을 무시하는 작품들은 분명히 거부했다.

또한 핀센트의 현실에서 이미지는 의미를 지녀야 했다. 직접적인 대상을 넘어 좀 더 깊은 의미, 좀 더 넓은 관련성을 추구하는 데 실패한 이미지는 단순한 '인상'으로 치부되었다. 즉 스케치처럼 수명이 짧은 인공적인 공예물로서, 좀 더 숭고하고 진지한 대상을 지속적으로 추구하는 화가에게만 유용하다고 했다. 의미를 얻으려면, 이미지는 관찰된 세계의 세세한 것들을 떨쳐 버리고 "우리로 하여금

앉아서 생각하게 만드는 것에 집중"해야 했다. "예술에서 가장 숭고한 것은 '사랑 위로' 솟아오르는 이미지다."

은유와 신이 우주에 내재한다는 중세적 관념에 물든 상상력 속에서는 어떤 주제도 의미를 지향했다. 마우버의 바닷가 그림 속 늙은 말조차 핀센트에게 강력하고 심오하며 실제적인 침묵의 철학을 설교했다. 즉 "인내하고 복종적이며 자발적이야. ……그들은 어떻게든 좀 더 살아서 일하는 것을 포기하고 있다. 내일 도살장에 가야 한다면, 글쎄, 그래야지 별수 있나. 그들은 준비가 되어 있다." 핀센트의 세계는 이렇게 "부당한 대우를 받는 늙은 말들"같이 의미 있는 이미지들로 가득 차 있었다. 여행 중인 순례자들, 나무가 줄지어 서 있는 길들, 황무지의 움막들, 지평선에 뾰족하게 솟아 있는 교회, 난롯가에서 차분하게 바느질하는 노파들, 절망하는 노인들, 저녁 식사 중인 가족들, 일꾼들의 이미지였다. "밀레의 「씨 뿌리는 사람」에는 들판에서 씨를 뿌리고 있는 평범한 사람보다 더 큰 혼이 담겨 있다."

핀센트의 현실 속에서, 이미지는 감정을 자아냈다. 감상성이 넘쳐 나는 시대와 가족에서 태어난 핀센트는 가르치고 영감을 불러일으키기 위해서만이 아니라, 무엇보다 감동을 받기 위해 이미지를 찾았다. 예술은 사적이고 친밀해야 하며 인간으로서 우리를 감동시키는 데 기반해야 했다. 그는 멜로드라마같이 감정적인 장면들(임종 기도, 눈물 어린 작별, 환희에 찬 재회)뿐 아니라 사랑스럽고 소소한

네덜란드의 판 호흐

장면들(바구니를 든 소녀, 손자들과 있는 조부모, 시시덕거리는 젊은 연인, 기도 중인 가족, 꽃과 새끼고양이들)에 대한 빅토리아조 시대 사람들의 애정을 공유했다. 작은 꽃다발 같은 심상은 아주 인기 있어서 완전히 새로운 산업, 즉 축하장 제조 산업을 낳았다. 그는 '감상'을 모든 위대한 예술의 필수 요소라고 일컬었으며 사람을 '감동시키는' 그림을 그리는 것을 미술의 최고 목표로 설정했다.

핀센트의 현실 속에서는 풍경화도 마음에 호소해야 했다. "아름다운 풍경의 비밀은 주로 진실과 진정한 감상에 있다." 그는 바르비종파 화가들을 칭송했는데, 자연과의 애끓는 마음을 자아내는 친밀함 때문이었다. 자연은 늘 핀센트에게 심상과 감정 모두의 원천이었다. 개천 둑과 황무지가 주는 위로에서부터 알퐁스 카르와 미슐레의 개념에 이르기까지 그랬다. 어린 시절부터 수집하기 시작한 풍경 그림들은 장엄한 자연 앞에서 느끼는 낭만주의자들의 경외심과 자연의 정서에 대한 빅토리아조 시대의 관례를 반영했다. 모든 계절, 하루의 모든 시간, 모든 날씨에 그 나름의 특별한 정서적 효과가 있었다. 그림을 단순히 '가을 효과', '밤 효과', '일출 효과', '눈 효과'라고 부르기도 했다. 그것들은 저마다 동화같이 특별하고 위로가 되는 정서적 자극을 제공했다. 즉 일출은 희망을, 일몰은 평온을, 가을은 우울을, 황혼은 열망을 뜻했다.

핀센트의 현실에서, 의미의 탐색이나 감상의 탐색 모두 단순성을 요구했다.

자신의 작품 속에서 거의 모든 사람이 이해할 이미지를 추구하겠노라고 맹세했다. 즉 "핵심을 위해, 거기에 속해 있지 않은 세세한 것들은 의도적으로 무시하며" 각각의 이미지를 단순화하겠다는 것이었다. 그는 예리하고 폭넓은 지성을 지녔는데도 의미가 혼란스럽거나 애매하지 않은 이미지를 선호했다. 냉소적이기에는 너무나 진지한 그는 난해한 칼라일과 심오한 엘리엇으로부터 가장 솔직 담백한 가르침만 끌어왔다. 방대한 소설들 속에서, 때로 유일하게 한 등장인물만, 그것도 부수적인 인물에만 종종 주목하면서, 자신과 세계에 대한 시각을 반영했다. 우화와 비유적인 이야기들, 특히 안데르센의 이야기에 대한 어린 시절의 사랑 그리고 생생한 심상과 단순한 서사에 대한 선호는 결코 변하지 않았다. 디킨스의 성인용 우화를 참된 이야기로 대접하면서도 그 영국 작가의 어두운 가슴속을 들여다보는 일은 드물었다. 디킨스의 작품을 졸라 것처럼, 졸라의 작품을 디킨스의 것처럼 읽으며, 아주 다른 작가들을 자신의 환원적인 공상 세계로 끌어들였다.

단순한 진실에 대한 탐색은 핀센트의 시각 세계를 지배했다. 그는 만화를 아주 좋아했다. 영국 잡지 《펀치》의 풍자만화에서부터 19세기 위대한 프랑스 삽화가 두 명이 창조한 인물들까지 좋아했다. 그 삽화가들은 폴 가바르니와 오노레 도미에로서, 부르주아의 허영과 공적인 익살에 대한 그들의 우스꽝스럽고 때로는 폭소를 자아내는 그림에는 힘겹게

일하는 밀레의 농부들만큼이나 묵직한 인간애가 담겨 있다. 핀센트는 편지에 "그 그림들 속에는 알맹이와 냉철한 깊이가 있다."라고 적었다. 도미에와 밀레처럼, 그는 '스타일'에 대한 빅토리아조 시대 사람들의 강한 흥미를 공유했다. 신체적 외모로 인간 행동을 설명할 수 있다는 관념은 그 시대의 사회적·경제적·영적 격동으로 생겨난 많은 의사 과학의 하나일 뿐이었다. 골상학에 부수적으로 뒤따른 돌팔이 의사 짓에서부터 발자크의 『인간 희극』 같은 고급 예술에 이르기까지, 그러한 관념은 대중문화에 스며들어 있었다. 핀센트가 좋아하던 디킨스의 작품은 내적 행동과 외적 행동, 표면과 본질의 깨뜨릴 수 없는 연관성과 더불어 유형을 믿는 사람들에게 사실상 성서나 다름없었다.

구교도와 신교도, 부자와 빈자, 봉사받는 사람과 봉사하는 사람처럼 확연히 대조되는 문화 속에서 성장한 핀센트는 인물을 그리기 오래전부터 유형학의 열렬한 신자였다. 곤충과 새 들의 보금자리를 목록으로 작성하고 분류할 수 있다면 인간을 그러지 못할 이유가 없었다. "내게는 사람들의 진정한 정신적 구조를 깨닫기 위해 신체적 특징을 아주 정확히 관찰하는 습관이 있다." 일찍이 어머니에게서 그는 사람들이 걸친 옷을 통해 계급과 그 사람의 성향을 읽는 법을 배웠을 것이다. 또한 틀에 박힌 사고들에 대한 부동의 믿음도 그녀에게서 물려받았다. 핀센트가 보기에, 유대인은 책을 팔거나 돈을 빌려주고 흑인(백인이 아닌 누구라도)은 고되게 일했다. 미국인은 열등하고

둔했다. 스칸디나비아인은 단정했다. 중동 사람(모든 이십트인)은 수수께끼 같은 존재였다. 남쪽 사람은 제멋대로고, 북쪽 사람은 냉정했다.

얼굴이 넓적하고 거친 투박한 일꾼, 곱고 젊은 숙녀와 엄숙한 설교자, 허리 굽은 늙은이와 건장한 농부가 핀센트의 세계를 가득 채운 소박한 이미지들이었다. 이러한 유년 시절의 형판 위에, 인상과 골상학의 새로운 복음, 도미에와 가바르니의 '외양', 밀레와 영국 삽화가들의 아이콘은 품위와 확증의 층을 더할 뿐이었다.

이것이 핀센트가 점점 더 그의 주변 세계에 부과하고 있던 '현실'이었다. "나는 대부분의 화가들이 보는 세계와 완전히 다른 세계를 본다." 이는 의미를 요구하는 현실이었다. 복권 사무소 바깥에서 기대에 부풀어 모여 있는 가난한 사람들에게는 "빈자와 돈"이라는 별명을 붙여 주었다. 그렇게 함으로써 "그것은 첫눈에 보았을 때보다 더 크고 깊은 의미를 지닌다." 거리를 걸을 때도, 오로지 효과만 인식했다.("눈이 효과를 미치는 동안은 온 자연이 형언할 수 없이 아름다운 '흑백'의 전람회야.") 그것은 감정으로 부드러워진 현실이었다. 친구가 사망했다는 소식은 거의 한마디 언급 없이 지나칠 수 있어도, 그 친구의 초상화를 보는 일은 슬픔의 수문을 열어젖혔다.

그것은 타협 없는 단순성의 현실이었다. "슬픔에 가득 차 있어도 항상 기뻐하라."든 "다시 사랑하라."든, 그의 엄청난 열정도 복제화 위의 설명처럼 단순한 공식을 따라야 했다. 이러한 렌즈를 통해, 일상적인 아픔은

"인간 삶의 경미한 고통"으로 나타났고 가장 심오한 수수께끼는 "보다 높은 차원의 것"으로 나타났다. 그가 죽는 날까지, 어떤 위기나 열정도 끈질기게 단순한 상태로 돌아가야 한다는 모토를 피해 갈 수 없었다. "석탄 상인의 신앙"에서부터 "환한 빛"에 이르기까지, 곤충을 상자에 핀으로 꽂거나 복제화를 화첩에 정리하듯 그 세계를 범주화해야 했다. 그는 애매모호함을 피했고, 다른 이들이 거친 현실을 볼 때 은유의 만화를 보았다.

그는 유형으로만 사람들을 파악했다. 잘생기고 귀족적인 라파르트에서부터 보잘것없는 창녀 신 호르닉에 이르기까지, 그들은 책의 등장인물이나 종이 위의 인물보다 결코 현실적이지 않았다. 다시 말해 그들은 넓은 범주로 볼 때 자신이 속한 운명에 영원히 이끌릴 터였다.("나는 펜화처럼 사물을 본다.") 신 호르닉을 제외하면, 2년간 스헨크버흐의 작업실로 흘러들어 왔던 어떤 모델도 신체적인 묘사 이상의 개인적인 말을 듣거나 주목을 받지 못했다. 그는 계속해서 고아들을 그렸지만, 그들의 환경이나 상태에 대해 이러쿵저러쿵하지 않았다. 장애인 모델에 대해서는 "목이 길고 가는 휠체어 위의 조그만 친구는 멋졌지."라고만 편지에 적었다.

그는 사람들을 유형에 따라 대하고, 그들이 유형에 따라 행동하리라 예상하며, 유형에 따라 그들을 판단했다. 센트 백부같이 부유한 사람들은 오로지 돈 생각뿐이라고 했다. "다른 것은 아무것도 생각할 수 없는 분이지." 그러나 그의 아버지 같은 성직자들은 겸손하고 단순한 것에 만족했다. 가난한 이들은 서로를 도왔다. 여자와 아이들(남자아이들은 제외하고)은 절약을 배웠다. 부르주아 계급의 여자들에게는 세련됨은 있으되 지성이 없었다. 하층 계급의 여자들에게는 둘 다 없었다. 노동자들이란 결코 파업하지 않고 끝까지 일하는 법이었다. 왜 그럴까? 소설 속 등장인물처럼 "그들이 다르게 행동하는 건 불가능하기" 때문이었다.

무엇보다 예술가란 예술가처럼 행동해야 했다. 핀센트는 세상과 반항적으로 거리를 두며 거듭 자신을 설명하고 정당화하기 위해 '유형'의 숙명을 언급했다. 그가 좋은 친구를 찾지 않는 것은 "화가로서, 다른 사회적 야심은 제쳐 놓아야 하기" 때문이었다. 그가 일시적으로 나약함과 신경과민, 우울함에 시달린다면, 이는 "별나기 마련인 화가의 체질"의 결과였다. 그가 말썽 많고 관습에 순응적이지 않다면, "직업과 어울리기" 때문이었다. "나는 가난한 화가다." 그의 못생긴 얼굴과 남루한 외투마저도 그가 속한 인간 유형의 증표라고 주장했다. 그가 케이 포스를 사랑하고 인물들을 그리며 모델을 쓰고 신 호르닉과 결혼하겠다고 고집하는 것은 자신이 그런 존재이며, 화가란 그리 존재할 수밖에 없기 때문이었다. "나는 지금보다 덜 열정적으로 살고 판단할 생각이 없다. 나는 나다."

이러한 펜화의 세계에서, 신 호르닉에게도 제자리가 있었다. 핀센트가 보기에 그의 세대에 여성에 관한 것보다 엄격한 유형학은 없었다. (여성에 관한 미슐레의 논문인 「여성」에서는 그래도

호의적으로 여성에게 구속복을 입혀 놓았다.) 가장 순수한 형태에서 여성이란 섬세하고 시작 단계에 있는 신의 피조물이며, 본질적으로 허약하고 의지가 박약하며, 사랑을 위해 신이 고안해 낸 존재였다. 사랑이 없는 여자는 동정의 상징이 되었다. 핀센트는 "그런 여자는 기운과 매력을 잃는다."라고 말했다. 슬퍼하고 무력하며 사랑받지 못하는 여자들(떠난 병사의 아내, 집 없는 처녀, 홀어미, 슬픔에 잠긴 과부)의 이미지는 비애의 외설물 같은 것으로서 빅토리아조 시대 사람들의 마음을 사로잡았다. 그림에서든 신도석에서든 외롭고 사랑받지 못하는 여자들의 모습에 핀센트는 깊이 감명받았다. "어렸을 때조차 나는 종종 무한한 동정심, 실로 존경심을 품고 최전성기를 지난 여자의 얼굴을 쳐다보곤 했어. 그 얼굴에는 마치 '여기 삶과 현실이 그 흔적을 남겼노라.'라고 새겨져 있는 듯했지." 어머니는 핀센트의 마음을 움직여 눈물짓게 하는 또 다른 여성상이었다. 그의 수집품 목록에 항상 포함되어 있던 19세기 감상주의의 주요 항목 그림을 그리기 오래전부터 자신이 겪은 경험의 실로부터 생생한 모성의 이미지를 자아냈다.

임신한 매춘부란 모든 여성적 무력함, 사랑받지 못하는 여인의 비애, 모정의 눈물 맺힌 감정이 뒤섞여 있는 존재였다. 핀센트의 유형학 속에서 매춘을 택하여 "남자를 유혹하는 여자"는 소수였다. 타락한 여자들은 대부분 그저 애정 없는 남자들과 나약한 자기 본성의 희생자일 뿐이었다. 여자들이란 모두 쉽게 기만당하고 버림받지만, 특히 가난한 여인들은 남자의 돌봄을 받지 못하면 항상 "매춘의 웅덩이에 빠져 영원히 길을 잃어버릴 긴급하고 커다란 위험"에 처해 있는 듯했다. 신 호르닉처럼 좀 더 나이 든 매춘부 어머니는 이 모든 연민의 부적을 건드렸다. 핀센트는 그녀를 "내 가난하고 나약하며 '학대당한 보잘것없는 아내', 불행하고 버림받은 외로운 피조물"이라고 불렀다. 이 세 배로 저주받은 피조물이 '괴물'이 되게 하지 않겠다고 그는 주장했다. "내게 그녀는 숭고함을 띤다."

연이은 그림 속에서, 그는 신 호르닉을 이렇게 친밀한 유형 속에 위치시켰다. 그녀를 "헐벗고, 쇠스랑에 찍힌 짐승"으로 「비애」에서 묘사했다. 검은 옷을 입고 상념에 잠겨 있는 젊은 과부로 그렸다. 가족을 위해 차분하게 바느질하는 노부인으로도 그렸다. 그녀에게 어머니 같은 자세를 주문하고, 그녀의 여동생과 딸을 모두 자식으로 가장하여 그렸다. 그녀의 용모는 대략적으로만 묘사한 채, 그녀가 안전한 가정에 둘러싸여 만족한 모습으로 묘사했다. 즉 그녀가 바닥을 쓸고, 감사 기도를 드리고, 주전자를 나르며, 교회에 가는 모습으로 표현했다. 거친 이 연필화와 목탄화 들은 종합해 볼 때, 초상화에 대한 핀센트의 첫 번째 시도를 나타낸다. 장차 그의 초상화는 이처럼 모델과 현실 세계보다는 화가와 그의 내부 세계에 대해 더 많은 것을 드러낼 것이다.

스헨크버흐의 작업실에 틀어박힌 채, 어머니의 상을 취한 매춘부, 구두닦이 노릇을 하는 고아,

네덜란드의 판 호흐

밀레의 농부 모습을 취한 떠돌이, 어부 노릇을 하는 연금 수급자 들에 둘러싸여, 핀센트는 현실 세계가 다가오지 못하도록 할 수 있었다. 작업실 자체가 구빈원이 되었다가, 농부의 곳간, 어부의 오두막, 마을 선술집, 무료 급식소가 되었다. 핀센트는 창문에 덧문과 모슬린 차양을 덧달아 햇빛을 조정했다.《그래픽》의 삽화나 렘브란트의 따뜻하고 적당한 빛의 신비스러운 명암 대조를 재현하기 위해서만이 아니라 외부 세계를 차단하기 위해서였다.

창문은 핀센트의 삶에서 특별한 역할을 했다. 관찰자이자 따돌림당하는 사람으로서, 그는 �췬데르트 광장이 내려다보이는 목사관의 창문 앞을 일찍이 자기 자리로 삼았다. 29년이 지나서도 여전히 그는 창문 앞에 있었다. 새로운 집에 이를 때마다, 애정을 담아 창문에서 보이는 풍경을 기록했고 때로는 브릭스턴이나 램스게이트에서 그랬듯 그 풍경을 그리기도 했다. 창문 바깥 풍경에 대한 묘사는 종종 갈망과 향수로 가득 차 있었고, 그의 방 벽 위에 걸린 그림을 묘사할 때와 구분이 되지 않았다.

이렇게 잦은 자세한 설명으로 볼 때, 핀센트가 밤낮으로 창밖을 응시하며 오랜 시간을 보냈음은 분명하다. 그러면서 암스테르담의 부두 노동자들로부터 헤이그의 작업실 바깥 철길 저탄장의 땅 파는 일꾼들에 이르기까지, 저 멀리서 왔다 가는 다른 인생을 눈에 띄지 않게 관찰했을 것이다. 그림에서든 현실에서든 어느 실내 장식에서도, 창문 배열에 몰두했고, 창문 사이로 보이는 전경은 그의 심상을 거듭 사로잡았다.

1881년에 자신만의 작업실이 생겼을 때부터, 끊임없이 창문들이 완벽하지 않다고 투덜거렸고 창문을 보수하는 데 귀한 자금을 아낌없이 썼다.

핀센트가 헤이그에 도착한 이후 그린 처음 이미지들 중에는 창문에서 바라본 풍경이 있다. 울타리로 구분된 뒷마당이 어수선하게 조각조각 붙어 있는 모습으로, 핀센트의 2층 방에서 내려다보이는 풍경이었다. 5월에 코르넬리스 숙부가 두 번째로 도시 풍경에 대한 그림을 주문했을 때, 그는 다시 창문으로 가서 애정과 동경을 담아 자세하게 그 모습을 그렸다. 전경에 자신이 사는 건물의 세탁장, 그 너머 분주한 목수의 작업장을 그렸다. 집중적인 관찰과 관음증적인 초연함이 어울려 표현되었는데, 평생에 걸쳐 보이지 않는 것을 보는 버릇이 되풀이된 결과였다. "나는 모든 구석구석, 그 주변과 속내를 볼 수 있지." 핀센트는 자랑스럽게 편지에 적었다. 이 그림에서는 세탁부와 목수들이 유령처럼, 관찰당하고 있음을 의식하지 못한 채 거의 생명의 흔적 없이 꼼꼼하게 많은 것을 채워 넣은 장면 속을 지나다닌다.

핀센트는 엿보는 관점에서 매우 만족스러운 뭔가를 발견한 게 틀림없다. 모델을 찾아 구빈원에 가면, 창문 앞에 은밀히 몸을 숨긴 채 밖을 내다보며 지상에서 일어나는 활동을 스케치했다. 활기차게 북적거리는 헤이스트에서, 그는 안전한 거리까지 물러나 주목받지 않은 채 관찰하고 싶어 했다. "그 매음굴에 자유롭게 접근해서 허물없이 창문 옆에 앉아 있을 수

있으면 좋을 텐데." 여름이 되어 옆 건물의 새보운 아파트로 이사하자, 바로 좀 더 높은 창가로 가서 같은 장면을 다시 그렸다. "일찍 새벽 4시에 다락방 창문에 앉아 시각 틀로 목초지와 목수의 작업장을 연구하는 내 모습을 그려 보렴." 하고 테오에게 말했다.

작업실에서 세상으로 나갈 때면, 창문도 함께 가져갔다. 그는 아르망 카사뉴의 저작물에서 시각 틀에 대하여 처음 들었다. 카사뉴는 직업 화가와 아마추어 모두를 위해 많은 저서를 쓴 프랑스의 데생 화가다. 핀센트는 보리나주에서 처음 나왔을 때, 어린이를 위한 카사뉴의 책 『소묘 기초 안내서』를 읽었다. 카사뉴는 '수정용 틀'을 사용하라고 권했는데, 판지나 나무로 만든 작은 직사각형 틀로서, 실을 가지고 작은 직사각형 네 개로 나누어 놓은 것이었다. 그 틀을 전경에 대어 봄으로써, 그려질 이미지를 구분하고 비율을 정확히 측정할 수 있었다.

그러나 핀센트는 헤이그에 오고 1년 이상이 지나서야, 목수에게 그런 장치를 만들어 달라고 했다. 항상 단순한 해결책을 원했고 오랫동안 비율의 마법에 좌절해 온 그는 카사뉴의 권고를 하나의 열쇠로 보았다. 제멋대로인 그의 손을 길들이고 팔릴 만한 미술의 수수께끼를 풀기 위한 열쇠로 말이다. 그가 만든 틀이 작기는 해도(29×18cm), 카사뉴의 주머니만 한 수정용 틀보다는 훨씬 컸다. 그리고 교차하는 두 개 줄 대신 열 개 또는 열한 개의 가로지르는 줄이 창유리처럼 작은 사각형 격자를 만들어 냈다.

그 틀을 통해서 그는 몇 번을 자세히 응시하며 수고롭게 모든 외형을 종이에 똑같이 그어 놓은 격자 위로 옮길 수 있었다.

균형을 맞추어야 하는 일이라서 틀과 스케치북, 안정감이 동시에 요구되었지만, 핀센트는 어디든 그 작은 직사각형 틀을 가지고 다녔다. 스헨크버흐 작업실 부근, 도시 거리, 스헤베닝언의 모래 언덕, 모래 언덕들 사이의 교외 등 모든 곳에 가지고 다녔다. 모든 곳에서 그는 시각 틀을 들고 세계를 "수정했다." 그는 그것을 "들여다보는 구멍"이라고 불렀다. "내 들여다보는 구멍을 바다에, 푸른 목초지에 맞추는 일이 얼마나 즐거운지 상상할 수 있겠지." 그는 몹시 기뻐했다. "창문인 양 그 사이로 볼 수 있단다." 그 틀 너머의 세계를 차단하기 위해, 그는 들여다보는 구멍 속의 장면이 보일 정도로만 눈을 가늘게 뜨고 관찰했다. 그것은 아마 마우버가 가르쳐 준 방법일 것이다.

연달아 그린 소묘들의 결과에 그는 흥분했다. "지붕과 지붕 물받이의 선이 활시위에서 벗어난 화살처럼 저 멀리 쏘아져 나간다."라고 성공적인 시도에 대해서 테오에게 자랑했다. 그는 시각 틀을 다락방으로 가져와 분주한 뒷마당 풍경과 그 너머 "섬세하게 부드러운 초록빛으로 수킬로미터씩 뻗어 있는 평평하고 무한한 목초지"를 그렸다. 그 틀이 아주 마음에 들어서 더 크고 튼튼한 틀을 두 개 더 제작했는데, 마지막에 만든 것은 철제 모서리와 고르지 않은 바닥에 놓기 위해 특별한 다리들이 있는 견고한 틀이었다. 그 "장인의 솜씨로 만든 훌륭한

세공품"을 작업실에까지 가져와서 신 호르닉과
다른 모델들을 응시하는 데 썼다. "나의 작은
창문 사이로 차분하게 바라보며 충실하게 애정을
담아 그렸다."

신 호르닉의 아기가 태어나기 몇 달 전부터,
핀센트에게는 가족이라는 하나의 이미지만
보였다. 자신의 가족과 타인의 가족 때문에 오랜
세월 애쓴 끝에 마침내 그를 품어 줄 가족을
발견한 것이다. "그녀는 내가 비정하지 않다는
걸 알아. 그리고 나와 같이 지내기를 원한다."
그는 즐거워하다시피 하며 그녀에 대해서
썼다. 그가 여전히 비밀을 지키고 있을 때조차,
테오에게 보내는 편지는 모성에 관한 이미지로
가득 차 있었다. 그는 작업실에서 매일 모델의
자세를 잡으며 머릿속 상상, 즉 미슐레가 말한
남자와 여자, 아이로 이루어진 "삼중의 절대적인
유대"를 먼저 상연해 보았다.

"들여다보는 구멍" 속으로 그 상상을
굳히며 다른 모든 것을 차단했다. 마우버와
테르스테이흐와의 불화 때문에 테오의 원조가
끊길 위협에 직면해서도 상상의 가족에 아낌없이
돈을 썼다. 신 호르닉의 약값, 그녀 어머니의
집세, 태어날 아기를 위한 옷값에 말이다.
테오가 보내 준 방세를 그녀 진료에 쓰는 바람에
위기를 재촉했고 집주인은 핀센트 판 호흐를
쫓아내겠노라고 위협했다. 그 폭풍이 지나가기도
전에, 그는 옆집의 더 큰 아파트로 이사하기 위해
테오에게 공작을 벌이기 시작했고, 편지마다
거짓말은 더욱더 심해졌다.

돌봐야 한다는 격한 감정에 사로잡혀,
핀센트는 그 매춘부를 구조하는 데 헌신했고
그녀에게 모든 것을 걸었다. 그녀가 목욕을
하고 오랫동안 산책을 하도록 했다. 또한 원기
회복제를 투여했고 그녀가 소박한 음식을 먹고
신선한 공기를 쐬고 충분히 쉴 수 있도록
해 주었다. "그녀를 거두어 내 안에 있는 모든
사랑과 모든 상냥함, 모든 관심을 주었다."라고
편지에 적으며, 그들의 관계를 기독교인이
지녀야 할 자비심의 귀감으로 만들었다. 그녀가
레이던의 산부인과 병원에 입원하러 갈 때, 그도
함께했다. 그의 아버지처럼 성공하지 못한 어느
의사에게 갔는데, 핀센트는 그녀를 대신해서
그 의사와 상담했고 모든 점에서 남편처럼
행동했다.

일심전력으로 "가여운 피조물"에게 기운을
되찾아 주는 데 집중하면서 자기 건강은
무시했다. 1월에 두통과 열, 허약함(청춘은 갔다고
한탄했다.)에 대해 불길하게 투덜거리고 나서는
그해 봄에 쏟아 낸 편지 속에 자신의 몸 상태에
대한 언급은 거의 없었고 어떤 문제도 "거기에
굴복하지 않겠다."라는 도전적인 말로 무시해
버렸다.

테오는 6월 초 "병원에 있다. ⋯⋯'성병'이라는
것에 걸렸어."라고 알리는 편지가 도착했을 때
깜짝 놀랐을 것이다.

그러나 질병도 이미지 속에서의 삶이나
가족에 대한 새로운 상상을 흔들어 놓지 못했다.
비록 그녀 때문일 가능성이 큰데도, 평생 한
번도 심각하게 아파 본 적 없던 스물아홉 살의

남자치고는 별나게 좋은 기분으로 입원했다. 얼 개 병싱과 님서흐르는 요상, 붕넝스러운 남자 간호사가 있는 공동 병실도 "삼등칸 대합실만큼이나 흥미진진했다. "얼마나 그에 대한 스케치를 하고 싶은지 모르겠다." 그는 의사들은 그의 임질이 몇 주간의 치료(열 때문에 키니네 알약을 복용하고 감염 증상을 가라앉히기 위해 황산염을 주입했다.)만 요하는 경미한 것이라고 안심시켜 주었다. 비록 침대에 갇혀 있어도, 그는 디킨스의 소설과 원근법에 관한 책들을 가져왔다. 그러나 간호사들이 병동을 떠나면 그는 침대에서 창문 밖을 흘끔거렸다. "전체가 하나의 조감도다."

핀센트는 항상 의사들에게서 즐거움을 찾았다.(후일 아를에서 그는 그림 그리는 것이 "의사가 되지 않은 것에 대해 어느 정도까지는 나를 위로해 준다."라고 말했다.) 처음에는 그에게도 기분을 북돋워 줄 방문객들이 있었다. 구필 화랑의 옛 동료인 이테르손, 사촌인 요한, 짜증 나도록 품행이 방정한 테르스테이흐가 찾아왔다. 그러나 참으로 그를 지탱해 준 것은 신 호르닉의 방문이었다. "그녀는 자주 나를 찾아왔고 훈제 소고기나 설탕, 빵도 가져다주었다." 그는 테오에게 자랑스럽게 말했다. 6월 13일 그녀는 병원 로비에서 면회 시간을 기다리는 동안 작달막한 은발 목사와 마주쳤다. 그는 성직자의 특권으로 병동을 향해 그냥 성큼성큼 걸어가고 있었다. 바로 핀센트의 아버지였다.

도뤼스 판 호흐는 로비에서 기다리고 있는 수수한 임신부를 그냥 지나쳤을 것이다. 그는 성탄절의 치명적인 언쟁 이후 처음으로 큰아들을 만나러 가는 중이었다. 핀센트가 입원했다는 소식을 듣자마자, 아픈 아들과 화해하기 위해 에턴에서 왔다. "핀센트가 퇴원하면 다소 기운을 찾을 수 있게끔 당분간 우리와 함께 지내자고 권했다."라고 작은아들에게 말했다. 좀 더 일찍이었다면, 핀센트는 화해에 대한 또 다른 희망에 분명 굴복했을 것이다. 또는 초점이 어긋난 말이 과거의 많은 해후를 망쳐 놓았던 쓰라린 대립에 다시 불을 붙였을지도 몰랐다. 그러나 이제 그의 눈은 옛 가족이 아니라 새로운 가족에 확고하게 고정되었다.

대화를 나누는 내내, 도뤼스는 핀센트가 쉼 없이 문 쪽을 쳐다보는 것을 눈치챘다. "마치 나와 마주치지 않았으면 하는 방문객이 있는 것처럼 말이다." 핀센트는 고향으로 돌아오라는 권유를 거절하면서 "일로 돌아가고 싶습니다."라 말했다. 그 후 그는 아버지의 깜짝 방문을 디킨스의 이야기에 나오는 반갑잖은 유령의 방문처럼 무시해 버렸다. "아주 이상했어. 꿈결 같았지."라고 테오에게 말했다.

그러나 그녀는 계속해서 찾아올 수 없었다. 6월 22일 그녀도 레이던의 다른 병원에 입원 수속을 했다. 출산을 대비해서였다. 의사들은 난산이 되리라 예고했다. 그녀가 더 이상 입원실을 찾아오지 않자 곧바로 핀센트는 병이 도져 고생했다. 감상적인 기분에 사로잡혀, 몸 상태가 악화되는 것이 그들이 떨어져 있기 때문이라고 생각했다. 좀 더 집중적인 치료를 위해 다른 병동으로 옮겨졌고 재발한 병과

싸우기 위해 새로운 치료법을 처방받았다. 방광을 비우고 염증이 생긴 요도를 세척하기 위해, 의사들은 점점 더 큰 사이즈의 도관을 그의 성기에 삽입했다. 염증과 자극 때문에 삽입은 힘들고 괴로웠다. 요도를 '잡아 늘이는' 과정은 마치 고문당하는 듯해서 며칠씩 제대로 걷지도 못했다.

그래도 그는 불평 한마디 하지 않았다. 그의 상상은 훨씬 더 생생한 고통에 사로잡혀 있었다. 그는 병원 침대에서 편지를 썼다. "분만을 참아 내야 하는 여자들의 끔찍한 고통에 비하면 우리 사내들의 고생이 무슨 대수냐."

이내 신 호르닉이 아이를 낳는 이미지에 그는 압도당했다. 6월 말 그녀의 출산 전날 그는 우울한 편지를 받았다. 핀센트는 테오에게 알렸다. "그녀는 아직 출산하지 않았어. 기다리는 시간이 며칠씩 계속되는구나. 그 때문에 아주 걱정스럽다." 그녀의 용감하고 인내심을 요하는 고통에 그는 더욱 흥분했을 뿐이다. 그녀에게 가지 않고는 배길 수 없었다. 7월 1일 아직 회복되지 않은 상태에서, 치료 때문에 여전히 어지럽고 약한 상태에서 병상을 떠나 레이던으로 갔다. 신 호르닉의 어머니와 아홉 살배기 여동생을 이끌고, 그는 주간 면회 시간에 딱 맞추어 도착했다. 그리고 같은 날 테오에게 편지했다.

병원에서 당직자에게 그녀에 대해 물으면서 무슨 소리를 들을지 몰라 얼마나 걱정했는지 상상할 수 있을 거다. 그리고 "지난밤에 출산했어요. ……하지만 그녀와 오랫동안 이야기하면 안 됩니다."라는 얘기를 들었을 때 얼마나 기뻤을지도 말이다. 그녀와 오랫동안 이야기하면 안 된다는 말을 쉽게 잊지 못할 거다. 그건 아직 그녀와 이야기할 수 있다는 뜻이면서 쉽사리 다시는 그녀와 이야기하지 못할 거라는 뜻일 수도 있었거든.

그녀는 레이던 대학 병원의 낡은 산부인과 병동 침상에 누워 있었다. 을씨년스러운 그 건물은 디킨스의 소설에나 나올 법했고 빛이 들지 않고 숨 막히는 안마당은 병원 부검실과 같이 쓰였다. 때때로 부검 조수가 심한 악취가 나는 들통을 마당의 하수구에 비우곤 했다. 대낮에도 산부인과 병동은 어둑어둑했으며, 천장에 높고 묵직한 휘장이 드리웠다. 7월이라 키 큰 창문들은 열려 있었지만 바람은 거의 없었다. 침상들이 양쪽 벽에 줄지어 있었고, 한 침대를 두 명씩 같이 썼다. 임신부 한 명과 산모 한 명이었다. 침대 양쪽에는 빨래통이 걸려 있었다. 발치에는 아기 침대가 놓여 있었다.

삶을 시작하기에 안락한 곳은 아니었다. 일찍이 한 설명에 따르면 "간호사들은 거칠고 무관심했다. 그들은 팁을 주는 산부만 거들었다. 그리고 약과 여분의 음식을 종종 숨겼다. 음식은 엉망진창이었다." 그 후로 몇 가지 조건은 개선되었다. 박테리아와 소독에 대해 대중적으로 더 많이 알려지며, 걷잡을 수 없이 병동을 휩쓸며 열 명 중 한 명꼴로 산부의 목숨을 앗아 가던 전염병은 최소한 없어졌다.

그래도 끔찍한 조건 때문에 "훌륭한 처자들"은 산파와 집에 머물렀으며, 이와 같은 신부인과 병동에는 가난과 빈곤에 지친 무지하고 부끄러운 미혼모만이 남았다.

핀센트가 도착할 즈음, 자궁 감염과 긴장으로 피로감이 뒤얽힌 오랫동안의 산고 끝에 아기가 마침내 산도에 모습을 보이고 있었다. 다음 네 시간 반 동안, 핀센트는 거기에 "꽉 달라붙어" 있었다. 잇달아 다섯 명 의사가 겸자로 아기를 빼내는 동안 신 호르닉은 고통으로 몸부림치며 괴로워했다. 의사가 마취제를 투여했지만 그녀는 의식을 잃지 않았다. 마침내 아기가 태어났다. 3.4킬로그램의 사내아이는 쭈글쭈글하고 황달에 시달리고 있었다. 분만한 지 열두 시간이 지난 후에도, 그녀는 여전히 고통스럽고 위태로울 정도로 쇠약한 탓에 혼란스러워했다. 그녀 몸에 가해진 충격이 너무 커서 의사는 "완전히 건강을 회복하려면 몇 년은 걸릴 겁니다."라고 보고했다. 아기가 살아남을지도 불투명했다.

그러나 핀센트의 기쁨에 찬 설명은 아주 다른 그림을 그리고 있었다. 그는 음산한 부검실 안마당 대신 병동 창문 바깥의 햇빛과 푸른 잎으로 가득 찬 정원을 보았고, 그녀의 고통은 "잠든 것과 깨어 있는 것 사이의 (감동케 하는) 나른한 상태"에 지나지 않는 것처럼 보였다. 그녀의 고통이 그녀를 순화하며 그녀에게 더 많은 활기와 감수성을 부여하노라고 말했다. 그녀 발치에 있는 황달에 걸린 아기는 "세상 물정에 밝은 분위기"를 지녔고 자신은 거기에 매혹당했다고 했다. 핀센트의 눈에서,

을씨년스러운 병실, 창백한 어머니와 누런 아기, 극심한 고통에 시달린 시난 시간, 지옥 같은 밤, 그 모든 것은 사랑의 승리의 이미지로 바뀌었다. "그녀는 나를 보자 침대에서 일어나 앉았고 아무 일도 없었던 것처럼 명랑하고 활기차졌다." 그러면서 그의 구원의 임무가 성공할 거라고 더욱 확신했다. "그녀의 눈은 삶에 대한 사랑과 감사로 빛났다."

고마워서인지 계산적이어서인지 신 호르닉은 새로 태어난 아들에게 가족 중에 전례가 없는 이름을 붙이기로 했다. '빌럼'이라는 핀센트의 중간 이름이었다. 핀센트는 그날의 일 때문에 "너무나 행복해서 울음을 터뜨렸다."

그는 환희에 차서 헤이그로 돌아갔다. 이제 그의 상상 속에 틀을 잡은 가족, "우리 가정"의 이미지밖에 보이지 않았다. 맹목적인 열정의 스물아홉 해 동안, 그 어떤 것도 여기에 견줄 수 없었다. 신 호르닉과 갓난아이가 레이던에서 건강을 회복하는 동안, 핀센트는 새로운 가족을 위한 집을 만들기 시작했다. 테오에게 말 한마디 없이, 오랫동안 탐내어 왔던 옆집의 아파트를 빌렸다. 열광적으로 집을 꾸미며(이는 6년 후 아를의 노란 집에서 반복되었다.) 가구들을 채워 넣었다. 거기엔 회복 중인 환자를 위한 고리버들 세공의 안락의자와 부모를 위한 대형 침대 틀, 아기를 위한 철제 요람이 딸려 있었다.

침구와 주방 도구, 창문에 놓을 꽃을 샀고, 그 지출에 대해서 테오가 걱정하자 일축했다. "돈이 드는 것은 드는 법이다." 신 호르닉과 같이 쓸 다락방 침실을 위해 새 매트리스를 구입하여

세심하게 직접 속을 채웠다. "편안한 거룻배 같은" 북향의 큰 작업실을 꾸민 후, 거기에 자기 습작들과 가장 아끼는 복제화들(스헤퍼르의 「위로자 그리스도」, 홀의 「고아」, 밀레의 「씨 뿌리는 사람」)을 붙여 놓았다. 아기 침대 위에는 렘브란트의 「성서 봉독」을 걸어 놓았다.

"자, 됐다! 작은 둥지가 준비됐어."라고 그는 알렸다.

새집에서 홀로 그녀의 귀환을 기다리다가 마침내 핀센트의 상상력은 활짝 피어나고 말았다. 7월 초 어느 폭풍우 치던 밤, 빈 아파트를 둘러보던 그는 가정이라는 이미지에 압도당했다. 텅 빈 철제 요람은 특히 가족적인 몽상 속으로 그를 "사로잡았다." 그날 밤 그는 테오에게 편지를 썼다. "무심히 쳐다볼 수 없구나." 핀센트는 자신의 모습을 그려 보았다. "요람에 아기를 두고 사랑하는 여자 곁에 앉아 있는" 모습이었다. 그리고 그 상상은 모성에 관해 소중히 품어 온 이미지와 성탄절의 "영원한 시"를 쏟아 내게 만들었다. 그 모든 것 속에서 그는 희망, "어둠 속의 빛, 한밤중에 찬란한 빛"을 보았다.

그날 밤 테오에게 쓴 편지는 하나의 질문으로 끝났다. "아버지가 계속해서 차갑게 대하고 흠 잡으실까, 요람 옆에서?"

그해 봄과 여름 내내 편지를 쏟아 내며, 핀센트는 가정적인 행복에 대한 상상을 테오와 함께하려고 애썼다.

형이 거듭 설득했음에도, 테오는 핀센트가 하는 주장의 중심인 「비애」에 대해서 아무런 말도 하지 않음으로써 일찍이 불쾌감을 드러냈다. 5월 중순에 테오가 보낸 편지에는 50프랑(핀센트가 몇 주 동안은 쫓겨나지 않기에 충분한 액수였다.)이 동봉되어 있었는데 최소한 그를 저버리지 않았다는 표시였다. 그러나 동봉한 쪽지에서 테오는 가족에 대한 핀센트의 환상을 분명하게 거부했다. 그는 신 호르닉이 표리부동하며 핀센트는 잘 속아 넘어간다고 비난했다. "그녀는 그를 속였고 그는 자신이 속아 넘어가도록 내버려 두었다." 핀센트는 그녀를 포기하는 수밖에 없다고 했다. 틀림없이 느꼈을 깊은 배신감(그 모든 구슬픈 편지와 절망적인 요구의 외침이 기만이었기 때문이다.)은 제쳐 두고, 테오는 단순한 해결책을 촉구했다. "돈을 주고 내보내." 그녀가 거리로 돌아가지 않게 해 주고 싶다면, 돈을 주거나 그녀가 자립하게끔 하라고 충고했다. 하지만 여하한 경우에도 결혼만은 안 되었다. 이 문제에 관해서는 '완고'하면 안 된다고 형에게 경고했다. "형의 생각대로 무자비하게 행동하지 마."

그러나 핀센트는 자신의 상상에서 등을 돌리려 하지 않았다. 같은 날 "되도록 빨리 그녀와 결혼하자는 게 내 분명한 생각이다."라고 도전적으로 답장을 써서 보냈다. 가끔은 하루에 두 번씩도 장문의 편지를 보내며 동생의 생각을 뒤집고자 분투했다. 정직과 기만, 고백과 속임수, 열정과 논박을 바꾸어 섞어 가며 주장에 주장을 더했다.

상냥함과 헌신에 관한 표현들("그녀를

생각하면 크나큰 평온과 광명, 좋은 기분을 느낀다.") 다음에는 절야끼 실용주의에 대한 진지한 장담들("그녀가 나에게 얼마나 유용한지 모르겠구나.")이 이어졌다. 한 편지에서는 대담하게 도덕적 우위를 차지했고("무엇보다 나에게 중요한 건 여자를 속이거나 저버리지 않겠다는 거야."), 고자세로 일반 사람들의 생각을 무시했다. 그러나 같은 날 또 다른 편지에서는 그녀와의 결혼이 "세상 사람들의 얘기를 멈추는 유일한 방법"이라고 주장하면서, 그 대신 "사회 관습상 인정하지 않는 관계 때문에 비난당할 것"을 걱정했다. 그는 신 호르닉과의 결혼이 종교적 명령("사내가 아내와 자식 없이 홀로 살아가는 것은 신의 뜻이 아니다.")이라고 주장할 뿐 아니라 안전하고 믿을 만한 성관계에 대한 욕구를 위한 명백한 해결책이라고 옹호했다.

그는 머릿속 이미지를 위해 맹렬하게 싸웠다. 점점 더 생생한 필치로 타락한 여자와 그가 사랑으로 그녀를 구원하는 것에 대해 썼다. "다시 길거리를 돌아다녀야 한다면 그녀는 죽고 말 거다."라고 호소했다. 결혼함으로써 그녀의 목숨을 살릴 수 있고 그가 그녀를 찾아냈을 때 그녀가 빠져 있던 병마와 끔찍한 궁핍으로 다시 추락하는 것을 막을 수 있다고 했다. 그 이미지에 힘을 싣기 위해 그녀의 건강이 얼마나 세심한 주의를 요하면서 유지되고 있는지에 대해 의사들이 들려준 보고를 들먹였고, 테오의 거부 때문에 치료가 안 되는 자궁을 들어내게 될지도 모른다고 험악하게 경고했다. 한번은 의사가 결혼을 '명령'했다고

주장하기까지 했다. "그녀에게 제1의 치료책, 가장 중요한 약은 가정이라는 게 의사가 계속해서 하는 주장이다. 지금 거부하는 것은 살인이 될 거다."

그는 신 호르닉과 아기의 가슴 저미는 장면("너무나 조용하고 섬세하며 감동적이어서 꼭 하나의 동판화 같다.")과 예술가로서 그의 특권("내 직업은 이러한 결혼을 허용해 준다.")을 환기했다. 그녀와 "진짜 보헤미안처럼" 살 거라고 상상했다. 그리고 그녀 덕분에 그는 더 나은 화가가 되리라고 했다. 그가 암스테르담의 스트리커르 집안에서 받았던 냉대에 대해 새로이 자세하게 밝히며("그토록 참되고 진실하며 건강했던 내 사랑이 말 그대로 맞아 죽었다고 느꼈다.") 사랑에 대한 그리스도와 같은 헌신을 주장했다. "죽음 이후에 부활이 있다. '나는 되살아나리라.'"

이러한 이미지들을 지지하며, 핀센트는 가공할 만한 동맹군, 에밀 졸라를 끌어들였다. 그는 그 위대한 프랑스 작가의 소설을 최근에야 읽었다. 아마도 잠시 친구였던 브레이트너르가 소개해 주었을 것이다. 핀센트는 루공마카르 집안에 관한 대하소설 총서가 제시하는 대안적 현실에 바로 끌렸다. 그것은 좌절당한 야심의 세계, 품위의 추락, 불가능한 사랑에 관한 이야기였다. 그 세계에서는 거듭 유형이 운명을 결정지었다. 핀센트는 7월에 졸라의 소설을 연달아 탐독하며 테오에게 말했다. "에밀 졸라는 대단한 예술가다. 그의 작품을 가능한 한 많이 읽어 보려무나."

특히 그는 부르주아적 통설에 대한 자유분방한 인간성의 승리를 기념하는 『파리의 배』를 인용했다. 핀센트는 자신이 그 책의 쓸모없는 예술가인 클로드 랑티에가 아니라 고독한 영웅인 플로랭을 구원하는 상냥한 여인, 프랑수아 부인인 양했다. 그것은 계급과 성의 차이를 넘어 구원자이자 구원받는 자로서 핀센트와 신 호르닉의 관계, 판 호흐 형제 관계의 핵심을 반영하는 구원의 이미지였다. "플로랭이 길 한가운데 의식을 잃고 누워 있을 때 그 불쌍한 이를 짐마차에 실어 집으로 데려간 프랑수아 부인을 어떻게 생각하니?"라고 테오에게 날카롭게 물었다. "나는 프랑수아 부인이 참으로 인도적이라고 생각한다. 프랑수아 부인 같은 이가 플로랭을 위해 한 일을 나는 신 호르닉을 위해서 했고, 앞으로도 그럴 생각이다."

파리에서, 이렇게 숨이 찰 듯한 웅변과 착각에 빠진 심상의 급류는 맞불을 일으켰다. 테오는 형의 주장을 듣고 결혼을 인정하기는커녕 형의 정신 상태를 의심하게 되었다. 그는 제일에 대한 나쁜 기억을 불러일으키며, 부모가 결혼 얘기를 들으면 다시 보호자의 의무를 행할지 모른다고 형에게 경고했다. 이 말에 분노가 폭발한 형은 몇 주간에 걸쳐 편지를 퍼부었다. 마우버와 테르스테이흐가 이미 공격하고 있고, 집을 비우라는 으름장 때문에 재정에 무능하다는 비난을 들을지도 모르는 때에, 정신 병원에 수용하겠다는 이야기는 그의 피해망상을 심화했다. 만일 부모에게 그를 병원에 가두겠다는 "의지와 무모함"이 있다면,

그는 오랜 시간이 걸리는 법정 싸움의 값비싼 대가를 치르고 "공개적 망신"을 주겠다고 경고했다. 더 심할 수도 있었다. 그는 부모가 지닌 보호자의 의무에 부당하게 맡겨졌다가 "부지깽이로 보호자의 머리를 후려친" 사내의 예를 위협적으로 들었다. 핀센트는 그 살인자가 정당방위로 무죄를 선고받았노라고 했다.

핀센트는 무시무시한 경고와 절망적인 호소로 동생에게서 더 많은 돈을 뜯어내는 데 성공했다. 그 액수는 한 달에 100프랑에서 150프랑으로 올랐다.(핀센트의 예산 집행에 대해 항상 회의적이었던 테오는 매달 1일, 10일, 20일, 세 번에 나누어 돈을 보내겠다고 고집했다.) 그러나 결정적인 문제에 관해서 테오는 여전히 단호했다. 신 호르닉과의 결혼을 묵인하지 않겠다고 했다. 또한 핀센트가 그녀와 결혼한다면 더 이상 지원하지 않겠다고 했다. 그러나 8월 초 형의 새로운 '가정'을 방문하는 것에는 동의했다. 이미지의 힘을 흔들림 없이 신뢰하는 핀센트가 보기에 희망을 살려 두기에 충분한 양보였다. 핀센트는 염려스러워하며 편지에 적었다. "네가 이 새로운 집에 대해 뭐라고 얘기할지, 또 그녀와 갓난아이를 어떻게 볼지 궁금하구나. 약간의 동정심을 느끼기를 진심으로 바란다."

집과 아내, 가족에 대한 환상은 이제 테오의 동정심에 달려 있었다. 핀센트의 편지들은 자멸적인 저항의 어조에서부터 아부와 호의, 타협의 어조까지 극단적으로 바뀌었다. "동생아, 요즘 네 생각을 굉장히 많이 한다. 내가 가진

모든 게 실로 너에게서 비롯한 것이기 때문이다. 삶에 대한 열이이 너의 경력 역시 말이다." 모든 점에서 아끼고 낭비하지 않겠다는, 종종 깨뜨렸던 약속을 재차 다짐했고, 침울한 기질을 버리고 건강이 안 좋긴 하지만 열심히 일하겠다고 다짐했다.

스케치북과 이젤 위에서도, 핀센트는 반항의 겨울을 보상하고자 애썼다. 여러 달 동안 인물 소묘만 옹호해 왔지만, 이제 테오가 오랫동안 촉구해 온 풍경 이미지를 받아들였다. 여름에 나체를 그리겠다는 계획을 조용히 내려놓고, 대신 스헤베닝언으로 스케치 여행을 가서 진짜 네덜란드의 특성과 정서가 어린 가지치기된 버드나무와 목초지 풍경, 탈색된 땅을 그렸다. "나는 풍경화에 꽤 사로잡혀 있다."라고 동생에게 말했다.

좀 더 극적인 반전은 그가 데생 화가의 주먹에서 힘을 빼고 수채화라는 까다로운 과제로 돌아갔다는 것이다. 그것은 마우버와 테르스테이흐, 그리고 테오 역시 오랫동안 헛되이 강요해 왔던 일이었다. 핀센트는 "다시 '칠'을 시작하고 싶다는 강한 충동을 느낀다."라고 알리면서, 작업실이 좀 더 커지고 채광도 나아졌으며 그림을 보관할 벽장("그러니 그림들이 너무 더러워지거나 엉망이 되지는 않을 거다.")이 생겼기 때문에 갑자기 돌아서게 되었다고 했지만 믿을 만한 말은 아니었다. 과거에 대해 사과하듯, 좀 더 초기의 이미지들로 돌아가 색을 입혀서 작업하다가 테오에게 알렸다. "이제는 네가 그림들을 마음에 들어 할

것 같구나."

어떤 유선노 가족과의 휴전보다 테오를 기쁘게 할 것이 없음을 알기에, 핀센트는 부모에게 연락을 취하기까지 했다. 몇 주간이나 보호자의 의무와 제일에 대해서 했던 지독한 비난을 없던 일로 하고는 따뜻한 서신을 재개했다.(신 호르닉에 관해서는 한마디도 하지 않았다.) 그는 아버지를 헤이그로 초대할 계획을 세웠다. 아버지 역시 그의 새로운 가정을 보고 그 심상의 힘을 느끼게 만들 요량이었다. 그는 테오에게 계획을 알렸다.

아버지에게 다시 한 번 여기에 와 달라고 간청할 거다. 그리고 나서 아버지께 그녀와 갓난아기를 보여 드릴 거다. ……깔끔한 집과 작업물로 가득한 작업실도…… 그러면 이 모든 게 아버지한테 더 나은, 더 깊은, 그리고 더 호의적인 인상을 줄 거다. ……그리고 내 결혼을 아버지가 허락하실 것 같다.

테오가 방문하기 겨우 2주 전, 화해의 이미지는 시험대에 올랐다. 7월 18일 아침에 테르스테이흐가 스헨크버흐 136번지에 나타났다. 그곳에서 그는 핀센트가 사람들의 마음을 돌려놓기를 바랐던 마법 같은 장면과 마주쳤다. 아기를 가슴에 품고 있는 신 호르닉의 모습이었다.

"저 여자와 아기는 대체 누군가? 자네의 모델인가, 아니면 다른 무슨 존재인가?" 테르스테이흐는 다그쳤다. 놀란 핀센트는

네덜란드의 판 호흐

더듬거리며 변호했지만, 테르스테이흐는
가족이라는 핀센트의 주장을 어리석다는 말로
일축했다. "자네 돌았나? 이건 확실히 불건전한
마음과 성질의 산물일세." 그는 큰 소리로
떠들었다. 부모에게 편지를 써서 아들이 집안에
가져온 졸렬한 새 작품과 수치를 알리겠다고
을렀다. 핀센트가 물에 빠져 죽기를 원하는
사람처럼 어리석다고 말했다. 그러나 가장
잔인한 말은 마지막 말이었다. 나가는 길에,
그는 신 호르닉을 지나치며 핀센트에게 말했다.
"자네는 저 여자를 불행하게 만들 걸세."

그가 떠나자마자, 핀센트는 펜과 종이를
움켜쥐고 뒤늦은 분노를 터뜨리며 테오에게
편지를 썼다. 테르스테이흐가 "인정머리 없고
거만하며 예의 없고 무분별하다."라고 말했고,
지극히 개인적인 일에 간섭한 것과 경찰관 같은
분위기를 맹비난했다. "그는 그녀가 물에 빠져
죽어 가도 냉혹하게 쳐다보고만 있을 위인이야.
손가락 하나 까딱하지 않으면서, 그게 사회에
이익이라고 말할걸." 하고 신랄하게 적었다.
핀센트가 아내와 아이들을 얻으려는 것에 대해
돌았다고 한 비난은 특히 무시무시한 거부감을
불러일으켰다.

테르스테이흐가 오늘 아침에 뻔뻔스럽게 한
말처럼 내게 비정상적인 데가 있다고 말한 의사는
한 명도 없었다. 내가 사고가 불가능하다거나
정신이 어지럽다고 말한 의사는 없단 말이다.
어떤 의사도 나에게 이렇게 말하지 않았어,
과거에도 지금도. 분명 내가 과민하기는 했지,

하지만 그런 성질에 진짜 해로운 데는 절대 없다.
그러니 테르스테이흐는 아버지와 마찬가지로
심각한 모욕을 한 거다. 아버진 더 심했지, 나를
제일로 보내고 싶어 했으니까. 그런 일들을
받아들이기 힘들구나.

그러나 열화 같은 분노와 보복의 맹세
아래 핀센트는 결정적인 타격으로 고통받고
있었다. 테르스테이흐가 에턴에 시기 부적절한
간섭을 한다면 모든 것을 망쳐 놓을 수 있음을
인식하고서, 그는 결혼하겠다는 주장을 돌연
철회했다. 다음 날 보낸 두 번째 편지에서는
말했다. "결혼식 없이 혼인 신고만 하는
것에 관한 모든 문제를 무기한 내려놓기로
마음먹었다. 내 그림이 나아져서 독립할 수 있을
때까지 말이다." 새로운 가정에 대해 부모에게
털어놓고, 그 후의 결과에 대해서는 신경 쓰지
않겠다고 몇 달 동안 거듭 결심했지만, 이제
그 문제는 당분간 거론하지 말아야 한다는 데
조용히 동의했다. 화해를 위한 계획은 시간이
걸릴 터였다.

그 일은 테오만 남겼다. 테르스테이흐가
방문하고 나서 동생이 올 때까지 몇 주 동안,
핀센트는 형제에 대한 깊은 그리움에 빠져
있었다. 그는 이해를 구하는 가련한 호소와
궁극적으로 오욕을 벗고 싶다는 애끓는 소망으로
편지를 가득 채웠다. "사람들이 내 작품에 대해
말했으면 좋겠다. '저 사람은 깊이 느끼고 있다,
통렬하게 느낀다.'라고. 이른바 나의 조악함에도
불구하고(이해하겠니?) 아마도 바로 그 때문에……

「목수의 작업장과 세탁장」 1882. 5.
종이에 연필과 잉크, 47×28.3cm

「요람」 1882
편지 스케치, 종이에 초크

「비애」 1882. 4.
종이에 초크, 26.7×44.5cm

어느 날 내 작품을 통해서 이런 괴짜, 이토록 보잘것없는 사람이 가슴에 무엇을 품고 있는지 보여 주고 싶구나."

8월 초 테오가 도착하기 전날, 핀센트는 "나의 온 미래가 걸려 있다."라고 말한 이미지를 재차 확인했다. "모자는 건강하고 점점 더 튼튼해지고 있어. 그리고 나는 그들을 모두 사랑한다. 저 작은 요람을 수없이 그릴 거다."

불가피하게 현실은 그를 실망시켰다.

1년 동안 만나지 못했던 형제는 희미해진 유대감을 되찾고자 애썼다. 테오는 부모에게서 선물을 가져왔고, 파리에서 도화지와 크레용을 가져왔다. 핀센트는 동생을 데리고 스헤베닝언의 모래 언덕으로 산책을 나가 모래와 바다, 하늘을 감상했다. 마치 5년 전 헤이그에서 마지막으로 재회했을 때와 같았다. 동생은 스헨크버흐에 가서 형의 새로운 가정을 보았다.

그러나 어떤 것도, 그러니까 핀센트가 소중히 여기는 요람의 모습도 테오를 감동시키지 못했다. 그는 그녀와 결혼하지 말라고 형에게 말했다. 늘 형제의 의무와 가족의 의무 사이에서 균형을 추구해 온 테오는 그녀와 상관없이 1년 더 지원하겠다고 약속하여, 최악의 악몽은 막아 주었다. 그러나 대신, 부모에게만이 아니라 테오 자신에게도 더 이상 새 가정을 받아들이라고 강요하지 말라고 했다.(다음 여섯 달 동안, 신 호르닉의 이름이나 그녀에 관한 어떤 얘기도 핀센트의 편지에 등장하지 않았다.) 그녀는 공문서에서 지워졌듯, 판 호흐 집안에서도 지워졌다.

그러나 테오가 요구한 것은 침묵만이 아니었다. 핀센트의 미술 역시 바뀌어야 한다고 했다. 막판에 풍경과 채색화 쪽으로 마음을 돌렸음에도, 팔릴 만한 그림을 그리라는 테오의 압박에는 계속해서 저항했다. 겨우 며칠 전, 한 서신에 "시장을 염두에 둔 작업이 내 생각에 아주 바른 길은 아니다."라고 주장했고, 미술에서 '투기'란 비전문가들을 속이는 일에 지나지 않는다고 일축했다. 테오는 핀센트의 생각을 바로잡기로 마음먹고 왔다. 그는 흑백의 인물 소묘에서 관심을 돌려 풍경과 색, 즉 채색화에 집중하라는 주장을 되풀이했다.

핀센트가 채색화에 드는 비용을 그 작업을 하지 않으려는 구실로 곧잘 써먹었기 때문에, 테오는 필요한 물품을 위해 가욋돈을 주었다. 자신의 말을 충실하게 따르는지 확실히 하기 위해, 핀센트에게 가까운 시일 내에 합리적인 방향에서 개선된 증거물을 보내라고 했다.

이것이 테오가 지원을 계속하기로 한 대신 요구한 대가였다. 그리고 이것이 「비애」에 대한 반응이었다. 그러니 핀센트는 자신의 공적인 삶에서뿐 아니라 그림에서도 그녀를 지워야 했다.

그 모자가 병원에서 돌아온 후로 그는 종종 잠을 이루지 못했다. 그럴 때면 아래층의 작업실로 내려가 벽장에서 화첩을 꺼내어 가스 불빛에 의지하여 몇 번이고 그 친숙한 이미지들을 곰곰이 살폈다. "조금 언짢은 기분이 들 때마다, 수집해 놓은 목판화에서 새로운 열정으로 일을

시작하기 위한 자극제를 발견한다." 현실과 달리, 그 이미지늘은 깔끔한 하얀색 경계 안에 머물러 있었다. "나는 조각상과 그림에 생명이 없다는 점이 항상 유감스러웠다."라고 후일 그는 말했다.

몇 달, 심지어 몇 년 동안 그는 화첩의 표지 사이에 있는 감상적이고 상투적 표현에 사로잡힌 세계에 현실을 적응시킬 방법을 시도해 왔다. 현실을 단편적인 조각으로 고립시키고 심상으로 은폐하며 이미지로 증류해 낼, 끊임없는 말의 틀로 둘러쌀 모든 방법을 말이다. 그러한 노력으로 생긴 불화는 열만 발생시켰을 뿐이다. 동료 화가, 스승, 부모, 동생과의 사이에 분노의 열기만 일으켰다.

1882년 여름, 그와 같은 불화로부터 너무나 많은 열을 뿜은 이후 마침내 서광이 비추기 시작했다.

18

고아 사내

바닷가의 어부들은 30미터쯤 떨어진 모래 언덕 꼭대기에 서서 바다와 씨름하는 자기들을 지켜보는 낯설고 외로운 인물이 틀림없이 궁금했을 것이다. 관광객일 리는 없었다. 관광을 즐기기에는 날씨가 너무 나빴기 때문이다. 낯선 이가 서 있는 모래 언덕에는 초속 20미터 이상의 강풍이 몰아치고 있었다. 여름마다 이동식 탈의 시설과 해수 치료제들을 구비하고 스헤베닝언의 작은 어촌 마을을 가득 채우는 도시 사람들은 안전한 호텔 현관이나 응접실에서 자연이 맹위를 떨치는 것을 지켜보고 있을 터였다. 최악의 폭풍우가 이르기 전에 바닥이 평평한 작은 새우잡이 배를 해안으로 끌어올리느라 고전하는 어부들은 강풍에 노출된 지평선에서 자신들을 지켜보는 외로운 인물이 화가일 거라고는 절대 상상하지 못했을 것이다.

핀센트는 악천후와 싸울 준비를 하고서 왔다. 무더운 8월 날씨에도 아랑곳 않고 모래 언덕의 가시 같은 풀들과 의자 대용으로 쓰는 거친 어롱으로부터 다리를 보호하기 위해 두툼한 바지를 입었다. 때로는 어롱을 차 버리고 무릎을 꿇거나 앉아서, 심지어 모래밭에 엎드려 그리기도 했다. 이런 날씨를 예상하고

튼튼한 신발도 가져왔다. 젖어서 들러붙는 마직 작업복을 입은 그는 자신이 로빈슨 크루소처럼 보이리라고 짐작했다.

화구가 너무 많아서 헤이그발 시가 전차에 싣지 못하고 바닷가까지 걸어와야 했다. 테오가 들른 직후, 그가 준 돈뭉치를 주머니에 넣고서, 새로운 물감통과 팔레트, 붓, 수십 개의 주석 튜브 물감(최근에야 화가들을 작업실로부터 해방시켜 준 혁신적인 물품이었다.)을 구입했다. 수채화 용구도 새로 샀다. 그가 물감을 섞을 때 쓰던 보기 흉한 접시들보다 훨씬 좋은 것이었다. 여기에 대형 시각 틀, 종이를 붙여 놓은 캔버스, 빵과 커피 따위의 식량까지 더한 짐을 지고서, 스헨크버흐에서 바다까지 터벅터벅 걸어왔다. 날씨가 좋더라도 5킬로미터에 이르는 길은 힘든 여정임이 분명했다.

폭풍우 속에서는 모든 것이 하나도 중요하지 않았다. 바람과 모래가 불어와 모든 장비와 절차를 엉망으로 만들었고, 시각 틀 속의 전경을 지워 버렸으며, 화구 상자를 열 때마다 돌 부스러기가 물감과 붓 들을 뒤덮어 버렸다. 캔버스는 바람이 강타할 때마다 날아가 버릴 듯했다. 혹독한 기상 조건 때문에 몇 번이나 모래 언덕 뒤에 있는 작은 여관의 피난처를 찾아야 했다. 결국 그는 화구 대부분을 여관에 남겨 두었다. 폭풍우가 다시 찾아들자 그는 팔레트에 물감을 더 많이 담고 주머니에 여분의 튜브를 넣고서 서둘러 나갔다. 한 손은 캔버스를 움켜쥐고 다른 손은 팔레트와 붓 몇 개를 쥐고서 바람에 휩쓸린 젖은 모래 언덕을 타고 올라갔다.

"바람이 너무나 심하게 불어서 그냥 서 있는 것도 힘들었지. 그리고 주위에서 휘날리는 모래 때문에 앞이 거의 보이지 않았어."라고 그때의 일을 테오에게 묘사했다.

그는 폭풍우에 기운이 솟는 듯했다. 폭풍우에 도전하며 완전히 활기가 넘쳤다. 돌풍이 불 때마다 작업복이 사납게 찰싹대는 가운데 팔레트에서 종이 위로 신속하게 손을 놀려, 소용돌이치는 잿빛 구름과 탁하고 깊게 주름진 바다를 그려 냈다. 그는 그 그림을 "두껍고 끈적끈적하게", 즉흥적인 흥분 속에서 "번개처럼 빠르게" 칠했고, 그러면서 자신의 미숙함은 시각 틀만큼이나 개의치 않았다. 마우버의 조용한 화실에서 정물을 그릴 때보다 열광적인 그의 상상력에 훨씬 더 잘 어울리는, 터져 나오는 직접적인 이미지 창조였다. 이전에 그가 유화를 경험한 것은 마우버의 화실에서뿐이었다. 최소한 두 번은 폭풍우가 그를 실내로 밀어 넣었고, 그림에 모래가 두껍게 뒤덮여 있어서 깨끗이 긁어내고 기억에 의지해 다시 그려야 했다. 결국 그는 캔버스를 여관에 두고 단지 "인상을 새롭게 하기 위해" 폭풍우 속으로 다시 달려 나갔다.

예술과 자연의 극한 속에서 핀센트는 놀라운 발견을 했다. 그가 색을 칠할 수 있다는 것이었다.

그는 테오에게 말했다. "색을 칠할 때면 내 속에서 색의 힘을 느껴. 이전에는 없던 힘이지. 어떤 광대함이나 기운 같은 게 생긴다." 처음에 조금 망설인 후에, 자신이 지닌 독특한 열정과 자유분방함으로 새로운 매체에 저돌적으로 뛰어들었다. 테오가 다녀간 지 한 달도 안 되어

바닷가, 숲, 들판, 정원 풍경을 최소한 스물네 점 이상 그렸다. 그는 "아침 일찍부터 밤늦게까지 그리곤 해. 먹고 마시는 데조차 거의 시간을 들이지 않는다."라고 보고했다.

그는 '그림 모험'이 부여하는 자유에서 소년 같은 즐거움을 느꼈다. 젖어 있을 때면 만물이 더 아름답게 보인다며 비보라가 칠 때마다 주제를 찾아 뛰쳐나갔고, 꿇어앉아 작업하느라 진흙 범벅이 됐다. 어떤 그림에서는 바닥부터 두텁게 낙엽에 파묻힌 나무에 꼭 붙어 있는, 하얀 치마를 입은 소녀를 묘사했다. 낙엽층을 관능적이고 박진감 있는 갈색과 검은색의 굵은 붓질들로 표현하면 "숲의 향기를 맡을 수 있을 것"이라고 주장했다. 그는 입체적이고 다루기 쉬운 유화 물감의 성질에 열중했다. 그것은 수채화 물감과 아주 달랐다. 처음부터 그는 거리낌 없이 유화 물감을 캔버스나 종이에 칠했고("물감을 아끼면 안 돼!") 후회 없이 긁어냈다. 그는 바로 튜브에서 물감을 짜내어 붓으로 작업했다. 밑칠을 생략하고 마치 지나친 신중함이 두려운 듯 화면 위에서 바로 색을 섞었다.

그 결과에 그 자신도 놀랐다. "아무도 저것들이 첫 습작들인 줄 모르리라고 확신한다. 나조차 놀라고 있어. 처음이라 망칠 줄 알았는데 전혀 나쁘지 않거든."이라고 자랑스럽게 말했다. "저것들을 어떻게 그렸는지 나 자신도 모르겠다. 그저 끌리는 장소 앞에 하얀 마분지를 갖고 앉아 눈앞에 있는 것을 본다."라고 고백했다. 그럼에도 그 그림들이 아주 괜찮다고 여겨

아끼던 인물 소묘들을 치우고 작업실 벽에 붙여 놓았다. 편지에서 그 그림들의 색깔과 주제를 요란하게도 상세히 묘사해 놓았다. 유화에서 완전한 것, 숨겨진 조화, 민감한 것들에 관해 이야기했고, 상상도 할 수 없던 말조차 했다. 유화가 소묘보다 만족스럽다거나 사람 감정을 표현한다는 게 참으로 즐겁다고 했다. 마치 난생처음으로 유화를 경험한 듯 경탄했다. "내 마음에 꼭 맞아서 '영원히' 유화를 하지 않는다는 것은 아주 힘든 일일 거다. 나는 채색화가의 가슴을 지녔다. 유화는 내 뼛속 깊이 박혀 있다."라고 선언했다.

그리고 나서 그는 멈췄다. 투지 넘치는 노력을 하며 엄청나게 물감을 써 대고 전력을 다해 앞으로 나아갈 것이며 "쇠가 뜨거울 때 쳐야 한다."라고 거듭 다짐하기를 겨우 한 달, 그리고 나서 유화 작업을 완전히 멈추었다. 서둘러 발을 뺀다는 인상을 지우기 위해 갖가지 주장들을 했다. 그중 가장 감정적이면서 설득력 없는 주장은 비용에 대한 것이었다. "유화를 아주 좋아하기는 하지만, 당분간은 경비가 너무 많이 들어 내 포부와 욕심대로 그리지 못할 거다."

현실은 당연히 훨씬 더 복잡하고 훨씬 더 고통스러웠다.

핀센트는 소원을 이루었다. 독립적인 가족, 현실 세계에서 떨어진 섬에 대한 환상이 실현된 것이다. 아무도 찾아오지 않았고 찾아갈 사람도 없었다. 온종일 그림 원정을 한다는 것은 후줄근한 모델들도 그의 작업실까지 먼 길을 올

네덜란드의 판 호흐

이유가 없음을 뜻했다. 마우버와 테르스테이흐를 비롯한 동료 화가들과 지인들은 완전히 핀센트를 포기했다. "그들은 나를 추방자로 여긴다."라고 인정했다. 그들은 핀센트를 멸시하고 없는 사람처럼 여겼으며 거리에서 마주치면 비아냥거렸다. 핀센트가 먼저 그들을 보면, 마주치지 않으려고 슬금슬금 도망쳤다. "나를 수치스럽게 여길 것 같은 사람들은 일부러 피했다."라고 나중에 핀센트는 시인했다.

처음에는 세상이 그를 포기한 것에 신경 쓰지 않는 척했고 세상의 선의가 짚불처럼 금세 꺼져 버린 까닭을 모르겠다고 했다. 때로는 자신의 투박한 외모, 엉뚱한 사교적 언행, 예민한 신경을 탓했다. 때로는 망상에 굴복하여 "나에 대해 생각되고 말해지는 (온갖) 별나고 나쁜 것들"을 상상하며, 화가들이 우애심에서 비롯한 상부상조에 실패했다고 비난했다. 그러나 때로 진실은 부정하기에 너무나 명백했다. "그들은 나의 행위가 어리석다고 생각한다."

그의 환상들로 인해 치러야 할 대가가 점점 더 분명해졌다. "사람이란 가서 친구들을 만나거나 친구가 집에 와 줬으면 하는 법이다. 아무 데도 갈 곳이 없고 아무도 올 사람이 없으면 공허감을 느끼게 된다." 특히 새로운 미술 영역으로 과감히 나아가며, 그는 스승도 동료도 없다는 사실을 뼈저리게 느꼈다. 마우버의 지도를 잃어버린 데 대해 끝없이 생각하며 성냈다가 후회했다가 했다. "자주 누군가의 조언을 청하고 싶은 갈망과 필요성을 느낀다. 그 생각을 할 때마다 가슴이 사무치는구나." 다른 화가들이 작업하는 것을 몹시 보고 싶어 했고 그들이 자기를 있는 그대로 받아들여 주길 바랐다.

때때로 골똘히 그러한 생각에 빠져 있다 보면 우울한 지경에까지 이르렀고, 가족의 타락에 관한 졸라의 대하소설은 유전적인 저주와 불가피한 운명에 대한 생각들을 심어 놓았다. 핀센트는 한탄했다. "대부분의 사람들 눈에 나란 어떤 존재인가. 보잘것없는 사람, 괴짜거나 불쾌한 사람, 다시 말하면 사회에 아무 자리도 없고 앞으로도 없을 사람이지. 한마디로 최하 중에 최하야." 그는 위안을 얻기 위해 거듭 로빈슨 크루소 이야기를 생각했다. 난파당한 그 뱃사람은 "고립되어서도 용기를 잃지 않았다."

가족과 동료 화가들의 부르주아적 감성과는 먼, 그가 아끼는 헤이스트의 좁은 거리를 걸을 때조차 소속감을 찾을 수 없었다. 남루한 옷과 이상한 태도, 화구로 이상해 보이는 짐 탓에 그는 원치 않는 주목을 받았다. 그를 끊임없이 괴롭히는 거리의 부랑아들뿐 아니라 그냥 지나가는 사람들조차 그를 주시했다. 행인들은 거리낌 없이 그들의 생각을 개진했다. 핀센트는 어느 행인이 "거 괴상한 화가일세."라고 말하는 소리를 들었다. 무료 급식소나 철도역 같은 공공장소에서 큰 종이와 맹렬하게 붓을 그어 대는 행동 때문에 곧잘 그런 장면이 연출됐고, 떠나 달라는 요구를 받았다. "한번은 감자 시장에 갔을 때, 군중 속 누군가가 씹는담배를 내 종이 위에 내뱉더구나. 자신들에겐 아무 의미 없는 그림을 온갖 애를 써 가며 그리는 내가 미쳤다고 생각된

모양이야."라고 핀센트는 처량하게 말했다.

결국 사람들이 그저 가까이 있는 것만으로도 그는 불안해졌다. "사람들이 항상 옆에 바짝 서 있는 게 얼마나 짜증나고 피곤한지 상상할 수 없을 거다. 가끔은 그 때문에 너무 예민해져서 포기할 수밖에 없다." 결국 그는 포기했다. 길거리에 청소부들하고만 있는 아주 이른 아침 시각(여름에는 새벽 4시)이 아니고는 공공장소를 피했다.

가족도 위로가 되지 않았다. 거짓말의 뗏목을 타고 방황하던 핀센트는 시간이 흐르면서 부모와 화해할 희망이 시드는 것을 알았다. "집도 아버지도 어머니도 없느니만 못하다. 너무나 큰 비애다." 8월에 가족들은 누에넌으로 이사했다. 도뤼스가 새로운 자리를 받아들였던 에텐에서 동쪽으로 65킬로미터쯤 떨어져 있는 도시였는데, 쥔데르트 목사관으로 돌아가고자 하는 꿈은 핀센트에게서 더욱 멀어졌다. 부모와 다시 서신을 주고받고자 했지만, 그의 비밀이 사교적인 모든 인사말을 무겁게 짓눌렀다. 또한 그들에게 그의 작업에 대해 이야기할 수도 없었다. "아버지와 어머니가 진정으로 나의 미술을 이해하지 못할까 봐 두렵다. 그분들에게는 항상 실망스러울 거다." 그는 쓸쓸하게 말을 맺었다.

9월 말에 핀센트의 아버지가 스헨크버흐를 깜짝 방문했을 때 심연은 깊어지기만 했다. 신 호르닉과 아기를 숨길 수 없었던 핀센트는 단지 도와줘야 할 의무감을 느끼는 가난하고 병든 불쌍한 여성으로 그녀를 소개했다.

사랑이니 결혼이니 하는 소리는 한마디도 하지 않고 그저 기독교인의 의무라고 했다. 누에넌으로 돌아가서 도뤼스는 여자 외투를 포함한 짐을 보냈다. 명백히 핀센트가 최근에 행한 자선을 지지한다는 뜻이었다. 그러나 아버지도 아들도 바보가 아니었다. 거의 1년 후에 핀센트는 그 방문 후 부모님이 의심할 여지 없이 자신을 수치스러워했다고 시인했다.

그녀에 대해 침묵하겠다는 약속 때문에 핀센트는 그녀와 사는 것의 정당성을 잃었을 뿐 아니라, 그에게 관심 있는 유일한 인물, 테오와도 서먹서먹해졌다. 금지령에 눌린 그의 편지들은 피상적인 얘기, 암호 같은 언급, 엄청나게 에둘러 하는 얘기 들이 되어 버렸다. 아니면 그저 편지를 덜 보냈다. 그가 그녀(또는 그녀의 아기, 그녀의 딸, 그녀의 여동생, 그녀의 어머니)에게 쓰는 용도 불명의 돈은 테오에게 빚지며 항상 느끼는 죄책감만 더했다. 그 보이지 않는 빛에, 이제 핀센트는 유화 비용까지 더하게 되었다. 그가 쓰던 종이와 연필, 목탄 비용을 훨씬 능가하는 무서울 정도의 새로운 지출이었다. 그는 유화를 시작한 후 얼마 안 가서 투덜거렸다. "모든 것이 너무 비싸다. 그리고 너무 금방 없어지고." 그가 소묘에서 의존했던 광적이고 시행착오를 통해 터득하는 방식을 유화에 적용한 것은 상황을 더욱 악화했다. "내가 시작하는 아주 많은 것들이 틀려먹은 것들이 되고 만다. 그리고 나면 또 다른 방법으로 시작해야 하고, 그때까지의 모든 고민은 허사가 되어 버려."

마지막 타격은 9월 말에 찾아왔다. 테오는

네덜란드의 판 호흐

핀센트가 그토록 열정을 드러낸 새 유화 습작들 중 하나를 부탁했다. 핀센트는 작품을 보내지 않으려 하며, 습작과 완성작의 차이에 대해 모호하게 주장하면서 거부 의사를 숨겼다. "습작을 만드는 건 파종과 같다. 그리고 완성작을 그리는 건 수확과 같지."

그러나 어떤 주장도 진실을 숨길 수 없었다. 진실은 그의 자신감이 무너졌다는 것이다. 그가 마침내 테오에게 나무뿌리를 그린 습작을 보냈을 때, 변명과 자기비판으로 가득 찬 편지도 뒤따랐다. "누구도 저것들이 내가 처음으로 그린 유화 습작들이라고 짐작하지 못할 것"이라고 자랑한 지 5주 만에 핀센트는 절망적으로 자기 경험이 얕음을 호소했다. "붓을 다룬 시간이 너무 짧아. 이 그림이 실망스럽다면 내가 유화를 시작한 지 정말 얼마 안 되었다는 사실을 기억해 주렴."이라고 편지에 적었다. 그 그림으로 미래를 판단하지 말아 달라고 빌었고, 계속 은혜를 베풀어 달라는 측은한 간청으로 편지를 끝맺었다. "그림을 보면서…… 내게 그리도록 해 준 일을 후회하지 않는다면, 나는 만족할 테고 용기를 내어 계속하겠다."

여러 사람에게 놀림당하고, 동료 화가들에게 경멸당하며, 동생과는 사이가 멀어지고, 새로운 가족과 새로운 매체라는 난제에 직면한 핀센트는 향수의 파도를 타고 과거로 탈출했다. 자신이 배척당하는 것이 현대 생활의 "회의주의, 무관심, 냉담" 때문이라고 했다. 현대 생활의 퇴폐와 지루함, 열정의 부족 탓이라는 것이다. 스물아홉 살 사내치고는 인상적일 만큼 통절하게,

잃어버린 청춘을 슬퍼하고 공장과 철도, 농업 조합에 악담을 퍼부었다. 그것들이 브라반트 교외의 "엄격한 우아함"을 강탈한다는 것이었다. "지금 내 인생은 과거처럼 화창하지 않다."

언제나 그랬듯, 상상력이 그리움을 뒤따라 과거로 향했다. 그는 유년기의 북극성이었던 안데르센 동화를 다시 읽었다. 졸라는 치워 버리고 에르크만과 샤트리앙의 낭만주의적 통속 작품들로 돌아갔다. 시기적으로 100년은 뒤로 훌쩍 뛰어넘은 것이고 감성적 측면에서는 더 과거로 돌아간 것이었다. 프랑스 대혁명은 핀센트의 상상 속에서 항상 영웅적인 사람들과 숭고한 사상들의 잃어버린 천국처럼 확대되어 보였는데, 다시 한 번 그는 진짜 고향 삼아 매달렸다. "그 시절에는 확실히 오늘날보다 좀 더 따뜻하고 걱정 없고 활기 넘치는 분위기가 있다."

그는 미술에서도 이전 세기의 작품들을 살펴보고 자신이 너무 늦게 도착했다는 결론을 내렸다. 행진은 이미 지나가 버린 것이다. 모네와 르누아르, 피사로 같은 인상주의자들이 파리에서 일곱 번째 단체전을 열었고, 고갱은 그들을 넘어설 계획을 세웠으며, 마네는 죽을 때가 가까워 오는데도 핀센트의 관심은 밀레와 코로, 브르통의 시대에 쏠려 있었다. 예술은 가파른 내리막길에 들어섰다고 했다. 변덕과 포만감이 열정을 대신해 버렸다는 것이다. 화가들은 혁명 정신, 즉 정직함, 소박함, 특히 '자유, 평등, 박애 정신'을 저버렸다. "나는 화가들이 온정과 우정, 그리고 일종의 조화가 지배하는 동아리나 사회 같은 것을 이루었다고 상상했었다." 결과적으로

미술은 다시는 그러한 정상에 오르지 못할 터였다. "산꼭대기보나 너 높은 곳에는 오를 수 없지. ……정상에는 이미 도달했다."

잃어버린 열정과 연대의 낙원을 회복하기 위해, 필연적으로 핀센트는 복제화를 모아 둔 화첩들로 관심을 돌렸다. 그것들은 오랫동안 그의 현실을 규정지어 왔듯, 이제 그의 포부를 정의해 주었다. 신중하게 정리되고 애정을 기울여 끼워 둔 편안한 흑백 이미지들에서, 상상 속에서뿐이긴 해도 자신을 반겨 줄 화가들의 공동체를 발견했다. 그가 모아 둔 복제화들은 뒤러의 르네상스적 우화부터 근대 초현실주의 도시 경관까지 아울렀지만, 앞서 몇 달간의 노력과 시련은 특히 한 그룹의 화가들에게 특별한 위상을 부여했다. 바로 영국 삽화가들이었다.

일찍이 1840년대, 런던의 신문사들은 이목을 끄는 이미지로 신문을 더 생동감 있게 만들어 줄 화가들을 채용하기 시작했다. 복제화를 거대 사업으로 만들어 준, 새롭게 부상한 부유한 대중은 최근 사건과 유명 인사, 이국적인 사건 현장, 최근 유행에 관한 삽화들 또한 열심히 소비했다. 핀센트가 런던에 도착한 1873년 무렵, 삽화가 들어 있는 주간지가 크게 유행했다. 주간지 독자들이 점점 늘고 세련되어지면서 이미지들 역시 그렇게 됐다. 아돌프 구필과 센트 판 호흐를 부자로 만들어 준 제작술의 발전 덕분에 출판업자들은 세부 사항과 색조의 미묘한 차이들을 구현할 수 있었다. 그 차이들은 그림을 회양목판에 뒤집힌 상으로 수고스럽게 조각해야 했던 초기 시절에는 생각조차 할 수 없던 것이었다. 인쇄술의 발달로 두 쪽 크기의 삽화를 접어서 끼워 넣는 것도 가능해졌다. 그것은 작은 책과 우표 크기의 삽화로 시작한 세대에 깜짝 놀랄 만한 시각적 경험이었다.

부르주아적 풍요의 사회 비용을 인식하기 시작하면서, 삽화 잡지들은 새로운 경제 질서의 죄악과 부끄러운 면들, 그리고 자선과 신앙이라는 빅토리아 시대의 손쉬운 구제책도 기록하기 시작했다. 구필에서 수습사원으로 일할 때, 핀센트는 사회에서 버려진 이들에 대한 이미지들이 엄청난 대중적 관심을 불러일으키는 것을 목격했지만, 예술로 받아들이기는 거부했다. 1874년에 왕립 미술원의 전시회에서 그는 「부랑자 임시 수용소의 지원자들」이라는 루크 필즈의 유화를 보았다. 얼어붙을 듯이 추운 밤에 보호소 바깥에 줄 서 있는 런던의 가난한 이들을 우울하고 어둡게 묘사한 그림이었다. 이 그림은 큰 소란을 불러일으켜서 그것을 보고자 아우성치는 군중을 통제하기 위해 바리케이드를 설치해야 했다. 그러나 핀센트는 그 전시회에 관해 어린 소녀들을 그린 몇 작품에 대해서만 언급했을 뿐이다. 그는 그 그림들이 그저 아름답다고 생각했다.

10년이 지난 뒤, 소외되고 버림받은 핀센트는 이러한 극적 이미지와 이것을 창조한 이들이 1793년* 정신의 진정한 후계자들이라고

* 루이 16세와 마리 앙투아네트가 처형된 해로, 프랑스

선언했다. "나에게 미술에서 영국의 흑백 화가들은 문학에서 디킨스와 같은 존재다. 그들에게는 똑같이 우아하고 건강한 정서가 있다." 그들을 "민중의 화가들"이라고 일컬으며 자신의 작품과 자신을 옹호할 때 쓰곤 하는 도덕적인 용어로 그들의 작품을 칭송했다. "믿음직스럽고 실제적이다", "거칠고 대담하다", "느낌과 특징으로 가득하다", "윤을 내지 않았다" 같은 말들이었다. "이것들이 그림이다. 이 속에는 아무것도 없지만, 그럼에도 모든 것이 있다." 마우버나 테르스테이흐(그리고 테오) 같은 미술계의 세련된 사람들이 그것들을 투박하고 유행이 지났다고 여긴다는 사실, 또는 퓔흐리 스튜디오의 동료 화가들이 그것들을 술집의 유흥거리 정도로 무시한다는 사실은 오히려 핀센트의 열정에 불을 붙였을 뿐이다. 그는 신 호르닉을 구했듯 그 그림들을 잔인한 무시와 부당한 비난으로부터 구하기로 했다. 투박하고 거부당한 미술을 옹호하기에 가장 알맞은 사람은 바로 투박하고 거부당한 화가가 아니겠는가?

핀센트는 1882년 1월 헤이그에 도착하자마자 영국 삽화가들의 작품을 모으기 시작했다. 프랑스와 네덜란드의 그림들에 대한 호감 속에서 그것들을 무시한 지 한참이 지나고 나서의 일이었다. 그것들은 가격이 감당할 만할 뿐 아니라, 달성할 만한 예술적 목표도 구체적으로 보여 주었다. 그가 경험한 그림들 중에 에턴과 보리나주에서 가져온 서툴고 어색한 스케치들과

조금이라도 유사한 것은 확실히 이것들뿐이었다. 헤이그에서 그는 개별적인 복제화와 지난 잡지를 제공해 줄 서적상들을 바로 찾아냈고,《그래픽》,《펀치》,《일러스트레이티드 런던 뉴스》 같은 잡지에서 삽화를 오려 화첩에 끼웠다.

1882년 여름, 삽화가들의 작품에 대한 탐색은 전면적인 집착이 되었고, 핀센트가 자신의 이야기가 담겨 있다고 판단해서 열광하는 그림들을 모아 둔 갤러리에서 밀레와 브르통까지 일시적으로 밀어냈다. "이 영국 사람들은 대단한 화가들이다." 그는 자신의 이익을 옹호할 때 쓰는 호소에 가까운 용어들로 설명했다. "네가 이해할 시간만 있다면, 그들이 아주 다른 식으로 느끼고 감지하며 자신을 표현한다는 걸 알 거다." 결국 핀센트는 1870년에서 1880년까지 10년 치《그래픽》을 샀다. 21권 500호 이상에 이르는 양이었다. 그는 그것들이 "나약함을 느끼는 시절에 매달릴 수 있는 믿음직스럽고 실제적인 것"이라고 말했다.

5월에 안톤 판 라파르트가 연례 여름 스케치 여행에 앞서 헤이그에 잠시 들렀다. 두 사람은 판화에 관해 관심을 공유하며 오랫동안 복제화와 삽화를 수집해 왔다. 그러나 핀센트가 간단하게 연락을 끊어 버리고, 공식적으로 사이가 틀어졌다고 밝힌 후 다섯 달 동안 많은 것이 바뀌어 있었다. 우선 케이 포스에게 거절당했고, 부모에게 쫓겨났으며, 권세 있는 삼촌들과 사이가 멀어졌고, 마우버에게 파문당했으며, 테르스테이흐에게 비난받았다. 그토록 많은 치욕과 거부를 당한 후에, 라파르트와 새로이

공화력 원년이다.

우정을 다질 가능성은 좋은 평판을 얻기 위한 구멍준 간았다. 그리고 그 기능성은 딱 알맞은 때에 나타났다. 겨우 몇 주 전 핀센트는 신 호르닉과의 오래된, 비밀스러운 애정사를 테오에게 털어놓기로 마음먹었다. 그것은 유일하게 남아 있는 세상과의 연결 고리를 끊을지도 모를 고백이었다.

라파르트가 방문한 후, 핀센트는 7년 전 파리에서 해리 글래드웰과 성서 봉독을 하던 이후로 느끼지 못한 연대 의식에 휩싸였다. 이번에 함께 나누는 복음은 흑백이었다. 그리고 삽화가들이 성자였다. 그는 벗에게 좋아하는 이미지와 화가들의 긴 목록을 보내며 같은 식으로 답해 달라고 간곡히 청했다. 그는 조각사들, 시대, 양식, 화파에 대한 놀랄 만한 지식을 보여 주는 백과사전식 편지들을 수고스럽게 써 내려갔다. 그림의 정체를 밝히고 서명을 해독하는 애호가들의 오락으로 지식을 시험해 보라고 했다. 그들은 데생 화가들이 쓴 책이나 그들에 관한 책을 주고받았다. 핀센트는 동료에게 보낼 만한 복제화를 찾느라 거듭 화첩을 뒤졌다. 복제화들이 바닥나자 더 많은 것들을 찾고자 지난 잡지들을 샅샅이 뒤졌다. 그는 그들의 수집품들이 서로 완벽하게 어울리기를 원했다.

핀센트는 강박관념에서 벗어나 라파르트에게서 잠시 휴식을 찾았을 뿐 아니라, 점점 더 희망이 사라져 가는 듯하던 사명을 유일하게 동정하며 지지해 주는 목소리를 발견한 것 같았다. "그는 나의 계획은 물론 그 모든 곤경의 가치를 이해해 주는 사람이다." 5월에 라파르트가 나서란 우 핀센트는 테오에게 편지했다. 라파르트가 자기 소묘들을 좋게 평가해 주자 핀센트는 감사의 마음으로 감정이 누그러졌다.

내가 제일 바라는 것은 내 작품이 약간의 동정을 받았으면 하는 거다. 그것은 내게 아주 큰 기쁨을 준다. ……사람이 이게 옳다 또는 저게 옳다 하는 소리를 전혀 못 들으면 아주 기가 죽고 의기소침해지고 위축되게 마련이니까…… 어떤 사람이 표현하고자 애쓴 것에 다른 이들이 정말로 뭔가를 느낀다는 것을 깨달을 때면 정말로 신난단다.

가고 없는 친구에게, 핀센트는 싸움과 사색의 오랜 겨울 동안 쌓여 왔던 거절과 분노, 환멸, 두려움을 나타냈다. 헤이그에 있는 동료 화가들의 모욕적인 언행에 대한 놀라움, 마우버와 테르스테이흐가 여전히 자기에 대해 술수를 쓰리라는 편집증, 그리고 당연히 보상받지 못하는 노역의 순교자적인 고통을 말했다.

그가 즐겨 쓰는 호전적인 억양으로, 자신과 그들의 공동체뿐 아니라 그들의 시대와의 싸움에 라파르트의 이름을 올렸다. "이전 시대 사람들과 그들의 작품에 관심을 집중하는 게 좋으리라고 믿네. 그러면 라파르트와 핀센트 역시 저 '타락한' 무리에 끼여 있다는 소리를 듣지는 않을 걸세." 핀센트의 문장들은 전통적이면서

마음 맞는 사람인 라파르트를 당혹스럽게 하면서도 즐겁게 해 주었을 것이다. 그 문장들 속에서 핀센트는 예술적으로 버림받은 자이자 사회적으로 따돌림당한 사람인 그들의 같은 운명에 대해 한탄했다. 그는 연대 의식의 착각 속에서 편지를 썼다. "저들은 자네와 나를 불쾌하고 말썽 많은 별 볼 일 없는 사람들이라고 무시하네." "그들은 우리의 작품과 우리의 인품을 다루기 힘들고 지루하다고 여겨." "오해와 경멸, 중상모략에 대비하게나." 라파르트가 위트레흐트에 있는 부모의 집에서 안락함을 누리며, 많은 친구들과 교제하고, 많은 예술가 클럽에 열심히 참석할 때조차 핀센트는 그를 끌어들여 외로운 성직자처럼 예술에 헌신하는 삶의 동맹자로 만들었다. "화가로서 약하게 느껴질수록 다른 화가들과 더 많이 관계를 맺게 마련일세. 나는 토마스 아 켐피스가 어딘가에서 한 말을 믿네. 인간과 섞일 때마다 덜 인간적이라고 느끼게 된다는 거였지."

이러한 향수와 강박 관념, 자기 옹호와 동료애에 대한 갈망의 파도에 맞서 유화는 가능성이 없었다. 8월 중순에 핀센트는 라파르트가 인물 소묘로 가득한 스케치북을 들고 스케치 여행에서 돌아와 있음을 알았다. 그때쯤 신 호르닉은 포즈를 취할 만큼 회복되어 있었다. 그 후 곧 과거로 돌아가게 되었고, 목탄과 몇 개 안 되는 유화 물감으로 그려진 한 인물 습작이 이를 증명했다.

9월 중순 핀센트는 새로운 포부를 알렸다. "군상(群像)을 그리고 싶어. 무료 급식소,

기차역 대합실, 병원 전당포에 있는 사람들······ 거리에서 이야기하거나 주위를 돌아다니는 사람들 말이다."《그래픽》과 다른 잡지의 주요한 생산물이었던 이러한 이미지들은 "인물 저마다의 개별적인 수많은 습작과 스케치들", 다른 말로 하면 더 많은 모델을 요구했다. 그러나 몇 주 내로, 새로운 계획은 그가 군중 속으로 스케치하러 나갈 때마다 마주치는 적의와 (아마도 테오를 만족시키기 위해) 수채화 물감을 쓰겠다는 결심으로 좌초하고 말았다. 수채화 물감은 핀센트가 포착하기 힘든 인간의 형체를 묘사하고자 하면서 특히 좌절한 매체였다.

핀센트는 유화를 포기했다고 명쾌하게 선언하지는 않았다. 그러나 그가 뒤로 물러섰다는 증거가 작업실을 가득 채웠다. 9월 말 그는 목탄과 연필을 가지고 모델들과 함께 스헨크버흐의 작업실로 숨어들었고, 하루에 열두 점꼴로 인물 소묘를 대량 생산해 냈다. 때때로 유화나 색 또는 풍경화에 대한 애정을 주장했지만(주로 판매 가능성에 대한 테오의 관심을 받아넘기기 위해서였다.) 그의 작업은 이제 흑백의 복제화와 라파르트와의 동지애를 향해 돌아섰다. 모든 캔버스를 겨우 몇 주간 작업하던 대로 방치했고, 모델에게 좀 더 어울리는 빛을 만들어 내기 위해 작업실의 창문을 가리는 데 사용했다.

군상을 그리는 데 실패한 후, 핀센트는 영감을 얻기 위해《그래픽》에 실렸던 또 하나의 유명한 이미지인 후베르트 허코머의 「마지막 소집: 첼시 병원에서의 일요일」로 관심을

돌렸다. 1871년에 처음 발표되었을 때, 그는 옛 전우들과의 회합에서 의자에 주저앉아 죽어 있는 옛 참전 용사를 묘사했고, 같은 작품을 유화로도 작업했다. 유화 작품은 좀 더 감상적인 "마지막 소집"(핀센트는 이 작품을 1874년 런던에서 보았지만 당시 아무 논평이 없었다.)이라는 제목으로 국제적인 칭송을 얻었다.

9월에 라파르트는 위트레흐트의 맹인들을 위한 기관에서 소묘 연작을 시작했다. 거의 같은 때에 핀센트는 헤이스트의 구빈원에서 모델을 구하기 시작했다. 그는 특유의 이상한 요구 사항을 가지고 초로의 연금 수령자들에게 접근했지만, 거듭해서 돌아온 이는 한 사람뿐이었다. 아드리아뉘스 야코뷔스 자위델란트였다.

핀센트는 그의 이름을 알았을 테지만 한 번도 언급한 적이 없다. 또한 핀센트가 그의 이름을 불렀다 하더라도 자위델란트는 응답할 수 없었을 것이다. 청각 장애인이었기 때문이다. '네덜란드 개혁 교회 노인 구호소'의 모든 연금 수령자처럼, 그의 소매에는 신분 확인을 위한 숫자가 새겨 있었다. 그의 번호는 199였다. 그는 남자 연금 수령자가 입는 제복 차림이었다. 연미복에 정장용 모자였다. 낡아 빠진 귀족 행색 때문에 그는 자선 단체의 혜택을 받는 사람이라는 게 어디서든 드러났다. 추운 날이면 자위델란트는 「마지막 소집: 첼시 병원에서의 일요일」에 나오는 용사들이 입은 옷 같은 두 줄 버튼의 외투를 걸쳤다. 군복 스타일의 외투와 옷깃에 꽂혀 있는 훈장에도 불구하고,

일흔두 살의 자위델란트가 군인이나 신사로 오해받는 일은 없었을 것이나. 헝클어진 백발은 모자 아래로 삐죽 튀어나와 옷깃 위에 늘어져 있었다. 모자는 완전히 벗어진 머리를 가려 주었다. 양 볼에는 구레나룻이 넓적이 무성하게 자라나 있었다. 넓적한 매부리코에 두 귀는 큰 데다 튀어나오기까지 했다. 그리고 눈은 작고 눈꺼풀이 두꺼웠다. 핀센트는 그를 echt(에흐트), 즉 '진짜'라고 불렀다.

그다음 한 해 동안, 자위델란트는 스헨크버흐의 아파트에 자주 왔다. 연금 수혜자들이 일주일에 사흘만 외출이 가능하고 해가 진 후에는 돌아와야 했다는 것을 고려할 때, 그로서는 최대한 자주 온 것일 터였다. 하루에 50센트(그 모두를 자위델란트는 의무적으로 구호소에 넘겨야 했다.)로, 핀센트는 마침내 그림을 위해 감당할 만한 보수에 맞는 모델을 얻었다. 핀센트가 그리는 동안 자위델란트는 온갖 자세(서 있는 자세, 앉은 자세, 몸을 굽힌 자세, 무릎 꿇은 자세 등의 앞모습, 뒷모습, 옆모습)를 취했고, 욥과 같은 인내심으로 몇 시간씩 꼼짝하지 않았다. 때로는 허약하고 구부린 모습이었으며, 때로는 병사처럼 똑바른 모습이었다. 단장이나 막대기, 우산을 들고 자세를 취했다. 정장용 모자 또는 챙 모자를 쓰거나 손에 들고 있거나, 아무것도 안 쓸 때도 있었다. 핀센트는 소도구(손수건, 뜨거운 음료나 유리잔, 책, 파이프, 빗자루, 갈퀴)를 주어 그가 먹거나 마시거나 책을 읽거나 노래하는 자세를 취하게 했다. 자위델란트는 '가족 초상화'를 위해서

네덜란드의 판 호흐

신 호르닉과 그녀의 어머니, 그녀의 딸 그리고 그녀의 아기와 함께했다.

연금 수령자는 구호소 밖에서 정부가 지급한 것 이외의 옷을 입지 못하도록 제재받았지만, 자위델란트는 고분고분하게 핀센트가 준비해 준 의상을 착용하고 화가 상상 속에 거주하는 '스타일'의 특징을 떠안았다. 작업복과 챙 모자, 토탄 바구니는 그를 농부로 탈바꿈시켰다. 삽은 땅 파는 인부처럼 보이게 했다. 방수모는 어부로 바꾸었다. 곡괭이는 광부로 바꾸었다. 담배와 블라우스는 그를 예술가로 바꾸었다. 핀센트는 그를 식탁에 앉히고 기도하는 자세를 취하도록 해서, 식사 시간에 축복 기도를 하는 가장의 모습으로 그려 냈다. 또한 노인의 굽은 어깨에 자루를 늘어뜨린 씨 뿌리는 사람으로 거듭 그렸다.

짐마차를 끄는 말처럼 극기심을 품고 모든 포즈를 참아 내는 자위델란트의 모습은 존경심을 자아냈다. 한두 번 이상 작업하려는 모델은 거의 구하기 어려웠고, 구한다 해도 제멋대로 하는 행동 때문에 하소연을 하거나 금방 바닥나는 그들의 인내심과 경주해야 했다. 그런 상황에서 핀센트에게 자위델란트의 끈기는 신이 내린 선물에 가까웠다. 그로 인해 좀 더 자유로이 다양한 포즈를 시도할 수 있었을 뿐 아니라, 정확한 윤곽선이 나타날 때까지 각각의 자세를 거듭 그릴 수 있었다. 핀센트가 습작에 다가가는 방식이 도박 같았던 점을 고려하면, 자위델란트의 끈기는 성공을 위한 결정적 조건이었다. 그것은 또한 각각의 성공적인 윤곽선에 더 많은 시간을 들이고, 외투 주름이나

신발 주름 속 그림자의 변화에 그의 비범한 관찰력을 집중시켜 주었다. 핀센트 판 호흐는 대담한 획으로 더 크게 「비애」(여전히 자신의 가장 뛰어난 소묘로 여겼다.)를 그렸고, 거기에 그의 화첩을 가득 채운 영국 판화의 해칭처럼 기운찬 선을 추가했다.

스헨크버흐 작업실에서 보낸 긴 겨울 동안, 핀센트는 끈기 있고 고분고분하며 완전히 귀먹은 모델에게 점점 더 애착을 느꼈다. 허코머의 「마지막 소집: 첼시 병원에서의 일요일」에 나오는 늙은 연금 수령자들처럼, 자위델란트는 핀센트에게 과거로부터 난파당한 자, 밀레와 디킨스의 시대로부터 사라져 가는 "믿음직한 용사"처럼 보였을 게 틀림없다. 집도 아내도 자식도 친구도 없는 데다 무일푼인 자위델란트 역시 로빈슨 크루소와 다름없었고, 열정 없는 현재에 버려져 갇힌 사람이었다. 핀센트는 "구빈원에서 온 가난한 늙은이들" 모두에게 붙인 이름으로 곧잘 그를 언급했다. '고아 사내'라고 말이다.

소묘와 라파르트, 과거에 대한 새로운 열성이 합쳐져 세찬 열광이 되는 것은 시간문제였다. 10월 말 라파르트에게서 온 편지는 이 모든 정열의 불씨들을 부채질하여 단 하나의 완벽한 집착의 불꽃으로 바꾸었다. 그 편지에는 후베르트 허코머가 쓴 영국 잡지 기사를 요약한 내용이 포함되어 있었다. "마지막 소집"이라는 제목처럼 감정적인 언어로 허코머는 흑백의 심상을 옹호했고 그 형태를 최고의 표현에까지

이르게 한 영국 삽화가들을 찬양했다. 핀센트의 생각이 그 페이지에 바로 표현된 것만 같은 말들로, 허코머는 목판화의 지나간 영광을 높이 칭송하면서 《그래픽》한 호에 실린 삽화들이 세상 모든 미술관의 모든 벽에 걸린 그림들만큼이나 "참되고 완벽한" 예술 표현이라는 놀라운 주장을 했다.

허코머의 정력적인 말에서, 핀센트는 자신의 거부당한 예술을 위해 펼쳐 왔던 열정적인 주장들의 정당성을 발견했다. 허코머는 화가의 성실한 마음이 기민한 손보다 중요하다고 주장했다. 화가의 용기가 전문적 기술보다 중요하다고 했다. 또한 화가의 기개가 그가 받은 교육보다 중요하다고도 했다. 다른 미술 형식보다 소묘가 도덕적으로 우월하다고 칭송했고 다른 화가들보다 데생 화가를 높이 평가했다. 색보다는 색조를, 세심함보다는 활기를 찬양했다. 핀센트의 소외감과 향수를 용기의 상징으로 바꾸어 놓는 말들 속에서, 허코머는 "불건전한 관습주의"의 위험성을 경고했고 미술에서(심지어 《그래픽》에서도) 최근 경향의 타락을 한탄하면서, 특히 "덜 성숙한 정신들"이 세운 인상주의라는 "어리석은 화파"를 겨냥하여, 그들은 "아름다움, 또는 대상의 흥미로움에 대한 모든 주장들에 개의치 않고, 자연에서 보이는 것들은 죄다" 그린다고 했다.

허코머는 독일에서 태어나 미국에서 자랐으며, 영국 미술계라는 폐쇄적 조직의 아웃사이더였다. 자신의 초기 사회생활(그는 핀센트보다 겨우 네 살 많았다.)에 관한 그림을

그렸는데, 그것은 핀센트의 짙은 두려움을 틸태 무나. 허코머 또한 가난했으며 무시를 당하곤 했다. 집세를 내지 못했고 공짜로 모델을 구했으며 괴롭힘을 당했다. 핀센트와 아주 비슷한 허코머의 난해하고 공들인 영어조차 위로가 되었다. 핀센트는 그 기사에 대해 말했다. "그 모든 것이 대단히 건전하고 강인하고 정직하다. 나에게는 하나의 영감이다. 누군가가 이런 식으로 하는 얘기를 들으니 몹시 기운이 솟는구나."

자극했다가 위로했다가 하는 허코머의 논쟁술은 성직자처럼 흑백 그림을 그리던 핀센트로 하여금 복음 전파의 열성을 타오르게 만들었다. 5년 전 암스테르담에서처럼, 진심 어린 전념은 광적인 열의에 자리를 내주고 말았다. 오랫동안 등장하지 않았던 종교적 이미지가 듣기 좋은 성서적 억양 및 성경 구절과 더불어 그의 편지에 다시 나타났다. 그는 수집한 복제화들을 "헌신적 분위기에 잠기게 하는 일종의 성서"라고 묘사했다. 현대판 지롤라모 사보나롤라*처럼, 새로운 미술의 퇴폐성과 부패, 오늘날의 타락해 가는 사회를 맹렬하게 비난했다. 그리고 급속히 밀려드는 피상성과 틀에 박힌 형식의 물결을 비난했다. 도덕적 위대함보다 물질적 위대함이 우위에 있는 것을 비난했다.

핀센트는 작업실에서 미친 듯이 그림을 그리며 구원에 대한 새로운 비전을 추구했다.

* 15세기 이탈리아의 종교 개혁자. 교회의 부패와 메디치 가문의 전제에 반대하여 로마 교황과 대립하다가 화형당했다.

그 가을 내내 신 호르닉과 그녀의 가족, 자위델란트뿐 아니라 구호소와 고아원에서 온 사람들, 이웃 목수의 작업장에서 온 일꾼들을 맹렬히 그렸다. 길거리에 서 있는 말을 그리면서, 자신이 그리는 동안 짐승들이 가만히 있게 해 달라고 말 주인에게 돈을 주었다. "나는 온 힘을 다해 작업하고 있다."라고 편지에 적으며, 끝낸 습작들을 무더기로 보고했다. "그리면 그릴수록 더 많이 그리고 싶어져." 허코머가 《그래픽》에 「사람들의 머리」 연작을 그렸던 것처럼 초상화 연작을 시작했다. 모델을 보고 그리지만 일반적이고 인식 가능한 스타일(광부, 어부, 들판의 일꾼)을 나타내고자 한 이 이미지들은 허코머의 기사가 호출 신호를 보내기 전에도 핀센트의 관심을 끌던 것이었다. 그는 6월에 《그래픽》 삽화들의 복사물을 테오에게 보냈더랬다.

10월 중순 시각 틀을 모델에게 좀 더 가까이 가져가서, 신 호르닉과 그녀의 어머니, 자위델란트에 관한 대형의 반신 초상화를 다수 그렸다. 저마다에게 눈에 띄는 모자(테 있는 모자, 챙 모자, 보닛, 방수 모자)를 씌워 포즈를 주문했고, 자신이 원하는 간략한 스타일로 표현해 일반적인 느낌을 부여했다. 초상화법의 구속을 받지 않고("유형은 많은 개인으로부터 증류하여 얻는다."라고 테오에게 가르쳤다.) 거친 종이에 연필로 굵은 윤곽선을 그려 침울하고 깊은 음영을 지닌 시사 풍자만화의 인물처럼 보이게 만들었다. 그러나 그해 겨울 그린 수십 점의 초상화 중 소수만이 허코머의 무표정한 세속적

우상보다 좀 더 깊이 있는 분위기를 풍겼다.(그중 한 점은 신 호르닉의 열 살배기 여동생의 초상화로, 이 때문에 머리를 깎았고 시선에 의심스러운 표정을 담고 있다. 또 다른 작품은 서적상인 요제프 블록의 초상화로, 강렬한 이마에 초조한 시선이다.)

11월에 핀센트는 새로운 복음을 위한 가장 진실한 증거물을 생산해 냈다. 다시 한 번 허코머의 「마지막 소집: 첼시 병원에서의 일요일」에서 영감을 받아, 냉혹한 죽음의 비애를 포착했다. 필멸의 그림자는 보리나주에서 겪은 어두운 여정 이후로 끊임없이 그에게 붙어 다녔다. 그는 화첩에서 바로 전해 에턴에서 그린 그림 한 점을 끄집어냈다. 인생의 번민과 무의미에 눌린 채, 두 손에 머리를 묻고 앉아 있는 노인을 그린 그림이었다. 그는 그 그림에 「고달픔」이라는 제목을 붙였다. 주의 깊게 자위델란트가 같은 자세를 취하게 만들고서, 시각 틀을 세우고, 상처받아 비통해하는 인물의 윤곽을 따라갔다. 「비애」보다 많은 관심을 쏟거나 더 많은 의미를 투여한 이미지는 이것이 처음이었다. "높은 곳에 어떤 것이 실재한다는 가장 강력한 증거를 제시하고자 애썼다." 그는 장황한 설교 같은 해설에서 설명했다. "그토록 보잘것없는 늙은이의 무한히 감동적인 표정 속에…… 숭고한 어떤 것, 결코 버러지 같은 존재가 될 수 없도록 만드는 위대한 뭔가가 있다."

그러나 어떤 구원의 환상도 가족과 화해할 가능성이 없다면 완벽하지 않았다. 가족은 그의 모든 열광이 흘러나오는 원천이었다. 여기에도

허코머가 희망을 제시했다. 허코머 자신이 성공적이고 부유한 삽화가였을 뿐 아니라, 판 호흐 집안사람 누구의 마음이라도 사로잡을 만한 기회와 풍요로움에 관한 메시지를 설교했다. 허코머는 같은 기사에서 "빨리 인정하고 보상하는 시대"에 목판화가 전문인 화가는 생계유지가 쉽고 그림이 팔릴까 염려하지 않아도 된다고 장담했다. 부르주아의 새로운 소비 지상주의 시대("유용성과 서두름의 시대")에 목판화는 어떤 미술 형식보다 수요가 클 것이기 때문이었다. 값싸고 복제 가능하며 "많은 사람들이 합리적으로 이해 가능한" 목판화는 대중에게 "즐거움과 의식의 고양"을 제공하고, 대중은 "좋은 작품을 시끄럽게 요구하는" 법이었다.

그렇게 안심시키는 말들은 핀센트의 불안정한 예술적 진취성에 하늘이 내려 준 양식처럼 느껴졌다. 마우버, 테르스테이흐와 전투를 벌이면서도, 핀센트는 보리나주에서부터 품고 온 포부, 즉 자급자족에 대한 희망에 매달려 있었다. 테오에게 보낸 편지들은 예술적 고결함에 대한 거만한 주장과 상업적 성공에 다시 헌신하겠다는 다짐 사이를 갈팡질팡했다. 허코머의 말은 이러한 동요가 주는 상처로부터 벗어나게 될 것을 약속했다. 대량 생산된 목판화라는 매체를 통해, 소박하고 성실한 미술이 테르스테이흐 같은 화상의 "해로운 영향"을 피하여 직접적으로 사람들을 감동시킬 수 있다고 그는 주장했다. 그리고 소박하고 성실한 화가는 자신의 정신을

희생시키지 않고도 성공이라는 보상을 수확할 수 있었다.

허코머의 기사를 읽고 며칠 내에 핀센트는 완벽한 균형을 유지하는 이미지를 따라 창조하는 일에 착수했다. 경이적으로 인기 있는 「마지막 소집: 첼시 병원에서의 일요일」을 모델 삼아, "주의를 끌고 명성을 확립시켜 줄 놀라운 주제의 흑백 작품을 만들어 내겠다."라는 계획을 알렸다. 그럼으로써 자신도 허코머처럼 동료의 무시와 가족의 거부, 세상의 냉대를 뒤집으리라고 상상했다.

10월 말 테오는 우연히 형의 새로운 포부를 가능하게 만들었다. 편지에서, 그는 석판술에서 최근의 몇 가지 발전에 대해 설명했다. 석판술은 이미지를 대량 생산하기 위한 전통적인 방법인데 사진 제판술 같은 현대적인 인쇄술 때문에 거의 퇴색해 있었다. 석판술은 석판(이 돌에서 복제가 이루어졌다.)에 직접 그림을 그리기 때문에 화가의 상상을 충실히 반영한다는 점과 매끄럽고 부드러운 검은색의 인상적인 침울한 분위기로 널리 사랑받았다. 그러나 석회암 조각에 유성 크레용으로 작업해야 하는 실제적인 어려움(그리고 비용)은 석판술의 인기를 한정했고, 젊은 화가들 사이에서는 특히 제한적이었다. 테오의 편지는 화가들이 리소 크레용으로 특별한 종이 위에 그림을 그려 기계적으로 석판에 옮길 수 있도록 해 주는 새로운 기술에 관해 보고했다. 그럼으로써 석판술의 과정에서 가장 힘들고 비용이 많이 드는 단계를 피해 갈 수 있었다. 핀센트는 바로

네덜란드의 판 호흐

답장했다. "그게 사실이라면, 종이에 작업한다는 이 방식에 대해서 네가 모을 수 있는 모든 정보를 전해 다오. 그리고 그 종이를 조금 얻어다 주렴. 그러면 내가 시험해 볼 수 있으니까." 테오가 바로 답을 주지 못하자, 핀센트는 화방인 스뮐데르스를 찾아가서 직접 새로운 종이를 조금 구입했다. 사용법도 모른 채 집으로 가져와, 그 종이 위에 고아 사내 자위델란트를 그린 그림을 베껴서 스뮐데르스 점원에게 인쇄해 달라고 다시 가져다주었다. 이 모든 것이 몇 시간 만에 일어난 일이라 점원은 깜짝 놀랐다. 핀센트는 그 결과물에 흥분한 나머지 테오의 반응을 기다리지도 않고 비슷한 인쇄물의 연작을 기획했고("그다지 정교하지는 않지만 힘차게 계획을 세웠다.") 스뮐데르스에 석판 여섯 개를 예약했다. 그는 밀레의 「밭일」을 모델로 택했다. 그것은 검은 고장에서부터 그를 안내했던 구원의 노역이었다. "머리에 석탄 자루를 인 여자"의 이미지(「고달픔」의 변형)로 시작했고 그 연작에서 다음 이미지, 즉 여자 광부들로 이루어진 "작은 무리"를 계획했다.

그는 열정의 기쁨에 잠겨, 그의 판화들로 이루어진 화첩이 삽화가로서 확실한 일자리를 보장해 주리라고, 아니면 최소한 "잡지계에 있어 특별한 명성"을 가져다주리라고 상상했다. 그는 영국으로 가서 일자리를 찾을 작정이었다. 일단 석판술이 다시 부흥하기 시작하면(언제라도 일어날 일이라고 예상했다.) 그곳의 잡지에는 유능한 데생 화가들이 부족할 것이라고 확신했다. 런던에서 허코머와 전설적인

《그래픽》의 편집자들을 만날 계획을 세웠다. "그들이 전문 삽화가를 매일 찾아낼 것 같지는 않구나."라고 그는 편지에 적었다. 새로운 석판을 위해 다시 그린 소묘 중에는 「비애」를 비롯하여 영어 제목을 단 작품이 두 점 있었다.

성공에 대한 환상이 너무나 강력해서 방해물조차 환상을 더욱 키울 뿐이었다. 시작부터, 그는 그 화첩이 안톤 판 라파르트와 자신을 좀 더 가깝게 결속해 주리라 기대하며 벗이 그림을 기증하도록 계획을 세웠다. 그러나 라파르트가 그 계획에 대해서 의구심을 나타내자, 핀센트는 훨씬 거창하고 새로운 구상을 내놓았다. 그는 집단적으로 화가들을 채용할 것이고, 그들 모두가 그 역작에 삽화와 돈을 쏟게 되리라고 했다. 《그래픽》의 전성기에 협동했던 영국 삽화가들처럼 함께 작업하면서 말이다.

핀센트는 내내 과대망상적인 계획과 진지한 계산, 영감과 사고 활동으로 자신의 근거를 주장했고, 그것은 궁극적으로 핀센트 미술의 틀을 이룰 터였다. 그는 그 계획을 도덕적 의무처럼 여겼고 1793년의 혁명적인 수사로 동생을 자극했다. 사람은 "생각에 잠길 게 아니라 행동해야 한다. ……위대한 일이 이루어질 거야. ……움직여라, 최대한 신속하게." 마음속에 그리는 혁명적 화가 무리를 위한 세부적인 계약서와 성명서를 작성했다. 그 성명서는 예술적 계획(재료, 주제, 가격)뿐 아니라 수익 분배와 의결권, 주주의 의무, 자산 분배 문제도

다루었다.

모두 소용이 없었다. 또다시 그의 원대한 계획은 지나친 기대감의 희생양이 되었다. 테오는 화첩의 제안에 바로 대응하지 않았다. 변덕스러운 형에게 신중한 침묵으로 특정 주제에 관해 이야기하는 법을 터득했기 때문이다. 사실 핀센트조차 상업적 성공 가능성을 확신하지 못하는 듯했다. 때로는 같은 편지 속에서도 성공을 다짐했다가 철회하곤 했다. 인기에 대한 태도 역시 갑작스럽게 뒤바뀌었다. 처음에는 대중의 인정을 무시하며 "그것은 내게 아무 영향을 미치지 못한다."라고 말했다. 그러나 스뮐데르스 직원들이 자신의 판화 한 점을 화방 벽에 걸겠다고 하자 '보통 사람'의 안목을 우러르며 "모든 노동자의 집과 농장"에 자기 판화 거는 것을 목표로 삼았다. 그러나 겨우 몇 주 후 일반인의 취향에 대해 또다시 경멸감을 나타냈다.

이미지 역시 그를 저버렸다. 어떤 매체도 핀센트가 그의 미술에 부여하는 열정과 향수, 옹호의 무게를 오랫동안 버티지 못했다. 그런 데다 석판술은 특히 다루기 어려운 것으로 판명 났다. 결과물은 매번 그를 실망시켰다. 이중의 전사(소묘에서 석판으로, 그리고 석판에서 인쇄로)는 창조 과정에 예측 불가능한 많은 변화들을 끼워 넣었다. 통제력의 상실은 발작적인 좌절감을 안겨 주었다. 인쇄 과정에서, 잉크가 흘러내리거나 번지거나 얼룩이 남은 이미지도 있고 흐릿하게 뭉개진 이미지도 있었다. 전사 기법은 수채화만큼이나 어려웠다. 유성 크레용이

일단 전사지에 닿으면 돌이킬 방법이 없었다. 식판용 스크레이퍼로 크레용을 지워 보고자 했지만, 두꺼운 전사지조차 찢어지고 말았다. 그는 석판 잉크(또 다른 "믿지 못할" 매체)로 그림들을 직접 고쳐 보고자 했다. 그러나 전사하는 동안 그림이 마르지 않아 잉크가 용해되어 그림 대신 검은 얼룩만 남자 탄식하고 말았다. 다음으로 주머니칼을 지우개처럼 사용해서 석판에 직접 변화를 줘 보고자 했다. 결국 그는 완성된 판화를 구상 중인 소묘처럼 취급하여, 펜을 써서 세부 사항을 다듬고 배경을 더했다.

얼마나 많은 소묘들을 전사하는 중에 잃어버렸는지 모른다고 테오에게 끝없이 투덜거렸다. 또한 판화들이 원화보다 너무 느낌이 없다고, 생기와 색조의 다채로움이 빠져나가 버렸다고 불평했다. 그는 "망치거나 잘못 인쇄되었다."라고 판명 난 인쇄물들에 대해 보고했다. 비교적 잘 인쇄된 것들조차 만족스럽지 못했다. 최악에 대해서는 라파르트에게 실패작이자 유감스럽게 좌절된 것들이라고 말했다. 그는 죄책감 어린 변명의 말과 더불어 테오에게 판화들을 보냈다. 석판화 작업을 시작한 지 4주밖에 지나지 않았고 여섯 개의 이미지를 완성한 후인 11월 말 핀센트 판 호흐는 그 계획의 비문을 알렸다. "정말 나쁜 작업에 대한 불만족, 일의 실패, 기술의 어려움은 사람을 끔찍하리만큼 우울하게 만들 수 있구나."

결정타는 예상치 못했던 곳에서 비롯되었다. 바로 《그래픽》이었다. 1882년 성탄절

특집호에서, 그 잡지의 편집자들이 직접 허코머의 한탄에 이의를 제기한 것이다. 그들은 예술적으로 쇠퇴하고 있다는 비난을 부정했으며 유능한 데생 화가가 부족하다는 허코머의 심각한 경고를 무시했다. 그 편집자들은 "전문 화가 말고도, 스케치나 정교한 그림들을 보내오는 이들이 자그마치 2730명이나 전 세계에 흩어져 있습니다."라 뽐냈다. 핀센트의 계획이 상업적으로 살아남을 수 있다는 주장은 그 사설에 여지없이 무너지고 말았다. 분명 피해가 확산되는 것을 막기 위한 시도로서, 그는 맹렬한 비난과 함께 테오에게 그 잡지를 보냈다.

그러나 그 사설은 유일하게 남아 있는 희망마저 무너뜨렸다. "그것이 나를 슬프게 하고, 기쁨을 앗아 가고, 속상하게 만드는구나. 그리고 개인적으로 나는 어찌해야 할지 완전히 막막하다." 잠시 완전히 허심탄회한 순간에 그는 말했다. "시작할 때는 내가 이러이러한 진전을 보이기만 한다면…… 바른길에 오를 거고 내 인생의 길을 찾을 거라고 생각하곤 했어."

그러는 동안 스헨크버흐의 아파트에서도 모든 것이 순탄치 않았다.

여름 폭풍은 모진 겨울에 자리를 내주었다. 입원이 미친 영향은 가을까지 깊숙이 핀센트를 따라왔다. 그는 "형언할 수 없이 허약하고…… 어지럽고…… 완전히 비참하다."라고 불평했다. 쉽사리 피곤해졌고 자주 감기에 걸렸으며 잠을 설쳤다. 치통이 너무 심해서 고문당하는 듯했는데, 그 고통이 눈과 귀에 이를 지경이었다.

"때로 눈이 너무 아파서 단순히 사물을 보는 것조차 괴롭구나." 모든 고통은 보잘것없는 음식과 잦은 음주로 더 악화되었고 확연한 타격을 입혔다. 얼어붙을 듯이 추운 거리에서 우연히 마주친 지인들은 그의 충혈된 눈과 움푹 꺼진 뺨을 보고는 그가 "진탕 술을 마셨거나…… 주색잡기에 빠진 게 틀림없다고" 생각했다.

8월에 아기의 탄생으로 인한 기쁨이 가시자마자 핀센트는 새로운 가족과의 불화에 대한 암시를 날리기 시작했다. 그것은 침묵하겠다는 맹세 뒤에서 오는 위험 신호였다. 그는 스헨크버흐에서의 삶이 편안함을 잃어버렸다고 말했다. "신선미를 유지하기"가 점점 더 힘들어졌다. 그는 간접적이고 추상적인 말로 자신이 느끼는 환멸감에 대해서 조심스럽게 썼다. "비록 상황이 원래 의도와 다르게 진전될지라도, 다시 용기를 끌어모아야 한다." 그는 "저 작은 요람을 수백 번 더 그리겠다."라던 계획을 조용히 거두었다.

계속 나아가겠다고 설득력 없이 다짐하면서, 점점 심해져 가는 우울증과 싸웠다. 그런 날이면 삶이 구정물 색깔 같았다. "일이 되어 가는 모양을 보면 가슴이 무거워진다."라고 인정했다. 때로는 작업에도 흥미를 잃어버리고, 끊임없이 힘들고 단조로운 일을 한탄하는 듯했다. 습작 더미를 바라보고는 투덜거렸다. "흥미롭지 않아. ……나는 저것들이 몽땅 형편없다는 걸 알아." 그가 귀중히 여기는 삽화 수집품조차 위로의 힘을 잃어버렸다. 판화 한 묶음을 힘들게 대지에 붙인 후에는 "저게 무슨 소용이냐 하는

다소 우울한 감정"에 사로잡혔노라고 말했다.

다가오는 성탄절은 옛 가족이 남긴 공허감을 새 가족이 채우도록 만들겠다는 새로운 결심의 파도를 불러일으켰고, 젖먹이인 빌럼에 대한 유난스러운 애정 때문에 그 결심은 그럴듯해 보였다. 그는 "아이의 표정에서…… 뭔가 심원하고 무한하며 영원한 것"을 보았다. 그리고 모자를 데리고 성탄절에 어울리는 스케치를 연작으로 그렸다. 그것은 디킨스에게 그랬듯 핀센트에게 성탄절 이야기의 핵심이자 정신인 구원의 기분 좋은 상상 속으로 그들을 끌어들이려는 시도였다. 그는 고아 사내 자위델란트에게 성서를 읽으며 식전 감사 기도를 드리는 자세를 취하게 했다. 이러한 소묘들에서 그는 성탄절의 특별한 정서를 표현하고자 했다. 그는 "아늑한 성탄절 난롯가"에 앉아 디킨스의 『크리스마스 캐럴』을 읽었다.

그러나 디킨스는 또 다른 성탄절 이야기도 썼고 핀센트는 그해 그 이야기도 다시 읽었다. 『귀신 들린 사내』였다. 아버지와 다투고 에턴에서 추방된 지 1년이 되어 가면서, 핀센트는 점점 더 그 책의 외로운 주인공을 닮아 가며 과거의 비애와 잘못, 말썽 잊히기를 간절히 염원했다.

거듭된 실패로 인한 수치심은 그를 끊임없이 괴롭혔다. "죄책감과 부족하다는 느낌, 약속을 못 지키고 있다는 느낌이 든다. 어느 때라도 좌절할지 모른다고 느끼고 있어." 방어물이 무너져 내리자, 그는 거울 속에서 무능하고 불행한 "사회에서 버림받은 자"가 보였다.

"멀리 있는 사람들에게 외치고 싶구나. '내게 너무 가까이 오지 마시오, 나와 관계를 맺으면 슬픔과 상실을 얻을 테니.'" 그해가 저물어 가면서, 그는 예술적 계획의 잔해를 총괄적으로 살펴보고 테오에게 초라하게 사과했다. "내가 올해 팔릴 만한 그림을 그리는 데 성공하지 못해서 유감이다. 어디서부터 잘못됐는지 정말 모르겠구나."

1883년 1월 1일 파리에서 예상치 못했던 사실이 폭로되면서 스헨크버흐에 가족을 일구고자 하는 핀센트만의 분투에 드리워져 있던 커튼을 열어젖혔다. 테오에게 정부가 있었던 것이다. 연대 의식의 흥분 속에서, 핀센트는 그들이 공유하는 딜레마에 대해서 썼다. "너와 나에게, 차갑고 잔인한 인도 위에 슬프고 가련한 한 여자가 나타났구나. 너도 나도 그 여자를 지나치지 못했고." 손위 형제의 특권을 재차 주장하기 위해 그 소식에 매달려 테오에게 사랑의 어려움, 특히 불안정성에 대해서 잔소리했다. 그가 너무나 잘 아는 "시들었다가 싹을 틔웠다가…… 기울었다가 다시 찼다가 하는 피로감과 무력감"의 되풀이에 대해서 말했다. 그러나 테오의 곤경이 핀센트에게 오랫동안 숨겨 왔던 불만을 밝힐 자격을 부여하면서 핀센트의 가르침에서 고백이 흘러나오기 시작했다.

"나는 다소 불쾌한 경험을 했다. 몇몇은 정말로 아주 너저분했어."라고 호르닉 일가와 함께하는 삶에 대해서 썼다. 어린 빌럼이 끊임없이 울어 대는 소리는 이미 힘겹던 그의 잠을 완전히 어지럽히고 말았다. 그녀의 딸은

네덜란드의 판 호흐

거리의 부랑아처럼 집을 배회했다. 불안해하고 의심이 많으며 분노의 대립을 일으켜 비난을 도맡아 받는 아이였다. 그녀의 여동생은 "견딜 수 없이 아둔하고 포악한 인간"이었다. 그들이 함께 "내 재산을 모두 먹어 치운다."라고 핀센트 판 호흐는 불평했다. 그녀 본인은 오랜 요양 동안 살이 붙고 게을러졌다. 포즈를 취할 때도 잠시뿐이었다. 보수를 현찰로 받기를 고집했고 허드렛일은 여전히 핀센트에게 맡겨 두었다. 그녀의 고집은 아내로서의 다른 의무들에까지 뻗쳤을 것이다. 핀센트는 이제 그녀에게 열정보다는 깊이를 알 수 없는 연민만 느꼈다.

그는 그녀의 웃음기 없고 상스러운 태도를 비난했다. 6개월 전에는 피해자의 징후라고 감쌌던 태도였다. 그녀의 편협함과 책이나 미술에 대한 무지를 비난했다. 그 결점은 나머지 세상 사람들이 떨어져 나가면서 더 날카로워지기만 했다. "사실 내가 예술을 추구하지 않는다면, 그녀가 아둔하다는 점을 깨달았겠지." 그는 그녀의 과거를 음울하게 언급했는데, 그 과거 사실로 그의 사랑은 무참히 해를 입은 정도가 아니라 아예 죽어 버렸다. "사랑이 죽으면, 자비심도 살려 두기 어려울까?"라고 그는 궁금해했다. 그리고 그들 사이에서 발견한 심연을 애처롭게 암시했다. "여기에는 내가 속내를 털어놓을 사람이 없다."

이러한 신파극이 한창인 가운데, 안톤 판 라파르트가 핀센트의 손아귀에서 빠져나가기 시작했다. 핀센트의 불완전한 석판 인쇄물이 발단이 되었다. 핀센트는 화첩 계획이 실효성 있다는 증거로서 필사적으로 라파르트와 관련을 맺으면서 성탄절 기간 동안 말을 삼갔다. 사실 헤이그에서 고립이 심화되며 그는 모든 교우 관계에 점점 집착했다. 라파르트에게 책과 시, 소묘에 관한 정보를 보내고, 야단스럽게 아첨을 떨며, 열렬히 형제애를 맹세했다. 다급한 말로, 서로의 작업실을 방문하자고 제안했고 교외, 심지어 보리나주까지 함께 스케치 여행을 할 계획을 세웠다. "나는 사랑을(우정에 대해서도 마찬가지네만) 감정이라기보다는 주로 하나의 '행위'로 간주한다네." 그러면서 라파르트에게, 뒤지지 않는 열의를 보여 달라고 요구했다.

핀센트는 당당하게 형제의 "영적인 통일성"을 들먹이며, 단순한 우정을 넘어서는 유대감을 꿈꿨다. "서로 다른 사람들이 같은 것을 좋아하고 그를 위해 애쓸 때마다, 그들의 하나 됨은 힘을 낳고…… 완전체로 형성되는 법일세." 테오에게 거듭 요구했던 유대감이었다. 레이스베익으로 향하는 길에서 느꼈던, 두 형제가 "하나가 되었다. 같은 것을 느끼고 생각하고 믿었다."라는 환상이었다. 또한 "인생에서 같은 의도와 목적을 지닌, 똑같이 진지한 목적에서 행동하는…… 선한 두 사람"의 예술적 결혼이었다. 화가들의 숭고한 결합(《그래픽》의 환생)에 대한 꿈이 오명의 겨우내 시들해지면서, 핀센트는 완벽한 한 쌍의 "같은 것을 추구하고 느끼는 가슴들"을 상상했다. "그러한 가슴들이 이루지 못할 게 무엇인가!"

그와 똑같은 비전을 6년 후 폴 고갱에게 안길 것이고, 그것은 처참한 결과를 낳을 터였다.

가족에 관해서든 우정에 관해서든, 핀센트의 유토피아적인 상상은 타협의 여지를 남기지 않았다. 폭군의 거울 속에서, 라파르트는 다른 의견을 내거나 어떤 식으로든 핀센트를 능가할 수 없었다. 핀센트는 테오에게 말했다. "우리 두 사람은 똑같은 수준에 있다. 채색화가로서 경쟁할 생각은 없어. 하지만 소묘만은 양보할 수 없어. 같은 수준을 유지하기 위해 양쪽 모두에게 노력을 요구하지 않는 우정이라면 경멸받아 마땅해."라고 말했지만, 그것은 동등한 존재에 대한 완벽하고 영원한 신기루에서뿐이었다.

어떤 우정도 그런 부담을 오랫동안 견딜 수 없었다. 1883년 3월에 라파르트가 암스테르담의 한 전시회에 출품할 생각을 알렸을 때, 그 동등함은 피할 수 없이 흐트러지기 시작했다. 핀센트는 반대의 답장을 보냈다. 전시라는 개념 자체에 배신당한 연인처럼 분노하며 혹평을 쏟아냈다. 구필에서 보낸 시절을 근거로 내부자의 지식이라고 주장하며, 전시란 사기에 지나지 않는다고 맹렬히 비난했다. 화가들이 필사적으로 진정한 "상호 간 동정, 따뜻한 우정과 충성"을 원하는 때에 통일과 협동의 모조품이라는 것이었다.

라파르트는 장황한 비난에 가장 빠른 방법으로 대응했다. 가벼운 무시였다. 그의 그림인 「타일 페인터」는 2개월 후 암스테르담에서 열린 국제 전시회에 모습을 드러냈다. 물론 핀센트는 자신이 그들 사이에 벌려 놓은 틈을 복구하기 위한 작업에 바로 착수했다. 5월에 마침내 서로의 작업실을 방문하도록 일을 주선하는 데 성공했다. 그러나 이미 피해는 돌이킬 수 없었다. 앞으로 다른 기회도 있겠지만, 2년 내로 다 끝날 터였다. 그 후로 그와 라파르트는 다시는 말을 나누지 않을 터였다.

라파르트가 멈칫거리자, 핀센트는 헤르만 판 더르 베일러같이 좀 더 고분고분한 친구들에게로 돌아섰다. 헤르만은 핀센트가 빚을 지고 있는 화방 주인의 사위였다. 그 지역 중등학교 교사인 그는 공인해 주진 못하더라도 용기를 북돋워 주는 화실 미술에 통달해 있었다. 비판의 부재를 핀센트는 열심히 칭찬으로 해석했다. 베일러가 그의 작업실을 방문한 후 한번은 "그는 내 습작을 둘러보면서 바로 이게 저게 틀렸다고 말하지 않더구나."라 보고했다. 그해 봄 몇 달간 베일러의 격려를 받고 나서, 핀센트는 마침내 겨우내 사로잡혀 있던 엄숙하고 단일한 인물상과 사람들의 두상을 포기했다.

5월에 핀센트는 또 다른 화방 주인의 아들에게 소묘 수업을 해 주기로 했다. 항상 그랬듯 지급 기한이 지난 어음을 없애기 위해서였을 것이다. 스무 살인 안투아너 퓌르네는 토지 측량술 시험을 준비 중이었는데, 화가 사회를 향한 핀센트의 냉소에 정면으로 맞섰다. 핀센트는 이제 화가들을 "고질적인 거짓말쟁이들"이라고 규탄했다. 반항적인 학생이었던 만큼이나 엄격한 선생인 핀센트는 퓌르네의 비전문가적인 수채화를 "끔찍하게 처바른 흉측한 그림"이라고 비난하고 나서 오로지 소묘만 하라는 엄격한 처방을 내렸다.

네덜란드의 판 호흐

"그가 내켜하지 않는 것들을 수없이 그리게 했다."라고 테오에게 자랑스럽게 말했다. 퓌르네에 따르면, 그들이 같이 갔던 스케치 여행에서 핀센트는 잠시도 말을 멈추지 않았다. 들어 줄 이가 없었던 핀센트는 마음속에 쌓아 둔 온갖 주장으로 학생의 귀를 채웠고 학생은 듣는 수밖에 없었다.

그러나 이러한 드문드문한 접촉에서는 위로를 찾을 수 없었다. "진정한 우정을 찾아 지켜 나가고 싶구나. 하지만 그것은 나에게 어려운 일이다. ……인습적인 문제에 관해서는 쓰라림을 피하기 힘들구나." 자신을 "길 잃은 보초병"("병든 화가로서 가엾게 고투하는 사람")이라고 불렀고, 그가 쓰레기통에서 건져 낸 누더기가 된 복제화에 자신을 비교했다. "가치 없는 쓰레기, 음식물 찌꺼기, 휴지처럼 무시당하고 경멸당하는 사람이다." 자신의 외로움에서 사랑을 위한 헌신에 뒤이은 예술을 위한 순교자적인 고통을 보았다. 그의 상상력은 고독감을 위로하기 위해 겟세마네 동산의 그리스도에서부터 안데르센의 「미운 오리 새끼」에 이르기까지, 외로운 희생자의 이미지들을 쏟아냈다. 자신을 위고의 『노트르담의 꼽추』의 괄시당하는 안짱다리 척추 장애인 콰시모도로 묘사했다. 자기혐오의 심연 속에서, 꼽추의 가련한 외침으로 자신의 마음을 다잡았다. "고귀한 칼날, 나쁜 칼집이로다. 내 영혼 속 나는 아름답도다."

3월 30일에 핀센트는 위고가 쓴 쫓기는 떠돌이에 관한 이야기인 『레 미제라블』을 다시 읽으며 홀로 서른 살 생일을 보냈다. "가끔 내가 겨우 서른이라는 게 믿기지 않아. 나를 아는 사람들 대부분이 나를 실패자로 여긴다고 생각할 때면 훨씬 더 늙은 것처럼 느껴진다. 정말로 그럴지도 모르지."

그러한 생각들에서 벗어나기 위해 오랫동안 산책을 했다. 말썽 많은 스헨크버흐의 아파트를 나와, 헤이스트의 친숙한 좁은 길을 거닐었고, 멀리 스헤베닝언 바다까지 도보 여행을 했다. 그는 그 바닷가가 풀 죽고 실의에 빠진 사람을 위한 대단한 해독제라고 말했다. 그는 폭풍우와 눈 속을 걸었다. 요제프 이스라엘스(여전히 밀레 같은 경건함과 성공의 본보기였다.)의 호화로운 저택을 지나치며 열려 있는 문 속을 갈망하듯 응시했다.("나는 한 번도 그 안쪽에 있어 본 적이 없었다."라고 가련하게 말했다.) 더 멀리 가는 것도 생각해 보았다. 시골이나 보리나주 또는 영국으로 떠나는 생각을 해 보았다.

예전에 알던 사람들, 특히 테르스테이흐와 우연히 마주치는 것을 피하기 위해 도심의 자갈길은 밤에만 걸었다. 텅 빈 광장에서, 가스등이 켜진 구필 화랑 진열창 앞에 곧잘 멈춰 서서 전시작들을 뚫어지게 바라보았다. 4월 어느 저녁에 그는 쥘 뒤프레가 그린 작은 배를 오랫동안 응시하며 서 있었다. 7년 전 구필에서 해고된 후 아버지에게 비슷한 복제화를 선물했더랬다. 어두운 그림이어서(나지막하고 흔들리는 가스등 아래라서 특히 더 그랬다.) 제대로 보기 위해 여러 날 밤 다시 갔다. "그 그림이 얼마나 극단적으로 아름다운 인상을 주는지 모른다."라고 테오에게 말했다. 우울한 색조와

불안한 붓질로, 그 그림은 들끓는 바다와 성난 하늘 사이에 끼어 있는 작은 범선을 표현했다. 멀리 구름들 사이 한 틈으로 섬처럼 햇빛이 드러났고, 그곳 바다는 푸르고 잔잔했다. 연약한 뱃머리는 먼 빛으로 향하는 길을 가리켰다. "근심 걱정이 심해질 때면, 내 스스로가 폭풍 속 배처럼 느껴지는구나."

그러나 저 멀리 아무런 빛도 없는 때, 인생이 '잿더미'로 보이는 때가 있었다. 그 이해할 수 없는 것을 응시하지 않으려면 모든 노력이 필요했다. 그는 노골적으로 후회했고 ("어떤 것들은 결코 원래대로 돌아오지 않는다.") 간접적으로 자살과 죽음 너머에 대해서 말했다. "인생은 파종일 뿐이며, 이곳에서 추수는 없다는 걸 점점 더 분명히 깨닫기 시작한다."

스헨크버흐에서 유일한 탈출구는 환상이었다. 팔릴 만한 작품을 그리라는 테오의 압박에 눌리고, 외부인들에게서 차단되며, 빚쟁이들에게 쫓기면서 점점 더 비현실적인 세계에 빠져들었다. 초봄에 다시 한 번 「마지막 소집: 첼시 병원에서의 일요일」처럼 상징적인 이미지를 창조하겠다는 야심 찬 계획을 세웠다. "주의를 끌고 명성을 확립해 줄 것"이라는 허코머의 지지에 대한 의사 표명이었다. 베일러의 격려를 듣고 라파르트의 그림 「타일 페인터」를 경쟁적인 시각으로 보면서, 그는 옛 주제, 즉 무료 급식소로 돌아갔다. 그는 라파르트와 함께 브뤼셀의 무료 급식소를 방문한 적이 있었다. 또한 브레이트너르와 헤이그의 시립 급식소를 스케치한 적도 있었다. 그 주제는 겨우내 그의 상상 속에 머물렀다. 그가 수집한 무수한 복제화들이 그 주제를 계속 되살렸고, 9월에 접어들어 수채화로 군중을 그리려는 시도가 실패할 때까지 그 주제는 살아 있었다.

그러나 이번에는 헤이스트의 적대적인 군중이나 무료 급식소 후원자들의 멸시와 마주하지 않아도 되었다. 이번에는 모든 장면을 작업실에서 재창조한 것이다.

그는 감당하기 버거운 지출로 무모한 짓을 또 했다. 아파트의 현관을 자신이 아는 무료 급식소의 문과 똑같은 제품으로 바꾸어 단 것이다. 또한 인부들을 고용하여 작업실에 있는 큰 북향 창문에 덧문을 설치했는데, 빛을 정확히 떨어뜨리기 위해서였다. 차양 역할을 했던 캔버스를 이용해서 방의 한쪽 끝을 가로지르는 칸막이를 만들고, 거기다 작은 구멍 두 개를 그렸다. 급식소에서 수프가 제공되는 창구인 셈이었다. 그는 원래 방 징두리널*의 회색으로 방 전체를 칠했다. "그러한 주의를 기울임으로써 부분적 색채를 훨씬 정확하게 표현할 수 있다."라고 테오에게 설명했다.

핀센트는 그 무대 장치를 장황하게 설명하며 정성스러운 그림까지 곁들였다. 그 그림들 각각의 특징에 표를 붙여 그 기능을 설명했다. 어느 하나 내버려 둔 세부 사항이 없었다. 다시 말하자면 지출 없이 때운 것이 없었다. 그는 한 무더기의 모델을 고용했고 그들 모두를 위해

* 방풍 또는 장식 등을 목적으로 벽면에 붙인 널빤지.

루크 필즈, 「부랑자 임시 수용소의 지원자들」 1874
캔버스에 유화, 243.5×137cm

후베르트 허코머, 「마지막 소집:
첼시 병원에서의 일요일」 1871
부분, 판화, 22.5×29cm

「지팡이를 든 노인」 1882. 9~11.
종이에 연필, 30.5×50cm
「연미복을 입은 노인」 1882. 9~12.
종이에 연필, 25.7×47.6cm

「공공 무료 급식소에서 수프를 나눠 주는 모습」
1883. 3. 종이에 초크, 44.5×56.5cm

「고달픔」 1882. 11.
종이에 연필, 31×50cm

「여자 광부들」 1882. 11.
종이에 수채, 50×32cm

진짜 의상을 구입했다. 다른 그림 속 의상처럼 "눈에 띄게" 기운 옷과 거친 리넨 옷이었다. 그는 기대감에 차서 말했다. "내일 우리 집은 사람들로 가득 찰 거다."

다음 날 핀센트 판 호흐는 새벽부터 땅거미가 질 때까지 스케치했다. 모델의 위치를 바꾸고, 덧문을 열었다 닫았다 하면서 인물의 머리에 딱 알맞게 빛이 떨어져 그 특징을 가장 완벽하고 힘차게 묘사하려 애썼다. 결과가 만족스러웠던 그는 바로 더 많은 변주와 더 많은 지출, 더 많은 모델, 더 많은 그림을 계획했다. "그저 계속 그릴 거다, 그뿐이다."라고 장래 계획에 대해서 말했다. 그는 작업실에 모델과 함께 있는 것이 편안하고 만족스럽다고 말했다. 그 모습은 그가 수집한 복제화 중 하나를 떠올리게 했다. 성탄절 시즌에 《그래픽》의 사무실 복도를 묘사한 그림이었다. 그해를 통틀어 그 잡지에 등장했던 모델들이 성탄절 축하를 전하러 온 모습이었다. 병자, 거지, 서로 옷자락을 붙잡은 맹인의 행렬이 묘사되어 있었는데, 그들은 모두 성탄절의 구원 정신으로 하나가 되어 있었다.

이제는 그 그림 속에서 살 수 있었다. 그저 무료 급식소에 관한 연작이 아니라, 군중을 그린 연작이 아니라 스헨크버흐, 즉 "《그래픽》의 옛 시절처럼 모델을 매일 만날 수 있는 곳"에서의 영속적인 성탄절 말이다.

나의 이상은 점점 더 많은 모델들, 다수의 가난한 이들과 작업하는 것이다. 그들에게 작업실은 겨울날 또는 일자리를 잃거나 매우 곤궁한 때에

피난항이 될 거다. 거기서 그들은 자신들을 위한 불과 음식, 물, 또 벌어들일 돈이 약간 있음을 깨달을 거다. 지금은 소규모일 뿐이지만…….

19

야곱과
에서

파리에서 테오는 새롭게 넘실대는 불안감과 경계심의 파도와 함께 형의 편지를 읽었다. 스헨크버흐의 아파트를 무료 급식소로 바꾸어 놓겠다는 별난 계획은 핀센트의 결함 많고 불안정한 화가 경력의 온갖 도를 넘은 행동과 그릇된 방향을 요약한 것이었다. 그 경력은 다른 모든 일들이 그랬듯 실패로 끝날 운명처럼 보였다.

동생은 충실하게 형을 바른 방향으로 돌려놓고자 애썼다. 작은 성공과 더불어서 말이다. 실로 지난 두 해를 돌아보면, 동생은 모든 시간을 형의 미술의 방향에 대하여 형과 논쟁하며 보낸 것 같았다. 두 사람은 1880년 가을에 시작해서 크고 작은 예술적 문제들에 대하여 거듭 옥신각신해 왔다. 테오는 핀센트의 초기 소묘들이 청교도적인 소박함과 특이하고 이해하기 힘든 정서를 지닌 탓에 유행에 뒤떨어졌다고 했다. 형의 과장된 향수 어린 열정을 직접적으로 공격한 셈이다. 또 그 그림들이 구매자의 관심을 끌기에 너무 클 뿐 아니라, 딱딱하고(핀센트가 연필을 특히 선호하는 경향을 책망한 것이다.) 어두우며 빈약하다고 했다. 그 비난 속에는 핀센트가

소중히 여기는 흑백 정전에 대한 공격이 포함되어 있었다. 형이 좋아하는 음울한 일상과 가련한 노인보다 좀 더 기분 좋은 대상을 찾으라고 촉구했다. 구매자들은 침울한 정서를 지닌 것들이 아니라 유쾌하고 매력적인 이미지를 원한다고 말했다.

그는 핀센트에게 풍경화를 더 많이 그리라고 권고했고(핀센트는 풍경화에 타고난 재능이 있는 듯 보였다.) 더 많은 색을 쓰고 더 면밀하게 마무리를 하라고 압력을 넣었다. 끝도 없이 그려 내는 텅 빈 배경에 외로운 인물이 놓인 그림은 팔리지 않을 거라고 거듭 말했다. 테오가 화상으로 10년간 지내면서 터득한 게 있다면, 사람들이 미술 작품을 사는 것은 마음에 들어서, 그러니까 즐겁고 매력적이기 때문이라는 것이었다. 그들은 핀센트의 열정적인 원칙이나 짜증스러운 웅변에 대해서는 조금도 관심이 없었다. 그들은 "상세한 묘사"와 "완성미"를 원했다.

핀센트는 이 모든 제안에 줄기차게 대응했다. 겨우내 늘어 가는 지출과 변함없는 미술을 정당화하며 주장은 급류가 되었다. 최소한 일주일에 두 차례 구필 화랑에 있는 테오의 우편함에 모습을 드러낸 두툼한 서신들은 핀센트의 숨찬 변명과 나아지겠다는 약속으로 가득 차 있었다. 오랜 경험으로, 테오는 어떤 솔직한 비판도 몇 주, 심지어 몇 달간 계속되는 방어 행동을 폭발시킬 수 있음을 알았다. 그리하여 앞서 그의 아버지가 그랬듯 직접적인 대립을 피하며, 선명한 색과 자연의 아름다움에 대한 일반적인 말로 자신의 의견을 은폐했다.

놀라운 그림을 만들어 내곤 하는 다채로운 장면들에 대하여 장황하게 기술했고, 성공적인 채색화가와 풍경화가 들을 찬양했다.

그러나 핀센트는 기술에는 기술로, 화가에는 화가로, 암시에는 암시로 동생의 편지를 상대했다. 이는 공공연한 논쟁만큼이나 적개심에 찬 우회적인 말들의 전쟁이었다. 그는 종종 가장 애정 어린 말로 조언을 구했지만 거의 항상 따르지는 않았다. 수채화와 풍경화에 대한 애정을 거듭 맹세했으나, 채색화로 돌아가는 일은 무기한 밀어 놓았다. 특히 영리하게 받아넘기는 방법으로, 테오가 형의 진정한 천직의 증거로서 보낸 생생한 묘사들을 찬양했고 테오더러 화가가 되라고 다시 요구하기 시작했다. 잠재성을 깨닫지 못하는 것은 자신이 아니라 테오라는 뜻으로, 그 깨달음의 짐을 본질적으로 동생에게 옮겨 놓은 것이다.

그림이 딱딱하다는 비난에는 테오가 보내는 인색한 생활비에 대한 불평("내 인생은 너무 갑갑하고 풍요롭지 못해.")으로 변명했고 모든 초보자가 같은 문제로 고생한다고 투덜거렸다. 좀 더 기분 좋은 이미지를 그리라는 요청에는 그의 모델이 "거름으로 가득 찬 손수레"를 밀고 가는 모습을 그림으로써 대응했다. 테오가 좀 더 정교하게 그리라고 부추겼을 때는 수수한 이미지의 "정직함과 소박함, 참됨"에 대한 찬가를 늘어놓았다. 좀 더 작은 작품들을 만들라는 극심한 압박(테오와 마찬가지로 마우버와 테르스테이흐도 압박했다.)에도 바르그가 사용한 대형 종이를 맹렬하게 옹호하면서, 그것에

반대하는 주장을 비상식적이라고 일축했으며 절대 바꾸지 않겠다고 맹세했다. 마침내 테오가 작업실에 있는 모든 그림들을 보기 전까지는 그의 그림에 대하여 어떤 비판을 할 권리도 없다고 말했다.

테오가 한 조언들에는 막무가내인 형을 새로운 인상주의 미술로 이끌려는 의도가 다분했던 것 같다. 파리에서 있던 5년간, 테오는 1876년 드루오 경매장의 치욕적인 나락을 딛고 일어선 마네, 드가, 모네 같은 화가들의 그림이 구필 화랑에 팔리는 광경을 보아 왔다. 그들의 다채롭고 도전적인 이미지가 아직 구필 화랑의 사치스러운 전시실에 줄을 잇는 부그로나 제롬 같은 상업적 거인들의 그림을 권좌에서 몰아내지는 못했다. 그래도 유행과 자본주의의 바람은 분명히 그들을 후원했다. 바로 전해, 즉 1882년에 프랑스 정부는 살롱전에 대한 공적 지원을 철회하면서 모든 화가들을 시장의 자비에 맡겨 버렸다. 그때쯤 인상주의자들은 일곱 차례 그룹전을 개최한 상태였고, 이미 새로운 성공의 법칙의 거장들이 되어 있었다. 테오 본인은 구질서의 보루에 있는 부대리인으로서 모네나 드가 같은 화가의 작품을 앞으로 몇 년은 더 보류할 테지만, 이미 그들의 상업적 성공이 필연적일 거라고 보고 있었다. 그는 변혁의 분위기에 대하여 형에게 "바라던 변화가 일어나리라는 것이 아주 당연해 보여."라 편지했다. 핀센트가 선명한 묘사와 밀레나 브르통 같은 이들의 능숙한 입체감의 표현에 결코 통달하지 못하리라 인식하며, 테오는

인상주의의 무뚝뚝하고 마무리 손질을 하지 않은 이미지에서 형이 조금한 눈꼬리 구김을 띠르지 않는 손이 안주할 공간을 발견한 게 틀림없다.

그러나 핀센트는 과거의 손아귀로부터 그를 꼬드기는 모든 시도를 거부했다. 그에게는 인상주의자들이 불러온 변화가 자연적이지도 바람직하지도 않았다. 인상주의자들로 인해 밀레와 브르통에 대한 핀센트의 총애가 기울 거라는 테오의 암시에 특히 분노했다. 그는 인상주의자들을 타락의 위력과 결부했다. 그것에 대해서 허코머가 경종을 울렸음을 동생에게 주지했다. "현대적인 것들이 예술에서 만들어 낸 변화가 항상 더 나은 것은 아니야. 작품에도 화가에게도 말이다." 그는 인상주의자들이 미술의 근본과 목표를 볼 능력을 잃어버렸다고 비난했다. 그리고 사탕과자 같은 색깔과 초점이 맞지 않은 형상을 현대적 삶의 분망함과 스헤베닝언의 흉한 여름 별장들, 브라반트의 사라져 가는 황무지, 삶에서 낙을 앗아 가는 모든 것과 연관 지었다. 느슨하게 "근사치 현실"을 빚어내는 그들의 태도를 거부했으며, 과학적 색채에 대한 그들의 주장을 그저 '꾀'로 치부했다. 영리함은 결코 미술을 구원하지 못하리라고 경고했고, 오로지 진지함만이 그럴 수 있다고 했다.

인상주의에 대한 핀센트의 적대감이 너무나 강해서 졸라조차 누그러뜨리지 못했다. 실로 핀센트는 새로운 미술을 공격하는 데 졸라의 퇴폐적인 전위 화가인 클로드 랑티에를 언급했다. "랑티에보다는 졸라가 묘사한 다른 스타일의 화가를 보고 싶다."라고 1882년 11월에 테오와 한참 논생 중일 때 발했다. 핀센트는 인상주의 선구자인 에두아르 마네를 바탕으로 랑티에라는 인물을 만들었다는 이야기를 들었다. 마네에 대해 그는 "내 생각에 '인상파'라 불리는 화파의 최악의 예는 아니지."라고 처음으로 그 용어를 사용하며 인정했다. 마네가 똑똑하다고 인정하는 반면, 예술에 대한 졸라의 현대적 사고는 "피상적이고 틀려먹고 부정확하며 부당하다."라고 불평했다. 그리고 마네와 그 동류의 화가들을 미술 군단의 핵심에 속하지는 않는다고 무시했다. 새로운 양식은 옛 거장의 길을 따르기는커녕 "거장의 양식과 철저히 상반된다."라고 말했다. 핀센트는 두려워하고 믿지 않아 하며 지적했다. "졸라가 밀레를 언급조차 하지 않는다는 점을 너도 알아챘느냐?"

판 호흐 형제의 논쟁은 인상주의의 핵심적인 신조에 특히 초점을 맞추었다. 즉 진정한 검은색은 자연에 존재하지 않는다는 신조였다. 자신의 불안한 모든 기획을 흑백 심상에 걸었던 화가에게, 이는 실존적 도전이었다. 대수롭지 않게 원칙적으로 그 점을 인정하면서도, 핀센트는 테오와 인상주의자들이 정확히 그것에 역행하고 있다고 주장했다. 그들이 모든 검은색은 색으로 이루어져 있다고 주장하는 데 반하여 핀센트는 모든 색은 사실 검은색과 흰색으로 구성되어 있다고 주장했다. 그는 설명했다. "회색 아닌 색은 거의 없다. 자연에서는 실제로 색조나 명암만

네덜란드의 판 호흐

보게 되기 때문이다." 색채주의자에게 최고의 의무는 "팔레트에서 자연의 회색을 찾아내는 것"이라고 선언했다. 자기 요점을 증명하기 위해, 그는 명암과 음영으로 가득 채운 묘사를 보냈다. "회갈색 토양"의 들판, "잿빛이 감도는 줄무늬"가 진 수평선, "노르스름한 회색 하늘"이 있는 풍경이었다.

인상주의의 빛과 색에 대한 동생의 조심스러운 부추김에 반항하듯, 핀센트는 작업실에서 가장 어두운 검은색을 추구하며 겨우내 강박적인 활동에 전념했다.

테오는 일찍이 1882년 4월에 이 역행하는 탐색에 대하여 듣기 시작했다. 핀센트가 마우버와 틀어졌음을 인정하고 수채화에 대한 열정을 포기했을 때였다. 그가 선택한 수단인 흑백이 그가 거부한 수단과 동등함을 증명하기로 결심하고 나서, 그가 소중히 여기는 펜화의 강렬한 검은색을 그의 연필 스케치의 격렬한 입체적 표현 및 다양한 색조와 결합할 방법을 찾았다. 그는 목탄 가루가 이는 검은색을 아주 좋아했지만, 광적인 작업 스타일 때문에 이미지들을 확립하기 전에 거의 항상 문대어 지워 버리거나 지나치게 손을 대고 말았다. 그래서 연필 소묘를 좀 더 목탄화처럼(좀 더 검게) 보이게 하려고 시도했다. 그림을 정착액에 흠뻑 적심으로써 광택을 없앤 것이다. 그는 자신의 특이한 방식을 "나는 큰 잔으로 우유, 또는 물과 우유를 섞은 것을 그 위에 그냥 들이부어. 그렇게 하면 독특하고 강렬한 검은색이 나오는데, 일반적으로 연필 소묘에서 보이는 것보다

훨씬 효과적이야."라 설명했다. 1882년에 스헨크버흐의 작업실을 방문했던 한 사람은 핀센트가 "더러운 물이 가득 찬 양동이에서 끊임없이 그림들을 닦아 내는 것"을 발견하고 깜짝 놀랐다.

석판술(테오가 더 많은 색을 쓰라고 심각하게 압박하기 시작했을 무렵 착수한 작업이었다.)의 간결한 매력은 검은색에 대한 핀센트의 집착을 재충전해 주었다. 그는 복제할 수 있는 그림을 만들고자 했던 앞선 시도가 실패한 이유는 그가 사용한 검은색(연필이든 목탄이든 초크든)이 충분히 검지 않기 때문이라고 확신했다. 몇 달 동안, 리소 크레용은 그가 오랫동안 찾아 왔던 흑색의 성배 같았다. 통상적인 크레용과 달리, 리소 크레용은 연필 자국에도 점착되어서, 그는 연필로 그림을 완성하고, 그것을 우유로 고정한 다음, 리소 크레용으로 그 이미지를 재작업하여 그가 몹시 원하던 "장엄한 검은색"을 얻을 수 있었다. 그 그림을 물에 적시면, 물감처럼 붓으로 작업할 수 있을 만큼 크레용 자국들이 부드러워져서, 영국의 삽화들을 환기하는 벨벳 같은 진검정을 만들어 낼 수 있었다. 그는 이 이상하고 모험적인 방법을 "검은 칠"이라고 불렀다.

석판술 기획이 흔들리기 시작한 이후에도, 리소 크레용을 계속해서 사용하며, 그것이 "유화에 뒤지지 않을 만한 깊이 있는 효과, 색조의 풍부함을 부여한다."라고 주장했다. 그러나 오래지 않아 더 어두운 흑색을 찾아냈다. 어수선한 작업실을 뒤지던 중에 테오가 이전

여름에 파리에서 가져왔던 천연 검은색 초크 몇 조각은 반겼다. "그것의 이름다운 검은 빛과 아름답게 따뜻한 색조에 감명받았네."라고 라파르트에게 말했다. 아마도 거친 진품(당시 대부분의 초크는 제작된 것들이었다.) 분위기에 감탄하여, 핀센트는 그것에 '마운틴 초크'라는 이름을 붙여 주었다. "그 속에는 영혼과 생명이 있다. 그걸로 작업하는 게 최고다."

핀센트는 끝을 뾰족하게 다듬은 12센티미터가 넘는 이 기다란 검은색 막대를 가지고 기분 좋은 주제, 색, 빛, 인상주의에 대한 테오의 모든 요구를 쳐 냈다. 무료 급식소 준비 이후 1883년 3월에 테오가 받은 소묘들은 형의 검은색에 대한 절대적이다시피 한 집착을 압축해서 보여 주었다. 그 소묘들은 마운틴 초크와 리소 크레용, 검은색 수채화 물감, 잉크의 조합이었다. 테오의 관점에서 전혀 양보 없는 이 이미지들은 이전 여름에 핀센트의 작업실에서, 심지어 그보다도 앞선 여름에 에턴에서 보았던 소묘들과 사실상 달라 보이지 않았을 것이다. 어둡고 활기 없고 매력 없는 이미지들, 한마디로 반항과 부정을 실천한 이미지들이었다.

예술 논쟁은 핀센트의 전적인 의존을 둘러싼 형제간의, 보다 깊숙한 대립을 예고하는 것일 뿐이었다. 더 많은 돈을 보내 달라는 핀센트의 간청은 점점 더 날카로운 목소리로 바뀌었다. "목초지가 오랜 가뭄 후에 비를 원하는 만큼이나 돈이 절실하다." 그리고 테오가 얼마를 보내든, 항상 더 많이 원했다. 동생이 실색할 만큼

형은 분별없이 써 댔고, 종종 외상으로 물건을 사들였으며, 새록해서 작업실 환성을 개선했다. 항상 그러듯 핀센트는 작업이 힘들고 그의 미술에 필요하기 때문이라고 했지만, 그가 애매하게 "가정에 드는 돈"과 "무거운 근심"을 언급했을 때, 테오는 펑펑 돈을 쓰는 것에 대한 달갑지 않은 주장들을 의심했을 게 분명하다.

5월에 테오가 구필의 사업이 잘되어 가지 않아 자신의 재정 상태도 다소 곤란해졌다고 말했을 때, 핀센트는 한 치도 물러서지 않았다. 그는 더 힘을 내라고 요구했다. "나는 그림 그리는 데 두 배로 집중할 거다. 하지만 너도 돈을 보내는 데 두 배로 애써 줘야 한다." 그 돈은 절대적으로 긴요하다면서 "그 금액을 줄이는 건 내 목을 조르거나 나를 물에 빠뜨리는 일이다. 내 말은, 공기 없이 살 수 없는 것처럼 지금으로선 그 돈 없이는 지내기 힘들다는 거다." 그는 인내하고 희생하라는 테오의 간청을 무시하고 전보다 모델들을 더 불렀으며, 보수를 받는 일거리를 찾으라는 요청은 모두 물리쳤다.

자기만족을 위한 방탕과 방종의 결합은 파리로부터 날카로운 질책을 불러일으켰다. 그러나 핀센트는 테오의 반감에 직면하여 물러서기는커녕 더욱더 대담해졌다. 그는 일자리 생각만으로도 '악몽'이라고 노골적으로 거부했으며, 형제의 의무란 "심란하게 만들거나 낙심케 하는 것이 아니라 위로"라고 퉁명스럽게 환기했다.

점점 더 핀센트는 숨겨진 반감의 역류에 끌려가는 듯했다. 자비에는 배은망덕으로,

헌신에는 분개로 응답했다. 동생에게 의존하는 자신의 처지를 감금에 비교했다. "실에 묶여 조금은 날아갈 수 있지만, 필연적으로 멈추게 돼 있는 딱정벌레 같다." 가끔씩은 양보하며 형제애를 주장했지만, 그의 역습은 점점 더 날카로워졌다. 직업상 사람들을 찾아다니고 옷을 더 잘 입으라고 테오가 거듭 요구했지만 받아들이지 않았다.(외모를 가꾸는 만큼 예술은 퇴보하리라고 주장했다.) 2년 동안 화가로서 전혀 진전이 없었다고 테오가 용감하게 거론하자 테오가 무관심하고 재정적으로 충분히 후원하지 않은 탓이라고 했다. 화상에 대한 평가는 점점 더 독해졌다. 특유의 음모론적인 성난 말투로 라파르트뿐만 아니라 직접적으로 테오에게도 심한 소리를 해 댔다.

테오가 팔릴 만한 작품을 만들라고 강요할수록, 핀센트는 더욱더 심하게 거부했고, 1883년 마침내 여름 불길한 위협으로 그 논쟁을 영원히 끝내려 했다. "내가 가서 사람들에게 그림을 팔기 원한다면 그리하마. 하지만 그러면 나는 우울해질 거다. ……테오야. 인간의 뇌는 모든 것을 참아 낼 수 없다. 거기에는 한계가 있어. ……사람들에게 가서 내 작품에 대해 말하려고 애쓰는 건 견디기 힘들 만큼 나를 초조하게 만들 거다."

이 모든 긴장이 더 이상 확대되지는 않고 정체된 상태에서, 테오는 1883년 8월의 연중 휴가 때 헤이그에 들를 계획을 세웠다. 형제는 지난여름 이후로 만난 적이 없었다. 당시 테오는 스헨크버흐의 아파트에서 신 호르닉을 내쫓으려

했지만 그러지 못했다. 1년이 지나, 그 화제는 여전히 그들의 모든 말다툼에 드리워져 있었다. 또다시 대립할지도 모른다는 생각에 핀센트는 미래에 대한 걱정과 쿤데르트 목사관까지 이어지는 배신에 대한 기억으로 편지를 가득 채웠다. 몇 달 후 편지에 형의 자리를 빼앗은 또 다른 동생에 관한 성서 이야기를 회상하며 "아버지는 너와 나에 관하여 야곱과 에서의 이야기를 비유하곤 하셨지. 그렇게 틀린 건 아니었어."라고 썼다.

한 가지 문제에서만은 반목하는 형제가 완벽한 의견의 일치를 보았다. 테오의 정부에 관해서였다.

테오의 약점은 늘 여자였다. 의무에 묶여 있고 수도승처럼 자신을 돌보지 않는 삶에서, 가슴의 외도는 유일한 출구를 제공했다. 가장 사교적인 도시에서 매력적이고 사근사근한 스물다섯 살의 미혼남인 그는 멀리 볼 필요가 없었다. 파리는 득이 되는 복잡한 관계를 찾는 여자들로 들끓었다. 전 유럽, 그러나 특히 프랑스 교외 지역의 경제적 혼란 때문에 수만 명의 미혼 여성이 빛의 도시*로 쏠려 갔다. 대다수 여성이 교육받은 데다 세련되기까지 했다. 지방 소매상과 가게 주인의 딸들이었다. 모두가 매매춘에 빠지진 않았다. 최소한 전통적인 의미에서는 아니었다. 종종 가족의 축복을 받으며, 그들은 모든 것, 심지어 사랑까지도

* La Ville Lumière. 파리의 별칭.

새로운 부르주아적 방정식으로 끌어들이는
거대한 사회적 움직임에 지발작으로 몸을
실었다. 그들은 파리에 와서 결혼을 하고 부를
찾기를 바랐지만, 꼭 두 가지 모두 바라거나 그럴
목적으로만 온 것은 아니었다.

그들 가운데 마리라는 브르타뉴 출신
아가씨가 있었다.

마리의 성은 그녀와 관련한 많은
이야기들처럼 기록에서 사라지고 없다. 그녀와
테오는 1882년 말 핀센트가 부추기듯 "극적인
상황"이라고 묘사하는 상황에서 만난 것 같다.
낮에는 화랑과 고급 상점을, 밤에는 유행의
첨단을 걷는 레스토랑과 카페를 전전하는 테오의
도회적인 삶을 고려할 때 "극적인 상황"이라는
표현은 전혀 암시가 아니었다. 돈의 마법과
새로운 전등으로 타오르는 파리에서는 모든
만남이 "극적인 상황"이 될 가능성이 있었다.
핀센트는 마리가 테오의 구원을 바라며 나타났을
때 신파극처럼 곤경에 빠져 있던 상황을
언급했다. 그녀는 무능한 연인에게 버림받았고,
그의 빚을 갚느라 무일푼이 되었으며,
잔인하지만 분명히 밝히지 않은 사정에
시달렸다.

그녀의 외모에 관한 얘기는 남아 있지
않지만, 테오는 그녀에게서 애교와 매력을
발견한 게 분명했다. 그녀는 핀센트가 품위
있는 중산층이라고 묘사하는 구교도 가문의
외동딸로서 분명히 어렸던 것 같다. 그녀는
읽을 줄 알고 "교양이 없지는 않았다." 테오는
그녀의 촌스러움에 대해 "뭐라 표현할 수 없는

특성"이라고 애정을 담아 말했고, 그녀의 순진한
말에도 애틋하게 조소해했다. 그는 핀센트에게
그녀를 설명했다. 머리카락에 아직 브르타뉴
해안의 소금기 어린 바람을 품고 있는 건강한
시골 아가씨이자, 두 형제가 모두 좋아하는
쥘 브르통 그림 속 생기 넘치게 뛰어다니는
처녀를 닮았는데, 졸라 소설에 나오듯 이기적인
도시의 불행에 걸려들었다고 말이다. 여느
때처럼 책임감 있는 굳은 결의로, 테오는
성관계를 위해서뿐 아니라 그녀의 완벽한 갱생을
위해 헌신했다. 그녀 일로 관료들에게 청원하고,
그녀를 호텔 방에 재워 주었으며, 그녀가 직장을
찾도록 애썼다. 만사에 조심스러운 것만큼이나
애정에는 성급했던 그는 거의 바로 결혼을
결심했다.

핀센트는 동생의 애정 고백에 열광했다. 마음
깊은 곳에서 우러나오는 걱정과 심지어 희생의
권유는 예술과 돈에 관한 말다툼을 일소했다.
"생명을 구하는 것은 위대하고 아름다운 일이다.
한낱 명예 때문에 그녀의 생명을 빼앗지 마라."
늘 그랬듯, 테오의 기쁨이 미래에 대한 고민에
굴복할 때면 핀센트는 상사병을 앓는 동생을
위한 조언과 위로로 줄줄이 편지를 채웠다.
가슴에 관한 문제는 자신이 훨씬 많이 안다며,
정부를 두는 것에 대한 실제적인 지도("황량한
호텔 방보다는 다른 곳에 있게 하는 게 그녀에게
바람직할 거다.")부터 구애에 관한 상세한
지도("그녀 없이는 살 수 없다는 것을 분명히 보여
줘라.")에 이르기까지 온갖 정보를 제공했다.
낭만적인 읽을거리(특히 미슐레의 글들)의 목록과

네덜란드의 판 호흐

연인의 이미지들을 보냈는데 거기에는 물론 슬픔에 빠진 성모 마리아의 그림이 포함되어 있었다.

테오가 다시 낭만적인 곤경에 빠짐으로써 핀센트는 침묵의 맹세에서 벗어나 마리와 신 호르닉을 끊임없이 비교했다.("우리 둘 다 멈춰서 가슴의 인간적 충동을 따랐구나.") 2월에 마리가 수술을 하기 위해 입원하자, 핀센트는 신 호르닉이 겪었던 의료적 위기와 같은 것으로 보았고, 이를 통해 옛 잘못을 바로잡고 과거의 특권을 다시 주장하고자 했다. 신 호르닉의 경우와 비슷한 점들을 번호를 붙여 단락으로 열거했고, 사랑과 충성심의 치유력에 대해 강의했다. "그래, 나는 정말로 그녀 생명이 거기에 달려 있다고 생각한다."

5월에 테오는 마침내 부모에게 결혼 승낙을 구할 용기를 냈다. 부모가 그의 청을 거절하자("인생에서 더 낮은 신분의 여자와 관계 맺는 것은 부도덕하다."라고 도뤼스는 말했다.) 자신이 동생의 옹호자라는 환상은 완벽해 보였다. 큰아들은 부모에게 비난을 쏟아부으며, 그들이 "형언할 수 없이 가식적이며 사악하다."라고 말했다. 불길한 말로, 동생에게 부모와 연을 끊고 자신과 함께 노골적으로 맞서자고 강요했다. 몇 달 동안 흔들린 끝에, 그는 결혼에 대해 소란스럽게 공작을 벌이기 시작했다. 그러면서 "설사 이 여자가 나중에 어떤 사람으로 드러날지 모를지라도" 결혼하는 것이 옳다고 주장했다. 테오에게 최후의 방법을 쓰라고 강요하기까지 했다. 그것은 부모와 가장

확실하게 연을 끊는 일이었다. "아이를 가지는 게 바람직할 것 같구나."

핀센트는 동생과 아버지 사이에 쐐기를 깊이 박고자 애썼다. 그는 아버지의 비인간성과 무정함을 맹렬히 비난했다. "그러한 여인을 위한 일을 좌절시키는 것, 그녀를 구하지 못하게 막다니 도저히 말도 안 된다. 너와 나 역시 가끔은 죄스러운 일을 하겠지. 그래도 우리는 무자비하지 않아. 그리고 동정심을 느끼고." 핀센트는 분열을 초래하려는 의도를 숨기지 않았고, 마리에 관한 논쟁을 "어떤 사람들은 좀 더 확실히 가까워지게 만들고, 또 다른 이들은 좀 더 소원하게 만들 위기"라고 말했다.

하지만 핀센트가 아버지에게 분노해 있을지라도, 또 다른 역류는 그를 아버지에게 좀 더 가까이 밀어붙이고 테오와의 틈을 벌렸다. 5월에 도뤼스가 헤이그에 왔고, 핀센트는 1877년 도르드레흐트에서 같이 "눈부시게 아름다운 날"을 보낸 이후로 두 사람 사이에 가장 우호적인 방문이었다고 말했다. 그들은 신 호르닉에 대해서 짤막하게만 이야기를 나눴고, 마리 얘기는 하지 않았다. 그 후 핀센트는 아버지의 초상을 그릴 계획을 세웠고, 서로 반목해 온 오랜 기간 동안 전례 없던 따뜻하고 너그러운 말로 아버지를 묘사했다. 최종적으로 역전된 역할 속에서, 핀센트는 자신이 가족의 중재자인 양 했다. "만일 약간의 선의로 평화가 유지된다면 나는 기쁘겠구나." 동생은 그가 쓴 편지에 믿을 수 없어 눈을 껌벅였을 것이다.

그러나 전혀 소용없었다. 결국 테오는

사랑보다 의무를 택했다. 그리고 동지애보다는 가족을 택했다. 항상 그랬듯 말이다. 그는 분명 핀센트가 부모를 공격하자 기분이 상했고 형의 호전적인 보호 감독이 불편했을 것이다.(그리고 핀센트의 의도에 경각심이 들었을 터다.) 테오는 마리를 가까운 곳에 두면서 경제적 자립을 돕기로 했고, 그녀의 부모와 조심스럽게 합의를 보았다. 그리고 그러는 동안 계속해서 그녀를 만났다. 이는 핀센트의 충고와 반대되는 행동이었다.

헤이그를 방문하기로 한 때까지 1개월이 못 남은 7월 말에 테오는 부모의 총애를 되찾았다. 그리고 이른바 동생과의 "잘못된 위치"를 바로잡겠다는 핀센트의 환상은 산산이 부서졌다. 오히려 자신의 희생에 새로이 용기를 얻은 테오는 스헨크버흐의 작업실을 방문하여 핀센트에게 똑같은 희생을 요구할 터였다.

심판의 날이 다가오면서, 핀센트는 테오가 마지막으로 방문하고 보낸 불화와 실망의 세월을 보상하고자 서둘렀다. 뒤섞인 형제애와 죄책감과 분노가 동생을 설득하기 위해 펼치는 노력을 밀어붙였고, 이미지와 말로써 동생을 달랠 방법을 찾았다. 5월과 6월에 그는 테오가 요구하는 좀 더 정교한 작품을 만들고 있다는 헌신의 증거로서 홍보할 소묘들을 그렸다. 인물로 가득한 이 대형 그림들은 감자를 캐거나 석탄을 나르거나 토탄을 캐내거나 모래를 옮기는 등 모두 흔한 일에 종사하는 집단의 초상화였다. 그는 테오에게 이 이미지들의 복잡함과 다양함을

자랑하면서 장담했다. "그것들은 1인 초상화보다 너를 만족시킬 거다."

6월에 핀센트는 가까운 장래("아마도 네가 도착하기 전")에 다시 수채화로 돌아가겠다고 약속했다. 한 달이 채 되기 전에, 그동안 잘 사용하지 않던 물감 상자를 가지고 교외로 나가 변화를 꾀할 방법으로 수채화 몇 점을 그려 냈다. 그래도 동생의 방문 때까지 더 이상의 시도는 미뤄 두었다. "그때 내가 너를 위해서, 실험적으로 작은 수채화를 많이 그려 볼지 말지 같이 결정하자." 테오가 방문하기 몇 달 전에 유화 역시 갑작스럽게 다시 등장했다. 핀센트는 그리기에 멋진 몇 가지 것들을 확인했고 "지금 딱 유화를 그릴 기분"이라고 주장했다. 그리고 교외 지역과 스헤베닝언 해안으로 스케치 여행을 가서 동생이 좋아할 만한 풍경화를 몇 점 그렸노라고 보고했다.

7월에는 모래 언덕들 사이에 아늑하게 자리 잡은 감자밭을 검은색 잉크로 그렸다. 줄지은 감자들이 들판과 풀숲과 언덕 들로 층진 지평선을 향해 모여드는 모습은, 모든 것을 끌어안는 평온한 자연의 아름다운 광경이었다. 테오에게 보낸 편지에 서둘러 그린 스케치로만 알려져 있는 또 다른 유화에서, 바닷가 길을 따라 바닷바람에 엉켜 줄지어 선 관목들을 그렸다. 바람에 두들겨 맞은 듯한 여섯 그루 관목이 화면을 가득 채우며 바람 속 불꽃처럼 몸뚱어리를 굽힌 채 떨고 있다. 이렇게 "급히 그린 그림"의 비논리성은 핀센트를 해방해 주었고, 그는 소용돌이치는 듯 펜을 놀려

네덜란드의 판 호흐

이 장면을 포착했다. 장차 그의 붓놀림은 거기에 색만 더할 터였다.

테오가 도착하기 전날 밤, 핀센트는 유화 도구들을 비축할 계획을 알렸고, 서둘러 작업실에 그림을 다시 걸었다. 여기저기 있는 인물 습작 대신에 지난여름에 일었던 열정으로 색칠해 놓은 습작들을 건 것이다. "결국 그 그림들 속에 뭔가가 있다는 인상을 받았다."라며 그는 동생을 안심시켰다.

테오가 바라는 기분 좋은 이미지들이 있는 곳에서, 핀센트는 동생에게 듣기 좋은 말들을 쏟아 냈다. 4월 내내 동생에게 일주일에 한 번꼴로 편지를 보내다가, 운명적인 방문에 이르기 몇 주 전부터는 하루에 한 번꼴로 보냈다. 핀센트는 그의 수수한 이미지들을 휘황찬란한 수사로 표현했다. "내 속에서 혁명이 일어났다. 기회가 무르익고 있어. ……나는 고삐를 늦추었다." 대부분의 나날을 소수의 모델들만 데리고 "광대하고 대담한 것", "위로가 되고 사유시키는 것"을 스케치한다면서 거듭 테오를 안심시켰다.

마지막으로 그린 소묘들이 그가 팔릴 만한 그림을 그려 낼 '순간'이 가까워졌음을 증명한다면서 "내 행동이나 계획이 어리석던 사람들이 생각을 바꿀 것이다."라고 확신에 차서 예견했다. 테오가 인내심을 보여 준다면 화창한 미래가 있으리라고 보장하며 만약 테오가 그러지 않는다면 무시무시한 결과가 뒤따르리라는 경고를 덧붙였다. "나는 작업 말고는 아무것에도 관심 없다." 그는 또다시 정신적 불안을 드러내는 경고의 깃발을 흔들며 말했다. "계속 작업을 해 나갈 수 없다면 우울해질 거다." 테오의 방문일이 다가오면서 형은 무겁게 암시했다. 그림을 관둬야 할지도 모른다는 생각에 "그림을 택하는 대신, 그때 보리나주에서 병들어 죽지 않은 게 유감스러워진다."라고 말했다.

테오의 방문일이 다가오자 핀센트는 가장 싫어하는 한 가지 행동을 하게 되었다. 사교 활동이었다. 스헨크버흐에서 로빈슨 크루소처럼 고립된 생활을 한 지 1년이 넘어서야 화상과 다른 화가들과의 우호적인 만남을 보고했다. 여름 동안 헤이그에서 지내기 위해 돌아와 있던 브레이트너르와 책을 주고받았고 서로의 작업실에 들렀다. 스헤베닝언에 가던 길에는 베르나르트 블로메르스에게 들렀다. 그는 안톤 마우버와 비슷한 시기에 핀센트의 인생에서 모습을 감췄던 헤이그 화파의 성공한 화가였다. 7월에 핀센트는 그런 기억을 무릅쓰고 블로메르스에게 최근 작품을 보여 주고 나서 밝게 보고했다. "그는 이번 작품을 보관했으면 하더구나."

그는 테오필러 더 복도 방문했다. 더 복은 메스다흐의 제자인데 핀센트와 이미 몇 번이나 사이가 틀어진 적이 있었다. 그는 헤이그에서 스헤베닝언으로 이어지는 길 옆에 있는 저택을 빌린 상태였다. 테오에게 보내는 편지에서, 핀센트는 더 복의 부르주아적인 허세를 조롱하거나 그가 좀 더 많은 모델을 쓰지 않는 것을 비판하는 대신에 그 화가의 "금빛으로

붓질한 예쁘장한" 풍경화를 가리켜 감탄을
표했고, 인상주의에 대한 생딸한 공식에서 한발
물러섰다. "작품이 덜 마감된 데에는 신경 쓰지
않는다."라고 더 복의 한 작품에 대해서 말했다.
"그것은 반쯤은 공상적이고 반쯤은 현실적이다.
내가 싫어하지 않는 양식의 조합이지." 심지어
더 복 저택의 방 하나를 임시 숙소로 사용하기로
마음먹기까지 했다. 그러면 그곳에 그림
재료들을 보관하고 바닷가까지 여행하는 것이
훨씬 쉬울 터였다. 더 많은 풍경화를 그리겠다는
다짐을 실제로 보증해 주는 것이었다.

자기 작품을 파는 데 애쓴다는 것을 증명하기
위해, 여러 달 동안 미사여구만 늘어놓던 태도를
완전히 바꾸어 소원해진 가족에게 다시
한 번 접근했다. 암스테르담에 있는 코르넬리스
숙부에게 여러 인물을 같은 종이에 그린 소묘를
두 점 보냈다. 그러면서 "그 그림들이 새로운
연관성을 찾아낼 수단, 그리고 아마 관계들을
새로 정립할 수단이 될지도 모른다."라는
희망을 내비쳤다. 그는 "마우버와 다시 친교를
맺기를 간절히 바란다."라고 테오를 안심시켰다.
특히 한번은 착각에 빠져, 테오에게 마우버를
설득해서 다시 "도움의 손길"을 제공하게 해
달라고 부탁하기도 했다.

그러나 센트 백부의 호의를 얻으려면
플라츠와 구필앤시(Goupil&Cie), 테르스테이흐의
작은 비영업 부서를 통과해야 했다. 이것은
극복하기에 훨씬 더 힘든 방향 전환이었다. 불과
지난달, 핀센트는 지난 세월의 모든 시련이
테르스테이흐 때문이라면서 "다시는 그와
마주치지 않겠다."라고 다짐했더랬다. 처음에는
테오가 그 완강한 구필의 대리인에게 주선해
줄지도 모른다고 기대했다. 그는 중개인 노릇을
하는 동생에게 화해를 제안했다.

답변 없이 한 달이 지난 후, 핀센트는 1년
만에 처음으로 구필 화랑에 다시 가서 피할 수
없는 강적과 마주했다. 자신의 새로운 그림들에
대담해지기로 했고 상대방과의 얼음이 녹기를
간절히 바랐기 때문이다. 테르스테이흐는
그를 형식적으로 맞이했다. 쉽게 상처받는
핀센트는 그의 태도에서 딱딱한 인사를 읽었다.
'자, 네가 또 나를 귀찮게 하는군. 나를 내버려
두라고.' 핀센트 판 호흐는 줄지어 땅을 파는
인부들을 표현한 집단 노동에 관한 소묘를
가져가서 선물로 주었다. 그는 그 큰 소묘를
테르스테이흐의 책상에 펼치며 말했다.
"이 스케치가 당신에게 아무것도 아님을
완벽하게 압니다. 하지만 당신이 나의 작품을
본 지 너무 오래되었고, 작년에 벌어졌던 일에
대하여 아무런 악감정도 없음을 증명하고
싶었기에 와서 보여 주는 겁니다."

테르스테이흐는 앞에 놓인 그림을 보는 듯
마는 듯 한 채 피곤하다는 듯이 말했다.
"나 역시 적의는 없네. 그림에 관해서라면,
수채화를 그려야 한다고 작년에 이미 말했지.
이건 시장성이 없어, 시장성이야말로 최우선되는
가치잖나." 다시 한 번 핀센트는 그 대리인의
태도에서 훨씬 더 가혹한 메시지를 읽었다.
'자네는 그저 그런 화가일세. 거기에다 포기하지
않고 그저 그런 별 볼 일 없는 것들을 만들어

네덜란드의 판 호흐

내는 꼴을 보니 오만하기까지 하군. 자네가 이른바 '추구'하는 바를 통해 자신을 놀림감으로 만들고 있어.'

핀센트는 의기소침한 기분을 극복하려고 애쓰며, 집으로 달려가 "인물들의 완성도를 높이기 위해" 그 이미지를 다시 그리는 데 나머지 시간을 보냈다. 그는 동생에게 보내는 편지에 그 불행한 일을 자세히 적었다. 분노와 고통, 절망 사이에서 어쩔 줄 몰라 하는 이야기가 장문의 편지 이곳저곳에 펼쳐졌다. "때때로 그 때문에 우울하고 비참하고 망연자실한 느낌이 든다. ……인생이 때로 우울하고, 미래가 어둡다." 그는 테르스테이흐를 비롯하여 그와 같은 모든 사람들을 "정신이 어리석은 자, 무능한 자, 냉소가, 멍청하고 아둔한 조소가"라고 비난했다. "그는 내가 하는 일이 모두 틀려먹었다는 생각을 고집해…… 그가 내 작품을 정신 나간 짓거리라 여긴대도 전혀 놀랍지 않아."

냉철하게 주위에서 소용돌이치는 의심을 무시하고 꾸준히 작업하겠노라 다짐했다. 의심을 헤치고 자기 길을 나아가기 위해서 말이다. 그러나 그 모든 담대한 웅변 속에서 피어오르는 두려움을 느낄 수 있다. 테르스테이흐의 악의에 찬 말들이 8월에 테오가 전해 줄 더 쓰디쓴 약의 전조일 뿐일지도 모른다는 두려움 말이다.

핀센트가 테르스테이흐의 "변함없는 거부"에 항의하는 바로 그 순간에도, 헤이그에서 독립적으로 살아갈 수 있다던 주장(테오에게 하던 주장)은 와해되고 있었다.

그의 빚은 쌓여만 갔다. 7월 말이 되자, 빚쟁이들이 문을 두들겨 댔다. 핀센트는 수금을 대신해 주는 사람과 벌어졌던 특히 끔찍했던 "작은 충돌"에 대해 알렸다. 그러한 충돌은 이제 스헨크버흐에서 빈번히 일어나는 일과였다.

나는 지금 당장은 한 푼도 없지만 돈이 들어오는 대로 바로 갚겠다고 말했다. ……그에게 집에서 나가 달라고 빌었고, 마침내 그를 문밖으로 밀어냈다. 하지만 그 순간을 기다렸던 것처럼 그자가 내 목을 잡아 나를 벽에 밀어붙였다가 바닥에 쓰러뜨려 버렸어.

핀센트는 세금을 내라는 명령장을 받은 후에도, 이를 몇 달 동안 무시했다. 세금 사정인들이 세금을 걷으러 오자, 도전적으로 말했다. "당신들이 보낸 명령장으로 파이프에 불을 붙였소." 그들이 그의 재산을 몰수하여 경매에 부치겠다고 위협하자, 그는 분노해도 마땅하다는 듯이 시끄럽게 항의했고("밀레와 다른 거장들은 영장이 발부될 때까지 그렸지, 아니 몇몇은 감옥에 갇힐 때까지 그랬다.") 가난을 호소했다. 그러나 동시에 서둘러 그의 모든 작품의 소유권이 테오에게 있음을 분명히 하며(그리고 빚쟁이들이 작품에 손을 뻗지 못하게 하며) 파산을 선언할까 고려했다. 그리고 스헤베닝언의 임시 숙소에 숨어 지내다가 필요하다면 네덜란드를 뜰까 생각했다.

테오는 좀 더 많은 돈을 보내 달라는 형의 호소를 몇 달 동안 못 들은 척하다가 마침내

가욋돈 50프랑을 부쳤다. 8월에 그들이 재회할 때까지 핀센트가 이터숨을 헤쳐 나가실 바랐던 것이다. 그러나 며칠 만에 핀센트는 새 이젤을 샀다.

빚이 쌓여 가는 동시에 고립은 점점 더 심해졌다. 6월에 그는 구빈원에서 그림을 그려도 된다는 승인을 받지 못해 자위델란트를 비롯한 구빈원의 다른 거주자들과 관계가 끊겼다. 그 후 모델들을 대 주던 또 다른 원천인 이웃의 목수와도 관계가 끊겼다. 친구인 판 더르 빌러는 7월 중순에 네덜란드를 떠났고, 더 복과 블로메르스에 대한 야심 찬 방문 약속들은 무더운 한여름 공기 속으로 증발해 버려, 핀센트 홀로 모래 언덕 사이를 누비며 산책해야 했다.

그러는 사이 스헨크버흐에서 핀센트의 가족은 피할 수 없는 불화를 향하여 급속히 나아갔다. 외로움과 궁핍의 중압감 탓에, 신 호르닉은 점점 더 비타협적으로 바뀌었다. 핀센트 판 호흐는 "때로 그녀의 성질은 참을 수 없을 정도다. 가끔 절망하고 만다."라고 인정했다. 필사적으로 구원의 환상을 지키기 위해, 그는 신 호르닉의 게으름과 단정치 못한 행실, 점점 더 폭력적으로 바뀌어 가는 성질을 해명해 줄 악역을 찾으려 했다. 제일의 악인은 그녀의 어머니, 마리아 빌헬미나 호르닉이었다. 그녀는 겨울에 스헨크버흐의 아파트로 이사했는데 오자마자 말썽을 일으키기 시작했다.

핀센트는 특유의 편집증에 빠져 사방에서 배신행위를 발견했다. 그는 마리아가 단독으로서가 아니라 "간섭하기 좋아하고 욕지거리를 하고 약 올리는 가족"의 도구로서 행동한다고 했다. 그는 그들을 '늑대들'이라고 불렀다. 불만과 불신의 씨앗을 뿌리는 자들이라고 비난했다. 그녀를 떼어 내어 예전의 삶으로 끌고 들어가려고 한다고 생각했다. 그들이 그녀의 귀에 속닥거리는 상상도 했다. "그는 벌이가 너무 시원찮아. ……그는 너한테 아무 쓸모없어. ……언젠가 너를 떠나고 말걸." 5월에 마리아가 떠난 후에도, 핀센트는 계속해서 신 호르닉이 나쁜 길로 되돌아가는 것이 가족 탓이라고 했다. 그녀에게 그들과 더 이상 접촉하지 말라고 빌었다. 그러나 그녀는 핀센트의 말을 듣지 않았다. "그녀는 내가 그녀를 버릴 거라고 말하는 사람들의 이야기를 더 듣고 믿고 싶어 한다." 그는 한탄했다. 그래도 그녀, 그리고 특히 그녀의 어린 아들인 빌럼에게 집착했다. "그 애는 곧잘 작업실에서 나와 같이 앉아 그림들을 보고는 좋아서 까르륵거린단다." 가족에 대한 환상에 잠겨 있던 어느 때에 편지에 적었다. "그 애가 신나서 키득거리며 나를 향해 네 발로 기어 올 때면, 모든 것이 순조롭게 흘러간다는 데에 한 점 의심이 없다."

재정과 가정이 붕괴되는 동안, 그의 육체적인 건강 또한 악화되었다.

핀센트의 만성적인 병증은 결코 줄어들지 않고 쌓여 가기만 했다. 신경과민, 열감, 어지럼증을 그해 봄과 여름 내내 호소하다가 동생이 방문하기 직전에는 방어적으로 자주 말했다. 그 불평은 배탈, 어깨 통증에서부터 탈진이나 그저 "비참한 기분"까지 아울렀다.

대부분 결국 돈 문제에 이르렀고, 핀센트는 자기 고통을 동생의 인색함에 대한 또 다른 고발장으로 만들었다. "충분히 먹지 못한 탓에 속이 어지러운 느낌이다." 그러나 그렇게 말할 때에도 모델의 의상과 작업실을 개선하는 데에는 충분한 돈을 쓰고 있었다. 하지만 병증이 거짓은 아니었다. 적절히 음식을 취할 때도 속은 반란을 일으켰고, 두통과 어지럼증은 한참 동안 사라지지 않았다.

아버지의 영향으로, 육체와 정신적 건강 사이에 연관이 있다고 믿던 핀센트에게 이 지병들은 무엇보다 어두운 공포감을 불러일으켰다. 그는 "잔뜩 긴장한 신경"의 효과, 우울감의 위험성, 피할 수 없는 광기에 대한 추측을 늘어놓기 시작했다. 그러한 예감은 핀센트가 헤오르허 브레이트너의 작업실을 방문한 7월에 갑자기 무섭게 들기 시작했다. "면도칼과 침대가 있는 칸"만 구비되어 있는 브레이트너의 다락방에 들어서는 순간 핀센트는 고통스러워하는 영혼을 감지했다. 주위를 둘러싼 벽에서 다양한 완성 단계에 있는 그림들(넓게 급한 붓질로 그려진 우울한 이미지들이었다.)을 보았고, 그것들이 "탈색되고, 썩어 가며, 곰팡이가 슨 벽지에 바랜 색 조각들"처럼 보였다고 말했다.

그는 브레이트너의 그림이 우스꽝스럽고 어리석으며 서툴고 기괴하다고 무시해 버렸다. 즉 가장 터무니없는 꿈에서처럼 불가능하고 무의미하다고 했다. 열에 들떠 있지 않고서야 화가가 그런 이미지를 창조해 낼 수 없을 거라고 단언했다. 그게 아니면 그 화가는 완전히 돈 거라고 했다. 브레이트너가 만사에 대한 차분하고 합리적인 시각에서 아주 벗어나 있으며 신경이 탈진 상태에 빠져 있어 단 한 번이라도 차분하고 분별력 있게 줄을 긋거나 붓질을 할 수 없을 거라고 추측했다. 그는 예술적 실패와 신경 쇠약에 대한 상상에 에밀 바우터스의 그림을 겹쳐 놓았다. 「휘호 판 더르 후스의 광기」로서, 유명한 15세기 화가가 보이지 않는 악마들에게 사로잡힌 채 번민에 싸여 뜬눈으로 앉아 있는 모습을 섬뜩하게 묘사한 그림이었다.

핀센트는 정확히 설명할 수 없는 우울에 사로잡혀 브레이트너의 작업실에서 돌아왔고 바로 상세한 이야기를 테오에게 전했다. 그것은 동생의 방문 전날에 보내는 경고성 이야기이자 두려움의 외침이었다. 그가 할 수 있는 일은 "해일처럼 일어나는 어려움"과 "나를 사로잡는 의심"을 싸워 물리치는 것뿐이라고 주장했다. 그 싸움에서 지거나 낙심한다면 그 결과는 대단히 파괴적일지도 모른다고 말했다. "만사가 짐작처럼 진짜 음울할 거라고 믿으면 안 된다. 그랬다간, 그 탓에 미쳐 버릴 거다."라고 경고했다.

테오의 방문 날이 가까워 오면서, 핀센트는 근심으로 밤이면 쉬는 게 두려워졌다. 그래서 맹렬하게 동틀 녘이 지나서까지 쉬지 않고 일하며, 파이프 담배를 피워 대고, 친숙한 이미지를 그리고 또 그렸다. 자기 작품에는 평온이 담겨 있다고 거듭 주장했지만, 정작 편지는 방어적인 말로 가득했다. 벗인 판 더르

빌러가 은메달을 받았을 때는 다급히 테오에게 장담했다. "나 역시 장래에 그런 작품을 그릴 수 있다." 테오가 핀센트에게 건강을 위해 교외에서 몇 주간 보내며 기력을 되찾으라고 권하자, 핀센트는 지원이 줄어들 거라고 바로 의심하며 퉁명스럽게 그 제안을 묵살해 버렸다. "쉬는 것은 말도 안 된다."

그러나 어떤 것도 완벽한 형제애에 대한 핀센트의 환상을 깨뜨리지 못했다. 그와 테오가 레이스베익으로 가는 길에서 공유했던 꿈은 그들의 일상적인 다툼의 적의나 분노와 영속적인 대조를 이루었다. 과거에 형제가 자주 함께 걸었던 스헤베닝언의 모래 언덕을 홀로 걷기만 해도 그러한 강렬한 감정을 다시 느낄 수 있었고, 늘 희망이 부풀어 올랐다. 한번은 모래 언덕을 산책한 후 편지에 썼다. "너 역시 그 지점을 기억한다고 해도 놀라지 않을 거다. 우리가 다시 그곳에 같이 있게 되면, 일에 대해 망설임이 없어지고 우리가 해야 할 일에 대해서 과감해질 거다."

그러나 형에 대한 동생의 기분 또한 감정적 기복에 시달렸다.("오락가락하는 감정"이라고 형은 일컬었다.) 그리고 끊임없는 말다툼과 보상 없는 힘겨운 희생으로 오랜 세월을 보내고 나니 형제애도 닳아서 뻔한 의무감이 되어 있었다. 7월 말, 그가 두려워하던 임무를 행하기 전날, 테오는 미리 잔인한 말을 전했다. "형의 앞날에 대해서 거의 희망을 장담할 수 없어." 무심함의 산물이든, 조바심 또는 억제하지 않은 분노의 산물이든, 그 말은 핀센트에게

엄청난 타격을 입혔다. "내 열정이 사라지는 기분이다. ……나한테는 네가 나늘 선혀 믿지 못하겠다는 말로 들린다. 맞게 이해한 거냐?" 같은 날 두 번째 보낸 편지에서, 몇 달 동안 도전적으로 가식을 부리며 억눌러 왔던 자기 회의와 자책을 쏟아 냈다.

온갖 근심이 몰려들어 덮치는구나. 더 이상 미래를 분명히 볼 수 없기에 너무 버겁다. 달리 표현할 말도 모르겠고, 내 일을 계속하면 안 되는 이유를 이해할 수 없다. 온 정열을 쏟았는데, 실수였다는 생각도 든다. ……때로 너무 힘들어지고 본의 아니게 비참해져. ……나는 너에게 짐일 뿐이구나.

테오가 도착하기 겨우 며칠 전, 그는 그 모래 언덕 사이로 홀로 산책했다. 죽음에 대한 생각이 침묵 속으로 밀려들었다. 외로운 바닷가와 우울한 기분 때문에 어느 잡지에 실린 한 화가의 얘기를 생각하기 시작했다. 기욤 레가메이는 서른여덟에 죽은 화가였는데, 그 생각은 냉혹하게 병적인 계산으로 이어졌다. "나는 인생에서 비교적 늦게 그림을 시작했을 뿐 아니라, 더 많은 삶이 남았다고 기대할 수도 없을 것 같구나." 언젠가 죽고 말 운명에 대한 전율은 동정과 인내심에 대한 호소로 바뀌었고, 동생을 위해 그 화가의 얘기에서 조심스럽게 교훈을 끌어냈다.

나는 소묘와 유화의 형태로 약간의 유산을 남기고

네덜란드의 판 호흐

싶다. ……수년 내로 혼과 애정이 가득 담긴 뭔가를 성취해야 하고, 열의를 가지고 해내야 한다. 내가 더 오래 산다면 더 좋겠지만, 그런 생각은 머릿속에서 쫓아내야 해. 수년 내로 뭔가가 틀림없이 이루어질 거다.

몇 달간에 걸쳐 지칠 줄 몰랐던 주장들은 결국 이 단순한 호소에 이르렀다. "내가 바라는 단 한 가지는 훌륭한 작품을 몇 개 만드는 것이다."

테오가 탄 기차는 8월 17일 금요일 밤 늦게 도착했다. 다음 몇 시간 동안 일어난 일은 핀센트가 지난 몇 달 동안 짜 왔던 각본과 전혀 달랐다. 테오는 주말 내내 머무는 대신 다음 기차가 올 때까지 잠시 들렀을 뿐이었다. 핀센트의 작품을 자세히 살펴보기는커녕, 스헨크버흐의 작업실을 들르지도 않은 듯하다.(신 호르닉을 피하기 위해서였을 것이다.) 핀센트 작품의 '남자다움'에 대한 애매한 찬사가 그의 미술에 대한 유일한 언급이었다. 스헤베닝언에 가서 모래 언덕을 느긋하고 근사하게 산책하는 대신, 형제는 도심 거리를 한 바퀴 돌았다. 그사이 날이 기울고 가로등의 점등원들이 나왔다. 형제애의 결속에 대한 환상이 현실이 되기는커녕, 그들은 심하게 다투었다.

그들은 서신에서 보여 주던 주의 깊은 신중함을 버린 채, 마지막으로 만났던 해에 가한 모든 상처를 헤집으며, 서로에게 치솟는

분노와 약 오르는 침묵만 불러일으켰다. 테오는 핀센트가 일자리를 찾고 작품을 팔기 위해 더 많이 노력해야 한다고 주장했다. 구필 화랑의 성장이 둔화되면(1882년에서 1883년까지의 불경기 동안 모든 상점이 그랬다.) 테오의 재정은 한계점에 이를 지경이었다. 그는 봉급을 여섯 갈래로(부모와 동기들, 정부에게까지) 쪼개야 했기에 매달 150프랑을 약속하기 어려웠다.

테오의 고민 속에서 들은 비난에 찔려, 핀센트는 동생이 파리에서 영위하는 피상적이고 얄팍한 삶을 공격했다. 부업으로 일자리를 구하라는 권유를 단호하게 거절했고 자신의 작품을 파는 일을 오만하게 거부했다.('구걸'에 비유했다.) "다른 사람들에게 얘기하는 건 너무나 고통스럽다. 미술을 사랑하는 사람들이 자발적으로 내 작품에 끌릴 때까지 계속 작업하는 게 최선이다." 게으르다는 비난을 동생에게 되던지며, 테오가 그의 그림을 판매하는 데에도, 테르스테이흐, 마우버, 그리고 막강한 삼촌들과의 불화를 치유하는 데에도 충분히 하는 일이 없다고 탓했다.

테오는 사실 최근에 암스테르담의 코르넬리스 숙부에게 이야기를 했다는 것과 숙부가 핀센트에게 또 다른 그림을 주문하는 데 동의했음을 밝혔다. 숙부는 상당한 선금을 지불할 준비까지 되어 있었다. 그러나 한 가지 조건이 있었는데, 핀센트가 신 호르닉과 헤어져야 한다는 것이었다.

그로 인해 언쟁은 민감한 주제에 대하여 더 심한 적대감을 띠게 되었다. 핀센트는

동생과 아버지가 잔인하게도 유일하게 참된 사랑이었던 케이 포스를 처라하기 않고("내기 지고 있는 상처") 그가 "한물간 작부"와 그녀 주변 '악당들'의 품속으로 들어갈 수밖에 없도록 만들었다고 비난했다. 테오는 신 호르닉이 핀센트에게 가장 필요한 테르스테이흐 같은 사람들을 쫓아낸 거라고 주장했다. 마침내 테오는 마음속에 품었던 자극적인 혐의를 입 밖으로 꺼냈다. 핀센트가 아이의 아버지냐는 것이었다.

뒤이은 분노("나는 확실히 발끈했다.")는 남아 있던 어떤 우애의 정도 산산이 부숴 버렸다. 사실이든 아니든, 핀센트는 동생의 고발에서 틀림없이 아버지의 꾸짖는 목소리를 들었을 것이다. 그날 밤 테오가 탄 기차가 역을 떠나기 시작할 때, 배웅하던 핀센트에게 든 생각은 동생이 자신의 아버지가 되었다는 것이다.

테오가 떠날 무렵, 핀센트가 그녀를 떠나리라는 것은 분명해졌다. 그는 새로운 가족 말고 예전 가족을 택할 터였다. 유일한 문제는 떠나는 것을 언제 어떻게 정당화하느냐는 것이었다. 그는 기차역에서 돌아온 후 바로 후회에 사로잡혀 동생에게 편지했다. "우리가 바로 정할 수 없는 여러 문제에 대해서 채근하지 마라. 결정하려면 시간이 좀 필요하니까."

다음 3주간에 걸쳐, 그는 거의 한 묶음에 이르는 고뇌에 찬 장문 편지들을 통해 피할 수 없는 문제와 씨름했다. 영원히 충성하겠다는 고백과 이해를 구하는 호소가 자신이 옳다는

주장과 테오가 그를 관리하는 것에 대한 통렬한 비난과 싸웠다. 그러면서 핀센트는 애성과 분노, 묵인과 저항의 상반되는 흐름 속에 무너져 내렸다. 가슴을 치는 고백에는 모든 인정을 헛되게 만드는 길고 도전적인 추신이 달려 있었다. 협조하겠다는 다짐("나를 네 처분에 맡기마.")은 "그냥 지금 모습대로, 내 길을 가게 내버려 둬라."라는 명령과 다투었는데, 때로는 같은 문단 내에서조차 그랬다. 하루는 테오의 어깨에 "너무 무거운 짐을 올려놓기보다는" 신문팔이같이 하찮은 일이라도 하겠다고 말했다가, 다음 날 "내 작업 말고는 어떤 일에도 관심 없다."라며 도전적으로 선언했다.

핀센트에게 본능적으로 떠오른 첫 번째 생각은 이 충돌, "내 마음 깊은 곳에서 허우적거림"을 해결하는 것이 아니라 거기서 달아나는 것이었다. 테오가 방문한 지 이틀 만에 자신이 헤이그를 떠나면 어떻겠냐고 제안했다. "당분간 도시에서 멀리 떨어져 자연과 홀로 있고 싶다."

시골로의 여행은 1년 이상 품어 온 생각이었다. 마우버처럼 해마다 교외 저택으로 가거나, 안톤 판 라파르트처럼 멀리 떨어진 지역으로 한가하게 스케치 여행을 하는 부유한 화가들을 따라 할 방법을 모색했다. 최근이었던 8월 초 테오는 핀센트에게 몇 주 동안 네덜란드의 저지대인 폴데르스 지역으로 가서, 도시의 열기와 답답함으로부터 벗어나 휴가를 보내는 것이 어떻겠냐는 제안을 했더랬다. 빚쟁이들과 세금 사정인들의 압력은

네덜란드의 판 호흐

이 부르주아적인 사치를 실제적으로 절박하게 만들었다. 이제 핀센트는 관목과 황무지의 고장에서 영구적으로 살 마음을 먹었다. 거기서는 원하는 걸 할 수 있으리라고 상상했다. 그는 그곳으로 이사 가는 것의 이점을 테오에게 경제적인 기준으로 선전했다. 도시의 삶보다 돈이 적게 들고 좀 더 건강한 삶을 보낼 수 있는 대안이자, 좀 더 나은(좀 더 팔릴 만한) 주제와 감당할 만한 모델들의 공급원이 되어 주리라고 했다. 그리하여 테오가 좋아하는 풍경화를 그리고, 동생이 요구하는 대로 절약할 수 있으리라고 했다.

핀센트가 첫 번째로 선택한 목적지는 물론 고향이었다. 몇 달 전 그는 브라반트의 히스 관목과 소나무 숲에 대한 그리움에 사로잡혀 있었다. 다시 한 번 그는 완벽한 귀향을 마음속에 그렸다. 아버지와 어머니가 그저 그를 환영하는 것이 아니라, 스헨크버흐의 가짜 가족처럼 그를 위해서 포즈를 취해 주는 모습을 그렸다. "황무지를 가로지르는 길 위에 있는 아버지의 작은 모습을 몹시 그려 보고 싶다. ……덧붙여 아버지와 어머니가 팔짱을 낀 모습도." 하지만 그들은 끈기 있게 자세를 취해야 할 거라고 확실하게 덧붙였다. "그분들에게 그게 중요한 문제임을 이해시켜야 할 거다. ……그리고 내가 택한 자세를 받아들여 바꾸면 안 된다고 조심스럽게 주의를 줘야겠지."

그러나 테오는 형이 불명예스러운 '가족'에게 집착하는 한 누에넌(실로 브라반트를 뜻하는 것이나 다름없었다.)을 출입 금지 지역으로

두었다. 그는 형제가 만났을 때의 의견을 재차 확인해 준 것이 틀림없다. 그 후 곧 핀센트가 시골로 이사 갈 계획을 알리면서 새로운 지역인 드렌터를 택했기 때문이다.

네덜란드의 최북단 경계에 이르는 외딴 지역인 드렌터는 오래전부터 예술과 가족에 관한 핀센트의 마음속 지형에 한자리를 차지하고 있었다. 1881년 가을 그곳으로 이사한 마우버가 핀센트를 초대했었지만 얼마 뒤 병이 드는 바람에 여행이 취소되었다.

라파르트는 1882년에 그리고 1883년에 다시 그곳을 여행했고, "이곳저곳을 여행하는 것"에 대해 극찬하는 보고와 함께 소묘와 유화들을 가지고 돌아왔다. 핀센트는 그 그림들을 위트레흐트에 있는 벗의 작업실에서 세세히 보았다. 이 일들만을 바탕으로, 핀센트는 멀리 떨어져 있는 드렌터가 "어린 시절의 브라반트"라고 상상했다. 사실 핀센트의 결정을 확정 지은 것은 딱 이때 헤이그에 다시 나타난 라파르트였다.(그는 다시 드렌터로 가는 길이었다.) 가족의 환심을 사기 위해 핀센트는 마지막 끈을 움켜잡았다. 드렌터에서 라파르트가 찾아오는 상상을 하며 서로에게 도움이 될 수 있는 것들을 헤아려 보았다. 다른 화가들이 와서 "황무지에서 자연의 평온 속에 흠뻑 빠져들 수 있는" 부락을 세우는 상상을 했다.

그리고 그녀를 데려가는 상상을 했다. "번화가라고는 코빼기도 볼 수 없고 좀 더 자연스러운 삶을 영위할 수 있는 작은 마을 같은 데서 그녀와 살고 싶다." 그러면서 구원에 대한

「해안 가는 길」 1883. 7.
편지 스케치, 종이에 잉크, 13.3×7.6cm

과거의 상상을 시골로 탈출한다는 새로운 상상 속에 포함시켰다. 자신의 생각을 폭풍같이 쏟아내며, 테오의 잔인한 논리로부터 가족에 대한 제 환상을 구하고자 애썼다. "내가 그 여인을 버렸다면, 그녀는 미쳐 버렸을 거다." 게다가 "그 사내아이는 정말로 나를 맹목적으로 따르고 있다." 열띠게 자신을 정당화하며, 다시 그녀와 결혼하겠다는 생각을 내비치기까지 했다.

그러나 핀센트는 이미 테오와 운명을 같이하기로 했고, 테오는 굽힘이 없었다. 당연히 핀센트는 최종적인 실패의 원인을 모두 그녀에게로 돌렸다. 그녀의 불성실, 그녀의 타락 때문이고, 그녀는 무도한 가족과 관계를 끊지 않으려고 한다고 했다. 9월 2일 일요일에 그는 그녀를 스헨크버흐의 아파트 거실에 앉혀 놓고 테오가 꺼낸 엄혹한 진실을 그대로 전했다. "우리가 함께 지내는 건 불가능해요. 우리는 서로를 불행하게 해." 그는 그녀가 착실하게 살기를 촉구했지만 그녀가 그럴지는 의심스러웠다. 그녀의 미래에 관해서는 테오가 종종 그에게 해 주었던 것과 같은 진지한 충고를 해 주었다. 일자리를 찾으라는 것이었다.

9월 11일 일요일 핀센트가 탄 기차가 헤이그를 떠나는 순간까지도, 의심과 후회는 그를 괴롭혔다. 그녀가 함께하거나 그가 머무르게 될지도 모른다는 환상을 누리면서도, 코르넬리스 숙부가 보내 준 돈으로 빚을 정리했고 그의 소지품들은 집주인 다락방에 보관하기로 했다. 그는 서둘러 준비를 마치며, 하루가 늦어질 때마다 그녀의 "가증의 미궁으로 더 깊이 빠져든다."라고

확신했다. 떠난다는 열의에 차서 목적지에 대해 더 알아보라는 테오의 의견도 무시했다. 라파르트가 드렌터에서 보낸 편지로 모든 점검은 끝났다고 여겼다. "이 고장에는 아주 진지한 분위기가 있네. 사람들을 보면 곧잘 자네 습작들이 떠오른다네."라고 라파르트는 말했다. 핀센트는 테오에게 가능한 한 빨리 떠날 수 있도록 가욋돈을 보내 달라고 간청했다. "빠를수록 좋다." 드렌터로 가기에 충분한 돈을 보내 줄 수 없다면 "멀고 먼 곳", 바로 뜰 수 있는 곳이면 어디라도 가겠다고 했다.

마침내 돈이 도착하자, 다음 날 바로 출발했다. 그녀에게 출발을 비밀로 하려고 했지만, 그녀는 한 살짜리 빌럼을 안고서 배웅하러 기차역에 나타났다. 그가 비탄에 젖을까 봐 두려워하던 광경이었다. "그 사내아이는 아주 나를 좋아했어. 그래서 기차에 오르고서도 그 애를 무릎에 앉혀 두고 있었지. 내 생각엔 우리 두 사람 다 말할 수 없이 슬퍼하며 헤어졌다."

핀센트는 '의무'라는 책임이 헤이그에서 굴욕적으로 도망치는 것을 가려 준다고 주장했다. 그는 헤이그에서 마지막 날 밤 편지에 썼다. "작업이 내 의무이고, 그 여자보다 당면한 문제다. 그러니 여자 때문에 작업이 어려워져선 안 돼." 그러나 그를 움직이는 흐름은 바뀌지 않았다. 그가 대신 택했던 가족의 침몰은 다시 그를 진짜 가족에게로 돌려보냈다. 헤이그에서 보낸 마지막 서신들은 테오를 향한 그리움으로 뒤덮여 있었다. 그는 테오의 다음 방문에 맞추어 드렌터에서 돌아온 다음에 마우버와

테르스테이흐 모두 속해 있는 수채화가 협회에 가입하겠으며, 그 후 런던으로 가서 돈이 되는 일거리를 찾겠다고 약속했다. 그는 백부들이 다시 한 번 호의를 되살리는 상상을 했다. "지금 중요한 건 많이 그리는 거다. **그것** 그리고 자연의 평온이 우리에게 결국 승리를 가져다줄 거다. 의심하지 말렴."

핀센트는 테오를 찾아서 헤이그를 떴다. 드렌터의 황무지에서, 그는 형제가 레이스베익으로 가는 길에서 다짐했던 신비로운 하나 됨이 마침내 가능할지도 모른다는 상상을 한 듯하다. 핀센트는 완벽한 형제애라는 설명하기 힘든 꿈을 위해 모든 것, 즉 아내와 가족, 고향, 미술을 희생했다. 머지않아 테오도 차례가 되어 똑같이 행할 터였다.

20

공중누각

어둠 속으로 향하는 일곱 시간에 걸친 기차 여행에서 핀센트는 드렌터의 지도를 곁에 두고 있었다. 출발을 향해 가는 몇 주 동안, 그의 상상력은 여러 번 지도 위를 배회했다. 그는 운하와 길이 끝나는 "어떤 마을 이름조차 없는 크고 텅 빈 공간"을 목적지로 택했다. 그 근처에 검은 호수(Zwarte Meer)라는 수역이 있었는데, "주술에 쓰이는 이름"이라고 그는 한숨지으며 말했다. 그 공간을 가로질러 단 한 단어가 씌어져 있었다. '토탄 늪(Veenen)'이었다.

다음 날 아침, 잠에서 깨어나 보니 황량한 풍경이 끝없이 펼쳐져 있었다. 밀도 높고 습하며 충적토로 이루어진 그 황무지는 사방이 지평선까지 뻗어 있었다. 그보다 3년 일찍 그 지역을 방문했던 어떤 이는 "이 황무지 땅에서 어떤 매력을 찾을 수 있을까? 진을 빼놓는 단조로움 말고 무엇을 기대할 수 있을까?"하고 편지에 적었다. 관목이 무성한 쿤데르트의 모래 황무지나 스헤베닝언의 재미있는 모래 언덕이 답은 아니었다. 이 고원의 습지에서 살아남은 나무들은 길을 따라 심긴 것뿐이었다. 막대기처럼 이상하게 생긴 키 큰 나무들이 고지에 매달려 있었다. 토탄 이끼처럼, 작지만

물을 좋아하는 이끼들이 밀도 높고 거무스름한 토양에서 번연했다. 토탄은 오래전에 죽은 초목이 뒤범벅된 것으로서 오랜 친척인 석탄처럼 까맸는데, 빛도 통과시키지 않았다. 석탄처럼 토탄도 태울 수 있기에(겨울이 길고 추운 나무 없는 땅에서 아주 중요했다.) 오랜 세월에 걸쳐 귀한 연료의 채집은 그 풍경에서 황량한 웅장함조차 강탈해 버렸다. 핀센트가 바라보는 곳마다 토탄층으로 줄이 가 있고, 그 은혜로운 물질을 운송하기 위해 망을 이룬 운하들(사실은 도랑들)로 자국이 나 있었다. 석탄 채굴이 보리나주의 배를 갈라 온 것처럼 토탄 채집은 드렌터 고지대 황야의 가죽을 벗겨 왔다.

도랑들과 황량함 모두 호헤베인이라는 작은 마을로 흘러 나갔는데, 핀센트가 기차에서 내려선 곳이 그 마을이었다. 그 지역을 선택한 이유는 그의 지도에 빨간색으로 표시되어 있기 때문이었다. "그것은 지도에 마을로 분류되어 있어. 하지만 실제로는 탑 하나도 없지." 호헤베인은 물기가 많은 황무지 가장자리에 임시로 세워진 개척지 마을로서 거의 전체가 핀센트가 혐오하는 단순한 근대식 벽돌 가옥으로 이루어져 있었다. 가장 큰 운하가 확대된 것, 즉 거창하게 '항구'라는 이름이 붙은 것은 호헤베인이 아직 토탄 산업의 중심지였을 적에 판 것이었다. 그러나 이제 인근의 습지들은 속을 드러냈고 대형 채굴 사업체는 생산성이 떨어진 채굴꾼들을 먼 동쪽으로 이동시켰다. 남아 있는 소수의 거주자들은 마른 토탄을 황무지에서 시장으로 실어 나르며 근근이 생계를

이어 나갔다. 짐을 실은 너벅선들이 줄지어 매일 항구에 도착했다. 몇몇 배는 말이 끌었고 일부는 사람이 끌었다. 다리에 진흙이 잔뜩 들러붙은 여자와 아이들이 힘들게 나아가서 짐을 부렸다. 운하 가장자리에서는 말라빠진 소들이 더러운 물을 마셨고, 그러는 동안 운하 위쪽의 모래투성이 길에서는 늙은이들이 바짝 여윈 개들이 끄는 짐수레를 몰았다.

빈곤이 너무나 극심하여 그곳에서 네덜란드의 사회 체제는 이미 통제력을 잃어 갔다. 오랜 세월에 걸친, 특히 농산품 분야의 경제 침체, 악랄한 근로 조건, 공적인 무관심(개들한테까지 세금을 매겼다.)은 시민 의식을 앗아가 무정부 상태에 이를 정도였다. "그들은 너무 많은 것을 홀로 꾸려 나가도록 방치되었다. 야생 상태나 다름없다."라고 그 지방의 한 전도사는 불평했다. 정부는 암스테르담의 투자자들에게 값싼 노동력을 제공하기 위해 그 나라의 가장 살기 힘든 지역들로 범죄자와 극빈자 들을 이주시켰는데 그 정책 때문에 드렌터도 값비싼 희생을 치렀다. 척박한 땅과 황량한 가슴들이 만나 적막하고 외로운 풍경뿐 아니라 나라 안의 나라를 만들어 냈다. 즉 그곳은 높은 유아 사망률에 알코올 남용이 만연하고 범죄가 끊임없이 되풀이되는 유형지였다. 또한 사람들이 정착한 지 5000년이 된 나라 안에 여전히 야생으로 남아 있는 불모지였다.

"황야는 장관이다. 어디를 가든, 이곳의 모든 것이 아름답다."라고 핀센트는 탄성을 질렀다.

핀센트는 동생과 자신을 위해 꿈속 드렌터를

기대했더랬다. 가을의 아름다움과 도덕적 긴실성을 지닌 땅, 그들이 공유하는 브라반트의 기억처럼 완벽한 곳을 말이다. 천국의 환상만이 그가 그토록 많은 것을 쏟아부었던 허구적인 가족을 포기하는 것을 정당화해 줄 수 있었다. 그가 본 곳이 드렌터든 아니든, 그가 보고한 드렌터는 이러했다. 토탄밭은 아주 인상적이고 말로 표현할 수 없이 매력적이며, 날씨는 브라반트처럼 아름답고 상쾌했고, 완전한 고귀함, 완전한 위엄, 완전한 엄숙함을 지닌 경치는 그로 하여금 영원히 머물도록 유혹했다. "여기에 있는 게 아주 기쁘다. 아아, 이곳은 아주 아름답다."

그는 농부들이 가축과 같이 살아가는 형편없는 뗏장집*을 보고도 그것 역시 아주 아름답다고 말했다. 토탄을 실은 예스러운 너벅선을 레이스베익 운하에서 형제가 보았던 배에 비교했고 짐을 내리는 불쌍한 여인들을 밀레의 그림에 나오는 생생한 농장 일꾼들에 비유했다. 역 근처에 있는 하숙집 주인을 "진정한 막노동꾼"이라고 묘사했다. 마을 사람들 속에서 어디서나 볼 수 있는 극도로 지치고 근심 걱정으로 찌든 얼굴을 즐기며, 그 생김새가 "돼지나 까마귀를 연상시키는 생김새"라고 말했다. 그들의 변함없이 뚱한 표정에서 그는 "건강한 우울감"을 보았다. "주변을 돌아다닐수록 점점 더 호헤베인이 마음에 든다. ……점점 더 아름답게 느껴져…… 여긴

* 뗏장을 벽돌처럼 쌓아 올린 집.

아주 멋지다."

너무나 삼농해서 도착한 지 하루 만에 그는 너벅선을 타고 거대한 노동의 한가운데에 가 볼 계획을 알렸다. 그곳에서는 그 철에 해당되는 토탄 작업이 이제 막 끝나 가는 중이었다. 그는 토탄의 고장 전체를 가로질러 프로이센 국경 지대까지 갈 거라고 말했다. "그 고장을 더 깊숙이 들어갈수록 훨씬 더 아름다울 것"이기 때문이었다.

핀센트는 황금시대부터 바르비종파에 이르기까지, 판 호흐 형제가 좋아하는 풍경화가들의 그림으로 목가적인 상상을 북돋았다. 그 황무지가 얀 판 호이언, 필립스 코닝크, 조르주 미셸, 쥘 뒤프레, 테오도르 루소가 그린 "한없이 뻗어 있는 풍경들"과 같다고 묘사했다. 특히 미셸에 대해서는 거듭 언급했는데, 그가 그린 폭풍우 치는 하늘 풍경은 오래전에 그를 판 호흐 형제의 영웅으로 만들어 주었다. 그 언급들을 통해서, 핀센트는 새로운 집의 낭만주의적인 매력을 분명히 보여 주었다. 그의 서신은 정교하고 생생한 묘사로 가득 차 아주 시적이며, 여인들의 관능미로부터 황무지의 꾸밈없는 아름다움에 이르기까지 모든 것을 묘사했다.

햇볕에 그을린 광대한 대지가 밤하늘의 섬세한 연보랏빛을 배경으로 어둡게 두드러지고, 지평선의 마지막 가느다란 검푸른 선이 하늘과 대지를 갈라놓는구나. ……어둡게 뻗은 소나무 숲의 경계선이 희미하게 빛나는 하늘과

네덜란드의 판 호흐

울퉁불퉁한 대지를 갈라놓는데, 땅은 대개 불그스름한 빛, 그러니까 황갈색의 붉은빛과 살짝 고동빛, 노란빛을 띠지만 모든 곳에 연보랏빛 색조가 깔려 있다.

그러고 나서 이러한 모습들을 그림으로 옮겼다. 1년을 거부한 끝에 그는 테오의 호소에 완전히 굴복했고 다시 유화 붓을 들었다. "너는 유화가 주된 작업이어야 한다는 것을 잘 알 거다."라고 편지에 썼다. "진지한 습작 백 점"을 그리겠노라 다짐하며, 생생한 주제를 찾아 이젤과 화구통을 들고 교외로 나갔다. 그는 흐릿한 황혼을 배경으로 검은 윤곽선을 띤 토탄 채굴꾼의 집(막대기로 뭉쳐 놓은 펫장 더미나 마찬가지였다.)을 그렸다. 자작나무 숲과 늪 같은 목초지 위로 붉은 일몰도 그렸다. 관목과 습지 풍경에서는, 하늘을 넓고 과감한 붓질로 처리했고 지평선은 텅 비었으며 사람은 한 명도 없었다. 그는 그 고장의 진지하고 차분한 분위기를 찬양했고 그 성격이 테오가 미술에 있어야 한다는 빛과 색, 정교함을 어떻게 획득하는지 설명했다.

진짜든 아니든, 핀센트는 이 심상의 에덴동산에서 또 다른 시작의 희망을 발견했다. 몇 주 내로 유화 몇 점을 파리로 보내면서 화상에게 보이라고 과감하게 권했다. 그는 특히 영국의 구매자들에게 확실히 공감을 얻을 특색 있는 자연의 일부로 가득한 화첩을 들고 의기양양하게 헤이그로 돌아가는 상상을 했다. 그리고 알퐁스 도데의 소설에 나오는 한 인물에 자신을 비유했다. 그는 "자신의 일에 몰두해 있고…… 부주의하고 근시안적이며, 자신을 위해 바라는 게 거의 없는…… 단순한 사람"이지만 결국 행운을 발견하게 되는 인물이었다. 핀센트는 이젤 위에서 가장 새로운 구원의 환영에 아주 오래된 이미지를 씌웠다. 씨 뿌리는 사람이 실제로는 그럴 성싶지 않게 드렌터의 토탄 늪을 성큼성큼 걸어가며 불모의 황무지에 씨앗을 뿌리는 모습이었다.

핀센트라도 이런 망상을 오랫동안 유지할 수는 없었다. 그는 곧 외로움("그 특별한 고문")에 휩싸였다. 1880년에 드렌터를 방문했던 한 사람은 편지에 썼다. "살아 있는 사람이라곤 한 명도 보지 못한 채 몇 시간씩 배회할 수 있을 걸세. 양치기와 그의 개, 양들을 제외하면 말이지. 그중에 개가 그래도 가장 흥미로운 피조물일세." 띄엄띄엄 늦게 도착하는 편지들은 그곳이 외딴 곳임을 강조했다. "나는 모든 것에서 너무나 벗어나 있다."라고 핀센트는 투덜거렸다. 아무리 격려가 되고 아름다울지라도 자연만으로는 충분하지 않다고 고백했다. "같은 것을 추구하고 느끼는 인간의 가슴 역시 있어야 한다." 호헤베인에서는 그러한 가슴을 찾을 수 없었다. 배타적인 마을 사람들은 서쪽에서 온 특이한 이방인을 의심스럽게 생각하거나 무시했다. 길거리에서 멈춰서 빤히 쳐다보며 그를 가난한 도붓장수로 여겼다. 그가 에턴에서 그랬듯이 생생한 주제를 찾아 낯선 이의 현관을 두드리자, 마을의 험담꾼들은 정신병자라고 속닥거리기

시작했다. 핀센트는 마을 사람들에게 소외당하는 것이 유감스러웠지만("내가 사람들과 잘 어울리지 못하는 게 몹시 마음에 걸리는구나.") 같은 식으로 대응했다. 그 마을이 형편없으며 그 지방 사람들은 말하자면 그들이 키우는 돼지만큼도 합리적으로 행동할 줄 모르는 원시인들이라고 했다.

쌓여 가는 적대감은 핀센트가 헤이그에서 경험했던 유일하게 친밀한 관계를 차단해 버리고 말았다. 즉 모델과의 관계였다. 그는 모델을 더 많이 값싸게 기용할 수 있으리라는 기대를 품고 드렌터에 왔다. 에턴에서 그랬듯, 그 지방의 농민들에게 감명을 줄 거라고 확신했다. 그러나 핀센트는 더 이상 2년 전 여름의 출세 지향적인 신사 화가가 아니었다. 마우버 그리고 테르스테이흐와의 다툼, 스헨크버흐 작업실에 고립되어 있던 환경, 초조한 심신은 그를 바꾸어 놓았다. 더 예민해지고 불안정해지고 쉽게 성내고 공황 상태에 가까워진 나머지 이제 인내심의 한계에서 살고 있었다. 또한 호헤베인의 토탄 캐는 인부들이나 뱃사람들은 브라반트의 순진한 농민들이 아니었다. 핀센트 판 호흐의 기이한 행동에 대한 소문이 퍼지자, 사람들은 대담하게 거부의 뜻을 밝혔다. "그들은 나를 비웃고 놀렸다." 그는 도착한 지 2주도 되지 않아 테오에게 우울하게 전했다. "모델들이 말을 듣지 않아서 인물 습작 몇 점은 끝내기가 어렵다."

자신이 굴욕을 당하는 것이 그럴싸한 작업실이 없기 때문이거나 빛이 알맞지 않기 때문이라면서, 그 지방 사람들은 사리에 맞고 합리적인 요구에 귀를 기울일 줄 모른다고 공격했다. 헤이그에서 그랬듯, "모델로 쓰고 싶지만 그럴 수 없는 사람들"에 대한 좌절감에 속을 태웠다. 좌절감 때문에, 모델과의 관계를 빼고는 유일하게 돈을 주고 사는 친밀한 관계로 향했다. 매춘부였다. 길고 구슬픈 편지에서, 그는 이 "자비로운 누이들"의 미덕을 찬양했으며 집요하게 그들과 우정을 맺고자 하는 자기 욕구를 옹호했다. "그들에게 아무런 문제가 없다고 본다. 나는 그들에게서 인간적인 뭔가를 느낀다."

그는 신 호르닉과 그 사내아이가 그리웠다. 헤이그에서 출발을 괴롭혔던, 결정을 뒤집을까 하는 생각이 복수의 여신처럼 드렌터까지 쫓아왔다. 도착한 지 며칠 만에 그녀에 대한 기억이 "나를 직통으로 꿰뚫는다. 애정 어린 후회감에 차서 그녀를 생각한다."라고 털어놓았다. 유령처럼 사방에서 그녀가 보였다. 황무지에 있는 가난한 여인, 너벅선을 타고 가는 어머니와 아이, 여관의 빈 요람 모습에, 그의 심장이 녹아내렸고 두 눈이 촉촉해졌다. 자신이 떠난 것에 대한 정당화와 그녀를 구제할 가능성 때문에 고심했다. "그녀 같은 부류의 여자들은 지탄받기보다 한없이, 아아, 한없이 동정받아야 한다. 불쌍하디 불쌍한 피조물이야." 벗이 없는 황무지에서 그녀가 옆에 있기를 간절히 바랐고 좀 더 강하게 밀어붙여 그녀와 결혼하지 않은 것을 후회했다. "결혼은 그녀를 구해 주었을지도 모른다. 그리고 나의 엄청난

정신적 고뇌도 끝내 주었을지 모르지. 하지만 이제 불행히도 그 고뇌는 두 배가 되었다." 그녀에게서 편지가 오기를 매일 기다렸고, 마침내 그 열망에 으스러질 지경이 되었다. "그 여인의 운명과 가엾은 사내아이와 다른 아이의 운명이 나의 가슴을 갈기갈기 찢어 놓는구나." 그는 울부짖었다. "뭔가 잘못된 게 틀림없어." 죄책감과 두려움의 공포에 시달리며 그녀에게 돈을 부쳤다.

핀센트는 그가 떠날 때(그리고 그 후에) 얼마나 많은 돈을 그녀에게 주었는지 테오에게 말하지 않았다. 그러나 그 모든 돈은 그가 허용할 수준을 넘어섰다. 결과적으로 드렌터에 도착한 지 일주일도 안 되어 익숙한 한탄이 터져 나왔다. "돈이 거의 바닥났다.……어떻게 살아 나갈지 모르겠구나." 집세는 내야 했다. 그 지방 사람들은 집세를 내는 기한을 연장해 주지 않았기 때문이다. 라파르트에게서 빌린 돈도 갚지 못했다. 그 때문에 그와 재결합하려던 계획도 물거품이 되었다. 돈이 바닥나면서 물자도 바닥났다. 그는 1~2주 정도만 그림을 그릴 수 있는 물자를 구비한 채 헤이그를 떴다. 드렌터에서는 아무것도 구할 수 없고 교체품 일체를 헤이그에 주문해야 할 것을 알면서도 그랬다. 그런데 그는 많은 빚을 진 채 그 도시를 떠났기에, 누구도 외상으로 물건을 보내 주지 않을 터였다. 그러는 동안 겨울이 다가오면서 풍경에서 색을 지워 버리며 중요한 주제를 쫓아내기 시작했다. 그는 좌절해서 외쳤다. "여기서 아름다운 것을 정말로 많이 발견했다.

시간 낭비가 최대의 손실이다." 충분한 물자가 없는 탓에 황무지로 더 깊이 들어가는 여행은 연기해야 했다. 그 고된 여행은 낯선 고장에서 그가 처음 보낸 나날을 사로잡았더랬다. "비축물 없이 그런 여행을 하는 아주 무모해." 그는 쓸쓸하게 인정했다.

9월 셋째 주가 되자 물감 상자가 거의 텅 비었다. 보리나주 이후 처음으로, 그는 아무것도 하지 못하며 지낼지 모른다는 무서운 가능성에 직면했다. "주의를 딴 데로 돌리는 작업이 없으면 형언하기 어려울 만큼 우울해진다. 나는 열심히 일하고 또 일해야 해. 일하면서 자신을 잊어야 한다, 그렇지 않으면 으스러지고 말 거다."

그는 헤이그에서 코르넬리스 숙부에게 보낸 소묘 다수에 대해 숙부가 답변하지 않았다고 비난했다. 그 침묵 속에서, 과거의 모든 모욕과 배신을 확인했다. "숙부는 나에 대해 확고부동한 생각을 품은 것 같구나." 그는 테오를 제외하고는 그의 미술을 실제로 지지해 준 유일한 가족에 대해 말했다. "내가 모욕을 참고 견뎌야 할 필요는 분명 없다, 그리고 숙부가 마지막 그림들을 받았다고 알리지도 않으시다니 확실한 모욕이야. 한마디도 없으셨단 말이다." 분노가 폭발하여, 쉰아홉 살의 숙부를 '공격'하겠다는 위협적인 말을 했다. "그분과 결판을 내서 만족감을 얻겠다."

그 문제를 그대로 놔두는 건 비겁한 짓이다. 나는 설명을 요구할 테고 그래야만 해.……백부가 거절한다면, 해명하라고 말하겠어.……나는

그렇게 말할 자격이 있다. 눈에는 눈, 이에는 이지. 그리고 ㅣ 서 내 치례기 되면 ㅣ 길것, ㅏ 구 무정하게 그를 모욕할 테다. ……내가 타락한 사람 취급을 받는 것, 내가 듣지도 못한 일에 대해 심판받거나 비난당하다니 참을 수가 없구나.

결국 핀센트는 보리나주의 괴로운 기억의 방향을 분노의 진짜 과녁, 즉 테오에게로 돌렸다. 잔혹하게 자신이 계속해서 비참한 생활을 해 나갈 수밖에 없을 만큼의 돈만 준다고 비난했으며, 테오가 좀 더 후했다면 제 일뿐 아니라 신 호르닉과도 잘되었으리라고 주장했다. "그 여인과 같이 지내는 편이 나았어. 하지만 내가 희망한 대로 그녀를 위해 행동할 수단이 없었어." 어두운 미래, 피 흘리는 제 가슴, 자신을 끊임없이 괴롭히는 실망감과 우울감, 제 삶의 핵심에 놓인 공허감에 대해 동생을 탓했다.

자신을 벌하던 1880년 겨울의 고난을 회상하며("떠돌이처럼 끝없이 배회했지.") 다시 한 번 그는 한계에 다가가고 있었다. "아마도 보리나주에서 내가 어땠는지 너는 기억하고 있을 거다. 글쎄, 여기서 똑같은 일이 되풀이될까 봐 좀 두렵구나." 그 끔찍한 운명을 피하는 유일한 방법은 테오가 "신실함의 증거"를 보여 주는 것이라고 주장했다. 첫 번째는 새로운 물자를 구입할 수 있도록 즉각 충분한 돈을 보내는 것이고, 두 번째는 무슨 일이 있더라도 매달 150프랑을 지속적으로 보내겠다는 확실한 보장("확고하게 정해진 합의")을 해 주는 것이었다. 핀센트는 동생이 재정적으로 곤란한 상황임을

알면서도 도전장을 던졌다. 더 이상 돈이 없다면, 상기를 포함해서 무엇이든 닥칠 마음의 준비를 해야 한다고 위협적으로 말했다.

핀센트가 헤이그에서 본 타협은 흐트러지기 시작했다. 신 호르닉 대신 테오를 선택하면서, 너무 많은 것을 포기했고 얻은 것은 너무 적었다. 자신이 실수했다는 생각은 더욱더 깊숙이 그를 우울 속으로 밀어 넣었다.("낙담과 절망이 말로 설명할 수 없을 만큼 크구나.") 후일의 작업을 미리 보충하기 위해 더 열심히 물감 튜브를 짤 때조차 그랬다. 돈과 재료, 모델, 우정, 위로("신뢰와 따뜻함") 없이 그는 비참하게 고백했다. "완전히 어찌할 바를 모르겠다. ……깊은 우울감을 떨쳐 버릴 수가 없구나."

2주 만에 드렌터의 탐험은 실패 직전에 처한 듯했다. "**모든 것은 산문이고, 자신의 종말을 위한 시를 품고 있다.**"라고 그는 탄식했다. 새로운 눈으로 황무지를 보며, 단색으로 그 황량함을 더욱 심화하여 묘사했다. 수확물이라고는 곰팡이밖에 없는 풍경의 "영원히 썩어 가는" 부패물을 표현했다. 보는 곳마다 죽음과 임종을 발견했다. 그가 스케치하고 채색화로 그린 지방 묘지에서, 상복을 입고 슬퍼하는 여인의 모습에서, 수백 년 동안 늪지 아래 있다가 드러난 나무 그루터기의 부패한 잔해에서 죽음과 임종을 발견한 것이다. 그는 황야를 가로질러 신비롭게 나아가는 장례용 너벅선을 자세히 묘사하여 테오에게 보냈다. 사내들이 운하의 둑에서 끌어낸 배에 여자 문상객들이 앉은 모습이었다.

필멸에 대한 일깨움은 핀센트를 사색과 풀 수 없는 문제의 늪으로 잡아끌었다. 자신을 완전히 패배한 사람으로 묘사하면서, 죄책감과 자책감의 맷돌 사이로 과거의 실패를 빻아 내는 무익한 나날을 보냈다. 또다시 그는 문제를 회피함으로써 해결할 수 있을지 모른다고 생각했다. 안 좋은 계절인데도 그 고장으로 더 깊숙이 들어갈 계획을 세웠다. 아니 어쩌면 훨씬 더 멀리 나아가 황무지에서 새로운 가정을 발견할지도 몰랐다. 그러나 동생의 재정 지원 없이는 공상에 불과했다. "내가 여기서 얼마나 많은 혹평을 듣는지 얼마나 장애물이 많은지 좀 더 분명히 이해했다."

미래가 너무나 우울하고 절망적이어서 견딜 수 없을 것 같은 때면 마침맞게 비가 내렸다. 먹구름이 황무지 위 하늘을 가득 채우고 쉴 새 없이 비를 쏟아부었다. 늪지가 빗물로 가득 차고, 운하의 물이 둑에서 넘쳐 길가가 다시 습지로 바뀔 때면, 핀센트는 어둠침침한 다락방에 앉아 롱펠로의 시를 거듭 생각했다.

내 인생 춥고 어둡고 쓸쓸한데
비 내리고 바람 그칠 줄 모르네.
생각은 무너져 가는 과거에 여전히 매달리건만,
젊은 날 꿈들은 바람에 우수수 떨어지고,
날은 어둡고 쓸쓸하네.

진정하여라, 슬픈 가슴아! 한탄을 멈추어라.
구름 뒤엔 아직 태양이 빛나니.
그대의 운명은 뭇사람의 운명과 다름없고,

저마다 삶에 얼마큼 비는 내리는 법,
어떤 날들은 어둡고 쓸쓸한 법이니라.

핀센트가 테오에게 보내는 편지에서는 마지막 두 줄만 인용했는데, 그러고 나서 우울하게 덧붙였다. "어둡고 쓸쓸한 날들이 때로는 너무 많지 않느냐?"

9월 말의 어느 쓸쓸한 날, 핀센트는 마침내 한계점에 다다랐다. 아마도 첫 번째 기록된 정신병적 사건을 유발하는 데 새로운 재앙은 필요하지 않았다. 헤이그에서 양심의 위기를 겪고 드렌터에서 펼쳐진 재앙을 경험하고 나니, 그의 정신 상태는 너무나 위태로워져서 하찮은 도발만으로 폭풍을 불러올 수 있었다. 제 방으로 돌아가면서, 그는 어둑어둑한 다락방을 둘러보았고 유일한 유리창을 통해 들어오는 희미한 빛을 받아 어둠 속에서 빛나는 물감통을 보았다. 텅 빈 상자, 마른 팔레트, 동그랗게 말려 버려진 튜브 물감, 닳아 못쓰게 된 붓 묶음은 은유적으로 그에게 이야기했다.

"모든 것이 너무나 비참하고, 너무나 부족하고, 너무나 닳아 못쓰게 되었다." 그는 초라한 도구들과 자신을 위해 울부짖었다. 끝없는 계획들과 한심한 현실 사이의 커다란 틈이 앞에 벌어져 있었고 그는 모든 것이 얼마나 절망적인지를 보았다. 맹렬한 작업 때문에 오랫동안 접근하지 못했던 두려움의 파도가 그를 익사시키려고 위협했다. "나는 앞날에 대한 불길한 예감에 휩싸여 있다." 그는 "더 많은 공기를 위한 외침"이라고 일컬은 편지에서

말했다. 죄책감과 후회에 숨이 막혀 실패에 굴복하기 싫었다. 그대로 사라질 생각까지 했나. 그는 동생에게 빌었다. "나를 내 운명에 맡겨라. 어쩔 도리가 없다. 한 사람에게는 너무나 가혹한 일인데, 어디서도 도움을 받을 가능성이 없으니 단념하기에 충분하지 않느냐?"

그날 그의 다락방을 휘젓고 다니는 악마들을 피하기 위해, 핀센트는 상상 속으로 도망쳤다. 며칠 후 모습을 드러낸 강박 관념은 그의 인생에서 가장 지독했다.

"오너라, 동생아, 와서 나와 같이 황야에서 그림을 그리자."

이것이 1883년 10월 초에 드렌터의 고적한 황무지로부터 솟아난 외침이었다. 다음 두 달간, 핀센트는 열정과 상상력을 발휘하여 동생더러 구필을 관두고 파리를 떠나 황야에서 함께하자고 설득했다. "경작지와 양치기 뒤에서 나와 함께 거닐자. 저 황야를 가로질러 부는 폭풍이 네 마음속에도 들이치게 하려무나."

빗발치는 편지 속에서 그는 행복을 찾기 위해 일평생 세워 온 필사적이고 맹목적인 계획의 최종 항목을 동생이 이해하지 못한다고 주장했다. 그는 그리움에 사무쳐 말했다. "더 이상 홀로 작업하지 않는 미래를 상상할 수밖에 없구나. 홀로 작업하는 대신 화가인 너와 내가 이 황야에서 동료가 되어 함께 작업하는 미래를 말이다." 보리나주에서의 사역도, 케이 포스에 대한 추구도, 신 호르닉에 대한 구원도 이보다 광적인 논리의 환상이나

강렬하게 비약하는 그리움을 불어넣지 못했었다. 그는 도달할 수 없는 목표를 설정하고 그것에 도달하기 위해 자기기만의 온 힘을 끌어모았다. "나는 꿈속에서…… 또는 공중누각에 사는 게 아니다." 방어적으로 주장할 때도, 그는 테오가 이미 이와 똑같은 여러 번의 초대를 거절했다는 사실을 알았다. 최근인 지난여름(1883년)에도, 테오는 시골로 이사 가서 화가가 되어야 한다는 핀센트의 호소를 무시했었다.

동생이 그렇게 자주 그리고 그렇게 최근에 거부했던 제안을 왜 그토록 빨리 되풀이했을까? 특히 겉보기에 아주 터무니없어 보이는 제안을 말이다. 핀센트가 완전한 극빈 상태에 빠지지 않도록 해 주는 것은 테오가 매달 보내 주는 돈밖에 없었다. 테오는 구필에서 받는 봉급으로 동기들과 부모도 부양했다. 만일 가족 중 가장 성실한 아들이 우수한 회사를 포기하고 궁벽한 지역에서 평판이 나쁜 게으름뱅이와 합류한다면, 치욕은 말할 것도 없고 전부 곤경에 휘말리고 말 터였다. 그러나 핀센트의 바람은 합리적인 생각을 넘어섰다. 그는 보리나주에서 그랬듯, 드렌터의 황무지에 홀로 있으면서 그야말로 달리 의지할 데가 없었다. 9월 말의 일 때문에 자신에게도 동생에게도 인정할 수 없는 두려움으로 가득 차 있었다. 거의 같은 시기에, 테오는 파리에서 그의 처지에 대하여 침울하게 투덜거리기 시작했고, 구필을 떠나는 것에 대해 막연하게 떠들었다. 주기적으로 일어나는 발작적인 우울과 불만은 항상 핀센트를 연대감의 환희 속으로 끌어들였고, 그는 그 환희 속에서

네덜란드의 판 호흐

정도를 벗어난 자신의 길을 확인했다. 그러나 이번에 테오는 그 어느 때보다 더 멀리 나갔다. 말 그대로였다. 그는 구필을 그만둘 뿐 아니라 유럽을 떠서 배를 타고 아메리카로 갈 기세였다.

버티기 힘들 만큼 곤궁한 때에 완벽한 포기에 직면하여, 핀센트는 절망적이고 불가능해 보이는 작전을 펼치기 시작했다. 5년이 지나기 전에, 그는 폴 고갱을 프로방스로 오라고 부추기며 이에 필적하는 작전을 펼칠 것이다.

그는 미술 작업의 '남자다움'에 대하여 종종 동생에게 자랑했더랬다. 이제 그는 화상과 자기 수입으로 살아가는 사내들이 나약하다는 비난을 배가했다. "화가로서, 나는 다른 사내들 사이에서 좀 더 남자답게 느껴진다." 화가가 되지 않으면 테오는 "남자로서 타락"에 이르게 될 뿐이라고 경고했다. 반면 화가가 된다면 졸라가 표현했듯 육욕적인 원주민들 사이를 "자유롭게 돌아다닐 수 있다."라고 했다. 그는 화가들과 "제 손으로 뭔가를 만들 수 있는 (대장장이 같은) 장인들"의 남성적인 연대감을 역설했다. 보리나주에서 테오가 했던 주장을 받아들여, "수공예로서의 미술"이 지닌 소박함과 정직함을 극찬했고, 미술이 테오를 "더 낫고 심오한 인간"으로 만들어 줄 "정말 기분 좋은 것"이라고 말했다. 테오의 삶에 변혁을 불러일으키기 위해 1793년의 정신을 환기했고 그의 화첩에 있는 그림 하나를 언급했다. 그 그림이 테오와 한층 이른 혁명의 영웅들, 즉 청교도들이 외적으로 닮았음을 보여 준다고 주장했다. 동생이 메이플라워호*를 타고 간 순례자들과 "정확히

똑 닮은 골상"이라는 것이다. 테오가 그들과 똑같은 불그스름한 머리카락과 각진 이마를 지녔다고 의기양양하게 말했다. 테오가 "행동하는 인간들"의 발자취를 따라야 할 운명이라는 증거로서 이보다 확실한 게 어디 있겠는가? 그들은 소박한 삶과 바른 길을 추구하여 멋진 신세계를 발견했다.

하지만 아메리카로 가는 것은 안 될 말이었다. 희미하게 상충되는 신호들 속에서, 핀센트는 대양을 가로지르겠다는 동생의 계획을 맹비난했다. 그 계획은 "비참하고 우울한 순간, 사람이 만사에 압도당해 있던 시기"의 산물이라고 했다. 그것을 자살하려는 마음에 비교했고 그러한 부적절한 생각을 했다는 것만으로 한바탕 훈계를 늘어놓았다. "이것 보렴, 너도 나도 숨거나 사라지는 건 절대 안 돼. 그건 자살이나 다름없다." 그는 테오의 위협적인 말에 위협적인 말로 응수했다. 동생에게 버림받지 않기 위해 그가 어디까지 갈 수 있는지 암시한 것이다. "네가 아메리카로 갈 생각을 하는 순간에, 나는 동인도로 가는 군에 입대할 생각을 한다."

핀센트의 들뜬 부름 속에서, 지구상의 어떤 곳도 드렌터의 황무지에 필적하지 못했다. 사방에서 죽음을 목격하고서 겨우 며칠 후, 그는 머릿속 천국의 환영("나의 작은 왕국")을 재발견했다. "그것이 내가 전적으로

* 1620년에 영국에서 청교도단을 태우고 신대륙으로 건너간 배.

아름답다고 여기는 것이다. ……황야는 네게
말하지 ……아름답고 차분한 가연의 고요한
음성으로.” 어떤 때 그 황야에서는 가슴이 미어질
듯한 음악이 울려 퍼졌고 하루하루가 꿈처럼
지나갔다. 경치가 형언할 수 없이 아름다워 눈만
부신 게 아니라 치유도 가능하다고 장담했다.
그 증거로 자신의 평온한 상태를 들먹이며,
황야의 치유력으로 병약하고 과민한 동생의
환심을 사고자 했다. 황야의 고요만이 테오의
신경과민(“너와 나의 변함없는 적이지.”)이나
심지어 신경 쇠약을 막아 줄 수 있었다.
몇 년 동안이나 맹렬하게 모든 종교를 비난한
끝에, 영적인 회복을 위해 황무지로 오라고
부추기며, 동생을 자연이나 예술보다 높은 것,
즉 “상상도 할 수 없고…… 이름 붙이기도 힘든”
것 앞으로 불러냈다. “내가 신뢰하는 바를 너도
신뢰하려무나.” 그러면서 이름 붙이기 힘든
대상을 가리키는 형제의 암호명, **그것**을 살려
냈다.

실제 경험으로 자신의 주장을 실증하려는
것처럼, 핀센트는 호헤베인을 떠나 토탄의 고장
더 깊숙한 곳으로 향했다. 테오가 보내 준 돈과
아버지에게 빌린 돈, 헤이그에서 신용 거래로
얻어 낸 화구들로 상기된 채, 페이노르트의 작은
마을을 향해 동쪽으로 25킬로미터가량 나아가는
느린 너벅선을 탔다. 그는 페이노르트를
“드렌터의 궁벽한 구석”이라고 불렀다. 쌍둥이
도시인 니우암스테르담과 함께 페이노르트는
토탄 고장의 중심에 놓여 있었다. 여름 내내
사방으로 나무 없이 탁 트인 지역에 채굴꾼

수천 명이 바글거리며, 임시 주거지 옆에 토탄
디미를 던저 놓았나. 10월 초 핀센트가 노작할
무렵, 토탄 무더기 대부분을 이미 끌고 가 버렸고
일꾼들은 겨울의 비참한 삶을 향해 자리를
잡았다. 그들은 똑같이 악취 나는 가축우리
같은 집에 짐승들을 가두었고, 증오하는 현물
급여제*에 농노처럼 묶여 있었다. 여름내
그들에게 최저 생활 임금을 지급했던 토탄 채굴
회사의 사장들은 겨우내 그 회사가 소유한
상점의 물가를 큰 폭으로 인상하여 그 돈을
회수했다. 그리하여 봄에 모습을 드러낸
일꾼들은 대부분 빚으로 그 땅에 묶였다. 이
악랄한 착취의 순환이 가하는 고난이 너무나
극심하여 토탄 노동자들은 이미 상상도 못 할
방법, 즉 파업에 기댔다.

그러나 보리나주에서처럼, 투박한 천국에
대한 환영은 핀센트를 둘러싼 불평등과
분노의 현실을 제압해 버렸다. 그는 운하가
내려다보이는 자기 방 발코니에서 “돈키호테의
풍차처럼 공상적인 실루엣”과 “강렬한 색채의
저녁 하늘을 배경으로 떠오르는 기이한 괴물
같은 도개교”만 보았다. 주변 마을들이 놀랍도록
아늑해 보였다. 그리고 토탄 노동자들의
가축우리 같은 집이 평화롭고 순박해 보였다.

10월 말에 이르러 핀센트는 야심찬 원정에
올랐다. 페이노르트에서 북서쪽으로 16킬로미터
떨어져 있는 즈베일로라는 아주 오래된 마을로
향하는 여행이었다. 3년 전 보리나주에서부터

* 임금으로 물품 등을 지급하는 제도.

쿠리에르에 있는 쥘 브르통의 작업실까지 여행을 때처럼, 이 마지막 살인적인 여행이 예술적 영감을 불러일으킨다고 말했다.("새벽 3시에 작은 무개차를 타고 황야를 가로지른다고 상상해 보아라.") 테오가 인정한다고 한 말에만 기대어, 알자스 화가인 막스 리베르만을 찾아 출발했다. 리베르만은 몇 달 일찍 즈베일로를 방문했고, 핀센트의 말에 따르면 아직 거기에 있었다. 돌아가는 길에 아주 우아하고 시적이며 그림처럼 생생한 서술로 테오에게 여행을 설명했다.

그는 그 여행을 코로의 풍경화 속 여행("코로가 그린 것만 같은 고요, 신비, 평화")으로 묘사하면서, 라위스달의 하늘("무한한 대지와 무한한 하늘뿐") 아래, 마우버의 신비로운 분위기가 온 곳에 퍼져 있고, 밀레의 농부들, "텁수룩한 자크"*의 양치기들, 늙은 이스라엘스의 노처녀들로 가득하다고 했다. 창조의 환희에 젖어 이미지에 이미지를 더하며, 단조롭고 살아가기에 척박한 드렌터의 겨울을 매력적인 에덴동산의 환상으로 채웠다. 그는 그림을 이용하여 간결하게 전한 내용을 결론지었다. "이제 너는 여기가 어떤지 알 수 있을 거다. 그런 하루로부터 무엇을 떠올리겠니? 다수의 거친 스케치뿐이지. 그래도 생각나는 게 있구나. 작업할 때의 평온한 기쁨이다."

드렌터가 천국이라면 구필은 그 천국을

침범하는 뱀이었다. 핀센트는 고용주를 비판하는 테오의 만성적인 환멸감을 종종 이용하기는 했지만, 이토록 거칠고 강경한 언어로 표현한 적은 없었다. 핀센트는 구필이 끔찍하고 악의적이고 변덕스럽고 무모하다면서, 이미 명예가 다했고 응당 맞이할 파멸로 향하는 인물이라고 했다. 그리고 그가 미술품 거래라는 명예로운 직업(그들의 백부들이 한때 종사했을 때처럼)을 노름에 지나지 않는 것으로 바꾸어 놓았다고 했다. 그리고 테오의 처지를 몹시 곤란하게 만든 구필의 '신사들'이 견딜 수 없이 오만하고 끔찍하게 편파적이며 비열한 짓을 일삼는 사람들이라고 비난했다. 핀센트는 어떤 타협의 가능성도 무시했고("화해에 대한 믿음으로 자만하지 마라.") 동생에게 자신의 도전적인 발자취를 따르라고 강력히 촉구했다. "네 입장을 고수해라. ……굴복하지 마라." 테오가 훌쩍 또 다른 화상에게 가거나 자신의 화랑을 세우는 것을 말리기 위해, 핀센트는 구필만 맹렬히 비판하는 것이 아니라 사방의 모든 화상에게 욕을 해 댔다. "다 똑같은 인간들이다. 미술 사업 전체가 썩어 빠졌다." 그는 부르주아들의 취향에 대한 졸라의 강력한 비난("별 볼 일 없는 것들, 가치 없는 것들, 어리석음의 승리")으로 미술 산업 전체에 욕을 퍼부었다.

그러나 여전히 한 가지 문제는 해결되지 않은 채 남아 있었다. 테오가 일을 관둔다면, 형제가 돈을 벌기 위해 무엇을 할 것인가? 핀센트는 평소 때 하던 주장들을 했다. 드렌터에서의 생활은 돈이 덜 들고 한 사람이 쓸 돈으로 두 사람이

* 샤를 자크. 19세기 프랑스의 화가이자 판화가. 특히 양 그림에 몰두했다.

살아갈 수 있다고 했다. 화가란 살아가는 데 많은 것이 핀요치 않다고 했다. "돈은 우리에게 아무런 감흥을 주지 못한다." 게다가 "나의 작업이 아마도 곧 약간의 수익을 낳을 것"이기 때문에 부족은 일시적일 거라고 덧붙였다. 그리고 좌우지간 신이 마련해 주실 것이라고 했다. 보다 고귀한 천직이 누리는 혜택을 또다시 주장하며, 완벽한 형제애라는 새로운 사명 속에서 "무한히 강력한 힘"이 그들을 보호하리라고 장담했다. "만일 사랑으로, 서로에 대한 이해와 협동과 상호 간의 도움으로 시작한다면, 반대 경우 참지 못했을 것들을 참을 수 있다."

핀센트는 그림만으로 완전히 자립할 때까지 2년 동안 두 사람이 한 달에 200프랑씩 필요할 거라고 계산했다. 부유한 삼촌 한 명에게 자기 작품을 진지하게 담보물로 맡기고 필요한 밑천을 얻어내라고 테오에게 권했다. 그러한 담보는 "우리가 허공에 성을 세우려는 게 아님"을 증명해 줄 터였다. 그는 정교하게 예산안을 짰다.("어디서 돈을 구할지는 모르겠다. 하지만 어떻게 써야 할지는 너를 위해 계산해 두마.") 그러나 제 주장이 합리적이라고 옹호하는 동시에 더 많은 돈을 요구하며 대비책을 제시했다. 즉 형제가 고향으로 돌아가 부모와 함께 살 수도 있다는 말에 테오는 깜짝 놀라거나 반신반의했을 터다.

사실 임기응변 식의 이 제안은 핀센트의 맹렬한 유세의 핵심에 있는 환상을 드러내 보였다. 그는 완벽한 형제애의 환영을 다시 한 번 가족의 화해에 대한 헛된 꿈과 겹치며 쥔데르트 목사관의 재결합을 상상했다. 바로 그 핀센트가 남동생과 헙지어 가족을 이늘 떠났다. 가속 모두 화가가 되고자 하는 테오를 지지할 터였다. 핀센트에게는 해 주지 못했던 온갖 방식으로 말이다. 그들은 가난과 불명예를 용감하게 참아 낼 것이다. 그들은 "형제가 같이 화가가 되는" 대단히 새로운 특이한 예술적 사건에 협력할 것이다. 목사관에 관한 핀센트의 꿈에서, 그와 테오는 더 이상 순종할 필요가 없었다. 아버지의 권위는 테오의 천직이 지닌 **불가항력**에 복종해야 하고(핀센트의 일에 대해서는 그런 적이 없었다.) **두 아들 모두** 따뜻한 마음과 사랑으로 대할 터였다.

구원에 대한 새로운 환상에 사로잡혀, 자신이 브라반트로 돌아가는 것을 반대하지 말라고 테오에게 요청했다. 아버지에게도 편지를 썼는데, 두 형제가 이 새로운 형태의 가족에 아버지가 함께하기를 원하고 있으니 또다시 이 새로운 가족을 망치지 말라고 경고하는 어조였다. "당분간 내가 고향에서 살아야 한다면, 아버지만큼이나 나 자신을 위해서도 바라건대, 우리에게 불화로 일을 망치지 않을 지혜가 있었으면 좋겠습니다. 그리고 과거를 무시하고 새로운 상황이 불러올 일을 순순히 받아들였으면 합니다." 그의 꿈이 현실화되는 것이 이제 전적으로 테오가 오느냐에 달려 있다고 확신하며, 핀센트의 애원은 기다림의 아찔한 흥분이 되었다. "함께 사는 건 정말로 즐거울 거다. 너무나 즐거워서 감히 꿈꾸지도 못하겠는데, 그래도 생각을 멈출 수 없구나. 너무

네덜란드의 판 호흐

큰 행복인 것 같지만 말이다." 두 사람이 농부의 작은 집을 빌려 함께 꾸미는 상상을 했다. 점점 더 호소는 구혼할 때와 같은 열정으로 뒤틀리기 시작했다.

우리 둘 다 홀로 있지 않게 될 테고, 작업은 하나가 될 거다. 처음엔 근심스러운 순간들을 겪을 텐데, 거기에 대비하고 이겨 낼 대책을 강구해야 한다. 우리는 돌아갈 수 없을 거다, 돌아보면 안 되고 그럴 수도 없을 것이다. 반대로 우리는 앞을 보아야 한다. ……우리는 모든 친구와 지인으로부터 아주 먼 곳에 있게 될 테고, 아무도 보지 않는 중에 이 싸움을 치르게 될 거다. 그리고 그건 최고의 싸움이 될 거다, 그때는 아무도 우리를 방해하지 못할 테니까. 승리를 고대해도 된다, 직감적으로 예상되거든. 우리는 작업하는 데 너무 바빠서 다른 아무것도 생각할 수 없을 거야.

주장은 특별한 이유 없는 훈계("우리는 반드시 꼭 앞으로 나아가 이겨야 한다.")와 일제 사격처럼 쏟아붓는 프랑스어, 자신의 독서에서 끌어낸 모토들(디킨스의 "하지 않는 법체계")로 바뀌고 말았다. 술고래처럼 똑같은 호소를 되풀이하며 테오에게 진정한 화가의 영혼과 재능이 있다고 주장했다. 테오가 자신보다 훨씬 쉽게 그림 그리는 법을 깨닫고 더 빨리 향상되리라고 예견했다. "너는 붓이나 크레용을 잡자마자 화가가 될 거다. 원하기만 하면 너는 할 수 있어."라고 장담했다. 심지어 테오가 어느

장르를 그려야 할지에 대해서도 이야기했다. 형제가 대단히 좋아하는 화가인 미셸을 테오가 따라할 만한 모델로 여기며, 동생에게 "바로 풍경화를 시도해 보라."라고 강력히 권했다. 드렌터의 광대한 황무지와 극적인 하늘은 사실상 그 프랑스의 거장이 그려 낸 무한한 전경을 제시했다. "완전히 미셸의 그림이다. 여기에 있는 것이 바로 **그것**이다. 그런 게 네가 바로 시도해 **봤으면** 하는 습작들이다. ……나는 아주 오랫동안 그런 생각을 해 왔어."

"사람은 그림을 그림으로써 화가가 되는 거다. 화가가 되기를 원한다면, 이를 즐긴다면…… 할 수 있다." 그는 자기변호와 영감을 뒤섞은 채 선언했다.

실로 핀센트의 절망적인 호소 속에서 그와 테오는 이미 하나가 되어 있었다. 자신이 동생의 마음속을 통찰할 수 있다며, 테오에게서 제 모습만 보았다. 자신과 자신의 반영(反映) 사이에서 오락가락하며, 테오를 지도하는 동시에 자신을 위로했다.

사람들은 네가 광적인 사람이라고 말할 거다. 그러나 (많은 정신적 시험을 견디고 나면) 광적인 사람이 되는 게 불가능하다는 걸 확실히 깨달을 거다. ……그들이 일을 망치게 두지 마라, 나에 대해서는 그러지 못할 거다!

기회 있을 때마다, 테오에게 자신의 무모한 신조("내 계획에는 항상 위험성이 있다.")와 반항("네 속에서 '너는 화가가 아니다.'라고

말하는 소리를 듣는다면 결단코 그림을 그려라.
그러면 그 목소리가 그윽해질 테니.")을 촉구했다.
"인생에서 내 목표는 최대한 많이, 최대한 잘
그리는 거다. 그러고 나서 인생 끝에서 애정과
약간의 뉘우침을 품은 채 돌아보며, 그리지 못한
그림들을 아쉬워하며 죽고 싶구나. ……나에
대해서든 너 자신에 대해서든 이 말에
반대하니?" 그는 설명이자 애원의 말을 했다.

이 모든 주장과 그 이상의 것들이 궁극적으로
이미지로 나타났다. 그의 전투가 시작된
편지에 동봉한 종이에는 소묘들이 담겨 있었다.
드렌터의 삶에 관한 작은 삽화 여섯 개(들판과
운하의 제방, 마을 길의 농부들)로서 몽타주 식으로
세심하게 정렬되어 있었다. 《그래픽》에서 보았던,
독자들에게 옛 산업이나 생생한 사건 현장을
소개할 때 쓰던 방식이었다. 테오에게 미셸이
몽마르트르의 하늘을 그렸던 것처럼 황무지의
하늘을 그리라고 했을 때, 그 요구에는 미셸
식 소묘와 유화들, 즉 누르스름한 대지와 잿빛
하늘의 전경이 동반되었다. 그는 기쁨의 외침("이
땅은 얼마나 평온하고 드넓으며 고요한가!")을
구름의 소용돌이치는 듯한 획으로, 대지의
고랑들의 과감한 붓질로 옮겨 놓았다. 연필과
펜, 잉크만으로 동생에게 준비된 평온함을 보여
주었다. 긴 운하와 항해 중인 너벅선, 광대한
진줏빛 황혼을 그렸다.

황야에서 보내는 소박한 삶에 대한 무리한
초대("와서 같이 앉아 난롯불을 보자.")는
잇달아 묘사한 시골집 이미지에 부드럽고
구슬픈 형태로 구체화되었다. 반투명한

잿빛으로 넓게 붓질한 황혼 녘 하늘 아래 외로이
시골집이 서 있었다. 그리고 그가 테오에게
함께하자고 손짓하는 숭고한 노동("선한 것,
정직한 사업")을 보여 주기 위해 밀레의 농부들을
줄줄이 불러냈다. 마을 교회를 지나 가축 떼를
몰아가는 양치기, 아메리카의 서부처럼 광대한
하늘을 배경으로 어둡게 실루엣으로 그려진
농부, 폭풍우 치는 황무지에서 웅크리고 앉은 두
여인, 무한한 지평선에 시선을 고정하고 몸을
기울인 채 황소 같은 인내심으로 써레를 끌고
가는 듬직한 어깨를 지닌 농부였다.

드렌터에서 핀센트는 마침내 전적으로 보다
큰 탐색에 도움이 되는 자신의 예술을 되찾았다.
보리나주 이후로 그의 주장들은 예술이라는
항성을 중심으로 소용돌이쳤다. 그리고
예술은 거대한 불안과 고통에 잠긴 빅토리아
시대 관습의 핵심이었다. 테오와 합친다는
꿈은 맹렬하게 모든 것의 뿌리를 파헤쳤다.
헤이그에서 품었던 한결같이 대단한 열정의
대상, 즉 인물 소묘로부터 떨어져 나왔고, 지난
3년간 도전적으로 매달렸던 일을 뒤에 내팽개쳐
두었다. 인물 소묘의 거장들의 작품에 대한 애정,
모델들하고 같이할 때만 찾을 수 있는 인정과
지배력 때문에 가끔 인물 소묘로 돌아가긴 했다.
그러나 더 이상 거기에 얽매이지는 않았다.

연필과 펜과 잉크에 한결같이 전념하는
마음과 거기서 파생된 흑백 이미지들은 1883년
10월과 11월에 분 폭풍의 또 다른 희생물이었다.
그는 드렌터에서 설득력 있는 그림이 어떻게
가능할지 발견했다. 그리고 색과 붓 놀리는 법을

네덜란드의 판 호흐

찾아냈다. "유화가 더 쉽게 다가오는구나."라고 페이노르트에서 알렸다. 그것은 핀센트와 서구 미술에 있어 하나의 전환기였다. "나는 지금까지 내버려 뒀던 온갖 것들을 열심히 시도해 보고 있다." 이 말은 진짜였다. 드렌터에서 유화는 그저 하나의 방어 태세거나 동생을 달래기 위한 것이 아니라 그의 가장 웅변적인 주장이 되었다. 다시 말해 그의 삶을 지배하는 원대한 열정에 동원할 새롭고 강력한 설득의 언어가 된 것이다. 드렌터에서 핀센트는 이러한 공상을 꿈꾸거나 주장하는 것 이상의 일을 할 수 있음을, 즉 그림으로 그릴 수 있음을 발견했다.

처음 테오는 형의 호소를 가벼운 항의(가족이 그에게 의지한다.)와 의례적인 항변(화가란 만들어지는 것이 아니라 태어난다.)으로 치부했다. 그러나 저항은 불길을 돋우기만 했다. 오래지 않아, 구필과 미술품 거래에 대한 핀센트의 맹렬한 공격에 테오는 환상에서 깨어났다. 항상 그랬듯, 연대감보다는 의무감을 택하며 형을 몽상가라고 꾸짖었고, 자기 마음은 여전히 미술 사업에 있다고 고백했다. "우리 모두를 위해서 끝까지 일해야 해." 그는 거절의 편지를 썼지만 그 내용은 핀센트가 모호하게 받아들일 만했다. "그건 다 헛소리다." 핀센트는 동생의 주장을 묵살하며 쏘아붙였다. 호소의 편지가 줄줄이 이어졌다. 그러나 핀센트의 편지가 장황해지고 수사로 넘쳐 날수록, 테오의 답변은 더 짧고 간결해졌다. 핀센트의 주장이 전면적이고 열정적이어질수록, 테오의 거절 역시 확고부동해졌다.

핀센트는 결국 테오가 곤경에 빠진 이유가 대부분 그의 정부인 마리 탓이라고 했다. 처음에 핀센트는 1년간 애인으로 지낸 그녀와 정식으로 약혼하라고 부추겼다. 그녀가 테오를 파리로부터 꾀어내는 작전에 동맹이 될 거라고 상상했기 때문이다. 황야에서 화가 가족을 이룬다는 꿈에 사로잡혀 테오에게 마리와 함께 드렌터로 오라고 권하기까지 했다. "많을수록 더 즐겁지."라 외친 뒤에는 덧붙였다. "그녀가 온다면, 물론 그녀 역시 그림을 그려야 할 거다." 그러나 테오의 침묵이 그 모든 것을 바꾸어 놓았다. 5년 후 테오가 다른 여자에게 청혼했을 때처럼, 핀센트는 이 불청객에게 등을 돌렸다. "네 여자들 중 이 여자 말이다, 그녀가 착하니? 정직하니?" 그는 꼬치꼬치 캐물었다. 아마도 마리가 테오의 넋을 빼놓고, '독'이나 '홀림' 같은 말로 의심을 심어 놓은 것 같다고 주장했다. 마리를 맥베스 부인에 비교했고("위대함을 향한 위험한 열망"을 지닌 사악한 여자), 그 부인의 악명 높은 남편처럼 테오도 옳고 그름에 대한 감각을 잃어버릴 위험에 처해 있노라 경고했다.

격화되는 핀센트의 웅변과 그의 뜻을 거스르는 테오의 행동이 충돌하자, 핀센트는 어두운 으름장을 놓게 되었다. 테오가 구필에 머물겠다면 자신은 브라반트로 도망쳐 늙어 가는 부모에게 의탁하겠다는 계획을 되풀이했다. 신 호르닉과 새로 시작하겠다고 협박하기까지 했다. "누군가를 위해서 그녀를 안 만나는 일을 그만두겠다. 다들 저 좋을 대로 생각하고

떠들라지." 하고 날카롭게 경고했다. 테오는 답을 늦추거나 정중하게 답함으로써 도발을 피했고 핀센트더러 파리로 오라고 지혜롭게 권하면서, 장차 사업상 시도에서 형이 맡을 역할이 있을지도 모른다는 가능성을 비쳤다. 테오 쪽에서 예상치 못했던 초청에 핀센트는 잠시 맹렬한 활보에서 벗어났지만("여기 황무지와 마찬가지로 파리에서도 배울 것들이 있지.") 재빨리 원래대로 돌아가, 그 계획이 "내 취향으로 보기엔 너무 허황되다."라고 묵살했고 동생이 드렌터에서 그림 그리는 것 말고는 어떤 새로운 시도도 못하게 말렸다.

11월 초, 테오는 특별히 무뚝뚝한 짧은 편지로 말싸움을 끝내고자 했다. "당분간은 만사가 그대로일 거야." 그것은 정확히 역효과를 낳았다. 격분한 핀센트는 제 주장 밑에 깔린 원초적인 욕구를 드러내 보이는 최후통첩을 쏘아 보냈다. 테오가 구필을 그만두지 않겠다면 재정적인 도움을 거부하겠다는 경고였다. 핀센트는 자멸의 위협을 헌신의 제안으로 묘사("내 형편이 어려워서 네가 구필에 머무르지는 않았으면 좋겠다.")하려고 애썼지만, 그만큼 그 위협의 어둡고 강압적인 뉘앙스도 숨길 수 없었다. 그는 앞뒤 살피지 않고 폭풍 속에 몸을 던지겠노라 다짐하며, 테오에게 최종 결정을 내릴 시한까지 정해 주었고 엄숙하게 더 이상 그와 관계없어도 괜찮다고 했다. 자립을 위해 일거리를 찾아보겠다고 약속했다가 그 생각을 포기하고 만약 일을 찾다간 기력을 잃어버릴 것이라고 경고했다. 그는 "삶의 작은 흔적"이라며 몇 점의 습작들을

동봉했지만, 비참한 말도 덧붙였다. "물론 팔릴 만하다고 여겨질 것 같지는 않구나."

그 편지를 부치기도 전에, 핀센트는 벌써 편지에 녹아 있는 위협적인 메시지와 심통 사나운 어조를 후회했다. 그는 자격 있는 자와 다른 이를 진정하는 자에 관한 두 개의 추신을 덧붙여("부디 내가 한 말을 나쁘게 받아들이지 마라.") 그 편지를 부쳤다. 테오가 응답하지 않자, 아니 기일이 되어도 50프랑을 보내지 않자 핀센트는 당황했고, 마치 모든 것이 끝난 듯한 그 제안을 동생이 받아들인 게 아닌가 두려워했다. "네 편지가 오지 않아 돌겠구나." 라고 고백하며, 해명과 얼버무리는 말들을 쏟아부었다.

테오는 결국 항상 그랬듯 돈을 더 보냈지만, 핀센트의 말에 몹시 격분하여 그동안 빼먹은 돈을 보상해 주지는 않은 것 같다. 신랄하게 핀센트를 질책하며 자신이 구필에서의 업무를 "새로이 즐긴다."라고 주장했고, 핀센트가 최근에 러시아의 황제를 암살한 농민을 옹호하는 극단적인 무정부주의자 같다고 했다. 그들은 파멸을 초래하는 광적인 믿음과 문명화된 규범에 대한 무시를 상징했다.

이는 희망의 마지막 끈을 잘라 버리기에 충분했다. 핀센트는 "마지막 지푸라기"라고 표현했다. 낙심해서는 "의견 차이는 우리가 형제라는 사실을 간과할 이유가 안 돼. 서로를 비난하거나 적대적 또는 악의적이 되거나, 서로의 길을 훼방해서는 안 된다."라 말했다.

겨우 며칠 후 핀센트는 드렌터를 떠났다. 그는

네덜란드의 판 호흐

「매목(埋木) 그루터기가 있는 풍경」 1883. 10.
종이에 연필과 잉크, 38×31cm

「드렌터의 풍경」 1883. 10.
종이에 연필과 잉크, 42×31cm

「써레 끄는 사람」 1883. 10.
편지 스케치, 연필과 펜, 13.3×9cm

1년을 머무를 작정이었지만, 빚과 절망은 석 달도 안 되어 그를 쫓아냈다. 그는 페이노르트의 여관 주인에게나 테오에게도 일언반구 없이 갑자기 떠났다. 굴욕감을 느끼며 호헤베인 기차역까지 25킬로미터 이상을 걸어서 돌아갔다. 낡을 대로 낡은 옷을 입은 채 심한 추위로 고생하고, 동네 사람들에게 "살인자이자 부랑자"로 매도당하며, 얼어붙을 듯한 진눈깨비 폭풍 사이로 챙겨 온 짐을 등에 진 채 지루한 황무지를 여섯 시간 동안 가로질러 갔다. 그 길을 걷는 내내 울었다. 걸음마다 테오를 생각했다. 한순간은 동생의 거절에 분노로 타오르며 또 한 번의 설전을 계획했다가, 다음 순간은 죄책감과 후회의 무게에 비틀거렸다. 후일 그는 가장 위로가 되는 이미지로 그 고된 여행을 압축해서 말했다. "눈물의 씨 뿌리기"였다.

그는 고향으로 향했다. 어느 정도는 돈을 아끼기 위해서였고, 또 어느 정도는 테오의 뜻을 거스르기 위해서였으며, 달리 갈 곳이 없기 때문이기도 했다. 그러나 무엇보다 그의 모든 길이 그 길로 향했기 때문이다. 그는 오랜 슬픔과 새로운 상처의 짐을 진 채 갔고, 교도소장에게 돌아가는 죄수처럼 체념했다. "우리는 우리의 심장이 마침내 멎을 때까지 살아야 한다. 지금 모습이 바로 우리다."라고 테오에게 편지했다. 그는 또다시 부활의 꿈을 추구하며("태양 아래 가장 섬세하고 흠 없는 꽃들을 품은 옹이 진 늙은 사과나무") 물감통에 그 꿈을 표현할 새로운 수단을 꾸려 넣은 채 갔다.

그는 성탄절에 맞추어 집에 도착했다.

21

포로

태양은 탁한 나일 강에 쨍쨍 내리쬐고 있다. 강 표면에서 열기가 유황색 거품으로 떠오른다. 연무 사이로 간신히 보이는 저 멀리 떨어진 강둑 위로, 뾰족탑과 로터스 기둥*의 유적의 모습이 흘러간다. 고요한 강물을 가르는 배는 잔물결 하나 남기지 않는다. 대기는 바람 한 점 없고 열기로 가득하다. 배에 몸을 실은 사내들의 모슬린 남방은 배의 움직임에도 거의 살랑이지 않는다. 노 젓는 두 사내(한 명은 누런 피부, 한 명은 검은 피부)는 다음 노질을 위해 앞으로 손을 뻗고 있다. 뱃머리에 페즈 모자**를 쓴 남자가 가슴팍에 단검을 느슨하게 매단 채, 열기에 휘둘리지 않고 엄하게 이들의 노동을 지켜본다. 뱃고물에서는 짧은 상의에 권총을 쑤셔 넣은 사내가 부츠크***를 치고 있다. 그는 조롱 조로 씩 웃으며, 발치에 있는 패배한 적에게 비웃음의 노래를 부른다. 포로는 재갈이 물리고 양손이

* 고대 이집트 장식 기둥의 일종으로, 기둥머리가 연꽃 모양이다.
** 일부 이슬람 국가에서 남성들이 쓰는 붉은색의 술 달린 모자.
*** 목이 긴 류트.

묶인 채 좁은 배 안에 세로로 누워 좌절감에
주먹을 움켜쥐고 뻗으니며 몸부림친다. 하지만
수부들이 그의 끔찍한 운명을 향해 노를 젓고
소리꾼이 그의 마지막 시간을 고문하는 동안
무력하게 지켜볼 뿐이다. 그는 자신이 바꿀 힘이
없는 극에 갇힌 채, 그에게 보이지 않는 강 위로
실어 날라진다.

제롬의 「포로」는 19세기를 홀렸다. 아주
흥미롭게 이국적인 심상과 신비로운 서사가
동양적인 음모와 버무려져, 그 시대의 가장
인기 있는 장르의 이미지가 되었다. 핀센트가
파리에서 지낼 때 실제 그림을 본 적이
없을지라도 구필의 창고에서 수없이 그 이미지를
보았을 것이다. 그곳에서는 그 그림의 수많은
복제화들이 포장되어 위험한 일의 대리 경험을
갈망하는 중산층에게 보내졌더랬다.

그러나 핀센트에게 그 이미지는 훨씬 더
개인적인 이야기를 들려주었다. 그는 항상
자신을 눈에 보이거나 보이지 않는 포획자들에게
묶인 죄수로 보았다. 구속과 갇힌 상태에
대한 말들(비좁다, 좌절당하다, 족쇄가 채워지다,
훼방받다)이 좌절감과 더불어 편지들을 채웠다.
그는 자신을 "행동하고자 하는 크나큰 갈망에
사로잡혀 있으나 양손이 묶여 있기 때문에……
어딘가에 유폐되었기 때문에" 아무것도 할 수
없는 사람으로 묘사했다. 보리나주에서는 자신을
새장에 갇힌 새에 비유했고 하숙집 주인의
아들에게 "세상에 나선 이후로, 감옥에 갇혀
있다고 느꼈다." 털어놓았다. 과거의 실패들이
어떤 밧줄보다 확실히 자신을 구속한다고

쓰디쓰게 불평했다.

정당하게 또는 부당하게 결딴난 평판, 가난,
처참한 환경, 불운, 이는 모두 사람을 죄수로
바꾸어 놓는다. 자신을 얽매는 게 무엇인지,
자신을 가두는 게 무엇인지, 자신을 매장해
버리려는 듯한 것이 무엇인지 늘 알 수 없지만,
그럼에도 그 보이지 않는 빗장과 울타리, 벽을
느낄 수 있다.

2년 전 성탄절에 에턴에서 쫓겨난 후, 그는
유배의 포로가 되어 있는 상태에 몹시 분개했다.
"완전히 무력하게, 깊고 어두운 우물 바닥에
손발이 묶인 채 누운 사람처럼 느껴진다." 그의
마음속 화랑에는 구속에 관한 이미지를 위한
특별한 자리가 있었다. 그 화랑은 스헤퍼르의
「위로자 그리스도」에서 그리스도의 발치에
족쇄를 찬 채 엎어져 있는 인물로부터 시작했다.
핀센트는 1876년에 아일워스에서 테오에게
편지했다. "나는 다른 식으로 묶여 있어.
하지만 그리스도의 이미지 위에 새겨진 말은
오늘날까지도 진실이야. '그분은 사로잡힌
이들에게 해방을 선포하기 위해 왔노라.'"

그의 화첩은 유명한 죄수들의 목록에서부터
재소자들이 살아가는 장면에 이르기까지 구속을
묘사한 그림으로 넘쳐 났다. 그는 문학 속에서
발견한 범죄자들을 영웅으로 찬양해서 부모를
두렵게 만들었다. 거기에는 졸라의 『살림』*에

* 루공마카르 총서의 열 번째 소설.

네덜란드의 판 호흐

나오는 옹졸한 사기꾼들에서부터 위고의
『한 범죄자의 이야기』, 『사형수 최후의 날』, 『레
미제라블』의 감명적인 순교자들까지 포함되었다.
헤이그를 떠나기 몇 달 전에는 자신의 도전적인
행동이 『나의 감옥 시대』를 모범으로 삼은
거라고 테오에게 떠벌렸다. 그것은 프리츠
로이터의 자전적인 이야기로, 프로이센의
요새에서 겪었던 권위에 저항하는 옥살이를
바탕으로 했다.

12월 5일, 기차가 에인트호번으로 들어섰고
핀센트는 모진 겨울 날씨를 뚫고 드렌터에서
25킬로미터 이상을 걸었던 것처럼 누에넌까지
마지막 8킬로미터를 터덜터덜 걸어갔다. 그는
견딜 수 없는 불만의 무게를 지고 있었으며,
불만 하나하나가 쥔데르트의 목사관까지 뻗어
있는 사슬 속 무거운 고리였다. "부모님은 결코
나에게 자유를 주지 않았고, 자유를 향한 내
바람을 한 번도 인정하지 않았다." 그가 향하는
모든 곳에서, 부모는 그를 반대하고 방해했으며
좌절시켰다. 결코 누그러지지 않는 그들의
반감에 그는 모욕감을 느끼며 눈물지었다. "나는
범죄자가 아닙니다. 당연하게 비인간적으로
대접받아야 할 사람이 아닙니다." 케이 포스에
대한 사랑, 예술적 포부, 신 호르닉을 구원하는
일에 부모는 "눈과 귀를 닫았고" 그에 대해
"모질게 마음을 먹었다." 말도 안 되는 소문을
듣고 그를 놀렸으며 그의 꿈을 비웃었다. "나를
항상 꿈만 꾸고 실행할 능력이 없는 사람으로
여긴다." 그는 자신을 배 바닥에 묶인 채
조롱당하며 누워 있는 제롬의 포로에 비교했다.

"불행과 실패의 사슬에 매여 있다."

이제 그는 오랫동안 구속된 상태에서
벗어나기 위해 왔다.

그러나 용서를 통해 벗어나려는 것은
아니었다. 처음으로 집으로 향하는 핀센트의
발걸음에 돌아온 탕아나 가족의 화해에
관한 이미지가 따르지 않았다. 그러기는커녕
걸음마다 새로운 반항심이 밀려들었다. 그것은
유죄 선고를 받고 교수대로 향하는 사내의
반항심이었다. 무죄 선고나 용서가 아니라
순교에서 정당성을 찾는, 부당하게 취급당한
무고한 자의 반항심이었다. 동양풍 골고다를
향해 배에 실려 가는 제롬의 죄수처럼, 핀센트는
희생 속에서 승리를 노리며 집으로 돌아왔다.
그는 제롬의 그림에 대해 "내 생각에, 족쇄를
차고 누운 남자가 이겨서 그를 조롱하는 자보다
나은 자세에 있는 것 같다."라 설명했다. 왜일까?
"구타를 유발하기에 더 낫기" 때문이라고 했다.
"설사 그것이 강한 타격일지라도, 자신을 살려 둔
세상에 빚진 채로 있는 것보다 낫다."

도착한 지 한 시간이 못 되어 핀센트는 첫 번째
타격을 유발했다. 그는 아버지에게 2년 전
성탄절 때 그를 쫓아낸 것이 지독한 실수였음을
인정하라고 요구했다. 그 후 그가 겪은 모든
말썽이 그 사건 때문이라면서, 귀가 잘 들리지
않는 예순 살 아버지에게 자신이 입은 피해를
소리쳐 댔다. 그 사건은 자신에게 재정적인
곤란을 야기했고, 자기를 극단적으로 행동하게
밀어붙였으며, "내 뜻보다 훨씬 완고한 태도"를

지니게 만들었고, 자신의 모든 노력을 실패할 운명으로 만들었다고 떠들었다. 토뮈스가 어떤 말이나 행동도 철회하지 않으려 하자, 핀센트는 황야의 외로움 속에서 수천 번도 넘게 연습했을 게 틀림없는 비난을 쏟으며, 아버지가 "부당하고 독단적이며 비난받을 만하고 완강하며 비논리적이고 무지하다."라고 했다. 아버지의 독선은 극복할 수 없는 장벽이며 그것이 계속해서 자신들을 갈라놓는다고 말했다. 그것이 두 사람 모두에게 치명적이란 사실은 불가피하게 증명될 터였다.

"내가 네 앞에 무릎 꿇을 거라 기대하느냐?" 아버지가 경멸적으로 응대하자, 아들은 방을 뛰쳐나가며 더 이상 쓸데없이 그 주제를 꺼내지 않겠다고 다짐했다.

그러나 즉각 펜과 종이를 움켜쥐고 테오에게 분노의 편지를 쓰면서, 편협함과 성직자의 허영심을 들어 아버지를 수없이 비난했다. 2년 전 에턴에서와 똑같이, 아버지가 계속 도를 넘고 참사를 불러일으킨다고 비난했다. "근본적으로 바뀔 것은 눈곱만큼도 없다."라고 식식거리며 말했다. "아버지 마음속에는 자신이 한 일이 옳다는 데 일말의 의심조차 없다. 과거에도 없었고, 지금도 없어."

잠 못 드는 밤 내내, 핀센트의 머릿속에서는 사방으로 비난이 빗발쳤다. 때때로 그는 침대에서 벌떡 일어나 편지에 마지막 말을 덧붙이거나, 분노에 찬 말을 여백에 휘갈겨 썼다. "그들은 그 당시 아무런 해도 끼치지 않았다고 생각하고 있어, 이건 너무 심하다."

그는 아버지의 "쇠 같은 무정함", "얼음처럼 차가운 냉혹함", "모래나 유리, 양철 같은 냉담함"을 비난했다. "아버지는 너나 나처럼, 아니 어떤 인간처럼도 후회할 줄 모른다." 그리고 불안하기도 하고 달리 어찌할 도리가 없는 자신의 절망적인 상태 역시 기록했다.

나는 또다시 참을 수 없이 심란하고 당혹스러워졌어. ……지금 나는 다시 동요와 내적인 몸부림으로 못 견딜 상태에 있어. ……모든 것에서 열정과 정력을 무력하게 만드는 망설임과 지체를 느낀다. ……아버지에게 있는 형용할 수 없는 어떤 것, 그것이 내게는 치료 불가능하게 보이고, 이는 나를 무기력하고 무능하게 만드는구나.

자신과 아버지는 "우리의 영혼 저 밑바닥까지도 타협할 수 없다."라고 단언하면서, 핀센트는 돌아온 지 하루 만에 절망에 둘러싸였다. 그는 좀 더 분명한 이해를 위해 누에넌에 왔으나 잘못된 충정과 선의의 고뇌만 발견했다. 그에게 "하루하루가 고통의 나날"이었던 2년이 부모에게는 "마치 아무 일도 일어나지 않은 듯한 일상생활"로 이루어진 2년이었음을 깨달았을 뿐이다. 다시 그들과 섞이는 것은 불가능하다고 테오에게 말했다. 그들은 그 어느 때보다 완강하고 어리석었다. 아무것도 바뀌지 않았다. "아무것도, 전혀 아무것도." 쥔데르트 목사관이 영원히 스르르 사라진다고 느끼며,

그는 분노에 차서 외쳤다. "나는 '판 호흐'가 아니다." 어떤 타협의 가능성도 없다면서 헤이그나 위트레흐트(거기서는 라파르트가 그의 부모와 행복하게 살고 있었다.), 그 어디로든 바로 떠날 계획을 세웠다. 드렌터의 척박한 황무지조차 갇힌 마음과 누에넌의 질식시킬 듯한 무관심보다는 나을 듯했다. 그는 동생에게 빌었다. "애야, 내가 여기서 벗어나게 도와 다오."

그러나 그는 머물렀다. 거의 2년 동안 머물렀다. 매일매일 아버지의 서재로 돌아가 다시 전투를 치렀다. 도뤼스는 항상 후회할 게 아무것도 없다는 차분한 주장으로 시작했다. 그러나 위선자이자 궤변가라고 끊임없이 자신을 비난하는 큰아들에게, 도뤼스는 폭력적인 분노를 느끼기 시작했다. 그들은 핀센트의 실패와 우울한 장래를 두고 싸웠다. 신 호르닉에 대한 핀센트의 의무와 그것을 인정하지 않는 아버지의 잔인함에 대해 다투었다. 핀센트는 자신의 미술을 가족이 충분히 지원해 주지 않는 것에 대해서도 비난했다. 그러면서 핀센트는 신사 친구인 안톤 판 라파르트를 거듭 예로 들었다. 부모가 그의 모든 대금을 치러 주기 때문에 그가 품위 있는 태도로 세상을 대할 수 있다고 했다.

핀센트는 아버지의 닫힌 마음을 연달아 공격했고, 완벽한 항복이 아닌 어떤 해결안도 거부했다. "나는 속임수나 썩 성의 없는 화해에 만족하지 않는다. 쳇, 그건 효과 없을 거다." 도뤼스는 어떤 잘못도 인정하지 않으며, 부모는 무고하다는 새로운 주장으로 아들을 괴롭혔다.

"우리는 네게 항상 잘해 왔다."(테오에게는 "핀센트는 그 어떤 자책감도 느끼는 것 같지 않구나. 다른 사람들에 대한 원한밖에 없지."라고 투덜거렸다.) 선의라고는 해도 독선적인 아버지와 무력한 아들 사이에서는 합의점을 찾을 가능성이 없었다.

양쪽 모두가 보다 고귀한 명분을 내세워 교착 상태를 심화했다. 핀센트는 자신이 그저 한 명의 늙은이와 싸우는 게 아니라, 억압과 순응의 광대하고 부패한 체계와 전투를 치르는 중이라고 여겼다. 그 체계의 중심에는 그의 아버지만큼이나 변덕스럽고 전제적인 신이 서 있었다. 한때 그를 홀렸던 종교를 비난하면서, 그것이 용서 없고 따분하며 지독하게 차디차다고 했다. 아버지와 그가 상징하는 모든 어둠의 세력을 위고에게서 빌려 온 표현을 써서 "검은 빛(rayon noir)"이라고 비난했는데 "그들 속에 있는 빛은 검고 어둠과 무지몽매함을 퍼뜨리기" 때문이었다. 아버지의 서재에서 거의 매일 펼치는 서사시적인 전투를 위해, 그의 상상 속 세계에 있는 모든 영웅을 끌어모았다. 그 세계는 작가와 화가의 전당으로서, 대부분이 프랑스인이었다. 이는 프랑스를 싫어하는 도뤼스를 명백히 선동하는 일이었다. 핀센트는 자신이 옹호하는 자들과 자신에게는 "하얀 빛(rayon blanc)"이라는 식별표를 붙였다.

그의 주장들 속에는 『나의 원한』에서 부르주아의 관습을 공격하는 졸라의 타협 없는 열정, 『전도사』에서 도데의 가차 없는 반교권주의가 들어 있었다. 두 작품 모두 그가

이 시기에 읽은 책이었다. 엘리엇의 『펠릭스 홀트』의 풍자적인 성선함을 빈 채 사신의 자유를 주장했고 밀의 『자유론』의 논리적인 명령법으로 구속된 자기 상태를 비난했다. 순응의 "족쇄를 쳐부숴라."라는 밀의 명령과 유별남에 대한 옹호("나이아가라 강이 네덜란드의 운하처럼 제방 사이로 부드럽게 흐르지 않는다고 불평해서는 안 되는 법이다.")는 군대 소집령처럼 핀센트의 편지에서 되울려 퍼진다. "나는 다른 사람을 해치지 않는 어떤 일이라도 할 권리가 있다. 그리고 자유롭게 사는 것이 내 의무다. 나 자신뿐 아니라 모든 인간에게는 그렇게 살, 무한하고 당연한 권리가 있다."

도뤼스에게 이러한 주장은 오랫동안 부모의 마음을 아프게 해 온, 정신없이 날뛰며 은혜를 모르는 아들의 단순한 비난보다 훨씬 심한 것이었다. 거의 40년간 목사 노릇을 하면서 도뤼스는 네덜란드의 개혁 교회가 한편에서는 무신론적인 과학, 또 한편에서는 부르주아적인 감상벽의 끊임없는 공격에 쇠퇴하는 것을 지켜보았다. 19세기의 마지막 20년간, 무교를 주장하는 네덜란드인은 열 배로 늘어났다. 핀센트가 아버지에게 대드는 데 써먹는 프랑스 작가(또한 네덜란드 작가)들은 한때 자랑스러웠던 도미노크라티*를 난타하고 더럽히며, 네덜란드인들의 정신을 300년간 독차지해 왔던 그 문화를 끝장냈다. 또한 큰아들의 주장은 그가

* Dominocratie. 문화적 활동이 성직자들에 의해 지배되었던 19세기 네덜란드 문화를 일컫는 말.

신앙의 개척지에 평생 쏟아 온 수고를 무위로 놀리고자 위협했다. 아늘이 그의 목사관으로, 그의 서재로 그러한 주장과 비난을 끌어들이는 것은 신과 교회, 가족에 대한 공격으로 여겨졌다.

지켜본 사람에 따르면, 그들의 언쟁은 때로 서너 시간 이상 지속되기도 했다. 논쟁이 끝났을 때도, 그러니까 핀센트가 서재를 박차고 나갔을 때도 그 충돌은 끝난 것이 아니었다. 기를 쓰고 다툴 때마다 그다음에는 목사관에 한참 동안의 침묵이 뒤따랐다. 격하게 울화통을 터뜨리는 것보다 훨씬 더 위협적인 비난의 어둠이었다. 2년 전 에턴에서 그랬던 것처럼, 핀센트는 못 본 척하며 나날을 보냈다. 즉 그가 항의하는 주장을 행동으로 보여 주었다. 부모에게 이야기하는 대신 짤막하게 글로 썼다. 식사 때에는 의자를 방구석으로 끌고 가서 무릎에 접시를 놓은 채 완벽한 침묵 속에 앉아 있었다. 한 손으로 숨기듯 얼굴을 가린 채 다른 한 손으로 식사했다. 그의 행동이 꾸짖는 시선을 받으면, 그는 부모가 그를 젖은 발로 방에 뛰어들어 시끄럽게 짖어 대고 모두를 방해하는 크고 거친 개처럼 취급한다고 비난했다. 이러한 비유에 사로잡혀, 그는 그 비유를 길고 지독한 비난의 글로 만들어 냈다.

그는 더러운 짐승이다. 괜찮다. 하지만 그 짐승은 인간의 역사를 가졌고, 개에 지나지 않을지라도 인간의 영혼, 그것도 아주 세심한 영혼을 가졌다. 그 덕분에 그 개는 인간들이 그를 어떻게 생각하는지 안다. ……사람들이 그를 데리고 있다면, 그것은 이 집안에서 그를 참고

네덜란드의 판 호흐

견디는 것만을 뜻한다고 느낀다. 그러니 그는 또 다른 개집을 찾고자 할 것이다. 그 개는 사실 아버지의 아들이고 길거리에 너무 많이 내버려져 있었다. 길거리에서 그는 점점 더 거칠어질 수밖에 없었다. ……그 개는 물어뜯을 수도 있고 과격해질 수도 있기에, 경찰관이 와서 사살해야 할 것이다. ……그 개는 멀리 있지 않았던 것이 유감스러울 뿐이다. 온갖 친절을 받더라도, 이 집보다는 황무지에 있는 것이 덜 외로웠을 테니까. ……나는 자신을 발견했다. ……내가 바로 그 개다.

이렇게 되풀이되는 학대와 치밀어 오르는 분노의 덫에 걸린 채, 도뤼스와 아나 판 호흐는 그들이 아는 방법으로만 대처했다. 그들은 새 옷과 열렬한 기도라는 만병통치약을 주었다. 돈을 빌려 주어 빚을 갚도록 했다. 그의 그림들을 칭찬했다.("그는 우리가 보기에 멋진 몇 가지를 그리고 있다."라고 도뤼스는 테오에게 알렸다.) 희망에 찬 변명을 해 댔다. "그 애가 이전의 모든 관계를 어떻게 깨뜨렸는지 반성하고 돌아보면, 틀림없이 아주 고통스러울 거다." 가능할 때마다 그들은 핀센트의 감정 폭풍에 무릎을 꿇었다. 그가 라파르트의 작업실 같은 공간을 요구하자, 세탁실로 써 왔던 목사관의 한 방을 치워 주었다. 그리고 난로를 설치하고 "방이 멋지고 따뜻하고 습기가 없도록 하기 위해" 나무 바닥을 까는 데 귀한 돈을 썼다. 더 많은 빛이 들도록 창문을 내 주었다.

가장 힘든 양보는, 아들의 변함없는 유별남에 손을 드는 일이었을 것이다. 핀센트가 도착하고 나서 얼마 안 되어 그들은 작은아들에게 편지했다. "우리는 진짜 확신을 품고 이 실험을 행하고 있다. 그리고 큰애를 완전히 내버려 둘 생각이다. 이상한 옷차림 등에 대해서…… 그 애가 별나다는 사실에는 조금도 변화가 없구나."

그러나 핀센트는 만족하지 못했다. 달래려는 모든 시도는 점점 더 큰 도발과 부딪혔고, 그는 자신을 사로잡은 포획자들에게 평생의 분노를 쏟아부었다. 그들이 제공하는 것에서 비판할 거리만 찾았고("내 옷들은 썩 좋지 않다.") 그들의 예의 바른 행동을 거들먹거리듯 베푸는 관용으로 보았다. "부모님의 따뜻한 대접 때문에 몹시 마음 아프다. 잘못을 인정하지 않는 부모님의 관용은 잘못 자체보다 나쁘다."라고 불평했다. 그 세탁실을 경멸적으로 "명색뿐인 작업실"이라고 말했고, 거의 즉각 더 나은 작업실을 요구하기 시작했다. 제공해 준 모든 편의 시설에 좀 더 엄격한 요구와 거친 웅변으로 대답했다. 도착한 지 2주 후 편지에 썼다. "나는 아주 약간 합의하는 척하는 것조차 참을 수 없다. 나는 아버지에게 단호히 반대하고, 완전히 반항하고 있다." 핀센트가 누에넌에 남아 있는 것에 부모가 근심을 드러내자, 아예 머물기로 마음을 굳혔다. 그러나 그들이 그를 환영한다고 재차 단언했을 때는 떠나겠다고 으르렁거렸다. 세탁실 작업실이라는 선물은 번민의 울부짖음과("두 분은 나를 이해하지 못해요. 앞으로도 결코 이해하지 못할까 봐 두렵습니다.")

한동안 모습을 보이지 않겠다는 신파극 같은 맹세를 속발했다. "더 이상 너나 아버지를 괴롭히지 않을 방법을 찾아야 해. 내 길을 가게 내버려 두렴." 하고 테오에게 말했다.

새로운 작업실이 성탄절에 맞추어 완성되어 가면서, 핀센트는 실로 상처 주는 방법으로 부모의 친절에 보답했다. 위트레흐트로 라파르트를 보러 가기 위한 여행 전날, 그는 케이 포스에 대한 주장을 되풀이했다. 2년 전 에턴에서 쫓겨나던 때를 재연했다. 여전히 아버지를 굴복시킬 수 없자(그는 아버지의 "편협한 자존심" 때문이라고 했다.) 목사관에서 뛰쳐나오며 이번 여행에 헤이그까지 넣겠다고 다짐했다. 헤이그는 부모가 가지 말라고 당부하는 곳이었다. 그는 성탄절 휴가를 신 호르닉과 그녀의 아이들과 보냈다. 누에넌으로 돌아오면서, 그 여자와의 결혼을 다시 한 번 고려 중이라고 주변에 알렸다. 그러면서도 테오에게는 "떨어져 살기로 그 어느 때보다 확실히 마음먹었다."라는 본심을 털어놓았다.

도뤼스는 또다시 법에 호소하는 보호자의 탄원서로 그 결혼을 막겠다고 위협했다. 새해가 시작되는 동시에 핀센트는 다시 한 번 지독한 비난과 맹렬한 반항을 재개했다.

불가피하게 핀센트는 누에넌의 비포장 길과 정원 길에서 공공연히 아버지와 싸우게 되었다. 쥔데르트보다 인구가 적은, 동부 브라반트의 모래투성이 황야에 있는 작은 마을 또한 과거의 포로였다. 누에넌은 중세 이후로 거의 변화가 없는 영농 방식과 고대적 가내 방식에 내려 섬섬 너 싶숙이 가난으로 추락하며 시대에 뒤떨어졌다. 네덜란드의 나머지 지역과 유럽은 새로운 세기를 향해 질주하고 있었다. 대륙 곳곳의 증기력으로 가동되는 대형 공장에서 양질의 옷을 좀 더 값싸게 생산하는 것이 가능해졌고, 수송 체계의 발달은 이미 전 세계적인 농업 분야의 불황을 야기했다. 그것은 누에넌의 농민들처럼 소규모 농장주들에게 극심한 타격을 입혔다. 쥔데르트의 나폴레옹 대로 같은 큰 도로가 없는 그 마을은 지리학적으로 고립된 채 남아 있었고 인종적으로는 그 마을이 세워진 이후로 대부분 근친혼에 기반해서 인구가 구성되었다. 철로는 아주 늦게야 깔렸다. 1882년 도뤼스 판 호흐가 도착했을 즈음, 누에넌은 죽어 가는 도시로, 출생률은 낮고 사망률은 높았으며 한참 일할 젊은 층이 빠져나가고 있었다.

도뤼스가 에턴의 안락한 비상근직을 떠나 황야에서 곤경에 처한 또 다른 소도시로 한 번 더 파견 근무를 가게 된 것은 오로지 그가 아끼는 번영을 위한 협회가 불러냈기 때문이다. 그 협회는 소작농을 엄격하게 대우했는데(집세를 내지 않는 구제 불능의 병폐를 지닌 소작농은 쫓아냈다.) 이에 대한 논란이 협회 직원들 사이에 추한 균열을 만들어 소수의 신자들(거주자가 2000명이 안 되는 마을에 겨우 서른다섯 명)을 쪼개어 놓았다. 도뤼스는 반대자들을 달래고 동부 브라반트 지역에서 번영을 위한 협회의 사역을 위태롭게 하는 선동적인 소문을

가라앉히기 위해 보내졌다. 개신교의 적들은 번영을 위한 협회와 그 협회가 섬기는 종교에 대한 믿음을 떨어뜨리기 위해 어떤 허약한 징후, 어떤 추문의 조짐이라도 움켜쥘 터였다.

1883년 신터클라스데이에 도착하기 전까지 누에넌에 사는 누구도 핀센트가 존재한다는 사실을 몰랐다. 도뤼스의 교회의 연장자들조차 그랬다. 그 목사는 맏아들에 대해서 한마디도 한 적이 없었던 것이다. 그가 침묵했던 이유는 곧 분명해졌다. 핀센트는 부모에게 굴욕감을 주고 민망하게 만들려는 의도가 뻔한 싸움을 벌이며, 방문객들에게 뻔뻔스럽게 자신의 무신론을 떠벌렸고 집안의 골칫덩어리 역할을 자처했다. 성탄절 전날(이때쯤에는 누에넌의 모든 신교도의 이목이 목사관에 쏠려 있었다.) 그가 수수께끼같이 헤이그로 날아간 것은 그 모든 불화를 신자들 한가운데에 공표한 것이나 다름없었다.

비록 라파르트나 푸르네같이 먼 친구들에게는 아직 고상하게 예의범절을 지키는 것이 가능했지만, 부모가 속한 사회에 대해서는 가차 없었다. 그는 목사관을 찾는 사람들과 맞서거나, 그들 모두를 피했다. 과묵하게 생각에 잠겨 있거나 잔뜩 화를 내며 저항했다. 과시적으로 교제를 피했고, 그들을 어리석고 역겹다고 무시했다. 그 마을의 고풍스러움을 편협한 인습으로 매도했고(아버지처럼 "고지식하고 독선적인, 학자연하는 사람들"이라고 했다.) 그들의 정중한 견해는 이른바 그가 "정직한 의견"이라고 일컫는 공격에 조롱당했다. 마침내 판 호흐 부부는 큰아들의 예측할 수 없는 대응이 두려워

지인들의 방문을 막았다. "어떻게 그토록 불친절하게 굴 수 있을까?" 어머니는 쓰디쓰게 궁금해했다.

마을과 주변 교외로 오랜 산책을 하면서 핀센트는 못마땅한 시선을 끌기 위해 노력할 필요도 없었다. 누에넌과 그 주변 마을에 사는 주민들 대부분 화가를 본 적이 없었고, 그림을 그리는 핀센트 같은 목사 아들은 더더욱 본 적이 없었다. 그 아들은 맹렬하게 욕을 해 댔고, 이상하게 옷을 입었으며, 식사를 거부하고, 줄곧 파이프 담배를 피워 대고, 휴대용 술병에 코냑을 담아 마시고, 도전을 받으면 비꼬는 투로 심하게 대들었다. 50년 후에 어느 마을 주민은 회상했다. "그는 우호적이지 않았다. 이상했다. ……성을 내며 사람들을 쏘아보았다." 또 다른 사람은 핀센트의 불그스름한 수염조차 네덜란드적인 질서에 반항적으로 보였다고 기억했다. "짧고 뻣뻣한 털이 이쪽으로 한 가닥, 저쪽으로 한 가닥 솟아 있고…… 아주 못생겼다." 누에넌의 유순한 농민들의 경험이나 언어에는 그렇게 이상하고 반항적인 사내를 위한 자리가 없었다. 그들은 그를 그저 "작은 화가 친구"나 레드라고 불렀다. 그는 그들을 시골뜨기들이라고 불렀다. 많은 곳에서 그랬듯, 사내아이들은 그를 뒤쫓아 다니며 조롱했는데, 그 시달림을 본인은 즐긴다고 주장했다. 자신을 괴롭히는 사람들을 무시했고, 속닥거림과 소문을 무시하며 경멸적으로 입을 비쭉거렸다. "사람들이 나를 어떻게 생각하는가에 연연할 여유가 없어. 나는 내 길을 가야 해."

점점 더 핀센트는 특별히 한 길을 추구했고 그 길은 다른 누구보다 부모를 실망시키고 당황케 했다.

그들의 방은 감옥처럼 어둡고 비좁았다. 일요일마다 몇 줄기 먼지투성이 빛이 그 어둠을 비스듬하게 가로질렀다. 그러나 누에년에는, 특히 겨울에는 화창한 날이 드물었다. 그곳을 여행했던 한 사람은 투덜거렸다. "비와 안개가 그곳을 변함없는 습기 속에 잠갔다. 주민들은 열심히 해를 바라보지만, 거기서 해가 빛나는 일은 드물다." 대부분의 나날, 새벽은 그들의 답답한 방에 어스레한 빛만 비추었다. 해가 지고 나면, 귀중한 연료를 아끼기 위해 불기운을 줄인 난로의 희미한 붉은빛과 연기로 거뭇해진 기둥에 매달린 가스등의 노란빛 아래에서 일했다.

그러나 어둠 속에서든 빛 속에서든 일은 해야 했다. 돌아가는 직조기 때문에, 흙바닥에서부터 초가지붕을 얹은 서까래에 이르기까지 방이 흔들렸다. 직조기는 자그마한 방에 커다랗게 놓여 있었다. 통풍창이나 구부정한 문으로 기어 나올 수 없을 만큼 큰, 덫에 걸린 곤충 같았다. 직조기의 기둥과 들보는 사방으로 뻗어 있었는데, 배의 목재처럼 두꺼운 일부 기둥에는 그것들이 베어져 나온 거대한 나무의 뒤틀림과 한때는 나뭇가지가 달려 있었을 크고 검은 옹이들이 보였다. 금줄 세공이 된 중심부에서는, 두 날실 타래가 소리 없는 박자로 오르락내리락하며 합쳐졌다 갈라졌다 했다. 북이 씨실을 끌며 그것들 사이를 날아다녔는데,

앞뒤로 끝없는 탈출 같았다.

핀센트는 화가가 되었을 때부터 인센스는 직공을 그리겠다는 생각을 해 왔다. 1880년 보리나주에서 나와 불행하게 머물렀던 곳들 중 한 곳에서 직공들의 마을을 보았다면서, 그들의 창백한 얼굴과 어두운 작업장을, 자신이 같이 살았던 광부들의 얼굴과 작업장에 비교했다. 그들의 노동에서 자신의 "새로운 수공예"와 장인적인 연대감을 발견했으며, 자신이 브라반트에서 아이 적에 보았던 직공들과의 좀 더 깊은 관련성을 깨달았다. 연대감과 향수의 조합은 영감을 불러일으켜서 직공을 다른 세계의 영웅처럼 상상하게 만들었다.("몽상에 잠긴 듯하고, 먼 곳을 보는 몽유병자 같은 표정") 그 영웅은 황금시대 화가들의 시골, 미슐레의 역사 속 "신비로운 직공들", 엘리엇의 「사일러스 마너」의 "상속권을 빼앗긴 인종"처럼 다양한 재료로부터 도출된 존재였다. 헤이그에서 그는 신 호르닉에 대한 주장을 펼치며 이 이상화된 이미지를 끌어들여, 직공을 생각에 잠긴 사람이 아니라 행동하는 사람으로 찬양했다. "직공은 자기 일에 아주 빠져 있다. 그는 그 일을 생각하는 것이 아니라 실행한다." 그는 무모한 자기 생각을 옹호하며 말했다. "그가 설명할 수 있는 건 하나도 없다. 그는 일이 어떻게 되어 가는지 그저 느낄 뿐이다." 헤이그를 떠날 즈음, 고향에 관한 도상 연구에서 직공은 농민들의 장례식과 교회 묘지 옆에 한자리를 차지했다. 그는 드렌터에 있는 동안, 막스 리버만이 즈베일로에서 어느 직공 가족을 그린다는 소문을

들었을 것이다. 그리고 12월에 라파르트의 작업실을 방문했을 때 틀림없이 벗이 방적공과 직조공, 베틀을 묘사해 놓은 것을 보았을 것이다.

누에넌에서 핀센트는 사실상 거리가 끝나는 곳마다 직조공을 발견했다. 그 마을의 성인 남성 네 명 중 하나는 부족한 생활비 일부를 직조로 마련했다. 그들은 집에서, 금방이라도 무너질 듯한 오두막집을 채운 괴물 같은 검은 직기들을 가지고 늘 해 오던 대로 작업했고, 아내와 아이들은 실패를 감았다. 누에넌에서 근대적 공장에 대한 짧은 실험은 핀센트가 도착하기 몇 년 전에 이미 실패로 돌아갔고, 극빈한 직조공들은 실(손으로 실을 뽑는 일은 거의 사라지고 없었다.)을 공급해 주는 사업가와 유럽 대륙에 걸친 불황 속에 지지부진한 시장의 관대한 처분만을 바랐다. 누에넌의 직공들은 대부분 증조부가 사용하던 것과 같은 직기를 사용했고, 그 기계의 재목들은 각 세대가 흘린 땀으로 지저분했다. 대부분은 여전히 직기를 빌려 썼다. 그들은 늘 만들어 왔던 것을 만들었다. '본트여스'라고 불리는 줄무늬가 있거나 체크무늬가 있는 천이었다. 일부는 행주를 만들었고 소수는 기저귀로 쓰일 리넨을 만들었다. 일감은 드문드문 들어오고 보수는 형편없었다. 정신을 멍하게 하는 다람쥐 쳇바퀴 같은 노동을 하는데도 일당이 몇 푼밖에 되지 않았다. 그래서 직공 대부분이 작은 밭을 일구거나 허드렛일을 함으로써 근근이 살아갔다. 이중 한 명이 아드리안 레이컨으로서, 그는 판 호흐 목사의 채마밭을 돌봐 주고 별난 목사

아들의 작업실을 청소해 주었다. 직공을 그리고 싶다는 오랜 바람을 충족시켜 주기 위해, 마을 변두리로 이어지는 모랫길로 핀센트를 처음 데려간 것도 레이컨이었을 것이다.

그러나 핀센트가 모랫길 끝에 있는 어둑어둑한 오두막집들에 끌린 것은 라파르트와의 경쟁이나 고귀한 노동에 관한 또 다른 우상의 발견보다 좀 더 강력한 이유임에 틀림없었다. 누에넌에서 처음 몇 달간 그는 나지막하고 그을음으로 얼룩진 작업장에서 몇 시간씩 보내며, 쉴 새 없이 달카닥거리는 소리 바로 옆의 벽에 기대어 앉아 있었다. 그는 아침에 와서 밤늦게까지 머물렀다. 예비 스케치에 필요한 시간보다 훨씬 긴 시간이었다. 그러나 그렇게 긴 시간을 있었는데도, 그의 완성작들은 직기가 실제로 작동하는 법에 관한 기초에 놀랍도록 부주의했다. 과거 쿤데르트에서 강박적인 개울둑의 수집가이자 분류가였던 화가답지 않은 실패였다.

직공들 자체도 오랫동안 열심히 관찰하지 않았다. 잇따른 이미지 속에서, 그들은 독특한 특징이나 눈에 띄는 감정 표현 없이, 새장 속 새처럼 정교한 기계 속에 무감동하게 앉아 있다. 핀센트는 직공들의 날렵하고 지칠 줄 모르는 손이나 발판 위에서 끝없이 왔다 갔다 하는 발을 거의 묘사하지 않았다. 몇몇 작품에서는, 직공의 모습을 마지막으로 더했음을, 나중에 덧붙였음을 인정했다. 그는 직공을 허깨비처럼, 그러니까 주목을 끌 가치가 거의 없는 기계 속 유령처럼 무시했다.(헤이그에서 그랬듯 누에넌에서 핀센트는

모델들에 이름을 붙이거나 그들의 특징을 설명하지 않았다.)

그래도 핀센트는 기계 속에 갇혀 있는 동네 사람들과 더불어, 이 소음과 산만한 활동의 소굴에 끌린 것이 분명했다. 그들은 귀머거리인 탓에 고립되어 있던 고아 사내 자위델란트만큼이나 그에게서 고립되어 있었다. 귀를 먹먹하게 하는 기계의 달가닥 소리 때문에 엘리엇의 은둔자이자 직공인 사일러스 마너처럼, 핀센트는 직조기의 "단조로운 반응"에서 기억과 반성의 고통으로부터, 아버지와의 이길 수 없는 격렬한 전투로부터 탈출의 가능성을 발견한 듯했다. 그것은 그의 미술에서 발견한 탈출과 같은 것이었다. 엘리엇은 "모든 인간의 노동은 그 자체로 목적이 되어 인생의 애정 없는 깊은 틈에 다리를 놓고자 하는 경향이 있고, 끊임없이 그것을 추구해 왔다."라고 썼다.

그림의 주제로서, 직공과 직조기만큼 핀센트의 불확실한 미술에 부적당한 것은 없었다. 직기가 들어 있는 복잡한 우리는 원근법적인 면에서 풀 수 없는 문제를 제시했다. 시각 틀을 이용해 보려던 시도도 소용없었다. 직기는 너무 크고 방은 너무 작았기 때문이다. "아주 바짝 붙어 앉아야 해서 측정 도구를 쓰기가 어렵다."라며 그는 투덜거렸다. 결과적으로 시점들이 충돌하여 종종 이미지를 망쳐 버렸고, 인물을 더하거나 배경에 직기를 묘사하려 할 때는 특히 더 자주 망쳤다. 결국 그는 직기 두 개가 있는 큰 방을 찾아냈지만, 분명하게 보기 위해서는 복도까지 물러나야 했다.

직공을 더하는 것은 문제를 복잡하게만 했다. 몇 년 동안 노력했지만, 핀센트는 아식노 인간의 형상에 통달하지 못했다. 헤이그에서 그는 작업실의 통제된 환경, 시각 틀, 자세를 이용한 속임수를 이용했고 초기에 그린 인물화의 뚝뚝 끊어지는 부자연성을 극복하기 위해 시행착오를 거듭했다. 그러나 비좁은 직공의 오두막에서 핀센트의 기량이 부족하다는 사실은 완전히 드러났다. 실패작이 쌓여 가자, 직공이 직조기 옆에서 그를 등진 채 포즈를 취하게 하거나 옆모습만 나타냈다. 그들을 창문 앞에 세워 단순한 실루엣으로 축소하기도 했다. 아니면 방 전체를 어둠 속에 잠기게 해서 그들의 생김새를 간신히 보일 정도로만 만들었다. 그러한 해결책들은 그로 하여금 그림을 더욱 어둡게 그리도록 만들었다.

그래도 그는 고집스럽게 계속했다. 여느 때의 편집광적인 열정으로, 누에넌에 도착하고 나서 몇 달 내로 비슷비슷한 그림을 수십 점이나 그려 내면서, 모든 손잡이, 고리, 기둥, 받침대, 축에 놀라운 관심을 쏟았다. 항상 그의 고민이었던 수채화로 같은 장면을 그리느라 애썼다. 심지어 값비싼 유화 물감까지 까다로운 직기를 그리는 데 썼다. 크고 비싼 캔버스를 자신 없는 음침한 이미지로 채우고 나서는 불만족스러운 나머지 서명조차 하지 않았다.

이러한 노력은 무엇 때문이었을까?

직공들은 핀센트의 예술적 투쟁에는 적당하지 않았을지 모르나, 그의 큰 투쟁에는 완벽하게 어울렸다. 부르주아들이 두려워하는 존재에

관한 부모의 장부에서, 직공은 행상인이나 칼갈이와 서열이 같았다. 그들은 사회적 발판이 없고 인습을 따르지 않는 기질과 이상한 수단을 지닌 자들이었다. 엘리엇은 『사일러스 마너』에 "사람들은 천 짜는 일이 비록 필수적이기는 하지만, 악마의 도움 없이 계속될지 확신할 수 없었다."라고 적었다. 리스의 말에 따르면, 판 호흐 가족 내에서 천 짜기는 건강치 못하고 해로운 일로 여겨졌다. 누에넌의 직공들은 일요일 황혼 녘(고상한 사람들이 밖에 있을 시간이 아니었다.)에만 집 밖에 모습을 드러냈다. 그때는 그들이 지난주에 짠 리넨을 다음 주에 쓸 실로 바꾸기 위해 나오는 때였다. 창백하고 유령 같은 형상으로 그들(엘리엇은 그들을 "생경한 존재처럼 생긴 사람들"이라고 일컬었다.)은 대개 홀로 돌아다녔다. 개가 그들을 보고 짖어 댔다. 소문과 전설이 그들에게 붙어 다녔다. 1880년대 전 유럽의 직공들 사이에 일기 시작한 노동의 투쟁성은 그들이 정치적 동요와 사회적 폭동을 불러일으킬지 모른다는 새로운 의심과 더불어 이러한 옛 미신을 강화했다.

핀센트는 분열을 초래하는 이자들의 집에 매일 찾아간 이야기로 테오를 비웃고, 부모도 조롱했다. 또한 흙바닥으로 이루어진 비참하고 작은 방들과 밤낮으로 그들의 집을 소음으로 채우는 기묘하고 혐오스러운 기구에 대해서도 이야기했다. "직공들은 가난한 피조물일 뿐이죠." 부모가 반대하면, 그는 큰 소리로 그들의 입을 다물렸을 것이다. "이른바 하류층과 어울리는 건 전적으로 제 자유예요." 마치 그

주장을 강조하듯, 식사 시간이면 그의 그림들을 목사관의 식당으로 가져와 의자 반대쪽에 기대어 세워 놓고, 부모의 식탁에 반항적으로 직공들을 초대했다. "핀센트는 여전히 직공들과 작업 중이다." 그러한 자극이 몇 달 동안 계속되고 나서 아버지는 한탄했다. "그가 풍경화를 그리려 하지 않는 게 애석하구나."

1884년 1월 17일에, 운명은 핀센트에게 판에 박힌 도발과 거부의 행진을 떨치고 나올 마지막 기회를 선사했다. 어머니가 헬몬트로 물건을 사러 가던 길에 기차에서 내려서다가 미끄러져 넘어진 것이다. 예순네 살이었던 아나는 이전 겨울에도 넘어진 적이 있지만 심각한 부상 없이 위기를 모면했다. 하지만 이번에는 운이 좋지 않았다. 허리께가 부러진 것이다. 아들 코르와 함께 급히 누에넌으로 돌아와 뼈를 잇고 깁스를 해야 했다. 침대는 아래층 남편의 서재로 옮겨졌고 아나는 진통제를 맞으며 수면을 청해야 했다.

그러고 나서 간호가 시작되었다.

다음 두 달 동안, 핀센트는 어머니의 무력함 속에서 가정을 찾았다. 그는 부상당한 보리나주 광부들과 병든 매춘부를 위해서 그랬던 것처럼 치료에 전념했다. 모든 증상에 대해 조바심을 냈고 모든 진단을 미리 짐작했다. 그리고 장기간 거동을 못 할까 봐 끝없이 걱정했다. 그녀가 뜻대로 부리도록 내버려 두었다. "어머니에는 많은 간호가 필요할 걸세. 나는 요즘 시간 대부분을 집에서 보내야 하네."라고

라파르트에게 진지하게 설명했다. 그는 작업을 늦출 필요가 있다고 테오에게 알렸다. "불행한 사고 때문에 당분간 휴식 시간에만 작업할 수 있어. 그 사건 때문에 해야 할 일들이 많이 생겨났다."

침구를 갈아야 할 때면, 들것을 등에 졌다. 의사가 환자의 아픈 다리를 건드리지 않고 환자를 옮기기 위해 고안한 상여같이 생긴 들것이었다. 후일 부러진 데가 낫기 시작하자, 핀센트는 급조한 가마에 아나를 실어 거실로 옮겼고 결국 목사관 정원까지 데려다주었다. 다른 가족들과 함께 차례로 그녀에게 책을 읽어 주거나, 고통에서 주의를 딴 데로 돌려 주었다. 정원을 뒤져서 겨울 꽃들(프림로즈와 제비꽃, 스노드롭)을 찾아내 쟁반에 가지런히 배열하여 그녀의 침대 옆에 가져다 놓았다. 그녀를 위해 할 일이 없을 때도, 집 주변을 서성이면서 도움의 손을 빌려줄 기회를 기다렸다.

점차 과거가 그들을 놓아주는 듯했다. 그 사건은 "몇몇 문제를 완전히 과거로 밀어 버렸다."라며, 그는 부모와 "아주 잘 지냈다." 그의 돕고자 하는 열의는 판 호흐 목사에게서 보기 드문 칭찬을 끌어냈고(그는 핀센트가 "돌보는 일에 모범적"이라고 했다.) 그의 미술 자체에 대해서는 아니지만 그의 미술적 노력에 대한 약간의 공감까지 끌어냈다.("그는 대단히 야심차게 작업하고 있다.") "나는 그의 작업이 조금이나마 인정받게 되기를 간절히 바란다."라고도 테오에게 편지했다.

핀센트도 같은 식으로 대응했다. 한 달 이상 가차 없이 비판해 온 아버지의 인습적인 기치관을 다시 받아들이며 목사관에 호의적인 사람들을 상냥하게 맞아들였고("사람들과 잘 지내는 건 나에게 아주 중요한 일이다.") 누이들의 결혼까지 걱정했다.("자금 없는, 그러니까 무일푼 아가씨와 결혼하려는 사람이 많지 않다.") 2월 초 도뤼스의 생일에, 핀센트는 겨우 몇 주 전 맹렬히 비난했던 도미노크라티의 주요 인물인 엘리자 라우릴라르트의 『감옥에서』를 선사했다. 어머니가 사고를 당하고 나서 몇 주 지나 200플로린을 요구하는 의사의 청구서가 도착하자, 최근에 테오에게서 받은 돈을 몽땅 아버지에게 넘겨주었다.(헤이그에서 진 빚을 갚으려면 아직 한참이었다.) 부모가 재정적인 어려움을 겪는 동안 부모를 돕고자 하는 마음이 너무나 열렬하여 테오에게 일자리를 찾아 달라고 다시 한 번 말했다. "그러면 네가 나에게 줄 것을 어머니에게 줄 수 있을 테니." 결국 어머니의 얼굴에 웃음을 되찾아 주기 위해, 빌레미나와 귀족인 라파르트의 중매인 노릇을 하고자 했다.

미술에서도 핀센트는 도발책에서 유화 정책으로 돌아섰다. 갑작스럽고 예상치 못하게 호의를 살 가능성에 사로잡혀 그의 상상력은 초창기의 포부로 돌아갔다. 부모를 기쁘게 하는 것이었다. "어머니의 정신이 아주 차분하고 생기 있어지셔서 매우 기쁘구나." 그는 자랑스럽게 테오에게 알렸다. "어머니는 별일 아닌 걸로 즐거워하신다. 저번 날에는 어머니에게 산울타리와 나무들이 있는 작은 교회를 그려 드렸다."

핀센트는 누에넌에 도착하고 나서 귀향의 감격에 취해 바로 그렸던 일련의 그림들에서 이 심상을 잠시 탐구했더랬다. 폭설이 내린 후에는 추위 속으로 스케치북을 들고 나가 유년기 때 경험했던 브라반트의 겨울을 기록했다. 헐벗은 나무와 눈 내린 풍경을 지닌 목사관의 채마밭, 교회까지 나무가 줄지은 길을 걸으며 눈 속에 발자국 한 쌍을 남기는 부부, 드넓고 하얀 지평선을 배경으로 갈퀴를 가지고 거름을 헤치는 농촌 여인, 눈사람을 만드는 아이들, 교회 경내의 묘지에 아로새겨진 비뚤어진 십자가의 모습이었다. 그는 이중 많은 이미지를 머릿속에 지닌 채 고향으로 돌아왔다. 언제나 그렇듯, 자신이 가장 보고 싶어 하는 것을 볼 준비가 되어 있었던 것이다. 그는 이 공책 크기 기념물들을 펜과 연필의 섬세한 음영으로 표현했다. 이 그림들은 그가 자기 가정의 '초상화들'에 항상 아낌없이 쏟아붓는 정교한 세심함을 지니고 있었다. 목사관에 폭풍이 내려앉기 전 짧은 휴지기에 그의 아버지조차 찬탄했다. "핀센트의 저 펜화들이 아름답다고 생각지 않느냐? 그는 아주 쉽게 그려 내는구나."라고 테오에게 편지했다.

어머니의 인정을 받을지도 모른다는 가능성이 희망에 차 있던 처음의 이미지들이 되살아났다. 핀센트는 아버지의 작은 교회와 근처 목사관에 관한 편안한 심상으로 되돌아갔다. 모르는 길을 배회하기보다 스케치북을 들고 목사관 뒤에 있는 어머니의 채마밭까지만 나가서 유령처럼 보이지 않게 그곳을 뒤덮은 겨울의 휘장과

봄의 약속을 다정하게 기록했다. 얼지 않도록 밀짚으로 감싼 어린 나무와 장미 관목 들, 미친 듯이 손가락질하는 듯한 뼈대만 남은 과실수들, 오래전 교회를 빼앗기고 지평선에 홀로 서 있는 낡은 종탑 등은 궁극적으로 부활을 상기시켜 주었다. 그는 이 스케치들을 작은 세탁실 작업실로 가져가 반들반들한 대형 종이에 옮겨 그렸다. 뒤틀린 나뭇가지, 산울타리의 말뚝, 겨울의 노여움에 용감히 맞서는 나뭇잎이나 덤불, 풀잎 하나하나, 모든 질감의 변화를 선으로 새겨 넣었다. 그는 화구통을 꺼내 새로운 솜씨를 처음으로 부모에게 내보였다. 바깥에 모여 있는 신도들과 아버지의 교회를 마치 단체 초상화처럼 그렸다. 그림을 어머니에게 선물하면서, 선물을 주고받던 유년기의 의식을 재연해 냈다.

뭔가를 증명하거나 설득할 필요 없이 기쁨만 주기를 바라며, 늦게 불붙어 빠르게 전소해 버린 그의 경력에서 첫 번째 걸작들이 될 일련의 이미지들을 그리기 시작했다. 유화라는 익숙지 않은 도전에서 한발 물러나 그의 손에 가장 편안하게 느껴지는 도구, 즉 연필과 펜을 택했다. 흑백 소묘는 보리나주에서 보낸 어두운 시절 이후로, 그리고 그 후의 모든 위기 속에서 그를 지탱해 주었다. 그것은 그가 가족에게서 칭찬을 들은 유일한 매체였다. 또한 안톤 판 라파르트와 우정을 다지게 한 매체였다. 이제 고향에서 사람들과 화해의 가능성이 되살아나면서 핀센트는 다시 한 번 결속의 전투적인 노력을 펼치기 시작했다.

주제로는 목사관의 방만큼이나 부모에게

친숙하고 편안한 장소를 택했다. 먼저 목사관의 정원 끝에 있는 연못으로서, 그 연못은 겨우내 내린 눈이 녹은 물로 불어 있고 야초들이 가장자리를 둘렀다. 정원 문 바로 바깥의 모랫길과 약간 떨어진 마을 가장자리에 서 있는 벌거벗은 자작나무 숲도 주제로 택했다. 어머니가 아끼는 정원을 걸을 수 없다면, 그림 형태로 그녀에게 가져다줄 요량이었다.

그는 봄의 첫 나날 속에 있는 연못 둑 위의 고요와 기대감을 포착했다. 평생 변함없던 집중적이고 세심한 관찰력을 단일한 이미지에 쏟아부으며, 가로 53센티미터 세로 39센티미터 크기의 종이를 겨울이 초래한 대대적인 파괴의 세부적인 기록으로 채워 넣었다. 고문당한 그루터기와 손질하지 않은 관목의 배배 꼬인 나뭇가지들, 막대기같이 헐벗은 채 아무렇게나 솟아 있는 나무들의 모습이었다. 그 나무들은 경쟁하듯 위를 향해 솟구쳐 레이스 같은 차양을 이루었고, 그는 종이 꼭대기까지 점점 더 가는 선들로 그 모습을 추적해 나갔다. 전경은 희미하게 빛나는 연못으로 채워 넣었는데, 고요한 연못 물은 흐트러진 연못가와 나무들을 은은하게 빛나는 잿빛으로 반사했다. 섬세한 해칭선의 끝없는 변화로 하늘이 반사된 모습까지 잡아내어, 투명한 그물 무늬가 있는 고급 종이의 어느 부분도 그의 펜이 닿지 않은 곳이 없었다. 그는 희끗희끗한 산울타리가 줄을 이룬 텅 빈 길에 시각 틀을 설치했다. 그 길은 왼쪽에서 시작해 나무들 너머 지평선으로 사라지는데, 화살같이 똑바로 뻗어 있는 모습은 무정형의

연못을 힐책하는 것만 같다. 멀리 한가운데에는 인세나 콘새애 온, 희미한 샛빛 유녕실이 보이는 교회 탑이 있다.

이 얼어붙은 겨울의 광경에, 핀센트는 새 한 마리가 먹이를 찾아 움직임 없는 물 위를 맴도는 작은 극적인 장면을 설정했다. 연못에 어둡게 비친 상들을 배경으로 흰색 물감을 몇 차례 세심하게 찍어 주는 것만으로, 아버지와 함께 새를 관찰하던 어린 시절, 함께 읽는 복음서 같던 미슐레의 『새』, 개울 둑 옆에서 참을성 있게 기다렸다가 홀로 누리던 짜릿한 자연의 경이를 떠올렸다. 그는 새의 이름을 따라 제목을 붙이기로 했다. 「물총새」였다.

또 다른 소묘에서, 핀센트는 윗가지를 쳐낸 자작나무들이 모여 있는 곳에 관찰력을 집중했다. 튼튼하면서도 발육을 저지당한 10여 그루의 나무들이 저 너머 평평한 목초지로부터 마을을 갈라놓는 배수로 옆의 둑에 뒤섞인 대형으로 서 있었다. 아나 판 호흐에게 아주 익숙한 전경이었다. 핀센트는 시각 틀을 아주 가까이 놓아서, 앞쪽 나무 두 그루가 바닥에서 꼭대기까지 좌우로 큰 종이를 거의 가득 채우게 했다. 그 나무들 뒤로, 줄지은 나무들이 지평선까지 뻗어 나가 거의 그림 중심부에서 만나는 모습을 그렸다. 그것은 앞쪽의 나무들을 앞으로 밀어내는 극적인 원근법이었다. 핀센트는 전에도 곧잘 가지치기된 나무들을 그렸다. 그 나무들의 독특한 옹이투성이 몸통과 새로 자라난 윗부분은 여러 세대의 네덜란드 화가들을 매료했던 것처럼 핀센트의 관심을 끌었다. 많은

네덜란드의 판 호흐

길과 운하, 그가 거니는 들판을 따라서, 온갖 종류 나무들(버드나무, 참나무, 자작나무)이 매해 '두목 작업'이라고 불리는 가지치기를 당했고, 그 때문에 그 나무들은 학대받고 버림받은 듯 보였다. 겨울이면 특히 더 심했다. 반쯤은 손질당하고, 반쯤은 자연 그대로로 남은 그 나무들은 길가의 괴물 같은 존재들이었다.

이 10여 그루의 나무들, 다시 말해 무수한 봄 가지치기의 상처를 품은 역전의 용사들에 핀센트는 주목했다. 한번은 라파르트에게 가지치기된 나무들을 살아 있는 존재처럼 그려야 한다고 말했다. "그 특별한 나무에 모든 관심을 집중하고 그 속에 어떤 생명이 깃들 때까지 쉬면 안 되네." 그러나 지금까지 핀센트는 한 번도 자신의 조언을 따른 적이 없었다. 이전의 노력에서, 그의 펜은 풍경이나 농가, 흐린 하늘이나 저 멀리 사라지는 길 같은 무대 장치 또는 인물들에서 배회했다. 외로운 길을 터벅터벅 걸어가는 고독한 인물의 틀을 잡아 주기 위해 가지치기한 나무들을 이용했고, 그가 아끼는 인물들 그리고 공유하고 싶은 감정에 무익하게 힘을 쏟는 동안 그 나무들의 뒤틀린 형태는 상징적인 반향 정도로 축소되었다.

그러나 숲 속 빈터 같은 어머니의 짧은 총애 속에서, 핀센트는 그저 보는 데 집중할 수 있었다. 그의 시선은 얽히고설킨 상처와 잘려 나간 나뭇가지의 그루터기, 모든 기형적이고 측은한 모습을 찾아내고 탐색했다. 그 시선은 반짝거리는 나무껍질 잔주름과 나무 한 그루 한 그루 조금씩 다르게 비대칭적으로 기운 모습을 포착했다. 또한 그의 시선은 최근에 잘려 나갔음을 나타내는 검은색 옹이로부터 위를 향한 새로운 성장의 환희를 잡아냈다. 다시 말해 학대당한 아래쪽 잔해로부터 하늘을 향해 뻗어 있는 호리호리한 나뭇가지들을 포착했다. 열에 열을 지어 멀어지는 나무들 속에서 그 승리의 제스처를 되풀이하며 종이 꼭대기를 겹겹이 수직선으로 채웠다. 그런 다음에는 바닥을 가로질러 상하로 무수히 펜을 놀려 풀과 갈대와 멀리 떨어진 데 있는 식물 줄기를 그려서 상단의 수직적인 모습을 되풀이했다.

핀센트가 이 가지치기한 자작나무들을 볼 때만큼이나 오랫동안 깊이 있게 단일한 대상을 관찰한 것은 앞서 한 번뿐이었다. 열광적으로 인물화를 추구하던 시절, 고아 사내 자위델란트를 그의 끊임없는 시선의 지배 아래 두었더랬다. 그러나 그때는 인간 형상의 독특한 난제들 때문에 좌절했을 뿐이다. 1884년 봄 당시도 인물에 통달하는 것은 그가 성공할 수도 완전히 항복할 수도 없는 목표였다. 그해 3월 또 다른 소묘에서, 그는 정원 문 바로 바깥 배수로 옆에 서 있는 네 그루의 가지치기한 나무들을 소재로 펜을 놀렸다. 그러나 이번에는 나무들 옆에 외바퀴 손수레를 끄는 사람을 덧붙였다. 외로움이 그의 시선을 제압하던 무렵 스헨크버흐 작업실에서 그렸던 경직되고 얼굴 없는 부랑자 같았다. 그는 결국 가지치기한 자작나무들 그림에도 인물을 덧붙였다. 오른쪽에는 가축을 몰고 가는 양치기, 왼쪽에는 어깨에 갈퀴를 얹은 여인을 그렸다. 그러나 그들은 멀찍이 돌아서

있고 난도질당한 나무들의 공격적인 생명력 옆에서 거의 사라질 듯하다.

가지치기한 자작나무 속에서 처음으로 핀센트는 인물 이상의 생명력을 발견했다. 그는 늘 자연에 대해 무궁무진한 감상력을 지녀 왔다. 「물총새」의 무한한 사건과 풍부하게 감정이 깃든 야생 식물, 모든 정원과 밀밭이 그 감상력을 보여 주었다. 그러나 이제 그는 자연과의 친밀함에 그가 모델들에 대해서 항상 지녀 왔던 열광적인 시각을 더했다. 목적의 직접성, 시야의 통일성, 표현의 과감성을 더한 것이다. "줄지어 서 있는 가지치기된 버드나무들은 때로 구빈원의 행렬을 닮았다." 인물 소묘에 오랫동안 매여 있던 상태에서 벗어나, 분리하고 간소화하고 강화하는 능력(오랜 세월 동안 편지 스케치에서 연마된 능력)은 이제 사실상 어떤 대상에서든, 그러니까 의자든 신발이든 해바라기든, 그 속에 잠복해 있는 생명력을 답사할 수 있게 되었다.

그러나 핀센트의 과거로부터의 탈출은 실패할 운명이었다. 가족 내에서 정당한 자리를 되찾을지 모른다는 기대는 그 자리를 차지했던 사람과 충돌이 불가피한 상황으로 그를 밀어 넣었다. 1884년 1월, 테오와의 관계는 꽉 막힌 상태로 추락해 있었다. 핀센트는 누에넌에 도착했을 때 테오가 신 호르닉을 반대하고 구필을 그만두기를 거부한 데 대한 적의로 가득 차 있었다. 드렌터를 위한 길고 헛된 유세 동안 억눌려 있던 적의였다. 핀센트는 자신이 환상에서 깨어났고 마법에서 풀려났다며, 완벽한

형제애에 대한 꿈이 비통하고도 비통하게 슬픈 종말을 맞은 책임을 동생에게 뒤집어씌웠다.

테오 또한 배신당한 느낌이 들었다. 형의 누에넌행은 테오가 가장 열심히 막고자 했던 일이었다. 마지막 순간까지 핀센트에게 고향으로 가지 말고 파리로 오라고 설득했다. 그곳의 잡지인《모니퇴르 유니베르셀》에 그를 위한 자리까지 찾아 놓았더랬다. 누에넌의 소인이 찍힌, 핀센트의 거절 편지는 미술 사업에 대한 더 많은 한탄("몇 년 내로《모니퇴르 유니베르셀》 같이 큰 많은 미술 회사들이…… 점점 줄어들고 타락할 거다.")과 자신이 궁극적으로 옳다는 확신의 비웃는 표현으로 가득 차 있었다. "내 분명히 말한다만, 점차적으로든 갑자기든 역겨운 감정이 네 속에서 일어나 너로 하여금 새로운 삶의 신념을 받아들이게 할 수도 있다. 그래서 마침내 결과적으로 네가 화가가 될지도 모르지."

테오가 아버지를 변호하고자 애쓰자(핀센트는 논쟁에서 자신의 "야만적인 태도"를 자랑했다.) 핀센트는 자신에게 맞선 음모에 대한 오래된 두려움을 기억해 냈다. 그는 늘 등 뒤에서 들어 온 비웃음에 테오가 동참했다고 비난했고 참된 충성심을 선언하라고 요구했다. "우리 입장이 어떤지 단도직입적으로 묻겠다. 너는 판 호흐냐, 아니면 내가 알던 테오냐?" 테오의 대답은 꾸짖는 편지 형식으로 왔다. 그 편지에서 테오는 핀센트를 늙어 가는 아버지를 괴롭히는 '비겁자'라고 불렀고, 형이 가혹한 비난을 철회해야 한다고 주장했다. 핀센트는 맹렬한 방어적인 편지로 대응했다. 지독하고 심술궂으며

신랄하게 비난하는 편지들은 친밀함을 잃어버린 것을 한탄하면서 동시에 그의 모든 문제에 대하여 동생만을 탓했다. 잉크가 항의의 폭풍 위에서 마르기가 무섭게 핀센트는 새로운 도발을 했다. 헤이그로 크리스마스 휴가 여행을 떠나겠다고 한 것이다. 헤이그로 돌아가서는 신 호르닉 가족의 끔찍한 처지가 동생 때문이라고 탓했고, 그 여자를 포기하라는 테오의 요구를 노골적으로 거부하며 계속해서 그들을 지원하겠다고 다짐했다. "너의 경제력이 어떻든 간에, 억지로 그녀를 버릴 수는 없다."라고 적으며, 굵게 밑줄을 쳐서 자기 자유를 선언했다.

그러나 진짜 자유는 얻기 더 힘들다는 것이 증명되었다. 어머니가 사고를 당한 후 호의를 되찾고자 펼친 노력에서, 테오에 대한 의존은 계속해서 그를 좌절시켰다. 그는 어떤 그림이 판매율이 높은지에 대한 구필의 신조를 받아들이고 수채화같이 상업적 가치가 높은 작품(마우버의 주제와 옅은 색조 모두 빌려 오겠다고 했다.)을 그림으로써 '식충이'라는 평판에서 벗어나고자 했다. 직공에 관한 그림을 요제프 이스라엘스같이 헤이그 화파의 성공한 화가들과 관련지었고, 12월부터는 직접적으로 프랑스 시장을 위해 준비한 것인 양, 일부 소묘에 감미로운 프랑스어 제목(「겨울 정원」, 「우수」)을 붙이기 시작했다. 그러나 부모의 친구들(이제 그는 그들을 "이 지역의 점잖은 토박이들"이라고 불렀다.) 앞에 나설 때마다, 이런 질문의 고문에 노출될 수밖에 없었다. "자네가 작품을 팔지 않는 까닭이 뭔가?" "왜 다른 사람들은 파는데 자네는 팔지 않는가?" "자네 동생이나 구필과 아무 거래가 없다는 건 정말 이상하군." 그는 점점 더 후회하는 듯한 어조로 이 일련의 상처를 테오에게 보였다. "내가 가는 곳마다, 특히 집에서 그런데, 내 작품으로 뭐라도 얻는 게 있는지 지켜보는 눈이 있어. 우리 사회에서는 사실상 모두가 항상 그런 일을 주의해서 보지."

당연히 죄책감과 피해망상은 정중하게 캐묻는 질문과 모든 의심의 눈을 신랄한 꾸짖음으로 확대했다. "시간을 허비한다고 꾸짖는 것을 참아야 해. 심지어 '아무 생활 수단이 없는' 것처럼 완전히 무시당해도 참아야 한다."라고 몹시 슬퍼했다. "허구한 날 그런 쓸데없는 소리를 듣고 있고, 그런 소리를 깊이 생각하는 자신에게 화가 난다." 동생에 대한 경제적 의존 때문에 만들어진 호의적이지 않은 인상과 "곤란한 입장"에 대해서 몹시 불평했다. 그것은 오랫동안 테오의 지배력이 가한 깊은 상처를 간접적으로 언급한 것이다. 오래지 않아 그는 멀리 떨어져 있는데도 항상 누에넌에 있는 것만 같은 동생을 맹렬히 비난하기 시작했다. "집으로 오면서, 내가 네게서 받고 있는 돈이…… 가난한 멍청이를 위한 구호금처럼 경멸스럽다는 사실을 깨달았다."라면서 머릿속 비난을 드러냈다. "점점 더 답답한 느낌이 든다."

2월 핀센트는 쌓여 가는 모욕에 격분하여 동생에게 소묘와 수채화 두 꾸러미를 부치며 "미래를 위한 제안서"를 같이 보냈다. 사무적인 어투로, 문제가 많은 그들의 관계를 위한

대책으로 또 다른 계획을 제안했다. 즉 테오가 원하는 것을 택하라고 했다. 테오가 보내 준 본은 모두 선택된 작품에 대한 보수("내가 벌어들인 돈")로 여기겠다고 했다. 그리고 테오가 거절하는 작품은 핀센트가 다른 화상에게 가져갈 수 있게 하자고 했다. 늘 그랬듯, 다정한 말로 자신의 제안을 내세우면서 형제의 연대를 촉구했고, 그것이 그들의 관계를 "바른 길"에 올려 주리라고 진지하게 말했다. 그러나 어떤 것도 그 제안의 핵심에 있는 성난 요구를 숨길 수 없었다. 그는 드렌터에서 내세웠던 마감 시한을 되살려 냈다. "대신에 3월 이후로 내가 작품을 보내지 않는다면 너에게서 어떤 돈도 받지 않겠다." 그것은 전에도 자주 했던 자멸의 위협이었다. 테오가 자신의 작품을 '구입'하지 않으면, 자신도 동생의 돈을 받지 않겠다는 말은 자신과 그의 가족을 또 다른 불확실한 상황의 위기로 빠뜨렸다.

테오가 침묵으로 다시 그를 벌하는 동안, 그는 조바심하다가 불끈거렸다가 하면서 몇 주 동안 답장을 기다렸다. 해방해 줄 심판을 기다리는 죄수 같다면서, 구슬프게 답장을 독촉했다. 선의였다는 주장과 시구로 동생을 달래며, 거듭 뒤집히는 생각의 파도와 싸웠고 형제간 헌신에 마음이 쏠렸다가 멀어졌다가 했다. "너와 내가 느끼는 것에 무슨 차이가 있든, 이런저런 일에 대해서 뭐가 다르든, 우리는 형제다. 그리고 우리가 앞으로도 계속 형제답기를 분명히 바란다."

테오는 3월 초가 되어서야 답장했다. 간접적인 핀센트의 말과 달리 아주 분명하게 형의 작품이 팔리기에 "숭문히 좋지 않다."라고 말했다. 그리고 에턴에서 처음 서툴게 시도한 그림들 이후로 "충분한 진척을 거두지 못했다."라고 말했다. 화상으로서든 후원자로서든, 핀센트의 작품이 많이 향상될 때까지는 출세를 위해 해 줄 수 있는 게 없다고 말했다. 핀센트가 다른 화상을 찾을 거라는 생각을 비웃었으며, 다른 그 누구도 꿈과 웅변을 근거로 돈을 먼저 내주지는 않을 것임을 환기했다. 그의 작품이 진짜 어떤 상업적 가치라도 지니려면 오랜 세월이 걸릴 것이라고 예언했다. 그리고 형이 자활할 때까지는 훨씬 더 세월이 걸릴 거라고 했다. 미숙한 소묘법(대중은 그 정도 완성도에 '분노'할 거라고 했다.), 천박한 채색화, 생기 없는 색채를 비판했다. 그들이 함께한 과거를 부인할 지경에 이를 만큼 경멸하며, 그들 형제가 평생 동안 좋아했던 프랑스의 풍경화가인 조르주 미셸에게 지나치게 집착한다고 비난했으며, 특히 드렌터에서 미셸에게서 영감을 받아 그린 그림들을 가치 없다고 무시해 버렸다.

핀센트는 제 계획을 제안하며 이런 말들로 동생을 안심시켰더랬다. "만약 내 작품이 너의 마음에 들지 않고 네가 그것과 어떤 관계도 원치 않는다면, 그에 대해서 나는 아무 말도 할 수 없을 거다." "네가 나에 대해 자유로웠으면 좋겠구나. 내가 너에 대해 자유롭고 싶듯이 말이다."라고 강조했다. 그러나 당연히 그러한 자유는 없었다. 양쪽 모두에 그랬다. 테오의 힐책만큼이나 불가피하게 핀센트의 분노가 뒤따랐다. 분노에

찬 편지에서, 그는 논쟁에 열을 올려 더욱 거칠고 흉포해졌다. 사실상 자신이 겪은 모든 좌절이 테오 때문이라고 했다. 자기 작품이 팔리지 않은 것은 테오가 그림을 팔기 위해 아무것도 하지 않았기 때문이라고 했다. 어두운 구석에 치워 놓고 그림을 살 사람을 찾기 위해 손가락 하나 까딱하지 않았다는 것이다. 핀센트의 미술에 대한 테오의 무관심은 그들의 관계에서 무성의, 심지어 불성실을 그대로 보여 줄 뿐이라고 했다. 테오가 예술에 대한 사랑이나 형제애와 상관없이 "자신의 배만 채우는 형편없는" 형제라고 했다. "너는 나에게 전혀 관심이 없다." 참된 아우라면 형을 필요에 따라 인질로 잡아 두지 않을 거라고 했다. 돈줄을 쥐고 억지로 권위를 인정하도록 하는 대신 감독이나 의무 없는 완전한 자유를 주었을 것이다. 최근의 상처를 헤집으며, 스헨크버흐에 관한 배신을 다시 비난했다. 테오가 신 호르닉을 반대하며 자신에게서 "아내와 자식…… 가정"을 빼앗았다는 것이다. 테오를 드렌터에 오라고 한 것은 너무나 어리석은 일이었다고 했다. 동생에게 화가가 되기 위한 심장이나 등뼈나 비장이 있을 거라고 생각한 것은 너무나 헛된 바람이었다.

인연을 끊는 것 말고 뭐가 남았을까? 그들이 바로 갈라서지 못한 것은 오로지 테오의 겁 때문이었다. 핀센트는 오랫동안 테오의 의미 없는 격려와 "이름을 더럽히지" 않으려는 태도를 참아 왔다. 유일한 남자다운 행동은 완벽한 형제애를 타락시킨 "끔찍한 거래"를 끝내는 것뿐이었다. 벗어나야 할 때가 이미 다다라 있었다. "어둠 속에 매달려 있음을, 갇혀 있음을 확실히 깨달았다면 반항이 더할 나위 없이 당연하다. 더 악화된다고 해도…… 그렇다고 해도 뭐가 달라지겠는가?" 그것은 헤이그 이후로 그들의 관계에 늘 드리워져 있던 최후통첩이었지만, 이번에는 조건을 떼어 버렸다. "이 문제를 내버려 둘 수 없다. 나는 갈라서기로 마음먹었다."

새로운 화상을 찾겠다고 다짐하며, 그 누구도 그를 더 잘 대우해 주지 않을 거라는 테오의 말을 단호히 거부했다. 뿐만 아니라 새로운 관계를 발전시키고 자신의 작품을 전시할 기회를 추구했다. 그것은 과거에 그가 항상 무시하던 일들이었다. 구매자를 찾기 위해 안트베르펜행을 이야기했다. 그와 라파르트는 이미 그에 대한 이야기를 나눈 적이 있었다. 아마도 거기로 이사까지 갈지 몰랐다. 아니면 헤이그로 돌아갈지도 몰랐다. 오로지 위협의 의미만 있는 이야기 속에, 그는 과거 재앙이 벌어졌던 지역으로 돌아가 구필과 관계를 새롭게 다지기로 마음먹었다. "결국 내가 그들에게 못되게 군 적은 없었다."

자기 길을 가겠다는 결심을 강조하기 위해, 그 지역에 사는 목수와 계약해서 액자를 몇 개 제작했다. 그림을 팔려면 액자가 꼭 필요했다.(그는 검은색 액자가 그림을 가장 돋보이게 한다고 생각했다.) 액자에 넣기로 계획한 첫 번째 작품들은 테오가 비판한 드렌터의 습작들이었다. 최근 소묘 중 「물총새」와 「가지치기한 자작나무들」을 포함하여 가장 뛰어난 것들을

포장하여 라파르트에게 보내며 "그 그림들을 사람들에게 보여 달라."고 청했다. 파리에는 풍경화 소묘(테오가 오랫동안 격려해 왔던 것이었다.) 대신 직조공 그림들을 또 한 묶음 보냈다.

이러한 엄청난 분노의 한복판에서도 핀센트는 후회로 고통스러워했다. 테오가 마리와 마침내 헤어졌음을 알리는 편지를 썼을 때, 핀센트는 그가 했던 가장 모진 말들 중 일부를 다급히 철회했다.("내가 너와 관계를 끊는다는 말이 아님을 알 거다.") 하지만 테오가 다음번 돈을 늦게 부침으로써 자신에게 보복하자, 핀센트는 다시 공격 태세로 돌아갔고, 분노는 두 배가 되었다. 동생이 어려운 상황에 처해 있는 자신을 돕지 못하는 정도가 아니라 **고의적으로** 방해한다고 비난했다. "너는 내 삶을 어렵게 하려고 일부러 이토록 부주의하게 구는 거다." 낙담한 어린아이처럼 비통하고 힘없는 말로 동생을 비난했고 지난해, 그리고 오래전의 모든 상처가 엄청난 욕이 되어 터져 나왔다. "고귀하고 위대한" 지점장께서 자만심 넘치는 생색내는 태도와 "친애하는 작은 판 호흐다운 속임수들", 어리석고 재미없는 비판으로 너무나 오랫동안 자기를 괴롭혔다고 했다. 핀센트는 그러한 편협함과 독선을 하루도 더는 겪을 수 없다고 했다. 테오가 그들의 아버지가 되어 파괴적인 번개를 던졌고, 그것에 대한 분노는 마침내 참을 수 없을 정도가 되었다고 편지에 썼다. "이런 식으로 밀어붙이다니 어리석다! 어리석다고!"

그러나 테오 역시 포로였다. 4월 초에는 형의 모든 요구를 들어주기로 합의했다. 지금껏 해 왔던 대로 매달 150프랑을 보내기로 했다. 대신에 핀센트는 모든 작품을 테오에게 보내기로 했다. 테오는 받은 그림들을 원하는 대로 할 수 있었다.(심지어 "갈가리 찢어 버리는 것"까지도 핀센트는 동의했다.) 핀센트는 동생이 자신의 그림을 구입했다고 누에넌 사람들에게 말해도 되었다. 그 돈은 "벌어들인 것"이 될 거라고 핀센트는 강조했다. "그렇게 해서 나는 세상 사람들의 눈에 자신을 정당화할 뭔가를 얻게 되는 거다." 테오는 지원에 대해서 어떤 조건도 걸지 않을 것이다. 핀센트는 동생에게 어떤 부가적인 요구도 하지 않기로 했다. 테오는 합의 사항에 대해 아무에게도, 심지어 부모에게도 얘기하지 않기로 했다. 자신도 재정적으로 곤경에 처해 있으면서, 완강한 형을 달래기 위해 250프랑을 따로 특별히 주기로 하고 거래를 마쳤다. 핀센트는 마침내 동생의 "확고한 합의"를 얻어 냈다.

그러나 아무것도 해결되지 않았다. 핀센트는 바로 그 합의를 수정하자고 요구했다. 몇 주 지나지 않아, 테오가 그의 수정 사항을 받아들이지 않으면 "우리는 끝."이라며 다시 한 번 최후통첩을 날렸다. 동생이 그의 작업에 충분한 열의를 보이지 않는다고, 너무 가볍게 취급한다고 비난했다. 그는 테오가 감탄하는 이미지는 거부하고 테오가 거부하는 이미지는 인정하며, 다시 헤이그에서처럼 무기력하게 반대만 일삼던 버릇으로 돌아왔다. 그해 봄에

네덜란드의 판 호흐

「직조공」 1884
종이에 수채, 44×33cm

「물총새」 1883. 3.
종이에 연필, 53×39cm

「가지치기한 자작나무들」 1883. 3.
종이에 연필, 54×39cm

장 레옹 제롬, 「포로」 1861
캔버스에 유채, 78×45cm

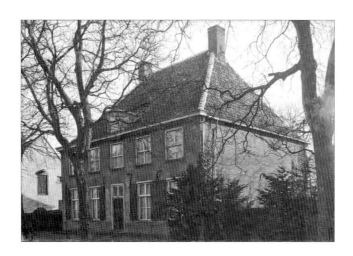

누에넌 목사관

펜으로 그린 몇 점의 풍경화를 테오에게 보여 준 후로 다른 작품은 보여 주지 않았다. 그는 별다른 해명 없이 "기법을 약간 바꾸었다."라고만 했다.

거듭 '자유'를 요구하던 핀센트는 몇 달 동안 치른 테오와의 은밀한 전투 이후 훨씬 낙담하여 도발과 반항의 하향 길에 갇히고 말았다. 그 하락은 다음 해 누에넌에서 그의 정서적 삶과 예술적 삶 모두를 점유하며, 어머니를 위로했던 미술과의 연을 끊어 버리고 어머니의 회복 가능성도 망쳐 버릴 터였다. 합의를 얻어 냈다는 의기양양함에 취해 있을 때조차, 핀센트는 앞에 놓인 어둠을 보았다. 동생에게 경고의 뜻으로 한 어느 구절 속에서, 밀레와 자신을 비교했다. 밀레는 존경이나 열정, 애정 없이 돈만 대 주던 신의 없는 후원자들에게 배신당한 적이 있었다. 핀센트는 책에서 읽었던 이야기를 자세히 해 주었다. "또다시 거대한 어둠과 형언할 수 없는 우울감에 휩싸인 몸짓을 하며, 그는 두 손으로 머리를 움켜쥐었다."

22

삶의 기쁨

1884년 5월에 누에넌의 여자들은 문 앞에서 잘생긴 낯선 이를 발견하고 깜짝 놀랐다. 귀족 가문의 칭호와 태도를 지닌 젊은이, 안톤 판 라파르트였다. 더욱더 놀라운 것은 그의 친구가 신교도 목사의 괴상하고 짜증스러운 아들, 즉 "작은 화가 친구" 핀센트 판 호흐라는 사실이었다. 그 어울리지 않는 한 쌍은 겨드랑이 밑에 스케치북을 끼고 주제를 찾아 봄 풍경을 누비고 다녔고, 모델을 찾아 직조공과 농부의 집 문을 두드렸다.

핀센트는 친구의 방문을 위해 맹렬하게 공작을 펼쳤더랬다. 위트레흐트에서 분주하게 부르주아적으로 살아가는 라파르트를 꼬드겨 내기 위해, 브라반트 교외 지역의 아름다움부터 누이를 만날 수 있다는 것까지, 온갖 미끼를 흔들어 댔다. 드렌터에서 테오에게 했던 주장들처럼, 누에넌이 생생한 주제들의 천국이고 옥외에서 그림을 그리는 게 가능하다고 장담했다. 「물총새」처럼 자신이 그린 10여 점 소묘들뿐 아니라, 유혹적인 상상을 키우기 위해 여러 쪽에 걸쳐 시집을 옮겨 적은 편지를 보냈다. 라파르트의 작업에 대해 유들유들하게 아첨을 떨었고("자네의 붓 터치는 종종 개성적이고

독특하고 조리 있고 신중하네.") 벗이 경력을 쌓는 데 동생이 원조를 연결해 수 있고고 암시했다. 라파르트가 중요한 인물이 될 거라며, 테오와 벌이던 말다툼을 잠시 멈추기까지 했다. "네가 라파르트의 작업에 개인적으로 공감한다면, 그 역시 너에 대해 무관심하지 않을 거다." 직조공을 다룬 소묘에 대한 라파르트의 신랄한 비판을 대수롭지 않게 떨쳐 버린 채, 다른 사람들의 놀림과 허세에 기꺼이 자신을 내주는 마음씨 착한 집시 퍽*인 양했다. 그해 겨울에 겪은 시련들에 대해 아무런 기색 없이, 브라반트의 황무지에서 화가들의 봄 축제를 벌이기 위해 친구를 불러냈다.

비슷한 푸른색 남방에, 중절모 쓴 두 사내는 누에넌의 모랫길과 교외의 샛길에서 실로 이상한 한 쌍을 이루었다. 곧잘 연장되곤 하는 잦은 스케치 여행에 익숙한 라파르트는 스케치북과 무릎 높이 이젤, 책만 한 화구 상자만 들고 여행했다. 한 손으로 자유롭게 우아한 지팡이를 쓸 수 있을 만큼 짐이 가벼웠다. 한편 핀센트는 작업실을 통째로 들고 다니는 듯했다. 접의자, 화구 상자와 큰 스케치북, 크고 무거운 시각 틀로 이루어진 짐이었다. 주의를 기울이지 않던 들판의 일꾼들도 그들의 걸음걸이의 차이는 알아보았을 것이다. 한 사람은 등을 곧게 펴고 가슴팍을 내민 채 빠르고 자신감 있게 걸었고, 다른 사람은 짐 탓에 구부정한 자세로 터벅터벅 걸었다. 그들이 다가가는 마을 사람들과

농민들에게 그의 대조는 좀 더 분명하게 확대되었을 것이다. 라파르트는 늘 넓지 않은 섬은색 머리카락에 멋지게 다듬은 수염을 길렀고, 핀센트는 뻣뻣하고 짧게 깎은 머리카락에 아무렇게나 구레나룻을 길렀다. 라파르트는 부드럽고 살짝 가운데로 모인 눈을 지녔다면 핀센트의 눈은 수정같이 맑은 청록색으로 번쩍였다.

열흘 동안 핀센트는 두 사람의 차이점을 지우기 위해 최선을 다했다. 오랫동안 제 상상력을 사로잡았던 직조공을 라파르트에게 소개한 후에 좀 더 고풍스러운 소재로 벗의 호기심을 채워 주었다. 그는 누에넌의 교외 지역을 점점이 수놓고 있는 옛 방앗간으로 벗을 이끌고 갔다. 그것은 과거에 핀센트가 퇴짜 놓던 종류의 전통적인 심상이었다.(몇몇 방앗간은 찾느라 방향을 물어봐야 했다.) 두 사람은 마을의 선술집에서 여러 시간을 보냈다. 거기서 핀센트는 그 지방 사람들에 대한 우스갯소리로 세계주의자인 라파르트를 즐겁게 해 주었고, 틀림없이 앞서 몇 달에 걸쳐 편지를 채웠던 연대감에 대한 주장을 되풀이했을 것이다. 화가들의 형제애와 화실 스타일의 위험성, 인상주의 같은 오늘날 추세의 수수께끼, 특히 화가 삶의 외로움에 대해서 이야기했을 것이다. 그 불평들은 라파르트에게 우울하고 낯설게 들렸을 게 분명하다. 바로 얼마 전 그는 위트레흐트에 동료 화가들을 위해 또 다른 사교 클럽을 세움으로써 자신의 스물여섯 번째 생일을 기념했기 때문이다.

* 셰익스피어의 희곡 「한여름 밤의 꿈」의 등장인물.

네덜란드의 판 호흐

그러나 그들을 좀 더 가깝게 만들어 주는 데 결코 실패하지 않는 주제가 있었다. 바로 여자였다.

벗이 도착하기 전에도 핀센트는 그 화제에 대해 많은 생각을 했다. 신 호르닉과 결별함으로써 그에게는 육체적인 애정 행위를 할 기회가 사라져 버렸다. "나는 항상 어떤 온기와 더불어 살았다." 그는 실의에 빠져 완곡한 표현으로 테오에게 말했다. "이제 주변의 모든 것이 점점 더 음산해지고 차가워지고 따분해져 간다. …… 참고 싶지 않다." 늘 그랬듯 처음에는 매춘부에게로 향했다.(아마도 에인트호번에서 찾았을 것이다. 좀 더 큰 상업 중심지였기에, 물감도 거기서 구입했다.) 그는 동생에게 정교하게 합리화하는 말과 쓸쓸한 한탄의 편지를 보냈다. "나는 아직 여자 경험이 충분치 않다." 그는 여자들과 어울려 다녔던 센트 백부를 새로운 본보기로 내세웠다. 핀센트의 말에 따르자면, 센트의 좌우명은 그런 행동을 눈감아 주는 허가증과 같았다. "사람은 누군가를 좋아하는 만큼 선하다." 연이어 그는 모델을 위해 더 많은 돈을 요구하기 시작했고 모델을 찾는 일이 어렵다고 한탄했다. 인상주의자 에두아르 마네(그의 작품에 대해서는 거의 알지 못했다.), 특히 마네가 그린 여인의 나체화를 칭찬함으로써 궁극적인 의도를 시사했다.

라파르트의 방문일이 가까워지자 불길은 더욱 거세졌다. 1881년에 브뤼셀의 홍등가인 마롤을 함께 다녀온 후로 늘 성(性)은 두 사내가 공유하는 또 다른 정열의 대상이 되었다.

핀센트는 자신이 그린 소묘뿐 아니라 "아라비아 우화들"을 전해 만남을 위한 분위기를 조성했다. 그 우화들로부터 그는 성적 방종과 심지어 섹스에 의한 자살 이미지를 얻어 냈다. 모델에 관한 주제에 두 사람은 바로 연정을 불태웠다. 12월에 위트레흐트에서 돌아온 후(거기서 핀센트는 실 찾는 여자를 그린 라파르트의 유화에 탄복했다.) 핀센트는 물레를 사들였다. 여자들이 자기 집에서 물레 앞에 앉아 있는 모습을 그리기보다는 그들을 꾀어내 개인적으로 포즈를 취하게 하고 싶어서 그랬을 것이다.

그러나 여자가 그런 유인책에 굴복하더라도, 핀센트는 여자를 데려갈 곳이 없었다. 그는 염탐하는 눈이 있고 교도소처럼 감시 아래 인정을 베푸는 목사관의 창문 없는 세탁실에서 지붕이 경사진 딴채로 작업실을 옮겨 왔다. 핀센트 말에 따르면 "석탄 투입구와 수채통, 똥구덩이가 바로 옆에 있는 곳이었다."(비가 오면 어둡고 습했고, 비가 오지 않을 때면 어둡고 먼지투성이였다. 그 비좁은 공간은 나중에 닭장으로 쓰일 터였다.) 4월에 라파르트가 모델 작업에 대해 얘기하자, 핀센트는 바로 더 나은 작업실을 얻기 위해 테오를 전면적으로 압박하기 시작했다. "모델을 데리고 작업하려면 작업실이 필요하다." 틀림없이 핀센트와 목사관을 떨어뜨려 놓고자, 테오는 이사를 위한 가욋돈을 보내 주었지만, 과거의 실수를 되풀이하지 말라는 경고도 잊지 않았다. 그 경고에 대해 핀센트는 밝게 대답했다. "최선을 다할 수도 있고, 경솔하게 행동할 수도 있지, 결과는 진짜로 원한 것과 항상

다르더구나."

그러나 핀센트는 1881년 성탄절에 쫓겨나기 직전 에턴에서처럼 시내에서 멀리 떨어진 외딴 오두막을 택하지 않고 집에서 가까운 작업실을 찾아냈다. 주요 도로인 케르크스트라트*에 있는 방 두 개짜리 작은 아파트였다. 그 아파트는 목사관에서 남쪽으로 겨우 1킬로미터가량, 말 그대로 크고 새로운 가톨릭교회인 생클레망 교회 옆에 있었다. 사실 그 공간은 5월에 핀센트가 이사 오기 전 기도와 뜨개질 교실로 쓰이던 교회 공간이었다. 신교도 목사인 판 호흐 목사에게 더 곤란한 사실은, 그 집이 생클레망 교회의 관리인인 요하너스 스하프랏이 소유했던(그리고 살았던) 곳이라는 점이었다. 핀센트는 그 작업실의 시계(視界)가 아주 좋다는 사실이나 가톨릭교도인 집주인에 대해 테오에게 아무 말도 하지 않고, 습하지 않으며 크다고만 설명했다. 그는 추가 지출에 대해서 사과하는 대신 뻔뻔스럽게 새로운 작업실에 대한 계획을 알렸다. "모델과 같이 작업하기에 충분히 넓은 공간을 다시 얻게 되었다. 그게 얼마나 오래갈지는 알 수 없구나."

5월 말에 라파르트가 도착할 즈음에 핀센트는 케르크스트라트에 있는 멋지고 전면이 벽돌로 된 집의 앞방을 스헨크버흐의 아파트처럼 치장했다. 자신의 소묘와 유화들, 그리고 제대로 된 화가의 작업실에 있는 '장식물'로 벽을 채웠다. 모델 의상과 특징적인 부속물을 헤이그의 창고에서

* 교회 거리라는 뜻.

찾아와서 인물 소묘 작업을 위해 준비해 놓았다. 빙 안마운네에는 새로운 물레가 놓였다. 그는 자신이 높게 평가하는 소묘인 「비애」를 특별히 좋은 자리에 걸었다. '사냥' 준비가 모두 끝난 것이다.

"라파르트와 나는 오랜 소풍을 다녀왔다." 그는 테오에게 알렸다. "집집마다 방문하며 새로운 모델을 찾아냈다. ……마치 스무 살인 양, 기운을 되찾았다." 집에 다가갈 때면, 핀센트는 아는 집조차 좀 더 연하의 사내인 라파르트를 앞세웠다. 라파르트의 잘생긴 외모와 싹싹한 예의범절은 거의 사방에서, 특히 여자들 사이에서 자발적인 모델을 찾아 주었다. 전에 핀센트가 제공해야 했던 돈이나 술, 담배, 커피 같은 보상 없이도 가능했다.

핀센트는 이렇게 라파르트와 같이 모델을 구하러 다니던 여행에서 호르디나 더 흐롯을 처음 알았을 것이다. 그녀는 핀센트가 직조기 앞에서 일하는 모습을 그린 직공, 피터르 데케르스의 이웃이었다. 그가 잘생긴 동무와 그녀의 집 앞에 나타났을 때쯤 최소한 평판으로라도 그 "작은 화가 친구"를 알고 있었을 것이다. 핀센트 역시 스물아홉 살의 호르디나를 어렴풋이 알았을 것이다. 아버지가 최근에 사망해서 그녀는 어머니, 어린 남동생 두 명, 그리고 결혼하지 않은 채 늙어 가는 친척들로 이루어진 묘한 대가족과 살고 있었다. 그들은 모두 헤르번으로 향하는 길의 작은 오두막집에서 북적거리며 살았다. 다음 한 해 동안 그녀는 케르크스트라트의 작업실에 자주 찾아와서, 물레

네덜란드의 판 호흐

앞이나 다른 어디에라도 핀센트를 위해 자세를 취해 주었다. 그녀 이름은 호르디나였지만 그 지역 사람들은 그녀를 스틴이라고 불렀다. 핀센트는 결코 남에게 말할 수 없는 이유로 그녀를 신이라고 불렀다.

그러나 이번에는 헤이그에서와 같은 빅토리아풍 구원의 환상이 아니었다. 지난해의 쓰디쓴 실망에 대응하여 핀센트는 새로운 행복의 꿈을 빚었다. 자신에 관한 새로운 상상이었다. "운은 용감한 자를 좋아한다. 그리고 운이나 **삶의 기쁨**(la joie de vivre)의 진실이 무엇이든, 살고 싶다면 일하고 도전해야 한다." 자기 재창조의 열기에 빠져, 늘 해 왔던 번민에 찬 자기 성찰을 포기했고 자신을 양심의 가책이나 후회가 없는 사람이라고 했다. 사색하는 사람이 아니라 행동하는 사람, 반성하는 사람이 아니라 본능대로 움직이는 사람이라고 했다. 그는 결과를 걱정하지 않고 삶에서(여자들에 관해서든, 일에 관해서든, 예술에 관해서든) 원하는 대상을 취할 터였다. "결과가 좋든 나쁘든, 다행이든 불행이든, **아무것도 하지 않는 것**보다는 **뭔가**를 하는 것이 낫다.……많은 이가 그저 **아무 해도 끼치지 않는 것**만으로 선하다고 생각하는데……이는 거짓이다."

핀센트는 새로운 꿈을 품었다. 영국 삽화에 나오는 세심히 배려하는 경찰관이나 미슐레의 개화된 구혼자나 디킨스의 겸손하고 인정 많은 사람 대신, 특히 그가 좋아하던 프랑스 작가들, 그중에서도 졸라의 냉소적이고 세상 물정에 밝은, 주인공답지 않은 주인공 속에서 새로운

모범을 보았다.

점점 더 그는 자신을 특별히 한 작품의 인물로 상상하기 시작했다.

핀센트는 옥타브 무레를 졸라의 『살림』에서 처음 만났다. 입신출세를 위해 파리에 진출한 지방의 행상인이자 난봉꾼인 무레는 졸라의 궁극적인 근대적 인간이었다. 인습적(도덕적·기업가적·성적) 규제로부터 자유로운 신세대 야성의 산물인 것이다. 부르주아적 관습의 무가치함에 대한 경멸로 가득 찬 소설에서 그는 성공으로 향하는 길(부유한 과부와의 결혼)에 달려들어 여자에게 구애한다. 1882년의 어두운 겨울, 핀센트는 스헨크버흐에 고립된 채, 아파트에서 살아가는 졸라의 호색한을 어리석고 천박하다며 비난했다. "그는 여자들을 정복하는 일 말고는 어떤 열망도 없는 것 같아. 게다가 여자들을 정말로 사랑하는 것 같지도 않다."라고 못마땅해하며 의심했다. 근대적인 모든 것에 대해 그렇듯, 무레를 그가 소중히 아끼는 목가적인 과거와 숭고한 열망에 대한 모욕으로 여겼다. 한마디로 무레는 그의 시대의 산물이었다. 1년 후 드렌터에서 그는 무레의 예를 멀리하라고 동생에게 일렀다. "너는 그보다는 깊이 있는 사람이다." 그리고 간절한 이야기를 덧붙였다. "실업가가 아니라 본질은 예술가, 진정한 예술가지."

그러나 그 후 몇 달 동안 핀센트는 졸라가 인간의 조건에 관하여 쓴 루공마카르 집안 연대기의 최근작인 『여인들의 행복 백화점』을 집어 들었고, 옥타브 무레를 새로운 눈으로

보게 되었다. 이 전면적인 사회 경제적 우화에서
『살림』의 교활한 가두판매인은 이제 죽은
아내의 부에 올라타, 파리 상류 사회의 최정상을
향했다. 대형 백화점의 우두머리가 숙녀들을
기쁘게 하라고 요구하자, 무레는 수천 명의 여자
쇼핑객을 정복하고 소비라는 최음제로 전 사회를
유혹한다. 밀실 공포증을 느끼게 하는『살림』
이후, 졸라는 그 저속한 프로방스 사람에게
오스만 대로만큼이나 웅장한 무대를 선사하여,
상업적으로나 성적으로나 판매술을 뽐내고
"삶의 기쁨"이라는 세속적 보상을 과시시킨다.

　이번에 핀센트는 책에서 감탄할 만한 많은
것을 발견했다. "첫 권에서보다 그가 훨씬 더
마음에 든다."라고 졸라의 포식자 주인공에
대해서 말했다. 무레의 냉소적이고 기회주의적인
인생관을 불쌍히 여기는 대신, 그의 남자다움과
열정을 부러워했다. 사과할 줄 모르는 무레의
자기중심주의, 끝없는 열정, 일절 타협하지 않는
배짱을 칭찬했다. "힘차게 살겠다."라는 무레의
결심을 찬성하며 인용했고 현세 지향적인
철학을 따라 했다. "행동은 그 자체가 보상이다.
행동하는 것, 창조하는 것, 실상과 싸우는 것,
정복하거나 정복당하는 것, 그것이 모든 인간의
기쁨의 원천이다." 확인할 것은 이뿐이라고
무레는 말했다. "지금 즐기고 있는가?"

　핀센트는 동생에게 무레를 폄하하기보다는
이제 그를 따르라고 힘차게 요구했다. "미술품
장사에도 무레 같은 사람들이 있었으면 좋겠다.
그들이라면 어떻게 새롭고 더 큰 소비자층을
만들어 낼지 알 거다. ……네가 화가가 아니라면,

무레 같은 중개인이 되어 보려무나." 마침내
그는 완전히 비뚤어진 무레가 천진한 줄 노트고
여자들을 이용하는 것("나는 그녀를 원해, 그녀를
얻고 말겠어.")을 받아들이며, 다른 어떤 태도도
무력함과 평범함으로 이어진다고 주장했다. 그
책의 긴 구절을 옮겨 적으며, 테오에게 "너만의
무레를 처음부터 다시 읽어 보아라."라고
강력하게 권했고 무레의 추파를 던지는 구호를
자기 모토로 삼았다. "자, 우리는 우리의
고객을 사랑합니다." 자신을 황무지의 무레라고
선포하면서, 졸라의 주인공이 파리의 중산층
주부들을 떠받들듯 밀레의 기운차고 수수한
농부 여인을 숭배했다. "두 열정의 대상은 같은
존재다."

　1884년의 여름과 가을 내내, 핀센트는 자신에
대한 새로운 환상을 연기하고 다녔다. 진부한
것을 깨부술 뿐더러, '행동'하라는, 즉 자기
운명을 책임지라는 무레의 명령을 받아들였다.
"굉장한 일을 하든가, 아니면 죽어 버려라."라고
선언했다. 좀 더 팔릴 만한 작품을 만들기 위한
그해 봄의 노력을 배가하면서, 핀센트는 거의
완전히 유화와 상업적인 주제로 돌아섰다.
농장의 우아한 삽화 같은 모습과 시골 교회,
화려한 일몰, 낙엽 같은 주제였다. 라파르트가
없어도 혼자 물방앗간으로 돌아가 유화와
수채화로 그것을 거듭 그려 냈다.

　그러나 좀 더 팔릴 만한 작품을 만드는
것만으로는 이제 충분하지 않았다. 무레는
핀센트에게 팔라는 명을 내렸다. 오랫동안 대책
없는 테오의 태도에서 느꼈던 좌절감 위에, 2년

전의 '화가 조합'(화가들이 운영하는 화가들을 위한 미술 시장) 계획을 되살려 냈다. 그리고 "약간의 연줄을 만들고…… 작업을 위한 나만의 방법을 찾기 위해" 안트베르펜으로 여행할, 심지어 이사 갈 계획을 이어 나갔다. 그해 여름이 끝날 무렵에는 유화 몇 점을 에인트호번의 한 사진가에게 보내 여러 크기의 복제화를 제작했다. "약간의 일거리를 얻거나, 최소한 알려지기 위해 몇몇 삽화 신문에 보낼" 의도였다. 그는 물감을 구매하는 에인트호번의 상점인 '바이엔스 화방'에 그림을 전시한 듯하다.

물품을 사러 빈번하게 도심으로 나가는 것을 이용하여, 아마추어 화가와 예술 애호가로 이루어진 에인트호번의 작은 공동체에 자리 잡기 위한 노력도 펼치기 시작했다. 화방 소유주인 얀 바이엔스를 통해, 그 상점의 모든 부르주아 고객들에게 자신을 소개해 달라고 부탁했고, 틀림없이 구필 화랑과 자신이 관련 있다는 것과 안톤 마우버에게 배웠다는 사실을 홍보했을 것이다. 한 후원자의 말에 따르면, 그 상점에서 어슬렁거리던 핀센트 판 호흐가 "자신의 통찰력을 풍부하게 제공"하는 때도 있었다. 인상주의를 언급하며 '세련'의 죄악과 외광 속에서 그려진 그림의 즐거움에 대해 장황하게 늘어놓았다. 바이엔스 화방은 그림틀도 제작했기에, 핀센트는 들어오는 그림들을 관찰하며 유망한 학도를 찾았다. 인쇄소를 방문했다가 소유주 아들의 작품을 몇 점 보고서는 소년을 누에넌에 있는 자신의 집으로 보내어 교육을 받게 하라고 설득했다.

스물두 살의 디먼 헤스털은 케르크스트라트에 있는 교회지기의 집으로 발걸음을 하던 최초의 학생이었다. 헤스털은 회상했다.

거기에 핀센트 판 호흐가 서 있었다. 키가 작고 어깨가 벌어진 왜소한 사람으로, 농부들은 그를 "작은 화가 친구"라고 불렀다. 갓은 풍상을 겪고 햇볕에 그을린 얼굴은 약간 불그스름하고 뻣뻣한 수염 때문에 윤곽이 뚜렷해 보였다. 아마도 햇빛 속에서 그림 때문에 두 눈이 살짝 흥분해 있는 듯했다. 자신의 작업에 대해 이야기하는 동안, 그는 대개 가슴팍 앞에 팔짱을 끼운 채로 있었다.

다른 학생들이 뒤따랐다. 가을과 겨울에 걸쳐, 핀센트는 배우고자 하는 몇몇 아마추어 화가들에게 도움을 주었다. 그러나 대부분은 에인트호번에 있는 그들의 집에서 수업을 받았고 누에넌의 작업실을 방문하는 일은 아주 드물었다. 헤스털과 달리, 이들은 미술학도가 아니라 '일요화가'로서 핀센트처럼 부르주아적 취미를 배우며 자란 사람들이었다. 빌럼 판 더 바커르는 에인트호번 하숙집에서 전신 기사 일을 하는 누에넌 직장으로 나서다가 종종 핀센트와 마주쳤다. "그는 결코 쉬운 선생이 아니었다."라고 판 더 바커르는 회상했다. 마흔두 살이었던 안톤 케르세마케르스는 제혁 사업을 성공적으로 경영하면서 여가 시간을 그림 그리는 데 활용했다. 그가 일련의 풍경화 벽화로 자기 사무실을 새로 장식하기 시작했을 무렵 핀센트는 바이엔스 화방을 통해 그 계획에

대해서 들었다. 핀센트는 바로 그 무두장이의
상점으로 처척 걸어기 도와 주겠다고 했다.
"여기에는 실로 훌륭한 점들이 좀 있군요." 그는
케르세마케르스의 벽화 계획을 살펴본 후에
말했다.

하지만 저는 당신에게 풍경이 아니라 정물을 먼저
권하고 싶군요. 거기서 더 많은 걸 배울 겁니다. 쉰
점쯤 그리고 나면 다소 진척이 있을 거예요. 그걸
돕고 당신과 함께 같은 주제를 그릴 준비가 되어
있습니다.

핀센트는 그토록 오랫동안 옹호해 왔던 인물
소묘가 아니라 보다 쉬운 정물을 그리라고
조언했다. "정물이 모든 그림의 시작이다."라고
판 더 바커르에게 말했다. 소묘와 인물을
옹호하며 열렬히 웅변해 왔던 세월을 뒤집는
말이었다. 그 자신이 그해 겨울 수십 점의
정물화를 그리며, 오랫동안 삼가 왔던 편안하고
전통적인 심상으로 잇달아 캔버스를 채웠다.
병과 주전자, 잔과 사발 등을 그렸으며 꽃도
그렸다.

그러나 특히 두 가지의 무례 식 계획이
1884년의 여름을 지배했는데, 하나는 예술적인
것이었고 다른 하나는 육욕적인 것이었다.

안톤 헤르만스는 부자였다. 바이엔스 화방의
고객 가운데 가장 부유했을 것이다. 오래된
부의 형태인 금을 향한 새로운 중산층의 기호를
바탕으로 부를 쌓은 인물이었다. 금세공인의
기술과 장사꾼의 본능으로, 쉰일곱 살 나이에

은퇴할 만큼 충분한 돈을 모았다. 아주 쾌활하고
열정적인 이 사내는 느러내 홍고 논을 썼다. 그가
케이제르스 운하에 세운 대저택을 못 보고 놓칠
사람은 아무도 없었다. 그 저택은 에인트호번의
새로운 성당인 성 카타리나 성당 지적에 있었다.
사실 그가 그 성당에 너무나 감탄하여, 그곳의
건축가 피에르 카위페르스(암스테르담에서 완공
중이던 새 국립 미술관의 설계자)에게 자신이
은퇴해서 살 대저택의 설계를 의뢰했다.
헤르만스는 독실한 사람이자 예술의 후원자라고
자처했고, 그 신고딕 양식 건물은 부유한 것과
영적인 것을 똑같이 추구하는 취향에 완벽하게
어울렸다. 그는 새 저택을 채울 미술품과
골동품을 찾아 널리 여행 다녔고, 호화로운 실내
장식을 완성하는 데에 나름의 역할을 했다. 예순
살이 되자 그는 장인의 손길을 새로운 기술,
즉 유화로 관심을 돌렸고 식당의 벽을 근대 고딕
식의 종교적인 이미지로 뒤덮겠다는 야심찬
계획에 착수했다.

핀센트는 헤르만스의 계획을 듣자마자,
케이제르스 운하에 있는 대저택으로 달려가
도와주겠다고 했다. 헤르만스가 마음속에
그렸던, 중세를 흉내 낸 성자들의 진열실 대신
좀 더 근대적인 주제, 즉 일하는 농민들이라는
주제로 기획하라고 강력히 권했다. "신령한
최후의 만찬 대신 그 지역의 시골 생활을 벽에서
본다면, 식탁에 앉아 있는 사람들의 식욕을 훨씬
자극할 거라고 말해 주었네."라고 핀센트는
라파르트에게 편지했다. 그는 사계절을 상징화한
일련의 장면들을 제안했다. 가을에 씨 뿌리는

모습, 겨울에 땔감 모으는 모습, 봄에 가축 모는 모습, 여름에 추수하는 모습이었다. 그는 농민 브뤼헐* 같은 중세 화가들도 그러한 주제들을 택했잖느냐고 말했다.

핀센트는 버릇처럼 자신의 비전을 열정적으로 드러냈는데, 이러한 반종교적인 웅변은 독실한 헤르만스를 불쾌하게 만들기까지 했다. 그러나 새로운 생각을 품은 핀센트에게 상업 활동은 양심보다 중요했다. 헤르만스가 그를 고용하되 네 개가 아닌 여섯 개 공간을 채워 달라고 요구하자, 거기에 맞춰 계획을 수정했다. 헤르만스가 그림마다 두세 명 이상을 원하자 인물을 추가했다. 또 헤르만스가 패널화를 직접 칠하겠다고 마음먹자, 그를 지도하는 데 도움이 되도록 규모를 축소한 예비 스케치, 즉 밑그림을 그려 주기로 했다. 그리고 헤르만스가 좀 더 쉽게 베낄 수 있도록 실물 크기의 유화 스케치를 부탁하자 부득이하게 도와주었다. 라파르트가 "품위 없는" 계획으로 재능을 썩힌다고 몇 년 동안이나 비난했으면서, 그리고 겨우 몇 달 전에 진지함이 유일한 제 기준이라고 선언했으면서, 핀센트는 헤르만스의 저택을 위한 '장식들'의 성공을 즐기며, 테오에게 그의 디자인이 어떻게 "나무 세공과 그 방의 양식에 조화를 이루는지" 설명해 주었다.

때때로 핀센트는 나이 대가 아버지뻘인 이 노령의 후원자를 기특하다는 듯이 칭찬했다. "예순 살 사내가 마치 스무 살 젊은이다운 열정으로 미술을 배우려고 열심인 모습이 아주 감동적이다." 또 다른 때는 헤르만스의 능력을 폄하하면서("그가 그리는 것은 아름답지 않다.") 색 선택을 비판하고, 그의 골동품이 흉하다거나, 그를 예술 애호가라고 과소평가하기도 했다. 그러나 계속해서 헤르만스의 요구를 들어주면서, 늙은이의 비위를 맞추고 호감을 사기 위해 여러 날씩 작업했다. 사실 너무 열심히 일해서 도뤼스 목사가 투덜거릴 정도였다. "큰애는 더위 속에서 헤르만스 댁을 왔다 갔다 하느라 애쓴 탓에 짜증이 늘고 지나치게 흥분돼 있어."

핀센트는 이 특별한 수고에 헤르만스가 얼마나 많은 보상을 해 주었는지 말한 적이 없다. 사실 그는 그 상냥한 금세공인이 "관대하지 않고 인색"하다고 했고, 결과적으로 그 계획에서 자신이 모든 일을 다했노라고 일관되게 동생에게 주장했다. 그러나 라파르트에게는 헤르만스가 상당한 재료비뿐 아니라 모델비도 대 주기로 했다고 자랑했다. 그 합의는 핀센트처럼 탐욕스러운 안목을 지닌 사람에게 큰 이익이었다.

마르홋 베헤만은 누에넌의 부유한 신교도 가문의 딸로서 독신녀였다. 그녀와 역시 독신녀들인 두 명의 언니는 목사관 옆집에 살았다. 누에넌의 목사였던 그들의 아버지는 열한 자식들 중 세 딸이 결혼하지 않을 게 분명하다고 상정하며 은퇴하기 전에 뉘네빌러라는 멋진 벽돌 저택을 세웠다. 2년 후에 그가 사망하고, 그 1년 뒤에 부인도 사망하여, 중년의 세 자매는 마을의 주요 통로 위에 있는

* 농민의 삶을 주로 그렸던 피터르 브뤼헐의 별칭.

장대한 주택에서 외롭게 살았다. 그중 막내인 마르홋은 미혼에 살이였다. 뉘에넌에서 나고 자라 고향 바깥에서 교육받은 적이 없는 그녀는 세상에 대해 아는 게 거의 없었다. 부모의 가혹한 신앙심과 수수한 자기 외모 때문에 스스로 도락을 즐기며 기꺼이 남을 도우며 살아가게 되었다. 조카딸의 말에 따르면 대가족 내에서 그녀는 섬세한 마음씨와 착한 심성, 병든 친구와 친척에 대한 지칠 줄 모르는 관심으로 유명했다. 먼 과거에 입은 한 번의 낭만적인 상처와 오랜 세월 동안의 은둔 생활 탓에 그녀는 연약하고 아주 예민하며 연극 조로 행동하게 되었고, 유일한 정서적 애착은 고통당하는 사람들을 돌보며 느끼는 동정심이었다.

마르홋은 어려운 사람을 돕는 일을 해 오다가 처음으로 이웃의 알려지지 않은 아들인 핀센트 판 호흐를 만났다. 그녀는 1월에 아나 판 호흐가 사고를 당했다는 소리를 듣자마자 달려왔다. 그 후 여섯 달에 걸쳐 몇 번이고 다시 와서 아나의 옷가지를 봐주고 책을 읽어 주며 아나가 목사관에서 해야 할 일을 대신해 주었다. "우리는 마르홋 베헤만에게 아주 귀한 도움을 받고 있다."라고 도뤼스는 테오에게 보내는 편지에 썼다. 마르홋은 어머니의 회복을 위한 큰아들의 헌신에 감탄한 게 틀림없었고, 그녀보다 열세 살이나 어린 수수께끼 같은 화가에게 여학생 같은 호기심을 품었다. 그의 미술에도 마찬가지였다. 실로 3월에 핀센트가 체면을 세우기 위한 새로운 합의를 테오에게 요구하게 된 것은 선의에서 비롯했으나 달갑잖은

마르홋의 호기심(그의 작품의 판매, 구필과의 관계, "나쁜 이들은 삭품을 파는데 당신은 팔지 않는 이유"에 대한 호기심) 때문이었을 것이다. 조카딸 말로는, 마르홋은 매일 아침 동트기가 무섭게 일어나 뉘네빌러 저택 대형 창문에서 핀센트가 깊은 생각에 잠긴 채, 항상 똑같이 차려입고 스케치 여행에 나서는 것을 지켜보았다. 그의 이상한 짐과 외로운 노동, 그의 진지함과 배려에서 그녀는 마침내 자신과 비슷한 생각을 품은 사람을 발견했을 것이다.

마르홋 베헤만을 만나고 나서 처음 일곱 달 동안, 핀센트는 동생에게 그녀에 대해 아무 말도 하지 않았다. 5월에 라파르트가 도착할 즈음, 마르홋은 케르크스트라트의 작업실을 드나들고 있었지만, 핀센트는 벗에게 그녀를 소개시키거나 그 후의 편지에서 언급한 적이 없었다. 그와 라파르트는 베헤만 가문이 소유한 리넨 제작소에 스케치 여행을 갔지만, 핀센트는 그의 관계를 비밀로 부치거나 언급할 가치가 없다고 생각한 듯하다. 산책길에 마르홋이 합류하는 일이 잦아지면서, 핀센트는 그녀가 겸손하게 내보이는 관심에서 약간의 즐거움을 찾았다. "요즘 나는 처음보다 이곳 사람들과 잘 지낸단다." 그는 이름을 언급하지 않은 채 테오에게 보고했다. "확실히 머리를 식혀 주는 것들이 다소 필요하다. 지나치게 외로울 때마다 작업이 나빠지거든."

그해 여름 가끔씩, 내연 관계로 얻을 것에 대한 생각이 머릿속에 들어왔다. 마르홋은 그저 베헤만 자매들 중 막내가 아니라 가업의 공동 소유자로서, 1879년에 남동생인 라위스가

파산할 뻔했을 때 자신이 받은 유산을 써서 구해 주었다. 핀센트의 가족은 갚아야 할 병원비와 지참금이 필요한 딸들 때문에 재정적으로 어려웠다. 7월에 이제 열일곱 살인 막내 동생 코르가 학교를 그만두고 베헤만 가문이 소유한 근처의 또 다른 공장에 일자리를 얻어야 했다. 비슷한 시기에 핀센트는 책과 꽃, 그리고 물론 제 작품을 줌으로써 마르홋에게 애모의 정을 부추겼다. 그들은 양쪽 집안에 그들의 관계를 숨겼다.(그래도 도뤼스는 뭔가 의심했다.) 양쪽 집안에서 인정받지 못할 것이기 때문이었다. 베헤만 가문 사람들에게는 핀센트의 궁극적의 목적이 두려울 터였다. 판 호흐 집안사람들로서는 피할 수 없는 망신이 겁날 터였다.

그렇게 전망이 어두운데도 핀센트는 앞으로 뛰어들었다. "믿음, 정력, 따뜻함이 있는 남자는…… 그렇게 쉽게 열의를 잃지 않는다."라고 테오에게 편지하며, 옥타브 무레의 예를 들었다. "그는 뛰어들어 뭔가를 행하고 포기하지 않는다. 한마디로 그는 위반하고 **더럽히지**." 핀센트는 후일 은밀한 교제를 나누던 그 몇 달간을 무레의 안내서에서 직접 가져온 말로 설명했다. 그는 단지 "한 여자의 잔잔한 **마음을 어지럽혔을 뿐**"이라고 주장했다. "그녀를 삶 속으로, 사랑 속으로 던져 넣었던 거지." 그는 마르홋을 "형편없고 서툰 수리공이 망쳐 놓은 크레모나 바이올린*"에 비교했다. 다시 말해

* 이탈리아 북부에서 만들어진 바이올린 명기.

지나치게 손상되었어도 대단한 음악적 가치를 지닌 드문 표본이라는 것이었다. 무레라면 어찌했을지 모르지만, 핀센트가 마르홋의 재산 때문에 구애하지는 않았을 것이다. 그러나 그녀가 상처 입은 독신녀라는 점처럼 그녀의 재산은 그의 무레 식 공상에 어떤 역할을 했을 것이다. "나는 내 마음대로 그녀를 움직일 수 있다."라고 그는 뽐냈다.

그러나 졸라의 비열한 인간과 달리, 핀센트는 누구에게 사랑받는 에너지를 누린 경험이 없었다. 그가 제 공상에 즐겁게 매달려 있는 동안, 그들의 관계는 피할 수 없는 파국으로 치달았다. 긴 시간 동안 산책 중에 마르홋은 "나 역시 마침내 사랑에 빠졌다."라고 고백하며 그를 위해 기꺼이 죽을 수도 있다고 했다. 그러나 핀센트는 거기에 "어떤 관심도 가지지 않았다."라고 후일 자백했다. 죽을 때까지 사랑하겠다는 호소 어린 다짐과 명시되지 않은 어떤 조짐이 그를 흔들어 놓기 시작한 것은 9월 중순에 이르러서였다. 그는 그녀가 뇌막염에 걸렸을지 모른다고 두려워하며 의사와 상담했고 조용히 그녀의 남동생인 라위스에게 위험을 알렸다.

그러나 그 경고들은 그의 머릿속에 든 육욕적인 대담함의 이미지를 바꾸어 놓지 못했다. 겨우 하루 이틀 뒤에 마르홋의 언니들이 저택 바깥으로 나간 틈을 타 그녀와 같은 소파에 앉았다. 정원의 검정 딸기를 따러 온 조카딸이 그들이 함께 있는 것을 보고는 어머니에게 그들의 망측한 행위를 보고했다. 후일 조카딸의 말에 따르면, 온 베헤만 집안사람들에게 경보가

울렸다. 자신이 화가라고 믿는 무일푼의 타락한 성직자 아들이 마르홋의 처녀성을 위대롭게 하고 베헤만 가문의 명성을 실추시켰다는 것이다. 핀센트와 마르홋은 즉각 베헤만 가문의 대책 회의에 불려 나갔고, 거기서 마르홋의 자매들은 그녀가 무분별하게 행동했다고 맹비난하며 그녀의 사랑을 비웃었다. 핀센트는 이야기를 들으면서 분노가 솟구쳐 폭발하고 말았다. 그는 탁자를 내리쳤다. "그녀와 결혼하겠습니다. 그러고 싶어요. 그래야 합니다."

모여 있던 베헤만 집안사람들은 그의 놀라운 구혼을 마르홋의 임신 고백으로 받아들였다. 회의에 모인 사람들은 질책을 퍼부었다. 한 자매는 핀센트의 면상에 들이대고 "비열한 놈!"이라고 비명을 질렀다. 결혼이란 생각할 수도 없었다. 그들은 마르홋이 너무 늙었다고 주장했다. 결혼하기에도, 자식을 갖기에도, 그렇게 어리석은 행동을 하기에도 너무 늙었다는 것이었다. 그녀를 바로 멀리 보내야 한다고 했다. 추문을 피하기 위해, 그녀의 무분별한 행동의 결과를 처리해 줄 친절하고 사려 깊은 의사를 찾아야 한다고 말했다. 핀센트는 열심히 항의했다. 그의 행동과 마르홋의 명예를 옹호하며, 그들에 대한 문책을 근거 없고 악의적이라고 맹렬히 비난했다. "나는 지지 않고 반박했다." 거듭 청혼했으나, 이번에 그것은 성난 최후통첩일 뿐이었다. 즉 당장이 아니라면 결혼은 없다는 것이었다.

그러나 그의 어떤 말도 그가 추방당하든가 그녀가 추방당해야 한다는 사실을 뒤집을 수 없었다. 며칠 후 마르홋은 위트레흐트로 떠나기 전날, 노시 외곽의 블판에서 핀센트를 만났다. 은밀하고 금지된 마지막 만남이었다. 테오에게 보내는 편지에서, 핀센트는 다음에 일어난 일을 설명했다. 마르홋 베헤만에 대한 최초의 언급이었다.

그녀는 스르르 땅에 거꾸러졌단다. 처음에는 기운이 없어서라고만 생각했다. 하지만 점점 더 악화되었어. 부들부들 떨며 말할 힘을 잃었고 반만 알아들을 소리를 중얼거리다 여러 번 경련과 경기를 일으키며 맥없이 주저앉았지. ……점점 더 의심이 들더구나. "약을 삼킨 거요?" 그녀는 새된 소리를 냈어. "그래요."

보바리 부인처럼, 그녀는 스트리크닌*을 삼켰던 것이다. 그러나 치사량은 아니었다. 핀센트는 그녀가 토하게 하고 에인트호번의 의사에게 급히 데려갔다. 의사는 해독제를 투여해 주었다. 가문의 지위가 즉시 그 사건을 덮었고 마르홋은 사적인 비난과 대중의 의심 속에 위트레흐트로 떠났다. 그녀는 외국에 갔다고만 전해졌다.

9월의 그 끔찍한 사건은 "삶의 기쁨"에 대한 핀센트의 환상을 깨뜨렸다. 그는 편지를 쏟아 내며 필사적으로 그 환상을 구하고자 애썼다. 마르홋이 가족에게 홀대를 당한 것을 욕하며, 특히 그녀의 자매들에게 비난을 쏟아부었다.

* 미소량이 약품으로 쓰이는 독성 물질.

그들의 잘못된 비난이 **그녀의 파멸을 앞당겼다는** 말이었다. 그는 비난을 확대해 부르주아적인 편협함과 지독히 차디찬 종교관을 고수하는 점잖은 사람들 모두를 욕했다. "그들은 더할 나위 없이 어리석다. 사회를 무슨 정신 병원 같은 것으로, 완전히 뒤죽박죽인 세상으로 만든다."라고 맹렬히 비판했다. 심지어 프랑스 혁명의 "똑같은 권리와 똑같은 자유를 지닌…… 여성의 사회적 지위의 변화"에 대한 요구까지도 환기했다.

그러나 동시에 여성들의 "정체된 상태를 깨부수는" 옥타브 무레의 열렬한 지지자로서 자신이 지닌 특별한 권리를 환기하며, 마르홋에게 사랑 없는 삶의 우울에서 구해 주려는 호의를 베풀었다고 주장했다.("그녀는 사랑을 해 본 적이 없었다.") 자기 행동이 충동적이고, 심지어 어리석었을지 모르나 적어도 **남자다운 행동**이었노라고 항변했다. "어리석은 짓을 전혀 안 하는 사람들이, 그들 눈에 비친 나보다 내 눈에는 더 어리석어 보이는구나."라고 도전 의식을 북돋웠다.

무레와 달리, 자신은 정말로 마르홋을 사랑했다고 주장했다. "그녀가 나를 사랑하고 내가 그녀를 사랑한다는 데는 의문의 여지가 없다." 그러나 상처와 부당함에 대한 그의 주장들이 그렇듯, 뒤늦은 항변을 통해 핀센트가 마음속 집요한 자책의 목소리를 피하고 있음을 알 수 있다. 그는 자신이 관련된 사실을 부모에게 숨겼고, 테오에게도 마찬가지로 행동하라고 지시했다. 동생에게 총체적이고 굴욕적인 진실을

숨기기 위해 거짓말을 꾸며 냈다. 베헤만 가족이 그의 청혼을 강력하게 거절했음을 인정하지 않고, 오로지 마르홋의 건강과 의사의 허락에 따라(이는 일전에 신 호르닉의 의사가 결혼을 '처방'해 주었다던 주장을 우울하게 상기시켰다.) 결혼이 가능할 수도 있다고 테오가 믿게끔 만들었다. 그리고 동생에게 열정적으로 자기 사랑을 선포하고 자신이 적절하게 행동했노라고 변호하는 한편, 안톤 판 라파르트에게는 마르홋에 대해 한마디도 하지 않았다. 9월 말의 위트레흐트 여행을 보고하며, 마르홋과 거의 하루 종일 보냈다고 테오에게 말했다. 그러나 라파르트에게는 복제화를 사며 보냈다고 했다.

10월 초 핀센트는 그달 하순에 라파르트가 다시 누어넌을 방문하도록 계획을 세웠고, 마르홋 베헤만의 이름은 사실상 그의 편지에서 사라졌다.

그러나 핀센트의 굳은 부인도 9월의 사건이 과거의 고통과 실패를 상기시키는 것을 막지 못했다. "가정의 행복은 사회가 만드는 아름다운 약속이지. 하지만 사회가 그걸 지켜 주지는 않는다." 그는 테오에게 보내는 편지에 씁쓸하게 적었다. 강한 주장으로 마르홋의 슬픈 이야기에 대해 최소한 당분간 죄책감을 피할 수 있었지만(그 죄책감은 그의 인생 말미에 다시 떠오를 터였다.) 두려움을 피하지는 못했다. 마르홋의 신경 질병에 대해 끊임없이 분석하며("그녀의 신경증", "그녀의 뇌염", "그녀의 우울증", "그녀의 종교적 조증") 이미 그 어두운 곳을 탐험하고 있었고, 자신이 그 속으로 빠져들어 간다고 느꼈다. 자기 성찰을

모르는 옥타브 무례와 달리 그러한 반성의 순간에 핀센트는 고백했다. "우리의 영혼 한가운데에는 우리가 알기만 하면 깊은 상처를 입힐 것들이 있다."

10월 중순 라파르트가 도착했을 때, 그는 이전 봄의 기운찼던 친구를 분명 거의 알아보지 못했을 것이다. 핀센트는 유령처럼 창백하고 여윈 모습으로 에인트호번 역 승강장에 서 있었다. 그는 한 달간 자지도 먹지도 못했다. 허약함과 우울감, 고뇌에 대해서 투덜거렸다. "거의 무력한 나날이다." 핀센트의 부모는 라파르트의 방문을 위해 이면공작을 펼치며 그가 몹시 과열된 아들에게 기분 전환 거리를 제공해 주기를 바랐다. 그의 부모는 테오에게 그랬듯, 먼저 편지를 써서 앞으로 일어날 일에 대하여 라파르트가 마음의 준비를 하도록 했을 것이다. "우리는 다시 핀센트와 힘든 나날을 보내고 있다. ……그는 아주 민감하고 지나치게 흥분해 있어. ……우울하고 불행하다고 느낀단다." 도뤼스는 핀센트가 우울감 때문에 술을 마시고, 음주는 폭력으로 이어진다고 테오에게 경고했다. "우리가 계속 같이 살 수 있을지 의문이다."

미리 경고를 받았든 어쨌든 라파르트는 또 다른 초대에 굴복했는데, 이번 초대는 과거보다 훨씬 광적이었다. 그를 초대하려는 노력은 그가 먼젓번 방문을 끝내던 날부터 시작되어 그해 여름 내내 계속되었다. 책들의 교환과 연대감의 선언, 좋은 모델을 구할 수 있다는 약속이 뒤따랐다. 핀센트는 12월에 라파르트의 작업실에서 보았던 실 잣는 여인에 대한 그림을 서둘러 그려서 라파르트에게 알렸다. 필사적인 분위기는 일찍이 8월에 조성되었다. 그때 핀센트는 라파르트가 산만하게 편지를 보낸다고 꾸짖었다. 다음 달 핀센트의 거슬리는 예술적 충고 때문에 두 사람은 옥신각신했다. "명심하게, 이 그림을 그리는 사람은 자네가 아니라 나일세!" 라파르트는 드물게 분노를 터뜨리며 핀센트를 발작적인 방어 태세로 몰아넣었다. 라파르트는 방문해 달라는 핀센트의 호소가 9월 말에 더 극심해진 이유를 몰랐다.

그들은 늘 하던 대로 추운 나날을 보냈다. 교외로 먼 소풍을 나가고, 이 집 저 집 문을 두드리며 새로운 모델을 찾았다. 핀센트의 미술 애호가인 헤르만스를 방문했고, 핀센트는 그가 홀로 의뢰받아 한 일을 자랑할 수 있었다. 밖에서 스케치가 가능하면 그렇게 했지만("훌륭한 가을 효과가 있어.") 케르크스트라트의 작업실에서도 많은 시간을 보냈다. 거기서 라파르트는 이젤화를 그리느라 바빴고("그는 할 일이 목까지 차 있다."라고 테오에게 말했다.), 핀센트는 드문 우정의 볕을 쬐며 브라반트에 있는 자기 작업실에 라파르트 이후로 많은 화가들이 방문하게 될 거라는 환상에 젖었다.

그러나 모든 것이 전과 달랐다. 지난 6개월 동안, 라파르트의 「물레 앞에 있는 노파」는 런던의 만국 전람회에서 은메달을 받았고, 또 다른 작품은 위트레흐트의 국립 전람회에 전시되었다. "그는 아주 잘하고 있어." 핀센트는 인정하며, 벗의 작품을 쿠르베에 비교했다.

네덜란드의 판 호흐

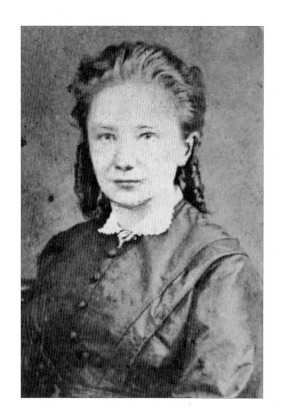

마르홋 베헤만

"끝내주게 잘 그렸다." 라파르트는 드렌터에 다시 갔다가 돌아왔는데, 불명예스럽거나 낙심해서가 아니라 "작품들의 풍작"을 거둔 뒤의 귀환이었다. 핀센트에게 그들의 길이 다름을 다시 한 번 알려 주려는 것처럼 라파르트는 헤이저로 여행을 가자고 했다. 그곳은 에인트호번 남동쪽에 있는 작은 도시로, 위트레흐트에서 온 친구인 빌럼 벵크바흐를 만나기 위해서였다. 벵크바흐는 라파르트처럼 말쑥한 화가이자 귀족으로서 메달 수상자였고, 라파르트가 정기적으로 같이 스케치 여행을 떠나는 친구였다. 그 후 핀센트는 한 학생에게 투덜거렸다. "나는 이 명문가 출신들을 좋아하지 않네."

다툼은 피할 수 없었다. 밀실 공포증을 느낄 듯이 갑갑한 밤과 짧은 낮을 거의 2주간 보낸 후에, 라파르트는 핀센트의 으스대는 비판에 발끈했고 작업 태도에 대해서도 불평했다. 그 불평에는 핀센트의 조잡한 기법에서부터 관습적이지 않은 작업 습관과 모델을 거칠게 다루는 태도까지 모든 것이 포함되었는데, 확실히 계급 차별과 반감이 울려 퍼지는 말이었다. 어느 지점에선가 두 사람 다 이번이 서로를 보는 마지막임을 깨달았을 것이다.

베헤만 가문 사람들에게서 신랄한 질책을 들은 후, 라파르트와 소원해진 관계(그리고 그의 성공)는 핀센트가 "삶의 기쁨"이라는 환상으로 저지해 온 죄책감과 자책감을 해방했다. 마침내 그가 비난을 쏟아 냈을 때, 과녁은 악의 없는 벗이나 멀리 떨어져 있는 동생이 아니라, 자신의 모든 슬픔과 고통의 근원이었다. 가족의 저녁

식사 때 핀센트는 아버지와 격렬한 논쟁을 벌리인스켰고, 리파그르드는 집에 필린 새 그 모습을 지켜보았다. 핀센트와 같이한 시간에 대한 몇 안 되는 라파르트의 기록에는 "갑자기 아들은 몹시 분개했다. 그리하여 쟁반에 있던 고기 자르는 칼을 쥐고 자리에서 일어나 당황한 늙은이를 위협했다."라고 적혀 있다.

네덜란드의 판 호흐

23

물의
요정

파리에서 테오는 절망적인 실망감에 빠져 최근 형의 흐트러진 모습을 지켜보았다. 부모에게서 오는 모든 편지가 새로운 분노와 새로운 공포를 암시했다. "핀센트는 아주 기분이 언짢은 상태다. ……그의 행동은 점점 더 이해할 수가 없구나. ……그는 우울하고 아무 평화도 찾지 못하고 있어. ……우리는 보다 높으신 분의 도움을 바라고 있다." 테오는 이전 해 위기가 닥쳐오는 것을 보았더랬다. 당시 그는 핀센트에게 드렌터에서 고향으로 고통스러운 여행을 계속하지 말고 파리로 오라고 호소했다. 핀센트가 누에넌에 도착한 후에도, 서로가 어떻게 해 볼 수 없는 지경에 이른 반감을 돈과 말로써 조정해 보고자 최선을 다했다. 화랑에서 바쁜 한 해를 보내고 8월에는 런던 여행까지 다녀왔지만, 짬을 내어 그해 여름에 누에넌을 두 차례 방문했다. 감독하는 부담과 걱정의 짐이 평소보다 곱절은 늘어나 있었던 것이다. 이제 그가 노력하는데도, 상황은 공개적인 추문과 가정 폭력에 이르고 말았다.

핀센트도 편지를 쓰긴 썼다. 그러나 그해 봄 형제가 험악한 말다툼을 나눈 이후로, 그의 편지는 마지못해 쓰는 짧은 것으로 바뀌어 있었다. 한 달에 한두 차례 테오의 편지함에는 무뚝뚝한 편지가 도착했는데, 그 편지들은 수상스럽게도 개인적인 소식을 회피하고 관례적으로 다정하게 끝맺는 말("악수와 함께")도 종종 생략되어 있었다. 이렇게 조심스러운 여름의 소강상태에도, 3월에 시작된 예술 논쟁은 계속되었다. 그들은 기법에 대해 논쟁했는데, 핀센트는 그의 기법이 거칠다는 테오의 비난으로부터 자신의 그림을(그리고 자신을) 옹호하며, 라위스달 같은 황금시대 거장이나 최근에 좋아하는 화가들인 이스라엘스와 샤를 드 그루의 "위엄 있는 소박함"을 환기했다. 헤이그의 데생 화가 협회에 수채화를 왜 제출하지 않느냐고 테오가 묻자(드렌터 여행 이후에 수채화를 제출하기로 약속했다.) 핀센트는 돌연 죄책감 어린 반박을 쏟아냈다. "정말 잊고 있었다. ……거기에 깊이 열중하지 못했어. ……수중에 수채화 물감 하나 없다. ……올해는 이미 너무 늦었어. ……전혀 수채화를 그릴 기분이 아니거든." 약속대로 하기는커녕, 테오의 반감에 직접적으로 저항하며 직조공에 대한 더 많은 유화와 소묘를 그리겠다고 알렸다.

그러나 대부분은 색에 대한 다툼이었다.

핀센트는 색을 사용하는 데 오랫동안 자신이 없었다. 마우버와의 관계 실패, 물감 비용, 다루기 까다로운 수채화, 흑백에 대한 막대한 애착 등 여러 요인이 합쳐져 거의 2년간 색에 관한 어떤 발전도 없었다. 그는 1883년 8월에 사색에 잠겨 말했다. "때때로 왜 내가 좀 더 채색화가에 가까워지지 못하는지 궁금하다.

내 기질은 분명히 그것을 향한다.(하지만 지금까지 채색가로서는 거의 반전이 없었다.)" 1882년 여름 말경에 눈부시게 아름다운 몇몇 실험을 제외하면, 튜브 물감들에 대한 만성적인 외상값에 비해 성과가 거의 없었다.

드렌터에 있을 때처럼 색을 시도할 때조차, 저 뒤에 있는 스헨크버흐 작업실의 그리자유*의 세계를 떠나지 못했다. 목탄과 연필로 칠하듯(색의 활력을 모방하려고 끊임없이 해칭선을 넣고 음영을 넣고 번지게 했다.) 색을 쓸 때면 다양한 회색조로 가라앉았고, 대상을 구분하는 목적 이상으로는 거의 색을 사용하지 않았다. 이렇게 색을 삼가는 것에 대하여 복잡한 구실을 만들어 냈는데, 전체적으로 "섬세한 잿빛의 조화로운 색"을 보존하기 위하여 "좀 더 낮은 기조"("자연의 세기보다 낮게")로 색을 유지해야 한다고 주장했다. 그가 보유한 방대한 그림들에서(흔하고 인기 있는 조르주 미셸부터 찾기 힘든 막스 리버만까지) 그에 대한 많은 옹호자들을 찾아냈다. 그리고 항상 그렇듯, 그의 가라앉은 색조의 그림에 만화경처럼 다채로운 논리의 틀을 씌웠다.

이러한 이유들이 있음에도, 3월에 드렌터에서 그린 수채화를 테오가 비판하자("어떤 가치도 없어.") 핀센트는 마음의 타격을 입었다. 5월에 동생이 누에넌을 방문하여 케르크스트라트의 작업실에 서서 그 비판을 되풀이했을 때, 핀센트의 반응은 즉각적이고 발작적이었다.

그는 테오가 떠나자마자 선언했다. "칙칙한 색에 끌리시려면, 한 그림의 색들을 따로따로 판단하면 안 된다. ……제각각 고려될 때는 좀 더 어둡고, 잿빛 톤을 지닌 색들이 한 그림 속에서는 아주 빛을 발할 수도 있다." 그 사격은 그의 미술을 도전적이고 1년에 걸친 어둠 속으로 나아가게 할 논쟁을 열어젖혔다.

그해 여름 내내 여느 때와 달리 한 가지 주제에 몰두한 편지들 속에서 과거의 모욕에 대한 분노와 앞으로 드러날 일에 대한 두려움이 이 단일한 논쟁으로 향했다. 그는 최근에 읽은 샤를 블랑의 『우리 시대의 화가들』에서 몇 쪽을 베껴 쓰면서, 회색과 칙칙한 색조에 대한 옹호에 들라크루아 같은 대가들을 소환해 냈다. 프랑스 화가인 피에르 퓌비 드 샤반은 아르카디아**에 관한 밝고 부드러운 색조를 띤 상상의 그림인 「신성한 숲」으로 1884년 파리의 살롱전을 사로잡았는데, 테오가 그를 추천하자 핀센트는 요제프 이스라엘스의 말("짙은 색 배합으로 시작해라. 그리하여 상대적으로 어두운 색도 밝게 만들어라.")을 비롯하여 퓌비 드 샤반의 미술에 상반되는 모델들로 되쏘아 붙였다. 거기에는 벨라스케스의 명암법("그의 음영과 중간 색조들은 대개 칙칙하고 차분한 잿빛으로 이루어져 있다.")에서부터 바르비종파의 구름 낀 하늘까지 포함되었다.

퓌비 드 샤반의 고전적인 인물과 분필처럼 희고 차분한 색깔, "즐거운 땅"에 대한 이상화된

*　grisaille. 잿빛의 단색 화법.

**　목가적 이상향.

묘사는 황무지 위에서 생성된 핀센트의 이해하기 힘들고 우울한 인생관과 가장 거리가 먼 것이었다. 틀림없이 이것을 감지하며, 핀센트는 테오가 퓌비 드 샤반의 "은빛 색조"를 옹호하는 것에 격렬하게 반대했다. 그리고 암갈색과 흑갈색 유화 안료를 열정적으로 주장하며, 그 색상들을 무시하는 경향에 항의하고 인내심에 호소했다.

그 색들에는 아주 놀랍고 독특한 특성이 있다. ……그것들은 일반적인 색깔과 다르게 사용되어야 하기 때문에, 쓰는 법을 익히는 데 다소 노력이 든다. ……내가 처음 벌였던 시도에 많은 사람이 낙담하고 말지. 물론 나도 그것들을 쓰기 시작한 바로 첫날 성공하지는 못했다. ……처음에는 몹시 실망했어. 하지만 그 색들로 그려진 아름다운 그림들을 잊을 수 없다.

테오가 인상주의자들의 생각을 다시 펼치려고 하자, 핀센트는 훨씬 더 예민하게 움츠러들었다. 무지("그 그림들 중 어떤 것도 본 적이 없다.")와 무관심("나는 다른 것 또는 한층 새로운 것에 거의 관심이 없거나 바라지 않아.")으로, 인상주의가 단지 실체에 대한 매력을 높였을 뿐이라고 무시했다. "그것을 무시하지 않는다." 그러나 그의 말투는 무시하는 듯했다. "하지만 본질적인 아름다움에 **크게** 보탬이 되었다고 보지는 않아."
테오가 검은색을 피하고 빛의 효과를

포착하라는 인상파의 주장을 강요하자, 핀센트의 반대는 심해지기만 했다. 그는 인상주의자들의 남자다움에 이의를 제기했고 자신의 우중충한 미술을 옹호하기 위하여 색의 "말로 표현할 수 없이 아름다운" 법칙으로부터 베토벤의 "무한히 심오한" 음악에 이르기까지 온갖 것을 들먹였다. 검은색을 멀리하기는커녕, 유화에서 훨씬 더 짙은 검은색("순수한 검은색 자체보다 더 강력한 효과와 더 깊이 있는 색조")을 다시 한 번 추구하겠노라 알렸다. 그리고 유화에서 햇빛을 포착하고자 하는 어떤 시도도 "불가능하거나 흉하다."라며 대수롭잖게 거부했다. 프로방스의 밝은 태양 아래 이젤을 놓기 겨우 4년 전, 그는 그러한 모든 "여름 태양의 효과"를 비난했고 그림자와 실루엣, 황혼에 헌신하겠노라 재차 단언했다.

마치 2인용 자전거에 탄 것처럼, 핀센트의 삶은 그의 미술을 따라 어둠 속으로 들어갔다. 9월의 극적인 사건은 여름에 벌어졌던 색에 대한 논쟁을 옆으로 치워 버렸고(그 논쟁은 다음 해에 분노와 더불어 다시 시작될 터였다.) 핀센트는 다시 한 번 세상을 자극하여 전면적인 비난을 불러일으켰다. 호색적인 동생조차 핀센트가 마르홋 베헤만을 타락의 길로 이끈 데 대한 무례식 정당화("지루함으로 죽느니 열정으로 파멸하고 싶다.")를 인정하지 않았다. 목사의 타락한 아들 때문에 마음씨 곱던 독신녀가 처한 운명에 대한 얘기가 주변으로 새어 나가면서, 핀센트는 무뚝뚝한 고립에 틀어박히고 말았다.

그가 테오에게 보내는 편지들은 절망의 구렁텅이로 빠져들었다.("앞난이 언제까기기 아주 힘겨우리라는 사실을 아주 잘 안다.") 추신 속에서 간간이 맹렬한 독설이 뿜어져 나왔는데, 마치 죄책감이 분노로 응집된 듯했다. "모든 것을 감내할 수는 없다. 정말로 너무나 터무니없다. ……이런 식으로 계속 갈 수는 없어." 테오에게 자신이 상상할 수 있는 가장 악독한 역할, 즉 혁명의 적이라는 역할을 맡기고는 가장 영웅적인 투쟁의 바리케이드 위에서 서로 다투고 죽이게 되는 두 형제를 상상했다. 마음을 뒤흔드는 심상은 잠시 드렌터의 꿈("네가 정말로 속한 곳이 어딘지 스스로 알려고 노력해라.")을 되살려 냈지만, 그의 생각들은 항상 현재로 돌아왔다. "한없이 **무의미하고** 맥 빠지며 희망 없는" 현재로 말이다. 미래의 계획 또한 헤이그로 돌아가겠다는 반항적인 위협과 검은 고장에 대한 절망 어린 향수 사이에서 오락가락했다.

다음 달에 라파르트의 방문은 핀센트를 또 다른 지옥 속으로 몰아넣었다. 그는 그 귀족 친구에게 항상 심한 경쟁심을 느꼈고, 거듭 "우리는 그럭저럭 비슷한 수준에 있다."라고 주장하며 "그에 뒤지지 않겠다."라고 다짐했다. 그러나 함께 작업한 2주간이 전부 망상이었음을 드러냈다. 사실 둘 사이에는 커다란 틈이 벌어져 있었다. 라파르트의 은메달 수상, 전시회, 사교 생활, 정중한 친구들과 힘이 되는 가족, 그 모든 것이 원인이 되어 핀센트를 소외했다. 그러한 배제의 고통이 지난봄 그들의 편지를 채웠던 기법에 대한 모든 언쟁에 퍼져 있었다. 10월에

친구가 "끝내주게 잘 그려진" 아름다운 채색화를 잇달아 만들어 내는 모습에 핀센트는 발작적으로 솟구치는 경쟁심을 느꼈다. 절망과 투지가 한데 섞인 경쟁심이었다. "나는 궁지에 다다랐고 자신을 새롭게 해야 한다." 과거를 숨 가쁘게 옹호하는 말들과 미래에 대한 조바심으로 가득 찬 편지를 테오에게 보냈다. "쇠는 **뜨거울 때 쳐야** 한다. ……한순간도 놓치면 안 돼. ……**전속력으로** 작업해야 해. ……**정말로** 내가 뭔가를 다시 성취했음을 조만간 증명해야 한다."

광적인 야심에 차서, 이루지 못했던 종래의 목적을 새로이 하기로 다짐했다. 라파르트가 떠난 후 곧 편지를 썼다. "정말로 오래지 않아 무슨 일이 일어날 걸세. ……내가 전시회를 열든가 작품을 팔게 될 걸세." 라파르트에게서 영감을 얻어, 그는 이젤과 화구통을 들고 추운 11월의 교외로 나가 유쾌하고 전통적인 풍경화를 그렸다. 황금빛 가을 색조 속 포플러 길, 시골길, 여러 시점에서 본 물방앗간 풍경이었다.

새로운 결심을 보여 주기 위해 새 옷을 구입했고("나는 전보다 내 옷들에 대해서 까다롭단다."라고 테오를 안심시켰다.) 곧 테오가 준 돈의 20퍼센트의 수익을 거둘 것임을("사업적 견해가 건전함을") 증명하는 "사실과 인물"을 제시했다. 테오의 도움 없이는 라파르트를 따라잡을 수 없다고 분명히 인식하면서, 반감이 쌓여 가던 형제 사이에 화해를, 그게 아니면 최소한 휴식을 청했다. "우리는 전진해야 한다." 그는 다정한 시절에 쓰던 형제간의

'우리'라는 표현을 되살려 냈다. "우리는 서둘러야 해. ……나를 도와라. 어중간한 태도가 아니라 정력적이고 적극적인 태도로 말이다. ……사랑하는 아우이자 친구야, **불길을 일으켜라.**"

드렌터에서처럼 갈망과 두려움 사이의 공허감을 망상으로 채웠다. 테오에게 말하지 않고, 마우버와 테르스테이흐에게 자신의 필사적인 새로운 계획에 대하여 강력하게 협조를 구했다. "당신의 작업실에서 몇 작품을 그릴 기회를 다시 한 번 주십시오."라고 마우버에게 청했다. 자신이 과거의 실수들을 인정하는 대신 테르스테이흐는 "예전의 관계를 일신하고" 마우버는 "작업을 수정하고 향상시킬 암시"를 줄 거라고 상상했다. 다시 자신을 안톤 판 라파르트 같은 성공적인 젊은 화가의 모습으로 마음속에 그렸다. 기반이 탄탄하고 진지한 화가를 사사하며, 지점장을 필두로 한 미술계에 편입되리라는 상상이었다. "나는 작품의 직접적인 발전을 위해 이제 막 발걸음을 떼기 시작했다."라고 테오에게 설명했다. 테오는 틀림없이 형의 제안에 말문이 막히고 간담이 서늘해졌을 것이다. "마우버가 굴복할 때까지 계속할 거다."

헤이그에서 돌아온 신속하고 신랄한 질책도("그들은 나와 어떤 관계도 맺기를 거절했다."라고 핀센트는 알렸다.) 지지와 전진에 대한 환상을 흔들어 놓지 못했다. "마우버와 테르스테이흐에게 거절당한 게 기쁠 정도다. **결국** 그들을 이길 힘을 내 속에서 느끼고 있다." 실제로 그는 그들의 잘못을 깨우쳐 줄 거라고 확신하는 그림을 막 시작한 상태라고 테오에게 말했다. "나는 그들에게 확실하게 증명할 기회를 보고 있다."

12월 초, 그의 작업실은 이미 새로운 심상으로 가득 차 있었다. 벽마다 두상화들이 어둠 속으로부터 빤히 응시하고 있었다. 이젤 위에서든 스케치 더미에서든, 방문객들에게는 누에넌의 이름 없는 최하층민의 엄숙한 얼굴만 보였다. 농민과 간척지 사람들, 직조공들, 그들의 여자들이 끝없이 다양한 암갈색과 흑갈색으로 포착되어 있었다. 이것이 상업적 성공을 위한, 마우버와 테르스테이흐를 이기기 위한, 테오에 대한 의존을 끝내기 위한, 라파르트의 옆자리를 되찾기 위한 핀센트의 새로운 계획이었다. 실제로 그 계획은 그의 귀족 친구에게서 영감을 받은 것이었다. 라파르트는 10월에 방문했을 때 많은 시간을 두상(대개는 여성의 머리)을 그리는 데 보냈고, 여기에 핀센트는 감탄했다. "그의 방문이 내 작업에 새로운 발상을 심어 주었다." 그는 라파르트가 떠난 후 바로 테오에게 편지했다. "시작을 미룰 수가 없구나."

핀센트가 이 새로운 이미지를 위해 택한 이름, 즉 "사람들의 머리"도 새로운 사업적 열기와 경쟁적인 흥분을 드러냈다. 《그래픽》의 유명한 삽화 연작들이 노동 계급의 눈에 띄지 않는 실재 인물들을 소개한 것처럼, 그의 농민 연작도 세상에 브라반트의 오래된 주민들을 소개할 터였다. 동시에 그는 새로운 작업이 사람들이 좋아하는 초상화의 상업적 특징을 지녔다고

주장했다.(열정에 넘쳐, 자신에게 "유사한 모습"을 그려 내는 능력이 없는 게 아닐까 하는 의구심은 떨쳐 버렸다. 그 의구심에 그는 오랫동안 초상화법을 시도하지 못했더랬다.) 마우버와 테르스테이흐도 분명 "개성 있는 머리들"의 판매 잠재력을 알게 될 거라고 주장했다. "초상화는 점점 더 수요가 많아지고 있고, 초상화를 그릴 수 있는 사람들은 그렇게 많지 않다."

핀센트는 성공이라는 불가능한 희망에 사로잡혀 또 다른 광적인 작업을 시작했다. 처음 계획은 1885년 1월 말까지 서른 개 머리를 그려(한 달에 열 개꼴이었다.) 안트베르펜으로 판매 여행을 가는 것이었다. 그러나 몇 주 지나지 않아 목표치를 쉰 개로 올렸다. 거의 하루에 한 개꼴이었다. "가능한 한 빨리, 한 점 그리고 또 한 점." 왜 그랬을까? "지금 나는 본래의 컨디션을 되찾고 있기 때문에 하루도 허비할 수 없다."라고 테오에게 설명했다. 늘 그랬듯, 고된 노동이 불충분한 결과를 보상해 주리라 확신하며, 맹렬한 노력으로 또 다른 실패에 대비했다. 거의 매일 아침, 모델들이 케르크스트라트의 작업실에 왔다. 남자든 여자든, 늙은이든 젊은이든, 그가 보수를 지급할 수 있거나 그에게 설득당한 사람들이 와서 그의 주목을 받는 시련을 견디었다. 그가 그들을 뽑은 이유는 "볼품없게 생겼기 때문"인 것 같다고 한 학생은 말했다. 그들은 밋밋한 얼굴, 낮은 이마, 두툼한 입술, 가는 턱, 우그러진 코나 들창코, 툭 튀어나온 광대뼈, 커다란 귀를 지녔다. 그는 작업실의 희끄무레한 겨울빛 속에서 모델이

자세를 취하도록 했다. 남자들은 테 있는 모자나 차양 있는 작업모, 인기 있는 제일란드* 둥산모글 썼다. 여자들은 정교한 브라반트 보닛, 아침용 모자, 점심용 모자, 잘 때 쓰는 모자를 쓰거나 아무 모자도 쓰지 않았다. 저마다 자리에 앉아 있는 동안, 그는 의자를 바짝 끌어당겨 시각 틀을 통해 뚫어지게 응시했다.

그러고 나서 그렸다. 이른 땅거미와 경주하며 30×45센티미터 크기 캔버스에 바로 붓을 대었다. 데생을 하거나 대략적으로 모양을 잡을 시간도 없었다. 그는 가느스름하게 뜬 제 눈과 가스등 앞에서 전날 밤 그렸을지도 모를 스케치에 전적으로 의존했다. 테오에게 한 주장에 충실하게 가장 어두운 색부터 칠했다. 거의 검은색을 띤 재킷과 작업복과 숄의 주름들, 흑갈색 배경, 암갈색 얼굴들이었다. 물감이 마르기를 기다리지 못했기에, 덜 마른 상태에서 좀 더 밝은 빛을 덧칠했고, 그 바람에 흰색과 황토색은 각각 회색과 갈색으로 칙칙해졌다. 정도를 벗어난 붓질에 때때로 물감들이 뒤섞여 뒤범벅될 뻔하고, 칠한 색들은 앞선 색들의 어둠 속으로 재빨리 사라졌다.

그 도전은 속도를 요구했다. 그는 별나게 효율적으로 붓을 놀리는 법을 익혔고 그것은 그의 맹렬한 보조와 맞아떨어졌다. 숄과 옷깃은 몇 번의 과감한 줄로 암시적으로 표현했다. 입술과 턱과 보조개와 이마는 짧은 한 번의 붓질로 가능했다. 캔버스에 붓을 대고

* 네덜란드 남서부의 주.

475 네덜란드의 판 호흐

미적거리는 것은 재앙만 불러올 수 있으므로, 피할 수 없이 평행하게 긋는 펜션과 편지 스케치의 속기로 돌아갔다. 그 동작들은 글을 쓰는 것만큼이나 그에게 자연스러운 것이었다. 특히 여성의 구불구불한 하얀색 보닛에 대해서는, 마치 캔버스가 만지지도 못할 만큼 뜨거운 것인 양 작업하면서, 섬세한 색조를 보존하기 위해 빛과 그림자의 상호 작용을 점점 더 작은 붓질로 세분화했다. "마침내 나의 색이 좀 더 견고해지고 있다. 그리고 좀 더 정확해져 가." 그는 동생에게 장담했다. "나에게는 색에 대한 분별력과 감성이 있다."

더욱더 빠르게 자신을 밀어붙이며("아주 많이 그려야 해.") 하루아침에 초상화 한 점을 완성하는 법을 익혔다. 1885년 2월 말쯤에 쉰 개 두상을 그리겠다는 목표를 달성했고 그래도 여전히 계속해서 그렸다. 헤이그에서 고아 사내 자위델란트가 그의 쉼 없는 펜 앞에 나섰던 이후로 비교 불가능한 편집광적인 노동의 기록이었다.

헤이그 이후로 그렇게 말을 잘 듣는 모델들을 찾아낸 것도 처음이었다. 모델들은 귀한 일광 속에서 그릴 수 있는 오전에만 온 것이 아니라, 오후와 밤에도 와서 가스등 불빛 아래 앉았고, 핀센트는 낮의 작업과 병행하여 열심히 핼쑥한 두상화들을 그려 냈다. 모델에 대한 엄청난 요구를 만족시키기 위해, 핀센트는 가능한 한 넓게 그물을 던졌다. 작업실을 빌려준 교회지기의 아내인 아드리아나 스하프랏같이 점잖은 사람들은 핀센트가 그렇게 모델을

초대하는 것이 '부적절하다'라고 여겼다. 그리고 보수 없이 그 이상한 "작은 화가 친구"를 위해 자세를 취해 주려는 사람은 없었다. "사람들은 포즈를 취하는 걸 좋아하지 않아. 돈 때문이 아니면, 아무도 그러지 않을걸."이라고 핀센트는 투덜거렸다. 하지만 누에넌의 길고 추운 겨울에는, 핀센트가 매일 모델에게 쓰는 1길더에도 선뜻 응하는 사람들을 어렵지 않게 찾을 수 있었다. 놀고 있는 농장 일꾼들, 실업자 신세인 배달꾼들, 일거리가 없는 직조공들이었다.

그런데 헤이그에서처럼 핀센트는 새로운 문제를 찾기보다는 같은 문제에 거듭 덤벼들기 좋아했다. 점점 더 그는 정기적으로 작업실을 찾아오는 소수의 사람들, 특히 한 모델에게 광적인 집중력과 돈을 쏟기 시작했다. 그 모델이 호르디나 더 흐롯이었다.

그의 편지에서는 곧 익숙한 외침이 울려 퍼졌다. "모델이 있어야 해." "계속해서 모델이 필요하다." "좀 더 많은 모델을 보유할 수 있으면 좋을 텐데." 그는 "먼지투성이 푸른색 보디스"를 입은 시골 처녀들에 관한 선정적인 묘사와 그의 시각 틀 범위를 훨씬 넘어서는 복잡한 관계를 암시하는 편지를 보냈다. 모델들과 "친밀하게 잘 지내고 있고…… 나와 같이 있지 않으려고 하는 창녀들 대신 보상을 얻었으며" 시골 처녀들은 "매춘부처럼 예쁘고 깔끔하다."라고 말했다. 그는 여자들의 두상에 관하여 다정한 논문 같은 글을 썼다. 거기에는 휘슬러, 밀레이, 보턴의 참한 아가씨들("우리 누이 같은 아가씨들")로부터

샤르댕의 "추잡하고 상스럽고 더럽고 지독한" 드센 농촌 여인들까지 포함되어있다. 그는 나체화에 대해 동경을 담아 말했다. 작업실에서 그는 거듭 호르디나를 그렸다. 그녀의 평범한 용모에 겨우내 쉼 없는 작업으로 완벽해진 진하고 어둡고 재빠른 붓질을 해 댔다.

그림에서 그녀는 똑바로 그를 응시하며, 들창코와 두툼한 입술은 편안하게 긴장이 풀려 있다. 보닛은 육감적인 후광으로서 들쭉날쭉한 잿빛 톱니 모양으로 그려졌다. 핀센트의 어두운 새 미술의 정점을 이루는 그림으로서, 그녀는 암갈색과 흑갈색으로 그려진 '마테르 돌로로사'(슬픔에 잠긴 성모)다. 그는 앞선 망상의 걸작인 「비애」를 옹호하기 위해 썼던 열정적이고 필사적인 말로 그녀를 옹호했다. "마치 내가 그들처럼 느끼고 생각하는 것처럼, 내가 그들 중 한 사람인 양 농민들을 그려야 한다. 진짜 나의 모습으로는 도움이 되지 않기 때문이다."

도전과 집착, 망상은 핀센트를 스헨크버흐로 되돌려 놓았다.

또다시 감정적 욕구와 예술적 야심의 보이지 않는 결합으로 형제 관계가 급속히 악감정 속으로 빠져들었다. 새로운 모델들을 지원하기 위해 핀센트는 돈이 필요했다. 테오는 8월에 누에넌에 와 있던 동안 매달 그에게 주던 용돈을 150프랑에서 100프랑으로 줄였다. 그래서 핀센트가 "사람들의 머리" 연작을 시작했을 무렵, 대립을 위한 무대는 이미 마련되어 있었다. 그 연작은 모델과 물감을 사치스럽게 요구했다.

다시 한 번 그는 그의 미술을 위한 더 많은 돈과 공감을 요구했다. 그것은 실은 그의 새로운 삶에 대한 호소였다. 라파르트가 왔다 간 후 공황에 빠져 동생에게 가욋돈을 보내 달라고 빌면서, 경제적 어려움에 대한 테오의 불평에 밀고 나가라고 충고하며 무시해 버렸다. "가져야 하는 것은 발견되는 법이다."라고 말했다. 그는 신 호르닉에게 돈을 쏟아붓는 것을 숨겼을 때처럼 히스테리적인 말들로 돈을 더 보내 달라고 압박했다. "나는 어떻게든 100프랑의 가욋돈을 마련해야 한다. ……지금 그 돈을 주는 게 그리 어려운 일이냐? ……나는 돈이 필요해, 분명히 원하고 있어."

테오가 멈칫거리자, 그는 욕을 쏟아냈다. 마우버와 테르스테이흐에게 받아 달라고 애원하는데도 테오가 지지를 거두었을 때, 테오가 핀센트에게 작업실을 포기하고 에인트호번의 방을 빌리라고 촉구했을 때, 또는 테오가 그저 신속하게 대응하지 못했을 때에도 마찬가지로 욕을 해 댔더랬다. "내 생각에 **너는 나에게 조금도 쓸모가 없다.**"라면서, 개인적인 상처와 직업적인 피해가 뒤섞인 말들을 했다. 또다시 테오가 자기 미술을 고의적으로 방해하고(지지하는 마음이 없는 돈은 그저 '보호료'일 뿐이라고 비웃었다.) 아버지와 결탁하여 음모를 꾸민다고 비난했다. 테오를 자신을 퇴짜 놓은 창녀에 비유하며 "억지로 네가 나에게 애정을 품도록 하지 않으마."라고 다짐했다. 그 대신 자신에게 최소한의 동정심도 보여 준 적 없는 세상의 연민에 몸을 던지겠다고 했다. "너는

보호료 말고는 나나 내 작품에 대해 개인적으로 아는 체하지 않으려 한다는 사실을 오해의 여지 없게 분명히 했다. 글쎄, 이걸 절대 두고 보지 않겠다." 12월에 그는 신랄하게 편지를 썼다.

필연적으로 핀센트의 부모는 분노와 욕설의 소용돌이 속으로 다시 끌려 들어갔다. 핀센트가 헤이그에 살 때는 그들 사이의 거리가 아들의 최악의 분노로부터 그들을 보호해 주는 역할을 했다. 그러나 누에넌에서는 피할 곳이 없었다. 일요일 아침 도뤼스의 교회 신도석에 앉아 있는 모든 남녀와 아이들이 정도를 벗어난 목사 아들에 대해 뭔가를 알고 있었다. 교회지기의 집에 있는 작업실, 남 앞에 내놓지 못할 모델들, 그의 이해할 수 없는 미술에 대해서 말이다. 그들은 마르홋 베헤만이 그 이상하고 붉은 머리카락을 지닌 "작은 화가 친구" 때문에 할 수 없이 마을을 떠나야 했다는 사실을 알고 있었다.

물론 핀센트는 제 행동이 부모를 분개시켰다는 사실을 단호하게 부인했다. 심지어 9월의 사건들이 베헤만 집안사람들과 부모의 관계에 전혀 지장을 주지 않았다는 주장까지 했다. 그러나 파리에 있는 아들에게 보낸 부모의 편지에 적힌 이야기는 달랐다. "핀센트와 마르홋 때문에 사람들과 우리의 관계가 달라졌다."라고 아버지는 말했다. "사람들은 그와 마주치는 게 싫어서 우리를 보러 오지 않아. 하다못해 이웃들까지도. 그리고 우리는 그들이 옳다고밖에 말할 수 없구나." 사람들이 마르홋을 위트레흐트로 데려간 지 겨우 며칠 후, 도뤼스는 누에넌을 떠나게 될지

모른다고 침울하게 생각했다. "그건 힘들 거다. 하지만 사람들과 우리의 관계가 어려워지면, 그리될지도 모르겠다. 요즘 그럴 가능성이 점점 더 커지는구나."

신의 궁극적인 보호를 간구하는 동안, 목사 부부는 집안이 추문에 휘말리는 것을 막기 위해 최선을 다했다. 큰아들과 마르홋의 애정사가 알려지자마자 스물두 살의 빌레미나를 멀리 떨어진 미델하르니스의 친척 집에 보냈다. "다른 환경에 있는 것이 그 애에게 좋을 것"이기 때문이었다. 열일곱 살의 코르는 헬몬트에서 안전하게 계속 지내도록 했다. 거기서는 베헤만 가문의 공장에서 그가 맡은 수습직과 베헤만 집안 친척과의 우정이 형의 그릇된 신념에 영향받지 않을지도 몰랐다. 그들은 핀센트가 일으킨 말썽이 멀리 떨어져 있는 테오에게까지 영향을 미칠까 봐 노심초사했다. 테오는 지금 그들 앞에 닥친 그런 식의 집안 망신을 막기 위해 지금껏 "너무나 많은 일을 했다." 테오와 온 가족이 차례로 부모, 특히 이제 예순두 살의 연약한 아버지를 걱정했다.

1월에 아내가 부상을 당한 일만으로도, 도뤼스의 허약한 몸은 무너지기 시작했다. 5월에 건강상 이유로 번영을 위한 협회에서 물러나며 설립 때부터 시작된 판 호흐 집안과 그 협회의 인연도 끝났다. 아나의 느린 회복은 보이는 면과 보이지 않는 면 모두에서 부담이 되었다. 3월에는 아내가 일어서는 것을, 7월에는 걷는 것을, 9월에는 여행하는 것을 도왔다. 이제 도뤼스는 예순여섯 살 아내에 대한 걱정과

나이 탓에 겪는 불편에 더하여, 점점 더 다루기 힘들어지는 맏아들의 성실과 예측할 수 없는 행동을 통제해야 했다. 그 모든 것이 자신의 가정 안에서 일어난 일이었다. "우리는 그를 진정하기 위해 최선을 다하고 있다." 그는 절망감을 숨기지 못한 채 테오에게 편지했다. "하지만 인생과 자신의 방식에 대한 관점이 우리와 너무 달라서, 같은 장소에서 함께 살아가는 것이 지속될지 의문이구나."

그래도 도뤼스는 불가피한 해결책, 즉 큰애를 내보내는 것을 최대한 오랫동안 피했다. 상처 입어 정신없이 날뛰는 아들의 마음을 그 누구보다 잘 알았기 때문이다. "우리는 이해하고 있어. 그리고 먼저 나서고 싶지 않구나. 몇 가지 일은 그저 벌어지는 대로 놔두는 수밖에 없다."라고 무력하게 말했다. 그래서 그는 핀센트가 안트베르펜으로 이사 가겠다는, 자주 의논했던 계획을 이행하기를 기다렸고 그러는 동안에는 "모든 것을 참고 애쓰겠노라."라고 금욕적으로 맹세했다. 싸움의 위험을 감수하기에는 너무 약해서, 핀센트가 떠나지 않겠다면 도뤼스 자신이 누에넌을 떠나는 것도 심각하게 고려했다. 11월에 헬부아르트의 과거 신도들이 부르자, 그는 협상에 들어갔다. 불안한 아들을 두렵게 하지 않기 위해 조용히 일을 처리했다. "핀센트가 좀 더 정상적이었다면, 겪지 않아도 될 말썽이 얼마나 많았는지 모르겠다. 하지만 일이 그렇지 않구나."

도뤼스가 예상했듯, 핀센트는 그를 쫓아내거나 저버릴 계획의 낌새를 알아채자,

목사관에 버티고 앉아 어떤 이사 이야기도 못하게 만들어 버렸다. 에인트호번에 방을 빌리라는 테오의 조심스러운 제안을 "터무니없는 헛소리"라고 일축했다. 거의 1년간 고대해 왔으면서, 안트베르펜으로 이사 가겠다는 계획을 돌연 포기해 버렸다. 라파르트가 반대 의견을 제시했다고 주장했고(그것이 사실이라면 큰 반전이었다.) 동생에게 위험성이 얼마나 높아졌는지 드러내는 필사적이고 방어적이고 망상에 찬 주장들을 쏟아 냈다.(그 주장들은 도뤼스가 헬부아르트의 제안을 거절한 후에도 오래 계속되었다.) 케르크스트라트의 작업실은 이제 그의 성공을 위한 열쇠가 되었다고 말했다. 그 작업실이 없으면, 그의 일은 실패할 것이라고 했다. "분명 내 즐거움을 위해 이 집에 사는 게 아니야. 오로지 내 그림을 위해서지."라고 항변했다. 가족이 그에게서 이 이상적인 작업장을 '강탈'한다면 대단한 실수가 될 거라고 테오에게 경고했다. "내 **그림을 위해서** 아직은 좀 더 여기에 **머물러야 한다.**" 얼마나 오랫동안 머무를 거냐는 질문을 받자, 그는 모호하게 대답했다. "좀 더 확실한 진전이 있을 때까지 머무를 거다."

테오가 부모의 주장을 강요할수록, 핀센트는 더 거칠게 저항했다. "나는 그 작업실을 **포기할 수 없다.**……그리고 어떤 경우에도 부모님이 나한테 마을을 떠나라고 요구할 수는 없어." 동생이 신중하게 에둘러 하는 주장들을 더 많은 돈은 물론, 더 많은 모델들에 대한 요구로 맞받아쳤다. "떠나기 전에 머리들을 아주 많이 그려야 해.

네덜란드의 판 호흐

모델들에게 보수를 더 많이 줄수록 그 일은 좀 더 순조롭게 진행될 거다." 그들의 언쟁을 도시(테오)와 시골(핀센트) 사이의 충돌로 격화시키면서, 동생을 모든 진정한 영감의 원천인 자연과 더 이상 접촉이 없는 힘 빠진 감정가라고 묘사했다. 마침내 그들의 다툼을 다툼의 근원인 아버지에게로 옮겨 가겠다고 으름장을 놓음으로써 동생의 예민한 신경을 건드렸다. "여기서 내 처지는 좀 지나치게 어색하다. 꾹 참고 견디는 게 쉽지 않구나." 그는 어둡게 암시했다.

부디 고려해 주렴. 그리고 네가 재정적인 측면에서 기꺼이 최선을 다해 준다면, 만사가 내게 다소 수월해질 거다. 나는 장차 평화를 유지할 가능성이 있으리라 믿는다. 비록 진정한 화합은 아닐지라도 말이다.

자극을 받아 솔직해진 테오는 마침내 형의 계획에 대하여 오랫동안 품어 왔던 의심을 흘리고 말았다. 그는 '의심스럽다'라고 편지에 적었다. 테오의 의도가 무엇이었든(형의 씀씀이, 아니면 그가 누에넌에 머무는 이유, 그가 고향에 있는 의도, 그의 궁극적인 성공이 의심스럽다는 것일 수도 있었다.) 핀센트는 그 말이 그 모든 것 이상을 뜻한다고 받아들였다. 자신의 존재 가치에 대한 전면적인 공격으로 받아들인 것이다. 베헤만 사건과 라파르트 방문의 여파 속에서 '의심스럽다'라는 한 마디는 핀센트의 예민한 감성의 마른 불쏘시개에 불꽃을 튀기고 말았다.

"네가 의심스러워하든 말든 나는 관심 없다." 그는 폭발했다. 테오가 넌지시 한 말에 악랄하다고 낙인을 찍으며, "나를 제거하기 위해 일부러 그렇게 나오는구나."라고 비난했다. 그의 분노는 편지를 통해 몇 달간 타올랐고, 그의 말은 죄책감과 불만의 어휘 속으로 잠겨들었다.

단지 네가 높은 위치에 있다는 것, 그것이 낮은 데(내가 서 있는 곳이지.) 서 있는 사람들을 의심스러워할 이유는 되지 않는다. ……네가 나를 의심스러워한다면, 그 원인은 바로 너 자신이다. 네 의심에 대하여 한 말을 철회해야 할 거다. 의심은 가장 추한 오해를 불러일으키는 법이지. 네가 나를 의심스러워하는 건 분명 부당해. 그 말을 무르든가 해명해라, 그런 소리를 듣는 것은 참지 않을 테니까.

잔인하게도 가족의 화합과 보편적 기쁨을 누릴 가능성 없이, 다가오는 성탄절은 핀센트를 완전히 절망 속으로 밀어 넣었다. 신터클라스를 다룬 촌극과 테오가 사려 깊게 택해 보낸 선물들 때문에, 전통적인 신터클라스데이 축제는 그의 가족 관계의 붕괴를 비웃기만 했다. 그는 이제 누이들과도 다투었고, 목사관의 삶으로부터 거의 완벽하게 물러나 있었다. "큰애는 우리에게 점점 더 낯선 사람이 되어 가고 있다."라고 아버지는 연휴가 지난 이후에 테오에게 편지했다.

1884년의 성탄절에는 판 호흐 가족과 세계 전체가 모두 걱정으로 가득 차 있었다. 정체 상태에 있는 세계 경제 때문에 사업체들이

파괴되고 암스테르담을 포함한 도시 곳곳이 경제 난민으로 가득했다. 프랑스를 휩쓴 콜레라 소식에 테오의 안전을 걱정하는 편지들이 쇄도했다. 지속적으로 안 좋은 건강을 리비에라의 호텔에서 떨쳐 버리고자 하던 센트 백부도 그 경보에 영향을 받았다. 좀 더 고향 가까운 곳에서 또 다른 백부이자 해군 장성인 얀은 무책임한 아들인 헨드릭이 집안 재산을 탕진하고 명예를 실추시킨 후 마침내 '간질 발작'으로 병원에 입원하는 꼴을 지켜보았다. 그 일 때문에 아들의 자부심 강한 아버지는 일찍 무덤으로 향했다. 목사관에서는 아나가 걸을 수 있었지만 이제 침대에 가만히 누워 있지를 못해 그녀와 그녀를 보살피는 남편은 불면의 긴긴 밤을 보내게 되었다. 도뤼스는 성탄절 기간 동안 목사가 가장 바쁜 계절에 감기라는 골칫거리로 고생했다. "곳곳이 아주 우울한 상황이구나." 그는 한마디로 요약했다.

이 암울한 배경에, 핀센트는 계절에 안 맞는 고민을 더했다. 테오와 멀어지고, 목사관 안에서는 소외감을 느끼고, 다른 모든 곳에서도 배척당하며 저 앞에 외로움만 보였다. 케르세마케르스 같은 먼 곳의 벗은 한 번도 찾아오지 않았다. 성탄절 무렵, 헤르만스와의 관계는 이미 끝나 있었고 라파르트와의 우정도 또다시 냉각되었다. 성탄절 전날, 핀센트는 코르와 함께 스케이트를 타는 대신 추운 작업실에 틀어박혀 그림을 그렸다. "핀센트는 아무런 조언도 구하지 않고 아무런 친밀감도 찾지 않는다."라고 아버지는 한탄했다. 테오와의

거래에서 핀센트는 굴욕적인 상황에 직면해 있었다. 호소하고 요구하며 구슬리고 으름장을 놓으며 1년을 보냈지만 그는 자립을 향해 한 발짝도 나아가지 못했다. 동생에게 겨우 가욋돈 20프랑을 구걸하며 12월 한 달을 몽땅 써 버렸다. 그 노력은 그에게 비참하고 불리하다는 느낌을 남겼다. 무엇보다도 나쁜 것은, 미래가 전혀 나아 보이지 않는다는 점이었다. "한층 우울한 양상과 분위기 때문에 한 해를 시작하기가 어렵구나. 어떠한 앞날의 성공도 기대하지 않는다." 성탄절 시즌이 지나갈 때 적은 편지였다. 쌓여 가는 실패에 용기가 새어 나간다고 느끼고 1년간에 걸친 가정의 혼란으로 큰 타격을 입었다고 했다. 신터클라스데이에는 "더 많은 평화와 따뜻한 우정 없이는 삶을 견딜 수가 없구나."라고 적었다.

케르크스트라트의 작업실에서, 짧은 낮과 모진 추위는 핀센트에게서 탈출구이자 유일한 위로인 작업을 앗아갔다. "핀센트를 위해 겨울이 끝났으면 좋겠구나." 도뤼스는 초조한 듯 편지에 적었다. "밖에서 그림을 그리는 건 물론 불가능하다. 긴 밤도 그의 작업에 도움이 되지 않을 테고 말이다." 도뤼스의 의심처럼 핀센트가 술로써 어둠을 데우든 어쨌든, 그의 작업은 과거에 얼어붙은 채로 남아 있었다. 테오에게 보내는 편지에서, 그는 스헹크버흐의 영웅들, 즉 도미에와 가바르니, 샤를 드 그루와 마테이스 마리스를 부활시켰고 잡지 삽화, 스타일, 인물 소묘에 다시 열광했다. "인물에만 집중하는 편이 현명할 것 같다." 그러면서 헤이그에서의 작업이

네덜란드의 판 호흐

최고라고 특별히 언급했다. "지속적으로 모델을 연구함으로써 바른 길을 유지해야겠다."

짧은 낮과 추위 속에서도 어떻게든 작업을 몰아침으로써 어둡고 희화적인 두상화를 그려 내면서, 2월까지 두상화 쉰 점을 완성하겠다는 목표를 대담하게 추구했다. "전반적으로 인물화는 내게 도움이 될 거다."라고 주장하며, 풍경화와 빛에 대한 동생의 호소를 무시했다. 날씨가 허락하면 모델을 보고 그렸다. 여건이 안 될 때면 그동안 그려 놓은 습작들을 보고 소묘했다.(성탄절에 테오에게 한 묶음을 보냈다.) 겨울의 흐릿한 빛 속에서 그의 색상은 점점 더 어두워졌고, 색이 부족한 자신의 그림 세계를 위해 그는 이미지와 말 양쪽으로 맹렬하게 주장을 펼쳤다. "색에 있어서의 성취가 여지없이 증명될 거다."라고 선포하며 닥쳐올 정당화의 해일을 암시했다.

고향과 가정과 성탄절에 대한 기대가 부서지면서, 핀센트는 자기를 처음 누에넌에 오게 만든 망상들을 의심하기 시작했다. "나는 쥔데르트에서 보통 집안의 분위기가 더 낫다는 인상을 늘 받았다. 내가 알 수 없는 것은 쥔데르트에서는 상황이 더 나았다는 느낌이 오로지 내 상상일 뿐인가 하는 점이다. 아마도 그런 것 같구나."

늘 미래의 성공과 예전의 행복에 대한 착각에 매달림으로써 실패에 대응해 왔던 사람에게, 그렇게 솔직한 모습은 심각한 위험을 내포했다. 핀센트는 이전에 정신 질환이라는 주제에 다가갔던 적이 있지만, 그때마다 조심스럽고

마지못해 한 것이었다. "신체적으로도 도덕적으로도 나는 끔찍하게 예민하다."라고 헤이그에서 인정했다. 그러나 그는 신경과민만 시인했고 그것이 검은 고장에서 보낸 비참한 세월 때문이라고 했다. 드렌터에서 그랬듯, 사람들이 그를 돌았다고 하거나 미친 사람처럼 대할 때면, 그는 "신경이 부리는 농간"을 궁극적으로 제어할 수 있다고 주장했다. 내적인 평온이 악령들이 다가오지 못하도록 막아 준다는 것이었다. 그는 토탄 늪가에서 다음과 같이 편지했다.

내 안 깊숙이 병들었음을 느낀다. 그리고 그걸 치료하고자 애써. 내가 절망적이고 성공적이지 못한 결과에 기진맥진한 건 사실이야. 하지만 정상적인 관점으로 다시 돌아가야 한다는 강박 관념 때문에, 나의 필사적인 행위와 걱정과 악착스럽게 하는 고된 노동을 나의 가장 내밀한 참된 자아와 착각한 적이 없다. 어쨌든 나는 항상 느꼈다. '그저 내가 뭔가를 하도록, 어딘가에 있도록 내버려 두자. 그러면 반드시 나아질 거다. 나는 그 위로 일어설 터이니, 내가 회복할 인내심을 갖고 있게 내버려 두자.'

그러나 그해 가을 거듭된 재앙은 정상적인 관점으로 다시 돌아가리라는 것에 대한 확신을 뒤흔들어 놓았다. 확신은커녕 그 재앙들은 무한한 실패에 대한 음울한 전망을 펼쳤다. 그것은 핀센트가 베껴 쓴 구절 속에서 졸라가 묘사하듯 "어리석은 공허한 행동과 무의미한

고민"의 영원한 겨울이었다. 오로지 작업만이 심연에 빠져드는 것을 막아 주었다. "그림 그리는 게 더 나쁜 일을 막아 주는 것 같다. 그림이 아니었다면 훨씬 더 심각해졌을 거야." 타락한 자손과 상속받은 운명을 그린 졸라의 세계에 빠져들면서, 핀센트는 판 호흐 집안의 결함이 자신의 영혼에 지울 수 없는 오점을 남겼다고 상상했다. "나는 말썽꾼이다. **비뚤어져 꾀병을 부리는 놈이지.**"라고 12월에 외쳤다.

이제 그의 상상력은 과거의 불행에까지 미쳐, 부활의 이미지가 아니라 영원한 형벌의 이미지에 초점을 맞추게 되었다. 핀센트는 자신을 스틱스 강*을 건너며 지옥의 고통과 괴로움을 목격하는 그리스도 같은 단테("분노…… 슬픔과 우울로 가득 찬, 온전한 정신을 지닌 진지한 인물")가 아니라, 고통의 지옥에서 영원히 살아가는 존재, "물의 요정"이라고 상상했다. 스칸디나비아 지방의 민담에 나오는 이 악마는 호수와 강에 도사렸다가 부주의한 여행자들을 유혹하여 물에 빠져 죽게 만들었다. 핀센트는 그것을 "사람들을 심연으로 유혹하는 악령"이라고 불렀다. 물의 요정은 영원한 고통에 시달리기만 하는 게 아니라 다른 이들을 끌어들여 그 끔찍한 운명을 같이했다. 그리고 지옥에 갔다가 돌아온 단테와 달리, 물의 요정은 항상 지옥으로 되돌아갔다.

핀센트의 절망이 점점 더 큰 분노에 찬 욕설로 터져 나오는 것을 지켜보면서 동생의 불안감은 쌓여만 갔다. 핀센트는 같은 편지 안에서도 종종 즉시 갈라서자고 했다가 주가석으로 지원해 달라는 호소를 덧붙였기에, 테오는 주기적인 감정의 폭발(1월에 한 번, 2월에 또 한 번)을 무시하게 되었을 것이다. 그러나 1885년 새해 첫날 이후의 편지 속에서 테오는 다른 어조를 알아챈 것이 분명했다. "이른바 '나의 장래 계획'이라는 게 사실상 실패했다는 것을 알고 어떤 만족감이라도 느낀다면, 그 생각을 즐기려무나." 핀센트는 테오의 새해 인사에 신랄하게 응답했다. 그는 죽음에 대해서 떠들었다. "내가 급사한다면…… 너는 내 뼈 위에 서게 되겠지." 그것은 변함없이 진지하고 전투적인 형에게 흔치 않은 경박한 운명론의 글로서 놀라운 일이었다. 핀센트의 반응이 걱정되어, 1월에 테오는 구필이 1884년에 좋은 판매 실적을 기록했으며, 자신의 연말 보너스가 예상치 못하게 올랐다는 소식을 숨겼다. 또한 한 고객이 제안한 일자리도 형에게 비밀로 했다. 그 고객은 한 달에 1000프랑이라는 엄청난 돈을 지급할 준비가 되어 있었는데, 이는 도뤼스 봉급의 열 배에 이르는 액수였다.(도뤼스의 반대에 수긍한 테오는 제안을 거절했다.)

예상대로 어찌어찌하여 핀센트가 그 사실을 알았을 때, 테오는 폭풍 같은 항의와 극빈을 자처하는 연극에 시달렸다. 8월에 대도시의 "호화로운 신사들"이 지녀야 하는 최신 장식품을 걸친 채 누에넌의 목사관에 나타났던 테오를 회상하며, 핀센트는 동생에 대한 씁쓸한 이미지를 불러냈다. "상상 속 너를 선글라스가 달린 코안경을 낀 모습으로 볼 수밖에 없구나."

* 지상과 저승의 경계를 이루는 강.

네덜란드의 판 호흐

그러면서 마음에 맺혀 있던 비난을 내뱉었다. "문자 그대로, 너는 행동하거나 생각할 때 어두운 유리, 예를 들어 의심을 씌워 바라보는 것 같다." 그의 그림을 팔기 위해 더 이상 수를 쓰지 않는 테오에 대한 좌절감은 날카로운 항의에서 모진 냉소로 굳어졌다. "상호 간 동정은 논외로 두고 그저 서로의 마음이 상하지 않게만 애쓰자."라고 권고했다.

특히 미술에 대한 얘기에서 어조는 바뀌었다. 몇 년 동안이나 계속해서 그리라는 동생의 온화한 격려를 받았던 형은 항상 대답을 피해 왔던 질문을 끄집어냈다. 화가로서의 가능성에 대해 어떻게 생각하느냐는 것이었다. "내가 나중에 더 잘한다 해도, 확연히 지금과 다르지는 않을 거다." 여느 때처럼 테오가 피해 가려는 것을 막고 자신의 의심을 드러내며, 모든 것에 대한 위험을 안은 채 말했다. "그러니까 더 익을지는 몰라도, 같은 사과일 거라는 말이다.……내가 지금 아무 쓸모가 없다면, 나중에도 역시 쓸모없을 거야. 하지만 나중에 쓸모 있다면, 지금도 그렇지. 옥수수는 옥수수다."

다른 환경 아래 있었다면, 테오는 형의 분노에 용감하게 맞서고 피할 수 없는 사실을 인정하라고 촉구했을지도 모른다. 미술을 자급자족을 위한 길로서가 아니라 사람을 고상하게 만들어 주는 취미로 받아들이라고 촉구했을 것이다. 그러나 4년 동안 힘들고 보상 없는 희생을 감내하면서 비난만 들다 보니, 마침내 형과 제멋대로인 형의 미술에 대한 인내심이 사그라들기 시작했다. 지난 몇 달 동안, 그는 형의 불쾌한 편지들, 과도한

웅변, 사람을 조종하려는 으름장, 지나간 미술에 대한 고집스러운 향수에 반감을 느꼈다. "형을 보면 항상 젊은 시절에는 모든 게 더 좋았다고 얘기하는 늙은이들이 떠올라. 그사이에 자기들이 변했다는 사실은 잊어버리고서 말이지."라고 몇 년 동안이나 헛되이 형을 근대적인 화가들에게 밀어붙였던 동생이 1885년 초 말했다.

그러나 이제 그 어느 때보다 더 테오는 불안한 형을 저버릴 용기가 나지 않았다. 부모에게서 편지가 올 때마다, 혼란에 빠진 목사관의 말없는 통곡이 들렸다. "빈센트의 급한 성미 때문에 어떤 대화도 어렵다. 내가 소극적으로 있는 게 쉽지 않구나."라고 도뤼스는 2월에 보낸 편지에 썼다. 아버지와 아들은 마르홋 베헤만을 두고 다투었고 헬부아르트로 와 달라는 제안에 의한 이사를 두고 다투었다. 도뤼스는 빈센트의 불쾌한 어조에 대해서 불만을 터뜨렸다.("너도 정말 그 녀석과는 토론을 할 수 없을 거다.") 빈센트는 아버지의 오만에 항의했다.("그 인간은 정말로 자신이 옳다고 생각해.") 도뤼스는 아들의 이상함을 아내가 당했던 부상에 비유하며, 빈센트를 "내가 지고 가야 하는 또 다른 고통"이라고 일컬었다. 빈센트는 아버지를 "나의 최악의 적"이라고 비난하며 더 일찍 반항하지 않은 것을 심히 유감스러워했다.

헬드로프에 있는 도뤼스의 일부 신도들이 목사관의 규율이 느슨하다고 공공연히 비난하자(틀림없이 목사의 말썽 많은 아들이 불러일으켰거나 근거가 된 비난이었을 것이다.) 감정은 격화되기만 했다. 무엇보다도 통일을

가치 있게 여기는 사람에게, 집안의 반항과 7의 무리 내 분열은 지독하게 추운 한겨울 영적으로나 건강상으로나 활기를 빼앗는 일이었다. 핀센트의 변덕스럽고, 심지어 위협적인 행동, 죽음에 대한 이야기, 음모에 대한 망상, 코냑통 들을 생각해 볼 때, 진짜로 갈라섰다가 그 결과가 어떨지 그저 실망하고 말 뿐일지 테오는 의심스러웠다.

테오는 형을 진정시켜, 늙어 가는 아버지를 더 이상 공격하지 않도록, 목사관에 불거져 가는 위기를 제압하기 위해 과감한 회유의 제스처를 했다. 핀센트의 그림 한 점을 전 유럽에서 가장 중요한 연례 전시회인 파리 살롱전에 제출하자고 제안한 것이다.

그리고 겨우 몇 주 뒤인 1885년 3월 27일, 그는 누에넌에서 온 전보를 받았다. 아버지가 돌아가신 것이다.

도뤼스는 헬드로프에서 하루 종일 담을 수리하며 보냈다. 지인들과 저녁 식사를 하고 피아노 연주회를 마친 후에 누에넌으로 향했다. 얼어붙을 듯한 저녁 강풍에 노출된 황야를 가로질러 8킬로미터나 걸어야 했다. 7시 30분쯤 가정부가 지나가다가 목사관의 현관문이 덜거덕거리는 소리를 들었다. 그녀가 빗장을 끄르자, 그의 몸무게에 문이 밀어젖혀졌고 그는 무거운 외투를 입은 채 그녀에 기대어 주저앉고 말았다. 다리를 저는 어머니 말고 집에 있었을 가능성 있는 가족은 핀센트뿐이다. 누군가가 움직임이 없는 목사를 거실로 옮겨 소파에 뉘였다. 빌레미나가 이웃집에서 황급히 들어왔다. "아아, 너무나 끔찍했나."라고 그녀는 거기서 목격한 장면을 묘사했다. 한 가족의 설명에 따르면, 그녀는 아버지의 몸 위로 쓰러져 생명을 되살리기 위한 헛된 시도를 했다. "그러나 일은 끝나 있었다." 도뤼스의 사인은 뇌졸중이었다.

나흘 뒤 테오도뤼스 판 호흐는 땅에 묻혔다. 검은색 복장을 한 장례 행렬이 목사관에서부터 누에넌의 작은 교회까지 이동했다. 교회에서는 신도들이 친구와 교회의 고위 관리들, 그리고 온 브라반트의 벽지에서 찾아온 동료 목사들과 함께 기다리고 있었다. 문상객들은 검게 휘장을 드리운 상여를 따라 아우더토런으로 갔다. 그것은 핀센트가 그림의 지평선들 위에 자주 그렸던 오래된 교회 탑이었다. 여행은 짧았다. 푸른색 겨울 밀밭 사이로 바큇자국이 깊게 팬 길을 따라 500미터쯤만 가면 되었다. 아나는 다리가 안 좋은 탓에 관과 같이 탔을 것이다. 그녀가 걸어갔든 타고 갔든, 테오와 같이 간 것은 분명하다. 그는 받아들이기 힘든 내용의 전보가 도착한 날 바로 파리에서 기차를 탔다. 역까지 그를 데려다준 안드리스 봉어르는 자신의 아버지에게 말했다. "테오는 바로 전날 아버지에게서 건강 상태가 완벽하다는 편지를 받았습니다. 테오는 여린 사람이에요. 그러니 그가 떠날 때 어떤 상태였을지 짐작하실 수 있을 거예요." 어머니 옆에 있는 호리호리한 스물일곱 살 아들, 아버지를 닮은 그 모습이 이제 유일하게 그의 가족을 지탱해 주는 것이었다.

네덜란드의 판 호흐

교회 탑 아래 구부러진 십자가들 사이에 사람들이 무덤 하나가 늘어났다. 눈에 갇힌 채 방치되어 있는 작은 교회 묘지는 핀센트가 누에넌에서 처음으로 그린 주제 중 하나였다. 이 모습 위로 폐허가 된 어두운 교회가 불거져 있었다. 겨우 몇 달 뒤 교회는 철거될 예정이었다. 무덤 주변 문상객 중에는 암스테르담에서 온 코르넬리스 숙부, 해군 장성인 얀 백부, 아나의 언니인 빌레미나 스트리커르, 헤이그에서 온 케이 포스의 어머니가 있었다. 센트 백부는 이 소식에 엄청난 충격을 받았지만 병이 너무 심해 호텔을 떠날 수 없었다. 그는 방에 틀어박혀 나오려 하지 않았고, 식사도 거부했다.

핀센트는 그동안 자기 실패를 지켜봐 왔던 증인들이 너무나 많이 모여 있기에 가족이 애도에 잠긴 날 어둠 속에 있어야 했을 것이다. 낯선 이의 장례식이더라도 사람을 위로하는 장엄한 힘에 대개 그는 감동했었다. 그러나 이번은 아니었다. 얀 백부는 그토록 넘치는 슬픔의 한가운데서 핀센트가 이상하게 "차분하게 합리화하려는 경향"을 보였다며 "그는 약간 위축되어 있었다."라고 기록했다. 고인과 대면하는 중에 핀센트는 한 문상객을 책망했다. "죽음은 힘들지만, 삶은 더 힘든 법입니다." 그 후에도 그는 서신들 속에서 3월 26일의 극적인 사건에 대해 언급한 적이 없었다. 또한 밀밭 사이로 아버지의 장례 행렬이 지나가던 날에 대해서 단 한 마디라도 그의 헤픈 묘사력을 기울인 적이 없었다.

3월 30일, 그날은 핀센트의 생일이기도 했다. 그의 서른두 번째 생일이었다. 그 어색한 우연의 일치는 두 가지 사건, 즉 아들의 탄생과 아버지의 죽음의 관련성을 강조하기만 할 뿐이어서 문상객들의 마음이 무거웠다. 대부분은 판 호흐 목사가 맏아들과 우울하고 지난한 다툼을 해 온 것을 알고 있었다. 많은 이가 두 사람이 도뤼스의 서재에서 다투는 소리를 직접 들었거나, 전해 들었다. "나는 참을 수가 없다." "그것 때문에 죽겠다." "네가 사람 잡는구나." 아버지는 과장되게 외쳤고 아들은 부끄러운 줄도 모르고 도발했다. 핀센트는 타협하라는 테오의 호소를 무시하면서 "죽을 때의 화해는 별로 신경 쓰지 않는다."라고 말한 적도 있었다. 기록으로 남아 있는 그와 아버지의 마지막 대화는 또 한 번 쓰디쓴 교착 상태로 끝났다. 그 후 사망하기 일주일 전, 판 호흐 목사는 편지에 썼다. "그는 어떤 암시조차 못 참는 것 같구나. 그리고 그가 정상이 아님이 또다시 증명되는구나." 그것이 도뤼스가 화해하지 못한 채 무덤에 가져간 심판이었다.

고집스럽게 씨를 뿌리던 사람이 마침내 영면하는 장면을 지켜보면서 이 같은 기억이 핀센트 판 호흐의 생각을 괴롭혔는지 어땠는지, 그는 결코 밝힌 적이 없다. 그러나 틀림없이 경건한 헌사와 충격 어린 표정과 어색한 침묵 속에서 비난의 소리들을 들었을 것이다. 오로지 꾸며 말할 줄 모르는 누이 아나만이 다른 사람들이 속닥거리는 소리를 그의 면전에 대고 말했다. 오빠가 아버지를 죽였다고.

24

약간의
광기

핀센트는 너무나 바빠서 슬퍼할 겨를이 없었다. 테오가 도전장으로 내던진 파리 살롱전에 그림을 내자는 제안은 아버지가 사망하기 전 몇 주 동안 핀센트를 공황 상태로 몰아넣었다. 대중의 심판이 무서워서 처음에는 피할 요량으로 전시하기에 적당한 게 하나도 없다고 투덜거렸다. "6주 전에 알았다면, 뭔가 보내고자 애썼을 거다."

그림들을 좀 더 내보이라는 요구를 몇 년 동안이나 듣고 나니, 그는 "전시에 알맞은 그림들"과 "작업실에 적당한 습작들"을 법처럼 구분하게 되었다. 최근에 그린 작품들을 모두(그가 그토록 자주 자랑했던 작품들) 후자에 포함시키며 "열 점이나 스무 점 중에서 하나만 볼만하다."라고 말했다. 그리고 그것들조차 "지금은 아무 가치가 없을 것 같다."라고 했다. 아버지의 장례를 치르는 동안 테오가 케르크스트라트의 작업실에 방문했을 때, 핀센트는 두상화 두 점을 건네면서 전람회를 보러 다니는 사람들에게 보여 주라고 온순하게 제안했다. "그것들이 습작에 지나지 않는다 해도 쓸모 있을 것 같구나." 그는 변명하듯 말했다.

또한 그는 동생에게 새로운 스케치들을 보여 주었다. "좀 더 크고 정교하며 좀 더 중요한 그림"이라고 했다. 이는 테오의 예상치 못했던 도전과 아버지의 갑작스러운 죽음에 대한 핀센트의 '다른' 대응이었다. 즉 죄의식 어린 행동이 아니라 반항이었다. "1년 이상을 거의 전적으로 유화에 헌신했으니, 이번 스케치는 아주 다른 작품이라고 말해도 과언이 아닐 거다." 다음 한 달 동안 맹렬히 작업하며, 핀센트는 소문을 잠재웠고 정당성에 대한 새로운 환상으로 공허감을 채웠다. "사람들은 미완성이라거나 추하다고 말할 거다." 그는 자신과 자신의 미술을 옹호하며 말했다. "하지만 **어떻게 해서라도 그것들을 전시할 생각이다.**"

그 발상은 아버지가 사망하기 전인 3월 어느 날에 처음 종이를 건드렸다. 탁자에 둘러앉은 농민들에 대한 세심하지 않고 지저분한 스케치였다. 당시 핀센트는 헤르번으로 향하는 길에 있는 호르디나 더 흐롯의 금방이라도 무너질 듯한 오두막집에서 많은 시간을 보냈는데, 저녁 식사 중인 호르디나 가족의 모습에서 영감을 얻었다고 후일 주장했다. 그러나 4월에 억수같이 쏟아진 소묘와 유화 습작 속에서 구체화된 이미지는 좀 더 깊고 복잡한 근원을 건드렸다.

예술적 계획의 초반부터, 핀센트는 집단 초상화를 몹시 그리고 싶어 했다. 일하러 가는 중인 광부든 복권을 사는 사람이든 토탄 채굴꾼이든 모래 파는 사람이든 감자 캐는 사람이든 장례식 문상객이든, 그는 인물 습작을

네덜란드의 판 호흐

목적을 달성하기 위한 수단으로 보았다. 힘들고 단조롭게 고생한 세월을 마감하고 보완해 줄 좀 더 정교한 그림을 위한 준비 단계로 본 것이다. 그의 작업실과 스케치북이 외로운 인물 수백 명과 텅 빈 풍경 이미지로 가득 차고 있을 때, 노동이나 여가, 사랑을 통한 사람들의 연대라는 주제도 핀센트의 미술을 끊임없이 따라다니며 그의 야심을 사로잡았다. 실로 그는 스헨크버흐의 무료 급식소에서 자신의 가족을 대신하는 가짜 가족을 그렸던 것처럼, 진짜 가족을 그릴 꿈을 품고 드렌터의 외로운 황야에서 누에넌으로 왔더랬다.

틀림없이 핀센트는 만화경 같은 이미지들 사이로 식사 중인 흐롯 가족을 보았을 것이다. 밀레의 노동자들로부터 브르통의 이상화된 시골 사람들, 이스라엘스의 진부하고 소박한 사람들에 이르기까지, 그는 그 시대의 소박한 과거와 더불어 자기도취적인 환상을 간직하고 있었다. 음식과 기도를 함께하며 식사 중인 가족에 관한 많은 이미지들도 받아들였다. 17세기 이후 영국과 네덜란드의 경건주의자들이 식사 시간을 가정의 종교 생활의 중심에 있는 "하느님의 은총"으로 표현했을 때, 얀 스틴에서부터 후베르트 허코머에 이르는 화가들은 이 일상적 의식을 유화와 판화로 찬양했다. 핀센트는 샤를 드 그루의 「축복」을 열렬히 칭찬했다. 감사 기도를 드리는 농부 가족을 「최후의 만찬」처럼 엄숙하고 넓게 조망하는 그림이었다. 그리고 암스테르담의 자기 방에는 귀스타브 브리옹이 그린 똑같은 장면을 걸어 놓았더랬다.

이스라엘스처럼 향수를 불러일으키는 심상에 능한 거장들은 새롭거나 복고적인 부르주아 계급을 위해 기도 장면을 넣기도 하고 생략하기도 하면서 식사라는 주제에 천착했다.

1882년 헤이그에서 핀센트는 이스라엘스의 대단히 성공적인 작품인 「식사 중인 농부 가족」을 보고는 그를 "밀레와 대등한 화가"라고 선언했다. 이스라엘스에게서 영감을 받은 좀 더 젊은 화가들 역시 같은 주제를 택했고 마침내 마음을 따뜻하게 하는 저녁 식사 장면은 아주 흔한 주제가 되었다. 핀센트가 잡지 삽화들을 모아 둔 화첩이나 안톤 판 라파르트의 작업실만 보아도 실례를 찾을 수 있었다. 라파르트는 위트레흐트에 머무는 동안 식탁 주위에 모여 있는 보호 시설의 가족들 그림을 보고 감명받았다.

추후 논쟁의 폭풍 속에서 핀센트는 이 모든 것, 아니 그 이상을 새 작업의 시초로 주장할 것이다. 그러나 저녁 식사 때 아버지의 기도를 아직도 외우는 그에게 있어, 어떤 명백한 이미지도 목사관 식탁 머리에 있는 텅 빈 의자의 울림에 필적할 수도 없었다. 노란 불빛 속에 모여 있는 흐롯의 기묘한 대가족을 보았을 때, 핀센트는 자신의 어린 시절, 저녁 식사 때마다 비추던 유등과 더 이상 그를 반기지 않는 식탁을 떠올릴 수밖에 없었다.

장례식을 치르고 첫 주 동안, 핀센트는 무섭게 작업했다. 식탁을 둘러싼 인물들을 잇달아 그리며, 그들의 배치와 자세, 의자에 앉아 있는 방식을 실험했다. 헤르번에 있는 흐롯 댁에 거듭

찾아가 때마다 요구를 들어주며 별로 괘념치 않는 듯한 그들에 대한 자신의 임임을 확인했다. 그는 그 오두막집의 음침한 실내 장식, 들보가 있는 천장, 깨어진 채광창, 크게 입 벌리고 있는 검댕으로 얼룩진 벽난로를 스케치했다. 벽 위의 시계에서부터 화로 위의 주전자와 의자 손잡이에 이르기까지 모든 사물을 자세히 그리기 위해 어둠 속을 뚫어지게 응시했다.

다시 작업실로 돌아오면, 이 세계의 주민들이 형태를 갖추었다. 핀센트는 흐롯 가족, 그리고 그들과 같이 사는 로이저스 가족에 대한 실물 스케치로 시작했을 것이다. 그러나 열렬한 포부는 그들을 새롭고 낯설게 바꾸어 놓았다. 그렇게 연습했음에도, 핀센트는 수월하게 정확히 인간의 얼굴을 그려 내는 법을 완벽히 익히지 못했다. 크기가 작은 경우에는 특히 비례가 부정확했다. 그의 손은 자연스럽게 희화화의 과장과 손쉬운 방법으로 빠져들었다. 고정 관념에 빠져 있는 시대에, 그는 사방에서 그의 약점에 대해 용기를 주는 것들을 찾아냈다. 그의 영웅인 밀레는 농민을 단순한 짐승처럼 묘사했다. 밀레처럼, 핀센트는 유사 과학인 인상학과 골상학에서 농민의 생김새는 그들의 친척뻘 되는 동물의 생김새를 상기시켜야 한다고 배웠다. 황소의 낮은 이마와 넓은 어깨, 수탉의 날카로운 부리와 작은 눈, 젖소의 두툼한 입과 접시같이 휘둥그렇게 뜬 눈을 따라야 한다는 것이었다. 그는 후일 벗인 에밀 베르나르에게 편지했다. "농부가 어떤 존재인지, 얼마나 강력하게 야수를 떠올리는지 알면, 자네는 참된

종족 하나를 발견한 것일세."

밀레처럼 핀센트는 그의 묘사가 농민과 자연의 일체감(전원과 그들의 조화)뿐 아니라, 참담한 노동에 종사하면서도 신경 쓰지 않는 그들의 체념을 찬양하고자 했다. 그가 런던과 파리, 브뤼셀에서 보고 감탄했던 마차 끄는 늙은 말의 체념같이 느꼈던 것이다. 그 말들은 "끈기 있게 그리고 온순하게…… 마지막 시간을 기다리며" 똥과 재를 끌었다. 겨우내 끊임없이 두상화를 그려 내며, 핀센트는 모델의 얼굴과 손에 노역의 불멸성을 부여하고자 했다. 이 교훈들을 식탁에 둘러앉은 사람들 그림에 담아 최종적으로 예비 습작(소묘와 유화 모두)을 쏟아 냈다.

그는 이 야수 같은 존재들에게 그들이 누릴 자격이 있는 엄숙함과 중요성을 부여하기 위해, 그들의 자연스러운 환경, 즉 어둠 속에 그들을 배치했다. 그는 흐롯 가족 같은 이들이 살아가는 음울한 오두막집('동굴'이라고 그는 일컬었다.)에 오래전부터 매료되어 있었다. 그러나 어두운 색상으로도 이 가축우리 같은 초가집의 전면적인 어둠은 포착할 수 없었다. 과거에 그는 밝은 창문을 배경으로 인물을 배치하거나, 목판화가처럼 불필요한 빛을 생략한 채 어둠 속에서 인물이 드러나게 새겨 넣음으로써 그 문제를 해결했다. 화가가 되기 전에도, 그의 상상력은 어둠 속에서 부상하거나 뒤에서 비추는 원형의 빛을 배경으로 윤곽이 진 물체의 극적인 모습에 사로잡히곤 했다. 그에게 이와 같은 효과들은 불멸의 차원을 드러내 보였으며,

네덜란드의 판 호흐

일찍이 에턴에서부터 그는 이에 관한 실험을 시작했다. "나는 속에 실루엣과 두드러짐이 있는, 분명하고 대담한 것을 원한다."라고 헤이그에서 집단을 그린 소묘들에 대해 말했다. 직공 그림에서는 단순한 대상에 고상함을 부여하고 서툰 소묘 실력을 감추기 위해 음영과 실루엣을 동원했다.

식탁에 둘러앉은 농민들이라는 새로운 주제를, 그는 두 가지 방식으로 스케치했다. 창문 앞에서 점심 식사를, 등불의 명암 대비 속에서 저녁 식사를 스케치했다. 그는 좀 더 어두운 쪽인 후자를 완성하기로 결정했다. 어둠 속에서 밤참을 먹는 사람들을 그릴 것이고, 식탁 위에 있는 유등의 노란빛만이 그들의 모습을 드러낼 터였다. 이미 3월에 몇몇 그림 속에서 이렇게 몹시 어두운 색상들을 연습하면서, 색조들의 정교한 혼합을 창조해 냈다. 그리하여 변화가 아주 적은 녹갈색, 청록색, 흑청색(그는 "어두운 물비누색"이라고 불렀다.)을 얻어 냈다.

끊임없이 색조에서 미세한 변화를 추구한 탓에, 튜브에서 캔버스로 향하는 물감 중에 손대지 않은 채 온전하게 남아 있는 물감이 거의 없었다. 치마 주름이나 벽 위의 물체는 조금 밝게 하거나 어둡게 하는 것으로 구분을 지었다. 탁자나 손 위의 밝은 부분은 많은 색상들(프러시안블루, 네이플스옐로, 오가닉레드, 브라운오커, 크롬오렌지)을 써서 이름 붙이기도 힘든 회색으로 그렸다. 빈센트는 당시 색채 이론에 열중하여 외젠 프로망탱과 샤를 블랑의 저서들을 읽었다.(샤를 블랑의 저서에서 긴 구절들을 베껴 썼다.) 밀레의 예를 따라, 피아노 교육을 받기까지 했다. 음조가 색조에 대해 많은 것을 가르쳐 주리라 확신했기 때문이다. 그러나 그는 이 모든 과학적 가르침을 동굴 같은 오두막집에 대한 시적인 환영("잿빛 실내 속을 흘끗 보기")과 몇 달간에 걸친 "작은 범위의 색상들"에 대한 옹호보다 부차적인 것으로 여겼다.

초상화 크기의 습작을 완성한 지 며칠 만에 어두운 색을 얹은 넓은 붓으로 좀 더 큰 캔버스(90×75cm)를 공략하기 시작했다. 부활절 다음 주에 아침부터 밤까지 계속 작업하면서, 그가 상상하는 장면에 대한 새롭고 보다 나은 표현을 찾고자 몸부림쳤다. 인간 신체의 수수께끼와 그렇게 제한적인 색상으로 형상을 빚어내는 복잡한 문제에 좌절한 채, 재료들과 엄청난 전투를 치르고 있다고 그는 알렸다. 그림을 수정하기에는 너무 말랐고, 덧칠하기에는 너무 젖은 상태에 이를 때까지 인물들을 거듭 수정했다. 비록 상상력을 새롭게 하기 위해 흐롯 댁으로 여러 날 밤 터덜터덜 걸어가기는 했지만, 그해 겨울에 그렸던 초상화 습작에 점점 더 의지하게 되었다. 작은 오두막집의 밀실 공포증적인 분위기를 강조하기 위해, 들보가 있는 천장을 낮추고, 화면에 방의 더 많은 부분을 욱여넣었다. 그리하여 방은 집 안의 세세한 것들로 점점 더 북적거렸다. 거울, 부엌 도구들로 가득 찬 나막신 한 짝, 십자가 처형에 관한 종교화가 담겼다.

마침내 그는 그의 그림이 표현하는 이야기

속 인물들을 근본적으로 다시 상상해 냈다. 여문톤 앞이 가축처럼 서로 동떨어진 채 초라한 음식 주위에서 어슬렁거리는 네 명의 배고픈 농민 대신 가족을 그렸다. 호르디나의 상스럽고 관계 복잡한 인척들 대신, 추억처럼 낯익은 장면을 창조했다. 식탁보가 깔려 있는 상차림 앞에서, 한 부부가 같은 접시에 담긴 감자들을 정중하게 나누어 먹고, 여자 가장은 모두를 위해 커피를 따르며, 어린아이는 음식을 순종적으로 기다린다.

마지막으로 핀센트는 새로운 인물, 즉 다섯 번째의 인물을 더했다. 뒤에 앉아 있는 이로서, 이 식구의 의식에 새로 끼어든 사람이다. 그는 솔직하고 구슬픈 표정에, 머리카락은 붉은 기운이 도는 이상하게 생긴 사내다.

핀센트에게 삶과 미술의 경계는 늘 완벽하지 않았다. 1884년에서 1885년으로 넘어가는 겨울의 어느 지점에선가, 그는 그 경계선을 넘었다. 흐롯 댁에서 보내는 저녁과 환영받지 못한 채 지낸 목사관에서의 밤들, 다른 모든 곳의 노골적인 소외 사이에 끼여, 미술의 진리와 위로라는 거부할 수 없는 안식처를 찾았다.

1881년 에턴 시절 이후로 핀센트는 "농민들의 화가"의 책임을 주장했다. 그것은 유행을 따른 명칭이었다. 라파르트를 위시한 다른 젊은 화가처럼, 핀센트는 일찍부터 자연에 대한 낭만주의적 개념의 영향을 받았고, 점점 더 정치화되는 소농에게 아첨하는 정부의 부추김을 받았고, 밀레, 브르통, 이스라엘스, 마우버 같은

화가들의 상업적 성공에 유혹당하여 "즐거운 땅"의 부름에 응했디끼겠디. 미술, 싱섭, 등지애의 명령은 쿼데르트의 황야(그곳에서는 모든 농민이 "소박하고 심성이 고왔다.")에 대한 타오르는 향수와 뒤섞여, 그가 교외로 나아갈 때마다 부닥치는 적의와 좌절을 넘어서게 해 주었다. "나는 가장 가난한 오두막집 속에서 그림을 발견한다. 내 마음은 저항할 수 없는 속도로 그런 것들에 쏠린다." 그는 드렌터를 향해 떠나기 전날 편지에 적었다.(드렌터 농민들은 그를 광인이나 부랑자로 여겼다.)

오랜 세월 부르주아 가족과 친구 들에게 거부당한 탓에 그는 "전원생활의 화가"로서 농민들 속에 가정을 꾸리는 환상에 더 깊숙이 빠져들었다. 이러한 행복의 신기루를 뒷받침하기 위해 그는 또 다른 허구에 의지했다. 밀레의 전기로서, 알프레드 상시에가 쓴 베스트셀러였다. "밤에 일어나 등불을 켜고 읽을 만큼 흥미진진하구나. 밀레는 정말 대단한 사람이다!"라고 1882년 편지에 적었다.

그러나 상시에는 충실한 전기 작가 이상이었다. 밀레의 후원자이자 수집가, 화상이었다.「씨 뿌리는 사람」과「만종」같은 상징적인 그림에 시장성 있는 창작자의 전설을 부여하기 위해, 상시에는 그가 다루는 인물이 지방에서 보낸 과거에 이기적인 장신구를 입혔다. 지나친 감상과 상투적 문구로 이루어진 장식이었다. 상시에의 밀레는 들판에서 어린 시절을 보내며 농민들의 일상을 이루는 힘든 노동과 거친 농장 일을 겸했다. 그러나 진짜

밀레는 쇠퇴한 상류층의 감상적인 아들이었다. 학구적인 소년으로서 그가 태어난 노르망디의 바위투성이 토양만큼이나 베르길리우스의 「아이네이스」도 곁에 둔 채 성장했다. 그가 파종이나 수확을 경험했다면, 아마도 늙어서 쇠한 조모의 가족 정원을 돌본 때뿐일 터다. 그는 유력한 친척들이 마련해 준 정부의 연금을 기반으로, 출생지의 "즐거운 땅" 대신 구필의 총아인 폴 들라로슈와의 파리 수습 생활을 택했다. 들라로슈는 핀센트의 백부 센트가 아낀 인물이기도 했다.

상시에의 밀레는 자기 미술의 가난한 대상과 연대하는 삶을 살았다. "그는 항상 가슴속에 시골의 불쌍한 빈민에 대한 동정심과 연민을 품었다. 그 자신이 한 명의 농부였다."라고 상시에는 주장했다. 그의 말에 따르면, 밀레는 1849년에 사랑하는 소박한 사람들 속에서 살기 위해 파리의 도시 생활에서 탈출했다. 헌신과 빈곤의 삶을 함께하기 위해서였다. 밀레는 그들처럼 잿빛 스웨터를 입고 나막신("빈민들의 상징적인 차림새")까지 신었다. 그래서 이상한 낌새를 알아채지 못하는 여행자라면 들판 사이로 걸어가는 그 건장하고 수염 난 사내를 상시에의 말마따나 "그 열광적인 농민 한 명"이라고 쉽게 착각할 수도 있었다. 그러나 진짜 밀레는 무모하게 돈을 써 대는 사람으로서, 빚만 알지 가난은 몰랐다. 시장에 대한 예민한 안목과 훌륭한 붓질을 기반으로, 전략적으로 그림을 그렸기에(상류 사회의 초상에서부터 짓궂은 소품들에 둘러싸인 지나치게 어린 소녀들까지

그렸다.) 그의 경력 전체에서 후원자나 주문, 판매가 부족했던 적은 드물었다.

파리 근처 퐁텐블로 숲에 있는 바르비종의 전원적인 멋진 작은 마을로 '탈출'한 당시의 진짜 밀레는 농민이 아니라 파리의 세련된 친구 집단을 접대하며, 명성만큼이나 많은 부채를 쌓고 허리둘레를 늘려 갔다. 다른 지주 계층처럼 곧잘 소박한 옷을 입었지만, 사진을 찍을 때는 화려한 신사 복장이어야 한다는 신념으로 재단사에게 아낌없이 돈을 썼다. 샤를 자크와 테오도르 루소, 조르주 상드 같은 예술가들과 어울리며, 1850년에 그린 「씨 뿌리는 사람들」, 1853년(핀센트가 태어난 해)에 그린 「추수하는 사람들의 휴식」 같은 그림들을 가지고 1848년 혁명으로 밀려 나온 예술적 불만의 거도(巨濤)의 혜택을 누렸다. 그 후 얼마 안 가서 그 파도를 타고 밀레와 다른 바르비종파 화가들은 만국 박람회와 1855년 파리 살롱전에서 수상을 휩쓸었다.

그러나 핀센트는 상시에의 밀레만 보았다. 생생하고 개성 강한 상상력을 지닌 감상적인 사내를 보았다. 대중의 오해를 받고, 비평가들에게 퇴짜를 맞고, 빚쟁이에게 쫓기는 사람을 보았다. 통제할 수 없이 갑작스럽게 치미는 눈물과 자살에 대한 생각에 빠져드는, 우울하게 혼자 있기를 좋아하는 사람을 보았다. 도전적인 열정과 이해하기 힘든 죄책감으로 가득 찬 화가를 보았다. 상시에는 전기에 밀레의 말을 인용했다. "나는 계속해서 고통을 느끼고 싶다. 고통이란 화가가 자신을 가장 뚜렷하게

표현하도록 해 준다." 상시에의 "위대한 저서"를 처음 읽은 순간 핀센트는 위로받았으며, 자신의 목표를 찾기 위해 칭송 일색의 전기에 제 인생사를 겹치기 시작했다. 복제화 말고는 밀레의 그림을 본 적이 거의 없는데도, 자신을 밀레라는 '태양' 주위를 맴도는 위성인 양 상상했고, 그 프랑스 화가에게서 영감을 받아 1883년에 자신이 헤이그에서 고향으로 돌아간 것이라고 설명했다. "과거의 모든 영향이 나를 점점 더 자연에서 끌어내고 있을 때, 다시 나를 자연으로 데려간 이가 밀레였다."

아버지가 죽은 후, 핀센트는 그 화가(또는 그 화가의 이미지)와 자신이 단단히 연결되어 있다는 착각에 빠져 그를 언급할 때면 항상 "아버지 밀레"라고 했다. 그의 영웅(그리고 자신)이 지칠 줄 모르고 노동하며 농민화라는 '진실'에 이타적으로 헌신하며 살아간다고 상상했다. 밀레를 그의 고결하고 무시당한 대상들의 고통을 위해 순교하는 그리스도이자, 정도를 벗어나 사치를 즐기는 화가들에게 예술의 소박함과 무한함 속으로 돌아오라고 부르는 선지자로 보았다. 1885년 4월 중순, 식탁을 둘러싼 농민을 소재로 한 소묘와 유화가 쌓여 가며 케르크스트라트의 작업실 벽을 채우기 시작했을 때, 핀센트는 새로운 아버지, 새로운 신앙, 새로운 사명을 발견했다. "밀레는 **아버지 밀레**다. **모든 것**의 지도자이자 스승이며 화가들에게 모범되는 인간이다."

그해 봄, 날씨가 따뜻해지고 파종이 시작되자, 핀센트는 매일 아침 일어나 들판의 무리에

합류했다. 그는 거친 파란색 리넨 남방을 입었는데, 땀 내문에 뻣뻣해지고 햇빛에 조록빛 도는 청색으로 바래어 있었다. 항상 모자를 쓰는데도(맑은 날에는 밀짚모자를, 습한 날에는 검은색 펠트 모자를 썼다.) 그의 얼굴은 풍상에 닳고 햇볕에 그을려 있었다. 독특한 가죽옷 같은 그의 얼굴 색깔은 땅에서 노동하는 모든 사람의 특징이었다. 그가 목사관을 떠날 때 신었던, 무겁고 거칠게 다듬은 브라반트의 나막신은 닳아서 신발 등이 반질반질했다. 일찍 일어나는 이웃들은 그가 스케치북을 들고 그날 쟁기질로 생긴 첫 번째 고랑을 포착하기 위해 서둘러 누에넌 외곽으로 걸어가는 모습을 보았을 것이다. 그는 들판과 농가 안뜰에서 어떤 노동이라도 발견하면 그 옆에 자리를 잡았다. "제일 먼저 눈에 들어온 사람들이 하는 일에 덤벼든다." 겨울에 호밀 파종하기, 콩나무 줄기 자르기, 물 긷기 등이었다. 들판이 한가할 때면, 소젖 짜는 일이나 양털 깎는 일을 지켜보았다. 그리고 그들의 오두막집 문을 두드리며 멋진 실내를 스케치하고 싶다고 얘기했다. 수킬로미터씩 황야를 배회하며, 해 뜰 때부터 해 질 때까지 농부처럼 들판에 나가 "느릿느릿 터덜터덜 걸어 다녔다." 황혼 녘이 되면 녹초가 되어 돌아왔지만 불평하지 않았다. "비바람에 노출되면서 체질이 사실상 농민의 체질이나 다름없어졌다."라고 동생을 안심시켰다.

때때로 그는 집에 오지 않고, 누에넌의 이상한 "작은 화가 친구"에 대한 소문이 아직 미치지 않은 먼 황무지에서 농민 가족과 밤을 보냈다.

493

"거기 사람들 몇몇은 친구가 되었다. 그들은 나를 항상 반겨 줘." 그는 기뻐하며 편지에 적었다. 그들의 호밀 빵을 먹고 짚 침대에서 잤으며, 다른 낯선 이들의 집과 다른 들판이 항상 존재할 거라는 사실에 안심했다. "거기서는, 낯선 사람들 속 낯선 사람인 내게 기대하는 것이 아무것도 없다." "문명의 따분함에 질렸다."라고 주장하며 가족을 보는 일이 드물어졌고, 온종일 농민의 삶을 관찰하는 데 헌신했다. 말없이 난로 옆에서 생각에 잠겨 있는 그들을 연구했고 그들의 미신적인 소문을 공부했다. 그들의 신뢰를 얻기 위해 돈과 술을 내놓으며, 어떻게 그들이 바람의 냄새를 맡아 날씨를 예측하는지, 그 지역의 마녀들이 사는 곳은 어디인지 알아냈다.(그는 용감하게 한 마녀를 찾아갔는데, 이 사실만 깨달았을 뿐이다. "그녀는 감자 캐는 것보다도 비밀스러울 게 없는 일로 바빴다.")

일요일이면 새로운 주제, "아름다운 집들", 그리고 물론 모델을 찾아 황야를 가로질러 멀리, 더 멀리 정찰 여행을 했다. 아주 작은 스케치북 말고 방해가 되는 것은 아무것도 지니지 않은 채, 바큇자국이 팬 길과 밟아 다져진 길에서 갈라져 나와 아주 외진 시골을 지났는데, 스스로 아메리카 서부에 비유할 정도로 외진 곳이었다. 이 원정은 종종 미사를 드린 후 따분하고 지루해서 가만히 있지 못하는 동네 소년들의 관심을 끌었다. 핀센트는 그림을 그리러 나갈 때면 이상한 장비가 든 짐과 스스로의 이미지 때문에 여전히 사내 녀석들의 괴롭힘과 비웃음을 당했다. 하지만 일요일에 나가 있을 동안

핀센트는 사내들을 반겼다. 동전으로 그들의 조롱을 일부러 유인했다. 아이들이 가져온 새 둥지마다, 얼마나 희귀한 새인지 그리고 둥지 상태가 어떤지에 따라 5센트나 10센트를 주곤 했다. 오랜 세월이 흐른 후 한 소년은 회상했다.

나는 아주 희귀한 작은 새인 긴꼬리찌꼬리가 있는 곳을 안다고 말했다. "그 나무로 가서 지켜보자."라고 그가 제안했다. 우리는 가서 기다렸지만 아무 새도 나타나지 않았다. "아무것도 안 보이는데."하고 핀센트 판 호흐는 말했다. 내가 "저기요, 저기."했더니 "저건 붉은가슴도요새야."라고 그가 말했다. 그래서 내가 나무를 발로 차자 작은 새가 날아올라 그는 깜짝 놀랐다. 오, 그 새는 특이한 종이었다. 그는 사다리를 가져와 둥지를 깨끗하게 잘라 냈다.

그는 가는 곳마다 소년을 모았고, 종종 그들과 함께 새와 둥지를 찾아 황무지를 가로질러 오랜 시간 사냥을 했다. 그는 산울타리 사이에 망을 친 다음 사내아이들을 보내어 새들이 보루에서 날아오르게 만들었다. 직접 만든 새총도 사용했다. 짓궂은 어린 친구 한 명에게 새총을 선물했는데, 그 소년은 그걸로 학교 창문을 쏘곤 했다.

오래지 않아 핀센트는 수색을 잘하는 아이들의 관심을 끌었다. 그들은 기쁘게 보수를 받고 지저분한 붉은 수염이 난 못생기고 별난 신사와 어울려 황무지를 산책했다. 한 아이는 회상했다. 그는 "항상 너무 형편없이 입고

다녀서, 그에게서 뭔가를 받기보다는 뭔가를 주고 싶다는 '생각'이 들었다." 농촌 아이들과 어울려 오랫동안 돌아다니다 보면, 밀레의 강령이나 새 둥지와 개울둑을 뒤지던 핀센트 자신의 유년기에 대한 향수가 떠올라 한데 뒤섞였다. 한번은 일요일의 모험 후 테오에게 편지했다. "네가 같이 있었으면 좋을 텐데. 반 시간쯤 개울물을 헤치며 다닌 탓에 완전히 진흙투성이가 되어 집에 왔단다." 자신의 바람과 즐거움을 다른 농촌 소년들의 바람과 즐거움에 비교했고, 과거의 몽상에 잠겨 부모와 선생들에게 들었던 "지겨운 허튼소리"에 대해 투덜거렸다.

시골 사람이 된 핀센트는 미천한 계급만의 특권을 부여받은 듯한 느낌이 들었다. 섹스였다. 오랫동안 그도 농민은 짐승처럼 간통할 거라는 부르주아의 미신을 믿었다. 농가의 안뜰과 들판에서 마음대로, 죄책감이나 거리낌 없이 단순하게, 본능에 따르리라고 믿었다. 이제 이 남학생 같은 환상은 개인적으로 농촌 생활에 빠져들라는 밀레의 요구와 더불어 핀센트의 갈망에 찬 상상력과 하나가 되었다. 4월 호르디나 더 흐롯은 거의 매일 밤 홀로 케르크스트라트의 작업실에 왔다. 시골의 입들은 이미 목사관의 아들과 그의 농민 애인에 대해 떠들어 대기 시작했다. 많은 이들이 그가 그녀의 나체를 그릴 거라고 의심했다.

5월에 졸라의 『제르미날』을 읽으면서, 핀센트는 그의 육욕적인 사명이 정당하다는 새 증거를 발견했다. 『제르미날』은 핀센트가 잘 알고 있는 노동자들의 시옥(프랑스 북부의 탄광촌)을 배경으로, 자본주의 체제의 잔인성과 그 체제에 희생당하는 자들의 고통에 대한 분노로 들끓는 작품이다. 그러나 핀센트의 열정은 졸라의 준열한 기소장 너머를 보았다. 실패한 낭만적 주인공에 동조하여 그를 따르는 노동자들이 가득한 소설에서, 핀센트는 광산의 부르주아 경영자인 M. 엔보에게 자전적인 시선을 맞추었다. 동생에게 들려주고자 이 최고의 출처에서 글을 베껴 써서 새로운 소명을 확신했다. 그 글은 하류층 사람들의 가슴 뛰고 김을 뿜는 성관계에 대한 엔보의 질투 어린 환상이었다.

아아, 간음하려고 울타리 뒤로 가서, 자기보다 먼저 누가 여자들을 쓰러뜨렸든 상관없이 성교하는 동안, 그들이 자기 식탁에 앉아 자기 꿩고기를 포식하게 내버려 둘 수는 없었다! 딱 하루, 그에게 순종하는 저 불쌍한 자들 중 가장 미천한 자의 육체의 주인이 될 수만 있다면…… 그는 모든 것을 다 주었을 것이다. ……아아! 자신이 소유한 건 아무것도 없고, 가장 추악하고 더러운 여자 석탄 운반인과 옥수수를 쓰러뜨리며, 그 속에서 만족감을 찾는 짐승 같은 삶이란!

그러나 핀센트의 광적인 가슴은 쾌락보다 고통을 요구했다. 그는 소박한 삶에 대한 밀레의 요구에서 고행에 대한 요구를 발견했다. 그것은 그가 토마스 아 켐피스나 그리스도의 요구에서

네덜란드의 판 호흐

발견한 고행과 같았다. 누더기 옷을 입은 그를 농민들조차 불쌍하게 여길 정도였다. 그는 빗속에서 몸을 가리는 것도 햇볕을 피하는 것도 거부했다. 케르크스트라트의 작업실에서 지낼 때면, 아래층의 안락한 방보다 먼지투성이에다 거미가 있는 다락방에서 자겠다고 고집했다. "거기서 자지만 않더라도 자신을 돌보는 일이었을 텐데."라고 주인아주머니는 회상했다. 마치 작업실 자체의 '사치'를 인정하지 않으려는 것처럼, 청소하거나 정리하지 않았다. 그곳을 방문했다가 충격을 받았던 케르세마케르스의 말에 따르면 "빗자루로 쓸거나 윤을 내 본 적 없는 난로가 엄청난 잿더미에 싸여 있었다." 등의자는 해어지고 부서진 채였다. 모델을 위한 의상과 나막신, 모자, 연장과 농장 도구, 황무지로 향하는 끝없는 여행에서 가져온 이끼와 식물 표본, 그 모든 것들이 사방에 흩어져 먼지를 끌어모으거나 낙엽 더미처럼 방치된 그림 뭉치 밑에 숨어 있었다.

그는 밀레가 인정한 호밀 빵만 먹었는데, 가끔 치즈 조각을 더했으며 항상 커피와 같이 마셨다. 케르세마케르스와 판 더 바커르 같은 친구들이 고기와 케이크를 권하면, 그 대신 마른 빵 조각만 요구하곤 했다. "나는 화려한 음식은 먹지 않는다. 그것은 지나치게 자신을 돌보는 일이 될 거다."라면서, 흐롯 댁 사람들이라면 걸신들린 듯이 먹었을 식사를 거절했다. "그러나 열정에 사로잡힐 때면 항상 그랬듯, 절제는 이내 기아로 이어졌다. 마치 밀레를 능가하는 밀레가 되려는 것처럼("나는 자신이 농민들보다

아래 있다고 여겼다.") 가난한 대상보다 더 적게 먹기 시작했다. "판 호흐처럼 비쩍 마른 사람은 본 적이 없다." 감자로 삶을 연명해 나가는 사람들로 가득한 시골에서 그와 함께 둥지를 쫓아 다녔던 한 소년은 그렇게 회상했다. 케르세마케르스 같은 벗들은 그가 이루 말할 수 없는 궁핍 속에서도 코냑과 담배를 살 돈은 항상 쥐고 있는 것이 자기 학대라고 했다. 핀센트는 『제르미날』에서 엔보의 또 다른 환상으로 자신을 옹호했다. "그는 원해서 일부러 굶주렸고, 공복을 즐겼다. 그의 배 속은 경련으로 뒤틀렸고, 그 경련은 발작적인 어지럼증으로 머리에 충격을 주었다. 아마도 그것은 끝없는 고통을 잊게 해 주었을 거다."

농민들 이름으로 수고하고 희생하는 데 삶을 바치겠다는 핀센트의 결심을 농민들 스스로가 거부했지만 핀센트의 꿈은 꺾이지 않았다. 다른 사람들의 말을 종합할 때, 흐롯 가족이나 로이저스 가족은 핀센트가 매일 찾아오는 것을 좋게는 돈이 되는 일로 보았고, 나쁘게는 위협으로 보았다. 그를 새 둥지로 데려다준 소년들은 작은 일탈도 처벌되는 사회에서, 핀센트의 기이한 행동에 매료되기도 하고 거부감을 느끼기도 했다. 그들은 핀센트의 돈을 가져갔으나 등 뒤에서는 잔인하게 비웃었다. 그중 한 명은 케르크스트라트의 작업실에서 그림을 그리고 있는 핀센트를 발견했던 일을 회상했다. 핀센트는 기다란 모직 속옷을 입고 밀짚모자를 썼으며, 맹렬하게 파이프 담배를 피워 댔다.

이상한 광경이었다. 나는 한 번도 그런 사람을 본 적이 없었다. 그는 기슴 위로 필멜을 낀 채(곧잘 그랬다.) 이젤에서 약간 떨어져 서서 한동안 빠히 그림을 쳐다보았다. 갑자기 캔버스를 공격하려는 듯 뛰어들더니 신속하게 두세 번 붓질을 하고서, 재빨리 의자로 돌아왔다. 두 눈을 가느스름하게 뜬 채, 이마를 훔치고 두 손을 마주 비볐다. ……마을 사람들은 그가 미쳤다고 말했다.

또 다른 소년은 들판에서 이젤 놓을 자리를 찾아다니던 핀센트의 모습을 회상했다. "그는 여기 섰다가 저기 섰다가, 그리고 나서는 저 너머에 섰다가 다시 돌아왔고, 또 앞으로 갔다. 종내 사람들은 말했다. '저 미친 사람이 또 저러고 있네.'" 케르세마케르스의 말에 따르면, 에인트호번에서 그에게 피아노를 가르치던 선생이 갑작스럽게 수업을 관둔 이유는, 핀센트가 피아노의 음조를 감청색, 흑청색, 또는 밝은 주황색이 섞인 어두운 황토색과 비교하는 데 너무 많은 시간을 써서 선생에게 미친 사람을 상대하고 있다는 생각이 들었기 때문이었다. 바이엔스 화방의 고객처럼, 핀센트의 얼굴만 아는 사람들도 그를 언급할 때 단순히 "누에넌의 정신 나간 작은 사내"라고 말했다.

핀센트는 그 조롱과 키득거리는 소리들을 들었지만, 그것이 박해라고 주장하고 훨씬 노력하겠다고 다짐하며 스스로를 채찍질했다. 밀레는 "그러한 놀림에 귀를 닫았다."라면서, "흔들리는 것조차 수치다."라고 말했다. 그는 그저 황무지 속으로 더 깊이 들어갈 생각이었다.

"더 이상 교양 있는 사람들(그들은 그렇게 자신을 일컫시.)의 얘기를 듣거나 보지 않기 위해 농민의 오두막집으로 가서 살 예정이다." 세상의 공포와 권태에 맞서 이른바 제 열정과 충동을 옹호했고, 모든 화가에게는 미쳐야 할 의무가 있다고 주장했다. 즉 "약간의 광기는 예술에 있어 최고의 장점이다."

5월 초 그 망상은 완벽해졌다. 자신을 그날 그린 습작들을 저녁때면 가지고 작업실로 돌아가는 화가가 아니라, 괭이를 메고 들판에서 돌아오는 일꾼이라고 생각했다. "그들이 들판에서 일하듯 나는 내 캔버스를 일군다." 그러면서 자신을 농민 화가에서 그림 그리는 농부로 바꾸었다.("걸작이란 그릴 줄 아는 농민이 창조한 그림이다.") "나막신을 신었다고 나를 쫓아낸" 이른바 문명 세계에 맞서, 모든 **보통 사람들**(누에넌의 감자 먹는 사람들뿐 아니라 퀸데르트의 교양 없는 사람들과 보리나주의 광부들까지)과 연대하는 순교자적인 헌신을 주장했다. 그는 검은 고장으로 돌아가 한 달 내로 서른 점 정도를 그려서 집으로 가져오겠다는 계획을 세웠다. 테오에게는 화가이자 농민으로서의 새로운 인생에 동참하라고 요구했다. 상시에와 『제르미날』을 쌍둥이 같은 절대 진리로서 꼭 붙들라고 했다. **나막신을 신고** 호밀 빵을 먹으며 짐승처럼 살라고 했다. "그러면 대단한 그림을 그릴 수 있을 거다!"라고 소리쳤다.

핀센트는 이것이 전혀 망상이 아니라고 주장했다. 세상이 헛된 것이라고 했다. 밀레의

네덜란드의 판 호흐

"마법에 걸린 땅"("사람이 자유로운 곳")은 실로 존재한다고 테오에게 장담했다. 그것의 존재 가능성이 핀센트의 머릿속을 이미지로 가득 채웠다.

겨울에는 눈 속 깊이, 가을에는 노란 낙엽들 속 깊이, 여름에는 여문 옥수수들 사이에, 봄에는 풀밭에 있으면 행운이다. 항상 풀 베는 사람들 그리고 농촌 아가씨들과 있고, 여름에는 머리 위로 큰 하늘을 두고, 겨울에는 난롯가에 있고, 항상 그래 왔으며 앞으로도 영원히 그러리라고 예상된다면 행운이다.

어머니와 누이들은 눈앞에서 판단력을 잃어 가는 핀센트를 두려움에 차서 지켜보았다. 그들은 앞서(런던, 파리, 암스테르담, 헤이그에서) 그가 겪었던 신경 쇠약에 대해 들었지만, 같은 지붕 아래서는 본 적이 없었다. 아버지 이상으로 어머니 아나 판 호흐는 사회적으로 받는 목사의 예우와 특권을 대단히 귀하게 여겼다. 핀센트는 누에넌에 온 순간부터 그 특별한 지위를 공격했다. 이상한 행동과 옷, 가톨릭교도 모델과 가톨릭교의 작업실, 목사 아버지를 향한 끊임없는 공개적 반항, 영원히 끝날 것 같지 않은 의존, 민망한 그림으로 말이다. 그런데 이제, 핀센트는 어머니가 사랑하는 아버지를 무덤으로 몰아가고서, 자신을 **농민**이라고 선언한 것이다! 그가 쥔데르트의 소년 시절에 그랬듯 황야의 유혹적인 산물들 속에서 목적 없이 홀로 돌아다니는 매일 낮, 감자 먹는 가톨릭 신자들의

가축우리 같은 더러운 집에서 이상한 행동을 벌이고 돌아오는 매일 밤, 아나는 어머니로서 느끼는 어두운 예감이 실현되는 광경을 보았을 게 틀림없다.

아마도 어머니가 부추겼거나 부추기리라 예상하고 테오는 아버지의 장례식 후 바로 형더러 목사관을 떠나라고(누에넌에서 완전히 떠나라고) 권했을 것이다. 핀센트는 다른 곳으로 가 버리겠노라고 곧잘 위협했고 몇 달 전만 해도 작업실로의 이사를 심사숙고했었다. 그러나 동생의 제안에 그는 꼼짝하지 않았다. "나로서는 이사의 좋은 점을 모르겠구나. 여기엔 좋은 작업실이 있는 데다 풍경도 아주 아름답거든." 밀레는 고향을 떠난 것을 유감스럽게 생각했다. 핀센트는 브라반트를 저버리는 똑같은 실수를 하지 않으려고 했다. "이 고장 깊숙한 곳, 더 깊숙한 곳에서 사는 것 말고는 아무 바람이 없다."라면서 "남은 인생 동안 여기에서 살겠다."라고 반항적으로 다짐했다.

그러나 핀센트는 누이인 아나를 고려하지 않았다. 그녀는 장례식 후로 상처 입은 어머니를 돕기 위해 누에넌에 남아 있었다. 이미 자기 가정을 꾸린 서른 살 아나는 신속하게 목사관을 책임지기로 했다. 그녀의 처음 과제는 큰오빠를 내쫓는 것이었다. 오랜 세월 후에 그녀는 회상했다. "오빠는 아주 곤란한 사람이 되어 있었다. 모든 충동에 휘둘렸고, 누구도 봐주지 않았다. 그 때문에 아버지가 얼마나 고생하셨을지." 핀센트는 거칠게 누이와 다투며 본인의 생활 방식을 옹호했다.

그러나 아나는 어머니의 강철 같은 의지를 물려받은 사람이었다. 그녀는 자매들의 지지를 받으며, 목사관에서 큰오빠의 삶을 매일매일 이어지는 고통으로 바꾸어 버렸다. 핀센트가 특히 좋아하던 빌레미나조차 반대 측에 동조했는데, 이는 특히나 쓰라린 배신이었다. 그래도 핀센트는 저항했지만, 아나가 오빠가 아버지를 죽인 것처럼 어머니도 죽이려고 한다고 비난하자, 마침내 무너지고 말았다. 그는 상처 입고 쓰라린 마음으로 짐을 꾸려 마지막으로 집을 떠났다.

테오에게는 자신의 후퇴를 자비라는 장막으로 가렸다. "이쪽이 훨씬 낫다. 집에 있는 식구들은 전혀, 전혀 진실하지 않은 것 같구나." 본인의 선택인 척하며 말했다. 그들의 논쟁을 예술적 논쟁으로만 묘사했고 "사회적 지위를 유지하고자 하는 사람들과 그런 문제는 아랑곳하지 않고 농민의 삶을 살아가는 화가"는 근본적으로 타인과 양립하기 힘들기에 떠나는 것이라고 했다. 그의 미술에 대한 헌신의 정신과 똑같은 마음으로, 그리고 어머니와 누이들을 달래고자, 그는 아버지의 얼마 되지 않는 재산에 대한 권리도 완전히 포기했다. "마지막 세월 동안 아버지와 엄청나게 불화하며 살았기에, 유산에서 내 몫을 포기해 버렸네." 그는 당당하게 라파르트에게 말했다.

그러나 산 사람도 죽은 사람도 달랠 수 없었다. 재산 목록을 정리하는 날이 오자 핀센트는 목사관으로 돌아가서 케이 포스의 아버지이자 이모부인 스트리커르가 테오를 포함하여 그 자리에 없는 동기들의 소유권을 내신하고 있는 것을 알았다. 스트리커르가 핀센트의 지난 수많은 실패들의 증인이었다. 공증인이 도착해서 핀센트를 한번 보고 난 후 (리스의 말에 따르면, 그의 거친 외모와 농부의 옷도 함께 보았다.) 말했다. "저 사람은 가야 하지 않겠습니까?" "저 아이는 내 맏아들이라오."라고 어머니가 대답했다. 어머니의 목소리에 담긴 수치심 때문이었는지, 자신을 못마땅해하는 이모부의 심란한 표정 때문인지, 아니면 아버지가 인생에서 남긴 것의 더딘 합산 때문인지 몰라도, 핀센트는 재산 목록을 작성하는 중에 집을 뛰쳐나갔다. "이유도 대지 않고서."라고 공증인은 보고서에 적었다.

핀센트는 4월에, 리어 왕처럼 어쩌다 정신이 맑아진 순간에 그 이유를 슬쩍 알려 주었다. 그는 아버지처럼 어머니도 "그림이 하나의 신앙이라는 사실을 이해하지 못한다."라고 한탄하며, 판 호흐 목사가 무덤에서부터 저주 어린 심판을 내리는 소리를 들었다. "이것이 정확히 어머니와 나 사이에 있는 문제다. 아버지와 나 사이에 있던 문제고, 여전히 남아 있지. 아, 맙소사."

5월 초 그는 모든 것을 목사관에서 몇 블록 떨어진 난잡한 케르크스트라트의 작업실로 옮겨 왔다. 이젤 위에는 세 번째이자 마지막으로 시도하는 「감자 먹는 사람들」이 올려져 있었고, 그림은 끝없는 수정 작업으로 눅눅해져 있었다. 가족과 치르는 전투의 격정에 잠겨, 이전보다 훨씬 더 큰 크기, 즉 가로 120센티미터 세로

네덜란드의 판 호흐

90센티미터에 이르는 캔버스에, 머릿속 가족의 환영을 구현하고자 애썼다. 식사 중인 인물들을 너무나 많이 그리고 상상하여, 더 이상 스케치나 습작을 참고할 필요도 없었다. "가슴으로 그리고 있다."

핀센트는 목사관에서 뒤늦게, 고통스러이 축출되는 동안 그 이미지에 붙들려 있었다. 4월 중순 두 번째 시도를 끝낸 후에, 바로 그것으로 석판 인쇄물을 제작할 의향을 밝혔다. 그 이미지나 모험에 대한 테오의 의견을 기다리지도 않고, 에인트호번으로 가서 쉰 점을 찍겠다고 계약했다. 실제 가정생활은 무너지는 와중에 석판 위 이미지를 재작업했고 "집 안의 농민들"이라는 주제를 바탕으로 한 석판화 연작 계획을 세웠다. 거듭 다시 그린 스케치를 테오에게 보내며, 친구들과 동료 화상들에게 보여 주라고 권했다. 파리의 세련된 미술 잡지인 《샤 누아르》의 편집자라면 「감자 먹는 사람들」의 밑그림을 원할지도 모른다면서 어떤 크기로라도 그려 주겠다고 제안했다.

핀센트는 거듭 좌절시키는 동생의 말을 무시하면서, 테오의 동료인 아르센 포티에라는 대단찮은 화상이 자기 초기 작품에서 "뭔가를 느꼈다."라는 언급을 의기양양하게 움켜쥐었다. 그는 바로 포티에에게 장문의 편지를 써서 본능적인 인상을 뒷받침할 논거를 제시하며 의견을 굳건히 고수하라고 권했다. 포티에의 정중한 찬사(그는 핀센트의 작품에 개성이 있다고 말했다.)는 4월 셋째 주와 넷째 주에 걸쳐 그를 허황된 기대감 속으로 몰아넣었다.

인쇄업자에게서 석판 인쇄물들이 오자, 그것들을 테오와 라파르트, 포티에에게 보냈고, 심지어 구필의 옛 동료인 엘베르트 얀 판 비셀링에게도 보냈다. 생일 때 나눠 주는 담배처럼 판화들을 주면서, 작업할 때마다 바뀌는 이미지뿐 아니라 그 이미지가 상징하는 새로운 사명을 기념했다. "그것은 내가 뭔가를 느꼈던 주제다. 그 속에는 생명이 있다."라고 테오에게 말했다.

석판화를 나누어 주고 또 다른 계획을 세우면서도, 핀센트는 이젤 위에 놓인 그 그림으로 거듭 돌아갔다. 4월 첫째 주를 제외한 세 주 동안, 목사관 식탁의 자기 자리를 찾기 위해 분투하며 농민 가족의 저녁 식사에 대한 상상을 끝없이 수정했다. 머리들을 그리고 또 그리면서, 거친 생김새를 과장하고, 얼굴과 손이 나이 들고 상처 입은 듯 묘사했다. 호르디나와 "다섯 번째 사람"만이 그의 잔인한 수정 작업을 모면했다. 그는 아주 미세한 색조의 변화를 두고 법석을 떨면서 "형태를 표현하는 최상의 방법은 단색에 가까운 채색이다."라는 자신의 주장을 따랐다. 지나치게 밝은 부분을 다스리느라 그림에 달려들곤 했고 팔레트에 회색 물감을 뒤섞으며 몇 시간씩 보내기도 했다.

수정을 거칠 때마다 이미지는 훨씬 더 어두워졌다. 몇 주 동안 머리 부분에 대해 애쓴 끝에, 그가 정형화된 방식으로 표현한 피부색이 "너무 밝으며 확실히 틀렸다."라는 점을 알아챘다. 그래서 얼굴들을 또다시 칠했다. 이번에는 "물론 껍질을 벗기지 않은 흙투성이 감자 색깔로."라고 말했다. 어두운 색상들을 최대한 어둡게

유지하고자 분투했다. 바니시를 흑갈색으로 물들였고 문간은 반산과 섰다. 발산은 유화 물감 속의 기름 성분이 캔버스로 스며드는 것을 막아 주는 천연 수지로서, 어두운 색상에서 광택을 제거했다. 또한 물감이 좀 더 오랫동안 무른 상태로 있게 해 주어서, 만족을 모르는 그의 상상에 가까워지게 도왔다. 그러나 좀 더 무른 물감은 그가 겨울 동안 두상화에서 발전시켰던 화려한 붓질을 굼뜨게 만들었고, 수정이 불가피해질 경우 훨씬 더 오래 기다려야 했다.

핀센트는 끈기 있게 일하며, 한 주, 또 한 주, 하루 종일 작업했다. 자신과 끝없이 논쟁하며 아침에 작업하고, 오후에 수정하고, 밤에 원래대로 돌려놓았다. 그는 사소한 것들까지 따지는 이 모든 수정 작업이 숭고한 목적을 위해서라고 주장했다. 즉 "그 속에 **생명**을 불어넣기 위해서"였다. 그러나 4월이 다 가는데 흐롯 집안의 음울한 광경이 광적인 작업 아래 거의 변화가 없자, 핀센트마저도 자신에게 문제가 있음을 깨달았다. 쉬이 멈추지 못한다는 것이었다.

그는 항상 지나치게 작업했다. 그에게 중요한 이미지는 특히 더 그랬다.("나는 그것들에서 손을 뗄 수가 없었다." 헤이그에서 망친 몇몇 소묘들에 대해서 고백했다.) 그리고 이번 것보다 중요한 이미지는 없었다. 파리 살롱전에 출품하라는 테오의 과제는 성공적으로 피했을지 모르나, 큰 부담과 이것이 마지막 기회일지 모른다는 압박감이 완성되지 않은 그림 위에 여전히 맴돌고 있었다. 핀센트 자신이 계속해서

"좀 더 중요한 어떤 것"이 나올 거라는 생각으로 그 부담을 높였고, 그림이 완성되기만 하면 포티에 또는 테오가 전시회에 그것을 보내도 된다고 했다. "나는 **그 속에 뭔가가 있음을 확실히 안다.**"라고 테오에게 장담했다. "내 작품에서 네가 봐 온 것과 완전히 다른" 것이라고 했다. 열정은 자신을 먹잇감으로 삼았다. 기대감이 높아질수록, 더 많이 수정되고 더 많이 지연되었다.

결국 그는 물리적으로 그 그림을 자신에게서 떼어 내야 했다. 4월 말 아직 덜 마른 그 큰 그림을 마차에 실어 에인트호번으로 보내어 "확실히 망치지 말 것"이라는 지시와 함께 안톤 케르세마케르스가 관리하도록 했다. 그럼에도 며칠 후 벗의 작업실로 돌아가 작은 붓으로 다시 그 그림에 덤벼들었고, 네 번째로 칠한 바니시 위에 무수한 "마지막 손질"을 했다. 수정된 것들이 마를 새도 없이, 그 그림을 다시 누에넌으로 끌고 오면서, 5월 1일 테오의 생일에 맞추어 선물할 수 있기를 바랐다. 그러나 그림은 겨우 하루나 이틀 케르크스트라트의 작업실에 놓여 있었을 뿐이고, 핀센트는 그것을 다시 실어 먼지투성이 길을 지나 헤르번의 작은 집으로 가지고 갔다. 자연에서 마지막으로 조금 손댈 결심을 했기 때문이다. 그는 그곳에 도착하여 흐롯과 로이저스 가족이 등불 밑이 아닌 창문 앞에서 저녁 식사 중인 것을 알았다. 줄어드는 일광 속에 윤곽 진 그들의 모습에 핀센트는 몹시 감동했다. "아아, 그것은 정말 멋졌다!" 그래서 바로 다시 그림에 덤벼들어, 손과 얼굴을

네덜란드의 판 호흐

더욱더 어둡게 만들었고("칙칙한 놋쇠 빛깔"),
"바랜 파란색으로 가장 부드럽게" 마지막 손질을
더했다. 그 뒤에 절망하며 테오에게 편지를 썼다.
"내 작품이 준비되었다거나 완성되었다는
생각은 결코 못 하겠다."

그는 그림을 괴롭히는 수정 작업을
번지르르한 말로 쉴 새 없이 변명했고, 그림을
보내기 전에 테오의 반응을 그려 보고자 애썼다.
"나는 겨우내 이 천의 실들을 손에 들고서
결정적인 형태를 추구했다. 비록 지금 거칠고
조잡해 보이는 피륙이기는 해도, 조심스럽게
선택된 것들이야." 그는 그림의 생기 넘치는
색깔과 독창성을 자랑했다. 그 대상들이
자아내는 비애감("그것은 농민들 생활의 핵심에서
비롯한다.")과 자기 목적의 정당성으로 그림의
결점을 가렸다. "나는 우리, 그러니까 교양 있는
사람들과 아주 다른 생활 방식에 관한 그림을
전달하고 싶었다."라고 설명하며 그 그림의
조야함에 대한 공격을 차단했다.

그 그림을 보내기 전날, 그는 마지막으로
돌연한 공포의 파도에 휩쓸렸다. 그 그림의
크기에 대해 걱정했고, 초조하게 훨씬 더
작은 캔버스에 완전히 다시 그리겠다는 뜻을
비쳤다. 그림의 어두운 색이 걱정스러워서,
밝은 그림들은 사람들이 보는 것처럼 그렇게
밝지 않으며 그의 그림과 같이 어두운 그림들은
그렇게 어둡지 않다는 절박한 생각을 뒷받침하기
위해 줄줄이 거장들의 이름을 들먹였다. 테오가
퇴짜 놓을까 봐 걱정한 나머지 아예 보내지 말까
하는 생각도 했다. 가엾게도 정확한 배송 운임이

얼마인지 안달하며, 받는 이가 요금을 치르면
그림에 좀 더 실망할지도 모른다고 예상했다.
자신의 작품이 복수적인 맥락에서 볼 때 제일
멋지다고 확신했기에, 습작 열 점을 보내어
오래전에 약속한 그림을 볼 준비가 되게끔
테오의 마음을 유연하게 만들고자 했다.

마침내 5월 6일, 그는 굵직하게 V1이라고
표시한 싸구려 나무 상자에 그림을 담아 파리행
배에 실었다.

테오가 「감자 먹는 사람들」을 마음에 들어
할 가능성은 조금도 없었다. 핀센트가 한 달
동안(한겨울) 수고한 그림은 테오가 빛과 색,
매력적인 요소에 대해 몇 년 동안 조심스럽게
해 온 권고를 무시한 것이었다. 테오는 그림도
그림이지만, 핀센트가 그런 그림을 위해 그토록
열정적인 주장들을 늘어놓는 것이나 그토록
희망을 쏟는 품이 당혹스러웠다. 그는 지난해
보았던 형의 지저분하고 제멋대로인 기법을
솔직히 비판했다. 핀센트가 붓을 든 이후 그들은
칙칙한 팔레트에 대해 이따금 말싸움을 벌였다.
살롱전에 출품하라는 제안에 사람을 불쾌하게
만들기로 작정한 그림으로 답하는 게 사리에
맞는가? 이성적인 행동일까?

늘 그랬듯, 테오는 감히 속내를 털어놓지
못했다. 핀센트의 그릇된 행실에 홀로
남은 어머니가 계속해서 상처받을까
걱정스러웠으므로, 개인적인 솔직함보다 가족의
평화를 훨씬 중요시했다. 테오는 원래 요령이
있는 데다, 기질상 예민하고, 파리 식 장사의

세련된 교섭 능력을 훈련받은 사람이었다. 그는 이 그림이 인태되는 내내, 형의 열광이 지닌 위험성을 전형적인 일 처리 수완으로 극복해 왔다. 아버지의 장례식 때 그 그림 이야기를 처음 들으면서 별로 말은 안 했지만, 아무런 예비 스케치도 가지고 돌아가지 않음으로써 간접적으로 불만을 드러냈다. 파리로 일단 돌아가자 그는 (핀센트의 그림이 아닌) 밀레의 그림에 대한 (그가 아닌) 대중의 무관심에 관하여 핀센트를 실망시키는 소식을 전했다. 핀센트의 터무니없는 지시에 따라 그 이미지를 《샤 누아르》에 보여 주었고 세심하게 계획된 중립적인 태도로 편집자의 거절을 알렸다. (이미지 자체 때문이 아니라) 석판화 제작비가 비싸다는 이유를 들어 그 이미지를 석판화로 만드는 데 반대했다. 그리고 인쇄물을 한 부 보고 나서는 기술적 부분에 대해서만 비판했다.("효과가 명확하지 않아.") 자신의 돋보이는 차분함과 핀센트의 개성에 대한 포티에의 뜨뜻미지근한 언급 사이에서 균형을 유지했고, 핀센트에게 전해질 줄 알고서 4월에 어머니에게 위안이 될 만한 편지를 보냈다. "최근 형에게 좋은 소식을 전할 수 있어서 기뻤습니다. 형은 아직 아무 작품도 팔지 못했지만, 팔게 될 거예요. 어쨌든 포티에 같은 사람이 그 속에서 뭔가를 볼 수 있다면, 똑같이 생각하는 다른 사람들도 있으리라는 건 확실하니까요."

그림을 받은 테오는 신속하게 형에게 편지를 보냈다. 농민 주제에 대해 듣기 좋은 칭찬을 하면서("딸깍거리는 손님들의 나막신 소리가 들려.") 데생 기술과 어두운 색채에서 간과한 깃들을 꾸짖기도 했다. 그 잔집찍인 타격마서 누그러뜨리고자 50프랑의 가욋돈을 동봉했고, 어머니에게도 안심될 만한 부풀린 말을 또 한 번 보냈다. "몇몇 사람이 형의 작품을 보았는데, 특히 화가들은 아주 장래성이 있다고 생각하고 있습니다. 일부는 그 속에서 많은 아름다움을 발견했는데, 특히 형의 인물들이 아주 진실해 보이기 때문이에요."(테오는 「감자 먹는 사람들」을 샤를 세레라는 화가에게 보여 준 일만 언급했다. 세레는 테오의 지인들 중 한물간 장르 화가였다. "세레는 그것이 그림을 그린 지 얼마 되지 않은 사람이 그렸음을 알 수 있었습니다. 하지만 그 속에서 훌륭한 점들을 많이 발견했어요."라고 어머니에게 알렸다.)

테오는 신랄한 비판을 우회적인 표현과 예를 통해서 전하는 쪽을 선호했다. 그는 형의 미술의 방향을 레옹 레르미트 쪽으로 돌리고자 이미 몇 차례 시도했었다. 레르미트는 노동 중인 농민을 소재로 한 이미지로 유명한 파리 살롱전 출신 화가로서 삽화가이기도 했다. 테오는 「감자 먹는 사람들」의 석판화에 대한 답으로 레르미트의 복제화를 몇 점 보내면서 레르미트의 꼼꼼한 데생 기술과 율동적인 자세들을 보고 형의 솜씨 없는 소묘와 어색한 인물들이 단련되기를 기대했을 것이다. 핀센트는 레르미트의 그림에 찬사를 보냈지만("감정으로 충만한…… 최고의 작품이야.") 그 가르침은 무시했다. 테오는 완성된 유화 작품을 받고 난 후 다시 시도했다. 1885년 파리 살롱전의 비평을

동봉했는데, 그 비평은 레르미트를 "밀레의 후계자"로 반기며 작품의 빛과 색채에 대하여 두 화가 모두를 찬양하는 글이었다.

같은 편지에서, 테오는 프리츠 폰 우데의 「아이들이 내게 오는 것을 용납하라」를 추천했다. 성서 이야기에 관한 우데의 섬세하고 다정한 최근 그림만큼, 핀센트의 짐승 같은 동굴 거주자들을 심하게 꾸짖어 줄 만한 그림을 찾기는 힘들었다. 우데의 그림은 앉아 있는 그리스도를 향해 발을 끌며 줄지어 오는 남루한 농민 아이들을 표현하고 있다. 아이마다 몸짓과 표정의 개성이 뚜렷하고, 조금도 과장이나 희화화된 기색이 없다. 「감자 먹는 사람들」처럼 "녹색 물비누" 같은 색깔들로 그려졌는데도, 우데가 그린 장면은 부드러운 빛에 잠겨 있어 어두운 실내가 드러나 보이고 담황색 머리카락을 지닌 아이들에게는 황금빛 하이라이트가 있다. 흠잡을 데 없는 기술에다 감정(핀센트가 이른바 "참된 정서"라고 부르는 것)적으로도 빛난다. 밀레처럼 우데는 칙칙한 색이나 거친 소묘에 호소하지 않고도 비천한 대상의 숭고미를 전달해 냈다.

핀센트는 동생의 상냥한 질책 속에서 그가 항상 추구하는 전투에 뛰어들 만한 이유를 발견했다. 미술에 대한 자기의 헌신을 부인하는 것은 용납하지 않을 터였다. "정서로 좀 더 충만한 작품을 만들고 있다고 믿는다." 그러면서 더 나아가 미술과 화가는 똑같이 "비판받을수록 반발심이 솟는다."라고 했다. 농민에 대한 환상과 밀레에 대한 절대적 지지로 부담감이 너무

높아져서 테오의 질책을 용인한다는 것은 생각할 수조차 없었다. 테오가 드는 모든 예를 차갑고 보수적이라고 묵살하며, 자기 미술의 독특성과 이를 창조한 자신의 개성을 우겼다. "그리도록 놔둬라. 모든 결점 및 장점과 더불어, 나의 미술과 내가 **원래 모습대로 있게 내버려 두어라.**" 그해 남은 여름 동안, 그는 반박과 새롭게 터져 나오는 주장으로 테오를 연신 괴롭혔다. 그 주장들 하나하나가 「감자 먹는 사람들」에 대한 판단, 나아가 자신에 대한 판단도 뒤집겠다는 과대망상적인 목표에 몰두해 있었다.

「감자 먹는 사람들」의 색상에 대한 테오의 비판은 맹렬한 말다툼을 촉발했다. 그들의 말다툼에서 이토록 거듭된 주제도 없었고, 이토록 불 보듯 뻔한 반대도 없었다. 그러나 핀센트는 수업 첫날의 학교 선생처럼 동생에게 설교하며, 과학적 색채 이론의 기초를 주입했다. 그는 겨우내 샤를 블랑의 『우리 시대의 화가들』과 『시각 예술의 기초』를 읽었는데, 블랑은 색상에 관해서는 미슐레 같은 존재였다. 핀센트는 색상에 관한 전투를 준비하듯, 4월에 두 책 모두에서 길게 내용을 베껴 테오에게 보냈다.

블랑에 따르면 자연의 모든 것은 세 가지 "참으로 근본적인" 색들로 이루어져 있었다. 빨간색·노란색·파란색이었다. 이 원색 중 두 가지를 섞으면 세 가지의 이차색 중 한 가지가 만들어졌다. 즉 주황색(빨간색+노란색), 초록색(노란색+파란색), 보라색(파란색+빨간색)이 만들어졌다. 프랑스의 화학자 미셸외젠 슈브뢸의

연구에 의지하여, 블랑은 이 맞물린 여섯 가지 색상들의 관계를 깊숙이 들여다보았다. 그는 각각의 이차색에는 원색 하나가 빠져 있다는 사실, 즉 주황색에는 파란색이, 초록색에는 빨간색이, 보라색에는 노란색이 빠져 있다는 사실에 큰 의미를 두었다. 그는 이 관련 없는 색들이 이루는 짝의 관계를 "상보적"(그것들은 서로를 완전하게 해 주었다.)이라고 언급했지만, 그 색들의 상호 작용 속에 분리되고자 하고 서로 우위를 차지하려는 격렬한 충돌이 있음을 발견했다. 파란색은 주황색에, 빨간색은 초록색에, 노란색은 보라색에 그러했다. 눈은 그 색들의 충돌을 '대비'로 파악한다. 그 색들의 대비가 완전할수록(즉 두 색이 가까이 있을수록, 색조가 선명해질수록), 충돌은 격렬해지고 대비는 더 강렬해진다. 파란색은 주황색 옆에 있을 때가 가장 파랗다. 빨간색은 초록색 옆에 있을 때 가장 빨갛다. 노란색은 보라색 옆에 있을 때 가장 노랗다. 선명도가 가장 높은 상태에 있을 때 그것들을 병렬 배치하면 "인간의 눈으로 그 모습을 참고 견디기 힘들 정도로 강렬하게" 대비를 고조할 수 있다고 블랑은 경고했다.

블랑은 이러한 보색들의 격렬한 충돌을 제어해야 한다는 당연한 결과를 제시했다.(블랑은 모든 법칙을 전투 용어로 표현했는데, 핀센트는 거기서 틀림없이 또 다른 매력을 느꼈을 것이다.) 그 색들을 다른 비율로 섞어 "그것들이 부분적으로만 서로를 파괴하면서", 그것들을 이루는 색상의 어느 한쪽에 더 가까운, 잿빛을 띤 중간색(ton rompu)을 만들어 낼 수 있다.

중간색(예를 들어 회녹색)은 보색(빨간색)과 나란히 놓어 닐 상털한 대비(대능하지 못한 싸움")를 만들어 내거나, 파란색 같은 순색(ton entier)과 나란히 놓여 색조의 조화를 만들어 낼 수도 있다. 그리하여 색조의 가장 미묘한 변화조차 이론적으로 분명한 대비(회녹색과 회적색) 또는 통일적인 조화(초록색과 회녹색)를 만들어 낼 수 있고, 대비와 조화 사이에서 온갖 색조를 만들어 낼 수 있다. 슈브뢸의 연구를 따르면서 블랑은 색들의 상호 작용을 '동시 대비'라고 불렀다.

이것들이 핀센트가 동생에게 알린 과학적이고 불변하며 이의를 제기할 수 없는 색의 규칙들이었다. 그는 블랑이 "뉴턴이 중력에 대해 한 일"을 색에 대해서 이루었다고 말했다. "색의 그 법칙들은…… 절대적으로 확실한 한 줄기 빛이다." 핀센트는 그것을 증명하기 위해, 블랑의 영웅인 들라크루아의 다채로운 작품들로부터 스코틀랜드 체크 모직물의 선명한 무늬까지 갖가지 것들을 끌어왔다. "그 무늬들은 아주 선명한 색상들이 서로 균형을 이루게 만든다. 그래서 그 직물의 색깔들이 뒤죽박죽 섞인 잡동사니가 되어 버리지 않는 거야. 좀 떨어져서 보면 그 패턴의 전반적인 효과는 조화롭단다." 그는 「감자 먹는 사람들」이 블랑의 모든 법칙을 준수하고 있기에, 그 그림의 색에 대한 어떤 비판도 자의적이거나 피상적일 수밖에 없다고 주장했다. 테오와 다른 이들이 단조로운 어둠을 보는 곳에서, 핀센트는 대비의 작은 게릴라성 전투를 수행하고 있는 풍요로운 색들(완전한 색은

아니지만 여전히 진동하는 색들)을 보았다. 그의 아주 어두운 갈색과 회색은 섬세하게 조절되어 있고, 배우지 않은 눈으로는 감지할 수 없게 나란히 놓인 중간색 실타래였다. 그 그림의 초록색 물비누 같은 색조는 사실 다양한 색들로 이루어진 색조의 체비엇*이라고 주장했다. 그의 붓질에 의해 조화로운 전체를 이루도록 짜인 직물이라는 것이다.

테오가 「감자 먹는 사람들」의 소묘를 비판하자, 그에 대해서는 완전히 반대되는 주장을 했다. 규칙들을 옹호하기는커녕, 맹렬하게 비난했다. 사람을 들볶는 형의 주장에 일관성은 항상 애초에 무너져 있었다. 그런데 「감자 먹는 사람들」을 옹호하면서부터는 그의 예술적 포부를 관통하던 모순된 언동의 균열이 아예 쩍 소리를 내며 벌어지고 말았다. 타고난 재능이 없던 그는 열심히 작업하고 바르그에서부터 블랑까지 각종 이론들에 통달하면 성공을 거두리라 믿어 의심치 않았다. 타고난 천재성과 영감이라는 개념들을 방어적으로 비웃는 한편, 자신의 보잘것없는 수단(고된 노동, 과학, 무엇보다 정력)은 대단히 찬양했다. 그러나 좌절과 실패를 거듭하며, 그에게는 성공을 정의하는 다른 방식도 항상 남아 있었다. 회의가 엄습할 때마다, 화가에게 충분한 열정이 있다면 다른 어떤 것도 중요하지 않다고 주장했다. 재능, 기교, 판매, 심지어 미술 그 자체도 중요하지 않다는 것이었다.

* 체비엇 종 양의 털로 짠 모직물.

핀센트는 1885년 파리 살롱전에 걸린 그림들을 비판하면서 테오에게 말했다. "그 그림들은 나에게 가슴을 위한 양식도, 정신을 위한 양식도 제공하지 않아. 열정 없이 만들어진 게 틀림없기 때문이지."

「감자 먹는 사람들」은 노동의 정당한 보상에 대한 또 다른 낙관론을 품고 있었다. 핀센트는 고된 예비 스케치들로 몇 달을 보내며, 미술원의 걸작처럼 그 그림에 접근했다. 완성으로 다가가는 몇 주 동안 "고대 그리스인들이 이미 알고 있었고, 세상 마지막까지 계속 적용될······ 소묘의 기본 원칙"에 대한 믿음을 재확인했다. 제대로 하기 위해 끊임없이 안달하며 그림의 세부 묘사들을 수정했다. 스스로 마지막 그림에서 소묘가 매우 향상되었음을 지적했고, 인물들은 확실한 규칙에 따라 주의 깊게 그려졌다고 거듭 장담했다. 그는 진심으로 소묘의 정확성을 주장하면서 동생이 그 대상들을 잘못 보고 있다고 비난했다. "이 사람들이 카페 뒤발의 사람들처럼 의자에 앉아 있는 게 아니라는 점을 명심해라."

포티에와 세레가 테오의 비판에 자신들의 목소리를 더한 후에야(세레는 "인물 구조상의 결점들"을 지적했다.) 핀센트는 실물과 꼭 닮은 인물들이라는 주장을 거두고 마지막 방어선으로 물러났다. 그 방어선은 바로 열정이었다. 맹렬하게 방향 전환을 하면서, 판에 박힌 정확한 소묘와 정확한 인물은 "설사 앵그르가 그린 것일지라도 불필요하다."라고 무시하며 반항적으로 선언했다. "내 인물들이 훌륭했다면

나는 낙심했을 것이다." 캐리커처의 자의적인 비율을 찬양했고 머릿속 광대한 갤러리를 뛰어다니며 참된 화가들의 작품을 특징짓는 "부정확, 일탈, 재가공, 실제의 변형, (만족스러운) 눈속임"의 갖가지 예들을 찾았다. 예술은 정확함 이상을 요구한다고 진지하게 말했다. 그것은 과장 없는 진실보다 참된 진실을 요구했다. 진정성, 정직성, 현대성, 즉 '삶'이었다.

여전히 상시에의 밀레에게 매인 핀센트에게 삶이란 오로지 한 가지를 뜻했다. 기술적 결점이 뭐든 간에 「감자 먹는 사람들」은 있는 그대로 농민의 삶을 표현했다. 훈제 베이컨과 찐 감자의 냄새가 나고 지독한 거름 냄새를 풍기는 농민의 삶 말이다. 도시 화가들이 상상한 것과 같은 삶이 아니라 그와 밀레가 실제 살아 본 농민의 삶이었다. 도시 화가들은 **호화롭게 인물들을 그렸지. ……파리의 교외를 떠올리지 않을 수 없더구나.** 그는 상시에의 책에서 밀레의 걸작인 「씨 뿌리는 사람」에 관한 구절로 테오를 가르쳤다. "거기에는 대단한 뭔가가 있다. 그리고 격렬한 몸짓과 자부심 강한 야생의 분위기를 지닌 이 인물에 담긴 장엄한 스타일은 그가 씨를 심고 있는 바로 그 흙으로 그려진 듯하다." 핀센트는 열띤 정당화 속에 이 시적인 은유를 보편적인 원칙으로 이해했다. "밀레의 농민들에 대한 상시에의 말은 정말로 완벽해. **이 농민들은 그들이 씨를 뿌리는 바로 그 흙으로 칠해진 것 같단다.**"

그는 이 주문을 이용하여 그의 색과 인물로부터 "전통적 방식의 앞잡이들"이 색채와 인물에 부과하는 온갖 평범한 규칙들을 해제했다. 자기 그림들 위에는 "오두막집의 먼지"와 "들판의 파리"가 있다고 사랑했다.

네가 곧 받게 될 네 점 캔버스에서 나는 파리를 족히 백 마리 이상 떼어 내야 했다, 먼지와 모래 등은 말할 것도 없지. 관목과 산울타리 사이로 몇 시간씩 캔버스를 옮겨 가지고 다니다 보니, 한두 개의 가지에 긁혔을 가능성이 있다는 사실 또한 말할 것도 없고.

핀센트는 테오의 교활한 암시들을 책망하면서, "총명한 화가들"(사탕과자 같은 색깔과 빛이 넘치는 인상주의 화가들을 말했다.)이 농민 생활의 "더럽고 악취 나는" 현실을 표현할 줄 안다고 착각한다며 이를 비웃었다. 또한 이론적으로 정확한 데생 화가들이 "땅 파는 인부를 땅 파는 인부로, 농민을 농민으로, 농민의 아낙네를 농민의 아낙네로" 표현할 수 있다는 생각에도 조소했다. 「감자 먹는 사람들」의 어두운 색상과 거친 인물만이 궁핍한 농민 삶의 참된 진실을 정직하게 표현할 수 있다고 했다. "**모든 것은 화가가 얼마나 많이 삶과 열정을 표현할 수 있느냐에 달려 있다.**"

자신의 혹사당한 이미지에 대한 극심한 옹호 속에서, 그가 훨씬 더 절박한 대의명분을 주장하는 소리를 들을 수 있다. "기법으로 극찬받은 그림들 뒤에 서 있는 사람들은 누구인가? 공상가나 사상가, 관찰가, 또 어떤 성격인가?" "그 그림들이 의지나 **감정, 열정**과 사랑 위에 만들어졌는지" 알아야 한다고 주장했다.

네덜란드의 판 호흐

작품 속에서 사람을 찾으라는, 즉 그림보다는 "그것을 그린 화가를 사랑하라."라는 졸라의 명령을 환기했다.

늘 그랬듯 핀센트의 미술은 그의 주장을 따라갔다. 1885년 여름 내내 쏟아져 나온 평들에 필적할 만큼 작품을 쏟아 내며 「감자 먹는 사람들」을 지지하는 이미지들로 동생을 괴롭혔다. 그는 훨씬 더 어두운 일련의 그림들로 「감자 먹는 사람들」의 어두운 색들을 뒷받침해 주었다. 별빛 없는 밤 아래 잉크처럼 어둡고 탁한 풍경, 저녁의 교회 묘지, 흐롯 집 같은 농민 오두막집 밤 풍경 등이었다. 이미 브라반트의 교외 지역에서 사라지고 있던 초가집 양식은 (등불 빛이 아닌 일몰의 마지막 빛과 더불어) 핀센트에게 밤의 팔레트에 어울리는 주제를 제공할 뿐 아니라, 그 속에 거주하는 사람들에 대하여 그가 느끼는 특별한 감정을 증명할 기회를 제공했다. "농부들의 '둥지'를 보면 굴뚝새 둥지가 아주 많이 생각난다."라고 테오에게 말하며, 일련의 비슷한 이미지를 그리고, 새 둥지를 찾는 농부처럼 "황야 더 멀리, 좀 더 아름다운 오두막집"을 찾아내겠다고 약속했다.

동시에 그는 더 많은 머리들을 그렸다. 몇몇 작품은 흐롯 댁 식탁에서 식사하던 칙칙한 사람들보다 훨씬 어두웠다. 일부는 훨씬 희화화되고 거칠게 그려졌다. 테오에게 호르디나의 또 다른 초상화를 보냈는데, 이제는 대상을 외워 굵고 망설임 없는 붓질로 죽죽 그렸으며, 이를 밀레에 대한 신조의 증거물이라고 주장했다. "나는 아직 **흙**으로 그려진 듯한 머리를 그려 내지 못했다. 그러니 앞으로 더 많은 그림이 뒤따를 거다." 그 후 얼마 안 가서 상자가 하나 더 파리에 도착했는데, 어두운 그림으로 가득 찬 그 상자에는 자랑스럽게 V2라는 꼬리표가 붙어 있었다.

「감자 먹는 사람들」의 인물에 대한 모두의 한결같은 비판에 대하여, 핀센트는 소묘로 전투를 벌이기 시작했다. 반대 의견에 대꾸하거나 거스르는 전투였다. 그는 인물들을 좀 더 완전하고 분명하게 만들어 줄 새로운 기법에 충성을 다짐했으며 쉰 장, 백 장, 아니 더 많이 그리겠다고 했다. "정확히 내가 원하는 걸 얻을 때까지 그리겠다. 다시 말해, 모든 것이 완전하고…… 하나의 조화롭고 생생한 전체를 이룰 때까지 말이다." 그는 테오에게 이 새로운 기술에 대한 복잡한 설명을 보냈다. 그 설명은 격조 높은 프랑스어 표현과 들라크루아와 에베르 같은 명사들의 명언으로 가득 차 있었다.

그러나 소묘 자체는 거의 변화가 없었다. 고집 때문인지, 아니면 7월의 수확기가 다가오면서 모델이 부족했기 때문인지, 핀센트는 에턴 시절 이후 연습해 온 자세들로 돌아갔다. 옥수수를 줍거나 당근을 캐기 위해 몸을 굽힌 채 엉덩이를 내민 여자들, 삽질을 하거나 갈퀴질을 하며 작물을 수확 중인 남자들의 모습이었다. 그는 도전적으로 대형 종이와 단일한 주제를 택했는데, 이는 에턴 시절 이후로 테오가 반대해 온 일이었다. 완전함에 대한 맹세는 그해 여름 작업실에 쌓인 수십 점 인물화들을 묶기 위한 뱃대끈을 늘렸을 뿐이었다. 그는 가득 찬 불변의

이미지들을, 공개적으로 비방당한 「감자 먹는 사람들」을 위해서 했던 것과 똑같이 "개성, 삶, 먼지"라는 말로 변호했다.

안톤 판 라파르트가 5월 말 「감자 먹는 사람들」 석판화에 비판적인 편지를 보내자 핀센트는 맹렬하게 반박했고, 이로써 5년간에 걸친 그들의 우정은 떠들썩한 파국을 맞고 말았다. 테오가 넌지시 이야기했던 모든 결점을 라파르트는 인정사정없이 자세하고도 용감하게 구체적으로 명시했다.

그런 작품이 진지하게 여겨지지 않는다는 내 말에 동의할 걸세.……왜 자네는 모든 걸 그렇게 피상적으로 보고 대하는가? ……배경에 있는 여자의 요염한 작은 손은 사실과 얼마나 다른지…… 그리고 오른쪽 남자의 무릎 하나와 배와 가슴은 어디 갔는가? 등 뒤에 있는가? 그리고 팔은 왜 그렇게 짧은가? 또 코가 반쪽만 있어야 하는 이유가 뭔가? 왼쪽에 있는 여자는 왜 코 대신, 끝에 작은 정육면체가 있는 작은 담뱃대 같은 걸 달고 있는가?

라파르트는 그 이미지에 소름이 끼쳤다면서 가혹한 말로써 그들이 공유하는 줄 알았던 예술적 이상을 핀센트가 배신했다고 크게 책망했다. "그런 태도로 작업하면서, 어찌 감히 밀레와 브르통의 이름을 들먹일 수 있는가? 말해 보게! 내 생각에 미술은 그렇게 무심히 다루기에는 너무나 숭고한 것이야."

핀센트는 그 편지를 바로 돌려보냈다. 편지에 동명스럽게 짧은 글만 넛붙여 휘갈겨 썼을 뿐이다. 그러나 일주일도 안 되어 그의 분노는 상처 입은 항변으로 터져 나왔다. 다음 한 달 동안, 마치 평생의 모든 논쟁이 위기에 처한 것처럼 몇 쪽에 걸쳐 필사적인 주장들을 늘어놓은 편지들을 뱉어 냈다. 자신과 자신의 미술을 위한 분노에 찬 반격과 자기 연민에 빠진 호소 사이에서 오락가락했다. 신경 쓰지 않겠다는 주장("자네가 착각 속에 빠져 있게 내버려 두지.") 다음에는 학구적인 정당화가 담긴 긴 문단이 반복적으로 이어졌다. 같은 편지 속에 공들인 격려의 말과 반쯤 광란에 빠진 비난이 공존했다. 기술적인 것("나는 석판에 부식제를 사용했네.")부터 전면적인 것("우리는 민중 한가운데서 대상을 찾지.")까지 변호했다. 자신이 밀레의 좀 더 충실한 제자라고 선언했으며 그들이 각자 다른 길을 간다면 벗은 파멸하고 말리라고 예언했다.

주장이 많아질수록 분노는 점점 더 커졌고, 마침내 그의 길고 신랄한 연설은 무력한 좌절감과 아이같이 발끈하는 울분의 고뇌가 되어 버렸다. 라파르트가 핀센트에게는 "다소 뼈아픈 진실"을 말해 줄 사람이 필요하다고 하자, 핀센트는 발광했다. "나에게 그러한 진실을 말해 주는 사람은 나 자신일세."

라파르트의 반감 속에서, 핀센트는 항상 자기를 좌절시키고 박해해 온 어두운 힘을 보았다. "나는 굉장히 오랜 세월 동안 굉장히 많은 사람들과 아주 똑같은 문제를 빚어 왔네,

네덜란드의 판 호흐

부모를 비롯한 온 가족부터 시작해서 말일세."
피해망상에 빠져 라파르트의 배신이 그에 맞선
음모의 일부가 아니었는지 의심했다. 그 음모란
당연히 구필에 있는 숙적 테르스테이흐의
지휘 아래 있을 터였다. "자네가 나와 틀어진
진짜 이유가 뭔가?" 핀센트는 최근 라파르트가
헤이그를 방문했을 때 은밀히 테르스테이흐를
만나 그 회유할 수 없는 지점장의 호의와
「감자 먹는 사람들」에 대한 긍정적인 평가를
맞바꾸어 버렸다고 추측했다. 밀레가 그를
억압하고 거부하고자 하는 사람들에게 같은
식으로 배신당하지 않았던가? 점점 커져 가는
의심에 쫓겨 핀센트는 전적인 철회를 요구하는
것 말고는 선택의 여지가 없었다. "이게 나의
마지막 말일세. 솔직하게 순순히, 자네가 쓴 말을
철회하기 바라네."

라파르트는 핀센트의 혼란스러운 편지들이
걱정스러웠지만, 그의 전제적인 요구에 반감이
생겨 어떤 평가도 철회하지 않았다. 그 대신에
근처의 헤어저에서 다시 여름을 보내고 있는
친구인 빌럼 벵크바흐에게 누에넌의 흥분해서
완전히 정신 나간 친구를 한번 들여다봐
달라고 부탁했다. 말쑥하고 점잖은 벵크바흐는
케르크스트라트 작업실의 새 둥지와 부서진
가구들, 더러운 의상들 사이에서 핀센트를
발견했다. 핀센트는 이 신사적인 방문에 자기의
편지들을 채웠던 흐트러진 열정으로 응하며,
정중한 한담과 격렬하고 발작적인 분노 사이를
위태롭게 달렸다. 자기주장을 강조하기 위해
이젤을 발로 차며 이른바 "고상한 부르주아"를

욕하고, 바로 다음엔 비협조적인 농민들을
저주했다.

벵크바흐가 바닥에서 소묘 한 점을 집으려고
손을 뻗었을 때, 핀센트는 금도금된 반짝이는
커프스단추를 알아챘다. 벵크바흐는 이때를
"그는 나를 경멸하는 태도로 바라보고는 미친
듯이 노하여 말했다. '나는 그런 사치품을 두른
자들을 참을 수 없네!' 이 이상하고 불친절하며
무례한 말에 아주 불편해졌다."라고 회상했다.
라파르트에 관한 화제에서는 양보가 없었다.
핀센트는 "질책의 정당성을 결코 인정하지
않겠다."라고 손님에게 말했다. 그러고 나서
완전한 철회 말고는 어떤 것도 친구의 남자답지
못한 비방을 만회하기에 충분치 못하다고 했다.
벵크바흐가 핀센트에게 왜 그렇게 비타협적이고
종국엔 자신에게 해가 될 입장을 취하려
하는지 궁금해하자, 핀센트는 간단히 대답했다.
"인생에서 평탄한 길은 쓸모없네! 그런 길은
가지 않겠어!"

핀센트는 라파르트의 대답을 기다리고 또
기다렸다. 그러다 마침내 자신이 그 침묵을
깨뜨렸다. "자네가 실수했다는 것을 깨달았음을
증명한다면, 기꺼이 그 모든 일을 오해로
여기겠네." 만일 라파르트가 일주일 내로 모든
말을 철회하지 않는다면 "나로서는 자네와
끝장이라는 사실에 전혀 유감스러워하지
않을 걸세."라고 덧붙였다. 이는 핀센트가
테오에게도 곧잘 내뱉었던 최후통첩이었다.
그러나 라파르트는 테오가 한 적이 없던 선택을
했다. 그는 「감자 먹는 사람들」에 대한 핀센트의

터무니없는 옹호에서 그 이상하고 억압적인 진수로부터 멀어질 죄송석인 수실을 찾아냈다.

그해 여름 언젠가 핀센트는 라파르트가 주었던 연필로 그린 자화상을 반으로 찢어 버렸다. "자네는 많은 점에서 나보다 앞서 있어. 그래도 나는 자네가 도를 넘었다고 생각하네."라고 편지했다.

그리하여 테오만 남게 되었다.

라파르트와 마찬가지로 테오도 핀센트의 광적인 맹습에 발끈했다. 어두운 색과 음울한 주제에 관하여 꽉 막힌 형을 어르고자 갖은 노력을 다했다. 핀센트는 요령 있고 간접적인 암시에마저도 움찔하며 폭풍처럼 방어했고, 구필, 화상들, 파리 살롱전, 인상주의자들, 테오를 다시금 공격했다. 형의 노여움을 불러일으키지 않기 위해, 테오는 포티에와 세레 같은 지인들에게 도와 달라고 설득해 달갑지 않은 사실에 맞섰다. 그러나 핀센트는 그들 역시 광적인 설득 속으로 끌어들이며, 하소연을 늘어놓는 귀찮은 편지들만 쏟아부었다.

테오의 노력에 고마워하기는커녕, 동생이 그의 무시당한 미술을 위해 더 많은 그리고 더 큰 노력을 해야 한다고 닦달했다. 오랜 세월 동안 전시회, 특히 개인전을 무시해 왔으면서 자신을 위한 개인전을 준비해 달라고 압박했다. 또한 자기 작품을 다른 화상에게 보여 주라고 요구했다. 포티에 같은 별 볼 일 없는 사람 말고 헨리 월리스와 옛 구필 동료인 엘베르트 얀 판 비셀링같이 중요한 화상들에게 보여

주라고 했다. 그리고 폴 뒤랑뤼엘에게 접근해 달라고 간청했는데, 뒤랑뤼엘은 파리의 저명한 화상이자 핀센트가 그토록 자주 비웃었던 인상파의 초기 옹호자였다. "그가 그림을 불쾌하게 생각하도록 내버려 두자고. 난 신경 쓰지 않아." 핀센트는 동생의 미묘한 위치를 무시한 채 잘라 말했다. 열의에 차서, 테오에게 그의 영원한 적대자인 테르스테이흐의 도움을 청하는 게 어떻겠느냐는 제안까지 했다.("일단 확신이 서면, 주저 없는 사람이잖아.")

동생의 결단력을 항상 의심해 왔던 핀센트는 테오가 해야 할 바를 행하지 못하면, 자신이 파리로 가서 직접 「감자 먹는 사람들」을 홍보할 수도 있다고 위협적인 암시를 했다. 그 가능성은 조심스럽고 신중한 동생을 틀림없이 불안하게 만들었을 것이다.

그리고 매월 말이면, 집세처럼 똑같은 외침이 터져 나왔다. "**전혀** 돈이 없다." "완전히 바닥났어." "말 그대로 한 푼도 없다." 테오가 아버지의 장례식 비용을 대고 가족 전체를 부양하느라 재정이 빠듯할 때도, 핀센트의 용돈은 줄곧 금방 바닥나서 테오가 속도를 맞춰 돈을 부쳐 줄 수가 없었다. "모델에게 비교적 많은 돈을 쓰는 수밖에 다른 도리가 없는 것 같구나." 동생이 거듭 자제를 호소했지만 형은 반항적으로 대응했다. "모델에 대한 지출이 줄기는커녕 더 많은 지출이 필요할 것 같구나, 아주 많이 요구될 것 같다." 핀센트의 과소비에 담긴 무서운 위험성은 8월에 이르자 테오에게 분명해졌다. 그즈음 뛰어난 장군이었던

네덜란드의 판 호흐

얀 백부가 예순일곱 살의 나이에 무일푼으로 불명예스럽게 사망했는데, 무능하고 간질병이 있는 그 집 아들이 가산을 여기저기 마구 써 버리고 아메리카로 도망갔기 때문이었다.

사실 누에넌의 상황은 테오가 아는 바보다 훨씬 심각했다. 핀센트는 「감자 먹는 사람들」을 옹호하면서 쓰는 무분별한 말들처럼 경솔하게 돈을 써 댔다. 집세, 그림에 들어가는 돈, 식비 등 거의 모든 돈이 농민 가족에 대한 초라한 환상을 위해 사라져 버렸다. 4월에 테오가 준 가욋돈으로 빚을 해결한 후 핀센트는 신용으로 살 수 있는 것을 모두 사들이기 시작했다. 7월 말이 되자 빚쟁이들이 다시 집으로 찾아오기 시작했는데, 특히 그가 거듭 계산을 미뤄 왔던 헤이그의 물감 판매상들이 대거 찾아왔다. 심지어 한 판매상은 작업실 물건을 몽땅 압수해 팔아 버리겠노라고 위협까지 했다. 그들을 막기 위해 핀센트가 할 수 있는 것은 항의와 거짓말뿐이었다. 거짓말이란, 그달 말에 테오가 다시 누에넌에 오면 마주 보고 자신의 처지를 호소할 수 있다는 것이었다.

그러나 테오는 형에 맞서서 마음을 굳혔다. 세 번째 그림 화물의 운송료를 선물로 치르기 위해 필요한 가욋돈을 보내지 않겠다고 함으로써 새로운 결심에 대해 미리 신호를 주었다. 안트베르펜에 들르는 길에도 핀센트의 강요와 달리 아무 작품도 가져가지 않았다. 그리고 마침내 잔인하게도 그는 누에넌에 새로운 친구를 데리고 갔다. 구필의 동료이자 네덜란드 사람으로서 안드리스 봉어르였다. 정중한 예의범절과 과시하지 않는 지성, 정직한 호의를 지닌 안드리스는 모든 면에서 테오와 함께 자란 오만한 형에 대한 거부를 뜻했다. 항상 동생의 친구들을 불쾌하게 여겼던 핀센트는 자신이 쫓겨난 목사관으로 무뚝뚝하고 냉소 어린 짧막한 편지를 보냈다. "나는 좀 바쁘다. 사람들이 들판의 옥수수를 거두고 있거든." 그러면서 그들의 재회를 조금 더 미루었다. "내가 일을 계속한다고 기분 나쁠 리 없겠지?"

그러나 그들이 마침내 마주했을 때, 폭발은 피할 수 없었다. 핀센트가 물감 비용을 지불하지 않으면 집안 망신을 당하고 말 거라고 경고하면서 불꽃이 일었다. 테오는 지난 몇 달 동안 형이 「감자 먹는 사람들」을 옹호하는 주장으로 귀찮게 한 데에 대한 분노를 더 이상 참을 수 없었다. 추가로 돈을 달라는 형의 요구를 분명하게 거절했을 뿐 아니라, 더 이상 같은 수준의 지원을 기대하지 말라고 했다. 실로 보조금을 완전히 끊을 수도 있다고 경고했다. "명심해. 어떤 압박 아래서는 내 스스로 견인용 밧줄을 끊어야 한다고 느낄 수도 있어." 그는 진지하게 말했다. 핀센트는 격렬하게 방어하며 여름에 보낸 편지들 속 주장을 되풀이했다. 동생의 재정적인 고민을 비웃고 부르주아적 허세를 조롱하며 말했다. "내가 보기에 네가 그 잘나가는 사람들 사이에서 꼴찌는 아닌 것 같구나." 그는 구필과 튤립 광기* 같은 미술품 거래의 열기에 또 한 번의 암울한 예언들을

* 네덜란드에서 17세기에 있었던 튤립 구근에 대한 과열 투기 현상.

퍼부을 기회를 잡았다.

데오는 여름 때와 틸티 핀센트의 풍자에 소심한 태도를 보이지 않고 난생처음으로 타격에 타격으로 맞섰다. 대응(그림, 색, 빛, 관습, 구필, 아버지에 대한 반대 주장들)하지 못하며 보낸 오랜 세월을 만회하듯, 세상을 공격하는 형의 고질적인 이기주의를 매섭게 비난했다. 그는 형의 의분에 찬 질책과 잔인한 '진실'에 물려 있었다. 형이 동생인 자신을 방해하고, 자기의 실패를 보고 싶어 하며, 벗이 아니라 적이 되려고 한다고 비난했다. 지난해의 자극적인 비난을 되살리며 핀센트의 성실성을 의심했고, 앞으로 벌어질 싸움에서 형을 신뢰하지 않겠다고 직설적으로 말했다. "형을 믿을 수 없다는 사실은 분명해." 테오는 결론지었다. 장차 자기가 형을 위해 무엇을 하든, 얼마나 많은 돈을 보내든, 그림을 팔아 주기 위해 얼마나 힘들게 일하든, 핀센트는 "지독한 배은망덕"으로만 보답하리라는 것이었다.

핀센트는 그 대화에 완전히 절망했다고 나중에 편지에 적었다.

테오는 일찍 누에넌을 떠서 암스테르담에 들러 안드리스 봉어르의 가족을 만났다. 그들 가운데 안드리스의 스물두 살 된 누이 요하나가 있었다. 테오의 갑작스러운 솔직한 태도와 견인용 밧줄을 끊어 버릴 수도 있다는 위협은 핀센트를 더욱 깊은 망상 속으로 몰아넣었을 뿐이다. 마치 테오와 언쟁한 적도 없는 양, 무심하게 더 많은 모델을 받아들일 계획("언제나 최선의

방책")을 세웠고 용돈을 한 달에 100프랑에서 150프랑으로 인상해 달라고 요청하며 예산안을 동생에게 보냈다. "그림 그리는 대단찮은 일이 별 탈 없게 해 다오."라고 밝게 편지에 적었다. 또한 안톤 판 라파르트가 여전히 친구인 양, 다시 편지를 보내기 시작했다. 처음에는 자신들의 언쟁을 어리석은 신학적 입씨름으로 치부해 버렸다가 다음에는 반대 내용의 편지를 보냈다. 이전 상태로 돌아가자("우리가 벗으로 남는 게 바람직하다고 생각하네.")는 내용의 길고 가시 돋치고 심통 사나운 편지로서 「감자 먹는 사람들」로 확고부동하게 제시했던 이전 상태를 고수하고 있다고 했다.("나는 내가 본 대로 그려.") 그는 그들의 우정이 영원한 침묵 속으로 빠져들기 전 라파르트가 보낸 마지막 편지를 꼬치꼬치 파고들며 애원했다.

그해 여름 일은 없는 사실인 양, 어딘가에서 자기 그림을 반길 관객을 상상했다. 유행의 횡포에 맞선 화가와 대중 사이에서 시작된 반동을 보았다. 점점 더 그들은 현대적인 그림을 요구할 것이라고 했다. 현대적인 그림이란 "농민이 일하는 모습을 보여 주는 그림이다. ······그것이 현대 미술의 정수다."라고 말했다. 파리 살롱전의 심사 위원에 맞선 농민들의 봉기를 예상했고 그해 여름의 성과를 따르기 위해 밀레의 강령을 주장했다. "한창에 이른 지금, 작업을 그만둘 수 없다. 밀어붙여야 해." 자기 미술을 위해 좀 더 활기 있게 일하라고 테오를 다시 끌어들이면서, 지금이 바로 자기 작업을 가지고 뭔가를 시도해 볼 순간이라고

요제프 이스라엘스, 「식사 중인 농부 가족」 1882
캔버스에 유채, 105×71cm

「여자 두상」 1884~1885
종이에 초크, 33×40cm

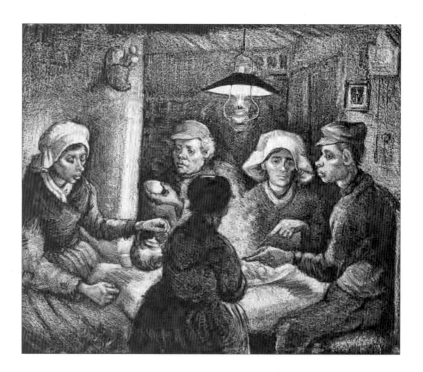

「감자 먹는 사람들」 1885. 4.
석판화, 32×26cm

레옹 레르미트, 「추수」 1883
캔버스에 유채, 265×233.7cm

「여자 두상」 1885. 3.
캔버스에 유채, 33.3×43cm

강력히 주장했다. 안트베르펜과 네덜란드,
그리고 파리에서의 전시회 계획을 세웠다. "가망
없는 싸움이라고 보면 안 된다. 다른 사람들은
승리했었고, 우리 역시 승리할 거다."라고 열심히
테오를 타일렀다.

그는 동화같이 매력적인 이미지로 동생에게
과거와 미래에 대한 환상을 불러일으켰다.
화가인 자신을 화상인 테오라는 "큰 배"에
견인되어 가는 구명정에 비유하면서, 형제의
역할(구조자와 구조받는 자)이 역전될 날을
상상했다.

지금 나는 네가 끌고 가야 하는 작은 배고, 때로
네게 너무 큰 짐 같을 거다. ……하지만 그 작은
배의 선장인 나는 견인용 밧줄을 끊는 대신 나의
보잘것없는 배를 잘 고쳐 주고 식량을 충분히
공급해 주기를 부탁하는 바다. 필요할 때에 내가
좀 더 도움이 될 수 있도록 말이다.

1885년 9월, 핀센트 판 호흐는 첫 번째 공개
전시를 했다. 그의 가장 끈질긴 채권자의 가게
진열창에서 말이다. 그 상점은 뢰르스라는
헤이그의 한 화방이었다. 핀센트는 뢰르스
화방의 진열창 안쪽 부끄러운 자리를 대단한
성공이라 주장하며 그것이 몇 달에 걸쳐 그가 해
온 주장들을 위한 승리라고 생각했다. "옳은
길 위에 있다고 확고하게 믿는다." 테오가
방문하고 나서 일주일 후 핀센트는 말했다. "내가
느끼는 것을 그리고, 내가 그리는 것을 느끼고
싶다."

25

단번에

「감자 먹는 사람들」을 위해 몇 달 동안 과격한
주장을 펼치면서, 핀센트는 자신이 새로운
미술에 돌입했다고 말했다. 극단적인 성격과
웅변은 5년 전 보리나주에서 시작했던 길로부터
아주 동떨어진 곳으로 그를 내던져 놓았다. 이때
미술은 그가 튕겨져 나왔던 부르주아 세계에
다시 진입하기 위한 유일한 길인 듯했다. 그러나
그러기는커녕 과열된 옹호는 그를 멀리 떨어진
미지의 해안에 올려놓았다. 그곳은 참된 색이나
선이 없는 곳이었다. 색들이 서로 충돌하고
사물이 자연의 편협함에 방해받지 않고 모양을
취하는 곳이었다.

핀센트가 설명하는 미술은 아직 존재하지
않았다. 그의 책이나 화첩에도, 어떤 화랑이나
미술관 벽에도 존재하지 않았고, 물론 그의 이젤
위에도 존재하지 않았다. 그 폭풍에 발동을 건
과장되고 애매모호한 이미지야말로, 그가 그
미술을 증명하기 위해 시도했던 수많은 유화와
그림들이야말로 그 미술과 가장 거리가
먼 것이었다. 밝은 색깔을 쓰라는 동생의 조언에
반대하는 마음이 굳어지고 가족에 대한 또 다른
환상에 빠져, 핀센트는 그의 색상과 「감자 먹는
사람들」의 주제에 매달렸지만 오디세우스의

긴 여정 같은 그의 꿈은 색상과 주제를 훨씬 앞서가 있었다

　1885년 가을 극단적으로 다른 두 가지 사건(미술관 여행과 성 추문)이 결합되어 마침내 과거의 구속을 떨쳐 버렸다. 그 사건들은 (하나는 끌어당기고, 하나는 밀며 핀센트를 브라반트 밖으로 내몰았다.) 그리고 짧은 생애의 남은 세월 동안, 그가 이미 도전적으로 상상했던 낯설고 새로운 미술을 자유로이 탐험할 수 있게 만들었다.

1885년 10월 7일, 암스테르담 국립 미술관을 방문한 이들은 느릿느릿 이동하는 군중과 마주치리라 예상하고 있었다. 스타트하우데르스카더 거리에 있는 웅장한 새 건물은 합창단과 관현악단, 불꽃놀이가 준비된 화려한 의식과 더불어 개장한 지 석 달이 채 안 되었다. 앞서 몇 년 동안, 피에르 카위페르스의 환상적인 걸작이 구도시 외곽에서 천천히 솟아오르고 있을 때 온 나라는 논쟁으로 떠들썩했다. 개관식에 불참한 왕을 포함하여 많은 신교도들은 그 건물의 성당 같은 창문과 고딕 양식의 자취에서 로마 가톨릭교의 또 다른 음모(가톨릭교도인 카위페르스가 주도하는 음모)를 보았다. 철제 선 세공과 얼룩덜룩한 벽돌이 네덜란드 개혁 교회의 경건한 자존심을 모욕한다고 본 것이다. 안드리스 봉어르 같은 이들은 그 건축을 그저 천박하다고 생각했다. 8월에 테오와 함께 그 건물을 보고 난 후 그는 부친에게 편지했다. "그렇게 거대한 건물이 그리도 실망스러운 꼴이 되어 버렸다니

유감스러워요. 후손들에겐 짜증나는 일이겠지만, 그 건물은 거기에 영원히 서 있을 겁니다."

　그 논쟁은 대중의 호기심만 돋웠을 뿐이다. 7월에 개관하고 나서 석 달이 지나지 않아 25만 명의 방문객이 미술관의 아치형 복도를 돌아다녔는데, 인구가 400만 명밖에 되지 않는 나라에서는 깜짝 놀랄 만한 인파였다. 그리하여 10월 초 비가 내리는 수요일에도, 군중은 여전히 그 미술관의 쌍둥이 출입구를 꽉 막고서 네덜란드 문화에 대한 카위페르스의 과장된 찬양을 보기 위해 비에 젖은 우산을 접었다.

　그림틀과 그림틀이 벌집처럼 바짝 붙어 바닥에서 천장까지 가득 차 있었기 때문에, 19세기 화랑에서의 그림 감상은 항상 느리고 고된 과정이었다. 네덜란드 국립 미술관에는 그림들이 조밀하게 걸려 있는 데다 과한 장식이 주의를 방해했기 때문에 극히 괴로웠다. 그러나 그날의 행렬은 여느 때보다도 심하게 방해를 받았다. 행렬의 흐름 속에 섬처럼 자리 잡은 이상한 차림의 사내 때문이었다. 그는 한 그림 앞에서 꼼짝도 하지 않았다. 젖은 얼스터코트와 털모자를 벗으려고도 하지 않았다. "그는 물에 빠진 수고양이 같았다."라고 한 방문객은 회상했다. 흠뻑 젖은 모자 아래, 그의 얼굴은 뱃사람같이 햇볕에 그을렸으며, 수염은 붉고 뻣뻣했다. 한 현지인에게는 그가 철공(鐵工)처럼 보였다.

　핀센트를 얼어붙게 만든 그림은 렘브란트의 「유대인 신부」였다. 한 상인과 아내의 초상으로서, 불타는 듯한 붉은색과 금색, 형언할

수 없이 부드러운 몸짓, 화려한 붓놀림으로 유명한 작품이었다. "얼마나 친밀하며, 얼마나 공감 가는 그림인지!" 핀센트는 후에 테오에게 편지했다. 핀센트와 암스테르담 여행의 일부를 같이했던 안톤 케르세마케르스는 혼자 미술관의 전시 작품을 끝까지 보았다. "그 그림에서 그를 떼어 낼 수 없었다."라고 케르세마케르스는 회상했다. 나중에 그 자리로 돌아와 보니, 핀센트는 여전히 거기에 있었다. 앉았다가 섰다가 기도하는 사람처럼 몽상에 빠져 두 손을 맞잡고 있다가 그 그림에서 겨우 몇 센티미터 떨어진 곳에서 강렬하게 응시했다가, 뒤로 물러서며 자신의 시야에서 사람들을 내쫓았다.

핀센트는 2년 전 헤이그를 떠난 후로 거의 실물 그림을 보지 못했다. 성직을 공부하던 우울하고 냉혹한 시절 이후로 조국의 위대한 보물인 이 그림들을 본 적이 없었던 것이다. 당시에 트리펜하위스나 판 더르 호프 컬렉션(암스테르담 국립미술관의 전신들)을 보러 가는 일은 설교를 들으러 다니던 시절엔 비밀에 부쳐야 했다. 그러나 그가 잘 알던 그림들조차 새로운 눈으로 보고 있었다. 난생처음으로 화상이나 데생 화가가 아니라 '채색화가'로서 그 그림들의 표면을 숙고하고 있었다. 작품의 심상을 아주 깊이 흡수하여 오랜 세월이 지나서도 피륙의 광이나 얼굴 표정, 색조의 깊이 같은 세부적인 사항까지 떠올릴 수 있었다. 그는 주저 없이 캔버스에 손을 대어 엄지손가락으로 붓놀림을 따라가거나, 침 묻힌 손가락을 그림 표면에 대어서 색을 짙게 했다.

「유대인 신부」는 그날 핀센트를 사로잡았던 수십 점 중 하나일 뿐이었다. 그와 케르세마케르스가 한 전시관에 들어가면, 핀센트의 눈은 바로 특별한 작품(예전에 좋아하던 작품이든 새로 발견한 작품이든)을 찾아내어, 경쟁하는 이미지들의 불협화음 속에서 그것을 뽑아냈다. "맙소사, 저것 좀 보게." 그는 관람객들 사이로 그 작품을 향해 돌진하며 외치곤 했다. "보게나!" 미술관의 정해진 관람 순서를 무시한 채 내부 통로로 이 전시관에서 저 전시관으로 뛰어다녔다. "그는 자신에게 가장 흥미로운 것을 어디서 찾아야 할지 정확히 알았다."라고 케르세마케르스는 회상했다. 여기 라위스달이 그린 파도치는 듯한 하늘 풍경이 있고 저기 얀 판 호이언이 그린 잎사귀 없는 참나무 두 그루가 있었다. 나무들은 폭풍우 치는 강둑을 배경으로 두드러졌다. 또 다른 곳에는 편지를 읽고 있는 여인을 엿보는 듯한 페르메이르의 그림이 있었다. 그러나 전시 중인 황금기의 거인들 중에서 그는 특별히 두 화가를 찾았다. "무엇보다 렘브란트와 할스가 기대된다." 그는 처음으로 여행 계획을 세울 때 테오에게 편지했다.

암스테르담 국립 미술관은 핀센트에게 이미지의 만찬을 제공했다. 그 이미지들에는 렘브란트의 「야경꾼」에서부터 할스의 「기대어 선 사람들」까지 포함되었다. 「야경꾼」은 너무나 유명한 그림이라서 카위페르스는 특별 전시실을 지어, 교회당 회중석 같은 '명예 전시실' 끝에 제단처럼 설치해 두었다. 「기대어 선 사람들」은

멋진 초상화법과 마법 같은 붓놀림의 파노라마를 부여 주는 역자이다. 핀센트는 가부심에 찬 암스테르담 민병대를 그린 할스의 거대한 그림에 놀라서 말문이 막히고 말았다. "나는 말 그대로 그 자리에 꼼짝 못하고 서 있었지. 그것 하나만으로도, 그러니까 그 그림 한 점만으로도 암스테르담에 가 볼 가치가 있다."

거기에는 다른 그림들도 많이 있었다. 벽에는 두 거장의 상상 속으로 나 있는 어두운 창이 가득했다. 그 창들은 숭고함과 자아에 대한 렘브란트의 은근하고 심오하며 신비로운 탐험을 보여 주었다. 또한 인간의 조건에 대한 할스의 즐거운 기록도 있었다. 즉 악동 같은 병사들과 두 뺨이 불콰한 술주정꾼들, 사랑에 빠진 신랑과 마음을 빼앗긴 신부, 자기만족에 사로잡힌 남자와 세상에 지친 아내 들의 그림이었다. 그래도 핀센트는 만족하지 못했다. 그는 케르세마케르스를 국립 미술관에서 또 다른 미술관인 포도르로 끌고 갔다. 그리고 거기서 케이제르스 운하에 있는 코르넬리스 숙부의 화랑으로 갔는데, 그곳에 들어서려던 찰나 핀센트는 멈칫했다. "나는 품위 있고 부유한 가족 앞에 나서면 안 돼."라고 당황한 동료에게 말했다. 케르세마케르스는 그날 밤 암스테르담을 떴지만, 핀센트는 누에넌으로 돌아가는 것을 하루 미루고 호텔에 묵는 데 귀한 돈을 썼다. 그래서 그는 국립 미술관에서 하루를 더 보낼 수 있었다.

사흘간의 정신없는 암스테르담 여행은 핀센트가 그해 가을에 했던 두 차례 여행 중

하나였다. 8월에 테오가 떠나고 나서 언젠가 핀센트와 게르세마께르스 역시 안트베르펜을 여행했다. 동생이 안드리스 봉어르와 했던 여행을 따라 한 것이다. 몇 년 동안이나 도시의 삶을 포기하고 황무지 속으로 더 깊이 들어가겠다고 위협적인 소리를 하다가 갑작스레 분주해진 까닭이 무엇이었을까? 핀센트는 안트베르펜 같은 도시에서 작품을 사 줄 사람을 찾겠다고 거듭 다짐하면서도 거의 2년간 누에넌을 떠나는 것을 거부해 왔다. 1883년 성탄절 이후 (마르홋 베헤만을 방문하기 위해) 위트레흐트로 하루간 여행했을 뿐이다. 후원자인 헤르만스가 핀센트에게 여비를 주겠다고 제안한 후에도, 그는 케르크스트라트에서 깨닫는 인생의 진리를 깨닫는 일을 여행의 예측할 수 없는 변화보다 좋아했다. 1885년 9월에 그는 새로운 여행 충동을 알리면서 오랫동안 억눌려 온 그림 감상의 욕구를 주장했다. 그리고 자기 작품의 구매자를 찾기 위해 가끔 여행할 필요가 있다고 말했다. 그러나 마침내 여행을 떠났을 때, 그는 안트베르펜에도 암스테르담에도, 자기 그림을 가져가지 않았다.

사실 핀센트에게는 누에넌에서 떠나 있어야 할 좀 더 강력한 다른 이유가 있었다.

1885년 7월 말 호르디나 더 흐롯의 임신은 더 이상 숨길 수 없었다. 서른 살의 미혼 여성인 호르디나가 임신으로 배가 똥똥한 모습에 몇 달 동안 곪아 왔던 소문이 끓어올랐다. 마르홋 베헤만의 불행과 핀센트의 이상하고 무신론적

네덜란드의 판 호흐

태도에 대한 의심이 결합되어 쑥덕공론은 위험할 지경에 이르렀다. 아무도 핀센트의 강한 부인에 귀를 기울이지 않았다. 어쨌든 그가 바로 공공연히 술을 마시고, 행인과 다투며, 자기 계급과 종교 바깥의 사람들과 어울리고, 미혼 여성들을 방으로 불러들여 나체화를 그린다는 소문이 자자한 "작은 화가 친구"였기 때문이다.

결국 비난이 너무 심해져서 핀센트는 작업실을 떠날 때마다 적의를 느낄 정도라고 테오에게 알렸다. 겨우 몇 달간 주민들을 떠받들더니 "나를 집요하게 의심하는 마을에서 신을 겁내는 토박이들"이라며 호되게 욕했다. 사람들의 비난에 물러서기는커녕, 반항적으로 주민 공동의 적대감에 맞서 모델 찾는 일을 고집했다. 여름 추수 이후로 한가한 농부들에게 점점 더 많은 돈을 미끼로 제공하면서도 돈 버는 데만 관심 있고 고마워할 줄 모르는 그들의 태도를 비난했다. "여기 사람들은 **공짜로는 아무것도 하지 않아.**" 하고 씩씩거렸다.

핀센트의 고집 때문에 이내 그 지역의 가톨릭교 사제인 안드레아스 파우얼스가 분노한 교구민들의 대변인이자 수호자로서 그를 방문하게 되었다. 그는 핀센트가 신분이 낮은 사람들과 친하게 지내는 데 주의를 주었다. 그리고 신자들에게는 아무리 많은 돈을 주더라도 모델을 서 주지 말라고 지도했다. 핀센트는 잘못을 깨닫기는커녕, 방어적인 분노를 폭발시켰다.(후일 그는 파우얼스의 꾸짖음에서 죽은 아버지의 음성을 들었다고 인정했다.) 이렇게 그 지역 사제가 드러내는 적대감에 흥분하여

모든 성직자를 맹렬히 공격하기 시작했다. 보다 관념적인 그들 영역의 관심사에 집중하지 않는다고 말이다. 핀센트는 추문을 신중하게 해결(분명 그의 가족과 호르디나 모두 그쪽을 선호했을 것이다.)하기보다 그 문제를 바로 가장 공적인 법정, 즉 시장에게로 가져갔다.

편지에서 그는 호르디나의 임신이라는 사건에 아무 책임이 없음을 선언했고, 로마에 있는 아주 오래된 공동의 적에게 비난을 퍼부음으로써 농민들이 자신을 박해하는 데 공모한 것을 너그러이 용서했다. 헤이그에서 그와 신 호르닉의 관계를 방해하던, 간섭하기 좋아하는 사제를 비난했던 것처럼 파우얼스를 자신의 모든 고뇌의 원천으로 보았다. 피해망상에 물든 주장을 펼치며 농민들이 자신에 대한 적대감을 품도록 조장했다고 사제를 고발했다. 그들이 그 사제를 조사하지 않는다면, 그것은 그 사제가 그들을 매수하여 접근을 막은 셈이라고 테오에게 말했다. 그리고 그들이 호르디나의 임신에 대하여 자신에게 책임을 씌운다면, 이는 파우얼스가 진짜 아버지를 신도들 속에 숨기고 있기 때문이라고 했다. 핀센트는 파우얼스의 포고령에 맞서 자신을 옹호하는 대중적인 반란 사태가 일어나리라고 생각했으며, 사제에게 맞서 대오를 갖춘 세력과 싸우겠다고 다짐했다. "눈에는 눈, 이에는 이로 말이지." 그러면서 겨울이면 모델이 돌아올 것이라고 확신했다.

당연히 그 전투는 작업실까지 확대되었다. 모델을 빼앗긴 핀센트는 일련의 정물화들 속에서

밀레의 농민들에 대한 헌신을 도전적으로 재확인했다. 인물들로 허리급 땅을 파기나 뭔가를 따는 자세를 취하게 하는 대신, 그들이 캔 감자가 담긴 바구니와 그들이 딴 사과를 배열했고, 여기에 「감자 먹는 사람들」의 어둡고 헌신적인 꿈을 아낌없이 쏟아부었다. 파우얼스에 도전하는 것처럼 모든 점에서 테오에게 매섭게 도전하며, 훨씬 더 어두운 작품들을 만들었고, 시장에게 결백을 주장할 때와 똑같이 거친 어조로 작품 색상에 대한 주장을 관철했다. 색을 주제로 한 또 다른 저서인 펠릭스 브라크몽의 『소묘와 색에 관하여』의 권위를 불러내어, 자기를 불투명한 회색으로 이끈 정교한 목록과 칙칙한 심상에 대한 강렬한 변호를 적어 테오에게 보냈다. 어두운 물감을 얹은 큰 붓을 들어, 아버지의 죽음 이후 죽음의 상징으로 그렸던 밝은 정물화에 유황색 사과 바구니를 그렸다. 이는 예술 파괴의 행위로서, 자기를 괴롭혔고 지금도 괴롭히는 모든 "존경스러운 성직자 신사"를 겨눈 것이었다.

작업실을 둘러보며, 핀센트는 자기를 꺼리는 농민들과의 연대감을 항변하기 위한 완벽한 주제를 또 하나 찾아냈다. 큰 가지에서 떨어진 잔가지에 그는 누에넌에 온 후 어린 신병들과 수집한 서른 개 이상의 새 둥지를 배열해 놓았더랬다. 가정과 황무지에 대한 어린 시절의 부적에 이제 자신의 좌절당한 묘사력을 집중했다. 자신의 그렸던 사과와 감자보다 훨씬 더 '흙다운' 자신만의 색상들을 사용하여 탁한 붓으로 그 연약한 가정의 모든 특징을 기록했다. 굴뚝새 둥지의 백파이프 같은 소리를 내는 밀짚, 침새 둥지의 이끼 낀 안쪽 면, 꾀꼬리의 사발 같은 털투성이 둥지를 그렸는데, 꾀꼬리 둥지는 우뚝 솟은 나무의 거미줄 같은 가지에 여전히 붙어 있는 상태로 그렸다. 핀센트의 집요한 눈과 지칠 줄 모르는 손은 자연의 기념물, 즉 황무지의 토착민과 그들을 향한 연대감의 상징으로 승화시켰다. 그 그림들은 아버지 밀레가 결국 파우얼스 신부를 이길 것이며, 길 잃은 농민 가족도 결국 그들의 둥지로 돌아올 것이라고 주장했다.

그러나 그들은 돌아오지 않았다. 가을이 끝나 갈 즈음 핀센트는 환상의 파편에 둘러싸인 채 작업실에 홀로 남아 있었다. 그가 암스테르담과 국립 미술관을 향해 떠날 때쯤엔 환상 속에 거주하던 농민들이 완전히 그를 저버린 상태였다. 그들은 더 이상 감히 케르크스트라트의 작업실로 오지 못했고, 그가 그들의 집에 오는 것도 막았으며, 들판에서 그가 다가오면 겁에 질려 도망쳤다.

할스와 렘브란트일지라도 짧은 사흘간 핀센트의 상상 속에 있는 고귀한 농민들을 단번에 몰아낼 수는 없었다. 그의 집착은 농민들과의 연대감에 아주 깊이 뿌리박혀 있었다. 몇 달간의 배척과 학대, 테오와의 대립, 라파르트와의 깨어진 우정, 포티에와 세레의 서먹서먹한 비판에도, 핀센트는 카위페르스의 신전에서 네덜란드 미술의 신들에게로 돌아갔다. 그것은 「감자 먹는 사람들」에 대한 옹호에서 재확인되는 듯했다.

그리고 그는 세상과 전투를 위해 재무장했다. 다른 화가라면 자신이 겪은 불운한 일의 치욕(빚쟁이들은 그의 그림을 강제 매각하겠다고 위협했다.)과 황금기의 영광스러운 그림들이 빚어내는 대조에 찌부러졌을지도 모른다. 그러나 핀센트는 달랐다.

대신 그는 그가 책을 읽는 방식으로 국립 미술관을 이해했다. 다시 말해 자전적으로 이해한 것이다.

나란히 정렬된 유명한 이미지들을 보며 곳곳에서 자기가 선호하는 깊은 색조를 찾아냈다. 렘브란트가 그린 초상화의 명암법부터 라위스달이 그린 하늘의 먹구름에 이르기까지 어두운 색조를 띠었다. "그 그림들을 보면 볼수록 내 작품들이 아주 어둡다는 게 더욱 기쁘다." 그는 국립 미술관 방문을 테오에게 알리는 긴 편지에 말했다. 할스의 기교 넘치는 붓놀림과 렘브란트의 반투명색으로 얇게 칠해진 표면에서 자신과 같은 부정확함을 보았다. 위대한 거장은 얼굴과 손과 눈을 광내는 대신 "정서라는 의식"의 안내를 받는다고 핀센트는 지적했다. 그는 브라우어르와 판 오스타더가 농민을 주제로 삼은 점과 할스가 회색에 통달한 점에 찬사를 보냈다. 사실상 그 미술관 전체를 끌어들여 자신의 예술적 대부인 이스라엘스(그의 그림은 어디에도 전시되어 있지 않았다.)를 지지하면서 테오가 좋아하는 인상파같이 밝은 색채의 화가들을 물리쳤다. "하루하루 지날수록 밝기만 한 그림들이 싫어진다."라면서, 그러한 양식을 "유행을 좇는 무능"으로 치부해 버렸다.

그러나 도전적으로 다시 한 차례 방어할 각오를 하면서, 핀센트는 「감자 먹는 사람들」에 대한 주장을 받쳐 주었던 논거들의 거대한 구조물을 개조하기 시작했다. 국립 미술관 여행은 그의 웅변과 그의 미술 사이에 크게 입 벌리고 있는 틈을 노출했다. 핀센트의 완고한 눈으로 보기에도 그러했다. 그는 강박 관념의 미궁 속에서만 그 틈에 다리를 놓을 수 있었다. 음울한 갈색과 칙칙한 회색이 흐롯 가정의 초라한 삶에 어울리는 유일한 색상이라고 정당화했던 그였다. 그러나 암스테르담에서, 할스의 말 탄 무사들이나 렘브란트의 해부용 시체처럼 먼지투성이 황무지와 완전히 다른 주제에서 밀레의 흙 같은 팔레트를 발견하게 되자 이를 찬양했다. 그는 이탈리아 르네상스 시대의 이국적이고 관능적인 나체화조차 "진흙 같은 색"으로 그려졌을 거라고 상상했다. 누에넌의 농민들이 그와 관계를 끊은 것만큼 확실히, 핀센트는 표현적인 색을 향한 탐색에서 그들을 떼어 놓기 시작했다.

은유의 압박에서 벗어나 그는 색에만 집중했다. "지금 내가 쓰는 색상이 부드러워지고 있다."라고 10월 말에 기록했는데, 그 변화에 스스로도 다소 당황한 듯했다. "색들이 저절로 뒤따르고 있어서, 출발점에서 한 색상을 택하면, 다음 색이 분명하게 내 마음에 있다. …… 색들이 저마다 스스로 얘기해 줘."

암스테르담에서 돌아간 뒤에 쓴 편지에서, 10년 동안 본 적이 없던 한 그림을 특별히 묘사하며 새로운 사명을 나타냈다. 그 그림은

파올로 베로네세의 「가나의 혼인 잔치」였다. 루브르 바물관에 걸려 있는 이 엄청나게 큰 유화는 성서에 나온 혼인 잔치에 참석한 예수의 이야기를 묘사한 그림이다. 그러나 베로네세의 상상 속에서, 그 검소한 의식은 궁전 광장에서 펼쳐지는 호화로운 황제의 만찬으로 바뀌고, 광장이 내려다보이는 대리석 주랑과 금을 입힌 발코니에는 구경꾼이 가득하다. 선명한 색상의 보석 박힌 옷을 입은 수많은 하객은 커다란 병에 담긴 포도주를 들이켜고, 터번을 두르고 빨간 실내화를 신은 시종들이 날라 오는 배 모양 그릇에서 음식을 떠먹는다. 그사이 악사들은 연주하고 창녀들이 장난치며, 잘 먹고 자란 개들이 만족스럽게 꾸벅꾸벅 존다. 실제든 가상이든, 브라반트의 더러운 집과 그 집의 감자 먹는 거주민들이 전혀 설 자리가 없는 이미지였다. 그러나 핀센트의 상상력은 이 있음 직하지 않은 이미지에서 그를 "밀레 식 흙색"의 사실주의로부터 해방시켜 주는 어스레한 빛을 떠올렸다. 그 빛은 「감자 먹는 사람들」의 색상을 재확인시켜 주는 동시에 그 자체로 새로운 색의 세계를 열어젖혔다.

베로네세는 「가나의 혼인 잔치」에서 상류층 초상화를 그리는 데 자기 팔레트의 풍성한 어두운 보랏빛과 화려한 금빛을 썼다. 그리고 나서는 희미한 하늘색과 진줏빛 하얀색에 대해 계속 고민했는데 그 색상들은 전경에는 나타나지 않지. 화가는 그것을 배경에서 터뜨렸다. 그리고 그 선택은 옳았다. 아름다운 배경은 색들의

계산에서 자연스럽게 도출된 배경이다. 이 점에 있어 내가 틀렸나? ……확실히 신성한 예술이다, 그리고 그 결과는 사물 자체의 정확한 묘사보다 훨씬 아름답다.

이젤 위에서, 핀센트의 미술은 마침내 그의 주장과 맞아떨어졌다. 암스테르담에서 돌아오자마자 거의 바로, 가을의 줄어드는 빛 속 황량한 풍경 속으로 화구를 끌고 갔다. 그리고 참나무로 이루어진 굽은 길이 숲 속 빈터로 끝나는 곳에 대형 캔버스를 설치했다. 그는 회색 물감이 두껍게 말라붙은 팔레트에 연달아 암적색과 짙은 청록색 물감을 짜서 대범하게 캔버스를 칠했다. 흙먼지가 가득한 빈터는 다홍색으로 널찍널찍하게 칠했고, 강렬한 햇빛을 받고 있는 나무들에는 깨끗한 노란색과 오렌지색을 점점이 칠했다. 하늘은 밝은 파란색으로, 구름은 화려한 연자주색으로 칠했다. 사람은 한 명도 없고 파란색과 주황색, 노란색과 보라색의 생생한 대비를 흐리는 그늘 하나 없게 그렸다.

색에 관해 고민한 앞선 두 해를 다시 상상하듯, 그는 목사관 정원으로 돌아가 자신이 밝은 색상으로 가을날의 한적한 정원을 묘사했다. 1884년 봄에 그렸던 큰 펜화들은 「유대인 신부」의 생생한 주황색과 황토색으로 다시 태어났다. 연자줏빛 겨울 하늘을 배경으로 정원 문 너머에 있는 가지치기된 벌거벗은 나무들에는 황금빛 나뭇잎 망토를 입혔다. 작업실에서 지난달의 칙칙한 사과와 감자를

버리고 대담한 보색 대비로 표현된 밝은색 과일과 채소의 대형 정물화를 그렸다. "화가는 자연 속의 색에서 시작하기보다 자기 팔레트 위의 색으로 시작하는 편이 좋다."라고 편지에 쓰며, 신조가 바뀌었음을 알렸다.

핀센트는 이 그림들을 비롯하여 암스테르담에서 돌아온 뒤 처음 몇 주 동안 해치운 많은 그림들 속에 국립 미술관에서 배운 또 다른 "새로운 자유"를 드러냈다. 바로 속도였다. 이 부분에 있어서도 그의 주장은 오랫동안 그의 미술을 앞질러 왔다. 화가가 되었을 때부터, 그는 홀린 사람처럼 작업했다. 바르그의 실습 문제에 거듭 덤벼들며 무수하게 종이를 써 댔고, 같은 그림을 그리고 또 그리고, 같은 캔버스의 물감을 긁어내고 또 긁어냈다. 종국에는 양이 질에게 자리를 내줄 것이니, 그가 결코 통달하지 못할 정확성보다는 속도가 더 중요하다고 주장하며 광적인(그리고 돈이 많이 드는) 작업 습관을 정당화했다. 데생 화가로서의 궁극적인 목표는 "빛처럼 빨리 그리는 것"이라고 선언했다. 유화를 시작하자, "번개처럼 빨리 그릴 것이며 내 붓에 더 많은 활력을 불어넣겠다."라고 다짐했다. 건강하고 남자답게 물감을 캔버스에 칠하는 유일한 방식은 주저 없이 칠하는 것뿐이라고 말했다. 1885년 봄, 「감자 먹는 사람들」을 위한 끝없는 예비 두상화들 속에서 이러한 주장은 강박적인 주문으로 격화되었다. 하루아침이면 습작 한 점을 완성할 수 있다고 뽐내며 좀 더 신속하게 작업하겠다고 다짐했다. "단번에 모두 그려 내야 하네. 그리고 나서는

저 혼자 내버려 두게."라고 케르세마케르스에게 가르쳤다. 그리고 "단번에 그려라. 단번에 최대한 많이."라고 자신에게 지시했다.

그러나 그의 걸작은 이와 전혀 다른 식으로 탄생했다. 착수와 중단이 엎치락뒤치락하는 번민 속에, 「감자 먹는 사람들」은 수없이 새로 계산되고 조정되었다. 몇 개의 캔버스들과 몇 개월간 공들인 과정이었다. 앞선 실수들이 마르기를 기다려 바니시로 뒤덮고 재시도하면서 물감이 두껍게 쌓였다. 소용돌이 모양의 보닛과 단숨에 그린 얼굴을 지닌 예비 두상화들은 정신없이 빠른 속도로 그려졌을지 모르나, 그 그림들은 그저 습작들(그의 노력을 증명하고자 파리에 무더기로 보내거나 작업실에 보관해 두기 위한 것들)로서 전시하거나 판매하려는 것이 아니었다. 얼마나 무수히 자신에게, 타인에게 과감히 '단번에' 작업하는 방식의 장점을 권고했든, 핀센트는 화가의 진정한 표현인 '예술 작품'(흠 없는 마무리와 신비롭게 여겨지는 수단으로 이루어진 잘 그려진 그림)의 이상에서 벗어난 적이 한 번도 없었다.

암스테르담 국립 미술관은 그 모든 것을 바꾸어 놓았다. "옛 네덜란드의 그림들을 다시 보며 가장 인상 깊었던 것은 대부분 신속하게 그려졌다는 것이다. 거장들은…… "첫 붓질"로 단숨에 사물을 그려 냈고 별다른 수정을 가하지 않았다." 처음으로 이 친숙한 이미지들을 경탄의 대상이 아니라 노동의 산물로 보면서, 각 부분들을 풀어 나가고 각각의 붓놀림을 재생할 수 있었다. 착수, 마무리, 붓의 각도, 손에

실은 무게 등을 말이다. 그는 특정한 표현들을 추적하고 겹침에 비추어 그것들의 결정에 다시 다가갈 수 있었다.

특히 할스의 붓놀림에 깃든 활기 속에서 단번에 그려야 한다는 자신의 요구가 충족되고 있음을 발견했다. 이러한 발견이 불러온 전율은 잠시 「감자 먹는 사람들」에 대한 집착을 잊게 할 정도였다. 마치 그는 자기 그림에 가했던 끝없는 손질을 잊은 듯 말했다. "프란스 할스의 그림을 보는 것은 정말 즐거웠다. 그 그림은 모든 것이 똑같은 방식으로 조심스럽게 손질되어 있는 그림과 얼마나 다른지 몰라." 핀센트는 루벤스의 스케치와 렘브란트의 초상화처럼 다른 이미지 속에서 똑같은 파격을 발견했다. "가필 없이 한 번의 붓질로 그려진" 부분들이었다. 그리고 그것들은 작업실 벽에 꽂혀 있는 것이 아니라 금도금된 틀 속에 넣어져 카위페르스가 만든 '예술품'의 성당에 모셔져 있었다.

새로운 자유를 시험하기 위해 암스테르담을 떠날 때까지 기다릴 수도 없었다. 작은 화구 상자에 넣어 가져갔던 가로 25센티미터 세로 20센티미터 나무 판 위에서, 마침내 핀센트는 자기주장의 용기를 손에 실었다. 그는 세 번에 걸쳐 비 내리는 도시를 순간적인 빠른 붓질로 묘사했다. 도시의 강이 하늘과 맞닿은 선, 숲이 우거진 부두, 드넓은 기차역이었다. 그의 설명에 따르면 날듯이 그 이미지들을 포착하여 무릎 위 또는 카페 탁자에 목판을 놓고 작업했다고 했다. 10월 7일 기차역에 도착한 케르세마케르스는 차장, 일꾼, 여행객 등에 둘러싸여 3등칸

대합실의 창문 앞에 앉아 작은 그림을 열심히 직입 중인 그를 목격했다.

작은 스케일에 맞게 좀 더 작은 붓을 사용하게 되면서, 자연스럽게 그는 편지 스케치처럼 빠른 묘사를 하게 되었다. 이미지들은 움직이는 기차 안에서 흘끗 본 것처럼 단숨에 그려졌다. 그러나 그것들은 더 이상 습작이 아니었다. 핀센트는 '기념품'(지극히 섬세한 작품을 위해 과거에 아껴 두었던 말이다.)이라며 예술 작품처럼 다루었다. 누에넌으로 돌아가자마자, 그중 가까스로 마른 두 점을 V4라고 표시한 상자에 담아, 자부심에 찬 자랑과 함께 파리로 보냈다. "한 시간 내로 단숨에 어딘가에서 어떤 인상을 표현하고 싶을 때, 다른 이들이 그들이 받은 인상을 분석할 때와 같은 방식으로 분석하는 법을 익히는 중이다. ……뭔가를 단번에 해치우는 건 즐거운 일이야."

그는 케르크스트라트의 작업실로 돌아가 큰 붓을 집어 들고 그 주장을 더 멀리까지 관철했다. 국립 미술관 방문과 18세기 미술에 대하여 새로이 발견한 열정으로 대담해진 핀센트는 순전히 물감이라는 물성에 빠져들었다. 그의 새로운 영웅(프랑수아 부셰와 장오노레 프라고나르 같은 화가들)은 농민이 아니라 그림을 옹호했다. 공기처럼 가볍고 연하게 칠해진 그들의 작품이 찬양하는 것은 구체제의 쾌활한 환상보다 심오할 게 없었지만, 그림에 가해진 대담한 효율성과 신속한 붓놀림을 핀센트는 본받겠다고 다짐했다. 그들의 "무뚝뚝한 붓 터치와 즉흥적인 인상"이 자신의 거친 미술

작품과 그것을 그린 화가인 자신을 변호해 줄 수 있었다. 다른 사람들은 그들의 신속한 이미지 제작을 어리석다고 말할지 모르나 "겁쟁이와 유약한 자들은 모방할 수 없는" 방식이었다. 상상의 도약 속에서, 핀센트는 그들의 로코코 식 재능이 또 다른 영웅인 들라크루아의 화산처럼 뿜어져 나오는 창조력과 관련 있다고 말했다. 그는 "먹이를 먹어 치우는 사자처럼" 그리는 것이 궁극의 목적이라고 말했다.

그는 특히 그들이 앙르베*에 능통함을 칭찬했다. 이는 붓을 놀리는 하나의 방법으로서(손목을 살짝 튀겨 올린다.) 붓질의 끝이나 가장자리에 물감의 뾰족한 끝을 남긴다. 국립 미술관에서, 그는 그 붓질이 남긴 독특한 자취를 보았고 할스와 같은 황금기 화가들의 작품에서 앙르베의 영향을 받은 윤곽선을 감지했다. 이제 자신의 작업실에서 그 기법을 연습하며, 붓에 점점 더 많은 물감을 실어 여기저기로 내달려 색들이 점점 더 높은 마루를 이루도록 했다. 그러면서 그 기법으로 「감자 먹는 사람들」의 얇고 탁한 물감이 결코 하지 못했던 일을 해내고자 애썼다.

결국 그의 새로운 기술은 이미지로, 다른 종류의 정물로 향했다. 그는 작업실에 모아 둔 박제된 동물 중에서 비행 상태로 정지된 박쥐 한 마리를 택하여 빛 앞에 놓았다. 그러자 박쥐 양 날개의 얇은 막이 갓등처럼 은은히 빛났다. 그는 밝은 주황색과 노란색을 얹은 넓은 붓을

써서, 빛을 받은 날개의 미묘한 음영을 독특한 붓질의 피륙으로 만들었다. 그것은 단일하게 자연스럽게 짜인 피륙 같았다. "지금은 특정한 주제를 망설임 없이 그리는 게 아주 쉽다. 형태나 색상이 어떻든 간에 말이다."

그러나 1885년의 사건들로 핀센트에게 생겨난 변화는 대담한 색이나 빠른 시간 안에 해치우는 기술만이 아니었다. 그는 「감자 먹는 사람들」을 옹호하며 그의 미술에 대한 또 다른 급진적인 주장을 전개했는데, 운명은 이제 그에게 부족한 부분을 채울 것을 요구했다. 자신과 미술을 동일시하면서, 핀센트는 졸라가 받쳐 준 모더니즘의 우위(예술적 기질의 특이성과 우월한 지위)를 주장해 왔다. 그러나 그동안 그가 만들어 낸 작품은 대부분 이스라엘스나 밀레같이 자신이 좋아하고 향수를 자극하는 화가들을 정식 교육 없이 모방한 것이었다. "내가 느낀 것을 그리고, 내가 그리는 것을 느끼고 싶다."라고 주장했지만, 예술적 판단의 눈으로 자신을 보기를 거부해 왔다. 농부 모델들이 달아났을 때, 핀센트 판 호흐가 늘 두려워하던 자기 증명을 회피할 유일한 수단도 달아난 셈이었다. 그는 자기 성찰의 분명한 형식인 자화상을 거부해 왔지만, 모델 부족은 그를 가차 없이 내부로 향하는 길에 올려놓았다.

새로운 주제에 대한 탐색은 잠시 동안 그를 전통적인 정물화 주제(단지, 사발, 큰 맥주잔)로 이끌었을 뿐이다. 그리고 나서는 감자와 사과, 새 둥지처럼 그에게 특별한 의미를 품은 대상으로 이동했다. 풍경화 또한 포괄적인

* enlever. 들어 올린다는 뜻.

전경을 버리고 목사관, 어머니의 정원, 기지치기된 숲(모두 의미 있는 경소) 쪽으로 돌아갔다. 그는 6월 초 이미 압박감 속에서 과감히 이런 친밀한 심상을 시도했다. 그때 그는 아버지가 묻힌 옛 교회 경내의 묘지를 그렸다. 테오는 아버지가 사망한 후 죽음의 상징물로서 완벽한 이 장소를 그리라고 권했더랬다. 핀센트는 교회 묘지와 철거 예정인 교회 탑을 이미 여러 번 소묘와 유화로 그렸음에도 처음에는 그 제안을 거절했고, 식탁에 둘러앉은 농민들에 대한 상상을 한결같이 추구했다. 파괴가 임박한 순간에서야, 그는 마침내 마모되어 외피가 부서져 나간 석조물 앞에 이젤을 놓고 특별히 개인적인 의미를 지닌 교회 탑을 유심히 바라보았다.

그러면서 아버지의 장례식("나는 죽음과 매장이 얼마나 단순한 것인지 표현하고 싶었다.")과 위신이 실추된 제 모습 모두를 보았다. "그 잔해들은 믿음과 종교가 강력하게 세워졌을지라도, 지금 얼마나 썩어 허물어졌는지 나에게 말해 준다." 그러나 붓은 그의 말보다 더 심오한 이야기를 전해 주었다. 옛 교회 탑은 전경에서 육중하게 모습을 드러내며 캔버스를 채우다시피 하고, 모퉁이의 거대한 석조 지지대들은 밖으로 노출된 화강암인 양 교회 탑을 대지에 박아 둔다. 이것은 임시 구조물이 아니다. 어떤 파괴도 그 교회 탑이 서 있는 나무 없는 들판에서 그것을 지워 없애거나, 발치에 있는 무덤들에 대한 장악력을 풀지 못할 것이다. 금방이라도 뭔가가 쏟아질 듯한 하늘과 맴도는 새들이라는 클리셰에도

불구하고, 핀센트는 어떤 전조를 창조했다. 바로 그의 시야에 항상 머물러 있을 석제 유령의 초상이었다.

핀센트는 11월에 신의 없는 농민을 대신할 주제를 찾아 작업실을 둘러보다가 「누에넌의 옛 교회 탑」에서 슬쩍 건드리기만 했던 치유되지 않은 상처를 살피도록 요구하는 물체를 발견했다. 커다란 성경책이 버려진 옷가지와 바싹 마른 표본 사이에 놓여 있었다. 아버지의 유품이었다. 교회가 설교단의 성경책을 보관하고 미망인이 가족의 성경책을 보관했기 때문에, 모서리에 구리를 대어 견고하게 하고 이중 놋쇠 잠금 장치가 있는 참으로 아름답고 두꺼운 이 책만이 도뤼스 판 호흐가 죽으면서 물려준 유일한 성경책이었다. 핀센트가 아니라 테오에게 남긴 것이었다. 그 성경책이 핀센트의 작업실에 있게 된 것은 어머니 때문이었는데, 무신경하게 그더러 파리의 동생에게 부쳐 주라고 부탁한 것이다. 그는 난잡하게 뒤죽박죽되어 있는 것들 속에 빈자리를 만들고, 탁자 위에 천을 깔아 그 위에 성경을 올려놓고는 잠금 장치를 풀었다. 커다란 책은 한가운데 「이사야서」 53장에서 펼쳐졌다. 그는 이젤을 가까이 끌어왔고, 펼쳐진 책은 그의 시각 틀을 가득 채웠다. 그는 내용이 조밀하게 두 단으로 이루어진 린넨 종이가 좀 더 잘 보이도록 책등을 받쳤다. 어느 부분에선가 그는 다른 물체로 그 구성을 좀 더 재미있게 만들어야겠다고 마음먹었다. 책 더미를 살피다가, 그가 좋아하는 프랑스 소설들을 출간하는 샤르팡티에 출판사의 밝고 노란 표지의

책을 골랐다. 그것을 탁자 가장자리, 커다란 성경책 발치에 놓았다.

그러고 나서 그리기 시작했다.

핀센트의 열광적인 붓은 모든 곳에서 의미를 발견했다. 그는 노란색 소설책에 졸라의 『삶의 기쁨』이라고 표기했고, 제목과 저자, 출판된 곳, 즉 파리라는 단어를 도발적으로 주의 깊게 적어 놓았다. 몇 번의 붓질로 너덜너덜해진 표지와 낡은 페이지를 정확히 담아냈는데, 그것은 아버지의 완전무결하고 격식을 차린 성경책에 대한 하나의 도전이었다. 반항적으로 쓰인 노란색은 보라색의 반응을 이끌어 냈다. 핀센트는 도뤼스의 복음이 지닌 편협함을 표현할 회색을 찾기 위해 팔레트 위에 두 보색을 거듭 섞었다. 마침내 그가 찾던 색(진주 같은 짙은 연보랏빛 회색으로서 베로네세의 혼례 잔치와 할스의 시민 민병대, 렘브란트의 시신들에 맞먹는 색이었다.)을 만들어 냈을 때, 깔끔한 성서 글줄 대신에 우박처럼 쏟아지는 파괴적인 붓질로 캔버스에 "색을 터뜨렸다."

그러나 성서는 반론을 제기했다. 앞에 있는 이사야의 말은 핀센트가 아주 잘 아는 것이었다. "그는 사람들에게 멸시받고, 버림받으며, 고통을 많이 겪었노라." 고통스럽게 울려 퍼지는 이 성경 구절은 한자리에 놓은 성서와 졸라 소설의 도전적인 배치와 결합되어, 지난 두 해의 모든 풍경을 펼쳐 놓았고, 핀센트의 붓은 솔직 담백하게 그 풍경을 기록했다. 아버지와의 다툼, 호르디나 같은 농민층 여자와의 성관계, 목사관의 그늘 속에서 무레처럼 마르홋

베헤만을 추구하던 일, 사제들의 박해, 농민들의 배신이었다. 깊이를 알 수 없는 잿빛 페이지에, 그는 파란색과 주황색으로 강조를 주었다. 이는 그의 앞에 있는 탁자가 아닌 다른 곳에서 불러낸 반대되는 색상의 경쟁이었다. 그는 똑같이 생긴 두 잠금 장치를 반대 방향으로 표현했다. 하나는 떨리는 주름 모양으로 옆에 누워 있고, 다른 하나는 한 번의 위협적인 붓질로 꼿꼿이 서 있다. 그가 성경책과 천을 씌운 탁자를 다 그렸을 때, 점점 더 넓고 대립적인 붓질로 칠해진 바랜 색들의 다툼 속에서 저절로 보색 충돌이 생겨났다. 거부와 비탄, 자책, 도전의 연대기를 완성하기 위하여, 핀센트는 마지막에 새로운 물체, 꺼진 양초를 더했다. 그것은 검은 빛을 마지막으로 꺼뜨리는 행동이며, 그가 다른 식으로 결코 할 수 없었던 고백이었다.

그는 새로운 그림을 바로 동생에게 알리며 자부심에 차서 자랑했다. "단번에 그렸다. 단 하루 동안에 말이다."

개인적으로 몰두한 문제와 예술적 계산, 마음의 고통과 창조적 열정의 매끈하고 자연스러운 뒤섞임을 통해, 핀센트는 완전히 새로운 그림을 이루어 냈다. 그리고 그는 그것을 알았다. 그의 편지들은 반신반의의 허장성세로 들끓었다. 자신이 신세계의 가장자리 아니면 긴 나뭇가지 끝에 서 있음을 문득 깨달은 사람의 의심과 같았다. 그 의심을 쫓아 버리기 위해 그는 졸라를 들먹였다. "졸라는 창조하지만, 사실을 있는 그대로 보여 주지 않는다. 그는 놀라운 창조를 해내지만, 창조와 더불어 시화(詩化)한다,

그 때문에 그의 소설이 그토록 아름다운 것이다."
그는 빛깔의 괴학과 신의 내재성에 대한 중세적
개념으로 자신의 새로운 자유를 장식했다.
자신의 목표는 "사라지는 것 속에서 지속되는
것"을 찾아내는 것이라고 했다.
"한 가지에 대해 생각하고, 주위가 그것에 속하게
만들고 그것에서 비롯되게 하는 것이 분명
진정한 그림이다."라고 주장했다. 그는 새롭고
개인적인 '상징주의'의 근대성을 선전하면서,
그것을 자신이 떨어져 나온 낭만주의의 부활로
생각했다. "낭만과 낭만주의는 우리 시대의
것이며, 화가들에게는 시로 이어지는 상상력과
정서가 있어야 한다."

실로 핀센트는 사람들이 꺼리는 개척자였다.
그가 피했다기보다는 사람들이 그를 피한
것이었다. 일반적 관행을 따르지 않는 행동
때문에 진짜 가족과 대신하려던 가족 모두에게
배척당했던 것처럼, 그는 기량의 부족으로
자신이 아끼는 미술로부터 배척당했다. 그는
기대와 체념이 뒤섞인 어조로 자신의 붓 속에
담긴 새로운 시풍에 관하여 말했다. "오랜 세월
홀로 작업해 왔기 때문에, 나는 항상 내 눈으로
보고, 독창적으로 사물을 표현할 거다."라고
11월 편지에 적었다. 밀레 또한 이 새로운 길에
선 한 명의 '상징주의자'라고 미약하게 자신을
위로했지만, 안전한 곳과 이전에 좋아하던 모든
것이 부여한 확신을 뒤에 남겨 두고 왔음을
알고 있었다. 그는 사실성의 광산에서 보낸 고된
노동의 세월을 부끄러움 없는 향수로 옹호하는
동시에, 그곳에서 자신이 궁극적으로 실패했음을

인정했다. "자연을 아무리 많이 연구하고,
또 그곳에서 힘껏게 일해도 결코 지나치지 않다."
그는 「성서가 있는 정물」을 완성한 후 썼다.
"오랜 세월 동안 나는 거기에 그토록 사로잡혀
우울하고 무익할 뿐인 결과들을 낳았지. 하지만
그 실수가 아쉽지는 않구나." 사실주의와
사무치는 작별 인사를 하며, 그는 아쉬운 듯
인정했다. "가장 위대하고 가장 강력한 상상력은
자연으로부터 직접 말문이 막힐 만한 사물들을
만들어 냈다."

핀센트가 미지의 세계로 뛰어든 것을
위로하기 위해 들먹이지는 않았지만, 그가
과거에 읽었던 권위 있는 글 한 편도 아주
웅변적이다. 철학자 이폴리트 텐은 1872년에
시에 관한 에세이 『영국에 관한 기록들』(핀센트와
졸라 모두 읽었다.)에서, 핀센트가 길고 복잡한
여행 끝에 맞이한 심상을 놀라운 선견지명으로
묘사했다.

양식이라기보다는 진정 최고로 대담하고
성실하고 충실한 기호 체계가 즉석에서, 모든
곳에서 창조되었다. 사람들이 말로는 떠올리지
못하지만 솟구치는 힘찬 사고, 그 모든
두근거림과 시작들, 갑작스럽게 정지된 비행과
장대한 날갯짓을 직접적으로 접하는 듯한
방식으로 말이다. ……이는 이상한 언어다. 그러나
가장 세세한 부분에서조차 사실이며, 그것만이
내적인 삶의 절정과 바닥, 영감의 흐름과 소란,
갑작스레 몰려드는 바람에 너무나 북적거려
배출구를 찾지 못하는 생각들, 예상치 못하게

터져 나오는 심상, 북극광처럼 아름답고 열정적인 마음에서 튀어나와 타오르는 무한한 계몽의 불꽃을 전달할 수 있다. ……무소불위의 자연이 그리하듯, 영혼이 형상을 빚게 하라. 그러지 않으면 우리는 영혼을 감금하는 것일 뿐이며, 그것에 육체를 주지 않는 것이다. 안으로 향하면 밖으로 이른다. 삶에서 그러하며, 예술에서 그러하며, 인생도 마찬가지다. ……그리하여 잉태된 시에는 유일한 주인공, 그 시의 영혼과 정신만 있다. 그리고 유일한 양식, 즉 가슴으로부터 나온 고통과 승리의 외침만 있다.

11월 말 신터클라스데이 딱 일주일 전에 핀센트는 누에넌을 떠났다. 어떤 설명으로 봐도 쓰라리고 폭언이 오간, 본의 아닌 출발이었다. 테오를 안심시키려고 했던 모든 말과 달리, 호르디나의 아기에 대한 추문은 사그라지지 않았다. 마을 사람들은 그가 아이의 아버지라고 믿어 의심치 않았다. 핀센트가 호전적인 빈정거림과 새로운 자극(한번은 도시에 다녀오면서 콘돔을 가져와 시골 청년들에게 나누어 주었다.)으로 그를 비난하는 사람들과 싸우는 동안, 그가 떠나야 한다는 아우성은 커지기만 했다. 그는 끝까지, 그의 문제가 전적으로 성직자들의 음모와 대중의 과잉 반응 때문이라고 했다. "나는 이웃 때문에 아주 안 좋은 상황에 있다. 사람들은 여전히 그 사제를 두려워해."라고 투덜거렸다.

또한 그는 목사관에 도움을 구할 수도 없었다. 적의 어린 냉담한 태도를 보이던 어머니는 새로운 추문에 적대감으로 아예 등을 돌리고 말았다. 소묘나 유화를 그리기 위해 근처에 곧잘 어른거렸음에도, 결코 안으로 들여 따뜻한 식사를 같이하자고 권하지 않았다. 겨울이 지나 축일이 다가올 때조차 그랬다. 큰아들은 이에 대한 이상한 보복으로 어머니에게 곧 남편을 따라 무덤으로 갈 거라는 불길한 경고를 했다. 독설을 퍼부으며 "아버지에게 그랬듯, 죽음이 부지불식간에 조용히 찾아올 거예요."라고 말했고 테오에게도 고집스럽게 경고했다. "아내가 남편보다 오래 살지 못하는 경우가 많다."

핀센트의 집주인이자 교회지기인 스하프랏이 케르크스트라트 작업실을 재계약해 주지 않자 위기는 심화되었다. "그 사제와 교회지기네 집 바로 옆에 있는 이 작업실에서는 절대 말썽이 그치지 않아. 그건 분명해, 그래서 작업실을 바꾸려고 한다." 처음에는 근처의 다른 방을 빌릴 계획을 세웠고 논란이 사그라지기를 기다렸지만, 그 기대는 며칠밖에 가지 못했다. 그는 드렌터로 돌아갈까도 생각했는데, 이는 누에넌을 떠나라는 압력이 참을 수 없을 정도가 되었다는 분명한 징후였다. 마침내 그는 자주 미뤄 왔던 안트베르펜으로의 판촉 여행을 떠나겠다고 했다. 그리고 당분간 거기에 머물며 작업할 거라고 했다. 몇 달 동안만이라고 했다. "나는 이 고장과 여기 사람들을 잘 알고 몹시 사랑해서 정말로 영원히 떠날 수는 없다."

그는 연고를 맺겠다는 계획과 암스테르담에서처럼 다시 그림들을 보고 배우겠다는 약속으로 편지를 채웠다. 그러나

1885년 완공 직후의 암스테르담 국립 미술관

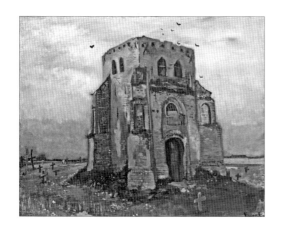

「누에넌의 옛 교회 탑」 1885. 6~7.
캔버스에 유채, 88×65cm

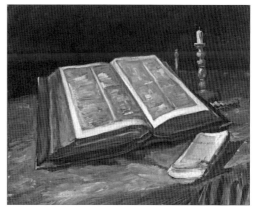

「성서가 있는 정물」 1885. 10.
캔버스에 유채, 78×65cm

어떤 말도 그의 출발에 담긴 치욕을 숨길 수 없었다. 오랫동안 모델을 쓰지 않았는데도 그는 궁핍하고 빚진 채로 떠났다. 기차표를 사기 위해 동생의 다음 편지를 기다려야 했고, 스하프랏에게 마지막 달 집세를 내지 않으려고 마을을 살그머니 빠져나왔다. 그것은 그가 수집한 복제화와 그가 그린 거의 모든 유화와 소묘를 작업실에 두고 떠나야 한다는 뜻이었다. 몇 년간 수고가 빚쟁이와 그에 못지않게 야박한 어머니의 자비에 맡겨진 셈이다.

목사관에서의 마지막 작별 인사는 추한 장면을 만들어 냈고 그 순간은 그 후 몇 달간 핀센트 판 호흐의 머릿속에 쓸쓸하게 떠올랐다. "집에는 편지하지 않겠어." 그는 12월에 테오에게 말했다. "나는 식구들에게 그저 떠나겠다고 했다. ……그들은 원하던 바를 얻었어. 그것 말고도, 나는 그들 생각을 아주 조금밖에 하지 않아, 그들도 내 생각을 하지 않으면 해." 출발 전날 이별한다는 충격에 빠져 있을 때, 헤이그에서 편지가 도착했다. 그의 그림을 진열창에 걸어 두었던 화상이 보낸 편지였다. "테르스테이흐와 비셀링이 봤지만 신경 쓰지 않았다고 써 있었어." 핀센트는 가련하게 전했다.

그래도 그는 좌절하지 않고 누에넌을 떠났다. 새로운 미술이 새로이 솟구치는 용기를 불어넣어 준 것이다. "내 힘이 무르익었다."라고 주장하며, 모든 것을 처음부터 다시 시작해야겠다고 시인했다. 에인트호번에 있는 케르세마케르스에게 작별 인사차 들렀을 때, 고집스러운 희망을 반영하는 말들로 벗의 예술적 포부에 용기를 실어 주었다. "1년 만에 화가가 되지는 않아, 또 그럴 필요도 없네. 하지만 그 운명에는 이미 좋은 점이 있고, 나는 돌담 앞에서 무력감을 느끼기보다 희망에 찬 기분이 되네."

처음으로 그는 급박감을 드러냈다. 한정된 시간, 닫혀 가는 문, 덧없는 기회에 대한 감정이었다. 떠나기 며칠 전 그는 완전히 새로운 매체인 파스텔을 들고 가겠다고 했다. 갑자기 프랑스의 위대한 파스텔 화가인 샤르댕과 라투르의 생생하고 섬세한 창조물에 반한 것이다. 그 그림들은 누에넌과 파리만큼이나 「감자 먹는 사람들」의 둔해 보이는 농민들과 동떨어진 것이었다. 흙이 아니라 빛과 공기로 표현된 이미지였다. 그는 "불면 날아가 버릴 파스텔로 인생을 표현하다니."라고 경이로워했다.

"내가 뭘 해야 할지 어떻게 더 잘할 수 있을지 모르겠구나." 그는 누에넌, 브라반트, 그리고 네덜란드를 마지막으로 떠나며 편지에 적었다. "하지만 요즘 배운 교훈을 잊고 싶지 않아. 단번에, 그러나 내 온 영혼과 존재의 절대적인 노력으로 그리라는 교훈을."

잃어버린
환상

누에넌의 황무지를 떠난 지 하루도 안 되어,
핀센트는 안트베르펜의 뱃사람들의 선술집
창문 앞에 앉아 활기 넘치는 도시를 지켜보았다.
10년 전 런던으로 유배 갔을 때 이후, 장소가
바뀐 충격으로 이토록 고생한 적은 처음이었다.
사방으로 시야가 미치는 데까지, 짐마차와 마차
들이 좁은 길을 꽉 메운 채 조금씩 나아가다가
부두에서 한 덩어리로 뭉쳐 상업의 재해가
되어 있었다. "가시나무 울타리보다 엉켜
있어. 엄청나다, 너무나 혼란스러워서 눈이
쉴 곳을 못 찾겠고 점점 더 아찔해져."라고
풍경을 테오에게 묘사했다. 소 떼가 초조하게
콧소리를 내고, 증기선의 경적은 새된 비명을
질러 대고 "혈색 좋은 얼굴에 떡 벌어진 어깨를
지닌 활기차고 살짝 술에 취한" 뱃사람들은
비틀대며 선술집에서 매음굴로 갔다. 수많은
낯선 사람들이 이 혼란 안팎으로 이동하면서
"죄악처럼 추한 항만 노동자 무리들과"
씨름했다. 핀센트는 특히 아메리카에서 온
가죽과 버펄로 뿔 무더기에 깊은 인상을 받았다.

여기저기서 실랑이가 터져 나와, 무질서한
상업의 흐름 속에서 작은 소동의 소용돌이를
만들어 냈다. 도착한 직후 핀센트의 관심은
이러한 감정의 폭발에 붙들렸다. "대낮에 어떤
뱃사람을 어지들이 시킹기에서 쫓아내고 있어.
몹시 분노한 친구 하나와 창녀들이 줄지어 그를
뒤쫓는데, 겁먹은 것 같구나."라고 창가 자리에서
기록했다. 멀리 떨어진 곳에서는 검은색 대형
선박들이 강물 위에서 꺼덕거렸고 가만히
못 있는 짐승처럼 움직이면서 삐걱였다. 숲을
이룬 돛대들이 겨울 햇빛 속에서 깜박거리며,
스헬더 강*의 먼 해안가를 가리다시피 했다.
"온통 이해할 수 없는 혼란뿐이다."

비록 쥔데르트의 목사관에서 40킬로미터쯤
떨어져 있지만, 안트베르펜은 대양 한가운데의
섬이라고 하는 편이 나았다. 라인 강 삼각주
가장자리에 걸터앉은 그 마을은 500년 동안
유럽의 가장 분주한 항구 도시 중 하나였다.
그 항구의 배들이 향하는 이국의 목적지나
뱃사람의 고향 땅처럼, 시골의 요새 같은 담벼락
너머 멀리 떨어져 있는 곳이었다. 1885년에
그곳을 방문한 또 다른 이는 여러 언어를
사용하는 그 도시의 이방인들을 "말 없고
진지한 노르웨이인, 고지식한 네덜란드인, 붉은
머리의 스코틀랜드인, 민첩한 포르투갈인, 활기
넘치고 수다스러운 프랑스인, 호리호리하고
짜증을 잘 내는 스페인인, 암청색 피부를
지닌 에티오피아인"으로 분류했다. 세상의
구석구석에서, 그들은 그들의 상품과 도락을
가져왔다. 부두까지 이어지는 중세 거리에

* 프랑스 북부에서 발원하여 벨기에를 지나 네덜란드에서
북해로 흘러드는 강.

떠들썩하고 혼란한 상점들이 줄지어 서서, 온갖 세속적이고 충동의 소망을 들어주었다. 매음굴은 여러 나라에서 온 창녀들을 광고했다. 선술집은 지방 맥주인 람빅에서부터 정종까지 모든 술을 제공했다. 홍합을 즐기는 소란스러운 플랑드르 뱃사람으로 가득한 술집 옆에 조용한 영국식 선술집이 서 있었고, 그 선술집 옆에는 '카페 콩세르'가 있었다. 음악당이면서 무도회장이고 술집이면서 매음굴인 곳이었다.

수백 년에 걸쳐 앞서 안트베르펜을 지나간 방랑자와 추방자들처럼, 핀센트는 새로운 시작의 환영과 귀향의 꿈 사이에서 이러지도 저러지도 못한 채 맥주를 마시고 매음굴에 들락거렸다. 작부들에게는 자신을 바지선 사공, 즉 내륙으로 다니는 선원이라고 했다. 일단 들어서면, 다른 외로운 뱃사람처럼 바 끄트머리나, 매매춘을 하는 소파 가장자리, 남녀가 빙글빙글 도는 무도장 옆에 앉았다. 그는 주머니에 들어가는 스케치북을 몰래 가져가서는 슬쩍슬쩍 보이는 것들을 포착했다. 무릎에 숨긴 채 무도장의 거친 오르간 반주에 맞춰 번개처럼 그렸다. 발코니에서 소리치고 노래하는 구경꾼들, 들떠서 짝지어 춤추는 하녀들을 그렸다. 핀센트 자신이 춤을 췄다는 얘기는 없다. 그저 지켜보기만 했다. 부두에서 인기 있는 뱃사람들의 무도회에 참석한 후에는 테오에게 "정말 즐겁게 시간을 보내는 사람들을 보는 건 유익하더구나."라고 편지했다.

핀센트가 안트베르펜에서 처음에 보낸 편지들은 필사적인 열의로 가득 차 있었다. "내 속에서 뭔가를 해낼 힘을 느낀다. 여기에 온 게 아주 기쁘다." 도착한 후 얼마 안 되어 말했다. 솔직한 낙관론에서든, 누에넌에서 다급하고 창피스럽게 빠져나온 일을 숨기기 위해서든, 그는 부르주아의 존경할 만한 점에 대해 또다시 떠들어 댔다. 밀레에 관한 잔소리와 색에 관한 논문 대신, 작품을 전시하고 팔기 위한 전략으로 동생을 기쁘게 해 주었다. 오랜 세월 격렬하게 거부해 온 끝에 부업을 찾겠다는 생각을 밝혔다. 레스토랑 장식이나 간판 칠 같은 일이었다.("예를 들어 생선 가게를 위해 생선을 주제로 정물화를 그려 주는 거지.") "한 가지 확실한 건 사람들에게 내 작품을 보여 주고 싶다는 거야."라고 강조했다.

핀센트는 황무지의 즐거움과 농민과의 연대감에 대한 웅변을 그만두고 떠들썩하고 번잡한 안트베르펜의 상업계 생활에 환호하면서 "나에게 아주 필요했던 분위기"라고 주장했다. 새 옷을 구입하고 규칙적으로 식사를 하며, 성공을 위한 새로운 강령을 주장하기 시작했다. "사람은 너무 굶주려 보이거나 초라해 보이면 안 돼. 그와 반대로 활기를 불어넣으려고 애써야 한다." 그는 도시의 급성장하는 동쪽 지역에 있는 인상적인 아파트 블록에 방을 빌렸다.(이웃은 낯설지만 점잖았다.) 그리고 거기에 화가 작업실의 부속품을 갖추어 놓았다. 새 캔버스와 고품질 붓, 값비싼 물감이었다. 그가 소중히 아꼈던 누에넌에 버려진 삽화들을 대신하기 위해, 벽에 값싸고 다채로운 일본 판화들을 벽지처럼 발라 버렸다. 부두 옆의 모든 상점에서 구한

것들이었다. "작은 내 방은 예상보다 낫구나. 하가에게 정말 훌륭한 곳이야."라고 좋아했다.

그는 누에넌에서 가져온 세 점의 주요 그림만 겨드랑이에 낀 채, 안트베르펜의 지역 미술 시장으로 대담무쌍하게 돌진했다. 그가 가져온 그림들은 포플러가 서 있는 길, 황혼 녘 쓸쓸한 물방앗간 풍경, 「성서가 있는 정물」이었다. 핀센트는 자기 그림을 옹호하는 끝없는 주장들로 화상을 설득하기보다는 자신의 포트폴리오를 늘리는 일에 착수했다. 도착하고 나서 처음 몇 주 동안, 그가 방문했던 많은 화랑에서 본 몇몇 기행 작품을 그려 보고자 했다. 생생한 거리 풍경과 스헬더 강의 반대쪽 강둑에서 본 구도시 전경 같은 것이었다. 또한 성당이나 마르크트 광장, 9세기에 지어진 스테인 성 같은 안트베르펜의 중세기 주요 지형지물이 자아내는 낭만적인 전경이었다. 그러한 이미지들은 "딱 외국인들이 원하는 기념품"이라고 테오에게 장담했다.

도시 생활은 황무지에 대한 집착을 완화하면서 다른 것들에 불을 붙였다. 너무 오랫동안 바다에 나가 있었던 뱃사람처럼, 핀센트는 다른 무엇보다 중요한 요구 사항을 안고 안트베르펜에 왔다. 여자였다.

2년 전 헤이그를 떠난 후로, 여성과의 우정을 향한 탐색이 멈춘 적은 한 번도 없었다. 누에넌에 있는 동안 에인트호번의 창녀들을 자주 찾아갔고, 위트레흐트와 안트베르펜, 암스테르담에 갔을 때도 그들의 접대를 이용했을 것이다. 호르디나 더 흐롯과 내연의 관계는 만족스럽다기보다 애타는 것이 되어 버렸다.

비록 그녀가 알몸으로 자세를 취해 달라는 그의 호소(그리고 보수)에 굴복한 것 끝내기는 해도, 그것으로는 충분치 않았다. 테오에게 보내는 편지에서, 그는 좀 더 체계적이고 집중적으로 여자의 나신을 연구하기를 계속 꿈꾸었다.

브라반트 농부들과 간섭하기 좋아하는 사제의 고상한 척하는 태도에 좌절했던 그는 창녀를 무수히 보유한 안트베르펜을 예술적인 면에서나 성적인 면에서 점점 더 자신의 열망에 대한 열쇠로 보기 시작했다. "훌륭한 모델을 원하는 만큼 얻고 싶다."라는 다급한 욕구를 분명하게 밝혔고, 나체화를 그리기 위해 모델들을 보유한 화가의 제자로 들어가려는 생각도 했다. "여러 가지 이유로 그럴 필요가 있다."라고 그는 아리송하게 말했다. 상시에가 썼던 전기의 한 구절을 바탕으로, 밀레가 또 다른 항구 도시인 르아브르에서 그랬던 것처럼, 그는 초상화를 그려 주겠다고 제안함으로써 모델을 서 줄 창녀들을 모을 수 있을 거라고 확신했다. 그는 고집스럽게 모델 일과 매춘을 합해 버리고 초상화 모델과 나체 모델의 차이를 무시했다. 그럼으로써 상시에의 외설스러운 암시를 안트베르펜의 사창가에서는 성적 성취와 예술적 성취 모두를 보장해 준다는 뜻으로 이해한 셈이다.

그가 도착했을 무렵 이러한 집착과 갈망이 합쳐져 밤낮으로 그를 뒤얽힌 거리들로 나아가게 내모는 열기가 되었다. 사람들이 모여드는 모든 곳(공중 무도회, 카페, 음악당)에서 여자들을 살피며, 그들의 멋진 머리 스타일에 감탄했다가

그들을 손에 넣을 가능성을 재 보곤 했다.
"안트베르펜에 대한 이야기 중 참은 여자들이
하나같이 당당하게 아름답다는 거다." 테오에게
자신이 관찰한 여자들의 정교한 목록까지 보냈다.
목록에는 "멋지게 건강해 보이는" 이들도 있고,
"둔해 보이는 작은 회색 눈"을 지닌 이들도
있었다. 그는 평범한 아가씨들을 선호했는데,
그들의 힘과 활력, 그리고 "프란스 할스에게는
강렬하고 매력적이었을…… 못생기고 단정치
못한 얼굴" 때문이었다. 그는 금발을 좋아했기
때문에 스칸디나비아 여자를 흠모했지만, 독일
여자에게서는 아무런 감흥도 얻지 못했다. 독일
여자들은 모두 하나의 모델로 제작된 것 같기
때문이었다. 영국 여자("뛰어난 미인이고 아주
섬세한")와 중국 여자("쥐처럼 조용하고, 몰래몰래
뭔가를 하고, 자그마하고, 빈대가 따르는")를
비교하기도 했다. 여자들의 다양함과
그 무수함에 압도당할 지경이었다.
"그들이 더없이 아름답다는 건 부인할 수
없다! ……모델을 선택할 수만 있다면 좋을
텐데!"

춤이 끝나 갈 때면, 좌절감은 필연적으로 그를
그 도시 곳곳에 퍼져 있는 사창가로 이끌었다.
테오에게 그는 매춘부들 사이에서 아는 얼굴을
만들기 위해 꽤 많은 거리와 골목길을 배회하고
있다고 시인했다. 낮에도 자주 부두에 갔는데,
그곳에서는 창녀들이 24시간 내내 세월이
흘러도 변치 않는 뱃사람들의 욕구를 채워
주었다. 그는 그 지역의 뚜쟁이("여자들을 많이
아는 세탁부였다.")를 찾아냈고 그 뚜쟁이는 한

수상쩍은 사내를 소개해 주었다. 그 사내는
핀센트에게 그림을 위해 아주 예쁘게 생긴
닮고 닮은 여자 두 명을 대 주었다. "내 짐작에
그 여자들은 첩 같아."라고 그는 추측했다.
백주에 매음굴 바깥에 자리를 잡고서 밀거래를
지켜보았고 이용 가능한 여자를 가늠해 보았다.
그는 그 감시를 '모델 사냥'이라고 불렀지만,
그저 그가 보는 여자들을 그리고만 싶은 게
아니라 '소유'하고 싶다고 테오에게 털어놓았다.

기회가 있을 때마다 그는 여성에게 다가가서
이상한 제안을 했다. 여러 시간이 걸리는 모델
일에 성관계에 해당하는 돈을 줄 수는 없기에,
분명 테오에게 했던 것과 같은 말로 그들에게
권했을 것이다. 초상화는 유행("시대와 보조를
맞추는")일 뿐 아니라 유용하다는 주장이었다.
카페나 레스토랑에 걸어 손님을 끌 수도 있고,
기념품으로 주거나 돈을 받고 팔 수도 있다고
했다. 그 지방의 사진 작업실이 초상 사진 때문에
아주 바쁜 것을 지목하며, 핀센트는 사진에 비한
그림의 이점을 강조했다. "유화로 그린 초상에는
그만의 생명력이 있다. 그 생명력은 화가의
영혼에서 직접 기인한 것으로서, 사진기로는
표현할 수 없다." 모델들에게 자세를 취해
주는 대신 보수를 지급할 뿐 아니라 초상화도
선물하겠다고 제안했다. 그것은 치우친
제안으로서 속으로는 성적인 대금이라는 사실을
숨기기 힘들었다. 설사 이 제안이 먹혀들어
여자를 작업실로 오게 만들었을 때도, 그녀가
옷을 벗도록 설득해야 한다는 더 힘든 장애물과
부딪혔다. 그래도 그는 고집스럽게 계속했고,

"내가 헐값으로 훌륭한 모델 한 명을 구할 수만 있다면, 아무것도 두렵지 않다."

핀센트의 집념 어린 눈은 그가 보는 그림 속에서도 여자들을 골라냈다. 500년 동안 모든 장르와 모든 양식의 걸작으로 가득한 도시 곳곳에서 오로지 초상화, 특히 여자들의 초상화만 보았다. 안트베르펜의 중세풍 거리 풍경을 넓게 조망한 앙리 레이의 그림부터 플랑드르 미술의 보배로 가득한 미술관에 이르기까지, 그는 여자들의 묘사에 관해서만 언급했다. 캉탱 마시가 그린 금발의 막달라 마리아, 판에이크의 매력적인 성녀 바르바라* 등이었다. 그는 특히 렘브란트가 그린 창녀의 초상화를 좋아했다. "렘브란트가 그린 작부의 머리에 강한 인상을 받았다. 정말로 무한히 아름답게 그 신비스러운 미소를 잡아냈기 때문이다."

농민이나 일꾼의 모습 또는 인간의 형상이 주가 되는 삽화 같은 장면은 테오에게 보내는 편지에 더 이상 실리지 않았다. 그는 자기가 본 모든 근대 미술에서 오로지 여자를 그린 화가에 대해서만 말했다. 알프레드 스테방스, 자메 티소트, 옥타브 타사에르트, 샤를 샤플랭 등이었다. 그들이 지닌 여성의 형태에 대한 섬세한 직관을 찬양했고, 그들을 18세기 프랑스의 위대한 관능주의자들인 그뢰즈와 프루동에 비유했다. 예술원풍의 거장인 앵그르와 다비드의 초상화에 대해서 이전

* 초기 기독교의 동정녀 순교자.

여름에는 비판적으로 논박했지만, 이제는 화기들이 아름다운 모델을 시켜달 누 있었나는 데 대한 부러움에 찬 감상이 샘솟았다. "아아, 내가 원하는 모델을 얻을 수만 있으면 얼마나 좋을까!" 클리뉴스 집안 예술가들의 장식적인 환상으로부터 콩스탕탱 뫼니에의 고귀한 노동자들에 이르기까지 조각의 숲으로 덮인 나라에서, 핀센트는 제프 랭보의 「입맞춤」에서만 언급할 만한 가치("최고다.")를 발견했다. 랭보가 제작한, 부끄러운 듯이 구혼자의 접근을 막고 있는 벌거벗은 아가씨의 형상은 화가보다 조각가가 나체 모델에게 훨씬 쉽게 접근한다는 질시 어린 의심을 확인해 주었을 뿐이다.

새로운 집착은 아마도 전 서구 미술에서 여자들에 관한 위대한 화가인 페테르 파울 루벤스로 그를 거침없이 이끌었을 것이다. 안트베르펜의 가장 유명한 화가인 루벤스를 피할 수는 없었다. 관능적이고 미끈한 육체를 지닌 여자들과 근육이 팽팽하게 잡아당겨진 사내들을 주제로 그린 당당하고 웅변적인 작품들은 그 도시의 예술적인 풍경을 가득 채웠다. 순교의 관능적인 공포로부터 흥청망청 대는 육체의 쾌락에 이르기까지, 루벤스는 제2의 고향으로 택한 도시의 벽에 자신의 상상으로 지워지지 않는 흔적을 남겼다. 핀센트는 누에넌에서 출발하기 전부터도 안트베르펜행을 루벤스의 활기 넘치는 창의적 세계로 향하는 여행으로 묘사했다. 「감자 먹는 사람들」의 어둡고 밀실 공포증을 불러일으키는 세계로부터 최대한 먼 세계로 말이다. 출발

네덜란드의 판 호흐

전날 루벤스를 아주 고대하고 있다고 테오에게 편지했다. 루벤스의 종교화 때문이 아니었다. 핀센트는 그의 종교화를 "연극적, 종종 최악의 의미로 아주 연극적"이라고 무시해 버렸다. 주제의 진지성 때문도 아니었다. 화풍의 설득력 때문도 아니었다. "그가 그릴 수 있는 것은 여자들이다."라고 강조했다. "그는 거기에 특별히 가장 생각할 만한 것을 부여했다. 그리고 그 안에 최고의 심오함이 있다."

약속대로 핀센트는 안트베르펜에 도착하자 바로 루벤스가 그린 여자를 찾았다. 그 화가의 대작인 「연옥의 성녀 테레사와 그리스도」 전경에 있는 가슴을 드러낸 두 금발 여인을 열광적으로 자세하게 묘사했다. "아주 아름답고, 나머지보다 훨씬 훌륭하다. ……루벤스의 여자들 중 최고다." 그는 여러 차례 그 미술관을 다시 찾아가 이 여자들과 루벤스의 다른 여자들도 "거듭 편안하게" 살펴보았다. 특히 이 플랑드르의 거장이 여성의 피부를 어떻게 표현했는가를 연구했고, 그 표현이 아주 생기 넘친다고 찬양했다. 그리고 밀레에 관해 말할 때 썼던 경건한 은유와는 아주 동떨어진 음탕한 용어를 써서 깨달음을 테오에게 전했다.

그는 대성당을 찾아가, 중앙에 있는 루벤스의 세 폭짜리 대형화 「십자가에 매달리신 예수」와 「십자가에서 내려지는 예수」 앞에 섰다. 놀라운 규모, 대담한 구성, 가극풍 조명 덕분에 두 이미지는 드넓은 성당을 그림 속의 극적인 사건으로 가득 채웠고, 200년간 방문객들의 마음을 사로잡았다. 그러나 핀센트는 특히 「십자가에 매달리신 예수」에 실망했다. "별난 점이 바로 내 주의를 끌었다. 그림 속에 여성이 없다."라고 투덜거렸다. 반면에 「십자가에서 내려지는 예수」는 아주 좋다고 했는데, 십자가 발치에서 그리스도의 축 늘어진 시신을 받고 있는 두 마리아의 금발과 아름다운 얼굴, 목 때문이었다. 그 그림의 다른 부분에는 전혀 감동하지 않았다. 수의 위로 맥없이 미끄러지는 창백하고 나긋나긋한 인물의 날씬한 우아함도, 막달라 마리아의 맨 어깨에 대고 있는 그리스도 발의 부드러운 붓질도, 특히 가늘 수 없는 슬픔의 생생한 묘사도 감동적이지 않았다. "나에게는 인간 슬픔에 대한 루벤스의 표현만큼 무감동한 게 없다."라고 잘라 말했다. "아름답게 흐느끼는 막달라 마리아나 슬픔에 잠긴 성모조차 나에게는 성병에 걸렸거나 인간 생의 사소한 고통을 겪는 예쁜 창녀의 눈물을 환기할 뿐이다."

핀센트가 붓을 들자, 그와 똑같은 집착이 그의 손을 이끌었다. 그와 똑같이 예술적으로 긴요한 것과 성적으로 긴요한 것의 강력한 결합이 누에넌에서 힘들게 얻은 모든 자유에 앞섰다. 그는 그 자유의 일부는 끌어들이고 나머지 일부는 축출했다. 풍경화와 정물화에 대한 조짐이 괜찮았던 짧은 모험은 도착하자마자 바로 끝나 버렸다. 처음에 시도했던 여행물을 제외하면, 모든 생각과 노력은 초상화로 향했다. 그는 모델 사냥을 하지 않는 드문 휴식 시간 때 짬을 내어 도시 풍경만 두 점 그렸다. 두 점 다 그의 아파트의 뒤창 바깥에 눈 덮인 지붕을 그린

것으로서, 스헨크버흐까지 죽 거슬러 올라가는 이미지들이었다. 헤이그에서처럼, 모델 없이는 그의 미술에 발전이 없을 거라는 광적인 확신에 사로잡혀 있었는데("무엇보다, 무엇보다도 아직 모델이 부족하다.") 초상화가 상업적 성공의 열쇠를 쥐고 있다는 확신과 뒤섞인 믿음이었다.

그러나 새로운 사명감은 핀센트 미술에 새로운 요구를 만들어 냈다. 정확성이었다. 그가 구애한 여자들은 화가의 독특한 기질이 표현된 초상화가 아니라, 자신들을 기쁘게 해 주고 기분을 맞춰 주는 초상화를 원했다. 이상화되었으되, 그들의 독특한 매력을 알아볼 기록을 원한 것이다. 핀센트는 그렇게 "똑 닮은 화상(畵像)"(그렇게 그는 경멸적으로 불렀다.)을 창조하는 능력에 대해서는 오래전에 절망했고, 자신의 그림에서 초상화법이 요구하는 까다로운 표현을 제외하려고 주의를 기울였다. 핀센트는 자기 그림을 초상화가 아니라 스타일이나 인간의 두상이라고 불렀다. 즉 방수모를 쓰고 있는 고아 사내 자위델란트가 아닌 한 명의 늙은 어부였다. 임신한 신 호르닉이 아니라 배가 부풀어 오른 가난한 여인이었다. 흐롯 가족이 아니라 농민의 두상들이었다.

안트베르펜에서 초상화 그림에 대해 전투적인 노력을 펼치기로 계획했을 때도 모델들의 기대감을 두려워했다. "똑 닮은 화상을 원하는 사람들을 만족시키기 힘들다는 점을 알기에 먼저 자신할 엄두가 나지 않는구나."라고 도착하기 전날 편지에 적었다. 여자가 모델을 서 줄 때마다 실물과 똑같아야 한다는 명령과 싸웠다. 쉽지

않은 정확한 표현을 위해 윤곽과 코, 눈, 머리 신을 그리고 또 그렸다. 그들을 만족시켜 주고 싶다는 욕구는 10월에 그가 국립 미술관에서 품고 왔던 '첫 번에' 그리고 '단번에'라는 대담한 말을 압도했다. 이미지의 주변적인 것들에서만(블라우스의 파도치는 듯한 주름이나 보닛의 무딘 톱날 모양, 머리의 빗질 자국 등) 누에넌에서 보여 주었던 대범하고 격한 붓질을 다시 확인할 수 있었다.

육욕적인 새로운 과제가 그의 붓은 방해했을지 모르나 색상은 대담하게 만들었다. 그가 원하는 모델들은 호르디나 더 흐롯이 감수했던 "흙 같은" 색상을 참으려고 하지 않았다. 딱 한 번 안트베르펜에 도착하고 나서 얼마 안 되어 한 늙은이가 작업실을 찾아왔을 때, 누에넌에서 그렸던 두상의 친숙한 암갈색과 흑갈색으로 돌아갔다. 12월 중순 여자가 처음으로 모델을 섰고, 그는 밝은색과 넘치는 빛으로 그녀의 비위를 맞추려고 했다. 그 결과를 테오에게 설명했다. "나는 피부가 좀 더 밝은 색상을 띠게 했다. 암적색, 주색, 노란색이 감도는 흰색으로 말이야. ……치마는 연자줏빛이고." 그는 모델을 새까만 배경이 아니라 노란빛이 섞인 회색의 밝은 배경 앞에 배치했다.

색을 좀 더 밝고 유쾌하게 만들기 위해 더 좋은 물감을 추구하며, 색이 초상화에 활기를 부여한다고 확신했다. 그는 암청색("아주 멋진 색"), 암적색("포도주처럼 따뜻하고 활기 있는 색"), 선황색("찬란한 색"), 선녹색을 찾아냈다. 그 색상들을 뒤섞어 끝없이 회색으로 만드는 대신

과감하게 배치했다. 다홍색 리본이 있는 비취색 치마 같은 식이었다. 그는 블랑과 슈브뢸에게서 배운 것들을 모델에게 잘 보이겠다는 새로운 사명에 적용했다. 연지를 바른 뺨은 밝은 초록색 배경으로 그 효과를 높이거나, 노란색 목은 연자주색 블라우스로 두드러지게 표현했다. 색조의 섬세한 단계적 변화 대신 "덜 간접적이고 덜 어려운 색, 좀 더 단순한 색채"를 요구했다. 새로운 목표로 루벤스가 그린 여자들의 빛나는 피부와 스테인드글라스 창문의 강렬한 색깔을 들었다. 자신이 본 현대 작품 중에서는 앙리 드 브래켈레이르의 밝고 무뚝뚝한 그림들을 꼽았다. 브래켈레이르는 빛에 흠뻑 물든 색을 강렬하고 빠르게 칠하여 (창녀들을 비롯한) 여자들을 묘사한 안트베르펜의 화가였다.

핀센트가 아무리 열광적으로 새로운 색조, 새로운 물감, 새로운 팔레트, 안트베르펜의 새로운 영웅을 받아들였다고 해도 궁극적인 목표를 잃지는 않았다. "우리는 여자들이 자기의 초상화를 갖고 싶어 할 정도까지 나아가야 한다. 그것을 원하는 사람들이 있다고 확신해." 그러면서 테오를 그 새로운 사명에 끌어들였다.

그러나 초상화를 원하는 사람은 적었다. 엄청난 노력을 쏟았음에도, 모델은 오지 않았다. 첫 달에 핀센트는 소수만이 작업실을 찾았다고 보고했다. 늙은이 한 명, 노부인 한 명, 젊은 여자 한 명이었고, 또 다른 젊은 여자는 "불확실한 약속"만 해 주었다. 12월 말쯤 그는 좌절하고 말았다. 테오가 보내 준 약간의 가욋돈을 써서,

폴리베르제르* 같은 극장인 카페콩세르스칼라의 한 합창단원에게 작업실로 와서 포즈를 취해 달라고 했다. 몇 주 동안 그는 싸구려 무어풍 화려함 속에서 그녀의 공연을 지켜보았고, 나중에 쾌락이 후원자를 고르는 게 아닌가 의심했다. 그녀가 풍성한 머리와 뾰로통한 두 뺨, 벌에 쏘인 듯 도톰한 입술을 하고서 작업실에 왔을 때, 핀센트는 그녀가 아름답고 재치 있지만 조급하다는 것을 알았다. 그녀는 심야 영업으로 지쳐 가만히 앉아 있지를 못했다. 그가 샴페인을 권했지만 마다했고("샴페인은 기운을 북돋워 주지 않아요. 우울하게만 만들어요.") 옷을 벗어 달라는 청을 당차게 거절했다.

계속해서 퇴짜를 맞자 핀센트는 용기가 꺾였고 지루해하는 여자 모델을 달래기 위해 육감적인 뭔가를 만들어 내고자 정신없이 작업했다. 그 그림은 불타는 듯한 빨간색 리본이 달린 하얀색 상의에 칠흑 같은 머리카락이 극명하게 루벤스풍 대조를 이루면서, 흰색보다 훨씬 밝은 환한 노란색의 후광 같은 금빛 반짝임으로 둘러싼 형태였다. 그녀는 그 그림을 가지고 그날 밤 작업실을 떴고 (다음번에는 그녀의 탈의실에서) 다시 포즈를 취해 주겠다며 추파 던지듯 약속했다. 그녀가 작업실을 나가자마자 그는 테오에게 편지로 외쳤다. "제기랄! 나는 여자들에 관한 연구에서 무한한 아름다움을 느낀다. ……뼛속 깊이 말이야." 그러나 그들이 다시 만났다는 증거는 없다.

* 파리에 있는 뮤직홀 겸 버라이어티쇼 극장.

새해가 시작될 무렵, 핀센트의 용감한 새 계획들은 모두 마디른 곳에 이르러 있었다. 어떤 작품도 팔리지 않았다. 「성서가 있는 정물」처럼 누에넌에서 갖고 온 대형 유화도, 그가 아끼는 초상화도, 오로지 판매를 위해 그린 작은 도시 풍경 그림조차 팔리지 않았다. 한 달 동안이나 성과 성당에 관한 그림을 들고서 춥고 음울한 거리를 돌아다녔지만, 작품 판매는 고사하고 제대로 봐 줄 화상 한 명 찾아내지 못했다. 간판 그림을 그리거나 식당 차림표를 디자인하거나 학생들을 찾겠다는 다짐도 창녀들과 초상화에 대한 열정의 열기 때문에 증발해 버렸다. 초상 사진가들의 성공을 부러워하며, 물감을 바로 사진에 칠하거나("그 방식으로 훨씬 괜찮은 색을 얻을 수 있어.") 그저 그의 초상화들을 재포장하여 "상상의 머리들"이라고 판매함으로써 자신이 실물과 똑같이 그릴 줄 안다는 것을 다소 보증하고자 생각했다. 언제나 그랬듯 이와 같은 계획이 실패하자, 그 원인은 인색한 구매자들, 손이 닿지 않는 화상들, 소멸 직전의 미술 시장 또는 현대 미술의 전반적인 쇠퇴라고 불평했다. "그들이 좀 더 많이, 더 나은 것들을 보여 줬더라면 더 많이 판매되었을 거다. ……가격, 대중, 모든 영역에 혁신이 필요해."

다음으로 그의 몸조차 그를 배신했다. 몇 년 동안이나 강인한 농민 체질을 자랑했던 핀센트는 어지럽고 혹사당한 느낌, 건강하지 못한 느낌에 대해 투덜거리기 시작했다. 그는 누에넌의 밀레 식 식습관을 안트베르펜에서도 엄격히 지켰는데,

그런 식습관은 매섭고 습기 찬 겨울에 필수품을 빅틸힌 깃이나 다름없었다. 그러나 그의 위장은 기름진 식단을 거부했다. 그는 속을 가라앉히기 위해 파이프 담배를 피웠는데, 그 때문에 잇몸이 점점 화끈거리고 치아가 약해졌다. 마른기침도 잦아졌다. 처음으로 그는 몸무게가 준다는 사실을 알렸다. 어느 때인가부터는 마치 막연한 온갖 고뇌가 피부에 스스로 모습을 드러내는 것처럼 발진이나 궤양, 병변으로 고생했다. 뱃사람과 작부로 가득한 항구 도시에서 핀센트는 그들에게 신이 내린 벌, 즉 매독에 걸려 치료를 받았다.

테오가 그 병을 창녀에게 집착한 대가로 보거나 자신의 초상화 계획 전체를 의심할까 봐 그는 매독 증상과 치료 사실을 모두 숨겼다. 작업실에서 겨우 몇 블록 떨어진 홀란트 거리에 있는 아마데우스 카베날리 의사에게 갔었다는 사실에 대해 아무 얘기도 하지 않았다. 근처의 큰 스퉤벤베르크 병원에서 치료받았다는 이야기도 하지 않았다. 불확실한 예후 앞에서 자신의 수치나 두려움에 대해 아무 얘기도 하지 않았다. 그러나 반사적으로 매독과 임질(핀센트는 헤이그에서 이미 이 병에 걸린 적이 있었다.)이 연결되어 있고, 둘 다 똑같이 자연의 "무도한 행위"로 선고받은 시대에, 진단은 피할 수 없고 치료법은 정해져 있었다. 수은제를 쓰는 것이었다.

그 유명한 수은 환약을 지독한 냄새가 나는 연고 형태로 처방하든, 유독한 훈증 소독법으로 처방하든(핀센트는 그 치료법 중 하나인 좌욕이라는

말을 약속 시간과 더불어 스케치북에 메모해 두었다.)
수은제만이 유일하게 병을 호전시켰지만
완전한 치료는 불가능했다. 그사이 병은
치료받는 사람에게 질병 자체에 버금가는,
성서의 욥이 당한 시련 같은 끝없는 고통을 안겨
주었다. 탈모나 성적인 무력증에서부터 정신
이상과 사망에까지 이르는 고통이었다. 적정
투여량만으로도, 심한 복통이나 설사, 빈혈,
우울감, 장기 부전, 시력 장애나 청력 장애를
유발할 수 있었다. 수은 치료법의 부작용은 단연
수은 중독이었다. 침을 보기 흉하게 흘리는
정도가 아니라 들통을 채울 정도로 쏟아 냈다.
타액("병자에게서 나온 액화된 쓰레기")은 보이지
않는 나선상균을 옮겨 목구멍과 입, 잇몸을
새로 감염시키고, 마침내 인체의 모든 구멍에서
악취를 풍기는 거대한 고름이 뿜어져 나왔다.

비록 동생에게 발병이나 치료 사실을 인정한
적은 없지만, 그에 뒤따르는 흔적은 숨길 수
없었다. 이미 안 좋았던 위가 들고일어났다. 힘도
고갈되었다. 난생처음으로 신체적으로 허약한
느낌이 든다고 투덜거렸다. 이상한 회색 가래가
끊이지 않으면서 입과 목구멍이 온통 짓물러서
음식을 씹거나 삼킬 수가 없었다. 흔들리던
치아가 몇 달 내로 썩거나 부서져 나갔다. 2월에
안트베르펜을 떠나기 전, 그는 치과 의사에게
귀한 50프랑을 지불하고 3분의 1에 이르는
치아를 뽑았다. 래칫 렌치와 독주(종종 유일한
마취제였다.)로만 발치하던 시절에 발치란 끔찍한
경험이었다.

1885년의 성탄절은 다른 고통을
불러일으켰다. 판 호흐 목사의 유령은 그가
오랫동안 군림해 왔던 그 축일에 항상 붙어
다녔다. 핀센트가 좋아하는 디킨스의 성탄절
이야기인 「귀신 들린 사내」에서 레드로를
끊임없이 괴롭히는 기억처럼, 아버지가 그를
향해 말하고 행동하던 방식에 대한 기억으로
괴롭다고 푸념했다. 과거로부터 들려오는
목소리에서 벗어나기 위해, 눈 덮인 거리를
지나 도시의 끝까지 오랫동안 산책했다. 그러나
교외에서도 아무런 위로를 찾지 못했다. 헤아릴
수 없는 울적함뿐이었다. 그는 명절의 활기를
흉내 내기 위해 술집과 사창가로 향했다. 테오의
호소에도, 어머니나 누이들에게 편지 쓰기를
단호하게 거부했다. 심지어 신터클라스데이 때도
그랬다. 이는 신앙과 가족에 대한 모독으로서
죽은 아버지의 심장을 겨냥한 행동이었다.
자신이 끝없는 유배 상태로 살아갈 운명이라고
생각했다. 영원히 가족에게 이방인보다 낯선
사람이 되어 버렸다고 생각했다.

낙담한 마음은 그의 삶 구석구석 퍼져 나갔다.
성탄절 행렬이 창밖 거리들을 지나가고 스케이트
타는 사람들이 마르크트 광장을 가득 채울 때,
핀센트는 텅 빈 작업실에 앉아 세상을 저주했다.
그를 실망시킨 포티에 같은 화상들을 욕했다.
그를 괴롭히고 재촉한 모델들을 욕했다. 그의
돈을 거절한 창녀와 그의 돈을 요구한 빚쟁이를
욕했다. 진정한 화가가 될 거라는 그의 주장을
비웃은 모든 사람을 욕했다. 그리고 물론 테오를
욕했다. 동생이 "냉랭하고 박정하게 깔보며
거리를 두고 있다."라고 꾸짖었으며, 그렇게

자주 그에 맞서 잘못된 편(아버지의 편)을
든 데 맹비난했다. 그는 아버지에게 했듯이
동생에게 투덜거렸다. "나에 관해서라면 너는
거듭 악마가 되어 버리는구나." 이제 저물어
가는 해를 돌아보며 쓸쓸하게 인정했다. "나의
형편은 조금도, 문자 그대로 조금도 오래전보다
나아지지 않았다."

현실이 암울해질수록, 초상화를 통해 예술적
충족과 성적 만족을 얻는 환상에 단단히
매달렸다. 12월 마지막 날 카페콩세르스칼라의
그 여자 합창단원을 설득해서 포즈를 취하게
했을 때, 강박 관념이 불사조처럼 되살아났다.
진실한 "작부의 표정"을 찾기 위하여
안트베르펜의 창녀 사이에서 탐색을
계속하겠다면서, 그것이 그가 엄청나게 갈망하는
주제이자 절대적으로 필요한 것이라고 말했다.
테오에게 또 한 번 인내와 희생의 출자금을
요구하면서("조금은 날개를 펼칠 수 있어야 한다.")
재정적인 돌파구를 찾는 일과 예술적 개가를
올리겠다고 더 자주 약속했다. "고귀하고
진실하고 특별히 뛰어난 대상을 노려야 해,
그렇지 않니?"라고 동생의 도전 의식을
북돋웠다.

그러나 테오의 생각은 달랐다.

1886년 1월 테오는 형이 안트베르펜을 떠나야
한다고 말했다.

형제는 핀센트가 그곳에 도착한 순간부터
줄곧 마지막 결전을 향해 가고 있었다. 모델과
돈에 대해 만족할 줄 모르는 형의 요구는
즉각적으로 형제를 또 한 번의 대격전으로
내동댕이쳤다. 핀센트가 널 새 없이 떠벌려
대는 성적인 은유와 그 도시의 사창가에서 벌인
뻔뻔스러운 모델 사냥 이야기는 경종을 울리며
과거를 떠올리게 했다. 어떤 염려나 불만의
기색에도 핀센트 판 호흐는 벌컥 항의의 분노를
터뜨리며, 동생이 자신을 무시하고, 미술을
억압하고, 일을 방해하고, 신용을 되찾고자
하는 노력마저 무산시킨다고 비난했다. 몇 년
동안이나 써 왔던 듣기 싫은 말로 자신의 새로운
집착에 간섭하지 말라고 경고했다. "어떤 희생을
치르더라도, 내 모습 그대로이고 싶다. 난 완고해,
더 이상 남들이 나에 대해서나 나의 작업에
대해서 뭐라고 말하든 신경 쓰지 않는다."

그 언쟁은 새해가 시작되자마자 곪아 터질
지경이 되었다. 창녀를 모델로 세우기 위해 돈을
쓴다는 이상하고 형편없는 계획을 단념하지
않는다면 더 이상 지원하지 않겠다고 테오가
으름장을 놓은 것이다. 그 계획은 사업적으로
전혀 이익이 되지 않을 뿐 아니라(초상화를
모델에게 줌으로써, 핀센트는 근본적으로 그들에게
보수를 두 번 주는 셈이었다.) 신 호르닉에
대한 나쁜 기억을 되살리고 또 다른 추문을
불러일으킬 뿐이었다. 테오는 1월 초 편지했다.
"우린 할 수 없어. 돈이 없다고. 헛수고야. 분명
말하지만 '안 돼.'" 그러나 핀센트는 단념하지
않았다. 분노가 폭발하여 테오를 "무능한
멍청이이자 돌대가리"라고 했다. 그리고
반항심에 빠져 테오가 자신의 계획에 거부권을
행사하지 못하도록 했다.

네덜란드의 판 호흐

핀센트의 건강은 견디지 못할 정도가 되었다. 간섭에 대한 맹렬한 질책이나 성탄절에 대한 지독한 비난 이상으로, 병에 대한 애매한 보고와 굶주림에 대한 떠벌림은 불길한 분위기를 풍겼다. 그가 조금이라도 남는 돈이 있으면 음식을 사는 데 쓰지 않고 바로 가서 모델을 구하는 데 쓰고 그 돈이 바닥날 때까지 계속한다고 편지에 썼을 때, 테오는 끼어들지 않을 수 없었다. 틀림없이 일어날 또 한 번의 자기 파괴적인 방종의 소용돌이를 예감하며, 형에게 건강을 위해 그 도시를 떠나라고 조언했다. "형이 병들면, 우리는 더 불행해질 거야." 테오는 자연의 치유력을 확신했고 형이 누에넌에서 쫓겨난 일에 대해 전체적인 사정을 몰랐기에, 누에넌으로 다시 돌아가라고 주장했다.

그 요구는 폭풍 같은 항의를 촉발했다. 그때까지 핀센트는 안트베르펜에 체류하는 기간은 짧을 거라고, "기껏해야 두 달"이라고 말해 왔다. 그런데 테오의 명령은 그 모든 것을 바꾸어 놓았다. 핀센트는 바로 반격했다. "앞으로의 모든 일이 내가 안트베르펜에 구축할 관계에 크게 의존한다고 볼 때, 날더러 시골로 돌아가라는 건 불합리하구나." 여전히 떠오르는 초상화, 모델, 매춘부로 이루어진 삶을 보호하려고 미친 듯이 날뛰면서 핀센트는 동생이 태만해졌으며 용기를 잃었다고 비난했다. 그리고 재정적으로나 예술적으로 자신이 안트베르펜에 머무를 필요가 있는 것처럼 묘사했다. "장기간 여기에 머무는 게 단연코 좋을 거다. 모델이

훌륭하거든. ……이제 그 시골로 돌아가면 침체의 늪에 빠져 끝나고 말 거다."

절망적인 곤경은 필사적인 수단을 요구했다. 1월 중순 핀센트는 절대 다시는 안 하겠다고 다짐한 일을 저질렀다. 미술 학교에 등록한 것이다. 그저 여느 미술 학교가 아니라 유서 깊고 명성 높은 왕립 미술원으로서, 파리의 전설적인 에콜데보자르 같은 안트베르펜의 미술 교육 기관이었다. 안트베르펜에 오기 며칠 전, 그러니까 1885년 11월에 핀센트는 미술원에서 훈련받는다는 생각을 무시했다. "미술원에서는 원하지 않을걸, 나 역시 가고 싶지 않고." 1881년 브뤼셀의 미술원에서 굴욕을 겪고 몇 년 동안 라파르트와 미술원의 기법에 대하여 심한 논쟁을 하고 나니, 안트베르펜의 왕립 미술원 같은 학교에 대한 반감은 점점 더 뜨거워지기만 했다. 그는 미술원의 학도들을 "파리 화가들의 석고 모형"이라고 비난했으며 그들의 가르침은 현대 미술에 불필요하다며 비웃었다. 그는 안트베르펜 미술원에 입학하기 여섯 달 전에 테오에게 말했다. "학술적으로 인물이 얼마나 정확하든 간에, 거기에는 본질적인 근대적 양상, 즉 친밀한 개성과 현실적인 동작이 부족하다."

그러나 새로운 신조가 그 신조를 덮어 버렸다. 황무지의 학생은 여성의 육체에 대한 학생이 되어 있었다. 밀레의 제자가 루벤스의 제자로 바뀐 셈이다. 핀센트는 안트베르펜의 매춘부 사이에서 해야 할 일을 보호하기 위해서라면 무엇이든 할 작정이었다. 그 밖에도 정확하게 그림을 그리는 것, "똑 닮은 화상"의 호소에 대해

뭔가를 깨달았기 때문일지도 몰랐다. 정확히 묘사될 굴 일면 모델을 찾기 쉬워질 터였다. 이렇듯 갑작스러운 방향 전환의 이유를 설명하기 위해, 테오에게 보내는 편지를 열정적이고 호소 어리며 가끔 상충되는 주장으로 채웠고, 그 모든 말은 결국 하나의 단순한 탄원이 되었다. "그저 머물러 있게 해 다오."

미술원에 입학하면 "새로운 친구들, 그리고 새로운 관계"의 세계가 열릴 거라면서, 예술적으로 고독하게 보낸 세월을 끝내겠다고 약속했다. "다른 사람들이 그리는 걸 많이 보는 게 좋다.……나는 화가의 세계에서 살아야 해." 그 세계에 다시 들어서면 더 잘 차려입고 원기도 되살아나리라고 장담했다. 도시에서 살면 성탄절의 우울함과 뒤에 남겨 두고 온 황무지에 대한 집착을 잊을 수 있고, 학생으로 살아가면 집세(더 넓은 작업실에 대한 요구를 접었다.)와 그림 재료, 특히 모델비를 아낄 수 있을 터였다. "미술원에서 하루 종일 모델을 보고 그리는 게 허용되면 좋겠어. 그러면 일이 훨씬 쉬워질 거다. 모델은 정말 너무 비싸서, 내 지갑은 그 부담을 견뎌 내지 못하거든." 자신감과 마음의 평온을 되찾는다면, 성공도 그리 멀지 않을 터였다. 그는 다시 장담했다. "지름길을 택해서는 진전을 이룰 수 없다. 이게 길이다."

핀센트는 테오를 열심히 설득하면서, 미술원이 궁극의 포상품, 즉 나체의 여자 모델을 제공한다고 믿게끔 유도했고, 테오가 마음을 누그러뜨리기만 한다면 안트베르펜의 사창가에서 비싼 돈을 들여 불건전하고 어리석게

모델을 구하는 일을 그만둘 수도 있다고 암시했다.(사실 그 미술원에서는 남자들만 나체로 포즈를 취했고, 핀센트는 그 사실을 알고 있었다. 그런데다 신입생에게는 모델화가 허락되지 않았다.)

1886년 1월 18일 핀센트는 무차르트스트라트에 있는 왕립 미술원의 독특한 건물에서 수업을 시작했다. 그 건물은 중세 수사들이 쓰던 예배당의 전면을 팔라디오풍*으로 장식한 것이었다. 그는 테오에게 두 개 과정에 등록했다고 말했다. 교장인 샤를 베를레와 같이하는 오후 유화 수업과 저녁의 소묘 수업이었다. 소묘 수업은 안티에크라고 불렸는데, 수업에서 옛날 조각품의 석고 모형만 그렸기 때문이다. 핀센트는 어떤 학교 교육에도 적대감을 표시하던 오랜 전력을 과거로 털어 버리면서, 성과와 만족에 대하여 밝은 편지를 보내왔다.("여기 들어온 게 아주 만족스러워.") 그는 자신을 예전과 달라진 인물로 그렸다. 더 이상 공격적이고 혼자 있기를 좋아하는 우울한 인간이 아니라 예술적 동료와 심지어 친구들에게 둘러싸인 충실한 학생으로 묘사했다. 소묘 동아리에도 두 곳이나 가입했다. 학생들이 조직한 허물없는 동아리로, 밤늦게 만나 모델을 보고 그리며 서로의 작품을 비평하고 교제를 나누는 곳이었다. 그는 사람들과 접촉하려는 시도라고 테오를 안심시켰다.

또한 핀센트는 분노한 인습 타파론자의

* 16세기 후반의 이탈리아 건축가로서 후기 르네상스의 대표자. 고전적 형태와 장식을 중시했다.

네덜란드의 판 호흐

모습에서도 탈피했다. 그것은 미술에 대한 괴상하고 고압적인 생각 때문에 가족과 친구들을 멀어지게 만든 모습에서 말이다. 강사가 신랄한 조언을 하거나 그의 작품을 비판하면, 이젠 도발이 아니라 기회로 받아들였다. "나의 작품을 새로운 시각으로 보게 돼. 약점이 무엇인지, 고치려면 어떻게 해야 하는지 잘 판단할 수 있다."라고 밝게 편지에 적었다. 왕립 미술원이 석고 소묘(그 문제 때문에 그는 마우버와 최종적으로 결별했었다.)에 치중하는 것조차 핀센트의 만족감을 흐리지 않았다. 그는 석고상들이 서 있는 그 학교의 넓은 전시실에 대해 전했다. "석고상들을 신중하게 다시 바라보면서, 옛날 사람들의 놀라운 지식과 정확한 판단에 놀라고 있다."

그의 요지는 분명했지만, 신중한 동생을 위해 더욱 분명히 밝혔다. "결국에는 여기서 편안함을 느낄 것 같구나." 그는 첫 수업을 시작한 지 2주가 안 되어 테오에게 긴 호소문을 보냈다.

좋은 결과를 위해서, 인내심도 기운도 잃지 말아 주기를 다급하게 간청하마. 우리가 원하는 것을 알며 과감히 도전해 원하는 것을 완수한다면 어떤 영향력을 얻을 수 있을 거야, 그 순간에 용기를 잃어버리는 건 우리 이름에 먹칠하는 일이야.

다름 아닌 베를레 교장이라는 권위자가 자신에게 최소한 1년간 안트베르펜에 머무르며 석고 모형과 나체화만 그리라고 조언했다고 주장했다. "그러고 나면 아주 다른 사람이 되어 나의 다른 옥외 작업과 초상화로 돌아가마."라고 약속했다. 무엇보다 그는 연습이 필요했고 "그건 시간문제다."라고 편지에 썼다. "여기에 당분간 머무르는 게 이득이다. ……거듭 말하지만, 우리는 올바른 방향으로 나아가고 있어."

그러나 사실 재앙이 이미 그를 덮치는 중이었다.

샤를 베를레는 유화 수업에 입실을 허락받은 모든 학생을 면담했다. 그의 결정은 예측이 어려웠다. 한 전기 작가의 말에 따르면, 그는 활기차고 호기심이 풍부했고 알려지지 않은 새로운 주제에 대한 심미안이 있었지만, 강한 신념과 욱하는 성질도 있었다. 그는 자신을 플랑드르 문화의 옹호자이자 모든 나라의 젊은 화가들(그는 많은 외국인, 특히 영국인들을 미술원 수업에 받아들였다.)의 목자로 보았다. 비록 파리에서 교육을 받았고 수백 년 동안 전해 내려온 엄격한 아카데미즘이 몸에 배어 있었지만, 재능을 육성하는 방법은 무수하다는 사실을 믿었고 예술 교육의 한계를 이해했다. 그는 "화가란 만들어지는 것이 아니라 태어나는 것이다."라고 시인했다. 앵그르와 플랑드랭, 제롬을 비롯한 프랑스 미술원계의 대가들을 존경했지만, 젊은 시절에 악동이었던 귀스타브 쿠르베와 교우하며 함께 전시회를 열기도 했다. 그의 경력은 성공과 명성만큼이나 논쟁과 실패가 그 특징이었다. 그는 예술 운동에서 유행하는 양식을 삼갔지만 새로운 미술의 교훈은 받아들였다. 화가는 자신의 창조적 양식을

찾을 자유를 허락받아야 한다는 것이었다. 그는 뭔가에 생명을 불어넣고 그것의 개성과 느낌을 분명하게 전달하는 능력이 세련미보다 중요하다고 말했다.

핀센트는 불완전한 소묘와 거칠게 붓질한 초상화로 가득한 화첩("개성과 느낌"을 가지고 그려졌으나 세련미는 찾아볼 수 없었다.)을 들고 베를레 교장에게 진짜 딜레마를 선사했을 것이다. 지난가을 대대적으로 미술원 규칙을 점검하며 많은 옛 기준이 혼란에 빠졌고, 보다 다양한 지원자들이 입학할 수 있었다. 영국 예찬자인 베를레는 핀센트의 숙달된 영어에 그를 호의적으로 보았을 것이다. 그리고 판 호흐, 구필, 마우버, 테르스테이흐라는 이름은 어떤 이력서보다 눈에 띄었을 것이다. 그러나 핀센트의 진심과 열심히 하겠다는 약속을 시험할 의향이 있었을지라도, 새로운 지원자가 바로 그의 수업에 들어오도록 허락하는 경우는 거의 없었다. 통상적으로 훨씬 더 많은 교육을 받은 화가들도 최소한 몇 주 동안 안티에크 수업에 참여하여 소묘에 통달했음을 증명해야 했다. 베를레는 소묘에 통달하는 것이 화가에게는 읽고 쓰는 법을 아는 것보다 유용하다고 생각했다. 핀센트 같은 신입생이 그 대가의 실물 유화 수업에 들어오도록 허락받는 것은 참으로 보기 드문 일이었을 것이다.

실제로 핀센트는 허락받지 못했다. 테오에게 되풀이한 주장과 달리, 그는 결코 베를레의 수업에 들어가도 된다는 허락을 받지 못했다. 거부당한 것이든, 아니면 그가 지원한 적이 없든(학기가 곧 끝날 터였다.) 핀센트는 절망적인 기만으로 미술원 생활을 시작했다. 그는 야간 안티에크 소묘 수업에 등록을 허락받았고, 그 결정에는 베를레가 관여했을 듯하다. 그러나 미술원에서 유화를 그리는 것은 허락받지 못했고 실물 모델을 보고 그릴 수도 없었다. 그러나 테오에게 보내는 편지들은 유화 수업의 힘든 작업, 다시 나체를 보는 기쁨, 요구가 많은 새로운 강사와 잘 지내야 한다는 과제에 대해 계속해서 자랑했다. "나는 지금 며칠 동안 미술원에서 유화 작업 중이다. 단연코 마음에 든다."

한 증인의 말에 따르면, 그 이상하고 새로운 네덜란드인 학생과 베를레는 아주 갑작스럽고 예상치 못하게 처음 만났다. 그 만남은 핀센트가 테오를 안심시키는 보고를 하고 나서 얼마 후에 이루어졌다. 테오에게 좋은 이야기를 만들어 주고자 하는 최후의 노력으로, 핀센트는 유화 작업실 안 두 명의 남자 모델을 세운 교장 앞에 물감과 팔레트를 든 채 나타났다. 모델들은 허리까지 옷을 벗은 채 레슬링 선수 자세를 하고 있었다. 이젤과 캔버스 뒤에서 예순 명 화가가 북적거리는 교실에서 베를레는 처음에 침입자를 눈치채지 못했다. 그러나 다른 사람들은 알아차렸다. 한 동료 학생은 몇십 년 후 회상했다.

판 호흐는 어느 날 아침, 푸른색 작업복 같은 것을 입고서 나타났다. 그는 열병에 걸린 듯 맹렬히, 우리의 얼을 빼놓는 속도로 그리기 시작했다. 얼마나 두껍게 칠하는지 물감이 말 그대로 캔버스에서 바닥으로 뚝뚝 떨어졌다.

베를레는 그 작품과 그 기이한 창조자를 보았을 때, 다소 당황하여 플랑드르어로 물었다. "자네는 누구인가?" 판 호흐는 차분하게 대답했다. "음, 제 이름은 핀센트입니다, 네덜란드 사람이에요." 그러고 나서 미술원 원장은 신입자의 캔버스를 가리킨 채 경멸하듯 말했다. "이렇게 불쾌한 실패작은 고쳐 줄 수 없네. 이보게, 빨리 소묘반으로 가게." 얼굴이 붉어진 판 호흐는 분노를 안고 교실을 뛰쳐나가 버렸다.

베를레의 지시 때문이든 아니든, 핀센트는 유화 작업실에서 그 일이 벌어진 후 바로 소묘 수업에 등록했다. 그를 미술원의 석고 모형 수집품에 가두어 넣는 또 하나의 안티에크 수업이었다.(그가 처음에 등록한 과정은 학기가 끝나 가고 있었고, 핀센트는 이미 그 수업의 강사인 프랑수아 뱅크와 심한 충돌을 일으켰다.) 오후에 모이는 새로운 수업은 핀센트가 중단한 부분에서부터 시작했다. 핀센트에게 위험성은 배가되었을 뿐이다. 여기서도 성공하지 못한다면, 테오에게 거짓말 말고는 할 얘기가 없을 터였다.

그러나 오랜 세월 동안 그를 끈질기게 따라다닌 문제가 대형 조각관까지 따라왔다. 당당한 우윳빛 석고상들은 방 한가운데 서 있었고 반사형 가스 전구의 환한 불빛 때문에 새김이 매우 두드러졌다. 한시도 가만히 있지 못하는 가난한 헤이그 사람들과 누에넌의 농민들만큼이나 석고상들은 그의 손을 좌절시켰다. 그리고 스헨크버흐와

케르크스트라트의 작업실에서는 어깨너머로 보는 외헤너 시베르트가 없었다. 시베르트는 올백 머리에 코안경을 쓴 꼼꼼하고 아주 엄격한 사람이었다. 한 급우의 말에 따르면, 시베르트는 완벽히 고전적인 석고상들을 진열해 놓은 곳에 "폭탄처럼 떨어진 단정치 못하고 불안스러우며 침착하지 못한 사내"를 어찌해야 할지 몰랐다. 둘은 처음에 서로 조심스럽게 접근했지만 충돌은 피할 수 없었다. "그는 나를 보면 짜증 내, 나 역시 그를 보면 그러고."라고 핀센트는 투덜거렸다.

시베르트는 학생들에게 소묘 한 점을 끝내는 데 일주일의 수업 시간(16시간)을 주었다. 핀센트의 맹렬한 작업 속도에 그 교실은 깜짝 놀랐고 산란해졌다. 그는 수정 없이 연이어 종이를 그림으로 채워 나가면서, 실망스러운 그림은 찢어 버리거나 등 뒤로 그냥 던져 버렸다. 시베르트는 교실을 쭉 돌면서 학생들에게 열심히 석고 모델을 연구하고 윤곽을 포착하라고 격려했다. 외형과 비율, 형태를 완벽하게 표현하는 선을 찾아내면 다른 것도 솟아오른다고 했다. 그는 완벽한 선을 찾는 데 방해가 되지 않도록 어떤 임시방편도 쓰지 못하게 했다. 팔 받침도 안 되고, 해칭선도 안 되고, 점묘법도 안 되고, 찰필*이나 초크로 색조를 넣는 것도 안 되었다. "첫째로 윤곽선을 표현하세요."라고 그는 지시했다. "여러분이 진지하게 윤곽선을

* 압지 등을 말아서 붓 모양으로 만든 화구. 문질러서 빛깔을 흐리거나 음영을 표현할 때 쓴다.

고정하기 전에 모델링*을 한다면 고쳐 줄 수
없습니다."

그러나 핀센트는 임시방편밖에 몰랐다. 그의
인물은 모두 불 같은 시도에서 모습을 드러냈다.
즉 확실한 이미지를 만들어 내기 위해 모든
수단과 가능한 재료를 사용하는 쉴 새 없는
시도로부터 생겨났다. 시베르트가 단순함을
요구할 때면(흰 배경에 검은 선) 핀센트는 음영만
제시했다. 시베르트가 완벽을 요구하는 곳에서
핀센트는 근사치만 만들어 냈다. 기원전 5세기
때 원반 던지는 사람의 매끈한 몸과 우아한
회전에 직면하여, 핀센트는 살집 있고 둔부가
큰 씨 뿌리는 사람을 그려 놓았다. 그 인물의
근육은 고아 사내의 외투처럼 깊은 주름으로
표현되었고, 배경은 회색에서 검은색에 가깝게
해칭선을 넣어 그늘진 모습이었다. 시베르트가
이상한 방식을 고쳐 주려고 하자 학생은
격렬하게 거부했다. 시베르트는 그가 선생을
우롱한다고 생각했다. 핀센트는 급우들 사이에
"활기찬 모델링"에 대한 이단적인 말을 퍼뜨리고
시베르트의 방법을 완전히 틀렸다고 함으로써
대립을 심화했다.

몇 주 내로 논쟁은 곪아서 터질 지경이
되었다. 수업 시간에 밀로의 비너스 석고상이
모델로 제시되었을 때, 핀센트는 브라반트
농촌 여성의 팔다리 없는 몸통을 그려 놓았다.
한 급우는 회상했다. "아직도 그 그림이 눈에
선하다. 엄청난 골반을 지닌 몸집이

* 미술에서 입체감의 표현을 뜻한다.

떡 벌어진 비너스는…… 엉덩이가 기이하고
실찐 모습이었다." 또 다른 학생은 핀센트기
"아름다운 그리스의 여신"을 "원기 왕성한
플랑드르의 나이 지긋한 부인"으로 바꾸어
놓았다고 말했다. 시베르트는 이를 반항적인
도발로 보고, 크레용을 들고 핀센트의 종이에
덤벼들었다. 그가 너무나 맹렬히 수정하는
바람에 종이가 찢기고 말았다. 핀센트는
그 공격에 일어섰다. "그는 벌컥 화를 내며 겁에
질린 교수에게 소리쳤다. 당신은 젊은 여자를
모르는 게 분명해. 제기랄! 여자에게는 아기를
품을 만한 허리께, 엉덩이, 골반이 있어야
한다고!"

그것이 핀센트가 참여한 마지막 수업이었다.

그래도 그는 애썼다. 매일 밤 새벽까지 모이는
소묘 동아리로 터덜터덜 걸어갔는데, 두 개
동아리 중 하나는 마르크트 광장의 유서 깊은
옛 저택에서 열렸다. 학생들은 미술원 체제의
억압적인 제약에서 탈출하고자, 느슨하고 수시로
변하는 연구회이자 친목회를 조직했다. 회원들은
돈을 추렴하여 모델과 모두에게 돌아가는 술값을
냈다. 여자가 나체로 포즈를 취할 뿐 아니라
떠들썩한 격려를 받았다.(그렇다고 회원이 될
수는 없었다.) 그러나 남자가 모델을 서는 경우가
더 많았고, 심지어 회원이 모델을 서는 것으로
만족해야 할 때도 있었다. 술과 이야기, 담배가
윤활유 역할을 하는 동아리는 소란스럽고
우호적이며 비체계적이었다. 예술적 실험을 위한
완벽한 매개체였다.

그러나 선생의 "악의적 엄격함"과는 완전히

거리가 먼 여기서도, 핀센트는 실패와 거부만 발견했을 뿐이다. 그가 둘둘 만 이상한 유화와 소묘 작품을 겨드랑이에 끼고 미술원의 문을 박차고 나간 순간부터, 동료 학생들은 그와 교제하는 것을 피했고 그의 "믿을 수 없을 정도로 특이한" 태도를 우스워했다. 세월이 흐른 후에도 한 명은 황무지에서 온 그 이상한 방문객의 깜짝 놀랄 만한 첫인상을 떠올릴 수 있었다.

그는 마치 큰일을 저지를 것처럼 돌진해 들어와 바닥에 둘둘 만 습작들을 좍 펼쳐 놓았다. ……모두가 새로이 온 그 네덜란드 사람 주위에서 북적거렸다. 그는 화가라기보다 쉽게 접을 수 있는 헐값의 식탁보를 벼룩시장에 펼쳐 놓는 떠돌이 유포 장수 같은 인상을 주었다. ……얼마나 웃긴 광경이었는지! 그 결과도 정말 대단했다! 대부분은 큰 소리로 웃어 젖혔다.
이내 야만인 같은 사내가 나타났다는 소식이 건물 전체에 들불처럼 퍼졌고, 사람들은 핀센트 판 호흐를 순회 곡마단의 "불가사의한 인간" 무리에서 나온 보기 드문 표본인 양 바라보았다.

처음에 핀센트는 자신을 괴롭히는 자들을 자기편으로 끌어들이고자 애썼다. 대부분은 그보다 열 살 또는 그보다 더 아래였다. 그해는 벨기에의 역사에서 첫 번째 총파업의 불꽃을 댕길 노동 쟁의가 일던 해였다. 그는 보리나주의 광산촌에서 경험한 일을 열심히 공유했고 동기들을 예술적 연대감으로 규합했다.

'괴짜'라고 무시당한 그는 어쩔 수 없이 동아리의 아웃사이더들에게로, 특히 언어와 유배 생활을 공유하는 많은 영국인에게로 관심을 돌렸다. 그들은 핀센트처럼 안트베르펜의 좀 더 느슨한 규칙과 나체 모델 때문에 고향의 엄격한 미술원을 떠나온 사람들이었다. 어느 저녁 그는 호러스 만 리븐스라는 젊은 영국 학생의 수채 초상화를 위해 포즈를 취해 주기도 했다.

그러나 리븐스가 풍상에 닮은 그의 얼굴을 기록하려 한 것인지 조롱하려 한 것인지는 분명치 않다. 동아리의 다른 친구들은 후일 리븐스의 초상화가 핀센트의 "분홍빛 납작한 이마, 노란 머리카락, 각진 얼굴, 뾰족한 코, 몰골사나운 수염"을 얼마나 완벽하게 포착해 냈는지 즐겁게 회상했다. 동료 학생 중 리븐스는 핀센트가 안트베르펜을 떠난 후 편지를 보낸 유일한 사람이었다. 즉 여섯 달 후 파리에서, 핀센트는 애처로운 편지 한 통을 보냈다.("내가 자네의 색, 미술과 문학에 대한 자네의 생각, 덧붙여 무엇보다 자네의 성격을 좋아했다는 것을 기억해 주게나.") 스물세 살의 리븐스에게 보낸 그 편지는 "친애하는 호러스에게"나 "벗에게"가 아니라 "친애하는 리븐스에게"라는 딱딱한 인사말로 시작되었다.

조급한 선생과 옹졸한 동기 들 때문에 위축된 핀센트는 점점 더 침묵 속으로 물러났다. 그래도 여전히 매일 밤 동아리 모임에 가며 테오에게 약속했던 예술적 생활의 마지막 조각에 매달려 있었다. 그러나 대부분 구석에 앉아 연필과 목탄으로 반항심을 맹렬하게 그려 나갔다.

따분해하는 일꾼을 그리든 오만한 동기를 그리든, 기운 넘치는 붓질, 삐죽삐죽한 윤곽선, 깊은 음영, 자유로운 해칭선, 다양한 재료로 자기주장을 실증해 보였다.

즉 그 인물들은 자랑스럽게 새로 옷을 입힌 누에넌의 농민들이었다. 마침내 나체 여인을 그릴 기회가 오자, 그는 육체와 생식력에 관한 각진 근육질의 기념비 같은 그림으로 선생과 급우 모두에게 복수했다.

이러한 도발적인 이미지는 핀센트와 동료들 사이에 박힌 쐐기를 더욱 깊숙이 밀어 넣었을 뿐이다. 그들은 그의 침묵을 적대감으로, 그의 고집을 오만으로 이해했다. 그중 한 명은 "그는 (우리를) 아는 척도 하지 않고 금욕적인 침묵 속으로 더욱더 물러나기만 했다. 그 때문에 곧 자기중심적이라는 평판을 얻었다."라 회상했다.

1886년 2월 초, 안트베르펜에서 핀센트의 허구적인 삶은 사방에서 무너져 내렸다. 한 수업에서 쫓겨났고, 또 다른 수업에서 굴욕을 당했으며, 세 번째 수업에서는 분노에 차 참형을 기다리고 있었다. 동료 학생들은 그와 사귀려 하지 않았고 그의 미술을 놀렸다. 화상들에게서는 아무런 지지나 연줄도 얻지 못했고, 그에게 기꺼이 돈을 내고 교습을 받겠다는 아마추어 화가들도 찾지 못했다. 그 학기를 마감하는 경연에 마지못해 소묘 한 점을 제출하긴 했지만, 그 노력을 스스로 비웃었다.("내 그림이 마지막에 놓일 게 틀림없어.") 그래도 설마 심사 위원들이 열 살짜리 소년과

함께 그리는 초급 과정으로 보내야 한다고까지 할 줄은 몰랐다.

그러는 동안 테오는 핀센트에게 진전이 없는 것에 점점 더 초조해졌다. 그는 형이 수업에서 겪은 어려움부터 결심의 패기에 이르기까지 모든 것에 의심을 품기 시작했다. 핀센트의 설명 없는 지출(약, 치료, 술, 담배, 창녀에 쓰는 지출)이 쌓여 가면서 돈에 대해 주고받는 말이 점점 날카로워졌고 그림을 판매할 가능성은 희박해졌다. 동시에 형이 온갖 노력과 많은 돈을 쏟아부은 주제가 점점 더 멀리 달아나고 있었다. 카페콩세르스칼라의 여자 합창단원에게서는 다시 소식을 듣지 못했고 "닳고 닳은 여자들"의 초상화나 "여자들과의 교류"에 대한 어떤 계획도 실현되지 못했다. 악화되는 건강과 가벼워지는 지갑 때문에 성적인 배출구는 한 가지만 빼고 모두 그가 미칠 수 없는 곳에 있었다.

그가 종종 남성 정력의 상징으로 들먹였던 치아는 썩어서 부서져 나갔다. 두 뺨은 움푹 꺼졌고, 속이 쓰렸으며, 쉽게 무너지지 않을 듯했던 몸은 허약해지고 열에 들끓었다. 그러나 테오에게 그 이유를 말할 수 없었다. 대신 분발하고 있다, 진전이 있다, 진짜 병은 아니다 하고 계속 떠벌렸다. 동생을 안심시켜야 할지, 몰락에 대비시켜야 할지 모른 채, 갈등하는 내용의 편지를 쏟아 냈다. 차분하고 평온하며 미래를 확신한다는 주장이 자기가 겪는 모욕에 대한 쓰라린 불평을 덮어 가리고 있었다. "여기에 온 건 계속 만족스러워하고 있다. 공기 중에 부활의 분위기가 있거든."

네덜란드의 판 호흐

실제 삶과 상상의 삶 사이에 틈이 점점 벌어지면서 망상도 더욱 깊어졌다. 드렌터에 있을 때처럼, 편지 속 천국과 머릿속 지옥이 충돌되면서 한쪽은 포기되어야 하는 상황이 왔다.

"완전한 신경 쇠약이야. 너무도 갑작스럽게 엄습했구나."라고 그는 2월 초에 알렸다.

무엇 때문에 무너지고 말았을까? 드렌터에서처럼, 거기에 다른 뜻이 숨어 있었을까? 아니면 좀 더 극적인 뭔가가 있었을까? 그해 겨울 최소한 한 차례 핀센트가 술에 취해 있는 모습이 여러 사람 앞에서 목격되었다. 또 한 번은 알 수 없는 이유로, 공책에 지역 경찰서의 주소를 끼적거려 두었다. 테오의 한 편지에 담긴 암시에 뜻하지 않은 습격을 당했을 수도 있다. 요하나 봉어르와 결혼을 전제로 교제할지도 모른다는 암시였다. 판 호흐 형제의 소원한 관계로 볼 때, 그런 소식은 버림받을지도 모른다는 무시무시한 위협을 키웠을 것이다. 아니면 거울 속 유령 같은, 치열에 틈이 생긴 얼굴을 오랫동안 바라보는 일과 같은 단순하고 일상적인 어떤 사건이 그를 무너뜨렸을 수도 있다. "나는 자신이 10년 동안 감옥에 있었던 것처럼 보인다." 핀센트는 난생처음으로 자신을 본 것처럼 비탄했다. "나한테는 뭔가 어색하고 부자연스러운 데가 있다."

그 몇 주 동안 부패의 이미지가 핀센트를 쫓아다녔다. 그는 신경 쇠약이 형편없는 식사나 지나친 흡연, 섬세한 신경 때문이라고 했다. "신경이 과민한 사람들은 좀 더 예민하고 섬세한 법이다."라고 항변했다. 그러나 좀 더 무방비한 순간에는 신경과민이라는 주장이 정신 이상에 대한 두려움에 무릎을 꿇었다. "오랜 세월 동안 미친 소를 먹어 온" 사람에게서 다른 무엇을 예상할 수 있겠느냐고 말했다. 때로 외관을 향상시키면 모든 문제가 풀릴 거라고 믿는 척했다. 그러나 또 다른 때에는 거울 속의 이상한 얼굴이 "근심과 슬픔이 가득하고 친구 하나도 없는, 힘들고 잔뜩 지친 인생"을 드러낸다면서, 어떤 것도 자기를 치유하거나 구할 수 없다고 시인했다. 그해 겨울 그는 죽음과 임종의 이미지들에 쫓기며 거리를 배회했다. 그 이미지들은 우아하게 죽은 위대한 화가에서부터("그들은 여자들이 죽는 식으로…… 삶에 상처를 입어 죽었다.") 폐결핵에 시달리다 자살한 아가씨에까지 이르렀다. 죽음은 그의 이젤 위에도 어른거렸다. 그해 겨울 안트베르펜 어딘가에서 그는 해골 앞에 캔버스를 놓고 해골의 이빨 사이에 담배를 물린 채, 난도질하듯 첫 번째 자화상을 그려 냈다.

드렌터에서처럼, 그러니까 "치명적으로 돌이킬 수 없이…… 행복을 위한 모든 기회를 잃어버릴까 봐" 두려워했던 마지막 순간처럼, 그는 테오에게로 향했다. 이번에 그 외침은 외로운 황야가 아니라 인파로 북적거리는 안트베르펜의 거리에서 솟아났다. 자신과 함께하라는 권고 조 요구가 아니라 구슬프고 애끓는 호소였다. "너와 함께할 수 있게 해 다오."

1880년 이후로 판 호흐 형제는 핀센트가 파리로

오는 일을 두고 계속 다퉈 왔지만, 두 사람 중 누구도 그 일이 실제로 일어나기를 바라지 않았다. 테오는 이따금 초대를 했다. 핀센트의 미술이나 지출이 통제할 수 없는 상황으로 달려가고 그들의 생활비를 합치는 것만이 그의 봉급으로 두 사람 모두를 부양하는 유일한 희망 같아 보일 때면 언제나 그랬다. 그러나 진정 환영하는 마음에서 그러지는 않았다. 그리고 바로 그 때문에 핀센트는 결코 초청을 받아들이지 않았다. 대신 항상 테오가 돈이나 지원을 멈출 때까지 기다렸다가, 파리로 가겠다는 위협을 해 대서 테오의 지원을 다시 이끌어 냈다.

보리나주에서, 브뤼셀에서, 드렌터에서, 누에넌에서 그들은 매번 교착 상태에 이를 때까지 끝없이 서로 용감히 제안하다가 허세를 부리다가를 반복했다. 그러다 마침내 파리는 전 세계 화가들의 성지를 훨씬 넘어선 의미를 띠었다. 테오에게, 핀센트가 파리로 간다는 것은 그를 자립으로 이끌려던 오랜 노력이 좌절되었음을 뜻했다. 핀센트에게 있어서는 단순한 독립일 뿐 아니라 예술적 원칙과 궁극의 성공에 대한 모든 열띤 주장의 포기를 뜻했다. 두 사람 모두에게, 이는 실패를 인정하는 것이었다.

마지막 설전은 최근 1월에 치러졌다. 초상화 계획을 살리겠다는 허황된 투지에 차서 형은 또다시 동생을 죄어쳤다. 구필을 그만두고 안트베르펜에 화랑을 열라는 것이었다. 그러기는커녕 테오가 핀센트에게 네덜란드로 돌아가라고 요구하자, 핀센트는 바로 "아무 명분함 없이" 파리로 가겠다고 으름장을 놓았다. 그리고 보통 비용이 드는 게 아닐 거라고 경고했다. 그는 되도록 많이 모델을 보고 정기적으로 작업해야 하는데, 미술원에서처럼 모델 비용이 거저는 아닐 터였다. 게다가 사람들을 받을 수 있는 쾌적한 작업실도 필요할 터였다.

테오는 타협안을 내놓았다. 핀센트가 몇 달 동안 누에넌에 가 있으면서 어머니가 브레다로 이사하기 위해 짐을 꾸리는 일을 돕는다면, 그다음에 파리의 유명한 작업실에서 일할 수 있을지도 모른다는 내용이었다. 테오는 페르낭 코르몽의 이름을 슬쩍 흘렸다. 코르몽은 자유로운 규칙과 나체 모델로 이름 높아서 핀센트도 오래전부터 알고 있던 아틀리에 화가였다. 그러나 핀센트는 그 미끼를 거절했다. 그가 안트베르펜에 있는 것에 대한 테오의 반대를 묵살하고, 그곳의 삶이 만족스럽다고 재차 단언하며 최소한 1년은 머물 생각이라고 반항적으로 말했다. 파리에 대해서라면 "아직 거기 갈 정도는 아니다."라고 비웃었다.

그러나 2월 초에 모든 것이 바뀌었다. 드렌터에서 그랬듯, 핀센트는 신경 쇠약에서 벗어나며 다른 사람이 되어 있었다. 몇 달 동안 동생에게 의무적으로 매주 한 통씩 띄엄띄엄 편지를 보내다가, 2주 만에 호소하는 내용의 긴 편지를 일곱 통이나 쏟아부었다. 방어적인 훈계와 돈에 대한 거슬리는 요구는 사라졌다. 대신 애원하는 듯한 복잡한 주장이 편지를

채웠다. 자신이 안트베르펜에 머물러서는 안 되고, 파리로 가야 한다고 했다. "우리가 같은 도시에서 살도록 일이 정리될 수만 있다면, 단연코 최상일 거다."라고 완전히 말을 바꿨다.

코르몽의 작업실에 대한 테오의 계획을 받아들였을 뿐 아니라, 그것이 자신의 예술적 계획에 대단히 중요하다고 주장하는 긴 글을 썼다. 독립된 작업실이 있어야 한다는 주장은 신중함과 저축에 대한 요구로 바뀌었다. 그는 단칸방으로 만족할 거라고 장담했다. "어떤 데라도 좋다." 안트베르펜에 관해서는, 좀 더 나아가지 못한 것에 대하여 사과했고 그곳에서 보낸 시간에 대해 실망했음을 인정했다. 또 한 번 완전히 말을 뒤집은 것이다. 비록 미술원에서 겪은 실패를 인정한 적은 없지만(그는 여전히 미술원에 다닌다고 테오가 믿게끔 만들었다.) 성공에 관해 지어냈던 허구의 세계로부터는 물러섰고 자기 실상을 슬쩍 내비쳤다. "파리에 가지 않으면, 궁지에 빠져 계속해서 같은 곳을 맴돌며 실수를 반복할까 봐 두렵구나."

이제 테오와의 재결합이 그 무엇보다 중요했다. "결합은 힘이다."라고 외치며 드렌터에서 하던 요구를 되살려 냈다. 레이스베익으로 향하던 길에서 했던 상상을 불러냈고("함께 작업하고 생각한다는 건 아주 멋진 계획이다.") 힘을 합쳤던 다른 형제들의 예를 눈물로 들먹였다. 드렌터에서 그랬듯, 가정적인 이미지를 열망하며 형제가 파리에서 함께하는 삶을 그려 보았다. "네가 저녁마다 작업실로 귀가하는 게 네게 피해를 줄 것 같지는 않구나.

이미 오랫동안 나는 우리 사이의 일이 이렇게 되기를 바랐단다." 테오가 동의하기만 한다면, 건강부터 행운에 이르기까지 모든 게 더 나아지리라고 장담했다.

결혼조차(요하나 봉어르 또는 다른 누구와 하든) 완벽한 결속에 대한 핀센트의 상상을 위축시키지 못했다. "우리 **두 사람 모두** 좋은 아내를 찾을 수 있으면 좋겠구나. 이제 그럴 때가 됐다." 드렌터에서처럼, 더 열심히 작업하고 더 건강을 증진하고 얌전히 처신하겠다는 다짐으로 그의 호소를 보증했고, 그러는 간간이 절망적인 갈망이 터져 나왔다. "그토록 많은 환상을 잃어버렸으니, 우리가 위기를 헤쳐 나갈 수 있다고 확신해야 한다. 우리 자신의 마음을 완벽하게 알아야 해. 어쨌든 우리에게는 어떤 확신이 있어야 **한다**."

테오는 핀센트의 과열된 호소에서 재앙이 임박했음을 예견했을 것이다. 지난 5년간 그는 형의 광적인 마음, 눈물 어린 향수와 신중하지 않은 열의 사이에서 거칠게 흔들리는 태도, 분노와 자기 학대의 소용돌이에 괴롭힘을 당했다. 벌써 스물여덟 살이 된 테오는 상태가 바뀌리라는 어떤 희망도 품지 않았다. 그들의 지독하고 끝없는 다툼은 곧 그의 도시와 그의 직업, 친구들, 가정까지 미칠 터였다. 그가 할 수 있는 일은 늦추는 것밖에 없었다. 테오 판 호흐는 여러 핑계를 토해 냈다. 임대차 계약이 6월에야 만료될 거라는 둥, 자기 아파트에는 방이 없다는 둥, 아파트를 또 빌리는 것은 무리라는 둥 말이다. 그러니 최소한 6월까지는 누에넌에

554

「춤추는 한 쌍」1885. 12.
종이에 초크, 16×9cm

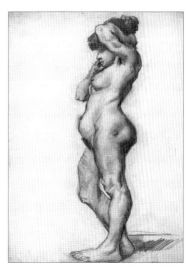

「서 있는 나체 여인」1886. 1.
종이에 연필, 39.7×50cm

안트베르펜 왕립 미술원의 석고상실

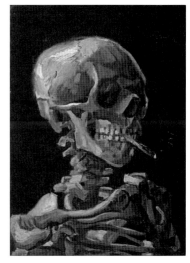

「타들어 가는 담배를 문 해골」
1886. 1~2. 캔버스에 유채,
23.5×32.7cm

가 있으라고 형을 다시 한 번 압박했다.

"그건 쓸데없이 돌아가는 길이다." 핀센트는
변덕이 심한 자신의 성질을 걱정스럽게 환기하며
비웃었다.

테오가 교외에서 풍경화를 그리며 시간을
보내라고 권하자, 그는 석고 소묘 작업을 반드시
'이어서' 해야 한다고 주장했다. 그것은 그의
비타협적인 태도를 불길하게 상기시켰다.

마침내 테오는 지금껏 미뤄 왔던 일을 했다.
안 된다고 말한 것이다. 형은 바로 파리로 올 수
없으니, 여름까지 기다려야 한다고 했다.

그러나 핀센트는 기다릴 수 없었다. 테오의
회신을 받은 지 며칠 만에 그는 파리행
야간열차를 탔다. 집세와 물감 비용, 치과
치료비를 처리하지 않고 남겨 놓은 채였다.
동생에게는 계획에 대해 아무것도 얘기하지
않았다. 테오는 다음 날 사무실에서 인편으로
편지를 건네받고 처음으로 그 사실에 대해
알았다. 편지는 이렇게 시작되었다.

사랑하는 테오야,
내가 갑자기 온 것에 화내지 마라. 나는 정말로
많이 생각했고 이렇게 하는 것이 우리의 시간을
아껴 줄 거라고 확신한다. 정오 때, 아니면 너 편한
대로 더 일찍 루브르에 도착해 있어라. ······최대한
빨리 오려무나.
모든 일이 해결될 거다, 두고 보렴.

3부

1886 — 1890

프랑스의
판 호흐

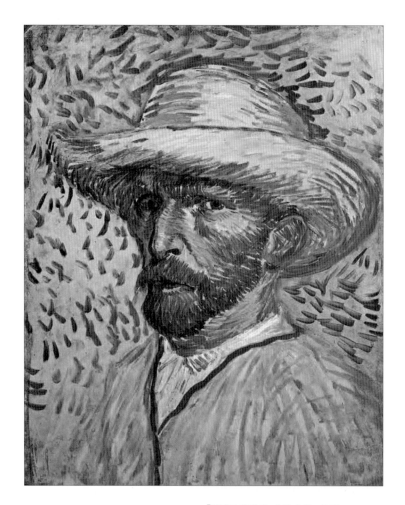

「밀짚모자를 쓴 나의 초상」 1873

27

거꾸로

핀센트는 북역에서 바로 루브르 미술관으로 갔다. 그는 테오에게 살롱카레에서 만나자고 했다. 그곳은 '미술전 비평'이라는 거대한 제도를 탄생시킨 호화롭고 정교한 금을 입힌 방이었다. 이 방에는 벽에 꼭 들어맞을 만큼 루브르 미술관의 걸작들이 다수 진열되어 있었다. 다빈치의 「모나리자」, 렘브란트의 「성가족」, 홀바인의 「에라스뮈스」, 베로네세의 거대한 「가나의 혼인 잔치」를 비롯한 여러 작품들이었다. 그 모든 작품이 모자이크 조각처럼 서로 바짝 맞춰져 쌓여 있었다.

겨우 아홉 달 전, 그 방은 개선문으로 향하는 문상객의 통곡과 신음으로 울렸다. 나폴레옹이 세운 개선문의 거대한 아치형 구조물 아래에는 커다란 검은색 관대(棺臺)가 세워져 있었다. 빅토르 위고가 사망한 것이다. 200만 명 이상, 즉 그 도시의 전체 인구보다 더 많은 사람이 그날 거리를 가득 채웠다. 루브르의 서향 창문에서 시야가 미치는 곳까지 사람들이 강처럼 뻗어 나가 튈르리 궁전*의 잔해를 지나 콩코드 광장으로 모여들었다. 그 광장은 혁명의

단두대가 있던 곳이었다. 장례 행렬이 광장을 지나가면서, 군숭은 조수처럼 무불어 모는 나무와 분수대, 가로등, 매점 위로 기어올랐다. 소박한 극빈자의 영구차(그것은 위고가 작별하며 남긴 도발이었다.)에서 정점을 이루는 엄청난 행렬을 조금이라도 보기 위해서였다.

사회주의자였던 그 늙은 명사는 구체제의 정체를 폭로함으로써 새로운 유형의 초인적 권위를 성취했다. 그는 부르주아적 소비주의와 만족감이 지배하는 시대에서 반세기 이상을 이상주의의 횃불, 즉 혁명의 불꽃이 높이 치솟도록 했다. 과거로 퇴보하는 정부와 다시 기승을 부리는 종교와 전투를 벌이며, 무신론과 범죄성을 찬양한 탓에 루이 나폴레옹에서부터 도뤼스와 아나 판 호흐에 이르기까지 여러 사람들을 분노시켰다. 실로 그는 사회와의 전쟁에서 숭고한 범법자로서 위풍당당하게 자리매김했으며, 번영의 종말을 얘기하는 예언자이자 빼앗긴 자들의 모세로서 어둡고 불안한 시대에 진실에 대한 자신의 꿈을 고수했다.

1885년 스물한 방의 조포가 울려 퍼지는 가운데 위고가 세속화된 신전 속에 누일 때, 세상은 이미 바뀌었다. 영웅이자 버림받은 자로서의 위상은 핀센트 판 호흐를 비롯하여 모든 예술가에게 모범으로 살아남은 반면, 인간 정신의 궁극적 승리에 대한 위고의 확신은 그러지 못했다. 보불 전쟁(1870~1871)의 무분별한 살육, 파리 코뮌**의 대혼란, 기술적

* 파리의 센 강변에 있던 옛 궁전. 1871년에 불탔다.

** 보불 전쟁 후 민중 혁명으로 성립된 사회주의 자치 정부.

변화의 혼란, 불황의 타격, 과학적 진보로 인한 당혹감 모두가 조합되어 높은 차원의 진실을 향한 어떤 포부도 그저 부르주아의 허영처럼 여겨지게 되었다. 자본주의의 만행은 말할 것도 없이, 시간과 공간은 고정되어 있지 않다는 푸앵카레의 추측(뉴턴의 편안한 우주를 전복했다.), 보이지 않는 치명적 물질에 대한 파스퇴르의 발견, 밤하늘의 보이지 않는 세계에 대한 플라마리옹의 지형도 앞에서 누가 위고의 이상주의를 고수할 수 있겠는가?

불확실성은 공포를 낳았다. 19세기의 끝이 다가오면서, 위고의 유토피아적 낙관주의는 종말론적 공포로 바뀌었다. 그의 장례식 자체가 대중에게 세기의 표지물이라는 인상을 남겼다. 검은 휘장이 드리워진 커다란 개선문은 비참하게 끝나도록 예정되어 있는 듯한 세기를 마감하기에 안성맞춤인 상징이었다. 만연해 있는 운명론은 필사적이고 선동적인 정치 속에서 저절로 드러났다. 군부의 실력자인 조르주 불랑제 장군은 안정과 안보를 이루어 내겠노라고 약속했고, 그 약속은 거칠고 위협적인 대중의 환호를 받았다. 새롭게 힘이 실린 대중지들이 돌아가며 "애국적인 광란"을 불러일으켰고, 범죄와 부패에 대한 경각심을 일깨우는 보도는 대중에게 공포심을 자아냈다. 언어로든 방화로든, 무정부주의자들의 공격은 문명의 종말이 다가왔다는 최종 증거를 제시했다.

1885년에 문인 대부분은 위고가 그토록 결연히 지켜 주었던 고지에서 피신하여 다른 사람들처럼 무의미라는 유령 앞에서 떨었다. 일부는 졸라처럼 근대주의의 어두운 세력과 분리된 평화를 만들어 냈다. 그들은 과학을 통한 구원이라는 실증주의의 약속을 받아들이며 일상의 '사실'을 중산 계급의 현실 안주(위고가 매력적인 소설과 고매한 웅변으로 오랫동안 싸워 온 적이었다.)에 대한 혹독한 고발장으로 정리해 냈다. 그러나 좀 더 젊은 세대 작가들은 관찰 가능한 현상을 다루는 자연주의자들의 제한된 세계에서 큰 위로를 받지 못했다. 어떻게 기록이(졸라의 명석한 기록일지라도) 인간의 감정이나 실존의 미궁에서 오는 미친 듯이 날뛰는 불안감을 포착할 수 있겠는가? 궁극적 실재란 관찰 가능한 것이 아니라 "느껴지는 것"이 아닐까? 즉 현실 세계가 아니라 "현실 세계라는 지각"이 아닐까? 만일 인생에서 의미를 발견할 수 있다면(그리고 그 '만일'이 중대하다.) 확실히 지독히 고통스러운 정신의 미궁에서만 발견할 수 있다. 예술의 참된 명령은 그 미궁의 지도를 그리는 것이 확실했다. 즉 인간 의식의 본질을 직접적으로, 있는 그대로 재단하지 않은 채 표현하는 것이다.

그러나 그러한 명령을 어떻게 충족시킬까? 관찰 불가능하고 개인적인 본질을 말로 표현할 수 있을까? 모두가 문제에 대해서는 동의했지만 대답에 대해서는 합의를 보지 못했기에 딜레마에 빠지고 말았다. 말라르메는 위고의 중요한 재료였던 전통적인 말과 형식이 이 새로운 꿈같은 내적 세계의 탐구라는 과제에 대응하리라고 여전히 믿었다. 다른 이들은 새로운 현실에 새로운 언어가 요구된다고 주장했다. 말의

정확성이란 근거 없는 환상이라는 주장이었다. 그들에게 쓰일 말이란 향기나 음조, 또는 색깔과 같은 것이었다. 졸라처럼 정보를 알려 주거나 묘사하려고 사용하는 언어는 헛되다. 말의 진짜 목적은 오감을 자극하고 마음을 끄는 것, 또는 영혼을 자극하는 것밖에 될 수 없다. 감각, 감정, 영감, 이것들이 삶의 이해하기 힘든 정수다. 다시 말해 유일하게 대접받을 가치가 있는 예술의 주제다.

1884년 졸라의 과거 조수였던(그리고 핀센트의 고등학교 미술 선생의 조카였다.) 조리 카를 위스망스는 새로운 사상의 성명서를 출간했다. 간간이 숨겨진 자전적 이야기로서, 세상과 담 쌓은 탐미주의자가 오감으로 낯설고 금지된 온갖 도락을 탐식하는 내용을 담은 소설이다. 핀센트 판 호흐가 파리에 오기 1년 전 『거꾸로』는 문학계를 뒤흔들어 놓았다. 그러나 시인인 폴 베를렌 같은 일부 작가에겐 어떤 말도, 심지어 자전적인 단어들조차 그들의 사상을 표현하기에 불충분했다. 베를렌은 유산 계급에서 태어나 가족과 사이가 틀어졌으며, 정신적 삶에서 비롯한 고통스러운 생활을 영위하며 결혼의 파경에서부터 추문, 자기 파괴로 헤매었다.[*] 핀센트가 파리에 왔을 무렵, 베를렌은 루브르 미술관에서 멀지 않은 라틴인 구역의 한 창녀의 아파트에서 병상에 누워 술로 우울감을 떨치고 있었다. 그러나 파리 사람들의 편지에 나타나는

새롭고 뒤집힌 세상에서 그는 영웅으로 찬양받고 있었다.

비평가들은 이 무절제의 화신들을 위해 새로운 용어를 만들어 냈다. 바로 데카당[**]이었다. 1886년에 누군가가 상징주의자(역사가 최종적으로 그들에게 붙인 꼬리표였다.)라는 말을 제안했지만 그 말은 너무 문학적이고 평범하다는 이유로 거부당했다. 그들을 하나로 묶은 것은 하나의 단어, 즉 무책임하고 신뢰할 수 없는 말이 아니라 인습에 대한 무시, 추문에 대한 애호였다. 그리고 (심미주의자든 범죄자든 광인이든) 내적인 길을 추구하여, 상궤를 벗어나 사회에서 따돌림당하는 자만이 인생의 심오한 수수께끼를 표현해 내리라는 믿음이었다.

화가들 또한 그 심연을 들여다보았고 다른 마음을 가지고 떠났다. 바르비종파의 전원적인 풍경과 밀레의 농부들이 지닌 향수를 불러일으키는 소박함은, 미래를 불안해하는 젊은 화가들에게 매력을 잃어버린 지 오래였다. 핀센트가 구필에서 실패하고 불명예스럽게 파리를 뜬 후 10년간, 정통성을 위한(그리고 판매를 위한) 인상주의자들의 오랜 투쟁은 반란에서 정당성의 입증으로, 그리고 쇠퇴로 옮겨 갔다. 세기말 어둠에 대한 표현을 애타게 찾고 있는 화가와 비평가 들이 보기에 햇빛과 부르주아 근성의 덧없음에 대한 인상파의

[*] 베를렌은 근대의 우수와 권태 등을 노래했고 시인 랭보의 동성 연인으로 유명하다.

[**] 퇴폐적이라는 뜻의 Decadent에서 온 단어로 '퇴폐파'를 가리킨다. 특히 19세기 말 프랑스 상징주의 시인들과 영국 심미주의 운동의 후예에 속하는 시인을 일컫는다.

끊임없는 묘사는 점점 판매업자의 미술(예쁘고, 낙천적이고, 의미 없는)이 되어 가는 듯했다.

문학계는 서로 경쟁하는 사상으로 대혼란 상태였고, 그 사상들은 저마다 당파적인 비평가와 대변하는 평론지의 지지를 받았다. 이렇듯 제어하기 힘든 문학계의 자극을 받아, 혁신적인 화가들은 쉽게 바뀌고 언쟁하는 도당으로 분열되어 버렸다.

일부 화가들은 인상주의자들이 미래의 과학적 방법을 포용할 만큼 멀리 나아가려 하지 않는다고 공격했다. 세관원의 아들이자 미술 학교에 환멸을 느낀 조르주 쇠라가 그들을 이끌었는데, 그들은 색이란 색을 구성하는 요소들로 나눌 수 있고, 그러고 나서 미술품에 반응하는 관찰자의 눈으로 재조합될 수 있다고 주장했다. 블랑과 슈브뢸의 과학적 색채 이론과 실증주의 철학에 의지하여, 그들은 팔레트에 색을 섞는 오래된 방식을 거부하고 붓질을 좀 더 순수한 색의 작은 '점'으로 나누어 개별적으로 칠함으로써 좀 더 생생한 효과를 거둘 수 있다고 주장했다.

쇠라는 1855년의 대부분을 분할된 색에 관한 이론을 증명하는 거대한 '표명'이 될 작품을 준비하며 보냈다. 그는 예비 스케치를 위해 센 강에 있는 그랑자트 섬을 거듭 찾았다. 그 섬은 휴양과 산책을 위해 파리 사람들이 좋아하는 곳이었다. 쇠라는 이러한 준비 작업을 추종자들에게 색과 빛에 관한 정확한 측정을 수반한 정교한 과학적 기획이라고 선전했다. 그리고 자기 작업실에서 끝없는 점으로 천천히 형태를 갖추어 가는 거대한 그림에 묘사적인 제목을 부여했다. 「그랑자트 섬의 일요일 오후」였다. 쇠라는 자신의 새로운 방식에 색채 광선주의라는 이름을 붙였지만, 그의 추종자들조차 분할 묘사법이나 점묘법같이 단순한 이름을 선호했다.

또 다른 그룹은 반대의 이유로 인상주의를 공격했다. 인상주의가 지나치게 과학에 의존한다는 것이다. 아무리 과학적으로 표현되거나 칠해졌을지라도, 포착하기 어려운 삶의 심오한 수수께끼(예술의 궁극적 주제)를 표현할 규칙은 없다고 주장했다. 그들의 지도자들은 젊지 않았다. 위스망스의 『거꾸로』가 오딜롱 르동의 독특한 목탄화 「누아르」로 예술계의 관심을 이끌었을 때, 르동은 마흔다섯 살의 지방 귀족이었다. 이 목탄화는 신비와 의미를 추구하며 전적으로 색을 배제했고, 충격을 주며 환각을 불러일으켰다. 환멸을 느낀 젊은 화가들이 그리스 신화, 성서, 동화를 다룬 귀스타브 모로의 신비로운 표현에서 사실에 충실한 근대주의로부터 벗어날 탈출구를 보기 시작했을 무렵, 모로는 육십 줄에 들어섰다.

화가들은 르동과 모로를 비롯한 선례에 용기를 얻고 상징주의 작가와 비평가들의 격려를 받아, 집단 무의식적 문화의 다락방을 뒤져 비현실적 이미지에 담긴 '현실'을 찾기 시작했다. 그리고 현실 세계의 본질적인 비현실성을 전달할 미술적 장치도 뒤졌다. 그들의 주제를 얇게 비치는 몽환적인 분위기로 감싸거나, 일상을 환상으로 바꾸기 위해(자연을 초자연적으로, 분명한 것을

신화적으로 바꾸기 위해) 극적인 빛으로 휩쌌다. 인상주의 현실관의 초점을 표면에서 본질로 이동시킴으로써, 이 화가들(역사는 이들에게도 상징주의자라는 꼬리표를 붙일 것이다.)은 미술과 삶 양쪽 모두에 다시 마법을 걸고자 했다. 종교가 남겨 놓고 과학이 채우지 못한 구멍을 채울 수 있기를 바란 셈이다.

그래도 또 다른 화가들, 특히 좀 더 젊은 화가들은 과학과 미신 모두를 이미 포기했다. 그들은 현대적 삶의 부조리와 타협하거나 그것을 초월하지 않고 그저 받아들였다. 전후의 자식들, 특히 20대 화가들은 모든 예술적 기획이 설득력 없고 부적절하다고 느꼈다. 그들은 학문적 체계를 맹렬히 조롱했고, 숭고한 진실을 향한 모든 예술적 주장에 대해 불경한 회의론을 펼쳤다. 그들의 무차별적인 냉소주의는 미술에서보다는 행동에서 많이 표현되었다. 엄숙함을 조롱하는 단체를 조직하여 통상적인 부르주아뿐 아니라 그들을 계몽하거나 개혁하려는 어떤 시도도 비웃었다. 그들은 「그릴 줄 모르는 사람이 그린 그림」이라는 전시회를 열어 인상주의자들을 호되게 풍자했고, 자신들에게 조소적으로 레자르쟁코에랑*이라는 별명을 붙였다.

마치 이미지만으로는 신뢰할 수 없다는 듯, 그들의 미술은 말, 특히 말장난에 매우 의존했다. 그들이 생산해 낸 얼마 안 되는

작품은 패러디와 도발, 청소년의 유머, 불경한 인행, 논박을 낙지는 내모 쏙발석으로 이미지에 뒤섞어 놓은 것이었다. 발로 소묘하고 나체를 그린 유화에는 "침을 발랐음."이라고 부연해 놓았다. 온통 하얗거나 검은 그림들에는 「밤에 지하 저장고에서 싸우는 검둥이들」 같은 제목이 깜박였다. 또 전통적인 이미지에 실제 오브제를 부착한 구조물(한 우체부의 초상에는 닳아빠진 신발 한 짝이 붙어 있었다.)도 있었다. 한 화가는 모나리자의 입에 파이프를 물리고 그녀를 휩싸는 담배 연기도 다시 그렸다.(다음 세계 대전 이후 마르셀 뒤샹이 했던 이와 유사한 파괴 행위는 이미 몇 세대가 앞서 했던 것이다.)

그들은 '고급 예술'의 고루한 주장을 파괴하기 위한 수많은 방법을 발명했다. 자신들의 작품에 저속한 주제, 야한 색깔, 상업적 광고(일부는 광고업에 종사했다.)의 세련되지 못한 감성을 포함했다. 패션 잡지나 길거리 포스터, 달력, 만화, 싸지만 다채로운 복제화 같은 '저급한' 미학적 장르에서 심상을 빌려 왔다. 이러한 복제화들은 노동자들에게 무수히 팔려 나갔고 카페와 포도주 가게, 공중 화장실 등 곳곳에 도배되었다. 레자르쟁코에랑 같은 화가들은 자신들의 시도가 무의미함을 자랑스럽게 인정했으며("주제는 아무것도 아니다."라고 폴 시냐크는 말했다.) 미술(그리고 인생)에 대한 그들의 체제 전복적인 접근에 퓌미슴이라는 단어를 붙였다. 거칠게 표현하면 담배 연기를 내뿜는다는 뜻으로서, 카페의 가벼운 농담에서 발생했다는 기원과 발랄한 비실체성을 완벽하게

* Les Arts Incohérents, 일관성 없고 모순된 미술가들이라는 뜻이다.

반영하는 이름이었다.

소비주의와 자기 경멸이 특징인 문화에서, 퓌미스트의 허무주의적 미학은 유행처럼 빠르게 번졌다. 카페의 비밀회의 정도로 시작된 화가 동아리들은 대중적인 여흥의 장소(카바레 아르티스티크)로 변질되었다. 그곳에서 로돌프 살리와 아리스티드 브뤼앙 같은 단장들은 전위 예술의 색다른 자유분방함을 파리 상류층과 관광객에게 팔았다. 그곳은 카페데자사생(암살자들의 카페), 카바레데트루앙(악당들의 카바레), 카바레드랑페르(지옥의 카바레) 같은 이름을 달고 있었다. 그중 가장 유명한 샤누아르*에서는 유행을 좇는 손님들이 "아틀리에의 잡동사니"로 장식된 비좁은 방에 앉아 급사들의 시중을 받았다. 급사들은 프랑스 미술원의 초록색과 금색으로 이루어진 제복 차림이었다. 단장인 살리는 공화주의자처럼 '평등하게' 손님을 무례히 대했는데, 우아한 사람들에게조차 뚜쟁이와 갈보처럼 대우함으로써 그들이 예술적 삶의 전율을 맛보도록 해 주었다.

이렇게 자신을 멸시하는 풍자에서 화가들은 열심히 자기 임무를 다했다. 때는 언론의 주목과 자기 홍보의 시대였다. 창부 같은 여배우도 공전의 명사인 여신 사라 베른하르트(샤누아르의 고객이었다.)처럼 올라설 수 있는 시대였다. 불명예스러운 이야기나 엉뚱한 이미지를 지닌

* Le Chat Noir. 검은 고양이라는 뜻. 여성의 성기를 가리키는 속어의 외설적인 말장난.

화가도, 또 그것을 비판하는 비평가나 시사 평론가도 과거 살롱전의 총아들은 상상할 수 없었던 수준의 주목을 기대할 수 있었다. 이룰 것이 너무나 많고, 미술의 미래(그리고 다른 모든 것의 미래)는 너무나 의심스러웠기에, 화가이자 연예인 들로 이루어진 새로운 세대는 그들이 샤누아르에서 매일 밤 그토록 무자비하게 비판했던 바로 그 부르주아 정신에 굴복했음을 눈치채지 못하거나 신경 쓰지 않았다. 한 가지만이 확실했다. 만일 미술에 미래가 있으려면(그 '만일'이 중요했다.) 그들이 모든 옛 길을 날려 버렸으니 새 길이 필요하다는 것이었다.

이것이 파리에서 핀센트 판 호흐를 기다리던 예술 세계였다. 인상주의자들이 처음으로 쐐기를 박아 넣은 후 몇 년 만에 살롱전이라는 거석은 대중의 취향과 지적 담화에서 주도권을 잃어버렸고, 여러 당파가 서로 경쟁하며 시끄럽게 떠드는 만화경으로 파괴되고 말았다. 고귀하거나 저열한 생각, 실존적이거나 상업적인 생각, 사상을 전파하고자 하거나 자기 잇속만 차리려는 생각이 당파들에 연료를 공급했다. 그 세계를 떠받치는 것은 카페의 논쟁, 시끄러운 평론이라는 산소와 다음과 같은 확신이었다. 역사는 승리를 거둔 예술과 사상에 후하게 보상하고 나머지는 무자비하게 버린다는 것이다.

예술적 전위 부대의 붕괴에 에밀 졸라는 큰 충격을 받았고 반감을 품었다. 그 속에서 그의 원대한 자연주의 기획이 좌절되는 것을 보았다. 핀센트가 파리에 도착하기 전날 연재물

형식으로 읽기 시작한 『걸작』에서 졸라는
모든 화가를 맹렬히 비난했다. 한때 옹호했던
인상주의자들조차 비난했는데, 그들이 새로운
시대를 위한 단일하고 상징적인 미술을 찾아내는
데 실패했다는 이유였다. 완벽한 작품을
창조하는 데 사로잡힌, 광인에 가까운 화가
클로드 랑티에의 허구적인 이야기를 이용해서,
졸라는 초자연적 현상에 대한 상징주의자의
굴복과 쇠라의 비인간적 과학 모두를 거부했다.
참된 현대의 걸작을 창조하기 위해 화가는
자기 자신을 좀 더 내주어야 할 것("결국 자신
안에 있는 것을 순수히 나누어 주는 게 아니라면,
예술이 무엇이라는 말인가?")이라고 주장했다.
랑티에의 경우처럼 자기 자신을 내준다는 것이
설사 정신 이상과 확실한 죽음을 뜻할지라도,
그래야 한다고 했다. 그는 모든 화가에게 자신의
요청에 응하라고 도전적으로 말했다. 그러한
현대 미술의 지령이 충족될 때까지, 다시 말해
어디서 누군가가 사실에 충실하면서도 시적이고,
현실적이면서도 상징적이며, 개인적이면서도
다른 이들을 매혹하는 미술을 자신의 내부에서
발견할 때까지는 전 세기가 '실패'로 남을
것이라고 큰소리로 외쳤다.

핀센트는 하나의 지령만 가지고 파리에
도착했다. 동생을 만족시키려는 것이었다. 미리
알리지 않은 채 그는 뜻밖에, 그리고 달갑지 않게
등장했다. 몇 년 동안 그는 형제의 재회를 무슨
완벽하고 당연히 이루어야 할 성취처럼 상상해
왔고, 점점 더 그것은 유일한 성취가 되었다.

때가 닥치자 이제는 동생의 실망이 두려웠다.
"내기 확신할 수 없는 것은 우리가 끝까지 지내야
할지 어떨지 하는 거다." 그는 안트베르펜에서
출발하기 겨우 몇 주 전 테오에게 고백했다.
"우리가 바로 같이 있게 되면, 많은 점에서
나에게 실망할지도 모르겠구나."

그러한 운명을 피하기 위해, 핀센트는
그토록 자주 포기했던 목표에 다시 전념했다.
즉 부르주아의 점잖은 모습을 갖추는 것이었다.
이발사를 찾아가 말끔하게 수염을 다듬었고
말쑥한 동생과 어울릴 새 양복을 주문했다.
치아를 고정하고 현대적인 파리의 치과 의사에게
최신의 목제 틀니를 맞춰 달라고 했다. 음식점의
차림표에 있는 파리 가정식을 마음껏 즐겼다.
이러한 것들을 비롯한 여러 가지 점에서,
그는 라발 거리에 있는 테오의 작은 아파트
주변을 분주히 돌아다니는 유행을 좇는 군중과
어울리고자 최선을 다했다. 부산한 극장 구역의
클리시 대로에서 살짝 벗어나 있는 라발 거리는
파리의 모든 사회에 잘 알려져 있었다. 겨우
몇 집 떨어진 곳에서, 샤누아르가 자정이 한참
지나서까지 우아한 향락객들로 부근을 가득
채웠기 때문이다.

그러나 핀센트의 새로운 포부는 새로운
요구를 불러왔다. 테오의 비좁은 아파트는
형제간 예의를 위협할 뿐 아니라 "필요하다면
사람을 받을 수 있는 쾌적한 작업실"에 대한 꿈에
전혀 어울리지 않았다. 공간이 부족하여서라도
그림 작업을 중단해야 했을 것이다. 파리에
도착하기 전에, 그는 동생과 같이 있기를 간절히

바라며 작업실에 대한 요구를 잠시 접었더랬다. 심지어 처음 몇 달 동안 다락방에서 혼자 지내겠으며 독립된 작업 공간을 확보할 때까지 1년을 기다리겠다는 약속까지 했다. 그러나 파리의 유혹과 테오의 도회적 생활 양식은 곧 오래된 바람에 다시 불을 지폈다. 아마도 핀센트는 도착하자마자 좀 더 큰 아파트를 구하라고 압박했을 것이고, 새로운 아파트를 찾는 데 틀림없이 앞장섰을 것이다. 이는 공상 속에서 자주 예행연습했던 절차였다. 그는 안트베르펜에서 편지했다. "작업실을 열고 싶으면, 어디에 그것을 빌릴지, 손님을 받고 친구를 사귀고 알려질 가능성이 높은 곳이 어디인지 잘 고려해야 한다."

레픽 54번지에 있는 널찍한 4층 아파트는 맞춤 양복처럼 이러한 사양에 맞아떨어졌다.

첫째로 그 아파트는 몽마르트르에 있었는데, 그곳은 전에 핀센트가 파리에 머무는 동안 마지막으로 살았던 지역이었다. 몽마르트르는 클리시 대로에서부터 솟아올라 같은 이름의 유명한 언덕 전역에 펼쳐져 있었다. 동쪽에서 센 계곡으로 석회암 벼랑이 돌출해 있어서 센 강은 그 주위로 거대한 서향의 만곡부를 이루었다. 풍차들이 톱날처럼 삐죽삐죽한 언덕 정상에서는 세 방면의 센 강을 볼 수 있었다. 거기서 보이는 센 강은 남쪽으로 조밀한 도시를 가르고, 서쪽으로 아니에르와 그랑자트 섬의 강가 유원지를 씻어 내렸다. 북쪽으로 가면서 공장과 교외 주택 지구의 황무지로 모습을 감추었다.

핀센트 판 호흐가 그곳에 살았던 이후 10년간, 몽마르트르는 거대 도시로부터 예술적 도피처로서의 명성을 지켜 왔다. 그곳은 사람들이 주변적인 활동에 탐닉하러 오는 변두리이자, 부자가 정부를 숨겨 놓고 화가들이 작업실을 마련해 특별한 자유를 누리는 "반쯤 야생의" 채석장 같은 마을이었다. 그러나 보헤미안이 사는 다른 지역처럼 이제 몽마르트르는 부르주아의 새로운 인정을 얻었다. 예술가와 지식인들이 정보가 많은 변두리로 몰려들면서, 새로운 유행이 자랐다. 졸라와 공쿠르는 이곳을 배경으로 소설을 썼다.(그리고 이곳에 묻히기를 원했다.) 알프레드 스티븐스 같은 살롱전 화가들은 여기로 고객들을 데려왔다.("사교계 여성들은 몽마르트르에 간다는 생각에 매우 들떴다.") 브뤼앙 같은 인기 있는 샹송 가수는 "순교자의 언덕*"을 찬양하는 노래를 불러 이곳 술집들을 사람들로 가득 채웠다.

레픽 거리의 굽은 곳에 있는 핀센트가 택한 건물은 정확히 옛 몽마르트르와 새로운 몽마르트르, 마을과 도시, 비주류와 유행의 교차점에서 균형을 유지했다. 그 건물은 언덕이 마지막으로 가파르게 경사지는 곳 바로 아래 있었다. 그 이후로는 거리가 계단으로 바뀌었고 인도는 백악질의 좁은 길로 끝났다. 그 만곡부를 넘어서면, 밝은색의 신축 석회암 건물 대신 풍상에 시달린 낡은 판잣집과

* Mont des Martyrs. 몽마르트르(Montmartre)라는 이름이 여기서 유래했다는 설이 있다.

볼품없는 화초들이 나타났고, 길은 관광객을 얼마 남아 있지 않은 풍차 쪽으로 이끌었다. 이제 그 풍차 날개는 떨어져 나갔고, 증기력이 도래함에 따라 관광객의 명소 정도로 규모가 줄어들어 있었다.

1882년에 세워진, 별 특징 없는 5층짜리 아파트 건물은 매일 밤 카페 샤누아르의 좌석을 가득 채우는 일탈 욕구와 같은 수요를 이용하기 위해 특별히 고안되었다. 자유분방한 옛 몽마르트르 분위기를 새로운 거리의 취향에 맞추어 재포장한 것이다. 오크 재목의 커다란 바깥문은 조용한 통로와 뒤쪽의 정원 풍경으로 이어졌다. 손님은 철제와 유리로 이루어진 정교한 안쪽 문을 통해 현관으로 들어섰고, 건물 관리인은 그곳에서 손님을 맞이했다. 한 층에 두 개뿐인 아파트는 비교적 큰 방, 오늬무늬로 쪽모이 세공을 한 바닥, 벨기에산 흑대리석 벽난로 장식, 주석 욕조 등을 자랑했다. 현대적 편의 시설로는 가스 난방기와 조명이 방마다 설치되어 있었고, 무엇보다 놀라운 것은 좋은 건물이라도 옥외 수도꼭지 하나만 있던 도시에 수도꼭지가 두 개나 있다는 사실이었다. 하나는 부엌에, 다른 하나는 욕실에 있었다.(소수의 부유한 가정을 제외하고는 요강이 아직 표준 사양이었다.)

판 호흐 형제의 아파트는 고층의 특별한 이점을 지니고 있었다. 거리에서 올라오는 냄새로부터 멀리 떨어져 있고, 햇볕이 들고 몽마르트르의 그 유명한 산들바람을 맞을 수 있었다. 파리의 모든 곳에서 높이는 신분을 상징했다. 층이 높아질수록 사회적 지위도 높아졌다. 또한 래픽 54번지의 건축업자들은 임대업자들처럼 낮은 계급을 무시했다. 그리하여 부엌은 뒤편 목제 식탁 위에 달랑 가스버너 하나뿐인 아주 작은 방이 전부였다. 그러나 핀센트는 신경 쓰지 않았다. 테오는 전일제 가정부를 고용하는 데 동의했는데, 한 친구는 "흠 잡을 데 없는 요리사"라고 부럽게 그녀를 묘사했다.

라발에서 계약이 만료되는 6월에 핀센트는 유행을 좇는 새 둥지로 이사하자고 동생을 부추겼다. 세 개 침실 중 가장 작은 방을 자기가 쓰고 더 넓은 방 하나를 작업실로 아껴 두었다. 드렌터 이후로 품어 왔던, 형제가 함께 꾸려 나가는 가정생활의 환상을 실현하기 위해 틀림없이 본인이 장식을 책임졌을 것이다. 가구 배치와 창문 위치뿐 아니라, 테오가 모아 놓은 그림과 두 사람의 화첩에서 나온 복제화, 자신의 작품들의 배치도 본인이 고민했을 것이다.

이사가 끝나자마자, 핀센트는 기 드 모파상의 『벨아미』를 읽기 시작했다. 그 소설은 몽마르트르의 누추한 곳에서 시작하여 파리 사회의 정상까지 오르는 야심 찬 이방인에 대한 이야기다. 옥타브 무레처럼 조르주 뒤루아의 매력과 과감함은 사내의 가슴과 여인의 침대를 파고들었다.(그리하여 벨아미, 즉 마음을 끄는 친구라는 별명을 얻는다.) 핀센트는 앞에 놓인 오르막길에 대한 모파상의 "마음 편한 상상"에서 위안을 찾았다. 그리고 틀림없이 뒤루아의 아찔한 성공에서 영감을 받았을 것이다.

프랑스의 판 호흐

『벨아미』를 걸작이라고 단언하며, 그 소설을 자신을 포함하여 "우울과 비관적인 생각으로 괴로워하는 문명인" 모두를 위한 해독제로서 추천했다.

실례로 나는 인생의 아주 오랜 세월 동안 웃고자 하는 생각을 잊어버리고 지냈음을 인정한다.(그것이 내 잘못인지 아닌지 하는 것은 제쳐 두고 말이다.) 나 자신은 무엇보다도 크게 웃어야 할 필요성을 느껴. 나는 기 드 모파상에게서 그것을 찾아냈다.

사람의 마음을 끄는 새로운 생활은 거기 걸맞은 미술을 요구했다. 또다시 테오와 성공적인 공동 기업을 세운다는 환상에 사로잡힌 데다가 초대 없이 온 것을 정당화하기 위해, 핀센트는 팔릴 만한 작품을 창조해야 한다는 임무에 몰두했다. 레스토랑의 차림표에 삽화를 넣는 일을 시작한 것은 안트베르펜에서 했던 약속을 지키기 위해서였다. 돈 많은 기득권층을 위해, 그는 차림표 전체를 다른 식으로 바꾸고(뷔르누아르 소스를 곁들인 골 요리, 마렝고 식 송아지 요리, 체리주를 넣은 떡), 가장자리를 『벨아미』에서 바로 튀어나온 듯한 장면으로 장식했다. 유행을 좇는 파리 사람들이 공원을 산책하는 풍경이었다.

파리의 가판대를 채운 무수한 잡지와 신문에 삽화를 팔러 다녔는데, 그중 많은 신문과 잡지가 샤누아르 같은 카페나 카바레에서 발행되었다. 그는 특정한 잠재 고객에 맞추어,

신중하게 주제와 크기, 배경, 분위기를 따졌다. 아리스티드 브뤼앙의 인기 있는 클럽인 미를리통을 위해서, 브뤼앙이 노래와 잡지로 찬양했던 매춘부 한 명을 주제로 택했다. 작은 개를 산책시키는 괴기스럽게 뚱뚱한 여자였다. 그는 그녀를 미를리통 바로 바깥 보도에 세워 두고 신중하게 표지물을 그렸고, 추가로 브뤼앙의 노래에 나오는 구절을 적어 넣었다. 샤누아르를 위해서는 (차림표나 냅킨, 편지지 또는 그들의 유명한 잡지에 완벽한) 명함 크기 삽화를 그렸는데, 공중에 매달린 해골과 섬뜩하게 노려보며 웅크린 채 꼼짝 않는 검은 고양이가 담겼다.

6월에 자신의 작업실로 옮겨 간 것은 또 다른 돈벌이의 가능성을 열어 주었다. 관광객 그림이었다. 관광객은 매일 꾸준히 레픽 거리를 나아갔는데, 그 거리가 파리의 유명한 전경을 보기 위해 몽마르트르 언덕 정상에 오르는 주요 경로였기 때문이다. 판 호흐 형제의 아파트에서 위쪽으로 겨우 한 블록 떨어져 있는 곳에서, 물랭드라갈레트*가 밤낮으로 음식과 술, 그리고 캉캉을 외설적으로 변형한 샤위(chaut)로 군중을 끌어들였다. 그 단지 안에는 정상에 남아 있는 세 개 풍차 중 두 개인 라데와 블뤼트팽이 있었다. 블뤼트팽의 위태로운 전망대는 최고의 장관을 제공했다. 파노라마처럼 펼쳐지는 대도시의 전망은 비행이 여전히 실험적이고 드물었던 시대에 사람들이 처음 마주하는

* 식당이자 무도회장, 공원인 유흥 단지.

광경이었다.

그 풍경은 몽마르트르의 특징적인 표지로서,
안트베르펜 대성당처럼 대중의 상상력 속에서
그 지역과 밀착되어 있었다. 그리고 핀센트는
한결같이 돈을 목적으로 열심히 그곳을
공략했다. 자신의 아파트 창문처럼, 좀 더 높은
위치에 이르면 주변의 많은 거리가 극적인
광경을 제공했다. 블뤼트팽의 바람을 맞는
망루로부터 시끄러운 사크레쾨르 성당 건설
공사장에 이르기까지, 그는 새로운 구도로
파리의 광대한 전경을 바라보기 위해 언덕을
오르내렸다.

그리고 어느 지점에선가, 핀센트는 돌아서서
시각 틀을 몽마르트르 언덕에 고정했다. 그의
면밀한 시선으로 볼 때, 매연이 가득하고
늘 똑같이 펼쳐져 있는 도시의 풍경보다 언덕의
보초병 같은 풍차들과 지저분하게 흩어져 있는
것들에 더 흥미로운 점이 있었다. 더 중요한 점은
판매 가능성을 보았다는 것이다. 관광객은
도시 속에 시골을 품은 몽마르트르의 독특한
풍경, 즉 풍차뿐 아니라 옛 채석장, 배배 꼬인
거리들, 산등성이의 판자촌 풍경이 담긴
인쇄물을 덥석덥석 샀다. 전용 잡지에서는 그런
삽화들이 몇 쪽씩 이어졌다. 핀센트는 유화와
소묘로 그림 같은 풍차를 거듭 그렸다.(멀리서도,
가까이서도 그렸다.) 물랭드라갈레트 바깥의
거리도 그렸다.(그것을 가리키는 문자도 조심스럽게
써 넣었다.) 언덕 정상의 조각보 세공 같은
오두막집과 정원도 그렸다. 칠은 마우버와
헤이그 화파의 부드러운 색조로 했다.(그들의

그림이 핀센트가 아는 가장 팔릴 만한 이미지였다.)
심지어 언제나 그를 좌절시키지만 새료미를
감당할 만한 수채화도 시도해 보았다. "성공을
위해서는 싸게, 심지어 원가 가까이 팔아야
하거든. 파리는 파리다."

그해 봄 언젠가, 핀센트 판 호흐는 새로운
삶을 새로운 방식으로 축하했다. 거울 속을
들여다본 것이다. 거기서 그는 부서진 치아와
푹 꺼진 뺨을 지닌 죄수 같은 얼굴 대신에 화가
벨아미를 보았다. 아직 젊지만 어리숙하지는
않고(이마의 머리 선은 뒤로 물러나고 있었다.)
밀레의 헐렁한 푸른색 작업복 대신에 튼튼한
모직 재킷과 단추를 높이 채우는 조끼를 입고
비단 스카프를 두른 모습이었다. 올바로 자신을
돌보는 사내다웠다. 이발소에서 수염을 다듬었고
머리카락은 곱슬곱슬하며 치아도 잘 관리되어
있었다. 턱을 들고 가슴팍을 내민, 위엄 있게
처신하는 사내였다. 붓과 팔레트만 아니라면
사업가라고 해도 될 듯했다. 프린스오브웨일스
파이프 담배를 심란하게 피워 대며 회의적인
시선으로 뒤돌아보는 파리의 화상 같기도 했다.

그때서야 난생처음으로 핀센트 판 호흐는
자신의 거울 속 이미지를 그렸다.

사실 자신이 보고 있는 것이 아주 마음에
들어서, 다음 몇 달간 네 작품 이상 거울 속
이미지를 그렸다. 새로 그릴 때마다 더 크고
복장도 특별해졌으며, 한층 성공한 사람의
얼굴을 갖추어 갔다.

그러나 파리 부르주아로서의 부활을 장식하는
핵심은 팔릴 만한 작품이나 새 옷, 새로운 치아,

프랑스의 판 호흐

심지어 레픽 거리의 환하고 새로운 아파트도 아니었다. 그것은 페르낭 피에스트르, 즉 코르몽으로 알려진 화가의 아틀리에에 입성한 일이다.

1886년 즈음에 전람회 시스템은 패권을 잃어버렸을지 몰라도, 인기까지 잃은 것은 아니었다. 여전히 구필이 주도하는 막대한 산업은 그 어느 때보다 부유하고 더 많은 수집가들을 위해 풍속적인 장면, 시골의 목가적인 모습, 동양에 대한 환상, 역사적 장면을 수없이 찍어 내고 있었다. 엘리트 의식과 귀족적인 편견을 고수하고 정부의 지원을 받아 화가를 훈련시키는 미술원 체계로는 이렇듯 세련되고 기분 좋은 이미지에 대한 요구를 감당할 수 없었다. 그사이 미술 시장에 벼락 경기를 불러왔던 번영이 돈 있고 교육받은, 그리하여 예술적 포부를 추구할 여유가 있는 젊은이(그중 극소수는 여자였다.) 또한 넘치도록 만들어 내었다.

충족되지 않는 양쪽 요구에 대처하기 위해, 미술 교육의 대안적 형식이 유럽 대륙 전체에 걸쳐 주요 도시, 특히 살롱전의 탄생지 파리에 생겨났다. 아틀리에(화가들이 천창이 있는 다락방에서 종종 작업했기 때문이다.) 또는 그저 스튜디오라고 불리는 사설 학교는 규모나 위신, 엄격성, 학비 면에서 다양했다. 그러나 그것들은 모두 에콜데보자르의 자식으로서, 동시대에 존경받는 교수법을 이용했고 고위층 부모 세대처럼 능숙함이라는 목표를 약속했다.

거의 모든 설립자와 교수 들이 에콜데보자르를 졸업한 사람들이었다. 많은 이가 과거 살롱전의 주역으로서, 우승 메달(때로는 비평가들의 찬사를 받은 단한 작품)을 이용하여 아틀리에를 열었다. 코르몽이 그중 한 사람이었다.

그의 경력은 1880년에 정점을 찍었다. 당시 그가 내놓은 대형화 「카인의 비행」은 살롱전에 선풍을 일으켰다. 성서의 형제 살해범인 카인을 입을 떡 벌린 네안데르탈인으로 묘사한 코르몽은 종교 옹호자와 진화론을 비롯한 새로운 과학의 옹호자 모두를 격앙시키기에 충분했고, 악명의 회오리를 일으켰다. 2년 후 그는 아틀리에를 열었다. 에콜드보자르 학생으로서 곡절 많은 개인사를 지녔고 비관습적인 주제(그는 힌두교의 왕과 바그너의 영웅, 석기 시대의 혈거인을 그렸다.)를 좋아했음에도, 전통 교육의 세심한 기능을 모두 받아들였다. 대부분의 아틀리에 대가처럼, 자신을 다음 세대의 화가를 훈련하기 위해 살롱전과 협력하는 사람으로 보았다. 그의 학교는 연례 경연, 즉 콩쿠르에 이르기까지 에콜데보자르를 흉내 낸 것이었다. 1884년 그는 살롱전의 심사 위원으로 위촉되었다. 이 위원직은 야심 찬 젊은 화가들에게 그의 아틀리에가 매력적으로 보이는 데 일조했다.

코르몽은 성공한 살롱전 화가의 화려한 생활 방식도 받아들였다. 그는 아틀리에 말고도 큰 개인 화실과 아파트를 보유했다. 사치를 즐겼고 색다른 여행을 했다. 파리 오페라 무대 감독의 아들이었던 만큼 극적인 의상을 즐겨 입었다. 동시에 정부를 세 명이나 두기도 했다. 이는 그가

살롱전에서 받은 메달이나 그의 엄청나게 큰 그림보다 아틀리에의 교수들 사이에서 더 부러움을 사는 이유였다.

그러나 1886년 핀센트가 도착했을 무렵 코르몽의 별은 이미 빛을 잃어 갔다. 빠르게 변화하는 파리 미술계에서 그가 그린 석기 시대의 모습은 현대 미술에 대한 위대한 탐색에 있어 하나의 별난 여흥일 뿐이었다. 화상과 수집가 들은 그에게서 다른 화가들에게로 옮겨 갔다. 코르몽이 테오 판 호흐의 형인 핀센트를 자격증이나 업적이 부족한데도 배타적인 아틀리에에 받아들이기로 한 이유는 자신의 운이 다한 탓이었을 것이다. 테오는 구필의 부지점장으로서 충분히 은혜를 갚아 줄 수 있는 위치에 있었다. 핀센트가 갑작스럽게 파리에 온 후 얼마나 빨리 일이 처리되었는지는 확실하지 않다. 안트베르펜에서 겪은 좌절로 미루어 볼 때, 시작하기 전에 자신을 추스르는 데(건강을 회복하고 치아를 치료하는 데) 시간이 조금 걸렸을 것이다. 그러나 그해 봄 언젠가 그는 클리시 대로에 있는 코르몽의 아틀리에에 처음 가 보았고, 자신이 통달하지도 포기하지도 못한 이전의 훈련에 또다시 덤벼들었다.

테오가 보기에 이 보답받을 길 없는 사명에 코르몽은 완벽한 선택이었다. 비록 자신의 학구적인 명성을 추구해 오기는 했지만, 이 마흔 살의 리옹 토박이는 돈벌이가 되는 학생들에게 자신의 예술관을 강요하지 않는 유연하고 관대한 선생으로도 알려져 있었다. 한 설명에 따르면, 안트베르펜 미술원의 교장인 샤를 베를레처럼 코르몽은 "자신과 비슷한 부류보다 새로운 사람에게 호의적인" 성향을 보였다. 레자르쟁코에랑의 우스꽝스러움은 그의 연극적인 성격에 호소력이 있었을 것이다. 상징파의 난해한 주제는 전설과 민담을 애호하는 그의 성향과 맥을 같이했다. 다만 쇠라 같은 점묘화가의 과학적 허세만은 경멸했다. 아틀리에에 방문할 때면, 조용히 학생들 사이를 지나며 이젤 옆에 잠시 멈춰서 말을 잘 골라 가볍게 언급할 뿐이었다. "그는 배려심을 품고 모든 것을 보았고, 우리는 그 배려심에 놀랐다."

예술적 가정을 찾기 위한 핀센트의 시도가 수많은 실패를 겪은 후, 자유롭게 놔둔다는 코르몽의 평판과 열심히 작업하겠다는 핀센트의 새로운 다짐(코르몽의 아틀리에에 최소한 3년은 머물겠다고 약속했다.) 사이에서, 테오가 이번만은 성공할지도 모른다는 희망을 가질 만했다.

그러나 사실 이번도 다른 시도들처럼 불행한 결말을 맞을 운명이었다.

핀센트에게는 불행히도, 코르몽의 아틀리에는 설립자의 열린 마음을 반영하지 못했다. 그는 오는 일이 뜸했고(일주일에 한두 번뿐이었다.) 비평을 자제했기 때문에, 서로의 작품과 서로에 대하여 의견을 주고받는 것은 제자들의 몫이었다. 항상 그랬듯, 핀센트에게 동료 화가란 가장 까다롭고 너그럽지 못한 관객들로 판명 났다. 코르몽 화실의 급우들은 브뤼셀이나 안트베르펜의 화가들보다 훨씬 똘똘 뭉쳐 있는 배타적 무리였다. 그들 대부분은 프랑스인이었다. 다른 상업적 아틀리에가

프랑스의 판 호흐

터놓고 부유한 외국인의 요구를 들어주는 반면, 코르몽의 아틀리에는 철저한 선발 과정 때문에 서른 명 정도 되는 학생 중에서 압도적으로 프랑스인의 숫자가 많았다. 핀센트의 프랑스어는 외국인 억양이 섞인 데다 10년간이나 사용하지 않은 탓에 세련되지 못해서, 국외자라는 표가 또렷이 났다.

화실 동기 대부분은 청년이었다. 18세 이하는 들어온 적이 없었고, 25세 이상도 드물었다. 집단적으로 그들은 젊음의 별난 행동과 편협함을 고수했다. '누보'라고 불리는 새로운 학생들은 여러 가지로 무자비하게 놀림받고 창피를 당했다. 핀센트의 별난 예의범절은 틀림없이 그런 일들을 자초했지만, 한편 쉽사리 발끈하는 자존심은 결코 그것들을 참지 못했다. 신입은 하찮은 잡일과 무의미한 시험을 견뎌야 했다. 그들은 발가벗겨진 채 물감 묻힌 붓을 가지고 펜싱을 해야 했다. 또는 불꼬챙이에 꿰인 돼지처럼 장대에 묶여 그 지역의 카페로 옮겨졌다. 종종 선배들이 외상으로 마신 술값을 갚아 주는 것으로 신고식이 끝났다.

또한 학생들 대부분은 부유했다. 서로 혼인 관계를 맺는 옛 귀족 가문의 자제이거나 사업계의 새로운 명문 자제였다. 아틀리에의 두 학생 대표는 프랑스 지식인, 그리하여 프랑스 예술이 갈라진 분기점을 정확하게 반영했다. 루이 앙크탱의 아버지는 노르망디의 정육점 주인으로, 재산을 모아 부유한 가문으로 장가들었다. 스물다섯 살의 루이는 어떤 계급에서라도 두드러졌을 것이다. 키가

크고 원기 넘치는 제우스 같은 청년으로서, 윤기 흐르는 화관 같은 곱슬머리에 수염이 덥수룩했다. 그는 여느 신사의 자식처럼 열 살 때 승마와 미술을 배웠다. 타고난 고결한 분위기로 아틀리에를 지배했고 아틀리에에서 멀지 않은 클리시 대로 아파트에 붉은 머리카락의 정부를 두었다.

그의 동료 학생 대표는 정확히 진화의 반대 유형을 대표했다. 앙리 마리 레몽 드 툴루즈 로트레크 몽파는 유서 깊은 혈통(툴루즈 백작이라는 칭호는 1196년까지 거슬러 올라간다.)의 계승자이자 그 혈통이 내린 저주, 즉 근친혼의 희생자였다. 전기 작가의 말에 따르면, 종형제인 그의 부모는 "사냥하고 말을 타는 귀족적인 뜬구름 같은 세상"에서 살았다. 그러나 그들은 뼈가 연약한 기형아를 얻었다. 로트레크는 어린 시절에 두 다리가 부러졌고 어른이 되어서도 키가 150센티미터가 채 되지 않았다. 말을 타지는 못했지만(지팡이 없이 간신히 걸었다.) 말을 그릴 수는 있었다. 그에게 기이한 외모나 유명한 성이 없었더라도, 패기만만한 정신과 날카로운 기지("나의 가문은 수백 년 동안 아무것도 한 게 없다. 위트 없이는 나도 완전히 머저리다.")가 결합된 엄청난 재능 덕분에 결국 그는 파리 예술계의 한자리를 차지했다. 열일곱 나이에 루이 앙크탱을 만났을 때, 로트레크의 키는 간신히 상대방의 허리께를 넘어설 정도였다. 그러나 두 사람은 서로가 특별한 사람임을 알아보았다. 로트레크는 탑처럼 큰 친구를 "나의 거인"이라고 불렀으며, 그 후로 그의 옆을 떠난

적이 거의 없었다.

믿기 힘든 이 한 쌍이 코르몽의 화실을 개인적인 사교 클럽처럼 운영했다. 앙크탱은 제우스같이 당당한 표정과 능수능란한 붓질로 동기들의 존경을 받았다.* 로트레크는 마시에**가 지닌 공식적인 힘과 스승의 총애라는 비공식적인 힘을 행사했다. 그와 코르몽은 외부 위원회에서 같이 일했고 코르몽이 화실을 방문할 때면 로트레크가 항상 앞줄 가운데의 영예로운 자리로 스승을 안내했다.

사제 간에 허물없이 즐겼고, 그것은 급우들을 놀라고 즐겁게 해 주었다. 로트레크는 코르몽이 집을 개방하는 시간에 늘 있었고, 레픽에서 모퉁이만 돌면 있는 콜랭쿠르 거리의 작업실에서 매주 친목회를 주최했다. 거기서는 미술에 관한 새로운 생각들이 포도주처럼 거침없이 흘러나왔다. 그는 수업 내에서든 밖에서든 행사를 주관했다. 신입에 대한 거친 야유를 주도할 때나, 멋진 바리톤 목소리로 브뤼앙의 신곡을 급우에게 가르칠 때나, 독특한 관점으로 가능성 있는 모델의 생식기를 우스꽝스럽게 검사할 때도 그러했다.

코르몽의 학생들은 "벨라스케스 그림의 난쟁이" 같은 로트레크와 미켈란젤로의 작품을

* 그는 앵데팡당전(Salon des Indépendants, 1884년에 프랑스의 관전 전람회와 아카데미즘에 반대하여 처음으로 개최된 무(無)심사 전시회로서 쇠라, 시냐크 등이 주도했다.)에서 "촉망되는 젊은 화가"로 지목받았다.

** massier. 모델을 채용하여 포즈를 잡아 주고, 경비를 모으고 질서를 유지할 책임을 맡은 학생.

떠올리는 그의 단짝의 통솔력 아래 집결했다. 냉문가 출신 젊은이들, 국립 고등학교나 대학의 많은 사교 동아리를 무수히 드나드는 사람들은 화실의 악의 없는 농담과 신고식에 쉽게 빠져들었다.

그러나 핀센트 판 호흐는 그러지 못했다. 걸핏하면 화를 내고, 쉽게 기분이 상하고, 위협적으로 열정을 내세우고, 젊은이의 냉소와 불손에 동조하지 못하던 핀센트는 북해의 탁한 뇌운처럼 아틀리에에 내려앉았다. 그는 아주 작은 도발에도 폭풍같이 격렬한 항의와 입술이 덜덜 떨릴 정도의 울화통을 터뜨렸다. 그는 소리치고 손시늉을 하며 대뜸 논쟁에 뛰어들어, 네덜란드어와 영어, 프랑스어가 마구 뒤섞인 문장을 쏟아 냈고, "그러고는 어깨 너머로 휙 돌아보며 야유했다." 스승이 없을 때 로트레크가 구축해 놓은 익살맞고 근심 걱정 없는 분위기에 핀센트의 재미없고 격렬한 태도만큼 어울리지 않는 것도 없었다. 로트레크 본인은 핀센트를 잔인하게 비난하지 않았지만, 그 시무룩한 네덜란드인에게서 거의 흥미를 발견하지 못한 듯했다. 바른 무리 속에서는(특히 같은 네덜란드인 사이에서는) 핀센트도 사교적이고 명랑하기까지 했다. 그러나 외설적인 흉내와 야한 풍자를 즐기는 그의 유머 감각은 로트레크의 냉소적인 익살이나 자조적인 화려함과는 동떨어진 것이었다.

급우들은 틀림없이 마시에를 본받아 그들 가운데 있는 변덕스러운 이방인에게 오만한 관용(그를 "파리 사람의 영혼을 이해하지 못하는

프랑스의 판 호흐

북쪽 사람"이라고 무시했다.)과 은근한 비웃음이 뒤섞인 태도로 대했다. 한 급우는 "본인 모르게 얼마나 웃었는지 모른다."라고 회상했다. 겁나서든 관심이 없어서든 좋은 지위에 있는 동생을 존중해서든, 그들은 그가 신입이 겪는 최악의 학대를 겪지 않게 해 주었고, 애써 괴롭힐 만큼 흥미롭지 않은 사람이라고 무시해 버렸다.

핀센트는 안트베르펜에서처럼 교실 주변에서, 소수의 외국 학생 사이에서 우정을 찾아야 했다. 다행스럽게도 그 작은 무리의 대표는 영어를 쓰고 고향에서 멀리 떨어져 있는 상냥한 사람으로서, 존 피터 러셀이라는 호주 화가였다. 그는 남태평양 모험가이자 무기 제조상의 아들이었고 핀센트가 부러워하는 모든 것을 갖추고 있었다. 돈, 친구, 여가, 지위, 그리고 빼어난 금발의 이탈리아인 여자 친구 마리아나까지 있었다.(그녀는 로댕을 위해 모델을 서 주었는데, 로댕은 그녀를 "파리에서 가장 아름다운 여인"이라고 말했다.) 지칠 줄 모르고 향락을 즐기는 사람으로서 샤누아르와 미를리통 같은 야간 업소를 자주 들락거렸고, 종종 말과 마차를 몰았다. 주말마다 상류 사회 사람들과 불로뉴 숲을 산책하거나 센 강에서 요트를 몰았다. 여름은 브르타뉴에서, 겨울은 스페인에서 보냈다. 손님들(개인적인 친구인 로댕과 로버트 루이스 스티븐슨도 있었다.)이 꾸준하게 엘렌 골목에 있는 러셀의 작업실로 난 계단을 올랐고, 방문은 항상 열려 있었다. 활기 있고 무분별한 친밀감으로 모두를 즐겁게 해 주는 탓에 러셀은 미국인으로 종종 오해받기도 했다.

핀센트는 러셀의 편안한 환대에 끌려 그 무리 속에 끼어들었다. 구필에 대한 가족적인 연고를 과시하며(상업적으로 야심 찬 호주 화가에게는 매력으로 느껴졌을 것이다. 그는 여전히 구필에 전시되고 있는 전성기 빅토리아풍 그림을 그렸다.), 핀센트는 몽마르트르 공동묘지 저편에 있는 러셀의 작업실을 방문했다. 러셀은 핀센트에 대한 "돌았지만 해롭지는 않다."라는 일반적인 의견에 동의했고, 그들의 관계는 당시의 서신이나 후일의 저작물에서 언급될 만큼 가치가 없었다. 그러나 그는 예술적 개성에 심미안이 있는 너그러운 작업실 주인이었다. 그의 미적 감각은 친구들(핀센트를 "잡초처럼 보잘것없는 사내"라고 여겼다.)을 당황케 하고 마리아나(핀센트의 눈이 "무섭도록 반짝거린다."라고 불평했다.)를 놀랐다.

핀센트는 러셀의 개방 정책을 자주 이용했고, 결국 러셀에게 초상화 모델이 되어 달라는 청을 받았다. 이를 뛰어난 영광이라고 하기는 어려웠다. 핀센트와 달리 러셀은 재능 있는 초상화 제작자로서 연필로든 붓으로든 확실히 신속하게 닮은꼴을 포착해 냈고 기회가 있을 때마다 재주를 실천했다. 러셀은 사교계 부인을 그릴 때 종종 사용하는, 인물을 돋보이게 하는 붓질로 핀센트의 초상화를 그렸다. 핀센트가 세상이 그렇게 봐 주었으면 하는 모습의 초상화였다. 그는 자유분방한 탐미주의자가 아니라 화가이자 사업가처럼 그려졌다. 목깃이 빳빳한 짙은 색 양복을 입고 엄격한 표정을 짓는, 은행가처럼 부유한 성취가의 모습이었다. 오로지 그 눈빛(의심에 사로잡힌, 거의 위협적인

곁눈질)에서만 러셀은 어두운 현실을 암시했다.
핀센트를 농묘 학생들과 살라놓는 것은 무엇보다
타고난 재능의 부족이었다. 그가 로트레크처럼
재기 발랄하게 연필을 휘둘렀거나 앙크탱처럼
매력적으로 붓을 놀렸다면, 사람들이 낯선
외모나 무뚝뚝한 태도를 너그러이 넘어갔을지도
모른다. 노르망디의 학생 시절 이후로 절묘하게
그림을 그려 온 앙크탱과 일찍 꽃핀 삽화가였던
로트레크가 이끄는 코르몽의 제자들은 스승처럼
소묘를 중시했다. 코르몽이 그림 양식의 개성에
너그럽기는 했지만, 안트베르펜의 베를레처럼,
계속해서 바뀌며 예술적으로 유행하는 방식보다
데생 실력을 더 중요하게 보았다. "측정하지
않으면, 돼지처럼 그리게 된다." 코르몽의
학생들은 얼마나 대담하고 새로운 이미지를
동경하든 간에 모두 루브르 미술관의
옛 거장처럼 소묘를 할 수 있기를 열망했다.

핀센트는 그간 의존했던 크고 다루기 힘든
시각 틀을 멀리하며(그리고 기구 없이 자유롭게
그리는 화가로 가득한 방에서 시각 틀을 들고 있기는
민망했다.) 선과 비율이라는 오래된 난제를
해결하는 데 힘을 쏟았다. 비록 나체 모델이
정기적으로 아틀리에에 오기는 했지만, 그는
여전히 대부분 작업실 벽에 줄지어 선 석고
모형을 보고 작업했다. 시베르트처럼 코르몽은
음영과 해칭선보다 윤곽을 강조했고, 학생이
즉흥적으로 그려 내는 것을 말렸다. 한 학생은
코르몽의 지도에 대해서 "학생들은 아무것도
바꾸지 말고 그들 앞에 있는 대상을 엄격히 따라
그려야 했다."라고 회상했다.

핀센트는 현실의 횡포에 또다시 굴복하며,
정확한 윤곽선이 나타날 때까지 그리고 지우고
또 그렸다. 그러고 나서는 초크와 찰필로
섬세하게 입체감을 표현했다가, 로트레크 같은
학생이 수월하게 제작해 내는 정확하고 세련된
작품을 창조하기 위해 또다시 지웠다. 그러나
그의 손은 여전히 순종하려 하지 않고 그럴 수도
없었다. 석고 모형을 보고 그린 것이든 나체를
보고 그린 것이든, 그의 이미지가 이젤에서
모습을 드러낼 때는 가장 세련된 이미지조차
퍼진 궁둥이에 어긋난 팔다리, 확대된 발,
비뚤어진 얼굴이 되거나 윤곽선이 흔들렸다.
"우리는 핀센트의 작품이 너무 미숙하다고
생각했다. 완성도 면에서 그를 능가하는
사람들이 많았다. ……그의 소묘에는 전혀 놀랄
만한 데가 없었다."

유화 또한 비웃음과 거부 반응을
불러일으켰다. 안트베르펜 미술원 학생들처럼,
코르몽의 제자들은 그의 속도에 놀랐고 무질서한
작업 방식에 충격받았다. 이들이 그림 한 점을
그릴 때 핀센트는 세 점씩 그렸다. 혼자만의
쉴 새 없는 공격으로 똑같은 포즈를 여러
각도에서 본 그림을 완성했고, 모델이 쉬는
중에도 멈추지 않았다. "그는 혼란스럽게
날뛰듯 작업하면서, 색채를 열광적으로 급히
캔버스에 내던지다시피 했다. 삽질하듯 물감을
찍어 올렸고 물감이 붓을 따라 흘러 손가락이
진득진득해졌다. ……그의 격렬한 그림은
작업실을 놀랬다. 전통적인 미술학도들은 충격을
받았다."

프랑스의 판 호흐

핀센트가 보지 않는 곳에서, 학생들은 도리깨질하는 듯한 그의 붓놀림을 비웃었다. 코르몽이 핀센트의 이젤 앞에 서면 학생들은 기대감으로 조용해졌고 차분한 스승이 네덜란드 사람의 최근 작품에 어떻게 반응하는지 보고자 몸을 기울였다. 그러나 코르몽은 핀센트의 소묘 기술에 한정해서만 비평했고 좀 더 신중하게 작업하라고 조언했다. 어쨌든 한동안 핀센트는 그 조언에 주의를 기울이고자 애썼다. 다른 학생들이 모두 자리를 뜬 오후에 작업실에 와서 익숙한 석고 모형 앞에서 소묘 연습을 하며, 지우개로 종이에 구멍이 날 때까지 정확한 윤곽선을 포착하고자 애썼다. 우연히 커다란 작업실에 홀로 있는 핀센트를 보았던 학생은 그의 은밀한 노력에 눈을 떼지 못했고, 그가 "감방의 죄수" 같다고 생각했다.

여름 무렵 핀센트는 모습을 감추었다. 그는 코르몽의 화실에서 3년간 공부하겠다고 약속했더랬다. 그러나 그가 머문 시간은 석 달이 채 되지 않았다. 아마 가을까지도 클리시 대로에 있는 화실에 가끔은 갔을지 모른다. 그러나 그랬다 하더라도, 이전의 급우들을 피하기 위해 조심스럽게 시간에 맞추어 방문했을 것이다. 코르몽의 화실에서 겪은 짧은 경험에 대해 이야기해야 할 때면 핀센트는 "내 예상만큼 도움이 되는 것 같지 않았다."라고만 말하곤 했다. 파리를 떠난 후에는 더 이상 이에 대해 편지에 쓰지 않았다. 일류 아틀리에에서의 실패는 결정적이라서, 6월에 테오는 핀센트가 파리에서 처음 몇 달간 어떻게 지냈는지 요약하는 편지를 어머니에게 쓰며 이 주제는 꺼내지 않았다. 대신 그는 핀센트가 마침내 고비를 넘겼으며, 같이 사는 것이 누에넌에서처럼 짐스럽지는 않다고 안심시키는 이야기를 지어냈다. "형은 과거보다 훨씬 명랑하고, 여기 사람들은 형을 좋아해요. 이런 식으로 계속해 나갈 수 있다면, 형의 힘든 시간도 끝나고 형 혼자 힘으로 성공할 수 있을 것 같아요."라고 밝게 보고했다.

사실 핀센트는 모든 면에서 실패를 맛보았다. 그해 봄 모든 노력을 다했지만 유화 한 점도 팔지 못했다. 파리에 유포되는 수백 종 잡지 중 어느 한 곳에서도 보수를 지급하고 삽화를 그려 달라고 하지 않았다. 더 나쁜 것은, 동생의 사업계 인맥이 출중함에도, 화상을 얻고자 하는 시도가 좌초되었다는 것이다. 코르몽 화실의 급우는 핀센트가 "갤러리와의 관계가 밀접한데도 아무도 그림을 사려 하지 않는다는 사실에 때때로 분노를 터뜨리곤 했다."라고 기억했다.

테오의 옛 동료인 아르센 포티에, 즉 전해 「감자 먹는 사람들」을 지지했다가 철회했던 대단찮은 화상만이 경의를 표하여 위탁 판매로 작품 몇 점을 가져갔다. 그러나 포티에가 달리 어쩔 수 있었겠는가? 그는 같은 건물의 아래층에 살면서 매일 판 호흐 형제를 볼 뿐 아니라 끝없는 장광설에 시달렸다. 이번엔 편지로가 아니라 얼굴을 마주하고서 말이다. 제 그림을 구매자에게 보이라는 핀센트의 압박에(포티에는 그 아파트에서 일했다.) 그는 조만간 전시회에 올리겠다고 애매하게 약속했다. 핀센트가

실제로 작품을 전시하기 위해 찾아낸 유일한 곳은 '탕기'(동시대의 한 사람은 "칙칙하고 조그만 부티크"라고 묘사했다.)라는 근처 화방이었다. 거기서 그의 그림들은 잡다한 물건들 사이에 다른 고객들이 맡긴 수십 점 그림과 함께 조명도 없이 걸렸다. 그의 그림을 동료 화가들과 맞바꾸고자 했을 때(테오는 그것이 학생들의 오래된 전통이라고 부추겼다.)도 거의 성사되지 못했다. 그처럼 잘 알려지지 않고 대수롭잖은 화가만이 그림을 교환하자는 제안에 설득당했다. 쇠라의 친구인 샤를 앙그랑처럼 제법 알려진 화가들은 제안을 무시했다.

핀센트에게 친구가 많았더라면 더 많은 작품을 교환했을 것이다. 그러나 테오가 "여기 사람들은 형을 좋아한다."라고 한 말은 그저 어머니를 위로하기 위해 지어낸 말일 뿐이었다. 당시 파리의 화가들은 서로 마주칠 기회가 수없이 많았음에도 그들의 편지나 일기에 핀센트라는 존재에 대해서는 암시조차 없다. 그는 황무지에서처럼 파리에서 홀로 1886년 여름을 시작했다. 러셀은 그 여름 동안 떠나 있었고, 그의 아파트는 두 영국인에게 빌려주었는데, 그들은 훨씬 덜 호의적이었다.

A. S. 하트릭은 핀센트가 "살짝 돈 것 이상"이라고 생각했다. 그리고 헨리 릴런드는 핀센트의 방문에 몸서리치는 반응을 했다.("저 끔찍한 인간이 두 시간이나 머물다니, 더 이상 못 참겠네."라고 한번은 하트릭에게 투덜거렸다.) 그래도 조금은 전문적인 화가와 연고를 유지하고 싶은 마음에, 핀센트는 계속해서 러셀의

작업실을 방문했다. 그러다 마침내 릴런드의 수채화를 두고 말다툼이 벌어져(핀센트는 그 그림들이 "활기차지 않고 쓸모없다."라고 말했다.) 그는 엘렌 골목에 오는 것을 영영 환영받지 못하게 되었다.

가을에는 안트베르펜에서 그리 친하게 지내지 않았던 급우 호러스 리븐스에게 편지를 썼는데, 위축된 나머지 사무치게 말할 정도였다. "나는 혼자서 작업하네. 삶을 위해 그리고 미술에서 나아가기 위해 몸부림치고 있어." 파리에 도착한 지 여섯 달 만에, 그는 멀리 떨어져 있는 리븐스에게 파리로 와서 합류해 달라고, 아니면 자신이 탈출할 수 있게 도와 달라고 애걸했다. "봄이나 그보다 일찍, 남프랑스로 갈 예정일세." 그는 1년쯤 프로방스 지역으로 탈출해 살기를 기대하며 편지를 썼다. "그리고 여보게, 자네도 같은 소망이라면, 합쳐도 될지도 모르겠군."

코르몽의 아틀리에에 관한 계획이 실패한 후 친구도 동료도 목적도 없이, 핀센트는 파리에 올 때 품고 왔던 강박 관념 속으로 빠르게 물러났다.

안트베르펜에서 그를 사로잡았던 초상화 계획이 끊임없이 되살아났다. 파리에서 초기에 그린 그림 중에는 같은 모델을 그린 초상화가 두 점 있다. 윤기 나는 검은 머리카락을 지닌 중년 부인으로서 그녀의 부르주아풍 치마나 화려한 보닛은 존경할 만한 사회적 지위에 대한 핀센트의 새로운 노력을 드러내 보였다. 그러나 일단 코르몽 화실에서 작업을 시작하자, 보다 내밀한 성적 욕망이 자라났다. 코르몽의 화실

프랑스의 판 호흐

수업은 핀센트의 지칠 줄 모르는 손에 꾸준히 모델을 제공해 주었다. 더 좋은 것은, 그 작업실이 일거리를 찾는 모델을 중단 없이 끌어모은다는 점이었다. 모든 학생이 살펴볼 수 있도록 모델들은 줄줄이 작업실을 돌았고, 학생들은 특별히 좋아하는 모델에게 표를 던졌다. 채용 심사는 모델에게 종종 탈의를 요구했고, 학생들은 근육을 시험하기 위해 신체를 자유롭게 눌러 보거나 자극해 볼 수 있었다. 그러한 테스트는 곧잘 서로를 자극하면서 흘끔거리며 괴롭게 숨죽여 웃는 일로 끝났다.

그러나 핀센트는 그 이상을 원했다. 오랫동안 자신만의 작업실에서 하는 작업이 주는 특혜에 익숙했기 때문에, 바로 개인 모델 마련에 착수했다. 그러나 화실의 채용 심사를 위해 매일 줄을 서는 전문 모델 중 누구도 그의 작업실로 와 달라는 초대에 응하지 않았다. 초상화를 위해서든 인물 연구를 위해서든 "그들은 형을 위해 포즈를 취해 주려 하지 않았다."라고 테오는 회상했다. 나체화를 위해서라면 더더욱이 포즈를 취하기 싫어 했다. 러셀의 정부인 마리아나같이 개인적으로 알고 있는 여자조차 이상한 네덜란드인의 부탁을 거절했다.

이내 그는 좀 더 익숙한 구역으로 모델을 찾으러 가야 했다.

독일계 프랑스인 조르주 오스만이 계획한 신도시의 넓은 대로와 카페에는 매춘부들이 들끓었다. 부와 방종, 드러낼 자유가 결합되어 파리는 난봉꾼의 시대에 성적으로 흥분해 있는 유럽 대륙에서 성적 만족(그리고 성병)의 중심지가 되었다. 매춘부는 온갖 이름(매춘부, 창부, 바람난 여공, 창녀, 아페리티프 등)으로 통했고 그 도시의 성인 남자 4분의 3에 이르는 사람들이 서비스를 받았다. 사실상 코르몽 화실의 모든 화가가 정부를 데리고 있을 뿐 아니라 밤마다 파리의 호색적인 지하 세계를 침략했다. 러셀조차 아름다운(게다가 임신한) 마리아나가 길모퉁이마다 접할 수 있는 데카당스 제국의 종말을 즐기도록 내버려 두었다.

그토록 많은 기회에 둘러싸여 있던 핀센트 역시 자제하기 어려웠다. 졸라의 『나나』와 공쿠르의 『매춘부 엘리자』(두 책 모두 매춘의 연대기였다.) 같은 책은 그의 머릿속을 성적인 자유와 활동성에 대한 환상으로 가득 채웠다. 모파상의 벨아미조차, 수많은 여자를 성적으로 정복했음에도 파리의 매춘부가 제공하는 특별한 쾌락을 거부하기 힘들지 않았는가. 수년 후 핀센트는 그 도시의 북적거리는 사창가뿐 아니라, 외로운 여자들이 하루에 대여섯 차례도 성교하는, 승강기 없는 지저분한 뒷방에서 모델을 찾았던 무모한 행위를 긍정적으로 기억했다. 그는 매춘부와 포주의 관계를 익히 안다는 듯 말했고, 자신을 최상의 쇠고기 조각을 찾는 굶주린 소비자로 묘사했다. "정육점 고기 같은 매춘부 앞에서 나는 야수의 상태로 돌아간다."라고 1888년에 베르나르에게 말했다.

핀센트는 모델을 찾아 헤매던 중 처음으로 아고스티나 세가토리를 만났을 것이다. 그녀는 비록 그 방면에 직접 적극적으로 나서기엔 너무 늙었지만(마흔다섯 살쯤이었다.) 핀센트가 찾는

것이 어디 있을지 알았다. 그녀는 나폴리에서 10대 시절을 보낸 후, 모델 일과 매춘의 아슬아슬한 경계에서 살아왔다. 1860년경 그녀는 유혹적인 표정과 관능적인 육체로 파리행 통행권을 거머쥐었다. 그리고 파리에서 제롬, 코로, 마네를 비롯한 당대 거장들을 위해 포즈를 취해 주었다. 온 유럽이 짙은 색 머리카락을 지닌 이탈리아 여성의 편안한 관능성을 탐했고, 매력적인 토속 의상을 입고 집시 정신의 상징인 탬버린을 든 그녀의 초상화를 그렸다. 앞서 많은 모델들처럼 아고스티나는 후원자를 찾아냈고, 1885년에 '탕부랭'이라는 카페를 열어 시들어 가는 자기 명성을 자본화했다.

1886년 핀센트가 그녀를 처음 만났을 무렵에 그녀는 이미 경험 많고 가슴이 풍만하고 자유분방한 '시뇨라(부인)'로 늙어 가고 있었다. 그녀는 폭력배 우두머리인 젊은 연인과 황금빛 털을 지닌 두 마리 그레이트데인을 거느리고 있었다. 그녀를 경외하던 사람의 말에 따르면, 그녀는 나른한 권위와 인상적인 매력으로 카페를 이끌었다. 클리시 대로에 있는 대형 건물의 모든 부분, 즉 탬버린 모양 탁자부터 이탈리아 전통 치마를 입은 여종업원에 이르기까지 모든 면에서, 그녀를 유명하게 만들었던 이국적이고 성적인 매력이 발산되었다. 그러나 그 매력은 단순한 연출 이상이었다. 탕부랭처럼 테마가 있는 카페는 일반적으로 매춘 등 부업을 겸했다. 소유주는 안전한 환경과 지속적인 고객을 제공하는 대신에 일하는 사람들의 근무 후 소득을 뜯어 갔다. 핀센트가 안트베르펜에서

만났던 뚜쟁이처럼, 아고스티나 세가토리는 "굉장히 많은 여자를 알기에 언제는 몇몇은 대 줄 수 있었다."

세가토리의 도움을 받고서도, 핀센트가 파리의 지저분한 밑바닥 사회를 돌아다니고서 만들어 낸 것은 급하게 엿보고 그린 몇 장의 스케치뿐이다. 한 작품은 벌거벗은 채 침대에 누워 있는 여인을 표현했다. 그녀는 두 팔을 머리 뒤로 하고서 자신을 마음껏 이용하라고 편안하게 선전한다. 또 다른 작품은 성교 후에 침대 가장자리에 앉아 노곤하게 스타킹을 끌어당기는 여자를 묘사했다. 대야에 쪼그리고 앉아 몸을 씻는 여자 그림도 있다. 담배 연기로 가득한 지하층을 채우고 있는 에로틱한 공연에서, 음란한 장면을 은밀히 연필과 초크로 담아내기도 했다. 서커스 묘기를 하듯 창피한 줄 모르고 무대에서 성교하는 남녀를 표현한 그림이었다.

특별히 매력 없는 한 여자가 포즈를 취해 주기로 했을 때, 핀센트는 그녀의 퇴폐적인 몸과 외설스러운 얼굴에 아낌없이 재주를 쏟았다. 기괴한 오달리스크*처럼 소묘와 유화로 그녀를 표현하고는 그녀의 짐승 같은 용모를 초상화로 찬미했는데, 누에넌의 농부처럼 흙빛 색상들로 그렸다. 그녀가 지닌 시골 처녀 같은 성적인 용기를 자랑한 것이다. 「비애」의 신 호르닉처럼 그녀가 복종적인 자세를 한 모습도 스케치했다.

그러나 그 누구도, 미인은 아니라 해도 매력 있는 여자 그 누구도 신 호르닉이 스헨크버흐의

* 동양풍의 여성 나체화.

작업실에 오던 것처럼 레픽의 작업실로 오지 않았다. 코르몽의 화실을 떠난 후, 핀센트는 그들 형제가 모아 두었던 작은 나체 조각상을 그리는 일로 물러나 있었다. 그리고 누에넌에서처럼, 좌절과 후회를 표현해 줄 정물을 찾아 쓸쓸히 작업실의 내용물을 뒤졌다. 그는 제 기분을 완벽하게 상징하는 낡은 도보용 신발 한 쌍을 발견했다. 마치 황무지의 잃어버린 자유를 그리워하듯, 케르크스트라트에서 새 둥지를 그렸을 때처럼 생각에 잠긴 붓질과 침울한 색조로 그렸다.

모델 사냥에 실패한 핀센트는 파리에 품고 왔던 또 하나의 집착 속으로 더욱 깊숙이 빠져들었다. 색에 대한 집착이었다. 블랑과 슈브뢸의 복음에 대한 그의 독특한 간증은 누에넌의 황무지에서 자라나다가, 안트베르펜의 상업적이고 성적인 열기 속에서 싹 치워졌다. 그리고 1886년 여름 전도사 같은 열의 속에서 되살아났다. 코르몽 화실 급우는 회상했다. "색은 그를 미치게 만들었다." 그는 이전 겨울에 웅변을 멈추었던 동시 대비 법칙의 현수막을 집어 들고서 동료 학생들을 깜짝 놀라게 했다. (가장 평범한 색 주제인) 나체 모델을 화실의 칙칙한 갈색 배경 대신 "강렬하고 예기치 못한 파란색" 배경에 그린 것이다. 그 결과는 "새로운 보랏빛 색조를 띤, 한 색상이 다른 색상을 자극하는" 보색의 폭발이었다. 그리고 격렬한 이미지는 폭풍같이 격렬한 말을 동반했다. "그는 멈추지 않고 색에 대한 생각을 떠들어 댔다."라고 파리에서 그를 알았던 또 다른 사람은 회상했다.

그러나 이번에는 이미 색에 대한 주장들로 타오르는 도시에 자신이 설교하고 있음을 깨달았다. 색이란 무엇인가? 색은 어떻게 지각되는가? 색은 무엇을 표현하는가? 파리는 햇불 퍼레이드(핀센트도 참석했을 것이다.)로 색 이론의 창시자인 미셸외젠 슈브뢸의 탄생 100주년을 축하하면서도 그의 유산을 하찮게 다루었다. 쇠라가 이끌고, 막강한 젊은 비평가인 펠릭스 페네옹이 옹호하는 점묘파는 광학의 장막으로 인상주의에서 멀어지고자 씨름했다. 그들은 과학자들을 끌어들여 이론이 옳음을 증명했고, 1886년 4월에 처음 선보인 「그랑자트 섬의 일요일 오후」를 찬양했는데, 그것은 그 그림이 지닌 "분위기의 정확성" 때문이었다. 그사이 위스망스의 『거꾸로』를 따르는 이들은 광학을 비롯하여 모든 형태의 객관성에 전쟁을 선포했고, 색의 참된 궁극적 이상, 즉 암시의 힘을 주장했다. 그러한 주장은 미술계의 모든 구석, 심지어 코르몽의 아틀리에에까지 이르렀다. 핀센트가 잠시 다니던 해에 화실에서 색에 대한 논쟁이 너무 격렬하게 일어서, 상냥한 스승은 어쩔 수 없이 말썽을 일으킨 사람들을 내쫓고 일시적으로 화실을 닫아야 했다.

주변의 온갖 적의와 격변 속에서, 핀센트는 그 스스로 황무지에서 익혔던 색에 관한 교의를 충실하게 지지했다. 미술계를 휘저어 놓는 이미지를 볼 기회가 무수했던 봄과 여름 내내, 그의 헌신은 흔들리지 않았다. 5월에 여덟 번째이자 마지막 인상파 전시회에서, 마침내 그는 지난 10년간 대소동을 촉발했던

작품들을 연구할 수 있었다.(그 전시회에 출품을 거부한 모네와 르누아르의 작품은 예외였다. 이는 격변기의 한 징후였다.) 거기서 핀센트는 자신이 테오에게 몇 년 동안 해 온 주장을 확증하는 사례만 발견했다. "처음 인상파 그림들을 보았을 때 나는 몹시 실망했고, 그것들이 엉성하고 추하고 서툴게 칠해지고 형편없이 그려졌다고 생각했다. 색을 비롯한 모든 것이 보잘것없었다." 그 그림들을 본 후 그는 리븐스에게 안심시키듯 편지를 썼다. "자네의 색도 나의 색도 그들 이론과는 관련 없네." 그는 색에 대하여 인상주의자와 자신의 차이를 이런 식으로 설명했다. "나는 색에 믿음을 품고 있다네."

같은 전시회에서 그는 쇠라의 「그랑자트 섬의 일요일 오후」, 르동의 명상에 잠긴 상징적인 그림들, 폴 고갱을 비롯하여 그가 아는 젊은 화가들이 그린 작품도 수십 점 보았다. 그러나 드가가 파스텔로 그린 나체 여인들에 대해서만 호의적으로 평했을 뿐이다. 6월 국제 전시회(거기엔 모네와 르누아르의 작품이 전시되어 있었다.), 뒤지지 않는 규모의 8월 앵데팡당전(약 350명의 화가들이 참가했다.), 레자르쟁코에랑의 전시회를 거치면서, 핀센트는 그해 가을 리븐스에게 보낸 편지에 한 작품에 대해서만 호의적으로 평했다. 모네의 풍경화였다.

그 전시회에서 놓친 그림은 매일 수많은 화랑과 화상의 소굴에서 볼 수 있었다. 먼저 인상주의의 첫 번째 옹호자였던 뒤랑뤼엘의 유명한 매장에서 볼 수 있었다. 그곳의 방문객은 파산 지경에 이른 그 화상의 팔리지

않은 재고품을 보면서 며칠을 보낼 수 있었다. 그리고 판 호흐 형제의 집 바로 아래층인 아르센 포티에의 아파트에서도 그들의 그림을 볼 수 있었다. 거기서는 마네와 세잔의 그림을 가까이에서 보는 것이 가능했다. 좀 더 이국적인 작품을 보고 싶으면 아무 때고 밤에 샤누아르나 미를리통 같은 카바레를 찾으면 되었다. 그 카바레의 벽은 퓌미스트들이 찾은 최신의 작품들(로트레크의 것도 일부 포함되어 있었다.)로 가득했다. 아니면 액자 가게나 탕기의 화방 등이 진열창에 바벨탑처럼 그림을 쌓아 놓은 거리를 걷기만 해도 그런 유의 그림을 볼 수 있었다.

무시무시하게 쏟아지는 파벌적인 비평과 불을 뿜는 웅변, 화실의 논쟁과 카페의 수다를 거치면서, 핀센트는 황무지에서 파리까지 품고 온 견해에 매달려 있었다. 보색이 단 하나의 참된 복음이며 들라크루아는 그 복음의 진정한 선지자라는 것이었다. 코르몽 화실의 한 동료는 회상했다. "들라크루아는 핀센트의 신이었다. 그가 이 화가에 대해서 얘기할 때면, 입술이 감동으로 떨리곤 했다." 핀센트는 작업실에 밝은 빛깔의 털실 뭉치들을 담아 놓은 옻칠한 상자를 보관하고 있었다. 그는 그 털실 뭉치들을 짝 맞추었다가 떼어 놓았다가 하면서 색의 상호 작용을 실험했다. 그것은 정확히 슈브뢸이 설명한 절차였다. 슈브뢸은 고블랭 공장에서 쓰는 왕실 직기에 대한 염색 감독으로 있으면서 자기 이론을 발전시켰다.

핀센트는 「그랑자트 섬의 일요일 오후」를 찾는 대신 거듭 루브르로 돌아가서 「단테의

쪽배」 같은 작품을 검토했다. 「단테의 쪽배」는 예술적 결단에 관한 들라크루아의 원대한 상상으로, 샤를 블랑의 저작에서 신화화된 작품이다. 핀센트는 자신이 그토록 무시했던 전시실에서 낭만주의 대가의 덜 알려진 그림들을 찾았다. 앙크탱처럼, 모네를 비롯한 인상주의자들이야말로 들라크루아의 팔레트를 수호하는 화가라고 여기는 사람들의 말을 무시한 채, 핀센트는 진정한 후계자들로 이루어진 자신만의 만신전을 찬양했다. 벨기에의 앙리 드 브래켈레이르와 오래전에 사망한 바르비종파 거장 디아즈 드 라 페냐 같은 화가들이 거기 속했다. 그리고 거의 알려지지 않은 마르세유의 화가인 아돌프 몽티셀리를 들라크루아의 참된 사도로 지명했다.

고무된 분위기 속에서, 핀센트의 상반된 확신은 사방의 파리 사람들을 화나게 했다. "그는 항상 다투었다."라고 안드리스 봉어르는 말했다. 핀센트의 작품에 대한 비판은 항상 똑같은 거친 변호에 부딪쳤다. "그는 우긴다네. '나는 그저 이런저런 색상 대비를 소개하고 싶었네.'" 봉어르는 신랄하게 투덜거리며 덧붙였다. "마치 자기가 뭘 하고 싶어 하는지 내가 관심이라도 보여야 하는 것처럼 말일세!" 물감을 사러 탕기의 화방에 갈 때면(동료 화가에게 관여할 드문 기회였다.), 핀센트는 다른 고객과 색채론에 대해 언쟁을 벌이며 몇 시간씩 꾸물거리곤 했다.

그는 그 가게의 주인인 줄리앙 탕기(페레 탕기로 알려져 있었다.)와 인상주의자가 쓰는

발랄한 색상을 두고 볼만하게 맞붙었다. 탕기는 인상주의 혁명의 몇몇 거인(모네와 르누아르가 포함되어 있었다.)을 위하여 색을 배합했을 뿐 아니라, 자신을 특히 인상주의 화가인 폴 세잔의 개인적인 옹호자라고 칭했다. 그 우중충한 가게의 창고에는 주인과 사이가 긴밀한 프로방스 거장의 유명하지 않은 작품들이 서까래까지 들어차 있었다. 세잔은 썩든지 팔리든지 거기에 그림들을 두고는 신경 쓰지 않았다. 탕기는 감성적인 구석이 있는 반백의 늙은 사회주의자로서, 파리 코뮌의 지지자답게 맹렬히 인상주의자들과 세잔을 옹호했다. 그러나 그럼으로써 핀센트에게 더 큰 열정의 폭풍을 조장했을 뿐이다. 말다툼 후에 탕기의 뒷방에서 나오는 핀센트를 마주친 손님은 불길을 내뿜을 듯한 그의 표정을 회고했다.

모델은 없지만 색에 대한 주장의 정당성을 입증하기로 결심한 핀센트는 새로운 소재로 방향을 돌렸다. 꽃이었다. 웅변적이고도 상업적인 주제였다. 테오 또한 몽티셀리의 작품을 존경했다. 야단스럽게 칠하여 두껍게 층진, 작은 꽃과 화려한 축제 이미지는 파리와 다른 지역에서 적지만 열렬한 추종자들의 마음을 끌어당겼다. 테오는 몽티셀리의 작품을 거래할 뿐 아니라 몇 작품은 소장용으로 간직했다. 그것은 그 마르세유의 화가에게 판매 가능성을 인정해 주고 동지애적인 연대감이라는 미끼를 부여했다. 몽티셀리가 6월에 이상한 상황(술에 미쳐서 자살했다고 알려졌다.)에서 갑자기 사망했을 때, 핀센트의 열정은 몽티셀리를

영웅으로 바꾸어 놓았다. 『걸작』처럼 색을 위한 순교자로 인식한 것이다.* 핀센트는 작업실로 돌진하여 작고 꽉 찬 정물화 연작을 시작했다. 그 그림들은 자극적인 붉은색과 노란색 색조로 부드럽게 흐린 꽃을 표현했다. 암청색 바탕에 적황색 나리꽃과 태양 같은 황토색 국화들을 그려 넣었고, 그것들은 한없이 짙은 초록색의 주둥이 넓은 단지에 뒤섞여 있었다. 몽티셀리처럼 밝은색 꽃도 험악한 임파스토**로 표현했고 그것에 렘브란트의 극도로 어두운 그늘을 드리웠다. 몽티셀리(그리고 들라크루아)에게 경의를 표하면서 동시에 호화로운 색조, 극적인 하이라이트, 어두운 배경, 아낌없는 물감 사용을 통해 이른바 모든 "현대적 색채주의자"를 질책했다.

시류와 어긋나는 그림에도 상품성이 있음을 증명하기로 결심한 핀센트는 몇 작품을 아고스티나 세가토리에게 가져갔다. 그녀가 사거나, 최소한 탕부랭에 전시해 주지 않을까 싶어서였다. 다른 화가들의 작품을 전시한 적도 있고 자신이 세운 가게를 카페라기보다 미술관에 가까운 수준으로 끌어올리고 싶었던 세가토리는 그 정열적인 네덜란드인을 가엾게 보았다. 그래서 카페 벽에, 다른 대가의 작품과 함께 몇 작품을 걸어도 좋다고 동의했다. 그녀는 또한 그 그림들을 식사 대금으로 받아 주었고 꽃을 직접 보내 줌으로써 주제도 제시했다. 이는

핀센트에게 필요한 상업적 생명력을 증명해 주었다.

좀 더 판매할 가능성, 테오와 공유하는 몽티셀리를 향한 열정, 들라크루아를 향한 헌신에 힘입어, 핀센트는 그림에서 맹렬한 설득 작업을 시작했다. 마치 슈브뢸의 방대한 연구를 예증하려는 것처럼, 꽃과 화병, 배경을 계속해서 다르게 조합하여 보색 대비와 색조의 조화에 대하여 전방위적인 시도를 했다. 초록색 병에 빨간색 글라디올러스, 파란색 바탕에 적황색 콜레우스 잎사귀, 보라색 과꽃과 노란색 샐비어 등이었다. 과꽃과 지면패랭이꽃을 두고 붉은색에 대해 숙고했고, 모란과 물망초를 두고 초록색과 파란색의 조화를 빚어냈고, 카네이션과 장미를 두고 격렬한 적록 대조를 빚어내며 제 입장을 주장했다. 그는 리븐스에게 "색의 체조"에 대해서 자랑했다. 그해 여름 핀센트는 파리의 온실들을 싹쓸이해 갔다. 라일락과 백일초, 제라늄과 접시꽃, 데이지와 달리아 등이었다.

그는 도시의 숨 막힐 듯한 열기 속에서 꽃이 지는 것보다 빠르게, 누에넌에서 농민 두상들을 그릴 때처럼 번개 같은 속도로 작업했고, 매달 무수한 그림이 모습을 드러냈다. 그는 점점 큰 캔버스로 옮겨 갔는데, 아마도 세가토리의 지속적인 지원에 힘입은 듯하다. 그러나 주변 신미술의 특징인 전면적인 빛과 가벼운 붓질, 심지어 획획 내리긋는 듯한 붓질, 점묘법보다 강렬한 색상과 깊은 명암 대비, 찬양받지 못한 몽티셀리의 조각적인 붓놀림을 유지했다.

그해 가을을 지나고 겨울로 들어서며,

* 『걸작』의 주인공 클로드는 자살로 생을 마감했다.
** impasto. 유화에서 물감을 겹쳐 두껍게 칠하는 기법.

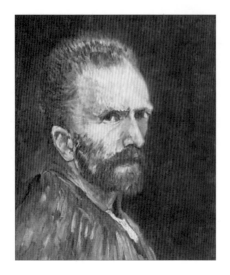

「자화상」 1887
캔버스에 유채, 33.3×41cm

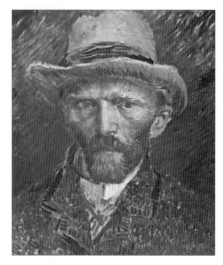

「회색 펠트 모자를 쓴 나의 초상」
1886~1887
판지에 유채, 32×41cm

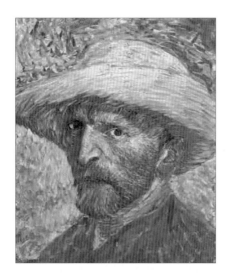

「밀짚모자를 쓴 나의 초상」 1887
나무판에 유채, 27×35.6cm

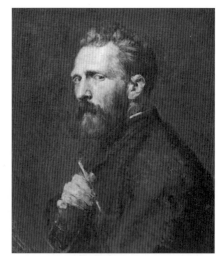

존 피터 러셀,
「핀센트 판 호흐의 초상」 1886
캔버스에 유채, 45×60cm

장 바티스트 코로, 「아고스티나」 1866
캔버스에 유채, 94.6×130cm

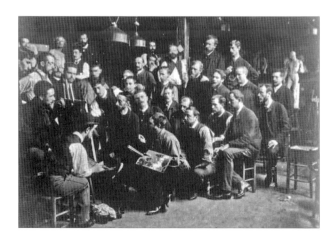

페르낭 코르몽의 아틀리에(1885).
이젤 앞에 있는 사람이 코르몽이고 중산모를 쓰고
카메라와 등지고 있는 사람이 툴루즈 로트레크다.
상단 오른쪽에 에밀 베르나르가 있다.

핀센트는 점점 더 고립되고 반항적으로 바뀌었다. 날씨가 점점 추워지고 꽃들이 남쪽으로 피신하는 동안 핀센트는 열광의 장벽을 더욱 높이 쌓았다. 그는 봄에 다루었던 주제로 돌아갔다. 장화, 몽마르트르 풍경, 심지어 작업실의 작은 석고 나체상까지 다시 그렸다. 단지 이제는 그것들에서 보색에 대한 신조를 짜낸다는 점이 달랐다. 몇몇은 생생한 대조를 이루게, 몇몇은 조화를 이루게 그렸으며, 또 일부는 두 방향 모두로 그렸다. 그는 구름 낀 하늘 아래 도시 생활의 정경을 그림으로써 인상주의자의 햇빛에 반항했으며, 인상주의자가 시시하게 집착하는 것들을 거부하고 누에넌의 땅 파는 인부들을 더 많이 그렸다. 이번에는 파란색과 적황색으로 차려입었다는 점만 달랐다.

그는 거울로 거듭 돌아갔다. 항상 목깃 테두리에 새틴 댄 옷을 입은 중산층의 매력적인 화가로 자화상을 그렸다. 밝은 적황색 수염을 기르고 푸른색 스카프 넥타이를 하거나, 불타오르는 듯한 빨간색 바탕에 진녹색 외투를 입었다는 점만 달랐다. 그는 격렬한 붓질로 정물화를 그렸는데, 색상이 너무나 사나워서 탕부랭이나 탕기의 손님들은 그 그림들을 무서워했다.

자화상을 비롯한 작품들에서, 핀센트는 타협 없는 옹고집으로 자신만의 비전을 외쳤다. 다른 원천에서만 솟구칠 수 있고, 다른 수단으로만 달랠 수 있는 비전이었다.

28

젬가노 형제

그들이 천막을 치는 곳마다 군중은 숨이 막히는 듯했다. 그들은 톱밥이 깔린 링 위로 높이 중력과 죽음에 저항하며, 서로에게 뛰어들었다가 다시 멀어졌다가 하면서 끊임없이 빙글빙글 소용돌이치는 위기와 구조의 파드되*를 추었다. 서로 놓아주었다가 붙잡고, 또 놓아주었다가 붙잡았다. 나는 듯한 그들의 몸뚱어리는 보이지 않는 끈으로 연결되어 있는 듯했다. 그들이 다른 방향으로 돌진할 때도 그들의 척추는 결합되어 있었다. 끈질기고 탐색하는 나이 든 쪽, 잔니는 인내심과 자연의 구속에 압박감을 느끼며, 그들의 행동을 가능성의 한계까지 밀어붙였다. 아름답고 감정이 풍부한 젊은 쪽, 넬로는 형을 만족시키려고 새처럼 날았다. 함께 그들은 공중 발레를 하며 휙휙 돌고 몸을 꼬고 공중제비를 넘었다. 서로를 움켜잡았다가 내던지며, 더 높이 회전하며 위험 속으로 더 멀리 뛰어올랐다. 그들은 보이지 않는 유대를 시험하고, 회로처럼 순환되는 잡았다 놓아주는 묘기를 시험했다.

핀센트 판 호흐는 많은 소설을 읽으며 그랬듯 에드몽 드 공쿠르의 『젬가노 형제』가

* pas de deux. 레에서 두 사람이 추는 춤을 가리킨다.

자기 이야기 같았다. 생활을 합친 형제의 예를 찾으며, 에드몽과 쥘 드 공쿠르라는 "쌍둥이 같은 영혼들"의 이야기에 일찍 사로잡혔다. 그는 안트베르펜에서 테오에게 보내는 편지에 "그들은 함께 일하고 생각한다는 아주 멋진 생각을 품었다."라고 썼다. 공쿠르 형제의 성취에 대한 요약을 보내면서, 손을 맞잡음으로써 어른임에도 아이 같은 순박함으로 미래에 맞선 일을 언급했다.

핀센트는 에드몽이 사망한 동생 쥘에게 바치는 자전적 헌사이자, 한 사람처럼 느끼고 창조하는 것("단일한 자아, 단일한 나의 표현")에 대한 상상으로서 집시 곡예사를 주제로 이야기를 썼다고 느꼈다. 바로 핀센트가 외로운 황무지와 부두에서 파리로 가져온 꿈이었다. 그는 파리에 오기 전날 테오에게 편지했다. "우리 역시 삶의 끝에, 어디선가 함께 일할 수 있으면 좋겠다. 우리에게 그럴 마음과 용기가 있다면, 장래에 대해서 할 얘기가 있지 않겠느냐?"

그러나 일은 그런 식으로 되지 않았다. 재결합의 행복감은 동거의 현실에 무릎을 꿇었다. 핀센트가 쥔데르트 목사관 다락방에서 동생과 함께 살았던 것은 20년 전이었다. 그 후로 단 한 번 아주 잠시 신 호르닉과 한방을 썼다. 그는 레픽의 아파트를 케르크스트라트의 작업실처럼 여겼다. 그의 그림과 기구를 사방에 펼쳐 놓은 그 집은 결국 "아파트라기보다는 페인트 가게처럼 보이기 시작했다. ……모든 것이 뒤죽박죽이었다. 핀센트는 자기 취향대로 모든 방에서 질서를 없앴다."

옷가지와 덜 마른 캔버스를 제멋대로 섞어 놓았고(대소의 양말을 붓 닦는 데 쓰기도 했다.) 정물(드물게는 모델)을 위한 공간을 만든답시고 살림을 치워 버리기도 했다. 하룻밤을 묵었던 한 손님은 "아침에 침대에서 일어나 핀센트가 아무렇게나 놔둔 염료 단지에 발을 디디고 말았다." 코르몽의 화실에서 큰 실패를 겪고 난 핀센트에게 황무지에서 하던 버릇이 다시금 되살아나 목욕과 옷차림을 잊었다. "형의 외모는 항상 아주 더럽고 입맛 떨어지게 만들어."라고 테오는 빌레미나에게 투덜거렸다. 새로운 아파트로 이사한 지 두 달도 지나지 않아 테오는 정체불명의 병에 걸렸고, 가정부 겸 요리사인 루시는 달아났다.

핀센트는 테오의 사회생활에도 유사한 영향을 미쳤다. 3월에 형이 오기 전에 테오는 눈부시게 돌아가는 삶을 즐겼다. 센 강에서 뱃놀이를 하고 튈르리 궁전을 산책하며 공적인 접대를 누리고, 극장에서 저녁을 보내며 밤에 오페라를 즐기고, 교외에서 주말 휴가를 보냈다. 그리고 흰색 나비넥타이를 매고 유명 인사의 공연과 춤, 새벽 2시의 회식이 있는 멋진 촛불 야회를 즐겼다. 비록 사람들 속에 종종 홀로였지만, 테오는 유쾌하고 반가운 손님이었고, 과묵한 매력 덕분에 고객의 집에 적잖이 초대를 받았다.

그러나 핀센트가 오고 나서 모든 것이 바뀌었다. 테오의 일에서 중요한 부분인 사교 모임은 어디로 튈지 모르는 형을 뒤에 남겨 두고서라야만 가능했다. 그런데 형제의 연대감에 대한 형의 부담스러운 요구 때문에 형을 남겨

프랑스의 판 호흐

두고 사교 모임에 참석하기가 점점 어려워졌다. 또한 테오의 주소록을 가득 채우고 있는 유명 화가와 수집가, 화상에게 소개시켜 줄 만큼 형의 행동이 미덥지도 않았을 것이다. 같은 이유로, 아파트에 초대할 손님에 대해서도 조심해야 했다.(아파트의 상황은 결코 매력적이지 않다고 빌레미나에게 털어놓았다.) 핀센트의 관습에 얽매이지 않는 태도에 노하지 않을 거라 생각되는 사람들은 소수(대부분 동료 네덜란드인이었다.)에 지나지 않았다.

그 소수의 친구들조차도 종종 초대를 거절했다. "아무도 더 이상 우리 집에 오고 싶어 하지 않아. 결과가 항상 말싸움이라서."라고 테오는 불만을 털어놓았다. 초대에 응한 사람들은 핀센트의 주목을 받아야 하는 시련을 당했다. "그 남자는 무슨 일에든 전혀 예의가 없어요." 안드리스 봉어르는 친한 벗을 앗아 간 새 손님을 부모에게 한마디로 설명했다. "테오의 형은 항상 모두와 싸우려 듭니다." 또 다른 방문객은 핀센트가 골칫거리에다 이상하고 열렬한 수다로 가득한 사람임을 깨달았다. 테오 본인조차 나중에 안드리스의 누이인 요하나에게 보내는 편지에서, 핀센트가 "무엇도 누구도 봐주는 법이 없어서…… 같이 지내기에 어려운 사람"임을 인정했다. 과거의 심판이 파리까지 형을 쫓아왔다고 동생은 밝혔다. "형을 보는 사람마다 미쳤다고 했다."

과거에 그랬듯, 특히 여자와 테오의 관계는 핀센트에게 극단적인 노파심을 일깨웠다. 다른 모든 혼란스러운 상황에 덧붙여 새로운 생활을

준비하느라 테오의 낭만적인 생활은 심각한 방해를 받았다. S라고만 알려져 있고, 1년 동안 정부로 지내 왔던 한 여자는 방해가 부른 질투와 분노의 소용돌이에 빠져 버렸다. 틀림없이 그녀는 매력적인 이 젊은 화상과 결혼할 계획이었을 것이다. "자네는 그녀를 매료했어." 안드리스 봉어르는 S에 대해서 테오에게 주의를 주었다. "도덕적으로 그녀는 매우 병들었네." 핀센트 역시 그 여자가 정상이 아니라고 생각했지만, 테오에게서 그녀를 떠맡겠다는 제안을 했다. "나에게 그녀를 넘겨주면 우호적으로 처리하겠다."라고 장담했다. 결국 이 공쿠르 형제는 정부를 공유했다.

잔니 젬가노처럼, 핀센트는 여자와의 관계(무엇보다 성관계)가 공동의 창조적 에너지를 약화하리라고 생각했다. 여자를 그들의 삶으로 초대하는 것은 형제애의 신성한 유대를 배신할 뿐 아니라(공쿠르 형제 모두 결혼하지 않았다.), 통탄할 만한 피해를 끼칠 위험이 있었다. 잘생긴 동생 넬로에게 빠져 주제넘게 나선 여자 때문에 젬가노 형제는 일을 망치고 결국 파멸하지 않았던가?

그러나 테오의 삶에 참견하고 나선 여자는 그 불행한 S가 아니었다. S는 끊어지지 않는 줄처럼 계속해서 잘못 선택했던 정부들 중 사실상 마지막 정부였다. 테오의 삶에 끼어든 여자는 멀리 떨어져 있는 요하나 봉어르였다. 테오는 지난여름 암스테르담에서 그녀를 만난 이후로 벗의 스물세 살 된 여동생을 연모해 왔다. 그 후 두 사람은 연락을 주고받지 않았지만 안드리스가

계속 양쪽에서 결혼을 부추겼다. 안드리스 자신이 거울에 약혼했고, 테오에게 자신의 뒤를 따르라고 권했다. "우리 두 사람 다 파리에서 결혼해 행복하게 산다면 아주 근사할 거야." 오라버니의 불운한 애정 생활을 행복하게 마무리 지으려고 항상 열심이었던 리스도 그 편을 들었다. 그녀는 요하나와 계속해서 활발하게 서신을 교환해 왔고, 테오의 중매쟁이자 가족의 대표로서 행동했다.(판 호흐 집안과 봉어르 집안을 대표하는 여자들은 1월에 암스테르담에서 만났다.)

떨어져 있는 것은 테오의 열정을 부추기기만 했다. 핀센트처럼, 테오는 멀리 있는 것이 집착을 키우기가 더 쉬움을 깨달았다. 겨우내 정신없는 사교 모임과 S의 관심에도, 누이에게 도시의 외로움("시골에 있을 때보다 외로움을 느낀다.")과 삶의 중심에 자리한 공허감에 대해서 썼다. 2월 말 불시에 찾아온 말썽 많은 형은 그 공허감을 채워 주기는커녕 확인시켜 줄 뿐이었다. 테오는 그리워하며 보낸 겨울을 회상하며 후일 요하나에게 편지했다. "다른 사람들에게서 찾아도 소용없었던 뭔가가 당신에게 있었소. 나는 완전히 새로운 인생의 문턱에 들어섰음을 감지했지."

그러나 새로운 인생에 들어서려면 돈이 필요했다. 의무가 첫째인 그의 세계에서, 명예로운 젊은이란 여자를 알맞게 부양할 확신이 없다면 그 아가씨에게 결코 손을 내밀어서는 안 되는 법이었다. 요하나와의 약혼을 살피기 전에 재정적 안정을 위한 계획을 세워야 했다.

필연적으로 결혼이 부여하는 행복의 유혹이 새로운 책임과 섞임되어 오래된 환상을 되살려 냈다. 즉 자신만의 사업을 여는 것이었다. 불만을 느낄 때면 테오는 종종 독립적인 화상으로서 사업을 시작하는 상상을 하곤 했다. 불과 2년 전에는 상사에게 혹사당한다고 느끼며 감독과 자본과 복제 기계가 있는 현대적 사업을 시작할 계획을 세웠더랬다. 센트 백부처럼 스스로 나와서 행운을 찾을 작정이었다. 그러나 지난 세월의 무수한 계획처럼 위험성이 불거지고 우울감이 사그라지자, 결국 그 계획을 포기했다.

그러나 이번에는 달랐다. 이번에는 그리움이 그의 야심을 부추겼다.("내 일과 사랑이 나란히 같이 나아가는 모양을 마음속에 그려 보았소.") 조심하라고 충고할 아버지도 더 이상 없었다. 이제 결혼하여 열심히 보금자리를 꾸며 나가는 벗인 안드리스와 손잡고, 테오는 재정적 후원을 위해 백부에게 접근할 준비를 했다. 형의 열정적인 간청과 자살 위협을 몇 년 동안이나 무시해 오고 나서야, 드렌터에서의 절망적인 호소를 거부한 지 2년이 지나고서야, 테오는 구필을 떠날 계획을 세웠다. 이 모두가 잘 알지도 못하는 한 여인을 위해서였으며, 형이 아닌 다른 동반자와 함께하는 일이었다.

1886년 8월 테오는 네덜란드로 여름휴가를 떠났다. 목적지는 두 곳이었지만, 목표는 하나였다. 브레다에서는 센트 백부에게 자기 미래에 투자하라고 부탁드릴 생각이었다. 암스테르담에서는 봉어르 집에 미래를 청할 터였다.

핀센트는 레픽에서 격려의 말을 보내 왔다. 거기서 그는 안드리스(테오는 핀센트를 홀로 남겨 두는 것이 두려워 그에게 아파트에서 묵어 달라고 부탁했다.) 그리고 S(테오가 떠난 후 핀센트가 무분별하게 함께 있어 달라고 초대했다.)와 함께 테오가 돌아오길 기다렸다. 그러나 자신을 퇴짜 놓은 백부와 동생을 가깝게 해 줄 계획을 순순히 응원하기는 어려웠다. 테오를 화가로 만들어 줄 계획이 아니라면 어떤 계획도 솔직히 지지할 수 없었을 것이다. 브레다의 평결을 예측하며 핀센트는 병석에 누웠다. 마침내 센트가 테오의 제안을 들어주지 않았다는 소식이 도착하자("백부는 얼렁뚱땅 넘어가려고 했어."라고 동생이 말했다.) 핀센트는 여느 때처럼 반항이 아니라, 인내와 체념을 권했다. "어쨌든 말은 꺼냈잖느냐."라고 편지에 적었는데, 틀림없이 마음을 내려놓은 것처럼 들리는 뉘앙스였다.

브레다에서 쓰라린 실망을 맛본 테오가 암스테르담에서 하고자 했던 일은 더욱 큰 좌절만 불러일으켰다. 재정적 안정에 대한 계획이 없기에, 그는 준비했던 사랑의 맹세를 하지 못했다. 편지를 써도 된다는 허락조차 구하지 못하고 8월 말에 파리로 돌아왔지만, 열병은 배가되었다.

아직 스물네 살인 요하나 봉어르에게서 테오는 제 인생에서 잃어버린 듯한 모든 것을 보았다. 그녀의 소녀 같은 태도와 정직한 열정 속에서 파리의 음란함이나 거짓 행동과 동떨어진 발랄한 천진난만함이라는 피난처를 발견했다.(요하나를 처음 만난 빌레미나 역시

그녀가 "걱정과 불행으로 가득한 일상 세계, 편협하고 짜증스러운 평범한 세계에 대해 아무것도 모르는 똑똑하고 상냥한 사람"이었다고 묘사했다.) 열 자식들 중 다섯 번째 자식인 요하나 헤지나 봉어르는 테오도뤼스 판 호흐처럼 가운데 자식들의 특징인 충실함과 소극성을 지니고 있었다. 테오처럼 예리한 감성으로 읽고 경청했으며, 자신의 열정에 따르기보다는 타인의 열정에 적극적으로 응했다.

요하나의 지적인 포부는 봉어르 가문의 여자들에게 허용된 제한적인 학교 교육을 훨씬 넘어서는 데까지 이르렀다. 그녀는 만만찮은 영어 실력을 갖추었고(테오를 만났을 시기에 이미 소설을 두 권 이상 번역한 상태였다.) 그 실력을 이용해 교사로 자립했다. 그것은 네덜란드인 특유의 착실성의 표시로서 S처럼 히스테리적인 프랑스 여자들과 아주 다른 점이었다. 현실 세계에 대한 감상적인 열성과 낭만적인 착각(그녀는 셸리*를 좋아했고 프랑스 소설은 유치하다며 무시했다.)은 테오가 늘 그려 왔던 평화로운 가정으로의 도피를 약속했다. 그는 그녀만이 그의 심장이 갈망하던 사랑과 이해를 줄 수 있다고 확신하며 희망에 들떠 아파트로 돌아왔다. 그리고 "조만간 우리의 삶은 하나가 될 것"이라는 생각에 사로잡혔다.("그걸 꿈으로 삼읍시다."라고 테오는 말했다.)

테오가 요하나 봉어르와의 미래를 꿈꿀수록 형과의 생활은 점점 더 악몽으로 빠져들었다.

* 18세기 후반 영국의 소설가.

동생이 오랫동안 집을 비운 것과 방황하는 마음을 벌하듯, 핀센트는 레픽의 둥지를 논쟁과 비난의 지옥으로 만들어 버렸다. 그들은 돈을 가지고 싸웠다.(좀 더 깊은 갈등을 불가피하게 대신하는 싸움이었다.) 테오는 돈을 물 쓰듯 하는 형의 태도를 가까이에서 보았고 핀센트는 테오의 실제 장부를 보았다. 테오는 받지 못한 돈을 장부에 모두 적어 두면서, 참을 수 없는 형의 의존을 문서화했다. 그들은 가족(테오는 브레다에 갈 때 같이 가자고 했지만, 핀센트는 그러지 않았다.)과 핀센트의 비사교적인 행동을 두고 싸웠다. 그 행동을 테오는 참을 수 없었다. 핀센트는 그들의 사생활을 크게 파괴했을 뿐 아니라, 사람들이 있는 데서 테오에게 멸시를 퍼부었다. 종종 그들과 함께 카페나 식당에 갔던 안드리스 봉어르는 부모에게 말했다. "핀센트는 항상 동생을 지배하려 들며, 온갖 트집을 잡아 동생을 비난합니다." 테오 자신은 빌레미나에게 보내는 편지에다 압제적인 형에 대해서 이기적이고 무정하고 비난에 차 있다며 한마디로 결론 내렸다. "형은 다시 예전으로 돌아왔고, 설득은 불가능하오."

그러나 대개는 미술에 대하여 다투었다. 형제간에 분노를 일으키는 금지된 길을 피하는 주제이자 핀센트에게 가장 강력한 무기가 되는 주제였다. 바로 붓이었다. 1886년 여름부터 겨울에 작업실을 휩쓴 거대한 파도 같은 옹고집에는 파도 같은 말이 함께했다. 황무지에서만큼이나 맹렬하고 쉴 새 없이 주장을 펼쳤다. 단지 이번에는 다른 날 읽으려고 서랍에

치워 놓을 수 없다는 게 다를 뿐이었다. "테오는 밤에 지쳐 집에 늘어가도 쉴 수 없었다."라고 요하나 봉어르는 자세히 말했다. "충동적이고 격렬한 핀센트는 미술과 미술품 거래에 대하여 자신만의 이론을 구구절절 늘어놓곤 했다. ……그것은 밤늦게까지 계속되었다. 가끔은 테오의 침대 옆에 앉아서 끝까지 떠들었다."

테오가 독립적인 화상이 되어 인상파를 비롯한 새로운 화가들의 작품을 팔겠다는 자신의 제안을 옹호하자, 핀센트는 그들이 옥외에서 그린 그림의 주름 장식을 공격했다. "그건 결코 대단한 게 못 될 거다."라고 비웃었다. 그러나 테오가 그 계획에서 물러나 다시 구필에 헌신하자, 핀센트는 그를 임금의 노예라고 비웃었다. 그는 터무니없이 열의에 넘쳐 종종 현안에 대한 모순된 주장으로 말을 끝냈는데, 마치 중요한 것은 싸움 자체인 듯했다. 테오는 격분하여 빌레미나에게 외쳤다. "처음에는 이렇게 얘기했다가 다음에는 딴소리를 해. 같은 점에 대해서 전적으로 옹호했다가 다음번에는 완전히 반대하는 주장들을 들고 온단 말이야."

말로든 이미지로든, 예술에 관해 핀센트가 지닌 적대감은 확고하고 무근했고, 여기 다른 불만들의 무게도 실려 있었다. 안드리스 봉어르는 회상했다. "그는 인상주의에 대한 끝없는 논평을 시작했다. 그리고 토론하는 동안 온갖 주제를 건드렸다." 핀센트에게 그들 형제의 모든 차이(미술, 돈, 브레다와 암스테르담에 대한 계획, 독립하고자 하는 노력, 결혼관에 관한 차이)는 깊고 이루 말로 다할 수 없는 상처가 되었다.

프랑스의 판 호흐

테오는 누이에게 털어놓았다. "우리는 더 이상 공감하지 않아. 형이 나를 경멸한다는 것과 내가 형에게 반감을 품었다는 것을 증명할 기회를 결코 놓치지 않을 거야."

성탄절의 향수 어린 마법조차(형제가 9년 만에 함께하는 성탄절이었다.) 핀센트의 공격을 멈추지 못했다. 신터클라스데이 즈음 공격이 참을 수 없을 정도로 신랄해져 테오는 제3의 인물에게 그들의 아파트로 들어오라고 청했다. 알렉산더 리드라는 사람으로서, 장난기 넘치는 서른세 살의 스코틀랜드인이었다. 그는 구필의 수습사원으로 최근에야 파리에 왔다. 리드는 고향인 글래스고에서 인기 많은 헤이그 화파에 관심이 있었기 때문에 네덜란드 출신의 이 젊은 지점장에게 맡겨졌다. 두 사람이 형제처럼 닮은 것은 완전히 우연이었다. 같은 적갈색 머리카락에 수염도 불그스름했고, 똑같이 호리호리한 체구에, 반짝이는 눈동자는 푸르렀으며, 예술적 감수성도 매우 섬세했다. 테오와 그의 새로운 후배는 미술에 대해서도 취향이 같았다. 바르비종파의 대가와 헤이그 화파를 좋아했으며, 새로운 미술에도 똑같은 열정을 보였다. 두 사람 다 프랑스인 몽티셀리의 별난 작품을 특히 존경했다.

핀센트는 잠시 맡겨져 있는 리드를 간단히 참아 냈다. 리드는 몹시 추운 아파트에 앉아서 몇 점의 초상화 모델 노릇까지 감수했다. 그러나 한 달인가 두 달 만에 그 아파트에서 쫓겨 나올 수밖에 없었다. 핀센트에게 폭력성과 정신 이상의 기미를 느끼고 도망쳐 나왔다고 그는 말했다.

증오에 찬 몇 달을 보내고 나니, 병약했던 테오의 건강은 큰 타격을 입었다. 핀센트가 도착한 후 몇 달 동안 테오를 움켜쥐었던 이상한 고통이 성탄절 시즌에 들어서자 본격적으로 기승을 부렸다. 관절이 뻣뻣해져 움직이기도 힘들 정도였다. 원래 날씬한 체격에서 더 살이 빠졌고 알 수 없이 허약함을 느꼈다. 얼굴은 부어올라 이목구비가 구분이 안 될 정도였다. "말 그대로 얼굴이 남아 있지 않아요." 안드리스 봉어르는 놀라서 부모에게 편지했다. 그러나 그 아파트의 적의에 찬 분위기 속에서는 그런 심각한 증상조차 '신경질'로 취급받거나 무시되었다. 핀센트가 그랬듯, 테오가 박정한 형에게 일부러 건강 상태를 이야기하지 않은 것일 수도 있다.

도뤼스 판 호흐의 진정한 아들인 테오는 병이란 신체적 결함만큼이나 정신적 결함을 나타낸다고 믿었고(그는 병을 "분명히 부도덕한 일"이라고 말했다.) 자기 수양에 대한 도덕적 과실(그것은 그를 몹시 괴롭게 했다.)을 바로잡기 위한 방법을 찾았다. 멀리 생각할 것 없었다. "그는 자신의 형과 헤어지기로 결심했습니다. 같이 사는 게 불가능했거든요." 섣달 그믐날에 안드리스 봉어르는 부모에게 말했다.

테오가 행동에 옮기는 데까지 세 달간의 학대가 있었다. "내가 형을 사랑하고 제일가는 친구로 여기던 때가 있었지."라고 테오는 3월에 빌레미나에게 편지했다. "하지만 이제는 과거야. 나는 형이 혼자 살았으면 좋겠고, 그러기 위해

최선을 다할 거야." 그때도 그는 줄을 완전히 잘라 비키려는 빌레미나의 요구를 거부했다. "형에게 떠나라고 말하는 건 형이 머무를 이유만 될걸."이라고 절망적으로 말했다. 그는 아마도 형과 대립하기보다 자신이 잠시 나가 있는 것을 택한 듯하다. 그러나 결국 그 뜻은 전달되었다. 4월에 핀센트는 파리 주재 네덜란드 영사관에 안트베르펜으로 돌아가기 위한 허가증을 신청했다.

핀센트는 보이지 않는 끈이 끊어질 지점에 이르러서야 돌연 그 피해를 복구하고자 했다.

이전처럼 그는 미술을 도구로 삼아 손을 뻗었다. 테오는 늘 형에게 풍경화를 그리라고 권했고, 자연의 아름다움이 지닌 회복력과 상업적 호소력을 강력히 주장했다. 그러나 그러한 요청은 핀센트가 드렌터에서 보낸 황무지의 풍경화를 테오가 거부한 후로 공허하게 들렸더랬다. 테오는 그 풍경화가 형제가 어린 시절에 좋아했던 조르주 미셸의 그림을 지나치게 본떴다고 했다. 밀레와 「감자 먹는 사람들」에 대한 열정에 매인 상태에서, 풍경화에 대한 테오의 지지는 점점 더 방해로 보였다. 단지 인물화에 대한 핀센트의 열정을 좌절시키려는 의도처럼 말이다. 그러한 인상은 안트베르펜에서 확립된 듯했다. 당시에 테오는 핀센트에게 파리로 와서 나체 모델에 대한 열망을 만족시킬 것이 아니라 브라반트로 가서 풍경화를 그리라고 했다. 이에 대응하여 핀센트는 옥외 그림을 시대에 뒤떨어졌다고 무시했고("파리 사람들은 야외 작품에 거의 관심이 없다.") 옥외 작업이 긴장에 해롭다고 했다.

그 후로 그해에 그는 아파트를 벗어난 적이 거의 없었다. (새집에서 살 때 늘 그랬듯) 이웃과 그의 방 창문에서 보이는 풍경을 기록하긴 했지만, 공원에조차 거의 나가지 않았다. 여름의 열기에서 탈출하고픈 생각에 사로잡힌 도시에서, 여름 내내 작업실에 숨어 지내며 시들어 가는 꽃이 담긴 사발을 그리고 또 그렸다.

그러나 1887년 초에 모든 것이 변했다. 나무가 싹을 틔우기도 전에 핀센트는 화구를 언덕 너머로 들고 갔다. 몽마르트르의 다 쓰러져 가는 변두리를 지나고, 이 오래된 도시를 에워싼 채 부슬부슬 부스러지는 방어 시설을 지나 새 도시를 고리처럼 둘러싸고 있는 공장과 창고를 지났다. 마침내 5.5킬로미터쯤 밖에서 강둑과 마주쳤다. 쇠라에게서 영원성을 부여받은 여름철 놀이터 그랑자트 섬에서 멀지 않은 곳이었다.

다음 몇 달간 이 경로 위에 있는 몇몇 지점에서 동생의 호의를 되사기 위한 총력전에 물감과 붓과 시선을 집중했다. 공격적인 웅변과 타협 없는 이미지로 보낸 세월을 버리고, 테오가 그토록 오랫동안 헛되게 옹호해 온 미술, 즉 인상주의를 끌어안았다. 그 전환은 핀센트의 변덕스러운 기준으로 볼 때도 갑작스럽고 극적이었다. 그는 대로와 교외의 큰길에, 산업적 기념물과 교외 주택 풍경(새로운 미술이 좋아하지만 오랫동안 무시해 온 주제였다.) 옆에 이젤을 세웠다. 그리고 레픽에서 벌어진 무수한 논쟁의 주제였던 쏟아지는 햇빛 속에 밝은색

그림을 그렸다.

특히 봄이 일찍 찾아온 센 강의 멀찍이 떨어진 강둑을 주제로 한 그림에서 그는 완고하게 고집해 온 세월을 벌충했다. 그는 인상파의 서명과 같은 부르주아 여가 활동을 다룬 이미지로 연달아 캔버스를 채워 나갔다. 일요일에 반짝이는 강 위에서 노 젓는 사람들, 물가에서 소심하게 강물을 헤치며 걷는 사람들, 풀숲 우거진 강둑에 밀짚모자 쓰고 거니는 사람, 물가 햇빛이 어룽거리는 그늘에서 숨을 고르는 뱃사공 모습이었다. 시렌 식당같이 여행객에게 주요한 지형지물도 그렸다. 시렌 식당은 그랑자트 섬에서 바로 강 하류에 있는 작은 마을인 아니에르 위로 불거져 보이는 빅토리아풍 대형 건물이었다. 성수기에 시렌의 기다란 베란다는 보트 경주를 관람하는 사람들과 숨 막힐 듯한 도시에서 도망쳐 나온 당일치기 여행자로 가득했다. 그는 연안에 정박해 있는 수영 시설을 갖춘 대형 너벅선을 그렸고, 리넨 식탁보와 고급 유리그릇, 꽃다발로 식탁을 꾸민, 유행을 따르는 강가 식당을 그렸다. 이는 누에넌의 가축우리 같은 방들로부터 그의 상상력이 데려갈 수 있는 가장 먼 모습이었다. 그 모든 것을 연한 색조로 그늘 없이 은빛 속에 담았는데, 몇 달 전만 해도 말로나 그림으로나 격렬하게 비난하던 표현이었다.

그해 봄부터 여름에 접어들 때까지, 그는 아니에르 주변의 같은 지역으로 거듭 발길을 돌렸다. 그 여행에는 의도하지 않았더라도 아파트를 비워 주는 추가적인 혜택까지 있었다.

테오는 "핀센트가 시골로 돌아다니는 때를 몹시 기다렸다. 그때면 그는 평화를 얻곤 했다."라고 안드리스 봉어르는 회상했다. 필사적으로 동생의 호의를 되살릴 방법을 찾으며, 핀센트는 사실상 인상주의자들에게 속한 모든 기법을 시험했다. 그 모든 기법을 거부하면서도 조심스럽게 연구한 셈이다.

인상주의 화법에 대한 실험은 그해 겨울보다 일찍인 정물화와 스코틀랜드인 리드의 초상화 시점부터 이미 시작되었다. 밀레와 블랑의 신조가 물감의 적용에 관해서는 상대적으로 조용했기 때문에, 그의 붓은 새로운 미술의 소심한 팔레트를 공격하면서도 그 질감을 자유롭게 시험할 수 있었다. 「감자 먹는 사람들」의 밀도 높고 특색 없던 표면은 안트베르펜에서 초상화에 쓴 앙르베로 가한 윤곽에 밀려났다. 다음 차례로 이 윤곽은 지난여름 꽃 그림에서 보여 주었던 부드러운 색조의 얇은 막으로 밀려났다. 일찍이 1887년 1월에 그는 좀 더 얇은 칠과 모네와 드가 같은 인상파의 성긴 구성을 실험했다. 봄에 무거운 임파스토 기법과 과거의 꽉 찬 표면을 완전히 버렸고, 색이나 빛만큼 새로운 미술의 특징인 복잡한 붓놀림을 시도했다.

봄과 여름의 그림은 유행하는 속기 방식인 점과 짧게 내리그은 선으로 가득했다. 그는 모든 크기와 형태를 시도해 보았다. 벽돌 같은 직사각형에서부터 쉼표같이 동그랗게 말린 모양, 파리만 한 점 조각까지 실험해 보았다. 그리고 점이나 선을 깔끔하게 나란히 이어지는

줄이나, 바구니를 짜는 식으로 맞무는 구성 또는 번회히는 정교힌 패던으로 치리했다. 때로 풍경의 윤곽도 따라갔다. 때로는 중심에서 확산했다. 때로는 보이지 않는 바람에 쓸려 간 듯, 한 방향으로 캔버스를 휩쓸었다. 그것들을 겹겹이 꽉 찬 덤불숲처럼 칠하기도 하고 기층이 드러나는 느슨한 격자 모양 타래처럼 칠하기도 했다. 점들은 엉겨서 덩어리가 되었고 완벽하게 규칙적으로 큰 범위를 채우거나 변덕스럽게 떼 지어 터져 나갔다.

그는 잃어버린 시간을 보상하고자 질주했다. 다른 화가들이 격투를 벌였던 사상적 차이를 뛰어넘어 다니며, 점묘파의 점과 인상주의자의 붓질을 종종 같은 이미지 속에 녹였다. 쇠라의 광학적 주장은 피하거나 무시했다. 색들을 '순수하게' 칠해, 보는 사람의 눈이 그 색들을 섞도록 하는 게 아니라 늘 해 왔던 대로 팔레트 위에다 섞었다. 그의 점 장식은 불안정했고, 칠할 때마다 또렷해졌다 희미해졌다 했다.

아니에르로 가기에 춥거나 습한 날에는 어렵고 해묵은 주제, 즉 자기 자신에 이 새롭고 자유로운 붓질을 실천했다. 마분지같이 싼 종이나 자투리 종이만 모험에 맡겼고, 갖가지 색상 조합과 붓으로 거울 속 말쑥하고 모자 쓴 자기 이미지를 그렸다. 휘갈겨 그린 단색 그림에서부터 연분홍색과 파란색 색조로 섬세하게 묘사한 그림까지 있었다. 또 넓게 베듯이 그린 스케치에서부터 갖가지 패턴과 밀도, 묽기를 지닌 붓질로 이루어진 모자이크 그림까지 있었다. 마침내 그는 진짜 캔버스에

그리기 시작했다. 캔버스에 닿을락 말락 붓 자국을 우빅처럼 톡나부으니 친숙한 얼굴을 표현했다. 수채화처럼 물감을 조금만 사용했고, 너무 빨리 완성하여 마지막으로 한 배경의 푸른색 붓질은 불꽃처럼 떨리는 모습으로 날아 흩어졌다.

이 모든 실험을 통해 본인도 예상치 못한 유리한 점을 찾았다. 그는 여러 해 동안 동판화가의 눈으로 보아 왔기에 새로운 미술의 균열 있는 이미지 제작을 자신도 모르는 사이에 준비할 수 있었다. 그는 오래전에 채움과 비움의 짜 맞춤에 통달해 있었다. 즉 해칭선과 점 조각으로 윤곽과 질감을 표현하는 것, 반점의 밀도와 방향을 통해 형태를 조종하는 데에는 이미 오래전부터 능숙했다. 새로운 양식을 익히기 위해, 단지 이 오래된 기술을 색에 대한 새로운 이해에 동원하기만 하면 되었다. 그가 좋아하던 흑백의 이진법적인 상호 작용을 블랑이 제시한 동시 대비와 동종 색상들의 망으로 대신하면 되는 것이었다.

그림 제작의 두 가지 원천을 접목함으로써, 그해 봄과 여름에 슬쩍슬쩍 그려 보던 이미지를 통해 마침내 핀센트는 사실주의의 가차 없는 선형성에서 벗어났고, 본인의 뛰어난 소묘들의 자연미와 강렬함이 유화에도 생겨났다.

큰 성과를 거둔 통합을 축하하듯, 그는 대형 캔버스(가로 120센티미터 세로 90센티미터로 「감자 먹는 사람들」만큼 컸다.)를 택하여 소묘에 색을 입혔다. 그가 그린 것은 아니에르로 가는 길에 매일 지나다니던 몽마르트르 언덕

경관이었다. 스헨크버흐의 목수 작업장이나 누에넌의 가지치기한 자작나무처럼 가까이에서 관찰한 조각보 같은 채마밭은 백악질 언덕에 생동감 넘치는 활기를 불러일으켰다. 곳곳에서 바뀌는 색(초록색 산울타리, 붉은색 옥상, 햇빛 탓에 연보라색으로 변색된 판자, 분홍색 헛간과 연청색 팻말, 수확이 끝난 작은 땅들의 환한 노란색 그루터기)은 핀센트의 붓이 만들어 낸 수천 개의 독특한 흔적으로 표현되었다. 장미 덤불은 생생한 점묘법으로, 먼 울타리들은 작은 빗금으로, 연무가 낀 푸른 하늘은 넓은 붓질로 그려졌다. 여름 햇빛에 타오르는, 라임빛 흰 길은 그림의 아랫부분을 채웠다가 저 먼 언덕 정상을 향해 극적으로 굽이쳐 간다. 언덕 정상에는 보라색 뼈대만 남은 날개 없는 풍차가 지평선 위에 홀로 서 있다.

핀센트에게는, 이 그림의 모든 것이 과거와의 단절이었다. 인물과 그늘이 없어졌다. 색상은 가차 없이 밝고 분명하다. 붓놀림은 확신에 차 있다. 물감은 아주 얇게 칠해져 캔버스 위에 파스텔처럼 놓였고, 붓질 사이 곳곳에 백악질 땅처럼 눈부시게 흰 밑칠이 드러났다. 「감자 먹는 사람들」이 어둠에 관한 명상이라면 「몽마르트르 언덕」은 빛에 관한 환상이었다.

새로운 미술에 대한 탐험(10년간에 걸친 예술적 혁신을 광적인 몇 달로 압축한 독학) 속에서, 핀센트는 예상치 못했던 또 다른 도움을 받았다. 스물세 살의 폴 시냐크는 핀센트보다 열 살이 어렸지만(테오보다도 젊었다.) 젊은 파리 화가들의 충성을 얻고자 경쟁하는 무수한 이미지의 언어에 능란했다. 그는 10대 때 마네를

떠받들었다. 그리고 고등학교 때 인상주의의 빛을 보았다.(핀센트가 보리나주의 광산에서 여전히 수고하고 있을 때였다.) 20대로 넘어갈 무렵에는 《샤 누아르》에 글을 썼다. 핀센트가 아낀 자연주의 문학뿐 아니라 철학과 미술 이론에 관한 방대한 분량의 책을 읽어 치웠고, 그 분야에 대하여 이야기를 나눌 수 있었기에, 사실상 그가 목표한 어떤 지적·예술적 동아리에서도 인정을 받았다. 시냐크는 심사 위원이 없는 앵데팡당전(인상주의자뿐 아니라 관료 집단에 무시당한 모든 화가의 피난처였다.)의 설립자로서, 벗들로 이루어진 방대한 조직을 창조해 냈다. 그가 일구어 낸 조직은 사람들을 전향시킬 만큼 열정적이었다.

그와 핀센트는 겨우 몇 블록 떨어진 곳에서 살았지만 1년 동안 한 번도 만난 적이 없었다. 시냐크의 명성은 핀센트도 익히 들었을 것이다. 이전 여름의 앵데팡당전에서 그의 작품을 보았고, 1887년 4월에 열린 다음 전시회에서도 보았을 터다. 4월 전시회에는 10여 점에 이르는 시냐크의 유화 작품이 포함되어 있었다. 그러나 모든 이야기로 볼 때, 핀센트가 매일 아니에르로 가던 중에 그들은 우연히 처음 만났다. 시냐크는 부유한 가게 주인의 아들로 아니에르에 있는 가족의 집에 작업실이 있었고(몽마르트르에도 아파트와 작업실이 있었다.) 돌아온 봄은 많은 파리 사람들을 유혹하듯 그를 강가로 꾀어냈다. 짧게 뻗은 강기슭에서 작업하는 두 화가가 만나지 않았을 리는 없다.

그러나 시냐크는 남과 어울리기 좋아하는

성격임에도, 눈에 띄게 열심히 핀센트와 가까워지고자 애쓰지는 않았다. 그해 봄 핀센트를 몇 번 보았을 뿐이다. 밖에서 그림을 그리던 아침에, 아마도 그 지역의 작은 식당에서 식사를 하던 점심에, 그리고 도시로 돌아가는 긴 산책 중 한 번은 보았다. 그의 짤막한 회상은 핀센트를 다소 바보처럼, 짧은 전원 여행에 꼭 반갑지는 않았던 동반자처럼 그린다. "그는 소리를 지르고, 손짓을 하며, 여전히 마르지 않은 커다란 캔버스를 휘둘러 대고, 자신과 지나가는 사람들에게 물감을 끼었었다." 일단 도시에 이르면, 그들의 길은 갈라졌다. 시냐크는 제 친구에게 핀센트를 소개한 적이 없었다. 또한 레픽 아파트에서 조금만 걸어가면 있는 집에서 일요일 밤마다 여는 야회에 핀센트를 초대한 적도 없었다.

물론 핀센트도 젊은 시냐크가 자신에게 "새로운 인상주의"를 보여 주기를 바라지는 않았다. 핀센트는 1886년에 열렸던 두 차례 신인상주의 전시에서 「그랑자트 섬의 일요일 오후」를 비롯해 많은 그림을 보았다. 여러 젊은 화가들처럼, 코르몽 화실 급우인 앙크탱과 로트레크는 같은 해 여름, 쇠라의 점묘주의 마법에 걸렸다. 그들의 작품도 시냐크와 다른 추종자의 작품처럼 겨울과 봄 내내 전시되었다. 존 피터 러셀같이 새 양식을 거부하는 사람들조차 신인상주의에 대해서 끝없이 이야기했다.

그러니 센 강의 둑에서 자만심에 찬 그 젊은 화가를 만났을 때에는 핀센트가 여러 번 신인상주의 작품들을 보고 그 사상에 대해 들은 다음이었을 것이다. 시냐크는 카리스마 있는 연설가이자, 고질적으로 늘 뭔가를 설명하려 드는 사람이었고, 핀센트는 벗과의 교제를 완전히 잃어버린 사람이었다. 핀센트에게는 실례나 격려의 말, 다정한 칭찬 한마디도 크게 작용할 수 있었다. 그들의 접촉이 짧았든 어색했든 간에 어떤 전시회에서도 다른 방식으로 핀센트의 상상력을 고무되었다. 핀센트는 그림으로 고마움을 표현했다. 시냐크와 어울려 그랬는지, 아니면 단지 인정을 받기 위해 그랬는지 모르지만, 핀센트는 센 강을 따라 그랑자트 섬을 포함하여 모든 신인상주의 화가들이 좋아하는 곳에서 그림을 그렸다. 그러면서 열심히 밀도 높은 점 장식, 엄격한 색 규칙, 그리고 젊은 스승의 환한 빛을 흉내 냈다. 마침내 그는 모든 통제된 점과 색의 병렬을 통해, 시냐크의 방식을 그대로 재현한 자화상으로 관계를 굳혔다.

그러나 이따금 만나던 벗이 5월 말 파리를 떠나자마자, 핀센트의 붓은 점묘주의의 구속을 떨치고, 보다 앞서 그를 도시 바깥으로, 교외로 몰고 갔던 목표로 돌아갔다. 숲과 시골길을 주제로 잇달아 소품을 그려 냈다. 그늘이 드리운, 가까이에서 그린 그림들 속에서, 그는 시냐크의 규칙, 모네의 주제, 블랑의 보색마저 버리고서 초창기에 그렸던 친밀한 풍경화로 돌아갔다. 편안하게 일별한 자연으로 언제나 동생이 만족하는 그림이었다. 그는 담쟁이덩굴이 레이스처럼 장식하고 있는 나무 아래 양탄자

프랑스의 판 호흐

같은 풍요로운 덤불, 촘촘히 격자처럼 심겨 있는 어린나무 사이로 보이는 양지바른 빈터, 여름 밀밭을 그렸다. 마지막 그림은 한바탕 바람이 불어 파도처럼 밀밭을 휘젓고 자고새 한 마리가 깜짝 놀라 숨어 있던 곳에서 날아오르는 순간을 묘사했다.

남성용 실크 스카프를 매고 말쑥한 펠트 모자를 쓴 자화상들 이후에, 시냐크와의 이로운 관계를 열렬히 지지하는 보고 이후에, 그는 이렇게 자연의 회복력을 확인하는 그림을 그렸다. 그것은 보상에 관하여 판 호흐 집안사람이 믿는 마지막 확인의 부적을 건드린 것이자 동생의 잃어버린 헌신을 되찾기 위한 몇 달간 분투를 마무리하는 것이었다.

그러나 그것으로는 충분치 않았다. 분명 테오는 형의 미술의 변화를 알아보았을 테고 이제라도 인상주의를 받아들인 것을 반겼을 것이다. 그는 5월에 리스에게 말했다. "형의 그림이 밝아졌어. 형은 그림 속에 더 많은 빛을 담고자 아주 애쓰고 있어." 그리고 자연의 이미지는 그들의 목사관 정원이 지녔던 마법을 부려, "자연의 광대한 장려함"에 시적인 감상의 날개를 펼칠 정도로 테오를 감동시켰다. 핀센트가 오랫동안 아파트를 비우곤 하는 것과 새로운 의사의 도움 덕에 테오의 건강도 일시적이나마 회복되었다. 핀센트 미술의 변화 때문이든, 활기가 살아났기 때문이든, 아니면 그냥 봄이 다가왔기 때문이든("햇빛이 나면 자연처럼 사람 몸도 때로 나아진다.") 테오는 형에게 관심을 보였다. 그리고 4월에

빌레미나에게 보고했다. "우리는 화해했어. 이 상태가 지속되면 좋겠어. ……형에게 그냥 계속 지내라고 말했어."

그러나 핀센트는 중요한 심판에서 집행 유예를 얻는 데 실패했다. 오히려 겨울에 겪은 시련으로 결혼하겠다는 테오의 결심은 더욱 확고해졌을 뿐이다. 몇 달간에 걸친 기분 나쁜 병과 핀센트와의 다툼은 타고난 우울감을 깊은 두려움으로 환치했다. 남은 세월 동안 "위로해 주는 사람들과의 접촉"을 박탈당한 채 살아갈지도 모른다는 불안이었다. 그는 누이들에게 보내는 편지에 외로움과 절망감을 쏟아부었다. 힘든 나날을 불평했고, 이는 자신을 도와주고 싶어 하는 사람이 있는지 정말로 알고 싶다는 뜻이었다. 또한 그는 철저히 홀로, 헤어날 길 없이 난감한 문제들에 맞선다고 느끼는 때에 대해서 투덜거렸다. 누이들과 자신에게 "가슴이 바라는 바를 찾아라. 그러면 주위에서 항상 온기를 느낄 거야."라고 촉구했다. 그리고 "완벽한 행복은 이 세상의 것이 아니다."라고 경고했다. 해결책은 아주 분명했다. 그는 요하나 봉어르에게 청혼할 작정이라고 선언했다. 이전 여름 이후로 보지 못했지만(편지조차 쓰지 않았다.) 그녀는 자신에게 무척이나 소중했다. "다른 누구와도 달리, 아주 특별히 그녀를 신뢰할 수 있어."

5월에 테오는 서른 번째 생일이 갓 지난 후에 뜻을 알렸다. 그는 가능한 한 빨리 암스테르담으로 가서 요하나 봉어르에게 청혼하기로 마음먹었다.

비록 예상은 했지만 그 소식은 핀센트를 전망에 빠트렸다. 팔레트의 붓이 피리의 디킬 듯한 여름 햇살을 포착하는 동안에도 그의 기분은 어둠과 우울으로 가라앉았다. 이내 자살을 언급했고 사람을 무기력하게 만드는 악몽에 시달렸다. 요리크* 같은 삭막한 해골을 그린 두 점의 유화 습작에서 죽음에 대해 곰곰이 생각했다. 누에넌에서 코냑 없이는 작업실을 뜨지 않은 것처럼, 술에서 위안을 찾았다. 아니에르를 다녀오는 길에 카페와 작은 식당이 줄지어 있었는데, 거기서 그는 많은 파리 사람들이 그랬듯 길고 무더운 하루를 압생트**가 선사하는 시원하고 달콤한 초록빛 망각으로 끝냈다.

테오처럼 그에게도 자기 불행을 나눌 사람이 누이들뿐이었다. 한 편지는 너무나 비통하고 냉소적이어서 순진한 스물다섯 살의 빌레미나를 놀랬을 게 틀림없다. 그는 잃어버린 청춘에 대해서 한탄했고 그를 괴롭히는 우울감과 비관주의의 질병들을 저주했다. 빌레미나가 평을 듣고자 보낸 몇 편의 시에 그는 모든 예술적 열망에 대한 번뜩이는 비난으로 대답했다. 그 길에는 신성하거나 선한 것이 없으며 무익과 환멸뿐이라고 경고했다. 마침 때를 맞춘 듯 누에넌에서 소식이 전해졌다. 케르크스트라트의 작업실에 남겨 둔 모든 것, 그러니까 습작과 소묘, 그가 특히 아끼던 화첩들을 비롯한 모든 것이

경매에 넘어갔다는 소식이었다.

핀센트는 불운과 불행의 원천에 대해서 고민했다. 자신의 곤경이 어디서나 무시당하는 화가들이 겪는 저주로서 "맷돌 속 낟알"처럼 시달리도록 운명 지어졌다고 주장했다. 무르익어 싹트기도 전에 흙에서 잡아채인 씨앗 또는 짓밟히거나 얼어붙거나 햇볕에 누렇게 시든 꽃 같다고 했다. 자신의 죄업을 심사숙고하며, 말 없는 질책들로부터 자신을 옹호하기 위해 타락과 결정론에 관한 졸라의 이론을 들먹였다. "악은 우리의 본성에 내재한다. 우리 자신이 창조한 것이 아니다. ……선악은 설탕과 담즙 같은 화학적 반응의 산물이다." 그러나 궁극적인 공포의 근원을 숨길 수는 없었다. "테오가 없다면 내 작업으로 내가 이루어야 할 것을 이룰 수 없을 것이다."

여름의 멋진 풍경이 절망을 가려 주었다면, 자화상은 그것을 드러냈다. 빠르게 연달아 유화로 또 다른 고백 연작을 생산해 냈다. 모두 실물 크기로 캔버스에 그렸다. 마치 더 작은 크기로는, 봄에 종이에 그린 이미지로는 자신의 죄책감이나 비애를 담을 수 없는 듯했다. 거울 속 이미지는 비단과 새틴을 벗겨 낸 늘어지고 낡을 대로 낡은 작업복을 입은 화가를 나타내고 있다. 머리카락은 짧게 깎여 있고, 두 뺨은 푹 꺼졌으며, 시선은 창백하고 멍하며 냉담하다. 몽마르트르 작업실에 햇빛이 넘치는데도 그는 감옥같이 어둡고 흐린 배경에 서 있다. 눈이 움푹 꺼진 안트베르펜의 죄수가 돌아와 있었다. 빌레미나에게 보내는 편지에 이제 서른네 살인

* 셰익스피어의 「햄릿」에 나오는 죽은 어릿광대의 해골.
** 독주의 일종.

핀센트는 적었다. "빠르게 나이 들어 간다. 알잖냐, 주름살과 거친 수염, 문제 많은 이빨 따위 말이다." 테오에게는 좀 더 무뚝뚝하게 표현했다. "이미 늙고 망가졌다고 느낀다."

핀센트는 전에도 완벽한 형제애를 어지럽히는 여자의 위협을 상대한 적이 있었다. 드렌터에 있을 때, 그는 테오의 정부인 마리가 황무지의 오두막에서 화가 형제와 함께하면 어떻겠냐는 제안을 했다. "물론 그녀 역시 그림을 그려야 할 거야. 많을수록 즐겁지."라고 부추겼다. 안트베르펜에서 결혼에 관한 테오의 이야기에는 이런 선언으로 대응했었다. "우리 둘 다 아내를 찾기를 바란다." 그다음 여름(1886년), 테오가 약혼을 염두에 두고 암스테르담으로 떠나자 핀센트는 테오의 정부인 S를 떠맡는 정도가 아니라 최악의 상황에 이르면 그녀와 결혼하겠다고까지 했다. 핀센트의 계산으로, 그에게나 테오에게 결혼을 생각해 볼 만한 상황이란 두 가지뿐이었다. 한 여자가 두 사람과 결혼하거나 두 사람 모두 각자 결혼하는 것이었다. 다른 것은 모두 형제애의 완벽한 균형을 흔들고 말 터였다.

그러나 핀센트는 아직 요하나 봉어르를 만난 적이 없었다. 테오는 소개했다. "나는 그녀에 대한 생각을 그만둘 수 없어. 그녀는 항상 나와 함께 있어." 요하나는 핀센트에게 여전히 낯선 사람이었다. 그리고 핀센트 역시 그녀에게 낯선 사람이었다. 사실 핀센트가 알고 있거나 의심하는 대로, 테오는 애인에게 말썽 많은 형에 대하여 아직 아무것도 얘기한 적이 없었다. 그가

느끼는 수치심이나 앞으로 닥칠 피할 수 없는 차단에 관한 기색조차 내비치지 않았다.

둘 다 봉어르와 결혼할 수 없다면, 핀센트는 자신의 아내를 찾아야 했다. 그리고 그러고자 시도했으나 실패한 기억이 그해 여름 그의 편지에 붙어 다녔다. "여전히 아주 곤란하고 당찮은 연애만 하고 있어."라고 빌레미나에게 편지했다. "거기서 대체로 나는 수치심과 불명예스러움보다 나을 것 없는 느낌을 받으며 떠나지." "당찮은 연애" 가운데 하나는 그가 아니에르에서 만났던 한 중년 부인과 관계있던 것 같다. 그는 그녀를 백작 부인이라고 불렀고 거듭 그림을 선물하며 환심을 사려고 했다. 후일 그들의 관계가 환상에 지나지 않는지 의심하면서도 "그녀 생각을 할 수밖에 없었다." 그는 비슷한 환상들의 우울한 기록을 화가의 피할 수 없는 운명으로 설명했다. "모두 이 빌어먹을 그림 때문이다. 미술에 대한 사랑은 진정한 사랑을 실패시킨다." 그리고 늘 그랬듯 인생의 부족한 부분을 이미지로 메웠다. 뭇 연인이 지나다니는 길에 이젤을 세우고, 팔짱을 끼고 산책하거나 벤치 위에서 포옹하는 행복한 연인을 그렸다.

그러나 테오가 암스테르담으로 떠날 때가 다가오자, 핀센트는 급박한 느낌에 사로잡혔다. 과거의 환상을 되살려 내며, 마르홋 베헤만의 상황에 대해서 알아봤고 "신 더 흐롯이 사촌하고 결혼했느냐?"라고도 누이에게 염치없이 물었다. 황무지에서 짧게 누렸던 가족에 대한 뒤틀린 환상이 후회의 파도 속으로 그를 되돌려 놓았고,

그는 그 시절의 상징인 「감자 먹는 사람들」이 "내가 그린 최고의 그림"이라고 지적했다. 그는 너무 오랫동안 기다려 왔다는 두려움 속에서 살았다. 다시 말해 사랑이 기나긴 실패의 연속에서 최후의 가장 큰 실패가 되리라는 두려움 속에서 살았다. "사랑에 빠져 있었어야 할 지난 세월 속에서, 나는 종교와 사회적 문제에 열중했고, 지금보다 예술을 성스러운 것으로 여겼었다." 절망적으로 일생의 진리를 재평가하며 "사랑에만 빠져 있는 사람들이, 이상에 가슴을 희생하는 사람들보다 성스럽지 않은지" 궁금해했다.

절망만이 핀센트가 아고스티나 세가토리에게 육욕적인 애정을 보이며 접근한 이유를 설명해 줄 것이다.

두 사람은 그해 겨우내 계속해서 만났다. 핀센트는 유행하는 옷을 입고 독특한 탬버린 모양 탁자에 앉아 지루한 표정을 짓는 그 귀부인의 초상화를 그렸다. 탕부랭도 계속 애용했는데, 가끔은 성질 더러운 아내를 무서워하는 늙은 물감 상인인 탕기와 함께 갔다. 핀센트에게 돈이 필요해지자(누에넌에 소중하게 모셔 둔 화첩의 몸값을 지불하기 위해서였을 것이다.) 세가토리는 최근에 구한 몇몇 복제화와 핀센트의 그림을 나란히 카페 벽에 전시해 주었다. 그들의 관계는 꽤 다정했던 것 같지만(어쨌든 결국 그녀는 전문 접대부였다.) 성적으로 친밀했다기는 어려울 것 같다.

그사이 그녀의 상황도 방어할 수 없는 지경으로 꼬여 갔다. 개업은 순조롭게 했지만, 탕부랭은 불명예스러운 상황에 처했다. 매니저가(그와 아고스티나의 관계는 수상쩍게 남아 있다.) 위협적인 폭력배와 포주를 끌어들인 것이다. 그 레스토랑은 세련되게 색다른 분위기에서 진정 사악한 분위기로 바뀌었다. 이주해 들어오는 이탈리아인을 겨냥한 외국인 혐오증이 널리 퍼져 있는 시기에 세가토리의 유흥 레스토랑 주위로 추문이 소용돌이쳤다. 세상을 깜짝 놀래는 살인자들은 모두 탬버린 모양 탁자에서 음모를 꾸미는 이탈리아 악당들과 관련 있는 듯했다. 말싸움과 경찰의 단속은 다반사였다. 아고스티나의 전 애인 중 한 명이 살인을 저질러 사형당했다는 얘기는 탕부랭에 주기적으로 되풀이되는 소문이었다. 경각심을 느낀 고객들이 달아나며 냉혹하게 그 카페를 파산 지경으로 떠밀었다.

그러나 핀센트는 신경 쓰지 않았다. 그에게는 여자가 필요했다. 그리고 자신의 제한된 사회적 집단 내에서, 기분을 맞춰 주는 세가토리의 관능성과 나폴리 사람 특유의 온정은 틀림없이 의존하고 싶을 만큼 소중했을 것이다. 카페의 소문이 미쳤을지라도, 무시하거나, 그 불운한 미인을 주변 사람들의 희생자로 생각했을 것이다.("그녀는 집안에서 자유롭게 행동하지도 못하고 여주인도 아니야.") 여느 때의 경솔한 열정으로, 그가 늘 써먹었던 설득 수단인 미술로써 나이 든 미인에게 구애했다. 전해의 연분을 되살려 다시 꽃을 그리기 시작했다. 그 어느 때보다 밝고 대담하게 정교한 꽃다발을 그려 대형 캔버스를 채웠고, 아니에르에서

봄철 내내 익힌 순수하고 아롱거리는 색으로 칠했다. 바이올렛 꽃바구니를 비롯하여 구애의 이미지가 잇따랐는데, 상대방의 마음을 얻은 사랑을 뜻하는 바이올렛은 그녀의 탬버린 모양 탁자에 놓여 있었다. 오해의 여지 없는 유혹의 제스처였다.

테오가 7월에 결혼의 사명을 띠고 떠난 후, 거절이란 상상할 수도 없어졌다. 세가토리가 관심을 끌기 위한 바이올렛 꽃다발을 거절했을 때조차 핀센트는 고집했다. "그녀가 내 온 마음을 짓밟지는 않았다." 그는 집을 비운 동생에게 낙관적으로 편지했다. 그녀가 다른 사내와 사랑에 빠져 있다는 얘기를 듣자, 그 얘기를 떠벌리고 다니는 사람들을 비난했다. "나는 그녀를 신뢰할 만큼 충분히 잘 안다." 그녀가 떠나 달라고 하자, 주위의 위험한 사내들로부터 오로지 자기를 보호하려는 것이라고 상상했다. "그녀가 나를 편든다면, 끔찍한 일이 그녀에게 벌어질 거다."

그녀가 쫓아내는데도, 레스토랑 종업원이 아파트까지 찾아와 위협했는데도, 핀센트는 탕부랭에 다시금 발걸음을 했다. 늘 그랬듯 아직도 그녀를 설득할 수 있다고 확신한 것이다. 다음에 벌어진 일은 분명하지 않다. 전해진 이야기들은 제각각이고, 핀센트의 설명은 신뢰할 수 없다. 한 가지는 확실하다. 싸움이 벌어졌다. 그 매니저든 아니면 심복이든, 누군가가 핀센트를 내쫓으려고 했다. 핀센트가 저항하자, 그들은 주먹다짐을 했다. 그리고 먼저 공격을 가한 자가 핀센트의 얼굴에 맥주잔을 던져 뺨을 그었거나,

핀센트가 그린 꽃 정물화를 머리에 내리쳐서 박살 낸 것 같다. 어느 쪽이든 핀센트는 피를 흘리고 수치스러워하며 현장에서 도망쳤다.

그는 상처를 돌보며 암스테르담에서 올 선고를 염려스럽게 기다렸다. 그리고 종이와 펜을 붙들고 최근의 참사를 설명하고자 했다. 그는 마치 업무상 거래가 틀어진 것처럼 그 사건을 변명했다. 그저 파산 경매에 처할까 봐 걱정되어 그림과 복제화 들을 되찾고자 탕부랭에 간 거라고 주장했다. 싸움을 시작한 사람은 매니저지 자기가 아니었다고 했다. "한 가지는 확신해도 돼. 탕부랭에서는 더 이상 어떤 작업도 하지 않을 거다."라고 테오를 안심시켰다. 그 재해에서 세가토리가 한 노릇을 용서해 주고자 애썼다. 신 호르닉처럼 그녀를 또 한 명의 무고한, 슬픔에 잠긴 성모 마리아로 묘사했고 비난하기보다는 불쌍히 여겨야 한다고 했다. "그녀는 괴로워하고 있으며 몸이 편치 않아. 그녀를 나쁘게 보지 않는다." 신 호르닉의 경우와 마찬가지로, 면죄만이 그 착각을 계속해서 살려 둘 수 있었다. "여전히 그녀에게 애정을 느낀다. 그리고 그녀 역시 나에게 정이 남아 있으면 좋겠구나." 두어 달 지나면 그녀가 심지어 자신에게 고마워할지도 모른다고 상상했다.

세가토리와 화해하는 망상을 즐기지 않을 때면, 동생의 새로운 결혼 생활에서 자신이 차지할 자리에 대한 환상을 쌓아 나갔다. 그는 테오에게 다른 화상들처럼 전원주택을 구입하는 게 어떻겠냐는 의견을 비쳤다. 그러면 그곳을 제 그림으로 장식하고 그들 세 명, 즉 테오와

요하나와 자기가 인생을 즐기며 함께 살 수 있을 거라고 했다. 그것 말고는 딴 천 가지 다른 대안밖에 생각할 수 없었고, 날카롭게 이에 대해 이야기했다. "끝내 버리는 거다."

이미지에 관해서도 어두운 생각에 잠겨, 아고스티나를 위해 시작했던 마지막 꽃 그림을 그렸다. 특별히 늦여름에 개화하는 꽃을 택해서 3개조 그림을 그렸다. 종합해 볼 때, 그 그림들은 처참했던 여름의 이야기를 제시하고 있다. 그리고 핀센트의 비유적인 사고방식으로 볼 때, 분명 의도적이다. 처음으로 그는 해바라기를 주제로 택했다. 빈 새 둥지에서 버림받음을 보고, 해어진 신발에서 무익한 여행을 볼 때처럼, 오랫동안 머물러 사색하는 시선으로 그 거대한 꽃을 숙고했다.

첫 번째 그림을 위해, 그는 다 핀 두 송이를 줄기에서 잘라 내어 탁자에 내려놓았는데, 이미 시들기 시작했다. 두 송이 모두 얼굴을 앞으로 향하게 하여 캔버스를 다 채울 만큼 크게 그렸다. 그리하여 그의 집념 어린 붓은 죽어 가는 꽃의 모든 세부적인 사항, 즉 헛된 짐인 씨앗들, 시든 꽃잎 가장자리, 말라 가는 잎사귀까지 탐구할 수 있었다. 창백한 노란색, 강렬한 초록색, 비 같은 붉은 빗금으로 표현된 해바라기는 완벽함의 덧없음을 침울하게 확대해서 요약한다. 다음 그림에서는 그 꽃들 중 하나에 활기를 되살렸다. 소용돌이치는 듯한 중심은 색채와 생명력으로 터질 듯하다. 가장자리에 아직 초록빛이 남은 신선한 노란색 꽃잎들은 선명한 군청색 바탕에 요염하게 허리를 굽힌 채 웅크렸다. 그러나

그 해바라기 뒤에 그는 두 번째 해바라기를 암진히게 밀어 두었다. 얼굴이 돌아간 두 번째 해바라기는 생동감 넘치는 짝에게 관심을 빼앗겼다.

마침내 그는 지금껏 가장 큰 캔버스(105×60cm)에 커다랗게 네 송이 해바라기를 배열했다. 그중 세 송이는 태양처럼 폭발할 듯하다. 저마다 몸부림치는 듯한 노란 꽃잎의 광환을 둘렀고 바글거리는 환한 색의 씨앗들을 품었다. 또한 자신만의 기다란 초록빛 줄기가 있다. 그 줄기들은 최근에 잘렸지만, 아직 생기로 가득하다. 네 번째 꽃만이 고개를 돌린 채, 얼굴을 숨긴다. 그것은 바짝 잘린 줄기를 드러내며, 닥쳐올 짧고 우울한 종말을 내보인다.

핀센트는 홀로 두려워하며 상처 입은 채 작업도 못 하고 동생이 돌아오기만을 걱정스럽게 기다렸다. 탕부랭에 있던 그의 그림과 복제화가 폐물로 경매 처분되는 것도 지켜볼 수밖에 없었다. "무더기로…… 터무니없는 금액"에 말이다. 채무자의 가게 진열창 밖에 걸렸던 것을 빼면 그것이 "첫 번째 전시회"였다. 그 후 그 전시회에는 "폭소의 승리"라는 별명이 붙었다.

그러나 그 어떤 것도 더 이상 중요하지 않았다. 지금 가장 중요한 것은 테오가 암스테르담에서 가져올 소식이었다.

요하나 봉어르(1888)

잡았다
놓아주기

요하나는 거절했다. 아니 그보다 잔인했다. 그녀는 테오에게 굴욕감을 주었다. 거의 알지도 못하는 사내의 스스럼없는 행동에 놀란, 그녀는 일기에 그 장면을 다음처럼 묘사했다.

오후 2시에 현관문의 초인종이 울렸다. 파리에서 온 테오 판 호흐였다. 그의 방문이 반가웠고, 그에게 문학과 미술 이야기를 하는 내 모습을 상상해 본 적도 있었다. 그래서 따뜻이 환영했다. 그러자 난데없이 그가 나를 사랑한다고 선언했다. 소설 속에서 벌어졌다면 믿기 어려운 소리로만 들렸을 것이다. 하지만 그것은 실제로 일어난 일이었다. 겨우 세 번 만났는데, 그는 모든 인생을 나와 같이 보내길 바라고, 자신의 행복을 나에게 의지하고 싶어 한다. 그건 정말 상상할 수도 없다. ……그를 떠올려도 아무 느낌이 없는데!

그녀의 거절을 두고 언쟁을 벌이며(핀센트가 케이 포스와 그랬던 것처럼), 테오는 그녀에게 "다양함으로 가득하고 지적인 자극이 넘쳐 나는 풍요로운 삶과 훌륭한 목적으로 일하며 세상을 위해 뭔가 하고 싶어 하는 친구들"을 제시했다. 그러나 요하나는 꿈쩍하지 않았다. "나는 당신을 몰라요."라고 항변하며, 성급한 청혼뿐 아니라 사랑에 내단 그의 우울하고 일방석인 환상을 거부했다. "그에게 그토록 큰 슬픔을 불러일으켜야 했다는 게 아주 유감스럽다. 그가 파리로 돌아가면서 얼마나 우울해질지 모르겠다."라고 그녀는 일기를 끝냈다.

요하나의 퇴짜는 테오를 레픽의 아파트로 돌아가게 했고, 핀센트는 동생을 돌아온 탕아처럼 반겨 주었다. 사랑과 미술 모두에서 퇴짜를 맞았던 핀센트는 동생의 불행에서 "함께 일하고 생각하는" 공쿠르 형제의 환상을 되살릴 기회를 보았다. 늘 화해를 바랐으며, 지금은 요하나의 거절에 짓밟힌 동생은 자신을 기다리고 있던 품에 안겼다.

겨우 몇 달 전, 그는 형을 아파트에서 쫓아낼 결심을 했더랬다. 그러나 그때도 그 역시 레이스베익으로 가던 길에서 품었던 꿈에 애착이 있다고 누이에게 고백했다. 그는 까다로운 형에 대해 유감스럽다고 말했다. "함께 일하면 우리 두 사람 모두에게 더 좋을 테니까." 이제 힘을 합치자는 형의 간청은 동생의 상심에 위로를 제공할 뿐 아니라 책임감까지 불러냈다. 아나 판 호흐는 요하나 소식을 들었을 때, 죽은 남편이 특히 좋아하던 이미지인 끈기 있게 씨 뿌리는 사람을 들먹이며 테오에게 낙심의 위험을 경고했다. "슬픈 시기가 지나면 좋은 일이 있을 거라는 믿음을 품으려무나. 슬픔은 종종 결국엔 고마운 열매를 맺어 준다."

테오는 그러한 기분 속에 파리로 돌아왔고 다시 한 번 형제의 유대라는 밭을 다지기

시작했다. 그는 앞에 놓인 일을 체념한 듯하기도 하고 결심한 듯하기도 한 말투로 요하나 봉어르에게 묘사했다.

지금 우리의 모습이 우리라는 사실을 알기에, 서로에게 손을 내미는 게 한층 중요하다고 생각해요. 우리가 홀로일 때보다는 함께할 때 더 강하다는 믿음 속에서 말이죠. 그리고 함께 살면서 바라고 애쓰다가, 상대방의 결점이 보이는 데 이르면, 그것을 용서해 주고 서로에게 있는 선하고 고귀한 부분을 보살펴 주고자 애쓰는 것이 중요하다고 생각합니다.

테오는 형제애의 위로 속으로 후퇴하며 과거의 제약을 없앴다. 1년이 넘도록 그들이 함께하는 사교 생활이란 집이나 이웃 식당에서 네덜란드인 친구 한 명과 함께하는 저녁 식사 정도였다. 이제 형제는 자주 함께 연주회와 카페, 카바레를 다니기 시작했다. 그들은 처음으로 리하르트 바그너의 음악(파리에서는 아직 논쟁적인 참신한 음악이었다.)을 들었고 샤누아르에서 유명한 그림자극도 보았다. 그림자극은 영화가 상영되기 이전에 선보이는, 꼭두각시와 조명, 음악, 특수 효과가 어우러진 화려한 오락물이었다.

집에서도 테오는 핀센트가 제 삶의 영역으로 들어오는 것을 허락해 주었다. 판 호흐 형제가 건강상 비밀을 서로에게 털어놓은 것도 이때였을 것이다. 이내 그들은 같이 시달리는 매독에 대해 같은 의사의 진료와 치료를 받게 되었다. 그들은

루이 리베의 최신 과학적 치료법을 함께 참아 냈는데, 리베는 신경 쇠약(비밀스러운 고통의 원인을 싸잡아 완곡하게 이른 표현이었다.)을 전문으로 다루는 젊은 의사였다. 또한 다비드 그뤼비의 특이한 식이요법도 같이 견뎌 냈다. 그뤼비는 건강에 관한 별난 권위자로서 유명 인사인 고객들로 이름이 높았다.

테오는 또한 요하나 봉어르에 대한 사랑의 고통과 집착 속으로 형을 끌어들였다. 틀림없이 형의 설득으로, 테오는 요하나의 거절이 없던 일인 양, 파리로 돌아오고 나서 곧 그녀에게 애원하면서도 전투적인 편지를 보냈다.("당신의 결정을 앞당기고자 하는 희망에서 편지를 쓰고 있어요. 결정이 어떻게 내려질지 몰라도 말입니다.") 가르치려 들면서 방어적인 어조(핀센트가 실패한 사랑들의 특징이었다.)로 요하나의 단순함을 비난했고 사랑에 대한 그녀의 사춘기 소녀 같은 생각을 "반드시 거친 깨달음이 뒤따르게 마련인…… 한낱 꿈"이라고 무시했다. 진정한 사랑은 믿음과 용서를 통해서만 성취된다고 단언했다. 그녀는 사랑하는 법을 배워야 했다.(요구가 넘쳐 나는 핀센트의 무수한 편지가 그랬듯 그 편지는 서신 왕래를 끝장내 버렸다.)

새로운 형제애의 지배력은 테오의 경력에까지 미쳤다. 지금까지 그들의 화해는 늘 몽마르트르 대로에 있는 구필 자회사 문 앞, 즉 10년 전 핀센트가 당한 굴욕적인 해고의 장면에서 멈췄다. 테오가 그 구역 내에 형이 들어오지 못하도록 노골적으로 금했거나, 핀센트가 거기서 달갑잖은 기분을 느꼈던 게 분명하다.

그가 파리에 머물던 2년 동안 테오 직장에 발을 들여놓은 적이 있다는 증거는 남아 있지 않다. 구필을 단순히 언급하는 것만으로도 테오의 충성과 참된 자아에 대한 언쟁에 불을 붙였고 그 언쟁은 드렌터에서 보낸 편지만큼이나 지독했다. 핀센트는 일반적인 미술 시장의 타락, 특히 구필의 타락에 대해서 밤이 이슥하도록 동생을 윽박질렀다. 그래서 1886년 테오가 독립적인 화상으로 사업을 시작하려다가 무산된 일에서 안드리스 봉어르를 파트너로 택했던 것은 놀랍지는 않아도 빈정 상하는 일이었다. 테오는 미술과 화가에 대한 핀센트의 비범한 지식을 항상 존경해 왔지만, 구필 지점장의 삶은 섬세한 협상과 외교적인 타협으로 가득 차 있기에 변덕스럽고 격렬한 형에게 마땅한 자리를 내줄 수 없었다.

지금까지는 그랬다.

테오가 암스테르담에서 임무에 실패하고 돌아왔을 때, 구필은 더 이상 구필이 아니었다. 그 회사는 공식적으로 이름을 바꾸었다. 설립자인 아돌프 구필의 은퇴가 임박한 1884년부터 그 화랑은 이름을 바꾸어 나갔다. 핀센트가 파리에 왔을 무렵, 테오의 화랑 간판에는 '부소앤드발라동'(구필의 파트너였던 레옹 부소와 부소의 사위이자 그 회사의 운영자였던 르네 발라동의 이름을 땄다.)이라고 쓰여 있었다. 그러나 몇십 년 동안 사람들은 계속해서 그 회사를 그저 '구필'이라고 불렀다.

바뀐 것은 간판뿐이 아니었다. 전체적으로 새로운 경영 세대가 책임을 맡고 있었다.

부소는 서른여덟 살의 발라동 말고도 아들인 에티엔(29세)과 장(21세)을 회사로 끌어들였다. 그들은 함께 거대하지만 노쇠해 가는 구필 사업을 새로운 시대로 끌고 가는 일에 착수했다. 부그로(그의 매력적인 여자들은 사실상 또 하나의 미술 산업이었다.) 같은 살롱전 명사와 오랫동안 맺어 온 관계를 잘라 냈고, 그 회사의 주요 상품인 학구적인 장르화와 역사화를 제공해 온 미술원 출신의 많은 화가들과도 관계를 정리했다. 그리고 새로운 기술과 새로운 매체, 특히 잡지를 이용하기 위해 인쇄와 사진 분과를 개편했다. 1887년 5월에 방대한 재고품을 경매에 올렸는데, 사업상 혁신을 위한 자금을 마련하는 동시에 낡고 팔리지 않은 재고품을 처분하기 위해서였다.

마침내 그들은 새로운 미술 시장에 뛰어들기로 마음먹었다. 드루오 경매장에서 열렸던 처참한 경매로부터 10년이 지난 지금, 인상파의 성공은 구필 또한 변화하는 관람객의 취향을 수용해야 한다는 사실을 확인시켰다. 1887년 그들은 레옹 에르미트와 계약서에 서명했다. 마흔세 살의 화가인 에르미트의 평판은 이제 막 찬사로 무르익었다. 그의 다채로운 유화와 파스텔화는 바르비종파의 전원적 이미지에 인상주의자의 빛과 붓놀림을 완벽하게 접목했다.(에르미트는 인상주의자와 함께 전시해 달라는 초대를 받았지만, 한 번도 같이 전시한 적은 없었다.) 그들은 또한 몇몇 최초의 인상주의자, 특히 클로드 모네와 에드가르 드가 같은 화가와 직접 거래하는 계획도 승인했다.

그 화가들의 작품은 오르기만 할 것 같은 인상적인 가격에 이미 팔려 나가고 있었다.

그러나 새로운 경영진의 모험은 여기서 멈추지 않았다. 앞선 10년간 진짜 교훈을 얻었기에(중요하지 않은, 심지어 논쟁적인 미술도 만만찮은 돈이 될 수 있음을 배운 것이다.) 그들은 입증되지 않은 화가를 찾아내어 지원하겠다는 계획을 승인했다. 그 회사의 부와 명성을 걸고 다음 인상주의자(누가 될지는 모르지만)를 찾으려는 것이었다.

마침내 그들은 그 탐색을 이끌 사람을 택했는데, 바로 테오 판 호흐였다.

역사는 나중에 새로운 미술에 관하여 구필이 세운 계획의 총책임을 테오에게 맡길 터였다. 그러나 사실 그 회사에서 테오의 입지는 이전 여름에 독립하려던 시도 때문에 줄어들 뿐이었다. 구필의 정비는 몽마르트르 대로에 있는 테오의 화랑을 넘어서까지 철저하게 이루어졌고, 샤탈 거리의 아돌프 궁전 같은 석회석 건물에서 주요 결정을 내렸다. 테오는 확실히 구필의 계획을 지지했다. 이를 위해 이면 활동까지 했을 가능성도 있다. 오랫동안 그는 새로운 경향을 따르며 감탄해 왔다.(그리고 형에게 그 경향을 따르라고 압력을 가했다.) 새로운 미술 시장에 몇 번 손을 대기도 했다. 그리고 그 결과들은 그가 옳다는 것을 확실히 증명해 주었다.

그러나 회사에는 새로운 상관들을 비롯하여 그와 같은 열정을 지닌 다른 사람들도 있었다. 결국 테오 판 호흐에게 구필을 대표하여 새로운 미술을 취급할 권한을 부여한다는 중대한 결정이 내려진 것은 우연한 건축 구조 때문이었을지도 모른다. 즉 몽마르트르의 구필 화랑에만 신중하게 분리된 전시 공간(작고 어두운 복층)이 있었는데, 거기에 말썽 많은 새로운 이미지들을 전시하면 보수적인 고객들과 차단될 터였다.

구필이 다량의 작품을 경매에 올리기 한 달 전인 4월에 테오는 대단한 성공을 거두며 회사 전반에 걸친 계획에서 중요한 역할을 하기 시작했다. 그 성공은 전위 미술계 전체의 주의를 끌었다. 한 번에 그는 클로드 모네의 유화 세 점을 사들였고, 복층의 많은 공간을 할애하여 그 화가의 최근 작품(대부분 브르타뉴 지방 벨 섬의 해안 풍경) 10점 이상을 전시하기로 합의 보았다. 그 거래는 모네에게 화려한 성공을 뜻했을 뿐 아니라(그해 말 테오는 거의 2만 프랑을 주고 모네의 유화 열네 점을 사들였는데, 믿기 어려운 액수였다.) 인상주의의 지위가 전위 미술에서 투자에 적격인 미술로 바뀌어 가는 과정에 있어 하나의 이정표가 되었다. 거의 동시에 테오는 드가의 대형 유화 작품 한 점에 4000프랑이라는 놀라운 금액을 지불했다.

모네는 테오의 제안을 받아들이며 폴 뒤랑뤼엘을 저버렸다. 뒤랑뤼엘은 드루오 경매의 잿더미로부터 모네의 성공을 일구어 낸 화상이었다. 이는 복층 전시작을 집중 조명하는 동시에 옛 질서의 변화를 강조하는 배신이었다. 회사 전체에 걸친 재고품의 처분 이상으로, 모네의 그림에 관한 테오의 성공은(그리고 그에 뒤따르는 돈은) 미술계에 새로운 신호를 보냈다.

그것은 인물이 특정 의상을 입은 작고 우아한 장면과 전투 장면, 예쁜 처녀와 농부들의 생생한 모습에 기반을 둔 살롱전의 요새였던 구필, 그리고 국제적으로 연결된 상점망과 무수한 인쇄기, 충성스러운 수집가 군단을 보유한 구필이 '현대 미술 시장'에 들어섰다는 신호였다.

그해 봄과 여름, 몽마르트르 대로에 있는 화랑의 석회석 담 안쪽에서 테오는 변함없이 바쁜 나날을 보냈다. 여전히 1층에서 카미유 코로와 샤를 도비뉘(두 사람 모두 바르비종의 풍경화가였다.)처럼 구필의 "언제나 새로운 화가들"의 작품을 판매했고 비토리오 코르코스같이 유행하는 화가들과의 관계를 정립하며 시간을 보냈다. 여자를 주제로 그리는 코르코스의 작품들은 계속해서 그 화랑에 돈을 가져다주었다. 테오는 회사의 돈을 쓰거나 위탁 판매를 위해 어떤 그림을 받기 전에 신중하게 수집가의 정서를 살폈고, 개인적으로는 그 작품을 존경할지라도 팔리지 않는 화가와는 관계를 끊었다.

그해 봄에 부여받은 권한은 새로운 미술과 화가들을 줄줄이 구필의 성소로 불러들였는데, 복층에도 똑같은 규칙이 적용되었다. 테오는 장 프랑수아 라파엘리와 모네같이 명성이 확립되어 있고 별나더라도 즉시 판매가 가능한 화가들을 선호했다. 외견상으로는 화가들의 카페와 당파적인 비평지를 가득 채우고 있는 사상적 전투에 영향을 받지 않은 채, 항상 이용해 왔던 상업적 기준으로 덜 알려진 화가들의 작품을 평가했다. 그것은 오랫동안 핀센트를

좌절시켜 왔던 기준이기도 했다. 즉 색채가 풍부한가? 활기 있게 그려졌는가? 수세가 유쾌한가? 눈을 만족시키는가? 한마디로 말해서, 잘 팔리겠는가라는 기준이었다.

그러나 그 화랑의 담 너머, 테오의 삶은 모든 것이 바뀌었다. 구필의 새 계획은 혼잡한 파리 미술계에서 무명 화가들 사이에 돌풍을 일으켰다. 나이가 많든 적든 간에 그들은 대부분 중산층 출신이었다. 아무리 그들의 이론이 귀에 거슬리고 그들의 웅변이 짜증 나더라도 핀센트처럼 그들의 예술적 추구에는 안락함과 평판이라는 중산층의 열망이 담겨 있었다. 그런데 같은 당파의 동료를 제외하고는 작품을 내보일 기회가 드물었다. 구매자는 더 드물었다. 핀센트처럼 그들은 벗과 가족의 편지함을 씁쓸한 서신으로 채우며 저들이 겪는 극빈과 무시가 부당하노라 울부짖었다. 그런데 문과 지갑을 열겠다는 구필의 약속은 수입의 가능성뿐 아니라, 더 중요한 정통성의 가능성, 즉 그들의 작품을 들라크루아나 밀레의 작품과 같은 지붕 아래 전시할 기회까지 제공한 것이다. 로트레크의 귀족 가문 사람들은 로트레크가 추구하는 "하층 생활의 자연주의" 미술에 인상을 썼지만, 그의 그림이 큰 화상인 구필의 화랑에 전시될 거라는 얘기를 들었을 때는 자부심으로 얼굴을 활짝 폈다.

이 모든 이유로, 테오는 1887년 가을에 새로운 사업을 시작하면서 쓴 적당한 자금과 소심한 계획에 비하면 아주 큰 권력을 동시대 미술계에서 누렸다. 복층에 작품을 전시하게

해 달라는 화가들의 호소가 쇄도했다. 그들은 작품 가격을 대폭 낮춰 제시하거나, 보물 같은 장소인 구필의 색다른 복층에 전시하게 해 주는 대가로 그림을 선물하기도 했다. 테오에게 작업실을 방문해 달라고 간청했고, 카페든 카바레든 관공서의 로비든, 그들이 전시하는 어느 무명 전시회라도 방문해 달라고 빌었다. 그들은 개인적인 선물과 호의를 가지고서 부지런히 왔다 갔다 했다. 술, 초청, 소개, 즉 이득이 될 어떤 실마리든 찾아서 말이다.

여느 화상처럼, 테오는 내부 정보와 화가가 표하는 감사의 혜택을 거두어들였다. 그러나 사망한 거장과 유명한 생존 작가의 값비싼 작품을 판매하는 구필의 지점장으로서, 코르코스같이 저명한 고객으로부터 약간의 소소한 선물만 수집했고 정서적으로 좋아하는 작품 중 소수만 헐값에 사들였다. 그 모든 것이 그가 입증되지 않은 걱정스러운 미술 세계에 들어섰을 때 바뀌었다. 그 세계에서는 그림이, 팔리기라도 한다면 말이지만, 종종 좋은 식사 한 끼 정도의 가격으로 판매되었다. 외관상 테오가 구필의 경내에서 개인적인 거래를 한 적은 없었지만, 개인적인 거래와 공적인 거래를 확실히 구분하기는 어려웠고, 화가들도 그 사실을 알았다. 그가 좋아하는(그리고 그가 투자한) 화가의 명성을 구축하기 위해 복층의 사용을 막는 것은 아무것도 없었다. 또한 특정 화가에게 투자하기 전에 대중의 관심을 측정하기 위해 작품을 전시하거나, 그의 안목을 믿는 많은 수집가에게 몇 마디 듣기 좋은 말을 흘리는 것을

막을 수도 없었다.

이렇게 옹호의 외침과 심상의 아수라장 속에서 제 길을 찾기 위해, 테오는 신뢰할 수 있는 안목과 충성심을 지닌 형에게 향했다. 지난 한 해 동안, 현대 미술에 대한 그들의 취향에서 큰 차이는 거의 없어졌다. 지난여름에 시도했던 몽티셀리의 팔레트에서부터 이번 봄에 시도한 인상주의자의 빛과 주제에 이르기까지, 핀센트는 「감자 먹는 사람들」의 방어적인 바리케이드를 하나씩 거두었고, 자연스러운 안목의 조화를 이루었다. 그 안목은 사실상 테오가 바라는 것과 동일한 심상을 겨냥했다. 판 호흐 형제는 모두 늘 자연주의, 특히 풍경화에서의 자연주의를 유난히 좋아했고, 인공적인 것("억지로 미리 계획된 그림")을 불신했으며, 음란함을 싫어했다.

두 사람 모두 새로운 미술을 옛 미술의 거부가 아닌 '재건', 즉 일부가 꾸민 혁명이 아니라 점진적인 진화로 보았고, 그들을 매료하는 새로운 이미지와 그들이 오랫동안 숭배해 온 옛 이미지의 연속성을 기대했다. 그들은 두 사람 모두의 정신적 스승인 테르스테이흐로부터 새로운 미술을 눈으로만 보는 게 아니라 속에서부터 보는 법, 그리고 존경과 인기를 혼동하지 않는 법을 배웠다. 테르스테이흐는 경고했었다. "미술 속에서 하나의 움직임도 결코 비난하지 말게. 오늘 자네가 비난한 것이 10년 내로 자네를 무릎 꿇릴지 모른다네."

테오가 형의 사업 감각을 전적으로

신뢰하지는 않았지만(그가 핀센트의 추천만으로 그림을 시거니 민 척 있다는 증거는 없다.) 그가 이러한 새로운 모험을 하도록 이끈 예술적이면서도 실제적인 주장들이 있다.(틀림없이 핀센트가 한 주장들일 것이다.) 안 그래도 정신없는 일정 때문에, 테오는 일반적인 화상이 닻을 내리지 않는 미술과 화가 집단의 동정을 계속해서 파악하는 데 도움이 필요했다. 그런 미술과 화가 집단은 종잡을 수 없이 많았고 그 도시 어디에선가 거의 매일 전시회가 열렸다. 예리한 눈과 방대한 지식, 생생한 묘사력 때문에 핀센트는 테오의 존재감을 두 배로 만들어 줄 수 있었다. 입증되지 않은 변두리 화가들은 핀센트를 같은 처지로 대할 터였다. 핀센트는 그들의 꿈에 대하여 서로 이해하는 언어로 설교할 수 있었다. 그리하여 다른 화상과 달리 테오는 그들의 재주만큼이나 곤란한 처지도 이해할 거라고 안심시킬 수 있었다. 그리고 개인적인 소장품을 쌓아 나가는 데 테오가 관심을 보일 거라고 넌지시 약속하며 자신의 작품과 '교환'하자고 부추길 수도 있었다.

핀센트는 파리에서 그들 형제의 관계가 꼬이고 추락할 때 그랬던 것처럼 테오의 사업 세계에서 자신이 새로이 차지한 자리를 표시했다. 즉 자화상으로 그 흔적을 남겼다. 1887년 가을에 그는 테오가 맡긴 두 가지 역할을 담아 자화상을 그렸다. 하나는 햇빛 차단용 밀짚모자를 쓰고 작업복을 입은 채, 미래의 미술을 옹호하는 현대적인 외광파 화가의 모습이다. 또 하나는 야심 찬 화상의 모습이다.

사업을 위해 잿빛의 홈부르크 모자*를 쓰고, 빳빳한 목깃에 실크 스카프를 둘러, 벨벳 단을 댄 외투로 차려입었다. 마침내 우연히도 상심과 기업가 정신이 동시에 발현함으로써, 그들은 핀센트가 오랫동안 꿈꿔 왔던 공동 기업을, 테오가 다른 곳에서 찾고자 했지만 실패한 마음의 완벽한 결합을 찾은 듯했다. "다양함으로 가득하고, 지적인 자극으로 넘쳐 나는 풍요로운 삶, 훌륭한 목적으로 일하는 주위의 벗들"을 말이다.

더 강력하게 경쟁적인 분위기 속에서, 그러한 동아리가 판 호흐 형제 주위로 빠르게 형성되었다. 파리 미술계의 모든 것이 그러하듯, 동아리란 변화하고 수명이 짧은 집단이었다. 동아리라고 하기에도 어려운 느슨한 이 관계망은, 상호간의 사적인 이득이라는 '명분'에 기대서 하나로 유지되었다. 즉 테오가 중립적으로 "새로운 화파"라고 언급하는 미술로 진출할 상업적 가능성에 의해 유지된 셈이다.

카미유 피사로 같은 일부 화가는 단순히 소득이 될 수도 있다는 가능성에 끌렸다. 아주 초창기 인상주의자 전시회의 참전 용사인 피사로는 자신의 운이 쇠하는 사이에 마네나 드가, 그리고 지금은 모네 같은 동료 선구자들이 승승장구하는 모습을 부럽게 지켜보았다. 1887년 여름, 그는 돈이 절박했고, 오랫동안 그의 화상이었던 뒤랑뤼엘이 미덥지 못한

* 테가 좁은 중절모.

데다, 아내마저도 중산층 신분을 지키는 데만 혈안이 되어 달달 볶아 댔다. 피사로는 구필의 젊은 지점장이 재앙을 끝낼 유일한 대안이라고 보았다. 테오가 8월에 처음 그의 그림을 사들인 순간부터, 수다스럽고 툭하면 짜증 내는 피사로는 레픽을 정기적으로 찾아오는 손님이 되었다. 처음에 그의 그림들은 더디게 팔려 나갔는데, 그사이 테오를 통해 구필의 인쇄 공장에 아들 뤼시앵의 일자리를 확보했다. 테오의 호의를 사려는 경쟁자들 사이에서는 간과하기 어려운 특전이었다.

피사로와 그의 아들(아들 역시 화가를 꿈꾸었다.)은 오랜 세월 그 호의에 의지했지만, 다른 화가들은 새로운 사업 속에 혜성처럼 나타났다 사라졌다 했다. 테오는 모네와 거래한 이후 초기 인상주의자들에 대한 열정에 빠져 알프레드 시슬레의 유화를 세 점 구입했다. 시슬레는 인상주의 운동의 설립 세대에 속하는 화가로서 무시당한 채 늙어 가는 일원이었다. 비록 모네보다 열 살이나 어렸지만, 1880년대 그 모든 새로운 유혹과 상징주의자의 정신없는 활동에도, 인상주의의 주제와 원칙을 고수했다. 그의 신중하고 다채로운 풍경화는 테오의 조심스럽고 새로운 기획에 완벽하게 맞아떨어졌다.(핀센트는 후일 시슬레를 "가장 요령 있고 세심한 인상주의자"라고 평했다.) 그러나 시슬레에게서 사들인 유화 세 점이 1887년 말까지 팔리지 않자, 테오는 그 가난한 화가와 갈라섰다.

그해 봄 테오는 전위 미술의 정기 간행물인 《르뷔 앵데팡당트》 사무실에서 열리는 '비주류

전시회'에 참석했는데, 그때 아르망 기요맹의 작품(모네의 그림과 비슷하지만 좀 더 대담하고 밝았다.)에 관심이 갔다. 그 참석은 선봉에 서 있는 미술에 대한 사업 초기의 급습 중 하나였다. 예의 바른 화상과 신중한 화가는 그즈음 우호적으로 서신을 주고받았고 허물없이 어울렸지만 거래는 없었다. 그러나 그해 가을, 테오가 새로운 계획을 실행에 옮기기 시작했을 때, 기요맹의 작품은 그가 첫 번째로 구매한 작품들에 속해 있었다. 친구인 피사로처럼, 마흔여섯 살의 기요맹은 모네나 드가, 르누아르, 쇠라, 세잔(앙주 부두에서 기요맹의 옆집에 작업실을 두고 있었다.)같이 유명한 화가들 사이에 널리 이름이 퍼져 있었다. 또한 그는 소득이 꾸준했고, 충실한 전위 미술의 화상을 비롯해 그의 작업을 지지해 주는 수집가와 좋은 관계를 맺고 있었다. 그 균형은 판 호흐 형제의 사업적 모험에 있어서 화가로서나 중개자로서 그를 잠재적 가치가 있는 협력자로 자리매김시켜 주었다.

모네와 피사로같이 원숙한 명사에서부터 기요맹같이 기량이 뛰어난 신봉자에 이르기까지, 사업은 조심스럽게 출발했다. 관심을 얻기 위해 필사적인 젊은 사자들로 가득 찬 미술계에서, 테오와 핀센트는 인상주의라는 증명된 길에서 결코 멀리 나아가지 않았다.

젊은 사자들 중 가장 어린 에밀 베르나르와 조우할 때까지는 그랬다.

릴의 저속한 지역주의와 상인이었던 아버지의 몰이해로부터 갓 벗어난 열여섯 살의 소년 베르나르는 코르몽의 화실에 온 직후, 파리

미술계의 신동이 되었다. 키 크고 호리호리하며, 섬세하고 사색에 잠긴 듯한 8모의 여러 분야에 걸친 지식을 지닌 겁 없는 청춘이었다. 그리하여 필연적으로 악명 높은 사람이 되는 꿈을 추구했다. 1884년에 코르몽의 화실에서, 즉각 스승의 재능 있는 제자로 행세하며 환심을 샀고, 그 작업실의 대표인 앙크탱, 로트레크와 더불어 삼두 정치에 나섰다. 1886년 초에 베르나르의 오만에 기분이 상한 코르몽이 제자를 무시하자, 제자는 예술적 자유의 깃발을 걸치고("내가 작업실에 들어서자마자 그곳에 있는 사람들의 생각 속에 반란의 숨결이 불어넣어졌다.") 자신이 새로운 미술의 순교자라고 선포했다.

핀센트와 베르나르는 코르몽 화실에서 간발의 차로 만나지 못했다. 그러나 그다음 해에는 만날 기회가 많았다. 두 사람 모두 탕기의 화방을 자주 이용했다. 그리고 두 사람 모두 1886년 가을에 코르몽의 작업실을 오가는 길에 마주쳤을 가능성이 있다. 둘 다 샤누아르와 미를리통같이 화가들이 좋아하는 나이트클럽과 카페를 찾았다. 베르나르는 아고스티나 세가토리의 탕부랭을 애용했으며 후일 그곳 벽에 걸린 잡동사니 사이에서 핀센트의 그림과 복제화를 알아보았다. 두 화가에게는 확실히 서로가 아는 지인들이 있었다. 로트레크, 앙크탱, 시냐크 등이었다. 그러나 누구도 정식으로 소개를 해 준 적은 없는 것 같고, 설령 그랬다 해도 그 사실을 기록한 사람은 없다. 놀랄 일은 아니었다. 일약 상승을 꿈꾸는 베르나르에게 그 이상하고 중요하지 않은 네덜란드인 화가를 위한 자리는 없었다. 살롱전

그림을 취급하는 화상에다 부하 직원인 그의 동생을 위한 자리는 너너욱 없었다.

그러나 1887년이 되자 모든 것이 바뀌었다. 베르나르가 7월에 브르타뉴에서 여름을 보내고 돌아왔을 무렵 전위 미술계는 새로운 장소인 구필의 복층과 새로운 화상인 테오 판 호흐를 품었다. 유리한 것을 향한 한결같은 본능을 지닌 베르나르는 곧 레픽을 향했고, 오랫동안 무시해 왔던 핀센트가 테오의 호의를 사기에 유망한 길임을 바로 인식했다. 몇 주 지나지 않아(그해 여름이 끝나기 전), 그는 아니에르에 있는 부모의 새집에 핀센트를 초청했다. 그 집 경내에는 베르나르를 위한 작은 목조 작업실이 세워져 있었다.

목판을 댄 회관 같은 작업실에서, 친구가 없는 서른네 살 핀센트는 상냥한 열아홉 살 베르나르가 부리는 마법에 바로 걸려들었다. 그들은 서로 열정을 쏟는 대상을 주고받았고 아마 그림도 교환했을 터다. 끝나 가는 여름날 근처의 센 강 강둑에서 함께 그림도 그렸을 것이다. 베르나르가 손 내민 우정과 두 사람의 나이 차로 인해 핀센트에게서 오래되고 변함없는 마음의 습관이 되살아났다. 그는 테오와 라파르트가 차례로 감수해야 했던 배려와 오만, 형제 같은 결속과 압제적인 집착이 뒤섞인 태도로 베르나르를 대했다. 망아지 같은 베르나르는 자기보다 나이 많은 화가가 자기 야심을 진지하게 받아들여 주자 흡족했을 것이다. 그러나 핀센트는 그러한 야심이 함축하는 바에 무지한 채 관계를 시작한 것이

프랑스의 판 호흐

분명했다. 그는 다시 한 번 화기애애하며 편리한 동맹 관계를 깊은 우정으로 착각하며 무턱대고 달려들었다. 그 관계는 일방적인 장황한 서신으로 타올랐다 꺼질 운명이었다.

베르나르는 코르몽 화실에서 두 동료, 즉 앙크탱과 로트레크를 핀센트의 영향권 안으로 데려왔다. 두 사람 다 레픽에서 비교적 가까운 곳에 살았지만, 핀센트가 지난여름 화실을 떠난 후로는 길에서나 마주칠 뿐이었다. 반면 테오는 그해 봄부터 로트레크와 서신을 주고받았다. 모네같이 프랑스의 시골을 슬쩍 보여 주는 피사로에 끌렸듯, 생기 넘치고 드가처럼 "현대적 삶"을 슬쩍 보여 주는 로트레크에게 끌렸던 것이다. 전위 미술로 진출하기에 앞서 정찰하며 로트레크의 판매 가능성을 재확인했고, 가문의 품격에도 틀림없이 안심했을 것이다. 로트레크가 구필의 우수한 평판에 안심한 것처럼 말이다. 그해 여름 새로운 기획이 알려지면서, 사회적 지위를 의식하는 로트레크는 젊은 친구인 베르나르를 뒤따라 판 호흐 형제를 둘러싼 동아리에 들어섰다.

다른 화가들은 레픽 거리와 구필의 복층이 품은 진취성의 불꽃에 끌렸지만, 베르나르만은 테오의 이상하고 까다로운 형의 환심을 삼으로써 호의를 얻고자 애썼다. 안트베르펜 미술원과 코르몽 화실의 학생들처럼 나머지 사람들은 존중하는 마음에서든 평판이 나빠질까 봐 두려워서든 그저 핀센트를 용인할 뿐이었다. 사람들이 카페나 누군가의 작업실에 모일 때(기요맹과 로트레크의 화실이 인기 있었다. 핀센트의 화실에서는 결코 모인 적이 없었다.) 대화에 핀센트를 끌어들이는 경우는 드물었다. 그러한 모임에 참석했던 한 사람은 회상했다. "핀센트는 팔 밑에 무거운 캔버스를 끼고 와서 우리가 관심을 보여 주기를 기다렸다. 그러나 아무도 주목하지 않았다." 직접 마주칠 때면 사람들은 순진한 열정을 비웃고 골치 아픈 독선을 조롱했지만, 그의 변덕스러운 성미를 두려워하기도 했다. 그들이 핀센트의 작업실을 방문하는 일은 드물었고, 소문을 들었기에 그가 자신들의 작업실을 찾아올까 봐 몹시 겁냈다. "제 주장을 좀 더 분명히 밝히기 위해 옷을 찢고 무릎을 꿇기도 했는데, 아무것도 그를 진정할 수 없었다."

그 형제의 아파트를 가장 정기적으로 방문했던 카미유와 뤼시앵 피사로는 옥외에서 하루 종일 그림을 그리고 돌아오는 핀센트를 레픽 거리에서 우연히 만난 적이 있었다. 뤼시앵의 회상에 따르면, 핀센트는 최근 작업을 보여 주고 싶은 마음에 분주한 인도 한가운데에 장비를 놓고 젖은 캔버스들을 벽에 기대 놓아서 행인들을 놀랐다. 이 일 그리고 틀림없이 이와 비슷한 다른 사건들을 근거로, 카미유는 핀센트가 확실히 미쳐 간다고 결론 내렸다. 핀센트가 기요맹의 작업실에 들러 주머니를 내리는 사람들을 주제로 한 그림을 비판하기 시작했을 때, 기요맹도 비슷한 결론에 이르렀다. 기요맹은 한 연대기 작가에게 말했다. "갑자기 그는 격분하며, 움직임이 모두 틀렸다고 소리쳐 댔소. 그리고 작업실을 뛰어다니며, 삽을

휘두르듯 팔을 휘저어 대며, 자기 생각에 타당한 제스처를 개연했소." 그 장면을 본 기요맹에게는 들라크루아가 그린 유화가 떠올랐다. 「정신 병원의 타소」였다. 그러나 광인을 정중히 대하는 것은 복층에 전시회를 열 기회를 얻기 위해 치러야 할 작은 희생일 뿐이었다.

그사이 핀센트는 그런 것은 염두에 없이 판 호흐 형제가 지도하고 지원하는 '화가 수행단'에 대한 꿈을 추구했다. 소개서를 만들고, 편지를 쓰고, 주고받을 것을 정리했으며, 동료 화가들이 출세할 방법에 대해 쉴 새 없이 조언을 베풀었다. 일부 화가에게는 테오가 (자신에게 그랬듯) 정기적인 봉급을 제공할 준비가 되어 있다는 암시를 주었다. 그것은 붓으로 살아가는 파란만장한 세계에서 모든 화가가 지닌 환상이었다. 그는 그들에게 "하찮은 질투를 제쳐 놓을 것"을 촉구했고 동생에게 자주 그랬듯 "통일과 힘"을 요구했다. "확실히 공동의 이해는 모든 인간의 이기심을 자발적으로 희생시킬 가치가 있다."라고 설교했다. "골목길의 화가"라는 로트레크가 만들어 낸 듯한 말을 빌려 와서 그 말 아래 이 괴팍한 무리를 규합하고자 했다. 이미 "큰길의 화랑"에 자리를 차지한 드가와 모네같이 성공한 인상주의 화가와 겨루려는 이름이었다. 그것은 표제에 따라서 사는 사람에게서 나온 완벽한 표제였다. 또한 분열된 미술이 아니라 공유하는 열망을 위해 동료를 불러 모으는 표제였다.

물론 연대와 희생의 요청 위에는 보상의 가능성이 어른거렸다. "자네가 열심히 작업하면, 결국 어느 정도 그림들이 쌓일 거고, **그중 일부는 핀메헤 들 수 있을 길세.**"라고 베르나르에게 말했다. 로트레크가 부드럽고 섬세한 동생과 딴판인 그 거칠고 열렬한 네덜란드 사람에게 경멸감을 느끼면서도 계속 주위를 맴돈 것도 그 가능성 때문이었다. 한번은 카페에 갔을 때, 번개처럼 빠른 데생 화가인 로트레크가 압생트 잔을 들고 부스에 홀로 앉은 핀센트를 스케치했다. 나중에 그 스케치를 집으로 가져와 파스텔 초상화로 바꾸어 판 호흐 형제에게 선물했다. 전형적으로 로트레크다운 해학이 담긴 그림으로서, 그는 핀센트를 정면으로 묘사하지 않고 옆모습으로 그렸다. 핀센트는 관찰자를 무시한 채, 앞의 탁자에 있는 압생트 잔 너머를 똑바로 응시하고 있다. 깊은 생각에 빠져 있거나 음흉한 모욕이나 충분치 않은 관심에 발끈한 모습 같기도 하다. 어쨌든 자신만의 세계에 빠져 있는 듯싶다. 1888년 1월 테오는 로트레크의 유화 한 점을 구입했다. 2월에 핀센트는 파리를 뜨고 나서 로트레크에게 편지를 보냈다. 그러나 로트레크는 답장하지 않았다.

1887년 10월 언제쯤인가 핀센트는 전시회 계획을 짜기 시작했다. 그 전시회는 "새로운 화파"의 표명이 될 뿐 아니라, 판 호흐 형제의 새로운 기획에서 핀센트의 중심적인 역할을 나타낼 터였다. 테오에게 한 제안은 틀림없이 예술적이면서도 상업적이었을 것이다. 그 전시회는 대중의 관심을 시험하고, 화가와 비평가 사이에 그들의 사업적 모험에 대한 인식을 높이고, 복층에 전시할 그림을 심사하는

기회였다. 특히 핀센트에게 작품을 전시할 기회가 생길 수도 있었는데, 테오가 구필 화랑에서는 해 줄 수 없는 일이었다.

테오가 그 발상은 인정한 듯하지만, 핀센트가 택한 장소는 인정하지 않은 게 확실하다. 레스토랑 뒤샬레를 화랑으로 떠올리는 사람은 아무도 없었다. 엄청나게 넓고 아무 장식 없는 홀과 아주 높은 천장 때문에 식당이라기보다 무슨 감리교회처럼 보였다. 그리고 떠들썩하고 시장한 노동자 계층의 손님들 때문에 기차역처럼 시끄러웠다. 그곳에서 자주 식사를 했던 핀센트는 주인인 뤼시앵 마르탱을 알고 있었는데, 그 휑뎅그렁한 벽("캔버스 천 개는 걸 만한 공간")에 올려놓을 뭔가가 필요했다는 것 말고는 그곳을 예술품 전시장으로 삼을 이유가 없었다. 베르나르가 관습에 얽매이지 않은 그 장소를 핀센트에게 권고했을 수도 있다. 유명세에 대한 갈망은 그를 필연적으로 반항적인 장소로 몰아갔다. 그러나 다른 전위 화가와 화상처럼, 아마도 핀센트에게 더 나은 수가 없었을 것이다.

그 전시회는 재앙이었다. 전시회라 할 수도 없었다.(베르나르는 그저 "전시의 시도"라고 언급했다.) 아무리 열정적으로 주장해도, 핀센트는 지독하게 분열되어 있는 전위 미술계를 레스토랑 뒤샬레의 채광창 아래 한자리에 모을 수 없었다. 베르나르는 시냐크와 쇠라 같은 신인상주의자를 포함시키기 거부했다.(그 때문에 11월에 파리로 돌아온 시냐크와 다시 접촉하려는 핀센트의 시도는 좌절되었다.) 핀센트 자신은 베르나르가 밀어붙이는 르동 같은 상징주의자를 포함시키기를 거부했다. 쇠라의 굳센 동지인 피사로는 시냐크("신인상주의는 우리 공동의 투쟁이다.")가 배제된 것을 불쾌하게 여겨서 불참했다. 아들 뤼시앵은 아버지를 뒤따랐다. 결국 베르나르와 코르몽 화실의 동료인 로트레크와 앙크탱만이 몇 작품을 내겠다고 했다. 그것은 테오의 지원과 구필의 매력을 보여 주는 증거였다. 기요맹도 같은 이유로 작품을 주었을 것이다.(테오가 기요맹의 그림을 처음 사들인 때는 그 전시회가 열리던 시기였고, 전시회가 끝난 후에는 복층 전시실에 그의 작품을 특별히 걸었다.)

소수의 화가만 참가했기 때문에, 합동 전시회, 즉 "통일과 힘"의 전시에 대한 핀센트의 계획은 실패하고 말았다. 노골적인 민망함(마르탱의 거대한 홀에 어울리지 않는 희극)을 피하기 위해 핀센트는 전시회를 자기 작품으로 가득 채웠다. 레픽 거리에서 800미터쯤 떨어진 클리시 대로에 있는 그 식당으로 연이어 마차에 그림을 싣고 가서 작업실을 비우다시피 했다. 그는 우연히 그들 형제의 집을 방문 중이던 젊은 네덜란드 화가 아르놀트 코닝에게 도움을 청해서 쉰 개의 캔버스를 걸었는데, 대부분이 자기 그림이었다.

엄청나게 애썼음에도, 그 전시회는 몇 주 만에 좌초하고 말았다. 탕부랭과 다른 모든 곳에서 그랬듯, 핀센트는 분쟁에 빠져들었다. 소유주인 마르탱은 빈 벽을 메우고자 핀센트의 소중한 그림 옆에 "애국적인 방패들"을 걸기 시작했다. 그 결과로 일어난 말다툼이 심화되다가,

마침내 마르탱이 간단하게 전시회를 취소하여 핀센트에게 그림들을 가지고 식당에서 나가라고 지시했다.

마르탱의 횅뎅그렁한 식당 벽에 틀도 씌우지 않은 이상한 그림들이 떼 지어 걸려 있던 11월 말에서 12월 초까지, 그 그림들을 주목한 사람은 아무도 없었다. 카탈로그도 신문 소식도 비평도 없었다. '대중'도 찾아오지 않았다. 비록 일부 손님이 그 그림들의 으스스한 모습에 조금 당황한 듯 보이긴 했지만, 그 식당의 단골들은 새로운 장식보다 '오늘의 요리'에 관심이 많았다. 중요하지 않은 몇몇 화상이 잠시 들러 판 호흐 형제의 호의를 사거나 되갚았다. 그들 형제의 동아리에 속해 있는 몇몇 화가(피사로, 기요맹)도 왔다. 다른 화가들(로트레크, 앙크탱)은 명백히 거리를 두었다. 놀랍게도 조르주 쇠라가 하루는 모습을 드러내어 핀센트에게 짤막하게 이야기했다.

그런데 방문객 중에 핀센트가 한 번도 만난 적 없는 화가가 있었다. 마르고 볕에 그을린 사내로서, 오랫동안 카리브 해로 떠나 있다가 얼마 전에 돌아온 이였다. 바로 폴 고갱이다.

골목길의 화가들을 전향시키고, 형제의 새로운 사업 전략을 짜서 홍보하고, 뒤샬레의 전시회를 준비하느라 핀센트에게는 작업 시간이 거의 없었다. 그는 1887년의 마지막 몇 달 동안 약간의 그림만 그렸다고 인정했다. 경찰이 거리에서 작업하지 못하게 한 것도 방해 요인이었다. 틀림없이 피사로 부자가 목격했던 것과 같은 길거리 전시의 결과였을 것이다. 누에넌의 농부들과 다름없이 파리의 범세계수의자들도 핀센트의 이상한 습벽과 맹렬한 전시가 지장을 초래한다는 사실을 깨달은 것이다.

작업실로 돌아간 그는 자신의 미술을 형제가 새로이 공유하는 사명의 목록에 결연히 올렸다.

테오가 말로서 화가들에게 아첨하고 그들을 사로잡는 동안, 핀센트는 이미지로 그렸다. 형제 같은 동반자 관계라는 환상, 동료 간 협력 관계라는 신기루, 자신의 변화무쌍한 상상력에 몰려서, 핀센트는 형제의 동아리에 속한 화가 한 사람 한 사람에게 이미지의 대화를 개시했다. 마치 걱정 많은 주인처럼, 이 화가에서 저 화가로, 혁신에서 또 다른 혁신으로 돌진하며, 갈팡질팡하는 이미지들의 흔적을 남기느라 그것들을 정리하거나 범주화하기는 거의 불가능했다.

피사로에 대해서라면, 핀센트는 아니에르를 오가며 이미 다수의 점묘 작품을 쌓아 올려 색과 빛에 관한 쇠라의 과학을 포용하고 있음을 증명했다. 로트레크가 그린 그의 파스텔 초상화에 대해서는 똑같이 연한 색상과 깃털 같은 붓질로 그린 정물화(압생트 술잔이 포함되어 있었다.)로 대답했다. 앙크탱이 단색 캔버스, 즉 한 가지 색상이 지배적인 작품의 가능성을 알려 주자 핀센트는 노란색만 쓴 사과 정물화로 대답했다. 기요맹이 인상주의의 미래에 대한 논쟁에 격렬한 색상과 거친 대조를 끼워 넣자, 핀센트는 타오르는 듯한 색상과 완전한 보색의 캔버스를 제시했다. 그러나 시냐크가 11월에

프랑스의 판 호흐

파리로 돌아왔을 때, 핀센트는 아주 다른 대화로 접근했다. 프랑스 소설책을 그린 정물화로서, 분명 그가 시냐크의 초기 작품에서 본 주제였다. 그 그림은 두 사람이 그해 봄에 함께했던 화사한 색조와 쉴 새 없는 점묘법적인 붓질로 그려졌다. 핀센트의 가장 정중한 편지처럼 수신자를 기쁘게 하기 위해 세심하게 공들인 이미지였다.

에밀 베르나르는 핀센트에게 급진적으로 새로운 방향을 소개해 주었다. 추종자가 아닌 지도자가 되고자 하는 베르나르는 단순히 인상주의를 새롭게 하는 것이 아니라 전복할 심상을 옹호했다. 1887년부터 그는 장식적 효과를 극대화하기 위해 평평한 색면과 굵은 윤곽선으로 이루어진 양식화된 미술을 발전시켰고, 구성을 가장 단순한 기하학적 형태들로 환원했다. 한마디로 모든 형식에서 인상주의의 규범을 거역하는 미술은 모네의 무책임한 변덕과 쇠라의 거짓 정밀성을 동시에 비난했다. 그는 두 화가 모두 미술의 가장 큰 사명, 즉 삶의 본질을 꿰뚫어 보는 데에 실패했다고 주장했다. 삶의 본질을 꿰뚫기커녕 진실을 비현실적이고 의미 없는 것으로 표현했다는 것이다. 다시 말해 그들의 미술은 전혀 참되지 않은 덧없는 무대 효과라고 했다.

그러한 생각은 원래 두려움 없는 혁신자인 앙크탱의 것이었다. 그리고 그 이미지는 은둔자인 폴 세잔의 것이었다. 그러나 베르나르는 상징주의자의 과감한 새 언어, 즉 위스망스의 『거꾸로』의 언어로 이를 핀센트에게 알렸다. 일시적이고 과학적인 치장을 벗겨 내고 색과 디자인으로 환원된 이미지는 순수한 감각처럼 신비로운 표현력을 지닌다고 주장했다. 실로 그것은 돌풍을 불러일으켰다. 비평가인 에두아르 뒤자르댕은 반항적인 그 새로운 미술을 요약했다. "눈이 감지하는 수많은 무의미한 세부 사항을 재생산하는 목적이 무엇인가? 화가란 본질적인 특징을 파악하고 그것을 재생산해야 한다. 아니 좀 더 정확히 말해, 그것을 **생산**해 내야 한다."(1888년 3월에 뒤자르댕은 에나멜 식기류에 쓰이는 모자이크처럼 분절된 색채를 들먹이며, 새로운 미술에 '종합주의'라는 이름을 붙였다.)

베르나르는 상징주의자처럼 자신의 이미지의 근원이 과거의 도상학에 있다고 주장하며, 중세의 태피스트리에서부터 고딕풍 스테인드글라스에 이르는 모든 것을 선례로 들었다. 특히 일본 판화의 단순성과 직접성을 언급했다.

수십 년 동안 뱃짐의 포장재로 유입되던, 수수하고 도처에서 볼 수 있는 그 이미지들은 최근에야 미술의 미래에 대한 논쟁에 휩쓸려 들어왔다. 이국적이고 세련된 일본 미학은 일찍이 1860년대에 휘슬러와 마네를 사로잡았지만 자포니슴, 즉 일본적인 모든 것에 대한 열광이 파리 미술계를 장악하기 시작한 것은 1878년 만국 박람회 때부터였다. 박람회에는 눈부신 일본 전시관이 갖춰져 있었다. 일본 미술 전문 상점들이 그 도시의 유행을 따르는 상점가에 문을 열어 자기류부터 사무라이 검까지 온갖 상품을 판매했지만 대부분은 판화였다. 판화와 부채를 수집했던

모네가 매력적인 붉은색 기모노를 입은 아내를 그린 그림은 유명하다. 샤누아르는 그림지극에 일본 판화의 이미지를 포함했고, 루이 공스의 『일본 미술』같은 포괄적인 안내서가 그 판화들의 의미를 밝혀 주었다. 핀센트가 파리에 도착한 지 몇 달 후인 1886년에 대중 잡지 《파리 일뤼스트레》는 표지에 일본 판화를 실었다. 바다에 떠 있는 일본 왕국의 미술과 문화에 전적으로 바쳐진 특별호였다.

특히 상징주의자들은 그 다채롭고 흔한 작은 판화들을 새로운 미술 모델로 이용했다. 밝고 선명한 색채, 과장된 시각, 양식화된 도상은 원시 문화의 근본적인 표현을 상징했다. 즉 부르주아의 가치관과 세기말 유럽의 영적인 불안감으로 타락되지 않은 표현이었다.(같은 식으로, 중세 유럽, 고대 이집트, 아프리카 부족, 태평양 섬의 문화를 모두 '원시적'이라고 여겼다.) 상징주의자가 영웅시하는 광인과 기인처럼, 훼손되지 않은 아름다움을 지닌 문화와 그 창작물은 쉽게 파악되지 않는 본질의 세계, 즉 모든 위대한 예술의 원천에 좀 더 가까이 남아 있다고 여겨졌다.

핀센트는 뱃사람이었던 백부를 통해 일찍이 어린 시절에 일본 미술을 접했을 것이다. 백부는 유럽 세계에 개방된 직후 일본을 찾아가 낯선 공예품을 가지고 돌아왔다. 몇십 년이 지나자, 헤이그와 심지어 누에넌의 황야에서, 핀센트는 자신이 읽는 책과 수집하는 복제화들, 탐독하는 살롱전 카탈로그에 밀려드는 자포니슴의 물결을 느꼈다. 그러나 1885년 안트베르펜에

도착하여 에드몽 드 공쿠르가 『애인』에서 일본 미술을 예찬한 글을 읽고 나서부터야, 그 해상 도시의 상점을 가득 채운 있는 값싸고 다채로운 목판화를 수집하기 시작했다.

그 판화들은 크레이프*처럼 얇고 주름 있는 종이에 인쇄되어 있다고 해서 '크레퐁'이라고 불렸다. 핀센트는 특히 일본 게이샤의 이미지(매춘부의 묘사에 이끌렸던 것처럼)와 분주한 도시 풍경에 끌렸다. 멀리 떨어진 세계가 자세히 펼쳐져 있는 풍경은 원근법에 대한 오랜 집착과 창문으로 바라보고 엿듣기 좋아하는 타고난 호기심 모두에 호소력이 있었다. 그러나 그때까지만 해도 그는 판화를 주로 가격이 적당한 수집 대상물이나 작업실 장식품, 그리고 만약의 경우 바로 현금화하거나 교환할 수 있는 재료로 보았다. 탕부랭에 전시했던 작품은 그렇게 크레퐁이 쉽게 돈으로 상환될 수 있으리라는 생각을 바탕으로 했지만, 그 생각은 착각으로 밝혔다.

베르나르가 그 판화들의 상징적인 비밀들(표현적인 암호들)을 소개해 준 1887년 말이 되어서야, 핀센트는 그 단순한 판화들을 자신의 미술에 교훈으로 받아들였다. 뒤늦게 수용하기는 했으나 기법적으로 유사한 다른 작품들이 이미 그를 이 방향으로 이끌었다. 안트베르펜에서 그는 스테인드글라스와 앙리 드 브래켈레이르가 그린 유화의 빛나는 색상에 찬사를 보냈다. 순수한 색과 심오한 단순성

* 비단이나 가는 모직의 주름진 천.

때문이었다.("아무것도 아닌데도 굉장하다.")

그러나 베르나르의 옹호는 인상주의라는 밟아 다져진 길에서 핀센트를 꾀어냈다. 어린 화가는 핀센트가 탕부랭에 전시한 작품이 그와 앙크탱이 혁신적인 이미지를 형성하는 데 영향을 끼쳤다고 주장하여(터무니없는 아첨이었다.) 연상의 화가가 확실히 헌신하게 만들어 버렸다. 동생으로 눈독을 들이던 젊은 화가의 승인을 갈망한 핀센트는 베르나르의 감언을 쉽사리 받아들였고 크레퐁에 대한 폭풍 같은 감탄의 말로 보답했다. 그가 흑백 판화에 대해 안톤 판 라파르트와 나누었던 감상만큼이나 열정적으로 말이다.

핀센트는 공스의 안내서에서 정보를 얻고 1887년 겨울 파리에서 연달아 열린 기념 전시회에 흥분하여 지그프리트 빙의 상점을 방문했다. 빙은 서양 세계에서 일본 미술을 취급하는 소매상 중 선두였다. 테오의 화랑에서 겨우 몇 블록 떨어져 있는 그 가게의 청동문은 다양한 가격의 이국적인 일본산·중국산 공예품과 이미지의 세계로 안내했다. 진품인 황제의 작품에서부터 빙이 소유한 작업장에서 본뜬 복제품까지 있었다. 구필 같은 야심과 아시아 미술에 대한 진심 어린 열정이 조화된 독일인 빙은 프랑스 장식 예술의 정점까지 올라섰다.(10년 후 그 정점에서 그는 아르누보 운동을 시작하게 된다.)

핀센트는 탐사자의 열정으로, 빙의 지하실과 다락에 보관되는 '이미지 더미'("크레퐁이 1만 점은 돼." 하고 좋아서 어쩔 줄 몰라 했다.) 사이를 샅샅이 살피고 다니면서 풍경화와 인물화, 후지

산과 게이샤, 탑과 꽃과 사무라이 검객을 주제로 한 판화들에 대해 숙고했다. "눈이 부실걸, 거기에는 그런 판화가 무수하거든."이라고 인정했다. 거듭 그곳에 다시 가서 가격을 두고 매니저와 흥정을 벌였고, 이전에 구매한 것을 바꾸거나, 값비싼 박엽지 한 묶음을 자신의 그림과 바꾸자고 제안하기도 했다. 그는 구필과의 관계를 이용해서 외상으로 판화를 사게 해 달라며 그 가게를 설득했다. 외상이 허용되자 레픽 아파트에 있는 크레퐁은 1000점 이상으로 늘어났고 빚은 위태로울 정도가 되었다. 그는 그 작은 판화들을 판매할 계획을 품고 테오를 조르며 더 많이 투자하라고 호소했다. 다른 화가들, 특히 베르나르와 앙크탱을 괴롭히며 보물 사냥에 함께하자고, 아니면 최소한 가서 먼지 더미 속에서 어떤 경이로운 것들이 발견될지 알아보자고 열심히 권했다.

오래지 않아 그 열병은 작업실을 휩쓸었다. 그 겨울 핀센트 판 호흐는 성취가 거의 없는 작업실에서 이국적인 이미지를 베끼고 캔버스에 옮기며 여러 시간을 보냈다. 그 과정은 극도로 정교했다. 어떤 주제에 대해 조용히 있지 못하고 안달하는 핀센트에게는 자진해서 하는 고행에 가까웠다. 그는 종이에 격자를 그렸고, 그런 다음 그 작은 장면, 모든 꽃, 모든 가지를 쫓아가며 그렸다. 그리고 나서 캔버스에 또 하나의 더 큰 격자를 그렸다. 때로는 원래 크기의 두 배에 이르렀다. 그리고 구역 대 구역으로, 선 대 선으로 종이의 이미지를 캔버스의 격자에 옮겨 그렸다.

그러나 일단 옮겨 그리는 게 완성되면 사나운

열정을 표현할 수 있었다. 단순화한 형식과 '색면'에 대한 베르나르의 개념에 몰두한 채, 연필 윤곽선을 선녹색과 강렬한 주황색, 타오르는 듯한 노란색으로 채워 검게 테두리 진 선명한 조각 그림을 창조해 냈다. 크기나 세기에서 원래 그림의 두 배에 이르렀다. 비 오는 잿빛 날에 다리 위를 종종걸음 하는 행인들의 모습은 청록색 강을 가로질러 호를 그리는 밝은 노란색 줄 모양으로 바뀌었다. 멀찍이 떨어져 있는 강변은 진녹색으로, 그 위의 하늘은 진청색으로 그렸다. 옹이 진 자두나무 가지는 삼색기 모양이 되어 가는 일몰을 배경으로 어두운 줄무늬의 장식적인 서예처럼 옮겨 그려졌다. 초록빛 땅에 수평선은 노랗고 하늘은 붉었다.

그가 미리 만들어 놓은 캔버스의 틀이 판화 비율과 맞지 않은 탓에, 옮겨 그리는 과정에서 캔버스의 가장자리가 남았다. 이 좁은 빈 공간에 핀센트는 보색에 관한 블랑의 오래된 신조와 선명한 색상과 장식적 효과에서 자신이 새로이 발견한 열정을 쏟아부었다. 그는 틀 속에 틀을 그렸다. 주황색 속에 붉은 틀을 그리고, 다시 붉은색 속에 초록색, 그 속에 또 붉은색 틀을 그렸다. 다른 판화에서 일본 문자를 빌려 와 장식적인 뜻 모를 부호로 그 틀을 채웠고, 튜브에서 바로 짜낸 물감으로 주황색 위에 초록색 선을 긋거나 초록색 위에 붉은색 선을 그었다.

이것은 웅변적인 이미지였다. 그가 좋아하는 판화에 대한 개인적인 숙고가 아니라, 새로운 미술을 향한 과감하고 요구가

담긴 권고였다. 이렇게 화려한 확장을 위해 그가 택한 구세들(우다가와 이로시게의 「에도 백경」에서 비롯한 자두밭과 비 오는 다리)은 이미 자포니슴의 유명한 도상으로서, 많은 파리 사람들에게 밀레의 「씨 뿌리는 사람」이나 마네의 「올랭피아」만큼 친숙했다. 그는 자신이 아는 유일한 방법으로 새 미술에 대한 충성을 알렸다. 새로운 생각을 외치고 전도사 같은 열정으로 그의 소중한 크레퐁을 찬양했다. 새로운 벗인 베르나르의 호의를 위해 앙크탱과 경쟁했다. 그리고 회의적인 동생을 납득시켰다. 판매나 교환을 대비하여 마무리까지 했을 것이다.

색과 형식에 관한 맹렬한 옹호에서, 핀센트는 자신이 수집한 판화들 너머를 살폈고 《파리 일뤼스트레》의 자포니슴 특별호 표지에 나온 인물을 주제로 택했다. 모두에게 자신의 '원시적' 섬에서 천국의 마법을 즐기라고 유혹하는 관능적인 기생의 모습이었다. 그 인물을 더 큰 캔버스에 옮겨 그린 후(가로 60센티미터 세로 120센티미터에 가까웠다.) 이국적인 매력을 지닌 이미지에 만화경적인 색을 씌웠다. 용무늬 기모노의 풍부하고 섬세한 음영을 무시한 채, 들쭉날쭉한 초록색 소용돌이와 붉은색 별표가 있는 옷을 입혀 놓았다. 수놓인 실크의 뻣뻣한 주름은 수정색 두꺼운 격자 모양으로 바꾸어 놓았고, 많은 부분을 튜브에서 물감을 직접 짜내어 그렸다. 그는 인물을 밝은 황금빛 노란 상자 속에 배치했고, 완전히 다른 이미지의 넓은 경계 면으로 그 상자를 둘러쌌다. 경계 면의 이미지는 기본적인 것만 추출해 낸 강둑

풍경으로서, 초록색과 노란색의 세로 줄무늬를 이루는 대나무, 연보라색과 파란색의 가로 줄무늬를 이루는 강물과 그 사이에서 부유하는 분홍빛 공 같은 연꽃들을 묘사했다.

그해 겨울에 적극적이던 이미지가 이른바 자포네즈리*만은 아니었다. 핀센트는 작업실에 자주 가지 않았지만, 일단 가면 맹렬히 작업했다. 그해 좀 더 이른 시기에 그렸던 탕기의 초상화를 새로운 교의에 따라 다시 그리기 시작했다. 늙은 화상을 이번에는 암청색 외투를 입은 부처처럼 표현했고, 크레퐁으로 꽉 들어찬 작업실 벽을 배경으로 했다. 크레퐁은 저마다 충실하게 맹렬히 추상적이고 밝게 표현되었다. 그는 이전의 또 다른 초상화, 아마도 아고스티나 세가토리의 초상화를 다시 칠한 듯하다. 단순미, 밝은색, 장식적인 고안물에 대한 열정을 자유롭게 풀어놓았던 「오이란」의 기모노 입은 기녀처럼 눈부신 이탈리아 의상을 입은 여성으로 그렸다. 그는 모든 것(그녀가 입은 치마의 디자인, 블라우스의 주름, 거부하는 표정)을 순수한 안료 조각으로 환원했다. 장식의 재미에 빠져, 삼색 줄무늬로 이루어진 경계로 그녀의 양쪽에 틀을 씌웠다. 그는 서너 개의 색상만 사용하고 붓질의 숫자를 헤아릴 수 있을 정도까지 골자만 추려, 정물화와 자화상도 그렸다.

핀센트는 제 열성을 어찌할 수가 없었다. 움켜쥐는 발상마다 끝까지 밀어붙였다. 모든 열정을 극단까지 쥐어짰다. 베르나르는

핀센트의 그림에 대해서 말했다. "삶의 강렬함을 포착하려는 노력으로 그림을 지독히 괴롭힌다. ……모든 지혜를 부정하고, 완성이나 조화를 위한 모든 노력을 부인한다." 그림에서든 사람을 마주 보고서든, 아파트에서든 다른 화가의 작업실에서든, 핀센트는 주장을 할 때 "옷을 찢고 무릎을 꿇을" 정도였다. 그는 1887년 말 빌레미나에게 말했다. "속에서 영감이 타오르면 억누를 수가 없다. ……터져 버리는 것보다는 타 버리는 것이 낫다. 속에 있는 것은 드러나게 마련이다."

사실 마침내 그가 파리에서 얻은 현실의 발판(오랫동안 추구해 왔던 테오와의 공동 기업, 레픽에서의 우호적인 관계, 마지못한 것이긴 해도 동료 화가의 존경, 베르나르의 알랑대는 동지애)은 그를 흥분시켜 더욱더 스스로를 옹호하고 격렬히 변호하게 만들었을 뿐이다. 마치 그가 항상 자신의 소명이라고 느껴 왔던 성직을 마침내 찾아낸 듯했다.

그러고 나서 갑자기 그는 떠났다.

1888년 2월 핀센트 판 호흐가 파리를 떠난 이유는 아무도 모른다. 파리에서 보낸 2년간의 많은 일들처럼, 진짜 이유는 형제라는 관계가 쳐 놓은 침묵의 장막 뒤에 숨어 있다. 그들이 주고받던 편지는 동거를 시작한 1886년 2월 끝났다. 서신 왕래가 재개되었을 때, 핀센트는 자신이 갑작스럽게 떠난 데에 수많은 이유가 있다고 주장했다. 가장 시적인 이유("다른 빛과 더 밝은 하늘을 찾아서")에서부터 가장 진부한

* japonaiserie. 일본 미술품, 일본 취향이라는 뜻.

이유("영원히 계속되는 끔찍한 겨울")까지 있었다.

때때로 그는 그 도시를 딧혔다. 추위와 소음, "빌어먹을 역겨운 포도주"와 "기름진 스테이크", 그 모든 것이 그곳의 삶을 참을 수 없게 만들었다고 불평했다. 사물의 진정한 색상을 흐리는 안개와 연무만큼이나 공적인 괴롭힘("아무 데나 원하는 곳에 앉을 수가 없다.")에 대해서도 투덜거렸다. 파리 사람들 자체를 비난했다. "바다처럼 변덕이 심하고 신뢰할 수 없다."라는 것이다. 특히 동료 화가들의 변덕을 트집 잡았고 그들의 끝없는 경쟁과 당파적인 내분에 격분했기에 떠난다고 했다.

또 어떤 때에는 그가 떠난 것이 후퇴가 아니라 전진인 양 말했다. 그의 그림에 "약간의 젊음과 신선함"을 부여해 줄 예술적 탐색, 또는 최소한 요즘 그림에서 구매자가 원하는 새로운 주제를 찾으려는 예술적 탐색이라고 했다. 때로는 떠난 것을 사업적 모험으로 설명했다. 아직 인정받지 못한 값싼 물건(특히 마르세유의 몽티셀리 그림 같은 것)을 찾아 지방으로 향하는 과감한 영업 여행이라고 했다. 실로 핀센트는 몽티셀리의 지중해 고향에서 "현지의 최초"가 될지도 모를 화상들과 자신이 경쟁하는 것처럼 묘사했다.

자신이 떠난 데 대한 설명(그는 온갖 열정의 광풍이나 자기 정당화로 바꾸어 가며 말했다.)의 어두운 그림자는 근본적으로 설명되지 않는 이유를 확인시켜 줄 뿐이다. 오랜 세월 동생과의 완벽한 화합에 얽매여 왔으면서, 보리나주의 탄전이나 드렌터의 황무지로부터 자신의 고독을 비통해하며 쓰라리게 우정을 요구해 왔으면서,

제 꿈이 마침내 이루어지는 듯하던 순간에 네오를 떠냈나. 네오를 떠나 널리, 낯설고 벗이 없는 외로운 삶으로 돌아갔다.

물론 화가들은 여름처럼 겨울에도 종종 파리를 떠나 멀리 떨어진, 그림 같은 장소들을 여행했다. 코르몽은 모파상의 벨아미(조르주 뒤루아)처럼 아프리카까지 여행했다. 모네는 1886년 가을을 벨 섬에서 보냈고, 2월에 핀센트가 떠날 무렵에는 앙티브*로 이미 새로운 탐험에 올라 있었다. 베르나르는 시냐크와 피사로처럼, 여름마다 파리를 떠서 노르망디나 브르타뉴로 갔다. 앙크탱은 이전 해의 겨울(1886~1887년)을 지중해 연안에서 보냈다. 고갱은 그중 단연 으뜸이었는데, 1886년 여름에는 브르타뉴로 갔다가, 다음 해 봄 파나마로 갔고, 그리고 나서 1887년 여름과 가을에는 마르티니크 섬**에 가 있었다. 핀센트가 파리를 뜬 달에 고갱은 브르타뉴로 돌아왔다. 거기서 4월에 베르나르와 합류할 계획이었다.

그러나 핀센트의 경우는 달랐다. 시냐크나 피사로의 여행처럼 유행을 좇아 좀 더 화창한 기후를 찾아가는 겨울 여행이 아니었다. 또한 모네처럼 노르망디나 리비에라같이 그림 같은 지방을 찾아 거기서 몇 달씩 체류하는 것도 아니었다. 고갱처럼 극단적인 경험과 이국적인 이미지를 찾아 세계를 아우르는 여행은 물론 아니었다. 핀센트와 달리, 이들은 모두 돌아왔다.

* 고대 로마의 도시 유적이 있는 프랑스 동남부의 한 지역.

** 서인도 제도 남동부에 있는 프랑스령 섬.

프랑스의 판 호흐

두 달을 머물든 반년을 머물든, 그들은 항상 그들이 남겨 두고 떠나온 가족과 가정, 작업실, 벗들에게로 돌아올 작정이었다.

그러나 핀센트가 1888년 2월에 아파트를 떠났을 때, 그는 "영원히 떠나는 것"이라고 말했다. 최소한 그의 편지에서는 돌아갈 생각을 한 적이 없었다. 핀센트가 떠난 후 곧 테오가 빌레미나에게 전한 얘기에도 최종적인 분위기가 울려 퍼진다. "핀센트 형 같은 사람을 대신하는 것은 쉽지 않아. 형이 가 버렸다는 게 여전히 낯설게 느껴져." 사실 핀센트가 떠난 것은 동료 화가들의 끝없는 모험에 뿌리를 둔 것이 아니라, 이전 해 4월 적의와 축출의 위협에 동생의 아파트에서 내몰려 안트베르펜으로 돌아가려던 계획에 뿌리박고 있었다. 즉 돌아갈 길 없는 단절이었다.

그들이 다시 다투었을까? 그들의 공동 기업이 또다시 우호적인 관계를 괴롭히고 종종 망가뜨렸던 분노의 희생물이 되었던 걸까? 1887년에서 1888년 사이의 겨울은 말다툼으로 향하는 초대장으로 가득했을 것이다. 아파트에서 돈은 여전히 한 방향으로 흘렀다. 핀센트가 빙과 탕기의 가게에 빚을 쌓아 가는 동안, 테오는 형의 전적인 의존을 냉정히 회계 장부에 기입해 왔다. 핀센트가 벌인 온갖 전략적인 행동과 테오가 구필을 통해 맺은 연줄로도 단 한 작품조차 판매하지 못했다. 핀센트는 아직까지 새로운 미술을 위한 어떤 대형 그룹전에도 초대받지 못했는데, 전시회 대부분은 그가 아는 화가들이 조직한 것이었다. 다른 화랑에서 테오와 같은

역할을 하는 화상이 여는 엄선된 전시회에는 더더욱 초대받지 못했다.

핀센트가 탕부랭이나 뒤샬레같이 전통적이지 않은 곳에 전시하는 것을 테오가 반대하면, 핀센트는 비난으로 맞받아쳤을 것이다. 테오가 평판을 위태롭게 할까 봐 복층을 이용하지 못하도록 했다는 것이다. 다른 화가들은 구필의 인정이라는 특권을 누리는데, 정작 테오의 형은 그럴 수 없다는 말인가? 12월에 판 호흐 형제의 동아리에 새로 들어온 폴 고갱조차 테오를 만난 지 몇 주 만에 복층의 탐나는 자리를 얻었다. 그사이 핀센트는 실험적인 극장의 로비에 틀도 씌우지 않은 그림 몇 점을 전시해야 했다. 세련되게 장식되었다고 홍보된 그 전시회는 사실 잡탕 같았다.

그러나 그 모든 일을 거치면서도 판 호흐 형제의 유대감은 굳게 유지되었다. 오히려 그해 여름은 그들을 더욱 가깝게 했다. 두 사람은 손을 맞잡고 자유분방한 파리 화류계에 뛰어들었던 것이다. 일찍 죽을지도 모르고 평생 외로울 수도 있다는 생각에 쫓겨, 그들은 전위파 예술가들이 영위하는 사교 생활의 특징인 "더러움에 대한 향수"를 끌어안았다. 몽마르트르의 싸구려 술집에서부터 물랭드라갈레트(다음 해에는 물랭루주로 이어졌다.)의 성적인 관광에 이르기까지, 그 도시는 판 호흐 형제가 공유해 왔던 빈민굴 탐방의 욕구를 채울 기회를 끝없이 제공했다.

음주에 관해서라면 핀센트는 선두를 달렸다. 오후에는 압생트, 저녁 식사에는 포도주,

카바레에서는 공짜 맥주를 마셨고, 특히 좋아하는 코냑은 아무 때나 마셨다. 코냑으로 인한 달콤한 마취 상태를, 피할 수 없는 겨울철 우울증을 치료하는 데 써먹으면서 혈액 순환에 좋다고 주장했는데, 날씨가 혹독해지면서 의존은 더해졌다. 후일 그가 인정한 바에 따르면, 파리를 떠날 즈음 그는 족히 술고래와 알코올 의존자가 되는 길에 올라서 있었다.

매춘의 쾌락과 매독의 위험성에 관해서, 핀센트는 자유롭게 행동해도 된다는 허가증을 스스로 발급했다. "한번 걸리면 다시는 걸리지 않는다."라는 태평스러운 믿음이었다. 그는 퓌미스트에게 유행하는 "모든 것을 경멸하기"의 영향을 받았다. 그것은 삭막하게 저 혼자 즐기기 같은 것으로서 도뤼스 목사도 그런 태도를 종종 개탄했다. 핀센트는 "부족하게 즐기기보다는 차라리 지나칠 정도가 낫단다. 그리고 예술이나 사랑을 너무 심각하게 받아들이지 마라."라고 그해 겨울 빌레미나에게 조언했다. 안드리스 봉어르는 핀센트가 세상을 병적으로 경멸한다고 비난했다. 이제 와서 의사를 비판하며, 핀센트는 리베의 요오드화칼륨 처방(3차 매독에 선호되던 치료)을 거부했고 테오에게도 그러라고 충고했다. 두 사람 모두 맑은 정신을 유지하고 자제하라는 리베의 조언을 비웃었고 여자는 금물이라는 그루비의 직접적인 경고에도 마찬가지였다.

동생은 이전처럼 형의 방종을 말리기는커녕 열심히 흉내 냈다. 중산 계급의 결혼 생활에 대한 환상에서 일시적으로 벗어나 전위적인 유행을 퍼뜨리는 사람이라는 새 역할(한 친구는 테오가 젊은 화가의 사유분방함에 완전히 사로잡혀 있다고 말했다.)에 현혹되어, 평생 순종적으로 금기시했던 대상들과 부모의 경고를 떨쳐 버렸다. 열심히 일하고 출세하겠다는 이전의 포부를 공공연히 물리쳤다. 3월에 결혼할 예정인 봉어르 같은 네덜란드 친구들은 실망감과 슬픔에 움찔했다. "테오는 건강을 해치고 있습니다. 나중에 후회할 게 분명한 극단적인 생활 방식을 영위해요." 그 소식이 암스테르담의 요하나에게까지 들렸을 때, 그녀는 테오의 운명에 대해 절망했고 일기장에 염려하는 말을 적었다. "내가 옳은 일을 한 건지 알 수만 있다면!"

핀센트가 떠날 무렵, 판 호흐 형제는 쥔데르트의 목사관 시절 이후 느낄 수 없었던 하나 됨의 희열감을 손에 넣었다. 함께 향수 어린 성탄절 의식을 거행했으며, 핀센트는 대형 자화상으로 새해를 반겼다. 그 그림은 새로운 삶에 대한 과감한 주장이었다. 전위 화가의 장신구를 빠짐없이 갖추었고, 팔레트 위에 놓인 스테인드글라스의 모자이크 같은 물감들에 이르기까지 자신감 있게 세부적으로 묘사했다.

그는 파리에서 테오와 보낸 마지막 나날을 잊을 수 없다고 묘사했고, 2월 19일에 레픽을 떠나면서는 슬픔에 차 있었다. 전날 그는 아끼던 크레퐁 몇 점을 아파트에 걸어 놓았다. 그러면 동생이 여전히 자신과 같이 있다고 느낄 것이기 때문이라고 베르나르에게 말했다. 기차역으로 가는 길에 판 호흐 형제는 내성적이라고 알려진

625 프랑스의 판 호흐

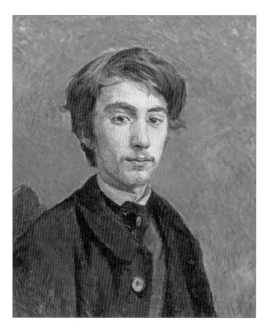

앙리 드 툴루즈 로트레크,
「에밀 베르나르의 초상」 1886
캔버스에 유채, 44.5×54.3cm

앙리 드 툴루즈 로트레크,
「핀센트 판 호흐의 초상」 1887
판지에 파스텔, 45×54.3cm

뤼시앵 피사로, 「핀센트와 테오 판 호흐」
1887, 종이에 크레용, 17.5×22cm

《파리 일뤼스트레》표지 모작 「오이란: 게이사이 에이센 모작」

1887. 7~12. 투사지에 연필과 잉크, 1887. 10~11. 면포에 유화,

26.4×39.4cm 61×105cm

조르주 쇠라의 작업실을 방문했다. '공동 기업'이 쪼개지던 순간에도 버리지 못한 공동체에 대한 확신에서였다. 테오는 이별한 후에 실의에 차서 빌레미나에게 편지했다. "2년 전 형이 여기에 왔을 때만 해도 우리가 지금처럼 서로에게 애착을 느끼게 될 줄은 예상하지 못했다. 아파트에 홀로 있는 지금, 주위에서 확실한 공허감이 느껴지네. ……최근 형은 나에게 아주 큰 의미가 되었어."

단 한 가지 강제력만이 이렇듯 완벽한 결합을 찢어 놓을 수 있었다. 테오가 잘 알듯, 핀센트는 결코 동생의 요구를 무시하지 않았을 테고, 그토록 바라던 형제간 결합이 이루어졌는데 더 나은 어떤 기후나 풍경이라도 그를 떼어 놓을 수 없었을 것이다. 핀센트는 안락함에 대해 거의 신경 쓰지 않았고 건강에 대해서도 마찬가지였기 때문이다. 그러나 테오의 건강은 다른 문제였다. 1888년 2월, 이전 겨울의 고통이 되돌아왔다. 관절이 굳고, 부기는 용모를 망가뜨렸으며, 이해할 수 없이 기진맥진해졌다. 테오의 병의 진행, 파도처럼 밀려오는 재발 증상과 치료의 고통은 막을 수가 없었다. 핀센트에게, 그리고 아마 테오에게도 그것은 형벌처럼 보였을 것이다. 훗날 기록에서 핀센트는 동생의 고통이 "우리의 신경증" 때문이라면서, 형제가 같은 질병과 타락의 운명을 맞으리라고 했다. 지독한 낭만주의자인 그는 자신이 케이 포스에 대해 겪었던 것처럼 테오가 요하나 봉어르를 잃은 일로 가슴의 병을 앓는다고 생각했다.

그러나 죽은 도뤼스 판 호흐 목사의 유령은 다른 방향으로 비난의 손짓을 했다. 핀센트가 무분별하게 쾌락을 추구하고, 유혹에 경솔히 굴복하며, 자신을 뒤따르라고 부추긴 것이 동생의 연약한 몸 상태에 엄청난 피해를 입혔다는 것이다. 그는 동생을 죽이고 있었다. ……아버지를 죽인 식으로.

지난겨울 그들의 관계가 최악이었을 때, 테오는 형에게 말했다. "부탁은 한 가지뿐이야. 나에게 해를 끼치지 말아 달라는 거야." 핀센트는 그런 식으로 파리를 떠나는 것에 대해 빌레미나에게 설명했다. "내가 어딘가로 가 버리면 아무에게도 해를 끼치지 않으리라고 생각했다." 끔찍한 가을에 잔니 젬가노가 자신의 경솔한 부추김으로 동생인 넬로를 죽음의 문턱까지 몰고 간 일이 바로 이것이지 않은가? 동생을 파멸로 몰기보다는 곡예사의 삶과 고공비행의 동반자 관계를 포기한 잔니처럼, 핀센트 판 호흐는 형제애의 마지막 행동으로 자신을 위해 테오를 떠났다. 이후 그는 파리로부터, 아를로부터, 삶으로부터 잇달아 '물러날'(핀센트의 표현) 터였다. 그는 그 물러남이 병든 동생을 구할 수 있기를 희망했다. 떠난 후에 경고로서 젬가노 형제의 이야기를 편지에 적었다. "그 시도가 실패로 끝나면, 나만 다칠 것이다."

2년 후 사망하기 겨우 몇 달 전 광기로 더욱 명료한 상태에 있을 때, 핀센트는 자신이 떠난 사정의 진실을 인정했다.

아버지가 더 이상 안 계시고, 내가 파리에 있는

테오에게 간 후에, 나에게 너무나 애착하는
테오를 보니 얼마나 동생이 아버지를 사랑했는지
이해하게 되었다. ……내가 파리에 머물지 않은
건 잘한 일이다. 그랬다면 우리, 그러니까 테오와
나는 너무 가까워졌을 테니까.

용병의
열정으로

핀센트가 스스로 택한 유배 생활을 아를에서
시작한 이유가 무엇이었을까? 아를은 지중해에서
32킬로미터쯤 떨어진 인구 2만의 오래된 지방
도시였다. 그 전설적인 남프랑스 지역(미디
지역)으로 간 이유가 좀 더 따뜻한 기후
때문이었다면, 그냥 기차에 머물러 더 남쪽으로
내려갔을 것이다.(그는 탕헤르까지 갈 생각도
했었다.) 그러나 그러지 않고 그는 신발을 덮을
정도로 깊은 눈 속에 발을 들여놓았고, 지난 10년
사이 아를에서 가장 추웠던 겨울, 셋집을 찾아
터덜터덜 걸었다.

　로트레크와 시냐크가 약속한 "미디의 환한
빛"을 찾아 이곳에 온 거라면, 첫 번째 그림의
주제로서 한 골목길에 있는 정육점을 선택하지는
않았을 것이다. 그 가게는 몽마르트르 어디서나
발견할 수 있는, 햇빛이 들지 않고 하늘도 보이지
않는 도시의 흔한 풍경이었다. 여자를 찾아서
온 거라면(아름다운 "아를의 여인들"은 미슐레와
밀타튈리*의 저작물과 인기 있는 오락물에서
찬양받았다.), 그 길로 80킬로미터쯤 더 떨어져
있는 마르세유로 이동했을 것이다. 마르세유는

* 　19세기 초 네덜란드의 소설가.

안트베르펜처럼 시끌벅적한 항구 도시로, 언제나 온갖 여자를 손에 넣을 수 있는 데였다.

그러나 그러지 않고 그는 바로 작업에 들어갔다. 모진 추위나 프랑스 남부 특유의 거친 북풍도 중단되었던 임무에서 그를 떼어 놓지 못했다. 파리를 떠나며, 핀센트는 동생을 놓아주었지만 형제의 꿈은 저버리지 않았다. 오히려 그가 형제 사이에 둔 거리는 복층과 레픽에서 시작된 공동 기업에의 헌신은 강해졌을 뿐이다. 그는 아를에 도착하고 나서 곧 테오에게 편지했다. "대로의 화랑에서 시작한 사업을 계속하고, 중요성을 더해 주기만 부탁할 뿐이다." 그 임무는 태양도 하늘도 필요로 하지 않고 오직 종이와 펜만 요구했다.

카렐 식당 위층 방을 구하자마자, 창문에서 씽씽 불어 대는 바람처럼 맹렬하게 결속을 다지기 위한 노력을 펼치기 시작했다. 프랑스어(예술의 언어일 뿐 아니라 상업의 언어였다.)로 편지를 쓰면서, 싹트기 시작한 형제간 사업에 대한 조언을 쏟아부었다. 격렬한 주장을 펼쳤다가 냉소적인 주장을 펼쳤다가 하면서, 경쟁하는 화상들의 삭막함을 개탄하고, 그들을 이길 권모술수를 제시했다. 젊은 지점장에게 구매와 판매에 관해 아주 세부적인 점들까지 지도하며, 일반인의 변덕스러운 기호에 대해 강의하고, 경쟁력 있는 이점을 찾아 비밀스럽고 무자비하게 행동하라고 촉구했다.

그는 테오의 특별한 조언자로 자처하며, 카이저 빌헬름 황제의 사망 같은 시사 문제가 미술 시장에 미치는 영향에 대하여 추측했다.

공격적인 프랑스 장군 불랑제가 열중하고 있는 독일과의 전쟁이 그림 거래에는 유리한 영향을 미칠지도 모른다고 조언했다. 공동의 사명에 테오의 힘을 모으기 위해 신문과 카페를 가득 채운 호전적인 말을 빌려 썼다. 다른 화상들이 "너를 앞질러 행동할 것이다."라고 경고하며, 자신의 공격 계획을 알려 주고 다시 돌격하리라 다짐하며 궁극적인 승리를 장담했다.

아를에 도착한 지 몇 시간 만에 복층에 전시할 만한 "값싼 물건"을 찾아 단호하게 눈 속을 나아갔다. 특히 그들 형제가 좋아하는 아돌프 몽티셸리의 그림을 찾기 위해서였다. 그는 몽티셸리의 고향인 마르세유까지 가서 다른 이보다 앞서 판 호흐 형제의 깃발을 꽂겠다고 약속했다. 핀센트가 미디 지역에 선제공격을 한 것에 테오의 오랜 동료인 알렉산더 리드가 발끈했다는 소식을 즐겼고, 몽티셸리에 대한 리드의 열의가 테오가 이미 보유한 유화 다섯 점의 가격을 끌어올렸다는 얘기에 흡족해했다. 동생이 뜻밖의 행운을 자본화하는 일을 돕고자, 코르몽 화실의 옛 친구인 존 피터 러셀에게 테오에게서 몽티셸리의 그림을 사라고 압력을 넣었다. 그는 최근에 작고한 몽티셸리를 색채의 거장인 들라크루아 못지않은 인물로 비교했다. "그는 열정적이고 영원한 것, 눈부시게 아름다운 남부의 풍요로운 색채와 풍부한 태양을 우리에게 선사하네."라고 러셀에게 편지를 쓰면서, 마르세유의 화가였던 몽티셸리와 자신을 모두 홍보했다.

러셀에게 보낸 장황한 편지 말고도, 판 호흐

형제 동아리에 속해 있는 동무들, 그중 특히
에밀 베르나르에게 조언과 격려를 쏟아부었다.
복층에서 테오가 모네의 작품을 판매하는 일에
대해 계속해서 충실하게 알리며, 자신도 그들을
위해 그릴 수 있다고 넌지시 암시했다. 상대적
가치와 전략적 투자에 관한 정밀한 계산에 따라,
테오가 호의를 보일 가능성을 이용하여 자신의
작품과 교환하자고 요구했다. 코르몽 화실의
다른 친구인 로트레크에게 쓴 편지도 테오에게
보내는 편지 봉투 속에 동봉하여 테오더러
전해 주라고 했다. 자신이 보내는 모든 편지에
구필 지점장의 도장을 찍으려는 작전이었다.
그들 형제의 젊은 네덜란드인 친구인 아르놀트
코닝에게도 열심히 권했다. "자네가 파리에서
본 것을 네덜란드의 친구들에게 전해 주게나."
빌레미나에게 보내는 편지에조차 그들 형제의
공동 사업을 떠들어 댔다. "테오는 그 모든
인상주의자들을 위해 최선을 다하고 있다.
화가에 대해서는 눈곱만큼도 신경 쓰지 않는
화상들과 아주 달라."

핀센트는 새롭게 솟아나는 상업적 열의로,
헤이그와 테르스테이흐의 작은 뒤쪽 사무실,
이전의 무수한 굴욕적인 장면들까지 쭉 돌아보게
되었다. 추운 호텔 방에 고립된 채, 과거의 판단을
뒤집을지도 모른다는 기대가 다시 한 번 그의
상상력을 사로잡았다. 열의에 차서, 그들 형제의
새로운 사업이 유럽 대륙 전체로 뻗어 나가기
위해 옛 적의 원조를 얻어 세 갈래 '공격'을 하는
상상을 했다. 테르스테이흐의 도움이 있으면,
그와 테오는 영국과 네덜란드, 프랑스에서

마음이 통하는 화상들("화가의 이익을 염원하는
화상들")의 연결망을 조직할 수 있을 터였다.
테르스테이흐는 런던과 헤이그에 골목길의
화가들을 소개하고, 테오는 그들의 그림을
복층에 소개하고, 핀센트 자신은 마르세유까지
나아가 인상주의 화가들의 그림을 전시할 창구를
손에 넣는 것이다.

온갖 화가들이 이 계몽적인 사업적 시도에
몰려들 것이라고 상상하면서, 새롭고 과감한
사업 계획을 '화가 연합'이라는 오래된 꿈과
합쳤다. 드가와 르누아르같이 '큰길'의 이름난
화가들은 도의적 의무감에서 그림을 기증하여
팔릴 만한 작품들을 쌓아 줄 것이다. 그 작품들은
"덜 유명한 인상주의자들"(이 말은 그가 이제
복층에 전시하고 싶어 하는 모든 화가와 자신에게
쓰는 용어였다.)을 지원하는 데 쓰일 터였다. 예를
들어 조르주 쇠라는 그가 계획한 세 군데, 즉
파리, 런던, 마르세유의 새로운 상설 전시관에
하나씩, 모두 세 점 유화를 기증할 것이라고
상상했다.

그러나 모든 것은 늘 그렇듯, 플라츠에
있는 그 완강한 지점장의 승인에 달려 있었다.
핀센트는 테르스테이흐가 꼭 포함되어야 한다고
주장했다. 테르스테이흐는 네덜란드와 영국에
새로운 미술을 판매하는 데 강력한 동맹으로
행동할 수 있었고, 그의 평판은 다른 이들이
판 호흐 형제의 명분에 끌리도록 만들 터였다.
핀센트는 옛 상관에게 편지를 써서 전면적인
환상을 펼쳐 놓았다. 거기에는 영국 시장의
리드를 전략적으로 이길 방법에 관한 자세한

프랑스의 판 호흐

조언과 상업적으로 성공할 거라는 과감한 예측이 포함되어 있었다. "그림이 제공하는 이득에 비해 낮은 가격임을 고려하면, 당신이 네덜란드에서 우리를 위해 쉰 점 정도는 쉽게 처리해 줄 수 있을 겁니다." 그 편지를 테오에게 보내어, 격려의 말을 덧붙인 후에 테르스테이흐에게 보내라고 지시했다. 테르스테이흐가 곧 파리에 온다는 사실을 알고는, 그가 화가들의 작업실을 순방하게 만들라고 테오에게 충고했다. 그들의 작업실에서 테르스테이흐는 "다음 해에 사람들이 새로운 화파에 대해 이야기하기 시작할 것이며 계속해서 이야기하리라는 사실을 직접 깨달을 것"이라고 했다.

편지를 보낸 핀센트는 얼어붙을 듯이 추운 호텔 방에 앉아, 기대감으로 끓어올랐다. "빌어먹을 테르스테이흐가 아직도 너한테 답장을 안 했느냐?" 겨우 며칠 지난 후 그는 테오를 다그쳤다. 소식 없이 2주가 지나자, 그 교활한 지점장을 강제로 움직일 계획을 꾸미기 시작했다. "그가 대답하지 않는다면, 앞으로 우리에게서도 얘기를 듣지 못할 거다."라고 험악하게 말했다. 그리고 테르스테이흐가 그의 그림을 보면 자신들의 명분을 이해할 거라고 확신했다. 그 목적을 위해, 최근에 사망한 안톤 마우버에게 그림을 바치기로 마음먹고, 마우버의 미망인이자 자신에게는 사촌인 여트에게 선물 계획했다. 마우버가 아끼던 친구인 테르스테이흐가 그 그림을 볼 가능성이 있었고, 그 선물은 테르스테이흐의 무반응에 대해 그들 형제가 불평을 털어놓을

기회가 될 터였다. "우리가 죽은 사람들인 양 대접받을 이유가 없다."라고 핀센트는 투덜거렸다.

결국 석 주를 기다린 끝에 테오는 테르스테이흐로부터 편지를 한 통 받았지만, 핀센트나 그의 편지, 그의 미술에 대해서는 아무 언급도 없었다. 핀센트는 그 퇴짜를 무시해 버렸다. "내가 해 놓은 것을 본다면 그 즉시 내게 글을 끼적거리게 될걸." 테오에게 장담했다. 궁극적으로 승리할 거라는 환상을 재확인하며, 파리에서 그렸던 그림들 중 한 점(지난봄 아니에르에서 그린 습작)을 테르스테이흐에게 보내 달라고 테오를 졸랐다. 그리고 상황이 나아질 거라고 장담했다. "우리는 태양 아래 좋은 자리를 잡아야 해. 그 생각을 할 때 나는 용병처럼 열광적으로 바뀌는구나."

3월에 눈이 녹고 나무가 싹을 틔우기 시작할 때, 그 흥분은 캔버스 위에서 터져 나왔다.

테오는 2월 말 형의 상업적인 야심에 다시 불을 붙였다. 그의 몇몇 작품을 전위 미술을 위한 최고의 진열 장소인 앵데팡당전의 4주년 전시회에 제출하자고 제안한 것이다. 형제가 갑작스럽게 헤어지고 나서 빨리 이야기가 나온 것으로 보아, 그 제안은 죄책감이나 고마움 때문이었을 것이다. 두 가지 모두가 원인이었을 수도 있다. 테오는 12월과 1월 복충에 올렸던 전시물에 핀센트의 작품을 한 점도 포함하지 않은 데 보상이 되기를 바랐을 것이다. 그 전시에는 피사로와 기요맹 그리고 판 호흐

형제의 동아리에 새로 등장한 고갱 같은
골목길의 동료 화가들이 포함되어 있었다.

테오는 전시회에 제출할 그림들을 세심하게
선별했을 뿐 아니라, 화랑의 엄선된 고객에게
핀센트의 작품을 신중하게 보여 줌으로써 자신의
제안을 실천했다. 이 시기에 복층을 방문했던
한 사람은 회상했다. "테오는 시골에서 지내는
화가인 형이 한 명 있다고 말했다. ……그는 다른
방에서 틀을 씌우지 않은 그림을 몇 점 가져와
조심스럽게 옆에 세워 두고는 우리 반응을
살폈다." 그러한 노력은 이미 괜찮은 결실을
맺고 있었다. 몇 달 후 테오는 탕기의 상점에
갔다가 핀센트의 그림을 좀 더 보고 싶어 하는
한 수집가의 편지를 받았다.(한두 점은 구매로까지
이어질 듯했다.) 그 수집가는 이 새로운 화가에
대해서 아는 것이 거의 없어서 테오에게 보내는
편지에 핀센트를 "당신의 매부"라고 지칭했다.

성공에 대한 마지막 희망을 좇으며, 핀센트는
이미지를 찾아 눈이 녹지도 않은 하얀 풍경
속으로 돌진했다. 그러나 "흐린 나날이 형에게
별로 주제를 제공하지 못하는구나. 추위 때문에
병도 나고." 하고 테오는 빌레미나에게 전했다.
핀센트는 그릴 만한 것(바큇자국이 팬 흙탕길이나
멀찍이 아를과 하늘이 맞닿은 지평선 같은 것)을
찾아내고서는, 시냐크와 쇠라의 차가운 색상과
점묘법으로 돌아갔다. 거의 같은 시기에 테오는
파리에서 두 화가와 교섭을 시작했다. 3월에
시냐크의 집을 방문했고, 같은 달 나중에 쇠라의
그림 한 점을 구입했다. 핀센트는 그 소식을
듣고 편지했다. "축하한다. 그림을 몇 장 보내니,

쇠라와 맞바꾸도록 해 봐라."

그러나 그해 서울와 봄, 복층의 신싸 스타는
클로드 모네였다. 모네가 전해 벨 섬에서
그린 바위투성이 바다 연작에 큰 투자를 했던
부소앤드발라동은 이미 큰 이득을 보고 있었다.
성공을 거두어 대담해진 테오는 그 화가와
더 많은 기회를 만들고자 했다. 모네는 겨우내
앙티브에서 지냈는데, 앙티브는 아를에서
동쪽으로 160킬로미터쯤 떨어진 코트다쥐르의
니스 근처 마을이었다. 거기서 모네는 바람에
뒤틀린 나무와 반짝이는 바다가 있는 지중해
연안 풍경 연작에 대한 작업 보고서를 보내왔다.
3월에 테오는 이미 앙티브 그림의 대량 구매와
6월에 복층에서 열릴 개인전에 관한 기초 작업을
시작했다. 10년 만에 열리는 모네의 전시회가 될
터였다. 그 개인전에 대한 테오의 기대감, 모네의
통찰력 있는 주제 선택에 대한 감탄, 그 상업적
성공에 대한 보고는 틀림없이 핀센트에게까지
닿았을 것이다.

눈과 기록적인 추위 때문에 오랫동안 묶여
있던 봄이 그해 아를에 허겁지겁 찾아왔다.
개화의 물결 속에 색채가 그 고장을 휩쓸었다.
사과나무, 배나무, 복숭아나무, 자두나무가
동시에 꽃망울을 터뜨렸다. 미나리아재비와
데이지가 목초지에 넘쳐 났다. 산울타리에서는
장미꽃과 제비꽃, 붓꽃이 싹을 틔웠다. 이는
핀센트가 한 번도 본 적 없는 봄이었다.
갑작스러운 생산성의 장관은 겨울의 손아귀에서
느릿느릿 빠져나오던 목사관의 정원과
비교되었다.

이렇게 풍부한 이미지 속에서, 핀센트는 사방에서 그릴 만한 대상을 보았다. 저 멀리 물러나는 무한히 다양한 과실수들은 일종의 서명 같은 연작을 그리기 위한 완벽한 기회를 제공했다. 모네는 이러한 연작의 유망성을 이미 입증했다. 변덕이 심한 날씨가 허락하는 날마다 핀센트는 마을 주변의 들판으로 이어지는 가로수 길로 무거운 도구를 들어 옮겼다. 꼼꼼한 핀센트로서도 예외적일 정도로 엄격하고 계획적이게, 마치 프로방스 지역의 원예 조사를 하듯 온갖 과일나무 앞에 이젤을 세웠다. 그리고 자그마한 분홍색 꽃이 드문드문 흩어져 있는 호리호리한 살구나무와, 철사처럼 뻣뻣하고 불그스름한 자두나무, 구름처럼 노르스름한 흰색 꽃들이 피어 있는 우아한 배나무를 그렸다. 인정사정없이 매서운 바람으로부터 과실수를 보호하기 위해 속 빈 줄기를 엮어 만든 울타리와 키 큰 사이프러스가 드넓게 둘러싼 장소 안에 있는 사과나무와 복숭아나무를 그렸다. 또한 빽빽이 꽃을 피운 벚나무와 우아하게 드문드문 꽃을 피운 아몬드를 그렸다.

이러한 일련의 과일나무를 정확히 담아내기 위해 핀센트는 최대한 다양한 그림 양식을 동원했다. 파리에서 돌아다니는 그 모든 '주의'가 아를의 과수원에 등장했다. 모네와 기요맹 같은 추종자의 가볍고 부드러운 인상주의 말고도, 코르몽 화실 동기였던 존 피터 러셀의 엷고 분필 같은 칠과 우울한 분위기도 이용했다. 러셀은 지난해 시칠리아 여행에서 과수원 풍경을 연작으로 그렸는데, 핀센트는 그 부유한 오스트리아인을 형제의 사업적 모험에 꾀기 위해 자신과의 공통점을 들먹였다. "나는 꽃이 피어나는 과수원 연작을 작업 중일세. 그리고 자네가 시칠리아에서 같은 작업을 했기에, 부지불식간에 자주 자네 생각이 드는군. 언젠가 몇 작품을 파리로 보낼 테니 자네가 시칠리아에서 그린 작품과 맞바꿀 수 있으면 좋겠네."라고 4월에 러셀에게 편지했다. 그러나 핀센트가 바로 그달에 복숭아나무 그림에 적용한 열띤 점과 단숨에 내리그은 선은 러셀의 그림과 아주 동떨어진 것이었다. 러셀의 그림은 휘슬러의 그림 같은 시적 분위기를 띠었기 때문이다. 핀센트는 시냐크, 피사로, 쇠라의 과학적 색채에 대한 다른 추종자들의 절차를 따르며, 하늘에는 파란색을, 나무에는 자그마한 분홍색 꽃을 흩뿌렸다.

그리고 베르나르를 위해, 스테인드글라스 (순수한 색과 짙은 윤곽선으로 이루어진 모자이크)처럼 과수원을 그렸다. 거기에 공들인 설명과 도해를 곁들여, 원시적 단순성에 대한 그 일본주의자의 신조, 즉 최근에 종합주의라고 이름 붙인 신조를 지지했다. "여기 또 다른 과수원이 있네." 핀센트가 4월에 쓴 편지에는 색상을 지정해 놓은 스케치가 들어 있었다. "구성은 비교적 단순해. 하얀 나무 한 그루, 작은 초록색 나무 한 그루, 초록색과 연보라색을 띤 네모진 작은 땅뙈기, 주황색 지붕, 넓고 푸른 하늘로 이루어져 있네." 그는 이 설명에 열성적인 선언을 덧붙이며, 인상주의의 독단적 신조에 대한 베르나르의 저항에 충성을 다짐했다.

내 붓질에 체계가 전혀 없네. 나는 불규칙한
붓놀림으로 캔버스에 덤비들고, 불규칙한 대로
놔둔다네. 캔버스에 두껍게 칠해진 색 조각,
색점이 그대로 드러나고, 여기저기 완성되지
않은 채로 남아 있으며, 반복과 야수적인 행위로
이루어져 있어. 요컨대 나는 몹시 불안감을
조성하고 초조하게 만드는 그 결과가 기법에
선입견을 지닌 사람들에게는 뜻밖의 선물이 될
거라고 생각하고 싶군.

그러나 핀센트가 젊은 반항아인 베르나르에게
아무리 허세를 부리며 그의 생각에 동조한다고
떠들어도 "기법에 선입견을 지닌 사람들", 특히
그중 한 사람의 의견에 대해서는 여전히 몹시
신경 썼다. 그해 봄, 핀센트가 테오에게 보낸
편지는 자신의 과수원 그림들이 시장성이 있다는
주장과 다른 이를 유쾌하게 해 주고자 그린
것이라는 단언으로 넘쳐 났다. "이런 종류의
주제는 모두를 즐겁게 한다는 사실을 알 거다."
자신의 화창한 과수원들이 "정말로 네덜란드의
얼음을 깨트리고" 마침내 고집불통의
테르스테이흐를 설득할 수 있으리라 상상했다.
그는 과수원 그림들의 "대단한 흥겨움"에 대해서
거듭 주장했는데, 그것은 동생이 오랫동안
촉구해 왔던 예술관의 변화를 나타내는 하나의
부호였다. 자신의 그림들이 지닌 다채로운
색상과 상업적 호소력을 뒷받침하기 위해,
복층에 전시 중인 몽티셀리같이 잘나가는 화가와
르누아르 같은 인상주의 권위자에게까지 과수원
그림들의 계보를 추적했다.

자신의 주장에 설득력을 싣기 위해, 벨 섬에서
그린 모네의 원작과 판 호흐 형제가 2월에 쇠라의
작업실에서 보았던 대형 캔버스에 필적할 만한
야심 찬 장식화를 계획했다. 그는 개별적인
과수원 이미지뿐 아니라, 관련된 이미지를
단체로 그릴 작정이었다. 평생에 걸친 목록화와
체계화의 능력을 이용하여, 삼면화를 연작으로
그릴 생각을 했다. 즉 서로 어울리는 과수원
풍경들이 3개조를 이룸으로써, 저마다 수평적인
두 개 이미지 사이에 하나의 수직적인 이미지를
둘 터였다. 핀센트는 동생에게 편지로 그 계획을
설명했다.

이렇게 그룹화하면 장식적으로 보이는 만큼
수요도 늘리고 확신했다. 그는 통일성을
부여하기 위해 이미 끝낸 그림들을 손보기
시작했고 훨씬 더 큰 최종적인 장식화를
계획했다. 세 점씩 모두 아홉 점으로 이루어진
장식화였다. 다시 한 번 성공이라는 환상에
취해, 핀센트는 테오에게 과장된 약속을 했다.
테오에게 그의 삼면화들 중 하나에 관심을
가지라고 졸랐다. "그 세 점을 네 수집품으로
하고 판매하지 마라. 나중에 저마다 500프랑
이상의 가치가 있을 테니까." 기대가 솟구치니
작품 수도 늘었다. "이렇듯 따로 떼어 놓을 수
있는 작품이 쉰 점만 되면, 마음이 좀 놓일 듯해."

그러나 환상의 수명은 짧았다. 과실수의
마지막 꽃잎이 땅바닥에 떨어지며 그의 붓이
할 일이 없어지자마자, 과거의 악령이 공허로
몰려들었다. 남부의 따뜻한 기후에도 건강은
나빠지기만 했다. 그는 위장 장애와 신열,

전반적인 무력증에 시달렸다. 구강 질환과 치통, 소화 불량 사이에서 음식을 섭취하는 것은 "진정한 시련"이었고, 다시 한 번 절식을 생각했다. 방심 상태와 잠깐잠깐 정신적으로 몽롱해지는 상태에 대해서 투덜거렸고, 그의 편지들 사이로 고통의 불꽃이 새겨졌다. 그는 "뇌의 질병"(판 호흐 형제가 공유하는 고통의 원인인 매독을 가리키는 암호였다.)* 때문에 "희망 없는 만신창이"가 되어 버린 브래켈레이르와 몽티셀리 같은 화가의 운명에 대해 생각했다.

처음에 이러한 골칫거리들이 없어지지 않는 이유가 파리의 "빌어먹을 겨울"과 질 나쁜 포도주 때문이라고 생각했다. 마침내 봄이 오자, 그는 담배와 술을 줄였고 자극적인 지중해 공기 속에서 자신의 피에는 더 이상 흥분제가 필요 없다고 확신했다. 그러나 담배와 술을 줄인 것은 처참한 결과로 이어졌다. "지나친 술과 담배를 멈추니, 아무 생각도 안 하는 대신 다시 **생각하기** 시작했다. 맙소사, 그로 인한 우울증과 탈진이 너무 심하구나!" 한동안 그는 카렐 식당 위층 방에 앓아누웠고 더 나은 음식, 특히 더 나은 포도주를 요구했다. "너무 기진맥진하고 아파서, 혼자 살아갈 만큼 강인하게 느껴지지 않는구나."

그는 동생이 그리웠다. 파리에서 기차에 발을 디딘 순간부터 동생을 떠난 것을 후회했고, 행복한 재회를 꿈꾸며 자신을 위로했다. 아를에 도착한 다음 날 테오에게 편지했다.

"여행하는 동안 내가 보고 있는 새로운 고장에 대해 생각하는 것만큼은 네 생각을 했다. 결국 아마도 나중에는 네가 직접 종종 오게 될 거라고 마음속으로 생각했단다." 호텔 바깥에 눈이 떨어지는데도 드렌터에서 그랬던 것처럼, 바쁜 지점장인 테오에게 건강을 되찾고 평온과 안정을 되찾기 위해 프로방스는 완벽한 곳이라고 선전했다. 일단 눈이 사라지자, 봄의 설렘과 작업열은 공허감이 밀려들지 못하게 막아 주었다. 그러나 꽃이 사라지기 시작하면서 공허감은 되돌아왔다. "아아! 점점 더 사람이 모든 것의 근원처럼 여겨지는구나."라고 4월에 외로워하며 편지에 썼다. 그리고 한 달 후에 덧붙였다. "정황이 바뀌어서 훨씬 가혹해졌다."

늘 그랬듯, 그는 상상 속에서 위안을 찾으며 이복형제에 관한 이야기인 기 드 모파상의 『피에르와 장』을 집어 들었다. 모파상은 파리에서 그를 유일하게 웃게 만든 작가였다. 그가 이 작가에게서 몹시 경탄하는 '유쾌함'을 찾고 있었다면 또는 『젬가노 형제』의 감동적인 우애를 찾고 있었다면, 『피에르와 장』의 우울한 분위기와 불행한 결말은 분명 당혹스러웠을 것이다. 그러나 그 책의 서문에서는 위로를 찾았다. 거기서 모파상이 펼친 예술론은 졸라가 핀센트의 지난번 유배를 옹호해 주었듯 새로운 유배 생활을 호소력 있게 옹호해 주었다. 모파상은 자신의 예술적 이상을 설명하면서, 모든 예술가에게 자신만의 방법으로 세상을 볼 권리, 즉 권한이 있다고 주장했다. 다시 말해 "제 본성에 따라…… (개인적인) 환상의

* 3기 매독에 이르면 매독균은 뇌와 척수 등 여러 장기에 심각한 손상을 초래할 수 있다.

세계"를 창조하고 "독특한 환상을 인류에게
부과"할 권리가 있다는 것이다. 빈센트는
멀리 떨어져 있는 동생에게 모파상의 생각을
설명했고("작가는 소설 속에서 우리의 세상보다
좀 더 아름답게, 좀 더 단순하게, 좀 더 위로가
되게끔 세상을 과장하고 창조할 자유가 있다고
설명하더구나.") 그 생각을 이용하여 테오와 그가
속했던 모든 동아리를 자신만의 세계에 대한
환상으로 끌어들였다. 그 세계는 함께 반란을
일으키고 함께 희생하며 외로움을 나누는
세계였고, 마지막 사실이 무엇보다 중요했다.
"자신만큼 현실 바깥에 있는 벗들이 있다는
사실을 떠올릴 때면 살아 있음을 느낀다."라고
편지에 적었다.

그해 봄 내내 그는 형제애와 레픽에서 느꼈던
소속감의 환영에 집착함으로써 고독한 현실을
부정했다. 도착한 지 한 달이 되지 않아 그는
그러한 환상을 폭로했다. "혼자라고 느끼는
것보단 자신을 속이는 게 낫다. 모든 것에 대해
자신을 속이지 않는다면 우울해지고 말 것
같구나."

빈센트는 용병 같은 열정에 사로잡혀, 이전에
살던 집에 대한 생각에 묶여, 새로운 둥지와
자신을 차단했다. 처음 몇 달간 아를이나 그곳
주민에 대해 거의 아무 얘기도 하지 않았다.
날씨가 허락할 때면, 기차역 근처에 있는 자신의
호텔에서 바로 교외로 터벅터벅 걸어갔다. 다른
날은 카렐 식당에 처박혀 있거나 자기 방에서
식사를 들었다. 투우장에 몇 번 갔고(거기서

"불알이 으스러져 바리케이드를 뛰어넘은 기마
투우사"를 본 일을 진냈나.) 물론 그 시역의
매음굴도 찾아갔다.(편리하게도 호텔에서 겨우
한 블록 떨어져 있었다.) 그러나 이렇듯 드물게
호텔 밖을 나설 때도, 복층에서 펼쳐지는 형제의
사업이 그의 눈을 안내했다. 하늘색과 금색의
옷을 입은 상처투성이 투우사를 보며 "우리의
몽티셀리"의 그림에 나온 인물을 떠올렸다.
그리고 사창가의 한 집에 대한 묘사는 그가
미디 지역에서 찾아내겠다고 약속했던 화려한
전위적인 색상을 제시했다.

쉰 명 이상의 붉은 제복을 입은 군인들과 검은
옷을 입은 민간인들, 참으로 아름다운 노란색
또는 주황색(여기 사람들의 얼굴에 담긴 색조다.),
제일로 완전무결하고 야한 하늘색 옷, 주황색
옷을 입은 여자들. 그 모든 것이 노란빛에 싸여
있다.

남겨 두고 온 도시에 너무 매여 있는 바람에,
새로 도착한 도시는 결코 그의 마음에 각인되지
못했다. 알렉산더 대왕 시기 이전부터 끊임없이
점령당해 온 아를에서는 모든 위대한 문명의
발자취가 느껴졌는데, 그것의 과정을 빈센트는
습작과 지도 위에서 수없이 그렸더랬다. 다시
말해 그리스인 이주민, 페니키아 상인, 로마
군단, 서고트족 침략자, 동로마 제국의 총독,
아라비아의 정복자, 십자군이 그곳을 거쳐
간 것이다. 카르타고의 한니발은 알피유 산
정상에서 아를을 정찰할 수 있었다. 알피유 산은

프랑스의 판 호흐

북쪽으로 15킬로미터 못미처 있는 알프스 산맥의 암석 돌출부다. 율리우스 카이사르는 기원전 46년에 아를을 "갈리아의 로마"라 명명하며 로마에 바쳤다. 전설에 따르면 그 후 오래지 않아 예수의 가족과 친구들이 그가 십자가에 못 박혀 죽은 후 탈출하여 배를 타고 와서 기적적으로 근처 해안에 내렸다고 한다.

이 모든 것이 도시의 좁은 길에 흔적으로 남아 있었다. 특히 로마인은 돌 속에 유산을 남겼다. 핀센트가 "두세 층의 관람석에 층층이 쌓여 있는 수많은 다채로운 군중"이라고 경탄했던 대형 투우장은 로마 황제인 베스파시아누스가 기원후 1세기에 세운 것이다. 근처에 로마 극장을 따라 지은 건물의 유적이 굴 같은 중세의 거리 위로 역사의 어렴풋한 그림자를 던졌다. 핀센트가 작업을 위해 외곬으로 여러 사람 속을 나아갈 때, 헨리 제임스 같은 여행객들도 지나쳤을 것이다. "지금껏 봤던 것들 중 가장 매력적이고 감동적인 폐허"를 보기 위해 저 멀리 여러 세계에서 온 여행객들이었다.

정신이 다른 데 팔려 있지 않았다면, 핀센트 역시 아를의 역사에서 위로가 되는 상징을 찾았을지도 모른다. 1000년 동안 아를은 론 강과 전략적으로 중요한 지중해의 교차점을 지배해 왔다. 물과 습지에 둘러싸인 섬이나 다름없는 곳이었고, 넓은 삼각주 꼭대기에 놓여 유럽의 가장 부유한 지역 중 한 곳으로 들어가는 관문을 가로질렀다. 그러나 수백 년에 걸친 유사가 강어귀 수로들을 막고 습지를 채우며 바다를 남쪽으로, 지평선 너머로 밀어냈다. 항구를

빼앗긴 아를은 시공 속에 좌초한 도시가 되었다. 이제 그 오래된 돌들은 분주한 선창과 반짝이는 강물 대신, 넓고 굼뜬 강물과 물결에 흔들리는 거머리말, 야생마 들을 지켜보고 있었다.

그러나 핀센트가 본 것은 퇴락뿐이었다. "여기는 아주 고약한 마을이다. 모든 것들이 황폐해지고 빛바랬어."

그 마을에 대한 무시는 그곳 주민에게까지 확대되었다. 교외로 나갈 때마다, 핀센트는 프로방스의 토박이들이 낯설고 쌀쌀맞다는 생각이 들었고 그들도 마찬가지로 느꼈다. "모두 나에게 다른 세상에서 온 생물처럼 보인다."라고 도착한 지 한 달 후 보고했다. 보리나주 사람들처럼, 아를 사람들은 2년 동안 파리 사람들이 쓰는 프랑스어를 갈고닦은 핀센트의 귀에 알아듣기 힘든 사투리로 말했다. 그들의 중세적 풍습, 신비론적인 가톨릭 신앙, 이해할 수 없는 미신은 그 나라 사람들 사이에서도 조롱거리였다. 1872년에 알퐁스 도데가 발표한 희극 소설 연작의 첫 작품은 아를에서 15킬로미터쯤 떨어져 있는 마을 타라스콩의 타르타랭이라는 불행한 허풍쟁이 프로방스 사람 이야기였다. 당시 프로방스 토박이들은 온 나라의 웃음거리가 되었고, 익살과 허풍 탓에 사방에서 놀림을 받았다.

핀센트는 보리나주 사람들에 대하여 알기 위해 안내서에 의지했던 것처럼, 아를의 "소박하고 꾸밈없는 사람들"에 관한 교과서로서 도데가 희화화한 소설을 택했다. 그는 화구의 유일한 공급원이 그 지방의 식료품 장수이기도

한 아마추어 화가라는 사실에 어안이 벙벙하고 곤혹스러웠다.(그 상인은 자신이 판매하는 겐비스에 아교를 입히기 위해 충분한 달걀노른자를 구할 수 있었다.) 그 도시의 미술관을 방문하고 나서는 파리 사람처럼 거들먹거리며 "타라스콩에 있어 마땅한 끔찍하고 무의미한 곳"이라고 무시했다.

아를 주민은 그의 경멸을 감지했고 그대로 되돌려 주었다. 그들은 그가 의심 많고 쌀쌀맞았다고 회상했다. "그는 격이 떨어진다는 듯이 아무도 보지 않은 채, 항상 어딜 급히 가는 사람처럼 보였다." 보리나주의 광부와 누에넌의 농민처럼, 그들은 그의 이상한 태도와 괴상한 옷차림을 비난했다. 한 목격자는 오랜 세월이 흐른 후에도 핀센트를 "진정한 추의 화신"이었다고 기억했다. 다른 곳에서 그랬던 것처럼, 그는 원치 않게 10대들의 관심을 끌었다. "아이들은 그가 지나갈 때면 욕설을 퍼부었다. 그가 문 파이프 담배, 구부정한 큰 몸집, 눈에 담긴 광기를 욕했다."라고 설명했다. 핀센트 판 호흐는 가정을 꾸리기 위한 시도가 마지막으로 실패했음을 인정했다. "지금까지 나는 사람들의 애정을 얻는 데 조금도 나아진 바가 없다. 저녁 식사나 커피를 주문할 때를 빼곤 종종 온 하루가 아무와도 이야기하지 않은 채 지나간다. 예전부터 그랬다."라고 그해 여름 편지에 적었다.

그러나 그 지역에서 작업하는 다른 화가들은 이따금 보러 갔다. 크리스티안 무리에 페이터슨은 아를 외곽에 살았던 스물아홉 살의 덴마크인이었다. 그는 핀센트가 가르침으로 군림하고자 했던 젊은 화가의 행렬에서 다음번 줄을 잇는 화가였다. "그의 작업은 딱딱하고 정확하고 소심하다. 나는 그에게 인상주의자에 대해 많이 이야기해 주었어."라고 핀센트는 테오에게 보고했다. 그는 좋은 가문의 젊은 친구와 보내는 저녁의 사교 시간과 그림 여행에 대해 극찬하는 이야기를 전했다. 그러나 5월에 무리에 페이터슨이 떠나고 나자, 행복했던 이야기들은 여느 때의 상처 입은 비난("그 멍청이"), 불화에 대한 함축적인 고백, 도리에 맞는 얘기에 저항하는 학생에 대한 뒤늦은 불평으로 바뀌었다.

페이터슨이 떠나자마자, 핀센트는 도지 맥나이트와 사귀었다. 그는 스물일곱 살의 미국 화가로서, 가까운 마을인 퐁비에유에 작업실을 빌려 지냈다. 핀센트는 결코 미국인들을 좋아하지 않았는데, 그들이 천박하다고 생각했기 때문이다. 핀센트와 맥나이트가 처음 만났을 때 그는 핀센트의 편견을 확인시켜 주었다. "미술 비평가로서 그의 견해는 너무 편협해서 나를 실소하게 만든다." 핀센트는 자신들의 대화를 그렇게 요약했다. 오로지 맥나이트가 존 피터 러셀(핀센트의 상업적 야심의 대상이었다.)의 친구라는 사실 때문에 비난을 삼갔고, 피할 수 없는 대단원을 최소한 몇 달간 미루었다.

테오를 향한 일방적인 그리움에 변함없는 외로움이 합쳐져 파도 같은 향수를 불러일으켰다. 핀센트는 발작처럼 일어 심신을 쇠약하게 만드는 기억과 후회에 자주 사로잡혔는데, 재료나 주제가 부족하여

프랑스의 판 호흐

작업을 못 할 때면 특히 심했다. 과수원에서 색이 빠져나가며, 그는 내적인 고통에 대해서 불평했고 "가서 새로운 주제를 찾겠다."라고 다짐했다. 지나간 일에 대한 기억이 공허감 속으로 밀려들어, 그의 생각과 편지, 펜과 붓에 넘쳐 났다.

아를 주변의 교외는 어린 시절과 고향을 떠올리는 것들로 가득했다. 소택지를 십자형으로 가로지르는 운하망에서부터, 그 운하의 물을 빼가는 방앗간에 이르기까지 그러했다. 가로수 길은 지평선으로 사라지고 초원은 바다까지 황무지처럼 뻗어 있었다. 숲과 목초지와 그루터기만 남은 들판 위로 아치를 그리는 하늘도 라위스달과 필립스 코닝크의 대황금기 미술이 보여 주던 풍경을 환기했다. 그러나 론 강 삼각주에서든 템스 강 강둑에서든, 핀센트의 상상력은 누가 유도하지 않아도 과거로 흘러갔다. 실로 런던처럼 프로방스는 다른 점이나 닮은 점이나 모두 네덜란드를 환기했다. 그 지역들의 계절의 추이가 같다는 것이나 같은 태양 아래 있다는 것만으로도 그를 마스 강*의 평원으로 돌려놓기에 충분했다. "나는 계속해서 네덜란드를 추억한다. 두 배의 먼 거리와 지나가 버린 시간을 가로지르는 이 기억에는 비통함이 담겨 있다."

4월에 놀라운 반전으로, 파리에서 보낸 시절은 있지도 않았던 것처럼 물감통을 치우고 그림을

그리기 시작하며 첫 번째 도구였던 연필과 펜을 들었다. 테오에게 소묘 두 점을 보내면서 "언젠가 네덜란드에서 이미 시도했던 방식"에 따라 그린 것들이라고 말했다. 그의 눈은 사방의 석재 유적이나 근처 바위투성이 알프스 산맥의 봉우리들 대신, 이미 수없이 보았거나 그린 장면을 향했다. 한 쌍의 가지치기된 버드나무, 밀밭에서 보초를 서고 있는 외로운 농장 집, 끝없는 가로수 길 위의 한 여행자 등이었다. 그 낯설면서도 친숙한 풍경 속으로 무거운 시각 틀을 가져가서 공들여 스케치한 그림을 방으로 가져와 펜을 들고 달라붙어 작업했다.

그는 운하의 제방과 길가에서 야생으로 자라는 튼튼한 갈대를 이용했다. 끄트머리를 깃펜을 다듬을 때처럼 각지게 잘라 내어, 다양한 표시(해칭, 점, 짧게 내리그은 선, 붓으로 칠한 듯한 얇은 막, 새까만 윤곽선)에 효율적으로 사용했고 나뭇가지와 나뭇잎의 특이한 점들을 엄밀하게 표현해 냈다. 몇몇 그림에서는 지평선을 거의 종이 꼭대기까지 올린 채, 지중해 하늘이 아니라 방치된 목초지의 풀로 뒤덮인 구성에 담긴 미세한 변화들에 시선을 집중했다. 이 그림들은 그와 라파르트가 에턴 근처 파시에바르트 늪 강둑에서 함께 그린 이미지와 다름없었다. 또한 직조공과 농민을 주제로 끝없이 만들어 내던 그림보다 테오가 좋아한 이미지였다. 누에넌에서 어머니가 건강을 되찾도록 돌보아 준 이미지이자 아버지가 좋게 이야기해 준 유일한 이미지였다.

핀센트 판 호흐는 그중에서도 특히 한 이미지를 거듭 그렸다.

* 프랑스에서 발원해 벨기에와 네덜란드를 거쳐 북해로 흘러드는 강.

640

3월에 눈이 녹고 나서 처음으로 교외를 돌아다니던 중에 우연히 본 낯선 광경이 있다. 도개교였다. 론 강을 따라 남동쪽으로 48킬로미터쯤 떨어진 부크 항까지 이어 주는 운하에 걸친 다리였는데, 다리를 이루는 거대한 목재들은 끊임없는 태양빛에 뼈처럼 하얗게 탈색되어 있었다. 핀센트는 물이 많은 고국의 도시와 마을 곳곳에서 이와 유사한 뼈대만 있는 기계 장치를 보았다. 실로 그 운하를 따라 나 있는 10여 개의 다리는 네덜란드 기술자들이 네덜란드 방식에 따라 세운 것이었다. 기술적으로 이엽식(二葉式) 도개교라 알려져 있는 그 다리는 어린아이의 장난감처럼 단순하게 작동했다. 관문처럼 운하 양쪽에 있는 목재 도리가 묵직한 들보 골조를 떠받쳤다. 그 들보의 한쪽 끝은 경간(徑間)과 쇠사슬로 연결되어 있고, 다른 쪽 끝에는 평형추가 실려 있었다. 그 무게들은 아주 정확하게 균형을 이루고 있어서 무심한 물결의 굽이침만으로도 거대한 목조 구조물 전체를 가동해 배가 지나가게 길을 터 주었다. 배를 부두에 댈 때처럼 시끄럽게 삐걱이며, 경간이 중앙에서 갈라져 양쪽 강둑으로 솟아올랐고, 오랫동안 평형추를 싣고 있던 들보는 바닥으로 내려왔다.

아를에서 연안의 생루이 항까지 남부 도로에 걸쳐져 있는 레지넬 다리는 특히 그의 마음을 끌었는데, 도시 북쪽에 있는 카렐 호텔에서 거기에 이르려면 약간의 노력이 필요했다. 그는 3월 중순에 처음으로 그 다리에 발을 디뎠는데, 잡초가 무성한 근처 제방에서 그 지역 여인이

빨래를 할 만큼 날씨가 따뜻했다. 노동하는 인물은 파리 시절 미션에 그의 미술을 환기했다. 야생 갈대와 방치된 송수관은 아니에르의 행락지가 아니라 누에넌의 들판과 웅덩이를 떠오르게 했다. 화창한 푸른 하늘을 배경으로, 그는 다리와 석조 교대*를 바랜 황갈색과 황토색으로 표현했다. 목사관 정원과 아버지의 성경책을 상기시키는 색조였다. 다리는 일본주의의 과감한 색상으로 쓱쓱 내리긋지 않고 직조공의 베틀을 공들여 묘사할 때처럼 그렸다. 파리 시절 이후 처음으로 그 크고 무거운 시각 틀을 써서 도개교가 작동하는 데 관련된 모든 요소를 기록했다. 강화 피벗, 밧줄과 도르래, 구불구불한 견인용 쇠사슬 따위였다. 아버지가 묻혀 있는 교회 마당 위의 탑처럼 인상적인 그 다리는 낯익은 풍경 위로 모습을 드러냈다. 즉 육중한 교대 위로 쑥 튀어나온 채, 마른 둑과 서로 밀쳐 대는 여자들, 동요하는 강물 위로 높이 솟아 있다.

다음 한 달 동안 이동이 힘들었음에도 핀센트는 시각 틀과 데생 연필을 가지고 이 추억의 지형지물로 거듭 되돌아갔다. 그는 운하 양쪽에서 다리를 그렸다. 북쪽 제방에서는 다리지기인 랑글루아의 집 앞에서 그렸는데, 그 지역 사람들은 다리를 그의 이름대로 불렀다. 그리고 배 끄는 길이 수면과 바짝 붙어 있는 가파른 남쪽 제방에서도 그렸다. 바다를 바라보며 서쪽에서도 그렸고, 일몰을 배경으로

* 橋臺. 다리의 양쪽 끝을 받치는 기둥.

동쪽에서도 그렸다. 비스듬하게, 똑바르게, 극적으로 줄여서도 그렸다. 연필과 자를 가지고, 다리의 장치를 정확하게 옮기는 남학생처럼 열심히 그렸다. 랑글루아 다리의 대담한 스케치를 베르나르에게 보내면서 자신이 다리 가까이에서 머문 오랜 시간을 암시하는 설명을 곁들였다. "도개교의 묘한 실루엣을 배경으로 윤곽이 진…… 애인과 함께 마을로 향하는 뱃사람들"이라고 묘사했다.

그 다리를 찾아갈 때마다, 볼 때마다, 그의 이젤 위에서만큼이나 생각 속에서도 과거는 점점 확장되었다. 3월 말 빌레미나의 편지에 동봉되어 있던 마우버의 신문 부고만으로도 그는 죄책감과 후회의 눈물을 흘렸다. "뭔가가(그게 뭔지는 모르겠지만) 나를 움켜쥐었고 목구멍에 덩어리가 맺혔다." 그는 두 달 전부터 마우버의 죽음을 알고 있었다. 그리고 한 달 전에는 테르스테이흐의 관심을 얻기 위해 냉정하게 마우버의 슬픔에 잠긴 미망인에게 그림을 보낼 계산을 하고 있었다. 그러나 몇 주간의 외로움과 그 다리에 대한 집착은 모든 옛 상처를 헤집었다. 테오가 5월에 서른한 번째 생일 전날 네덜란드의 어머니와 누이들을 방문하겠다고 했을 때, 또 다른 날카로운 기억의 파도가 몰아쳤다. 가장 오랜 가족의 의식을 회상하며, 핀센트는 생일 선물을 그렸다. 격렬한 임파스토 기법으로 그려진 과수원 그림이었다. 그리고 네덜란드의 동생이 "바로 그날 꽃이 만발한 같은 나무들을 바라보는" 모습을 마음속에 그렸다.

핀센트는 자신을 옹호하기 위한 새로운 계획으로 반성의 홍수와 싸웠다. 작은 호텔 방을 가득 채운 그림과 소묘를 응시하며, 네덜란드의 모든 유령을 잠재우고 끝나지 않는 유배 생활을 역전해 줄 이미지를 마음속에 품기 시작했다. 복층에서 벌인 그들 형제의 사업적 모험의 정점이 될 이미지, 동료 전위 화가와의 관계를 확실히 해 줄 이미지, 마침내 "내가 진정 '골목길'의 참된 인상주의자임을 테르스테이흐에게 확신시켜 줄" 이미지였다.

바로 랑글루아 다리였다.

결심의 열의에 가득 차서, 그는 낯익은 운하 제방에 다시 갔다. 봄철의 거센 바람에도 안전한 큰 캔버스에 넓은 면적으로 색칠했다. 가장 단순한 조각 그림 속의 커다란 조각이었다. "나는 스테인드글라스처럼 그 속에 색을 입히고 싶다. 그리고 훌륭하고 과감한 디자인을 입히고 싶다." 그는 베르나르의 일본주의 신조를 반영하며 편지에 적었다. 캔버스를 가로질러 비스듬하게 기다란 줄 모양을 이루는 모랫빛 흰색 길을 그렸고, 거기에 투명하게 비치는 대조되는 색을 띤 행인들을 박아 넣었다. 장방형 감청색 하늘 아래, 커다란 연보랏빛 교대 두 개가 세모진 청록빛 강물 속에서 반짝거렸다. 그 위로 다리가 목재로 이루어진 굵은 서예 글씨처럼 모습을 드러냈다. 그 뒤의 지평선에서는 금빛 태양이 흰색과 노란색의 양식화된 물결 모양으로 일몰의 빛을 내뿜었다.

이 조각들을 한데 맞추고 베르나르를 위한 스케치가 준비되었을 때, 바로 바람과 비가 핀센트를 실내로 몰아넣었다. 건물 안에서

기억에 의지해 그 이미지를 완성하고자 애쓰다가 완전히 망쳐 버렸다고 테오에게 털어놨다. 그러나 단념하지 않고 거듭 애썼다. 4월에 날씨가 협조해 주지 않자, 그는 호텔 방에 틀어박혀 그가 끝낸 첫 번째 그림을 베껴 그리기 시작했다. 그러나 3월의 향수 어린 바랜 색조 대신에 레픽에서 익힌 생생하고 선명한 색으로 친숙한 윤곽을 채워 넣었다. 캔버스는 대비로 타오르는 듯했다. 주황빛 황토색 대신 그는 적록색으로 땅을 칠했다. 겨울철의 암갈색과 봄철의 박하색으로 표현되었던 기다랗게 뻗어 있는 갈대밭은 양식화된 부채 모양의 초록 열대 숲으로 대치되었다. 파문이 이는 강물은 하늘색에서 군청색으로 짙어졌다. 석재 교대는 회색에서 연보라색으로 바뀌었다. 그리고 다리 자체는 존재할 수 없을 듯한 선명한 노란색으로 돌연 생기를 띠었다.

눈부신 종합이었다. 마침내 그의 새로운 미술을 상상력의 정서적 원천인 과거와 연결하는 이미지였다. 그는 새롭고 특별한 뭔가를 만들어 냈음을 즉각 깨달았다. 그는 "내가 일반적으로 하지 않는 특이한 것"이라고 그 그림을 일컬었다.

이제 검은 고장에서 인내의 한계까지, 그리고 안트베르펜에서 자살 직전까지 그를 몰아갔던 구원의 열정에 자극받아, 핀센트의 용병 같은 열정은 배가되었다. 그는 네덜란드의 가족과 동료에게 그림을 쏟아부을 허황한 계획을 세웠다. 빌레미나에게 한 점, 예전 친구인 헤오르허 헨드릭 브레이트너르에게 한 점, 헤이그 미술관에 두 점, 그리고 당연히 완강한 테르스테이흐에게 한 점을 선물할 계획이었다. "그는 내 그림을 받게 될 거다."라고 단언했다. 그 그림은 랑글루아 다리가 될 터였다. "테르스테이흐는 그 그림을 거절하지 않을걸. 나는 이미 결심했다." 그는 장담했다. 그 그림만이 형제의 앞선 모든 접근을 거부했던 오만한 지점장에게 "확실한 복수"가 될 수 있었다. 그 그림만이 과거를 바로잡을 수 있었다.

낙관주의에 넘친 그는 그 그림을 상자에 담아 배에 실어 테오에게 보냈다. "그 그림에는 진보라색과 금색으로 특별히 고안된 틀만 있으면 된다." 그가 「감자 먹는 사람들」을 위해 요구했던 화려한 대우를 바랐다. "인상주의자의 명분에 관해서라면, 이제 우리가 그들을 능가하지 못할 거라는 두려움은 거의 없구나."

그의 미술 세계가 더 큰 덩어리로 합쳐지고 포부는 더 원대해졌는데도 그의 삶은 다시 흐트러졌다. 그의 모든 용병 같은 열정에도, 아무것도 바뀐 것이 없었다. 끝없이 책략을 꾸미고 공들여 호소했음에도 단 한 작품조차 판매되지 않았다. 러셀은 핀센트가 사라고 압박했던 두 작품(몽티셀리와 고갱의 작품)을 구입하지 않았다. 테오는 "네가 최고라고 생각하는 그림들만" 보내라는 테르스테이흐의 요구에 답하여 새로운 화파의 그림들을 선별하여 헤이그에 보냈는데, 핀센트의 지지에 반대하며 베르나르와 러셀의 그림을 배제했다.

핀센트 자신의 작업에도 진전이 없었다. 복층에서 테오가 들인 노력은 어떤 성공적인

결과도 낳지 못했다. 그의 작품에 관심을 보였던 수집가도 아무것도 구입하지 않았다. 4월에 테오가 테르스테이흐에게 보낸 그림은 팔리지 않은 채 6월에 되돌아왔다. 그가 런던의 한 화상에게 배로 보냈던 자화상은 완전히 유실되고 말았다. 3월과 4월에 앵데팡당전에 전시되었던 세 점의 유화(몽마르트르의 풍경화 두 점과 정물화인 「파리 사람의 소설들」)는 전시회가 끝났을 때 테오가 파리에 없어 회수하지 못하는 바람에 쓰레기통으로 직행할 뻔한 운명을 간신히 모면했다. 핀센트는 그 그림들을 내다 버리기 전에 서둘러 젊은 네덜란드인 화가인 아르놀트 코닝(그는 아파트로 거처를 옮겨 와 있었다.)이 구해 내도록 했다. 핀센트는 작품을 교환하자고 동료 화가들을 설득하지도 못했다. 쇠라, 피사로, 러셀, 고갱, 베르나르, 심지어 재능 없는 코닝까지 모두 핀센트의 집요한 부탁을 거절했다.

불행 속 한 가닥 희망조차 빛바랜 것이었다. 어쨌든 앵데팡당전의 비평가인 귀스타브 칸이 "판 호흐 씨가 그린 두 점의 풍경화와 정물화"에 주목했다. 핀센트가 받은 첫 번째 비평적 관심이었다. 풍경화에 대하여, 칸은 그 그림들을 그린 화가가 "색조의 가치와 정밀함에 대한 대단한 관심"을 발휘하지 못했다고 비난했다. 그는 「파리 사람의 소설들」을 경멸적으로 물리쳤다. "여러 가지 색을 지닌 많은 책이 연구를 위해서는 훌륭한 주제이겠지만, 그림의 명분으로는 그럴싸하지 않다."

형제의 사업에 있어서든 자신의 미술에

있어서든, 작은 성공도 없이 여러 달을 지내며, 핀센트는 그를 파리 바깥으로 내몰았던 죄책감의 무게에 눌려 버리고 말았다. 테오의 돈은 드렌터의 토탄 늪에서 그랬던 것처럼 아를의 더러운 길거리에서 순식간에 사라져 버렸다. 핀센트의 약속과 달리, 프로방스로 거처를 옮긴 것은 전혀 절약이 되지 않았다. 그는 도착한 직후 편지에 썼다. "운도 없어라. 파리보다 여기서 생활비를 줄여 살아가기가 힘들구나." 테오는 매달 똑같이 150프랑(당시는 교사가 한 달에 75프랑을 벌던 시절이었다.)뿐 아니라, 추가로 값비싼 물감과 캔버스를 보내 주었고, 핀센트가 한 푼도 없다고 시끄럽게 투덜거릴 때면 가욋돈도 보내 주었다.

이내 형은 과소비에 대해 똑같은 변명을 해 대며 곧 성공할 거라고 약속하고 있음을 깨달았다. 과소비와 그런 약속은 고향의 황무지에서 그에게 줄기차게 문제가 되었더랬다. 그는 4월에 다짐했다. "내 그림이 내가 쓰는 돈을 충당해 줄 정도는 돼야 해. 아니, 과거에 쓴 걸 고려하자면 그 이상 되어야지. 흠, 그리될 거다. 모든 면에서는 아니겠지만, 성공을 이루긴 할 거다." 애원하고 다짐하는 과거의 버릇이 되살아나며 자신감은 점점 사라졌다. 몇 주간 과수원에서 작업에 열을 올린 후 "내 그림 속 모든 것처럼 그렇게 멋지지는 않다."라고 고백했고 그림을 그리기보다 판매에 좀 더 노력을 기울이기 위해 마르세유로 자리를 옮길까 생각했다. 그는 이사를 고려하며 신발과 옷까지 구입하고는 테오에게 말했다. "사업을 고려하여

처신을 중시하고 있다. 잘 차려입고 싶구나."

떠나겠다는 제안 또한 핀센트와 이웃의 관계에서 긴장이 커져 가고 있음을 드러냈다. 실제로 서로 간 의심은 이미 노골적인 적대감으로 악화되어 있었다. 핀센트는 피해망상에 사로잡혀, 아를 주민들이 기회가 있을 때마다 자신을 좌절시키고 이용해 먹을 음모를 꾸민다고 비난했다. "할 수 있는 건 뭐라도 하는 걸 아주 의무인 양 생각해." 하고 투덜거렸다. 상인은 바가지를 씌우고, 요리사는 심술을 부리며, 상점 점원은 속이고, 공무원은 제대로 인도하지 않는다고 비난했다. 이의를 제기해도("이용당하게 내버려 두면 나는 무기력해지고 말 거다.") 그들은 끄떡 않았다. "여기 사람들의 냉대, 그 게으르고 태평스러운 태도는 믿을 수 없을 정도야." 가장 분노한 것은 물론 그들의 무시였고, 한창 말다툼을 벌이다 자기도 어리석고 악한 말을 입에 담았노라고 시인했다. 테오에게 보내는 편지에서, 따분한 사람, 놈팡이, 건달들, 비열한 욕심쟁이같이 점점 더 신랄한 폭언으로 주민들을 비난했다. 아를의 매춘부조차 매력을 잃어버려서 술을 제외하곤 핀센트가 가장 신뢰하던 우정과 위로의 원천을 위태롭게 했다. 그는 그들이 닳고 닳았고 얼빠졌으며 그 도시처럼 타락했다고 말했다. 창녀에게든 가게 주인에게든 한 푼이라도 지불할 때마다, 돈이 "혐오스러운 이들의 수중으로 가는 데" 몹시 불평했다.

봄이 끝날 무렵, 나무에서 꽃이 떨어지듯 아를에서의 삶은 분노에 찬 대립의 연속으로 여지없이 시들었다. 서적상이나 포주와 싸웠고, 물감과 캔버스를 댄 주된 생필품 장수와 싸웠고, 파리로 보내는 다루기 힘든 짐과 그 운임 때문에 우체국 직원과 싸웠다. 또한 그의 민감한 위장이 요구하는 음식을 만들어 주지 않는다는 이유로 식당 주인과 싸웠으며 그를 조롱하는 그 지역의 10대 아이들(그는 "거리를 떠도는 불한당"이라고 일컬었다.)과 싸웠다.

그러나 대부분은 집주인과의 다툼이었다. 그가 살았던 모든 곳에서 그랬듯, 핀센트는 관리인과 소모전을 벌였다. 아를에서 그가 분노한 대상은 호텔의 주인 알베르 카렐이었다. 핀센트는 카렐이 아래층 식당에서 제공하는 형편없는 음식과 "언제나 똑같이 맛이 간" 포도주에 대해서 불평했고 난방을 잘 안 해 주는 것과 "세균의 온상"인 위층 화장실에 대해 불평했다. 그는 카렐이 농간을 부린다고 비난했다. "감당할 수 없을 정도여서 진절머리가 난다." 사람들의 불만이 북소리처럼 터져 나오는데도, 카렐은 지붕 있는 테라스를 핀센트가 그림을 말리는 데 사용하고 날이 좋으면 작업실로 쓸 수 있게 배려해 주었다. 그러나 카렐이 그 부가적인 공간에 대하여 대여료를 부과하려고 하자, 핀센트는 항의했고 숙소를 옮길 이유를 한 가지 더 보탰다.

어디서나 거부와 공격을 당하면서, 핀센트는 햇빛 좋은 남부에서 모험이 시작된 지 두 달 만에 또 다른 실패를 향하여 나아가고 있음을 느꼈다. "미래가 어려움으로 가득 차 있는 게 보인다. 그리고 가끔은 그것이 나에게 벅차지

않을까 자문한다." 과거에 그러던 것처럼 자신의 불행을 곱씹었다. 거울 속을 들여다보며 잿빛 머리카락을 지닌 나이 든 서른다섯 살의 주름투성이 남자를 그렸다. "뻣뻣하고 경직된…… 숱하게 무시당했고 슬픔에 찬" 모습이었다. 기독교적 심상에 대하여 베르나르와 벌인 말싸움에 짜증 냈고, 테오가 다시 병들었다는 소식에 심란해했고, 테르스테이흐의 계속되는 퇴짜에 시달렸다. 그러면서 그의 생각은 우울한 방향, 즉 죽음과 불멸로 향했다.

오로지 우울함으로 길이 이어졌다. 편지에 "외로움, 걱정, 어려운 문제, 친절과 동정을 향한 채워지지 않는 욕구…… 견디기 힘든 것들이다."라고 쓰며, 아픈 동생의 기운을 북돋우고자 애쓰다 절망감을 털어놓았다. "슬픔이나 실망이라는 정신적 고통은 방탕함보다도 우리를 못쓰게 만든다. 그러니까 무질서한 가슴의 행복한 소유자임을 자각한 우리들 말이다."

오래전 종교의 "전염되는 어리석음"을 포기한 후로 핀센트가 위로를 찾을 곳은 한 군데뿐이었다. 과거, 특히 위기 때마다 그랬듯, 그는 예술을 통한 부활, 즉 구원의 가능성에 매달렸다. "예술만이 좀 더 높은 차원의 위로하는 세계를 우리가 창조하도록 이끈다." 『걸작』에서 졸라의 메시아적인 명령과 자신이 초기에 체계화했던 숭고한 **그것**의 분위기를 반영하며, 미술의 미래에 대한 새로운 꿈을 불러일으켰다. 그의 복음주의적 기독 신앙처럼 문제가 희생으로, 고통이 순교로 바뀌리라는

꿈이었다. 편지를 주고받는 모든 이에게 '미술 혁명'이 도래할 것임을 설교했고, 자신과 복층의 화가들이 그 혁명의 선봉에 선 예술가들이라고 선언했다.

그리하여 우리가 새로운 미술과 미래의 화가를 믿는다면, 믿음은 우리를 속이지 않을 것이다. 옛적에 코로는 죽기 며칠 전 말했지. "지난밤 꿈에서 하늘이 온통 분홍색인 풍경을 보았다." 자, 그것, 그러니까 온통 분홍색 하늘, 거기다 덤으로 노란색과 초록색 하늘이 인상주의자의 풍경화에서 나타나지 않았느냐? 나는 그 모든 것이 뭔가의 도래를 뜻한다고 느낀다. 진실로 도래하고 있어.

위로를 부여하는 오랜 믿음의 약속과 가슴 뛰게 하는 새로운 미술의 약속이 결합된 개념은 핀센트만의 독특한 구원과 부활의 모델이었다. 골목길의 화가들을 격상하는 동시에 미술과 자신의 인생에서 지나가 버린 낙원을 향해 타오르는 그리움을 변호하는 개념이었다. 과거는 돌아올 것이다. 그뿐만 아니라 색에 대한 새로운 이해와 "진정한 진리"에 대한 깊은 선견지명으로 지난날은 정화되고 완벽해질 것이다.

1888년 4월 말 두 가지 사건은 핀센트가 이러한 절망적인 환상을 사실로 바꾸도록, 모파상의 설교처럼 "인류에게 부과하도록" 고무했다. 첫 번째는 브르타뉴 해안의 생브리아크에서 어느 집을 통째로 빌렸다고 자랑하는 베르나르의

「타라스콩으로 가는 길」 1888. 7.
종이에 연필과 잉크, 33.7×25cm

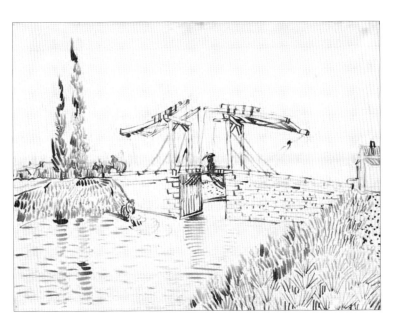

「양산을 든 숙녀가 있는 도개교」 1888. 5.
종이에 잉크와 초크, 31×61cm

편지였다. 핀센트가 집주인과의 다툼이 끓어넘칠
지경이 되어, 마르세유로 탈출할까 하는 생각을
하는 한편, 적대적인 마을에서 다른 방을 찾고
있던 시기였다. 카렐 호텔에서 북쪽으로 겨우
몇 블록 떨어진 곳, 그가 교외로 나가는 길에
자주 지나다니는 공원 저편에 퇴락한 집 한 채를
보았다. 상당 시간 폐쇄된 채 아무도 살지 않은
집이었다. 그 집에는 노란색 페인트가 칠해져
있었다.

파라두

핀센트가 빌린 네 개 방은 꿈속에 그리던
집과는 멀었다. 그 방들은 라마르틴 광장의
북동쪽 모퉁이에 있는 건물 반쪽의 두 개 층을
차지했다. 라마르틴 광장은 아를 북쪽, 구도시의
담장과 기차역 사이의 세모진 공원이었다. 한
달에 15프랑이라는 놀라운 가격에도, 오랫동안
누군가 세 들어 산 적이 없었다. 오랜 세월 동안
버려진 채로 있었기에 노란색 치장 회반죽이
칠해진 외관은 탈색되어 상아색으로 바뀌었고
초록색 덧문은 유칼립투스 같은 잿빛으로 바래어
있었다.

　사다리꼴 모퉁이 대지에 욱여넣어진 별난
건물이었다. 공원과 마주한 쌍둥이 박공지붕은
서로 다른 두 반쪽을 가려 주었다. 왼쪽은
깊숙하고 널찍한 공간으로 식품점이 들어서
있었고, 얕고 비좁은 오른쪽 공간이 핀센트가
빌린 데였다. 오른쪽은 또한 몽마주르 대로의
소음과 먼지에 시달렸다. 그 대로는 건물의
동쪽 면을 따라 달리는 큰길이었다. 설계자를
괴롭힌 건물 평면도는 아래층에 뒤쪽으로
부엌이 딸린 큰방 하나와 위층 공동 공간,
계단을 통해서만 들어갈 수 있는 아주 작은 두
개 침실만 허용했다. 부엌을 제외한 모든 방이

남향이었지만 바람은 통하지 않았다. 그리하여 특히 위층은 여름에는 숨 막힐 듯 덥고 겨울에는 견딜 수 없이 텁텁했다. 각방에 불이나 가스, 전기가 없었다. 화장실도 없었다. 그나마 가까운 시설은 이웃 호텔의 더러운 공중 화장실이었다.

주위는 어느 시간에 나가도 의욕을 잃게 만들었다. 바로 옆의 호텔과 두 집 건너 있는 밤새 영업하는 카페는 난봉꾼과 주정뱅이, 그리고 잠깐씩 왔다 가는 여행객을 밤낮으로 쏟아 냈다. 도착하고 출발하는 기차들이 30미터도 떨어져 있지 않은 고가 선로를 지나며 연기를 펑펑 내뿜고 뻑뻑거렸다. 공원 쪽에는 가지만 앙상한 몇 그루 나무가 그늘을 제공하여 지독한 태양빛을 가려 주었지만, 질식할 듯한 먼지로부터는 구해 주지 못했다. 밤이면 관목들 속에서 어두운 형체들이 바스락거리며 신음을 냈다. 공원 바로 건너편 사창가의 성매매가 그곳까지 넘쳐 난 것이다. 사람이 지내기 힘든 방, 소음과 차, 위험과 타락이 뒤섞여 분별 있는 노점상이나 하숙인이라면 누구라도 오래전에 이곳을 포기했다. 편지를 부치거나 식료품을 사러 매일 지나치는 마을 사람들에게, 밤에 공원에서 간음하는 사람들에게, 라마르틴 광장 2번지의 외진 아파트는 눈에 들어오지도 않았다. 오랫동안의 방치와 기물 파손 행위에 희생당한 건물이었다. 50년 후에는 연합군의 폭탄에 돌무더기가 될 운명이었다.

그러나 핀센트에게는 천국이었다. 다른 사람들이 도료가 이미 벗겨져 나간 실내, 거친 벽돌 바닥, 사람이 살 수 없는 방을 볼 때,

핀센트는 평화롭고 교회 같은 공간을 보았다. "이 속에서는 내가 살고 숨 쉬고 명상하고 그림을 그릴 수 있다." 주변이 더러워 사람들이 잠시 머물렀다 가는 곳이 아닌, 푸른 잎이 무성하고 머리 위 하늘은 늘 짙푸른 에덴동산으로 보았다. 먼지투성이 공원을 정말로 마음에 들어 했고, 방 창문으로 "아침에 일출이 보이는 아주 근사한 공원이 내려다보인다."라고 빌레미나에게 자랑했다. 부패와 타락 대신 도미에의 인물, 플로베르의 소설 장면, 모네의 풍경화를 보았고, 야간 카페의 사람들에게서는 "완벽한 졸라"를 발견했다.

다른 사람들이 그 아파트를 쇠퇴한 흉물로 볼 때 핀센트는 집으로 보았다. "그것으로부터 오랫동안 계속될 뭔가를 만들어 낼 수 있을 거라는 느낌이 든다." 그는 기대감에 푹 빠져 테오에게 편지했다. "발밑이 좀 더 단단해진 느낌이다. 그러니 밀고 나가자." 그곳을 방문했던 한 사람은 핀센트가 꿈에 그리던 집을 찾았노라고 언급했다.

그는 테오의 찬성을 기다리지 않고 임대 계약서에 서명했고, 버려진 건물에 활기를 불어넣기 위해 사치스러운 행동에 돌입했다. 내부를 수리하고 외부를 새로 칠했다. "바깥에 신선한 버터 같은 노란색을 칠하고 덧문에는 눈에 띄는 초록색을 칠했다." 문과 창문을 수리하고 가스를 설치하는 등 사람이 거주할 만한 곳으로 만들기 위해 돈을 펑펑 써 대면서 내내 자금이 부족하다고 동생에게 하소연했다.(테오에게는 집주인이 수리비를

부담하는 데 동의했다고 말했다.) 가능한 한 빨리 그곳으로 이사하고 싶은 마음에 카렐 호텔의 작업실에서 아래층으로 단호하게 걸어 내려가 남은 방세를 돌려 달라고 요구했다. 알베르 카렐이 주기를 꺼리자 싸움이 일어났다.(핀센트는 사기당했다고 소리쳤다.) 남아 있는 물건들에 대한 대금을 치르라는 압박을 핀센트가 거부하자 카렐은 그것들을 몰수해 버렸다. 그래서 핀센트는 근처 심야 카페 위층 방을 빌렸고 카렐과의 분쟁은 지방 판사의 중재에 맡겨졌다. 이로써 적대적인 분위기가 조성되면 이내 새로운 이웃들과의 거래도 어려워질 터였다.

그러나 어떤 것도 노란 집이 밝힌 횃불을 어둡게 하지 못했다. 고정적인 작업실이 생길 가능성은 가장 오래되고 강력한 꿈을 되살려 냈다. 바로 우정이었다. 핀센트에게 집이란 항상 외로움의 끝을 의미했다. 1881년에 그는 안톤 판 라파르트에게 에턴으로 와서 '브라반트 스타일'에 대한 애국적인 연구에 동참하라고 호소했다. "나는 정확한 방향으로 나아가고 있고 이것에 만족하지 않을 걸세. 다른 이들도 함께했으면 좋겠군!" 헤이그에서는 스헨크버흐의 작업실을 《그래픽》의 전성기 시절처럼 흑백 데생 화가들(그리고 많은 모델)이 함께할 "삽화가의 집"으로 바꿀 계획을 세웠더랬다. 드렌터에서는 그 황무지에 많은 화가가 탄생할 작업실을 세우는 상상을 했다. 누에넌에서는 케르크스트라트의 작업실을 밀레의 사도인 모든 농민 화가를 위한 "작은 아파트"라고 상상함으로써 자신을 위로했다. 안트베르펜에

잠시 체류하는 동안에도, 작업실을 세우는 상상을 했다. 그리고 파리에서는 안트베르펜 미술원의 급우이긴 했어도 낯선 사람이나 다름없는 호러스 리븐스를 초대하여 "내 집이든 작업실이든 함께 쓰자."라고 제안했다.

그와 같은 예술적 가족에 대한 환상은 아를까지 따라왔다. 동생을 비롯하여 골목길의 동료 화가들과 헤어진 핀센트는 항상 자신에게서 교묘히 달아났던 우정과 그 완성을 어느 때보다 갈망했다. 그는 아를에 도착하고 나서 곧 테오에게 말했다. "작은 은거처를 얻고 싶구나. 파리의 가여운 마차 말들(너와 몇몇 우리 친구, 그 불쌍한 인상주의자들 말이다.)이 너무 지쳤을 때 풀을 뜯으러 갈 곳 말이다."

외로움과 소외감, 발작적인 향수로 가득 찬 봄 내내, 핀센트는 가정에 대한 꿈을 거듭 꾸었다. 예전에 (브뤼셀에서 라파르트와) 잠깐 맛보았던 가정을 다정하게 회상했고 가정을 꾸리려다 실패했던 시도들을 곱씹었다.("헤이그와 누에넌에서 작업실을 얻으려고 했던 게 생각났다. 얼마나 지독한 결말을 맞고 말았는지!") 어느 봄날 4월 중순의 어느 때, 과거의 모든 상처와 미래에 대한 열망은 라마르틴 광장 2번지에 빌린 네 개 방으로 집중되었다.

"새로운 작업실을 누군가와 잘 공유할 수 있고 그러고 싶다. 고갱을 남쪽으로 부를 수 없을까?" 그는 임대차 계약서에 서명한 날 말했다.

핀센트가 첫 번째로 선택한 동료는 폴 고갱이 아니었다. 병 때문에 일시적으로 동생을

배제하자, 레픽에서 가장 다루기 쉬운 동료인 연아홉 살 에밀 베르나르에게 관심이 갔다. 그가 아직 파리에 있을 때 건넸던 초대에 뒤이어, 미디의 삶의 아름다움과 건강함("태양과 색을 사랑하는 화가에게 진정한 이점"), 아를 여인의 매력을 극찬하는 편지를 그 젊은 화가에게 열심히 썼다. 베르나르가 그해 여름을 보내려고 계획해 둔 브르타뉴보다 남부가 좋다고 선전했다.(핀센트는 "북쪽의 잿빛 바다에는 끌리지 않네." 하고 신랄하게 말했다.)

자포니슴에 빠져 있는 친구를 감질나게 하려고 프로방스의 먼지투성이 풍경을 "아름다운 선녹색 반점들", "진한 푸른색 풍경", "멋진 노란색 태양"으로 가득한 일본 판화의 미술관인 양 묘사해 냈다. 자포니슴의 정수를 과감하게 선전하는 소묘와 유화 설명을 보냈다. "크레퐁에서 보는 것처럼…… 투명한 대기와 화사한 색채 때문에 일본처럼 아름다운" 교외를 그린 그림들이라고 했다. 그는 복층에 전시될 수도 있다는 암시를 주고 마르세유에서 작품을 팔라고 제안하며 초대를 더욱 그럴듯하게 만들었다.

베르나르가 거절하자(그는 북아프리카 군대에서 복무하겠다고 주장했는데, 실행에 옮기지는 않았다.) 핀센트는 탐색의 방향을 고향과는 가까운 쪽으로 돌렸다. 당시 아를에서 작업하던 몇몇 프랑스 화가들과 핀센트는 서로 피했기에, 덴마크 사람인 무리에 페이터슨을 초대하여 작업실을 같이 쓸까도 잠시 고려해 보았다. 비록 무리에 페이터슨의 미술이 "줏대 없고"

같이 사창가(핀센트가 이르는 대로 말하자면, "방탕한 여자들의 거리")를 자주 찾아가는 것을 꺼렸음에도 그랬다. 3월에 무리에 페이터슨이 고향으로 돌아갈 계획을 알리자, 가정을 이루고자 하는 갈망은 도지 맥나이트로 향했다. 러셀의 교양 없는 미국인 친구인 맥나이트는 근처인 퐁비에유에 살았다. 핀센트는 "한마디로 그는 양키다. 아마 대부분의 양키보다 훨씬 잘 그리겠지만, 양키는 모두 똑같다."

맥나이트의 작품을 보기도 전에, 핀센트는 젊은 그 사내와 노란 집에서 함께 살게 될지 궁금해했다. "그러면 집에서 요리를 할 수 있을 거다. 내 생각엔 우리 두 사람 다 혜택을 볼 것 같구나."라고 상상했다. 그러나 일주일이 채 되지 않아, 핀센트가 8킬로미터를 걸어 퐁비에유에 있는 맥나이트의 작업실까지 다녀온 후에 그 환상도 적대감 속에 무너지고 말았다. 여름 내내 핀센트는 그 미국인 이웃을 혹평했다. 재미없는 인간, 비정하다, 둔하다, 평범하다, 사람을 멍청하게 만든다, 게으름뱅이 등의 말로 비난했다. 그러나 서로 친구인 존 피터 러셀을 존중하여 두 사람은 냉랭한 방문을 계속했고, 핀센트는 그의 작품에 대한 비난을 참아야 했다. 핀센트의 작품에 대해서 맥나이트는 테오에게 모질게 요약했다. "괴상한 인상", "총체적인 실패", "전적으로 혐오감을 불러일으킨다." 등이었다. 앙갚음으로 핀센트는 그 미국인에게 훨씬 더 모진 심판을 내렸다. "맥나이트는 곧 초콜릿 포장에나 쓰일 별 볼 일 없는 양 떼 풍경화나 그리게 될 거다."

폴 고갱과의 화합은 전망이 더 어두웠다. 3월에 핀센트는 고갱에게 "고생에서 교훈을 얻는 기질 같은 게 없다."라고 흠잡았다. 그 말은 고갱의 남자다움과 예술적 패기 모두를 중상하는 것이었다. 핀센트가 그런 발언을 한 것은 고갱이 브르타뉴 해안의 작은 마을인 퐁타벤에서 갑자기 편지를 보냈을 때였다. 고갱은 그 편지에서 건강이 좋지 않고 곤궁하다고 하소연했다. 핀센트는 편지 내용을 테오에게 전해 주었다. "그는 곤경에 처해 있어. 네가 자기 작품을 팔았는지 알고 싶어 하지만, 귀찮을까 봐 편지를 못 쓴다더군." 핀센트는 고갱의 곤경이 아주 유감스럽다면서 테오와 러셀에게 그의 작품을 좀 사 달라고 했다. 또한 퐁타벤으로 세심하게 배려하는 답장(그가 처음으로 고갱에게 보낸 편지였다.)을 보내어 병약함은 모든 화가에게 내려지는 저주라고 했다.("맙소사! 우리가 건강한 육체를 지닌 화가 세대를 보기나 할는지요!") 그러나 그는 건강을 되찾기 위해 남부로 와서 함께하자고 분명하게 고갱을 초대하지는 않았다. 욱하는 성격과 냉담한 자존심으로 유명한 마흔 살의 그 프랑스인은 배려심 있는 젊은 베르나르에 미치지 못했고 핀센트는 이미 베르나르와의 우정에 주목하고 있었다. 또한 고갱의 미술은 주제가 이국적이긴 했지만, 베르나르의 색채와 단순성에 대한 맹렬하고 새로운 신조만큼 매혹적이지 않았다.《르뷔 앵데팡당트》3월호가 종합주의를 전위 미술의 꽃으로 선포한 후 베르나르의 신조는 한층 매혹적이었다.

물론 핀센트는 복층 전시에서 얻은 고갱의 성공을 부러워하며 긴밀히 그의 움직임을 지켜봐 왔다. 테오는 12월과 1월에만 고갱의 작품을 거의 1000프랑어치 구입했다. 거기에는 아파트 소파 위에 자랑스럽게 걸려 있는, 고갱이 마르티니크 섬에서 그린 「흑인 여자들」이 포함되어 있었다. 그러나 고갱이 2월 초에 파리를 떠난 후 두 화가는 거의 연락을 주고받지 않았다. 고갱이 3월에 병상에서 편지를 썼을 때, 그는 핀센트가 아를로 이사한 것을 모르고 파리로 편지를 부쳤다. 그는 일주일 만에 애처로운 두 번째 편지를 부쳤다. "그는 안 좋은 날씨를 불평하고, 여전히 앓는다." 핀센트는 편지 내용을 간추려서 말했다. "그는 인간을 괴롭히는 온갖 고통을 얘기해. 그를 가장 미치게 만드는 건 돈의 부족인데, 앞으로도 영원히 가난뱅이 신세일 운명이라고 느끼지." 핀센트는 고갱의 그림을 무심히 테르스테이흐에게 권하는 제안과 함께 그 편지를 테오에게 보냈다. 그러나 고갱에게는 한 달이 지나도록 답장을 쓰지 않았다.

그러나 그달 말에 모든 것이 바뀌었다. 무리에 페이터슨이 떠나겠다고 알려 온 것이다. 맥나이트와의 관계는 파경을 향해 치닫고 있었다. 집주인은 핀센트의 모든 소지품을 압수했다. 베르나르는 그의 간청을 무시하고 브르타뉴에 집을 빌렸고, 고갱을 그곳으로 초대했다. 테오는 여전히 병든 채로 네덜란드를 다녀왔고 바로 지베르니에 있는 클로드 모네를 방문할 계획이었다. 거기서 인상주의의 탁월한 명사에게 복층 전시에 지금까지 없었던 가장 큰 거래를 제안할 터였다. "거기서 대단한 것들을

보겠구나. 모네에게 비한다면 내가 보내는 그림은 좀 파스으로 어거지겠지."라고 그의 형은 쓸쓸하게 편지했다.

그사이 프로방스의 풍경은 뜨겁고 거칠어졌고 여름의 돌풍이 먼지로 그 정경을 씻어 내렸다. 파리와 모기떼가 여행을 괴롭혔다. 들판에서는 지속적으로 색이 빠져나갔고, 그의 몸에서는 건강이, 지갑에서는 돈이, 붓에서는 자신감이 빠져나갔다.(5월 1일이 될 때까지 그는 여전히 파리에 한 작품도 보내지 못했다.) 노란 집은 황량한 지평선에서 유일한 희망의 반짝임을 상징했다. 그러나 예술적 낙원에 대한 꿈을 현실화하기 위해 그는 테오에게 말 한마디 없이 감당할 수 없는 빚을 진 터였다.

1888년 5월 중순에 핀센트 판 호흐는 단 한 사람만이 이 불행한 물결의 흐름을 바꿀 수 있다고 확신했다. 폴 고갱이 아를로 온다면 예술적 가정에 대한 자기 꿈이 구조될 터였다. "우리는 과거를 조금 보상할 수 있을 거다. 나만의 평화로운 가정을 얻을 테고 난 다른 사람이 될 거야."

현실에 그 환상을 부과하기 위해 핀센트는 일생일대의 작전을 세우기 시작했다. 라마르틴 광장 2번지에 밝고 새로운 건물이 모습을 드러내면서 훨씬 더 웅장한 건물이 그의 상상 속에서 구체화되었다. 몇 달에 걸쳐 거의 매일 공들여 호소하고 권고하는 편지를 통해, 환상적인 계획을 세웠다. 신 호르닉과 스헨크뷔흐의 작업실을 위해 했던 변호의 신중한 계산, 함께하자던 드렌터에서의 급박한 호소, 누에넌의

황무지에서 밀레의 그림을 향해 품었던 전도자 같은 열정이 결합되어, 1888년 초여름 핀센트는 개인적·예술적 유토피아에 대한 꿈에 모든 것을 걸었다. 그 유토피아는 환하게 빛나는 구원과 부활의 천국이었다. 치장 벽토와 노란색 페인트가 칠해진 아파트는 그 대응물일 뿐이었다. 핀센트는 이 최종적인 환상에 '남쪽 스튜디오'라는 이름을 붙였다. 이전에는 쓴 적 없는 단어였다.

핀센트는 고갱이 오는 것이 결국 복층에서 벌인 형제의 사업을 건전한 재정적 발판 위에 올려놓을 거라고 주장했다. 그의 계획을 "있는 그대로 사업의 문제"라고 제시하며 정교한 예산안을 만들어 냈다. 두 사람이 한 사람 비용으로 지낼 수 있을 거라는 신빙성이 떨어지는 제안과 고갱의 「흑인 여자들」 같은 작품의 가치가 서너 배까지 올라갈 거라는 확신을 바탕으로 짠 예산안이었다. 만일 테오가 퐁타벤에서 고갱이 진 빚을 해결해 주고, 아를까지 올 여행비를 대 주고, 매달 보내 주던 돈에 100프랑을 더하기만 한다면, 그리고 매달 고갱의 작품을 한 점씩 요구한다면 투자한 돈 이상을 거둘 거라고 했다. "수익까지 생기지 않겠느냐?"라고 핀센트는 결론 내렸다.

그는 그러한 일처리가 다른 면에서도 성과를 거둘 것이라고 장담했다. 고갱과 손을 잡는 것은 다른 전위 화가의 마음을 끌어, 형제의 사업적인 모험을 강력한 입지에 올려놓을 터였다. 고갱이 거두는 성공의 상승 기류를 타고 자신의 작품 또한 팔리게 될 거라고 예상했다. 한 점당 100프랑 정도로 한 달에 한두 점, 많으면

네 점까지 팔릴 거라고 했다. "그리하여 서서히 작품의 힘으로 수입과 지출이 균형을 이룰 거라고 나 자신에게 얘기하고 있단다." 그러면서 오랜 기간 테오를 갉아먹어 온 의존을 끝내게 될 거라고 열렬한 마음으로 예견했다. 고갱이 오는 것은 심지어 항상 회의적이던 테르스테이흐의 상업적 후원까지 확보해 줄지 모른다고 상상했다. "우리가 고갱을 확보하면 손해 볼 리 없다."라는 과감한 예측이었다.

5월 말에 그는 초대의 글을 썼다.

친애하는 벗 고갱에게,
내가 얼마 전 아를에 방 네 개짜리 집을 빌렸다는 사실을 알려 주고 싶소. 남부에서 작업할 마음이 있고, 나처럼 충분히 작업에 전념하여 자신을 포기하고 사창가 방문은 2주에 한 차례 정도로 제한하여 수도승처럼 살아갈 화가를 찾게 된다면…… 아주 기쁠 겁니다. ……내 동생이 한 달에 250프랑씩 보내 주는 돈을 우리는 나눠 쓰게 될 거예요. ……그리고 당신은 내 동생에게 한 달에 한 점씩 그림을 보내면 되오.

핀센트는 아름다운 아를 여인으로 가득한 사창가에 대한 암시에 덧붙여, 고갱을 칭찬하고("동생과 나는 당신의 그림을 아주 높이 삽니다.") 화창한 날씨("거의 1년 내내 야외에서 작업하는 게 가능해요.")와 건강의 회복("병들어 이곳에 왔는데, 지금 기분이 더 나아졌습니다.")을 약속하여 제안을 더 그럴듯하게 만들었다. 그러면서도 사업이 우선이라고 주장했다.

"동생이 브르타뉴에 있는 당신과 프로방스에 있는 나에게 동시에 돈을 보낼 수는 없습니다." 그는 재정적으로 지원해 달라는 고갱의 호소에 대해서 무뚝뚝하게 말했다. "하지만 우리가 합친다면, 우리 두 사람 모두에게 충분한 돈을 보낼 수 있죠. 실제로 가능하리라 확신합니다." 마침내 그는 그 약삭빠른 전직 은행가가 보다 나은 거래를 위해 테오에게 직접 호소하지 못하도록 경고했다. "우리는 신중하게 그 문제에 대해서 생각했고, 좀 더 실제적으로 당신을 돕기 위해 우리가 찾아낸 **유일한** 수단은 합치는 겁니다."라고 강조했다.

여느 때와 다른 자제력을 보이며, 핀센트는 초안으로 쓴 편지를 파리로 보냈는데, 아마도 테오의 인정을 받기 위해서였을 터다. 그러나 그의 주장은 답장 때문에 멈춘 적이 없었다. 따분한 사업적 논리를 넘어서 솟구치는 갈망 속에, 그는 고갱이 오는 것이 상업적 성취뿐 아니라 두 사람의 미술에 큰 이득이라고 생각했다. 남부에서는 "감각이 예민해지고 손이 민첩해지며 시선이 기민해지고 머리는 맑아진다."라고 주장했다. 그는 미디 지역을 진정한 인상주의자라면 피할 수 없는 목적지라고 표현했다. 다채로운 색과 (모든 전위 화가의 새로운 이상인) 일본 미술의 투명한 빛으로 충만한 땅, 믿음과 포부와 담력을 지닌 화가가 캔버스에 포착해 주기만을 기다리는 땅이라고 했다. 열정이 고조되며, 그의 초대를 일본주의를 아끼고 그것의 영향을 느끼는 모든 화가를 향한 『결작』과 같은 도전으로 확대했다. "일본으로,

이를테면 일본에 상응하는 곳인 남부로 왜 오시 않는가!" 그는 설교사로서 보낸 시절의 종말론적인 열정을 불러일으켜 미디 지역에서 새로운 종교가 탄생하리라 예언했다. "여기에 미래의 미술이 있다. 아주 근사하고 아주 참신할 것이다. ……나는 강하게 그것을 느끼고 있다." 그는 이러한 예언자적인 공상을 혁명적인 웅변으로 표현했다. 그리고 그와 더불어 희생과 더 큰 선(善), 이상적인 승리를 함께하자고 했다.

그리고 세상을 구원할 자가 다시 나타나리라고 단언했다. 머지않아 다음 세대의 한 화가가 "이 멋진 고장에서 부상하여 일본인들이 자신들의 나라를 위해 했던 것을 이 고장을 위해 할 것"이라고 테오에게 장담했다. 그 화가가 혁명을 이끌 것이며, 자신은 그것을 위해 그저 길을 터 주는 사람으로 보았다. "나는 화약에 불을 붙이는 영광을 욕심낼 만큼 야심만만하지 못해. 하지만 그런 사람이 나타날 거다." 핀센트는 이러한 새로운 미술의 구세주에 "미디의 벨아미"라는 별명을 붙였다. "이곳의 멋진 사람과 사물을 쾌활하게 그려 낼, 그림에서 모파상 같은 존재"라고 했다. 그 존재는 색채에서는 몽티셀리에, 풍경에서는 모네에, 조각에서는 로댕에(복층의 모든 주역) 필적할 것이라고 했다. 핀센트는 과감하게 강조해 가며, 그 존재는 아직 존재한 적 없던 색채주의자가 될 것이라고 선언했다.

그는 이렇게 도래할 구세주의 이름을 밝히지는 않았지만, 조르주 뒤루아, 옥타브 무레같이 교활하고 세련되고 성적인 포식자에 대한 비교는 형제간의 깊은 암호였다. 이는 문학의 내분덕을 일으켰던 프랑스의 위내안 사실주의 작가를 환기할 뿐 아니라, 복층 갤러리에 상업적 성공을 가져올 매력적인 이미지를 약속했고, 아름다운 아를 여인과의 성적 접촉을 암시했다. 그리고 그 운명의 손가락은 퐁타벤에서 무일푼으로 병들어 침상에 누워 있는 세속적이고 야심만만하고 탐욕스러운 화가를 가리켰다.

핀센트의 다른 모든 유토피아적 환상들처럼, 이것도 미래를 향함과 동시에 과거를 향했다. 그와 고갱은 합침으로써 선배들의 예술적 형제애를 뒤따를 터였다. 서로 친구처럼 아낀 중세 화가들의 길드에서부터 서로를 보완해 준 황금기의 네덜란드 화가들, 작업실에서 어깨를 맞대고 일하며 "성스럽고 고상하고 숭고한 것"을 창조해 낸《그래픽》의 작가와 데생 화가에서부터 퐁텐블로 숲에서 온정과 영감, 열정을 공유하는 동지들의 숭고한 공동체를 형성한 바르비종파가 예술적 형제애의 앞선 예였다.

그는 잃어버린 낙원에 대한 꿈 위에 예술적 형제애에 관한 최근의 인기 있는 신화, 즉 스님으로 알려진 일본 불교의 수도자들의 신화를 겹쳐 놓았다. 핀센트는 진지한 자료(루이 공스의 『일본 미술』)와 선정적인 자료 모두에서 이 외국 종교의 형제애에 대하여 읽었다. 선정적인 자료 중에는 특히 피에르 로티의 터무니없이 허구적인 여행 이야기 『크리상템 부인』이 있었다. 이제 핀센트는 이 소박하고 자기희생적인 사제들의 이미지를 고갱과의 연대감에 투영했다.

핀센트의 말에 따르면, 스님들은 조화가 다스리는 우애로운 공동체에서 함께 살아가며 서로를 아끼고 받쳐 주었다. 핀센트는 스님들의 신비로운 화합을 모라비아 형제단(성애적인 분위기를 띤 그들의 공동체가 네덜란드의 황무지에 산재해 있었다.)의 동포 동맹(Unitas Fratrum)에 비교하며, 고갱에게 "냉수, 신선한 공기, 소박하고 좋은 음식, 품위 있는 의복, 단정한 침상"으로 이루어진 수도사 같은 삶을 요구했다. 그것은 10년도 더 전에 몽마르트르의 다락방에서 해리 글래드웰과 잠시 함께했던 엄격하고 간소한, 그리스도 제자의 삶과 같은 것이었다.

그의 꿈은 고갱뿐 아니라 전위 미술의 사면초가에 몰린 화가들("카페를 집 삼고 싸구려 여인숙에서 묵으며 근근이 살아가는 불쌍한 사람들")을 노란 집에 대한 포부에 포함시키는 데까지 뻗어 나갔다. 도둑개처럼 사는 그 모든 화가를 위해, 핀센트는 원대하고 새로운 임무를 설교했다. 만일 테오가 진정으로 인상주의자의 이 활기찬 시도에 관심 있다면, 주거지와 양식에 신경 쓸 의무도 져야 했다. 스헨크버흐를 무료 급식소로 만들겠다던 환상을 되풀이하며, 자신처럼 미술로 고통받는, 그 모든 쉴 곳 없는 마차 끄는 말(파리 화가)들에게 도움을 주는 상상을 했다.

건강, 젊음, 자유에 있어서도 우리는 화가들로 이루어진 사슬의 한 고리가 되기 위해 힘든 대가를 치르고 있다. 우리는 그 어떤 것도 누리지 못해, 붐비는 마차에 올라타 봄을 즐기러 가는

사람들을 끄는 말만큼이나 말이지. ……너는 네가 마차 말이라는 사실과 낡은 그 마차에 다시 매이리라는 사실을 안다. 그보다는 차라리 태양과 강이 있고, 똑같이 자유롭게 어울릴 암말들이 있는 목초지에서 살고 싶을 거다.

무시당한 화가들에게 목초지를 제공하겠다는 꿈은 성공한 소수 화가가 궁핍한 다수를 부양하는 화가 조합을 만들겠다는 오래된 포부와 필연적으로 어우러졌다. 그는 왜 화가가 밥벌이에 매여야 하느냐고 다그치며, 자신이 느끼는 구속감을 골목길의 모든 화가에게 투사했다. 밥벌이에 매인다는 것은 사실상 부자유를 뜻한다고 했다. 테오를 부추겨 새로운 '인상주의 협회'를 선도함으로써 이 엄청난 부당함에 맞서 싸우라고 했다. "인상주의 협회란 하나의 동반자적 관계로서 화상과 화가가 서로 손을 잡게 될 것이다. 화상은 살림을 돌봐 주고, 작업실과 음식, 물감 등을 제공하지. 화가는 창작하고." 동지들이 고통당하는 원인을 거두어 달라고 전면적으로 간곡히 충고하던 핀센트는 자신이 바라 마지않던 위로를 발견했다. 오랫동안의 동생에 대한 의존을 투쟁하는 모든 화가의 도덕적 권리로 바꿈으로써, 다년간에 걸친 테오의 지원을 성공한 모든 화상(그리고 화가)에게 부과된 이상적인 강령으로 바꿈으로써, 핀센트 판 호흐는 뿌리 깊은 죄책감에서 놓여날 가능성을 보았다.

구원에 대한 환상이 너무나 강력하여 실패의 가능성은 핀센트를 가장 어두운 생각,

즉 질병과 광기, 심지어 죽음에 대한 생각으로까지 물이 있다. 이는 의도치 않게 그의 미래를 암시했다. 그러나 현재로서는 고갱과의 우정에 대한 열정적인 기대로, 이러한 의구심 너머 꿈으로, 찬란하게 빛나는 미래로 상상력을 뻗쳤다. 베르나르는 그해 봄에 받았던 공상에 잠긴 무수한 편지를 후일 떠올렸다. "아아, 꿈들! 그 꿈들! 엄청난 전시회와 박애주의적 화가 공동체, 미디에 설립할 마을이라니!"

6월에 이런 꿈들은 캔버스 위에서 터져 나왔다. 핀센트는 언어가 갈 수 없는 곳으로 그의 주장을 옮겨 가서, 생산적이고 설득력 있는 치명적 이미지의 유세를 펼치기 시작했다. 드렌터에서 그의 열렬한 초대는 이탄지의 삶에 대한 잡지 삽화를 동반했다. 누에넌에서 그는 밀레와 이스라엘스의 어두운 마법으로 농민 속에 있는 자신의 집을 옹호했다. 새로운 색상과 새로운 화법으로 2년을 보낸 프로방스에서 그는 서구 미술사의 자랑거리에 속하는 작품들로 노란 집에 대한 자기 계획을 지지했다.

얼굴에 지중해의 소금기 어린 물보라를 맞으며, 핀센트는 해변에 끌어올려져 있는 네 척의 어선을 스케치했다. 그가 생트마리드라메르라는 아주 오래된 마을에 도착한 것은 5월 말이었다. 푸른 바다와 푸른 하늘을 보기 위해 바퀴가 높은 승합 마차를 타고 48킬로미터쯤 거친 길을 달려서 왔다. "드디어 지중해를 보게 되었다."라고 기뻐서 어쩔 줄 몰라 했다. 아프리카에서 불어오는 거친 바람과 싸우며,

파도 사이로 나아가느라 고투하는 작은 1인승 배들을 그리려고 애썼다. 그러나 생트바리에서 보낸 닷새의 대부분은 화창하고 새하얀 마을을 돌아다니며 갑각류같이 생긴 오두막집을 스케치하는 것으로 끝났다. 카바네("온통 하얗게 칠해져 있더구나. ……지붕마저도.")라고 불리는 오두막집은 멋지게 한 채씩 깔끔하게 줄지어 있었다.

그의 생각은 끊임없이 과거로 향했다. 바다를 보며 뱃사람이었던 얀 백부를 떠올렸다. 이곳의 모래 언덕은 스헤베닝언을 떠오르게 했다. 오두막집은 드렌터의 가축우리 같던 집을 연상시켰다. 이와 같은 기억 때문에 그는 마을 이름이 유래한 순례 교회의 흙벽으로부터 멀리 떨어져 있었던 것이 틀림없다. 프로방스 지역의 전설에 따르면, 막달라 마리아를 비롯하여 세 명 마리아가 성지인 팔레스타인으로부터 기적적인 여행을 거치고 나서 상륙한 데가 바로 이곳이었다. 매해 5월 말이면 수백 명의 순례자가 세 마리아와 함께 마법의 배를 타고 온 성녀 사라의 축제를 기념하기 위해 카마르그의 소금기 어린 습지대를 가로지르는 고된 여행을 했다. 순례자 대부분은 피부가 가무잡잡한 사라를 수호성인으로 여기는 집시였다. 핀센트가 종종 가겠던 마르세유가 아니라 생트마리 바닷가로 여행한 것은 해마다 색색의 포장마차를 타고서 아를을 지나쳐 가는 열정적인 집시들에게 영감을 받았기 때문일 것이다.

그러나 일단 그곳에 이르자, 그의 눈은 해안의 작은 배들로 향했다. 아침마다 해안으로 가서

프랑스의 판 호흐

그곳에 있는 배들을 보았다. "초록색, 빨간색, 파란색 작은 배들이 있다. 모양과 색상이 아주 예뻐서 꽃이 생각난다." 그러나 매일 아침 그가 화구를 설치하기도 전에 그 배들은 바다로 나가 버렸다. "그 배들은 바람이 없을 때 쏜살같이 바다로 나갔다가 바람이 거세지면 해안으로 향한다네."라고 베르나르에게 설명했다. 닷새째 아침, 일찍 일어난 그는 스케치북과 연필만 들고서 서둘러 바닷가로 나갔다. 그리고 아직 모래 위에 놓여 있는 네 척의 경흘수선*을 포착했다. 마치 파리의 마차 말처럼 평온하게 그날의 수난을 기다리고 있는 듯했다. 그는 시각 틀 없이 무심하고도 고아한 분위기를 살려 그 배들을 스케치했다. 앞의 한 척은 널찍한 기둥과 곡선을 이루는 뱃머리로 종이를 거의 가득 채웠고, 그 배 뒤에 다른 배 세 척이 들쑥날쑥하게 배열되어 있다. 돛대는 가지치기한 누에넌의 자작나무처럼 이리저리 기울어 있고, 돛의 기다란 하활**과 낚싯대는 기이한 각도로 엇갈려 있다. 주인이 와서 배를 끌고 가기 전에 그는 그 소묘 위에 바로 색상 정보를 적어 두었다.

같은 날 교구 목사와 지방 경찰관이 알 수 없는 이유로 간섭하는 바람에 핀센트는 바닷가 방문을 갑작스레 끝내고 출발했다. 그는 생트마리에서 그린 캔버스 세 점을 모두 남겨 둔 채 거친 카마르그를 거쳐 돌아왔다. 그림을 두고 온 이유에 대해서는 "충분히 마르지 않아서 마차

* 얕은 물에서 작업할 수 있는 배.
** 돛의 맨 밑에 댄 활죽.

속에서 다섯 시간 동안이나 덜컹거리며 올 수 없었기 때문"이라고 했다. 그러나 다시 그림을 가지러 가지는 않았다.

다만 스케치한 것들은 가지고 왔다. 노란 집에 도착하자마자, 한 묶음 스케치를 테오에게 부쳤고 잡아매인 배들 스케치를 포함하여 다른 스케치는 작업실로 가져와 유화로 바꾸는 작업에 착수했다. 첫째로 그는 스케치와 똑같은 크기(53.3×39.4cm)의 수채화로 주석으로 달아 놓았던 색상을 미리 연습했다. 마우버가 가르쳐 준 채색법을 무시한 채, 넓은 갈대 펜으로 배들의 굵은 윤곽선을 검게 그리고 나서 윤곽선들 사이를 밝고 엷은 색으로 고르게 칠했다. 배에는 보색인 붉은색과 초록색을, 해변과 그 너머에는 주황색과 파란색을 썼다. 마침내 용감한 작은 배들을 담은 스케치를 좀 더 큰 캔버스(81.3×65cm)의 왼쪽에 옮겨 그렸고, 오른쪽과 윗부분은 좀 더 많이 바다와 하늘을 위한 공간으로 남겨 두었다. 그는 그 소묘를 점점 더 작고 순수한 색 조각으로 나누었다. 회녹색 가로대가 있는 적갈색과 진녹색 선체, 주황색 가로대가 있는 황록색 뱃머리, 흰색 늑골이 있는 아보카도색 조타석, 노란색 돛대와 군청색 키, 녹청색 노, 무지갯빛 낚싯대로 표현했다.

그러나 하늘과 바다를 그릴 때는 생각이 완전히 바뀌었다. 대조적인 파란색과 주황색 수채 물감 배경 위에 보석 같은 배를 배치하는 대신, 하늘과 바다를 부드럽고 공상적인 세계로 탈바꿈시켰다. 마우버와 모네가 인정했을 타오르는 하늘과 은빛 세계였다. 하얀 구름은 연하늘색과 초록색 붓놀림 속으로 녹아들며,

빛나는 창공에 삐죽이 튀어나온 돛대 위로
시키를 그린다. 해변에 배들이 놓여 있는
전경에서 금빛 점이 박힌 회갈색이었다가
저 멀리에서 눈부신 황갈색으로 바뀐다. 끝이
날카로운 백색 파도는 연보라색으로 모래사장을
적신다. 연청색과 옥색으로 이루어진 은은한
색조들의 입맞춤으로 바다와 하늘이 맞닿는다.
이 엷게 비치는 새벽녘, 작은 배들의 맑은 색상은
캔버스에서 뛰어오를 듯하다.

핀센트는 생트마리에서 가져온 스케치를
바탕으로 그린 「바닷가의 어선들」과 다른
그림들(색칠 공부책이나 다름없었다.)이 자기가
프랑스 남부에서 "완벽한 일본"을 발견했음을
증명한다고 주장했다. "항상 '바로 일본에
있다.'라고 자신에게 말한다. 그저 눈을 뜨고
내 앞에 있는 것을 그리기만 하면 된다." 그는
베르나르와 고갱에게 재미나는 바닷가 주제들,
소박한 풍경, 원시적인 천연색에 대하여
자랑했다. 종합주의라는 새로운 신조에 대한
헌신을 고백하면서, 종합주의란 "일본식 색채의
단순화" 그리고 "움직임과 형태를 표시하는
특징적인 선과 더불어, 나란히 평면적인 색조를
배열하는 것"이라고 요약했다.

테오에게 「바닷가의 어선들」을 비롯한 이와
같은 작품들의 판매 가능성에 대하여 열렬히
떠들면서, 그것들이 일본 판화처럼 "중류층
집에 걸 장식품"으로서 바람직하다고 했다.
앙티브에서 그린 그림(마침 그때 복층에 전시
중이었다.)에 대한 모네의 옹호를 상기시키는
말로, 핀센트는 남부에서 보낸 짧은 시간이

그에게 새로운 시각을 부여했다고 주장했다.
"나는 좀 더 일본적인 눈으로 사물을 본다.
색상을 다르게 느낀다." 실로 모네는 바닷가 위에
선명한 빛을 띤 배 네 척을 그린 적이 있었다.
핀센트는 다른 화상도 동참시켜 여기서 작업할
사람들을 보내라고 동생을 압박했다. "그러면
고갱도 확실히 올 것 같구나."

그는 베르나르와 고갱에게도 호소의 편지를
보내며, 베르나르의 반대와 고갱의 망설임을
털어 버렸다. "고갱과 자네와 나, 이렇게 우리가
같은 곳으로 가지 않은 것이 아주 어리석은
일이었음을 알겠는가?"라고 6월 중순에
베르나르를 꾸짖었다. 몇 통의 편지 후에, 그는
중세적인 범선 네 척을 그린 소박한 이미지 속에
동일한 메시지를 숨겨 전했다. "인생은 우리를
너무나 빨리 실어 가서 우리에게는 이야기할
시간도 작업할 시간도 없네. 그 때문에 우리가
하나같이 여전히 멀리 떨어진 채, 시대의 험난한
바다 위에서 모두 홀로 부서질 듯한 작은 배를
타고 길 없는 바다를 나아가는 것일세."

그러나 궁극적인 초대는 항상 테오를 향했다.
핀센트 판 호흐는 생트마리에서 돌아온 후
편지에 썼다. "넌 여기서 시간을 좀 보냈으면
좋겠다. 넌 다시 한 번 자연과 화가의 세계에
빠져들게 될 거야." 드렌터에서 했던 호소를
되풀이하며, 테오에게 구필을 그만두라고
권했다. 그럴 수 없다면 최소한 (본봉을 받는
조건으로) 1년간 휴가를 요구하라고 했다.
그러면 그동안 건강을 회복하고, 그들 형제의
사업을 홍보하며, 남부의 평온함에 빠져 있을 수

있으리라고 했다. "어디를 가든 항상 너와 고갱과 베르나르를 생각해, 그건 정말 멋진 일이다. 네가 이곳에 오기를 몹시 바라."

머릿속에 그러한 몽상을 품은 채, 핀센트는 네 척의 배 그림으로 돌아갔고 배 한 척에 커다랗게 한 단어를 써넣었다. '우정'이었다. 그러고 나서 연청색 바닷물의 빈 공간에 길 없는 바다 쪽으로 뱃머리를 향하고 나란히 나아가는 연약한 작은 배들을 네 척 그렸다. 바람이 돛을 채웠고, 배들 앞에는 유리같이 매끄러운 바다만이 펼쳐졌다.

일주일 후 핀센트는 북쪽에 위치한 타라스콩으로 향했다. 그곳은 도데의 어릿광대 타르타랭의 고향이었다. 길은 몽마주르 대수도원 성당의 전설적인 유적 근처를 지나쳤다. 석회암으로 이루어진 아찔한 급경사면인 몽마주르는 론 삼각주의 끝에서 45미터 이상 솟아올라 있었다. 기나긴 세월 몽마주르는 지중해에 씻기며 바위투성이 섬 요새로 있었다. 6세기의 기독교인들은 몽마주르의 험악한 정상부에서 피난처를 찾았고, 그 꼭대기의 단단한 바위를 깨뜨려 성소를 만듦으로써 신께 감사드렸다. 다음 세대의 수도승들은 그 거친 첫 번째 교회 위에 층층이 헌신의 돌을 쌓아 올렸다. 그리하여 비잔틴 시대의 예배당에서 중세의 내성(內城), 르네상스 시대의 수도원이 되었고, 18세기에는 요새형 대저택이자 정원이 되었다. 그러다 프랑스 혁명 이후엔 전부 허물어지고 말았다. 1888년 한여름 핀센트는 덜 가파른 뒤쪽

경사면 길을 이용하여 몽마주르의 바위 정상을 여러 번 올랐다. 평생 저지대에서만 살았던 그는 수도원 탑의 극적인 전망에 몹시 감탄했다. 그 탑은 크로 평야를 가로질러 아를이 있는 남쪽을 바라보고 있었다. 그 고지대 고장의 발치인 크로 평야에 론 강이 비옥한 퇴적물을 떨어뜨리는 반면 바다의 소금기 어린 침전물은 더 남쪽의 카마르그로 쓸어 갔다. 일찍이 19세기에 네덜란드 양식의 배수 계획은 크로 평야를 개간하여 바위가 많지만 경작, 특히 포도원이 가능한 땅으로 만들었다. 그 결과 들판과 숲 가운데 작은 마을이 들어서 있고 석회암이 점점이 박혀 있는 그림처럼 아름다운 경치가 만들어졌다. 5월 중순 테오가 암스테르담에서 열리는 전시회에 소묘를 제출하라고 했을 때, 핀센트의 상상력은 자연스럽게 수도원 탑에서 내려다본 풍경으로 향했다. 일주일에 걸쳐, 몽마주르에서 보라색 잉크로 일곱 점 소묘를 그려 냈다. 거기엔 크로 평야를 전면적으로 조망하는 파노라마 같은 그림 네 점이 포함되어 있다. 그러나 마지막 소묘를 완성하고 나서 며칠 만에 그 그림들에 대한 열정이 일본적 색채에 대한 열의로 바뀌는 바람에 5월 말에는 생트마리로 나갔다.

그러나 6월 중순에 크로 평야를 다시 방문했을 무렵, 노란 집을 위한 주장은 론 강처럼 경로가 바뀌어 있었다. 더불어 핀센트의 시각도 달라졌다. 생트마리에서 돌아왔을 때 그를 반긴 것은 《르뷔 앵데팡당트》가 코르몽 화실의 옛 동료인 루이 앙크탱에게 "일본 영향이

뚜렷한 신경향의 선도자"라는 왕관을 씌웠다는 소식이었다. 그 후 오래지 않아 핀센트가 훨씬 샘낼 만한 사건이 벌어졌다. 앙크탱의 그림이 팔린 것이다. 구매자는 오랫동안 핀센트의 상업적 야심의 과녁이었던 화상, 조지 토머스였고 팔린 그림은 「농민」이었다.

핀센트가 종합주의라고 알려진 새로운 운동에서 앙크탱의 지위에 대해서는 이의를 제기했지만(젊은 후배인 베르나르가 "일본 양식에서는 앙크탱보다 훨씬 더 나아가 있다."라고 생각했다.) 판매를 가지고는 다툴 수 없었다. 그것은 그나 베르나르가 자신할 수 없는 부분이었기 때문이다. 그 운동의 선택받은 지도자로서 앙크탱은 이제 행동 지침을 정했다. 몇 주 후 고갱은 추수를 기념하는 춤을 추는 브르타뉴 농민을 주제로 큰 풍경화를 그릴 계획을 알렸다. 그해 여름이 다 가기 전에 베르나르는 퐁타벤의 고갱과 합류하여 이국적이고 바위 많은 프랑스 남단의 토착민을 그리기로 했다. 비슷한 시기에 테오는 모네의 작업실에서 본 빛나는 풍경화들을 극찬하며 지베르니에서 돌아왔다. 모네는 일드프랑스 교외 지역의 빛과 계절의 무상한 효과를 기록하는 중이었다.

6월에도 핀센트는 모네가 앙티브에서 그린 그림들에 대한 비평을 읽었다. 그 그림들은 당시 테오의 화랑에서 전시 중이었다. 비평가는 화려한 묘사로 모네와 자연의 친밀함을 찬양했고 모네가 섬세하고 빛으로 충만한 붓으로 프랑스 남부 해안의 근원적인 아름다움을 상세히

기록했다고 찬사를 보냈다. 그 비평가는 모네를 "미디의 시인이지 역사기", 미술에서 전원생활을 합당한 자리에 올려놓은 "밀레와 코로의 계승자"라고 선포하며, 동포들에게 다시 한 번 조국의 숭고한 아름다움을 받아들이라고 촉구했다. 이토록 훼손되지 않은 낙원을 프랑스 안에서도 발견할 수 있는데, 왜 태평양의 섬이나 고대 문명에서 원시적인 심상을 찾느냐는 것이었다.

핀센트가 생트마리에 있는 동안, 그 비평의 주인인 귀스타브 제프루아는 테오에게 핀센트의 작품을 몇 점 구매하는 데 관심 있다는 편지를 보냈다.

제프루아의 기사와 접근, 앙크탱이 선택한 주제, 파리와 퐁타벤 및 지베르니에서 온 새로운 심상에 관한 보고에서, 핀센트는 노란 집의 이상을 호소할 기회를 보았다. 그의 서신과 미술에서 주장들이 터져 나왔다. 자신만큼 자연에 대해 자세히 알고 교외를 아끼는 사람은 없다고 주장했다. 자기보다 농민의 소박한 삶과 땅에 대한 원시적 유대감을 깊이 배운 사람은 없었다. 그리고 화가가 자연의 오염되지 않은 아름다움과 다시 연결되기에 아를보다 적당한 곳은 없었다. "바로 지금이 거둘 시기다."라는 제프루아의 도전적인 요구에는 "자연 속에서 수많은 것들을 보기에 다른 걸 생각할 시간은 거의 없구나."라는 말로 응답했다. 생트마리로 돌아가는 여행을 돌연 취소하고는 화구를 지고, 태양이 타오르고 선풍이 소용돌이치는 크로 평야로 떠났다.

다음 2주간 자신의 목가적인 주장을 증명하기 위해 핀센트 판 호흐는 10여 점을 그렸다. 크로 평야의 황금빛 밀밭을 연달아 그리며, 여름의 풍요로운 색상에 붓을 집중하기 위해 지평선을 점점 더 높이 올렸다. 그는 그림을 그리며 편지했다. "밀은 오래된 금의 모든 빛깔을 띤다. 구릿빛, 청금빛, 적금빛, 황금빛, 황동빛, 적청빛과 시뻘겋게 달아오른 난롯불처럼 번쩍이는 주황빛 말이다." 눈이 멀 듯한 한낮의 노란색에서부터 밀이 어둠 속에서 빛나는 해 질 녘 적갈색까지 빛을 조절했다. 하늘 또한 진녹색에서 연보라색으로, 그러다 청록색으로, 마침내 정오의 추수 때 혹독하게 타오르는 태양처럼 가차 없는 노란색으로 맞추어 나갔다. 낫을 기다리며 바람 속에서 휘돌고 있는 들판을 그렸다. 높은 밀짚 사이로 느릿느릿 나아가며, 지나간 자리에 수확한 밀 다발을 남겨 놓는 탈곡기를 그렸다. 농가 마당을 가득 채운 크고 지저분한 건초 더미를 그렸다. 건초를 쌓느라 지친 농부에게 더미 자체가 즉석 침대가 되어 주었다.

자신의 주장에 고무되고 사나운 열기와 맹렬한 바람에 쫓겨, 핀센트는 이 그림에서 다음 그림으로 질주했다. 때로는 하루 만에 두 작품을 완성하며 화가의 천국을 프로방스에 세우겠다는 꿈을 좇았다. "빨리, 빨리, 빨리, 신속하게 **밀밭을 주제로 일곱 점을 완성했네.** 타오르는 태양 아래 말없이 추수에만 집중한 일꾼처럼 말일세."라고 베르나르에게 자랑했다.

이 이미지들 중 하나는 특히 매혹적인 전원의 이상향에 대한 핀센트의 관점을 압축해서 보여 준다. 친숙하면서도 이국적인 그 이상향은 모든 참된 화가에게 미디로 오라고 손짓했다.

그는 아를 동쪽 고지대의 한 지점에 북쪽, 즉 알피유 산을 향하도록 시각 틀을 설치했고 장관을 이루는 황금빛 크로 평야의 풍경을 포착했다. 그는 "새로운 주제로 작업 중이다. 시야가 미치는 데까지 멀리 뻗어 있는 초록색과 노란색의 들판이다."라고 테오에게 보고했다. 가로 90센티미터 세로 60센티미터가 넘는 캔버스(이전에 아를에서 사용했던 어떤 캔버스보다도 컸다.)에서 핀센트의 상상력은 햇볕에 탔으며 장기판처럼 생긴 바위투성이 경작지를 비옥한 지상 낙원으로 탈바꿈시켰다. 햇빛은 부드럽게 고르게 내리비추며 그늘 한 점 남겨 두지 않았고, 새로 베인 들판을 광내며 선명한 모자이크 같은 평원을 구석구석 흠뻑 적셨다. 하얀 모래색 길들, 연보라색 갈대 울타리, 주황색 기와지붕, 드넓은 황금색 들판은 풀이 새로 자라난 회녹색 조각으로 장식되어 있었다. 짙은 황록색 숲과 덤불, 잡목림이 저 멀리 몽마주르의 보라색 바위들과 지평선까지, 구름 한 점 없는 짙은 청색 하늘 아래 연보라색 알피유 산까지 가까스로 뻗어 있었다.

연무와 환한 빛의 관찰 가능한 실제 모습을 종합주의자의 신조가 이겨 내어, 전경의 옹긋쫑긋한 밀 줄기로부터 수킬로미터 떨어져 있는 들쭉날쭉한 산까지 대기가 수정처럼 맑다. 캔버스 중앙의 건초를 실은 작은 푸른색 수레에서부터 지평선 근처 몽마주르 유적의 하얀 요새에 이르기까지 모든 색 조각의 반투명한

빛이 먼지나 거리감에 흐려지지 않았다.
이 드넓고 평온한 배경 속 자그마한 농부들이
노동에 열중하는 시골 생활이 만화적으로
묘사되어 있다. 한 들판에서는 일꾼이 작업을
끝내는 중이다. 또 다른 들판 끝을 따라 말이
끄는 수레가 터덜터덜 나아간다. 멀찍이 떨어진
곳에서 부부 한 쌍이 집으로 걸어가는 한편, 멀지
않은 데 한 농부가 마차 뒤에서 곡물 더미에 밀을
던져 넣는다. 전경에는 추수의 해묵은 인공물들,
즉 건초 더미에 기댄 사다리, 푸른 빈 수레,
새빨간 예비 수레가 늘어놓아 말없이 추수를
증언한다.

핀센트는 타오르는 태양 아래서 하루 만에 그
그림을 완성하고 난 후, 집으로 돌아오며 미술에
대한 새로운 자신감("이 그림은 나머지 그림들을
압도한다.")과 미디에서 해야 할 일에 대한
새로운 주장으로 터질 듯 흥분했다. "나는 올바른
방향으로 나아가고 있다."라고 외쳤다. "고갱이
기꺼이 합류한다면…… 이는 남부의 답사자로서
우리 이름을 확고히 자리매김해 줄 것이다."
과거의 몽상에 잠겨, 누에넌의 농민에게 했던
연대의 다짐을 새로이 했다. "추수하는 동안 나의
작업은 실제로 곡식을 거두는 농민이 행하는
일만큼 어려웠다. 길게 보면 나는 시골에서
정착할 것 같구나."

새로운 이미지의 원시적인 진실성을
뒷받침하기 위해, 밀레의 전원 그림의 독특한
아이콘과 졸라의 "순진하고 온화한 사람들"을
끌어왔다. 토착 문화를 부흥하라는 제프루아의
명령을 따르며, 자신의 단순한 이미지를 일본

판화가 아닌 "우박과 눈, 비 또는 좋은 날씨가
완전히 원초적 방식으로 표현된 농사용 달력의
순진한 그림"에 비교했다. 그는 직접적인
영감을 주는 것으로 앙크탱이 그린 추수 그림을
들먹였다. 파리에서 그 그림을 본 적 있었던
것이다. 또한 폴 세잔에게서 새로운 동류의식을
발견했다고 주장했다. 세잔은 고갱과 베르나르가
모두 존경하는 화가였고 이제 자신들 세 사람을
하나로 묶어 주는 일본적 이미지의 대부였다.
세잔이 "완전히 전원의 일부"가 되어 아를에서
80킬로미터 떨어진 엑스 주변을 자주 그렸던
것처럼, 핀센트는 크로에 대한 연관성을
주장했다. "캔버스를 가지고 집으로 오면서
혼잣말을 하지. '보라고! 세잔의 색조를 얻었어!'
나는 심지어 햇빛 가득한 대낮에 그늘 한 점 없는
밀밭에서 작업해. 매미처럼 이 일을 즐기지."

핀센트는 테오에게 두 사람 모두 좋아하는
화가들과 구필 화랑에서 잘나가는 화가들의
그림을 들먹였다. 필립 코닝크와 조르주 미셸이
그린 하늘 경치에서부터 밀레와 뒤프레가
그린 바르비종의 전원 풍경과 몽티셀리의
풍경화를 언급했다. 그러나 주로 현재 복층에
전시되는 거물의 그림을 언급했다. 크로 위로
지는 일몰이 "바로 클로드 모네의 영향"이며
"그건 최고지."라고 말했다. 모네에게 앙티브의
지중해가 있다면, 핀센트에게는 "바다만큼이나
아름답고, 지평선을 향해 무한히 뻗어 있는" 크로
평야가 있었다. 제프루아는 모네의 해안 풍경에
꿈같은 상태로 감각을 진정하는 힘이 있다고
주장했는데, 핀센트는 천국처럼 펼쳐진 자신의

풍경에도 무한함에 대한 명상과 지친 영혼을 달래는 힘이 있다고 했다. "말끔한 풍경 속에는 영원만 존재한다."

그 주장을 강조하기 위해, 7월에 몽마주르 고지대에 다시 올라 훨씬 더 높은 시각에서 자신이 아끼는 계곡을 그렸다. 마을에서부터 그렇게 한참 걸어오지 않았다면, 또는 바위투성이 정상을 가로질러 바람이 그렇게 심하지 않았다면, 수도원 유적에서 현기증 나는 전망을 그렸을 것이다. 그러나 연필과 종이만으로도 천국의 환영을 불러일으킬 수 있었다. 큰 종이(61×48.3cm) 두 장에 높은 곳에서 내려다본 계곡 전체의 모습을 그렸다. "언뜻 보기에 그 그림은 지도처럼 보인다."

동쪽 몽드코르데의 석회암 노출부에서부터 서쪽 론 강 제방에 이르기까지, 그는 발밑 풍경을 상세히 기록했다. 그 전망 속에는 마을과 헛간, 농장 집이 점점이 흩어져 있고 울타리와 길, 심지어 기찻길까지 종횡으로 가로질렀다. 그러고 나서는 윤곽을 아주 작은 펜선으로 채웠다. 집념 어린 깃펜은 아무리 멀리 있든, 모든 고랑과 말뚝 울타리, 그루터기만 남은 모든 밀밭, 모든 풀밭, 모든 질감의 변화를 기록했다. 끝없는 점과 휙휙 내리그은 짧은 선, 우물 정자 같은 표시와 빗금, 직선으로 내리그은 선과 구불구불한 선(그 하나하나가 크로의 훌륭함과 장엄함을 주장했다.)으로, 지도 같은 경치를 마법의 장소로 바꾸어 놓았다. 소묘 두 점을 완성하자마자 보고이자 초대, 호소로서 테오에게 보냈다. "크로 평야의 훤히 트인 공간으로 눈의 피로을 떨쳐 버리려무나. 너에게 이곳 자연의 소박함을 진정

알려 주고 싶구나."

그러나 그의 미술, 그리고 지역에 대한 옹호에서 여전히 한 가지가 빠져 있었다. 그는 항상 그랬듯 모델을 찾아 그 고장에 왔다. 2년 동안 파리에서는 돈이 부족하고 개인실이 없어 좌절해 있다가, 매력적인 원주민이 살고 있기로 유명한 아를에서 인물화와 초상화를 그릴 가능성에 눈을 바짝 뜨고 왔다. "여기는 미인들이 꽤 있다."라고 빌레미나에게 항간의 소문이 사실임을 확인해 주었다. 거리를 걸을 때마다 "프라고나르나 르누아르 그림 속 여자들", "치마부에와 조토의 누군가를 떠오르게 하는 아가씨들", "고야나 벨라스케스의 인물처럼 아주 아름다운 이들"을 본다고 말했다. 그러나 아를에 도착하고 나서 얼마 후에 그렸던 늙은 여인 한 명을 빼고는 파리보다 별로 운이 낫지 않았다.

5월 노란 집으로의 이사로 마침내 모델을 데려올 장소가 생겼다. 그리고 그를 위해 포즈를 취해 줄 먹 감는 이를 찾고자 생트마리 해변에 갔던 일은 "인물들, 인물들, 더 많은 인물들"을 향한 열정을 솟구치게 했다. "인물에 대해 맹공격을 할 거다. 그게 나의 진짜 목표이니까." 안트베르펜에서처럼, 초상화를 그리기 위해 새 작업실로 여자를 유혹하는 일에 대해서 대담하게 이야기하기 시작했다. "그들이 미끼를 물 거라고 확신해." 추파를 던지듯 말했다.

그러나 그런 일은 일어나지 않았다. 그는 먹 감는 계절이 되기도 전에 생트마리에 갔다. 아를에서는 추수로 일손이 부족한 바람에

모델을 구할 수 없었다. 또한 그를 수상쩍어하는 농부들을 설득해서 이삭 줍는 자세나 던지는 자세로 한동안 가만있게 하기도 힘들었다. 그 결과 잇따른 그림에서 전원생활의 주인공은 거의 특색이 없었다. 밀레가 그린 농가 안마당 인물과 달리, 핀센트의 추수 그림 속에 묘사된 인물은 왜소하고 투박했고, 태양과 밀밭에 대한 찬사 속에 사실상 눈에 띄지도 않는다. 6월 내내 모델이 부족한 탓에 그냥 그려 보려 하다가 적잖은 그림을 망쳤다. **"여전히 모델이 부족하다고 느낀다."**라고 말하며, 누에넌의 친절했던 흐롯 가족을 떠올렸다. 그들은 "나를 위해 준비된 것 같았던 그들이 여전히 그립다. 그들을 여기 데리고 올 수만 있다면 얼마나 좋을까."

마침내 낙심한 그는 케르크스트라트의 작업실에서 구조해 낸 복제화 중 일부를 찾아 달라고 빌레미나에게 부탁했다. 인간이 아니라 종이에 그려진 모델을 보고 작업해야 한다면, 최소한 제일 나은 것으로 작업하고 싶었다. 과거처럼 열을 내며 모델(특히 여자)을 확보하지 못하면 전체적인 미술 계획이 위협당할지도 모른다고 생각했다. 그는 "초상화를 그리는 일은 훨씬 더 깊이가 있다."라고 주장했다. "무엇인지는 몰라도 내 안에 있는 최상의 것, 그리고 가장 심오한 것을 일구어 내도록 해 준다." 이러한 집념을 노란 집에 대한 환상에 투사하며 신탁을 전하는 듯한 어조로 예언했다. 앞으로 도래할 예술적 구세주("미디의 벨아미")는 클로드 모네가 풍경화에서 한 일을 인물화에서

하리라는 것이었다. 모파상의 주인공같이 성적인 정복사 고생, 원시의 흑인 여자들을 길들인 그가 프로방스로 와서 아를의 전설적인 미인들을 작업실로 끌어들여 자기와 공유할 거라고 믿었다.

고갱이 춤추는 농민 여자(쥘 브르통의 목가적 상상의 세계)를 그리기 시작했다는 소식은 성적·예술적 정복에 대한 대리 만족적 환상을 더욱 부추겼다. 같은 때에 스무 살 베르나르는 창녀를 그린 소묘와 성적 흥분을 부추기는 시, 파리 매음굴에 관한 자극적인 이야기로 핀센트를 괴롭혔다. 핀센트는 지지 않기 위해 필사적으로, 안트베르펜에서 그랬던 것처럼 포즈를 취해 줄 매춘부를 찾아 매음굴과 뒷골목을 뒤지고 다녔다. 아마도 그렇게 해서 그 "더러운 소녀"를 찾아냈을 것이다. 그녀는 그해 여름의 유일한 초상화를 위해 자세를 취해 주었고, 그러고 나서는 모습을 감췄다. 핀센트는 자신이 발견한 여자("몽티셀리의 그림에 나오는 여자 같은 머리를 한 부랑아")를 러셀 같은 친구에게 자랑했다. 훌륭한 매춘부의 가치를 인정하는 그들이 미디에 대한 원대한 계획도 지지해 주기를 바랐던 것이다.(그러나 테오에게는 그녀에 대해서 아무 말도 하지 않았는데, 또 한 번 "여자로 인한 위기"를 맞을까 봐 두려워 절제를 맹세했기 때문이다.)

실로 핀센트가 발견한(그리고 모두와 공유할 수 있는) 아를의 성적 매력을 최고로 광고해 주는 존재는 여자가 아니었다. 남자였다. 6월 중순 일주일 동안 양동이로 들이붓듯 내리는 비 때문에 추수가 방해받고 있을 때, 눈에 띄는 인물이 노란 집으로 성큼성큼 걸어 들어와

프랑스의 판 호흐

핀센트의 이젤 앞 의자에 앉았다. 그는 금빛의 굵은 소용돌이무늬 장식이 있고 목깃에 수가 놓였으며 소매가 없는 진홍색 튜닉을 입고 있었다. 구겨진 빨간색 페즈 모자를 한량처럼 젖혀 쓰고 있었다. 커다란 검은색 술이 옆에서 달랑거렸다. 그는 말에 올라앉듯 두 다리를 쫙 벌린 채 작은 의자에 앉았고, 두 손은 장딴지에 올린 채 팔꿈치를 양옆으로 폈다. 움푹 들어간 짙은 눈으로 화가를 응시했고 조바심치며 파이프 담배를 씹었다.

"마침내 나한테 모델이 생겼다. 주아브 병사다." 핀센트는 기뻐서 의기양양해졌다.

원래 알제리의 주아브족 출신으로 프랑스 군대에 선발되었던 주아브인은 북아프리카의 베르베르 고원을 훨씬 넘어서까지 뻗어 있는 유럽인의 상상력 속에서 한자리를 차지했다. 수백 년 동안 오스만 제국의 지방 장관들도 그들을 길들이지 못했고, 1870년대까지도 그들은 프랑스의 식민지 건설에 항거했다. 주아브인은 전투에선 사나움의 상징이었고, 성(性)에서는 야성적인 정력의 상징이었다. 그러나 그 명성은 그들을 프랑스 군대로 끌어들였다. 그리하여 핀센트가 아를의 매음굴에서 그들과 마주쳤을 즈음에는 이국적인 의상과 성적 신비감을 제외하고는 아프리카 특유의 분위기가 거의 남아 있지 않았다. 아마 핀센트는 주아브인으로 이루어진 제3연대 소위 폴외젠 밀리에에게서 젊은 모델을 소개받았을 것이다. 밀리에의 부대는 사창가에서 멀지 않은 곳에 막사를 치고 있었다. 그는 중산층 출신으로 가족과 사이가

멀어져 용병이 되었고, 오랫동안 프랑스령 인도차이나 연방에서 전투에 참가했다가 이제는 아를로 왔다. 그는 사창가에서 밤을 보냈지만, 낮에는 다른 취미, 즉 소묘에 빠져 있었다. 핀센트는 그 소위가 빠져 있는 낮과 밤의 취미 생활을 함께하다가 이내 개인 지도까지 해 주었다.

밀리에는 귀여운 얼굴과 세련된 용모를 타고났다. 핀센트가 파리와 브르타뉴의 동료들에게 보내고 싶어 하는, 짐승같이 사납고 호색적인 이미지가 아니었다. 그러나 밀리에가 소개해 준 젊은 모델에게는 "황소처럼 짧고 굵은 목과 호랑이 같은 눈"이 있다고 핀센트는 동생에게 말했다. 전투와 성교에 대한 주아브인의 명성에 걸맞은 특성이었다. 젊은 병사는 도전 삼아, 또는 내기로, 또는 술을 권유받고 나서(핀센트는 나중에 고백했다.) 노란 집에 최소한 두 번은 왔고 핀센트의 광적인 시선에 자세를 취해 주었다.

야수 같은 성적 특질을 전달하기 위해, 핀센트는 완벽한 보색 관계에 있는 진한 색 물감을 두껍게 칠했다. 한쪽에 주황색 벽돌이 조금 보이는 평평한 초록색 바탕에 붉은색 페즈 모자를 그렸고, 널따란 허리띠는 실제 색상 대신 밝은 파란색으로 그렸다. 그리고 허리띠 부분에서부터 튜닉 위의 장식적인 금색 소용돌이무늬가 시작되었다. 그 주아브인이 부풀어 오른 빨간색 바지를 입고 두 번째로 왔을 때, 핀센트는 그를 하얗게 바랜 벽 앞에 다리를 넓게 벌린 채 앉아 있게 했다. 그리하여 주황빛

황토색 타일 바닥 위에 새빨갛고 커다란 삼각형 모양이 건너졌고, 그 삼각형 위에 피란색과 주황색의 장식적인 튜닉과 초록색으로 칠해진 허리띠가 있었다. 그는 장의자에 딱딱하게 앉아 새까만 눈으로 정면을 직시하고 있으며, 햇볕에 가무잡잡해진 피부는 하얀 벽을 배경으로 더 까매 보인다. 한 손은 큼지막하게 한쪽 무릎 위에 놓여 꼼지락거리고, 다른 손은 해먹 같은 바지에 놓여, 그 속에 든 것으로 관심을 이끈다.

핀센트는 과감하게 들쭉날쭉한 선과 조화되지 않는 색으로 초상화 두 점을 그리면서, 더욱 적나라한 표현으로 테오와 벗들에게 보고했다. "초록색 문과 주황색 벽돌을 배경으로 불그스름한 모자를 쓴 구릿빛 피부의 고양이 같은 머리, 어울리지 않는 색조의 야만적인 조합이라서 다루기가 쉽지 않다." 그는 큰 고양잇과 동물의 그림으로 유명한 들라크루아에게서 영감을 받았다고 주장했다. 들라크루아는 인물을 먹잇감을 사냥하는 짐승처럼 사나워 보이게 채색했다. 핀센트는 그 이미지들의 "추함, 음란함, 무시무시한 냉혹함"을 자랑했고, 비슷한 다른 작품도 그리겠다고 했는데 "이로써 미래를 위한 길이 열릴지도 모르기" 때문이었다. 그가 동료들에게 보내는 메시지는 아주 분명했다. 오로지 남부, 아를, 노란 집에서만 그들이 갈망하는 원시적인 성적 특질과 그들의 미술이 필요로 하는 야만적인 심상을 찾을 수 있다는 논리였다. 모델에 대해서는 주아브인같이 훌륭한 포식자라면 먹잇감이 풍부한 이곳에서 최고의

것을 사냥하지 않겠느냐고 했다.

마침내 7일 핀센드는 그 노획물을 보니 주었다. 어찌어찌 설득해서든 돈을 주어서든, 아를의 한 젊은 여인이 포즈를 취하게 만들었다. 그녀는 미인이 아니었다. 모델 일도 처음이 아니었다. 그해 보다 일찍이 그녀를 그렸던 무리에 페이터슨의 초상화로부터 안내를 받자면, 그녀는 10대 후반이나 20대 초쯤 되고 길쭘한 얼굴에 검고 윤기 나는 머리카락과 가느다란 입술을 지녔고 눈빛이 날카로운 여자였다. 그러나 핀센트가 그린 인물은 그런 여자가 아니었다. 벗들을 라마르틴 광장으로 끌어들이고자 하는 열의는 인물을 다르게 보게 했다.

핀센트의 상상력은 무리에 페이터슨의 사색에 잠긴 모델을 당시에 온 프랑스 남자들의 마음을 사로잡고 있던 성적 희열의 이상형, 즉 무스메(일본 처녀)로 바꾸어 놓았다. 동화 같은 일본 여행기, 『크리상템 부인』에서 피에르 로티는 이 외국의 성적인 인간 부류와의 만남을 자세하고 선정적으로 묘사해 놓았다. 그녀는 10대 초반 소녀로서 여인의 홍조를 띠었고, 이국의 원주민들이 백인 손님의 즐거움을 위하여 내놓은 여자였다. 쾌락이 유일한 목적인 매춘부이자 정부, 어린 아내, 성적 노리개였다. 판 호흐 형제의 동아리에 속한 모든 사람처럼 테오도 최근에 출판된 로티의 환상적인 이야기에 매료되어 있었는데, 핀센트는 테오에게 알렸다. "무스메가 뭔지 알지? 내가 지금 막 무스메 한 명을 그렸다. 그리는 데 꼬박 일주일이 걸렸고, 딴 일은 아무것도 할 수 없었어."

핀센트는 그 일주일 동안 진을 빼며 애썼다. 「감자 먹는 사람들」을 창조해 내던 때를 연상케 하는 열정으로 프로방스 여자의 초상화를 거듭 수정했다. 눈을 가늘게 하고, 눈썹을 짙게 했으며, 로티의 묘사에 따라 입술을 오므렸다. 특히 모델의 가느스름한 얼굴을 로티가 그토록 매료되었던, 상냥하고 유순한 "오동통한 작은 얼굴 생김새"로 바꾸어 놓았다. 두 손과 얼굴을 거듭 다시 칠하며, 노란색과 분홍색의 정확한 조합을 추구했다. 그것은 로티 역시 조화하고자 애썼던, 이국적인 일본과 보편적인 여성의 조합이었다. 핀센트는 그녀에게 야한 시골 여자의 화려한 의상과 보석을 걸쳐 놓았는데, 이는 아를이나 일본 또는 일본에 대한 로티의 환상보다 디자인과 장식에 대한 종합주의자의 계율을 더 충실히 따른 결과다. 밝은 금색 단추가 달려 있고 빨간색과 보라색 줄무늬가 있는 보디스, 주황색과 파란색의 선명한 물방울무늬가 있는 부푼 치마가 그러했다. 그는 화려한 곡목(曲木) 의자에 그녀를 앉혔고 배경은 청자색으로 칠했다. 그 색은 부연 초록색으로서 동양의 자기에서 빌려 온 색이었다. 그 색은 그녀가 입은 보디스의 빨간색 줄무늬 및 다홍색 머리 매듭과 대조를 이루고, 감청색 치마와는 조화를 이루었다.

그러고는 그녀의 손에 협죽도 가지를 놓았는데, 핀센트에게 성적 매력과 위험한 흥분 모두를 상징하는 관목이었다. 협죽도의 연분홍색 꽃은 독을 품었다. 부드러운 이파리는 약한 피부에 염증을 일으켰다. 사람을 매료하는 향기조차 깊이 들이마시면 죽을 수 있었다. 양면적 성격을 지닌 꽃다발을 쥔 손은 주아브인의 초상화처럼 다리 위 화려한 치마에 놓여, 그 아래 소중한 곳을 향한 제스처로 보인다.

핀센트는 주아브인으로 시작했던 원시적 욕망의 표현을 「일본 처녀」로 완성했다. 쾌락을 위해 디자인된 「일본 처녀」는 주아브인 초상이 지닌 야만적 성욕과 짝을 이루었다. 그는 모든 친구에게 정교한 스케치를 보내 이러한 이미지를 선전했고, 이로써 모두를, 특히 고갱을 이국적인 에로티시즘의 땅으로 유혹했다. 그 땅은 "모양 좋고 탄력 있는 가슴"을 지닌 여자들, 일본이나 마르티니크의 그 누구와도 견줄 만한 새끼 양처럼 유순한 여자들로 가득한 곳이었다. 성적인 모험가와 그들을 즐겁게 해 줄 어린 신부가 들이찬 곳이었다. 성적·예술적 금제(禁制)가 없는 땅이었다. 소설이나 뱃사람 이야기 속 그 무엇에도 뒤지지 않는 원시적 성과 원시적 미술의 관능적인 열반이었다. 벨아미조차 미디로 유혹할 만한 확실한 가능성이었다.

핀센트는 머릿속을 이러한 이상적인 환상으로 가득 채운 채, 기대감에 빠져 퐁타벤에서 올 소식을 기다렸다. 주아브인 소위 밀리에와 7월과 8월에 자주 교외로, 특히 그가 좋아하는 곳인 몽마주르의 바위투성이 정상으로 스케치 여행을 갔다. 그들은 험준한 바위투성이 산꼭대기와 미궁 같은 유적을 탐사했다. 이렇게 우애 어린 탐험 중에 핀센트는 수도원의 옛 정원을 발견했다. 울타리에 둘러싸인 허물어져

가는 곳으로 백 년 동안 방치되어 있었고, 자애로운 남부의 태양에 시들어 가고 있었다. "우리는 그곳을 함께 답사했고 아주 훌륭한 무화과 열매를 조금 슬쩍해 왔단다." 핀센트는 그렇게 전하며, 테오에게 그 정원을 설명해 주었다. "무수한 갈대, 포도나무, 담쟁이덩굴, 무화과나무, 올리브, 아주 선명한 주황색 꽃들이 활기차게 피어 있는 석류나무…… 그리고 화초 사이 여기저기에 무너져 가는 담벼락의 파편이 흩어져 있었다."

몽마주르 유적 사이에 숨겨진 천국에 대한 생생한 묘사는 그가 읽은 책의 지도를 받은 것이었다. 수도원의 손대지 않은 정원은 그에게 졸라의 소설인 『무레 신부의 과오』에 나오는 유명한 정원을 환기했다. 담으로 둘러싸인 그 정원은 자연과 방치가 빚어낸 경이로서, 거기서 주인공은 에덴동산처럼 훼손되지 않은 풍요와 관능적인 자유를 발견한다. 졸라는 그 정원을 자연이 "걷잡을 수 없이 뛰놀며 누구도 집어 가지 않을 기묘한 꽃다발을 바치는 천국"이라고 표현했다. "담벼락으로 몰려들거나 무성하게 사방팔방으로 피어난 꽃들이 폭동 속 담벼락을 두들겨 대는 떼 지은 폭도와 다름없었다." 졸라는 몽마주르의 정원처럼 100년 동안 내버려져 있던 이 신비로운 정원을 파라두*라고 불렀다.

기억 상실증에 걸린 주인공 세르주가 파라두의 유일한 거주자이자 야생의 금발 소녀인

알빈과 사랑에 빠진 것처럼, 핀센트는 수도원의 숨겨진 정원에서 행복의 가능성을 발견했다. 또 한 명의 폴외젠 밀리에가 퐁타벤에서 떠나오기를 기다리며, 폴외젠 밀리에와 즐겁게 100년 묵은 나무와 이끼로 뒤덮인 바위, 한참 익어 가는 열매들 사이를 거닐었다. "그는 잘생긴 청년이야. 아주 대범하고 태평해. 그리고 나에게 아주 친절하단다."라고 핀센트는 말했다.

핀센트는 몽마주르로 가는 길을 그렸는데, 보초병 같은 나무들이 바위에 매달려 있는 모습이었다.(말라 죽은 나무로부터 생명이 기적처럼 솟아난다는 희망찬 오래된 주제를 다시 택한 것이다.) 그리고 아찔한 전망을 지닌 수도원의 내성을 정교하게 스케치했다. 그러나 한바탕씩 맹렬하게 몰아치는 돌풍 때문에 둘이 유쾌하게 놀았던 정원에서는 물감을 칠하거나 스케치를 할 수 없었다. 행복에 관한 강렬한 암시를 표현하기 위해, 아를의 골목길과 주변에서 파라두의 환상 속으로 편입시킬 수 있는 풍요로운 자연의 모습을 찾았다. 잇따른 채색화와 소묘에서, 그는 소란스럽게 꽃들이 피어 있는 정원 모습에 붓과 펜을 아낌없이 휘둘렀다. 자유로운 자연의 이미지가 너무나 풍요로워서, 무성한 초목은 거의 시야 밖으로까지 지평선을 밀어냈고 울타리를 압도했다. 공중 목욕장으로 향하는 굽은 길 때문에 생겨난 모래 반도에서조차 핀센트는 구속되지 않은 자연의 환상을 보았다. 터질 듯 "극히 선명한 주황색의 활기찬 꽃들"의 환상, 즉 이제 막 만개하려는 협죽도의 환상이었다.

* paradou. 랑그도크 지방에서 쓰이던 낙원을 뜻하는 옛말.

그러나 폴 고갱에게는 천국에 대한 나름의 생각이 있었다. 대부분 돈과 유관한 것들이었다. 부양할 여섯 식구와 달래야 할 아주 까다로운 아내가 있고, 화가라는 직업에 상당한 물질적 야심을 지닌 전직 주식 매매인이었기에, 고갱은 핀센트가 품은 이상의 사치를 허용할 수 없었다. 그는 아를로 오라는 초대에 답하며(그 초대가 감동적이었다고 표현했다.) 예술적 동지애의 화려한 이미지를 제시했는데 그것은 핀센트를 뼛속까지 흥분시켰다. "그는 뱃사람들이 무거운 짐을 옮기거나 닻을 내려야 할 때면, 표적에 다다르기 위해 그리고 힘을 싣기 위해 모두 함께 노래를 부른다고 하더구나." 하고 핀센트는 테오에게 전했다.

그러나 이렇게 애태우는 비유에는 야심 찬 계획이 함께했다. 복층 갤러리의 사업을 위한 핀센트의 원대한 포부조차 초라하게 만드는 계획이었다. 고갱은 인상파 전문 화상으로서 이름을 확립하기 위해 60만 프랑이라는 깜짝 놀랄 만한 금액을 모아 보자고 테오에게 제안했다. 핀센트는 액수에 말문이 막혀 계획의 세부 사항을 거론조차 하지 않았다. 의논은커녕 "희망의 신기루"라고 무시하며 고갱의 심신이 허약해진 탓이라고 했다. 편지에 비꼬는 기색은 없었다. "궁핍해질수록, 특히 몸이 약해질수록 점점 더 요행에 기대는 법이다. 이 계획은 그저 망가진 그의 상태에 대한 또 다른 증거로 보일 뿐이야. 가능한 한 빨리 그를 거기서 빠져나오도록 하는 게 좋겠어."

예상치 못했던 고갱의 대답은 노란 집에 대한 핀센트의 밝은 전망에 먹구름을 드리웠다. 짜증과 분노, 경쟁의식이 뒤섞인 노여움을 드러내며 고갱의 역제안이 아주 별나다고 비난했고, 이를 즉각 철회하라고 요구했다. 테오더러 고갱의 감언에 대비하라며, 그 프랑스인은 형제의 사업에 관여하면 안 된다고 했다. "고갱에게 현재 있는 가장 확실한 자산은 그림이고, 그가 할 수 있는 최상의 사업은 미술이다." 실로 그는 증권 거래소에서 쌓은 고갱의 경험을 사료 삼아 어둡게 추측했는데, 고갱이 형제의 일을 망치려고 유대인 은행가와 음모를 꾸미는지도 모르겠다는 내용이었다. 성난 핀센트는 초대를 없던 일로 하고 남부의 자기 작업실을 고마워할 줄 아는 화가와 공유하겠다고 으르렁거렸다. 궁지에 빠진 고갱은 마침내 제안을 철회하며 테오에게 편지했다. "아를로 오라는 제안에 긍정적으로 대답하는 바일세."

핀센트의 기운이 솟구쳤다. "네 편지는 대단한 소식을 가져다주었다. 고갱이 우리 계획에 동의했구나. 확실히 그에게 최선은 지체 없이 여기로 달려오는 거다." 그러나 그 기쁨은 일주일밖에 지속되지 못했다. 고갱이 또다시 출발을 늦춘 것이다. 재정적 곤경(그는 여행 경비가 필요했다.)과 병에 대해서 투덜거리며 고갱은 기다리기 힘들 정도로 띄엄띄엄 편지를 보냈다. 7월 중순 핀센트는 고갱과 힘을 합치는 것이 경제적으로 합당하다는 확신을 심어 주기 위해 테오를 다시금 공략해야겠다고 느꼈다. 분별없는 행동임을 알면서도, 핀센트는 고갱의 그림을 사라고 러셀에게 더욱 강요했다. 그리고

자신이 그린 몽마주르의 소묘들을 화상인 조지 토머스에게 보내며 수익금은 고갱의 경비로 쓰자고 제안했다. 마르세유에서 고갱 개인전을 열자고도 했다. 테오가 구필을 그만둘지도 모르겠다는 뜻을 내비치자, 핀센트는 고갱에 대한 계획이 위태로워질까 봐 걱정했다. 그래서 돌변한 태도로, 동생에게 그냥 머물러 달라고 호소했을 뿐 아니라, 자신이 다시 일을 시작하겠다는 약속까지 했다. 전례 없이 테오가 보낸 돈의 일부를 되돌려 보냈다.

7월 22일 핀센트는 협상이 결렬될 뻔한 6월 말에 처음으로 했던 놀라운 제안을 다시 해야겠다고 느꼈다. 노란 집과 미디의 작업실에 대한 모든 꿈을 제쳐 놓은 채, 그는 퐁타벤으로 가겠다고 했다. "고갱이 빚을 갚지 못하거나 여행비를 낼 수 없다면, 내가 그에게 가면 되지 않겠느냐, 우리가 그를 도울 거라면 말이다. ……북부든 남부든, 내가 어느 쪽을 선호하느냐 하는 것은 제쳐 놓겠어. 무슨 계획을 세우든 장애의 뿌리는 항상 있는 법이니까." 그러다 며칠 후 퐁타벤에서부터 편지가 도착하자 두 배로 다시 기운이 솟구쳤다. 고갱은 건강이 나아졌다고 알리며 긍정적인 말로 편지를 끝맺었다. "애정을 담아 재회를 기다리며, 자네에게 악수를 청하네." 핀센트는 미디를 위한 최근의 사업용 카드인 「일본 처녀」 스케치 한 점을 동봉하여 바로 답장을 보냈다. 그러나 또 다른 얘기 없이 몇 주가 흐르자(핀센트에게 익숙한 침묵의 공격이었다.) 다시 풀 죽고 말았다.

그리고 비슷한 나날이 계속되었다. 희망에

차면 새로이 장애물이 뒤따르면서, 고갱은 여러 안을 지울 길했고 핀 호흐 형제의 호대에서 최대로 이득을 얻고자 교묘히 행동했다. 핀센트에게는 브르타뉴에 고립되어 있는 상황에 대하여 불평하는 편지를 보냈다. "천박한 이곳 사람들은 나를 완전히 미쳤다고 생각하네. 이는 내가 미치지 않았음을 증명하는 거니까 기쁘다네." 그는 사람을 멀리하는 반항적인 핀센트의 모습을 상기시키며 말했다. 테오에게는(편지에서 테오를 부를 때 호흐(gogh)를 gog로 잘못 썼다.) "지긋지긋한 빚쟁이들"에 대해 한탄하고 곧 그림이 팔릴 거라는 구미가 당기는 말을 하면서, 아를로 가겠다고 진지하게 약속했다. "나는 희생할 준비가 된 사람일세."

퐁타벤에서 나오는 엇갈리는 메시지들은 파리에서 테오가 품은 의심에 들어맞았다. 다급히 권고하는 형의 편지와 더불어 냉철하고 빈틈없는 공식 성명 같은 고갱의 편지를 읽다 보니, 테오에게는 다른 생각이 들기 시작했다. 그 프랑스인은 핀센트의 위협적인 편지와 아낌없는 찬사에 이미 기겁한 듯했다. 형의 기대가 너무 높았을까? 딴판인 두 화가가 공존할 수 있을까? 형의 자부심 넘치는 열의가 절묘하게 자기 이득을 꾀하는 고갱의 태도와 충돌하지 않을까?

이러한 염려가 아를로 새어 나가자, 핀센트는 경로를 완전히 바꾸었다. 몇 달 동안이나 용병처럼 열을 냈으면서 이제는 고갱과의 생활로 어떤 상업적 성공도 기대하지 않는다고 했다. 그러고는 야심과 명성이 얼마나 어리석고

위험한지 과장되게 설교했다. 변덕스러운 대중이 고갱과 자신 같은 화가의 꾸밈없는 재능에 결코 호의를 보이지 않을 거라고 말했다. "왜냐하면 대중은 편안하고 예쁜 것만 좋아하거든." 그의 미술로부터 영원한 궁핍, 사회적 고립, 실패에 포위당하는 것 이상을 기대하는 것은 불행만 불러올 뿐이라고 말했다. "성공에도 행복에도 관심 없다."라고 큰소리치면서, 자기 작품에 제프루아가 준 관심에 보였던 흥분도 부인했다. "인상주의자들의 힘찬 시도가 계속될지 궁금할 뿐이다."

8월 중순 이득 될 일을 놓치는 법이 없는 고갱이 남부가 아닌 파리로 갈지 모른다는 신호를 보내자 핀센트 최악의 두려움이 현실화되는 듯했다. 그는 절망적으로 편지를 썼다. "고갱은 성공을 고대하니 파리와 떨어져서는 일을 해 나갈 수 없다. 그가 여기 있으면 아무 일도 안 하는 것처럼 느껴질 거다." 겨우 며칠 후 베르나르가 퐁타벤에서 고갱과 함께 보낸 시간에 대해 알리는 편지가 도착했다. 그 편지를 두고 핀센트는 걱정스럽게 말했다. "고갱이 나와 합류할 생각이 있는지에 대해서 한마디도 없었고 내가 거기로 가기를 원하는지에 대해서도 마찬가지였다."

이렇게 잘되어 가다 안 되어 가다 하는 삼각 협상은 핀센트를 불안의 형벌 속에 몰아넣었다. 퐁타벤에서 소식이 늦어질 때마다, 파리에서 의구심을 표출할 때마다, 예술적 파라두의 꿈이 손아귀에서 빠져나간다고 느꼈다. 그는 점점 더 깊이 적의와 우울로 빠져들었다. 그러한 상태는 러셀의 계속되는 침묵, 맥나이트의 경멸, 모델에 관한 좌절, 지출에 대한 죄책감, 다시 문제가 된 파리의 오랜 채무 때문에 악화되었다. 파리 코뮌에 대한 가차 없는 우울한 이야기인 위고의 『두려운 해』를 읽은 것도 일조했다. 핀센트는 타오르는 여름 태양 속에서 길고 고된 나날, 두려움을 달랬다. 가끔은 럼주를 곁들인 커피와 압생트(파리보다 아를에서 훨씬 인기 있었다.)가 불러일으키는 몽환적인 밤으로 두려움을 가라앉혔다. "생각을 하면, 끔찍한 가능성들을 곱씹으면, 아무것도 할 수가 없어. 그래서 되는대로 작업에 덤벼들지…… 속에서 폭풍이 너무 시끄럽게 고함치면, 인사불성이 될 때까지 과음하게 된다." 그는 여느 때처럼 힘든 작업과 굶주림으로 자신에게 벌을 내렸다. 수염을 잘랐고 머리를 밀었다.

불확실한 상태로 몇 달을 보내고 나니, 잠을 제대로 잘 수 없었고 속이 뒤집어졌으며 이미 연약했던 신경이 곤두섰다. "나는 완전히 산송장이나 다름없어졌다. 정신 상태도 망가질 대로 망가졌고." 가끔 유일한 벗이 되어 주는 밀리에는 핀센트가 남부의 돌풍처럼 바뀌는 기분 때문에 괴로워 보인다고 말했다. 한번은 격한 분노에 사로잡혔다가("아주 화가 나 있을 때면, 그는 미친 사람 같다.") 다음 순간에는 지나친 감성에 사로잡혔다.("가끔 여자처럼 행동한다.") 핀센트 판 호흐의 편지들은 활기 넘치는 분위기에서 분노로 체념으로 마구 나아갔다. 모든 반대와 방해에 맞서 맹렬한 전투를 계속하면서도 그의 확신은 숨이 턱

막히는 절망 속으로 무너져 내렸다. "희망하는 모든 것, 작업을 통한 독립, 타인에 대한 영향력, 그 모두가 물거품이 되어 버렸다, 완전히 허사가 되어 버렸어."라고 울부짖었다. 지난 세월 동안 테오가 보낸 돈의 총액(1만 5000프랑)을 구슬프게 적고서는 그 돈을 다른 화가의 작품을 사는 데 쓰는 편이 나았으리라고 우울하게 농담을 던졌다. 교만함에 빠져 있을 때면, 곤경이 고갱 탓이 아니라 감사할 줄 모르는 세상 탓이라고 비난했다. "벌레 먹은 형식적 전통이 모든 전위 화가를 고립시키고, 궁핍하게 내버려 두고, 미친 사람처럼 취급한다."

갑자기 낙관적인 기분이 들면 서른 점 유화를 노란 집에 걸었고, 파리에 보낼 수 있게 마르기를 기다리며 자신만의 작품 전시회를 즐겼다. 그는 설득력 없게 동생의 기운을 북돋웠다. "돌아서기에는 너무 멀리 왔다. 내 그림이 나아질 거라고 장담해. 그림 말고는 아무것도 남지 않았거든." 좀 더 암울한 기분에 잠겨 있을 때는 빠져나올 수 없는 운명의 손아귀를 보았다. "더 잘될 거라는 희망은 신기루 같구나." 그리고 그러한 운명에 저항하는 것의 대가를 인정했다. "오랫동안 이렇게 계속해 나갈 만한 힘은 없는 것 같다. …… 나는 몸과 마음이 허물어져 자살하고 말 거다." 다시 한 번 실패할지 모른다는 전망에 질식할 것만 같았다. 누이이자 흉금을 털어놓을 정도의 사이인 빌레미나에게 편지했다.

내가 내 일을 찾았다는 건 알 거야. 그 밖에 인생에 속한 모든 것들은 찾지 못했다는 것도 알겠지.

앞으로도 그럴까? 앞으로 나는 그림 외에는 완전히 무관심해지거나 …… 더 이상 자세히 밝힐 엄두가 나지 않는구나.

어떤 의지도 그의 사고가 좀 더 어두운 세계로 빠져드는 것을 막지 못했다. 점점 더 자주 그는 자신이 미쳤고 망가졌으며 정상이 아니라고 말했다. 때로는 농담으로, 때로는 진심으로 그렇게 말했다. 광인처럼 대접받으면, 진짜로 그렇게 될 수 있다고 날카롭게 경고했다. 머리를 민 후에 거울을 들여다보며 푹 꺼진 두 뺨과 에밀 바우터스가 묘사한 "미친 화가" 휘호 판 더르 후스의 깜짝 놀란 듯한 표정을 보았다. 바우터스가 그린, 휘둥그렇게 눈을 뜨고 몹시 긴장한 털북숭이 화가는 핀센트가 화가가 되기 전부터 그를 따라다니던 예술적 고뇌의 이미지였다.

7월 말 센트 백부가 사망했다는 소식이 들려왔을 때 핀센트의 머릿속에는 그를 괴롭히는 악령 같은 생각들이 풀려났다. 덕망 있던 화상은 예순여덟 살 나이에 마침내 무릎을 꿇었는데, 수십 년간 건강이 별로였음에도 형제 중 두 번째로 오래 살았다. 센트의 죽음이 임박했다는 얘기를 먼저 듣기는 했었지만, 사망 소식에는 망치로 얻어맞은 것 같았다. 네덜란드의 모든 나쁜 기억이 고갱과의 교착 상태로 몰려들었다. 그의 서신들은 죽음과 필멸에 관한 긴 사색으로 가득 찼다. 과거의 실수, 잃어버린 기회, 곧 닥쳐올 실패에 대한 것들이기도 했다.

완고한 센트가 "평화롭고 평온하게" 죽음을

맞이했다는 빌레미나의 얘기에 격분한 핀센트는 내세에 대한 백부의(그리고 아버지의) 확신이란 늙은 여자의 허영 같은 거라고 무시했다. 그러나 가차 없는 공허감은 두려웠다. 그 공허감을 채우기 위해, 그는 보이지 않는 세계가 있을 가능성에 흔들리는 추측의 구조물을 세웠다. 현대 미술의 부활에 대한 소명과 개인적 구원(이제 그 가능성은 센트의 죽음으로 더욱 희박해졌다.)에 대한 충족되지 않는 욕구를 결합해, 화가에게 작품 판매가 아니라 존재 자체로 인정받는 인생의 "또 다른 반구"가 있지 않을지 궁금해했다. 죄책감의 짐이 거두어지고, 과거의 죄가 용서받는 또 다른 세계 말이다. 그는 상상했다. "아주 소박한 그 세계는 지금 우리가 그토록 놀라고 상처받는 끔찍한 인생에 대해서 많은 바를 설명해 줄 테지."

그는 밤마다 오랫동안 산책했다. 하늘을 응시하면서 멀리 있는 행성들과 보이지 않는 세상에 관한 새로운 소식을 곰곰이 떠올렸다. 그러면서 이 세계 속에서는 창조할 수 없을 것 같은 천국을 상상했다. "항상 내 자신이 어딘가 목적지를 향해 가는 여행자처럼 느껴진다. 목적지라는 것은 존재하지 않는다고 해도, 마땅히 존재할 것만 같이 느껴진다." 그는 인생을 편도 기차 여행에 비교했다. "빨리 가긴 하지만, 어떤 물체도 자세히 식별하지 못하고, 무엇보다 엔진을 볼 수 없지."

나는 자신에게 묻는다. 왜 하늘의 빛나는 점에는 프랑스 지도 위의 검은 점처럼 다가갈 수 없을까?

타라스콩이나 루앙에 가려면 기차를 타듯, 어느 별에 가려면 목숨을 걸어야 한다. 이 추론에서 의심할 여지 없이 참된 한 가지는 이것이다. 우리가 죽으면 기차를 탈 수 없듯, 우리가 살아 있는 동안에는 별에 이를 수 없다는 것이다.

어두운 사색의 소용돌이에서, 핀센트는 자신이 아는 유일하게 확실한 위안거리를 붙들었다. 대형 캔버스에 어떤 천국의 가능성보다 위로가 되는 친숙한 이미지를 스케치했다. 씨 뿌리는 사람이었다. 크로 평야에서 추수하는 그림을 작업하는 동안 떠오른 생각이었다. 그것은 환상처럼 떠올랐다. 사실 6월의 들판은 파종이 아니라 추수로 한창이었고, 파종은 가을이 되어서야 시작될 터였다. 랑글루아 다리에 대한 생각처럼 그 이미지는 타오르는 듯한 극심한 향수와 함께 솟아났다. "나는 여전히 와락 달려드는 과거에 붙들려 있고 영원 이상을 갈망한다. 씨 뿌리는 사람과 곡식단은 그 상징이다."라고 그 그림의 개념을 설명했다.

포즈를 취해 줄 이가 없기에, 그 주제에 대해 기억하는 밀레의 상징적인 그림에 의지해야 했다. 그는 그 그림을 간략하게 파스텔로 표현한 복제화로만 보았다. 그러나 상관없었다. 쭉 뻗은 팔과 어깨에 씨앗 자루를 매고 성큼성큼 걸어가는 인물의 이미지는 보리나주 구렁텅이에 빠져 있던 이후로 늘 그를 따라다니는 희망이었다. 이후 세월에서(에턴, 헤이그, 드렌터, 누에넌에서) 아버지가 설교했고, 밀레가 형태를

부여했으며, 엘리엇에서부터 졸라에 이르는 그의 성성 속 모든 영웅이 확장해 준, 끈기를 통한 구원의 가능성을 표현하고자 거듭 시도했다. 그러나 모두 실패했다. 그는 아를에서 추수가 마무리되는 것을 지켜보며 한탄했다. "나는 정말 오랫동안 씨 뿌리는 사람을 그리고 싶었는데 그 생각을 떨칠 수가 없구나. 두려울 지경이야."

그는 노란 집의 미래를 두고 고갱과 테오와 싸우는 것만큼이나 맹렬하게 분투하며 그 가슴 아픈 이미지에 달려들었다 물러났다를 거듭했다. 싸움터인 캔버스에는 부풀어 올랐다 꺼져 드는 자신감의 양상이 모두 기록되었다. 그 그림은 베르나르에게 한 묘사로 시작되는데, 「생트마리드라메르 해변의 낚싯배」처럼 새로운 종합주의 신조에 대한 확언이었다. 전경에는 갈아엎어진 진보라색 땅이 있고, 지평선에는 암적색이 살짝 가미된 연한 황갈색의 무르익은 밀이 줄지어 서 있고, 하늘에는 진짜 태양만큼 환한 선명한 황색의 커다란 태양이 있고, 푸른 작업복과 하얀 바지를 입은 씨 뿌리는 사람이 한 명 있다고 했다. 일주일 후 그 이미지에 대한 희망은 "완전히 다르게 그려진" 것을 향해 솟구쳤다. 블랑과 슈브릴의 보색에 관한 신조, 그들의 구세주인 들라크루아를 환기하며, 들라크루아가 갈릴리 호수의 예수 그리스도를 그린 것처럼 씨 뿌리는 사람을 그릴 생각을 했다. 이는 폭풍우 속 차분함의 상징이자, 사람들에게 거부당하면서도 지키는 마음의 평정과 고통을 통한 환생의 상징이었다. 그는 "완전히 비탄에 젖은 것에 이르려다 보니 가슴이 미어질

듯하구나."라면서 애서 표현했다.

그는 그리스도를 "위대한 화가"로 칭칭하며 그 이미지에 더 깊이 빠져들었다. 환상 속 들판에서 성큼성큼 걸어가는 인물이 부활의 씨앗을 뿌리듯 그리스도는 구원의 빛으로 가득한 미술을 전파했다. "얼마나 대단한 파종꾼인가, 얼마나 위대한 추수자인가!" 비슷한 시기에 그는 기묘하고 실제와 다른 자화상을 그렸다. "타라스콩으로 가는 햇살 내리쬐는 길"(영원으로 향하는 길)을 확신에 차서 걸으며 스케치북, 캔버스, 연필, 붓(새로운 신앙의 씨앗)이 든 짐을 짊어진 자신을 묘사했다. "습작을 그리는 게 씨 뿌리기처럼 여겨져. 그리고 추수를 간절히 바라게 되지."

그러한 추상적인 포부에 고무되어, 핀센트는 베르나르에게 묘사했던 단순한 이미지를 그리고 또 그렸다. 현재의 좌절감과 미래에 대한 기대감으로, 외로운 파종꾼의 자세를 거듭 수정하여 밀레의 신비로운 인물에 대한 기억과 하나 되려 했다. 기존 색상 위에 새로운 색상을 올리며, 태양을 더 밝게 하고 그 빛을 강조하기 위해 노란색 하늘에 초록색 선을 그어 댔다. 보라색 들판에는 주황색을 더하고, 인상파에 바치는 집념 어린 붓놀림으로 두툼한 물감 조각들을 칠했다. 이 모든 수정 작업에, 노란 집의 애타는 꿈과 일관되는 주장을 적용했다. 즉 코로가 임종에 가까워 한 말인 깊은 진실에 대한 호출이었다. 색이 "영원 이상의 갈망을 만족시켜 주기만 한다면, 그 색이 실제로 어떠한지 신경 쓸 필요는 없네."라고 핀센트는

프랑스의 판 호흐

베르나르에게 큰소리쳤다.

　　그러나 그 이미지는 여전히 핀센트 판 호흐를 좌절시켰다. 그는 모든 힘든 작업의 결과물을 그저 "과장된 습작", 즉 뿌리 내리기에 실패한 또 다른 씨앗으로 치부했다. 그림을 작업실 한쪽으로 치워 버리고는 더 진행할 엄두를 내지 못했다. 그러나 그 이미지는 계속해서 핀센트를 괴롭혔다. "내가 진지하게 덤벼들어 대단한 그림을 그려 내면 안 되는 걸까 의아해져. 아아, 그런 그림을 그리고 싶다. 하지만 나에게 멋지게 해낼 만한 정력이 있는지 계속해서 자문하게 돼." 테오에게 보내는 편지에서 자신의 비겁함을 비웃었다. "씨 뿌리는 사람을 채색할 수 있을까…… 그럴 수 없을까? 아니, 그릴 수 있을 거야. 자, 그럼 해 봐야 하는데." 결국 넘실대는 좌절감을 느끼며, 노란 집에 대한 꿈처럼 그 이미지를 불확실한 운명에 맡겨 버렸다. "그려져야 마땅한 훌륭한 그림의 주제가 확실히 있다. 나에 의해서든 다른 누군가에 의해서든 언젠가는 행해졌으면 좋겠구나."

8월 중순에 센트 백부의 유언장 내용이 밝혀졌다. 예상했듯, 그 늙은이는 빈곤에 허덕이는 조카 핀센트에게 한 푼도 남기지 않았다. 본인의 이름을 물려받은 아무 짝에도 쓸모없는 놈을 후려갈길 최후의 기회를 놓치지 않은 셈이다. 가족의 충실한 고용인과 먼 친척에게는 아낌없이 큰돈을 쓰면서, 핀센트에게는 한 번도 아닌 두 번이나 상속권을 박탈해 버렸다. 그것도 드러내 놓고 그를 배제했다. "핀센트 빌럼 판

호흐, 내 형제인 테오도뤼스 판 호흐의 장자는 내 유산을 나눠 갖지 못한다는 것이 내 뜻임을 분명히 밝힌다."라고 센트는 무덤에서 꾸짖었다. 또 다른 곳에서는 "핀센트와 그의 자손"을 배제했는데, 이는 핀센트가 신 호르닉이 낳은 젖먹이 아들의 아비일 거라는 판 호흐 가족의 사그라지지 않는 의구심이 경멸적으로 드러난 결과였다.

　　그러나 센트는 테오와 그의 어머니에게 특별 유산을 남겼고, 자신의 아내인 코르넬리아가 사망할 시에 도뤼스의 자식들이 재산 4분의 1 이상을 상속받도록 했다. 그 이중의 유산은 테오를 현재와 미래의 재정적 부담으로부터 해방해 주었다. 그러나 큰 죄책감의 짐도 남겼다. "참으로 딱해요." 그는 버림받은 형을 위해 어머니에게 편지했다.(그러나 아나는 냉정했다.) 며칠 내 테오는 형과 고갱의 결합을 실행에 옮기는 데 센트의 유산을 쓰겠다고 약속했다. 오랫동안 형에게 베푼 호의를 고갱에게도 제안했다. 1년에 열두 점 유화를 받는 대신 매달 150프랑 봉급을 주겠으며 빚을 갚아 주고 여행 경비도 대 준다는 것이었다. 며칠 만에 편지 한 통이 아를에 날아들었다. 이내 핀센트는 기뻐서 어쩔 줄 몰라 보고했다. "고갱에게서 편지를 받았다. 기회가 되는 대로 남부로 오겠다는구나."

　　판 호흐 가족이 품은 마음의 뒤틀리고 숨겨진 변화로, 용서 없던 센트 백부가 명예 회복을 위한 핀센트의 노력에 구명줄을 던져, 그를 파라두가 보이는 곳으로 실어다 준 셈이다.

아를의 노란 집

아를의 라마르틴 광장

「샹트마리 거리」 1888. 6.
종이에 갈대 펜과 잉크,
47×30.5cm

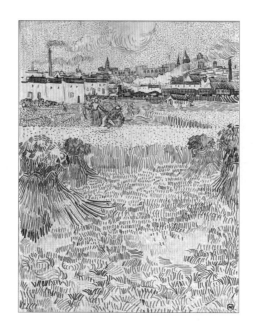

「아를의 밀 수확」 1888
종이에 잉크, 24×31cm

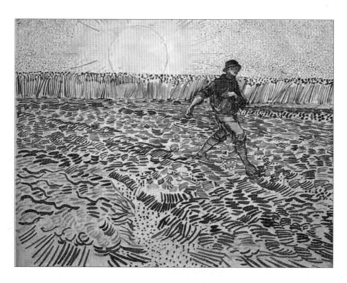

「석양 속에 씨 뿌리는 사람」 1888. 8.
종이에 갈대 펜과 잉크, 32×24.4cm

「기차가 있는 몽마주르 풍경」 1888. 7.
종이에 잉크와 초크, 61×49cm

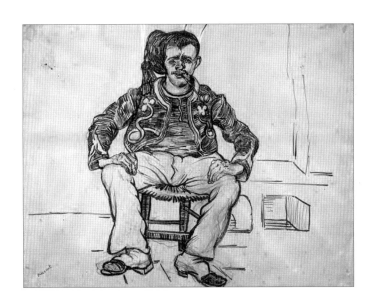

「앉아 있는 주아브인」 1888. 6.
종이에 연필과 잉크, 66×52cm

해바라기와
협죽도

꽃잎은 마지막에 모습을 드러냈다. 그는 생동감
넘치는 붓질로 한 번씩 손목을 틀며, 차례차례
한 번에 한 잎씩, 노란색과 주황색으로 구부러진
획을 그려 나갔다. 태양빛처럼 사방으로 뻗어
있는 광환 같은 주변화와 조밀하게 들어찬
다색의 중심화로 이루어진 냄비만 한 집단화는
핀센트의 과열된 상상력과 광적인 붓질의
수문을 열어젖혔다. 1년 전 파리에서 그 꽃이
마지막으로 피어날 때, 그는 뻣뻣한 대궁에 올라
있는 그 거대한 꽃의 세부 묘사를 강박적으로
숙고했다. 그러나 고갱이 도착하기 전날, 아를에
있는 핀센트에게는 화려한 형태와 환한 색상만
보였다.

강렬한 청록색, 즉 밝은 초록색과 고상한
파란색 사이에서 정확하게 조절된 색을 배경으로
커다란 두상화 세 점을 스케치했다. 돌풍 같은
작은 획으로 나선형 원반을 보색 색상환으로
바꾸어 놓았다. 노란 꽃잎에는 연보라색 빗금을,
주황색 꽃잎에는 짙은 청록색 빗금을 쳐 놓았다.
돌격해서 난도질하는 듯한 붓질은 라임빛 꽃병
위에 큼지막하게 늘어진 잎사귀 한 장을 걸쳐
놓았는데, 그 잎사귀는 환한 새 작업실에서
광택제를 바른 듯 반짝거렸다. 그는 또 한 번의
돌격으로 잎사귀를 그렸다. 탁자 상판에 화려한
빨간색과 주황색으로 쿡쿡 찌르듯 붓을 날린
다음 팔레트 위에 있는 모든 색을 살짝살짝
칠해서 광을 냈다.

그는 자신이 말하는 방식으로 그렸다.
밀치고 쳐내고 공격하다가 물러났다. 붓 세례는
여름의 폭풍우처럼 캔버스를 거듭 휩쓸었다.
불꽃놀이처럼 집중적으로 물감을 몰아치고 나면,
생각에 잠긴 신중한 재평가가 뒤따랐다. 그는
그림으로부터 물러서서 팔짱을 끼고 다음 일제
사격에 대한 계획을 짰다. 그리고 나서 팔레트로
붓을 날려, 새로운 색을 찾아 문지르고 뒤섞고,
또 문지르고 뒤섞었다. 그러고는 캔버스로
돌진하여 새로운 주장과 열정을 터뜨렸다.
"그는 화필을 집자마자 광인이 되었다."라고
밀리에는 못마땅하게 회상했다. "캔버스란
유혹하듯 다뤄야 하는 법이다. 그런데 판 호흐
그자는 캔버스를 폭행했다." 또 다른 목격자는
핀센트가 물감과 말로 캔버스에 가한 공격을
묘사했는데, 손이 캔버스에 형태와 질감, 색을
부여하는 동안 중얼대고 식식거리며 구슬리고
꼬드기며 협박하고 욕하며 제 주장을 토로한다는
것이었다.

말로든 그림으로든 핀센트는 대립을 즐겼다.
칸 같은 비평가와 맥나이트 같은 화가가 색상이
너무 밝다고 하면, 더욱 밝게 했다. 야생화며
물감 튜브 속에 든 어떤 노란색보다 샛노란
색(더 투박하고 환하며 야만적인 노란색)을 필요로
했고, 그 노란색을 위축시킬 만한 초록색이나
더 튀게 해 줄 강렬한 보색을 찾아 팔레트를

뒤졌다. 그의 목표는 "색이 진동하게끔 배열하는 것"이었다. 그리고 테오가 작업이 너무 성급하고 광포하니 속도를 늦추라고 촉구하면, 핀센트는 불가능할 정도로 더 빨리 그렸다. 자신이 그리는 방식을 게걸스럽게 소리 내며 부야베스를 마시는 시골 농부에게 비교했고, 신속한 작업의 결과가 더 좋다고 주장했다. 자신을 정신적 탐욕가로 묘사하며 평화롭고 조용한 작화는 포기했다. "그림을 그린다는 건 언제나 무모한 돌진이다."라고 한탄했다.

그러나 물론 진실은 그렇지 않았다. 수많은 편지를 거쳐 설득 작업이 이루어지는 것처럼, 그의 편지가 때로는 몇 차례의 초안을 거치는 것처럼, 그의 그림은 캔버스에 붓을 대기 전 종종 몇 주간 또는 몇 달, 심지어 몇 년간의 잉태를 거쳤다. 해바라기 꽃병 그림은 최소한 1년 전, 그러니까 그가 테오의 화랑 근처 식당 창문에서 그 커다란 꽃다발을 보았을 때부터 머릿속에 들어 있었다. 당시 그는 각각의 꽃을 연달아 그렸는데, 병적으로 묘사했고, 헤이그에서 데생 화가로 있을 때를 떠올리는 회고적이며 서술적인 양식으로 그렸다. 그러나 그 이후 핀센트는 종합주의라는 새로운 성서를 발견했고, 머릿속 해바라기 이미지는 새로운 형태와 색을 띠었다.

그는 5월에 벌써 핀 야생화들을 꽂은 단지 그림에 이 새로운 관점을 적용했다. 그리고 6월에 「생트마리드라메르 해변의 낚싯배」("모양과 색이 아주 예뻐서 꽃이 생각난다.")로 다시 연습했다. 여름 내내 들판에서 들판으로 심상을 찾아다니고, 사창가에서 사창가로 모델을 찾아다니며, 소박한 꽃들의 이미지를 머릿속에서 숱한 재생했다. "여기의 꽃을 그리지 않은 네 자신을 질책하고 있다. 파란 하늘 아래 화사한 주황색, 노란색, 빨간색 꽃들이 놀라운 광택으로 맑은 대기 속에 있으니 북쪽에서보다 행복하고 사랑스러워 보이는구나." 핀센트는 8월 초 편지에 썼다.

그 후 얼마 안 가서 첫 번째 해바라기 꽃이 피어나기 시작했을 때, 계획은 다시 활기를 띠었다. "해바라기 그림 여섯 점으로 작업실을 꾸밀 생각일세."라고 에밀 베르나르에게 알렸다.

상징주의자인 베르나르에게 핀센트는 "고딕 양식 교회의 스테인드글라스 같은 효과"를 장담했다. 화상인 동생에게는 "파란색과 노란색의 교향곡"이 될 거라고 했다. 모네가 앙티브에서 그린 그림들의 맞상대가 될 것이며, 쇠라의 야심 찬 계획에 필적하는 큰 "장식적 구성"(열두 점 패널화로 늘어나 있었다.)이 될 거라고 했다. 핀센트 자신이 큰 키로 흐느적거리며 늦게 피기 시작하여 이제 아를 곳곳의 정원을 수놓고 있는 꽃에 자연스럽게 끌렸다. 틀림없이 그의 방에서 그 꽃들이 눈부시게 아름답게 피어나 엄청나게 불어났다가 구슬프게 지는 모습을 보았을 터다. 그러나 중요한 관객은 언젠가 노란 집 문 안에서 지나다닐 화가였다. "고갱과 지낼 작업실을 꾸몄으면 싶구나. 오직 커다란 해바라기로만."

그러나 먼저 그는 작업을 해야 했다. "위대한 일은 충동적으로 일어나는 것이 아니라 서로 연결된 작은 일들의 연속이다."라고 화가가 되고

프랑스의 판 호흐

나서 초기에 핀센트가 쓴 편지가 있다. 많고 많은 이미지들과 구별되면서도 어우러질 색의 계획을 짜느라 그는 많은 낮과 불면의 밤을 보냈다. 그 계획을 베르나르에게 "원색 그대로이거나 바뀐 연황색이 제일 연한 청록색으로부터 감청색에 이르는 다양한 배경에서 타오르는 장식"이라고 묘사했다. 색을 조합하느라 지독하게 힘든 나머지 머리가 빙빙 돌 때까지 변화를 꾀했다.

그는 모네가 앙티브에서 그린 그림들이 분위기는 감미롭지만 "총체적인 구성의 결핍"을 면치 못했다는 비판을 알았기에, 세잔의 논리적인 구성과 페르메이르 같은 네덜란드 거장의 정연한 색으로 그리겠다고 다짐했다. 이들을 비롯한 과학적인 화가들처럼, 여러 시간에 걸쳐 신중히 계산하여 해바라기 연작을 준비했다. 크기는 물론 캔버스를 가로로 넣을지, 세로로 넣을지에서부터 색상 계획과 이에 따라 소비될 물감의 양까지, 모든 걸 계산했다. 극도로 긴장한 정신 상태에서 이러한 정교한 사전 계획을 통해서만 "신속하게 그려지고 신속하게 잇따르는 그림들"을 기대할 수 있었기 때문이다.

그러나 아무리 많은 준비를 해도 결코 충분해 보이지 않았다. 그는 베르나르에게 편지했다. "아아, 정말로 가장 아름다운 그림은 파이프 담배를 피우며 침대에 누운 채 꿈꾸는 그림일세. 하지만 실제로 그리지는 못하지."

8월 말에 핀센트의 모든 '계산'이 캔버스 위로 터져 나올 무렵에는 큰 헬리오트로프 꽃만 정원에 남아 있었는데, 그것들도 이미 시들기 시작했다. 그러나 팔레트와 붓에 활기를 불어넣는 과대 표현이라는 새로운 신조 때문에, 그는 노란 집의 탁자에 놓인 시든 해바라기가 담긴 꽃병을 볼 필요도 없었다. 아마도 과거에 항상 그를 인도했던 예비적인 목탄 밑그림을 생략하고 바로 칠하기 시작했을 것이다. 구성(꽃병, 몇 송이 꽃, 탁자 위 수평선)을 위해 충분할 정도로만 밑그림을 그린 채, 불면의 밤을 보내게 했던 종합주의자의 계획과 복잡한 보색의 수학에 갇혀 버렸다. 오래지 않아 그는 유화 세 점을 동시에 작업하고 있었다. 두 점은 각각 해바라기 세 송이가 있는 그림이었고, 하나는 다양한 상태로 시들어 가는 해바라기들이 열두 송이가 넘는 그림이었다. 해바라기 꽃이 시드는 과정은 그가 쏟아내는 수사보다 덜 정연했다. "나는 매일 아침 해 뜰 때부터 해바라기 그림에 매달려 있어. 꽃이 아주 빨리 시들거든. 그래서 한번 달려들었을 때 끝내야 한다."라고 테오에게 보고했다.

필연적으로 일단 캔버스에 붓을 대기만 하면, 신중하게 계획을 세우며 보낸 모든 밤이 성급하게 돌진하려는 작화 습관과 충돌했다. 참거나 조심할 줄 모르는 열정의 소유자에게, 색상과 붓질로 이루어진 무한한 순열은 즉흥적인 행위(즉흥적으로 그려진 선, 뜻하지 않게 발견한 색상의 충돌, 임파스토에 대한 애착, 열정적으로 날듯이 움직이는 붓)에 대한 거부할 수 없는 유혹이었다. 모든 변덕과 우연, 아니면 영감이 새로운 계산을 촉발했고 여러 주일에 걸쳐 짠 계획은 목적과 결과의 맹렬한 대립 속에

그의 붓과 씨름했다. 그는 작업 시간을 펜싱에 비교하며 "격렬한 사고"를 "평온한 붓 터치"와 겨루게 했다.

핀센트는 이 경쟁을 잘 알았으며, 많은 경우 양쪽 모두를 옹호했다. 어느 날은 속도의 필요성을 주장하며, 그림이 가장 많이 팔리는 모네와 불멸의 명성을 지닌 들라크루아를 들먹이곤 했다. 그러나 테오가 그가 써 대는 물감의 양이나 성급하고 예측 불가능한 결과에 대해 문제를 제기하면, 모든 붓질과 색에 대한 결정은 미리 정해져 있다면서 몽티셀리를 내세웠다. "논리적인 색채주의자였던 그에게는 복잡한 계산을 처리할 능력이 있었고, 그 계산은 자신이 균형을 맞추는 색상의 규모에 따라 더 세분화되었다." 자신의 사나운 붓질이 남부 특유의 돌풍 때문이라면서 자신을 세잔에게 비교하는 경우도 있었다. 세잔 역시 "휘청대는 이젤"을 다스려야 했다는 것이다.

그러나 핀센트의 이젤을 뒤흔들고 그의 손을 떨게 하는 진짜 폭풍은 머릿속에 있었다. 실로 그는 스헤베닝언 해변의 폭풍이든, 크로 평야의 돌풍이든, 자신을 꾸짖는 과거의 목소리든 긴급함에 몰릴 때 가장 훌륭하게 작업을 해냈다. 자신과 날씨, 희망과 경험, 정교한 계획과 전도자 같은 열정의 마찰, 단순화에 대한 종합주의자의 신조와 타인을 설득하고자 하는 강박적인 욕구의 마찰만이 창조성의 "열띤 상태"를 유도해 냈고, 최고의 작품들은 모두 거기서 나온다고 믿었다. "어떤 순간 나에게 닥치는 고양된 기분에 의지한다. 그리고 나서는

무절제하게 계속 나아가도록 스스로를 내버려 둔다." "자연이 아주 아름나울 내, 너 이상 자신을 의식하지 않고 그림이 꿈속에서처럼 떠오를 때면 돌연 소름 끼치도록 명료한 기분이 든다." 그는 "전광석화같이" 작업을 수행하고 터치에 절대적 안정감을 지닌("숨 쉬듯 간단히") 일본 화가를 모범으로 삼았다고 주장했다. 몽티셀리도 언급했다. 많은 비방을 받았던 그 마르세유의 화가와 자신을 옹호하며 정신이 나갔거나 술에 취해 광적인 상태에서 그렸다는 비난에 맞섰다. "사람들은 자기와 다른 눈으로 보는 화가를 미쳤다고 한다."라고 비웃으며, 어떤 주정뱅이가 감히 두 사람이 해낸 색의 곡예를 시도하겠냐고 했다.

그러나 핀센트는 폭풍 속 고요, 비애 속 기쁨, 고통 속 안락이라는 역설을 늘 설교해 왔다. 그리고 들라크루아에게 바쳐진 유명한 헌사("그리하여 고귀한 종족의 한 화가가 거의 웃음을 띤 채 사망했다. 그의 머릿속에는 태양이 있었고 그의 가슴속에는 뇌우가 있었다.*")를 욈으로써 내적인 혼란을 자찬했다. 핀센트가 캔버스를 공격하듯 다루는 모습을 멍하니 쳐다보거나 이미지와 대화하는 광적인 연극을 조롱하던 밀리에 같은 구경꾼은 그의 글을 통해서 활활 타올랐던 확신과 의심의 안무, 무아경에 빠진 지성과 열광적인 가슴의 안무를 보는 셈이었다. 진을 빼게 만들고 쉽게 흥분해 버리는 안무였다. 그는 상태를 자각하며

* 프랑스 작가인 아르망 실베스트르의 말.

테오에게 주의를 주었다. "모두가 내가 너무 빨리 작업한다고 생각할 거다. 그 말을 믿지 마라. 감정이란 자연에 대한 진실한 느낌, 우리 마음을 끄는 것이지 않느냐. 때때로 그 감정이 너무나 강력하여 나는 작업하는지도 모른 채 작업하고, 한 이야기나 편지 속 단어들처럼 연속적으로, 일관성 있게 붓을 놀리게 된다."

8월 말 고갱이 올 거라는 기대감에 불타오른 핀센트는 "창조의 용광로"에 또 한 점의 해바라기를 바쳤다. 이번에 보색의 논리는 눈부신 효과의 화려함에 지고 말았다. 개념과 실행의 사나운 돌풍은 분위기에서 대상을, 전후 맥락에서 색상을, 실재에서 이미지를 더 구분해 놓았다. 그 결과는 "온통 노란 그림"이었다. 즉 황록색을 배경으로 하여 주황색을 띤 노란색 탁자 위에 노란색 꽃병에 든 노란색 꽃들이 그려졌다. 핀센트는 그 그림이 확실히 다르다고 말했고, 아주 특별한 의미를 부여했다. 아침마다 동쪽을 향하여 떠오르는 태양에게 인사하는 해바라기처럼, 핀센트의 노란색 캔버스는 곧 문 앞에 이를 벨아미를 환영할 터였다. 미디에서 새로운 형제애에 대한 몽상이 파리에서 마지막으로 경험했던 형제애에 대한 기억과 합쳐졌고, 그는 테오에게 편지했다. "너나 고갱이 쓸 방 벽은 커다란 노란색 해바라기로 장식되어 있을 거다."

고갱이 올 거라는 기대감, 그리고 그 사내와 함께 오는 부활의 가능성은 아를의 삶 구석구석을 채웠다. 그는 매일 아침 일찍 침대에서 일어나 작업실로 돌진하여 해 질 때까지 작업했다. "나는 내 작업으로 고갱에게 감명을 주고 싶을 만큼 자부심이 강해. 그러니 그가 오기 전에 최대한 많이 작업할 수밖에 없지." 그는 카페 드라가르에서 하루에 두 번 푸짐하게 먹었고, 그곳의 훌륭한 음식 덕분에 배 속이 진정되고 작업도 향상되었노라 주장했다. 그는 교외로, 특히 포도밭으로 "멋진 산책"을 나가곤 했는데, 그곳에서는 이미 가을 추수 준비를 하고 있었다. 핀센트는 손님을 맞이하기 위해 멋진 검은색 재킷과 새 모자를 구입했다.

특별한 방문객은 특별한 편의 시설을 요구했다. 9월에 노란 집은 안팎으로 칠이 끝나 있었지만, 여전히 가스가 없었다. 핀센트가 낮 동안에는 그곳에서 작업할 수 있었지만, 밤이면 심야 카페 위에 있는 자기 방으로 돌아와야 했다. 그는 아래층에 있는 큰 작업실만 쓸 생각이었다. 그 작업실이 그림을 그리고 잠을 자는 방이었다. 나머지 방은 "유세를 위한 창고"로 쓰일 거라고 테오에게 말했다. 그러나 고갱이 온다는 사실에 모든 것이 바뀌었다. "진정한 예술가의 집"(참으로 개성적인 스타일)만이 새로운 파트너를 환영해 줄 터였다.

보라색 유리벽돌로 세워진 어느 인상주의자의 집에 대한 기사를 보고 감명받은 핀센트는 라마르틴 광장 2번지에 있는 평범한 상업 건물을 새로운 미술, 즉 일본 미술을 반영하는 작업실로 탈바꿈시켜 줄 장식을 고안하는 데 많은 시간을 할애했다. 그는 로티의 『크리상템 부인』에 의지해 테오에게 말했다. "진짜 일본인은

벽에 아무것도 걸지 않아. 그곳의 방은 텅 비어 있다더구나, 장식품은 없지." 종합주의 그림의 계획을 짜듯, 하얀색 벽과 환한 빛, 붉은 타일 바닥, 창문 사이로 네모진 푸른 하늘이 특징인 공간을 그려 보았다. **값비싼 것은 전혀 없는** 공간이자 흔해 빠진 것도 없는 공간이었다. 즉 대부분 화가의 집에 있는 난잡한 골동품들이 없는 공간을 상상했다. "무계획적인 생산물이 아니라 의도적인 창조물로…… 화가의 집을 짓기 시작했다."

그러나 핀센트의 의도적인 창조가 모두 그랬듯 노란 집을 꾸미는 일은 역류를 만났다. 로티의 일본인은 "그림과 진귀한 것을 모두 서랍 속에 숨겨" 보관하거나, 족자 하나 또는 절묘하게 꼿꼿한 화병을 꼭 맞는 자리에 놓았을 것이다. 그러나 핀센트가 주장을 입증할 자리, 입증해 온 자리는 벽뿐이었다. 그는 해바라기 그림만 걸어 놓겠다는 계획을 재빨리 폐기하고, 자신이 그린 수십 점의 그림을 참나무나 호두나무 재목의 틀에 넣어 집 전체, 특히 그와 고갱이 잠들 위층의 작은 침실에 배치했다. 부엌 벽조차 비워 두지 않고 평상시 걸던 복제화에다 무수히 많은 초상화와 채색한 인물 습작들을 더해 걸어 두었다.

그리고 나서 방들을 저마다 가구로 채웠다. "단순한 하얀 돗자리"라는 일본적인 모델과 질서와 단순함을 따르겠다는 생각도 핀센트의 집 꾸미기에 대한 열광을 오랫동안 억제할 수 없었다. 병원에서 돌아올 신 호르닉과 그녀의 아기를 위해 스헹크버흐의 작업실을 꾸미던

때처럼, 침대와 매트리스, 시트(많은 침구), 거울, 화상대, 서랍장, 의자, 명시하지 않은 긴은 필수품을 포함하여 가구를 마구 사들였다. 부엌 식탁과 두 사람이 쓰기에 충분히 큰 프라이팬을 제외하고는 모든 것을 두 개씩 구입했다. 위층 침실 두 곳에 덧붙여 아래층에 작업실 두 곳을 계획했다. 앞쪽 큰 방은 고갱이, 부엌은 자신이 쓸 생각이었다. 마침내 현관 양쪽에 놓을 화분도 두 개 샀다.

흥청망청 돈을 쓰는 데 동생이 항의하자 핀센트는 사치는 불가피하다고 변호했다. "고갱과 내가 이처럼 자신을 꾸밀 기회를 얻지 못하면, 우리는 씨가 여물 수 없는 작은 셋방에서 몇 해를 끌게 될 거다. 그런 생활은 이미 충분하잖니."라고 신랄하게 주장했다. 추가 융자 300프랑이 사라지고 난 후, 핀센트는 그 융자가 장기 저축 같은 것이라며 걱정을 물리쳤다. 그 돈은 큰돈이 되어 돌아올 것이며, 건강을 회복시켜 주고 한결 자유롭게 작업하도록 해 줄 것이며, 필연적으로 성공을 가져다줄 것이라고 약속했다. 그리고 명랑하게 덧붙였다. "유감스럽게도 다소 멀기는 하다만, 이제 너한테 시골 별장 같은 게 생겼다고 생각해도 된단다."

무대를 꾸미는 열정에 빠져, 핀센트는 아를의 노란 집뿐 아니라 미디 지방에 대한 태도도 바꾸었다. 여름에 바람과 태양과 전투를 벌이고 모델에 실망하며 이웃에게 모욕을 당하면서도, 다시 한 번 타르타랭의 "잔인하고 무심한 남부"를 감싸 안았다. 그는 테오(그리고 고갱)에게 줄 저항할 수 없는 초대의 그림을 그렸다. 화가가

원시적 소박함과 엄청난 희극, 도데의 어릿광대 같은 주인공의 숭고한 인간성을 발견할 수 있는 땅에 관한 그림이었다. 그는 있음 직하지 않은 색채와 도미에의 풍자만화로 이루어진 땅에 풀려난 볼테르의 불행한 주인공 캉디드처럼 자신을 묘사했다. 그리고 프랑스 문학에서 가장 유명한 두 얼간이, 프랑수아 부바르와 쥐스트 페퀴셰를 들먹이며 굼뜬 시골의 예술적 매력을 찬양했다. 그들은 플로베르 식으로 그려진 로렐과 하디*로서 우스꽝스러운 허식과 익살맞은 과장을 보여 주었다.

자신을 "타라스콩으로 향하는 양지바른 길"의 나그네로 그린 쾌활한 자화상에서뿐 아니라, 길옆에 야영 중인 마차들을 그린 재미있는 습작에서도 타르타랭 식 비전을 광고했다. 테오에게 이 부서질 듯한 이륜 포장마차가 "순회 풍물 장터의 연기자"의 탈것이라며, 서커스의 여흥인 마술 쇼와 카니발의 연기자 모습으로 자화상을 그리겠다고 했다. 그는 타르타랭 식으로 떠벌렸다.

나는 앉은자리에서 거칠게 누군가를 그려 내는 일에 능숙하지. 테오야, 내가 으스대고 싶을 땐, 항상 이렇게 할 거다. 제일 먼저 온 손님과 술 한잔하고서 수채화가 아니라 유화로, 도미에풍으로 그 자리에서 그를 그려 내는 거지. 그런 식으로 백 번을 시도하면, 그중 괜찮은 게

생길 거다. 좀 더 프랑스인다워지고, 나다워지고, 술꾼이 될 거야. 주정뱅이 떠돌이 말고, 그림 그리는 떠돌이. 그 이미지가 나를 강하게 유혹하는구나.

전에 없이 떠들썩하고 훈훈한 미디의 분위기를 만드는 데 가장 공헌한 이는 조제프 룰랭이었다. 그는 아를 기차역의 우체국 직원이었다. 보통 때라면, 핀센트는 반사적으로 룰랭을 또 한 명의 쩨쩨한 관료라고 혐오했을 것이다. 실제로 핀센트는 처리 곤란한 짐을 두고 우체국 관리와 노골적으로 다툰 바 있었고, 룰랭이 이 이상한 네덜란드인에게 처음 주목한 것도 그러한 소란 때문이었을 것이다. 아니면 호호와 룰랭 두 사람 모두 식사를 하거나 술을 마시던 심야 카페에서 만났을 수도 있다.

룰랭은 키가 160센티미터쯤 되고, 수염이 소금에 절인 밤 색깔로 두 갈래 졌으며("완전히 숲이야.") 이마는 급경사면 같았고, 늘 술기운을 풍겼다. 이 마흔일곱 살 사내는 마치 도데의 소설에서 걸어 나온 듯했다. 그는 바에 핀센트만 남을 때까지, 마시고 노래하며 활기차게 떠들어 댔다. 커다랗게 울리는 목소리로 직장에서나 어울릴 법한 관료적 허세를 부리며 공화주의적 정치관을 떠벌렸고, 밤이고 낮이고 무거운 우체국 제복을 입은 채 돌아다녔다. 두 줄로 놋쇠 단추가 달린 진청색 제복의 소맷부리에는 금실로 소용돌이무늬가 수놓여 있었다. 그는 챙 위에 '우체국(POSTES)'이라고 선명하게 새겨진 뻣뻣한 모자를 쓰고 다녔다.

* 짝을 이루어 활동한 할리우드 영화 최초의 미국인 희극 배우들.

핀센트는 그의 얼굴을 도스토예프스키의 얼굴("러시아인의 얼굴")에, 그의 웅변을 가리발디의 웅변("아주 휘몰아치듯 주장을 해 댄다.")에, 그의 음주를 몽티셀리의 음주("평생 술꾼으로 지낸 사람이지.")에 비교했다. 그러나 술(특히 압생트)만이 그들의 희한한 유대를 확실히 해 준 것은 아니었다. 핀센트는 7월 말에 "룰랭의 아내가 오늘 출산했어. 그래서 그는 공작새처럼 으쓱해 있고, 만족감으로 온통 들떠 있지."라고 알렸다. 핀센트는 아기를 아주 좋아했고, 이전에 자신의 가족 대신으로 여기는 가족에 접근할 때도 종종 아기를 통해 다가갔더랬다. 갓난아기인 마르셀과 조제프 룰랭의 가족(아내인 오귀스탱, 10대 아들인 아르망과 카미유)에게도 그렇게 접근했다. 그들은 노란 집에서 겨우 한 블록 떨어져 있는 두 철교 사이에 박혀 있는 음침한 공용 건물에서 살았다. 핀센트는 마르셀의 세례식에 참석했고 즉시 그 통통한 어린아이의 초상화를 그릴 계획을 세웠다. 그는 경이로워하면서 말했다. "요람 속 아이의 눈에 무한이 담겨 있단다."

그러나 어른부터 먼저 그렸다.

핀센트는 자신이 발견한 놀라운 인물, 즉 미디의 우편 행낭들 사이에 있던 이 타르타랭을 파리와 퐁타벤의 동료와 공유하고 싶어 안달이 났다. 「주아브인」과 「일본 처녀」가 태양과 열정의 땅에서 성적인 행위의 가능성을 제시했던 것처럼, 우체부 룰랭은 오로지 도데의 남부에서나 발견될 만한 명랑하고 호들갑 떠는 부류로서 세상을 유혹할 터였다. 핀센트는 거절하기 힘든 술과 음식을 미끼로 술고래 룰랭을 작업실로 끌어들일 수 있었다. 룰랭이 뻣뻣하고 무표정하게 앉아 있는 동안 핀센트는 한차례의 작업으로 끝내기 위해 질주했다. 비범한 대상을 위해 가로 90센티미터 세로 60센티미터에 이르는 큰 캔버스를 사용했고, 자부심에 찬 네덜란드 시민처럼 의자에 앉아 있게 했다. 두 팔은 마치 상상의 왕좌에 얹혀 있는 것처럼 팔걸이 너머로 뻗게 했다. 들창코인 그가 경멸하듯 내려다보는 동안, 핀센트는 금박 입힌 큰 외투에서부터 세심하게 다듬은 양 갈래 수염에 이르기까지, 거친 자존감을 나타내는 모든 세부 사항을 서둘러 포착했다. 부주의인지 희화화인지 모르겠지만, 핀센트는 그의 손을 아주 큼지막하게 그렸고 눈꺼풀은 무겁게 반쯤 감긴 것으로 표현했다. 그는 하늘색 바탕에 룰랭을 배치했는데, 그로 인해 짙은 청록색 제복이 더 두드러졌고 소매의 금실로 수놓은 장식, 두 줄 놋쇠 단추, 모자에 붙인 표찰(우체국)도 더 강조되었다. 그는 그림을 완성하자 베르나르에게 떠벌렸다. "세상에! 도미에풍으로 그리기에 딱 들어맞는 모티프일세!"

8월 말 고갱과 베르나르를 맞이할지 모른다는 기대감은 물리적으로나 예술적으로 핀센트를 퐁타벤의 동료로부터 갈라놓고 있는 거리를 실감시켰다. 그 틈을 좁히기 위해, 일치단결과 공동의 목적에 대한 다짐으로 가득한 편지를 쏟아 냈다. 새로운 종합주의에 충성을 맹세하듯, 모네의 인상주의("인상주의자들이 곧 내 작업

방식에서 흠을 찾아낸다고 해도 놀라지 않을
거다.")나 쇠라의 신인상주의("스스로를 광학적
실험으로 제한하는 화파"라고 무시했다.)와 자신은
아무 관련이 없다고 했다.

황금기 거장에서부터 따돌림받은
몽티셀리까지, 리하르트 바그너에서 크리스토퍼
콜럼버스에 이르기까지 영감을 주는 인물들을
들먹이며, 자신과 고갱, 베르나르를 "궁극의
원칙"(그야말로 모든 시대를 감싸 안을 미술)을
향하여 새로운 길을 개척하는 탐사들인 양
묘사했다. 조를 이루어서만이 근사한 신미술에
도달할 수 있다고 거듭 주장했다. "그리스의
조각가, 독일의 음악가, 프랑스의 소설가가
다다른 평화로운 정점에 이른 그림들이란 고립된
개인의 능력을 넘어서는 것일세. 공동의 이상을
실행하기 위해 뭉친 사람들만이 그런 그림을
창조할 수 있네."라고 정력가인 베르나르에게
훈계했다. 테오가 《르뷔 앵데팡당트》의
사무실에서 열리는 다음 전시회에 그림을
출품하라고 권하자 핀센트는 제 작품이 퐁타벤의
동료에게 장애물이 될지도 모른다는 것만
걱정했다. "우리 세 사람 모두의 명예가 달려
있다. 우리 중 그 누구도 자신만을 위해 작업하지
않아."라고 진지하게 말했다.

테오가 《르뷔 앵데팡당트》의 초대장을
전한 지 며칠 후, 핀센트는 화구를 꾸려서 포룀
광장으로 향했다. 그가 도착했을 무렵은 벌써
밤이었다. 산책을 하거나 그랑 카페의 차양 아래
앉아 있는 동네 사람들에게 어떤 화가가 어둡고
조약돌이 깔린 광장에 덜거덕거리며 이젤을

세우는 광경은 우습게 보였을 것이다.(그 지방
신문에 흥미롭게 보도되었다.) 그러나 사실 핀센트는
동료들의 '명예'를 지키고 있었다. 겨우 1년 전
《르뷔 앵데팡당트》가 지목한 대표 화가 앙크탱은
핀센트와 비슷한 야경을 그렸다. 푸줏간 바깥에
인파로 북적이는 보도를 푸줏간 안쪽 가스등과
캐노피에 매달린 큰 가스등 두 개만 비추는
장면이었다. 창문의 은은한 주황색 빛 근처에서
서로 밀쳐 대는 손님들을 빼면 거의 전부 청자색
어둠이 드리워 있었는데 이는 청색 유리 프리즘을
통해 보는 듯한 색 조각들로 나뉘어 있었다.
앙크탱의 밤 그림(그는 쇠라처럼 다큐멘터리적인
「클리시 대로: 저녁 5시」라는 제목을 붙였다.)은 즉각
새로운 일본 양식으로 자리 잡았다.

핀센트는 앙크탱이 택했던 것과 같은 비스듬한
각도로 자리를 잡은 채, 카페 그랑의 큰 차양을
이용해서 어두운 거리와 그 너머 밤하늘로
앙크탱처럼 깊숙이 원근감을 부여했다. 가스등
불빛은 지붕 있는 테라스를 환한 노란색으로
채우고 길로 흘러넘쳤다. 길은 크로의 돌로
포장되어 보색의 잔물결을 이루었다. "종종 밤이
낮보다 활기차고 색도 풍부하다고 느낀다."
그러면서 바닥에 넓은 주황색 칠을 더하고 문에
앙크탱에 대한 헌사를 파란색으로 썼다. 핀센트는
종합주의자로서 자신의 진실함에 대하여 끝없이
편지를 썼다. 일본 판화에 대한 신뢰, 일본인의
소묘 속도와 확실에 대한 찬탄, 무엇보다 일본적
색채에 대한 충성이 그 내용이었다. "일본의
화가는 반사된 색을 무시하네." 그는 교리를
암송하듯 베르나르에게 말했다. "그리고 움직임과

형태를 구분 짓는 특징적인 선을 사용하면서, 난소토운 색들을 나란히 배치하네."

베르나르와 고갱에게서 받는 편지와 편지 스케치를 통해, 핀센트는 두 화가가 여름 동안 퐁타벤에서 구축한, 앙크탱의 일본주의 사상의 개선 과정을 추적하고 관찰할 수 있었다. 파리에서 지난겨울 이후로 두 사람의 작품을 본 적이 없는데도(특히 고갱은 아주 다른 양식으로 그리고 있었다.) 핀센트는 그들의 미술에 충성을 다짐했고, 베르나르의 열광적인 보고를 근거로 자기보다 연상의 화가인 고갱을 새로운 운동의 지도자라고 선언했다.(베르나르는 고갱을 "대단한 거장이자 개성이나 지성에서 절대적으로 우월한 인간"이라고 일컬었다.)

어쨌든 고갱은 피에르 로티가 일본의 어린 신부에 대해서 한 설명과 딱 어울리는 마르티니크 섬의 흑인 여자를 그린 적이 있었다. 그리고 핀센트의 주장에 따르면, 카리브 해 지역이나 일본, 프로방스는 모두 삶의 아주 많은 부분을 밖에서 보내는 마법 같은 남부가 아닌가? 그는 고갱을 "대단한 화가"라고 부르며 고갱에게서 받은 편지들을 "엄청나게 중요한 것들"이라고 소중히 여겼다. 자신의 미술을 그 프랑스인이 받아들일 거라고 생각하는 방향으로 맞추어 가면서, 고갱의 상징주의에 대한 지지를 받아들였고 자기 그림을 "더 미묘하고 음악적으로" 만들겠다고 했다. 자신의 작품에 '추상'이라는 말을 쓰기 시작했는데, 그것은 음악과 미술을 뭉뚱그리는 단어였다.

그는 상징주의자의 또 다른 총아로서 바그너뿐 아니라 미국의 시인 월트 휘트먼도 찬양했다. 사언주의를 포기하겠다고 선언했으며("자연으로부터 등을 돌리겠다.") 명확성, 단순성, 색의 강인성이라는 새로운 신조에 헌신했다. "눈이 있는 사람이라면, 모두가 이해할 방식으로 그릴 것"이라고 맹세했다. 단호한 기술적 단순성과 밝고 분명한 색상을 지닌 늦여름의 해바라기 그림들은 핀센트가 퐁타벤으로부터 들은 새로운 사명을 알렸다. "고갱과 베르나르는 지금 '어린아이처럼 그리기'에 대해서 이야기하고 있다."

핀센트는 자신이 새로운 제자임을 증명하기 위해 자화상을 그렸다. 파리 시절 이후로 거울 속 자신을 평가해 본 적이 없었는데, 이제 자신이 보고 있는 사람은 레픽 거리에서 곧잘 그렸던 말쑥한 기업가나 전위 미술의 화신과 완전히 달랐다. 파리에서 초상화를 그릴 때 많이 사용했던 소형 캔버스나 판지 조각을 피하고, 눈길을 끄는 가로세로 60센티미터의 정사각형 캔버스를 택했다. 그러고는 수척한 머리를 스케치했다. 얼굴은 살짝 한쪽으로 돌려져 있어서 대머리에 가까운 정수리가 드러났고 앙상한 뺨과 이마가 두드러졌다. 그는 세심하게 살짝 분홍색과 노란색을 띠우면서 단조로우면서도 평화로운 얼굴을 주조해 냈다. 머리카락보다 좀 더 자란, 황록색 까칠한 수염은 단호하지만 악물지는 않은 턱 선을 나타냈다. 짧아진 수염은 윗입술을 드러내 거의 빨간색으로 그려졌고, 깊숙이 팬 인중 양쪽에 날카로운 정점으로 솟아 있다. 목은 머리가 얹혀 있는

이국적인 꽃줄기처럼 길게 노출되어 있는데, 특색은 없다. 커다란 장신구 하나만이 목깃 없는 셔츠를 하나로 여며 준다. 묵직한 녹색과 청색의 외투는 망토처럼 양어깨에 걸쳐져 있다. 이 근엄한 인물 주변으로 온통 파올로 베로네세의 그림 같은 환한 녹색이 빛나는데, 이 색은 에메랄드처럼 환하지만 박하뇌처럼 부드러우며, 후광을 그릴 때 같은 붓놀림으로 그림 가장자리까지 빛을 뿜는다. 그와 똑같이 형언할 수 없는 흰자위(대비를 위해 홍채는 황토색으로 표현되었다.)를 채웠는데, 두 눈은 거울 너머를 직시한다. 즉 보는 사람을 넘어, 멀리 찬란하게 다채롭고 더 나은 세상을 주시한다.

같은 시선으로, 핀센트는 앞으로 향하는 길에 다시 헌신했다. "일본 사람처럼 눈초리가 살짝 치켜 올라가게 그렸다."라고 테오에게 알렸다. 실로 비스듬히 치켜진 아몬드 모양 눈뿐 아니라, 그 이미지의 모든 것(머리를 바짝 민, 갑각류 껍질 같은 정수리, 긴 목, 망토 같은 외투, 금욕적인 시선)이 핀센트와 그의 동료들이 로티의 『크리상템 부인』이나 다른 이야기를 통해 아는 일본 스님에 대한 묘사와 설명을 환기했다. "마음속으로 어떤 스님의 초상을 생각했습니다. 영원한 부처를 소박하게 경배하는 자 말입니다."라고 고갱에게 말했다. 이것이 프로방스에서 그들을 기다리는 변화임을 핀센트의 이미지는 약속해 주었다. 그들은 관습에 시달려 근심 걱정에 찌든 화가에서 "꽃인 양" 자연 속에서 평화롭게 살아가는 숭고한 사제로 바뀔 터였다. 그는 "일본 미술을 공부하면

반드시 더 행복해지고 쾌활해진다."라고 확언했다.

그는 남부로 오라고 손짓하는, 해바라기 그림과 같은 뜻을 지닌 초상화를 퐁타벤의 동료들과 공유하고 싶은 나머지 그들에게 서로의 초상화를 그리자고 촉구했다. 그 보답으로 그들에게 "차분한 사제"를 보낼 수 있을 터였다. 그는 그 거래를 미디의 스님들로 이루어진 조직의 입회 의식처럼 생각했다. "일본 화가는 종종 작품을 교환하곤 했다. 그들의 관계는 분명하며 아주 자연스럽고 형제 같았다. ……이 점에 있어 우리가 그들을 따라 할수록 좋다." 그리고 10월 초 고갱에게 그림을 보내며 단언했다. 거기에는 일본 사제 같은 자화상처럼 엄숙하고 요구가 담겨 있었다. "정말로 내 믿음의 많은 부분을 당신에게 불어넣어 주고 싶어요. 우리가 성공적으로 어떤 것을 시작하여 오래도록 지속되리라는 믿음 말입니다."

친밀한 관계를 향한 그의 노력이 모두 그랬듯, 일본 화가 단원이 되라는 전투적인 호소는 자멸의 씨앗을 품고 있었다. 테오에 대한 애정과 라파르트와의 우정을 휘저어 놓았던 상반된 흐름, 즉 헌신과 적의, 집착과 혐오는 퐁타벤 동료들과의 관계를 빠르게 악화시켰다. 새로운 신념을 받아들이자마자, 찬양하기까지 했던 그가 이제는 반발했다. "방향을 바꾼다는 생각이 편치 않구나. 바꾸지 않는 편이 더 낫다." 7월에 테오에게 투덜거렸다.

그해 여름 내내, 베르나르와 고갱에게 보낸

편지는 충성과 저항 사이에서 몸부림쳤다. "궁극의 원칙"을 임자세 신뽀하고 난압과 맵동을 요구하면서도 한편으로는 독립과 개성을 골치 아프게 옹호했다. 핀센트는 동료들이 "내 그림 방식을 바꿀 거고 거기서 이득이 생길 거다."라고 예측하고 나서는 후회스러운 듯 덧붙였다. "그래도 나는 나만의 양식에 좀 더 집중하고 있어." 형제 같은 연대감에 대한 따뜻한 공언에는 경쟁적인 적의와 울컥 하는 분노의 기색이 스며 있었다.

고갱이 불규칙하고 한가롭게 편지 쓰는 사람인 반면, 베르나르는 핀센트의 주장에는 주장으로, 열정에는 열정으로, 새로운 운동의 방향에 대한 주도권 다툼을 하며 맞섰다. 핀센트는 테오에게 직접 접근할 수 있는 고갱에 대해서 숭배심 넘치는 자세를 보였다.("그렇게 위대한 화가에게는 우울하거나 질 낮거나 악한 이야기를 꺼내고 싶지 않구나.") 그러나 그가 보낸 편지를 고갱과 함께 읽을 베르나르에게는, 연상의 화가인 고갱에게 경의를 표하는 모습을 지닌 채 삼자 대화를 핀센트 자신이 주도했다. 베르나르가 새로운 미술은 '즉흥적으로' 상상 속에서 그 심상을 찾아야 한다는 고갱의 주장에 공감을 표하자, 핀센트는 반항적으로 자연을 보고 작업하겠다는 결심을 재확인했다. 그러면서 "가능성과 진실로부터 벗어나는 것"을 문제 삼아 젊은 친구를 꾸짖었다. 그러고는 '과장'(핀센트 본인이 한 것)과 상징주의자의 공상적인 '발명품' 사이에 넘을 수 없는 날카로운 선을 그었다.

자신을 과장하여 내보이는 베르나르의 상징주의적인 시를 꾸짖었고(그것의 "도덕적 폭직"에 내애 의꾸심을 뾰했나.) 상징주의 양식으로 그린 베르나르의 소묘가 아주 기묘하다며 은근히 비웃었다. 초기에 들라크루아와 바그너 모두를 옹호했던 샤를 보들레르의 충격적인 시에서부터 파리 전위 미술의 정점에 이르기까지, 베르나르가 반세기에 걸친 상징주의의 발흥을 기록하며 상징주의를 옹호하자, 핀센트는 그 도전에 응했다. 포괄적이고 격렬한 용어를 써 가며, 상징주의자의 이미지가 어리석고 우둔하며 메마른 형이상학적 사색이라고 조롱했다. 그들이 특히 사물을 있는 그대로 그린 네덜란드 황금기의 위대한 화가들에게서 등을 돌렸다는 점을 꾸짖었다. "거장 프란스 할스를 기억하게. 또한 위대하고 전 우주적인 거장…… 하르먼스 판 레인 렘브란트, 그 넓은 도량을 지녔던 자연주의적인 인간을 기억하게." 그 주장은 문화적 표절에 대한 고발로 강화되었는데, 그는 프랑스 미술의 200년간이 "저질 프랑스 면에 네덜란드의 페이스트*를 빽빽하게 채운 시간"에 지나지 않는다고 무시했다.

퐁타벤에서 비롯한 상징주의적 교육 중 핀센트를 가장 자극한 것은 종교적 심상에 대한 요구였다. 베르나르는 4월에 핀센트의 평을 들으려고 종교적 시를 몇 편 보냄으로써 이 상처를 다시 헤집어 놓았다. 베르나르는 파리의 상징파 논쟁에 자극을 받았고, 젊은 상징주의

* 과일, 어육 따위를 으깨어 조미한 식품.

시인 알베르 오리에를 사귀었으며, 그해 봄 브르타뉴에서 있었던 연애사로 가톨릭교 신앙에 다시 눈을 떴다. 그는 한 손에 신비로운 종교적 심상이 담긴 화첩을 들고 다른 손에는 성서를 든 채 퐁타벤에 도착했다. 고갱은 이 새로운 사상을 솔직하게 받아들였고, 이내 두 화가는 성서의 수수께끼와 의미의 깊은 우물을 파헤치는 작품을 계획하느라 분주해졌다.

고갱에게서 그토록 따뜻한 환영을 받은 후에, 아를에서 폭풍 같은 항의를 받자 베르나르는 틀림없이 충격을 받았을 것이다. "그 옛날이야기는 정말로 너무나 이기적이네!" 핀센트는 바로 맞받아쳤다. "맙소사! 세상이 유대인으로만 이루어져 있단 말인가? 깊은 슬픔을 느끼게 하는 성경, 그것은 우리의 절망과 분노를 일깨우며, 그 옹졸함과 전염성 있는 어리석음으로 인해 심각하게 기분을 해치고 몹시 혼란스럽게 만드네." 그리스도의 상만은 핀센트의 분노를 이겨 냈다. 그는 그것을 "단단한 껍질과 쓰디쓴 과육 안쪽"에 있는 위로의 씨앗이라고 했다. 그러나 그리스도의 이미지를 포착하고자 하는 베르나르의 야심을 "예술적 노이로제"라고 비하했고 성공 가능성을 비웃었다. "들라크루아와 렘브란트만이 내가 그리스도를 느낄 수 있는 방식으로 그의 얼굴을 그렸네. 나머지는 그저 우습지."

그 고함은 파리에 잇따른 서신들에도 넘쳐 났다. "아아, 친애하는 동생아, 내 인생과 내 그림에서 하느님 없이도 잘 해낼 수 있을 거다." 기독교가 저지르는 범죄, 특히 아메리카 대륙에서 가톨릭교로 개종하라고 하는 '만행'에 대해서 베르나르를 공격했고, 그 종교의 현대적 위선을 비웃었다. 중세의 축제와 신비로운 종교적 헌신이 존재하는, 구교가 지배적인 프로방스에서 몇 달을 보내고 나자 어린 시절에 신교도로서 느꼈던 고립감과 교황에 반대하는 우상 파괴주의가 일깨워졌다.(그는 아를의 고딕 교회인 생트로핌 성당을 잔인하고 흉물스럽다며, 심지어 "고대 로마의 것" 같다고 묘사했다.) 7월에는 자신을 둘러싼 신령과 미신의 세계에 맞서 예방 주사를 놓으려는 것처럼, 발자크 전집을 다시 읽기 시작했다.

그러나 퐁타벤의 압박은 아주 강력했고, 과거에서 비롯한 깊고 불안한 집착에 오랫동안 끌려다녔다. 7월에 쓴 편지는 통렬한 비난으로 가득 차 있긴 하지만 자기가 깎아내린 이미지를 회복하려는 시도도 들어 있다. 그는 "큰 습작, 그러니까 파란색과 주황색으로 그려진 그리스도의 형상이 있고 노란색의 천사가 있는 올리브 정원"을 그렸다. 이는 실패와 용서를 구하는 노력으로 가득한 일생 동안 그를 쫓아다닌 이미지였다. 즉 겟세마네 동산의 그리스도였다. 그러나 지금에야 그는 새로운 미술의 생생한 색상 속에서 그 이미지를 보았다. "붉은 땅, 초록색과 파란색 언덕, 보라색과 암적색 둥치를 지닌 올리브, 회녹색과 파란색의 나뭇잎, 병아리색 하늘" 속에서 말이다. 그러나 그 시도는 실패했다. 재앙을 예언하는 발작적인 공황 상태에 빠져(나중에 그는 그 상태를 '공포'라 일컬었다.), 그는 성내며 나이프를 집어 그 불쾌한

이미지를 긁어 없앴다. 실패를 베르나르와 고갱에게는 비밀로 했다. 디오에게는 모델이 부족해서라고 했다. "모델 없이 그렇게 중요한 인물을 그려서는 안 된다." 그러나 확실히 그는 더 깊숙이 놓인 장애물을 인식했다.

실패한 그 그림은 새로운 저항의 파도를 촉발했다. 그는 자신들을 둘러싼 자연 세계(특히 아를)가 의미로 가득한 주제를 무수히 제공하는데도 동료들이 변화 없고 우화적인 성서 세계에만 기댄다고 꾸짖었다. 즉 자연 세계에는 씨 뿌리는 사람과 곡식 다발을 묶는 사람, 해바라기와 삼나무, 태양과 별, "무한을 그릴" 온갖 기회가 있었다. 그는 "풍요롭고 아름다운 자연을 그리는 게 진정 나의 의무다."라고 선포하며, 상징주의자의 메마른 형이상학적 활동을 겨냥하여 비판했다. "우리는 흥겨움과 행복, 희망과 사랑을 필요로 한다." 그리고 사방의 얼굴과 형상 속에서 숭고함을 발견할 수 있는데, 왜 그리스도의 끔찍하고도 완벽한 얼굴과 마주하느냐고 다그쳤다. 그는 베르나르에게 맹렬하게 말했다. "내 말이 이해되는가? 단지 자네에게 이 유일하고도 위대한 진실을 보여 주려는 걸세. 즉 초상화라는 단순한 수단으로 모든 인간성을 그려 낼 수 있다는 걸세."

사실 핀센트가 애호하던 장르는 이미 꽤 주변으로 밀려나 있었다. 인상주의자의 빠르게 훑어보는 시선과 발랄한 빛은 결코 내적인 삶으로 침투해 들어가지 못한 채 매력적인 표면만 기록할 뿐이었다. 한편 핀센트가

인정하듯, 새로운 미술은 과학에 집착하든 분 길에 집착하든 인간 얼굴의 임의적인 특징을 별로 좋아하지 않았다.

다음 세대의 미술에서 그가 아끼는 초상화(그리고 모델)의 자리를 확보하기 위해, 핀센트는 초상화의 신비와 신성함(상징주의의 정수)을 열렬히 옹호했다. 위대한 초상은 "완전한 것, 완벽한 것, 무한함의 한순간 같은 것"이라고 주장했다. "형이상학적 마법사" 렘브란트는 성자나 천사, 그리스도를 그렸지만, 추상적 그림이나 환상이 아닌 진짜 사람으로 그를 표현했다. 핀센트는 초상을 위해, 상징주의자의 포부가 "음악이 그러듯 위로가 되는 뭔가를 얘기하는 것"이라고 주장했고, 퐁타벤에서 비롯한 종교적 강령을 자기 것으로 했다. "후광이 상징하는 영원성을 지닌 남자와 여자를 그리고 싶다." 여름 내내 미디의 벨아미가 탄생할 것에 대비하면서("클로드 모네가 풍경화에서 해낸 일을 초상화에서 해내겠다."), 초상화가 '미래'를 대표한다는 신념을 굽힘 없이 외쳤다. "아아! 초상화, 생각을 품은 초상화, 모델의 영혼이 있는 초상화는 반드시 도래해야 한다."

8월 초, 그러니까 앙크탱의 「농민」이 성공을 거두자 퐁타벤과 아를의 화가 모두 시골의 심상에 달려들었다. 곧 핀센트는 그를 위해 모델을 서 줄 사람으로 파시앙스 에스칼리에라는 늙은 정원사를 고용했다. 그는 에스칼리에를 가난한 늙은 농부로 묘사했다. "그의 생김새는 좀 더 거칠 뿐이지, 아버지를 확실히 빼닮았다." 핀센트는 급하게 그를 그렸다. 깊이 주름진,

햇볕에 그을려 놋쇳빛 얼굴을 진청록 바탕 위에 그리고, 연청록 블라우스를 입히고 노란색 밀짚모자를 씌웠는데, 핀센트가 교외로 그림 여행을 갈 때 입는 의상과 아주 비슷했다. 테오와 퐁타벤의 동료에게, 에스칼리에가 밀레나 졸라의 상징적인 인물이자("괭이를 든 사람, 카마르그의 전직 소몰이꾼"), "고도로 세련된 파리 사람"의 방식에 가하는 원시적인 해독제일 뿐 아니라 룰랭처럼 도미에 식으로 희화화된 인물이라고 선전했다. "고갱과 자네가 이해할 거라고 과감히 믿는 바일세. 농부가 어떤 존재인지, 얼마나 강력하게 야수를 연상시키는지 알면, 참된 종족 하나를 발견한 셈이네."라고 베르나르에게 편지했다.

보수 문제로 모델과 금세 사이가 틀어졌지만, 그 늙은이의 이미지는 종교적 심상에 대하여 베르나르와 논쟁하는 동안 내내 핀센트의 눈앞에서 어른거렸다. 마침내 8월 말 그는 에스칼리에를 꼬드겨 작업실로 다시 데려왔다. 그리고 반백의 정원사에게 지팡이에 기댄 채 두 손을 모아 기도하는 자세를 취하게 했다. 그 그림에서 챙이 넓은 밀짚모자 아래, 늙수그레한 두 눈은 차분히 먼 곳을 응시한다. 그 시선은 슬프고 참을성 있어 보이며, 하늘나라를 향해 있다. 비스듬한 푸른색의 양어깨 너머로, 세상은 지난 추수의 '용광로'를 상징하는 "번쩍이는 주황빛"과 닥쳐올 일몰, 그 너머 일출의 "어둠 속 금빛"으로 가득 차 있다.

소박한 성자의 이미지를 완성하자마자, 핀센트는 신비로운 숭고한 존재를 환기하고자 하는 베르나르의 궁극적 과제에 다시 한 번 손을 댔다. 외혜너 보호가 8월 말에 노란 집을 방문했을 때 기회는 절로 모습을 드러냈다. 핀센트는 이 서른세 살 벨기에 화가를 6월에 만났는데, 당시에 보호는 근처인 퐁비에유에서 도지 맥나이트와 작업실을 같이 썼다. 핀센트와 그는 생김새가 닮았을 뿐 아니라("면도날 같은 얼굴, 초록빛 눈, 독특함") 비슷한 부르주아적 배경을 지녔고, 그들의 동기들이 다수 미술품 사업에 관계하고 있었다.(보호의 누이인 아나는 전위 미술품의 수집가이자 화가였다.)

그러나 핀센트는 보호와 "게으름뱅이 맥나이트"를 함께 묶어 생각했고, 보호도 마찬가지로 맥나이트처럼 핀센트의 미술 세계와 "변덕스럽고 걸핏하면 싸우려 드는" 성질을 불쾌하게 여겼다. 8월 말 맥나이트가 아를을 떠날 때까지 두 사람은 거의 만난 적이 없었다. 그러나 동지애의 바람이 불던 한 주간 그들은 투우 경기를 관람했고 미술에 대해 밤늦도록 이야기를 나누었다. 보호가 고향인 벨기에의 탄광 지대로 가서 보리나주의 광부를 그릴 작정임을 알았을 때, 핀센트는 연대 의식에 푹 빠져 버렸다. 보호에게 광산 사이에 세울 새로운 작업실을 "북쪽의 노란 집"이라고 부르길 권하며 그와 고갱, 보호가 때때로 장소를 맞바꿀 수 있겠다고 했다.

위로의 만나* 같은 짧은 우정을 기념하기 위해,

* 이스라엘 민족이 광야를 방랑할 때 여호와가 내려 주었다는 양식.

핀센트는 보흐를 설득해서 포즈를 취하게 했다. 반감에 아랑곳 않고, 핀센트는 공들여 초상화 계획을 세워 왔더랬다. "화가 친구의 초상화를 그리고 싶다."라고 8월 초 보흐를 만나고 나서 테오에게 편지했다. "위대한 꿈을 꾸는 사람, 나이팅게일이 노래하듯 천성으로 작업하는 사람 말이다." 보흐의 머리카락은 짙은 색이었지만, 핀센트는 그를 "오렌지색, 크롬옐로와 연노란 하이라이트가 있는 금발 사내"로 그릴 생각이었다.

머리 뒤에는 보잘것없는 방의 평범한 벽 대신 무한함을 그릴 터다. 내가 만들어 낼 수 있는 가장 진하고 강렬한 파란색으로 칠해진 민무늬 배경 말이다. 그리고 이 짙은 푸른색 배경과 밝은색 머리의 단순한 조화로 신비로운 효과를 얻을 거다. 창천 한가운데 별처럼 말이다.

보흐가 마침내 그를 위해 포즈를 취하자, 핀센트는 그가 그리는 대상의 날카로운 얼굴과 짙은 색 머리카락을 충실하게 표현해 냈다.(코밑수염과 턱수염만 금빛으로 밝게 강조했다.) 그러나 주황빛 노란색 외투를 입혀서 미리 상상했던 것처럼 자신이 만들어 낼 수 있는 가장 짙은 푸른색을 배경으로 서 있게 했다. 보흐의 머리 꼭대기에 가느다란 병아리색 광환을 씌웠는데, 들라크루아의 「갈릴리 호수의 그리스도」에서 구세주 머리를 둘러싼 후광의 색과 같았다. 그리고 저 너머 세계에서 노란색과 주황색으로 빛나는 별들이 어두운 허공에 점점이 박혔다.

"파란색과 주황색으로 그려진 그리스도의 형상"은 정확히 그가 앞서 겟세마네 동산 그림에서 시도했다가 접은 계획이었다.

이 같은 이미지는 베르나르가 촉구하는 화려한 성서적 치장이 아니라 새롭고 다른 의복, 즉 색 속에서 그 이미지의 초월적 진실을 표현해야 한다고 핀센트는 주장했다. "대조적인 색의 어우러짐이나 유사한 색조의 진동을 통하여, 종교의 어리석은 것들에 의지하지 않고도 삶의 심오한 수수께끼를 다룰 수 있다."(상징주의자의 궁극적 목표였다.) 그는 색의 언어만으로 직접 마음에 호소했다. 그리하여 에스칼리에의 얼굴 표현에 쓰인 일몰의 색들이 "영혼의 열의"를 표현하는 반면, 밤하늘을 배경으로 보흐의 형상이 지닌 밝은 색조는 "머릿속 생각"과 "별에 실린 희망"을 나타냈다.

색의 바른 조합이 인간의 모든 감정을 불러일으킬 수 있다고도 주장했다. 서로 어긋나는 색상들의 고뇌에서부터 균형 잡힌 색상들의 절대적인 편안함, 붉은색과 초록색의 열정에서부터 연보라색과 노란색의 부드러운 위안까지 모든 감정이 가능했다. 특히 핀센트는 베르나르에게 자신의 색을 설명하며 상징주의자의 용어를 빌려 썼지만(영원한 것, 신비로운 것, 무한, 꿈), 도전적으로 자신이 "이성적인 색채주의자"라고 선언했고, 자신의 팔레트는 복잡한 계산을 따른다고 자랑했다. 그것은 감각에 관한 상징주의자의 선언을 혐오하는 쇠라의 용어였다. 그리고 핀센트는

종합주의가 색을 "열정적 기질"의 확실한 표현이 아닌 단순한 디자인 요소, 즉 장식적 추론의 결과물로 귀속하는 것을 전면적으로 거부했다.

그 기질은 붓질에서 가장 강력하게, 또는 도전적으로 나타났다. 퐁타벤에서 핀센트의 동료들은 붓 자국이 거의 드러나지 않는 그림을 발전시키고 있었다. 앙크탱을 본받아 그들은 논리적 결론을 위해 색면에 관한 종합주의적 표현법과 스테인드글라스의 실례를 추구했다. 세잔이 면들로 이루어진 이미지를 구축하기 위해 짙거나 얇게 칠해진 면과 벽돌 쌓기 같은 붓질을 사용했던 반면, 고갱과 베르나르는 이미지를 순색 구역으로 분할하고 나서 구역들마다 부드럽고 감정이 드러나지 않는 붓질로 얇게 채웠다. 핀센트는 고갱과 베르나르, 양쪽 화가와 주고받는 편지를 통해 이러한 혁신을 들었고, 연대 의식에 대한 충동이 엄습할 때면 스스로 실험하기도 했다.

그러나 그의 열광적인 붓은 필연적으로 저항했다. 퐁타벤에 보내는 편지 속 스케치는 빨간색 또는 파란색 등의 꼬리표가 붙은 순색 블록으로 이루어진 색칠 공부책 같은 종합주의의 교리만 보여 주었다. 그러나 동료들에게 보이지 않는 자신의 작업실에서, 데생 화가로서 그의 손은 지칠 줄 모르고 무수한 붓놀림으로 블록들을 채워 나갔다. 앙르베 붓질은 복잡한 지형을 이루고 패턴책처럼 다양한 질감을 보여 주었다. 가끔은 윤곽선을 도랑처럼 기복 있는 색으로 따라가며, 뾰족뾰족한 솔잎이나 구불구불한 포도 가지 모양을 충실하게 따라

그렸다. 새로운 교리가 지시한 면이나 배경 속에서 무수히 붓질을 반복하며, 구름 한 점 없는 하늘을 들끓는 바다로 바꾸거나 경직한 밭을 부드러운 색조의 전쟁터로 바꾸기도 했다. 한번은 임파스토 기법을 맹렬하게 분출했다.(핀센트 자신이 폭력적이라고 일컬었다.) 붓에 물감을 잔뜩 실어 아름다운 냇가 물방앗간을 물감들의 성채로 바꾸어 놓았고, 모든 면(벽, 지붕, 하늘, 시내)을 도전적으로 눈에 띄는 붓질로 산산이 흩어 놓았다. 붓질은 퐁타벤에서 나오는 정설에 대한 침묵의 항거이자 주먹질이었다.

고갱이 올 때까지 겨우 몇 주 남은 9월 말, 핀센트의 좌절과 숙고, 단호한 거부는 합쳐져서 새로운 미술의 세 동료 지도자에 맞선 목청이 터질 듯한 저항이 되었다. 그는 빌레미나에게 선동적인 편지를 보냈다. "자신이 뭘 할지에 대해서 타인 의견에 의존한다는 건 정말 터무니없는 짓이다." 그는 브르타뉴에서 주장하는 장식적이고 지적인 심상에 반대하여 아주 다른 미술을 내세웠다. 우화가 아니라 초상의 미술, 즉 공상적인 것이 아닌 인물의 미술, 성자가 아닌 농민의 미술이었다. 또한 수수께끼가 아니라 충격을 주는 미술, 유리가 아니라 물감의 미술이었다. 그러나 무엇보다 감정의 미술, 즉 "비탄에 잠긴, 그리하여 가슴이 터질 듯한" 미술이었다. 감정을 일깨우는 마법적 힘, 음악적 힘을 지닌 색이 중심적인 역할을 했다. "나 자신을 힘차게 표현하기 위해…… 색을 사용한다. 이론에 관해서라면 이걸로 끝이다."

색이 그의 음악이라면, 붓은 그의 악기였다. 붓질은 느낌과 뒤섞여 일련의 감성을 실어낼 수 있었다. 임파스토로 끌어낸 **고통**부터 점묘법이 끌어내는 흥분, 자기 그릇처럼 부드러운 칠이 끌어내는 평온함부터 내뿜는 듯한 붓질이 끌어내는 장엄한 느낌까지 가능했다.

그는 단순하게, 더 단순하게 만들라는 종합주의의 명령을 받아들였으나, 단지 단순미라는 장식적 목적을 위해서만은 아니었다. 색과 붓질처럼, 단순화와 과장은 깊은 감정적 진실을 위해 쓰여야 했다. 노란 집 앞의 광장(제대로 돌보지 않은 공공 토지)을 어떻게 그렸는가 설명하면서 핀센트는 소심하게 인정했다. "평범한 나무 몇 그루와 관목을 제외했다. ……개성, 그러니까 **광장의 근본**을 파악하기 위해서 말이다."

이것은 상상이 아니라고 서둘러 덧붙이며, 베르나르와 고갱이 사용하는 상징주의 용어를 거부했다. 그는 아무것도 상상하지 않으며 오로지 보고 느낄 뿐이라고 했다. 그는 자연을 무시하지도, 노예처럼 좇지도 않았다. 그는 자연을 '소비'했다. "나는 그림을 창조하지 않네. 반대로 자연 속에 이미 있는 것을 찾아낸다네. 그러니까 나는 그저 자연 속의 것을 자유롭게 해 줘야 할 뿐일세."라고 베르나르를 타이르며 말했다. "렘브란트는 천사를 그리면서 아무것도 창조하지 않았어. ……그는 천사를 인식했네. 즉 거기에 있는 천사를 **느낀** 걸세."라는 설명이었다. 그리하여 사람들의 왕래로 다져진 광장을 볼 때도, 가늘게 눈을 뜨고서 그에게 보이는

모습대로 보았다. 네덜란드처럼 방치되어 잡초로 뒤덮인 오솔길 밀고 활짝 꽃피운 협죽도 관목을 보았다. 그 관목은 "새로 피어나는 꽃과 그만큼의 시들어 가는 꽃으로 가득했고, 그 초록빛은 무궁무진하게 뻗어 나오는 튼튼한 가지 속에서 끊임없이 새로워졌다." 이는 실재가 아닌 천사 같은 위로의 이미지로서 실재가 무색 사진이 아닌 것과 마찬가지라고 주장했다.

이것이 핀센트의 다루기 힘든 미술이 담을 수 있는 유일한 이론이었다. 다시 말해 저돌적인 가슴에 영원히 매여 있는 종합적인 지성의 필연적인 표현이었다. "내가 뭔가에 감동받을 때면, 그것은 어떤 깊은 의미를 지닌 것처럼 보이는 유일한 것이다." 그리고 그것들을 그리는 일에 "너무나 빠져들어 자제하지 못하고, 단 하나의 규칙 같은 것은 생각지 않는다."라고 고백했다. 집요하게 내성적이고, 곧잘 홀로 책으로 읽은 작가와 화가, 철학자가 몰두했던 문제를 숙고했다. 그러나 미술에 관한 개인적 이론에는 조리도 일관성도 없었다. 그는 결코 일관되게 자신을 다스리지 못했으며(편지 한 장 내에서조차 그랬다.) 소용돌이치는 감정의 흐름으로부터 자신의 사상을 떨어뜨려 생각하지 못했다. 하나의 그림 속에서조차, 그의 팔레트와 붓은 그를 사로잡은 감정(그것만이 중요한 유일한 교리였다.)을 좇아 이 이론에서 저 이론으로, 이 모델에서 저 모델로 활주했다. "결국 중요한 것은 강력히 자신을 표현하는 건데, 그 세부적인 차이가 뭐 그리 중요하겠는가?"라고 베르나르에게 반문하며 제 일탈을 옹호함으로써

독립을 선언했다.

핀센트의 반항적인 미술은 표현적 심상과 훨씬 더 사적이고 독창적인 상상의 시대를 향한 문을 열어젖혔다. 그러나 핀센트의 대단한 열의가 모두 그랬듯 이 또한 미래를 옹호함으로써 과거의 실수를 만회하기 위해서였다. "파리에서 배운 것이 **나를 떠나간다**. 인상주의자를 알기 전에 이 나라에서 품었던 생각으로 돌아가고 있단다." 그는 1888년 여름의 반란 사태가 한창일 때 테오에게 편지했다. 과장되고 "무언가를 연상시키는" 색에 대한 옹호는 인상파를 건너뛰어 동시 대비 법칙에 대한 샤를 블랑의 오랜 신조를 환기했다. 그리고 당연히, 그는 그 신조의 구세주였던 들라크루아를 꺼내 들었다. "내 작업 방식은…… 그들보다 들라크루아의 사상으로 향상되었다."라고 주장했다. 케르크스트라트 작업실에서 그가 영웅으로 삼은 화가는 모네도 쇠라도 세잔도 앙크탱도 아닌 들라크루아였다. 들라크루아는 "색채만으로 상징적 언어를 구사하고, 그 언어를 통해 열정적이고 영원한 무엇을 표현해 냈다." 핀센트에게 과장된 색채의 땅을 향해 남부로 가는 길을 보여 주고, 노란 집으로 향하는 길을 밝힌 아프리카의 화가이자 탐험가가 바로 들라크루아였다.

핀센트는 또한 상징주의자의 말을 신뢰하지 않았다. 바그너의 음악이나 베르나르의 설명을 듣기 몇 년 전에 누에넌에서 피아노 교습을 받으며 색과 음악의 관계를 연구했던 사실을 테오에게 환기했다. 그리고 브라반트의 황무지에서 위대한 바르비종파 화가인 쥘 뒤프레가 어떻게 "색의 교향악"을 사용하여 무수히 다양한 분위기를 표현했는지에 대해 편지한 적도 있었다. 핀센트는 내부, 즉 "본능, 기발한 생각, 충동, 양심"으로부터 영감을 찾았고, 위스망스의 『거꾸로』가 파리에서 전위적인 분위기를 불러일으키기 오래전에 이미 **"가슴으로! 가슴으로!"**라고 외치던 들라크루아를 옹호했다.

1885년 10월 국립 미술관에서 누에넌으로 돌아간 후에, 그의 붓은 "고귀한 정서, 무한한 심오함"을 지닌 이미지를 얻기 위해 렘브란트가 그랬듯, 앙르베 수법의 경이로운 산물과 '단번에' 작업하라는 명령에 이끌렸다. 문자 그대로 사실일 필요가 없다는 렘브란트와 할스의 견해에 힘입어 편견에서 자유로워진 핀센트는 시인처럼 대상을 이상화할 권리, 색이 스스로 말하도록 내버려 둘 권리를 주장했다. 케르크스트라트 작업실과 흐롯 가족의 쓰러져 가는 오두막집에서, 이미 그는 그 권리를 시험해 보았다. 거기서 무수히 그린 초상화(붓에 물감을 가득 얹어 침침한 빛 속에서 단번에 그렸던 초상화)가 이미 길을 가리켰다. 앙크탱이 「농민」을 그리기 3년 전에 핀센트는 밀레의 예를 터득했고("밀레의 작품 속 모든 대상이 현실인 동시에 상징적이다.") 대상들의(그리고 자신의) 절제된 절망을 색과 질감으로 표현하기 위해 완벽한 심상을 발견해 냈다. 그의 원시적인 가족, 흐롯 집안을 "마치 그들이 심긴 흙 속에 그려진 것처럼" 묘사하고, "의지와 느낌과 열정과

애정으로" 묘사함으로써, 퐁타벤의 동료들이 이제야 염원하는 "보다 진실한 진실"을 성취해 냈던 것이다.

요컨대 세상이 그의 하찮은 농부들에게로 다시 돌아와 있었다. 그는 파시앙스 에스칼리에의 초상을 두고 "내가 네덜란드에서 그렸던 두상에 관한 습작들과 절대적인 연속선상에 있다."라고 말했다. 늙은 정원사의 빛나는 얼굴 표정은 황무지 그늘에서 미디의 환한 태양 속으로 나온 흐롯 가족의(그리고 핀센트의) 변화를 상징했다. 파리에서 보낸 몇 년은 일찍이 「감자 먹는 사람들」을 옹호하던 웅변 속에 심겨 있던 혁명적 미술의 씨앗을 싹 틔웠을 뿐이다. 새로운 미술에 대한 주장은 옛 미술에 대한 옹호로 가득 차 있었다. 누에넌의 신념을 끝까지 지켰다면 "나는 주목할 만한 미치광이가 되어 있었을 것이다. 지금은 그저 대수롭잖은 미치광이일 뿐이지만."

누에넌에서처럼 핀센트는 되살아나는 이단적 비전을 표현하거나 자극하는 이미지를 찾아냈다. 자기 정당화를 위한 모든 이미지가 그랬듯, 그것들은 그의 상상이 아니라 삶에서부터 솟아났다. 그해 여름 매일 밤, 노란 집이 어두워지면 핀센트는 몇 블록 떨어져 있는 심야 카페 드라가르로 돌아갔다. 당구대가 놓여 있고 가스등이 달려 있고 왠지 기분 나쁜 시계가 걸린 장식 없는 아래층 술집에서 늦은 저녁을 먹었다. 가끔은 룰랭과 같이 식사를 하거나 압생트를 마셨지만, 대개 홀로 앉거나 뒤쪽 바에 서서 술을 마셨다. 그러고는 마침내 좁은 계단을 올라가 작은 자기 방으로 가서 결코 잠들지 않는 아래층 위에서 꾫아넣으셨나.

카페 드라가르는 사창가를 제외하면 자정이 지나서도 영업하는 아를의 몇 안 되는 시설로, 경찰로 하여금 떠돌이, 폭력배, 망명자, 노숙자의 사진 대장을 끌어당기게 만들었다. 핀센트는 "숙소에 지불할 돈이 없거나 너무 취해서 어디서도 받아들이지 않는" 그 사람들을 밤손님이라고 불렀다. 정치 얘기를 하는 괴짜, 저 혼자 떠들어 대는 미치광이, 창녀를 끌어들이는 매음굴 포주, 상처를 달래는 거부당한 구혼자, 그 모두가 더 이상 앞으로 나아가지 못하고 카페 드라가르의 선홍빛 조명에 머물렀다. "그들은 탁자 앞에 앉아 그렇게 온밤을 보내네."라고 베르나르에게 말하며, 핀센트는 제 집처럼 편안한 그곳을 '자유연애 호텔'이라고 불렀다.

핀센트는 조화롭지 않은 분위기 속에서 조화롭지 못한 그림을 그리기 시작했다. 그는 집주인 조제프 지누와 다투었다. 만일 방세를 늦게 내는 것을 봐준다면, 지누의 음울한 시설 풍경을 그려 주겠다는 제안이었다. "그에게 많은 돈을 거저 지불하는 데 복수하려고, 썩어 빠진 술집 전체를 그려 주기로 했다."라고 테오에게 말했다. 지누는 설득당했다기보다는 어리벙벙한 기분으로 받아들였고 핀센트는 즉각 일에 착수했다. 아래층 시계가 자정을 울릴 때까지 기다렸다가, 밤마다 줄줄이 들어서는 사람의 행렬이 가장 잘 보이는 문 바로 옆, 그 술집의 앞쪽 구석에 큰 캔버스를 세웠다.

대부분 손님은 반쯤 남은 커피 잔과 술잔을 자리에 놔두고 아무렇게나 의자를 밀쳐 둔 채 그곳을 떠나며 그의 그림에서 빠져나갔다. 술집 구석에 자리 잡은 몇몇 손님은 털썩 주저앉아 얼굴을 돌렸다. 그들은 야행성 화류계 사람들 사이에서 벌어지는 꼴사나운 짓을 무시하는 데 익숙하거나 무시당하는 데 익숙했다. 주인 지누만이 버티고 서 있었다. 부끄러움을 모르며, 어떤 모욕에도 아랑곳하지 않고, 어떤 추문에도 단련되어 있는 그는 흰색 외투 차림에 흰색 앞치마를 두른 채 당구대 옆에 자랑스럽게 서서, 똑바로 핀센트를 응시하며 번쩍이는 가스등 불빛을 온전히 받았다.

핀센트 판 호흐는 낮에는 내내 자면서 사흘 밤을 계속해서, 침대 아래 지옥으로 돌아가 거기서 발견한 고립감과 소외감을 색과 칠로 포착했다. 지누가 바의 실내 장식을 위해 택한 색이 무엇이었는지는 몰라도, 핀센트는 붉은색과 초록색만 보았다. 핏빛 벽에서부터 옥색 천장, 공작석 같은 녹색 당구대에서부터 당구대의 다홍색 그림자, 카운터의 부드러운 루이 15세풍 초록색에서부터 카운터에 어울리지 않게 놓여 있는 섬세한 분홍색 꽃다발에 이르기까지, 그 술집의 모든 구석이 내적 번민에 관한 상상의 렌즈로 굴절되었다. 마룻널에는 초록색 생채기가 나 있는 한편 그 틈에서는 붉은색이 배어 나온다. 대리석 탁자 상판과 자기 화로에는 청록색이 스미며 초록색 펠트 당구대에는 빨간 공 하나가 놓여 있다. 붉은색 상표가 붙어 있는, 초록색 압생트병 옆에서 잔들은 분홍빛으로

반짝인다. 뒤쪽 여성은 초록색 치마를 입고 분홍색 숄을 둘렀다. 겁 많은 떠돌이 하나가 저 멀리서 몸을 푹 숙였지만 선녹색으로 빛난다.

이 충돌과 대조의 전장에 핀센트는 인정사정없는 노란색 빛을 드리웠다. 걸려 있는 네 개 등이 노란색, 주황색, 초록색 빛을 뿜어내며, 네 개 태양처럼 이 비정상적인 세계의 주민을 무섭게 비춘다. 빛은 탐조등처럼 그들을 노출시키고, 술집 한가운데 당구대에 그림자를 드리운다.

누에넌에서처럼 핀센트는 등불 빛에 의해서 탁자 주위로 옹기종기 모여 있는 미천한 대상의 목적을 주장했다. "그 카페는 사람이 자신을 망치거나 스스로 미치고, 범죄를 저지를 수 있는 장소다."라면서 테오에게 졸라의 소설과 톨스토이의 희곡을 언급했다. 「심야 카페」의 색과 형태의 과장에 대해 설명하며, 앞서 황무지에 항거하기 위해 사용했던 도전적인 언어를 사용했고 주인인 지누처럼 당당한 태도로 일관했다. "그 그림은 내가 그린 가장 흉한 그림이다. 비록 다르긴 해도, 그것은 「감자 먹는 사람들」의 대응물이다."(자부심을 증명하기 위해 다음 날 수채화로 그려 테오에게 보냈다.)

퐁타벤에 형식적으로 머리를 숙이며, 그 그림에 일본적 흥겨움이 담긴 것은 남부 사람의 선량함 덕분이라고 했다. 그러나 또한 그의 끈질기게 세속적인 주제에 대해서는 베르나르의 성서적 허구에 맞먹는 신비와 심오한 의미를 지닌다고 주장했다. "인간의 끔찍한 수난을 표현하고자 노력했다." 그러면서

「우체부 조제프 룰랭의 초상」 1888. 8.
종이에 잉크, 23.5×31cm

우중충한 카페 그림을 밀레의 「씨 뿌리는 사람」급으로 격상했다.

그러나 진짜 주제는 그 자신이었다. 진짜 수난은 자신의 수난이었다. 핀센트는 다른 삶을 보고하거나 상상할 수 없었으며, 다른 고통이나 다른 즐거움을 느낄 수 없었다. 신발 또는 새 둥지, 해변의 배, 길가 엉겅퀴, 식사 중인 가족, 그 어느 것을 그리든, 그의 창문은 모두 안쪽을 향했다. "내 자신이 항상 어딘가로 어떤 목적지를 향해 가는 나그네처럼 느껴진다." 그는 카페 드라가르를 처음으로 그리려고 마음먹었던 8월에 테오에게 보내는 편지에 말했다. 두려움과 정처 없는 신세, 박탈감에 쫓겨, 한낮에 흐릿 가족의 축사 같은 집의 어둠 속에서 위로를 구했듯, 같은 처지의 밤손님들처럼 지누의 심야 카페의 이상하고 도착적인 빛 속에 일시적으로 몸을 맡겼다. 같은 처지에 있는 버림받은 이들을 위해, 핀센트는 "조국이나 가족처럼, 없어도 우리가 잘 살아가는 것들은 현실에서보다 우리 같은 사람의 상상력 속에서 좀 더 매력적이지 않은지" 궁금해했다.

그러나 다른 사람들과 달리 핀센트에게는 갈 곳이 있었다. 매일 밤 그는 계단을 올라가 제 방에 가서, 침대에 누워 파이프 담배를 피우며 앞으로 올 손님과 앞으로 그릴 그림을 꿈꾸었다.

33

시인의 정원

고갱이 올 거라는 기대만이 핀센트의 외로움을 억눌러 주었다. 밀리에 소위가 8월에 휴가를 떠나자, 핀센트는 그와 같이 사창가를 찾던 일이 그리웠지만, 고갱이라면 레콜레트 거리의 아름다운 아를 여자들의 주의를 더 끌 거라고 생각했다. 9월 초 외헤너 보흐가 떠난 후, 핀센트는 우정에 매달려 잇달아 편지를 보냈고 기억에 의지해 두 번째 초상화를 그렸으며 보흐와 테오에게 파리에서 만나라고 강요한 데다가 보흐와 누이동생 빌레미나를 결혼시키겠다는 터무니없는 계획까지 세웠다. ("항상 빌레미나가 화가와 결혼하기를 바랐다. 엄밀히 말해 그는 아주 가난하지도 않으니.") 노란 집에 고갱이 있게 되면 필연적으로 보흐 같은 다른 화가도 끌어들일 거라고 혼잣말을 하며 외로운 밤을 보냈다. 실로 고갱이 자리를 잡으면 보흐가 제 발로 틀림없이 돌아올 거라고 테오에게 장담했다.

몇 안 되는 지인이 곁을 떠나면서, 고갱과의 우정에 대한 기대만이 이웃들의 커져 가는 적대감으로부터 그를 보호했다. 핀센트가 9월 중순 마침내 카페 드라가르가 아닌 새집에 묵기 시작하면서 문제는 더 커졌다. 그는 "이곳의

고립 상태는 아주 심각하다."라고 테오에게 알렸다. 미친 사람 취급에 대하여 신랄하게 투덜거렸고 아무도 좋아해 주지 않는다는 사실 때문에 무기력해졌다고 했다. 고갱이 고립된 그와 함께하면서 어떻게든 상황을 역전시킬 거라고 생각했다. 길거리에서 그림을 그리려는데 깡패들이 공격하여 물감을 보도에 짜부라뜨렸을 때, 핀센트는 그 사건이 그와 고갱이 아를에서 누리게 될 '명성'의 삐딱하고 우스꽝스러운 전주곡이라고 웃어넘겼다.

모델이 주저하면서 약속한 곳에 나타나지 않고, 조건에 대해 실랑이를 벌이거나 선금을 받고 돌아오지 않을 때에도 같은 위로에 손을 뻗었다. 그가 마음에 들어 한 모델들(밀리에도 거기에 속했다.)조차 포즈가 형편없었다. 집배원 룰랭은 아기인 마르셀을 그리지 못하게 했다. "모델과 겪는 어려움이 이 지역의 돌풍과 똑같이 끈질기게 계속되는구나. 사람을 낙담시킬 정도야."라고 핀센트는 전했다. 그러나 마르티니크 섬의 원주민과 브르타뉴의 농부를 길들인 고갱이라면 그 모든 것을 바꿀 수 있을 터였다. 그는 주저하던 미디의 모델들을 매료해 노란 집으로 오게 할 터였다. 또한 그 지역 사람들이 더 이상 핀센트의 초상화를 비웃거나 자신들이 그려지는 것을 수치스러워하지 않을 터였다. 그는 아를의 "불쌍하고 초라한 영혼들"을 얻어 새로운 미술의 경이로운 일들을 이룰 터였다.

아를 사람들의 비웃음에 낙담할 때마다, (테오가 《르뷔 앵데팡당트》 전시회에 작품을 내라고 권했을 때처럼) 작업에서 믿음을 잃어버릴 때마다, 평범한 사람보다 좀 더 나은 존재가 되기 위해 몸부림칠 때마다, 핀센트는 "확실히 분주하게 나보다 더 나은 작업을 하는 브르타뉴의 사람들"을 생각했고, 남부에서 이루어질 멋진 일을 생각했다. 나이와 병이 그의 몸과 마음, 또는 그의 미술에 회복 불가능한 피해를 입혔다는 걱정이 들 때마다, 고갱과 그의 남아 있는 힘을 최대한 활용할 기회가 다가온다고 생각했다. 그리고 "우리에게 오늘 작업할 힘은 있겠지. 하지만 내일까지 그 힘이 지속될지는 모르는 법이다."라고 테오에게 경고했다.

고갱은 또한 시들해지는 핀센트의 성생활의 문제를 해결할 열쇠도 거머쥐었다. 9월에 핀센트는 주아브인들이 무시하는 "2프랑짜리 창녀"조차 침대(또는 작업실)로 끌어들이는 데 애를 먹었다. 문제는 돈이 아니었다.(성관계를 위한 돈은 항상 몇 푼이라도 찾을 수 있었다.) 그의 낯선 미술이나 공격적인 성격도 문제가 아니었다. 문제는 그의 성욕, 좀 더 정확히 말하면 행위에 있었다. 오랜 세월 "그 유희를 쫓아다닌 것"은 성적으로 그를 무기력하게, 종종 발기할 수도 없게 만들어 버렸다고 동생에게 실토했다. 좀 더 깊은 정신적 변화와 신체적 변화의 과정이 진행 중(매독이 주된 요인이었다.)임을 의식하지 못한 채, 서른다섯 살의 핀센트는 발기 부전이 나이("나는 내 호기심이 요구하는 것보다 더 나이 들고 추해져 간다.")나 탈진 때문이라고 했다.

그러나 베르나르와 고갱에게는 그가 성생활 없이 정숙하게 지내는 것이 슬픈 운명 때문이

아니라 용감한 선택인 양 내보였고, 그들도 따르라고 촉구했다. "작업에 있어서 진정 강한 남성이 되기를 바란다면, 가끔은 자신을 포기해야 하고 성교를 너무 자주하면 안 된다." 이 뜻밖의 판단을 지지하기 위해, 핀센트는 정력이 넘치지만 금욕적으로 산 화가들을 들먹였다. "잘 제어된" 황금기의 네덜란드 화가들에서부터 들라크루아까지 그 화가들에 포함되었다. 들라크루아는 "성교를 자주 하지 않았고, 작업에 헌신해야 할 시간을 빼앗기지 않고자 연애만 했다." 근대 화가 중에서는 인상주의자인 드가를 언급했는데, 드가는 "여자들을 사랑하고 성교를 자주하면 재미없는 화가가 된다는 것을 알기에 그들을 좋아하지 않는다."라고 했다. 또한 종합주의자들이 총애하는 세잔의 작품에서도 핀센트는 "풍부한 남성적 능력"을 찾아냈다.

그들 형제에게 사랑을 설명하고자 초기 교사였던 미슐레와 마지막 교사인 졸라를 언급했으며, "위대하고 영향력 있는" 발자크도 언급했다. 발자크가 "오늘 아침 나는 책 한 권을 잃어버렸다!"라고 투덜거리며 매춘에서 벗어난 것은 유명하다. 핀센트는 "그림 작업과 잦은 성교는 어울리지 않는다. 성교는 머리를 둔하게 만든다."라고 주장했다. 단련된 스님처럼, 위생적인 이유로 2주에 한 번은 사창가에 갈 수 있지만, 그렇지 않을 때면 미술의 창조에 모든 원기를 쏟아부어야 한다고 베르나르에게 말했다. "생식기를 만족시키는 일에 유능한, 전문적인 포주와 평범한 멍청이"를 위해 일하는 흔한 매춘부에게 원기를 낭비해서는 안 된다는 것이다. 그렇게 낭비하는 대신, 미술을 정부로, 그림 그리는 일을 성행위로 삼아 "저돌적으로 뿜어져 나오는 정액처럼" 작품을 창조해 내야 한다고 했다. "아아! 친애하는 벗들이여, 우리의 눈을 통해, 똑같이 오르가슴을 느끼는 미치광이가 됩시다. 그러지 않겠소?"라고 동료들의 지지를 불러일으켰다.

핀센트는 고갱과의 예술적 결합을 위해 모든 '원기'를 아끼기 위하여, 성교뿐 아니라 아내와 가족도 포기하겠다고 선언했다. 그가 생식적인 충동을 덜 느낄수록, 창조적인 충동을 더 다급하게 찬양했다. "미를 향유하는 것은 성교와 같네. 무한의 한순간이지."라고 베르나르에게 설명했다. 그와 고갱은 함께 새로운 미술의 세대를 번식시킬 터였다. 운명은 "육체적으로 창조할 능력을 앗아 갔다."라고 시인했다. 그러나 고갱의 도움으로 자신은 자식 대신 그림을 창조할 터였다.

핀센트는 동정적인 정신의 힘이 위대한 예술을 낳는다고 오랫동안 주장해 왔다. 처음 화가가 되었을 때부터, 자신의 그림들이 보다 고귀한 결합, 즉 테오와 느끼는 형제애의 자식들이라고 말해 왔다. "너도 나와 다름없이 그것들을 창조해 낼 거라고 장담한다. 우리는 함께 만들어 가고 있어."라고 9월에 재차 확인했다. 그러나 점차 예술적 배우자로서 고갱에 대한 환상이 오랫동안 그의 상상력을 사로잡아 왔던 모든 협력과 결합에 관한 이미지들을 대체하게 되었다.

편지들 속에서, 그는 프란체스코 페트라르카와 조반니 보카치오의 결합에 대한 여담으로 그 주제를 꺼내 들었다. 이는 서양사에서 가장 유명한 창조적 결합 중 하나였다. 이 14세기의 시인들이 나누었던 "사랑을 초월한 우정"에 대한 기사를 읽은 후, 핀센트는 마음속에 그리던 결혼의 모델로서 생산성 넘쳤던 그들의 유대에 매달렸다.(그 기사는 그들의 유대를 "시대와 자신을 넘어서는 지속적 헌신, 놀라운 배려, 상호간 감동적인 인내"라고 묘사했다.) 생의 대부분을 프로방스에서 보낸 사람은 페트라르카였는데도, 핀센트는 자신을 순종적인 조력자 보카치오로 보았다. 그는 절묘하게 음탕한 『데카메론』의 저자("우울하고 다소 체념해 있던 불행한 사내…… 국외자")였다. 그리고 고갱을 은둔해서 살던 그 존경받는 거장처럼 묘사하며, 그가 "이 지역의 새로운 시인"이 될 거라고 선언했다. 몽매한 중세가 페트라르카와 보카치오의 결합에서 생겨난 빛으로 인문학에 눈뜬 것처럼, 파리 미술계는 고갱과 자신의 '연합'이 낳은 미술에 깜짝 놀라리라고 상상했다. "예술은 항상 불가피한 부패 이후 다시 소생한다."라고 편지에 쓰며, 또 다른 르네상스가 미디에서 솟아나리라고 예견했다.

그는 이젤 위에서 세차게 잇따르는 풍경화로 이 성스럽고 생산적인 유대를 찬양했다. 보클뤼즈(아를 북동쪽으로 65킬로미터 정도 떨어져 있는 곳)에 있던 페트라르카의 주택은 조용한 정원을 품고 있었고, 거기서 그와

보카치오는 오랜 세월 편지로 주고받았던 열망을 완성할 수 있었다. 노란 집에도 징원이 있었다. 라마르틴 광장의 공원이었다. 핀센트는 밤마다 『데카메론』에 어울릴 만한 음탕한 짓에 가리개를 제공하며 서 있는 사이프러스나무와 협죽도 사이에 이젤을 세우고 눈을 가늘게 뜨고는 "시인의 정원"을 바라보았다. "이 공원은 환상적이야. 단테와 페트라르카, 보카치오 같은 르네상스의 시인이 관목과 꽃이 만발한 풀밭 사이를 거니는 모습이 상상된다." 그는 테오와 고갱에게 똑같이 말했다. 이러한 몽상에 사로잡혀, 9월 후반의 2주와 10월 초에 이 어수선한 공원을 소재로 10여 점 그림을 그렸다. 해 뜰 때부터 해 진 후 가스등이 켜질 때까지 작업했다. 몇몇 작품에서는 자연이 파라두처럼 풍요롭고 세상과 격리된 채 터져 나왔다. 연인이 죽은 시인의 발자취를 따라 걷는 그림도 있었다.

우애와 생산성, 성적인 것과 영적인 것을 융합하는 연합을 향한 핀센트의 열정은 어수선한 작은 공원에 대한 몽상을 넘어 창의적 세계 구석구석 넘쳐흘렀다. 그의 편지들이 창조적인 단짝(렘브란트와 할스, 코로와 도미에, 밀레와 디아즈, 플로베르와 모파상)을 차례대로 부르는 동안, 그의 붓은 모든 곳에서 짝을 발견했다. 엉겅퀴에서 사륜마차, 모래 바지선에서 신발에 이르기까지, 붉은색이 초록색의 보색인 만큼이나 필연적으로 서로를 보완하는 물체의 쌍을 보았다. "서로를 환히 빛나게 만드는 색들이 있다. 그것들은 쌍을 이루고, 남자와 여자처럼 서로를 완전하게 한다."

9월 말 핀센트는 이 모든 짝짓기의 암시를

중첩할 만한 하나의 주제를 찾아냈다. 밀리에가 아프리카 복무를 위해 가던 길에 잠시 아를에 들렀다. 병영에 있던 짐을 꾸리고 아를 사창가에 "다정한 작별"을 하느라 예전 소묘 선생을 위해 포즈를 취할 시간은 거의 없었다. 마침내 그를 노란 집으로 끌어들이긴 했지만, 핀센트가 빨리 끝내려고 서두르는 동안 밀리에는 짜증을 내며 앉아서 꼼지락거리고 비판을 가했다. 모습을 드러낸 그림은 두꺼운 칠과 대담한 붓질 핀센트의 신중한 표현의 결합물이었다. 그 그림은 룰랭의 캐리커처 같지 않았지만, (핀센트가 유감스럽게 인정했듯) 밀리에를 꼭 닮은 것도 아니었다.

소위가 쓴 군모의 주황색은 그해 여름에 포즈를 취했던, 목이 굵고 호랑이 같은 눈을 지닌 주아브인의 음탕함을 환기했다. 그러나 초록색과 파란색이 동일하게 섞여 있는 비취색 배경은, 그 야만적인 대조를 완화하여, 위협적이기보다는 감동적으로 남성성을 표현했다. 밀리에의 잘생긴 얼굴에서, 핀센트는 모파상의 『벨아미』에 나오는 사근사근한 바람둥이와 밀리에가 좋아하던 소설인 『콩스탕탱 수도원장』의 다정다감하고 순진한 인물을 보았다. 또한 고갱의 계산적인 야심과 동생의 솔직한 마음을 보았다. 테오처럼 밀리에는 무심하고 태평한 행동으로 핀센트의 격렬한 성격을 보완해 주었다. 밀리에의 젊음("세상에, 그는 겨우 스물다섯 살이야.")과 특히 그의 남성적 능력도 마찬가지였다. 핀센트는 왜 그와 젊은 주아브인이 붉은색과 초록색처럼 완벽한 한 쌍인지 설명하며 편지에 썼다.

"밀리에는 운이 좋다. 그는 원하는 대로 아를의 여자를 소유할 수 있어. 하지만 그들을 그릴 수는 없지. 만약 그가 화가였다면 소유는 어려웠겠지."

핀센트는 단순히 「연인」이라고 칭한 그 초상화를 새로운 침실 벽에 「시인」이라고 별명 붙인 보흐의 초상화와 나란히 걸었다. 그 초상화들은 장차 있을 훨씬 더 완벽한 한 쌍에 어울리는 모형을 이루었다. "내 침실은 아주 단순하게 꾸밀 거다."라고 노란 집의 장식에 대해서 테오에게 알렸다. 반면 고갱의 방은 산뜻하고 우아할 거라고 했다. "되도록 그 방을 진정 예술적 감각이 있는 여자의 안방처럼 만들려고 한다."

이러한 이미지에 얹혀 핀센트의 기대감은 상승했다. 고갱과의 결합은 자기를 보완해 줄 뿐 아니라, 미술에서 거대한 새로운 움직임의 중심에 놓아 줄 터였다. 노란 집은 남부의 마법 같은 빛에 영감을 받은 참된 색채주의자들의 성지가 될 것이다. 그와 고갱은 그들에게 새로운 미술을 가르친 다음 보흐처럼 내보내 유럽 대륙에 복음의 씨앗을 뿌릴 터였다. 마침내 그의 꿈은 여러 세대에 걸쳐 화가들을 키워 낼 미술관과 영구적인 학교를 설립하는 데까지 이르렀다. 세상과 담을 쌓고 사는 쇠라조차 이토록 눈부신 미래상에 이끌려, 고갱과 연합하고 마침내 인상주의의 계승자들을 단결할 거라고 주장했다. "우리가 아주 위대한 일의 시작에 있다는 걸 알겠느냐? 그 일은 새로운 시대를 열어 줄 거다."라고 테오에게 거창하게 말했다.

이러한 환상은 고갱이 올 거라는 기대감을 돋울 뿐 아니라 드렌터의 꿈을 계속 살아 있게 만들었다. 테오 역시 어느 날엔가 노란 집에서 함께하리라는 꿈이었다. "네가 남부로 오는 것을 정당화하고자 혼자서는 충분히 중요한 그림을 그릴 수 없다고 자신에게 말한단다. 하지만 고갱이 오면, 그리고 우리가 여기 머물며 화가들이 생활하고 작업하는 것을 돕는다는 사실이 널리 알려지면, 나와 마찬가지로 너에게 남부가 또 다른 고향이 되지 말란 법도 없는 것 같구나."라고 그의 편지는 다시 젬가노 형제의 대담한 재주를 언급하기 시작했다. 파리에서 성공할 거라고 장담했다. "네가 몇 년 동안 빌려준 돈을 모두 다시 벌어들일 수 있을 거다." 테르스테이흐가 위대한 고갱이 불러일으킨 혁명에 관한 이야기를 듣는 모습을 그려 보았고, 오랫동안 자신을 장악해 왔던 과거로부터 마침내 풀려나는 상상을 했다.

핀센트는 그림을 통해 이러한 상상에 활기를 불어넣었다. 가로 90센티미터 세로 60센티미터가 넘는 대형 캔버스에, 라마르틴 광장 2번지에 있는 변변찮은 건물을 기념비적인 노란색 건축물로 바꾸어 그렸다. 그는 원근감이 강조된 두 개 전망 사이, 캔버스 한중간에 노란 집을 배치함으로써 누에넌 황무지의 검은 흙에 뿌리박은 오래된 교회 탑만큼이나 확고부동하게 미디 지방에 세웠다. 그러나 그 그림의 "신선한 버터 같은" 노란색과 선명한 진청록 하늘은 무시무시한 잿빛 교회 탑과 험악한 구름을 거부했고, 부산해 보이는 몽마주르 대로(아이들을 데리고 있는 부부, 카페에서 술 마시는 사람들)는 교회 탑 발치에 있던, 아버지의 묘를 포함하여 생명 없는 무덤들을 무시하는 듯했다. 노란 집은 오라고 손짓하며 영원히 빛(교회 탑의 검은 빛과 비교되는 하얀 빛)의 축처럼 화창한 교외에 솟아나 있다.

그는 또 다른 대형 캔버스에 그 집의 다른 부분을 그렸다. 그가 평화롭게 꿈꿀 수 있는 곳, 바로 그의 침실이었다. 바로 아래층에서만도 항상 현실이 침입해 들어왔다. 사냥개 같은 빚쟁이에게 시달리고 매춘부에게 거부당하며 동료 화가에게 질책당했다. 그러나 자기 방에서는 그 모든 것을 차단하고 종교나 바그너의 음악에 관한 톨스토이의 사상을 읽을 수 있었다. "결국 우리는 모두 좀 더 음악적으로 살고 싶어질 거다." 그러한 사고에 대해 숙고하든가, 영국에서처럼 콧노래를 흥얼거리며 밤늦게까지 깬 채로 파이프 담배의 구름과 몽상 위로 세상의 냉소, 회의, 사기를 흘려보냈다.

그 평온한 음악을 포착하기 위해, 작은 방구석에 이젤을 세웠고 캔버스에 내실의 모습을 가득 채웠다. 과거에 그는 가족들에게 기념품으로 주기 위해서거나 비망록처럼 간직하기 위해 종종 자신이 살아가는 장소와 그 안에서 본 풍경을 기록했다. 그는 그림이 완성되기도 전에 자랑했다. "색이 여기서 모든 일을 다 할 거다. 색의 단순함이 사물에 당당한 품격을 부여할 거야." 그에게는 기록해야 할 새로운 이유도 있었다. 노란 집을 그린 그림처럼, 너무 큰 가구와 과장된 시점을 지닌 「호흐의 방」은 일상을 기념비적인 것으로 바꾸어 놓았다.

단순화된 형태와 강렬한 색상은 소소한 가정을 스테인드글라스가 있는 성소로 바꾸었다.(그는 "자유롭고 고른 밝은 색조로 칠했다."라면서 종합주의의 옷을 입고 있음을 알렸다.) 생생한 보색과 만화화한 가구로 내면생활의 신성함을 찬양한 것이다. "이 그림을 바라보자면 머리를, 아니 그보다는 상상을 쉬어야 해."

누에넌의 황무지에서 자신의 도전적인 삶을 정당화하기 위해 「성서」를 그렸다. 「호흐의 방」에서는 그가 미디에서 꾸는 꿈의 무한한 가능성을 기념했다. 그 그림의 널빤지 바닥은 아버지의 설교에 나오는 삭막한 구절이 아니라 졸라 소설의 "삶의 기쁨"을 보여 주는 책처럼 펼쳐져 있다. 두 사람에게 충분할 만큼 커다란 침대는 노란빛이 강한 주황색으로 배처럼 튼튼하게 세워져 있다. 그리고 줄방석이 있는 의자 두 개가 있다. 침대 머리맡 나무판 위 못에는 청록색 작업복과 밀짚모자가 걸려 있다. 침대 위쪽에는 그리운 보흐와 떠나가는 밀리에의 초상화가 있다. 그들을 그린 그림들 덕분에 그 집이 좀 더 계속해서 사람이 살았던 집처럼 보인다고 말했다. 노란색 햇빛이 닫힌 덧문 사이로 들여다보며 베갯잇과 침대 덮개에 유자 같은 빛을 던진다. 그가 「성서」의 페이지에 사용했던 도전적인 색의 줄들이 잿빛 감옥에서 튀어나와 소란스러운 대조로 캔버스를 가득 채운다. 주황색 화장대 위에는 파란색 세숫대야가 있다. 분홍색 마룻장은 가장자리에 초록색을 둘렀다. 노란색 널빤지와 연보라색 문, 녹청색 벽에 회녹색 수건이 걸려 있고, 침대

위에는 주황색 덮개가 얹혀 있다. 축소된 방의 뒤쪽, 창문 옆 벽에는 작은 면도용 거울이 걸려 있는데, 거기에는 이미지가 아니라 색만이 비친다. 이 색은 스님처럼 그린 자화상의 바짝 민 머리에서 뿜어져 나오던 색, 그리고 그 눈에서 희미하게 빛나던 색인 맑은 선녹색이었다.

그러나 핀센트가 높이 날수록 추락은 더욱 가혹했다. 9월 중순 오랜 침묵 후에 고갱은 짤막하고 수수께끼 같은 편지를 썼다. 모든 문장 가운데 한 문장이 두드러졌다. "매일 점점 더 많은 빛을 지네. 그래서 여행이 점점 어려워지고 있어."

그 편지로 핀센트는 분노와 상처의 급격한 추락에 빠져 버렸다. 고갱이 판 호흐 형제의 너그러움을 배신했다고 비난했고, 테오에게 최후통첩을 보내라고 촉구했다. "고갱에게 직설적으로 물어라. ……'올 겁니까, 아닙니까?' 하고 말이다." 만일 고갱이 계속해서 결정을 내리지 못하고 망설이거나 출발을 늦춘다면 그와 관계를 끊어야 한다고, 지원하겠다는 제안을 즉시 철회해야 한다고 씩씩거렸다. "우리는 한 가정의 어머니처럼 행동해야 해." 그렇게 야단치며 엄격한 모습을 보였는데, 그는 결코 동생에게 엄한 모습을 참아 본 적이 없었다. "그의 말에 귀 기울인다면, 계속해서 막연히 기대만 하게 될 거다. ……그리고 빠져나갈 길 없는 지옥에서 살게 될 거야."

피해망상에 사로잡혀, 고갱이 친구인 샤를 라발과의 연합을 도모했다고 생각했다. 라발은 젊은 화가로서 그 전해 가족의 돈으로 고갱과

함께 마르티니크 섬에 갔고, 최근에 퐁타벤에서 다시 한 번 고갱과 합류했다. "라발이 일시적으로 그에게 새로운 재원을 열어 준 거다. 내 생각에는 그가 라발과 우리 사이에서 주저하는 것 같구나."라고 핀센트는 결론을 내렸다. 베르나르가 그해 겨울 아를로 올 뜻을 내비치자, 핀센트는 즉각 관대한 테오에게서 더 많은 돈을 쥐어짜려는 음모라고 의심했다. 고갱이 그를 대리인으로 보내려고 한다면서, 그러한 배신을 묵인하면 안 된다고 테오에게 경고했다. 그는 베르나르와 어떤 합의도 하면 안 된다고 잘라 말했다. "그는 너무 변덕스러워."

핀센트는 노란 집에 대한 희망을 살려 두기 위해 모든 노력을 다했다. 비웃는 말("본능적으로 고갱이 모사꾼이라는 느낌이 든다.")과 안심시키는 말("그와 우리의 우정은 계속될 거다.", "우리는 옳게 가고 있어.") 사이를 획획 오가는 광적인 장문 편지를 테오에게 쏟아부었다. 테오에게는 미디 지역의 화실에 대해 더 큰 꿈을 품으라고 말하면서도 고갱에게는 빚쟁이를 피할 방법에 대해 좀 더 자세한 조언을 주었다.(집주인을 고소하든가, 밀린 집세를 갚지 말고 떠나라고 했다.) 교착 상태를 타개하려는 시도로 진전 없는 협상의 세부 사항에 전념했다. 테오를 달래었다가, 고갱을 회유했다가 하면서 탁자 양쪽을 왔다 갔다 했다. 어떤 때는 고갱의 조건에 응해 주라고 동생을 압박했다.(고갱의 빚을 모두 갚아 주고 여행 경비를 대 주라고 했다.) 어떤 때는 고갱에게 아주 짐스러운 양보를 요구했다.(테오에게 그의 그림을 모두 주고 경비를 스스로 부담하라고 했다.) 고갱과 연합함으로써 얻을 상업적 이점을 열성적으로 강조하면서도 운명의 지시에 집착했다. "참된 색채주의자들은 모두 이곳으로 와야 해. 인상주의는 **계속될 거다.**" 그는 고갱의 방을 위해 가구를 좀 더 사들였다. 같은 편지 안에서도, 테오에게 거래가 깨진다면 홀로 전진할 준비가 되어 있다고 장담했다가("고독은 걱정되지 않는다.") 과감하게 고갱과 라발 모두를 노란 집으로 데려오자고 제안했다. "라발이 고갱의 문하생이고 그들은 이미 함께 지낸 적 있으니 그게 타당하다."라고 이유를 댔다. "우리는 두 사람 모두에게 숙식을 제공할 방도를 찾아낼 수 있을 거다."

9월 말 테오가 고갱에 대한 계획에서 벗어나라고, 심지어 노란 집에서 이사 나오라고 부드럽게 설득했을 때, 핀센트의 확신은 무너지고 말았다. 그는 그림 판매에 좀 더 집중하고 집안 장식에는 덜 신경 쓰라는 동생의 요구를 용감하게 밀쳤다. 또한 화가들이 빚지고 살아갈 필요가 없는 유토피아에 대한 별난 꿈과 내륙 지역에 인상주의 미술 기관을 설립하겠다는 거창하기만 한 계획을 포기하라는 요구도 막아 냈다. 핀센트는 궁극적인 의도는 상업적이라고 항변했고("절대적인 나의 의무는 내 작품으로 돈을 벌고자 애쓰는 거지.") 다시 한 번 전진하겠노라 약속했다. 다른 화가에게 무료 식사가 가능한 피난처를 제공하겠다는 뜻을 바로 철회하며 "살아가기 위해 돈이 필요하지 않은 상태를 꿈꿀 권리"를 힘없이 옹호했다.

그러나 다시 한 번 엄청난 실패를 할지 모른다는 두려움은 그를 점점 더 신경

프랑스의 판 호흐

쇠약으로 밀어붙였다. 보호해 줄 '연합'에 대한 희망을 잃자, 죄책감과 자책감의 파도가 그를 엄습했다. 스헨크버흐의 작업실에서 보였던 방어 태세가 갑자기 돌아왔다. 장래의 성공에 대한 터무니없는 약속, 새 사람이 되겠다는 주장, 형제간 결속에 대한 요구가 되살아났다. 헤이그에서처럼, 죄책감과 모욕감의 소용돌이 속에서 회한에 찬 고백, 그다음에는 좀 더 돈을 보내 달라는 간청이 이어졌다.

미안한 마음의 짐이 참을 수 없을 만큼 무거워진 그때 마침 파리로부터 테오가 다시 병들었다는 소식이 도착했다. 매독균이 테오의 연약한 체질에 타격을 가한 것이다. 핀센트는 회한의 공황 상태에 빠져 편지를 썼다. "요즘 나는 그림에 드는 이 모든 비용이 네게 얼마나 큰 짐이 되는지 생각하고 또 생각한단다. 내가 얼마나 불안해하는지 상상할 수 없을 거다. ……계속해서 끔찍한 불안에 시달려." 그는 오랜 죄에 오랜 속죄로 답했다. 끊임없는 노동과 절식, 가벼운 질병에 대한 간과, 과음으로 자신을 벌했다. 아를의 극단적인 날씨(특히 유황 같은 태양과 후려치는 듯한 돌풍)를 견디는 것을 고행처럼 생각했다. 보리나주에 있는 외헤너 보흐로부터 편지가 도착했을 때는 검은 고장으로 다시 돌아갈 계획을 세웠다. "그 음울한 땅은 아주 각별하다네." 편지를 받은 날 바로 답장을 쓰며, 열망하듯 과거의 고통을 받아들였다. "그곳은 늘 잊지 않고 남을 걸세."

그는 피할 수 없이 죽음을, 더 심할 때는 광기를 생각했다. 처음으로 졸라의 『걸작』의 주인공인 클로드 랑티에에게서 자기 모습을 인식했다. 랑티에는 자기 파괴적이며 광적인 야심 때문에 자살한 화가였다. 핀센트는 거울 속에서 에밀 바우터스가 예술적 치매의 상징으로 그린, 미친 화가이자 수도승이었던 휘호 판 데르 후스의 초상을 다시 목격했다. "나는 다시 그 그림의 광기 어린 모습으로 거의 완전히 바뀌어 가고 있다."라고 10월에 고백했다.

그러나 점점 더 핀센트의 두려움에는 한 남자, 바로 아돌프 몽티셀리의 얼굴과 형상이 입혀졌다.

핀센트는 색채주의자로 이루어진 우애 조직이 미디 지방에서 생겨날 거라고 상상하며 그 조직의 영적인 대부로 몽티셀리를 지목했더랬다. 결국 남부 태양 아래 최초로 위대한 미술(그리고 상업적 이득)을 만들어 낸 사람은 몽티셀리였다. "열정적이고 영원한 것"을 성취하기 위해 "부분적 색채 또는 심지어 부분적 진실"까지도 무시했던 사람이 몽티셀리였다. 노란 집에 대한 꿈이 실패를 향해 곤두박질칠수록, 점점 더 맹렬하게 그는 몽티셀리의 선례라는 구명줄에 매달렸다. 점점 더 산란해지는 웅변 속에서, 자신이 사실상 죽은 그 화가나 다름없다고 주장했다. 자기는 그저 몽티셀리를 뒤따르는 것이 아니라 그를 '부활'시킨 거라고 말했다. "나는 그의 아들이나 형제인 양, 여기서 그의 작업을 잇는다." 그의 해바라기 그림을 노란색, 주황색, 유황색 일색인 몽티셀리의 남부 그림에 비교했다. 회의적인 세상의 시선에 자신과 몽티셀리를 옹호하기

위한 합동 전시회를 열겠다는 계획을 세웠고, 마르세유로 의기양양하게 '귀환'하는 제 모습을 상상했다. 환생의 몽상에 빠져 편지를 썼다. "나의 확고한 목표는 칸비에르를 한가로이 산책하는 거다. 딱 그의 모습으로 차려입고서 말이지. ……그러니까 멋진 남부 대기 속에, 큼지막한 노란색 모자를 쓰고, 검은색 벨벳 상의에 하얀색 바지를 입고, 노란색 장갑을 끼고, 대나무 지팡이를 드는 거야."

그러나 미술계에 회자되는 이야기에 따르면, 몽티셀리는 광기와 음주로 인사불성이 되어 카페 탁자에 널브러진 채 사망했다. 핀센트는 그 영웅의 정신에 문제가 있었음을 마지못해 인정했지만("살짝, 아니 정확히 말하면 머리가 상당히 돈" 화가였다고 시인했다.) 가난과 냉소적인 대중의 적대감 탓에 그렇게 된 거라고 했다. "사람들은 화가가 다른 눈으로 세상을 보면 돌았다고 한다."라고 조소했다. 그것이 광기라면, 햇볕에 지나치게 강타당하여 생겨난 광기라고 주장했다. 영감과 풍부한 창조력의 광기라는 말이었다. 그것은 졸라의 '파라두'의 식물, 또는 핀센트의 집 밖 공원에 있는 "완전히 미친 듯한" 협죽도의 광기였다. 그 관목은 "운동 실조증*'에 걸렸다고 해도 될 만큼 극도로 요란스럽게 꽃을 피웠다." 그것을 광기라고 한다면, 바로 **자신의** 광기이기도 했다. 『삶의 기쁨』 옆에 만개한 협죽도 꽃병이 있는 그림에서 그가 찬양하며 시인한 것이었다.

* 흡사 술 취한 사람 같은 현상을 보인다.

그러나 미쳤든 그러지 않았든, 몽티셀리가 맞이한 불명예스러운 죄후의 이미지는 그를 괴롭혔다. "마음속으로 그의 죽음을 둘러싼 이야기를 곱씹는다." 그것은 당황스럽기도 하고 두렵기도 한 미스터리였다. 미디 지방에서 자신이 하는 노력을 추락한 영웅을 구하는 일로 삼고자 애썼다. "우리는 몽티셀리가 칸비에르 카페 탁자에 널브러져 죽지 않았고, 그 작은 사내가 여전히 살아 있음을 선량한 사람들에게 보여 줄 거다."라고 다짐했다. 그러나 만일 그러한 노력이 실패한다면? 그다음에는 어떻게 될까? 자신이 아니라면 그 누가 색과 빛에 대한 몽티셀리의 아름다운 유산을 구해 내겠는가? 그리고 핀센트 자신은 누가 구원할까?

이러한 질문들과 더불어 그의 생각은 종교라는 헤어 나올 수 없는 유사(流砂) 속으로 빠져들었다. "흥분해 있을 때면, 나의 감정은 영원과 영생에 관해 사색하도록 이끈다." 그는 종교의 미래에 관한 톨스토이의 견해를 다룬 기사에서 해답을 찾고자 했지만 "평범한 사람들"의 단순한 믿음으로 돌아가라는 그 러시아인의 불가능한 요구와 내세에 대한 차가운 거부에서 아무 위안도 찾지 못했다. "그는 육신의 부활, 심지어 영혼의 부활조차 인정하지 않는다. 그 대신, 허무주의자처럼 죽음 이후에는 아무것도 없다고 말하지." 핀센트는 우울하게 말했다. "기독교가 그랬듯…… 위로의 효과를 지닌 내적이고 숨겨진 혁명"이 일어나리라는 톨스토이의 예언을 납득하지 못한 채, 현대 사색가들이 그 궁극적인 문제에 대답하는 데

실패했다고 비난하며 고함을 높였다. 맹렬한 질책과 번민에 찬 고백, 실존주의적인 공황 상태가 뒤범벅된 외침이었다.

나는 그들이 우리의 마음을 안정시키고 위로해 줄 뭔가를 증명하는 데 성공하기만 바랄 뿐이다. 더 이상 죄책감과 비참을 느끼지 않도록, 고독과 허무에 길을 잃어버리지 않은 채 계속해서 나아가도록, 걸음마다 두려움 속에 멈추지 않도록, 무심코 타인에게 가할지 모를 해를 초조하게 따지지 않도록 해 줄 뭔가를 말이다.

핀센트는 자포자기한 심정으로 자신이 아는 가장 큰 위로의 이미지로 다시 향했다. 겟세마네 동산의 그리스도였다. 그는 몽티셀리가 진짜 겟세마네 동산의 고뇌를 겪는 상상을 했고, 자신이 그 순교자의 되살아난 영혼("그 죽은 자의 자리에서 바로 일어난 살아 있는 자")인 양 표현했다. 자신에게 다시 똑같은 명분을 택하고, 같은 작업을 계속하고, 같은 삶을 살며, 같은 식으로 죽어 갈 것을 요구했다. 9월 말에 그는 그림 속에서 이 불멸의 환영을 포착하고자 했다. "머릿속에 딱 알맞은 게 있다. 별이 총총한 밤이다. 거기서 그리스도의 형상은 푸른색, 가장 선명한 파란색이고 천사는 혼합된 병아리색이다." 그러나 그는 또다시 실패했다. 과거가 너무 많이 실린 이미지의 무게에 재차 짓눌린("너무나 아름다워 감히 그리지 못하겠다.") 핀센트는 다시 나이프를 들어 캔버스를 무자비하게 파괴하며 소심한 변명만 해 댔다.

"모델을 보고 형상을 연구하지 못했으니."

그러나 그는 바로 또 다른 시도를 했다. 이번에는 그리스도와 천사의 두렵고 견디기 힘든 모습을 배제하고, 그들의 숭고한 만남이 벌어지는 별이 총총한 밤하늘만 그렸다.

그것은 씨 뿌리는 사람이나 해바라기처럼 핀센트가 지닌 상상력의 도상 속에 깊숙이 새겨져 있는 이미지였다. 아나 판 호흐는 아들이 10대였을 때 "사랑스러운 저녁 별은 우리 모두에 대한 신의 보살핌과 사랑을 나타낸단다."라고 편지한 적 있다. 아나에게 별이란 "어둠으로부터 빛을 밝히며, 말썽으로부터 좋은 일을 만들어 주겠다."라는 신의 약속을 상징했다. 핀센트의 아버지는 늦은 밤 "사랑스러운 별들이 총총한 하늘" 아래 산책하던 일을 다정하게 회상했고, 리스는 별들 속에서 "용기를 내라고 응원하는…… 내게 아주 소중한 모든 사람"을 보았다. 안데르센의 마법 같은 밤하늘이 핀센트의 유년기를 이끌었다면, 하이네의 낭만적인 별빛은 청소년기를 안내했다. 콩시앙스의 손짓하는 별이 그를 기독교로 불러 세운 한편, 롱펠로의 "사랑과 꿈의 다정한 별"은 오랜 유랑의 삶을 위로했다. 그는 램스게이트에서 별이 총총한 밤하늘을 바라보며 가족("나는 너희 모두와 나의 지난 세월과 우리 고향을 생각했다.")과 그의 수치심을 확인했다. 암스테르담에서 저녁에 강둑을 따라 산책할 때마다 "별들 아래 신의 음성을 들었"고 "별들만이 이야기하는 신성한 황혼" 속에서 그가

ㄴ끼는 위로를 정교한 그림처럼 생생하게 말로써 표현했다.

파리의 도시 불빛은 사실상 별빛을 소멸했지만, 그의 상상력은 쥘 베른의 경이로운 공상의 세계와 카미유 플라마리옹의 천문학상 발견으로 높이 날았다. 플라마리옹은 새로운 세상이 있는 밤하늘의 지도를 그린 사람이었다. 그는 자그마한 빛 저마다에 새로운 신비를 부여했고 무한한 가능성을 지닌 우주를 열어젖혔다. 또 핀센트는 침대 옆에 둔 졸라와 도데, 로티, 특히 『벨아미』를 쓴 모파상의 책 속에서 별이 총총한 밤을 꿈꾸었다. 모파상은 1887년 여름에 "열정적으로 밤을 사랑한다."라고 편지에 적었다. "사람이 자신의 조국이나 정부를 사랑하듯, 깊고 본능적으로, 아무도 꺾을 수 없는 사랑으로 밤을 아낀다. ……그리고 별! 저기 저 별, 무한한 공간 속에 아무렇게나 던져진 미지의 별은 그곳에서 기이한 형상을 그리고, 사람으로 하여금 무수히 꿈꾸게 하고, 깊이 사색하게 한다."

아를에서 핀센트는 별을 재발견했다. "밤에 마을의 모습은 사라지고 모든 게 검다, 파리에서보다 훨씬 더 어두워." 깊이 사색할 기회와 방해받지 않고 돌아다닐 기회에 이끌려, 도시의 밤거리와 강둑, 교외의 길, 과수원, 드넓은 들판까지 산책했다. 아를의 유명한 태양만큼이나, 별이 총총한 창공은 미디에서 핀센트가 경험한 것을 특색 있게 만들었다. 도착 후에는 아를의 밤하늘을 그려야겠다고 느꼈다. "별이 빛나는 밤을 꼭 그려야 해."라고 4월 초 테오에게 편지 보냈다. 베르나르에게는 "민들레가 촘촘히 박힌 푸른 초원을 낮을 배경으로 그리고 싶듯 별이 빛나는 하늘을 그려 보고 싶네."라고 말했다. 5월에 바다로 여행을 가서, 밤에 해변을 따라 산책하면서 이러한 꿈은 최고조에 달했다.

그것은 아름다웠다. 짙푸른 하늘에는 강렬한 코발트라는 기본적인 파랑보다 더 짙은 파랑, 청백색 은하수처럼 좀 더 깨끗한 파란색 구름이 점점이 박혀 있었다. 그 푸른색 심연에서 별이 반짝였다. 푸르스름한 색, 노란색, 하얀색, 분홍색, 좀 더 눈부시고 선명한 녹색, 유리색, 진홍색, 사파이어색으로 말이다.

칠흑 같은 바닷물과 별이 반짝이는 하늘 모두가 깊은 사색을 청하는 어두운 바닷가에서, 고갱과 연합하고자 하는 꿈(여전히 계획이라기보다는 몽상에 가까웠다.)은 밤하늘에 대한 생각과 하나가 되었다. 생트마리의 모래언덕과 집에서 과거의 환영을 보듯, 지중해 바다 위의 별에서 미래를 보았다. "저 별들을 보면 항상 꿈꾸게 된다. 지도 위의 검은 점들을 두고 꿈꾸듯 단순하게." 그는 상상 속에서 타오르는 이미지를 품고 아를로 돌아왔다. "항상 마음속에 있는 저 별빛 하늘을 언제 그리게 될까?" 6월 중순에 궁금해했다. 그해 여름, 풀렸다 말았다 하는 고갱과의 협상, 센트 백부의 죽음을 거치며, 그는 밤마다 펼쳐지는 머리 위 장관 속에서 화가에게 삶이 좀 더 편안할지도 모를 먼 세계를 향한 지도뿐 아니라, 손닿을 듯한

프랑스의 판 호흐

미래의 가능성도 보았다. "희망은 별 속에 있다. 하지만 이 지구 또한 하나의 행성이고, 하나의 별임을 잊지 말자."

9월 초에 그는 머릿속의 이미지를 확인하고 기록하기 위해 생트마리 바닷가로 다시 갔다. "정말로 별빛 하늘을 그리고 싶구나."라고 빌레미나에게 말했다. 열정적이고 맹렬한 설명은 몇 달간에 걸친 관찰과 계획을 드러냈다. 밤에는 "낮보다 더 풍요로운 색이 있다. 가장 강렬한 보라색, 파란색, 초록색 색상이 있어." 그리고 그녀에게 무지개처럼 다채로운 별빛을 가르쳐 주었다. "주의를 기울이기만 하면 어떤 별은 병아리색이고, 어떤 별은 분홍색 백열광을 띠거나 청록색과 연보라색 광휘를 띤다는 사실을 깨달을 거야." 그는 상징주의적인 심상의 하늘에 그러한 비전을 고정하기 위해 월트 휘트먼의 시를 언급했다. 휘트먼은 "무수하게 별이 빛나는 하늘 아래" 사랑과 성과 노동과 우정으로 가득한 미래를 불러냈는데, 그것은 핀센트가 밤하늘을 쳐다볼 때 보았던 이미지와 완벽하게 맞아떨어졌다.

그는 그해 여름과 가을 내내 그 상상을 거듭 실천했다. 9월 초 외헤너 보흐의 초상화를 완성했는데, 짙푸른 배경에는 다채로운 별들을 찍어 놓았다. 그와 더불어 초상화에 '시인'이라는 제목을 붙였다. 별빛이 밝혀 주는 보흐의 얼굴을 미디의 새로운 페트라르카 고갱과 연결하는 제목이었다.

다만 별을 그리는 것만으로는 충분치 않았다. 그는 별 아래에서 직접 그리고 싶었다.

"현장에서 실제로 밤의 광경과 효과를 그리는 데 대단히 관심이 있다." 그 열망을 충족시키기 위해, 화구를 포럼 광장으로 끌고 가서 가스등이 빛나고, 차양이 드리운 카페테라스의 밤 풍경과 별이 점점이 박힌 푸른 하늘 아래까지 뻗어 있는 가두 풍경을 그렸다. 보흐의 초상화에 무작위로 찍힌 점들과 달리 「포럼 광장의 카페테라스」의 쐐기 모양 밤하늘은 색채의 태양계에 배열된 별과 행성의 우주를 드러낸다. "자, 네게 검은색을 쓰지 않은 밤 그림이 생겼구나. 오로지 아름다운 파란색과 보라색, 초록색, 병아리색으로만 그려졌단다."라고 테오에게 자랑했다. 그 그림을 『벨아미』 장면과 비교했는데, 이 소설은 미디 지방에 대한 꿈의 또 다른 모범이었다. 그는 여름에 그린 「해바라기」에 뒤지지 않을 「별이 빛나는 밤」을 연작으로 그릴 계획을 세웠다. 여기에는 밤하늘 아래 갈아엎어 놓은 밭과 모든 꿈의 고향인 노란 집이 들어 있었다. "언젠가 불 밝힌 창문과 별이 빛나는 하늘이 있는 그 작은 집 그림을 네게 줄 거다."라고 테오에게 약속했다.

9월 말에 별이 빛나는 하늘 아래 그리스도를 묘사하고자 했던 시도가 비참하게 실패하자, 핀센트는 한밤중에 도구를 짊어지고 바로 별들 아래서 주제를 찾았다. 그는 겨우 몇 블록 떨어져 있는, 론 강이 내려다보이는 방파제 위의 한 지점을 골랐다. 강둑을 따라 방파제 벽에 줄지은 가스등 아래 이젤을 세웠다. 경험상 가스등의 금빛 불빛은 불충분하고 기만적이기까지 했다. "어둠 속에서는 파란색과 초록색, 분홍빛

연보라색과 푸른빛 연보라색을 착각할 수 있다. 색의 특징을 옳게 구분하지 못하거든." 그러나 그의 주장에 따르면, 이미지의 직접성이 정확성보다 더 중요했다. 그리고 전통적인 밤 풍경의 "가엾고 창백해 보이는 희끄무레한 조명"을 피할 방법은 없었다.

일단 이젤을 세우고는 남쪽으로 시선을 돌려 강 하류의 어두운 마을을 바라보았다. 크게 굽이도는 론 강을 따라 마을이 뻗어 있었다. 론 강은 왼쪽에서 오른쪽으로 굽으며 뒤로 후퇴하는 모습인데, 목걸이처럼 줄줄이 이어진 가스등과 수평선에 들쭉날쭉한 어두운 윤곽으로만 알아볼 수 있었다. 한쪽에는 카르멜 수녀원의 탑이 있고, 중간에는 생트로핌 성당의 둥근 천장이 있고 반대편 강기슭에는 생피에르 교회의 첨탑이 있다. 몇몇 창문에만 불이 밝혀져 있다. 배들은 그의 아래쪽 검은 강물에 정박했다. 늦은 시각이다.

그러나 올려다보자, 석 달 전 다른 해안에서 보았던 것과 다른 하늘이 보였다. 아니 그렇다기보다, 그가 다른 눈으로 하늘을 보았다. 6월 고갱과의 연합에 대해 치솟았던 꿈은 도데의 영향을 받은 공상 속에서 영감을 찾았다. 머나먼 별과 더 나은 세상의 은하수를 향해 가는 기차 여행에 관한 공상이었다. 이제 고갱이 올 가능성이 일몰처럼 사그라지면서, 핀센트는 밤하늘에서 좀 더 오래되고 깊은 위로를 찾았다. "나는 지독히 종교(내가 이 단어를 말해도 될까마는)에 대한 욕구를 느낀다. 그래서 밤에 별을 그리러 나간다." 몸서리를 치며 고백했다.

최대한 그는 실패한 겟세마네 동산 그림에서 사용했던 담황색 강조섬이 있는 소목색과 파란색 계열 색상을 동원했다.(스헤퍼르의 「위로자 그리스도」에서부터 들라크루아의 「외침」에 이르기까지) 그가 오랫동안 그리스도의 형상과 연결 지어 온 색상이었다. 또한 자신의 「감자 먹는 사람들」에서 「시인의 정원」에 이르기까지 "우리의 세상과 다른 세상"을 묘사한 그림과 연결해 온 색상이었다. 그는 자신이 만들어 낼 수 있는 가장 어두운 파란색에 마을을 빠트렸다. 그 파란색을 더 어둡게 만들기 위해, 줄지어 선 가로등을 터질 듯한 "강렬한 금빛"으로 칠했다. 궁극적인 주제는 하늘에 있었겠지만, 강 역시 몽상에 잠긴 그의 시선을 잡아끌었다. 물(강물이나 연못, 웅덩이) 위에서 뛰노는 빛을 볼 때마다 핀센트는 항상 무한의 신비를 생각했다. 줄을 이룬 채 멀어지는 등불을 바라보며, 짧거나 사색에 잠긴 수백 번의 붓질로 일렁이는 강물에 등불이 가차 없이 반사되는 모습을 담았다. 어두운 작은 배들이 조용히 까딱거리는 발밑의 작은 방파제에는 황록색을 써서 그가 서 있는 곳의 가스등 불빛이 그곳까지 미침을 보여 주었다. 그러나 연보라색 강조점, 즉 적색과 청색의 혼합은 전경을 동요시키며 신비로운 빛을 더했다.

하늘은 충실하게 큰곰자리 성좌의 별들(가장 유명한 북두칠성의 일곱 별)을 펼쳐 놓는 것으로 시작했다. 그러나 오래 바라볼수록 더 많은 별이 보였고 그만큼 붓은 더 방황했다. 점이나 얼룩, 완벽한 원이나 모양이 일그러진 파편

프랑스의 판 호흐

같은 별을 보았다. 몇몇 별은 연분홍색과 초록색 음영을 띠고, 어두운 허공 속에서 색을 띤 보석처럼 반짝였다. 그리고 "가치를 높이기 위해" 보석들을 배열하는 보석 세공인에 자신을 비유했다. 몇몇 별에는 꽃잎이나 먼 곳의 불꽃놀이처럼, 방사형 붓질로 광환을 더했다. 이는 들라크루아가 그린 그리스도의 머리를 둘러싼 원광처럼 각 별에 영묘한 담황색 기운을 부여했다. 은하수는 아주 가벼운 붓질로 표현되었다. 광대한 진청록 바탕 위에 불가능할 만큼 살짝 옅은 푸른빛으로 묘사한 것이다. 그리고 넓고 짧은 줄금 같은 선으로 율동감 있게 밤하늘을 붓질했다. "확고하고 감정이 뒤섞인" 붓질이었다.

부드러운 붓질과 조화로운 색으로 범접할 수 없는 그리스도의 이미지와 같은 위로를 얻을 수 있다면 "저 높이 분명하게 존재하는 별들과 조물주의 느낌"을 그림으로 포착할 수 있다면, 자신의 고독은 끝날지도 몰랐다. 최소한 위로받을 수 있었다. 결코 어둠이 내린 적 없는 그 카페는 고국이나 가족이 없는 그와 같은 사람들에게 나름의 위로를 제공했다. 그러나 압생트와 가스등의 일시적인 위안만으로는 결코 만족할 수 없었다. 또한 "예술이란 다른 모든 것처럼 꿈일 뿐이다. 자아란 아무것도 아니다."라는 은밀한 자기주장을 인정할 수도 없었다. 필연적으로 그의 시선은 별이 빛나는 밤하늘로 다시 향할 수밖에 없었다. 아무리 멀리 떨어져 있더라도, 거기서 또 다른, 좀 더 참되며 심오하고 완전한 경지를 보았다. 노란

집에 대한 계획이 실패에 가까워지면서, 그는 미래에 대한 열망을 캔버스 위에 퍼부었고 색과 붓놀림을 통해 초월적인 진실을 표현하고자 어느 때보다 애썼다. 카페 드라가르에는 들어올 수 없는 인간의 감정이자 가장 중요한 구원의 희망(아무리 희미하고 요원할지라도)을 포착하기 위해서였다. "이게 다일까, 아니면 뭔가가 더 있을까?" 그는 절망적으로 질문했다.

마지막에 아마도 작업실로 돌아가, 바닷가에 서 있는 그늘진 남녀 한 쌍을 추가했다. 저 먼 별에서 떨어져 나와 팔짱을 낀 연인이었다.

10월 초에 고갱은 테오에게 편지했다. "곧 핀센트와 합류할 걸세. ······이달 말 아를로 향할 걸세." 동시에 핀센트가 우애의 징표로서 요구했던 초상화를 아를에 보냈다. "자네의 바람을 들어주겠네."라고 당당하게 알렸다. 그 소식에 핀센트는 무릎을 꿇고 말았다. "이제야 마침내 뭔가가 수평선에 모습을 드러내기 시작했다. 희망 말이다."

핀센트는 그 소식 자체보다 아를로 오고 있다는 그림에 대한 설명에 훨씬 흥분했다. 자화상에서 고갱은 자신을 위고 소설에 등장하는 버림받은 인물 장 발장처럼 표현했다. 그는 "내적인 숭고함과 점잖음"을 숨기고 "도둑의 가면"을 쓴 인물이었다. 그리하여 고갱은 제 모습뿐 아니라 사회에 억압당하고 매장당했다고 느끼는 모든 곳의 모든 화가들의 초상을 제시하려고 했다. 이는 핀센트 자신의 펜에서 비롯한 개념일 수도 있었다. 예술적 배척과 함께

나누는 고통에 대한 상상으로 "고갱 자신에 대한 설명이 내 영혼까지 감동시켰다."라고 핀센트는 말했다.

고통스러운 전진과 후퇴의 몇 달을 보낸 후, 열광적인 과찬의 편지들 속에 노란 집에 대한 온갖 기대감이 터져 나왔다. 그는 "대단한 거장"인 고갱에게 "작품을 생산하고 화가로서 자유롭게 숨 쉴 수 있는 평화와 고요"를 제공하기 위해 부단히 작업에 임하겠다고 다짐했다. 이전의 의구심은 모두 내팽개치고, 베르나르와 라발의 합류 역시 환영했다. 심지어 핀센트가 만난 적도 없는, 퐁타벤에 있는 고갱의 다른 문하생들까지 반겼다. "화합이 힘이다!"

물론 단 한 사람만 그들을 이끌 수 있었다. "거기에는 질서를 유지할 수도원장이 있어야 한다. 내가 아니라 고갱이 그 작업실의 장이 될 것이다."라고 핀센트는 주장했다. 핀센트는 테오가 "첫 번째 화상이자 주창자"로서 도움을 주는 것은 허용했지만 그 역시 충성해야 했다. "너는 혼신을 다해 고갱에게 헌신해야 한다." 그는 동생에게 엄숙하게 지시했다. 핀센트가 오랫동안 마음속에 그려 온 생산력 넘치는 승리를 거둘 방법은 그것뿐이었다. "내 그림이 활기를 띠어 가는 게 상상된다. 우리가 참고 견디면, 이 모든 것이 우리 자신보다 더 오래 갈 뭔가를 창조하도록 도울 거다."

그러나 파리에 밀려드는 형의 들뜬 편지들을 읽는 동생의 심려는 점점 커졌다. 몇 달간 협상 끝에, 그는 고갱이 지닌 프랑스인 특유의 자기중심주의와 무책임함(고갱은 추가적으로

100프랑을 지급해 주면 아를에 가겠다고 '최종적인' 약속을 했다.)을 아주 살 알게 되었다. 청의 경솔한 열정에 대해서는 이미 잘 알았다. 그는 핀센트의 열정이 그리는 온갖 거창하고 맹렬한 포물선을 보며 살아 왔다. 곤충과 새, 사창가와 매음굴, 그리스도와 무지몽매한 광부, 마우버와 그의 영필(靈筆), 허코머와 흑백 삽화, 밀레와 영웅적인 농부, 들라크루아와 색 등은 모두 신조와 구세주의 연속이었다. 사리를 추구하는 고갱은 그토록 무거운 기대감을 떠받치기에 불안정한 버팀대로 보였다.

얼마나 무거운 짐인가는 새로운 지출(고갱의 편지 이후에 핀센트는 다시 흥청망청 돈을 써 댔다.)과 더 많은 돈을 보내라는 호소와 그 모든 돈을 다시 거두어들일 거라는 약속으로 점점 더 분명해졌다.(10월에 핀센트는 지난 세월 동안 그가 쓴 경비를 갚기 위해 또 다른 터무니없는 계획을 제안했다.) 실로 핀센트는 고갱과의 연합을 평생의 장부를 정리하는 일처럼 생각하게 되었다. 빌레미나가 어머니의 최근 사진을 보내자, 즉시 그 사진을 바탕으로 그림을 그렸고, 스님처럼 표현한 자화상에서 쓴 잿빛 색상과 강렬한 진녹색으로 어머니의 얼굴을 위풍당당하게 표현했다.

그런데 고갱이 오면 어찌 될까? 멀리서도 테오는 핀센트의 지칠 줄 모르는 설득과 찬성하라는 끝없는 요구가 위협적이라는 사실을 깨달았다. 그는 형과 함께 지내는 것 자체가 시련임을 누구보다 잘 알았다. 불안정한 상태와 방어적인 태도, 번갈아 가며 나타나는

프랑스의 판 호흐

낙관주의와 심연 같은 우울증, 원대한 야심을 품었다가 쉽사리 좌절하는 태도("즉시 성공하지 않으면 낙심할까 봐 겁난다."라고 핀센트는 9월에 자인했다.)의 내적인 전쟁은 시련이었다. 제 인생에서 바꿀 수 있는 게 너무나 적은 핀센트는 가까운 사람과 사물을 개조하려는 욕구가 있었다. 많은 인생 경험을 겪은 마흔 줄 사내인 고갱이 거기에 어찌 대응할 것인가? 지금도 수도원장의 도착을 기다리며, 핀센트는 베르나르가 오는 것을 늦추고자 공작을 벌였고, 고갱의 행복을 위해 조건을 요구했다. "그는 나와 같이 멋진 환경 속에서 먹고 산책해야 한다. 가끔은 근사한 여자도 발견하고, 현재의 집과 우리가 만들어 갈 앞으로의 집 모습을 통해 즐거워져야 한다."

테오는 제 경험 말고도 밀리에 소위와 외혜너 보흐에게서 들은 얘기가 있었다. 두 사람 모두 파리에서 최근에 테오를 방문하여, 남부의 태양 아래 시달리는 핀센트의 삶에 대해 직접 본 것을 이야기해 주었다. 무리에 페이터슨(후일 핀센트를 미쳤다고 했다.)은 아를을 떠난 후 잠시 테오와 지냈기 때문에, 테오는 노란 집에서 '연합'을 위한 첫 번째 후보자였던 도지 맥나이트와 핀센트의 관계가 적의에 차서 틀어져 버렸다는 이야기를 양쪽 편으로부터 들어 알았을 터다. 핀센트 자신이 광기와 불안감을 조심해야 할 필요가 있다고 불길하게 이야기했다.

마치 테오가 최고로 두려워하는 것을 확인해 주듯, 핀센트는 아를로 가겠다는 최종적인 동의를 받아 낸 지 일주일 만에 고갱을 선제공격했다. 고갱의 자화상이 아를에 도착했을 때, 핀센트는 색채가 너무 어둡고 우울하다고 생각했다. 조금도 흥겨운 데가 없다고 투덜거렸다. 미디의 벨아미가 어째서 절망적이고 울적한 이미지를 그린단 말인가? "이런 식으로 가선 안 돼. 그는 정말 힘을 내야 한다. 그러지 않으면……." 하고 식식거렸다.

이 공중누각이 붕괴되면 무슨 일이 일어날까? 테오는 핀센트에게 그곳을 뜨라고 이미 압력을 넣었더랬다. 고갱이 다시 멈칫거린다면, 그 압력은 강화될 터였다. 핀센트는 맹렬히 거부하며 10년은 아를에서 더 살 거라고 주장했다. 일본의 스님처럼 평화로운 삶을 영위하며 "풀잎 하나도 자세히 살피고 기꺼이 인간의 형상을 그리겠노라."라고 했다. 헤이그에서도 똑같이 말했지만, 추문과 실패는 핀센트를 고향에서 누에넌으로 몰아냈다. 누에넌에서도 똑같이 말했으나, 추문과 실패는 다시 그를 파리의 테오에게로 몰아냈다.

우울감이 극도로 치달을 때면 핀센트도 파리로 돌아갈 생각을 했을 것이다. 그러나 그 수치스러운 길마저도 불확실성으로 가득 차 있었다. 테오는 건강이 좋지 않을 뿐 아니라, 다른 방향으로 마음이 끌리고 있었다. 테오는 레픽의 아파트에 홀로 있으면서 사방이 텅 비었다고 느꼈고, 핀센트가 채워 줄 수 없는 공허감에 대해 불평했다. 그는 다시 사랑과 결혼, 그리고 자기 가정에 대해서 생각하고 있었다.

핀센트는 기대감의 망상에 빠져, 파리에서

「울타리가 있는 공원」1888. 4.
종이에 연필과 잉크, 24.4×32cm

「주아브인 소위, 밀리에의 초상」1888. 9.
캔버스에 유채, 49×60cm

오는 신호를 무시했다. 그의 외줄 아래 그물이 제거될지도 모른다는 신호였다. 그러나 핀센트는 앞으로 있을 완벽한 화합을 축하하며, 노란 집 바깥의 공원(페트라르카와 보카치오의 "시인의 정원") 풍경을 다시 한 번 그렸다. 거대한 전나무 한 그루가 구불구불한 자갈길과 섬 같은 무성한 풀밭 위로 그늘을 드리운 모습이다. 깃털 같은 잎사귀로 이루어진 커다란 덩어리가 해와 하늘을 가로막으며, 캔버스 상단 반쪽을 가득 채웠다. 경이로운 진청록색을 띠고 길게 갈라진 잎들은 가볍게 사방으로 뻗어 나간다. 절묘하게 파란색과 초록색 사이에 있는 그 청록색은 완벽한 결합으로 측량할 수 없이 아름답다. 페르시아 부채 같은 나뭇잎들이 만든 그늘 아래 한 쌍 남녀가 손을 맞잡고 걷는다.

그림이 마르자, 핀센트는 고갱을 위해 마련한 작은 침실에 그것을 걸어 놓았다. 거기에는 「시인의 정원」과 여름에 그린 「해바라기」가 함께 걸려 있었는데, 마치 조화로운 환영의 합창 같았다. 그와 함께, 노란 집의 현관문 양쪽 화분에 협죽도도 두 그루 심었다. 광기의 생산력과 애정의 독성을 상징하는 관목이었다.

34

심상의 야만인

샤를 라발은 지옥이라도 따라갈 만큼 폴 고갱을 흠모했다. 그리고 1887년 4월 정확히 그렇게 했다. 흑인 노예를 위해 지은 오두막집에서 해초를 채워 넣은 매트리스에 누워 열에 들떠 헛것을 보고, 자신이 늪처럼 흘린 땀 속에서 감당하지 못할 만큼 부들부들 떨면서도, 친구이자 스승인 폴 고갱과 함께 마르티니크 섬에 온 결정을 결코 후회하지 않았다.

그들은 전해 여름 시원하고 바위 많은 브르타뉴 해안에서 만났다. 바로 핀센트가 아파트에 틀어박힌 채 꽃을 그리며 시간을 보내던 여름이었다. 고갱은 근처 멕시코 만류에서 부는 열대 돌풍처럼 퐁타벤에 있는 작은 화가들의 휴양지로 불쑥 찾아갔다. 파리의 대변동을 이해하고 싶어 죽을 지경이던 젊은 화가들(대부분 영국인, 미국인, 스칸디나비아인이었다.)은 고갱 주위로 몰려들었다. 고갱은 마네에서부터 르누아르까지 인상주의의 영웅들과 나란히 그림을 그렸고, 일찍이 인상주의가 거부당하던 시절부터, 여덟 번째이자 마지막인 인상주의 전시회가 열린 최근까지 그들과 더불어 전시한 화가였다. 최근의 그 전시회는 몇 달 전인 5월에 열렸다.

그 전시회에서, 고갱의 작품은 쇠라의 「그랑자트 섬의 일요일 오후」(사람들을 열광시키는 참신성의 표상이었다.)와 한 벽에 걸렸다. 화려한 의상, 이국적인 배경, 수수께끼 같은 과묵함 때문에, 서른여덟 살 고갱은 미술계의 모든 비밀을 밝혀 줄 열쇠를 쥔 사람처럼 보였다. 퐁타벤의 젊은 화가들은 그의 호의를 얻고자 열을 내며, 하숙비를 내주고, 식사 시중을 들며, 글로아넥 여관에서 밤마다 그를 알현했다.

가장 열심히 참석해 고갱 말에 사로잡혀 경청하던 이가 샤를 라발이었다. 탐미주의자처럼 코안경을 쓰고 금욕주의자처럼 성긴 수염을 기른 스물다섯 살 라발은 파리의 건축가였던 아버지의 세련된 감수성과 러시아인 어머니의 감정 풍부한 열망을 함께 타고났다. 그는 인상주의 패거리들 속에서 자랐고 툴루즈 로트레크를 공부했으며, 10대 시절 살롱전에 작품을 전시했다. 여덟 살 때 친부를 여읜 바람에 재정적 지원은 튼튼해도 정신적으로는 목말라 있던 라발은 고갱에게 가장 헌신적인 조수가 되었다.

그러니 그해 겨울 라발이 스승의 초대를 받아들인 것은 놀랄 일이 아니었다. 고갱은 원시 문명에만 알려져 있는 성적 자유와 예술적 진실을 찾아 함께 카리브 해 지역을 탐험하자고 했다. 고갱은 너무나 유혹적인 자유롭고 풍요로운 땅을 그렸다. "기후가 훌륭하고 손만 뻗으면 잡히는 물고기와 과일로 살아갈 수 있는 땅"이었다. 이는 타히티 섬 여행에 대한 피에르 로티의 우화 같은 이야기 『로티의 결혼』에서

떼어 낸 이미지였다. 라발은 목적 없이 지내는 많은 부르주아 집안 자제들처럼 지상의 천국에 대한 로티의 상상에 취해 제안을 거부하지 못했다.

사실 라발에게는 아메리카의 천국에 대한 유혹적인 상상을 믿을 만한 이유가 있었다. 글로아넥 여관에 묵는 모든 이가 아는 사실로, 고갱의 가계는 그가 어린 시절을 보냈던 페루의 스페인 식민지 지배자들까지 거슬러 올라갔다. 때때로 고갱은 훨씬 오래되고 원시적이며 고귀한 혈통임을 암시하곤 했다. 아스테카 황제인 몬테수마를 포함하여, 신세계의 위대한 원주민 지배자들 사이에 속한 혈통이라는 것이었다. 그의 가무잡잡한 피부와 날렵한 용모는 그 사실을 증명하는 듯했다. 그는 아직 리마에 사는 부유한 친족에 대해 이야기했다. 리마는 그가 열대 미풍과 중국인 시종의 보살핌을 받으며 유년기를 보낸 곳이었다.

이러한 이야기로, 고갱은 카리브 해 지역으로 가는 여행을 경솔한 모험이 아닌 의기양양한 귀환처럼 표현했다. 말할 것도 없이 그는 목적지를 타보가라는 작은 섬으로 택했다. 성공한 상인으로서 최근에 고향인 콜롬비아로 돌아간 처남과 지리적으로 가까운 곳이기 때문이었다. 그 나라 북부의 파나마라 불리는 좁은 지협에서, 프랑스 회사들은 거대한 건설 사업을 시행했다. 대서양과 태평양을 연결하는 운하를 짓는 일이었다. 고갱은 이 외딴 지역에 홍수처럼 쏟아부어지는 돈과 물자 속에서 처남이 한밑천 쥐었을 거라고 젊은 신봉자에게

큰소리쳤다. 그래서 그들이 타보가 섬에 정착하는 데 하등의 어려움도 없으리라고 했다.

라발 친척 중에도 파나마로 돌진한 회사 경영자가 있었지만, 라발은 돈이나 사업에 관해서 아무것도 몰랐기에 이러한 문제에 관해 특히 고갱을 신뢰했다. 어쨌든 고갱은 화가가 되기 전 오랫동안 파리 증권 거래소에서 일했기 때문이다. 중개인이자 청산인으로서, 그는 수수께끼의 후원자로부터 받은 상당한 유산을 상위 중산 계급의 생활 방식에 이용했다. 고용 마차를 두고 일요일마다 여행을 즐겼다. 그리고 그런 생활을 이어 오면서 다섯 명 자식을 두었다. 그러나 그가 가족을 꾸리는 방식을 인습적인 라발이 이해하기는 힘들었을 것이다. 파리에서 고갱과 함께 지내는 아들인 클로비스는 기숙 학교에 맡겨져 있었기에, 아버지가 오랫동안 집을 비우는 데 전혀 지장이 없는 듯했다. 다른 자식들은 덴마크인 아내인 메테와 코펜하겐에서 지냈다. 고갱은 가족에 대해 거의 언급하지 않았고 라발도 감히 캐묻지 못했다. 특이한 억양(고갱의 제1언어는 스페인어였다.), 수상쩍은 재원, 불확실한 혈통, 그 모든 것이 폴 고갱이라는 존재의 수수께끼였다.

그의 미술은 신비를 더하기만 했다. 그의 할머니와 들라크루아의 우정에서부터 고갱 본인의 상징주의에 대한 관심에 이르기까지, 고갱의 미술은 변화무쌍했다. 모든 곳에서 그랬고, 모든 가능성을 약속했으며, 열대 지방을 가로질렀던 조상(그리고 고갱 자신)만큼 자유롭게 미술계의 이곳저곳을 넘나들었다.

증권 중개인으로 일할 무렵에는 인상주의자의 미술과 도락을 받아들였다. 일요일 여행에서 인상파처럼 붓을 들었고, 피사로의 지도를 받아 인상주의자들의 깃털처럼 가벼운 양식을 익혔다. 주식 시장이 붕괴하며 증권 거래소에서 일자리를 잃은 1882년, 고갱은 여가 활동으로 하는 미술에 모든 시간을 바쳐도 되겠다는 자신감을 느꼈다. 사회적 지위를 의식하는 아내가 깜짝 놀랄 만큼, 그는 방랑자 같은 화가 생활을 택했고, 미술 시장의 자비에 몸을 던졌다. 이윽고 아내는 그를 떠나 덴마크로 돌아갔다. 비평적 관심이나 후원을 얻지 못한("미술 시장에 매춘부처럼 나를 바쳤지만 받아들이는 사람을 아무도 발견하지 못했다.") 고갱은 곧 어쩔 수 없이 어느 방수포 제작자와 함께하는 영업직을 받아들였고 코펜하겐에 있던 가족과 다시 합쳤다. 그러나 여섯 달 만에 미술계에서 성공하겠다고 굳게 다짐한 후 가족과 일을 버리고 파리로 돌아왔다. 아내 메테가 특히 아끼던 아들 클로비스만 데리고 왔는데, 악의에서였다고 생각하는 사람들도 있었다. 음식도 보잘것없고 난방도 충분치 않은 자그마한 다락방에서 여섯 살배기 어린아이는 곧바로 천연두에 걸렸다.

그사이 고갱의 미술은 인상주의에서 상징주의로 넘어갔다. 그는 새로운("영적이고 불가사의하며 신비롭고 도발적인") 심상에 대한 야심 찬 성명서를 작성하고 새로운 대변자 세잔을 택했다. 그러나 졸라의 『걸작』 같은 강령에 어울리는 미술을 창조해 내기 전에 고갱의 지반이 다시 움직였다. 1886년에

쇠라의 「그랑자트 섬의 일요일 오후」가 이전의 모든 것을 쓸어버린 것이다. 고갱은 최근의 문제작을 뒤따르는 데 몰두했고, 신인상주의에 대해 시끄럽게 떠들어 댔다. 그리고 거의 즉시 새로운 영웅인 쇠라의 환심을 살 계획을 세웠다. 특히 피사로를 포함한 이전의 많은 동료들이 쇠라의 깃발 아래 이미 모여 있었다. 그러나 1886년 6월에 성질 고약한 쇠라와 설명할 수 없는 "사소한 언쟁"으로 이 새로운 계획은 돌연 멈춰 버렸다. 오래지 않아 고갱과 그의 오랜 후원자였던 피사로는 모욕적인 언사를 주고받기 시작했다. 고갱은 신인상주의자를 "프티푸앵 스티치*로 수놓은 태피스트리" 제작자라고 비난했고 "빌어먹을 점들"이라고 악담을 퍼부었다. 피사로는 고갱의 비행을 비난했고 고갱의 미술을 "여기저기서 주위 모은 뱃사람 식 미술"로 치부했다. "고갱은 실제로 반예술적으로, 잡동사니나 만드는 사람이다."라고 이전의 벗을 평가했다. 드가는 고갱더러 '표절자'라고 했다.

그러나 고갱은 다시 튀어 올랐다. 몇 달 후 글로아넥 여관에서 라발을 만났을 무렵, 그는 이미 새로운 정신적 스승인 펠릭스 브라크몽을 찾아낸 상태였다. 그리고 새로운 매체인 도예로 옮겨 가 새로운 모습을 취했다. "페루에서 온 야만인"의 모습이었다. 자신이 물려받은 인디언적 유산을 선전하며, 콜럼버스가 아메리카 대륙을 발견하기 이전의 형태와 상징주의적

* 짧게 비스듬히 놓는 자수.

분위기를 관능적인 이미지(위협적인 뱀과 남근을 상징하는 목을 지닌 백조들)와 결합한 섬뜩 인물을 빚었다. 그는 작품에 PGo라고 서명했는데, 이는 '음경'을 뜻하는 프랑스 속어였다. 또한 자신의 모습을 프랑스의 응접실과 화실에 갇힌 음울하고 불안하며 낯선 야수로 탈바꿈시켰다. 중산층 일요화가이자 주식 중개인, 인상주의자 주위에서 어슬렁거리던 사람인 과거 모습을 쫓아 버리고, 머리를 길게 길렀으며 가극에 등장할 법한 복장을 했다.(하루는 극단적으로 너저분하게 입었다가, 다음 날에는 망토를 뽐내며 활보했고, 자주 호화로이 보석 장식을 했다.) 친구들은 그의 이상한 외모와 극적인 감정을 걱정했다. 몇몇은 그가 과대망상에 빠졌다고 생각했다. 불같은 성미와 야만적인 호전성에 대한 소문(쇠라와의 격론으로 시작되었다.)을 촉발하면서도 사람들의 환심을 사고 매료하고자 애썼다. "내 속에는 두 개 성향이 존재한다는 점을 기억해야 하오. 인디언과 섬세한 사람이지. 그런데 섬세한 존재는 모습을 감췄고 지금은 인디언만이 나아가고 있소." 그는 불길하게 아내에게 말했다.

라발이 만났고 흠모했으며 인생을 바친 고갱은 이런 사람이었다. 관습이나 좋은 평판에 구애받지 않는 사람, 깨어 있으면서도 신비롭고, 세련되었으면서도 위험한 사람, 고갱 자신의 말처럼 "사회가 부과하는 한계의 바깥"에 있는 존재였다. 그는 싹싹하고 사교적이다가도 다음 순간에는 불량하고 호전적으로 돌변했다. 냉소적이다가 어떨 때는 시무룩해졌다. 그의 초롱초롱한 초록빛 눈 속에서 어떤 이들은

점잖음과 온정을 보았고 어떤 이들은 조소 어린 경멸을 보았다. 또 어떤 이들은 반쯤 감은 눈에서 관능성을 보았다.

무력함이 특징인 직업에서, 아이러니와 나른함의 시대에서, 고갱은 권투와 펜싱을 하고 육체적 대립을 피하지 않았다.(숭배자를 기쁘게 하고 적수를 주눅 들게 하는 평판이었다.) 그 시대의 기준으로 볼 때도 키는 작았지만(160센티미터였다.) 힘이 세고 체격이 다부졌다. "간신히 억누르고 있는 것처럼 보이는 위협적인 힘"을 내뿜었다. 그들은 그를 '말랭(교활한 사람)'이라고 불렀다. "대부분 그를 다소 두려워했다. 제일 무모한 사람만이 감히 그의 성격을 고치려 들었다. ……그는 자극하기보다는 달래야 하는 사람으로 대접받았다."라고 1886년에 퐁타벤의 영국 화가는 적었다. 위협할 수 없는 사람들은 유혹했다. 고갱 말에 따르면, 남자나 여자나 그의 달콤한 매력을 맛볼 수 있었고, 그 증거는 라발뿐이 아니었다. 성적 상대자에 대한 수많은 이야기가 있었지만, 한편으로 성을 초월해 살아가는 듯했다. 어떤 여자도 안 된다면서 라발 같은 추종자에게 순결을 요구했고, 남성성과 여성성 모두 지닌 것이 가장 높은 성적 매력이라고 보았다. 그렇게 다양하고 변덕스러운 방법으로, 고갱은 라발 같은 이들의 마음을 얻었다. 그는 퐁타벤에서 으스댔다. "화가들 모두가 나를 두려워하고 흠모하네. 누구도 내 이론에 대항할 수 없지. ……그들은 조언을 청하고, 내 비평을 두려워하며, 내가 하는 어떤 것에도 이의를 제기하지 않네."

반면 파리는 계속해서 그에게 반발했다. 1886년 가을 파리로 돌아왔을 무렵, 피사로 그리고 쇠라와의 불화는 불신과 비난의 깊은 골을 만들어 냈다. 누구도 그의 작품을 사거나 팔거나 전시하려고 들지 않았다. 소외, 사람들에게서 잊힘, 가난, 장기 입원, 그림에서 도자기로 크게 방향을 바꾼 것이 합쳐져 전위 미술의 현장은 그를 지워 버렸다. 1887년 1월, 피사로는 안도하며 편지를 썼다. "고갱은 갔네. ……완전히 사라졌어." 어느 겨울 밤, 가마와 좌절감, 라발 같은 몇 안 되는 추종자의 고집스러운 과찬의 열을 제하고는 얼어붙을 듯한 아파트에서, 고갱은 대중의 눈에 다시 들기 위한 계획을 내놓았다. 그는 열대 지방에서 자신에게 새로운 이름을 부여할 작정이었다. "야만인처럼 살기 위해 파나마로 갈 걸세."라고 주변 사람들에게 알렸다.

비참한 항해는 오래 이어졌다. 폭풍에 고문당했으며 삼등칸에 양처럼 가득 채워 넣어진 채 나아가야 했다. 그 항해는 닥쳐올 참상을 암시했다. 그러나 라발은 이미 여러 번 경험했던 대서양 횡단에서 오로지 스승의 끈기와 배를 부리는 기술만 보았다. 2년 동안 선원 생활을 하며 고갱은 두 다리로 안정되게 서 있는 자세뿐 아니라, 이야기 지어내기라는 선상의 재능을 얻었다. 재능 있는 재담가(자신을 "깜짝 놀랄 만한 거짓말쟁이"라고 떠벌렸다.)인 고갱에게는 사실을 말하는 것보다 이야기 지어내기가 쉬웠다. 대양을 건너는 여행 중에 라발은 처음으로

「캉디드」를 들었을 것이다. 지진과 난파, 왕족인 조상과 어릴 적 집의 지붕에 사슬로 묶여 있던 광인에 대한 이야기, 여섯 살에 성에 눈을 뜬 이야기, 항구마다 있던 창녀들 이야기, 보불 전쟁에서 겪은 전투와 불복종으로 군법 회의에 회부될 뻔했던 이야기, 스페인 왕정을 타도하려 했던 실패한 음모에서의 활약담 등이었다. 가장 놀라운 이야기는 고갱이 다작의 이야기꾼인 줄리앙 비오와 우연히 만난 일화였다. 비오는 성적 취향이 모호한 동류 예술가였지만, 그 취향은 해군 사관 학교 후보생의 제복 속에 묻힌 상태였다. 그들이 조우하고 10년이 지난 후, 비오는 그 시대의 아주 인기 있는 작가가 되었고, 태평양 여행에 관한 공상적인 이야기를 위해 만들어 냈던 등장인물의 이름, 즉 피에르 로티를 제 이름으로 삼았다.

그러다 라발이 파나마와 그 거대하게 파헤쳐진 구덩이의 기슭 쪽에 있는 콜론 주에서 발견한 공간은 전혀 예상치 못한 것이었다. 거대한 빈민가가 눈길 닿는 곳까지 뻗어 있었다. 2만 명에 달하는 사람이 바다 쪽으로 튀어나온 길쭉한 습지대에서 바글거렸다. 양동이로 들이붓듯 내리는 비, 잦은 홍수, 열악한 배수 시설은 단 몇 년 만에 원래 크기의 10배로 불어난 낮은 평원 마을을 고통스럽고 아주 불쾌한 진흙투성이 동네로 바꾸어 놓았다. 고갱의 말에 따르면, 그곳은 말라리아가 창궐하는 습지였다. 거리를 가득 메운 쓰레기와 오물이, 폭우가 내리거나 침수될 때마다 쥐가 들끓는 낯선 부패물 속에서 소용돌이쳤다. "타락하고 부패한

일종의 무법 상태"가 인구는 넘쳐 나지만 경찰이 없는 그 마을을 지배했다. 토착민이 새도 유입된 사람들에 맞서 일으키는 폭력, 노동자 사이에서 벌어지는 폭력의 파동은 줄지은 판잣집에 재와 파괴의 낫을 휘둘렀다. 죽음이 허공에 맴돌았다. 말라리아모기와 황열병이 진흙투성이 반도에 들끓어 인구 절반이 감염되었다. 운하에서는, 땅 파는 인부 네 명 중 한 명이 전염병의 잇따른 파도에 휩쓸려 사망했다. 콜론의 유일한 병원에서 사망률은 이보다도 훨씬 더 높았다.

이곳에서 고갱의 작업 계획은 천국에 대한 약속처럼 환상에 불과해지고 말았다. 그 지협의 태평양 쪽 파나마 시에 있다는 처남의 무역회사는 그저 잡화점에 지나지 않았다. 거기서 고갱은 일도 돈도 동정도 찾지 못했다. 그와 라발은 콜론으로 돌아가야 했다. 한 신문의 설명에 따르면, 그곳은 "교육받은 자들이 길거리에서 굶주리는 슬픈 광경"이 흔히 펼쳐진 곳이었다. 라발의 접촉을 통해서, 그들은 한 건설 회사 사무실에 자리를 구했지만 겨우 2주간뿐이었다. 그 후 라발은 초상화를 그려 돈을 마련하고자 했다. 고갱은 그들에게 남은 얼마 안 되는 돈을 써서 그 지방 인디언으로부터 땅을 사고자 교외로 나아갔다. 그것도 여의치 않자, 원래 목적지인 타보가로 가자고 라발을 설득했다. 그러나 그들은 훼손되지 않은 아름다움을 지닌 지상 낙원 대신 관광객에게 바가지를 씌우는 명승지만 발견했다.(의상을 차려입은 원주민, 주말 행락객, 안내원이 딸린 관광 여행이 있는 가짜 낙원이었다.) 약삭빠른

프랑스의 판 호흐

섬사람들은 모든 것, 특히 자기들의 땅에 터무니없는 가격을 불렀다. 좌절한 고갱은 바로 마르티니크 섬으로 갈 계획을 세웠다. 그 섬은 카리브 해 지역 동부에 있는 "다정하고 유쾌한" 프랑스의 섬으로, 그들의 배가 잠시 들렀던 곳이었다. "우리는 거기로 갔어야 해. 생활비가 덜 들고 안락하고 사람들이 상냥한 곳이었잖나." 라고 고갱은 맹렬하게 떠들었다. 자신을 흠모하는 라발을 뒤에 달고서 그는 악취 나는 파나마 지협을 떠났고, 마르티니크 섬까지 1600킬로미터에 이르는 여행의 끝에서 "넋을 잃게 만드는 황홀한 삶"이 저들을 기다린다고 확신했다.

그들이 생피에르 항구를 내려다보는 산속의 보잘것없는 노예의 오두막집을 찾아내자마자 라발이 황열병으로 쓰러졌다. 그 병은 야만적으로 급작스럽게 희생자를 공격하여, 건강했던 사람이 하루 만에 고통으로 괴로워하며 열 때문에 부들부들 떨고 발작적인 욕지기를 일으켰다. 그 독은 모든 장기에 퍼져 간과 신장, 폐를 손상했다. 흠뻑 젖을 정도의 땀과 설사, 피가 섞인 구토는 어지럼증과 망상, 섬망 증세를 유발했다. 피부와 두 눈은 칙칙한 누런색으로 바뀌었다. 고갱은 가족과 친구들에게 보내는 편지에서, 라발의 고통을 대수롭지 않게 표현했다.("결과만 좋으면 다 좋은 걸세.") 라발이 제 땀으로 오염된 침상에 누워 있는 동안, 고갱은 망고 숲을 탐사하고 머리에 짐을 이고 산길을 지나가는 가무잡잡한 여자들을 관찰했다. 그는 "퐁타벤에 있던 때보다 훨씬

훌륭한 인물들이 있는…… 괜찮은 그림 몇 점"을 그린다고 아내에게 알렸다. 라발은 작은 오두막집 주변까지는 그림 여행에 같이할 정도로 회복했다.

7월에 고갱 또한 병에 걸렸지만 편지에 언급할 정도로 심각하지는 않았다. 한 달 후 파리의 한 수집가가 그의 도기에 약간의 관심을 표했다는 소식이 도착했을 때는 병세가 바뀌고 말았다. 갑자기 새로운 엘도라도*가 손짓했던 것이다. "여기를 벗어나야 하네. 그렇지 않으면 개처럼 죽고 말 걸세."라고 벗에게 편지했다. 그가 맹렬하게 쏘아 대는 편지들은 병 때문에 심신이 약화된다는 설명에는 불리한 증거였다. 그 편지들 속에서, 고갱은 귀국할 돈을 보내 달라고 간청했다. "나는 뼈만 남았어."라고 징징거렸다. "머리는 아주 둔해졌고, 헛것을 보는 중에 잠깐씩 아주 약간의 힘밖에 없네. 거의 매일 히스테리 발작을 겪고 끔찍한 비명을 지르네. 마치 가슴이 타들어 가는 것 같아. 자네한테 간절히 비네. ……힘닿는 대로 250프랑이나 300프랑쯤 바로 보내 주게나." 그는 운하의 도랑을 파는 노동이("새벽 5시 반부터 저녁 6시까지 열대 태양 아래서 흙을 부었다네.") 자신을 망가뜨렸다고 대담한 거짓말을 했다. 배 속 괴로움과 끔찍한 고통에 대해서 말했다. "머리가 어질어질해. 얼굴은 땀범벅이고 등줄기에서는 오한이 이네." 밤마다 죽기를 고대한다면서 프랑스로 돌아가는 것만이 자신을 죽음이나

* 남미의 아마존 강변에 있다고 상상되던 황금의 나라.

질병과 열병의 삶에서 구해 줄 거라고 했다.

고갱이 학열병을 정말 앓았던 걸까? 아니면 자금을 구하기 위한 구실을 더 그럴듯하게 만들려고 라발이 당했던 고통을 보고서 지어낸 걸까? 그 질병의 과정은 다행히도 짧았지만 회복(회복할 수 있다면)은 종종 몇 개월씩 걸렸다. 10월에 고갱이 프랑스로 돌아갈 여비를 얻는 데 성공했을 때, 라발은 여전히 너무 허약해서 여행할 수가 없었다. 반면에 고갱은 집으로 향하며, 친구를 혼자 요양하도록 내버려 두었다. 틀림없이 6개월 전 파리에 아들인 클로비스를 버리고 떠날 때 썼던 말로, 자신이 떠나는 것을 변호했을 것이다. "딱 1인 뱃삯을 낼 정도밖에 없소. ……내 가슴과 정신은 모든 고통에 독하게 대비하고 있소."라고 아내에게 말했다.

마르티니크 섬에서 돌아온 지 정확히 1년 후, 폴 고갱은 노란 집을 두드렸다. 그는 그사이 아내나 아이들을 한 번도 만나지 못했다. 또한 파리 미술계도 이제 자신을 "열대의 사내"라고 일컫는 화가 앞에 납작 엎드리지 않았다. 사실 그는 미술계의 새로운 화상인 테오 판 호흐(고갱은 그가 없는 사이에 테오의 복층 화랑이 인상주의자의 온상이 되었음을 알았다.)에게 마르티니크 섬에서 그린 그림을 세 점 판매했지만, 거기서 아무것도 얻지 못했다. 그는 쇠라의 「그랑자트 섬의 일요일 오후」처럼 누가 보기에도 분명한 대성공을 기대하며 이국적인 모험에서 돌아와 있었다. 그러나 성공은커녕, 테오의 조심스러운 낙관론과

그의 이상한 형의 숨 막히는 열정만 발견했을 뿐이다. "내가 열대 지방에서 가져온 모든 게 감탄을 불러일으켰다오. 그럼에도 성공하지 못했소."라고 1887년 11월에 아내에게 편지했다.

고갱은 파리에서 무명으로 괴로워하는 대신 자신의 첫 번째이자 아직까지는 유일하게 성공을 거두었던 곳인 퐁타벤으로 돌아갔다. 거의 같은 시기인 1888년 2월 핀센트는 남부로 향했다. 퐁타벤에서 고갱은 야만적 기질과 원시적 본질을 지닌 화가라는 새로운 정체성을 강화하기 위해 지칠 줄 모르고 작업했다. 마르티니크 섬에서의 "결정적인 경험들"에 대해 끝없이 떠들었고 새로 모아들인 추종자를 지도했다. "내가 누구인지 알고 싶다면…… 내가 거기서 가져온 작품 속에서 나를 찾아야 한다." 그는 브르타뉴와 마르티니크 섬을 부자연스럽게 비교하며, 양쪽 모두가 "어둡고 원시적인 곳"으로서 그곳의 원주민에게 원시 시대의 흔적이 남아 있다고 말했다. 로티의 또 다른 공상 소설인 『나의 형제 이브』를 읽고는 브르타뉴의 선장처럼 뱃사람의 스웨터를 입고 베레모를 썼다. 이는 그의 모든 외국 여행과 로티가 바다의 원시 세계에 거주하는 인간에게서 본 숨겨진 야만성을 환기했다.

이렇게 위장한 고갱은 지난 두 해의 여름 거두었던 성공을 되찾았다. '선생'이라고 높이는 겸손한 편지로 테오의 지원을 얻어 내고, 아를로 오라는 핀센트의 간절한 초대를 곧 출발할 듯한 시늉으로 거듭 미루며, 퐁타벤의 휴일 군중 속을 돌아다녔고, 젊은 화가의 중심인물

노릇을 되풀이했다. 그는 그 화가들이 명성의 불꽃을 파리로 실어 날라 주기 바랐다. 심지어 젊은 라발도 다시 그를 떠받들기 시작했다. 라발은 고갱이 마르티니크 섬에 그를 버리고 떠난 후 8개월이 지난 1888년 7월에 마침내 축 늘어진 상태로 집에 돌아왔다. 이 마법에 걸린 무리의 새로운 식구인 에밀 베르나르의 도움으로, 고갱은 자신의 새 이미지에 동반할 미술을 발전시켰다. 원시적 "날것 그대로의 상태"와 영적 강렬함을 살린 미술이었다. 대담한 형상과 색채를 지닌 앙크탱의 종합주의, 베르나르의 재탄생한 신비론적 가톨릭주의 모두 야만인이라는 고갱의 자화상과 완벽하게 맞아떨어졌다.(그가 핀센트에게 보낸 자화상에는 "피가 몰린 거친 얼굴과 용암불 같은 눈"이 있었다.) 고갱은 젊은 도전자인 베르나르를 지배했을 뿐 아니라(그러나 두 사람은 곧 새 미술의 권위가 누구의 것인가를 두고 격돌할 터였다.) 베르나르의 열일곱 살 된 누이인 마들렌을 유혹하여 본인의 원시적 서열을 강조했다.

당연히 그는 퐁타벤에 최대한 오래 머물렀다. 베르나르와 마들렌을 포함하여 다른 이들이 모두 떠난 후에야, 돈이 완전히 바닥난 후에야, 그리고 나서도 테오가 그의 도자기를 몇 점 사들이고, 그가 퐁타벤에서 그린 그림을 복층에 전시하겠다고 제안하고, 마지막으로 50프랑을 유인책으로 주고 나서야, 고갱은 마지못해 아를행 기차에 올라 긴 여행을 시작했다. 핀센트가 친목 조직이 성사되는 것(먼저 도착한 짐 가방이 알려 주었다.)을 숨죽이고 기다리는

동안, 고갱은 냉정하게 장래에 대한 (핀센트가 아닌) 테오의 계획을 살폈다. "테오 판 호흐가 아무리 나에게 빠져 있을지언정, 내 눈이 멋지다고 그 먼 남부에서 나를 먹여 살리지는 않을 걸세." 그는 출발하기 전날 한 친구에게 편지를 보냈다. "그는 신중한 네덜란드인답게 그 지역을 조사했고 능력껏 일을 밀어붙일 생각이 있어. ……이번에 나는 정말로 단단한 지반에 발을 붙였네."

시선이 파리에서의 관계에 못 박혀 있던 탓에, 그리고 마지막 순간까지 마음이 흔들렸던 탓에, 고갱은 언제 아를에 도착할 거라는 통보를 핀센트에게 하지 못했다. 1888년 10월 23일 새벽 5시가 막 지나서 그가 탄 기차가 역에 들어섰을 때, 날은 여전히 어두웠다. 잘 알지도 못하는 사내의 집에 불쑥 들어서기에는 너무 이른 시각이었다. 그래서 문을 연 근처의 카페 드라가르로 들어가 날이 새기를 기다렸다. 그런데 카페 주인의 말에 그는 깜짝 놀랐다. "당신이군요! 당신이 누군지 압니다." 기대감의 흥분 속에서, 핀센트가 고갱의 자화상을 카페 주인에게 보여 준 적 있던 것이다.

잠시 후 핀센트가 오랫동안 기다렸던 노크에 깜짝 놀라 정신을 차리고 문으로 돌진했다.

고갱은 여러 감정이 뒤섞인 듯 보였다. 숙련된 펜싱 선수이자 권투 선수인 그는 상대방이 가만히 서 있지 못하게 만드는 게 중요함을 잘 알았다. 한번은 자신이 몸담았던 펜싱 학교의 경기에서 물리친 학생에게 조언했다. "첫 번째 전진의 움직임을 기다려라." 일단 결정을 내리면

폴 고갱(1891)

그는 신중하게 계획하고 단호하게 행동했다. 약점을 감지하면 망설이지 않고 공격했다. 그러나 핀센트와의 모험은 미지로 가득했고, 고갱은 상대방을 파악할 때까지는 너무 앞서 공격 자세를 취하고 싶어 하지 않았다.

핀센트가 친목을 생각할 때, 고갱은 경쟁을 생각했다. "내게는 투쟁에 대한 욕구가 있네." 그는 도착하기 전에 la lutte(투쟁)라는 프랑스어를 써 가며 알렸다. 그 말은 검으로든 주먹으로든 말로든 이미지로든, 모든 주고받는 행위에서 고갱이 보는 의지의 경쟁을 가리켰다. "나는 아주 세심하게 베어 젖히며 나아가네." 이러한 경계 태세를 강조하기 위해, 자신이 그린 어느 유화의 소묘를 핀센트에게 보냈다. 긴장한 채 씨름 선수처럼 부둥켜안은 브르타뉴 젊은이 둘을 표현한 작품이었다. 고갱은 "페루 야만인의 시선에서 느껴지는" 원시적 전투의 이미지라 설명했다.

투쟁

첫 번째 충격은 핀센트가 노란 집의 문을 열었을 때 강타했다. 여러 달에 걸쳐 고갱이 호소 어린 편지를 보내고 병 때문에 무기력해진다고 주장했기 때문에 핀센트는 병들고 쇠약한 사내를 예상했다. 앞서 고갱이 보낸 자화상에서도 그러한 이미지를 보았다. "고갱은 병들어 고통스러워 보이는구나!"라고 자화상을 받은 핀센트는 소리쳤다. 그러나 문간에 서 있는 사내는 건강하고 활기차 보였다. 근육질에, 두 뺨에는 혈색이 돌고, 눈에서는 불꽃이 이글거리는 듯했다. "고갱은 아주 좋은 상태로 도착했다. 나보다도 나아 보이는구나." 그는 깜짝 놀라서 테오에게 편지했다.

이어지는 나날, 핀센트는 손님의 튼튼한 속과 원기 왕성한 체질에 놀랐다. 그 두 가지 때문에 많은 화가가 종종 힘을 내는 데 실패한다고 핀센트는 보았다. 불그레한 안색과 건장한 모습에 고갱이 그의 자화상과 다르다는 게 밝혀졌고 여러 달에 걸친 불평불만이 거짓임이 드러났을 뿐 아니라, 미디 지방에 대한 핀센트의 열띤 주장 하나가 무력해졌다. 핀센트는 테오에게 거듭 장담하기를, 프로방스 지방의 태양 덕분에 고갱이 건강을 회복하고,

정신적으로 다시 활기를 띠고, 마르티니크 섬에서 그렸던 그림의 밝은 분위기와 색채가 되살아날 거라고 했었다. 그러나 노란 집 문 앞에 서 있는 기운찬 싸움닭 같은 씨름꾼은 구조될 필요가 없었다. "의심할 여지 없이 야만적 본능을 지닌 자연 그대로의 생물체 앞에 있다." 핀센트는 놀라워했다.

그다음 충격은 겨우 며칠 후였다. 테오는 고갱이 춤추는 농민 소녀들을 그린 「브르타뉴의 소녀들」을 상당한 가격에 팔았다는 편지를 보냈다. 그다음 편지에 500프랑의 우편환을 동봉했는데, 핀센트에게는 이런 큰돈을 보낸 적이 없었다. 테오는 밝게 덧붙였다. "지금으로 봐선, 그는 떵떵거리며 살게 될 거야." 핀센트는 그 판매가 "우리 세 사람 모두를 위한 엄청난 뜻밖의 행운"이라고 예의 바르게 말했다. 그러나 그것이 가한 상처를 위장할 수는 없었다. 그가 고갱에게 보내는 어떤 축하의 말도 테오를 향한 죄책감의 울부짖음 속에 잠겨 버렸다. 그는 판매 소식이 도착한 날 자책감에 빠진 긴 문장으로 쓸쓸하게 편지를 썼다.

내 그림이 팔리지 않는 건 어찌할 수가 없구나. 나 자신이 그 때문에 정신적으로 붕괴되고 육체적으로 진이 빠질 정도까지 그림을 그려 내야 할 필요성을 깨닫고 있다. 결국 나에게는 우리가 써 버린 것을 되찾을 다른 수단이 전혀 없으니까. ……하지만 테오, 내 빚은 너무 커서 내가 그것을 갚을 때가 되면, 갚는 데 성공할 거라고 생각은 한다만, 그림을 만들어 내는 노역이 내 인생

전체를 앗아가 버리고, 나는 결코 인생을 산 적 없던 것처럼 보일 거다. ……내 그림을 찾는 사람들이 없다는 사실이 괴롭구나, 네가 그 때문에 고생하니 말이다. ……나 역시 작품이 팔릴 날이 올 거라고 믿지만, 나는 너에게서 너무나 뒤처져 있고, 계속해서 돈을 쓰면서도 수입은 없다. 가끔 이 생각에 슬퍼지는구나.

테오는 형제의 고통을 의식하지 못하고 「브르타뉴의 소녀들」을 판매한 이후 신속하게 고갱이 최근 브르타뉴에서 그린 작품을 복층에 전시했다. 아를에 도착한 지 겨우 몇 주 후, 고갱은 파리에서의 극찬을 전해 들었다. 핀센트로선 그저 꿈에 불과한 일이었다. "당신의 그림들이 굉장한 성공을 거둔다는 사실에 틀림없이 기쁘실 겁니다. 드가가 당신의 작품에 아주 열광적이어서, 많은 이에게 그것들에 대해 이야기하고 있어요. ……두 점은 현재 확실히 팔렸습니다."(결국 그 이상 팔렸다.)라고 테오는 11월 중순 고갱에게 편지했다. 테오는 그 기회를 이용해서 "작품이 다소간 규칙적으로 판매되기 시작하는 대로" 구필의 수수료를 올리는 일에 대하여 고갱과 새로운 협상을 시작했다. 핀센트는 결코 해 본 적이 없는 대화였다. 두 달 내로 테오는 도기 몇 점을 포함하여 고갱의 유화 다섯 점을 판매할 것이고, 그에게 매달 보내는 급료에 더하여 1500프랑을 보낼 터였다.

핀센트는 고갱의 맹렬한 성공에 타격을 입고 휘청거렸다. 고갱의 원기 왕성한 상태가 진정한 화가는 모두 미술에 시달린다는 예상을 좌절시킨

것처럼, 복층에서 거둔 고갱의 성공으로 그림이 팔리지 않는 이유에 대한 몇 년간의 변명은 힘을 잃고 말았다. 재정적 관점에서 작업을 정당화해야 할 사건에 그가 할 수 있는 말은 애처롭고 유일한 변명뿐이었다. "그림이 틀 속에 있는 것보다는 내 캔버스 위에 있는 게 낫긴 하다."

여러 해 동안 호소해 왔던 것과 달리, 동생에게 그림을 판매하려 애쓰지 말라면서, 대신 "너 자신을 위해 그림들을 간직해라."라고 조언했다. 그러면 고갱과 다른 이에게 테오가 그의 작품을 너무 소중히 여기는 바람에 팔지 못한다고 이야기할 수 있다는 것이다. "게다가 내가 지금 하고 있는 일이 유익하다면 우리는 전혀 돈을 잃지 않을 거다. 지하 저장고의 포도주처럼 조용하게 익어 갈 테니까." 그는 두 점 친숙한 이미지로 한 줄기 희망을 북돋웠다. 고갱과 함께 교외로 처음 나갔을 때, 그는 늙은 주목나무의 베어진 나무둥치를 그렸다. 과거 잔해로부터 새 생명이 솟아난다는 깊은 형제간 암호를 이야기하는 이미지였다. 그는 그 그림의 스케치를 바로 테오에게 보내며, 미디에서 인상주의의 위대한 부흥이라는 사명에 힘을 모으고자 했다.

그 여행에서 씨 뿌리는 사람을 주제로 또 다른 그림을 그리기 시작했다. 가느다란 띠 같은 군청색 하늘 아래 푸른색과 노란색으로 흙이 파헤쳐진 드넓은 들판을 성큼성큼 나아가는 밀레의 인물은 역경의 극복과 인내의 보상을 의미했다.

고갱이 다음 그림 여행의 목적지를 선택했을 때 핀센트 판 호흐는 또 다른 충격을 받았다. 자기가 아끼는 크로의 황량한 들판과 먼지투성이 농가 마당을 거부하고, 고갱은 아를의 낭만적인 중심인 알리스캉으로 이끌었다. 로마 제국 시대에 그 도시의 성곽 남쪽과 동쪽에는 공동묘지가 있었고, 파리의 대로들처럼 "낙원의 들판*"이라고 이름 붙였다. 기독교는 오래된 이교도의 묘지에 신성한 빛을 더했다. 예배당이 세워지고 성인이 축복을 내렸으며, 기적 같은 일에 관한 전설이 퍼져 나갔고, 환영 속에 그리스도가 등장했다. 중세 시대 죽은 이의 친척들은 최후의 심판에 확실히 한자리를 보장받기를 염원하며 죽은 이를 아를로 향하는 론 강에 띄워 보냈다. 그러면서 기독교인의 의무가 알리스캉의 인기 있는 지점까지 사자를 보호해 주리라고 확신했다.

수백 년에 걸쳐, 금방이라도 무너질 듯한 죽은 자들의 도시는 점차 확대되었다. 수천 개 석관이 죽음처럼 닥치는 대로 배열된 채, 충적토 평야 전역에 펼쳐져 있었다. 저마다 석관은 돌 속에서, 묘비명 속에서 영원을 주장했다. 그러나 고대 유물도 신성함도 산업의 발전을 방해할 수 없었다. 핀센트가 도착했을 즈음에는 그 신성한 땅 사이에 철길이 놓이면서 평화와 안식에 대한 요구를 무시한 채 묏자리를 휘젓고 죽은 이의 대리석 쓰레기를 폐기했다. 뒤늦게 그 도시의

* Elisii Campi. 이 라틴어는 프랑스어로 샹젤리제(Champs-Élysées), 프로방스어로 알리스캉(Alyscamps)이 되었다.

신부들이 약탈당한 석관 일부를 모아 길고 좁은 길에 세워 놓았다. 그 길은 궁둥묘시에 있던 고대의 문 하나를 생토노레의 로마네스크 식 교회로 이어 주었다. 그들은 이 역사의 복제판과 나란히 벤치와 포플러를 세워 놓았고, "무덤의 거리"라는 별명을 엄숙히 붙여 놓았다.

1888년 10월 말 그 유명한 알리스캉으로 고갱이 핀센트를 이끌었을 때 포플러는 여전히 젊고 가을빛으로 불타올랐다. 핀센트는 여행객으로서도 왔지만(그 고대 묘지를 설명하는 데만 안내서 여러 장이 할애될 정도였다.) 대개는 남의 생활을 훔쳐보기 위해 왔다. 시간은 알리스캉의 추방당한 영혼들에게 궁극의 모욕을 가했다. 그 길의 막다른 골목과 그늘이 드리운 작은 공간에서 젊은 연인은 완벽한 천국을 찾아냈다. 여러 세대에 걸쳐 아를 여인들은 그 오래된 심판의 장소를 허영의 연병장으로 바꾸어 놓았다. 즉 죽음 속에 연인의 길이 그려진 것이다. 여기서 그들은 나들이 의상을 차려입고 거닐며 여행객을 만족시켜 주고 미혼남의 초대에 응할 수 있었다. 추문을 불러일으키는 일 없이 남자 친구와 팔짱을 끼고 걸을 수도 있었다.

미에 대한 명성 덕에(그들은 고대 화병을 장식하던 '로마 처녀들'의 직계 후손으로 여겨졌다.) 아를 여인들이 무덤 사이를 거니는 일은 낭만적으로 여겨졌다. 대중적인 이야기와 이미지를 통해, 알리스캉은 프랑스에서 가장 찬양받는 연인의 길이 되었다. 숭고미와 요염한 매력, 순결한 사랑이 합쳐진 환상이었다. 그러나 그 지역의 한 미녀가 원치 않는 아기를 근처 운하에 내다 버릴 때면 환상의 이면이 드러났다. 밤에 석관들 사이에서 벌어지는 밀회와 어둠침침한 데서 벌어지는 정사도 마찬가지였다.

핀센트는 아를에서 지낸 일곱 달 동안 가끔은 알리스캉을 돌아다녔을 것이다. 그러나 한 번도 알리스캉에 대해 언급하거나, 스케치하거나, 유화로 그린 적은 없다. 대체로 그는 그 도시의 유적을 모두 멀리했다. 관광객과 그들을 비웃는 해묵은 돌들의 불멸성을 피했다. 여자와 도락을 즐기기 위해서라면, 노란 집 근처에 있는 레콜레트의 사창가를 애용했는데 거기서는 돈이면 되었다. 사창가에 대한 소묘와 시를 보낸 베르나르의 부추김을 받아, 핀센트는 고갱을 데리고 사창가를 돌며, 표면적으로는 오락과 연구를 위하여 밀리에(고갱이 도착한 후 곧 아프리카로 떠났다.)와 밤마다 했던 순례의 발자취를 되짚었다.

고갱은 처음에는 인내하며 이 매력 없고 통제된 공창가(한 설명은 그곳이 주로 "추하고 병든 무산 노동자 계급"의 구미에 맞는 데라고 했다.)에 갔지만, 좀 더 잡기 힘든 알리스캉의 사냥감과 도전적인 게임을 선호했다. 그것은 핀센트가 오래전에 헛된 일이라고 포기한 재치와 곁눈질의 시합이었다.("여자들이 공짜로 포즈를 취해 줄 만큼 내 몸뚱이는 매력적이지 않다."라고 한탄했었다.) 반면 이 전설적인 구역에서 고갱은 왕성하게 활동했다. 관능적인 태도와 위협적인 육체적 능력으로, 아름답고 쌀쌀맞은 아를 여인들을 대담하게 유혹했고, 그 모습에 핀센트는 질투로 숨이 막힐 듯했다.

고갱의 육욕적인 성과는 핀센트에게 특별한 충격을 가했다. 그것은 핀센트가 레콜레트에서 불행히도 거부당한 사람이라는 사실을 굳혔을 뿐 아니라, "조금만 성교하기로" 체념한, 금욕적이고 수도승 같은 화가들에 대한 근거 없는 미신을 무너뜨렸다. 그 미신은 핀센트가 성교 불능의 수치심을 감추기 위해 꾸며 낸 이야기였더랬다. 그런데 여기 "피와 섹스가 야심을 지배하는" 축복을 받은 화가가 있었다.(어쩌면 핀센트가 생각하기에 그랬다.) 그는 자신의 정액을 보존하지 않는데도(실로 방탕하게 뿌려 댔다.) 여전히 작업을 위해 엄청난 "창조적 수액"을 지닌 자였다. 고갱에게 다섯 명의 자식이 있다는 사실(소문에 따르면 그 두 배의 사생아가 있었다.)에 이미 위압당한 핀센트는 고갱이 "자식과 그림을 동시에 생산해 낼 수단을 구한 데" 놀랐다.

핀센트를 무력하게 만드는 이점을 이용하려는 듯, 고갱은 마르티니크 섬의 흑인 여자들 그림(그의 예술적 매력의 기준이자 판 호흐 형제 모두에게 성적인 권위를 지니고 있었다.)을 재현하는 일에 착수했다. 그는 알리스캉에서 사랑스러운 아를 여인 세 명을 그렸다. 그들은 그 지방 의상으로 차려입고, 무덤들이 있는 길과 나란히 흐르는 운하의 제방에서 아무렇게나 자세를 취했다. (후일 그는 알리스캉의 어두운 면으로 관심을 돌려 나무에 반쯤 가려진 위협적인 장면을 그렸다. 나이 든 사내가 젊은 아가씨에게 다가가 말을 거는 이 그림에 「이쁜아, 네 차례가 올 거다」라는 음흉한 제목을 붙였다.) 언제나처럼 핀센트는 포즈를 취해 줄 사람을 찾아내지 못했고 알리스캉의 그림에 예전 소묘의 인물이나 곁눈질로 본 인물을 그려 넣는 수밖에 없었다. 그는 자신에게 가능한 유일한 방법으로 방어했다. 한 남자와 두 여자가 선명한 색상의 야회복을 입고서 지루해하는 가무잡잡한 미인들에 둘러싸인 채 카드놀이(사창가에서 널리 퍼진 전희의 한 형식이었다.)를 하는 사창가 풍경을 그렸다.

고갱은 곧 포식자의 시선을 집에서 좀 더 가까운 곳에 있는 여인에게로 돌렸다. 카페 드라가르의 안주인, 마리 지누는 고갱이 아를에 도착했을 때부터 관심을 끌었다. 그녀는 마흔 살(고갱의 나이와 같았다.)의 야무진 흑발 여인으로서 그녀를 흠모했던 사람의 말에 따르면, 가늘게 처진 눈과 특유의 미소를 지니고 있었다. 자신보다 열 살이나 많은 사내와 결혼한 마리는 자식 없는 결혼 생활과 끝없는 서빙을 받아들였다. 핀센트 또한 마리의 지중해적인 온정과 쇠락한 아름다움에 이끌렸다. 그 아름다움은 파리에서 그가 구애하고자 했던 아고스티나 세가토리를 연상시켰다. 헨리 제임스는 카페 계산대 뒤에서 "마치 왕좌에 앉아 있는 듯한 인상적인 원숙한 아를 여인"("각설탕을 나누어 주는 감탄스러운 사람")에 대해 감탄하며 쓴 적이 있는데, 핀센트도 마리의 계란형 얼굴과 좁은 이마, 쭉 뻗은 그리스인다운 코, 길고 꼭 맞는 모자를 쓴 머리에서 오비디우스로부터 도데에 이르는 시인들이 노래해 온 아를 여인의 생생한 여성성을 보았다. 매우 여성적이지만

놀랍도록 풍요롭고 강건하고 어떤 육체적 고결함으로 가득한 이미지였다.

그러나 이 미녀를 알아 온 몇 달 동안, 핀센트는 그녀를 그린 적 없었다. 전설적인 아를 미녀들에 대해 찬사를 퍼부었지만, 늙은 여자 한 명만 간신히 설득해서 포즈를 주문했을 뿐이다. 8월에 한 아가씨에게 그 지방 의상을 차려입고 포즈를 취해 주겠다는 약속을 받고 돈을 주었지만 그녀는 나타나지 않았다. 마리 지누 역시 그의 간청을 거절했거나, 아니면 거절이 두려운 그가 감히 부탁하지 못했을 것이다. 폴 고갱에게는 물론 그러한 두려움이 없었다. 아를에 발을 들여놓은 지 일주일도 안 되어, 마리는 노란 집에 와서 포즈를 취했다. "고갱은 이미 그의 아를 여인을 찾아냈어. 내가 거기까지 못 나간 게 아쉽구나." 핀센트는 충격을 받은 채 테오에게 편지했다.

지누 부인은 그녀와 같은 부류의 사람들을 도상학적으로 완벽하게 대표하는 모습으로 왔다. 검은색 긴 치마에 독특한 하얀색 모슬린 숄을 둘렀고, 검은 리본이 달랑거리는 애교 넘치는 모자 아래, 머리는 쪽을 진 채였다. 그녀는 부드럽게 의자 쪽으로 나아가, 양산과 장갑을 내려놓은 다음 고갱과 그의 스케치북을 마주하고 앉았다. 핀센트가 근처에 자리를 잡으려고 하자, 얼굴에 손을 올려 그의 시야를 가렸다. 묘한 매력이 있는 새로 온 화가를 '폴 선생님'이라고 부르며 그에게만 시선을 집중했다. 고갱이 대상의 주의를 끌고 모나리자 같은 미소를 포착하기 위해 흘끗흘끗 시선을 던지며 목탄으로

스케치하는 동안, 핀센트는 맹렬하게 유화로 작업했다. 짙은 남빛 치마와 찡그린 녹색 얼굴, 샛노란 배경과 주황색 의자를 시간과 경주하듯 맹렬히 그려 댔다. 한 시간도 되지 않아 고갱은 스케치를 끝냈고 지누 부인은 자리를 떴다. 다행히 핀센트는 제때 그림을 완성할 수 있었다. 테오에게는 투지 있게 승리를 주장했다. "마침내 아를 여인을 그렸다."

다음 두 주에 걸쳐, 고갱의 이젤 위에서 형태를 취해 가는 그림은 성적으로 한 수 앞선 데다 예술적 모욕을 더했다. 지누 부인의 모습이 공동 작업실에 어른거리는 동안 고갱은 천천히 스케치를 큰 캔버스로 옮겨 갔다. 그는 그녀에게 좀 더 부드러운 용모와 묘한 매력, 추파를 던지는 듯한 미소를 부여했다. 그녀가 기댄 작업실의 목제 탁자를 카페 드라가르의 우윳빛 대리석으로 바꾸었고 그녀 앞에 카페에서 쓰는 도구를 배치했다. 압생트와 탄산수 그리고 각설탕 두 개였다.

그녀 뒤에는 핀센트의 「심야 카페」를 기분 나쁘게 모방한 장면을 그렸다. 카페 내부에서 본 풍경인데, 핀센트처럼 내려다보는 전경이 아니라 손님의 낮은 시점에서 보고 있다. 초록색 당구대가 중경을 채우면서, 바닥에 똑같이 깊은 그림자를 새겼다. 저쪽 벽에서 하나뿐인 기름등(똑같이 불타는 듯한 다홍색으로 그려졌다.)이 똑같이 그늘 없는 환한 빛을 투사했고, 그 등불 아래 마찬가지로 술 취한 사람들이 탁자에 엎어져 곯아떨어져 있다. 사람을 채우기 위해, 고갱은 핀센트가 소중히

여기는 두 이미지, 즉 밀리에와 룰랭의 초상을 빌려 와 그 장면에 손님처럼 그려 넣었다. 주아브인은 꾸벅꾸벅 조는 술꾼과 함께 앉아 있고, 우체부는 시무룩한 표정을 지은 세 창녀와 탁자에 앉아 장황하게 떠들어 댄다. 마지막으로 그는 당구대 아래에 작은 고양이를 더했는데, 음탕한 여성성의 상징으로서 성적인 정복력을 자랑하는 듯 보였다.

고갱은 핀센트의 세계에 이 애매한 (아첨하면서도 조롱하는) 그림을 바치며 예술적 포위 공격의 선방을 날렸다. 말과 이미지, 좌절당한 기대감의 타격은 불시에 핀센트를 덮쳤다. 여러 달 동안 「일본 처녀」와 「주아브인」같이 유혹적인 선전을 했는데도, 고갱은 핀센트의 마법 같은 미디 지방을 하찮고 추레하다며 무시했다. 크로 평야와 카페 드라가르를 보면서 핀센트가 보았던 빛나는 색과 졸라 같은 인생이 아니라 "더러운 지방의 색채"만 보았다. 고갱은 아를이 "남부에서 가장 추잡한 곳"이라고 했고 참된 화가들의 천국은 퐁타벤이라고 고집했다. 이 손님이 도착하고서 겨우 며칠 후에 핀센트는 우울하게 보고했다. "그는 나한테 브르타뉴 얘기를 해. 그곳의 모든 것이 여기보다 얼마나 훌륭하고 크며 아름다운지 말이다. 그곳은 좀 더 엄숙하고, 특히 색조가 한결 순수하며, 오글쪼글하고 누렇게 시들어 시시한 프로방스의 경치보다 뚜렷하다는구나."

핀센트는 유화를 그리고 싶어 했다. 고갱은 소묘를 원했다. 핀센트는 기회만 있으면 교외로 달려가려 했다. 고갱은 돌아다니면서 주변 지역을 스케치하고 그곳의 정수를 알기 위해 최소한 한 달간의 '부화 기간'을 주장했다. 핀센트는 야외 작업을, 고갱은 실내 작업을 좋아했다. 고갱은 바깥 탐험을 실상 조사를 위한 임무로 보고 스케치('자료들') 모을 기회로 보았다. 그리고 나중에 작업실의 평온함과 반성 속에서 예술 작품으로 종합해 냈다. 핀센트는 뜻밖의 재미와 즉흥성을 옹호했다.("평온함을 선호하고 조용히 작업할 때를 기다리는 사람은 기회를 놓칠 거다.") 고갱은 천천히 조직적으로 이미지를 구축하면서, 형태를 시험하고 천천히 색을 칠했다. 핀센트는 물감 가득 묻힌 붓을 가지고 맹렬한 집중력으로 캔버스에 덤벼들었다. 고갱은 세심한 붓질로 이루어진 평온한 작업 시간 속에 그림 표면을 만들어 나갔다. 노란 집에서 지낸 처음 몇 주 동안, 고갱은 서너 점 남짓 완성했을 뿐이다. 반면 핀센트는 불을 뿜듯 열 점 이상 그렸다.

핀센트는 일단 고갱이 프로방스의 태양의 재생력을 느끼기만 하면 자신의 파라두적인 생산력을 공유하게 될 거라고 상상했다. 그러나 고갱은 정반대 반응을 보였다. 도시 사람인 그는 전원생활이 개인적인 습관에 있어 그를 게으르게 만들고 훨씬 더 간결하게 미술에 접근하도록 만든다는 것을 깨달았다. 그 상황은 유명한 문장을 낳았다. "나는 꿈을 꾸고 나서 차분히 그린다." 그의 신중함에 핀센트는 몹시 당황했다. 그가 아를에 온 이후로 테오는 작업 속도를 늦추고 그림 하나하나 좀 더 신경 쓰라고 거듭 촉구했지만, 핀센트는 작업 속도와

생산성을(그리고 엄청난 물감 소비를) 열정적으로 옹호했다. 고갱이 천천히 붓을 늘어 짧고 긁는 듯한 획으로 캔버스를 가로지를 때마다 핀센트에게는 동생의 투덜거림이 들렸다. 핀센트는 맹렬히 작업에 몰두하며 테오에게 허풍을 떨었다. "우리는 낮에는 작업, 항상 작업에 전념해 있다. 저녁이면 완전히 지쳐 카페에 가고, 금방 이른 밤이 된다. 그게 우리 생활이다." 그러나 고갱은 아내에게 경멸적으로 편지했다. "핀센트는 과로로 죽을 거요."

고갱의 정교한 계획과 조직적인 필법 또한 종합주의 이론에 대한 핀센트의 이해에 도전장을 던졌다. "우리는 평온한 붓놀림보다는 강렬한 사고를 추구하지 않는가?"라고 핀센트는 여름 베르나르에게 편지했다. 핀센트는 이미지를 최소한 요소로 환원하며, 색의 대담한 모자이크들로 정리하고자 애썼다. 그 노력은 색 이름을 붙여 놓은 수십 개 편지 스케치에서 똑같이 나타났다. 그러나 고갱은 선과 색조를 조정하며, 모든 표면을 뒤섞이고 겹쳐진 색조들로 신중하게 구성된 면으로 만들어 버렸다. 핀센트는 앙크탱의 생각과 베르나르의 연설에서 들었던 "날것 그대로의 상태"와 "추함에 대한 요구"에 호응했다. 그 대담함의 증거가 노란 집의 사방 벽에 걸려 있었다. 그러나 고갱은 거실에 이젤을 세우고 섬세하게 이미지를 빚어 나가며 깃털같이 가벼운 획과 신중한 색칠로 캔버스를 채워 넣었다. 핀센트는 자기 미술의 핵심에, 블랑과 들라크루아의 신조였던 동시 대비법을 소중히 모셨다. 그러나 고갱은

보색의 교리 문답서가 지나치게 단순하고 단조롭다며 비웃었다. 그리고 자기 침실의 그림들 속에서 넘쳐 나는 노란색에 관해서는 분노 어린 경멸을 숨기지 못했다. "제길, 제기랄, 모든 게 노란색이군. 이제는 그림이 뭔지도 모르겠어!"

핀센트는 색을 직접 만들어 쓰고 싶어 했다. 그러나 고갱은 핀센트의 물감에 질색했고 파리에서 물감을 보내도록 했다. 핀센트는 보통 그림을 바니시(달걀흰자나 수지)로 마감했다. 고갱은 바니시를 칠하지 않은 인상주의자의 무광 표면을 더 선호했다. 핀센트는 상업적으로 준비된 캔버스에 그렸다. 그러나 고갱은 다소 거친 표면을 원했다. 그래서 거친 피륙인 황마를 구입하여 직접 재단하고 틀에 잡아 늘여 팽팽하게 만들고 초벌칠을 했다. 핀센트는 이미지에 물감을 아끼지 않았다. 넓은 붓에 두툼하게 물감을 실어 채우고 신속하게 재충전하면서, 짙은 윤곽선을 가르고 나아가며 앙르베 기법으로 뾰족한 모양을 남겼다. 고갱은 팔레트에 물감을 소량씩만 준비해, 변함없이 짧고 평행한 해칭선에 인색하게 나누어 썼다. 핀센트는 붓질을 수정하면서, 물감이 굳기 전에 두껍게 칠한 물감의 형태를 거듭 바꾸었는데, 때로는 영감의 폭풍에 빠져 물감이 굳은 후에도 다시 칠했다. 다시 칠하는 일이 거의 없는 고갱은 무질서하고 결단력 없는 핀센트의 방식을 보고 개탄했다. 방식이 엉망이라고 평했다. "핀센트는 두껍게 칠해진 물감의 우발성을 좋아하네. 구타당한 표면이 나는 아주 싫어."라고 고갱은

베르나르에게 불쾌감을 알렸다.

핀센트는 또 다른 열정적인 색의 조각가인 몽티셀리를 옹호했다. 고갱이 전한 말에 따르면, 핀센트는 몽티셀리 이야기를 하면서 눈물을 흘렸다. 그러나 고갱은 마르세유의 괴짜 화가와 그의 엉성한 그림 또한 경멸했다. 대신 빛에 관한 또 다른 남부의 거장 폴 세잔을 찬양했다. 주식 중개인이자 수집가였을 때부터 고갱은 아를에서 멀지 않은 엑상프로방스 주변의 전원 지역에 대한 세잔의 고요하고 이지적인 묘사를 칭찬했다. 그가 보기에, 세잔의 건조한 팔레트와 신중한 붓은 미디 지방의 독특한 색과 먼지, 환한 빛의 유희를 완벽하게 포착해 냈다. 지난여름 핀센트는 고갱의 호의를 구하며 남부의 그 동료 화가와 특별한 연대감을 주장했지만("보세요! 친애하는 세잔의 바로 그 색조들을 얻었습니다!") 그때도 세잔에게 정력이나 열정이 부족하다는 비판을 했다. 정력이나 열정은 그가 순교자로 만든 몽티셀리와 자신에게 있는 찬양할 만한 특질이었다.

핀센트는 노란 집을 위해 또 한 명의 영웅을 제시했다. 희화화의 위대한 천재 오노레 도미에였다. 그는 도데의 타르타랭과 볼테르의 「캉디드」에서 볼 수 있는 절묘한 유머를 이미지로 옮겨 놓은 이였다. 고갱이 도착하기 전날 밤 핀센트는 미디 지방을 "도미에가 소생한 듯…… 최고로 대단한 고장"이라고 선언했다. 그의 신념에 대한 증거가 모든 벽에 걸려 있었다. 도미에의 복제화에서부터 만화적 인물이 있는 풍경화, 우체부 룰랭과 농민 에스칼리에의

초상화가 바로 그 증거였다. 그러나 고갱은 아를 사람들에게서 비열함과 불결함만 보았다. "핀센트가 여기서 도미에의 영향을 느낀다는 건 이상한 일일세."라고 베르나르에게 편지한 때는 11월이었는데 핀센트가 마침 도미에적 망상이 담겨 있는 「심야 카페」의 풍자화를 마감하던 시점이었다.

다시 고갱은 다른 화가로 맞섰다. 피에르 퓌비 드 샤반으로서, 그는 프리즈*의 인물들 같은 자세를 취한 무감정한 인물로 채워진 신화적인 장면을 창조했다. 그는 차갑고 흔적을 남기지 않는 붓질로써 고전적으로 계산된 그림을 그렸다. 그것은 고갱이 자신의 작품에서 높이 치는 중요한 특질이었다. 거리에서는 도미에의 희화화된 인물들이 아니라 드 샤반의 여신 같은 존재들 속에서 미술의 미래를 보았다. "여기 여인은 그리스적인 미를 지녔네."라고 베르나르에게 쓰면서, 아를 여인의 정교한 모자와 의상에 감탄했다. "거리를 지나는 아가씨에게는 유노 여신의 순결함이 있네. ……그러니 여기에 미의 원천, 현대적 양식이 있어."

핀센트의 위인들 모두에 대해서 그런 식이었다. 열광의 대상이 불거질 때마다 반대나 무시에 가로막혔다. 핀센트는 위대한 바르비종파 도비니, 뒤프레, 루소를 찬양했다. 그러나 고갱은 참을 수 없어 했고, 환각적 표현법을 쓰는 예술가들인 앵그르와 라파엘로(핀센트가 혐오하는

* 방이나 건물 위쪽에 그림이나 조각으로 된 띠 모양 장식.

화가들이었다.)를 더 나은 모범으로 제시했다. 핀센트는 브르동과 데트비트, 그리고 물론 밀레 같은 참된 민중 화가를 찬양했다. 고갱은 조토와 미켈란젤로의 "완전한 원시성"을 찬양하며 맞섰고 핀센트가 성인처럼 여기는 농민 화가에 대해서는 조금도 개의치 않았다. 근대 화가에 대해서라면, 고갱은 자신의 새로운 후원자이자 여체의 곡선을 표현하는 데 거장인 드가를 꼽았는데, 이 선택에 핀센트는 절망하고 말았다. 의견의 일치를 볼 때조차 그들은 불화했다. 핀센트는 침울한 색조와 심오한 의미를 이유로 렘브란트를 숭앙했지만 고갱은 정교한 형태를 그 이유로 삼았다. 핀센트는 들라크루아가 표현적 색채와 고도의 예술적 기교를 보여 주는 붓질, 신적 통찰력("그는 인간성을 그린다.")을 지녔기에 "만능의 천재"라고 했다. 그러나 고갱은 완벽한 데생 실력을 이유로 그를 찬양했다. "대체로 핀센트와는 의견이 일치하지 않네, 특히 그림에 관해서는 말이지."라고 베르나르에게 냉담하게 말했다.

핀센트의 우상에 대한 고갱의 공격 뒤에서 더 큰 위협이 불거졌다. 「심야 카페」에 대한 고갱의 조롱은 핀센트의 전체적인 작업 방식에 이의를 제기했다. 심야 카페 그림을 자기가 그릴 때 고갱은 카페 드라가르 앞에 이젤을 세우지 않았다. 그 카페의 눈을 찌르는 듯한 강한 빛 속에서 그리지 않았고, 핀센트처럼 회의적으로 어깨를 으쓱이거나 의심스럽게 바라보는 시선을 견뎌 내지도 않았다. 식당 손님들을 머큐로크롬 같은 불빛의 고독 속에 함께 묶어 두는 외로움을

경험하지 않았다. 오로지 상상력을 통해, 고갱은 핀센트의 그림 세계에 들어갔고 불가능한 각도에서 흘끗 바라본 상상의 장면(천사가 시찰하는 것 같은 비현실적인 장면)을 구축해 냈다. 그럼으로써 참된 미술은 눈이 아닌 머리에서 비롯된다고 다시 한 번 주장했다.

고갱은 완벽한 '현대 미술'을 창조하기 위해 상징주의자의 수사법과 졸라의 명령을 뒤섞으며, 현실에서 벗어난 이미지, 즉 상상과 반성, 기억을 통해 변형된 이미지만이 파악하기 힘든 경험의 본질, 인간성의 정도를 포착할 수 있기에, 미술의 주제에 적합하다고 주장했다. "내 미술의 중심은 다른 어느 곳도 아닌 내 머릿속에 있다." 먼저 보낸 자화상에서 그랬듯 「심야 카페」에서 고갱은 붓놀림이나 임파스토 기법 등 "유치하고 사소한 문제들"에 대하여 핀센트에게 주의를 주었다. 물감 자체도 진리와의 협상을 뜻했다. 그가 퐁타벤의 신봉자들에게 가르쳤던 것처럼, 화가란 어지러운 경험을 순수한 관념으로 종합해 내는 추상 과정을 통해, 현실의 간섭에서 해방되어 순수히 사고하는("실행 없는") 그림을 추구해야 했다.

핀센트는 퐁타벤의 신봉자 에밀 베르나르로부터 이러한 가르침을 이미 들은 바 있었다. 그해 여름, 기법의 부수적 요건을 포기하고 상상의 내적 진실을 추구하라는 고갱의 지시를 두고 그들은 서한을 통해 전투를 벌였다. 핀센트는 "음악적 추상"이라는 고갱의 어휘를 빌려 쓰면서 머리에서 나온 이미지 몇 개를 시도하기도 했다. 특히 겟세마네 동산의

그리스도를 주제로 두 점을 그렸다. 그러나 두 그림 모두 처참하게 실패하자, 새로운 가르침으로부터 움찔하며 물러났다. "나는 절대 기억에 의지해 작업하지 않네. 내 관심은 가능한 것과 실재하는 것에 깊이 못 박혀 있어서 이상을 위해 분투할 의지나 용기는 없네."라고 핀센트는 10월 초 편지에 적었다. 색 사용에 관해서는 비현실적이어야 한다는 고갱의 신조를 이미 따르고 있었고 색을 배열하고 과장하며 단순화하라고 주장했다. 그러나 형태에 관해서는 계속 하던 대로 할 것이며, 자연에 굴복할 것이라고 베르나르에게 말했다.

핀센트는 왜 이런 한계를 정했을까? 왜 형태의 문제에 관해서는 '머리에서' 나온 그림을 그리라는 지시에 저항했을까? 고갱이나 베르나르와 공유하는 새로운 사명감이 강했음에도, 핀센트의 상상력은 밀레나 몽티셀리 같은 옛 영웅의 예술적 이상과 그들에게서 배운 작업 관행을 고수했다. 그들처럼 핀센트는 종교적 은유와 빅토리아 시대풍 정서로 가득한 세계에서 태어났다. 이는 현실에서 새로운 의미를 드러내는, 결코 현실을 포기하지 않는 렌즈였다. 낭만적인 자연이 그의 청소년기를 사로잡았고, 박물학자와 같은 관찰이 그의 성년기를 형성했다. 그는 동생처럼 논리와 세속적인 일에 관심 있는 성인이 되었다. 즉 쥔데르트 목사관에서는 금지된 프랑스인, 에밀 졸라의 예술적 피후견인이 된 것이다. 핀센트가 졸라의 『걸작』에서 비난하듯 묘사된 이상에 사로잡힌 화가인 클로드 랑티에와 닮았냐는

질문을 받은 테오는 답했다. "그 화가는 도달할 수 없는 이상을 추구했지만, 핀센트는 거기에 빠지기에는 실재하는 것을 너무나 사랑합니다."

고갱의 순수한 상상 세계를 받아들이려면, 핀센트는 야외에서 그리는 소중한 의식을 포기해야 했고, 실제와 관계된 인생 전체(이른바 그가 "자연과의 백병전"이라고 일컫는 것)를 뿌리째 들어내야 했다. 그리고 모델과 초상으로 이루어진 세계를 키메라와 유령이 거주하는 세계와 맞바꾸어야 할 터였다. 또한 외부 세계의 끝없는 매력(새 둥지에서부터 별이 빛나는 밤까지)을 기억과 반성의 이름 없는 공포와 맞바꾸어야 할 터였다.

사실 특유의 도전적 기교와 지극히 개인적 상징을 지닌 핀센트의 이미지는 "개인적 의도와 느낌"을 지닌 미술을 하라는 고갱의 요구에 이미 응답한 셈이다. 엄격히 관리된 신비로운 요소로 정교하게 구축된 고갱의 그림보다 더 강력하고 설득력 있는 응답이었다. 실로 핀센트는 화가가 된 초기부터, 자기 미술을 규정하고 예술적 특권을 옹호하기 위해 '머리에서' 나온 그림의 용어를 사용했다. 10년 전 처음으로 원숙하게 그려진 그림들 중 한 작품에서, 성서의 한 장면을 자신이 상상하는 대로 그렸다. 「감자 먹는 사람들」을 위해 맹렬히 펼친 주장에서는, 실제를 (고갱의 이상인) "틀림없는 진실보다 참된" 이미지로 변형할 화가의 권리를 옹호했고 '가슴으로' 미술을 창조하라는 들라크루아의 주장에 열정적으로 손들었다.

그러나 고갱의 생각은 핀센트의 예술적

계획의 핵심에 묻혀 있는 섬세한 절충을 위협했다. 고갱과 달리, 핀센트는 지유롭게 소묘하지 못했다. 그는 모델과 시각 틀 같은 "작업실의 속임수", 그럴싸한 이미지를 얻기 위한 끝없는 시도에 의존했다. 그렇게 의존해서조차, 그는 드가(또는 고갱)의 확실한 선과 우아한 윤곽선을 포착하지 못했다. 잘못된 선과 충동적인 붓질, 아무리 시간이 지나도 "꼭 닮은 화상"을 표현해 내지 못하는 것을 정당화하고자 가슴으로 그리라는 들라크루아의 요구를 이용했던 것처럼, 취약한 데생 실력에 대한 핑계로서 과장과 단순화에 대한 새로운 미술의 명령을 써먹기도 했다. 그러나 현실의 반대가 없으면, 도전적인 일탈로 위장하지 않으면, 그의 취약점은 드러날 터였다. 상상을 위한 시각 틀이란 없었다.

긍정적이어질 때면 시간이 그 틈을 좁혀 줄 거라고 상상했다. 그래서 결국 고갱이 요구하는 순수한 '발명'을 해낼 수 있으리라고 생각했다. "내가 그림 공부를 10년을 더 한 후에도 그러지 않겠다는 뜻은 아니다." 그러나 그때까지 이미지를 지어내도 된다는, 즉 자연의 장애물을 걷어치우고 그냥 그려도 된다는 고갱의 허락은 핀센트를 꼼짝할 수 없게 만드는 타격이었다. 핀센트는 1년 후에 테오에게 이때를 떠올리며 얘기했다. "고갱이 아를에 있을 때, 나는 추상을 매력적인 방식으로 여겼다. 그러나 그것은 착각이었고 금방 큰 장벽에 부딪혔다."

핀센트가 베르나르에게 보내는 서한에서 고갱의 생각을 막아 내는 것은 꽤 쉬웠다.

("가능성 있는 것과 참된 것에서 벗어나는 게 몹시 두렵네."라고 10월에 일찌감치 말했다.) 그러나 거장의 면전에서는 모든 것이 바뀌었다. 노란 집에서 같이 작업하고, 바로 옆의 이젤에서 그림을 그리고, 탁자 건너편에 앉아 있는 사람 말이다. 고갱의 위엄 있는 확실한 태도, 유행하는 담화에 정통한 화법, 우월한 프랑스어, 특히 설득력 있는 미술론에 맞서 핀센트는 자신을 방어하지 못했다.(그는 후일 고갱이 이론을 설명하는 데 천재적이었다고 묘사했다.) 고갱은 또한 아무것도 신경 쓸 필요 없는 고지를 점하고 있었다. 그는 이미 복층에 자신감 넘치는 발판을 마련해 두었다. 테오는 그에게 거의 2000프랑을 빚졌다. 아를에서 실패한다고 해도 마음에 새겨질 상처는 아닐 터였다. 그러나 핀센트에게 실패란 생각할 수조차 없었다.

핀센트는 자신 있는 심상(씨 뿌리는 사람과 주목나무)으로 기습 공격을 펼친 후에 고갱에게 바로 굴복했다. 일주일이 못 되어, 고갱의 생각은 핀센트의 붓 속에서 길을 찾았다. 핀센트 판 호흐는 고갱이 쓰는 거친 황마에 작업하며 임파스토 기법을 다스리고 색을 완화했으며, 일본 판화의 안전하고 공유된 모델과 퓌비 드 샤반의 이상화된 배경으로 손을 뻗었다. 핀센트가 알리스캉에서 그린 작품은 고갱처럼 차분하고 신중한 해칭선으로 주황색 잎사귀들이 떨어져 내리는 모습을 표현했다.

11월 첫 번째 일요일, 몽마주르로 산책하던 길에 핀센트는 공식적으로 투항했다. 산기슭의 빈 포도밭을 지나며, 핀센트는 한 달 전 포도를

프랑스의 판 호흐

수확하던 때 보았던 장면을 고갱에게 설명해 주었다. 대부분 여자들로 이루어진 일꾼들이 잘 익은 자줏빛 포도로 모여들어, 강렬한 남부 태양 속에서 땀 흘리며 일하는 장면이었다. 생생한 묘사에 감동한 고갱은 핀센트에게 기억에 의지해 그 장면을 그려 보라고 부추겼다. 고갱 자신도 핀센트의 이야기에만 근거해서, 즉 상상으로 같은 장면을 그리겠다고 약속했다. 핀센트에게, 한가롭게 거니는 친밀한 산책(마치 페트라르카와 보카치오 같았다.)과 포도밭 너머 석양은 거부할 수 없는 유인책이었다. 그는 도전을 받아들였다. "고갱은 사물을 상상할 용기를 준다."

그다음 주 내내 비 때문에 작업실에 갇힌 두 화가는 경쟁적으로 상상의 그림을 축조했다. 핀센트는 다년간의 현장 스케치와 보관해 둔 소묘에 의지해 텅 빈 포도밭에 사람을 그려 넣었다. 헤이그의 감자 캐는 사람처럼 낮은 포도넝쿨 위로 몸을 굽힌 채 힘써 일하는 여자들이었다. 그들 위로 타오르는 노란색 하늘과 대비되게끔 그들의 옷을 보라색과 파란색으로 칠했다. 지평선 부근에는 서명처럼 미디의 태양을 그려 넣었다.

고갱은 완전히 다른 이미지로 대응했다. 핀센트의 깊은 공간과 남부의 빛을 피하고 여자 일꾼 한 명에게 집중했다. 그녀는 가면 같은 얼굴과 반구형 주황색 머리카락을 지닌 기이하고 우울한 인물이다. 마르티니크 섬의 흑인 여자처럼 경이감이 일으키며, 한차례 노동 후 두 주먹으로 턱을 괸 채 휴식을 취한다. 큼지막한 스케일과 솜씨 좋게 그려진 자세는 풍경 위로 특색 없이 기어 다니는 핀센트의 어색하고 자그마한 인물들과는 현격히 대조되었다. 맨살이 드러난 팔뚝과 음울한 자세는 성적 에너지를 내뿜으며, 농부가 지닌 동물성의 정수를 그려 낸다. 핀센트의 특징 없는 포도 따는 사람들에는 완전히 빠져 있는 덕목이었다.

고갱의 일꾼은 프로방스가 아니라 브르타뉴 지방의 옷을 입었다. 이는 일종의 질책으로서, 획일적인 색채의 배합을 돕는 보색을 거부한다는 뜻이었다. 무리 지은 인물들과 정돈된 묘사, 우편엽서 같은 일몰이 담긴 핀센트의 평범한 장면과 달리, 고갱의 상상은 포도 따는 일을 간략화했고(배경에 작업 중인 두 여인이 보인다.) 전경을 바짝 잘라 냈으며, 대답보다는 의문을 제기한다. 이 여인이 누구이며 왜 그리 외로워 보이는지를 묻는 것이다. 그러면서 핀센트가 그린 시골에서 벌어지는 노동의 한 장면을 접근하기 힘든 내적인 삶에 대한 상징주의자의 사색으로 바꾸었다. 핀센트는 고갱의 그림이 "아주 훌륭하고 색다르며, 그 흑인 여자들만큼이나 아름답다."라며 패배를 시인했다. "상상에서 나온 것들이 확실히 좀 더 신비롭다."

포도밭 그림에서 승리를 거둔 고갱은 기법과 성적 표현, 신비감이라는 측면에서 핀센트를 능가하는 또 다른 이미지로 관심을 돌렸다. 브르타뉴에서 떠나기 전에 그렸던 몇 점의 감질나는 스케치와 드가의 먹 감는 사람들에 대한 애정을 바탕으로, 허리께까지 옷을 내린

어느 농촌 여인의 뒷모습을 그렸다. "고갱은 돼지 몇 마리와 잡초 속에 있는 아주 목장석인 나무 그림을 그린다. 아주 멋지고 탁월한 작품이 될 것 같구나."라고 핀센트는 11월 중순에 동생에게 알렸다.

그 여인은 건초더미 위에 지쳐 쓰러져 있다. 근육이 두드러진 등과 뒷목이 드러나 보이고 보닛 밑으로 금발 몇 가닥이 풀려 나왔다. 햇볕에 탄 한쪽 팔은 건초 위로 뻗어 갈고리를 움켜쥐고 다른 팔로는 수그린 머리를 받친 채, 쉬는 것 같기도 하고 기도하는 것 같기도 하다.(아니면 성행위를 준비하는 것일 수도 있다.) 그사이 돼지들은 그녀가 동류의 짐승인 양 무심하게 주위에서 툴툴거리며 뭔가를 뒤적인다. 고갱은 그 무리를 단순히 「돼지들」이라고 불렀고, 음란한 짧은 편지에 동봉하여 테오에게 보냈다. "내 생각에, 이 그림은 상당히 남성적이야. ……남부의 태양이 발정을 일으키는 걸까?"

그 그림은 핀센트의 마지막 변명을 궤멸해 버렸다. "나는 종종 기억에 의지해 그리려 애쓰고 있다. 기억에서 나온 그림은 항상 덜 어색하고, 자연을 보고 그린 작품보다 예술적이지."라고 그는 편지에 썼다. 그는 몇 달 전에 보았던 한 장면을 개념적 이미지로 택했다. 바로 아를 중심에 있는 로마 원형 경기장의 투우 장면이었다. 투우 경기의 인상적인 광경("층층이 쌓여 있는 각양각색의 사람들, 햇빛과 군중의 멋진 풍경")이 아주 마음에 들었던 것이다. 봄에 과수원 그림을 그린 이후 "그 거대한 원형 경기장에 던져진 태양과 그늘, 그리고 그림자의

효과"를 탐구하기 위해 원형 경기장을 다음번 연작의 수제로 삼을까 하는 생각까지 했다. 고갱은 그해 여름에 보낸 편지에서 그 생각에 찬성하며, 투우 경기를 자신이 연출해 보고 싶은 프로방스 지역의 주제로 목록에 올렸다. 그러나 10월에 고갱이 도착했을 때, 그 유혈의 경기 철은 이미 끝나 있었다. 그래서 핀센트는 기억에만 의지한 채 작업실에 앉아 고갱이 만든 크고 무거운 황마 조각에 붓을 올렸다.

모든 방면에서 그는 자신의 재주에 실망했다. 먼 곳의 구경꾼은 다진 고기 요리 같은 흔적이 되었다. 중간에 있는 구경꾼은 나무토막 같은 형상이다. 가까운 인물은 어색한 만화 인물 같았다. 그는 자신의 작품에서 막연하게 끌어온 인물(룰랭, 지누, 알리스캉의 연인)로 전경을 채웠다. 이들은 앞뒤가 맞지 않는 포즈를 취했고 시점도 뒤죽박죽이었다. 몇몇 얼굴은 스케치 수준인데 몇몇은 별나게 세심하게 묘사되었고, 일부는 멍한 표정을 짓고, 일부는 좌절감에 뒤덮인 표정을 지었다. 거친 황마는 대담한 임파스토 기법도 숨죽이게 만들었고 그의 붓이 저지르는 어떤 실수도 영구적으로 만들어 버렸다. 그는 테오에게 그 그림을 결코 언급하지 않았다.

대신에 다시 시도했다. 이번에는 자신의 가장 진실한 미술의 원천인 과거를 이용했다. 11월 중순, 네덜란드에서 편지 세 통을 받은 그는 향수에 빠졌다. 한 통은 사촌이자 예전 스승의 미망인인 여트 마우버에게서 왔다. 그녀는 그가 테오를 통해 보낸 추억의 그림에 대해서 감사를

표하고 옛 시절에 대해 이야기해 주었다. 또 한 통은 막내 누이인 스물여섯 살 빌레미나에게서 왔다. 그녀는 오랫동안 노모를 돌봤다. 빌레미나가 추문을 다룬 졸라의 『여인들의 행복 백화점』을 읽기 시작했다는 얘기는 부쩍 세월이 흘렀다는 신호처럼 느껴졌다. 세 번째 편지는 (테오를 통해서) 아나 판 호흐가 보낸 것이었는데, 그녀는 도뤼스가 죽은 이후 핀센트에게 직접 편지를 쓴 적이 없었다. 그 편지의 분위기는 울적했다.

거의 동시에 도착한 편지들은 추억의 파도를 불러일으켰고 캔버스 위로 나아가려고 했다. 핀센트의 마음은 부모형제와 한 지붕 아래 평화롭게 살았던 마지막 장소 에턴으로 거슬러 올라갔다. 비대칭적 구성과 불필요한 부분을 바짝 잘라 내는 고갱의 화법을 따르며, 1881년에 쫓겨났던 목사관의 정원에서의 한 장면을 상상했다. 고갱이 가르쳐 준 물결 모양 윤곽선으로, 왼쪽 전경에 허리 위쪽만 보이고 몇 발짝이면 캔버스에서 벗어날 큼지막한 형상의 여인들을 채워 넣었다. "산책하러 가는 두 숙녀가 너와 어머니라고 생각해 봐."라고 빌레미나에게 설명했다.

인물에게 고갱이 요구하는 신비감을 부여하기 위해, 한 명은 장례식의 문상객처럼 짙은 색 두건으로 가렸고, 다른 한 명은 숄로 높이 감쌌다. 빌레미나가 보내 준 사진을 보고 핀센트는 어머니의 용모에 슬픔을 부여했다. 다른 한 명에게는 졸라의 소설을 읽는 누이의 순진한 열정을 부여했지만, 눈과 코는 지누 부인처럼

묘사했다. 그들 뒤에서, 지평선을 향해 가는 공원의 구불구불한 길을 가로막는 것은 어느 농촌 여인의 형상뿐이다. 그녀는 누에넌에서 나온 달갑잖은 환영으로, 그가 무수히 그렸던 방식대로 엉덩이가 툭 튀어나온 모습이다. 배경에는, 미디의 정원에서 흔히 볼 수 있는 뒤틀리고 불같이 노한 듯한 사이프러스나무들과 어머니의 정원마다 채웠던 다채로운 꽃들이 있다.

기억은 제 것이지만, 이미지는 고갱의 것이었다. 가라앉힌 색조에서부터 공들인 붓놀림까지, 감각적인 곡선에서부터 양식화된 구성까지, 신비로운 인물에서부터 그늘 없는 풍경까지, 핀센트는 대가의 설득에 굴복했다. 그는 고갱이 쓰는 짧은 붓질을 이용하여 똑같이 마른 물감의 층으로 이미지를 만들어 냈다. 격렬하게 붓을 사용하는 핀센트에게 이는 깜짝 놀랄 만한 수련이었다.

그러나 모델이 없는 데다 머뭇머뭇 접근한 탓에 그를 그토록 자주 좌절시켰던 소묘(특히 인물 소묘)의 문제들을 몽땅 불러들였다. 활기 없는 얼굴과 괴기한 손, 충돌하는 시점과 왜곡된 비율 등이었다. 그는 그 그림의 스케치를 포함하여 빌레미나에게 편지를 썼는데, 고갱이 상상으로 작업하라고 지시했다고 호소함으로써 부자연스러운 자기 그림(그는 그것을 괴상하다고 했다.)을 변명했다. 그는 "천하고 어리석은 유사함"을 추구하기보다 "꿈에서 본 것처럼" 그 장면을 제시했다고 주장했다. "닮았다기는 힘들다는 것을 인정한다."라고 양해를 구했다.

"하지만 내가 느끼는 대로 그 정원의 시적인 특성과 양식을 느러낸 거란다."

동시에 핀센트는 테오에게 《르뷔 앵데팡당트》의 초대를 거절하라고 지시했다. 그 잡지사는 다음번 전시회, 즉 1889년 봄에 핀센트의 그림을 전시할 생각이었다. 어쩌다 고갱은 자신에 맞선 음모를 발견했는데, '작은 점'을 찍어 대는 무리가 "전염병처럼 피해야 할 악마보다 더 지독하게" 그와 베르나르를 공격하기 위한 발판으로 《르뷔 앵데팡당트》의 전시회를 이용하려 한다는 것이었다. 핀센트는 다년간의 큰 뜻을 내던지고 그토록 자주 욕했던 전위 미술의 당파주의를 받아들였다. 《르뷔 앵데팡당트》의 편집자인 에두아르 뒤자르댕을 '악당'이라고 불렀고 그의 전시회를 '블랙홀'이라고 비웃었다. 그러고는 테오에게 지시했다. "그들한테 간단히 안 된다고 말하렴. 그 발상은 아주 역겹다." 이는 새로운 형제애를 위해 치러야 할 작은 대가였다. "나의 벗 폴 고갱은 인상주의 화가인데, 지금 나와 같이 산단다. 그리고 우리는 같이 아주 행복하다."라고 빌레미나에게 자랑했다.

그러나 미술과 신념의 형제애는 과거에 혈통과 가문의 형제애가 그랬듯 역류에 끌려갔다. 짧은 몇 주 안에 고갱의 미술이 요구하는 형태와 선에 통달하지 못한 핀센트는 굴복에서 반항으로 급격히 방향을 틀었다. 에턴 정원에 관한 불만투성이 그림이 마르기도 전에 정반대의 붓질로 다시 그 캔버스에 덤벼들었다. 두건을 쓴 어머니의 모습에 붉은색과 검은색을 슬쩍슬쩍 찍어 놓고 상체를 굽힌 농부에게는 파란색과 주황색, 흰색 점을 우박처럼 흩뿌렸다. 고갱이 파리의 점묘주의자와 전투에 빠져 있던 때에, 핀센트가 그렇게 그림을 수정한 것은 한 지붕 아래 반란을 알렸다.

핀센트는 스승의 부자연스러운 방식에 결코 완전히 굴복한 적 없다. 고갱의 그림이 품은 드 샤반의 그림 같은 표면과 드가의 그림 같은 윤곽선에 사로잡혀 있을 때조차, 자신의 희화화된 도미에적인 인물과 몽티셀리의 그림 같은 외피를 여전히 찬양했다. 번쩍이는 임파스토 기법의 광택을 없애라는 고갱의 지시에 순종했다가도 다시 자신의 캔버스로 돌아와 붓을 대어 그가 항상 소중히 여기는 보석같이 빛나는 색을 되살려 내곤 했다. 너무 빨리 그린다는 고갱의 비판을 인정하고 반성하며 고치겠노라 동의하면서도, 테오에게 "몇 가지는 훨씬 더 빨리 해낸다."라고 자랑했다.

11월 말 그의 미술에 고갱이 가져다줄 거라 예견했던 큰 변화는 이렇듯 마지못한 인정으로 줄어들었다. "그에게도 나에게도 안됐지만, 고갱은 내 작품에 변화가 필요한 때임을 다소간 증명했다."

핀센트는 씨 뿌리는 사람을 통해 대담하게 자기 방식을 재주장함으로써 그림 양식이 흔들림을 강조했다. 그는 고갱의 황마가 아닌 작은 캔버스에 그 그림을 먼저 시도했다. 측면이나 이상하게 잘려 나간 모습이 아니라 밀레의 인물처럼 단도직입적으로 그림

프랑스의 판 호흐

한가운데에 놓여 성큼성큼 나아가는 모습이다. 그는 핀센트가 이해하는 종합주의의 제복을 입고 있다. 즉 순수한 색의 조각들이었다. 그는 고요한 바다처럼 푸르고 매끄러운 들판을 밟고 서 있다. 그리고 밭을 가는 말이나 농가, 멀리 떨어진 아를과 하늘이 맞닿은 윤곽선(연기를 내뿜는 공장이 포함되어 있다.) 등 현실의 표시들이 졸라의 자연 속 수정 같은 인물을 감싸고 있다. 임파스토의 주특기는 그 인물을 물감 속에 단단히 붙들어 매었다. 며칠 후 또 다른 시도에서, 핀센트는 그 친숙한 인물을 확대하여 한쪽으로 옮김으로써 이미지에 변화를 주었지만, 그것은 자신만의 미술 풍경 속에 훨씬 더 깊이 뿌리박았다. 캔버스 한가운데 가지치기된 옛 상처에서 꽃들이 피어 있는 큰 나무를 배치했다. 코로의 그림 같은 분홍색과 초록색 하늘을 배경으로 그 나무의 실루엣을 그렸다. 씨 뿌리는 사람의 머리 위에서는 광대한 노란색 태양이 점묘법으로 처리된 보라색 지평선으로 저문다. 말하자면 그는 형태와 색, 붓놀림에서 철권을 휘두른 셈이다. "나는 자신이 잘못된 길로 끌려가게 내버려 두었다. 그리고 나서는 그것에 물려 버렸다."라고 핀센트는 고갱을 따라 한 실험을 회상했다.

다음으로는 초상화로써 반란을 강조했다. 그는 고갱이 모델을 줄줄이 노란 집으로 끌어들일 거라고 상상해서 한 번에 열 명 이상의 모델도 수용할 수 있게 작업실을 준비해 놓았다랬다. 그는 두 화가가 들판에서 하루를 보내고 이웃들과 친구와 함께 집으로 돌아와 잡담을 나누며, 가스등 아래서 인물 초상을 그리는 모습을 상상했다. 그러나 지누 부인과 함께한 짧은 기간 후에, 고갱은 "미래의 그림"에 대한 핀센트의 호소 태반을 무시했다. 거의 한 달 동안 핀센트는 옆에서 대기한 채, 고갱이 별것도 아닌 미술에 헌신하느라 모델과 작업할 기회를 잃어버린다고 맹렬히 비판했다. "마흔이면, 내가 느끼는 방식대로 인물화나 초상화를 그릴 거다, 내 생각엔 그게 당장의 어떤 성과보다 가치 있을 거다." 그는 고갱의 나이와 헛되이 낭비한 장점을 들먹이며 소리쳤다.

11월 말에 핀센트는 그가 좋아하는 이미지에 대한 거부에 돌연 맞섰다. "가족 전체의 초상화를 그렸다. 내가 이 일에 대해서 어떻게 느끼는지, 얼마나 내 본령에 있는 것처럼 느껴지는지 알 거다. ……어쨌든 나는 취향에 맞고 개인적인 주제를 그려야 해."라고 테오에게 의기양양하게 알렸다. 오랫동안 보이지 않았던 우체부 룰랭이 가족과 함께 핀센트의 삶에 다시 나타났다. 일곱 살 된 아들인 아르망, 열한 살 된 아들인 카미유, 아내인 오귀스탱이었다. 그들이 화해하는 데는 아마도 돈이 제 역할을 했을 것이다. 핀센트는 너무나 초상화를 그리고 싶어서 그 우체부가 데려오는 모든 모델에게 급료를 지불하겠다고 했다. 룰랭은 한 달에 겨우 130프랑으로 가족을 부양했는데, 테오가 핀센트에게 보내는 돈의 절반에 불과했다. 그리하여 어린아이인 마르셀까지 룰랭 가족 대열에 합류하여 노란 집으로 행진했다.

핀센트는 하루에 한 점을 그려 내는 속도로

여섯 점 초상화를 해치웠다. 몇 주 내내 고객에게서 창안과 내저인 시선에 대한 요구를 들은 후에, 그는 얼굴과 포즈, 의상의 순수한 느낌을 한껏 즐겼다. 정신의 후미진 곳을 탐험하는 대신, 모델이 뿜는 미묘한 분위기의 차이를 유쾌하게 보였다. 침울하고 체념한 듯한 아르망, 가만있지 못하고 부산한 카미유, 어머니 품속에서 무심하게 꼼지락대는 마르셀을 그렸다. 한 초상화에서 다음 초상화로 돌진하며(아르망의 초상 두 점, 카미유의 초상 세 점) 현실과 다시금 연결된 것을 아주 기뻐했다. 그는 얼굴 생김새에 공을 들였다. 이 초상화들은 지난 10년간 애쓰며 만들어 낸 그림들 중 가장 실제와 유사하다. "완전히 습작, 습작, 습작으로 넘쳐 나고 있단다. 너무 엉망이라서 속상하구나."라고 관찰에 푹 빠진 그는 편지에 적었다.

다음번 주제는 현실의 어지러운 상태와 경이에 대해 훨씬 격렬히 주장했다. 튼튼한 소나무 의자의 목판, 통통한 다리, 골풀 방석, 뭉툭한 발치보다 고갱의 헛것과 환상에서 거리가 먼 것이 어디 있겠는가? 핀센트는 추종자들이 고갱을 따라 노란 집까지 올 거라 예상하고 의자를 많이 사들였다. 이제 그중 한 의자를 골라서 큰 캔버스 앞에 놓고 그저 바라보았다. 새 둥지와 나무둥치, 운하의 다리처럼, 단순하고 팔걸이 없는 의자는 어떤 관념도 불가능한 방식으로 핀센트의 상상력을 사로잡았다.

그는 붉은색 바닥, 파란색 문, 하늘벽, 선명한 노란색 의자에서 「호흐의 방」에 썼던 격렬한 색상들을 재발견했다. 고갱의 그럴듯하게 얼버무리는 곡선과 이해하기 힘든 공간을 서부하고, 신중한 시각으로 확고하게 네 다리로 의자를 세워 두었고, 목재 속 옹이와 문 경첩에 붓을 집중함으로써 그 의자가 이 세계에 존재함을 분명하게 밝혔다. 그의 임파스토 기법은 고갱의 거친 황마를 이겨 냈고, 물감 조직이 저마다 다른 바닥 타일을 종횡으로 가로질렀다. 도전적인 속도로 작업하면서 넓은 붓질로 색을 쌓아 나갔고, 기념비 같은 의자의 뼈대를 하나하나 그려 가며 미디에 현실을 되찾아 주었다. 이것이 「노란 집」 같은 그림에서 그가 옹호했던 미술의 미래상이었다. 손님이 도착하기 전 그가 거룩하게 맹세했던 단순성과 강렬함에 관한 일본적 신조였다.

그는 다시 제 목소리를 찾았다.

항변으로 터져 나갈 것처럼, 다시 큰 황마를 붙들고 또 다른 이미지를 시작했다. 고갱의 의자였다. 그의 열정에 항상 동반되는 내적인 논쟁 속에서, 핀센트는 종종 상대방의 주장을 채택하여 자신의 역공에 맞추어 다르게 제시하며 승리를 확신했다. 그림으로도 똑같이 했다. 누에넌에서 그는 '검은 빛'의 무겁고 생기 없는 회색으로 아버지의 성서를 묘사했다. 그리하여 성서의 발치에 그린 태양 같은 노란색이 번뜩이는 졸라의 『삶의 기쁨』으로 그것을 공격할 수 있었다. 이제 그는 또 한 명의 압제적인 적과 싸움을 벌이려 했다. 이번에는 그 싸움의 대용품으로 책이 아니라 의자를 택했다. 그리고 캔버스 각각에서 전투를 펼쳤다.

그는 고갱의 방을 위해서 특별히 그 의자를

구입했다. 사브르 칼처럼 휜 다리, 곡선을 그리는 팔걸이, 등받이 맨 위를 가로지르는 소용돌이 모양 대는 세련된 손님을 위해 좀 더 매력적인 방을 만들고자 하는 핀센트의 바람에 완벽하게 맞아떨어졌다. 그 의자는 자기 방에 있는 조악하고 값싼 소나무 의자와 대비되었다. 핀센트는 제 방이 견고하고 내구성 있으며 조용하다고 보충적으로 설명했다. 상반되는 것들의 충돌이 두 개 캔버스에서도 일어났다. 초라한 소박함과 현란한 우아함, 밀레의 튼튼한 형태와 드가의 나른한 선, 미디의 태양과 카페의 가스등, 노랑과 파랑의 조합이 주는 위로와 빨강과 초록의 조합이 주는 정화가 충돌했다.

고갱에게 포즈를 취해 달라고 할 수 없었거나 그러기 두려웠던 핀센트는 억눌린 슬픔을 그 촌스럽게 야한 의자에 모두 쌓아 올렸다. 그는 의자의 앞쪽 다리가 캔버스를 벗어날 정도로 힘차게 저항력 있는 황마에 윤곽을 그렸다. 그리고 의자의 감각적인 윤곽선을 고갱이 거부하는 색에 대한 주장으로 채워 넣었다. 호두나무 의자에 주황색과 파란색을, 바닥에는 빨간색을, 벽에는 강렬한 진녹색을 썼다. 그는 이 그림에 동시 대비 법칙만이 아니라, 갑각류의 껍질처럼 두꺼운 몽티셀리의 임파스토, 도미에의 만화적 단순성, 예스럽고 향수 어린 '낮 효과'와 '밤 효과'라는 설정을 적용했다. (그 자리에 없는 그 의자의 주인에게는 결코 주장한 적 없다.) 그것은 세련된 고갱이 경멸하는 솔직한 그림 제작이었다. 마지막으로 핀센트는 의자에 타오르는 양초와 책 두 권(프랑스 자연주의의 상징인 분홍색과 노란색 표지의 소설은 훈계하는 듯하다.)을 올려 두었는데, 고갱의 지나친 상징주의에 대한 비난이자 궁극적인 깨우침이나 필연적인 판단에 대한 요구였다.

밝은색 거친 의자가 도데의 마법 같은 남부에 대한 꿈을 되살려 내는 반면, 고갱의 버려진 왕좌는 좀 더 오래되고 어두운 기억을 불러냈다. 의자를 둘러싼 빈 공간은 찰스 디킨스가 사망한 이후 그린 루크 필즈 경의 유명한 책상 이미지를 환기했다. 정지된 펜과 아무것도 씌어 있지 않은 종이, 그곳을 떠난 주인이 밀쳐놓은 텅 빈 의자가 있는 이미지였다. 오래전 핀센트는 필즈의 이미지를 들먹이며 현대 화가들에게서 용기와 목표가 사라졌다고 비통해했다. 1878년에 아버지가 암스테르담에 와서 성직자 공부를 포기시킨 후, 핀센트는 기차역에서 집으로 돌아와 아버지가 앉았던 의자를 보고 흐느꼈더랬다. 10년이 지난 후 똑같은 실패와 포기의 이미지가 노란 집에서 다시 모습을 드러냈다. 「고갱의 의자」의 진짜 주제는 의자가 아니었다고 핀센트는 후일 인정했다. "나는 '그의 빈자리'를 그리고 싶었다, 거기에 없는 그 사람을."

벨아미는 그에게서 스르르 멀어지고 있었다.

라마르틴 광장 2번지에서는 충돌 없이 지나가는 날이 없었다. 고갱이 도착한 순간부터 일상생활의 소소한 충격은 쉼 없이 주인과 손님 사이에 쐐기를 더 깊이 박아 넣었다. 고갱은 아를과 그곳 주민을 거부했을 뿐 아니라,

변덕스럽고 이상한 추위, 끊임없이 부는 바람, 형편없는 음식에 대해서 불평했다. 노란 집의 비좁은 숙소와 어수선함에 깜짝 놀랐고, 엉망진창인 핀센트의 작업실도 혐오했다. ("물감 상자는 찌부러진 온갖 물감 튜브를 담기에 충분치 않았고, 튜브는 결코 마개가 닫혀 있는 적이 없었다.") 자기 방의 일부 가구가 마음에 들지 않다며 바로 새 옷장과 많은 살림을 사들였다. 핀센트가 공들여 마련해 놓은 침구를 내다 버리고 파리에서 자신이 쓰던 침대보를 가져왔다. 도기와 식탁용 날붙이, 은식기, 동판화도 쓰던 것을 가져왔다. 그 하나하나가, 핀센트가 많은 관심을 쏟아부었던 완벽한 "화가의 가정"에 대한 거부였다.

고갱의 모든 것이 핀센트의 기대를 좌절시켰다. 좁은 이마(골상학에 따르면 우둔함의 상징이었다.), 그가 가지고 온 펜싱 마스크와 검, 다섯 아이의 사진이 그랬다. 그들의 미술을 뒤흔드는 상반된 기류가 그들이 같이하는 일상생활의 구석구석을 파고들었다. 핀센트는 손님과 다투지 않겠다고 먼저 다짐했음에도, 집안의 허드렛일에서부터 식사에 이르기까지 모든 방면에서 충돌했다. 고갱이 (핀센트의 오래된 파출부의 도움을 받아) 가사를 책임지고, 요리도 나서서 할 때만 부딪힐 일이 없었다. 카페와 작은 식당을 주로 이용하는 핀센트는 ('머리에서' 나온 그림을 배워 보고자 했던 것처럼) 요리를 배워 보려 했지만, 흉내만 낸 꼴이 되고 말았다. "핀센트는 수프를 만들고 싶어 했는데, 어떻게 된 건지 모르겠다. 틀림없이 그림 그릴

때 색을 뒤섞듯 했을 것이다. 어쨌든 먹을 수 없는 음식이 탄생했다."라고 고갱은 회상했다. 그 후로는 고갱이 모든 요리를 다했고 핀센트는 물건 사 오는 일만 했다. 의무는 공유가 아니라 분리되었다.

그들은 돈에 대해서도 충돌했다. 전직 증권 중개인인 고갱은 그 집안 재정이 핀센트의 작업실과 다름없이 무질서한 상태임을 알았다. 즉각 그의 화법만큼이나 공들여 장부 쓰는 방식을 정해 놓았다. 거실 탁자에 돈이 든 두 개 상자를 놓았다. 하나는 식량을 위한 돈 상자이고 다른 하나는 부수적인 것(술, 창녀, 담배)과 대여료같이 예기치 못한 경비 상자였다. 그리고 종이 위에 "돈궤에서 가져간 것을 정직하게 기입해 둘 것"이라고 써 놓았다. 예산 집행 계획이라면 질색하는 핀센트는(고갱은 후일 돈 문제가 "핀센트의 엄청나게 예민한 부분"이었다고 말했다.) 테오에게 가욋돈을 보내 달라고 조름으로써 규칙에 반항했다.

고갱은 신속하게 상대방을 평가하고 전략을 세웠다. "자네의 형은 실로 불안한 사람일세." 그는 도착하고서 며칠 후 테오에게 편지했다. 그러면서 오랫동안 억눌려 왔다가 터져 나왔을 게 뻔한 핀센트의 폭풍 같은 열정과 신념을 절제된 표현으로 치장했다. "내가 점차 그를 진정할 수 있기를 바라네." 고갱은 목표를 이루기 위해 핀센트를 가짜 열정으로 끌어들이기보다, 회피하고 가식적인 자세를 취했다.(그는 "온종일 계속되는 토론들"을 약속했더랬다.) "그는 정도를 넘어서지 않아." 핀센트는 테오에게 처음 보낸

보고 편지에서 당황해하며 말했다. 핀센트가 과거의 상처와 미래의 계획에 대해 말을 쏟아 내는 반면, 고갱은 선원 시절의 이야기를 즐겼다. 핀센트가 손님에게 칭찬을 쏟아붓는 반면("자네 형은 아주 너그럽네." 고갱은 당황해하며 테오에게 편지했다.) 고갱은 판단을 삼갔다. "내 장식에 대해서 고갱이 대체적으로 어떻게 생각하는지 아직 모르겠다." 어색한 침묵의 일주일이 지난 후 핀센트는 투덜거렸다.

이 열정적인 네덜란드인에게는 양보와 회피의 복잡한 연출이 짜증스러웠다. 관심을 끌기 위해 오랜 시간을 보낸지라, 핀센트는 작은 일에도 항상 조심하고 고갱의 의도에 신중했고, 손님을 "앞으로 뛰어들 순간을 기다리며" 슬금슬금 접근하는 호랑이일 거라 상상했다. 그러나 핀센트가 그를 들들 볶아 논쟁으로 몰고 가려고 하면, 고갱은 조롱하는 듯한 인사로 답할 뿐이었다. "예예, 경사 나리." 이 표현은 어리석은 상관에게 속으로만 경멸을 보내는 어느 경찰관에 관한 유행가에서 따온 말이었다.

날마다 일어나는 신랄한 협상과 적대감의 타격은 필연적으로 캔버스에서 나아갈 길을 찾았다. 그해 가을 일찍 고갱은 핀센트를 희화화한 그림을 그렸다. 그 그림에서 핀센트는 위험스럽게 낭떠러지 가장자리에 앉아, 발밑 위험을 무시한 채 최면에 걸린 듯 태양을 쳐다본다. 베르나르가 그 소묘를 핀센트에게 보내자 그는 이의를 제기하며 웃어넘기려고 했다. "현기증이 나네." 그 모욕 이후에, 고갱이 12월 초에 그린 초상화를 위해 핀센트가 포즈를 취해 주었을지는 의심스럽다. 고갱의 예비 스케치는 솔직해 보인다. 핀센트는 이젤 앞에 앉아 한참 붓질에 빠져 있으며, 그의 눈은 캔버스에 못 박혀 있다. 시선에서 불편함이 느껴질 정도인데, 그 불편 때문에 고갱이 그렇게 빠른 속도로 빈약하게 스케치했는지도 모른다. 다정하게 지누 부인의 모습을 담던 시선과는 달랐다.

다음 며칠에 걸쳐 고갱의 큰 캔버스에 모습을 드러낸 이미지는 여러 주에 걸친 마음속 전투를 위기 국면에 이르게 했다. 본능적으로 급소를 아는 고갱은 핀센트가 좋아하는 주제, 즉 해바라기를 두고 작업 중인 모습을 표현했다. 그 큰 꽃의 마지막 한 송이도 아를의 정원에서 사라진 지 오래였지만 핀센트의 망상 속에서는 결코 죽지 않았음을 고갱은 암시했다. 그 흔한 꽃이 꽂힌 화병은 핀센트의 이젤 옆에 있다. 그는 골똘히 그것을 응시하는데, 시계(視界)를 맞출 때의 독특한 태도로 눈꺼풀을 가볍게 떨며 가느스름하게 뜨고 있다. 얼굴은 따분하고 우울해 보인다. 입술은 팽팽히 당겨져 있고, 턱은 고갱이 예비 스케치에서 부여한 모습대로 메기나 원숭이처럼 튀어나와 있다.

고갱은 자신이 그린 「심야 카페」에서처럼, 핀센트의 상징적인 도상들을 잔인하게 징발했다. 핀센트가 떠받드는 해바라기뿐 아니라 그 색상까지 가져다 썼다. 고갱의 그림에서 노란색 계열과 주황색 계열이 독특하게 혼합된 색들은 커다란 꽃송이에서부터 핀센트의 외투와 얼굴, 수염까지 뻗어 있다. 그림 속 인물의 길게

뻗은 팔, 좁은 이마, 원숭이 같은 생김새는
핀센트가 고갱에게 강요하던 도미에적으로
희화화된 용모를 바로 핀센트 본인에게 부여한
결과물이다. 핀센트의 무릎에서 팔레트 사이로
튀어나온 엄지손가락은 그의 남성성을 비하한다.
"아마 이 초상화는 그와 많이 유사하지 않을
걸세. 하지만 내 생각엔 그 은밀한 사내의
분위기를 품은 것 같군." 고갱은 내숭을 떨며
테오에게 말했다.

고갱은 그의 무력한 모델을 자신의 양식, 즉
'머리에서' 나온 커다란 그림 아래 배치했다.
핀센트의 어깨 위로 불거진 허구의 풍경(너무
커서 핀센트를 그가 좋아하는 옥외로 옮겨다
놓다시피 했다.)은 그가 등 돌린 상상의 무한한
세계를 찬양한다. 고갱의 핀센트는 상상의
세계에 사로잡히기보다 가장 무상한 자연물,
즉 꽃에 시선을 고정했다. 진화의 제일 아래
있는 다윈의 원숭이처럼, 그는 순수한 관념의
핵심적인 요소를 향한 냉혹한 등반의 사다리에서
맨 아래 단에 매달려 있다. 이 냉소적인
메시지를 강조하기 위해, 고갱은 핀센트의 붓을
꽃들과 그림 사이에 어중간하게 위치시킨 채,
성실하지만 어리석게 자연을 베끼는 행위 위에
상징적인 수수께끼를 심었다.

12월 중순에 고갱은 최후의 일격을 가했다. 그는
테오에게 편지했다. "파리로 돌아가야겠네.
핀센트와 나는 더 이상 마찰 없이 함께 살 수
없네. 기질이 맞지 않는 데다 모두의 작업을 위해
안정이 필요하네. 놀랄 만큼 지적인 그를 매우

존경하기에 떠나는 게 유감스럽다네. 하지만
다시 한 번 말하네만, 반드시 떠나야겠어."

　　　　　　　　　프랑스의 판 호흐

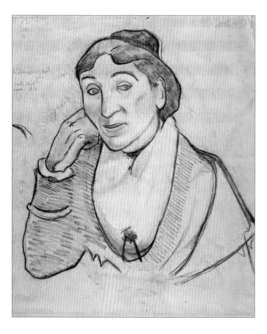

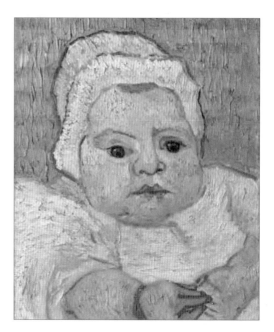

폴 고갱, 「지누 부인: 심야 카페를 위한 습작」 1888
종이에 목탄, 73×92cm

「아기 마르셀 룰랭」 1888. 12.
캔버스에 유채, 23.5×35cm

아를의 알리스캉

루크 필즈, 「빈 의자: 개즈힐, 1870년 6월 9일」 1870
판화

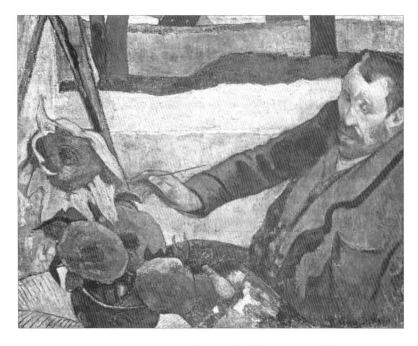

폴 고갱, 「해바라기를 그리는 핀센트 판 호흐」
1888. 11. 캔버스에 유채, 91×73cm

낯선 이

고갱은 하루속히 떠나기를 원했다. 아를에 도착하고 나서 겨우 몇 주 후인 11월 중순에는 베르나르에게 편지했다. "나는 물 밖에 나온 고기 같네." 해가 짧아지고 날씨가 안 좋아지면서, 그러한 날은 무한히 늘어나기 시작했다. 후일 노란 집에서 얼마나 지냈느냐는 질문을 받았을 때, 고갱은 정확히 대답하지 못했지만 "그 시간은 족히 100년같이 느껴졌다."라고 인정했다. 그는 1년쯤 체류할 생각으로 그곳에 왔었다. (반면 핀센트는 그가 영원히 머물 거라고 생각했다.) 그리고 나서 몇 달 내로 떠날 거라는 이야기를 시작하더니, 이내 '곧' 떠날 거라는 말이 되어 버렸다. 또 다른 친구에게는 좀 더 지독한 말로 상황을 최고 속도로 돌진하는 기차에 비유하며 말했다. "종점은 보이지만, 탈선할 위기에 줄곧 노출되어 있네."

처음에 그는 테오에게 진실을 숨겼다. "착한 핀센트와 까칠한 고갱은 여전히 행복한 한 쌍일세." 베르나르에게 체념하며 이야기하면서 테오에게는 밝게 편지했다. 여전히 재정적으로 불안정했고 필요한 물질적인 것들을 모두 수중에 넣기 전에는 공격을 시작하지 않겠다고 마음먹었기에, 자신과 집주인 사이에 거리를 두고 참고자 했다. 최대한 자주 노란 집에서 나와 혼자 야음 속으로 사라지며, 핀센트에게 약간의 독립을 원한다고 말했다.

날씨가 나빠서 작업실로 제공된 거실에 오랫동안 있어야 할 때면, 캔버스에 머리를 묻고 핀센트 머릿속에서 끊임없이 계속되는 언쟁의 덫을 피했다. 그러나 이조차 고갱이 추구하는 평화와 고요를 가져다주지 못했다. "내가 그림을 그릴 때면, 핀센트는 항상 나에게서 이런저런 흠을 찾아낸다네." 고갱은 집주인이 부엌에서 작업하도록 제한하는 데 성공한 듯했다. 부엌은 분리된 작업실로서 필요한 것이 갖추어져 있었다. 그러나 그들은 여전히 저녁 식사 때마다, 매일 밤 자기 침실로 돌아갈 때마다 맞닥뜨렸다. (고갱은 핀센트의 침실을 지나야만 침실에 이를 수 있었다.) 그리고 나서도 작은 방 벽은 잠들지 않는 언쟁으로 들끓었다.

필연적으로 그 집에서 도망쳐 나오기 훨씬 전에 이미 고갱의 마음은 달아나 있었다. 열정은 산만해지고 정력도 시들해졌다. 스케치는 더 이상 발전시키지 않은 채로, 그림은 완성하지 않은 채로 내버려 두었다. 점점 더 퐁타벤에서 그린 소묘에 의지하거나 앞서 그린 그림을 다시 그렸고, 심지어 그가 경멸하는 곳과 사람들에 관계하기보다는 핀센트의 작품을 빌려 와 썼다. 그에게 남아 있는 유일한 사생활의 형식인 편지에 핀센트 얘기는 거의 없었다. 고갱은 자신이 속아 매수당했다고 느꼈고, 곰곰이 생각하다 분개했다. 도착한 지 몇 주 만에 그는 탈출을 꿈꾸기 시작했다. 11월 초

아프리카로 떠난 밀리에와의 짧은 만남은 다음 해 마르티니크 섬으로 돌아가겠다는 계획에 다시 불을 댕겼다. 그는 뱃삯을 모을 때까지만 아를에 머물기로 결심했다고 벗에게 편지했다. "그리고 나서 마르티니크 섬으로 갈 거고 거기서 분명 훌륭한 작품을 몇 점 생산하게 될 걸세. ……거기에 집도 하나 사들여 작업실을 세울 거야. 거기서 벗들은 공짜나 다름없는 안락한 삶을 누릴 걸세."

핀센트는 처음에 마르티니크 섬에 대한 고갱의 계획을 남부에 대해 자신이 품은 계획의 연장으로 여겼다. "고갱이 열대에 대해서 해 주는 이야기는 정말 놀랍다. 위대한 미술 부흥의 미래가 거기에 있는 게 틀림없어."라고 손님이 도착한 후 얼마 안 되어 말했다. 그러나 긴장감이 쌓여 가고 고갱이 일상에서 더욱 물러났기에("고갱은 열대에 대한 향수병에 걸렸다.") 떠난다는 얘기는 핀센트를 의심과 근심의 공황 상태에 빠트렸고 그들의 관계를 점점 더 노골적인 불화로 밀어 넣었다. 고갱은 후일 "한 사람은 완전히 활화산 상태이고 다른 사람 역시 속으로 끓고 있는 두 사람 사이에서 다툼은 필연적이다."라고 이야기했다.

핀센트의 행동으로 아를에 머무는 것이 점점 더 참을 수 없어지는 동안, 파리에서 테오의 시도들은 아를에 머물 필요를 줄여 갔다. 11월 중순에 마침내 고갱의 작품이 퐁타벤에서 도착하자, 테오는 복층에 전시하고 부지런히 수집가와 비평가에게 홍보했다. 그림과 도자기 모두 판매가 높아졌다. 고갱의 찬미자들은 크게 늘어났다. 돈과 찬양의 새로운 파도가 노란 집에 밀려들었다. 고갱은 구매자 명단을 관리하기 시작했다. 특히 드가를 포함하여 눈에 띄는 '찬미자들'을 베르나르에게 자랑했고, 탐탁잖아하던 가족이 확실히 자신의 성공에 대한 풍문을 듣도록 계획을 꾸몄다. 테오는 수백 프랑과 그림틀에 대한 계획, 판매 지연을 허락해 달라는 정중한 요청이 들어 있는 편지를 보냈다. 아첨꾼 같은 찬양("당신 작품의 윤택함과 풍요로움에 깜짝 놀란답니다. ……당신은 대가예요.")과 전시회 계획으로 가득 찬 편지도 도착했다. 그는 브뤼셀의 화가 협회인 뱅*과 함께 작품을 전시해 달라는 초대를 받았다. 그 협회는 영향력 있는 비평지인 《라르 모데르네》와의 관계를 통해 전위 미술의 주요한 발생처로 기능했다.

고갱은 적들이 자기를 잡을 함정을 꾸며 놓았다고 확신하며 1월에 《르뷔 앵데팡당트》의 초대를 거절했다. 그 대신 개인전(「점묘파에 반대하는 진지한 전시회」)을 기획하기 시작했다. 그는 새로운 확신에 우쭐해져서 아내에게 편지했다. "사업은 올바른 방향으로 향하고 있고 내 평판은 확실히 다져지고 있다오." 친구들에게 자신의 "야만적인 얼굴"을 자랑하는 새로운 사진을 보냈다. 마치 황야에서 돌아온 그에게 승리가 임박했음을 알리려는 듯했다.

그러고 나서 곧 한 메시지가 테오에게 도착했다. "반드시 떠나야겠소."

* Les Vingt. 20이라는 뜻.

핀센트는 파국이 닥쳐오는 것을 보았다. 일찍이 11월 중순 파국에 대한 두려움이 그의 편지 속으로 기어들기 시작했다. "바람이 불고 비가 온다. 혼자가 아닌 게 매우 기쁘구나." 고갱이 브뤼셀에서 뱅과 함께 전시해 달라는 초대를 받았을 때, 핀센트는 동거인이 그곳으로 거처를 옮길 생각일지도 모른다는 편집증적인 의심에 사로잡혔다. "고갱은 이미 브뤼셀에 자리 잡을 생각을 하고 있다. 그러면 덴마크인 아내를 다시 만날 수 있으니까."라고 추측했다. 아마도 테오에게 걱정을 숨기기 위해, 밤이 점점 더 길어지고 외로워지는데도, 편지는 짧아지고 더 드문드문해졌다. 그는 노란 집에서 일어나는 불화가 날씨와 바람이나, 가족에 대한 고갱의 의무, 창조적인 삶의 일상적인 긴장감 때문이라고 했다. 진실을 단순히 받아들일 수 없던 것이다. 고갱이 떠나겠다는 결심을 알리자마자, 핀센트는 그 결정을 뒤집기 위해 애쓰며 테오에게 아직 결정된 것이 아닌 척했다. "내 생각에는 고갱의 기분이 좀 언짢은 것 같구나."라고 설명했다. 고갱이 떠날 리 없다는 착각에 빠져, 노란 집에 두 개의 방을 더 세냈다.

드렌터로 오라는 것에 대해 테오가 거절했을 때나 「감자 먹는 사람들」에 대해 라파르트가 비판했을 때 그랬듯, 핀센트는 아들을 떠나겠다는 고갱의 결정을 없던 일로, 없던 이야기로 만들고자 했다. 핀센트는 그 결정을 취소하도록 강요할 작정이었다. 그는 "어떤 일을 하기에 앞서…… 심사숙고하고 여러 가지 상황을 다시 고려해 봐요."라고 고갱에게 말했다. 의심할

게 없는 곳에서 의심할 거리를 찾으며, 그해 봄과 여름에 했던 주장(고갱에 대한 하늘의 뜻이 왜 아를에 있는가에 대한 "타당한 이유")을 재개했다.

자신의 눈으로 증거를 확인했음에도, 그는 고갱이 "고통스러워하며 심각하게 병든 상태로" 그곳에 왔으며 치유력이 있는 노란 집의 품을 떠난다면 다시 병들 거라고 주장했다. 고갱의 미술의 성공 또한 마법 같은 미디 지방에 달려 있다고 경고했다. 「포도 수확」과 「돼지들」 같은 최근 작품을 격찬하며, 퐁타벤에서 했던 작업보다 서른 배는 낫다고 했다. 마르티니크 섬에 대한 계획에서도 등을 돌렸다. 고갱의 예산보다 그 여행에는 훨씬 돈이 든다고 했다. 돈이 적게 드는 남부에 오래 머물면(그러면서 테오가 그의 그림을 돌보고 핀센트는 그의 건강을 돌본다면) 그에게 정말로 필요한 자금이 모일 거라고 했다. 처자식 문제에 신중해야 할 의무가 있지 않느냐고 하소연했다.

이러한 주장들이 바닥나자, 핀센트는 가장 오래된 호소, 즉 연대감을 꺼내 들었다. 고갱에게 (가문에서, 종교에서, 연애에서) 자신의 실패에 관한 가장 내밀한 얘기를 밝히면서 한 가지 교훈을 끌어왔는데, 행복을 향한 자신의 마지막 희망을 손님에게 투영한 결과물이었다. "고갱은 아주 강력하고 창조적인 사람이다. 하지만 바로 그 때문에 그에게는 평화가 절실해. 여기서 평화를 찾지 못한다면 다른 어디서 발견하겠느냐?"라고 동생에게 물었다.

필연적으로 핀센트의 하소연은 그림에서 나아갈 길을 찾았다. 신중하게 그는 대형

캔버스를 폴리아를레시언의 무도회 장면으로
채워 나갔다. 겨우 몇 주 전 그가 고갱과
함께했던 장면이었다. 핀센트는 늘 군중에게
끌렸다. 런던의 메트로폴리탄 태버너클 교회의
열렬한 대중에서부터 안트베르펜의 시끌벅적한
뱃사람들이 펼치는 무도회에 이르기까지,
대규모로 운집해 있는 사람들의 익명성은 사적인
만남에서는 항상 그에게 닿지 않는 인간의 온정을
즐기게끔 해 주었다. 성탄절 퍼레이드와 순회
동물원도 주최하는 대형 극장 폴리아를레시언의
겨울 무도회는 핀센트가 보아 왔던 어떤 행사보다
아름다웠고 분위기도 무척 흥겨웠다. 12월 1일 밤
그와 고갱이 도착했을 무렵, 발코니가 있는
그 극장은 춤출 공간이 없을 만큼 사람들로
채워져 있었다. 축제의 혼란과 전염성 있는
명랑한 기분은 노란 집의 갇힌 느낌과 그 속에서
점점 커져 가는 긴장된 관계를 쫓아 버렸다.

그러니 2주 후 핀센트가 고갱이 떠나는 것을
만류하기 위해 포도주와 여자들, 동지애로
이루어진 그 시끌벅적한 밤을 불러낸 것은 놀라운
일이 아니었다. 고갱의 방식, 즉 머리에서 나온
대로 작업하면서, 사람들이 바다같이 넘실대는
모습을 포착했다. 나들이 모자나 그 지방의
전통 보닛을 쓴 여자들, 빨간색 연대 모자를
쓴 주아브인 병사들, 시골 특유의 활기를 띠며
대담하게 아무것도 쓰지 않은 남녀의 모습이었다.
그들은 빛나는 중국식 종이등의 은하수 아래
멀찍이 떨어진 발코니로부터 쏟아져 나와 어깨와
어깨를 맞대고 무도회장으로 밀려든다.

인물과 얼굴로 이루어진 커다란 모자이크
같은 그 그림은 장식적인 모티프와 패턴으로
가득했고, 일부는 고갱이 브르타뉴에서
한 작업과 퐁타벤에서 온 베르나르의 그림에서
직접 따왔다. 뒤에서 본 아를 여인들의 게이샤
같은 머리가 전경을 가득 채웠다. 머리의
리본과 동그랗게 말린 머리채는 감각적인
곡선을 이룬다. 그들 너머 얼굴들은 특색 없는
가면같이 녹아든다. 가장무도회의 홍청대는
사람들은 고갱의 신비로운 유령 같은 인물들의
연속이다. 룰랭 부인의 얼굴만이 실제 인물처럼
두드러졌다. 거장 고갱에 대한 존경의 표시로,
핀센트는 제 작품의 특징인 선명한 색상 대조를
포기하고, 크레퐁 판화 같은 고갱의 미묘한
색상으로 신중하게 붓질하여 윤곽선이 강한
요소들을 채웠다. 이는 그들이 목격한 무도회가
아니었다. 무도회에 관한 하나의 관념이었다.

폴리아를레시언에 놀러 갔던 일은 고갱이
당일치기 여행을 연장하자고 제안할 만큼
성공적이었다. 목적지는 몽펠리에였다. 그곳은
아를에서 남서쪽으로 95킬로미터쯤 떨어져 있고
지중해 연안에서 가까운 그림같이 고풍스러운
중세 도시였다. 고갱은 바위투성이 해안가나
오래된 거리 때문이 아니라, 그곳의 가장 유명한
보물인 파브르 미술관 때문에 몽펠리에를 택했다.
오래전에 그 미술관에 가 본 적 있던 고갱은
핀센트를 부추겨 왕복 다섯 시간이나 걸리는
기차 여행에 올랐다. 그러면서 유명한 미술
후원자이자 화가들의 벗인 알프레드 브리아스가
기증한 수집품, 즉 들라크루아와 쿠르베의 웅장한
그림이 거기 걸려 있다고 소개했다. 천창이 있는

높다란 브리아스 화랑에서, 두 화가는 벽을 가득 메운 그림들에 대해 열정적으로 논쟁했다. 고갱이 들라크루아의 가라앉은 톤을 옹호하는 반면, 핀센트는 초상을 찬양했다. 브리아스 자신에 관한 수십 점 초상화에도 감탄했는데, 맹렬한 자기 도취자였던 브리아스는 여러 화가에게 제 초상화를 그리도록 주문했었다.

그 여행 후에 노란 집에는 긴장 어린 평화가 고조되었다. 브리아스 화랑에서 했던 것과 같은 논의에 응하여, 고갱은 지팡이에 의지한 노인의 초상화를 그렸다. 이는 핀센트가 도미에에게서 영감을 받아 그린 시골의 성자인 파시앙스 에스칼리에를 인정하겠다는 표시였다. 비슷한 시기, 그는 또 한 차례 룰랭 부인의 초상화를 그리기로 했다. 우체부 룰랭의 아내인 그녀는 핀센트의 상상력을 사로잡기 시작한 모성의 상징이었다. 그 한 쌍의 초상화는 초상화의 주제에 대하여 그들이 합의를 보았다는 신호일 뿐 아니라, 두 화가가 다시 거실에서 함께 작업하기 시작했음을 알리는 지표이기도 했다. 고갱은 자화상을 주고받아야 한다는(예술적 우애의 궁극적인 다짐이었다.) 핀센트의 요구를 의무적으로 들어주기까지 했다. 오귀스탱 룰랭을 보는 시각이 서로 다르면서도 개연성을 지녔듯, 서로 간 자화상은 크기와 방향, 팔레트에서 완벽하게 어울렸다. 핀센트는 배경으로 고갱의 세심한 붓놀림을 채택했다. 고갱은 스님을 떠올리는 핀센트 특유의 초록색을 땄다.

몽펠리에에서 돌아온 지 며칠 만에 고갱은 아를을 떠나겠다는 계획을 철회했다. 그는

"파리로 가겠다는 내 계획을 임의적으로 여겨 주게나. 그 결과로 자네에게 썼던 편지는 나쁜 꿈으로 여겨 주게."라고 테오에게 알쏭달쏭하게 편지했다. 머물러 달라는 핀센트의 호소에 설득당한 걸까? 핀센트가 몽펠리에에서 보여 준 미술에 대한 열정에 감동한 걸까? 숱한 과오로 점철된 핀센트의 과거를 가엾게 여긴 걸까? 아니면 그저 자신이 떠나면 동거인이 광분할지도 모른다는 사실이 두려웠던 걸까?

의심할 여지 없이 그사이에는 테오가 있었다. 형의 광적인 욕구와 연약한 정신을 아는 테오는 특유의 조심스러운 태도로 고갱에게 재고해 달라고, 가능하다면 남아 달라고 간절히 빌었을 터다. 연민과 압박(어떤 압박이었든 간에)의 조합은 해적 같은 고갱에게조차 효과가 있었다. "테오 판 호흐 씨와 핀센트에게 많은 빚을 지고 있네. 다소 불화가 있지만, 그렇다고 아프고 고통받는 데다가 나를 필요로 하는 그토록 선량한 사내를 나쁘게 볼 수는 없겠지."라고 고갱은 친구인 에밀 슈페네케르에게 편지했다. 그가 느끼는 위협을 내비치며, 핀센트를 에드거 앨런 포에 비교했다. "포는 비애와 신경증적인 상태의 결과로서 알코올 의존자가 되었지." 그리고 좀 더 우울한 이유가 있음을 넌지시 비쳤다. "나중에 자세히 설명함세."

그러나 아무것도 바뀌지 않았다. 핀센트는 고갱이 보여 주는 모습이 우호적인 협약과 재헌신이라고 여기는 반면, 고갱은 달래고 출발을 연기하는 것이라고 여겼다. 핀센트가 심경의 변화로 받아들인 것이 고갱에게는

재검토를 의미했을 뿐이다. 그가 머묾으로써 파리의 테오와 좋은 관계를 유지할 수 있고 아를에서 감정이 폭발하는 것을 피할 수 있다면, 조금은 더 참고 핀센트와 지낼 수 있겠다고 계산했다. "여기 계속 있을 예정이네. 하지만 언제라도 출발할 수 있어." 하고 슈페네케르에게 털어놓았다.

핀센트는 테오에게 노란 집의 모든 일이 정상으로 돌아왔다고 보고했다. "현 상태는 이렇다. 오늘 아침에 그에게 기분이 어떠냐고 물었더니 완전히 좋아지고 있다고 말하더구나. 그 말에 몹시 기뻐졌어." 그는 명랑하게 편지를 썼다. 그러나 진실을 알고 있었다. 관계의 회복을 자랑하고 고갱이 "훌륭한 벗"이라고 주장하면서도 계속해서 최악의 상황을 두려워했다. 후일에는 "마지막 날까지 내 눈에는 한 가지만 보였다. 고갱이 파리로 가서 자신의 계획을 실행하고 싶다는 바람과 아를에서의 삶 사이에서 마음이 나뉜 채 작업하는 것 말이다."라고 고백했다. 그 불확실한 상태는 핀센트를 무력하게 만들었다. 말로는 쉼 없이 노력한다고 주장했지만, 그의 작업은 서서히 중단되었다. 헤이그 시절을 연상시키는 자신감의 붕괴에 빠져, 파리에 있는 그림을 돌려보내 달라고 테오에게 부탁했고 최소한 1년간은 더 이상 그림을 보내지 않겠다고 했다. "내가 그림 보내는 걸 참을 수 있으면 확실히 더 나아질 거다." 그는 절망적으로 편지에 적었다. "지금으로서는 그림을 전시할 이유가 없다, 나는 잘 알고 있어." 그래도 재앙이 닥칠 거라는

예감들 사이로, 자신의 "절대적인 침착성"과 미래에 대한 확신을 수상했다.

드렌터와 안트베르펜에서처럼, 그가 주장하는 삶과 진짜 삶의 모순은 성탄절을 몇 주 남겨 놓고 핀센트를 죄책감의 소용돌이로 몰아넣었다. 그 계절은 그가 가장 취약해지는 시기였다. 고갱은 닥쳐올 신경 쇠약의 첫 번째 균열을 몽펠리에에서 틀림없이 감지했을 것이다. 그때 들라크루아가 그린 알프레드 브리아스의 초상화 앞에 서서, 핀센트는 머리카락이 붉고 수염을 기른 브리아스와 자신의 가족적인 유사성에 대해 괴상한 담론을 펼쳤더랬다. 뒤틀린 연상에 빠져, 고갱과 테오를 렘브란트의 초상화에 연결하며 꼭 빼닮은 사람들에 대한 망상 어린 형제애를 만들어 냈고, 들라크루아가 묘사한 유명한 그림처럼, 정신 병원에 감금된 채 번민에 시달리는 시인 토르콰토 타소로 자신을 상상하며 얘기를 끝냈다.

핀센트는 심해져 가는 머릿속 폭풍을 테오에게 최대한 숨겼다. 그는 "외부보다 우리 내부에 있는 문제"에 대해서 어렴풋이 이야기했다. 그리고 고갱과 이야기를 나누면 다 쓴 전지처럼 탈진하고 만다고 투덜거렸다. 12월 하순이 되어서야 복합적인 신경의 위기와 발작적인 망상 증세를 인정했다. 그러나 그가 인정하기 전에도, 테오는 핀센트가 띄엄띄엄 보내는 편지의 내용이 이 주제에서 저 주제로, 이 이미지에서 저 이미지로, 일관성 없이 산만하게 튀는 것을 눈치챘을 것이다. 핀센트는 그림들을 살피며 과거의 환상을 보았다.

프랑스의 판 호흐

들라크루아가 그린 브리아스의 초상은 특히 생생한 환상을 촉발했다. 바로 그가 좋아하는 알프레드 드 뮈세의 시에 나오는 유령 같은 인물의 환상이었다. 그 인물은 "검은 옷을 입은 악마 같은 인간"으로서 지은이가 어디를 가든 말없이 따라다니며 거울 반대편에서 보듯 주시했다.

어둠의 옷을 입은 불운한 형제여
마치 무덤에서 일어난 듯하구나.

그리고 중독성 강력한 주제인 종교가 되돌아왔다. 뮈세의 부활한 형제에서부터 그리스도 같은 타소, "신을 섬기는 사람"인 들라크루아에 이르기까지, 핀센트는 현실과 구분하기 어려운 환영 속에서 과거의 유령을 보았다. 그가 몽펠리에에게서 보았던, "잃어버린 형제"인 브리아스를 그린 많은 초상화 중에서, 그 수척하고 머리카락이 붉은 수집가가 가시 면류관을 쓴 그리스도 같은 자세를 취한 모습으로 묘사된 작품이 있었다. 핀센트는 자신을 포위한 고갱의 성공에 마음을 굳게 먹고서 "슬퍼하면서도 항상 기뻐하라."라는 성 바울의 명령을 꺼냈다. 고갱을 열띤 논쟁에 끌어들여 예술과 종교, 망상, 초자연적인 대상의 규정하기 어렵고 불안한 경계를 탐사했다. 고갱 얘기에 따르면, 핀센트는 이러한 논쟁 중에 너무 고무되어 작업실 벽에 노란색 분필로 "나는 성령이다."라고 휘갈기기까지 했다.

그러나 핀센트를 가장 집요하게 괴롭히는 소외와 분열의 이미지는 모파상의 소설 『오를라』('낯선 이'라는 뜻)의 이미지였다. 노르만족 방언에서 택한 이 이해하기 힘든 중세 용어는 환영과 편집증적인 몽상 탓에 광기에 쫓기는 한 남자에 대한 모파상의 이야기와 완벽하게 어울렸다. 핀센트는 파리에 있을 때 『오를라』를 읽었을 것이다. 그러나 고갱과 연합할 계획에는 광기에 사로잡힌 정신의 어두운 일기를 위한 자리가 없었다. 『벨아미』의 밝은 미래와 무한한 낙관론이 미디 지방에 대한 꿈에 더 잘 어울렸다. 그러나 12월에 그 꿈들이 흐트러지기 시작하자, 그의 생각은 모파상의 무시무시한 이야기 쪽으로 방향을 바꾸었다. 초자연적인 것의 찬미자인 고갱은 아를에서 쓴 스케치북에 그 이야기와 기묘한 제목을 적어 놓았고, 핀센트는 나중에 『오를라』의 환각적인 장면을 보았다고 말했다.

핀센트처럼, 모파상의 화자는 불면의 밤, 신경 쇠약, 이상한 상상에 시달렸다. 주인공은 몇 달간에 걸쳐 극심하게 세부적으로 하루하루를 기록하며 서서히 광기에 빠져들었다. 자신의 감각을 신뢰하지 못하고 꿈을 두려워했다.("믿을 수 없는 잠") 자신도 모르게 최면술사의 희생자가 되었거나 수수께끼 같은 이중생활을 하는 몽유병자가 된 거라 상상했다. 점차 막연한 불안감에서 편집증적인 두려움으로, 그다음엔 무서운 망상으로 빠져들었다. 그리고 어떤 위협적인 기운이 끊임없이 존재하는 것을 느꼈다. "보이지 않는 존재"는 그에게서 생기를 빨아들이고, 그가 잠든 사이에 칼을 꽂을 작정인

듯했다. 그 존재는 뮈세가 묘사한 검은 옷의 악마처럼 집요하게 쫓아다니며, 밤이면 그의 물을 마시고, 그가 읽던 책장을 넘기고, 거울 속에 그의 반사된 모습을 훔쳐 간다. 주인공은 그 존재를 고대 설화의 요정, 추한 난쟁이, 유령에 비교하며, 특히 언제나 인간 정신을 괴롭히는 무시무시한 망상, 즉 '신 개념'에 비교한다.

그의 환각은 점점 강력해진다. 물체가 마치 보이지 않는 손에 이끌리듯 허공중에 움직인다. 사슬로 의자에 묶인 채 벗어날 수 없을 것만 같다. 그는 "사로잡혀 겁에 질린 방관자"로서 스스로의 파멸을 지켜본다. 핀센트가 머릿속 이상에 맞서는 방어물로 이용했던 논리와 자기 인식으로 용감하게 위장한 채 최대한 오랫동안 광기와 싸운다. "내가 미쳤는지 안 미쳤는지 자신에게 묻는다. 나 자신의 상태를 자각하지 못한다면, 가장 명료하게 헤아리고 분석하지 못한다면, 분명히 미친 것이다."라고 일기에 적었다. 그러나 마침내 그는 무릎을 꿇고 만다. 맹렬한 편집증의 발작 속에, 보이지 않는 자신의 고문자를 방에 가두고 건물에 불을 지름으로써 살해하고자 한다. 그 계획이 실패하자 보복의 두려움이 자신에게로 향한다. "아니야. ……안 돼. ……틀림없어." 그는 이야기의 끝에서 외치며, 피할 수 없는 최후까지 '오를라'에 맞서 싸우기로 맹세한다. "그는 죽지 않아. 그러면…… 그렇다면…… '나 자신'을 죽여야겠구나!"

노란 집에서도 일은 급격히 통제 불능의 상태가 되었다. 격렬하게 터져 나오는 논쟁이 하루하루 방점을 찍었다. "우리 언쟁은 섬찍하게 격정적이다." "신경이 팽팽히 긴장되어 모든 인간적 온기를 억누를 정도가 될 때까지 다툰다."라고 핀센트는 한탄했다. 고갱은 화산같이 분출하는 집주인의 분노를 무시함으로써 진정해 보고자 했는데, 핀센트의 아버지가 썼던 전략이었다. 그러나 상황은 악화되기만 했다. 거듭 분노가 폭발하면서 그 집은 긴장감으로 가득 차고 말았다. 그들 사이의 침묵은 너무 무거워서 우체부 룰랭 같은 방문자가 휴전 기간에도 무시무시한 분위기를 감지할 정도였다. 모파상의 망상에 사로잡힌 주인공처럼, 핀센트는 자신과 전쟁을 치르는 듯했다. 일순간 엄청난 격정에 사로잡혔다가, 다음 순간에는 생각에 잠기거나 불안해졌다. 후일 그는 번갈아 가며 "발작적인 끔찍한 염려"와 "공허한 피로감"이 들었다고 인정했다. 진을 빼는 말다툼으로 낮을 보내고 나면 그 뒤를 방황하는 불면의 밤이 뒤따랐다.

고갱은 핀센트의 행동에서 모순을 주목했고 이를 사나운 내적 투쟁의 징후라고 보았다. "핀센트는 아주 이상하게 변해 가, 하지만 그것과 맞서 싸우고 있다네."라고 베르나르에게 알렸다. 오랜 세월이 지난 후, 고갱은 핀센트의 성격이 얼마나 급작스럽게 격렬히 바뀌었는지 회상했다. 핀센트는 지나치게 퉁명스럽고 떠들썩했다가 불길할 정도로 조용한 태도로 돌아왔다가는 다시 이전처럼 바뀌었다. 한순간은 고갱이 아를에 머물러야 하는 이유를 설득력 있게 주장하며 허황되게 합동 전시회 계획을 세웠다가, 바로

다음에는 노하여 손님이 나쁜 짓을 꾸민다고 비난하며 한밤중에 도망칠까 봐 두려운 듯, 고갱의 침실 앞을 의심스럽게 맴돌았다. 불신에 빠진 그는 미디로 오라는 초대장으로 고갱에게 주었던 스님 같은 자화상에 썼던 헌사('벗에게')를 물감 용해제로 지워 버렸다.

핀센트의 머릿속을 가득 채웠던 편집증적 망상 하나는 다른 무엇보다 그를 두렵게 했다. 고갱이 아를에 온 이후로 테오와 그의 관계는 바뀌었다. 그들의 서신은 점점 더 짧아지고 주고받는 일이 드물어졌을 뿐 아니라 친밀감도 약해졌다. 테오는 멀리 떨어져 있는 말썽 많은 형제보다 파리에서 그를 방문 중인 젊은 네덜란드인 화가 둘에게 더 따뜻한 말을 해 주었다.(그는 그들과 유쾌하게 어울리면서 레픽의 삶이 매우 향상되었다고 냉소적으로 말했다.) 두 화가가 파리를 떠나 시골 지역으로 가겠다고 했을 때도, 핀센트의 채근처럼 아를을 추천하지는 않았다.

이는 형의 예술적 계획에 대한 테오의 신뢰감이 사그라지기 시작했다는 많은 징후 가운데 하나였을 뿐이다. 테오는 고갱이 마침내 아를에 나타났을 때 진실로 놀란 듯했다. 마치 고갱과 핀센트의 연합을 내내 의심했던 것처럼 말이다. 고갱이 도착한 후, 테오는 팔릴 만한 작품을 만들라는 적의가 실린 오래된 독려를 포기했다. 거의 10년간 그들의 관계를 규정지어 왔던 독려였다. 대신, 생색내는 듯한 말("형이 걱정 없는 상태에 이르는 게 내가 원하는 거야.")과 공허한 감언("형은 지구상의 가장 위대했던

사람들처럼 살고 있어.")이 담긴 편지를 보냈는데, 모두 불가피한 실패를 수용하겠다는 뜻을 시사하는 듯했다. "우리는 너무 많은 짐을 지면 안 돼."라고 그는 말했다. 1년 동안 아무 그림도 보내지 않겠다는 핀센트의 계획에도 신경 쓰지 않았다. "앞으로 당분간, 심지어 아무것도 팔지 못하더라도 이대로 계속해 나갈 수 있을 거야."

한편 고갱에 대해서는 최고로 밝은 미래만 보았다. 낙관론과 칭찬으로 가득한 편지 속에, 파리에서 고갱이 거둔 대단한 성공에 대한 소식과 더 많은 판매에 대한 보고를 보내왔다. 그는 대담하게 고갱의 명성은 "그 누가 생각하는 것보다 더 커질 것", 심지어 모네보다 더 커질 것이라고 예견했다. 그가 고갱의 작품을 찬양하는 것은 판매 가능성 때문만이 아니라 "묘한 시정" 때문이었다. 빌레미나에게 보내는 편지에 "고갱은 행복하지 않거나 건강하지 않은 사람에게 위로의 말을 속삭인다."라고 쓰며, 핀센트가 주었던 위로의 언어를 권좌에서 내쫓았다. "고갱의 안에서 자연은 스스로 이야기해." 그러나 테오가 고갱에게 수북이 쌓아 놓은 아첨의 말들 중에서 형의 마음에 가장 맺힌 것은 이것이었다. "고갱은 밀레가 걸었던 길을 따를 수 있어."

고갱은 친절하게 응하면서, 자주 그리고 종종 긴 편지(핀센트의 편지와 아주 대조적이었다.)를 보냈는데, 그 편지들은 낙관적인 보고, 정중한 표현, 상징주의자의 이론에 관한 설득력 있는 설명, 예리한 사업적 제안으로 채워져 있었다. 핀센트가 파리에 아무 그림도 보내지 않는 반면,

고갱은 틀과 판매에 대한 지시를 덧붙인 많은 수송품을 보냈다. 그 짐 가운데 해바라기를 그리는 핀센트를 우롱하는 초상화가 포함되어 있었는데, 오만하게 테오에게 선물로 준 셈이다. 테오는 "대단한 예술 작품"이라며 핀센트의 내면을 포착했다는 점에서 그를 그린 초상화 중 최고의 작품이라고 했다.

여러 주 동안 일방적인 찬사와 한쪽에게만 보내는 편지는 그해 봄과 여름 내내 쌓여 왔던 형제간 경쟁의식을 강화하기만 했다. 라마르틴 광장에 있는 피해망상의 온상에서, 핀센트는 고갱을 정치적 의도가 있는 모사꾼이라고 일찌감치 의심하기 시작했고, 그 의심은 배신에 대한 망상이 되어 버렸다. 예를 들어 그 손님이 아를에 도착한 직후 왜 그토록 갑작스럽게 알 수 없이 자신과 베르나르의 관계가 끝나 버린 걸까? 베르나르는 고갱과 계속해서 서신을 주고받았지만, 핀센트의 편지에는 이상하게도 답장을 하지 않았다. 테오와 자신의 관계도 같은 운명에 시달리게 될까? 고갱은 또 다른 테르스테이흐인가? 다시 말해 인습적인 안락과 성공의 신기루를 향해 테오를 유혹하는 또 한 명의 불성실한 형제인가?

핀센트는 고갱을 브리아스처럼, 잃어버린 형제처럼 반겼다. 그런데 실은 그가 뮈세의 "악마 같은 존재", 형제처럼 보이지만 절망과 파멸만 불러올 낯선 이자를 부지불식간에 자신들의 삶 속으로 끌어들인 걸까? 설명할 수 없는 두려움 속에서 모든 공포가 그럴듯해 보였다. 처음으로, 달아나는 뭔가를 움켜쥐려는

듯 테오의 편지를 보관하기 시작했고 고갱이 파리와 주고받는 서신을 의심스럽게 훔쳐보았다. 테오가 성탄절에 네덜란드로 향하는 것(비위에 거슬리는 테르스테이흐에 대한 방문을 포함했다.)과 아를로 오라는 형의 간청은 오랜 세월 동안 거절했으면서 고갱의 초대는 대번에 응낙한 데서, 핀센트는 배반의 윤곽을 보았다. 테오가 고갱을 보러 노란 집에 오는 거라면, 고갱이 떠나면 노란 집을 버린다는 뜻인가?

실제로든 상상으로든, 다가오는 성탄절만큼이나 핀센트로 하여금 가족과 단절되어 있다고 느끼게 하는 것은 없었다. 자신의 쌍둥이 같은 유령과 상대하는 크리스마스이브에 대한 디킨스의 이야기 「귀신 들린 사내」(그는 매해 그 이야기를 다시 읽었다.)의 레드로처럼, 핀센트는 성탄절 무렵의 기쁨에 넘치는 의식들에서 두려운 반성과 후회밖에 발견하지 못했다. 아를에서 이 시기는 12월 초 시작되어 온 마을을 뒤덮었다. 돌아보는 곳마다, 창턱 위에 성녀 바르브의 곡식 접시가 놓여 있었다. 지방의 많은 연말연시 풍습 중 하나인 이것은 가톨릭 신비주의가 더 오래된 비기독교인의 풍년 기원 의식과 뒤섞인 문화였다.* 이내 육류가 식사와 차림표에서 사라졌고** 특별한 빵이 식탁에 올랐으며 후식은

* 성녀 바르브의 날은 12월 4일로, 프로방스 지역에서는 이날 옥수수 낟알이나 콩을 접시에 담아 두는데 여기서 싹이 나면 다음 해에 풍년이 든다고 전해진다.
** 프로방스에는 이브에 고기 요리를 먹지 않는 풍습이 있다.

곱절이 되었다. 과일과 꽃 장식이 마을 전체에 걸쳐(지긋지긋한 카페 드라가르까지) 빛바래고 먼지 낀 방을 장식했다.

그다음으로는 아기 예수 탄생에 관한 상들이 모습을 보였다. 아를의 모든 가정과 기업은 '상통(santon)'이라 일컫는 작은 점토 인형(미디 지방은 이것으로 유명했다.)으로 예수의 기적 같은 탄생을 되풀이했다. 그와 똑같은 장면이 폴리아를레시언의 무대에서 펼쳐지는 전원극에서 살아나고 노래로 불렸다. 이 정교한 연극(중세의 신비극이기도 하고 음악적 풍자극이기도 했다.)은 수많은 사람을 극장으로 끌어들였다. 그와 마찬가지로 투박한 악기를 연주하며 티 없는 어린 양을 끄는 양치기들의 행렬이 대중을 거리로 이끌었다. 사람들은 성스러운 행렬이 지나갈 때마다 무릎을 꿇고 성호를 그었다.

창문 밖 화려한 행사와 경건한 분위기가 어떠하든 간에, 핀센트는 과거의 모든 성탄절을 주재했던 사람의 유령으로부터 벗어날 수 없었다. 아를 사람들이 '칼랑도(Calendo)'라고 부르는 예수 탄생 축제는 살아 있거나 세상을 떠난 가족을 축하하는 자리였다. 집 없는 가여운 존재들만 이 축제일을 홀로 보냈다. 그러나 불안감에 빠져 있는 상태에서, 핀센트가 자신을 못마땅하던 아버지를 떠올리는 데에는 특별한 자극이 필요 없었다. 성탄절을 앞둔 몇 주 동안, 그는 과거의 심판을 뒤집기 위해 공허한 계획을 짰다. 다시 한 번 그 계획은 테르스테이흐의 인정에 관계되었다. 그는 여전히 검은 빛의

봉화를 든 유일한 사람이었다. 핀센트는 노란 집에 훨씬 더 많은 것을 걸며, 고갱이 최근에 거둔 성공을 이용해서 테르스테이흐의 원조를 받아 런던에서 합동 전시회를 여는 상상을 했다. 그리하여 화해하기 어려운 테르스테이흐도 달랜다면 연말마다 찾아오는 실체 없는 방문객도 잠재울 수 있을 터였다.

그러나 구원의 환상으로는 충분하지 않았다. 성탄절을 일주일 남겨 두고 핀센트는 작업실로 물러났다. 고갱의 성공과 계속되는 본인의 실패에 시달리고, 고갱이 떠날지도 모른다는 사실과 테오가 언제라도 자신을 버릴지 모른다는 사실에 겁먹고, 성탄절 기간이면 항상 마음을 괴롭히는 것들에 에워싸인 채였다. 다음 며칠 동안 여름 이후 상상 속에서 잉태되어 온 이미지가 이젤 위에 구체화되었다. 룰랭 부인과 그녀의 아기 마르셀의 모습이었다.

사람이 많은 목사관에서 아기들과 요람으로 가득한 유년기를 보낸 후로 핀센트는 어미와 자식이 같이 있는 극적인 장면에 항상 꼼짝 못했다. 미슐레는 그 모습에 대해서 "미와 선의 절대적인 모습, 완벽함의 절정"이라고 말했다. 신 호르닉과 같이 쓰던 아파트에서, 그는 가짜 자식들에게 잘 보이려고 애썼고 신 호르닉이 요람 위로 아기를 굽어보는 모습에 감격했다. 그는 그 이미지를 거듭 표현했다. 좋아하는 복제화에 대해 숙고할 때든, 케이 포스와 그녀의 아들과 함께한 시간을 묘사할 때든, 파리에서 어느 가정적인 장면을 그릴 때든, 모자의 이미지는 변함없이 그의 눈을 적시고 그의

가슴을 녹였다. 9월에 노란 집으로 이사했을 때, 그는 튼튼한 침대틀을 요람 쪽 아이 이미지로 장식할 계획이었다.

마르셀이 태어난 후로 다섯 달 동안, 핀센트는 기혼 여성답게 점잖은 오귀스탱을 몇 번 그렸다. 아기를 데리고 있는 모습도 그렸고 홀로 있는 모습도 그렸다. 11월에 어머니 사진이 도착하자, 그의 꿈은 더욱 커졌다. 12월 중순에 이르자, 그 우체부의 아내를 너무 많이 그려서 북쪽에서 온 이상한 화가에 대한 그녀의 인내심이 한계에 다다른 게 분명했다. 그래서 핀센트는 앞서 그린 초상화 중에서 하나를 따라 그리는 걸로 마지막 그림을 그렸다.

그는 성가족의 흔한 이미지(특히 프로방스의 모든 성당과 축제와 난롯가의 예수 탄생 그림에서 기쁜 듯이 응시하고 있는 성모 마리아와 아기 예수의 이미지)에 자신의 가족에 대한 갈망을 포개며, 대형 캔버스를 그가 상상할 수 있는 가장 위로가 되는 이미지로 채워 넣었다. 그는 실존적 두려움을 느꼈던 또 다른 때인 1876년 영국에서 편지했다. "주께서는 어미가 자식을 위로함같이 내가 너희를 위로할 것이라고 말씀하셨다." 아일워스에서는 미술이 아닌 설교("우리 인생의 여정은 지상에서 어머니의 다정한 가슴으로부터 천국에 계신 우리 아버지의 품을 향해 갑니다.")와 애니 슬레이드존스의 방명록에 공들여 옮겨 적은 무수한 시행에 애끓는 마음을 쏟아부었다. 슬레이드존스는 모성적 풍요와 위로의 또 다른 귀감이었다. 1882년, 가족과 벗들에게 버림받은 그는 신 호르닉과 그녀의 사생아를 "마구간에

갓난아기가 있는 성탄절 밤의 영원한 시……어둠 속 빛, 감감한 한밤중 광명"으로 보는 몽상에 잠겼다.

그가 파시앙스 에스칼리에를 시골의 성자로, 자신을 스님으로 바꾸어 묘사했듯, 거칠고 어찌할 바 모르는 우체부의 아내를 차츰 모성의 우상으로 자리매김시켰다. 커다란 가슴은 흐르는 듯한 곡선으로, 풍만하고 과일같이 성숙한 모습으로 표현했다. 앞서 그린 초상화들의 얇고 주름진 드레스가 아니라 단추 달린 단순한 보디스*를 입혔다. 기억 속 성모 마리아와 어울리게끔 이마를 높였고 부푼 두 볼과 튀어나온 턱은 아가씨처럼 갸름하게 줄였다. 앞선 시도에서 원래 피부색을 띠었던 입술은 선명한 다홍색으로 바뀌었고 두 눈은 숭고하고, 초자연적인 초록색 홍채로 반짝거렸다. 느슨히 쓸어 올린 채 일하느라 헝클어진 머리는 이제 땋아서 왕관 모양을 했는데, 작은 도자기 조각상처럼 완벽해 보였다.

그는 프로방스의 강인한 모성에 대한 도미에의 만화 같은 그림을 위로되는 색상으로 채워 넣었다. 그러고는 그 그림을 "색의 자장가"라고 일컬었다. 칙칙한 진녹색 보디스에 연푸른색으로 소매 끝동과 목깃을 강조했다. 넓고 허리가 높은 치마는 적갈색 의자와 주황색 바닥에 대비하여 밝은 초록색으로 표현했다. 단계적으로 심화되는 대조는 눈을 놀래려는 게 아니라 달래기 위한 배려였다. 그는 편지에

* 코르셋 위에 입는 여성용 웃옷.

프랑스의 판 호흐

"인상주의적인 색의 배열로서, 내가 고안해 낸 것 중에 최고다."라고 적었다. 그녀 얼굴은 빛과 생기를 부여하기 위해 노란색과 분홍색 계열의 색으로 표현했다. 그리고 (자신의 초상화에서 그랬듯) 후광처럼 주황색과 노란색으로 이루어진 머리털을 씌워 놓았는데, 들라크루아가 표현한 것과 같은 빛나는 원광으로서, 그가 그리스도의 궁극적 위로를 표현하고자 했던 시도에서 모두 나타나는 특징이다.

이 단순한 초상화에, 핀센트는 일생에 걸쳐 위로를 받았던 심상을 요약해 놓았다. 컨데르트 목사관에(그리고 스헨크버흐 작업실에) 걸려 있던, 촛불 밝힌 요람을 그린 렘브란트 동판화에서부터 카를로 돌치의 겟세마네 동산의 예수, 자신이 그린 「별이 빛나는 밤」에 이르기까지, 위기가 닥칠 때마다 그에게 "어둠 속의 빛"을 주는 이미지였다. 그는 그 초상화 속에서 도미에의 단순한 진실과 코로의 형언할 수 없는 매력을 보았다. 그 초상화가 유형을 확립하기까지의 오랜 애정과, 일반 사람의 초상화가 숭고한 존재에 관한 가장 신성한 도상이라는 믿음을 지지한다고 주장했다. 그리고 그 그림이 예술적 다산성을 약속한다고 했다. 노란 집이 "막다른 골목에 이른 기획"이 되지 않게끔 보장해 주는 다산의 여신이라는 것이다.

그 초상화는 또한 헤이그의 꿈(잡지 삽화와 석판화에 대한 꿈)을 되살려냈다. 대중에게 직접적으로 다가가는 꿈으로서, 동생을 비롯한 적대적인 화랑과 화상의 세계를 우회하여, 비탄에 잠긴 자신의 예술이 민중의 가슴에 가 닿는 상상이었다. 그가 그린 모성의 부적을 "싸구려 상점의 다색 석판화"에 비교하며, 그 석판화가 자신의 삶에서 그리했듯, 본인의 그림이 대중의 재미없는 삶에 위로의 복음을 가져다주는 상상을 했다.

늘 그랬던 것처럼, 핀센트는 독서에서 비롯한 이미지로 주장을 강화했다. 톨스토이는 겸손하고 좀 더 인간적인 종교, 다시 말해 초기 기독교인의 소박한 신앙 같은 것으로 돌아가라고 요구했더랬다. 그리고 소박한 신앙이란 수수하고 현세적인 미술을 요구하지 않았는가? 톨스토이는 이러한 새로운 종교에서 성인의 자격이 있는 사람으로 자신의 보모("복잡하지 않은 믿음과 꾸밈없는 지혜를 갖춘 기억할 만한 모범")를 지목했다. 그것은 바로 핀센트가 그린 이미지, 즉 자연적인 형태와 책력처럼 단순한 색을 지닌 완고하고 육감적인 여성의 이미지였다. 핀센트가 그해 가을 읽은 졸라의 신비스러운 『꿈』은 단순한 수공예를 통해 절대를 추구하던 중세 장인에 관한 이야기로서, 투박한 신앙과 세속적 성인이라는 같은 주제를 상기시켰다.

핀센트는 비잔틴풍 우상에 「아기 재우는 여인」이라는 제목을 붙였다. 이 말은 요람을 흔들어 주는 어머니 같은 인물과 그녀가 부르는 자장가 모두에 쓰는 말이었다. 그는 그 이미지가 소박한 믿음에 관한 대단한 이야기꾼인 피에르 로티에게서 영감을 받았다고 주장했다. 『아이슬란드의 어부』에서 로티는 춥고 거친 북대서양을 위태롭게 항해하는 용감한

어부들과 동행하는 성모 마리아의 모습이 채색된 노사기상을 묘사했다. 그 도자기상은 순진무구한 양식으로 칠해져 선실 벽에 부착되어 있었다. 그 상은 뱃사람들의 투박한 기도를 들어 주고, 정신적 고통을 가라앉혀 주며, 바람과 폭풍 사이로 그들을 보호하고, 밤이면 그들의 요람인 배에서 잠들도록 달래 주었다. "이 캔버스를 그대로 어선에 두면, 아이슬란드에서 온 이들이라도, 요람 속에 있다고 느낄 거다."라고 핀센트는 새 초상화를 자랑했다.

「아기 재우는 여인」으로 가장 위로하고 싶었던 '어부'는 동거인 고갱이었다. 고갱은 상선에 오르던 시절 아이슬란드에 가 본 적이 있다고 주장했고 『아이슬란드의 어부』에서 묘사되었던 뱃사람의 베레모를 여전히 착용했다.(핀센트는 고갱이 아를에 온 순간부터 로티의 어부에 대한 고갱의 친밀감에 주목했더랬다.) 주제에서부터 그림 양식에 이르기까지 「아기 재우는 여인」은 고갱에게 아를에 머물라고 애원했다. 폴리아를레시언의 무도회처럼, 이 이미지는 핀센트와 고갱이 노란 집 거실에 나란히 앉아 오귀스탱 룰랭을 모델로 기용하여 작업하던 그 연대의 순간을 다시 붙든 것이다. 핀센트는 고갱이 사실상 다산성을 주제로 그린 바 있던 도상의 아버지라고 생각했다. 그는 테오에게 편지했다.

그와 아이슬란드의 어부에 대해서, 그리고 모든 위험에 노출된 채 바다 위에 외롭게 있는 그들의 애절한 고립에 대해서 이야기했다. 우리가 나누던 친밀한 이야기를 따라 이런 식으로 그릴 생각이 떠오르더구나. 아이들이기도 하고 순교자이기도 한 뱃사람들이 아이슬란드 어선 선실에서 그 그림을 보며, 요람에서 흔들리던 오래전 느낌에 문득 사로잡히거나 듣고 자란 자장가를 기억해 내도록 말이다.

그의 붓은 고갱의 강한 윤곽선과 밋밋한 질감, 세심한 색 변화를 이용하여 주장을 펼치기 시작했다. 고갱의 초상화에서 요소들을 차용했고 룰랭 부인을 왕좌 같은 의자에 당당하게 앉혔다. 이제 전적으로 머리에서 비롯한 그림을 그리며, 고갱의 완벽한 주황색으로 바탕을 채웠고, 넓게 펼쳐진 색 구역이 제시하는 유혹에도 아랑곳 않고 충동적인 손길을 억제했다. 어떤 임파스토의 기미도 화해에 대한 희망을 약화하지 못하게 하기 위해서였다. 인물 뒤의 벽에서, 그 희망은 커다란 색색 꽃송이로 터져 나왔다. 핀센트는 캔버스 반 이상을 꽃무늬 벽지로 채웠다. 분홍색 달리아(에턴의 목사관 정원에 있는 어머니와 누이에 대해서 꿈꾸었던 장면을 장식한 꽃이다.) 장식이 주황색과 군청색 반점이 있는 청록색 배경(퀸데르트에 있던 그의 다락방 벽지를 상상한 것이다.)에서 피어나는데, 이는 종합주의 장식에 대한 열렬한 찬사였다.

소박한 인물에게 고갱이 했듯 신비로운 마법을 걸기 위해, 마르셀은 묘사하지 않고 오귀스탱이 요람을 흔들기 위해 사용하는 줄을 쥔 모습을 보여 줌으로써 아기의 존재를 암시하기만 했다. 단단하면서도 부드럽게 줄을

쥔 모습은 모자의 유대감에 대한 상징적 정수를 포착할 터다. 한마디로 함축적 의미를 품은 고갱의 심상에 대한 승리가 될 터였다. 그러나 또다시 핀센트는 자신의 데생 기술에 낙담하고 말았다. 크리스마스 일주일 전에 그 큰 캔버스의 다른 부분은 모두 몇 번 작업을 거쳤지만, 두 손은 완성되지 않은 채로 남았다.

핀센트는 모델 부족을 걸림돌로 탓했을 것이다. 다정하게 줄을 꼭 붙든 모습과 당겨진 줄은 손 표현에 늘 애먹었던 화가에게 특별한 난제였다. 자신이 그 포즈를 취하기도 힘들었다. 그러나 노란 집에 대한 기획이 점점 더 망상 속으로 질주하고, 현실에 대한 장악력이 점점 불확실해지면서, 이젤 위의 완성되지 않은 두 손은 더 크고 우울한 의미를 띠게 되었다. 가족에 대한 찬양과 소속에 관한 이미지에 둘러싸인 채, 그는 세상 그리고 자기 자신과 연결되려는 싸움에서 패배를 향해 갔다. 붙들어 줄 밧줄도 없이, 그는 로티의 성모 마리아상을 믿는 가엾은 선원들과 같은 운명에 시달릴 터였다. 그들의 배는 폭풍 속에 뒤집혔고 승선했던 이들은 모두 죽고 말았다.

핀센트의 노력 또한 완전히 실패로 끝났다.

12월 23일, 성탄절 전 마지막 일요일에 오랫동안 두려워했던 순간이 닥쳤다. 그날 밤 고갱이 노란 집에서 나왔을 때 아를을 떠날 작정이었는지는 확실치 않다. 그러나 핀센트는 그리 믿었다. 지난 며칠 동안 그들의 생활은 참을 수 없을 정도가 되었다. 날씨가 안 좋은 탓에

두 사람 모두 실내에 갇혀 있었다. 핀센트는 룰랭 부인의 초상화에 사로잡혀 있었다. 고갱은 빈둥거리며 따분해했다. 핀센트는 작업을 하지 않을 때면 종잡을 수 없는 주장을 펼치며 나날을 보냈다. 그 주장들 사이사이 발작적인 분노와 침묵의 공허감이 끼어들었다. 마침내 집주인이 정말로 미쳤다고 확신한 고갱은 언제라도 "치명적이고 비극적인 공격"의 위험에 맞닥뜨릴지 모르겠다고 걱정했다. 핀센트가 위협적으로 집안을 돌아다니는 밤이면 특히 더 그랬다. "계속 신경을 곤두세운 채 살아가고 있네."라고 베르나르에게 알렸다.

고갱은 그날 밤 폭우가 멈춘 사이에 그저 바람을 쐬러 나갔을지도 모른다. 또는 근처의 카페 드라가르에서 고통을 누그러뜨리고자, 그것도 아니면 마음에 드는 창녀에게 가고자 라마르틴 광장 맞은편 사창가를 향해 집을 나섰을 수도 있다. 이 모두가 노란 집의 압박감으로부터 고갱이 종종 찾던 탈출구였다. 그와 핀센트는 유명한 잭 더 리퍼에 대한 신문 보도를 두고 사납게 다투었다. 그는 독특한 방식을 지닌 살인자로서, 사형 집행을 기다리며 오를라 같은 악몽에 시달린다고 했다. 고갱이 집을 나선 이유가 무엇이든 간에, 핀센트는 문이 닫히는 소리를 들었고 이제 마지막이라고 생각했다.

고갱이 공원 중간쯤에 이르기도 전에 뒤에서 낯익은 발자국 소리가 들렸다. 고갱은 며칠 후 벗에게 "핀센트가 나를 쫓아왔네. 나는 돌아보았지. 그는 최근에 아주 이상했기에,

신뢰할 수가 없었어."라고 그때를 설명했다.

"떠날 거요?" 핀센트가 다그쳤다.

"그렇네." 고갱이 대답했다.

고갱은 단지 최종적인 목적(이미 핀센트도 잘 아는 목적)을 재확인해 주려는 뜻이었거나 핀센트가 위협적으로 뒤쫓아 온 것이 불안하여, 갑작스럽고 절박하게 탈출을 결심했는지도 모른다. 어느 쪽이든 핀센트는 오랫동안 예상해 왔던 최종 선고로 받아들였고, 그에 대한 응답으로 무장한 채 왔다. 한마디 말도 없이, 고갱에게 그날 신문에서 찢어 낸 기사를 건네며 마지막 줄을 가리켰다. "그 살인자가 도망쳤다."

고갱은 돌아서서 걸어갔다. 그는 핀센트가 어둠 속으로 달려가는 소리를 들었다.

다음에 일어난 일은 아무도 모른다. 핀센트의 앞선 신경 쇠약 증상은 편지에 족적을 남겼다. 그의 추락을 뒤따르고 그의 실패를 기록한 생각과 이미지의 흔적이었다. 드렌터라는 적막한 황무지에서, 신 호르닉과 줄어드는 그림 재료에 대한 비탄, 암담한 시는 1883년 9월의 처참한 정신병적 증상의 발현을 예고했다. 3년이 지나지 않아 안트베르펜에서 매독과 충치로 겪은 고통, 동생의 기만, 창녀와 모델의 조롱, 도처에 있는 죽음과 광기의 이미지는 그가 "절대적인 정신적 붕괴"의 심연을 향해 급강하하는 모습을 나타냈다. 두 곳 모두에서 음울한 날씨, 고질적인 궁핍함, 과음이 결합되어 핀센트의 방어 체계를 약화했다. 이렇게 신경질적인 상태에서는 아주 경미한 모욕이나 방해조차도 파멸을 불러일으킬 수 있었다.

3년 후 아를에서 신경 쇠약이 다시 공격을 가했다. 그는 이번에는 '발작'(핀센트는 그렇게 표현했다.)에 대해 거의 이야기하지 않았다. 오를라 같은 "정신적 열병"과 끔찍한 환각 말고는 어떤 것도 기억나지 않는다고 주장했다. 전처럼 무대는 마련되어 있었다. 며칠 동안 아를에 비가 내렸다. 차가운 겨울비였다. 핀센트는 또다시 술을 마셨다. 포도주나 코냑이 아니라 훨씬 강력한 압생트였다. 광장에서 고갱과 대립한 후, 아마도 그 초록빛 위로의 물질을 찾아 카페로 날아갔을 것이다. 그리고 다시 망가져 버렸다. 그날 어느 땐가 주머니로 손을 뻗었다가 가련하게도 한 줌의 동전(1루이 3수)만 발견했다. 그 순간 궁핍뿐 아니라, 테오가 몇 년 동안이나 보내 줬던, 이제는 모두 사라져 버린 수만 프랑이 생각났다.

성탄절 이틀 전 일요일 밤에 그의 머릿속에서 소용돌이치던 이미지에는 모파상의 악마 같은 오를라, 디킨스의 악령에 사로잡힌 레드로, 로티의 물에 빠져 죽은 수부들, 특히 제 인생의 모든 일요일과 성탄절을 지배했던 사내의 유령이 포함되어 있었다. 모두 죄책감과 두려움, 실패, 죽음의 이미지였다. 그날 밤 어둡고 텅 빈 노란 집으로 돌아온 그는 사방에서 꿈이 남긴 쓰레기를 발견했다. 벽 위에서, 그리고 스님 같은 자화상, 주아브인과 파시앙스 에스칼리에의 초상화, 나머지 모든 거부당한 초대의 그림 속에서 보았다. 마법 같은 남부로 오라는 초대였더랬다. 이젤 위에, 그 힘들고 끝낼 수 없는 「아기 재우는 여인」에서 보았다. 그 그림은

이제 그것으로 기쁘게 해 주고자 했던 유일한 사람에게서 거부당했다.

과거에 핀센트는 어떻게든 그 심연으로부터 자신을 끌어올렸다. 보리나주에서는 테오와 예술적 우애로 이루어진 새 삶을 상상하며 그랬다. 드렌터에서는 테오에게 황무지로 와서 함께하자고 청하며 그랬다. 안트베르펜에서는 파리로 가서 테오에게 합류할 계획을 세우며 자신을 끌어올렸다. 그러나 1888년 성탄절 무렵, 이 모든 탈출의 경로는 배제되었다. 함께 지낸 2년간 동생을 거의 죽일 뻔했고, 그 죄책감의 무게에 그는 부서질 뻔했다. 지금도 살아남기 위해 갈라선 젬가노 형제의 충고성 본보기는 핀센트의 양심을 여전히 내리눌렀다. 그는 테오를 구하기 위해 파리를 떠났었다. 그러니 돌아갈 수 없었다. 또한 테오가 그에게 오지도 않을 터였다. 테오의 호의는 미디에 대한 핀센트의 희망 없는 대담한 계획에서 복층의 새로운 별 고갱에게로 향했고, 그 결과 핀센트에게 남아 있던 일말의 환상은 사라져 버렸다.

12월 23일, 아를에 도착한 소식은 핀센트가 이미 감지한 버림받았다는 사실을 확인해 줄 뿐이었다. 테오가 요하나 봉어르에게 청혼한 것이다. 두 사람은 파리에서 재회했는데, 분명 요하나의 주도로 이루어진 듯했다. 그리고 결혼을 위해 부모의 허락을 구했다. 설사 핀센트가 결혼 발표에는 상처받지 않았더라도, 몰아치는 듯한 연애를 비밀로 한 데서 확실히 상처받았을 것이다. 핀센트는 고갱이 아내와 가족에 의해 노란 집에서 끌려 나갈지 모른다고 항상 의심했더랬다. 이제 같은 이유로 테오가 결코 오지 않을 것임을 깨달았다.

그는 아무런 구조의 희망 없이 난파당한 채, 혼미한 정신으로 방향 감각을 잃은 채, 아마도 술에 취한 채 비틀거리며 침실로 갔다. 그리고 세면대가 서 있는 모퉁이로 갔다. 거기서 고갱의 방이 보였다. 그 방은 여전히 비어 있었다. 돌아서서 세면대 위에 걸려 있는 거울 속을 들여다보았다. 수십 번은 그렸던 낯익은 얼굴이 아니라 낯선 이가 보였다. 가족을 실망시키고, 아버지를 죽이고, 동생에게서 돈과 건강을 쥐어짜고, 남부의 작업실에 대한 꿈을 파괴하고, 벨아미를 쫓아 버린 "불운한 악마 같은 존재"였다. 실패는 무거웠다. 죄는 거대했다. 처벌받아 마땅했다. 하지만 어떻게?

핀센트는 거울 속 이미지에 평생 불편과 고통을 떠안기며 살았다. 음식을 거부하고 얼어붙을 듯이 추운 오두막집의 땅바닥에서 자고 곤봉을 휘둘렀다. 그러나 이번 범죄는 더욱 큰 처벌을 요구했다. 그의 열띤 마음은 죄에 대해 가하는 처벌의 이미지로 가득했다. 겟세마네 동산에서 그리스도를 공격한 자들에게 사도들이 가한 검상, 졸라의 『꿈』의 잔인한 귀신 쫓기, 『대지』와 『제르미날』의 신체 절단 등이었다. 그리고 파라두 정원에서 졸라의 주인공을 끌어낸 불성실한 형제는 제 귀를 잘랐다.

핀센트는 세면대에 놓여 있던 면도칼을 집어 들었다. 그는 범죄자의 귀를 붙들고 최대한 세게 귓불을 잡아당겼다. 한 팔을 얼굴 너머로 가져가

그 불쾌한 살에 면도칼을 그었다. 면도날은 귀의 위쪽 부분을 놓치고 중긴 부분에서 내려와 턱까지 쓱 그어 버렸다. 살은 쉽게 베어졌지만, 고무 같은 물렁뼈를 끊으려면 야만적이며 끈질긴 행위가 필요했다. 그러고 나서야 손가락 사이에 있던 살이 풀려났다. 이제 그의 팔은 피로 뒤덮였다.

갑자기 현실로 돌아오며, 그는 바로 격렬한 출혈을 멈추고자 했다. 엄청난 피에 깜짝 놀라, 허둥지둥 부엌으로 가서 더 많은 수건들을 찾았다. 그러면서 복도와 작업실에 진홍색의 기다란 흔적을 남겼다. 출혈이 잦아들 무렵, 그의 마음은 새로운 망상에 사로잡혔다. 고갱을 찾아서 자신이 치른 그 끔찍한 대가를 보여 줄 작정이었다. 그러면 그가 다시 재고해 줄지도 몰랐다. 핀센트는 작은 부채 같은 살덩어리를 씻어서 고깃덩어리인 양 신문에 조심스럽게 쌌다. 상처를 붕대로 처매고 큰 베레모로 가린 다음, 어둠 속으로 나섰다.

크리스마스이브 비 오는 밤 고갱이 가 있을 만한 곳은 몇 군데뿐이었다. 핀센트는 아마도 사창가를 제일 처음 뒤졌을 것이다. 부다를 거리에 있는 고갱의 단골집은 노란 집에서 몇 분만 걸어가면 되었다. 핀센트는 '가비'를 보고 싶다고 했다. 고갱이 특별히 좋아하는 창녀 라셀의 예명이었다. 그러나 포주는 핀센트를 들여보내지 않았다. 아마도 고갱이 안에 있다는 것을 확신하고서, 핀센트는 보초에게 꾸러미를 넘겨주며 자기를 기억해 달라는 메시지와 함께 전해 달라고 부탁했다.

그는 노란 집으로 돌아와 피투성이 침실로 비틀비틀 걸어갔다. 그리고 현기증을 느끼며 진홍색 담요에 누워 눈을 감고 최악을 기다렸다. 아니 심지어 고대했다.

프랑스의 판 호흐

두 개의
길

테오는 행운을 믿을 수가 없었다. 요하나가
마침내 승낙한 것이다. 청혼을 거절당하고 1년
반이 흐른 후, 그녀는 기적처럼 다시 테오의
인생으로 들어와고 2주 만에 그의 인생을 완전히
바꾸어 버렸다. 12월 21일에 테오는 어머니에게
"엄청난 소식"을 알리며 최고의 성탄절 선물을
선사했다. "우리는 최근 며칠 동안 아주 자주
만났습니다. 그녀 역시 나를 사랑한다고 말했고
있는 그대로 나를 받아 주겠다고 했어요.
……아아, 어머니, 말도 못 할 만큼 행복해요."

그의 가족은 축일에 합창 같은 지지를 보내며
그 소식을 축하했다. "정말 멋진 소식이야. 그
소식에 우리는 정말 행복해졌어! 오빠가 이제
혼자가 아니라는 사실에 정말 감사해. 오빠는
그런 타입의 사람이 아니거든."라고 빌레미나는
답장했다. "우리는 정말 오랫동안 오빠한테서 그
소식을 기다려 왔어."라고 리스도 덧붙였다. 그의
어머니는 "나의 기도를 들으신 선한 주님께"
감사드렸다. 크리스마스이브에 테오는 요하나와
네덜란드로 가서 양가에 약혼을 공식적으로 알릴
계획을 짰다. 리스에게는 "내 인생의 전환점이 될
거다. 너무나 행복하다."라고 말했다.

같은 날 한 배달원이 아를에서 보낸 전보를
가지고 화랑에 왔다. 핀센트가 심각하게
아프다는 내용이었다. 테오는 바로 가 봐야 했다.
고갱이 다소 자세한 내용을 제공했다. 테오는
최악의 상황을 상상했다. "아아, 끔찍이 두려운
일을 모면할 수 있기를!" 그는 서둘러 화랑
문을 나서며 요하나에게 메모에 휘갈겨 남겼다.
"당신을 생각하며 정신을 차리겠소." 그날 저녁
7시 15분, 크리스마스이브의 초와 가로등, 전등
불빛이 파리 거리를 밝힐 무렵, 그는 아를행
기차에 올랐다. 오랫동안 피해 왔던 여행이었다.
요하나는 기차역에서 작별 인사를 했다.

성탄절 아침, 아를의 그 병원은 여느 때와
달리 비어 있었다. 평소 병원 직원과 방문객,
그리고 보행이 가능한 환자라면 누구라도
프로방스 지역의 가톨릭교회(그중 하나는
그 병원에 소속되어 있었다.)를 가득 채우거나
집에서 가족과 함께하고 있었다. 어떤 병도
치명적이고 악마 같았던 16세기에서 17세기에
걸쳐 지어진 병원은 감옥처럼 보였고, 병원
돌담에는 작은 창문과 출입구 몇 개만 뚫려
있었다. 설립자가 희망적이면서 무기력하기도
한 이름을 병원 대문에 새겼다. 오텔디외,
즉 신의 집이라는 뜻이었다. 영적인 면허를
상기시키는 십자가와 명판, 비문이 동굴 같은
복도를 가득 채운 그곳에서 테오는 형이 있는
데를 찾았다. 그는 역에서 가까운 노란 집에 먼저
들러 고갱에게 안내를 구했을지도 모른다. 만일
그랬다면 거절당한 게 분명하다.(핀센트는 의식을
회복한 후 테오를 부르지 못하게 하려고 동거인을
여러 번 찾았다.)

직원은 적은 데다 병상은 많아서 핀센트를 찾는 일은 쉽지 않았다. 도착한 지 24시간이 지났기 때문에, 이미 고열 환자 병동에서 나왔을지도 몰랐다. 그 병동은 수십 개 침상이 고운 면직물 커튼으로 분리된 크고 높은 병실이었다. 경찰은 전날 아침 피를 흘리며 의식을 잃은 핀센트를 그 병실에 남겨 두었다. 그러나 의식을 되찾은 핀센트는 어수선하게 네덜란드어와 프랑스어로 알아들을 수 없는 소리를 질러 대어 환자와 병원 직원을 불안하게 했다. 결국 핀센트는 독방으로 옮겨졌다. 벽에 완충재를 덧댄 아주 작은 방으로, 창문에는 빗장이 질러져 있고, 침상에는 족쇄가 달려 있었다.

테오가 발견했을 즈음, 핀센트는 차분해져 있었고 아마 병동으로 되돌아가 있었을 것이다. 그곳은 핀센트가 여러 번 왕복하게 될 여행지였다. "처음에 봤을 땐 괜찮아 보였소."라고 테오는 요하나에게 보고했다. 한번은 그가 형 옆의 침상에 누워 쥔데르트 목사관의 다락방에서 함께 보낸 어린 시절을 회상했다. 테오가 그 광경에 대해 어머니에게 들려주자 그녀는 편지에 썼다. "어찌나 가슴 뭉클한지 모르겠구나, 같이 한 베개를 쓰는 모습이라니." 테오는 요하나와의 결혼을 인정해 주겠냐고 핀센트에게 물었다. 핀센트는 알쏭달쏭하게 대답했다. "결혼을 인생에서 주된 목적으로 여겨서는 안 된다." 그러나 오래지 않아 어두운 감정이 다시 그를 덮쳤다. "형은 철학과 신학에 대한 깊은 생각에 빠져 있어요.

몹시 우울해 보였소. ……가끔 모든 슬픔이 마음속에서 부풀어 오른 듯 형은 울려고 했지만, 울지 못했어요."

핀센트에게 요하나와 같은 여성이 있었다면 좋았을 거라고 테오는 생각했다. 그는 형에게 다녀온 후 "가엾은 투사, 불쌍하고도 불쌍한 환자라오. 형이 마음 쏟을 만한 누군가를 발견하기만 했다면, 결코 이렇게 되지는 않았을 거예요."라고 요하나에게 편지했다.

그러고 나서 테오는 떠났다.

노란 집에 잠깐 들른 후 병원에 겨우 두어 시간 있다가 역으로 돌아가서 저녁 7시 30분에 파리행 기차를 탔다. 아를에 도착하고서 아홉 시간 후였다. 파리로 돌아가는 여행에는 아마도 고갱이 함께했을 것이다. 그는 아를에서 지낸 두 달간의 전리품으로 핀센트의 그림을 한 짐 싣고 있었다. 테오는 서둘러 핀센트의 병상을 뜬 것을 해명하고자 애쓰며, 요하나에게 편지했다. "형의 고통은 그가 참아 내기에 너무 깊고 가혹하다오. 지금으로서는 어떤 것도 형의 괴로움을 누그러뜨릴 수 없어요."

병원에 머물던 짧은 시간 동안, 테오는 어찌어찌하여 한 의사와 이야기를 나누었다. 펠릭스 레이라는 스물세 살 수련의였다. 가장 말단에 있는 의료 직원으로, 그는 운 나쁘게도 휴일에 당직을 서게 되었다. 붙임성 있는 미디 토박이인 그는 아직 의학 박사 학위를 따지 못했지만, 테오에게 '사고'의 이상한 정황에 대해서, 그리고 형이 병원에서 보낸 첫날 겪은 극도의 정신적 고통에 대해서 이야기해 줄 수

있었다. 오텔디외의 모든 의사가 핀센트의 병례, 즉 난폭한 자해와 격렬한 동요, 이상한 행동에 놀라고 당황스러워했다. 그 누구도 아직 감히 진단을 내리지 못하고 있었다. 확실히 그의 정신은 온전히 붙어 있지 않았다. 누구라도 짐작할 수 있었다. 그의 상처와 열은 치료 가능했지만, 이미 환자가 미쳤다고 단언하는 몇몇 의사는 좀 더 전문적인 치료를 위해 정신병원으로 이송해야 한다고 주장했다.

요로 감염에 관한 학위 논문을 이제 막 완성 중이었던 펠릭스 레이는 정신병에 관해서는 잘 몰랐지만, 환자의 심란한 동생을 안심시키고자 밝은 예측을 내놓았다. 그는 핀센트가 '과잉 흥분'에 시달리는 것뿐이라고 말했다. "극단적으로 과민한 성격"의 자연스러운 산물이라는 것이었다. 그는 증상이 곧 약화될 거라고 자신 있게 예측했다. "며칠 내로 원 상태로 돌아올 겁니다."

테오가 아를에 하루만 더 있었다면, 병원장이나 행정관을 만나 좀 더 심각한 소견을 들었을지도 모른다. 그러나 공식 면담은 신체적으로나 정신적으로 가족의 의료적인 비밀에 대한 고통스러운 질문을 수반할 터였다. 이는 두 형제 모두 몹시 두려워하는 입원 절차의 일상적인 절차였다.(핀센트의 병원 기록에는 테오가 제공했을 만한 어떤 배경 정보도 적혀 있지 않았다.) 레이의 의견은 성급하고 미숙하거나 비전문적이었을지 몰라도, 테오가 가장 원하던 답변을 주었다. 파리로 돌아가도 된다는 허락이었다. 그의 지난 삶이 끝날 조짐을

보이면서, 새로운 삶이 유혹의 손짓을 하고 있었다. 그는 요하나에게 편지했다. "형을 잃을 가능성은 만일 형이 더 이상 존재하지 않는다면 내가 얼마나 끔찍한 공허감을 느낄지 깨닫게 해 주었소. 그러고 나서 내 앞에 있는 당신의 모습을 그렸소."

다음 다섯 달에 걸쳐 핀센트가 병원을 들락거리고, 완충재가 덧대어진 독방을 들락거리고, 정신을 차렸다 놓았다 하는 동안 그 형식은 되풀이되었다. 즉 형제의 한쪽이 침묵과 자책으로 괴로워하는 동안, 다른 쪽은 낙관론과 망설임 속으로 후퇴했다. 한쪽이 과거에 쫓기는 동안, 다른 한쪽은 미래를 보았다. 양쪽 모두 희망의 끈을 움켜쥐고 두려움을 최소화하면서, 대조적인 부정의 소용돌이 속에서 움직였다.

그 소용돌이는 한 번 돌 때마다 그들을 더욱더 멀리 밀어 놓았다. "서로에게 너그럽게, 헛된 시도로 우리 자신이 지치지 않게 하자. 너는 네가 할 바를 행하고 나는 내가 할 바를 행하겠다. ……그 길의 끝에서 아마도 우리는 다시 만나겠지." 핀센트는 테오가 떠난 후 음울하게 맑은 정신을 띠고 체념에 잠겨 편지에 적었다.

테오가 떠났다는 소식이 의식을 꿰뚫자마자, 핀센트는 다시 어둠으로 추락했다.

발작은 거의 기억하지 못했지만("내가 한 말, 내가 원한 것, 또는 내가 한 일에 대해 아무것도 모르겠다.") 어둠은 기억했다. 그것은 경고 없이 내려앉았다. "순식간에 시간과

운명의 장막이 갈가리 찢기는 듯했다." 마치 설명할 수 없이 갑자스럽게 자신이 세상에서 사라지는 듯했다. 발작이 이는 동안 핀센트를 보았던 병원의 한 목격자는 그가 어찌할 바를 몰랐다고 설명했다. 어둠 속에서 이름 없는 공포가 그를 압도했다. 파도처럼 밀려드는 번민과 공포, 끔찍한 발작적인 불안을 느꼈다. 사방에서 보이는 위협에 폭언을 퍼붓고, 조리에 맞지 않는 말로 의사에게 분노했고, 누구든 침대에 접근하면 쫓아 버렸다. 분노가 소진되면, 구석으로 물러나거나 이불을 뒤집어쓴 채 설명할 수 없는 정신적 고통 속에 위축되었다. 아무도 믿지 않고 아무도 알아보지 못했으며, 듣거나 보는 모든 것을 의심했고, 아무것도 먹지 않았으며, 잠들지 못했다. 글도 쓰지 않으려 했고 말을 거부했다.

어둠 속에서 형체 없는 그림자가 그를 뒤쫓았다. 오를라 같은 유령("참을 수 없는 환영")이 안개처럼 나타나곤 했는데, 마치 제 피부처럼 생생하고 손에 만져질 듯했다. "그 위기 동안 상상하는 모든 것이 진짜 같았다." 환영이 그에게 말을 거는 듯했다. 끔찍한 범죄에 대해 그를 비난했다. 그를 "한심하고 우울한 실패자", "나약한 인물", "비참한 몹쓸 놈"이라고 했다. 그는 그 안개에 필사적으로 자신을 방어하며 같이 소리쳤다. 그러나 자신의 생각을 알아듣게 할 수가 없었다. 주장과 설득으로 평생을 보내고 난 후, 그는 최악의 악몽에 갇혀 버렸다. 법정에 선 포로, 침묵의 재갈이 물린 죄수가 된 것이다. "발작이 일어나는 동안 무수히

비명을 질렀다. 자신을 옹호하고 싶었지만 그럴 수가 없었다." 대답 없는 비난에 급격히 자기혐오와 끔찍한 후회에 사로잡혔다.

핀센트는 자신을 비난하는 유령의 정체가 무엇인지 결코 알지 못했다. 그러나 그 무시무시한 고통의 시간 속에 "기절을 넘어 완전히 정신을 잃었다." 그는 이름을 불러 댔다. 드가의 쉽고 우아한 선은 핀센트를 피해 갔다. 고갱이 아를을 떠나기로 한 것은 미디에 대한 핀센트의 원대한 꿈이 실패했음을 확인해 주었다. 테오는 아를에 너무 늦게 왔다. 그리고 당연히, 그의 유죄를 밝히는 그 교구 목사가 있었다. 목사는 끊임없이 모든 실패를 기록하고 모든 십자가상에서 그를 훔쳐보았다. 핀센트는 편지에 적었다.

아픈 동안, 나는 쥔데르트에 있던 그 집의 모든 방과 모든 길, 정원의 모든 식물, 주변 들판에서 바라다보이는 풍경, 이웃, 묘지, 교회, 뒤에 있던 우리 채마밭을 보았다. 그 묘지의 키 큰 아카시아나무에 있던 까치 둥지까지 말이다.

환각을 초래하는 "기억의 분출"(플로베르의 표현이다.) 속에서, 핀센트는 지난 모든 마음의 상처를 떠올렸다. "광기에 빠진 채, 내 생각은 여러 바다 위를 항해했다." 그에게 기억이란 항상 상상력의 육감이었다. 향수는 영감의 요동치는 내해였다. 그의 망상은 과거와 현재 사이의 둑을 무너뜨렸다. 비슷한 정신적 발작에 시달렸던 플로베르는 이미지들이 "피가 쏟아지듯……

머릿속 모든 것이 한꺼번에 터져 나오는" 범람을
묘사했다.

다른 이가 광기를 볼 때, 핀센트는 기억을
보았다. 쥔데르트에서 테오와 그랬던 것처럼,
동료 환자들과 침상에 기어올랐다. 헤이그에서
신 호르닉과 그랬던 것처럼, 잠옷을 입은 채
간호사의 꽁무니를 쫓아다녔다. 보리나주에서
그랬던 것처럼, 얼굴에 꺼멓게 석탄칠을 했다.
레이에게는 정신병자의 행동으로 보였다. "그는
'석탄통'에 몸을 씻으러 갔다."라고 의사는 믿지
못하겠다는 듯이 기록했다. 레이가 볼 수 없는
것, 핀센트만이 볼 수 있는 것은 비참한 보리나주
사람들에게 조롱당하고 거부당한 과거였고,
그처럼 어둠 속을 걷던 광부와 친숙하게 자신을
낮추는 연대 의식이었다.

때로 어둠은 빠르게 지나갔다. 한순간 또는
한 시간쯤 태양을 가리는 갑작스러운 폭풍
같았다. 그의 이성을 두들겨 패는 연이은
폭풍처럼 여러 날씩 머물러 영원히 태양을 쫓아
버린 것처럼 보일 때도 있었다.

12월 30일에 어둠이 걷혔다. 아니 그런 것처럼
보였다. "그의 상태는 호전되었습니다."라고
레이는 그날 테오에게 편지를 보냈다. 핀센트가
면도날을 든 지 꼭 일주일째 되는 날이었다.
"최소한 당장은 그의 생명이 위태로운 상황에
처해 있는 것 같지 않습니다." 어둠 속에서
빠져나왔을 때, 핀센트는 자신이 감금된 채 홀로
있음을 깨달았다. "왜 나를 여기에 죄수처럼
가두어 놓았소?" 그는 성내며 다그쳤다. 기억은
못 하고 죄책감만 느꼈다. "그는 절대적인 침묵

속에 자신을 숨기고 있다. 침대보를 덮어쓰고
때로는 말 한마디 없이 울기만 한다."라고
한 방문객은 전했다. 그의 분노와 수치심은
광기의 발현을 재개하려는 조짐을 보였다. 또
다른 방문객은 그가 차분하고 조리 정연하지만
본인의 상황("갇힌 채 자유를 빼앗긴")에 아주
놀라고 분개해 또 다른 발작을 피할 수 없을
것 같다고 말했다. 핀센트는 구금이 계속되는
데 분노하여 며칠간 항의를 계속했다. 한동안
그는 자신을 억류하는 자에게 협조를 거부했다.
레이는 "내가 방에 들어오는 것을 보더니,
그는 나와 아무런 관계도 맺고 싶지 않노라고
말했습니다."라고 편지에 적었다.

의사들은 앞에 놓인 길은 하나뿐이라고 점차
판단하게 되었다. 정신 병원에 수용하는 길밖에
없었다. 최악의 발작 동안, 의료진은 핀센트가
"일반화된 망상"에 시달리기에 그 지역, 즉
엑스나 마르세유에 있는 공공 정신 병원에서
특별 간호를 받아야 할 필요가 있음을 증명하는
정신 장애 증명서를 발부했다. 레이조차 확신한
듯했다. 그는 테오에게 보내는 편지에 최근에
자신이 수련의로 있었던 마르세유의 정신 병원이
좋다고 했다.

12월 말에 핀센트가 돌연 암흑 속으로부터
돌아왔을 때 미래는 이미 정해진 듯이 보였다.
테오에게 더 큰 짐이 될지도 모른다는 사실에
얼어붙어, 맹렬하게 자유를 달라고 했고 우체부
룰랭을 설득하여 병원 관계자에게 자신을
변호하게 했다. 그러나 아무리 과시적으로
차분하고 일관성 있는 척해도, 친구를

돌봐주겠다고 룰랭이 다짐해도, 아무리 몸의 상처가 빨리 나아어도 의사든은 설득되지 않았다. 비교적 낙관적인 레이조차 재발의 폭력적인 결과를 두려워했다. 정신 병원에 수용하기 위한 절차는 이미 시작되고 있었다.

충돌을 막기 위해, 레이는 테오에게 다른 길을 제시했다. "당신의 형을 파리 근처 요양소에 수용시키고 싶은가요? 자금이 있다면 그를 가까이 둘 수 있습니다."

그러나 테오의 머릿속에는 다른 문제가 있었다. "우리가 네덜란드의 관례에 따라 어찌해야 할지 이제 말해 줘요. 이제 청첩장을 보내도 되겠소?" 그는 레이의 편지가 도착한 날 요하나 봉어르에게 편지했다.

성탄절 다음 날 파리로 돌아온 그는 아를의 일로 방해받은 완벽한 행복을 되찾기로 결심했다. "나는 당신 생각 중이고 정말로 함께 있고 싶군요." 그녀는 그가 돌아오기 몇 시간 전에 암스테르담으로 떠났다. 그는 그녀와 함께할 미래에 대한 생각으로 가장 분주한 철을 맞은 화랑에서 보내는 긴 낮과 텅 빈 아파트에서 보내는 긴 밤을 이겨낼 수 있었다. "우리가 함께 큰 평화를 누렸던 내 방의 한구석을 자주 쳐다봐요. 언제쯤이나 내가 당신을 나의 아내라고 부를 수 있을까?"

친구와 가족들에게서 축하의 말이 다시 쏟아지기 시작했다. 그 축하들은 잠시 아를이라는 다른 세계를 둘러 온 테오를 아를과 이어진 길에서 더욱 멀리 떨어뜨려 놓았다.

"함께하는 오빠의 삶에 축복이 있기를. 엄마에게 오빠의 삶이 더 이상 외롭지 않으리라는 사실은 햇빛 같아." 리스는 그가 돌아온 다음 날 편지했다. 오로지 어찌될지 모르는 핀센트의 운명(그것이 안개처럼 성탄절 기간 내내 드리워져 있었다고 말했다.) 때문에 테오는 성탄절 전에 계획했던 대로 네덜란드로 가서 연인과 합류하지 못했다. 대신 "꼭 그래야 하는 게 아니라면 하루라도 미루지 않을 겁니다. 나는 정말로 당신과 함께 있고 싶소."라고 그녀를 안심시켰다. 그사이 그는 새 삶을 위한 준비로 바빴다. 약혼 발표문을 작성하고, 친구들을 방문할 계획을 세우고, 새로운 아파트("우리 둥지를 세울 곳")를 찾았다.

요하나에 대한 그리움이 형의 운명으로부터 주의를 흐트러뜨려 놓는 것만큼이나, 아를에서 들려오는 소식은 형의 운명에 대해 그를 혼란스럽게 했다. "나는 희망과 두려움 사이에서 내내 동요하고 있소."라고 요하나에게 말했다. 레이가 초기에 보낸 보고서는 핀센트의 상태를 잘 요약했지만, 의학적인 냉정함과 전문가적인 신중함 때문에 감정의 큰 혼란을 포착하지 못했다. 테오가 알기로 형은 감정의 혼란 때문에 고통당했던 것이다. 야심가 레이는 경우를 벗어나고 말았다. 그가 의학 박사 학위를 취득한 후 파리 사회에 소개시켜 달라는 뜻을 내비쳤던 것이다. 예의와 불확실함의 안개("당신이 나에게 묻는 모든 질문에 딱 잘라 대답하기는 아주 어렵군요."라고 레이는 우물거렸다.) 속에서, 테오는 젊은 수련의가 이미 핀센트의 신뢰를

프랑스의 판 호흐

얻기 시작했고, 따라서 레이가 자신에게 전하는 정보를 이미 핀센트가 통제하기 시작했을 가능성을 간과했을 것이다.

테오는 아를에 있는 동안, 레이가 많은 얘기를 해 주지는 않으리라 예상하고서, 조제프 룰랭의 제안도 받아들였다. 핀센트를 들여다보고 그의 상태에 대해서 보고하겠다는 제안이었다. 핀센트는 편지와 그의 예술에서 룰랭을 그저 하나의 모델이 아니라 친구이자 꽤 탁월한 공동체의 주도적 인물로 묘사했다. 테오는 성탄절에 그 인상적인 우체부를 만났고, 전날 피에 젖은 침상에서 핀센트를 구해 낸 룰랭의 역할에 대해 (아마도 본인에게서) 들었을 것이다. 룰랭이 병원에 있다는 것 자체가 핀센트의 안녕에 관심 있음을 말해 주었다. 룰랭이 파리에서 온 지점장(테오의 훌륭한 편지 봉투와 자주 보내는 우편환에 대해서 룰랭은 익히 알았다.)에게 보고자 역할을 제안했을 때, 테오는 반갑게 받아들이면서 틀림없이 그의 수고에 대해 어떤 식으로든 보상을 약속했을 것이다.

그러나 파리로 돌아오자, 룰랭의 보고는 거리로 인한 왜곡을 심화하기만 했다. 있는 일 없는 일을 얽어서 전하는 태도, 극적인 과장, 자기선전, 화려한 언어를 택하는 습관은 테오를 길고 복잡한 길로 이끌었다. 그의 첫 번째 편지는 "나는 당신 형의 건강이 호전되었다고 알릴 영예를 누리고 싶었소. 그런데 불행히도 그럴 수가 없구려."라는 문장으로 시작했다. 룰랭은 핀센트가 죽을 지경이라고 했다가 다음 날이면 꽤 회복되었다고 보고했다. 또 하루는

끔찍한 발작의 희생물이라고 했다가 다음 날은 완전히 회복되었다고 했다. 일주일이라는 기간 동안에, 그는 핀센트를 정신 병원에 수용하는 것이 슬프지만 불가피한 일이라고 지지했다가 다시 그것을 생각조차 할 수 없이 잔인무도한 일이라고 비난했다.

12월 말 룰랭의 보고가 있은 지 겨우 며칠 후 테오는 낯선 사람이 전하는 형에 관한 소식에 좌절하고 말았다. 그 지역 목사인 프레데리크 살레가 전한 소식이었는데, 그는 그 병원에 이따금 들어오는 신교도 환자를 위해 비공식적인 병원 목사로서 일했다. 아마도 레이의 추천으로 마흔일곱 살의 살레는 정기적으로 핀센트의 침상에 들러 상태의 추이를 보고했을 것이다. 현세적이고 정력적인(투박하고 구교가 지배적인 프로방스 지역에 있는 목사에게 필수적인 성품이었다.) 살레는 자신이 부지런히 서신을 보내고 성실하게 병자를 돌보는 사람임을 증명했다. "당신 형님의 삶이 참을 만해지도록 최선을 다하겠소."라고 테오를 안심시켰다.

그러나 살레의 동정론과 낙관론은 결국 룰랭의 시끄러운 말만큼이나 무익했다. 그의 보고 또한 우울하게 '광기'를 암시했다가, 곧 '정상'으로의 회복을 밝게 예측하면서 급격하게 뒤바뀌었다. 살레는 테오에게 통찰력이 필요할 때 기도를 제안했다. 테오가 지도를 구하는 곳에서는 그를 꾸짖었다. 그리고 핀센트의 운명이 과학과 통찰력의 아주 미세한 균형에 달려 있을 때 믿음을 권했다. 핀센트를 정신 병원에 수용하는 문제에 관해서는 결단을 내리지

못하는 의사들의 태도를 충실하게 보고하고 핀센트의 강한 반대를 전했지만, 목격을 바탕으로 과감하게 의견을 내는 일은 없었다. 그것은 테오 자신에게 버금갈 정도로 사람을 무기력하게 하는 과묵함이었다.

확실한 정보와 권위 있는 조언이 부재한 탓에 테오는 하염없이 절망했다. "아무 희망도 없소. 형이 세상을 떠야 한다면, 받아들일 수밖에."라고 요하나에게 말했다. 시간은 핀센트의 호전을 확인시켜 주었지만, 여전히 테오는 자신을 임종의 자리로 불러내는 전보가 언제라도 도착할까 봐 두려워했고 마치 핀센트가 이미 죽은 사람인 양 말했다. "가까이 있든 멀리 있든, 나는 핀센트 판 호흐가 우리 두 사람에게 전과 다름없는 조언자이자 형, 그리고 오빠로 남기를 바랐을 거요. 그 희망이 이제 사라졌고 우리 둘 다 그 점에 있어 불행한 사람들이군요. ……그에 대한 기억을 소중히 여깁시다."

테오의 끈질기고 우울한 숙명론에 대해서 요하나는 엄하게 질책했다. "최악을 생각하지 마요." 그래도 테오의 칭송에 말을 보탰다. "핀센트 판 호흐가 당신의 형이듯 나에게도 오빠이기를 원한다면 나는 기쁘고 아주 자랑스러울 거예요." 다른 가족과 친구들은 무관심이나 노골적인 안도감으로 대응했다. 어머니 아나는 핀센트의 죽음은 예견된 것이고 결국 그게 제일 좋은 방향이라고 생각했는데 가족들 대부분 그녀와 견해를 같이했다. "나는 그 애가 항상 제정신이 아니었다고 생각한다."라고 어머니는 냉정하게 말했다. "그

결과로 본인과 우리는 고통을 겪었지." 테오조차 온갖 한탄을 늘어놓으면서도, 그 말에 동의할 수밖에 없었다. "형의 완전한 회복을 바라기는 어려워요. 그 발작은 오랜 시간 형을 그 방향으로 밀어 댔던 다양한 것들이 정점에 이른 거니까. 형의 고통이 짧기만을 바랄 뿐이오."라고 요하나에게 고백했다.

그러나 아를에서 들려오는 소식이 밝아지면서, 룰랭의 걱정투성이 이야기들이 살레의 희망의 메시지로 바뀌면서, 절망에 잠겼던 테오는 최악의 상황에 대한 부정으로 급선회했다. "모든 것이 다시 좋아질 가능성이 있어요."라고 1월 3일 요하나에게 편지했다. 감정의 폭발이 자기 자신에게 그토록 터무니없는 요구를 하지 못하게 한다면 결국 핀센트에게 축복이 될 수도 있다고 했다. 체념에서 낙관으로 돌아서며, 테오는 과잉 흥분 탓이라던 레이의 점잖은 진단을 받아들였다. 핀센트를 상냥함에 이끌려 움직이고 항상 선의로 가득한 사람으로 묘사하며, 그 모든 사건을 "그저 날아가 버릴 수증기"로 일축했다. 형에게 필요한 것은 그 고장에서 조금 시간을 보내는 것뿐이라고 추측했다. "일단 봄이 오면 다시 밖에서 작업할 수 있을 테고 그게 형에게 얼마간 마음의 평화를 부여해 주리라 기대해요. 자연은 기운을 북돋아 줄 테니까."

이 갑작스러운 전환 속에서 암스테르담은 붙박이별이었다. 비극 속에서든 부정 속에서든, 테오는 요하나에게로 향하는 길을 찾아내곤 했다. "최고의 것을 기대합시다. 더 이상 출발을

미룰 이유가 없어요. 다시 당신과 함께 있게 된다면 나는 기쁨에 넘칠 겁니다." 그는 쾌활하게 새로운 장을 펼치듯 말했다.

어떤 것도 새로운 삶에 대한 이야기를 가로막지 못했다. 12월 말의 길고 어두운 밤들 동안, 테오는 연거푸 요하나에게 편지를 쓰면서도 형에게는 한 통도 쓰지 않았다. 성탄절 날 잠시, 꿈처럼 재회한 후에 테오가 한 번도 편지를 쓰지 않았다는 사실에 핀센트가 깜짝 놀랐다고 살레는 12월 31일에 보고했다. "심지어 당신이 편지를 쓰도록 내가 전보를 보내 주었으면 할 정도였소."라고 나무랐다. 마침내 테오가 의무적으로 보낸 새해 인사 편지에는 요하나 이야기만 가득했다. 핀센트를 정신 병원으로 보내는 일에 관한 레이의 급박한 편지조차 미래의 영향력을 무너뜨릴 수 없었다. 테오는 최종적인 결정은 그의 손이 아니라 의사의 손에 달려 있다고 요하나에게 말했다. 그리고 형을 파리의 정신 병원에 입원시키라고 권하는 사려 깊은 편지에 대해서는 결코 언급하지 않았다. 레이의 편지가 도착한 다음 날에는 "나는 당신과 우리의 삶이 어떨지에 대해서 내내 생각하고 있어요."라고 편지했다. 그다음 날 레이의 편지에 여전히 답장을 보내지 않은 채, 테오는 암스테르담행 야간열차에 올랐다.

테오가 네덜란드에 도착하고 다음 날인 1월 7일, 핀센트는 노란 집으로 돌아왔다. 그를 정신 병원에 수용해야 한다는 주장의 기세가 꺾인 후 일주일이 채 지나지 않아서였다. 핀센트가 기적적으로 치료되었다고 믿는 열성적인 살레와 친절한 수다쟁이 룰랭 모두가 그를 자유롭게 해 주고자 노력했었다. 물론 룰랭은 자신이 의사들의 마음을 돌려놓는 데 가장 큰 공을 세웠다고 주장했다. "지인이기도 한 병원 원장을 보러 갔다오. 그는 내가 바라는 대로 해 주겠다고 대답했소." 그러나 핀센트가 풀려나게 된 진짜 원인은 바로 핀센트 자신이었다. 그는 1월 2일에 자신을 풀어 주는 일에 대한 논쟁에 마침내 합류했다.

동생아, 내가 직접 얘기해서 너를 안심시키고자 몇 줄 적는다. ……나는 며칠 더 여기 병원에 있을 거다. 그리고 나서 조용히 집으로 돌아갈 것을 기대해도 될 듯하다. 지금 내 부탁은 단 한 가지, 걱정하지 말라는 거다. 너의 걱정이 나에게 더 많은 걱정을 불러일으킬 테니까.

핀센트는 단 한 가지 목적으로 일주일간의 악몽에서 깨어났다. 동생을 안심시키는 것이었다. 되살아난 그의 모든 이성이 그 목적에 머리를 숙였다. 의사들이 그의 정신 이상을 증명하는 서류에 서명한 지 며칠 되지 않아 그는 그것이 틀렸음을 증명하기 위해, 즉 앞선 주의 사건을 없던 일로 하고 모든 것이 정상으로 돌아왔다고 테오를 확신시키기 위해 절망적인 노력을 펼쳤다.

그 노력이란 테오가 절대적으로 신뢰하는 펠릭스 레이로 시작되었다. 핀센트는 자신을

부당하게 가둬 두었다고 분노하는 대신, 바싹한가 아첨, 심오친 토론, 은근힌 호감의 표시, 심지어 슬쩍슬쩍 던지는 우스갯소리로 젊고 쉽게 휘둘리는 수련의의 환심을 사고자 애썼다. 레이는 이른바 "즐거운 잡담"을 나누기 위해 핀센트를 연구실로 초대했다. 같이 병원 마당을 한참 동안 산책하면서, 핀센트는 예술적 포부와 보색의 마법, 렘브란트의 천재성에 대하여, 안락함과 위로를 제공한다는 점에서 화가와 의사가 지닌 공통된 임무에 대하여 설득력 있게 이야기했다. "의사가 되지 않은 것을 항상 유감스럽게 생각한다고 그에게 말했다. 현대 의사들은 대단한 사람들이잖아!" 레이는 자신을 그림에 애착을 지닌 사람으로 묘사했다. 핀센트는 레이에게 수집가가 되라고 권했고 의사에 대한 렘브란트의 유명한 찬가인 「해부학 강의」부터 수집하라고 권했다. 레이가 새로운 일을 시작하면서 직면할 어려움을 걱정하자, 핀센트는 파리에서 연고를 맺는 데 테오가 도움을 줄 거라고 했다.

핀센트는 좀 더 고위급 의사들과도 사귀었다. 특히 들라크루아에 대해서 알고 인상주의에 대해 아주 궁금해하는 파리 출신 의사를 찾아냈다. "그와 좀 더 친해질 거라고 기대해도 될 것 같다."라고 핀센트는 명랑하게 편지에 적었다. 1월 5일에 그는 레이를 비롯한 의사들을 이끌고 노란 집으로 가서 그림들을 보여 주었다. 풀려나는 대로 곧 마음의 평정을 증명하기 위하여 그 말쑥한 젊은 수련의의 초상화를 그려 주겠다고 약속했다. 그리고 심각한 증상의 징후가 보이면 바로 병원으로 돌아가 자발적으로 레이의 지료에 자신을 맡기겠다고 진지하게 맹세했다.

미쳐 날뛰는 광인(다름 아닌 신교도 네덜란드인)을 멀리 떨어진 정신 병원으로 옮기는 것은 레이에게 충분히 타당해 보였다. 그러나 생각 있고 감성적인 화가가 딱 한 번 열정의 포로가 되었다고 해서 광인 무리로 보내 버려도 되는 걸까? 일단 핀센트가 그런대로 괜찮은 프랑스어로 차분히 명료하게 제 처지를 호소하고 구속에 이의를 제기하자, 레이는 그를 풀어 줄 수밖에 없었다. 그는 핀센트가 테오에게 보내는 편지 뒷면에 적었다. "당신에게 이 과잉 흥분이 일시적이었다고 말해 줄 수 있어 기쁘군요. 며칠 내로 당신의 형님이 정상적인 상태로 돌아올 거라는 느낌이 강하게 듭니다."

그는 1월 4일에 핀센트가 안전하게 노란 집에 하루 다녀올 수 있게 해 주었다. 룰랭과 동행하도록 했고 파출부를 미리 보내어 성탄절 전날 저지른 일의 잔해를 청소하게 했다. 다음 날 그 집을 방문하여 레이는 핀센트의 작업을 보았을 뿐 아니라 그의 생활 환경을 개인적으로 평가했다. 돌봐줄 가족이 없는 상태에서 타당한 예방 조치였다. 아마도 그는 핀센트를 풀어 주는 데 의구심이 들었을지 모른다. 그러나 한쪽에서 핀센트는 호소하고, 다른 쪽에서 테오는 눈에 띄게 침묵하기에 더 나은 대안이 없었고, 레이는 퇴원 서류에 서명하고 말았다.

과거를 다시 쓰고자 하는 핀센트의 노력은 그다음에 동생에게로 향했다. 그는 병원에서

풀려난 첫날 테오에게 편지했다. "동생아, 너의 아를행에 몹시 **심란**하구나. 네가 오는 일이 없었어야 했는데. 결국 내게 아무 해로운 일도 닥치지 않았고, 네가 그런 말썽에 처할 이유가 없었으니 말이다." 음산하고 추운 1월의 남은 날들 동안, 핀센트는 부정과 망상의 그늘 속에서 죄책감을 쏟아 냈다. 자신의 상처를 아주 사소한 일로 치부했다. 테오의 관심을 끌 가치도 없는 사건으로 여겼다. 그의 신경 쇠약은 그저 가벼운 병으로 무시했다. 그러니 회복은 정해진 결론이라고 했다. 그러한 사건들은 "세계의 이 부분에서는" 항상 일어나는 일이라고 가볍게 말했다. "이 훌륭한 타라스콩 지방의 모든 사람들에게 약간씩은 문제가 있거든." 다른 때에는 그 사건을 단순히 직업상 위험 요소라고 설명했다. 어떤 화가에게라도 일어날 수 있는 발작이라는 것이다. 그는 고갱도 파나마에서 "똑같은 일, 이토록 과도하게 예민해지는 일을 겪었다."라고 주장했다.

상상에 빠져, 자기 스스로 병원에 입원했으며 거기에서 지낸 것이 엄청나게 생기를 되찾아 주었다고 주장했다. 원기 왕성한 식욕과 훌륭한 소화력, 건강한 피에 대해서 떠벌렸고, 항상 "너의 불행한 여행과 나의 병에 대해 찬찬히 잊어 주길 바란다."라는 단호한 지시를 덧붙였다. 자신이 완전히 회복되었고 하루하루 머리에 평온함이 되돌아온다고 거듭 테오를 안심시켰다. 성탄절 전에 그의 편지들을 가득 채웠던 미술에 관한 반항적인 웅변을 취소했다. "네가 그림을 원한다면, 확실히 몇 점 보내 줄 수 있다."라고 고분고분하게 말했다. "《르뷔 앵데팡당트》 전시회에 관해서는 네가 최선이라고 생각하는 대로, 다른 사람들이 하는 대로 하려무나."

과거를 지우는 데 도움이 되는 한, 너무 강한 맹세도 하지 않고, 별난 허세도 부리지 않고, 과도한 평계도 대지 않았다. 고갱과는 여전히 친구인 것처럼 굴며, 테오(분명 내막을 좀 더 잘 알았을 것이다.)에게 "대체로 여기서 그는 휴식을 취했다."라고 명랑하게 말했다. 그와 고갱이 함께 집안을 돌보는 일의 문제점을 해결했으니, 다른 화가들도 지내러 올 거라고 상상했다.

테오가 강제로 파리로 부를까 봐 두려워하며(아마 레이가 그 가능성을 누설했을 것이다.) 좀 더 열정적으로 미디에 건 꿈을 지지했고, 아를 주민에게서 새로운 연대감을 발견했다고 주장했다. 그러나 사실 아를 사람들은 여전히 그를 비웃고 상대조차 해 주지 않았다. 그런데도 "이곳 모두가 나에게 친절하다. 마치 내가 고향에 있는 것처럼 친절하고 상냥하다."라고 단언했다. 자신을 세계에서 가장 훌륭한 곳에 행복하게 정착한 캉디드에 비교했다. 테르스테이흐의 호의를 얻기 위한 호소를 재개하기에 앞서 네덜란드의 벗들에게 농담조로 "내 머리에 문제가 있었다."라고 언급하는 편지를 썼다. 테오가(그리고 룰랭이) 어머니와 누이들에게 이미 진실을 알려 주었다는 사실을 모른 채, 가족에게 그가 병원에서 지낸 것을 온천 휴양처럼 사소한 일("알려 주려고 애쓸 가치도 없는")로 묘사하는 편지를 보냈다. "그 일은 기운을 새롭게 해 주었으며 꽤 많은

사람과 안면을 틀 기회를 제공해 주었다."

고갱 역시 핀센트의 비현실성이 가하는 맹공을 느꼈다. 핀센트는 망각과 후회의 안개 속에서 동료 화가를 향한 여러 가지 감정을 품고 병원에서 나왔다. 1월 2일 그는 테오에게 고갱에 대해서 물었다. "자, 우리의 벗 고갱 이야기를 해 보자구나. 나 때문에 그가 겁을 먹었느냐? 왜 나한테 살아 있다는 기별조차 없지?" 그러나 며칠 내로 테오를 안심시키고 자신에게 벌어진 일을 부정하기 위한 계획에 고갱도 압력을 받았다. "이보시오, 친구. 내 형제인 테오가 아를에 꼭 와야 했습니까?" 같은 편지에서, 고갱에게 모두를(특히 테오를) 완전히 안심시키라고 지시했고 "우리의 가여운 작은 노란 집"에 관해 험담하지 말라고 경고했다.

핀센트는 병원에서 풀려나면서 무릇 훌륭한 집주인이 해야 할 바에 몰두했다. 그는 고갱이 볼썽사납게 서두르며 남기고 간 습작과 (펜싱 장비를 포함한) 소지품을 보냈다. 그는 "친애하는 벗 고갱에게"라며 파리와 그의 작업, 장래 계획에 대해서 묻는 친근한 편지를 보냈다. (고갱은 테오에게 핀센트를 조롱하는 초상화를 보냈는데도) 테오에게 고갱의 그림을 점잖게 찬양했고 그가 마르티니크 섬으로 돌아간 데 "따뜻한 찬성"을 표했다. 그리고 "당연히 나는 유감스럽다, 하지만 그가 만사형통이라면 더 이상 바라는 게 없다."라고 부드럽게 덧붙였다.

이상하게 손을 뻗어 오는 핀센트에게 고갱은 그의 해바라기 그림(고갱은 아를을 뜰 때 그 작품들 중 두 점을 가져갔다.)에 대한 찬사로 대응했다.

그러자 핀센트는 그 알쏭달쏭한 칭찬("이것이 본질적으로 자네의 스타일일세.")을 그가 남부에 세웠던 계획이 아직 노란 집에 살아 있다는 증거로 이용했다. 그게 아니라도 최소한 그 집을 함께 썼던 사람의 가슴속에는 살아 있다는 증거로 써먹었다. "정말로 고갱을 기쁘게 해 주고 싶구나. 그리고 어쨌든 내 것들을 계속해서 그와 주고받고 싶다."

1월 말 핀센트의 상상력은 이러한 화해의 망상에 사로잡혔다. 그는 말도 안 되는 생각을 하며 편지를 썼다. "한 가지는 확실해. 감히 말하는데, 근본적으로 고갱과 나는 필요하다면 다시 함께 시작할 수 있을 만큼 천성적으로 서로에게 끌린다." 고갱에게는 "당신이 여기에 머물러야 한다고 너무 심하게 우긴 것 같군요. 당신이 떠난 건 나 때문인 듯해요."라고 인정했다. 마침내 이전의 동거인에게 과거를 함께 다시 쓰자고 청했다. "여하간 필요하다면 재출발할 수 있을 만큼 우리가 여전히 서로를 좋아하고 있다면 좋겠군요."

핀센트는 회복과 재개의 환상을 북돋우기 위해, 이야기를 지어내는 붓의 힘을 불러냈다. 노란 집으로 돌아가자마자 시작한 레이 박사의 초상화는 "클로드 모네가 풍경화에서 해낸 것을 초상화에서 해내라."라는 원대한 지령(고갱은 그것을 포기했다.)을 다시 따르기 시작한 것이었다. 염소수염을 기르고 머릿기름을 바른 수련의는 주황색 끝단을 두른 푸른색 외투를 입었다. 배경은 붉은 반점이 있는 장식적인 초록색 프로방스 지방 벽지였다. 그 그림은

보색에 관한 가르침이면서 안정된 손과 침착한 정신을 증명해 주었다.

자신의 정신적 회복과 신체적 회복을 기록하기 위해, 이를 가능하게 해 준 치료책을 정물화로 보여 주었다. 햇빛에 바랜 화판(그 자체가 생산성의 다짐이었다.)에 새로운 성서인 F. V. 라스파유의 『건강 연보』를 놓았다. 그 책은 응급 처치와 위생, 민간요법을 다룬 인기 있는 설명서였다. 그 두꺼운 책 옆에는 싹이 돋은 양파 접시를 놓았다. 마늘, 정향, 계피, 육두구와 더불어 양파는 라스파유가 추천한 다양한 건강 음식 중 하나였다. 라스파유의 가장 유명한 만병통치약인 장뇌(결핵에서부터 수음에 이르기까지 모든 것에 대한 처방전이었다.)를 상징하기 위해, 핀센트는 장뇌향이 날 듯한 초 하나와 장뇌유 단지를 포함했다.(라스파유가 장뇌유의 살균력을 옹호한 까닭에 핀센트의 귀를 싸맨 붕대 또한 병원에서는 매일 장뇌유에 적셔 갈아 주었다.) 핀센트는 새롭고 건강한 삶에 속하는 것들의 목록을 완성하기 위해, 탁자에 그의 파이프 담배와 담배쌈지(평온한 마음의 약속), 그리고 테오의 편지 한 통(과거의 구명줄)을 놓았다. 캔버스 가장자리에 있는 빈 포도주병은 절제의 다짐이었다.

그의 붓은 고갱에게 손을 뻗으려는 활동도 도왔다. 병원에서 돌아온 날, 그는 물고기 한 쌍과 게를 담은 정물화 연작을 시작했다. 그 그림들은 고갱이 도착할 때가 다가오던 몇 달간의 특징이었던 결합과 동반자 관계에 대한 강박 관념을 되살려 냈다. 고갱의 편지에서 그가

칭찬이라고 생각하는 말에 매달려, 해바라기를 주제로 한 대형 그림의 계획도 실행에 나섰다. 그 계획은 고갱의 방에 걸려 있는 두 점을 똑같이 모사하는 것으로 시작되었다. "너도 알다시피, 고갱은 그 그림들을 대단히 좋아한단다. 그는 내 해바라기에 완전히 빠져 있어."라고 자랑했다. 고갱이 그린 조롱조의 자기 초상화를 "해바라기 화가"라는 그림으로 받아들이며, 그 여름 꽃이 제 서명 같은 이미지라고 주장했다. "해바라기는 나 자신 같다. 오래 바라볼수록 풍요로움을 띠게 되거든." 그는 그즈음에 오렌지와 레몬이 있는 정물화를 그리며 주제에 변화를 주었지만, 특징적인 색조는 변함없었다. 그는 테오에게 그 자극적인 노란색 이미지가 "어떤 세련미"(그가 알기로 고갱이 인정하는 그림마다 약속처럼 지니고 있는 미덕이었다.)를 지녔다고 자랑했다.

필연적으로 고갱의 호의라는 성배는 핀센트를 성탄절 무렵 이젤에 놓여 있던 이미지로 돌아가게 만들었다. 끝내지 못한 「아기 재우는 여인」 앞으로 말이다. 이전 동거인의 또 다른 모호한 찬사에 고무되어, 그는 두 해바라기 그림 사이에 그 그림을 놓아, 남부에 대한 도미에적인 상상과 고갱의 세련된 색의 향취가 결합된 종교적인 삼면화를 완성하는 상상을 했다. 그리함으로써 그들이 함께한 시간의 가장 확실한 유물인, 로티에게 영감받은 어머니상을 완성하는 것이다. 사명감에 찬 열정이 묻어나는 웅변을 토해 내며("우리의 발 앞에는 빛이 있고 우리의 길 위에는 등불이 있다.") 이러한 심상의 결합이 궁극적으로 고갱과의 실패한 연합뿐 아니라

그가 미디에서 겪은 모든 고통과 희생을 보상해 주리라 상상했다. 그는 「아기 새우는 어인」과 해바라기 장식 연작에 대한 계획을 세우며 테오에게 편지했다. "우리는 인상파를 위해 전력을 다했다. 그리고 내 힘이 미치는 한, 내가 주장했던 작은 구석 자리를 분명하게 확보해 줄 그림을 완성하고자 애쓸 거다."

그는 의사들을 위해 자화상 두 점을 그렸는데, 두 작품 모두 붕대를 두른 왼쪽 귀와 병원의 말끔한 처치를 보여 준다. 그리고 두 작품 모두에서, 1월의 추위에 진녹색 외투와 새로운 털모자로 싸맨 모습을 표현했다. 레이와 다른 의사들을 겨냥하여, 그가 산책을 하고 신선한 공기를 많이 쐬라는 지시(그들과 라스파유의 지시)를 따르고 있음을 확인시켜 주는 그림이었다. 두 그림에서, 그는 집중력 있고 차분한 모습으로 캔버스 바깥을 응시한다. 한 그림에서는 차분하게 파이프 담배를 피운다. 다른 그림에서는 이젤(열심히 작업하겠다는 약속)과 벽의 일본 판화 앞에 서서, 예술을 애호하는 지방 의사들의 은혜를 구하며 예술적 정당성과 전위 미술의 진정성을 주장한다.

그러나 테오를 위하는 마음에 핀센트는 거울 속에서 아주 다른 이미지를 보았다.(상처 입고 붕대를 두른 귀에 대해서는 결코 언급하지 않았다.) 그 초상은 그들이 함께 살았을 당시 파리에서 그렸던 많은 그림처럼 작은 크기에 밝은 색깔로 그려졌다. 동생을 위한 초상화는 핀센트의 다른 쪽, 즉 건강하고 젊은 쪽(병원에서 깔끔하게 면도한 모습)을 보여 주면서 의사들을 위한 자화상에

나타냈던 붕대와 상처를 완전히 숨긴다. 그는 테오에게 최근 사건을 대수롭잖은 웃긴 일로 격하했다. "나의 이 작은 고장에 있으니, 열대 지방에 갈 필요가 전혀 없구나. 개인적으로 나는 그곳에 가기에 너무 나이 들었고 (특히 내가 종이 반죽으로 만들어진 귀를 가졌다면) 너무 엉성하니까."라고 말했다.

테오는 요하나 봉어르에게 보내는 편지에서 농담조로 자신을 "껍질 속 굴"에 비유하며 약혼녀에게 자신을 비집어 열어 보라고 했다. 기대 어린 행복에 잠긴 그는 네덜란드 여행에서 돌아와 있었다. 요하나와 함께 보낸 주는 더욱 그녀에게 열중하도록 만들었을 뿐이다. 이 시간들은 성탄절 이전 지루했던 몇 주간 삶을 뒤집어 놓았다. "당신이 나의 삶을 얼마나 바꾸어 놓았는지 모를 겁니다." 그는 돌아가자마자 바로 그녀에게 편지했다. 그들은 가족과 친구들을 만나며, 그러나 대부분 시간은 서로에 대해 알아 가며 "아주 멋진 한 주"(요하나는 그렇게 말했다.)를 보냈다. 그들은 셰익스피어와 괴테, 하이네, 졸라, 드가에 대해 이야기했다. 그녀는 그를 위해 베토벤을 연주해 주었다. 그는 그녀를 화랑에 데려갔다. 그들은 서로의 결점을 털어놓았고 서로를 위해 항변해 주었다. "당신은 내 인생에 햇빛을 가져다주었어요."라고 그는 말했다. 그러자 "내가 정말로 당신의 햇빛인가요?"라고 그녀는 수줍게 물었다.

테오가 네덜란드에서 가져온 빛은 밤부터 낮까지 파리에서의 어둠침침한 세계를 바꾸어

놓았다. 그는 사교에서 새로운 즐거움을
찾았다. 요하나의 오빠인 안드리스와 친밀하게
저녁 만찬을 함께하고 낯선 이들과 "대단한
파티"를 즐겼다.(요하나는 그가 "부끄럽게
싸돌아다닌다."라고 장난스럽게 책망했다.)
집에서는 네덜란드 화가인 메이어르 더 한과
즐겁게 어울렸다. 메이어르는 레픽 아파트에서
핀센트의 자리를 차지하고서 테오가 사랑을
펼쳐 나가며 매일 밤 하는 이야기를 들어 주었다.
테오는 홀로 있는 것조차 더 이상 두렵지 않았다.
"가끔 나는 휘파람을 불거나 흥얼거리다가
뚝 멈춘답니다. 그건 당신 책임이에요."라고
요하나에게 말했다.

　밤늦게나 근무일의 휴식 시간 중에도 그는
편지 쓸 시간을 찾아냈다. 그 편지들은 핀센트의
편지처럼 확언과 애정의 홍수였다.("당신의
무릎에 머리를 뉘고 사랑을 누리고 싶군요.") 바쁜
일정과 2월에 있을 또 다른 모네 전시회를
앞두고도, 편지를 쓰지 않고 지나가는 날이
드물었고 가끔은 하루에 두 통씩도 썼다.
책(연인의 수호성인인 미슐레의 책들)과 자신의
사진을 보냈고, 메이어르 더 한이 그린 자신의
초상화까지 보냈다. 그는 자신이 화가였다면
좋았을 거라고 아쉬워했다. "마음속으로 당신을
너무나 분명하게 떠올릴 수 있기에 방법만
안다면 그릴 수 있을 겁니다." 요하나에게 자신의
"최상의 그리고 가장 내밀한 부분"을 주고 싶어
했고 "나를 과거의 삶에 묶어 두고 있는 끈이
부드럽고 미세하게 느슨해지고 있어서, 나는
대부분 미래에서 살아가고 있어요."라고 그녀의
말에 동의했다.

　이렇듯 화창한 미래 속에 말썽 많은 형의
자리는 없었다. 네덜란드에서 돌아오고 나서
석 주 동안, 테오는 요하나에게 열다섯 통에
이르는 편지를 썼다. 일상적인 세세한 이야기,
친밀한 질문, 사랑에 대한 호소로 가득 찬
두툼한 편지였다. 같은 기간 동안 핀센트에게는
세 통을 보냈는데, 모두 돈을 동봉한 것이었다.
아무런 사진도 같이 보내지 않았다. 핀센트가
신속하고(때로는 같은 날 두 번 쓰기도 했다.)
장황하게(한 편지는 열두 쪽으로 채워져 있었다.)
답장을 보내는 반면, 테오는 꾸물꾸물 편지를
보내고 돈 문제에 대해 미온적이었다. 핀센트가
병원에서 나온 후 곤궁한 처지(테오가 1월
생활비를 빠트렸기 때문이다.)에 대해 호소하자,
그 대답으로 그해 예산안을 마련하라고
요구했다. 결혼 생활로 자기 재정은 새로운 짐을
지게 될 거라고 핀센트에게 경고했다.

　테오가 네덜란드에서 돌아온 후 파리에서
암스테르담에 쏟아붓는 말들 속에 핀센트 이름이
언급되는 일은 드물었다. 요하나는 "형님에 대한
얘기가 없네요. ……무슨 문제가 있나요?"라고
물어볼 수밖에 없었다. 일주일 이상이 지나,
테오는 두서없는 이야기로 대답했다. "열렬히
뭔가를 원하는 사람들"을 해바라기에 비유했다.
"해바라기가 얼굴을 태양으로 향하는 것을
막기란 불가능해요. 태양 때문에 더 빨리 시들어
버릴지라도 말이죠!" 그리고 모호하게 덧붙였다.
"핀센트는 확실히 가장 심하게 그랬고, 그러고
싶어 하는 사람 중 하나입니다." 문학소녀 같은

요하나를 위해, 그는 고상하게 망상에 빠져 있는 돈키호테를 들먹였다. 돈키호테는 그의 형이 좋아하는 "유별나게 상냥한 마음"을 지닌 인물이었다. 그러고 나서 주제는 재빨리 결혼 계획으로 넘어갔고 "생각에 잠긴 입맞춤"으로 편지를 끝냈다.

같은 이유로, 테오는 아를에서 생겨나는 새로운 말썽의 조짐을 간과했다. 핀센트의 점점 더 "불안해하고 극도로 긴장한" 편지들에 대해, 그냥 체념하고 받아들이라고 충고했다. 아버지의 경건한 금욕주의와 어머니의 신중한 운명론을 끌어들여, 핀센트에게 삶에 대하여 어떤 환상도 허용하지 말고 처참할지도 모르는 현실을 받아들이라고 가르쳤다. 핀센트가 계속되는 환영과 악몽, 재발의 두려움을 알렸을 때, 테오는 그 보고를 "병증이 아닌 개선의 조짐"으로 받아들였다. 요하나에게 그것들은 핀센트가 그의 상태를 인식하고 있음을 보여 준다고 설명했다. 결혼 계획과 가족의 평판, 행복을 거머쥘 마지막 기회에 매달려, 형이 과로와 자신을 방치한 탓에 불완전한 건강 상태에 시달릴 뿐이라고 계속 주장했다.

테오의 자위적인 숙명론에는 이중의 부정이 숨겨져 있었다. 핀센트의 병은 정신 이상이 유전으로 간주되던 시대, 아직 성사되지 않은 결혼에(그리고 요하나와의 사이에서 생길 아이들에게) 그림자를 드리웠다. 게다가 테오에게는 자신만의 건강상 비밀이 있었다. 그는 아직까지 요하나에게 자신이 매독과 싸운다는 사실을 말하지 않았는데, 매독은 행복한 결혼에 대한 환상을 위협하는 또 다른 요소였다.(당시 매독은 성적인 배우자에게 전염될 뿐 아니라 자궁을 통해 아기에게도 옮겨질 수 있다고 여겨졌다.) 테오는 형이 그 사실을 의사인 레이에게 누설했다고 착각한 적이 있는데, 그때 동생이 퍼부은 맹렬한 비난에 핀센트는 깜짝 놀라 변명했다. "너를 위험에 빠뜨릴 행동을 하지는 않아."

그러나 테오의 생각은 바로 좀 더 행복한 주제, 즉 집 문제로 옮겨 갔다. "계단이 끝없는 최고로 난감한 주택들 속에서 온갖 추하고 볼품없는 아파트를 보느라 여가 시간을 몽땅 보내고 있단다."라고 1월 말 누이들에게 편지했는데, 레이의 편지에는 아직도 답장을 보내지 않은 상태였고 핀센트는 힘을 잃어 가는 중이었다. 100채 이상의 집을 살펴본 후 테오는 마침내 2월 초에 "안락한 둥지"를 찾아냈다고 요하나에게 보고했다. 화랑에서 저녁을 먹으러 오기에 충분히 가깝고, 창문 바로 아래 멋진 개오동나무가 있어서 꽃이 피면 아름다울 거라고 행복하게 편지에 적었다.

사흘 후 경찰이 라마르틴 광장 2번지에 도착하여 핀센트를 노란 집에서 끌어냈다. 그들은 그를 오텔디외로 데려가, 독방 침상에 족쇄를 채웠다. 핀센트의 파출부가 그 끔찍한 소식을 살레 목사에게 전했다. 살레는 바로 병원으로 가서 핀센트를 발견했다. 그는 이불 밑에 웅크린 채, 모든 도움을 거절하고 흐느낌을 억누르고 있었다. 같은 날 살레는 테오에게 전했다. "지금 막 당신의 형을 보았소. 그리고 그가 처한

상태에서 아주 괴로운 인상을 받았소."

한 달 전 핀센트가 병원을 뜬 순간부터, 일은 다시 제어가 불가능해지기 시작했다. 1월 중순에 예산안을 내놓으라는 테오의 요구는 발작적인 죄책감을 유발했다. 이미 병원 치료비(모든 붕대와 피로 오염된 시트가 개별적으로 청구되었다.)로 심란했던 핀센트는 집에 와서 1월 집세 미납으로 집주인에게서 나가 달라는 통지를 받았다. 테오는 새로운 집과 가정에 드는 비용을 고려하며 재정 상태를 정비하려는 의미로 그랬겠지만, 핀센트는 회계 장부에 대한 테오의 요구에서 평생의 꾸짖음을 들었다. 그는 무력하게 외쳤다. "어찌해야 할까? 내 그림들은 보잘것없다. 그것들 때문에 내가 엄청난 비용을 치르는 건 사실이다. 아마 때로는 피와 머릿속에서도. 같은 말을 되풀이하지 않으마, 그것에 대해 내가 뭐라 말해야겠느냐?"

그는 테오가 요구한 예산안을 준비하지 않았을 뿐 아니라 과거의 주장들을 동원하여 지출을 정당화하고 절약하고 있다고 변호하며, 봉급을 늘려 달라고 요구하고, 그림이 팔리지 않는(하지만 곧 팔릴 거라고 했다.) 이유를 설명했다. "나는 사자처럼 대담하게 다시 작업에 착수했다."라면서, 「해바라기」가 언젠가는 몽티셀리 그림만큼 가치를 얻을 거라고 추정했다. "내가 온 힘을 다해 작업하게 해 다오. ……미치지 않는다면, 내가 시작부터 너에게 약속했던 것을 보내 줄 때가 올 거다. 만일 실패한다면 나를 정신 병원에 바로 감금해 버려라. ……저항하지 않겠다."라고 대담하게

동생에게 말했다.

마찬가지로 고갱과 화해할 거라는 환상에 대해 1월은 잔인했다. 핀센트는 고갱이 12월에 벌어진 사건을 자기 과장의 신화에 이용하려는 시도(그 시도는 궁극적으로 역효과를 낳을 터였다.)를 알았을 수도 있고 몰랐을 수도 있다. 그 시도는 그가 아를에서 도망친 지 며칠 후부터 시작되었다. 그러나 핀센트는 한 번도 고갱의 의도를 완전히 신뢰한 적이 없었고, 1월 중순에는 "우리의 가여운 작은 노란 집에 대해 험담하지 마시오."라는 제 경고가 무시되었음을 확실히 알았을 것이다. 그는 고갱이 테오와 얘기하는 것을 걱정했다. 테오는 아를에서 벌어진 참사 후에도 고갱에게 계속해서 돈을 부쳤고 열광적으로 그의 작업을 지지했다.

처음에 핀센트는 이 후원 활동이 고갱을 침묵시킬 수 있기를 바라며 지지했다. 그러나 고갱은 그들 형제가 자신을 이용해 먹는다면서 앞으로 어떤 거래에서도 말썽 많은 형을 배제하라고 요구했다. 그 사실을 테오가 슬쩍 알렸을 때, 억눌린 불만의 분노가 폭발했다. "나는 그가 하는 일들을 봤는데, 너와 나라면 자신이 하도록 내버려두지 않을 일들이었다. 우리에게는 양심이 있으니까."라고 핀센트는 매섭게 대응했다. 성탄절 무렵에 일어났던 재앙이 고갱 탓이라면서, 그가 고의적으로 노란 집을 파괴하고 있다고 비난했다. 테오의 너그러움뿐 아니라 인상주의 자체의 명분을 배신한다는 것이었다. 통렬한 말로, 육체적 용맹에 대한 고갱의 명성을 비웃으며 그를

겁쟁이나 어릿광대라고 했다. 고갱의 펜싱 장구를 '장난감'이라고 그렁 했고, 그의 호전성을 비하하며 "인상주의의 별 볼 일 없는 보나파르트", "제가 속한 군대를 늘 곤경에 빠트리는 꼬마 하사*"라고 불렀다. 고갱에게 작업실에서 훔쳐 간 해바라기 그림 중 최소한 한 점을 돌려달라고 요구했고, 동생에게 배은망덕하며 믿을 수 없는 그 '탈영병'과의 관계를 끊으라고 촉구했다. 그달 말 고갱이 뱃사람이라고 자처하는 것을 꼬아서 배를 버렸다며 비유적으로 비난했고 그 부정한 화가 때문에 자신이 12월에 노란 집에서 정신 병동까지 가게 되었다고 우울하게 암시했다.

고갱은 회복에 대해 핀센트가 품은 환상을 거부한 첫 번째 사람이었을 뿐이다. 1월 말에 우체부인 조제프 룰랭이 마르세유로 이사 가며("쥐꼬리만 한 월급 인상 때문"이라고 핀센트는 유감스러운 듯이 적었다.) 잠시 가족을 남겨 두었다. 그는 그달 말에 새로운 제복을 빛내며 돌아와 노란 집을 방문했고 대도시의 정치에 관해 장황하게 늘어놓았다. 그러나 얼마 안 되어 「아기 재우는 여인」의 모델이었던 오귀스탱 룰랭은 자식들을 데리고 시골에 있는 어머니의 집으로 거처를 옮겼는데, 핀센트 주변에 있는 게 두려웠기 때문이라고 나중에 시인했다. 가족과 다름없는 사람들을 잃은 핀센트는 보다를 거리의 사창가로 돌아갔다. 거기에 그는 성탄절 전날 밤 그의 살점을 담은 선물을 남겨 두었더랬다.

* the Little Corporal. 나폴레옹 1세의 별명.

"어제 나는 정신이 나갔을 때 찾아갔던 여자를 보러 갔다."라고 2월 초에 전했다. 그러나 창녀 라셸조차 그를 만나지 않겠다고 한 게 틀림없다.

거의 같은 시기에 테오에게서 편지 한 통이 날아들었다. 다시 한 번 재정 문제를 정리하려는 발상에서 비롯한 헛된 시도였다. 더 많은 돈을 보내 달라는 핀센트의 요구에 단호히 미래만 쳐다보는 내용이었다. 그는 끔찍한 말로 병의 상태를 알렸는데 다시 한 번 나쁜 쪽으로 돌아선 게 분명해 보였다.(겨울이면 항상 그랬다.) 핀센트는 테오가 건강을 잃으면 다시는 아를에 오지 못할 수도 있겠다고 두려워했었는데, 테오가 이번에 그 두려움을 확인시켜 준 셈이다. 자신의 건강이 더 악화될 가능성과 그 가능성이 머지않아 생길 그의 가족에게 뜻하는 바, 그리고 형의 계속되는 곤경은 테오로 하여금 엄격한 판단을 내리게 했다. 그는 핀센트의 비현실적인 세계에 충격파를 보내며 자신이 사망할 경우에 대비했다. 센트 백부와 달리 그의 유언장은 핀센트를 지속적으로 지원할 수 있도록 "너그러운 대비"를 해 줄 거라고 안심시켰다. 핀센트가 그림 일에서 한몫을 늘 테오에게 떼어 주었던 것처럼, 그의 사업상 이익에서 한몫을 형에게 약속했다.

테오는 냉철하고 진솔한 이야기로 형을 안심시키고자 했던 것이 틀림없다. 결혼에 앞서 형제의 연대감을 보여 준 것이다. 그러나 역효과만 낳았다. 고갱의 배신과 룰랭의 이사, 룰랭 아내의 도피, 라셸의 질책에 이어 테오가 들려준 빚과 죽음에 대한 이야기는 핀센트에게

치명적인 충격을 주고 말았다. "왜 네가 혼전 재산 계약과 바로 지금 죽을 가능성에 대해 생각하는 거냐?" 그는 겁에 질려 편지했다. 장문의 편지에서 위로와 절망이 뒤섞인 반대 의사를 쏟아 냈다. 동생의 무시무시한 추측을 거부했고("종국에는 다 잘될 거다, 내 말을 믿어라.") 요구를 철회했으며, 병과 죽음에 대한 이야기를 어수선한 마음이 질러 대는 소리이므로 믿을 수 없다고 묵살했다. "망상에 빠져 있을 때면 내가 몹시 아끼는 모든 것이 혼란에 빠지게 마련이다. 그래서 나는 그것을 현실과 혼동하지 않아, 그리고 그릇된 예언자 노릇을 하지 않는다."라고 편지에 적었다.

(죽음에 의해서든 결혼에 의해서든) 버림받을지 모른다는 위협은 피할 수 없는 죽음의 망령과 그 망령의 영원한 동반자인 종교를 떠올리게 했다. 핀센트는 "병이든 죽음이든 두렵지 않다."라고 단언했는데, 성탄절의 폭풍이 되돌아왔다는 신호였다. "야망은 우리가 따르는 소명과 양립할 수 없다." 2월 첫 주에 그의 잠을 끊임없이 괴롭혀 왔던 악몽이 현실의 삶으로 다시 뛰어들었다. 그는 환영을 보았고, 길거리에서 큰소리로 횡설수설했으며, 낯선 사람들을 집까지 따라갔다. "열정이나 광기 또는 예언으로 내 자신이 뒤틀리는 순간이 있다."라고 테오에게 자백했다. 식사는 거부한 채 술만 엄청 마셔 댔다. 시간의 자취가 기억에서 사라져 버렸다.

테오에게 계속 아를 사람들이 자신에게 친절하게 대해 준다고 주장했다. "이곳의 모든 사람이 열병이나 환각 증세, 또는 광기에 시달리고 있단다. 우리는 한 가족처럼 서로를 이해하지."라고 쓰면서 그의 고백을 우스갯소리로 가리고자 했다. 그러나 현실에서 12월의 사건에 대한 소문은 이웃을 방관자나 걱정 가득한 첩자로 바꾸어 놓았다. 아를에서 점점 늘어나는 악의에 찬 관계들은 고갱이 (특히 테오에게) 자신을 헐뜯는 소문을 퍼뜨린다는 의심과 결합되어 편집증적인 공상을 낳았다. 누군가가 자기를 독살하려 한다는 것이었다. "그는 독에 중독되었고 사방에서 독살범과 독에 중독된 사람들만 보인다고 믿어요." 파출부는 겁에 질려 살레 목사에게 전했다.

핀센트는 실패와 외로움, 피해망상의 파도에 두들겨 맞은 채, 로티의 난파당한 수부들처럼 구명줄 같은 이미지, 즉 그가 「아기 재우는 여인」이라 부르는 채색 도자기 같은 성모 마리아 그림에 매달렸다. 거듭 그녀를 그리며, 도자기 같은 머리카락과 얼어붙은 듯이 쏘아보는 시선을 세심하게 모사했다. 아침부터 밤까지 맹렬하게 일하면서, 그녀 뒤의 캔버스를 채우는 꽃무늬 벽지를 그리고 또 그렸다. 그것은 미디 (이 지방은 꽃무늬 벽지로 유명했다.)에 대한 찬양이자 떠나간 벨아미와 공유했던 종합주의에 대한 찬양이었다. 그의 머릿속에서나 삶에서 벌어지는 모든 폭풍 또는 차질은 그를 이 위로의 우상으로 뒷걸음치게 했다.

동생이 결혼이나 새로운 가정에 대해서 말할 때면 핀센트의 생각은 자신의 유년기로 후퇴했다. 쥔데르트에서 함께 썼던 다락방에서

젖먹이 동생에게 "색의 자장가를 노래하는" 상상을 쳤고 「이기 재우는 여인」을 저음 캔버스로 작업하기 시작했다. 테오가 미디 계획을 청산하라고 요구할 때, 핀센트는 자신이 끝없이 다시 그리는 프로방스산 벽지(몽티셀리 그림이 인쇄되어 있었다.)에서 실로 그들 형제가 몽티셀리의 자취를 따른다는 증거를 보았고 또 다른 「아기 재우는 여인」에 착수했다. 핀센트는 폴리아를레시언에 다시 가서 고갱과 함께했던 발자취를 되짚어 가며 전원극을 보았다. 그 전원극에 나오는 렘브란트의 그림 같은 신비로운 구유 장면과 천사의 목소리로 아이에게 노래를 불러 주는 늙은 농촌 여인에게 감동하여 눈물을 흘렸다. 그리고 바로 집으로 와서 새로 「아기 재우는 여인」을 그리기 시작했다. 1월 말 룰랭 가족이 마지막으로 작업실에 들렀을 때, 핀센트는 그가 그린 모든 「아기 재우는 여인」 그림들 중 하나를 택하라고 한 후, 신속하게 그들이 선택한 그림을 모사하기 시작했다. 마치 거의 똑같은 그림들 중 하나와도 헤어지는 것을 참을 수 없는 듯했다.

2월 7일에 핀센트의 채색 도자기 같은 성모 마리아들이 생생한 꽃무늬의 다른 세계에서 냉정하게 지켜볼 때 경찰이 노란 집에 들이닥쳐 억지로 핀센트를 데려갔다.(경찰은 그들의 안전을 걱정한 이웃들의 말에 따라 경고 태세를 취한 채, 여러 날 동안 그 집을 지켜보고 있었다.) 그의 머릿속에 똑같은 이미지가 일주일 이상 머무르는 동안 레이와 다른 의사들은 그가 앓는 병의 수수께끼를 파헤치고자 애썼지만

헛수고였다. 그는 처음에는 그들을 알아보지 못했고 여러 날 동안 한마디도 하지 않으려 했다. 마침내 입을 떼자, 앞뒤 안 맞는 단어들이 횡설수설 튀어나왔다. 입원실에 있는 동안, 그는 어머니에게서 한 통의 편지를 받았다. 그녀의 편지는 네덜란드의 폭설 뒤에 빨리 찾아온 해빙기에 대해 이야기하며 "자연의 주님"이 아들의 인생에도 똑같은 기적을 행하기를 기원했다. 당일치기 여행을 허락받을 정도로 상태가 호전되자, 그는 노란 집으로 돌아가 모성의 부적, 즉 벽지로 된 파라두의 왕좌에 앉아 있는 미디의 미인을 네 번째로 다시 그리기 시작했다.

거의 동시에, 북쪽으로 640킬로미터쯤 떨어진 곳에서 테오 역시 마음속에 벽지를 품었다. "그들이 제시한 벽지 중 견본 몇 개를 동봉해요, 어떤 게 적당한지 판단하려면 모두 보아야 할 테지만 말입니다." 그는 새로 들어가 살 아파트에 대해 약혼녀에게 설명했다. 며칠 전에도 식당 방에 달 생각인 훌륭한 커튼 견본을 보냈더랬다. "플러시와 공단을 좋아하는 사람들은 그 커튼이 천하다고 생각할 겁니다. 하지만 색에 대한 감각이 있는 사람이라면 아주 멋지다고 생각할 거예요."라고 그는 미리 주의를 주었다.

자신을 안심시키기 위해 형이 망상에 빠져 하는 말들을 반기고, 형의 상태가 악화되어 간다는 말없는 신호들을 무시한 채 한 달을 보낸 테오는 아를에서 온 소식에 깜짝 놀라고 말았다. 핀센트가 경찰에게 붙잡혀 강제로

병원에 구속되었다는 데 특히 놀랐다. 같은 날 요하나에게 보낸 편지에는 살레의 보고 부분은 뺐다. "불쌍하고도 불쌍한 사람, 형의 인생은 너무나 힘들군요. 상황이 너무나 안됐어요, 안 그런가요, 사랑하는 당신. 당신이 걱정해 주리라는 생각에 위로를 받습니다." 그는 형을 프로방스 지역의 정신 병원으로 보내야 하는가, 아니면 파리의 정신 병원으로 보내야 하는가 하는 문제(살레가 제기한 문제)를 요하나에게 얘기했지만, 이는 형에 대한 옹호의 전주곡일 뿐이었다. 장차 그는 형을 제대로 인정받지 못한 비장하고도 낭만적인 영웅이라고 목이 터져라 옹호하게 될 터였다.

그 정신은 오늘날의 우리 사회가 해결할 수 없는 것들에 너무 오랫동안 사로잡혀 있었어요. 그럼에도 상냥하고 정력이 넘치는 형은 맞서 싸웠습니다. ……형은 무엇이 인도적이며 어떻게 우리가 세계를 바라보아야 하는가 하는 물음에 대해 포괄적으로 고민하기에 형이 무슨 소리를 하는지 파악하려면 먼저 관습적인 생각들을 모두 버려야 해요.

그 편지의 주제는 곧 미술, 특히 모네(그의 전시회가 막 복층에서 개막되었다.) 그림의 아름다움, 그리고 죽음에 대한 묘한 반추로 옮겨 갔다. 모네의 전시회에 포함되어 있던 로댕의 조각이 불러일으킨 생각이었다. 그 조각은 접시 위에 놓인 세례 요한의 머리를 묘사한 것이었다. 그 성인의 머리는 "놀랍도록 핀센트

형과 닮은 데가 있어요. ……주름지고 일그러진 이마는 반성과 고행의 삶을 보여 줍니다." 핀센트가 자신과 닮은 브리아스의 초상화를 두고 숙고했듯, 테오는 로댕이 묘사한 필사의 이미지에서 형과 자신을 보았다. "죽음은 그 얼굴에 어떤 고통의 흔적도, 영원한 안식의 분위기도 남기지 않았습니다. 그 얼굴은 평온한 분위기와 미래에 대한 왕성한 관심을 드러내요."

핀센트가 다음 일주일에 걸쳐 고독하게 망연자실한 상태에서 어둠의 폭풍우를 헤쳐 나가는 동안, 테오는 아파트를 장식하는 "어려운 문제"에 대해서만 생각했다. 한번은 의사 레이에게 최근 소식을 알려 달라고 전보를 보냈지만, 핀센트를 파리로 보내야 한다는 살레의 다급한 외침에 대해서는 여전히 답하지 않았다. "당신의 형은 지속적으로 누군가가 지켜봐야 하고 정신 병원이나 가정에서만 가능한 특별한 치료를 요합니다. 당신이 그를 가까이 두고 싶은지 알려 주기 바라오."라고 그 목사는 일주일 전에 편지를 보냈다. 살레는 파리까지 가는 오랜 여행에 핀센트의 충실한 파출부가 함께하도록 조치를 취하기까지 했다. "어쨌든 빨리 결정을 내려야 합니다. 당신에게서 무슨 얘기가 있을 때까지 우리는 아무것도 안 할 거요."라고 압박했다.

그러나 테오가 결정을 내리기 전에, 레이가 집행 유예라는 좋은 소식을 전보로 보내왔다. "핀센트는 많이 호전되었고, 회복될 때까지 여기서 우리가 그를 돌볼 겁니다, 당분간은 걱정하지 마시기를." 며칠 후 핀센트 본인이

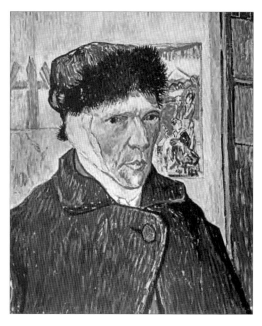

「의사 펠릭스 레이의 초상」 1889. 1.
캔버스에 유채, 53×64cm

「귀에 붕대를 감은 나의 초상」 1889. 1.
캔버스에 유채, 49×60cm

메이어르 더 한, 「테오 판 호흐에 관한 스케치」 1888
종이에 초크, 14×21cm

편지를 보내와, 낮에만 잠시 노란 집에 돌아와 있다고 보고했고 제 고통을 또다시 그저 "지역의 열병"으로 치부했다. "나에 대해서 지나치게 생각하거나 너 자신에 대해 불안해하면 안 된다. 우리는 서로의 운명에서 많은 것을 바꿀 수 없어." 테오는 안심되는 형의 편지를 요하나에게 전달했다.("형은 바른 길로 나아가고 있소."라고 끼적여서 주었다.)

38

진정한
남부

닷새 후 경찰이 노란 집에 다시 들이닥쳐 핀센트를 끌어냈다. 술을 많이 마신 그는 저항하지도 못했다. 이번에 그들은 그가 돌아오지 못하리라 예상한 듯, 덧문을 닫고 자물쇠를 채운 다음 그 위에 공적인 봉인 테이프를 붙여 놓았다.

핀센트가 의심한 바와 같이, 이웃은 실로 그에게 해코지를 했다. 독약이나 저주는 아니지만 관계 당국에 은밀하게 탄원서를 넣은 것이다. 그들은 그의 이름을 아무렇게나 써서 탄원서를 작성했다. "포드라는 이 네덜란드 사람은 한동안 그리고 수차례에 걸쳐 지능이 완벽하지 않다는 증거를 보여 주었습니다. ……그는 더 이상 자신이 뭘 하는지나 무슨 소리를 하는지 모릅니다." 핀센트의 흥분과 심리적 불안정 때문에, 자신들, 특히 처자식이 두려움 속에서 산다고 말했다. 공공의 안녕이라는 이름으로, 가능한 한 빨리 핀센트를 가족에게 돌려보내거나, 격한 대책이 강구되지 않는다면 언젠가 일어나고야 말 불행을 막기 위해 정신 병원에 수용해야 한다고 주장했다.

이웃 서른 명이 탄원서에 서명했는데, 압도적인 숫자였다. 그들의 보기 드문 항의는

핀센트가 아를에 도착한 직후부터 쌓여 왔던 파도이 정점을 뜻했디. 성턴켤 시긴 이진에도, 아이들은 "괴상한 화가"(한 아이가 후일 그를 그렇게 불렀다.)를 놀리고 난처하게 만들었다. 12월의 참화를 겪은 후에는 어른들까지 그를 피하며 무시했다. 그가 거리를 지나가면, 사람들은 자신의 머리를 톡톡 치며 서로 파다(fada. '미치광이'를 가리키는 미디 방언)라고 중얼댔다. 창녀들은 그에게 푸루(fou roux. 붉은 머리카락을 지닌 미치광이)라는 별명을 붙여 주었다. 그의 으스대는 듯한 걸음걸이, 깜빡대는 속눈썹, 네덜란드어로 늘어놓는 장광설, 서툴게 시도하는 방언 모두가 불안정의 징후로 추정되기 시작했다.

귀신 들림을 여전히 믿는 사회에서 조롱은 쉽게 의심과 두려움으로 바뀌었다. 2월에 그가 두 번째로 병원에 입원한 일은 그에 대한 예의를 더욱 부식했을 뿐이다. 아이들은 이제 음식 조각이 아니라 돌멩이를 던져 댔다. 핀센트는 술에 취해 적대자를 경멸하고, 그들의 두려움을 "웃기는 짓거리"로 치부하고, 그들을 미신적인 촌사람들이라고 무시함으로써 불에 기름을 부었다. 화가에 대한 후진적인 편견에는 확실한 대응이 필요하다고 확신하고서 그들의 조롱을 그대로 맞받아쳤다. 그리고 그들이 이미 최악의 짓을 행했다고 말했다. "내가 두 번이나 갇혔던 독방보다 심한 곳이 어디 있겠느냐?" 아마도 집주인(그 지역의 다른 부동산도 소유하고 있었다.)과 당장이라도 폭발할 듯이 언쟁하는 모습에 이웃들이 놀라 공식적인 행동에 나섰을

것이다. 2월 말이 되자 직접 거리로 나가는 노험을 하기보다는 파줄부를 심부름 보내는 게 나을 정도가 되었다.

일단 탄원서가 제출되자, 여러 달에 걸친 소문과 개인적인 원한이 공공의 견해로 들끓었다. 1년 전 핀센트가 여관 주인 카렐과 분쟁을 일으킨 후에 그를 말썽꾼으로 이미 점찍어 두었던 경찰서장은 경찰관을 집집마다 보내어 탄원서의 주장을 뒷받침해 줄 증언을 모았다.(시장의 지시에 따라 관청에서 "판 호흐의 광기가 어느 정도인지를 확실히 밝히기 위해서"였다.) 나이, 성별, 직업만 알려진 증인들은 사실과 풍문, 의심이 마구 뒤섞인 말을 쏟아부었다. 그들은 핀센트가 해코지할 의도로 길거리에서 아이들을 쫓아다녔고, 폭음했으며, 일관성 없게 횡설수설했다고 보고했다.

양재사인 한 여자는 "허리께를 붙잡혀 허공으로 들어 올려졌다."라고 불평했다. 다른 이들은 핀센트가 "이웃 여자들을 건드리는 일에 빠져 있었고 그들에게 다정하게 대했다."라고 좀 더 두루뭉술하게 보고했다. 한 사람은 그가 여성들 면전에서 음란한 말을 했다고 비난했다. 노란 집을 함께 사용하던 잡화상 프랑수아 크레볼랭은 핀센트가 어떻게 "가게로 와서, 손님을 모욕하고 여자를 건드렸는지" 묘사했다. 여러 증인이 핀센트가 여자들을 집까지 쫓아가는 바람에(심지어 그들의 집에 들어가기까지 했다.) 그녀들은 더 이상 안전하지 않다고 느낀다고 보고했다. 대부분 그들의 진술서는 대중의 평결로 채워져 있었다. 괴짜, 미치광이라는 외침,

광기라는 진단, "공공의 위험"이라는 선언, 그를 특별 기관에 구속하거나 단순히 가둬 버리라는 요구였다.

오텔디외에서, 핀센트는 테오에게 보내는 편지에 그의 고발자들을 맹렬하게 비난했다. "그렇게 많은 사람이 뭉쳐서 한 사람, 그것도 아픈 사람에게 맞설 만큼 어리석다니 정말로 충격적이다." 그는 그들을 "참견하기 좋아하는 멍청이이자 해로운 게으름뱅이"라고 불렀다. 자신을 해치는 데에만 급급한 역겹고 비겁한 무리라는 것이다. 그는 시장이나 다른 관리 앞에서 발언할 기회를 주장했다.(그리고 아마도 그 기회를 얻었던 듯하다.) 그러면 머릿속에서 소용돌이치는 온갖 주장을 할 수 있을 터였다. 언제나 그를 좌절시켰던 편견과 음모에 맞서서 평생 해 왔던 주장들을 말이다. 그는 12월의 사건이 과장되었다고 말했고, 그가 타인에게 위험한 존재라고 말하는 사람을 비웃었다. 그는 자기 자신에게만 위험한 존재일 뿐이라고 했다.

마지막으로 한 번만 이 선량한 사람들을 기쁘게 해 줄 수 있다면, 예를 들어 물속에 뛰어들 준비라도 되어 있다고 강력하게 대답했다. 어쨌든 실제로 내가 상처를 입혔다면 그건 나 자신한테였고, 그들에게는 비슷한 어떤 일도 하지 않았다.

탄원서에 세세하게 묘사된 기묘한 행동에 관해서는, 자신을 비난하는 사람들이 유발한 것이라고 주장했다. "경찰이 내 자유를 보호하여 아이들 심지어 다 큰 어른들까지 내 숙소 주위로 모여들어 창문에 기어올라 (내가 낯선 동물에게 하듯) 하는 짓을 막아 주었다면, 좀 더 차분하게 있었을 거다." 다른 사람이라면 권총을 집어 들어 그 "꼴사나운 멍청이들"을 쏘아 죽였을 거라고 외쳤다. 그를 괴롭히는 자들에게 되레 그들이 초래한 말썽에 대해 배상하라고 요구했다. "여기 이 작자들이 나에 대해 항의한다면, 나도 항의하겠다."라고 대응했다. "그들이 이제 할 일은 내게 손해 배상금과 이자를 주는 것뿐이다. ……내가 그들의 어리석은 실수와 무지를 통해 잃어버린 걸 돌려줘야 해."

순교의 역할을 주장하며, 그는 심술궂은 반대 측 비난을 받아 중상과 구금, 또는 그보다 더 심한 일에 시달린 빅토르 위고 같은 영웅에 자신을 비교했다. 자신과 그 영웅이 미래 세대의 "영원한 본보기"라고 했다. 자신이 행한 일은 모두 새로운 미술을 위한 것이며, 그것이 "처음부터 끝까지 내 일탈의 이유"라고 일컬었다. 그리고 그 때문에 고통당하고 어리석은 자와 겁쟁이에게 수모를 당하는 거라면 어쩔 수 없다고 했다. "화가란 해야 할 자기 일이 있는 사람이고, 그 일이란 영원히 그를 으스러뜨리고자 나타나는 게으름뱅이들을 위한 것이 아니다."라고 도전적으로 선언하고는 덧붙였다. "이 모든 동요가 궁극적으로 '인상주의'에 유익할 거다."

의사들이 자신을 옹호해 주지 않자 배신과 순교에 관한 감정은 더욱 분명해졌다. 처음부터 그는 "이러한 경우에 관해 판단해야 할 사람은

의사이지 경찰서장이 아니다."라는 살레
목사의 의견에 동의했디겠다. 그러나 핀센트의
갑작스럽고 폭력적인 발작은 오텔디외의 모든
의사를 혼란스럽고 신중하게 만들어 버렸다.
그들은 진단에 합의할 수 없었다. 한번은
암 얘기를 했다가, 다음번에는 간질 얘기를 했다.
그리고 발작이 언제 재발할지, 또는 재발 여부
자체도 감히 예측하지 못했다. 의사들 중 한
명인 들롱 박사는 이미 핀센트의 정신 이상을
증명하면서 그를 공동체에서 제거해 달라는
탄원을 지지하는 보고서를 경찰에 제출했다.
그러한 조치가 "아무에게 어떤 해도 끼치지
않은 사람을 영구히 가두어 버리는 잔인한
행동"이라던 레이조차 핀센트가 잠재적 "공중의
위험인물"이라는 공적 판결에 반박하지는
못했다고 살레가 전했다. 좌우간 대단찮은 젊은
수련의가 완강한 경찰서장과 성난 집주인,
겁 많은 시장, 두려움에 찬 주민에 맞서 할 수
있는 일은 거의 없었다.

핀센트는 분노에 찬 이의를 제기하며
2월 25일부터 3월 23일까지 한 달 동안을
오텔디외에서 보냈다. 대부분을 관찰실에 홀로
구속된 채로 있었다. 그의 분노는 오히려 파멸의
원인을 설명해 주었다. 구속의 부당함에 대해
맹렬히 분노할수록 그가 "위험한 미치광이"라는
평결은 더욱 확고해졌다. 그는 격리 상태에서도
간수들에게 처벌받을 수 있다는 값비싼 교훈을
얻었다. 그는 휴대용 술뿐 아니라 담뱃대와 담배
또한 빼앗겼다. 책이나 신선한 공기 한 모금도
허락받지 못했다. 살레가 노란 집에서 물감과

붓을 조금 가져왔지만 핀센트가 사납게 구는
바람에 바로 지워졌다. "작업이 그립다. 작업은
이런저런 일들을 잠시 잊게 해 준다. 아니 그보다
내가 바른 상태를 유지하게 해 준다."라고
핀센트는 우울하게 끼적거렸다. 여러 주 동안
그는 누구에게도 편지하지 않았고, 누구에게서도
편지를 받지 않았다. 가끔씩 방문하는 살레나
"과일에 앉은 말벌"처럼 그를 갉아먹는 의사들
말고는 어울릴 사람이 없었다. 사생활도 없었다.
밤낮으로 그는 감시당했다.

감시라는 수모와 억울함은 "형언할 수 없는
극심한 괴로움"의 폭풍을 불러일으켰다. 그는
매번 새로이 경악하며 깨어나 자신이 처한
곤경에 반항했다. 그러고 나면 깊은 후회와
삶에 대한 혐오감의 파도가 몰려왔다. 오랫동안
그는 무시무시한 침묵에 빠져 다음번 발작을
기다렸다. 끔찍한 반복이었다. 벌거숭이나
다름없이 벗겨진 채 침대에 족쇄로 채워져
어둠을 멀거니 응시하거나 두 손에 머리를
묻거나 "내 영혼의 은밀한 재판소"에서 자신을
변호하거나 아끼던 책과 사람들을 회상하거나
자신이 창조했을 미술을 상상하거나 자신을
이 어두운 곳으로 데려온 온갖 실패를 곱씹었다.
그는 절망했다. "모든 것이 헛되다. 수치스럽다.
…… 이렇듯 문제를 일으키고 괴로움을
겪기보다는 죽는 게 낫다."

4월 18일에 있을 결혼식 전달 테오의 생활은
바쁘게 돌아갔다. 복층에서 열린 모네의
전시회는 큰 성공을 거두었다. 비평가인 옥타브

미르보가 《피가로》에서 "열광의 급류"를 촉발한 후에 특히 더 성공적이었다. 테오는 요하나에게 말했다. "얼마나 어지러운 상태에 있었는지 모르오. 우리는 그 전시회 때문에 발에 불이 나게 돌아다니고 있어요." 바쁜 일정이 허락하는 한 자주, 그는 파시의 녹음이 우거지고 부유한 교외에 있는 안드리스와 그의 아내 애니를 방문하여 여유로운 산책을 즐겼다. 그리고 그 도시에 있는 친구들과 함께 만찬으로 시작되는 긴 밤을 즐겼다. 만찬 후에는 연주회나 합창회에 들렀고, 그러고 나서는 자정이 훌쩍 넘도록 대로변 카페에서 대화와 술을 나누었다.

요하나 때문에 테오는 베토벤의 교향곡 7번을 들었다. 르코크의 「소공작」 또한 보았다. 그것은 다른 면에서 요하나를 떠올리게 하는 순진한 사랑과 유치한 사랑놀이에 관한 희가극이었다. 오랫동안 기다려 온 결혼 생활을 축복하는 먼 친척과 시골 손님들의 발길이 이어졌다. 아무리 늦은 밤이라도, 결코 빈집에 들어서는 일은 없었다. 고맙게도 동거인인 더 한이 레픽 아파트에서 이 손님을 종종 환대해 주었다.

바쁜 와중에도 테오는 짬짬이 결혼을 준비했다. 식기류를 고르고 연회 설비와 턱시도를 싸게 구입하며 친척에게 현금 선물을 배정하고 증인을 준비하고 신혼여행을 고민했다. 네덜란드에서 요하나가 하는 수고에도 세심한 주의를 기울였다.("당신의 예복은 어떻게 생겼나요?")

물론 가장 중요한 준비는 새 아파트였다. 아파트 준비는 계속해서 아주 애를 먹었고

가구와 직물, 벽지 등을 두고 잦은 말썽을 일으켰다. "도장과 장식이 끝났소."라고 테오는 2월 25일에 알렸다. 바로 핀센트가 두 번째로 경찰에게 체포된 날이었다. "하지만 불행히도 프랑스인이 모두 감각적이지는 않다는 사실이 드러나네요." 테오는 아파트에 그림을 걸기 시작하면서도 최종적인 배치에 대해 계속 미적거렸고, 벽지 견본은 파리와 암스테르담을 오갔다. "너무 근사해질까 봐 겁나는군요."라고 안달했다.

일상생활의 소동은 편지(때로 일주일에 서너 통을 쓰기도 했다.)의 든든한 배경이 되어 주었다. 그리고 중대한 사실(그가 약혼녀를 사랑하며 미래를 함께할 거라는 사실) 속에서 하루하루의 사건을 다시 체험하게 해 주었다. "더 이상 혼자가 아니라는 사실이, 내 인생에 이제 목적이 있다는 사실이 몹시 고맙군요."라고 3월 7일 편지했다. 봄의 첫날, 그가 새 아파트의 창문을 열어젖히자 미래의 신선한 산들바람이 불어왔다. "갑자기 거리의 악사가 열 살쯤 되는 소녀의 목소리를 싣고 기타를 연주하기 시작했어요." 그는 자신이 느낀 전조를 요하나에게 설명했다. "그 애의 부드럽고 작은 목소리가 허공에서 떨리며 봄, 사랑, 빛에 대해 분명히 알아듣지 못하는 말들을 노래했습니다. 내 사랑, 그 순간 나는 당신에게 고마웠어요." 그는 그녀를 여러 가지 애칭으로 불렀고 그녀는 그를 "소중한 남편"이라고 불렀다. 그들은 다시 함께할 수 있을 때까지 남은 날들을 셌다. 거의 한 달 전(혼인날까지 6주 이상이 남아 있던 때) 그는

암스테르담으로 돌아갈 날짜를 확실히 정해 누었다.

이제 모든 편지에서 핀센트의 이름이 최소한 한 번은 떠올랐다. 테오에게서 비롯한 걱정스러운 투덜거림("아를에서 아무 소식이 없어요.")이나, 요하나에게서 비롯한 정중한 문의였다.("아주버님에게서는 아직도 소식이 없나요?") 때때로 먹구름이 그들이 함께 누리는 햇빛을 흐렸고, 2월 말에 핀센트가 다시 병원으로 끌려갔다는 소식이 전해지자, 테오는 편지에 적었다. "이번에는 이웃의 요구로 그런 거예요. 아마도 그들은 형을 무서워한 것 같아요." 그러나 3월 중순이 되자, 멀리 떨어져 있는 형은 짧은 말("아를은요?"라고 요하나는 물었다.)로 그 존재가 줄어들어 버렸다. "그렇지 않았더라면 구름 한 점 없을 하늘에 얼마나 형편없는 흠인지 모르겠소."라고 테오는 말했다.

그사이 살레의 호소는 아우성이 되었다. "결정을 내려야 합니다." 그 목사는 핀센트가 세 번째로 강제 입원하게 된 일을 알리며 다그쳤다. "형을 당신에게 오게 할 생각이오, 아니면 당신이 선택한 보호 시설에 넣을 생각이오? 아니면 경찰의 손에 맡겼으면 싶소? 이 점에 대해 확실한 대답을 들려주시오."

두 달 동안 테오는 전문적인 치료를 받을 수 있는 엑스나 마르세유의 정신 병원으로 핀센트를 옮겨야 한다는 요구를 교묘히 피하는 데 성공했다. 고집불통인 형("나와 상의하지 않고 그런 단계를 밟는 것은 누구에게도, 심지어 너나 의사에게도 허용될 수 없는 일이다."라고 핀센트는

경고했다.)에게 어떤 해결책을 강요하기가 꺼림칙한 데다 병이 나을 거라는 희망 때문에 테오는 거듭 지연작전으로 대응했다. 핀센트가 연이어 추락하는 내내, 테오의 타고난 조심성은 살레의 경건한 낙관론과 레이의 예의 바른 망설임, 형의 부인("내가 조용하게 작업을 계속하게 해 다오. 이마저 미치광이의 일이라는 건 너무도 심하지 않느냐.")에서 공통된 명분을 찾아냈다. 정체가 무엇이든 간에, 갑작스럽게 동요하는 핀센트의 병은 결심을 어렵게 만들었고, 테오는 희망에 차 있다가 낙심했다가 오락가락했다. 때로는 같은 편지 속에서도 그랬다.

그러나 형을 정신 병원에 입소시키는 것이 그저 힘든 정도라면, 그를 집으로 데려오는 것은 아예 생각조차 할 수 없었다. 시작부터 테오는 그 주제에 대해 레이와 살레 두 사람이 실망하더라도, 넘을 수 없는 벽을 세워 두었다. 형을 브레다로 데려와야 한다는 빌레미나의 제안도 물리쳤다. 브레다에서는 빌레미나가 이미 늙은 어머니를 봉양했다. "나는 핀센트 오빠가 집에 오면 좋겠어."라고 그녀는 편지에 적었다. "다른 사람들이 오빠를 돌보고 우리는 오빠를 위해 아무것도 하지 않다니 이상하잖아." 그러나 어머니 역시 핀센트를 데려온다는 생각에 반대했다. "큰애는 확실히 가엾은 아이야."라고 때 이른 죽음을 맞이했던 남편의 4주기가 다가올 때 편지에 적었는데, 큰아들을 용서할 수는 없었다.

그러나 그즈음 2월에 판 호흐 집안 여자 식구들을 방문했던 요하나는 빌레미나의 생각에

프랑스의 판 호흐

동조했다. 그녀는 다정하게 말했다. "사랑하는 테오, 여느 병든 사람처럼 아주버님을 집에 모실 수는 없을까요?" 형이 고귀하고 숭고한 정신을 지녔다고 옹호하는 테오의 말에 통감하며, 환자가 병원에 또는 홀로 있기보다는 조용하고 다정한 환경에 있으면 훨씬 나아질지 모른다고 했다. "아주버님의 신경 쇠약을 누그러뜨릴 수 있지 않을까요? 내 생각에 외로우면 다시 걱정스러운 상태로 돌아갈 것 같아요." 브레다가 안 된다면 파리는 어떠냐고 했다. "아주버님이 지금 파리에 있었다면, 당신은 그냥 가서 만날 수 있었을 거예요. 지금 형편으로는 아주버님은 완전히 혼자인 데다 너무 멀리 있죠."

테오는 그 명백한 해결 방법이 이 경우에 왜 실행 불가능한지 광적으로 이유를 열거했다. "당신이 형을 안다면, 해야 할 일과 할 수 있는 일을 조율하는 게 얼마나 힘든지도 알 겁니다. 옷 입는 방식과 태도를 보는 즉시 형이 특이하다는 점은 알 수 있을 거예요. 오랜 세월 동안 형을 보는 사람마다 모두 광인이라고 말해 왔을 정도죠." 예술가들 속에서는 그러한 행동이 이해될 수 있다고, 심지어 이로울 수도 있다고 테오는 인정했다. "많은 화가들이 미쳐 버리고 나서야 참된 예술을 창조해 내기 시작했지요. 하지만 집에서는 받아들여지지 않을 겁니다."

그는 핀센트가 파리에서 지내는 동안 겪었던 낭패를 다시 이야기해 주었다. 모델들은 포즈를 취해 주려 하지 않았고, 행인은 그를 놀려 댔으며, 그가 작업을 하려고 하면 경찰이 거리에서 쫓아냈다. "결국 형은 파리를 더 이상 견딜 수 없게 되었어요." 파리 또한 더 이상 그를 견딜 수 없게 되었다고 했다. "형을 최고의 벗으로 치는 사람들도 형이 어울리기 힘든 사람임을 깨닫는답니다." 테오는 설명하고자 애썼다. "형이 말하는 방식에는 사람들로 하여금 아주 좋아하게 만들거나, 참을 수 없게 만드는 데가 있어요." 핀센트가 동료 화가들 사이에서 따돌림당하는 존재임을 넌지시 말했고(적이 많다고 수수께끼같이 언급했다.) 그를 반기는 조용한 가족 품에서 회복될 거라는 희망을 부드럽게 부정했다. "형에게 평화로운 환경 같은 것은 없어요. ……그는 아무것도, 누구도 봐주지 않는답니다."

테오는 형을 거부하는 자신의 입장을 뒷받침하기 위해, 마침내 루이 리베의 조언을 구했다. 그는 파리에서 핀센트를 치료했고 테오의 '신경 질환'을 계속해서 치료해 온 의사였다. 테오의 악화되어 가는 매독을 감추어 표현한 말이었다. "리베는 이렇게 말했고, 나도 그의 말에 동의해요. 그는 핀센트 형이 설사 건강할지라도 스스로 돌보는 것보다는 병원에 있는 게 나을 거라더군요. 최악의 병원일지라도 말이오."라고 테오는 3월 초 전했다. "그는 형이 자신과 타인에게 위험한 존재가 될 수 있는 한 당분간은 여기로 데려오지 말라고 강력하게 충고했습니다." 요하나가 지적한 것처럼 그가 "그냥 가서 만날 수 있는" 파리나 근교 민간 요양원으로 옮긴다면 어떨까? 테오의 말에 따르면, 그것에 대해서도 리베는 답을 준비해 두었다. "대체로 프랑스의 보호 시설은 설비가

훌륭하고…… 무료로 치료받는 환자도 돈을 내는 환자와 나를 바 없는 간호를 받는다고 합니다."

물론 테오는 핀센트에게 돈에 대해서는 절대 언급하지 않았다. 핀센트의 편지에는 의료비와 작업해서 쌓여 가는 빚을 갚을 기회를 빼앗긴 나날에 대한 죄책감이 감돌았다. "나를 꼭 병실에 가둬야 할 필요가 없다면…… 내가 진 빚을 최소한 작품으로 갚을 능력은 여전히 있단다."라고 1월에 편지했다. 테오는 요하나에게 보낸 편지에서 그 주제를 건드리며, 그 투자에 형제가 많은 것을 걸었음을 인정했다. 테오는 요하나를 위해 지어낸, 핀센트를 이타적이고 자유로운 사고방식의 소유자로 묘사한 이야기를 감싸며 말했다. "비록 형은 돈에 대해서 아무것도 모르지만, 우리가 투자한 것을 모두 잃어버린다면 뒤집히고 말 겁니다."

그러나 돈 문제는 결코 테오의 마음에서 멀리 떨어져 있지 않았다. 결혼을 궁극적인 재정상 책임이라고 여기는 사람으로서, 돈은 모든 결단 또는 망설임에 영향을 미쳤다. 빌레미나와 리스가 아버지에게 상속받은 유산 일부를 핀센트 치료비에 보태라고 보내왔을 때, 테오는 그 돈을 은행에 넣으며 말했다. "지금의 무료 치료를 관둘 이유가 없어." 누이들이 유산을 써 버린다면, 언젠가 테오는 그것을 대신해 달라는 부탁을 받을 터였다. 결혼 지참금을 내주든가, 독신녀로 산다면 매달 돈을 보내 줘야 할 터였다.

그러나 테오는 요하나의 정직한 동정심에 부끄러워져 마침내 행동에 나섰다. 2월 말에 그는 파리로 오라는 미적지근한 초대를 했는데,

핀센트는 죄책감에 거절했다. 핀센트가 그 제안을 물리치자 테오는 마음이 놓였을 게 틀림없지만 놀라지는 않았을 것이다. "내게 파리로 오라고 말해 주다니 정말 상냥하구나." 핀센트는 경찰에게 두 번째로 체포되기 겨우 며칠 전에 편지했다. "하지만 큰 도시의 흥분은 내게 도움이 되지 못할 거다." 테오는 죄책감을 누그러뜨리기 위해(그리고 핀센트가 파리로 오지 않겠다면 그가 아를로 가라고 촉구한 약혼녀를 달래기 위해) 다른 계획을 내놓았다. 다른 화가를 아를로 보내어 미디에 대한 핀센트의 사명감에 찬 열정을 되살리는 것이었다. "그것만이 형에게 진정한 마음의 평화를 내려 줄 유일한 방법일 거요."라고 테오는 설명했다.

처음에 그는 아르놀트 코닝이나 메이어르 더 한 같은 동포만 생각했다. 테오는 메이어르의 신중함을 신뢰했다. 그러나 핀센트는 죄책감과 수치심에 울컥하며 그 제안에 반발했다. "내게 이런 일이 벌어졌는데 감히 화가에게 여기로 오라고 설득하지는 못하겠다." 그 계획은 한 달 동안 점점 시들해졌고, 그동안 아를의 침묵은 점점 더 깊어졌으며 핀센트에 맞선 탄원은 구체화되었다. 마침내 3월 중순에 테오는 폴 시냐크를 설득했다. 그는 카시스에서 여름휴가를 보낼 참이었다. 그곳은 아를에서 120킬로미터쯤 떨어져 있는 그림 같은 바닷가 마을이었다. "지인인 시냐크가 다음 주에 아를에 갈 테고 나는 그가 뭔가 할 수 있기를 바라고 있어요."라고 요하나에게 막연하게 알렸다. 그리고 다시 한 번 달래는 기색을

풍기며 덧붙였다. "직접 내가 거기로 가고 싶은 마음이지만, 그건 아무 도움이 안 될 거요."

대신 그는 정확히 예정대로 네덜란드를 향해 떠났다. 그는 3월 30일에 출발하는 야간열차를 탔다. 그날은 핀센트의 서른여섯 번째 생일이었다.

시냐크와 핀센트는 문을 부숴야 했다. 침입자를 막기 위해, 관계 당국은 노란 집의 덧문을 내리고 봉인만 붙여 놓은 게 아니라 자물쇠 구멍을 아예 막은 것이다. 적대적인 이웃이 미친 화가가 범죄 현장으로 돌아가는 것을 막으려고 하면서 언쟁이 일어나 다시 한 번 경찰이 핀센트의 집 앞에 나타났다. 그러나 시냐크가 경찰을 달랬다. 그는 창작만큼이나 사람들이 말을 듣게 하는 데도 재주가 있었다. 핀센트는 감탄하며 편지했다. "시냐크는 아주 훌륭하고 솔직했다. 사람들이 우리가 들어가지 못하게 하려고 했지만, 그래도 마침내 우리는 들어갔단다."

두 화가는 앞서 두 번의 여름을 센 강의 둑을 지나가며 마주친 후로 만나거나 서신을 주고받은 일이 없었다. 핀센트는 스물다섯 살의 시냐크를 처음 만나는 것처럼 함께 지내는 나날에 대해서 썼다. "시냐크가 아주 격렬하다고들 하는데, 나는 그가 아주 차분하다고 느꼈다. ……균형 잡히고 침착해 보이는 인상이었어." 그들은 병원에서 만났고, 레이 박사는 외출해도 된다는 축복을 내려 주었다. 핀센트에게 한 달 만에 처음 있는 일이었다. 일단 노란 집에 들어서자, 핀센트는 제 그림을 자랑하며 보다 젊은 화가에게 한 점을 선물했다. 그들은 미술, 인상주의 문학, 정치 등 모든 분야에 대해 이야기했고, 이때 여러 달 동안 축적된 핀센트의 외로운 독백이 쏟아져 나왔다.

그는 다른 방문객에게는 참아 왔던 슬픔과 상처를 시냐크에게 토로했다. 사생활을 제대로 누리지 못하는 병원 생활을 불평했고, 테오에게는 감히 직접적으로 할 수 없던 태도로 파리에 갈지도 모른다고 힘주어 반복했다. 입원비에 마음을 졸였고 계속해서 자기를 가둬 두는 관계 당국을 맹비난했다. 실은 동생이 자기를 구하지 않고, 형제의 의무를 사실상 낯선 사람에게 맡기고, 남쪽으로 오는 대신 북쪽에 머무르기를 택한 데 대한 비난이었다. 시냐크는 그러한 생각들이 집주인을 불안하게 만들었다고 회상하면서, 핀센트의 불안정이 창문을 덜거덕거리게 만드는 "무시무시한 돌풍" 때문이었다고도 했다. 한번은 너무 불안한 나머지 테레빈유를 들이마시려고 했다. 그것은 그에게 너무나 오랫동안 금지되어 있던 알코올의 절망적인 대체물이었다.

테오가 결혼한다는 현실이 충분히 인식되면서 핀센트의 허약한 세계는 흐트러지기 시작했다. 그는 여러 달 동안 현실을 부정하며 보냈다. 성탄절 발작 후 제정신으로 돌아온 핀센트는 테오와 요하나의 결혼을 반가운 관계 회복 같은 거라고 애매하게 언급했다. "네가 봉어르 집안사람들과 화해했다니 몹시 반갑구나."라고 1월에 병원 침상에서 편지했다. 마침내 진실을 깨달았을 때, 테오에게 내키지 않는 축하만 해 주었고("집이 더 이상 비어 있지 않겠구나.")

요하나의 이름을 직접 언급하지 않으려
했나.(설혼식 며칠 전까지도 그랬다.) 한번은
그녀와 결혼하는 대신 그저 성교만 하라고
노골적으로 충고했다. 그리고 테오의 많은
정부들을 헐뜯기까지 했다. "결국 그게 북쪽의
일반적인 관례지." 다음으로는 결혼을 그저
할 만한 것 정도로 하찮게 취급했다. 사회적
지위와 자식의 의무에 관한 사랑 없는
의식이라는 것이었다.

그러나 새 아파트에 대한 끝없는 보고와
약혼녀에게 정신이 팔려 있는 테오의 편지는
핀센트를 망상에 빠뜨렸다. 동생이 결혼할
조짐이 보이면 늘 사로잡혔던 망상이었다. "네게
안전한 가정은 내게도 큰 이득이다."라고 편지에
쓰며, 셋이 함께 살자고 제안했다. 드렌터에
있을 때, 판 호흐 형제가 이루어야 할 사명에
테오의 정부인 마리도 동참하게 하라고 청했던
것처럼, 요하나를 동업자로 상상했다. "그녀는
화가들과 작업하는 일에서 우리와 함께하게 될
거다." 파리에 있을 때처럼(그때 처음으로 테오는
그녀와 살겠다고 마음먹었다.) 그 신혼부부가
구입한 시골 저택을 사서 그가 그림으로 가득
채우는 상상을 했다. 그는 얼마 남지 않은 신성한
화합을 결혼이 아니라, 장래 그들 형제의 공동
사업이 성공하도록 보장해 줄 결합으로 보았다.
"봄에 너와 네 아내는 여러 세대를 위한 상점을
세우겠구나. 확정되면 나에게 물감 파는 종업원
자리만 하나 다오."

그러나 독방에서 보낸 한 달은 이러한 공상을
날려 버렸다. 3월 말 퇴원했을 때 결혼에 대한

그의 태도는 바뀌어 있었다. 테오가 구해 주길
헛되이 기다린 한 달, 동생과 그 처에게서
한 통의 편지도 받지 못한 그 한 달은 최악의
두려움을 확인시켜 주었다. 결혼은 한 가지만
뜻할 뿐이었다. 자신이 버림받았다는 것이다.
결혼 계획에 관해 어떤 것도 알려 준 사람이
없다는 것은 상황을 더 나쁘게 했다. 그는 결혼식
장소는 물론 결혼식 날짜조차 몰랐다. 마치 그가
기차를 타고 와서 동생의 결혼식에 초대받지
않은, 달갑잖은 유령처럼 나타나 과거에 여러
번 그랬듯 가족의 특별한 날을 망칠까 봐 다들
두려워하는 듯했다.

마침내 테오가 다시 편지를 보냈지만, 그것
또한 도움이 되지 않았다. 그는 신붓감을 찾은
행복을 형도 누렸으면 했다. 결혼 덕에 더없이
행복해진 자신의 상태에 잔인하게도 "진정한
남부"라는 이름표를 붙였다. 그 말은 핀센트에게
발작적인 절망감을 불러일으켰고, 자신이
따라갈 수 없는 길로 동생이 사라지는 것을
보았다. "결혼은 나보다 좀 더 균형 잡힌 정신과
좀 더 온전함을 지닌 사내들에게 남겨 두는 게
마땅하지. 곰팡내 나고 산산조각 난 나의 과거
위에 당당한 건물을 세울 수는 없을 거다."

시냐크가 왔을 무렵(그것은 형제의 의무를
최종적으로 포기한 것이었다.), 핀센트는 비통함에
빠져 있었다. 테오에게 결혼식이 끝날 때까지
자신의 유폐 같은 하찮은 일에 신경 쓰지 말라고
신랄하게 말했다. "나를 여기에 조용히 내버려
두려무나. 자유를 제외하면…… 그렇게 딱한
상태도 아니다." 그들이 주고받은 모든 편지

속에서 가장 어둡고 절망적인 한 구절에서, 그는 결혼뿐 아니라 누군가를 다치지 않게 하고 사랑할 어떤 희망도 포기했다. "분명 혼자 살지 않는 게 내게는 좋을 거다. 하지만 나의 삶을 위해 또 다른 삶을 희생하는 것보다는 영원히 감옥에서 사는 게 낫다." 테오의 결혼에 대한 비통함은 시냐크와 나누는 대화를 가득 채웠을 것이다. 그 후 곧 그 젊은 화가에게 보낸 편지에서 그랬듯이.

맙소사! 필요한 서류를 갖추고 나서야 주변 어디라도 갈 수 있는 가여운 놈을 동정하지 말게나. 가장 잔인한 식인종도 필적할 수 없이 잔인하게, 그는 축하 잔치와 앞서 언급한 장례식의 천천히 타오르는 불 위에서 산 채로 결혼하는군.

그러나 시냐크의 방문은 핀센트에게 새로운 길을 제시해 주었다. 고상한 담화를 나누고 작업실에서 의례적으로 하는 일들을 하며, 그가 늘 동경해 왔지만 거의 알지 못했던 화가의 삶을 슬쩍 들여다볼 수 있었다. 그는 용기를 내어 다시 시작할 수 있을 거라고 생각했다. 이번에는 혼자서 말이다. 핀센트는(어쩌면 그가 생각하기에) 튼튼한 몸과 맑은 머리로 정상적인 삶을 향해 돌진했다. 시냐크가 카시스에서 핀센트에게 "이 아름다운 고장에 와서 한두 작품을 연구하라."라는 열의 없는 제안을 보냈을 때, 핀센트는 잠시나마 두 사람이 함께할 장소를 찾아내어 남부의 태양 아래 다시 한 번 화가의

우애 조직을 이룰 수 있겠다고 상상했다.

그는 코트다쥐르에 '일본주의'를 위한 새로운 집에 관해 유혹적인 말과 스케치로 가득한 거창한 편지를 보냈다. 그가 결혼은 할 수 없다 해도, 최소한 참된 친구를 얻을 수는 있었다. "최고의 치료책은 아니라고 해도, 깊은 우정에서 최고의 위로를 찾을 걸세." 그는 신의 없는 동생을 질책하며 시냐크에게 편지했다. "비록 그 우정이 큰 시련을 겪는 시절에 아주 확고하게 삶을 붙들어 주지는 못하지만 말일세."

다른 많은 환상들처럼, 시냐크와의 연합이 구체화되자, 핀센트는 아를에서 새로운 삶을 겨냥했다. 이웃이 다시 도발할지 모르기 때문에 라마르틴 광장으로는 돌아갈 수 없다는 말에 설득당한 살레는 시내의 다른 지역에 있는 아파트를 구하도록 허락했다. "정해진 편한 자리가 있어야 해, 그러면 마르세유나 더 멀리까지도 여행할 수 있을 거다."라고 핀센트는 편지에 쓰며, 눈앞에 있는 자유를 기대했다. 그러나 살레 목사가 찾을 수 있는 유일하게 꺼리지 않는 집주인은 레이 박사밖에 없었다. 레이 박사는 핀센트에게 자기 부모님 집에 있는 아주 작은 방 두 개를 내주기로 했다.("여느 작업실처럼 근사하지 않아." 하고 핀센트는 투덜거렸다.) 핀센트는 집주인이 내세운 부활절(4월 21일)에 노란 집에서 이사 나갈 계획을 세우면서 그 선량한 의사를 설득하여 병원 경내에서 '손재주'를 실천해 보라고 했다. 3월 말에 핀센트는 테오에게 물감 주문서를 보냈고 직접 시내에 가서 다른 물품을 구입했다.

그는 또 한 차례의 주문 같은 반복을 시작했다. 다섯 번째 「아기 재우는 여인」과 우체부 룰랭의 또 다른 초상화를 그리기 시작한 것이다. 룰랭은 시냐크가 다녀간 후 오래지 않아 아를을 방문했고, 미디 지방에 대한 타르타랭적인 환상에 다시 불을 댕겼다. 핀센트는 그곳을 "강한 성향"과 억누를 수 없는 "왕성한 원기"를 지닌 유쾌하고 근심 걱정 없는 농부들의 땅으로 여겼다. 다음으로 그는 곧 정상적인 상태로 돌아갈 것 같아 보였던 1월에 했던 다짐을 실행했다. "곧 좋은 날씨가 시작될 테고 그러면 나는 꽃이 만발한 과수원에서 다시 시작할 거다."라고 당시에 그는 말했다. 처음에는 꽃이 핀 복숭아밭으로 이루어진 즐거운 고장의 커다란 풍경을 그리며, 지난해의 무게감 있는 크로 평야를 환기했다. 그러고 나서 민들레가 점점이 수놓인 에메랄드색 풀밭의 바다에 떠 있는 뒤틀린 나무 한 그루를 가까이에서 바라본 모습을 그리며, 남부 지방에서 바로 일본적인 것을 찾을 수 있다는 자신의 주장을 뒷받침했다.

다음으로 병원 정원을 그린 소묘와 유화로 아를의 파라두에 관한 꿈을 재주장했다. 정원 화단에는 새로이 자라나는 식물들(물망초, 크리스마스로즈, 아네모네, 미나리아재비, 꽃무, 데이지)과 더불어 회양목이 우거져 있었다. 그것은 교도소 같은 병원의 벽과 죽어 가는 사람의 음울한 일상 속에서 생명과 풍요로움을 비밀스러이 품은 중심이었다.

핀센트는 새 삶을 위해 독립과 내적 평화의 새로운 자세를 취했다. 테오에게 "나는 회복으로 가는 확실한 길에 있다."라고 알렸고 그 길에 머무르는 것 말고는 아무것도 원하지 않는다고 고백했다. 어떤 화도 병을 재발시킬까 봐 두려워하면서, 순전히 의지력으로 머릿속 폭풍우를 진압할 수 있다고 확신하며, 일본적인 침착함과 볼테르적인 장대한 웃음으로 미래에 대해 고심했다. "나는 어떤 것에도 굴하지 않고 차분함을 되찾아 가는 중이다."라고 말하며, 팡글로스 박사*와 플로베르의 고귀한 어릿광대 부바르와 페퀴셰를 상기시켰다. "우리가 할 수 있는 최선은 아마도 우리의 하찮은 슬픔을 비웃는 것이다. 그리고 어느 정도는 인생의 큰 슬픔 역시 비웃는 것이다. 이를 남자답게 받아들여라." 그는 자연주의의 껄끄러운 현실을 물리치고 위로를 주고 젊은 날의 감상적인 작품들, 즉 『톰 아저씨네 오두막』과 디킨스의 『크리스마스 이야기』를 집어 들었다. "명상을 위해 읽고 있단다."라고 빌레미나에게 말했다.

또한 명상을 위해 그렸다. 평생 풀잎 하나를 연구함으로써 번뇌를 달래는 일본 스님들을 좇아 꽃과 나비, 소용돌이치는 수풀을 주제로 소품을 그렸다. 그것들은 식물학 연구서처럼 면밀하게 그려졌으나 순수 추상처럼 시선을 집중시켰다. 그는 과거에, 특히 테오를 만족시켜 주기 위해 자연과의 친밀함에 의지했지만, 이제 그 친밀함은 그의 정신과 미술이 새로운 방향을 향하고 있음을 의미했다.

* 볼테르의 소설 『캉디드』에서 캉디드의 스승.

평온함의 모델을 찾기 위해서 과거만큼이나 미래로 손을 뻗었다. 난생처음 그는 과학에서 위안을 발견했다. 사랑이란 미생물이 원인이라는 레이 박사의 장난스러운 개념에 달려들어, 자신이 일으키는 우울과 후회의 발작도 미생물이 원인일지 모른다고 상상했다. 그 이론은 그의 시련이 냉혹한 순교가 아니라 비심판적인 우주 속에서 일어난 하나의 "단순한 사건"이라고 생각할 수 있게 해 주었다. "나는 광기를 다른 질병이나 마찬가지로 받아들이기 시작했다. 우리 거의 모두가 문제를 지닌 법이다."

그러나 그것은 효과가 없었다. 실패, 잘못, 포기의 사냥개는 어디서나 그를 발견했다. "아아, 내 인생을 망친 그 어떤 일도 일어나지 않았더라면 얼마나 좋았을까!" 그는 과수원 그림을 설명하던 중에 불쑥 내뱉었다. "너는 북부에서만큼이나 남부에서도 내가 운이 없다는 걸 알겠구나. 거기가 거기다." 그는 "정의하기 힘든 막연한 슬픔의 암류"에 대해 투덜거렸고, 미래를 살피며 어디서도 더 나을 가능성이 없다고 보았다. 그의 성격적 결함과 노란 집의 비통하고 우울한 실패에 대한 변명의 말을 무심코 내뱉고서야 말을 멈췄다.("하지만 우리는 다시 시작하지 않을 거다."라면서 하던 말을 뚝 끊었다.) 그리고 새 양말에 이르기까지 자신의 지출에 대하여 죄책감을 느끼며 보고했다.

피해망상과 사생활, 작업에 대한 욕구는 그를 병원에서 몰아냈지만, 스스로의 힘으로 살아가야 할 거라는 전망은 두려웠다. "살아 나갈 방법이 보이는 대로 이사 나갈 작정이다."라고 소극적으로 편지에 썼다. 머리가 거의 정상적인 상태로 돌아올 때마다 다시 커다란 절망의 내적인 발작에 부딪히고 그 두려운 것의 주기가 다시 시작된다고 시냐크에게 털어놓았다.

그가 그러한 발작을 막기 위해 먹는 브롬화칼륨은 열정을 무디게 하고 정신을 혼란스럽게 만들었다. "모든 날이 논리적으로 편지를 쓸 수 있을 정도로 또렷하지 않구나."라고 동생에게 고백했다. 무슨 달인지도 기억하지 못하고, 편지 한 통 쓸 수 없을 만큼 피로감을 느낀다면, 어떻게 혼자 힘으로 살아갈 수 있을까? 병원에서 장기간 외출해 있을 때 ("술에 취하지 않은 진지한 생활 방식"을 약속했음에도) 알코올의 진정 효과에 의존하는 것이나, 저 멀리 네덜란드에서 펼쳐지는 일에 생각이 미칠 때 머릿속에 치는 번갯불을 통제하지 못하는 것으로 상태는 더욱 악화되었다.

그 일이 이미 끝났다고 짐작되었을 때, 그는 마침내 편지를 써서 인정할 수 없는 일을 인정했다. 동생이 잘 살기를 기원했고, 보살피고 상냥하게 대해 준 모든 세월에 대해 고마움을 표하면서, 그 보답으로 준 것이 너무 없다고 마지막으로 한 번 사과한 후에 놓아주었다. 이후 동생이 다른 곳에서 다정함과 위로를 구할 것임을 인정했다. "그 보살핌이 최대한 너의 아내에게로 옮겨 갈" 때가 왔음을 인정한 것이다.

겨우 며칠 전, 결혼식 전날에 핀센트는 살레에게 말했다. "내 자신을 돌볼 수도 다스릴 수도 없어요. 과거의 나와 지금의 나는 아주 다른 사람처럼 느껴집니다." 그는 바로 정신 병원으로

가게 해 달라고 했다.

그 말에 살레는 놀랐다. 그는 핀센트가 그새 나아졌다고 느끼던 차였기 때문이다.("병의 어떤 흔적도 남아 있는 것 같지 않소."라고 테오에게 편지로 말했다.) 의사들은 병원에서 그를 내보내는 데 동의했다. 새로운 아파트도 정해져 있었다. 그런데 두 사람이 임대차 계약서에 서명하러 가던 길에 핀센트의 마음속에 있던 뭔가가 무너져 버렸다. "그는 당분간 자립할 용기가 부족하다고 별안간 털어놓았소. 정신 병원에서 두세 달 정도 보내는 게 그에게 훨씬 더 현명하고 나은 일일 거요."라고 살레는 전했다.

테오에게 보내는 편지에 제 결정을 알리며, 핀센트는 그 이유를 설명하지 않는 것을 양해해 달라고 부탁했다. "그에 대해서 이야기하는 것은 정신적인 고문이 될 거다." 그러나 그 후로 그는 갑작스럽게 마음을 바꾼 이유들로 가득한 편지를 쏟아 냈다. 가장 평범한 이유부터("망연한 상태여서 당장은 내 삶을 이끌 수 없다.") 다음처럼 가장 애달픈 이유까지 갖가지 이유가 있었다. "나는 평생 '궁지에 빠져' 있었고, 나의 정신 상태는 지금만 희미한 게 아니라 늘 그랬다. 그러니 내게 무슨 일이 행해지든, 내 인생의 균형을 잡기 위해 뭔가를 생각해 낼 수 없구나."

그러나 진짜 이유는 분명했다. 그는 테오를 위해 그리했다. "내 마음의 평화만큼이나 타인 마음의 평화를 위해서 감금된 상태로 있고 싶다. 살레와 레이, 그리고 누구보다 너를 힘들게 해서 유감이구나." 그러나 살레는 결혼식 날짜가 다가오면서 훨씬 더 요동치는 현실을 테오에게 보고했다. "당신의 형이 당신에게 폐를 끼친다는 생각에 얼마나 빠져 있고 걱정하는지 좀처럼 믿지 못할 거요." 핀센트는 특히 병원에서 풀려난 후 또 다른 발작을 일으킨다면 그때 사람들 앞에서 벌어질 모습을 걱정했다. 그러면 테오가 어떤 행동을 강요받게 될까? "내 동생은 나를 위해 정말 많은 것을 해 주었는데 이제 더 많은 수고를 끼치게 되었구려!" 그렇게 살레에게 부르짖었다.

핀센트가 자신의 운명을 결정하기를 몇 달 동안이나 기다렸음에도, 마침내 그리했을 때 테오는 멈칫거렸다. 단 몇 달간일지라도, 형이 정신 병원에 들어갈지 모른다는 "역겨운 가능성"은 병원에서 회복될 수 있을 거라는 환상을 깨트렸고, 자신이 지어낸 바이런과 돈키호테 식 이야기를 망쳐 놓았으며, 아직 씨앗 상태인 자신의 가족에게 그늘을 드리웠다. 핀센트가 그토록 오랫동안 고뇌하여 내린 결정을 취소하게 하려는 테오의 광적인 노력을 설명해 줄 것은 수치심밖에 없었다. 테오는 신혼여행을 미룬 채 요하나와 파리에 막 왔는데, 파리로 오라는 마지못한 초청을 핀센트에게 건넸다. 그뿐 아니라 여름에 퐁타벤에서 고갱과 재회하고 싶지 않냐는 말까지 꺼냈다. 깜짝 놀랄 만큼 어리석은 생각이었다.

그는 형이 지정한 정신 병원에 대해서도 의구심을 품었다. 살레의 추천으로, 핀센트는 이미 생레미의 작은 교회와 관계된 정신 병원을 선택해 놓았다. 생레미는 아를에서 북동쪽으로

25킬로미터쯤 떨어져, 알피유 산맥 기슭에 있는 작은 마을이었다. 알피유 산맥은 알프스 가장자리의 바위투성이 산맥으로, 크로 평야의 지평선까지 한눈에 보이는 곳이었다. 작고 비싼 민간 운영 시설을 택한 것도 테오에게 뜻밖이었다. 그들은 몇 달간 엑스와 마르세유에 있는 좀 더 크고 덜 비싼 공공 정신 병원에만 초점을 맞추어 서신을 주고받았기 때문이다. 그는 뒤늦게 핀센트더러 병원들의 상황을 좀 더 알아보라고 했고, 어쨌든 최종 결정을 내리기 전에 좀 더 많은 정보를 기다렸다. 그리고 핀센트의 목적지가 생레미가 되든 다른 어디가 되든, 머무는 기간을 짧게(한 달에서 세 달까지) 하라고 충고했다. 그리고 시설에 들어가는 것을 정신적 문제로 인한 구금이라기보다는 야영 생활같이 조용한 곳에서 칩거하는 것처럼 줄곧 이야기했다.

테오가 다시 생각해 보고 출발을 늦추라고 요구할 때조차, 핀센트는 테오에게서 자신의 태도를 돌변하게 만든 모든 두려움을 확인했다. 테오는 결혼식에 관해 보고하는 밝은 편지를 보냈고 요하나와 함께하며 발견한 결혼의 더없는 행복을 분명하게 드러냈다. "우리는 철저히 서로를 이해하고 있어. 그래서 서로 간에 너무나 완벽한 만족감을 느껴." 그러면서 매번 배려 없는 감탄의 말로 거듭 상처를 안겼다. "만사가 상상 이상으로 잘되어 가, 이토록 큰 행복은 감히 바라지도 않았었는데."

테오의 반대와 둔감함에 핀센트는 더욱 극단적으로 물러나 위협적인 소리를 했다.

"5년간 외인부대에 들어가 있음으로써 이 엉망진창인 상태에서 빠져나올 수 있을 거다. 내 생각엔 그게 나을 것 같다."라고 4월 말에 편지했다. 생레미 병원의 예상보다 높은 수수료와 병원 밖에서 그림 그리는 것이 허용되지 않을 수도 있다는 보고에 심란해져서, 극단적인 남부로 탈출하는 것을 상상했다. 아라비아의 사막으로 가는 것이다. 거기서 그는 공짜로 '감독관'을 찾을 수 있을 터이고, 부대 막사에서 작업을 허락받을 수 있을 터였다. 거기서 병동의 질서와 평온을 찾고, 5년 후면 "회복되어 좀 더 자제하게 될지도 모른다."라고 말했다. 가장 중요한 것은 죄책감으로부터 탈출할 수 있다는 점이었다. "그림에 드는 비용이 부채감과 무가치하다는 느낌으로 나를 으스러뜨리고 있다. 이를 멈출 수 있다면 좋을 텐데!" 한번은 테오가 정신이 번쩍 들도록 감정을 분출하며 외쳤다.

테오는 외인부대에 들어가겠다는 형의 말만큼이나("그건 자포자기적인 행위야, 안 그래?" 그는 힐난조로 답장을 보냈다.) 그가 보낸 신문 기사에서 우울한 위협을 보았다. 그 기사는 자살한 마르세유의 어느 무명 화가에 관한 것이었다. "그 속에서 몽티셀리가 얼핏 보이는구나."라고 넌지시 말하며, 미디 지방의 거장을 언급했다. 몽티셀리의 수치스러운 죽음(그리고 자살했다는 소문)은 노란 집의 실패 이후로 그의 뇌리에서 더욱 떠나지 않았다. "아아, 비통한 이야기다." 핀센트는 자신이 그렇게 비참하게 실패하지 않았다면, 이 무명의

동료 화가를 구할 수 있지 않았을까 궁금해했다. "동봉한 기사에 나온 이처럼 불쌍한 회기들에게 그 작업실은 쓸모가 있었을 테니까." 이제 그 꿈에서 남은 것은 깊은 후회, 늘어난 지출, 충실한 동생뿐이었다. "너의 우정이 없었다면, 그것들은 나를 무자비하게 자살로 몰아갔을 것이다. 그리고 비겁자인 나는 일을 저지르는 것으로 끝났을 거다."

결국 테오에게는 선택의 여지가 없었다. 그는 가욋돈을 지불하는 데 동의하고 생레미 병원에서 요구하는 입원 요청서를 썼다.(그는 가장 저렴한 삼등 시설을 요구했다.) 그러나 사실이 아니었으면 하는 마지막 바람으로, 그 병원 원장에게 단언했다. 형의 감금은 "현재 그의 정신 상태에 문제가 있어서라기보다는 앞선 발작의 재발을 막기 위해 요구되는 바"라고 했다. 이렇게밖에 형을 위로할 수 없었다. "어찌 보면 형은 불쌍하지 않아, 그렇게 잘 생각되지 않을지라도…… 기운을 내, 형의 큰 불행은 반드시 끝날 테니까."

5월 초에 핀센트는 노란 집의 짐들을 꾸리는 일을 끝냈다. 고통스러운 작업이었다. 그가 오랫동안 집을 비운 사이에 난방은 끊겨 있었고 론 강이 범람하여 강물이 거의 문간까지 이르렀다. 냉기와 습기 찬 어둠 속에서, 사방 벽에서는 물과 소금이 스며 나왔고 곰팡이가 무성하게 피어 있었다. 많은 소묘와 유화가 못쓰게 되었다. 충격이었다. 작업실만 슬픈 결말을 맞이한 게 아니라, 그것을 상기시켜 줄 습작들마저 망가졌기 때문이다." 그는 망가진 작품 중에서 꼼꼼히 그림을 추려 내며 최대한 구조 작업을 했다. 가구는 지누의 지긋지긋한 심야 카페에 넘겨주었다. 그림들을 분류해서 말리는 데 몇 주가 걸렸다. 하나하나(아끼는 「아기 재우는 여인」, 「호흐의 방」, 「씨 뿌리는 사람」, 「의자」, 「별이 빛나는 밤」, 「해바라기」) 나무틀에서 제거하여 그 사이에 신문지를 끼워 넣은 후 포장하여 상자에 담아 미안해하는 말과 함께 파리로 보냈다. "그 가운데 파괴해야 할 서툰 그림이 무수하구나. ……그런대로 괜찮아 보이는 것만 보관하렴."

그림을 포장하며 그는 후회의 파도에 휩쓸렸다. 새 아파트에서 몇 밤만 보내고 나서 외로움과 악몽에 병원으로 돌아갔다. 거기서 그는 아를에서의 마지막 나날을 보냈다. 그러다 테오에게 편지했다.

마지막 나날은 정말 슬프구나. 하지만 가장 애석한 것은 네가 크나큰 형제의 사랑으로 이 모든 것을 내게 주었다는 것, 그리고 그렇게 오랜 세월 동안 나를 지지해 주었는데, 돌아와 이토록 유감스러운 이야기를 해야 한다는 사실이다.

방을 둘러보니 작업실이 아닌 '묘지'가 있었다. 그리고 그는 절망 어린 묘비명을 말했다. "그림이 꽃처럼 시들었다." 아를에서 보낸 작별의 편지에서, 인생이 눈앞을 획획 지나치는 양 자신이 쌓아 온 경력을 평했다. 그는 밀레풍

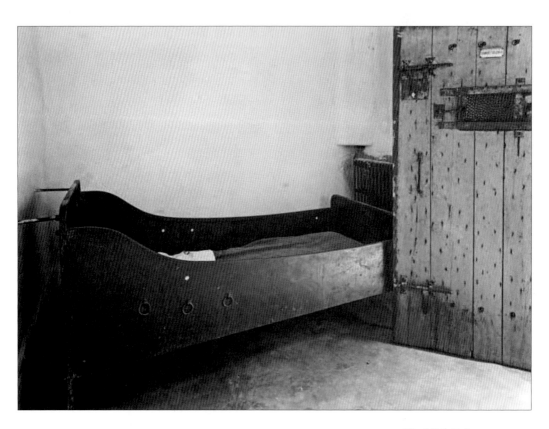

아를 병원의 독방

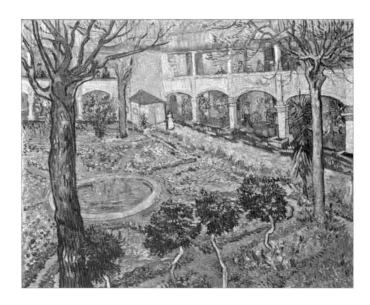

「아를 병원의 안뜰」 1889. 4.
캔버스에 유채, 92×73cm

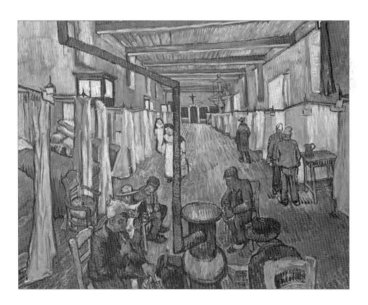

「아를 병원의 병동」 1889. 4.
캔버스에 유채, 92×74cm

농부와 "잿빛 색조를 띤 네덜란드의 색상"을 되찾고서 동생에게 경고했다. "배타적이고 극단적인 인상주의자가 되지는 마라. 어쨌든 뭔가에 가치가 있다면, 놓치지 말려무나." 그는 좋아하는 화가들의 이름을 열거했지만, 그들이 잊힐까 봐 염려했다. 자신에 관해서는 "화가로서 나는 결코 중요한 인물이 되지 못할 거다, 그건 확신해."

그림을 완전히 포기할까 생각하면서도, 떠나기 전에 어떻게든 두 점을 더 그렸다. 두 그림 모두 길을 묘사한 것이었다. 한 그림에서는, 꽃이 피어 우거진 밤나무들의 차양 아래 "빛과 그늘로 알록달록한" 공원 길에서 한 가족이 즐겁게 뛰논다. 다른 그림은, 인적 없는 길이 저 멀리 구불구불 이어지다 담 너머로 사라지는 풍경이다. 바큇자국이 난 외로운 그 길을 따라 무성한 풀숲과 가지를 쳐낸 이파리 없는 버드나무들이 늘어서 있다. 멀리 시선이 닿는 데까지 상처 입은 기형적인 모습으로.

39

별이
빛나는 밤

생폴드모졸 요양원은 로마 시대 이래 방문객을 매혹해 온 산골짜기에 놓여 있었다. 이 숨겨진 협곡을 유럽의 등줄기에 해당하는 알프스 산맥의 멋진 산길에 비교하는 사람도 있었다. 이곳의 푸른 들판과 올리브 숲에서 구릉으로 이루어진 교외 지방 토스카나를 떠올리는 사람들도 있었다. 작곡가 샤를 구노는 그곳을 "완전한 이탈리아"라고 일컬으며, "최고로 아름다운 산골짜기를 어디서든 볼 수 있는 곳."이라고 말했다. 또 어떤 사람들은 거기서 고대 그리스 아테네의 언덕들, 즉 본래의 아르카디아를 보았다.

무시무시한 서고트족은 근처에 있는 레보의 바위투성이 고지대를 택했다. 그곳은 단단한 돌을 깎아 만든 독수리 둥지 같은 도시로 알프스 산맥의 최극단에 걸터앉아 있었다. 거기서 산들은 거대한 석회 벽이 되어 론 강 삼각주와 만났다. 그러나 문명화된 로마인들은 그 바위투성이 정상 바로 너머에 있는 외지고 비옥한 계곡에서 안전과 구릉진 고향 땅의 메아리를 발견했다. 그 지역의 비밀스러운 평온함에 감명받은 그들은 글라눔이라는 작은 휴양 도시를 세웠다. 그 도시는 전적으로 건강과

기력의 회복에 바쳐진 곳이었다.

10세기경 글라눔은 근처에 생레미 마을을
세우는 데 돌무더기를 빼앗겼지만, 그 계곡의
재생력은 기적에 관한 보고와 수도원의
설립에서 표출되었다. 천 년을 가로질러 뻗어
있는 호의적인 평가들이 합쳐지며, 설립자들은
로마 시대 사람들이 남긴 가장 눈에 띄는
유산, 즉 우뚝 솟은 추모비의 이름을 따서
수도원에 이름을 붙였다. 다음 800년 동안
생폴드모졸(mausole은 '능묘'라는 뜻)의 회랑으로
둘러싸인 교회는 무수한 순례자들, 특히 괴로운
마음과 병약한 정신을 구조해 주기를 바라는
사람들을 반겼다. 그 수도원은 산으로 이루어진
보루에 안전하게 있으면서, 수많은 동류의
저지대 수도원들을 몰락시킨 전염병과 파괴의
파도를 이겨 냈다. 19세기 초, 살기 좋은 기후와
평온한 풍경, 치유력에 대한 전설로,
그 오래된 수도원(이제는 불규칙하게 뻗은 건물들의
복합체였다.)은 최종적인 모습을 취하게 되었다.
즉 정신 질환을 앓는 이들을 위한 요양원이었다.

생폴드모졸의 구교도적인 유산은 핀센트와
테오를 틀림없이 주저하게 만들었을 것이다.
그러나 그 요양원의 안내 책자(두 형제 모두
그것을 읽었다.)에는 종교에 대한 언급이 거의
없었다. 대신에 "보석을 씌운 듯한 하늘" 아래
나무와 숲과 산 공기의 오래된 구원,
즉 비기독교도들의 치료책을 강조했다.

공기, 빛, 탁 트인 땅, 크고 아름다운 나무들,
식수(신선하고 풍부하며 품질이 훌륭한 산에서

비롯한 물)가 있고 인구가 많은 중심지로부터
충분히 떨어져 있다는 점 능이 박식한 설립자가
이곳을 택한 주된 이유다.

로마네스크 양식의 아치 아래에서 기도했던
수도회 사람들 가운데 남아 있는 이들은
수녀들뿐으로서, 그들이 부족한 직원 수를
보충해 주었다. 일과는 아침 예배와 저녁
예배만큼이나 규칙적이었다. 그리고 다른 세상의
것 같은 평온함이 곳곳에 배어 있었다. 실로
아를에서 우여곡절 많은 두 시간의 기차 여행을
하고, 단테 시대 이후로 "지옥의 문"이라고
알려져 있는 무시무시한 협곡을 오르고 나서야
핀센트는 나지막이 놓여 있는 그 정신 병원을
보았을 것이다. 그리고 앞서 수많은 순례자들이
본, 나무들이 줄지어 서 있는 수도원 입구와
다듬어진 정원, 신록의 들판을 보았을 것이다.
그곳은 험준한 바위투성이가 세계 한가운데 놓인
고요의 섬이었다.

원기를 회복시키는 글라눔의 기운 속에서,
생폴드모졸 요양원은 정신 병원이라기보다
휴양지처럼 운영되었다. 수도원의 일과인
공동 식사 시간과 목욕 시간이 아니면, 그곳의
사람들은 일반적으로 자신의 뜻에 따라 움직일
수 있었고, 감독관은 멀리 떨어져 지켜보았다.
더 이상 교회의 지원을 받지 못했기 때문에,
생폴드모졸 요양원은 위생적인 상태와 건강에
좋은 음식("풍부하고 다양하고 심지어 보기 드문
음식"), 잦은 소풍, 좋은 경치, 난방기, 현대적
의료를 약속하며 부유한 중산 계급을 유혹했다.

프랑스의 판 호흐

그리고 "상냥함과 자비심"으로 운영되며(족쇄나 구속복에 의지하지 않는다는 뜻이었다.) 일과는 "육체노동과 오락"으로 이루어져 있었다.

물론 숙소는 거주자 계급에 따라 다양했지만, 그 시설의 스위스 젖소들은 풍부한 자연의 낙농장의 식품을 모두에게 골고루 제공했다. 여자들의 노동(바느질)과 남자들의 오락(당구)을 위한 공간도 있었다. 도서관은 "삽화 신문, 책, 그리고 취미에 적합한 다양한 오락"에 접근할 수 있도록 해 주었다. 환자들에게 음악 연주나 글짓기, 미술을 독려하는 시설이 갖추어져 있었다. 가족들과 함께 응접실에서 시간을 보낼 수도 있었다. 사회적 지위가 높은 기숙자들은 독립된 아파트를 보유했고 헌신적인 가정부가 시중을 들었다.

환자들은 가능한 한 옥외에서 많은 시간을 보내라는 격려를 받았다. 그들은 붓꽃과 월계수가 풍성한 오솔길이나 키 큰 옹이투성이 소나무로 이루어진 긴 산책로를 거닐었다. 그 소나무들은 바람에 우아한 따옴표 모양으로 굽어 있었다. 아니면 그저 회랑이 딸린 마당에 줄지어 있는 돌의자에 앉아서 분수물이 찰싹거리는 소리를 듣거나 오래된 아치 밑에 둥지를 튼 제비를 지켜볼 수도 있었다.

이러한 편의 시설을 갖추고도, 생폴드모졸 요양원은 앞 시대로부터 물려받은 침상을 모두 채울 수 없었다. 앞선 시대에는 구호 단체만 비용을 지불했고 정신적 고통은 의사가 아니라 성직자들이 돌봐야 할 일이었다. 절반 이하의 병실들만 환자로 채워져 있었다. 5월 8일에

핀센트가 왔을 때, 그는 열 명의 남자 환자와 그보다 두 배는 많은 여자들(정신 이상은 여전히 주로 여성의 질환으로 여겨졌다.)로 이루어진 무리에 합류했다. 수익 감소는 안내 책자에 묘사된 최상의 음식과 잘 가꾸어진 정원에 타격을 입혔다. 핀센트는 매일 식당에서 제공하는 음식에서 바퀴벌레가 들끓는 파리의 식당이나 하숙집과 다를 바 없이 퀴퀴한 냄새가 난다는(고기에서는 조금, 콩에서는 심하게 났다.) 점을 알아차렸다. 방치된 정원은 몇 달씩이나 가지치기나 파종이 되지 않아서, 오래된 석재 건물에 쇠락한 분위기를 부과했다. 영적인 갱신을 위해 바쳐진 조용한 곳에 걸맞지 않은 분위기였다.

이 기울어 가는 사업의 경영권을 쥔 이는 테오필 페이롱 박사였다. 뚱뚱하고 안경을 쓴 홀아비로서 성미가 급했고 통풍으로 다리가 굽어 있었다. 법에 따라 성직자가 아닌 의사가 요양원을 통솔하긴 했지만, 정신 착란에 관한 학문은 아직 의사에게 특별한 교육을 요구할 정도로 대단하지 않았다. 페이롱은 안과의로서 해군에서 군의관으로 경험을 쌓았다. 은퇴 후 생폴드모졸 요양원의 한직에 가지고 온 것은 일반적 의료 지식과 장교의 광적인 질서 의식, 지출에 대한 회계원의 안목뿐이었다. 그는 들어오고 나가는 모든 것을 엄격하게 기록했고 끊임없이 예산을 축소했다. 그릇된 행위를 발견하면 환자를 즉시 고립된 마당에 격리했다. 최악의 경우에는 나머지 기숙자에게서 멀리 떨어진 구금실 같은 병동에 격리했다.

이렇게 세속에서 떨어져 있고, 꼼꼼하게 재고

감시하고 질서정연한 세계에서 핀센트는
잘 지냈다. "여기로 온 건 잘한 일 같구나.
여기처럼 평화로운 건 처음이다."라고 도착한
지 며칠 만에 편지했다. 이제 자신이 집이라고
부르는 단정하고 채광이 좋은 공간을 테오에게
자세히 설명해 주었다. "내 방은 회녹색
벽지가 발라진 작은 방이다. 그리고 아주 연한
색의 장미 장식이 있는 커튼 두 장이 달려
있다. 아주 멋지단다." 그는 낡은 안락의자에
감탄했는데 마치 자신을 위해 준비된 의자
같았다. "이 의자는 디아즈나 몽티셀리의
그림처럼 갈색, 붉은색, 분홍색, 하얀색, 크림색,
검은색, 연하늘색, 암녹색 반점의 얼룩덜룩한
태피스트리로 덮여 있다." 창문에는 물론
빗장이 질러져 있지만 울타리를 두른 밀밭이
내다보였고("판 호이언의 그림 같은 전망"),
동향이라서 "아침이면 모든 찬란함 속에
떠오르는 태양을 본다."라고 말했다.

세속으로부터 격리된 차분함 속에서,
핀센트는 경찰과 빚쟁이, 집주인, 길거리 아이들,
엿보는 이웃의 방해를 받지 않은 채 늘 간절히
바라 왔던 평온을 찾았다. 그는 "규칙을 따라야
하는 곳에서 마음의 안정을 느낀다."라고
말한 적 있다. 이곳에서 잘 먹진 못하더라도
규칙적으로 먹었고 카페 드라가르의 유혹과
마주하지 않은 채 적당히 술을 마실 수 있었다.
낮 동안은 경내를 산책하며 향기로운 식물과
깨끗한 공기("고향보다 여기가 훨씬 더 멀리까지
보인다.")를 즐기거나, 그냥 앉아서 자세히 경치를
살폈다. "파란 하늘에 결코 질리는 법이 없단다."

일주일에 두 차례 두 시간씩 목욕을 했다.
그것은 그를 매우 안정시키는 치료 효과가
있는 의식이라고 했다. 밤이면 몽티셀리의 그림
같은 안락의자에 앉아 책이나 신문을 읽고
느긋이 담배를 피웠다. 벽에서 내려다보는
어떤 그림도 없었다. 다시 말해 과거의 어떤
유령도 없었다. 그림은 모두 테오에게 보내거나
아를에 남겨 두었다. 야심과 기대의 크나큰
짐이 그의 어깨에서 거두어졌다. "우리는 더
이상 원대한 사상을 위해서가 아니라 오로지
소소한 생각을 위해 살아야 한다. 정말이다.
여기서 놀라운 안도감을 발견했다."라고 편지에
적었다. 그를 부양하는 데 드는 돈이 그의 손을
거치지 않기 때문에, 최소한 당분간은 매일
생계비를 벌어야 한다는 과제로부터(더 심하게는
"빚지고 무가치하다는 참담한 느낌"으로부터)
벗어날 수 있었다. 남부의 지방풍도 더 이상
그를 괴롭히지 않았다. "주변에 산들이 있어서,
바람을 항상 바로 맞아야 하는 아를보다 훨씬 덜
짜증스럽구나."

핀센트의 기분에도 다른 바람이 불었다. 아를
사람들에 비하면, 생폴드모졸 요양원의 환자들은
정중함과 동정심의 본보기 같았다. "그들은
우리가 타인에게 관대해야 타인도 우리를 관대히
대할 거라고 말하는구나. 우리는 서로를 아주
잘 이해한다." 화가 인생에서 처음으로, 그는
방해받지 않고 조롱당하지 않고 사람들 앞에서
그릴 수 있었다. 헤이그에서는 사람들이 침을
뱉었다. 누에넌에서는 쫓겨났다. 아를에서는
돌을 맞았다. 그러나 생폴드모졸의 정원(그곳에서

그는 대부분 시간을 보냈다.)에서는 작업과 회복에 필요한 평화를 발견했다. 근처에서 불 게임*과 체커 게임이 방해받지 않고 진행되었다. 지나가던 사람들이 멈춰 서서 지켜볼 수도 있었지만, 항상 정중하게 거리를 두었다. 그는 "아를의 선량한 사람들"과 달리 "이들(동료 기숙자들)은 분별과 예의가 있어서 나를 내버려 둔단다." 실로 그들의 순수한 관심을 즐기며 언급했다. "그림의 예술성을 모르는 사람들을 위해 그리는 게 나의 오랜 바람이었지."

핀센트가 보고했듯, 생폴드모졸 요양원의 환자들은 대체로 고상하고 정중했다. 그가 그림을 그리는 동안 불 게임을 하거나 식당 탁자 옆에 앉아 있는 사람은 가정불화의 희생자로서 정신적인 고통을 겪는 사람(핀센트의 표현대로라면 "파멸당한 부자")일 수도 있었다. 아니면 자러 갈 때도 여행 복장(모자와 지팡이, 외투)을 고집해서 오해받은 괴짜일 수도 있었다. 그 정신 병원의 기록에 따르면, 한 사람은 시험 준비를 하면서 머리를 너무 혹사시켰던 좌절한 법학도였다. 또 다른 사람은 고발당한 소아 성애자였다. 최소한 한 사람은 '백치'라는 진단을 받았는데, 투덜거리는 것과 고개를 끄덕이는 것밖에 못 했기 때문이다. 그러나 핀센트는 그가 훌륭한 경청자임을 깨달았다. "나를 겁내지 않는 그와는 이야기를 나눌 수 있어." 물론 거기에는 소리를 질러 대는 사람들이 있었다. 밤이면 짖어 대는 사람도 있었다. 그리고 핀센트처럼

* 쇠구슬을 이용해서 하는 프랑스의 놀이.

발작적으로 피해망상과 환각 탓에 극심한 공포감을 터뜨리는 사람들도 있었다. 그러나 그럴 때면 관리인이 오기도 전에 다른 환자들이 달려들어 그들을 진정했다. 그들은 겁을 먹고 달아나지 않았다. "사람들은 서로를 아주 잘 알기에 발작이 닥치면 서로를 돕는다."

그가 보기에 최악의 경우들도 그러한 배려는 당해 낼 수 없었다. 핀센트는 최근에 온 한 젊은이의 예를 들었다. 그 젊은이는 모든 것을 때려 부수고 밤낮으로 소리를 질러 대며 광포하게 구속복을 찢고 음식을 뒤집어엎거나 방 안 침대와 다른 가구들을 파괴했다. 아주 우울한 사례지만, 동료 환자들, 특히 베테랑 환자들이 개입해서 자해하지 못하게 할 거라고 핀센트는 말했다. "그들은 그를 회복시킬 거다."라고 자신 있게 예측했다.

똑같이 꼬인 논리로, 모든 감정의 분출, 미친 듯한 발작, 밤의 울부짖음이 미래에 대한 핀센트 자신의 근심을 달래 주었다. "이 동물원 속 다양한 정신병자와 미치광이의 삶을 들여다보며, 막연한 두려움, 만사에 대한 공포를 극복하고 있다." 그리고 동료 환자들이 끼어들 때마다 그는 공동체의 일부라는 느낌을 받았다. 10년 전 보리나주에서 다친 광부들이 서로를 간호할 때와 같은 느낌이었다. 그것은 백치와 추방당한 자들의 공동체가 아니라, 진정한 우정과 상호 위로의 공동체였다. "비록 울부짖고 엄청나게 악을 써 대는 사람들이 있긴 해도, 여기에는 훨씬 참된 우정이 있다."

생폴드모졸 요양원의 일과와 친근함이

핀센트의 일상에 질서를 부과하면서 페이롱 박시의의 시간은 미릿속 그림자를 쫓아냈다. 그는 아를 병원에서 "일반적 섬망 증세를 보이는 극심한 조증"이라는 공식인 진단을 받았었다. 12월에 이 증세가 발작을 부르면서 귀 일부를 잘라 내기에 이른 것이라고 입원 보고서는 결론지었다. 그러나 레이 박사는 페이롱에게 핀센트가 "일종의 간질병"에 시달린다는 자신의 견해를 전했다. 고대 이후로 알려진, 사지가 떨리고 곧잘 쓰러지는 간질(한때 '졸도병'이라고 불렸다.)이 아니라 정신적 간질병, 즉 정신이 작동을 멈추는 것이라고 했다. 머릿속에서 사고·지각·이성·감정이 붕괴되는 것이 완전히 드러나고 종종 기이하고 극적인 행동이 보인다는 것이다. 아를의 의사들 가운데 젊은 수련의 레이만이 최근에 규명된 이 오래되고 무시무시한 질병의 다양한 증세에 대해 자세히 알았다.

프랑스 및 다른 곳의 의사들은 50년 전부터 비경련성 간질의 존재를 알아 왔지만, 그 원인과 애매한 증상 때문에 오랫동안 병의 정체를 적극적으로 규명하지 못했다. 그들이 그 병에 부여한 이름은 정체를 규명하면서 겪은 좌절감을 보여 준다. 그 병의 진행 사이에 존재하는 오랜 휴지기 때문에, 그들은 그것에 잠복성 간질병 또는 잠재적 간질병이라는 이름을 붙였다. 발작 사이에는 그 병의 피해자들이 자기 내부에서 만들어지고 악마의 존재를 의식하지 못한 채 비교적 정상적인 생활을 영위했다. 숨겨진 원인과 다양한 외관 때문에 그 병을 가면성

간질이라고 부르기도 했다. 일부 의사들은 모호한 종체적 증상을 고려하여 아예 간질병으로 간주하지 않으려 했다. 좀 더 고도의 뇌기능을 잔인한 목표로 삼는다는 점 때문에 "지적인 병"이라고 일컫는 의사들도 있었다. 그러나 그들은 보이는 발작에 붙인 발작과 소발작이라는 위계를, 보이지 않는 발작에도 강요하려고 했다. 레이 같은 일부 의사들은 그저 일종의 간질병이라고 부르며, 그 병의 외향적인 정신적 고뇌와 내향적인 발현 형식 사이에 있는 개념상 괴리를 메꾸고자 했다.

아를에서 레이는 자신이 내린 진단에 대해 핀센트(그는 외인부대가 '간질병자'를 받아들이지 않을지도 모른다고 걱정했다.)와 이미 논의를 거쳤고, 그 병의 발병률과 보다 넓게 퍼져 있는 질병에 대해 사람들이 품은 상대적인 자비심에 대해 안심이 되는 통계를 보여 주기까지 했다. "프랑스에는 5만 명 간질병자가 있지요." 5월에 핀센트는 밝게 동생에게 알려 주었다. "그중 4000명만 입원해 있으니, 희귀한 병은 아닙니다." 레이는 잠복성 간질병의 정신 발작이 때로 어떻게 환각(청각적·시각적·후각적 환각)을 유발하여 희생자들이 혀를 물어뜯거나 귀를 자르는 것과 같은 절망적인 자해 행위를 하도록 몰아가는지 설명해 주었다.

레이가 두 세대에 걸친 프랑스 의사들이 묘사한 대로 간질의 성격을 설명해 주었다면, 핀센트는 틀림없이 거울 속에서 그 성격에 친숙한 인물을 보았을 것이다. 잠복성 간질병자는 불안정한 기분, 쉽게 흥분하는 성질,

맹렬한 작업 습관, "지나친 정신 활동"으로 가족과 친구들을 놀랬다. 아주 사소한 자극에도 잠복성 간질병자는 분노를 터뜨렸다. 심하게는 프랑스의 주도적 심리학자인 베네딕트 모렐이 1853년에 "무시무시한 행위로 응축된 번갯불"이라고 묘사했던 "간질병적 분노"가 표출될 때도 있었다. 잠복성 간질병자는 항상 부산스러워 정신만큼이나 삶도 불안정했다. 그들은 결코 한곳에 오랫동안 머물지 못했다. 그들의 사납고 예측할 수 없는 감정적 폭발은 주변 사람들을 짜증나게 하고, 멀리하게 만들며, 궁극적으로는 격분시켰다.

그림이 너무나 완벽하게 맞아떨어져, 페이롱은 그 젊은 수련의의 진단을 즉각적으로 신뢰했고, 핀센트가 도착한 지 하루 만에 요양원의 기록부에 적었다. "모든 사실로 비추어 볼 때, 판 호흐 선생은 때때로 간질병적 발작을 일으키기 쉬운 상태다."(핀센트는 테오에게 알렸다. "내가 이해할 수 있는 한, 여기의 의사는 내가 걸렸던 것을 일종의 간질병적 발작으로 간주하고 싶은 것 같다.") 다음 몇 주간 페이롱은 핀센트를 면담하면서 핀센트의 개인사와 가족사에 대해 자세한 이야기를 들었다. 그는 공감 능력이 부족한 사람이거나, 아니면 신중한 관찰자로서 레이의 견해가 맞다는 확인만 했다. 그는 5월 말 테오에게 편지했다. "나에게는 핀센트 선생이 겪었던 발작이 간질병 상태의 결과라고 믿을 만한 충분한 이유가 있소." 비록 안과 전공이지만, 한 동료의 말에 따르면 페이롱은 당시 정신 질환에 관해 알려져 있는 것들을 잘 챙겨서 알고 있었고 핀센트와 가진 면담 동안, 레이가 스케치한 잠복성 간질병 '유형'의 초상화를 완성했을 것이다.

1880년대에 그 주제에 관한 주도적 권위자인 윌리엄 고어스의 말에 따르면, 그 병은 종종 유년기에 처음, "차분하지 못한 짓궂은 태도와 조급증"의 형태로 발현되었다. 과도한 햇볕이나 음주에서부터 분열적 감정(특히 죄책감)까지, 그 어느 것에 의해서도 발작이 일어날 수 있었다. "심오한 정신적 고통"의 흥분 상태는 가장 흔하게 보고된 발작의 전주곡이었다. 일부 환자들은 깨어 있는 채로 갑자기 악몽에 갇힌 느낌이나, 틈 속으로 추락하는 느낌을 받았다고 설명했다. 양심의 고통은 발작을 야기하는 것으로 알려져 있었는데, 그 병의 희생자들이 말로 설명할 수 없거나 대처할 수 없는 불행에 쫓긴다고 느끼는 사례에서 특히 더 심했다. 고통스러운 기억도 발작을 유발할 수 있었고, 종교적인 강박 관념, 특히 사면받지 못했다고 느껴지는 죄악에 대한 강박 관념 또한 발작을 불러일으킬 수 있었다.

발작이 일어날 때면, 환자는 종종 육체와 정신이 유리된 느낌을 받았다. 마치 희생자들의 정신이 분열되거나 다른 개체에 투영된 듯이 말이다. 그 개체들은 때때로 환자 자신의 목소리로 이야기했다. 희생자들은 횡설수설하거나 '기계적으로'(즉 그들의 행동에 대한 의식적인 통제 없이, 심지어 인식하지도 못한 채) 행동하곤 했다. 이는 발작 초기의 특징이었고, 특히 희생자에게 가장 위험한

시기였다. 폭력성과 발작적인 분노는 그 병의 걱정걱인 특징이있다. 살인과 사살 행위 모두 일어날 가능성이 있었다. 발작에는 거의 항상 의식 불명이 뒤따랐다. 깊고 불안정한 잠으로서 희생자는 벌어진 일을 전혀 기억하지 못한 채 깨어나곤 했다. 뒤이은 나날과 여러 주의 특징은 "간질의 무감각 상태"였다. 심술궂게 무기력하고 목적 없고 통렬한 후회감이 드는 몽롱한 상태였다.

핀센트가 그의 가족 내에 간질병의 다른 사례가 존재한다고 밝혔을 때 페이롱에게 진단은 확실해졌다. 잠복성 간질병에 관한 전문의들은 많은 점에서 의견을 달리하지만, 한 가지에 대해서는 같은 의견을 보였다. 간질은 그 형태가 어떠하든, 근원이 무엇이든 간에 유전될 수 있다는 것이다. 핀센트의 이야기는 정신 질환의 진짜 가계도를 제공했다. 카르벤튀스 가문의 연대기에 있는 여느 때보다 솔직한 기록에 따르면, 핀센트의 외조부인 빌럼 카르벤튀스는 "정신인인 질병"으로 사망했다. 어머니의 자매인 클라라는 쓸쓸한 독신의 삶 내내 간질로 고생했다. 또 다른 외숙부도 스스로 목숨을 끊었다. 백부인 헨드릭은 핀센트와 비슷한 나이인 서른다섯 살 즈음에 처음으로 간질 발작에 시달렸다. 거듭된 발작에 무기력해져서 일찍 은퇴한 후 가족들이 모두 쉬쉬하는 가운데 일찍 사망했다고 했다. 같은 설명에 따르면, 또 다른 백부이자 제독이었던 안도 불혹에 설명할 수 없는 발작을 경험했다. 센트 백부의 우려스러운 여러 건강 문제들 가운데에도

발작이 있었다. 그리고 핀센트의 사촌 중 최소한 두 명이 정신병의 희생자가 되었다. 그중 한 명인 얀 제독의 아들 헨드릭은 도뤼스의 말에 의하면 아주 심한 간질병적 발작에 시달렸다. 그 후 헨드릭은 시설로 보내져 자살한 듯하다. 페이롱은 핀센트의 요양원 기록에 확정적으로 적었다. "이 환자에게 일어나는 일은 그의 가족 구성원 일부에게 일어난 일의 연속일 뿐이다."

해답을 찾아낸 페이롱의 기쁨은 유전적 특징이 모든 인간 행동을 이해하는 데 열쇠가 된다는 그의 직업적(그리고 그의 시대의) 신념에 맞아떨어졌다. 다윈의 『종의 기원』이 발표되기 2년 전인 1857년, 잠복성 간질병 전문가인 베네딕트 모렐은 다윈 이전의 진화론을 훨씬 더 어두운 방향에서 취하고 있는 정신병에 관한 논문을 발표했다. 그는 간질뿐 아니라 신경증에서 크레틴병에 이르기까지 모든 정신적 결함(신체적 불완전함과 성격 이상 또한 마찬가지로)이 점진적인 유전적 퇴보, 그가 '타락'이라고 일컫는 과정의 결과라고 주장했다. 한 가족(또는 종족 전체)의 운명은 인체 해부학을 바꿔 놓을 정도로 강력한 유전적 오염의 누적으로 결정될 수 있다고 했다.

19세기 말 프랑스에서 모렐의 이론은 세기말 비관론을 공고히 했다. 너무나 많은 희생을 치른 혁명들, 실패한 왕조들, 특히 보불 전쟁의 치욕스러운 패배로 이루어진 한 세기가 지난 후, 내부의 적, 즉 국가의 활력을 좀먹는 나약함과 결함이라는 암적인 요소에 대한 모렐의 규명은 대중의 상상력을 사로잡았다. 대부분의 프랑스

프랑스의 판 호흐

정신병 의사와 정신 병원의 감독관들이 그랬듯 페이롱은 모렐을 수용했다. 그 이론이 그들의 전문적 입지를 강화해 주었고(그들을 국가적인 유전적 유산의 보호자로 만들어 주었다.) 성직자와 골상학자, 사이드쇼의 최면술사로부터 인간 정신에 관한 궁극적 권위를 떼어 내려는 오랜 전투에서 그들을 거들었기 때문이다. 안과 의사였던 페이롱은 "전에 나는 육체의 눈을 돌보았다. 이제 나는 영혼의 눈을 돌본다. 여전히 같은 일이다."라고 말했다.

모렐의 타락론(그와 핀센트가 살았던 세기의) '유형들'에 대한 환상의 최종적이고 가장 사악한 표현)은 다음 세기에 무서운 피해를 입혔다. 그 피해는 불임 운동에서부터 죽음의 수용소에까지 이를 터였다. 그러나 그 이론은 핀센트를 해방해 주었다. 그의 머릿속 폭풍에 의학적 설명을 부여함으로써, 페이롱은 핀센트에게서 과거의 짐을 들어올려 주었다. 핀센트는 도착하기 전날 편지에 썼다. "내 생활은 충분히 진정되지 않았다. 그 모든 쓰디쓴 실망, 역경, 변화가 나의 예술적 경력을 충분히 자연스럽게 발전시켜 나가지 못하게 한다." 이제 페이롱의 진단은 핀센트에게서 자력으로 꾸려 나가야 할 의무(그것은 그를 "꼼짝 못하게 만드는" 과제였다고 인정했다.)를 덜어 주었을 뿐 아니라, 자기 운명에 대한 통제력('자기 통제'라고 불렸다.)을 되살려 주었는데, 성탄절 이후로 처음 느끼는 것이었다. "일단 그게 뭔지 알면, 느닷없이 극심한 괴로움이나 공포에 사로잡히지 않기 위해 뭔가 할 수 있어."라고 핀센트는 테오에게 설명했다.

그것은 또한 그를 평생의 죄책감으로부터 놓여나게 해 주었다.(최소한 일시적으로는 그랬다.) 그림이 팔리지 않는 것이나 자활에 실패한 것은 그의 잘못이 아니었다. 그는 그저 한 질병의 희생자였다. "우리가 마음에 들어 하든 그러지 않든, 불행히도 우리는 환경과 우리 시대의 질병에 종속되어 있다." 그는 모렐 이론의 뉘앙스를 띠며 편지에 적었다. 그의 병도 여느 사람의 병과 다름없는 하나의 질병으로서, 폐결핵이나 매독보다 비난받을 만한 게 아니라고 주장했다. 비난받을 것이 있다면, '그'가 아닌 '세대'의 과거에 있었다. 다시 말해 그의 책임(그의 결점이나 실패)이 아니라 그를 비난하고 용서하지 않는 가족의 책임이라는 것이었다.

이 새로운 구원의 환상을 북돋우기 위해, 핀센트는 상상의 요양원을 세우기 시작했다. 실패나 불명예, 광기가 아니라 그처럼 오로지 "시대의 고질병"에 시달린 화가들로 이루어진 요양원이었다. 그는 부당하게 비난받은 화가들(트루아용, 마르샬, 메리옹, 윤트, 마리스, 물론 몽티셀리까지)을 줄줄이 불러냈다. 그리고 그들처럼, 그의 창조적 평온함도 반드시 돌아올 거라고 확신했다. "화가 중에는 신경 질환이나 이따금씩 일어나는데도 계속 전진한 자들이 무수하다. 그리고 화가의 삶에서 그것은 그림을 그리는 데 방해되지 않는 것 같구나."

일단 죄책감의 무게가 거두어지자, 핀센트는 새로운 삶을 포용할 수 있었다. 그는 항상 보호 관찰 기관에 끌렸다. 고아원이나 헤이그의 빈민 구호소에서 모델을 찾을 때도 그랬고 자신이

미디에 현대 미술의 수도원을 세우고 있다고 상상한 때도 그랬다.(1902년에 이와 같은 곳에 모여 요양 중인 사람들이 "멋지다, 아주 멋지다."라고 했다.) 병원 풍경에 관한 복제화를 모았고, 애정을 담아 자신의 병원 방문을 묘사했다. 그를 녹초로 만드는 치료를 받기 위한 방문일 때도 그랬다. 종종 다른 이들, 심지어 낯선 이와도 함께 병원에 갈 기회를 놓치지 않았고, 최근 아를에서는 자신이 직접 위생병이 될까 하는 생각도 했다. "아마 그 병으로부터, 나는 사는 법을 배우는 것 같다."

제일의 요양원에 그를 집어넣으려 했을 당시 그는 맹렬히 반대했는데, 오로지 아버지가 제안했기 때문이었다. 그 고집불통 목사는 죽었고, 이제 의학이 그의 유령을 쫓아 주었기에, 핀센트는 마침내 자신이 늘 열망해 왔던 수도승의 질서와 스파르타인의 단순함을 즐길 수 있게 되었다. 그의 치료는 대부분 브롬화물로 이루어진 약들(진정제)과 석재 욕조에서 하는 목욕, 규칙적인 식사(고기에서는 쏘는 듯한 냄새가 났지만, 그는 흥분제로 여겼다.), 적당한 술(배급량 내에서 포도주만 가능했다.), 매혹적인 계곡에서 마음을 달래는 하루의 일과로 이루어져 있었다. 그가 좋아하는 몇몇 소설 주인공처럼, 그는 세속과 분리된 요양원에서 평화를 찾았다. 바깥 세계에서는 결코 찾지 못했던 평온함이었고, 그 주인공들처럼 그는 점점 더 바깥 세계를 오히려 정신 병원으로 보게 되었다.

며칠 후부터 그는 되살아나는 건강과 "평온, 마음의 평화"에 대해 정기적으로 테오에게 소식을 보내기 시작했다. "내 위는 무한이 나아지고 있다. 건강은 훌륭하고, 내 머리에 대해서라면 시간과 인내의 문제이기를 바라자꾸나." 병에 대해 태평스러운 태도로, 심지어 유머 감각을 번뜩이며 기운을 북돋우는 편지를 띄웠다. 비 오는 날 침울한 요양원 복도를 "어느 낯선 마을의 삼등 대합실"에 비교했고, 병아리콩과 강낭콩, 렌즈콩으로 이루어진 식단이 소화에 "어떤 어려움"을 발생시켜, 그 결과 환자들은 "값싼 식단만큼이나 불쾌한 태도로 하루를 채웠다."라고 장난스럽게 한마디 했다. 그는 이 집단적인 위장 장애가 "불과 체커 게임에 비할 만한 그 기관의 일상적인 기분 전환 거리"라고 일컬었다.

도착한 지 한 달이 안 된 5월 말에 핀센트는 결정했다. "내가 있을 곳은 여기다." 그는 기껏해야 석 달 정도 머물 생각으로 왔다. 그러나 청명한 공기 속에 나른한 여름의 전망이 펼쳐져 있는 지금, 떠난다는 것은 상상도 할 수 없었다. 그는 테오에게 편지했다. "여기에 온 지 한 달이 다 되어 가는구나. 한 번도 다른 데로 가고 싶다는 생각이 든 적이 없었단다. 단지 작업을 하고 싶다는 바람이 점점 강해질 뿐이야."

필연적으로 핀센트의 새로운 평온은 그림에서 나아갈 길을 찾았다. 도착한 지 며칠 내로, 그는 1층 큰 방에 작업실을 설치해도 된다는 허락을 받았다. 그 방은 기숙사에서 사용되지 않는 노는 공간 중 하나였다. 방의 위치가 출입구 옆이라서 쉽게 정원으로 나갈 수 있었고 햇빛과 바람에

그림을 말릴 만한 장소에서도 가까웠다.

문 바로 바깥의 방치해 둔 땅과 구불구불한 길에서, 그는 아를에서 시작했던 정원 구석 연작을 바로 다시 시작했다. 이제야 그의 연필과 붓은 느긋해질 수 있었다. 이전 작업처럼 그의 평온(그리고 온전한 정신 상태)을 격하게 주장하는 대신, 이제 그저 바라보기만 했다. 소묘와 유화가 쏟아져 나왔다. 그는 기분 좋은 느긋한 관찰 속에 보이는 소소한 장면으로 큰 종이를 채웠다. 나무를 타고 오르는 담쟁이덩굴, 키 큰 풀숲에 아늑하게 자리 잡은 벤치, 땅에 비친 격자형 그림자의 모든 세부를 표현했다. 하나의 초라한 관목으로도 질감과 특징, 빛, 공기에 대한 지칠 줄 모르는 관찰을 통해 종이 전체를 채울 수 있었다. 유명한 일본 수도승들처럼, 한 마리 나비에서 연필과 물감으로 그릴 만한 가치를 발견했고, 한 그루 라일락에서도 대형 캔버스 전체를 채울 만한 아름다움을 발견했다.

시선이 "일상의 자연"을 향할수록, 그의 상상력은 점점 더 뿌리로 되돌아갔다. 그는 알퐁스 카르의 『나의 정원 여행』에 대해 생각했다. 그 책은 그의 유년기에 꽃과 정원, 특히 초라한 관목에서 발견할 수 있는 특별한 매력을 보여 주었던 바르비종파 대가에 대한 안내서였다. "그 모든 멋진 그림이라니. 누가 그들보다 더 잘 해낼 것 같지도 않고, 그럴 필요도 없다." 그는 한숨지었다. 그는 도비니와 루소 같은 화가가 어떻게 자연의 친밀함과 자연의 광대한 평화와 장엄함을 표현해 내며 그토록 개인적이고 애끊는 듯한 감정을 더했는지

테오에게 상기시켰다.

생폴드모졸 요양원의 뒤얽힌 정원에서 보는 심상의 세계에 비하자면, 파리의 전투는 먼 곳의 일이고 우스꽝스러워 보였다. "우리는 인상주의에 항상 열정을 지니고 있을 거다. 그러나 나는 점점 더 파리에 오기 전에 품었던 생각으로 돌아가는 느낌이 든다." 그는 고갱이나 베르나르로부터 소식을 듣지 못했고 그들에 대해 묻지도 않았다. 그해 여름 파리의 만국 박람회에서 고갱이 계획하는, 반란을 꾀하는 전시회에 관한 소식이 미쳤을 때, 별로 관심 없다는 기색을 숨기지 못했다. "그래, 나는 새로운 분파가 다시 형성되었다고 생각하고 싶구나. 이미 존재하는 분파들만큼이나 확실한…… 얼마나 대단한 찻잔 속 폭풍이냐."라고 한숨지었다. 그는 인상주의나 다른 것에 대해서는 조금도 생각지 않고, 자연을 따라 "작은 것들"을 그리며 그해 여름을 보냈다.

그 "작은 것들" 중 하나가 붓꽃 화단이었다. 훨씬 더 큰 라일락 옆에 자리 잡은 작은 보랏빛 꽃 무리는 키가 핀센트의 무릎에 이를락 말락 했다. 그 꽃들을 그리기 위해서는 그가 엎드려야 했을 것이다. 그는 캔버스 왼쪽에서 오른쪽으로 뾰족한 잎과 우뚝 솟은 꽃의 행렬로 채워 나갔다. 하늘은 없고 배경도 거의 없으며 전경의 한 귀퉁이만 조금 남아 있는 채, 대형 캔버스는 서로 어긋난 10여 개 줄기와 일제히 불을 뿜는 듯한 잎들, 두 개의 꽃 무리로 봄의 윤택함과 풍부함을 응축하여 기념한다. 무리 지어 조그맣게 불거져 나온 꽃들은 지난 모든 열정의 색을 띤다.

즉 인상주의식 붓질과 종합주의의 윤곽선을 지닌 형체가 보이고, 대그적 색채의 친수구이 조금 보이지만, 그것들은 아무것도 주장하는 것 같지 않다. "나는 모르겠구나."라고 핀센트는 고백했다. 너무 많은 것을 주장하거나 생각하는 대신, 마음을 달래기 위해 밖에 나가서 풀잎 하나, 전나무 가지, 밀 이삭을 바라보았다.

붓꽃은 또한 핀센트의 평온한 마음의 색, 즉 제비꽃색을 알렸다. 그의 인생이 마치 하나의 그림인 양, 생폴드모졸 요양원의 수도 생활 같은 새로운 삶을 묘사하기 위해 아를에서 햇볕에 탄 나날을 지배했던 노란색의 보색을 택했다. 제비꽃색, 연보라색, 라일락색, 또는 보라색으로 묘사된 산골짜기 은신처의 차분함과 평온함보다 노란 집의 갈등이나 절망과 대조되는 것은 없을 것이다.

그렇게 변화를 준 그림과 수십 점의 다른 그림들이 핀센트가 말리기 위해 문간에 세워 둔 첫 번째 목록이었다. 침실 창문에서 보이는 전경을 묘사하며, 그는 연보랏빛 하늘과 언덕, 봄의 초록빛을 띤 밀밭 등 바랜 파란색만 보았다. 그 스스로 테오에게 그 그림의 탁 트인 전경과 한색의 조화는 이전 집의 내향적이고 강렬한 색상의 초상, 즉 아를에서 그린 「호흐의 방」과 완벽한 짝을 이룬다고 말했다. "최고의 순간에 내가 꿈꾸는 것은 한때 그랬던 것처럼 눈길을 끄는 색의 효과가 아니라 좀 더 중간적인 색조다."라고 완전히 바뀐 태도로 말했다. 짙은 덤불 속을 응시할 때나 하늘을 쳐다볼 때에도 마찬가지로 붉은색과 푸른색이 부드럽게 섞인

음영을 보았다. 편지에서 그는 그 색들을 구분 싯고사 애썼나. 슥 제비꽃색, 보랏빛 청색, 라일락색, 옅은 라일락색, 부드러운 라일락색, 어중간한 라일락색, 평범한 라일락색, 잿빛이 도는 장미색, 노르스름한 장미색, 초록빛이 도는 장미색, 보랏빛 장미색 등으로 구분해서 썼다.

이 절묘하게 균형을 이룬 중간 색조에 어울리게, 핀센트는 과거의 이미지에서 완벽한 보색을 찾아냈다. "이 단순한 색채로 다시 시작하고 싶은 기분이 든다. 예를 들면 황토색 계열 말이다." 수십 년 수백 년을 뒤로 돌아가, 황금기의 거장인 얀 판 호이언의 적갈색 풍경화와 그가 오랫동안 좋아했던 조르주 미셸의 옥수수같이 옅은 황갈색을 들먹였다. 두 화가 모두 섬세한 라일락빛 하늘과 황톳빛 볼거리를 지극히 평온한 작품으로 바꾸어 놓았다. 핀센트는 진한 연보랏빛 하늘을 배경으로 황토색 잎사귀로 이루어진 차양 아래 황토색 요양원 정면 옆으로 이어지는 정원 길 풍경에서 직접 이를 실천했다. 페이롱이 정원 너머로 나가 봐도 된다고 허락하자(아직 병원 담벼락을 넘는 것은 안 되었다.) 침실 창문 바깥의 울타리가 쳐진 밭에 이젤을 세웠다. 초록빛 밀이 황금빛으로 바뀌어 가는 광경을 포착하기에 마침맞은 때였다. 누이에게 보내는 편지에서, 그는 "먼 곳의 제비꽃색 언덕과 물망초색 하늘"을 배경으로 두드러지는 "빵 껍질 같은 따뜻한 색"과 익은 낟알의 황토색에 대해 애정을 기울여 설명했다.

면밀한 관찰과 평온한 색의 사용은 매우 효과적이어서 6월 초에 핀센트는 요양원 바깥

세계에서 주제를 찾아도 된다는 허락을 받았다. 페이롱은 테오에게 "그가 전적으로 평온한 상태임을 알기에 풍경을 찾아 나서도 된다고 허락해 주었소."라고 전했다. 물론 낮에만 돌아다닐 수 있고 관리인과 함께 가야 했다. 그러나 이렇게 제한된 자유조차 그의 붓을 해방해 주었다. 병원의 담벼락 너머 과수원과 들판을 산책하며 들쭉날쭉한 지평선을 탐사할 수 있었는데, 침실 창문의 늘 똑같은 정경에서나 건물이 풍경을 가로막은 정원 길에서는 불가능한 탐사였다.

근처 알피유 산맥은 내딛는 걸음마다, 보이는 모양이 바뀌었다. 험준한 석회암 층애(層崖)는 가장자리만 초록빛을 두른 채, 이상한 모양과 중력을 거스르는 듯한 곡선으로 하늘을 향해 치솟아 있었다. 그의 아래, 땅은 파도처럼 기복이 있었다. 숲과 목초지는 바위투성이 황량한 땅으로, 움푹 들어간 땅은 언덕으로 바뀌었고, 계곡은 솟구쳐 오르다가 알피유 산맥의 절벽과 하나가 되었다.

이 평화롭고 유연하게 모양이 바뀌는 계곡에서, 파리 폭풍으로부터 멀리 떨어진 채, 알피유 산맥의 환상적인 형상과 구불구불한 선에 둘러싸인 채, 핀센트는 선과 형태에 대한 새로운 개념을 품었다. "특징에 있어, 제시된 것과 그것을 제시하는 방식이 절대적으로 조화를 이루어 하나가 된다면, 그것이 바로 미술 작품에 자격을 부여하지 않느냐?" 한번은 외출 후에 편지에 적었다. 묘사하는 대상의 정수를 색으로만 표현해서는 안 되었다.(그는 누에넨의 농민들에게는 연회색에서 진갈색에 이르는 색을, 심야 카페의 외로운 사람들에게는 붉은색과 초록색을 썼다.) 형태 또한 대상의 외관만이 아니라 참된 성질을 반영해야 했다. 과장된 형태와 활발한 선의 기교만큼 이 매력적인 계곡과 동화 같은 산에 어울리는 것이 어디 있겠는가?

물론 과장은 오랫동안 새로운 미술의 강령이었다. 최소한 핀센트는 파리를 떠난 후 베르나르와 주고받은 서신에서 처음에 그렇게 이해했다. 그러나 고갱은 노란 집에 모델링에 대해 아주 다른 개념을 들여놓았다. 정확한 선과 이상화된 형태에 대한 강조는 말을 듣지 않는 핀센트의 손에는 좌절감을 느낄 정도로 힘든 일임이 밝혀졌다. 마침내 이제 높은 산에 있는 조용한 은거처의 청명함과 평온함 속에서, 핀센트는 쓸모없는 시각 틀을 치워 버리고, 움켜쥐었던 주먹을 펴며, 붓이 스스로 참된 이미지를 찾게 했다. "야외에서 나는 최선을 다해 작업해. 다른 일에 개의치 않고 캔버스를 채워 나간다. 그게 내가 진실과 본질을 포착하는 방법이야. ……가장 힘든 부분이지."

그는 예상치 못했던 곳에서 자신의 평온하고 새로운 미술을 지지해 줄 아군을 발견했다. 만국 박람회의 전시에 관한 기사를 읽은 후에, 고대 이집트인(일본인처럼 또 하나의 "원시적인 종족")이 그가 미디의 언덕과 계곡에서 발견한 참된 미술의 비밀을 발견한 게 틀림없다고 단정했다. 그가 루브르 미술관에서 보았던 화강암 이미지를 떠올리며, 느낌과 본능으로 일하는 이집트 예술가들은 그저 확실한 곡선 몇 개와 놀라운

비율로써 통치자들의 인내와 지혜, 평정을 표현할 수 있었디고 생각했다. 사트넹의 성물과 황금기에 그려진 할스, 렘브란트, 페르메이르의 명예로운 그림에서 그와 다름없는 주제와 기교의 조화를 발견했다. 그러나 인상주의자들이나 그들의 후계자임을 자처하는 소란스러운 무리 가운데 누구라도 그에 버금가는 작업을 해낼 수 있을지 의문스러웠다.

그러면서 자신의 작은 세계 곳곳에서 조화를 발견했다. 그의 캔버스 밑그림 속에서 계곡의 바위투성이 흙벽은 생기를 얻었다. 거대한 바윗덩이들은 위태한 벽을 이루며 믿기지 않을 만큼 돌출되어 쌓여 있다. 가까운 지면은 파도치는 바다처럼 주름져 있다. 멀리는 마치 어지럽게 배치된 지평선들이 쌓여 있는 듯하다. 머리 위에 어른거리는 구름은 대기나 빛이 아니라 어느 공간 속에 든 물체 같고 그 아래 산처럼 견고하다. 단지 둥글둥글하고 공중에 떠 있는 점이 다를 뿐이다. 초승달은 사방이 하늘로 둘러싸여 있는데, 환상적으로 크고 환하다. 땅 위 올리브들은 안데르센 동화에 등장하는 것들처럼 살아 흔들리는 듯하다. 떨리는 나뭇잎과 뒤틀린 뿌리를 가진 그 나무들은 동그랗게 말려 올라가는 담배 연기처럼 구릉진 땅에서 솟아나 있다.

이 마법에 걸린 계곡에서는 모든 것들이 자신만의 활기를 띤다. 핀센트의 창문 밖 들판을 둘러싼 돌담조차 살아 있는 그 풍경 속으로 녹아들었다. 돌담의 모서리는 부드럽게 다듬어져 있고 날카로운 가장자리도

누그러져 있다. 돌담은 똑바로 나아가지 않고 시골길이나 산울타리 길처럼 기복 있는 땅을 구불구불 나아가는데, 그것이 에워싼 밭고랑과 들판만큼이나 교외의 일부다. 핀센트는 옛 동료인 베르나르와 고갱이 자신의 새롭고 자연스러운 소묘를 인정할 거라고 확신했다. "그들은 나무의 정확한 형태를 요구하지 않거든." 그러나 사실 드가 이후 고갱의 야심찬 노력이나 베르나르의 장식주의로부터 가장 벗어난 것이 바로 핀센트의 평온하고 아이 같은 세상 밖의 세상이었다.

붓놀림 없이 그 세계는 가능하지 않았을 것이다. "붓 터치, 붓질이란 얼마나 이상한 것이냐." 그는 경이로워하며 말했다. 그는 붓놀림이 대상과 조화를 이루도록 바꿈으로써 그 결과가 "확실히 더 조화롭고 보기에 유쾌하다. 그리고 내가 느끼는 평온이나 행복을 담을 수 있다."라는 것을 발견했다. 오랫동안 족쇄를 채워 왔던 '주의'로부터 벗어나, 핀센트의 손은 이제 헤이그에서 추구하던 것(그 후로도 소묘와 편지 스케치에서 계속해서 살아 있던 것)으로 돌아가 주제와 선, 질감, 분위기에 완벽하게 맞아떨어지는 상태를 찾아냈다. 그는 위대한 판화가인 펠릭스 브라크몽과 쥘 자크마르를 언급했는데, 그들은 예술 작품을 한 매체(유화)에서 다른 매체(동판)로 옮기며, 그 과정에서 작품에 새로운 완벽함을 부여했다. 핀센트는 자신이 사용하는 매체의 독특한 표시들, 즉 독특한 붓놀림을 이용하여 자연에 대해 같은 일을 행할 터였다.

프랑스의 판 호흐

이 "완벽하게 맞아떨어지는 상태"를 실천하기 위해 평원 풍경에서 이상적인 대상을 발견했다. 바로 사이프러스나무였다.

사이프러스나무는 계곡 어디에서나 자랐고, 수령이 로마 시대까지 거슬러 올라가는 것들도 있었다. 방풍림이나 묘비로 쓰였으며, 길에 줄지어 서서 경계를 표시하기도 했다. 무리 지어 서 있을 때도 있고 외로운 보초병처럼 서 있을 때도 있었다. 일단 그 나무들이 눈에 들어오자, 그는 빽빽한 암녹색 잎사귀와 원뿔 형태에 사로잡혔다. 그러면서 그것들이 선과 비율의 아름다움을 지녔다는 면에서 이집트의 오벨리스크 같다고 했다. "사이프러스나무들이 항상 내 생각을 차지한다. 해바라기 그림처럼 그 나무들을 가지고 뭔가 그리고 싶구나. 그것들이 내가 보는 대로 그려진 적이 아직까지 없다는 게 매우 놀랍거든."

그는 사이프러스나무를 단지 단순한 원뿔형 물체("햇살이 내리쬐는 풍경 속에 검은 얼룩")가 아니라 붓질의 성좌로 보았다. 망원경을 통해 보는 천문학자처럼 자세히 보면 볼수록 더 많은 것이 보였다. 다시 말해 그의 붓은 더 많은 것을 기록했다. 멀리 있는 촘촘한 가지들은 모두 뾰족한 끝을 향해 곡선으로 그렸는데, 마치 불꽃처럼 위를 향해 몸을 배배 꼬는 듯 깜박거렸다. 그러나 가까이 다가갈수록, 떨리는 나뭇가지 하나하나가 색과 운동의 작은 소용돌이가 되었다. 일부는 위를 향해 구부러져, 나무가 하늘 쪽으로 향하게 했다. 바깥으로 힘차게 내뻗은 가지도 있었다. 가지 옆에 가지,

소용돌이 위에 소용돌이, 그는 끈기 있게 이들을 쌓아 나가며, 자연의 해묵은 기념비를 물감의 기념비로 우뚝 세웠다.

그달 말에 핀센트는 동시에 열 개가 넘는 캔버스를 작업했는데, 대부분 사이프러스나무가 담겼다. 공동 침실의 문간에도 열 점 이상이 놓여, 6월 열기 속에 건조되었다. 그중 하나는 야경화로서 낯선 천체를 배경으로 나무 한 그루가 검은 윤곽을 나타낸다. "마침내 별이 빛나는 하늘의 새로운 작품을 그렸다."라고 테오에게 편지했다.

자신이 느끼는 평온을 표현하기 위해 탐색하다 보니 필연적으로 이 친숙한 이미지에 이끌렸다. 그는 전해(1888년) 9월 고갱이 오기 전날 그린 론 강의 야경화를 자랑스러워했다. 테오 또한 그 그림을 좋아했다. 5월 말에 동생이 그 그림을 칭찬하고 나서 일주일 만에 핀센트는 9월의《르뷔 앵데팡당트》전시회에 출품하자고 제안했다.("너무 터무니없는 것을 전시하지 않기 위해서 말이다.") 아를의 병원에 구속되어 있지 않았더라면(그곳에서는 낮에만 외출이 가능했고, 창문 없는 독방에서 지낸 데다 물감과 붓이 금지되어 있었다.) 틀림없이 바로 그 주제로 돌아갔을 것이다.

생폴드모졸 요양원에서도 제약은 거의 그대로였다. 날이 저문 후에는 밖에 나가 그가 좋아하는 대로 별들 아래서 그림을 그릴 수 없었다. 붓과 물감이 남아 있는 아래층 작업실에는 낮에만 출입할 수 있었다.

별이 빛나는 밤을 그리려면, 병원의 불빛이 깜바거리고 하늘이 어두워지고 별이 모여들 때, 침실 창문에 가로질러 놓은 막대 뒤에서 지켜보는 수밖에 없었다. 아마 그는 조그마한 창문을 가득 채우는 동쪽 하늘의 작은 사분면을 응시하며 스케치했을 것이다. 밤이 지나는 동안 그는 이지러지는 달과 언덕 꼭대기 바로 위, 동쪽에 나지막이 놓여 있는 양자리 별들을 바라보았다. 환한 네 개 별은 희미한 장밋빛 은하수 위에 투박한 호를 그리며 박혀 있었다. 날이 밝기 전, 샛별이 지평선 위로 밝고 하얗게 모습을 드러냈다. 그 별은 일찍 일어난 사람이나 불면의 밤을 보낸 사람에게 있어 완벽한 동반자였다. 그 별이 빛날 때마다 그는 그 빛과 그것을 둘러싼 반짝이는 어둠을 보고 또 보았다.

이 모든 것이 낮 동안, 핀센트의 캔버스 위에서 계속 길을 나아갔다. 천상의 꿈을 지상에 내려놓기 위해 중경에 잠든 마을을 덧붙였다. 6월 초 그는 정신 병원에서 아래쪽으로 1.5킬로미터쯤 떨어져 있는 생레미 마을로 당일 여행을 다녀왔다. 그 방문에서, 아니면 그 도시를 내려다보는 언덕으로 향했던 여행에서, 인기 있는 산악 휴양지를 세심하게 스케치했을 것이다. 미로처럼 빽빽하게 들어서 있는 중세의 거리들을 넓고 현대적인 대로들이 에워싸고 있었다. 점성술사이자 예언가인 노스트라다무스의 출생지였고, 프레데리크 미스트랄과 에드몽 드 공쿠르 같은 명사들이 즐겨 찾던 곳이었다.

그러나 그림을 위해, 핀센트는 이 북적거리는 인구 6000명의 도시를 몇백 명밖에 살지 않는, 즉 퀸네트르나 헬부아르트보다 크지 않은 조용한 마을로 축소했다. 12세기에 지어진, 무시무시하게 뾰족한 석제 종탑이 있는 생마르탱 교회는 그 마을에서 가장 두드러졌지만, 그림에서는 지평선을 찌를락 말락 하는 가느다란 바늘 모양 첨탑이 딸린 소박한 시골 교회로 묘사되었다. 최종적으로 그는 그 도시를 병원 북쪽의 계곡에서 동쪽으로, 바로 침실 창문과 알피유 산맥의 낯익은 뾰족뾰족한 산들 사이로 옮겨 놓았다. 막 시작되는 천상의 장관을 목격할 수 있는 지점인 듯 말이다.

상상력으로 확보한 모든 요소(사이프러스나무, 마을 풍경, 언덕, 지평선)를 염두에 둔 핀센트는 우선 하늘을 그리기 시작했다. 스케치에 제한받지 않고 대상에 대해 먼저 연습하지 않으며 시각 틀의 구속을 받지 않고 열의로 치우치지 않은 채, 그의 눈은 자유롭게 그 빛을 사색했다. 밤하늘에서 항상 보아 왔던, 깊이를 헤아릴 수 없는 언제나 편안한 빛이었다. 그는 안데르센의 이야기에서 쥘 베른의 여행 이야기, 상징주의자의 시에서 천문학적 발견에 이르기까지, 과거의 모든 프리즘을 통해 굴절되는 그 빛을 보았다. 여러 프리즘을 통해 구부러지고 확대되고 흩어졌다. 젊은 시절 영웅으로 삼았던 디킨스는 반짝이는 별 속에서 "모든 위대함과 보잘것없음을 지닌 하나의 완전한 세계"가 보인다고 썼다. 핀센트 세대의 영웅인 졸라는 『사랑의 한 페이지』에서 여름밤의 하늘이 "거의 보이지 않는 별들의 반짝이는 먼지

가루를 뿌려 놓은 것" 같다고 묘사했다.

그 수많은 별 뒤에서, 또 수많은 별이 떠오르고, 하늘의 무한한 심연 속에서 쉼 없이 그렇게 계속되어 갔다. 그것은 끊임없는 개화이자, 부채질한 잉걸불에서 일어나는 불꽃 소나기, 보석들의 차가운 불길로 빛나는 무수한 세계였다. 은하수는 이미 하얘지기 시작하며 제 자그마한 태양들을 널찍이 내던져 놓았다. 그토록 무수하고 너무나 멀리 떨어져 있는 그 별들은 둥근 창공 위에 던져진 빛의 띠 같다.

독서와 생각과 관찰 속에서, 핀센트는 현실의 밤하늘(밤 그림의 희미하고 고정된 반점들과 누르께한 빛을 싫어했다.)을 오랫동안 무시해 왔다. 꽃처럼 피어나고, 소나기처럼 퍼붓는, 반짝이는 졸라의 밤에서 발견한 무한한 가능성과 끌 수 없는 빛, 즉 궁극적 평온이라는 꿈에 좀 더 충실한 주제를 찾기 위해서였다.

이 꿈을 기록하기 위해, 그는 제비꽃색과 황토색으로 이루어진 새로운 팔레트, 자연스럽게 터득한 산꼭대기의 능선, 사이프러스 나뭇가지의 소용돌이치는 모양, 그리고 그가 느끼는 "어떤 평온이나 행복도 더해 주는" 묘하고 이상한 붓놀림을 만들어 냈다. 고대 이집트인처럼 오로지 감정과 본능의 안내를 받아, 평범한 시선으로 본 어떤 세계와도 다른 밤하늘을 그렸다. 그것은 맥동하는 불빛과 소용돌이치는 별, 빛을 내뿜는 구름, 태양만큼이나 환하게 빛나는 달로 이루어진 만화경이었다. 이는 핀센트의 머릿속에서만 볼 수

있는 광대무변한 빛과 에너지의 불꽃놀이였다.

「별이 빛나는 밤」이 그려진 다음 세기에, 과학자들은 잠복성 간질 발작이 뇌 속 전기적 자극의 불꽃놀이와 유사함을 발견할 것이다. 이를 윌리엄 제임스는 '신경 폭풍'이라고 일컬었다. 수백 억 신경 세포로 이루어진 뇌 속에서 소수의 간질 신경 세포가 촉발하는 신경 방전의 비정상적 폭발이라는 것이다. 이렇게 급작스럽게 급증하는 잘못된 방전은 종종 뇌의 민감한 부분에서 비롯하여, 측두엽과 변연계에 심각한 타격을 준다. 지각과 집중, 이해, 성격, 표현, 인지, 감정, 기억 활동이 일어나는 곳에 심각한 타격을 입히는 것이다. 소나기처럼 쏟아지는 간질증의 포격은 의식과 정체성의 기초를 흔들어 놓을 수 있었다.

뇌가 이 폭풍들을 헤쳐 나갈 수는 있지만 완전히 회복되지는 못함을 연구자들은 밝혀냈다. 발작이 일어날 때마다 다음 발작이 일어나기 더 쉬운 상태가 되고 흔들린 기능은 돌이킬 수 없어졌다. 그리고 (또 다른 발작에 대한) 두려움과 뇌에서 영향을 받은 부분의 근본적 신경 변화가 합쳐져 일정한 행동 방식, 즉 특정 증후군을 만들어 냈다. 그 증후군은 '측두엽 간질'이라 불릴 것과 밀접하다.

발작 뒤 환자들은 대개 극단적으로 수동적으로 변했다. 그 병의 피해자들은 무심한 몽롱함에 빠져 외부 세계 또는 자기 환경에 거의 관심을 보이지 않았고 성욕도 약해졌다. 정식 교육을 받지 않은 사람은, 심지어 환자 본인도, 이

수동성을 종종 평온한 상태로 오해했다. 그러나 점차 무심함은 광란에의 섯, 즉 과상된 흥분 상태로 대체되었다. 환자들은 망상에 사로잡혀 외부 세계에 경계 태세를 취하며, 격렬한 느낌과 심화된 정서(의기양양함과 행복감 또는 우울증과 피해망상), 솟구치는 열정에 사로잡히곤 했다. 현실에 대하여 이렇듯 과장된 상태(특히 술로 악화된 상태)는 많은 경우 우주적인 환상과 종교적인 황홀경으로 이어졌다. 정신이 흥분할수록 잠복성 간질의 특징, 즉 과민성, 충동성, 공격성이 되살아났다. 정서 장애는 가차 없이 난동("발작적 폭력")으로 이어졌고, 그 진행이 반복되곤 했다.

궁극적 원인(뇌 속에서 제 기능을 못하는 간질 신경 세포들의 근원)에 대한 해답은 수수께끼로 남아 있다. 핀센트가 살았던 시대에도 일부 과학자들은 뇌 손상, 종양, 또는 선천적 결함이 원인일지 모른다고 생각했다. 유전은 계속해서 의심되었다. 발작들의 직접적 원인을 규명하는 데에는 연구가 성공적이었다. 그 도화선들은 환자를 수동적 상태에서 병적인 쾌감, 피해망상, 흥분 상태, 난폭한 발작으로 밀어 넣을 수 있었다. 그렇게 변모하는 데 1년이나 한 달, 때로는 발작이 일어난 지 하루가 걸리기도 했다.

스트레스, 알코올, 빈약한 식사, 비타민 부족, 정서적 충격, 그 모두가 전기적 신경 폭풍에 대한 뇌의 민감성을 배가할 수 있었다. 간질 환자의 정신을 가득 채운 강렬한 열정은 강박 관념이 되어 정신을 무기력하게 만들 수도 있었다. 그 강박 관념은 환자의 의식으로 파고들어 다른

모든 것을 배제하는 기생적인 생각으로서, 지각과 기억을 왜곡하고 주변 사람을 멀어지게 만들어 발작의 전조인 마찰과 도발을 불가피하게 했다. 뇌에 대한 과도한 자극(지각, 인식, 감정의 혼란)은 신경 세포의 '번갯불'을 일으킬 수 있었다. 나뭇잎 사이로 얼룩진 햇빛, 눈꺼풀의 깜박임, 심지어 어떤 책의 구절이 불러일으킨 이미지처럼 다양한 시각적 자극으로도 발작이 일어났다. 생생한 꿈, 예상치 못한 사건, 사랑하는 사람의 거부, 낯선 이의 경멸, 숨어 있던 기억, 갑자기 분출되는 "강렬한 비장함"(종교적 사고에서 비롯했든 형이상학적 사색에서 비롯했든), 이중 하나 또는 이 모든 것이 문제가 있는 뇌에 또 다른 발작을 유발할 가능성이 있었다.

핀센트의 소용돌이치고 불안정한 우주의 희열에 찬 이미지는 사실 그의 방어 체계가 구멍 났다는 신호였다.

평온한 산 위의 은거처에 갇혀 있으면서도, 핀센트는 사방에(특히 머릿속에) 숨어 있는 자극에서 벗어날 수 없었다. 파리와 네덜란드에서 정기적으로 오는 편지는 가족들이 애매하게 그를 감싸는 내용으로 가득 차 있었다. 테오는 그들 형제가 늘 좋아했던 화가와 미술에 대해 다정하게 이야기했고, 핀센트가 겪는 어려움에 대해 세심히 배려했다.("그렇게 많은 정신 이상자 옆에서 유쾌하기란 힘들 거야.") 그러나 결혼 생활의 압력에 그가 편지를 보내는 횟수는 줄어들었고 요양원 비용에 대한 부담은 더해졌다.

그사이 그는 아를에서 형이 그린 작품에 대해 여전히 미적지근한 태도를 보였다. "충분히 시간이 흐르면 그 작품들은 아주 훌륭해질 거고 언젠가 틀림없이 진가를 인정받을 거야."라고 얼버무렸다. 「아기 재우는 여인」 같은 그림은 아주 특이하다면서 그 그림의 붓질과 색은 생동감 넘친다거나 이글거리는 듯하다고밖에 표현할 수 없다고 했다. 6월에 생레미로부터 핀센트의 낯설고 과장된 풍경화들이 도착하기 시작했을 때, 테오는 형이 이토록 "형태를 괴롭히는" 이유를 노골적으로 궁금해할 수밖에 없었고, 그 해답이 형의 정신적 고통 속에 있다고 보았다. "형의 마지막 그림들은 그릴 당시 형의 정신 상태에 대해서 많은 생각할 거리를 안겨 줬어. 머리를 끔찍이 혹사한 게 틀림없어. 얼마나 모든 걸 위태롭게 극한까지, 현기증을 피할 수 없을 지경까지 몰고 간 거야!"

테오의 편지에 가끔 행복한 종소리를 울려 주는 요하나 역시 종종 핀센트의 무방비한 어둠을 겪었다. 그녀는 5월 초에 처음으로 원조 활동을 시작했다. "친애하는 아주버님, 마침내 어린 제수가 아주버님과 이야기를 나눌 때가 된 것 같아요. ……이제 우리는 진짜 오라비와 누이잖아요." 그녀는 판 호흐 부인이라는 새로운 역할과 테오와 함께하는 행복에 대한 묘사가 핀센트에게 어떤 상처를 가할지 까맣게 몰랐다. "마치 우리는 항상 함께였던 것 같아요. 그는 항상 12시에 점심을 먹으러, 7시 30분에 저녁을 먹으러 온답니다." 가족을 포함하여 손님들과 종종 저녁을 함께 보낸다고 알렸다.

일요일마다("정말 유쾌하고 아늑하답니다.") 온종일 함께 둘이서만 시간을 보내며, 가끔은 화랑에 들르지만, 때로는 집에 있으면서 자기들 식대로 즐긴다고 했다. 부부 관계에 대한 여학생 같은 암시("대개 우리는 저녁에 아주 피곤해서 일찍 자러 가요.")는 핀센트의 형제애와 남성성의 기초를 흔들었고, "아주버님 얘기를 하지 않고 지나가는 날은 거의 하루도 없어요."라는 말은 걱정과 죄책감의 불안감을 야기했다.

빌레미나 또한 오빠에게 경솔한 관심을 쏟아부었다. 막내인 빌레미나는 고통스러운 큰오빠의 길을 가장 가까이에서 따라왔다. 핀센트처럼 누구에게 청혼을 받아 본 적도 받아 볼 가능성도 없는 빌레미나는 고독과 자기 성찰의 삶을 살 운명인 듯했다. 생폴드모졸 요양원에서 핀센트가 지내는 것을 보고 그녀는 같은 운명에 대해 이야기했다. "왜 그토록 많은 사람이 인생에서 나보다 더 많은 진전을 이루며 나아가는 걸까?" 핀센트처럼 그녀도 규칙적인 삶을 즐기지 못하는 치명적인 질병의 희생자일까? 실패한 사랑과 잡히지 않는 행복에 대한 이야기는 필연적으로 테오에 대한 생각, 그리고 남편이자 아버지라는 그의 새로운 삶에 대한 생각으로 귀결되었다. 빌레미나는 큰오빠에게 『삶의 의미』를 보내 자기 의문을 표했다. 에두아르 로드가 쓴 감상적인 이 책은 중산 계급의 어느 길 잃은 영혼이 "사랑스럽고 아주 헌신적인 아내와 아이"의 품 안에서 만족과 의미를 발견한다는 내용(핀센트는 비웃듯 요약했다.)이었다. 핀센트의 어머니 또한 잔인할

정도로 둔감하게, 테오가 최근에 거둔 성과를 넘치도록 축하했다.

책 또한 위험했다. 과학은 비난의 손가락이 가족을 겨냥하도록 했을지 몰라도, 문학 곳곳에서 그 손가락이 다시 핀센트 본인을 가리켰다. 졸라와 공쿠르 형제 같은 자연주의 작가의 작품에 "끝없는 찬양"을 고백하면서도, 요양원에서는 문학 작품 읽는 것을 두드러지게 삼갔다. 그들의 지나치게 사실적인 유혹과 자신에게 하는 듯한 비난이 또 다른 발작을 일으킬까 봐 두려웠을 것이다. 대신 그는 에른스트 르낭의 철학적 멜로드라마인 『주아르의 수녀원장』을 읽었다. 불운한 연인과 완고한 고통, 본분을 지키지만 사랑 없는 결혼에 대한 희곡이었다. 두려움을 헤치고 나아가는 성직을 박탈당한 수녀에 대한 과장된 희곡만큼 덜 골치 아픈 것도 없었을 터다.

그러나 여기서도 자극이 기다렸다. 부르주아의 인습과 행복한 결혼에 관한 로드의 온건한 도덕적 이야기처럼, 르낭의 드라마는 모성을 신성화하고 고독을 죽음보다 나쁜 운명으로 묘사했다. "그 저자는 아내와 어울리며 위로를 찾는다." 핀센트는 로드의 소설과 르낭의 희곡을 요약하며 가련하게 편지에 적었다. "확실히 고무적이지는 않아. ……'삶의 의미'라는 말로 무엇을 뜻하려 했든, 그것에서 배우는 바는 전혀 없다."

보리나주에서처럼, 먼 셰익스피어의 세계로 탈출을 모색했고, 읽는 데 걸리는 시간과 언어 때문에 주의를 딴 곳으로 돌릴 수 있었다. 그는 역사극(그가 에이번의 시인 셰익스피어의 작품 중에서 아직 탐구하지 않은 유일한 장르였다.)에 집중했다. 그가 읽었다고 보고한 「리처드 2세」, 「헨리 4세」, 「헨리 5세」, 「헨리 6세」의 역경에서 용기를 불러일으키는 위로를 발견했을 것이다. 그러나 또한 타인에게 해로운 영향을 끼치는 나쁜 인간 종자와 가문의 타락, 형제간 경쟁, 자식의 배반, 빼앗기거나 허비된 생득권, 불변의 결점 탓에 파멸하는 주인공도 발견했다.

핀센트는 이 의도하지 않은 비난과 우연한 도발의 채찍질에 광적인 분노와 부정으로 자신을 옹호했다. "지금 나는 수많은 예방책을 취하고 있기 때문에 재발할 것 같지 않다."라고 동생에게 장담했다. 가장 중요한 예방책은 파리에서 편지가 올 때마다 그를 집어삼키려 드는 죄책감을 피하는 것이었다. 죄책감은 심신을 쇠약하게 만들기 때문이었다. 열심히 작업하겠다고 새롭게 다짐하고, 팔릴 만한 이미지(특히 꽃과 풍경화들)에 대해 열심히 떠들고, 영국과 네덜란드의 사업 관계를 부활시킬 계획을 세움으로써 테오의 재정 걱정을 막아 냈다. 그리고 사랑스럽지만 깊이는 없는 시골 처녀라고 요하나를 무시함으로써 마음에 상처 주는 그녀의 경의 없는 말들을 피했다.

그의 미술에 대한 테오의 미약한 칭찬에는 제수에 대한 열의 없는 칭찬으로 답했고("아마 그녀는 삶을 좀 더 유쾌하게 만들 거다.") 개인적인 농담, 미술 내적인 이야기, 파리에 대한 찬가(그는 요하나가 파리를 싫어하는 것을 알았다.)로 편지를 채웠는데, 그 모두가 동생의 삶에서 자신의

특별한 자리를 주장했다. 그 자리는 아내, 특히 "용감하고 기운찬" 요하나가 결코 채울 수 없는 자리였다. 빌레미나의 근심도 이런 식으로 받아넘겼다. 순진해 빠진 막내의 독서 취향을 날카롭게 공격했으며("좋은 여자들과 그들이 읽는 책은 별개다."라고 비웃으며 테오에게 말했다.) 절망에 대해 우울한 조언을 건넸다. "우리는 시간의 완강한 냉혹함과 우리의 고독을 체념하고 받아들여야 한다."라면서 그녀와 자신이 "가난, 병, 노령, 광기와 영원한 유배"의 삶을 살리라 예언했다.

그는 볼테르의 "강력한 글"을 읽음으로써 셰익스피어의 불가해한 숙명론에 맞섰다. 볼테르는 "최소한 삶에 어떤 의미가 있을 가능성을 엿보도록" 해 주었다. 그러나 어머니의 기쁨 속에서 들리는 가혹한 심판의 말을 막아 줄 것은 없었다. "어머니가 그토록 큰 마음의 평온과 차분한 만족감을 보여 주는 편지를 읽은 적이 없었다. ……오랫동안 없었지."라고 테오에게 고백했다. "이게 너의 결혼 때문이라고 확신한다. 즐겁게 해 드리는 것이 부모님을 장수하시게 하는 길이라더구나."

퀸데르트 목사관의 나쁜 기억이 이미 돌아와 있었다.

6월 중순 위험한 이미지가 사방에서 핀센트의 상상력 속으로 넘쳐 들어왔다. 동생이 거둔 개가를 기뻐하는 어머니에게서 떼지 못하던 눈을 다시 「아기 재우는 여인」에게로 향했다. 이는 그가 아를에서 겪은 모든 비참한 일을 목격한 모성의 상징이었다. 그의 생각은 그

그림에서부터 오래전에 좌절한 인물화와 초상화에 대한 애정으로, 미디의 벨아미에 대한 이루지 못한 꿈으로 표류했다. 그는 「아기 재우는 여인」을 위해 포즈를 취해 준 여자 같은 이가 있다면, 아주 다른 뭔가를 해낼 거다."라고 편지에 적었다. 이내 "내부에 활기를 지닌" 대상을 향한 낯익은 외침이 일깨워졌다. "빛을 발하고 위로를 주며, 평온하고 순수한 뭔가로 완전히 변화한" 인간 존재, 도미에의 소묘나 졸라의 소설 또는 셰익스피어의 희곡에 나오는 인물 같은 존재가 바로 그 대상이었다. "역시 분명한 것은 너의 결혼을 어머니가 기뻐하신다는 거다."라면서 그는 원래의 상처로 되돌아갔다.

오래지 않아 이 오랜 열망들은 캔버스로 뛰어들어 침실 창문 아래 담으로 둘러싸인 들판을 그리게 했다. 타오르는 노란색 하늘 아래 황금빛 밀을 거두는 어느 추수꾼의 외로운 형상을 말이다. 그는 그 빛나는 인물에게 셰익스피어적인 사색의 분위기를 씌웠는데, 이는 그의 상상을 지배하는 더 어두운 생각과 심각해진 위험을 드러냈다.

빵에 의지해 살아가는 우리는 굉장히 밀과 비슷하지 않느냐? 어쨌든 우리는 움직일 힘이 없는 식물처럼 자랄 수밖에 없지 않느냐, 그러니까 우리의 상상력이 우리를 압박하는 대로, 자라고 익으면 거두어지지 않느냐는 말이다, 바로 밀처럼.

핀센트는 생레미에 왔을 때 종교를

경시했고.("불교의 꿍무니"라고 일컬었다.) 자신의
정신적 세계를 그도록 사무 뒤섞어 놓고
아를에서 겪었던 재앙과 같은 결과를 낳은
강박 관념을 피하겠다고 마음먹었다. 그러나
그의 편지와 미술 모두 "아주 다른 뭔가가 역시
존재함을 증명"하고자 하는 탐구에 여전히
사로잡혀 있었고, 그는 삶의 다른 측면에 대해
계속해서 막연히 사색했다. 점점 더 그는 과거에
품었던 신조를 떠올려 세상을 구원하는 듯한
말로 미술을 이야기하기 시작했다. 화가란
"위로를 주기 위해 존재하거나, 훨씬 더 큰
위로를 줄 그림을 위한 기반을 닦기 위해
존재하는 것"이라고 말했다. 그러한 생각이
"낭만적이거나 종교적인 사상으로 돌아가는
것은 아니다, 절대 아니다."라고 항변했지만 헛된
일이었다. 그의 시선과 상상은 다른 말을 하고
있었다.

테오가 경솔히 렘브란트가 천사를 주제로
그린 소묘를 칭찬했을 때, 핀센트는 사방에서
종교적인 이미지를 보기 시작했다. 그의 방
벽에 있는 들라크루아의 「피에타」에서부터
기억 속에 있는 렘브란트의 성서적 장면까지
보았다. 르낭의 신파극이나 로드의 감상적인
대중 문학, 렘브란트의 신비롭고 성스러운
인물이나 셰익스피어의 결함 있는 주인공에서,
핀센트는 죽을 운명과 그 너머로 이어지는
"애끓는 상냥함, 언뜻 비치는 초인적 무한함"을
발견했다. 테오의 얘기가 다시 슬쩍 새어
들라크루아의 「성녀의 교육」을 언급했을 때,
핀센트는 다시 채색 도자기 같은 성모 마리아

「아기 재우는 여인」을 생각했고, 가족에 대한
그리움과 의미에 대한 탐색은 절망의 소용돌이
속으로 빠져들었다. 그 소용돌이는 단 한 곳으로
이어질 뿐이었다. 자신만의 위기에 빠져 있는
빌레미나에게 조언하며, 핀센트는 자신이 겪은
위기로 어디에까지 이르렀는지 밝혔다. "얘야,
이 겟세마네 동산을 피하려 하지 않다니 아주
용감하구나." 그 신성한 땅을 시험하듯, 그는
요양원 주변 올리브 숲으로 용기 있게 나아가 텅
빈 풍경을 거듭 그렸다. 그러면서도 그것이 "감히
그리거나 상상하기에 너무나 아름답다."라고
시인했다.

마침내 6월 중순 그는 손대기 힘들고 위험성
있는 숲의 형상에서 눈을 돌려 머리 위 별이
빛나는 밤하늘을 그리기 시작했다. 그러지
않으면 "현기증과 희망 없는 고통의 폭우"가
일지도 모른다고 테오와 자신에게 경고했다.

핀센트의 연약한 방어 체계(그가 테오에게
자랑했던 '예방책')는 머릿속 곳곳에 도사린
위협에 간신히 버틸 뿐이었다. 현실 세계의
모욕과 무관심에 맞서서 그 방어 체계가
이길 승산은 전혀 없었다. 6월 초 생레미에
처음 나갔을 때, 그 오래된 공포가 요양원의
수행원만큼이나 바짝 그를 따라다녔다. "단순히
사람과 사물의 형체만으로도 큰 영향을 받아서
정신이 희미해질 것 같고 아주 아픈 느낌이
들었다. 내 속에 나를 뒤집어 놓는 아주 강력한
감정이 있는 게 틀림없다, 그런데 무엇이 그
감정을 일으키는지 모르겠구나."라고 그 여행

후에 테오에게 보고했다.

페이롱을 위시한 의료진은 이러한 두려움을 전혀 모른 채 핀센트가 1층 작업실에서 일하거나 낮 동안 교외 여행을 위해 장비를 싣고 병원 문으로 분주하게 나아가는 것을 지켜보았다. 그리하여 7월 6일 핀센트가 페이롱을 찾아와 다음 날 아를 여행을 허가해 달랬을 때, 그 의사는 수행원이 함께한다는 조건으로 찬성했다. 핀센트는 아를에 있는 가구를 가져와서 새 거처에 좀 더 영구적으로 배치하겠다고 이야기했다. 요양원 생활을 연장하라는 페이롱의 권고를 묵인한 듯 보였다. "아주 사소한 일도 발작을 불러일으킬지 모르기 때문에, 나았다고 생각하기까지 1년은 기다려야 할 거다."

페이롱은 몰랐지만, 그 "사소한 일"은 이미 벌어져 있었다. 아를에 가게 해 달라고 요구한 날, 핀센트는 파리로부터 흥분되는 소식이 담긴 편지를 받았다. 제수가 임신했다는 소식이었다. 그녀는 처음으로 프랑스어로 편지를 썼다. "친애하는 아주버님, 저는 지금 아주 큰 소식을 전하려고 합니다. ……우리는 아기를 낳을 예정이랍니다, 예쁘고 작은 사내아이를요. ……아주버님이 아이의 대부가 되어 주신다면, 우리는 그 애를 핀센트라고 부르려고 해요."

행복한 통보가 바로 번갯불을 불러내지는 않았다. 핀센트는 자신을 제어했고 같은 날 친애하는 동생과 제수에게 야단스러운 편지를 보냈다. "두 사람에게 축하를 보낸다. 그 소식에 나는 아주 기뻐하고 있고 두 사람의 생각에 아주 감동받았다." 그러나 유쾌하게 기운을 돋우는

말과 따뜻한 축하 인사를 보내는 중 곳곳에서 어둡고 격렬한 구름이 위협했다. 그는 연약한 건강, 주체할 수 없는 부채감, 후회에 대해 투덜거렸다. 그 모두가 과거와 달라진 바가 없었다. 또한 음주에 대한 갈망, 사람들과 어울릴 기회의 부족, 필멸의 두려움을 불평했다. 임신 소식은 그 요양원에 잠시 더 머물겠다던 계획을 바꾸었을 뿐 아니라(최소한 1년은 더 머물라는 페이롱의 말에 동의했다.) 아를 여행을 그림 몇 점을 추려 오기 위한 사소한 일에서 새로운 인생을 향한 절망적인 돌진으로 바꾸어 놓았다. 그것은 이제 확정된 듯이 보이는 그에 대한 포기를 돌이키기 위한 노력이었다.

그러나 그에게는 시간이 없고 계획도 없었다. 협곡 위로 어지러운 기차 여행을 한 끝에, 사실상 친구들에게 버림받은 아를을 발견했다. 살레 목사의 집에 갔지만 그는 장기 휴가를 떠나고 없다는 이야기만 들었다. 레이 박사를 찾을 수 있기를 기대하며 오텔디외를 방문했다. 그러나 그 역시 없었다. 그는 시험에 합격하여 파리로 거처를 옮겼다고 했다. 그러나 핀센트를 잘 아는 병원의 수위는 아무 이야기도 해 주려고 하지 않았다. 그날 대부분을 카페나 사창가에서 막연하게 "이전의 이웃"이라고 묘사한 무리와 어울리는 것으로 끝냈다. 지누 가족도 만나지 못했고(그의 가구는 아를에 남아 있었다.) 같이 있던 사람들은 테오에게 이름을 말할 엄두도 내지 못할 창녀와 술친구뿐이었던 것이다. 요양원의 수행원이 지켜보는 가운데, 그는 오랫동안 그리워했던 알코올의 축복 속에

외로움을 삭였을 것이다.

무심한 페이롱조차 이립에서 들어온 핀센트의 변화를 눈치챘다. 상태가 불안정하며 과도하게 빈둥거리며 지낸다는 보고에 병원장은 핀센트를 진정하고자 고기와 포도주의 배급량을 줄였을 것이다. 그러나 훨씬 더 불길한 경고의 사인을 페이롱은 보지 못했다. 실패한 아를 여행 이후 핀센트의 펜에서 쏟아져 나온 그리움과 후회, 자책감의 파도였다. 제수의 통지는 모정의 황홀감으로 그를 더욱 깊숙이 밀어 넣었다. 6월 초 테오의 결혼 일로 밝게 웃는 어머니를 언급하던 시점으로 되돌아간 느낌이었다. 핀센트는 축하의 말을 하면서, 끈덕지게 안 좋은 테오의 건강이 허약 체질을 지닌 아이를 낳을 거라는 전조일까 봐 걱정하는 제수를 달래고자 애썼다. 그는 그녀에게 부모가 궁금할 때 웃으며 건강하게 찾아온 룰랭의 아기 마르셀(아기의 초상이 테오의 새 아파트에 걸려 있었다.)을 상기시켜 주었다.

아기에 대한 이야기와 모성의 이미지, 특히 「아기 재우는 여인」의 모델이었던 룰랭 부인의 이미지는 핀센트를 모성에 대한 동경과 정체성의 강박 관념으로 더욱 휘감았다. 그는 부모가 된다는 것이 그가 잘 아는 남부 돌풍의 "어루만지며 정화하는 시련"에 비교했다. 그리고 큰아버지가 된다는 것이 제 관심을 삶으로 안착시켜 줄 거라고 짐작했다. 오랜 세월 만에 어머니에게 친밀한 긴 편지를 썼다.("그 편지 때문에 얼마나 기쁜지 모르겠구나!"라고 어머니는 테오에게 말했다.) 고향 땅과 실제

경험이 아닌 상상의 유년기에 대한 그리움이 불타오르는 편지였다. 핀센트는 추억에 잠겨, 이끼에 뒤덮인 네덜란드의 오두막집, 참나무 잡목림, 너도밤나무 산울타리, 어머니가 좋아하던 "아름다운 누에넌의 자작나무"에 대해 이야기했다. 막내아들인 코르는 곧 남아프리카의 트란스발에 있는 금광지로 떠날 예정이었는데, 그가 떠나는 것에 대해 어머니를 위로한다는 구실로 민감한 주제를 들춰냈다. 즉 그는 오랫동안 소원했던 관계에 대해 이야기하며 화해의 환상을 누리기까지 했다. "떨어져 지낸 것과 상실의 비애는 후일 우리가 다시 서로를 인정하고 발견하도록 도와줄 겁니다."

그러나 돌아서는 곳마다 유령 같은 오를라의 비난만 들렸다. 테오의 나쁜 건강 상태와 그가 자식에게 물려줄지 모를 타락의 두려움에 대한 요하나의 편지에서 그랬다. 테오의 연약한 체질에 관한 어머니의 걱정과, 과거에도 그랬고 미래에도 마찬가지일 가혹한 요구에서 그랬다. 핀센트는 낙천적인 처방("병은 때로 우리를 치유합니다.")과 인내하고 마음의 평온을 유지하라는 권고로 자신을 옹호했다. "병든 상태는 정상으로 돌아가고자 하는 자연의 노력일 뿐이에요." 그러나 어떤 말도 그를 위로할 수 없었다. 어떤 주장도 그에게 무죄를 선고할 수 없었다. 테오에 대한 어머니의 염려에서, 그는 숙적인 구필이 옹호하는 소리를 들었다. 아버지가 되기 위한 동생의 노력에서 그는 용서 없던 목사 아버지가 최후로 승리를 거두는 것을 보았다. 7월 초 밀레의 그림이 파리에서 50만

프랑이라는 깜짝 놀랄 만한 금액에 팔렸다는 소식이 도착하자, 핀센트는 정당한 일이라고 지지하기보다는 비난하고 싶은 욕구를 느꼈다. 계속되는 가난 속에서 무명 화가로 있는 그에게, 그 판매는 "밀레를 항상 괴롭혔던 사악한 욕구"에 덜 시달리게 하는 게 아니라 그 반대였다.

여러 날 동안 그는 자멸적인 죄책감의 위기 속에서 살았다. 밤에 창문 밖에서 새된 소리로 울어 대는 매미에게서조차 비난의 소리를 들었다. "보잘것없는 정서가 우리 삶의 위대한 선장이고, 우리는 인식하지 못한 채 순종하기에" 그 소리들은 그에게 이제 사라진 과거와 미래에 대해 이야기하는 듯했다. 테오가 그를 버렸다는, 또는 죽어 간다는 생각은 노란 집의 모든 번뇌를 불러일으켰다. 그의 마음은 다시 몽티셀리, 자신이 그의 환생이라고 주장했던 마르세유의 미친 화가에게 고정되었다. 그는 몽티셀리를 알았던 한 의사를 발견했다. 그러나 그 의사는 몽티셀리를 그저 괴짜로 여겼다. 다시 말해 말년으로 향하며 약간 돌았을 뿐이라고 했다. 핀센트에게는 묘하게도 이것이 위안이 되었다. "말년에 겪은 모든 고통을 생각할 때, 그가 너무나 무거운 짐에 눌려 주저앉아 버렸다는 사실이 하등 놀랍지 않구나." 자신과 자신의 피할 수 없는 운명을 생각했다.

핀센트는 자신이 저지른 범죄의 유일한 목격자인 고갱에게 다시 연락을 취해서 정상적인 상태에서 용서를 구하고자 했다. 테오를 위해서는 그가 무척 마음에 들어 했던 정원 그림을 다시 한 점 그렸다. 담쟁이덩굴로 뒤덮여 있고 햇빛이 어룽거리는 숲 그늘의 한구석을 그린 이 그림은 디아즈 같은 옛 바르비종파의 총아일 뿐 아니라 호화롭게 물감을 쓰고 불가능해 보이는 색들의 모자이크 같은 그림이라는 점에서 광인 몽티셀리를 환기했다. 핀센트는 아를에서 가져온 그림들을 자세히 검토했고 몇 점을 골라 테오에게 보내며, 방 창문으로 보이는 추수꾼의 단호한 태도만큼이나 본인의 실패가 분명함을 인정했다. "저지른 과실에 아랑곳 않고 다시 용기를 내자니 힘들구나." 그림과 함께 보낸 편지에서 고백했다.

마침내 사방에서 들려오는 비난에 시달린 그는 동생이 떠나는 것을 허락했다. 작별 편지에서 북받치는 감정에 목메어 생각을 집중하기도 힘들었다. "너 역시 자신이 막중한 책임에 직면해 있음을 깨닫는다면…… 정말로 서로에게 지나친 관심을 두지 말자꾸나." 슬픔을 가누지 못한 채, 벌어진 일들이 그들을 "젊은 시절에 화가 삶에 대해서 했던 생각과 완전히 다르게" 만들어 버렸고, 이제 테오에게는 돌봐야 할 가족이 생겼다고 덧붙였다. 그는 환각처럼 생생하고 마음에 맺히는, 망상에 잠긴 연대감으로 애긇는 작별 인사를 했다. 테오를 자신처럼 "유배자이자 이방인이자 가여운 인간"이라 묘사하며, 황무지에서 함께 보낸 어린 시절("그것은 여전히 우리 옆에 남아 있다, 말로 표현할 수 없이 소중한 동생아.")과 파리에서의 짧았던 즐거운 동반자 관계를 신성시했다. 그 삶은 이제 기억 속에만 있었다. 과거는 과거였다. 그들의 운명을 맞이할 때가 된 것이다.

그 편지를 쓰고 몇 시간 내로, 혹은 며칠 내로 핀센트는 또 한 번 발작을 일으키고는 쓰러졌다. 그 감정의 폭발은 7월 중순의 그림 여행 중 일어났다. 자연을 대할 때마다 그랬듯, 그 여행은 위험투성이였다. "자연 앞에서 내게 엄습하는 감정들은 때로 기절할 정도로 강렬했다." 그는 경고를 받았다. 하루 이틀 전에 그는 험준한 바위투성이 알피유 산맥의 풍경을 그렸다. "바닥의 몇 그루 올리브 사이에 어두운 오두막이 있는 그림"이라고 편지에 설명했다. 그림을 그리면서, 로드의 『삶의 의미』의 한 장면이 머릿속을 뚫고 들어왔다. 로드의 주인공이 처자식과 더불어 행복을 발견하는 작은 산장의 모습이었다. 로드는 그것을 "마법에 걸린 요양소"라고 불렀다. 핀센트의 상상력은 테오 부부가 앞으로 태어날 아이와 함께 있으면서 평온한 삶을 누리는 모습으로 위험하게 방향 전환을 했다. 그 이미지가 계속해서 뇌리에서 떠나지 않음을 핀센트 판 호흐는 인정했다.

그러나 곧, 아마도 다음 날 자신이 무시무시한 자연의 고독에 다시 직면해 있음을 깨달았다. 그는 좀 더 야생의 장소, 즉 돌멩이 사이에 이젤을 박아 넣지 않으면 바람이 모든 것을 날려 버리는 곳을 찾아 더 먼 들판으로 나아갔다. 탐색을 하다 보니 옛 채석장에 이르렀다. 땅속에 들쭉날쭉 구멍이 뚫려 있고 수백 년간 버려져 있던 그곳은 화창한 여름날에도 고적해 보였다.

그가 이젤을 세우고 작업을 시작하자마자 일진광풍이 포탄처럼 불어와 캔버스와 이젤, 물감을 흩었다. 갑자기 떠오른 은유처럼, 작은

여행의 난파물은 곧 핀센트 인생의 난파물이 되어 버렸나. 사년의 지냉석인 부심함이 솟는 듯했다. 그가 선 곳 아래에서는 채석장의 엄청난 심연이 입을 벌렸다. "우리가 하나로 묶여 있음을 좀 더 쉽게 느끼게 해 주던" 위로의 자연이 갑자기 "압도적인 끔찍한 외로움"으로 차갑고 잔인하게 돌변했다. 이윽고 현기증이 일었다. 어둠이 찾아왔다.

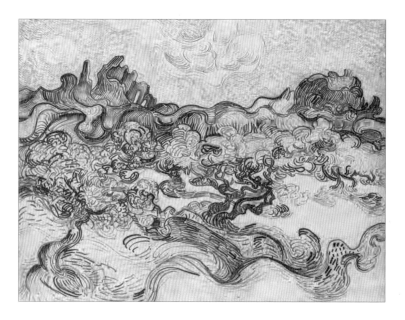

「산속의 올리브」 1889. 6.
종이에 연필과 잉크, 62.5×47cm

생레미의 생폴드모졸 요양원

생폴드모졸 요양원의 욕실

「별이 빛나는 밤」 1889
종이에 잉크, 62.5×47cm

「사이프러스나무」 1889. 6.
종이에 잉크, 47×62.5cm

고립된 자

이번의 어둠은 한 달 이상을 끌었다. 7월 중순부터 8월 말까지, 아를에서보다 심각하지는 않더라도 그만큼 자주 거듭 발작이 일었다. 무시무시한 환각으로 이루어진 발작 다음에는 실신할 듯한 상태와 현기증("그런 때에는 내가 어디 있는지도 몰랐다.")이 뒤따랐고, 의식 불명으로 막을 내렸다. 매번 기억 상실과 괴로움의 바다에서 정신이 들었다. "큰 실의에 빠져 다시 벗들을 보거나 작업하고 싶다는 바람이 들지 않았다."

매번 마지막 발작이길 바랐다. "더 이상의 난폭한 발작은 그림 그리는 능력을 영구히 파괴할 수도 있다."라고 두려워했다. 그러나 마지막이기는커녕, 발작은 점점 더 길어지고 격렬해졌다. 발작 주기도 짧아졌다. 그의 행동은 좀 더 기이하고 난폭해졌다. 한번은 정원에 있을 때 흙을 떠서 먹으려고 했다. 요양원의 수행원을 폭행하며 비밀경찰의 첩자라고 비난한 일도 있었다.

발작이 일어날 때마다 증세가 심각해지면서, 발작 사이의 괴로움은 더욱 심해졌고 규제의 끈은 더욱 딴딴히 죄어들었다. 처음에는 요양원 내로 활동이 제한되었다. 다음에는 공동 침실로 제한되었다. 다음에는 방으로 제한되었다. 그러고 나서는 침대로 제한되었다. 야외를 빼앗긴 채 두 달 가까이 보냈다. 목구멍이 따끔따끔하게 부어올랐다. 그는 거의 먹지도 말하지도 않았고 편지 한 통 쓰지 않았다. 때로 죽음을 갈망하며, 다음 발작이 마지막이기만을 소망했다. "건강을 되찾는다는 생각이 끔찍했다. 항상 재발의 공포 속에서 살아가느니…… 더 이상 아무 일도 없는 쪽을, 그게 마지막이기를 더 바랐다."

한동안은 발작이 일어나는 사이에 작업을 허락받았다. 그는 돌풍에 날아가 버린 채석장 그림을 완성했다. 그러나 매번 그림을 그리기 위해 허가를 구해야 했는데, 수치스러운 절차였다. 그러다가 그가 등유를 들이켜고 튜브 물감을 먹는 모습을 감시인이 잡아냈다. 환자가 죽을까 봐 두려워, 그들은 강제로 그를 잡아다가 해독제를 투여했다. 의사들은 그 행동을 자살 시도로 보았고 페이롱도 테오에게 그런 식으로 보고했다. 그들은 물감과 붓을 가져갔고 작업실에 들어가지 못하게 했다. "그림을 그리도록 배정해 준 방에 들어갈 수 없다는 게 참을 수 없을 지경이다." 8월에서야 그는 어둠의 폭풍우로부터 빠져나와 이러한 불만을 테오에게 제기할 수 있을 정도가 되었는데, 이 편지는 분필로 씌어졌다. 날카로운 물체를 받을 만큼 신뢰받지 못했기 때문이었다.

그 발작들은 핀센트를 기억의 지옥으로 밀어 넣었다. "내 정신은 완전히 괴로움에 휩싸여 있었다." 환각 속에서, 그는 과거의 장소를 찾아가고 과거 이미지를 떠올렸다. 적어도 한

번은 성난 군중에게 쫓기며 노란 집으로 돌아가 있는 상상을 했다. 자신이 읽고, 책에서 읽었으며, 항상 고향과 가족을 상기시키는 렘브란트의 초상화 같은 데서 보았던 사람들을 보고 그들의 말소리를 들었다. 상상 속에서는 현재와 과거, 현실과 허구의 인물들이 가슴 아픈 그리움이나 아무도 알아주지 않는 우정에 대한 욕구로 활기를 얻어 항상 북적거렸고 서로 어울렸다. 이제 동료 환자와 요양원의 수행원은 죽은 자와 상상의 인물처럼 보이기 시작했다. "발작이 일어나는 동안, 내가 보는 사람들은 실제 모습과 완전히 달랐다. 내가 다른 시대와 장소에서 알았던 사람들과 유쾌하거나 불쾌하게 닮은 모습으로 보였다."

그의 환상 속에는 특히 종교적인 인물들이 거주했다. "발작이 터무니없게 종교적으로 바뀌는 경향이 있다. 종교에 대하여 왜곡되고 섬뜩한 생각이 들어."라고 그는 9월에 알렸다. 핀센트는 이 영적인 환영이나 히스테리 발작에 대해 설명한 적이 없지만, 그해 여름 내내 두 이미지가 특히 그의 열띤 생각을 사로잡았다.

7월에 그는 들라크루아의 「피에타」 복제화를 침실 벽에서 내려 이젤 근처에 꽂았다. 마치 죽음에서 돌아온 아들을 안은 다정한 어머니의 이미지를 머릿속에 꽂아 두려는 듯했다. 들라크루아의 모성상은 잃어버린 「아기 재우는 여인」의 자리를 대신했다. 발작들 사이에 위로가 되는 모성의 이미지를 찾아 잡지를 넘겼고 유년 시절의 노래를 불렀다. 언젠가 「아기 재우는 여인」의 진짜 가족인 룰랭 가족에게 편지를 쓸

정도로 마음이 진정되어서, 기억과 이미지, 망상을 구원의 환상 속으로 합쳐 넣었다.

작업실에 출입 금지령이 내려지기 전에, 그는 형언할 수 없이 위로가 되는 들라크루아의 석판화를 유화로 옮겨 보고자 시도하면서 성인과 성녀의 초상화를 그리기로 마음먹었다. 그러나 불행한 타격(아마도 또 다른 발작이었을 것이다.)으로 그 소중한 석판화와 다른 것들을 기름과 물감 속에 빠트리는 바람에 대부분 못쓰게 되고 말았다. "그 일을 생각하면 아주 우울하다."라고 어둡게 적었다.

그해 여름 그의 마음속에 못 박힌 다른 이미지는 천사였다. 테오가 6월에 그 이미지를 불러내어 자책감과 후회의 몸서리를 치게 만들었다. 그러고 나서 7월 말 연달아 일어난 발작에 난타당해 있을 때, 동생에게서 선물이 도착했다. 렘브란트가 그린 「대천사 라파엘로」의 복제화였다. 핀센트가 그린 미디의 태양만큼이나 빛을 뿜는 자비와 빛의 환영으로서, 라파엘로는 마리아에게 예수의 기적적인 탄생을 고지할 뿐 아니라 모두에게 모성의 신성한 위로를 알렸다. 테오는 몰랐지만, 핀센트는 렘브란트의 천사에게서 10년 전 편지에 적었듯, 상심한 자와 영적으로 실의에 빠진 자를 위로하는 반가운 메시지뿐 아니라 심판이 닥칠 것을 경고하며 비난하는 아버지(그는 "천사의 얼굴"로 설교했다.) 또한 보았다.

핀센트는 9월에 감시인이 지켜보는 가운데 다시 그림을 그려도 된다는 허락을 받았다. 그의 머리와 작업실의 난파선에서 모습을 드러낸

프랑스의 판 호흐

첫 이미지들 중에는 들라크루아의 「피에타」와 렘브란트의 천사가 있었다. 끝없는 발작 속에서 그를 들뜨게 하고 고문했던 작은 잿빛 인쇄물, 즉 다정한 어머니와 숭고한 신의 사절에 색을 입혀 크게 그렸다. 이 작업을 통해 십자가에 매달린 그리스도 얼굴에서 제 모습을 보았고, 무색의 천사에게 볕에 그을린 자신의 머리카락 색을 부여했다. 반은 어둠 속에서, 반은 빛 속에서 그려진 두 그림에 그는 깊은 애착을 느꼈다. 그해 여름 그의 정신을 황홀케 하기도 하고 황폐하게 만들기도 했던 이 이미지들을 다시 기록하게 될 터였다.

핀센트는 8월 말에 충격을 받고 겁에 질린 채, 외로이 발작에서 벗어났다. 발작은 갑자기 끝났다. 발작의 간격은 여느 때처럼 며칠로 늘어났다가, 다시 몇 주로 늘어났다. 그러나 "모든 것은 의심스러운 채로 남아 있다. 나는 그것이 다시 돌아올 거라고 믿고 있다."라고 테오에게 경고했다. 재발의 위협은 그를 괴롭혔다. 여전히 갑작스럽게 일어나는 어지러움과 그를 무기력하게 만드는 발작의 두려움에 시달렸다. 그의 나날은 여전히 고독과 번민으로 가득 차 있었다. 잠은 혐오스러운 악몽으로 가득했다. 외로움에 공허했지만 누군가를 만나거나 어디에 가는 것이 무서웠다. 위험이 컸기 때문이다. 의사들이 다시 밖에 나가도 된다고 허락하고 나서도 한참 후까지 홀로 구속된 안전한 상태에 집착했다. 작업실로 가는 짧은 이동조차 위험으로 가득 차 있었다.

"억지로 아래층에 가 보려고 시도했지만 헛수고였다."

그는 이제 동료 환자들이 두려웠다. 몇 달에 걸친 환각이 초래한 상상과 피해망상은 한때 그가 불운한 동료들에게 느꼈던 연대감을 산산이 깨뜨렸다. 이제 그토록 많은 "별난 사람들"이 아주 가까이 있다는 것이 불쾌했고, 그들의 "식물인간 같은" 게으름이 그의 회복을 위협하는 게 아닐까 의심했다. 노란 집에서 그를 쫓아낸 "얼빠진 천치들"에 그들을 비교하면서, 그들 또한 화가에 대한 미신적인 생각을 은밀히 숨긴 채 자신에게 끝없는 고통을 초래한다고 비난했다. 그는 다시 병에 걸릴까 봐 그들과의 관계를 제한하겠다고 다짐했다. 피해망상의 대상은 직원들에게까지 확대되었다. 그들이 그의 청구서에 부정한 짓을 저지르며 그의 음식에 독을 탄다고 의심했다. 그에 대한 거짓 소문이 퍼지는 것이 그들 때문이라고 했고, 그들 또한 화가에게 바꿀 수 없는 편견을 품었다고 비난했다. 그들이 악착같이 돈을 그러모으는 집주인("저질 중의 저질") 같다면서 정기적으로 "지옥으로 꺼져라."라는 저주를 들을 만한 자들이라고 했다.

반가톨릭주의의 깊은 원천을 드러내며, 실제로 요양원을 운영하는 것은 페이롱 박사가 아니라 가톨릭교 당국이라고 추측했다. 그리고 직원으로 있는 일부 수녀가 이 어둡고 압제적인 힘의 하수인이라고 지목했다. "루르드의 성모*"를

* 프랑스의 루르드 지역에서 열여덟 번에 걸쳐 나타났다고 보고된 성모 마리아.

신봉하고 그런 유의 이야기들을 지어내는 순해 빠진 여자들이 얼쩡거리니 아주 심란하구나." 그는 치료가 아니라 "유해한 종교적 일탈 행위를 일구어 내는 데" 전념하는 시설에 가둬진 죄수로 자신을 보기 시작했다. 그해 여름 발작의 종교적 특성이 이 비도덕적인 영향의 증거라고 말했다. 그렇지 않다면 왜 현대적인 상식을 지닌 사람이, 그러니까 졸라를 존경하고 종교적 과장을 혐오하는 사람이 미신적인 농민이나 하는 왜곡되고 섬뜩한 생각을 했겠냐고 다그쳤다.

실로 그는 환경에 아주 예민해서 옛 생폴드모졸 요양원(그전에는 오텔디외)에 머무르는 것을 연장한 것이 "이러한 발작들의 충분한 이유가 될 것"이라고 주장했다. 결국 그의 피해망상은 요양원 환자와 직원뿐 아니라, 주변 시골과 실로 그 지역 전체까지 확장되었다. 그는 곳곳에 잠복해 있는 "일반적인 악"을 보았다. 그것은 정원을 돌아다닐 때조차 그를 함정에 빠트리고자 기다렸다. 9월 중순에 마침내 용기를 내어 작업실로 달려갔을 때는 곧 문을 잠가 버렸다.

탈출이 유일한 해답처럼 보였다. 여름에 한창 발작이 일어나던 중에도 생폴드모졸 요양원에서 도망치는 상상을 했다. 재발 없이 여러 주가 지나자 감시인을 따돌릴 생각을 했다. 그는 테오에게 걱정스럽게 편지했다. "우리는 이곳과 관계를 끝내야 해. 종국에는 여기서 작업할 능력을 잃어버릴 텐데, 그건 거부하는 바다." 페이롱 박사가 파리 여행에 그를 데려가기를 단도직입적으로 거부하자("그건 너무 갑작스러운

일"이라고 페이롱은 말했다.) 핀센트는 탈출 계획을 세웠다.

그리고 불운에 시달리는 카미유 피사로에 대한 테오의 보고에 매달렸다. 피사로는 파리 근처의 교외에서 살았다. 핀센트는 이사 가서 그 늙은이와 그의 성질 더러운 아내와 살아 볼까 생각했다. 테오의 돈이 수녀를 돕기보다는 화가들을 먹여 살리는 데 쓰이는 편이 낫지 않겠냐고 물었다. 테오가 피사로에게 접근하기에 적당한 때가 아니라고 말하자, 그는 관심 있는 사람 누구라도 괜찮다고 했다. "돈에 쪼들리는 한두 명의 화가는 나와 같이 집을 돌보는 것에 동의할 거다."라고 압박했다. 그 후보로서 몇몇 화가를 명단에 올렸다. "고갱에 대해 네가 하는 말에 관심이 간단다." 그는 믿을 수 없게 조심스럽게 말을 꺼냈다. "그리고 고갱과 다시 함께 작업하게 될 거라고 여전히 되뇐다."

아무도 자신을 데려가지 않겠다면, 이 요양원의 공포로부터 벗어나기 위해 감옥이나 군대, 길거리라도 가겠다고 협박조로 말했다.

그러나 떠나는 것 또한 두렵기는 마찬가지였다. 현실 세계에 다시 직면한다는 두려움과 사람들 앞에서 다음번 발작이 일어났을 때 벌어질 일에 대한 공포가 결합되어 옴짝달싹할 수 없었다. "지금 떠나는 것은 무모한 일이다."라고 9월 초에 편지했다. 공들인 계획들에서 꽁무니를 빼며 그저 몇 달 더 있겠다고 호소했고, 바깥 세계에서 자신을 기다리는 참을 수 없는 위험을 경고했다. "대체로 나는 분명 이 모든 일이 태동하던 파리에서

지내느니 이렇게 병든 채로 있는 쪽이 낫다."라고 결론 내렸다. 내부의 두려움과 외부의 두려움 사이에 갇혀, 자신이 느끼는 고통을 기록하려는 것처럼 작업실로 돌아가자마자 자화상을 그리기 시작했다. 자신을 푹 꺼진 두 뺨과 뭔가에 사로잡힌 시선을 지닌 "죽은 사람같이 창백하고 야윈" 인물로 묘사했다. 노란 머리카락이 진보라색의 내뿜는 듯한 어둠, 즉 '검은 빛'을 배경으로 두드러지고 유령 같은 초록색 그늘이 얼굴을 가로지른다.

그것은 결코 테오와 함께할 수 없는 이미지였다. 임신 중인 아기가 있는 파리로 돌아가는 것은 불가능하다고 그는 인정했다. 형제로서 첫 번째이자 유일한 의무는 동생을 걱정시키지 않는 것이었다. 그해 여름에 일어난 발작에 대해서도 가능한 한 알리지 않았고, 페이롱에게도 알리지 말라고 설득했을 것이다. 분필로 쓴 8월의 첫 편지는 양해를 구하는 말로 시작되었다. "네게 이렇게 자세한 이야기를 전하는 게 지나친 투정이 아니기를 바란다." 그 후로 모든 면에서 자신의 곤경을 축소하고자 했다. "네게 편지를 쓴 이후로 기분이 점점 나아지고 있단다."라고 다음번 편지는 시작되었다.

즉흥적으로 괴로움이 분출될 때마다("아주 기분이 나쁘구나. 만사가 잘 안 풀린다.") 나아지고 있다고 달래는 확신에 찬 말("하루하루 힘이 돌아오고 있다.")과 심지어 결국에는 성공할 거라는 희망("아마도 남부로의 여행이 아직 결실을 맺지 않은 것 같구나.")이 뒤이었다. 페이롱이

테오를 방문할 거라는 애기를 들었을 때, 그 의사가 가져갈 심란한 소식에 대한 신뢰도를 떨어뜨리기 위해 핀센트는 미친 듯이 노력했다. "훌륭한 페이롱 씨가 네게 무수한 이야기를 할 거다. 개연성 있는 일과 가능성, 그리고 본의 아닌 행동들을 말이다. 좋아, 하지만 그가 구체적으로 하는 얘기들은 믿지 않는 게 좋아."라고 주의를 주었다.

확신에 찬 자신의 메시지를 받쳐 주기 위해 두 번째 자화상을 그렸다. 이번 자화상에서 그는 채색 도자기처럼 잘 다듬어진 모습으로 포즈를 취했다. 「별이 빛나는 밤」처럼 평화로운 연청색 소용돌이를 배경으로 주름 없이 빳빳한 청자색 새 리넨 양복을 입었다. "작업이 아주 잘되어 간다."라고 그림을 그리는 도중에 편지를 썼다.

나는 몇 년 동안이나 찾아왔지만 헛수고였던 것들을 발견 중이고, 그것을 인식하고 있다. 너도 아는 들라크루아의 말을 끊임없이 떠올린단다, 숨도 이빨도 남아 있지 않을 때에야 '그림'을 발견했다는 말을.

두 자화상의 차이(하나는 보여 줄 수 있고, 하나는 숨겨져 있다는 차이)는 핀센트와 그의 동생 사이에 벌어진 틈을 드러냈다. 7월에 발작이 시작되기 전에 이미 테오는 빠져나가기 시작했다. 그의 편지는 항상 늦었고, 곧잘 답장이 없었으며, 때로 상대에게 상처를 입혔다. 그는 교외에서 보낸 즐거운 주말과 실내 장식, 아내의 입덧에 대해 떠들었다. 형이 편지를

몇 주 동안 보내지 않아도 생레미의 침묵을 눈치채지 못했다. 화랑 일(모네는 자신의 성공을 다른 화상에게 안겨 주었다.), 새로운 아내의 요구, 앞으로 생겨날 가족에 대한 걱정에 쫓겨 핀센트에게 크게 관심을 쏟지 못했다.

핀센트는 9월 초에 일기 같은 편지 여러 장을 쏟아부어 관심을 되찾고자 했지만, 매번 더 오래 답장을 기다려야 했다. 여러 주 동안 요양원에서 탈출하겠다고 주장하며, 결국 파리로 가겠다고 으르렁거리기까지 했다. 그러나 테오는 모든 탈출구를 봉쇄했다. 어떤 화가도 형을 받아들일 방이나 그럴 마음이 없다고 전했다. 피사로는 그 제안을 노골적으로 거부했다. 브르타뉴는 미디보다 훨씬 위험하게 종교적이었고, 그 때문에 고갱에게 가는 것은 생각할 수도 없었다. 실로 북부 어느 곳도 적당치 않았다. "형이 추위를 얼마나 잘 타는지 알잖아."라고 테오는 상기시켰다. 핀센트가 혼자 사는 것도 믿음직스럽지 못했고, 누구와 어울리는 것도 기력을 빼앗을 위험이 있었다. 마침내 테오는 삭막한 지시로 대화를 끝냈다. "아무 경솔한 행동도 하지 마. ……의사 보호 아래 있어."

늘 그랬듯 다른 가족들은 테오가 이끄는 대로 따랐다. 곤혹스럽게 유폐된 핀센트의 상태를 대체로 무시하며 몇 달이 지난 후, 어머니와 빌레미나는 브레다에서 레이던으로 이사하여, 큰오빠가 유년기를 보냈던 브라반트를 떠났다. 거의 같은 시기에 테오는 파리에서 가정을 꾸리기 시작했고, 동생 코르는 아프리카로 떠났다.(핀센트에게는 한마디도 없었다.) 그리하여 쥔데르트 목사관에서 비롯한 단일한 가족의 마지막 흔적도 흩어지고 말았다. 그 흔적을 모으기 위한 필사적인 시도로, 핀센트는 그림과 축하 카드(어머니의 칠순을 위해 보냈다.)와 유대감에 대한 애처로운 확언을 보냈다. "작업물을 네덜란드로 보내고 싶다는 거부할 수 없는 충동을 느낀다. 계속해서 옛정에 매달려 있어."라고 빌레미나에게 편지했다. 가족과 (마르홋 베헤만을 포함한) 옛 친구들에게 신중하게 그림을 나누어 주었지만, 마치 그의 예술로 과거를 한자리에 묶어 둘 양, 받는 사람들에게 그림들을 한데 모아 두라고 했다. "나에게는 분명 권리가 있어. 그래, 가끔은 너무 멀리 있어서 아마 다시는 못 볼 친구들을 생각하며 작업할 권리가 있다." 그는 그림이 그에게서 떠나가는 것을 인정하며 말했다.

핀센트는 가족에게 버림받았고, 요양원 직원이 두려웠으며, 다른 모든 인간적 접촉에 위협을 느꼈다. 그는 작업 속으로 도피했다. 늘 그랬듯 맹렬한 노동만이 평정심을 회복시키고 질병이라는 악마의 접근을 막을 수 있다고 확신했다. "작업은 다른 무엇보다 훨씬 기분을 전환시켜 준다. 의지를 강화해 줌으로써 허약한 정신에 덜 지배받도록 만든다." 작업실의 문이 열리자마자, 온 힘을 다해 작업에 전념했다. 첫 주가 가기 전에 10여 점 작업을 시작했다. 오랫동안 고독하게 지내는 동안 상상력 속에서 타올랐던 온갖 이미지로 시작했다. 「피에타」, 천사, 거울 속 얼굴, 특히 빗장이 질러진 그의 방

창문에서 본 풍경이었다.

감시인이 허용하는 한 오랫동안 작업하면서 ("아침, 정오, 밤에") 발작이 일어나기 전에 시작했던 캔버스로 돌아갔고, 완성했다고 생각했던 그림에도 다시 손을 냈다. 새로운 새벽과 무르익은 수확기를 보여 주면서 다시 한 번 「추수꾼」을 그렸고, 동틀 무렵 창문 밖에서 지칠 줄 모르고 일하는 작은 인물을 묘사했다. 똑같이 대형 캔버스를 사용했으며 며칠 만에 완성했다. 오랜 시련을 겪는 동안, 아를에서 그려 왔던 「호호의 방」은 작업실에 놓여 있었다. 발작이 일어나기 직전에 테오는 보수해 달라며 그 그림을 돌려보냈다. 그러나 핀센트는 그것이 불안한 머리를 휘저어 놓을까 봐 둘둘 말린 채로 내버려 두었더랬다. 이제 그는 두려움 없이 그 그림을 펼쳐 또 다른 대형 캔버스에 다시 그리기 시작했다.

그 그림 역시 일주일 내로 완성했고, 곧바로 노란 집에서 그렸던 다수의 좋아하는 이미지(포도원, 크로 평야, 특히 심야 카페)를 다시 그릴 계획을 세웠다. 엄청나게 많은 새 물품을 주문하며, 자신의 모든 "최고의 그림들"을 축소해서 똑같이 그린 그림들을 가족들에게 보내고, '가을 효과' 연작을 새로이 시작할 계획을 세웠다. 그리고 그 그림들 모두 그달 말까지 완성할 생각이었다. 이는 엄청나게 쏟아져 나올 작품들의 시작이었다. 다음 여덟 달 동안 거의 하루걸러 한 작품씩 완성하며 손을 바쁘게 했고 주의를 다른 곳에 쏟기 위해 질주했다. "참으로 홀린 사람처럼 작업하고 있다.

그 어느 때보다 작업의 울분에 휩싸여 있어. 이게 나의 치료에 도움이 될 거라고 확신한다."

언제나처럼 그는 무엇보다 초상화를 그리고 싶어 했다. 그러나 요양원에 갇혀 있는 탓에 동료 환자("불가능한 일"이라고 그는 시인했다.)나 직원 중에서 모델을 구할 수밖에 없었다. 그는 정신없고 멍한 시선을 지닌 입원 환자 한 명을 설득해서 자세를 취하도록 하여 재빨리 초상화를 그려 냈다. 그러나 그가 찾아낸 유일한 진짜 모델은 그가 그림을 그리는 동안 지켜보면서 보수를 받는 두 감시인이었다. 한 명은 장프랑수아 풀레로, 외출 시 종종 함께했던 젊은 수행원이었다. 다른 사람은 샤를 트라뷔크로, 요양원 부지 관사에서 아내와 함께 사는 나이 든 선임 감시원이었다.

사람들 간 교제의 폭이 아주 협소한 자신의 세계를 보편적인 세계로 전환하여 두 사람을 그렸다. 풀레는 웃는 시골 농민 청년으로 그렸는데, 밀짚모자를 쓰고 화려한 셔츠를 입고서 그가 집이라고 부르는 전원 속에 언제까지나 앉아 있을 것 같다. 트라뷔크('소장'이라고 알려져 있었다.)는 딱딱하고 웃음기 없으며 권위 있는 고위층 인물로 그려졌다. 검은색과 하얀색 줄무늬로 이루어진 제복을 입은 핏기 없어 보이는 트라뷔크는 핀센트의 꾸밈없는 초상화 속에서 그 요양원, 그 교회, 그 지역, 그리고 인생의 엄숙함과 병적인 성질을 대표한다. "그에게는 군인 같은 분위기와 작고 생생한 검은 눈이 있다. 진정한 맹금이지. ……전형적인 남부 사람이야."라고 핀센트는

편지에 적었다.

트라뷔크의 초상화에서 보이는 제한된 팔레트, 신중한 표현, 두상 표현에 대한 야심은 핀센트가 유세처럼 펼치는 작업 활동에서 또 다른 전선을 알렸다. 바로 과거였다.

그는 발작에서 벗어날 때면 항상 그렇듯 "산사태 같은 기억에 압도당한 채" 그해 여름을 헤어 나왔다. 환각이 초래한 상상과 산산이 흩어진 가족의 현실에 시달리며 후회감에 빠져들었다. 향수와 지나치게 우울한 그리움에 휩싸인 기분이라고 전했다. 이런 기분을 달래기 위해, 과거의 스크랩북, 즉 복제화 화첩에 전념했다. 들라크루아의 「피에타」와 렘브란트의 천사는 과거의 집착으로 빠져드는 문, 출로를 열어젖혀 놓았다. 그 집착은 헤이그에서 홀로 지낼 때 그랬듯, 생폴드모졸 요양원에 고립된 그를 위로했다. 9월 첫째 주에 소중한 이미지들로 이루어진 수집품을 채색화로 바꾸어 작업실을 채우고자 밑그림을 그렸다. 하루 종일 주변을 배회하는 낯선 사람들 가운데서 모델을 찾을 수 없다면, 머릿속 갤러리의 친숙한 인물들에게서 찾으면 되었다.

그는 예술적 여행을 시작했던 출발점, 즉 밀레의 그림 앞에 다시 섰다. 10년 전 삽화가가 되겠다는 야심만 가지고 보리나주에서 빠져나올 때, 그는 들판의 일꾼을 묘사한 밀레의 연작 「밭일」을 모사하는 일부터 시작했었다. 퀴에메의 작은 방에서, 금방이라도 주저앉을 듯한 접의자에 걸터앉아 무릎에 스케치북을 올려놓은 채, 거듭 그 연작을 모사하며, 나무꾼과 양털 깎는 사람, 타작하는 사람과 짚단 묶는 사람들을 두고 열심히 수고했더랬다. 이제 다시 한 번, 그는 검은 고장의 심연에서 밀레의 투박한 상으로 손을 뻗었다.

파리에 있을 때 일본 판화를 가지고 연마했던 기술을 이용해서, 작은 흑백 이미지에 격자를 그린 다음 그림 하나하나를 확대하여 캔버스로 옮겼다. 이미지들마다 아낌없이 대조적인 색상(대개 노란색 계열과 바랜 파란색)을 썼고 임파스토로 날듯이 칠해 나갔다. 아주 작은 그림(24×39.4cm)에서부터 아주 큰 그림(60×90cm. 「호호의 방」만큼 큰 그림이었다.)에 이르기까지 다양했고, 밀레의 획일적인 비율에 매이지 않았다. 그는 배경을 채우고 얼굴을 구체화하기 위해 애썼다.

2주 내로 밀레가 그린 열 명의 인물 중 일곱 명을 완성하고는 여덟 번째 인물을 그리기 시작했다. 그달 말이 되자 「밭일」 연작에 대해서는 샅샅이 다룬 상태가 되었고 다른 화가들의 동판화로 옮겨 갔다. 그래도 그는 테오에게 더 많은 밀레의 그림, 특히 「하루 중 네 개의 시간」이라는 4부작 그림을 보내 달라고 부탁했다. 그의 계획은 몇 달에서 더 오래(더 많은 들라크루아, 더 많은 렘브란트, 그리고 나서는 도레와 도미에의 그림까지), 마침내 "어느 학교에 통째로 줄 수 있을 만큼 크고 완벽한" 컬렉션이 될 때까지 뻗어 나갔다. 그리고 나서 판화 너머의 세계, 즉 소묘를 공략할 생각이었다. 밀레에게는 캔버스 그림으로 옮기지 않은 소묘들이 있었는데, 채색을 더하면 "많은 사람이

밀레 작품에 좀 더 쉽게 접근할 수 있겠다."라고 상상했다. "내 그림을 그리기보다 그 일을 하는 데 내가 더 쓸모 있을 것 같다."

이 기이하고 끝도 없고 과거 지향적인 계획에 핀센트는 다양한 설명을 부여했다. 처음에는 판화 몇 장을 망친 운 좋은 '사고'를 대체할 장식물이 필요했기 때문이라고 했다.("특히 내 방에서 내 그림을 보고 싶지 않구나.") 과업의 규모가 커지면서, 그 일을 계속하는 이유가 나쁜 날씨와 모델 부족 때문이라고 했다. 그의 회복에 필수적이라고 옹호하기도 했다. 모사 훈련은 "맑은 정신"과 "확실한 손가락"을 보장해 준다고 테오에게 말했다. 하루는 그 일을 고되지만 불가피한 일(보리나주에서 소묘할 때처럼)이라고 설명했다. 잃어버린 시간과 과거의 실패("성공하지 못한 불운한 작품들로 이루어진 10년간")를 보상할 유일한 방법이라는 말이었다. 그러나 다른 날에는 그 작업이 자신의 새로운 방향으로서 좀 더 숭고한 예술적 목표라고 주장했다. 헤이그에서만큼이나 웅변을 늘어놓고 전도사 같은 열정을 발휘하여, 그 인물들이 지나간 미술의 유물이기는커녕, 인상주의의 미래로 가는 길을 가리킨다고 주장했다. 그는 원시주의자들이 숭배하는 이 상들에 대조적인 색에 대한 신념을 적용함으로써, 모네가 풍경화에 대해 한 일을 인물화에서 해낼 수 있었다.

그의 상상력에서 이렇게 크게 과거로 돌아선 일, 이렇게 필사적으로 과거에 아끼던 것에 매달리는 일을 정당화하기 위해, 핀센트는 그저 이미지들을 베끼는 게 아니라 **다른 언어로 옮기는 것**이라고 주장했다. 요하나가 영어책을 네덜란드어로 옮기는 것과 마찬가지라고 했다. 원래 색상을 단순히 재창조하는 대신, "느낌으로 옳게 여겨지는 막연한 조화"를 발견하기 위해 즉흥적으로 색을 만들어 냈다. 그리하여 그 새로운 작품은 "나만의 해석"이 된다고 강조했다. "음악에서와 같지 않으냐?"라고 물음을 던지며, 그가 공들여 택한 심상에 대해 좀 더 정교하고 시적인 이유를 쌓아 올렸다. "어떤 사람이 베토벤의 곡을 연주할 때, 그는 자신의 개인적인 해석을 덧붙이는 법이다." 요하나가 테오를 위해 피아노를 연주할 때 그러지 않는가? 그에게는 그림도 마찬가지라고 주장했다. "활이 바이올린 위를 지나가듯 내 붓도 내 손가락들 사이를 지나가고, 그것은 전적으로 나만의 기쁨을 위한 것이다."

진짜 이유는 명확했고 핀센트도 결국 이를 인정했다. "현재 아픈 나 자신을 위로하고자 애쓰고 있다. 이 일은 여러 가지를 가르쳐 주고 무엇보다 때때로 나를 위로해 준다." 10년 전 보리나주에서(그때 테오는 마지막으로 「밭일」을 보냈다.) 핀센트는 "그림의 땅"에서 형제가 연대하리라는 꿈을 품고 어둠으로부터 기어올라 왔다. 이제 형제의 재결합에 대한 환상만이 그를 구할 수 있었다. 밀레의 그림을 끝없이 재작업하는 것은 그 환상의 가시적인 부분일 뿐이었다. 위로를 찾아 몽상에 빠져 있다 보니 그는 앙리 콩시앙스로 돌아가 있었다. 그들 형제 모두가 좋아하는 벨기에 작가의 작품은

황무지에서의 삶을 환기하고 기운을 북돋아 주었다. 핀센트는 1년산 농상으로 거처를 옮겨 평범한 사람들과 사는 계획을 세웠다. 누에넌에서처럼 전원에서만 가능한 "정력적이고 완전한 삶"을 살게 될 터였다.

테오는 농민에 대한 핀센트의 헛된 생각이 돌아온 것을 회복의 징조로 보고 반겼다. 그리고 또 다른 벨기에 작가 콩스탕탱 뫼니에의 숭고한 광부와 연철꾼을 언급함으로써 망상을 부추겼다. 더불어 "송아지처럼 생기 넘치는" 농부 딸의 이미지, "갈색 빵의 건강함"으로 그려진 그림들을 언급했다. 핀센트는 이 실들로부터 흥분되고 위안이 되는 환상을 자아 나갔다. 이후 그는 동생의 삶과 평행하게 달리는 거울 속 인생을 살아갈 터였다. 테오의 도회적인 세련됨에는 투박한 성실함으로(테오의 '에나멜 장화'에는 '나막신'으로), 상인인 테오에게는 화가로, 유부남인 테오에게는 스님 같은 모습으로, 자손을 만드는 어버이 테오에게는 작품을 만드는 창조자로서 대응할 터였다. 기억의 신비로운 황무지에서 밀레의 농부처럼 흙냄새를 풍기는 이미지에 대해 매일매일 씨름하며, 테오가 파리의 소음과 오락 아래 마음속으로 갈망할 만한 전원생활을 영위할 터였다. 그는 두 사람 모두를 위해 살며, 예술과 생각 속에서, 즉 제수가 결코 멋대로 침범하지 못할 곳에서 그들이 영원히 공유하고 있을 "보다 소박하고 진실한 자연"을 경험할 것이었다. "사랑하는 동생아, 이런 것은 어떤 뜨내기손님도 느낄 수 없고, 발견할 수조차 없는 것이지."

10년 전 핀센트는 바르비종파 그림 같은 공상과 레이스베익으로 향하는 길에서 느꼈던 가능성("똑같이 느끼고 생각하고 믿는…… 두 형제")으로 검은 고장에서 탈출하는 상상을 했다. 생폴드모졸 요양원에서, 상상의 형제애(어떤 결혼보다 완벽한 결합)라는 새로운 환상이 그를 어둠에서 들어 올렸다. 9월 중순에 그는 "완벽히 정상적이라고 느끼며 말처럼 먹어 댄다."라고 알렸다. 작업실에서도 캔버스를 탐식하듯 해치웠고, 요양원 문 앞에 이미지들이 연달아 쌓여서 마르기를 기다렸다. 동생에게 엄청나게 많은 재료를 보내 달라고 부탁했고 그림을 한 보따리 보내어 기운이 되살아난다는 신호를 보냈다. 안전한 작업실 밖으로 차근차근 모험을 시도하며 야외에서 그림을 그렸다. 처음에는 요양원 정원을 그렸다. 다음으로는 그의 방 창문 밖에 담으로 둘러싸인 들판을, 그리고 마침내 10월이 시작될 즈음 요양원 담 너머로 나갔다. "언덕과 과수원에서 실컷 공기를 쐰다."라고 의기양양하게 알렸다.

마침 딱 가을이었다. "우리는 최상의 가을날을 보내고 있고, 나는 이 나날을 이용하고 있다."라고 편지했다. 오랜 항해 후 허가를 얻어 뭍에 오른 뱃사람처럼, 그 계절의 육감적인 색채에 헤프게 붓을 휘둘렀다. 길옆에 있던 포플러 한 쌍을 마치 제비꽃색 하늘로 쏘아져 나가는 두 줄기 불꽃처럼 그렸다. 관목보다 그다지 크지 않은 소박한 뽕나무는 빨간색과 주황색으로 된 메두사처럼 그려서 곱슬머리 같은 무성한 이파리가 캔버스를 가득 채운다. 그는

과거의 모든 양식으로 손을 시험했다. 파리에서 시도했던 엷은 물감칠과 성긴 조직에서부터 마치 조각처럼 두툼한 몽티셀리의 임파스토 기법까지 시험했다. 우글우글 떼 지은 듯한 인상파식 붓놀림에서부터 일본적인 색면까지 시험했다. 최대한 가벼운 터치로 칠하여(색조만 살짝 보여 주는 정도) 떨어지는 나뭇잎을 표현했다. 그리고 나서 붓에 물감을 가득 실어 뒤에 남겨진 벌거벗은 나무의 가지를 구불구불 그렸다. 그의 팔레트 또한 과거에 열중했던 모든 색으로 준비 운동을 했다. 누에넌의 바랜 색들과 차분한 배합에서부터 그랑자트 섬의 신기루같이 연한 색조까지, 아를에서 사용했던 자극적인 노란색과 깊이를 헤아릴 수 없는 푸른색까지 시험했다.

손을 시험하듯 마음도 시험했다. 요양원 담 너머로 처음 나가던 여행 중 어느 날은 과감히 올리브 숲에 들어가 보았다. 올리브 숲은 고뇌의 장소인 겟세마네 동산의 위험으로 가득한 주제였다. 그는 줄지어 서 있는 뒤틀린 나무와 은빛 잎사귀를 그렸을 뿐 아니라, 초상화 모델을 서 줄 사람을 발견했다. 요양원의 선임 관리인으로서 그 숲 옆에 사는 트라뷔크와 그의 아내 잔은 성가시게 졸라 대는 핀센트에게 동의하고 말았다. 「아기 재우는 여인」의 영감을 떠올리게 했던 룰랭 부인 이후로 그를 위해 포즈를 취해 준 여자는 잔이 처음이었다. 몇 주 전만 해도 생각조차 할 수 없었을 것 같은 자신감을 가지고 신중하게 지치고 메마르고 햇볕에 그을린 그녀 얼굴을 그렸다. 몽티셀리가 종종 사용했던 것처럼 캔버스가 아닌 나무판을

이용했다.

오래지 않아 그는 더 멀리까지, 이미 겨울바람이 울부짖는 알피유 산맥의 발치까지 모험했다. 석 달 전, 바람은 이젤과 온전한 정신을 뒤엎어 놓았더랬다. "하지만 걱정 마라. 이제 건강이 아주 좋아져서 내 신체가 승리를 거두게 될 거야."라고 막내 누이에게 말했다. 그는 아주 거친 협곡으로 내려갔고 그곳을 지나는 바위투성이 시내 가장자리에 대형 캔버스를 안전하게 세웠다. 흐릿하게 붉거져 보이는 절벽을 모두 제비꽃 색깔로 그렸고, 그와 더불어 그늘진 협곡을 헤치고 나아가는 강인한 도보 여행자 두 명을 그렸다. 그 결과에 만족스러워, 자신이 그렇게 험한 산의 모습을 주제로 연작을 해낼 만큼 튼튼해졌다고 으스대는 상상을 해 보았다.

다음으로 7월에 그가 무너지고 말았던 곳에서 멀지 않은 채석장 가장자리까지 여행했다. 바위로 이젤을 고정하고, 색채와 빛으로 이루어진 호화롭고 도전적인 그림을 그렸다. 그림에서는 환한 미디의 태양이 분홍색과 푸른 기운을 띤 광선들로 바위 위에서 장난친다. 빛은 공동 깊숙이까지 닿아서 그곳을 라일락색과 연보라색으로 채운다. 그 공동의 삐죽삐죽한 가장자리 너머로, 한 인물이 고독이나 현기증에 동요하지 않고 두려움 없이 성큼성큼 나아가고 있다.

원정에 성공해서 안전하게 돌아올 때마다, 작업실 바깥에 캔버스를 새로 세워 말릴 때마다, 또 다른 발작에 대한 두려움이 사라지고

자신감이 밀려들었다. "나 자신을 어느 정도 다스릴 수 있게 됐나. 선상은 안성적이다. ……아직 약해지지 않았어."라고 떠들었다. 의사들도 마침내 빛을 보았다. 9월 말 페이롱을 테오가 방문했을 때, 의사는 자기 환자가 아주 건강해 보인다며 놀라워했다. 요양원을 곧 떠날 정도는 아니지만, 확실히 그 길에 있다는 것이었다. 페이롱이 동생에게 전한 보고는 핀센트의 기운을 북돋웠고 테오의 생각도 미래로 달려 나가게 만들었다. 테오는 피사로가 해 준 이야기로 형의 기분을 더욱 들뜨게 했다. 그것은 파리 북쪽의 전원 마을 오베르의 의사에 대한 이야기였다. 때가 되면 그 의사가 핀센트를 받아 줄지도 모른다고 했다. "네가 해 준 오베르 얘기는 아주 유쾌한 전망이구나. 우리는 거기에 집중해야 해."라고 핀센트는 바로 답장을 보냈다.

같은 편지에서, 테오는 생레미에서 보낸 최근 그림들, 핀센트의 갱생의 열매를 극구 칭찬했다. 그 그림들은 "자연이 극히 사나워질 때조차 보이는 확고부동한 것"을 품고 있다고 말했다. 또한 그의 친구인 요제프 아이작슨이 네덜란드의 미술 비평지 《포르테푀일러》에 핀센트에 관한 기사를 실을 계획이라고 알렸다. 시선을 사로잡는 소식이었지만 흥미로운 표면의 일부일 뿐이라고 테오는 보고했다. 점점 더 자주 파리 사람들이 다가와 핀센트의 작품을 보여 달라고 한다는 것이었다. 그들은 《르뷔 앵데팡당트》의 가을 전시회에서 그의 작품을 보았다. 첫 번째로 그린 「별이 빛나는 밤」(아를에서 그린 것)과 5월에 그린 「붓꽃」이 쇠라, 시냐크, 로트레크의 작품과 같은 벽에 걸려 있었다. 탕기의 전시장에서 본 사람들도 있었다. 또는 핀센트가 벨기에의 미술가 단체인 뱅과 1월에 전시해 달라고 초대받았다는 얘기를 들은 사람들도 있었다. 그 전시회는 파리 바깥의 전위 미술을 위한 첫 번째 행사가 될 터였다. 1년 전 고갱은 거기에 초대를 받았지만 핀센트는 그러지 못했었다.

테오와 페이롱 양쪽에서 전하는 좋은 보고로, 핀센트의 야심이 다시 물결쳤다. 겨우 한 달 전, 여러 주에 걸친 발작이 여전히 그늘을 드리웠을 때, 그는 뱅 전시회에서 물러날 뻔했다. 당시에 그는 자신의 모자람을 안다면서 전시회 주최자들이 그에게 참가를 부탁했다는 것을 기억하는지, 실로 "그들이 나에 대해 모두 잊어버린 게 낫지 않을지" 우울하게 생각했다. 몇 달간이나 옛 동료들을 피해 왔던 그는 용감하게 고갱과 베르나르에게 편지를 썼다. 마치 여름의 폭풍우는 일어난 적도 없었던 것처럼 꾸짖고 회유하고 가르치며 으름장을 놓았다. "토론을 다시 시작할 생각이네."라고 베르나르에게 말했다.(베르나르에게 그는 1년 동안 편지를 쓴 적이 없었다.) 새로운 미술의 선봉에서 자신의 정당한 자리를 재주장하며, 두 화가의 최근 작품에 대한 정보를 요구했고 교환을 제안했다. 그는 듣기 좋은 소리를 하고 농담을 던졌으며 일본주의의 원시적 아름다움과 진실에 대한 그들의 헌신을 재확인했다. 여름에 그를 괴롭혔던 것들에 대해서는 밝히지 않은 채, 그들의 작업에 종교적 심상을 쓰지 말라고 격렬하게 경고했다.

그 대신 형제와 같은 결속을 요구하며, 성서가 아니라 밀레에게서 그가 발견한 깊은 진실("내가 확고하게 믿는 것")을 추구하자고 했다.

핀센트의 새로운 확신은 오래된 열망도 되살려 냈다. 그는 전시회 소식과 옛 농료들을 지지하는 활동에 힘을 얻어 테오에게 편지를 썼다. "내가 다시 그림을 판매하고 전시하며 교환하고자 애쓰면, 약간의 성공을 거두어 전보다는 네게 짐이 덜 될 것 같구나." 상업적 성의를 증명하기 위해, 바로 '가을 효과' 연작을 시작했다. 지붕처럼 우거지고 그늘진 숲과 나무들이 줄지어 있고 잎사귀들이 흩어져 있는 길들을 주제로 한 인습적인 장면들로, 모두 부드럽게 완화된 색을 사용했고 절도 있는 붓질로 그렸다. 테오가 좋아하는 담쟁이덩굴이 장식한 정원 구석을 그린 그림들에서는 창조적인 자유나 과도한 붓질을 거의 선보이지 않았다. 또 알피유 산맥의 지평선이나 여름 하늘의 한밤 풍경을 그렸을 때 같은 즉흥적인 형태도 보이지 않았다. 그러나 화상인 동생의 말에 따르자면 그 그림들은 팔릴 만했다. "형은 참된 것을 그릴 때 더 강력해." 10월 말에 테오는 그렇게 편지에 쓰면서 담쟁이덩굴 그림을 특별히 꼽았다.

새롭게 판매를 추구하면서 핀센트는 여름의 원대한 상상을 단념하고 말았다. 테오는 또한 좀 더 최근, 즉 6월에 그린 「별이 빛나는 밤」을 지목하여 특별히 비평했다. "어떤 양식의 추구는 사물에 대한 참된 정서에 해로워." 그러면서 그렇게 '강제된' 이미지를 잘못된 집념의 산물로 치부해 버렸다. 테오는 고갱의 최근 작품이

추상을 향하여 그와 유사한 경향을 보여 준다고 한탄했는데, 그는 현실에 근거가 없는 이미지를 언급할 때 '추상'이라는 단어를 사용했다. 결과적으로 복층의 창고는 지난해 그림들보다 덜 팔릴 만한 고갱의 그림들로 채워지고 있었다. 테오의 반감은 핀센트를 놀랜 성서적 장면들뿐 아니라 상징주의의 그 모든 가식적인 노력에까지 확대되었다. "내가 가장 만족스러워하는 그림은 화파의 온갖 골치 아픈 문제와 추상적인 생각이 없는 건전하고 참된 그림이야."라고 테오는 말했다.

핀센트는 원칙적으로 동의했을 뿐 아니라 ("추상을 추구하기보다는 소박하게 사물을 공략하는 것이 낫다."), 「아기 재우는 여인」이나 두 번째 그린 「별이 빛나는 밤」 같은 이미지에서 판단이 틀렸다고 고백하면서, 두 그림 모두 실패작으로 치부해 버렸다. "나는 잘못된 길로 끌려가 너무 큰 별을 향해 손을 뻗었고, 이제 겪을 만큼 겪었다." 더 잘하겠다는 결심을 테오에게 증명하기 위해, 가을 효과 연작 다음에 바로 더 큰 상업적 야심으로 채워진 계획을 세웠다. 모네가 앙티브에서, 고갱이 브르타뉴에서 한 일을 이제 그가 남부에서 할 터였다. 그가 '프로방스 인상'이라고 이름 붙인 그림 연작에서, 그 고장의 원시적 정수("참된 토양")를 포착해 낼 작정이었다.

그 연작에는 일출과 일몰이 포함될 예정이었다. 또한 "올리브 숲과 무화과나무, 과수원, 사이프러스나무", "섬세한 백리향 향기가 나는 불탄 들판", 태양과 파란 하늘을

배경으로 한 알피유 산맥도 포함할 터였다. 그리고 그 모든 그림은 "자연의 충만한 힘과 광명"으로 그려질 터였다. 그는 추상이 아니라 단순함, 막연하게 이해되는 상징이 아니라 "느낌과 애정"으로써 그곳의 "내적인 특성"을 풀어낼 수 있으리라고 생각했다. 성공을 위한 계획의 규모와 가능성에 사로잡혀서 테오의 친구인 아이작슨에게 새로운 연작이 완성될 때까지 기사 싣는 것을 늦추라고 권했다. 그 연작이 완성되고 나서야 그 고장의 모든 풍취를 느낄 수 있으리라 주장하면서 새로운 미술의 대부를 들먹였다. "세잔의 그림을 다른 그림과 구별해 주는 것이 그것 아니겠소?"

그는 올리브 숲에서 또 한 차례의 그림들을 그려 내는 것으로 새 계획을 실행하기 시작했다. 테오는 이미 그 주제를 인정했고, 9월 말에 핀센트는 해바라기 그림처럼 그 나무들의 개별적인 인상을 그릴 생각이라고 알렸다. 여기 옹이 진 몸통과 은빛 이파리를 지닌, 옛 이야기에 나오는 유명한 나무들 한가운데서, 과거에 그를 괴롭히던 것들에 맞선 자신의 힘을 증명했다. 그리고 건전함과 참된 정서, 즉 꾸밈없는 미술에 대한 테오의 상업적 명령에 바치는 충성심을 증명해 보였다.

11월의 첫 두 주 동안 차례차례 핀센트는 큰 그림 네 점을 그렸다. 그림들은 저마다 다른 각도로, 하루 중 다른 시간에, 다른 분위기로 해묵은 숲을 표현했다. 떠오르는 해 또는 지는 해를 배경으로 했고 노란색 하늘, 초록색 하늘, 옅은 파란색 하늘 아래 그렸다. 붉은색과 초록색 지면 노는 파란색과 주황색 지면과 같이 그렸고, 옅은 보라색과 노란색의 산 풍경을 배경으로 삼았다. 그 숲의 선녹색 나뭇잎은 사이프러스나무처럼 불타오르는 듯한 모습이었고, 아래쪽 은빛 나뭇잎은 별처럼 반짝거렸다. 아를에서처럼 붓에 물감을 가득 실어 그리지 않고(테오는 그의 과도한 임파스토 기법을 못마땅해했다.) 쇠라의 분위기와 고갱의 붓놀림을 환기하는 짧은 획의 성긴 구조로 그렸다. 테오에게 한 설명에서, 그는 이러한 이미지가 작업실에서 한 계산이 아니라 냉엄하고 거친 현실에 기반한다고 강조했다.("그것들에서는 흙냄새가 난다.")

그러나 인물 없이 어떻게 프로방스의 참된 정수를 포착할 수 있겠는가? 고갱은 대마밭에서 일하고 해초를 줍는 브르타뉴 농촌 여자를 그린 습작들에 대하여 매혹적으로 편지를 써 보냈다. 그는 쉰 점의 그림을 그릴 계획이라고 떠벌렸다. "이 외로운 인물들에게서 그리고 내 속에서 감지하는 야성을 이들 이미지에 불어넣을 걸세." 인물 없이 핀센트가 무슨 수로 원시적인 진실, 형제의 인정, 그리고 이와 같은 이미지의 필연적인 상업적 성공을 기대할 수 있을까? 살과 피보다 현실적인 것, 다시 말해 덜 추상적인 것이 어디 있겠는가? 그의 작업실에 줄 서 있는 밀레의 농부들이 인상주의자의 야심을 비웃노라고 그는 말했다. 그는 그들이 그를 가르치는 상상을 했다. "하지만 이보게, 언제쯤에야 우리가 자네의 그림에서 이 시골 남자들과 여자들을 보겠는가?" "나로서는 수치심과 실패감만 느낄 뿐이오."라고

그는 비참하게 대답했다.

이와 같은 생각의 부추김을 받아, 그리고 새로운 확신에 차서, 핀센트는 두 달 전에는 생각조차 할 수 없었던 여행, 즉 아를 여행을 떠났다.

허가를 받는 것은 쉽지 않았다. 페이롱은 그해 여름의 위기를 유발한 것이 7월에 아를로 향했던 마지막 여행이라고 생각하고 있었다. 핀센트가 다시 그렇게 멀리까지 여행할 수 있다고 믿어지기까지는 많은 시험을 통과해야 할 거라고 10월에 테오에게 말했다. 그러나 재발 없는 날들이 쌓여 가자, 핀센트의 청을 거절하기가 힘들어졌다. 10월 말에 테오는 여행을 위해 가욋돈을 보냈다. 며칠 후 페이롱은 최종적인 승인을 했다. "그는 내가 아주 많이 나아졌다고 했다. 그리고 나에게 많은 희망이 있다는구나." 그 여행은 2주 후인 11월 중순 시작되었고, 페이롱의 낙관론을 확인시켜 주는 듯했다. 이번에는 모든 것이 계획대로 잘되어 갔다. 핀센트는 살레 목사를 만나서 그가 테오 대신 지니고 있던 돈을 거두었다. 그는 앞에 놓인 큰 모험을 위해 과감하게 많은 물감을 구입했다.

그러나 무엇보다 중요한 것은 지누 부인을 만났다는 사실이다.

7월에 그녀를 볼 기회를 놓친 후로 항상, 핀센트는 카페 드라가르의 여주인과 재회하는 공상을 했다. 그녀는 정확히 1년 전 그와 고갱을 위해 포즈를 취해 주었다. 테오의 친구인 아이작슨은 그녀를 그린 핀센트의 초상화를 보고 찬사를 보냈다. 핀센트는 6월에 편지에 적었다.

"내 생각에는 그 모델의 장점이 내 그림 속에 오롯이 포착되지 않은 것 같다만, 누군가가 그 여인의 얼굴에서 그걸 보았다니 기쁘구나." 그 후로 그는 검고 윤기 나는 고수머리에 지중해 기질을 지닌 조각 같은 아를 여인을 자주 생각했다. 10월에 "내가 만나 볼 필요가 있다고 느꼈던, 그리고 그 필요를 다시 느끼는" 아를의 몇몇 사람들에 대해 막연히 테오에게 말했다. 갑작스러운 욕망의 발작 또는 그가 거의 모르는 한 여자에 대해 오랫동안 끓어올라 왔던 열병을 숨기기 위해서 두루뭉술하게 내뱉을 뿐이었다.

테오도 잘 알듯, 그 일은 전에도 일어난 적이 있었다. 어느 상냥한 여성의 얼굴이 고독과 모성에 대한 갈망으로 과장되어 도타운 사랑, 심지어 친밀함에 대한 상상의 산물로 바뀌는 것이다. 그 망상은 도 넘은 행동과 상심으로 이어질 수밖에 없었다. 파리에서 딱 2년 전, 테오가 요하나 봉어르에게 구애하기 위해 처음 아파트를 떠났을 때, 핀센트는 감각적이고 까만 눈을 지녔던 또 한 명의 카페 여주인인 아고스티나 세가토리와 위험한 물속을 돌아다녔다. 그 일화는 재앙으로 끝나고 말았다. 그러한 기억을 피하기 위해, 핀센트는 예술적 명령에 그의 열의를 숨겼다. "모델을 찾는 게 항상 절망적이구나. 아아, 때로 지누 부인 같은 사람이 있다면…… 아주 다른 뭔가를 할 수 있을 텐데." 그는 아이작슨의 찬사를 들었을 때 투덜거렸다.

핀센트는 11월 여행에서 모델을 찾았을 뿐 아니라 포즈를 취하도록 설득해 낸 듯하다.

그녀는 아마 연필 그림을 위해 서 있어 주었거나, 그저 사기 일을 보는 동안 스케치할 수 있게 해 주었을 것이다. 이틀 뒤 요양원으로 돌아왔을 때, 핀센트는 바로 앉아서 그녀를 찾아갔던 일을 기념했다. 그는 또 다른 올리브 숲을 그렸고 제일 앞쪽 나무에서 그의 둘시네아*가 위로 팔을 뻗은 채, 고대의 열매를 따고 있는 모습을 삽입했다. 그는 자신의 성공을 감히 테오에게 얘기하지 못하고, 편지의 글줄 사이에 슬쩍 내비치기만 했다. "가끔 거기에 모습을 보이는 건 괜찮은 일이다. 그들은 아주 친절해. 그리고 나를 반기기까지 한다."라고 아를에 관해 썼다.

돌아온 후에 어떤 일도 가능해 보였다. 테오에게 낙관적인 생각을 신중하게 말했다. "먼저 조금 기다려서 이번 여행이 또 다른 발작을 일으키는지 볼 거다. 나는 그러지 않을 거라고 감히 기대하고 있어." 그러나 성공적인 여행은 좋은 건강 상태가 계속되리라는 예상을 뒷받침해 주었다. 여행의 성공은 이미 그의 자신감을 단단하게 하고 그의 생각을 미래로 쏘아 보내고 있었다. 그는 요양원을 떠나서 아를로 돌아갈 생각을 해 보았다. 그곳에서는 "현재 아무도 나에게 반감을 품고 있지 않다."라고 주장했다. 그는 호전되는 상태와 봄에 북부로 가는 일에 대해서 이야기했다. 그때가 되면 "오베르의 의사 또는 피사로 가족이 필요하지도 않을 거다."라고 지레 짐작해서 말했다. 그의 마음은 심지어 그가

파리로 돌아가 그려 낼 이미지들로 향했고, 새로운 힘과 진실을 말하는 붓과 깨끗한 남부의 색을 새로운 미술을 낳는 그 회색 도시에 집중할 수 있었다.

그의 야심은 동시에 앞뒤로 질주했다. 영국에서 그의 그림을 판매할 계획을 꾸몄고("나는 거기 사람들이 찾는 것을 아주 잘 안다.") 뱅의 옥타브 모에게 다가오는 브뤼셀 전시회에 걸고자 하는 여섯 작품의 목록을 써 보냈다. 화가 한 사람에게 할당된 작품 수보다 두 배나 많은 숫자였다. 그는 유화 물감보다 덜 비싸고 "거창한 전시회"보다 덜 번거로운 방법으로 미술이 보통 사람에게 다가갈 수 있는 세계를 상상했다. "아아, 우리는 그림에 대해 좀 더 효율적인 방법을 고안해 내야 한다."라고 말하면서, 헤이그에서 그랬듯 테오에게 그림이 설교처럼 흔해지고 가장 초라한 노동자라도 집에 몇 점의 그림이나 복제품을 보유할 수 있는 세계를 향해 힘을 모으자고 말했다. 자신의 그림들을 대중에게 좀 더 다가가기 쉽게 만들기 위해 석판화를 생산해 볼까 생각했다. 그 생각은 밀레의 판화를 유화로 바꾸었던 계획을 뒤집은 것이고, 인기라는 저 멀리 떨어져 있는 신기루를 되살려 낸 것이었다.

과거의 야심 및 열정과 함께 과거의 분노도 찾아왔다. 핀센트가 아를에서 돌아오니 편지 두 통이 기다리고 있었다. 한 통은 고갱에게서, 다른 한 통은 베르나르에게서 온 것이었다. 두 통 모두에 걱정스러운 소식이 담겨 있었다. 고갱은 최근 겟세마네 동산의 그리스도에 관한 그림을

* 세르반테스의 『돈키호테』에서 주인공이 악당에게 잡혀 간 공주로 여기는 마음속 연인.

완성했노라 자랑했다. "내 생각엔 자네가 좋아할 것 같으이. 머리카락이 주홍색일세." 베르나르는 자신이 그린 겟세마네 동산의 그리스도 그림을 포함하여, 성서적 이미지로 가득한 작업실에 대해 알렸다. 테오는 파리에서 그의 작업실을 방문하고 나서 핀센트에게 자세한 설명을 해 주었다. 베르나르의 겟세마네 동산 그림이 "천사들에게 둘러싸여 무릎을 꿇은 인물"을 그린 것이라고 했다. "이해하기 아주 힘들어. 그리고 양식에 대한 탐색 탓에 인물들은 우스꽝스러워 보여." 베르나르에 관한 보고에 특히 핀센트는 격노했다. 동생의 비판에 그는 경멸의 울림을 담아 바로 답장했다. "우리의 친구 베르나르는 아마 올리브 숲을 본 적이 한 번도 없을걸. 이제 그는 그 숲을 볼 가능성, 아니 사물의 진상을 조금이라도 깨닫기를 피하고 있는데, 이건 종합의 길이 아니구나. ……결코."

며칠 후 베르나르가 문제되는 작품들의 사진을 보내오자 핀센트는 의분을 터뜨렸다. "자네의 성서적인 그림들에는 희망이 없네."라면서 가짜이고 겉으로만 그럴싸하며 끔찍하다고 맹비난했다. 악몽, 더 심하게는 상투적인 그림이라고 말했다. 형제처럼 겸손하게 말하다가 화가 나서 졸도할 지경으로 비웃다가 하면서, 너라고 했다가 당신이라고 하면서, 혼란스러운 어조로 베르나르에게 "중세의 태피스트리 같은 그림"을 포기하고 하나의 진실한 신, 즉 "가능한 것"의 신 앞에서 전율하라고 다그쳤다. 어떻게 감히 그가 진실의 영적인 황홀경을 꿈 같은 배경 속에 허구

인물이 하는 엉뚱한 행동이나 거짓과 맞바꿀 수 있단 말인가? "자네가 하고자 하는 바가 진정 이것이란 말인가? 절대 안 되네!"라고 천둥처럼 고함쳤다. 「감자 먹는 사람들」을 옹호하며 안톤 판 라파르드에게 보냈던 편지처럼 무시무시한 용어들을 써 가며, 베르나르에게 추상의 위험으로부터 등을 돌려 자신처럼 다시 한 번 현실에 전념하라고 요구했다. "마지막으로 한 번만 청하겠네. 기를 써서 외치는 바일세. 부디 원래의 자네 모습으로 돌아오도록 애쓰게!" 그는 분노해서 말했다.

앞선 편지처럼, 이번 편지도 우정을 끝장냈다. 두 화가는 다시는 편지를 주고받지 않았다. 그러나 핀센트는 감정을 터뜨린 것을 후회하기는커녕, 바로 펜을 들어 고갱에게 비슷하게 꾸짖는 편지를 썼다. 그리고 나서는 테오에게 자신이 미신과 추상에 맞서 이중의 주먹을 날렸다고 자랑했다. "나는 베르나르와 고갱에게 우리 의무는 사고하는 것이지 꿈꾸는 게 아니라고 편지했다. 나는 그들이 그런 식으로 자제력을 잃었다는 데 놀랐다." 화가들은 예술적 집착 없이 작업해야 한다고 주장하면서, 파리의 비평과 카페에서 들끓는 당파 싸움에서 확실히 동생을 편들었다. 두 형제는 보지 못하는 것을 보는 척하고 알지 못하는 것을 아는 척하는 상징주의자 및 동류 화가들의 뻔뻔함과 궤변에 맞서 과거의 미술을 옹호할 것이다. "그들은 그저 내게 아무런 영향을 미치지 않는 정도가 아니다, 그들은 진보가 아닌 몰락의 고통을 준다."라고 식식거리며 말했다.

그러나 그의 상상 속에서, 그리고 이젤 위에서도 좀 더 섬세하고 엄중한 논쟁이 벌어졌다. 그해 가을과 겨울 내내, 핀센트는 상징주의자의 창조할 권리를 시험했다. 그것은 테오의 시야에서 벗어나 있었고 그들의 서신에는 언급되지 않았다. 그는 지평선을 구부러뜨리고, 산꼭대기를 구불거리게 하고, 달을 부풀리고, 구름을 확대하면서, 진짜와 만들어진 것의 경계에 접근하여 조금씩 변주했다. 참된 것과 본질적인 것을 추구하며, 과장과 단순화는 빠르게 완전히 다른 것을 만들어 냈다.

그는 바위투성이 협곡을 그리면서, 하늘을 초록색 종유석으로, 산비탈은 짧게 내리그은 주황색 선으로, 흐릿하게 불거진 산은 제비꽃색과 하얀색의 넓은 붓질로 격하했다. 하늘은 보지 않은 채, 낭떠러지에서 고랑이 팬 지면의 파도치는 듯한 줄들과 들쭉날쭉한 숲의 초록색 우듬지만 내려다보았다. 숲의 이곳저곳에서 난데없이 노란색이 분출되었는데, 가을의 버즘나무였다. 수없이 그렸던 뒤틀린 올리브 숲은 거의 속기처럼 단순한 형태를 취했다. 산허리를 표현할 때 썼던 검은색과 초록색이 뒤얽힌 붓질은 다채로운 폭포와 남보라색 그림자 같은 부호로 축소되었다. 자유로운 단순화가 이른 곳이 바로 여기였다. 순수한 형태, 색, 질감의 이미지였다. 후세대는 테오가 그토록 자주 폄하했던 단어, 즉 추상이라는 단어로 그 이미지를 이해할 터였다.

끝없는 북돋움 속에서, 테오는 저도 모르게 현실로부터의 이런 외도를 허용해 준 것이다.

"정확히 내가 보는 대로 자연의 일부를 그리는 것은 허용할 만한 일이다."라고 핀센트는 12월 초 편지에 적었다. "어떤 선과 색상들에 공감하면 화가는 그것들 속에 자신의 영혼을 반영하게 된다." 그는 아를에서 색에 대해 한 일(색을 현실의 요구로부터 자유롭게 하고 그것에 개인적인 의미를 불어넣는 일)을 생레미에서 형태에 대해 한 것이다. 밀레의 농부에 색을 입힌 그림과 유쾌한 '가을 효과'를 가지고 사실에 대한 충성을 다짐하면서도, 이와 상반되게 그의 붓은 그가 매도하는 자유의 한계를 실험했다. 그러면서 현실 세계가 어떻게 거칠고 비현실적인 방식으로 표현될 수 있는지, 어떻게 미술이 자연으로부터 뿌리째 뽑힐 수 있는지 탐구했다.

생폴드모졸 요양원의 맑은 공기와 평온 속에서, 핀센트는 순수 추상을 향한 길로 과감하게 더 멀리 나아갈 수도 있었을 것이다. 그 길에서 다음 세기의 미술이 시야 밖으로 더 멀리 뻗을 터였다. 그러나 아를에서처럼 어둠이 되돌아왔다.

핀센트는 1889년 12월에 새로운 발작을 촉발한 게 무엇인지 언급하지 않았다. 그러나 성탄절만큼 그에게 위험으로 가득한 시즌은 없었다. 1년 전 노란 집에서 그 우울한 사건이 벌어지기 전에도 그랬다. 핀센트 자신이 그 위험을 예감했다. 연이은 발작에서 마지막으로 회복된 직후인 9월에 그는 사실상 확실하게 다음번 발작을 예상했다. "나는 약해지지 않고 계속해서 작업할 거다.

그러고 나서 성탄절 무렵에 다시 한 번 발작이 일어날지는 두고 보면 알겠지. 그게 언제 끝날지도……." 다른 성과를 위해 계획을 세우는 것은 무모하다고 했다.

그 무서운 휴일로 다가가며 그의 편지들 속에서 저 멀리 번뇌의 소리가 들렸다. 겨울이라 날씨가 험해지고 낮이 짧아지면서 그는 게으름과 절망이 활보하고 다니는 요양원 내에서 더 많은 시간을 보내야 했다. 그는 따분해 죽을 지경이라면서 때로 엄청난 우울감으로 가득 찬다고 말했다. 11월에 나뭇잎이 지자, 헐벗은 전원과 춥고 습한 공기는 점점 더 많이 북쪽과 떨어져 있는 사람들을 생각나게 했다. "너희 부부를 자주 생각한다. 마치 여기와 파리가 엄청나게 먼 것 같고 너를 본 이후로 몇 년은 지난 것 같구나."라고 테오에게 편지했다. 거리감은 그를 외롭고 무력하게 만들었다. 장래에 대한 생각 없이 지내는 것과 그것에 대해서 자신이 할 수 있는 게 없다는 느낌에 대해 투덜거렸다. 때로 자신감이 그저 허세가 아닌지, 결국 좌절할 운명이 아닌지 의심했다.

휴일이 다가오면서, 그의 생각은 고향과 귀향에 대한 이미지로 넘쳐 났다. 어머니와 빌레미나에게 그림 선물을 쏟아부어 레이던 집의 사방 벽을 가득 채우게 했고, 가족 행사에 자신의 새로운 집에 대한 그림을 보냈다. 그의 작업실 창문에서 바라본 풍경 그림이었다. 그는 환히 빛나는 일몰을 배경으로 꽃이 만개해 있고 나뭇잎이 차양을 이루는 공원 같은 요양원 정원의 모습을 더 많이 보여 주기 위해, 음울하고 획일적인 공동 침실을 그림 가장자리까지 밀어 버렸다. 전경에는 아주 크고 늙은 나무가 최근에 잘려 나간 큰 나뭇가지의 상처를 내보인다. 그는 그 나무를 "자존심에 상처가 난 우울한 거인"이라고 불렀고, 번개 맞은 거대한 나무가 주는 고뇌의 인상을 설명했다.

또한 자신을 과거에 묶어 놓는 밀레의 이미지들을 다시 한 차례 시작했다. 특히 「저녁」은 기억과 후회의 심금을 울렸다. 요람 속 아기 위로 몸을 숙인 젊은 농촌 부부를 묘사한 그림이었다. 요양원이 성탄절에 대한 기대감과 성가족에 대한 이미지로 가득 차오를 때, 테오는 제수의 몸이 점점 불어나고 있으며 배 속에서 이미 생명이 느껴진다고 알려 왔다. 핀센트는 밀레가 그린 성가족을 큰 캔버스에 다시 그렸고, 이를 성탄절 선물로 파리에 보낼 생각이었다. 동시에 성탄절에 앞서 어머니에게 호소하는 편지를 썼다. 그가 지난 많은 성탄절에 걸쳐, 동생에게 그리고 더 나아가 가족에게 끼친 고통과 걱정에 대한 처벌을 유예해 달라는 청이었다. "전보다 지금이 테오에게 훨씬 낫다는 어머니 말씀에 확실히 동의합니다."

죄책감은 사라지지 않았다. 핀센트는 그것을 "늪의 물처럼 우리 가슴에 모여드는 슬픔"이라고 일컬었다. 오히려 앞날의 성공에 대해 파리에서 보내는 암시는 과거의 실패를 강조할 뿐이었다. "건강이 정상으로 돌아올수록, 우리에게 그토록 많은 희생을 치르게 하고 아무것도 벌어들이지 못한 그림을 그린다는 게 점점 더 어리석어 보이는구나, 이치에도 맞지 않고." 테오는 도움이

되지 않았다. 마지못해 가끔 하는 이야기가 전부 돈에 관한 것이었기에 도움이 될 리가 없었다. 좋은 소식이든 나쁜 소식이든 끊임없이 판매에 대해서만 집중했기에, 핀센트는 성공만이 동생과 가족의 호의 속에 제자리를 찾도록 해 줄 수 있다고 다시 한 번 확신했다.

파리에서 물감과 캔버스가 오거나, 지출에 대해 변명할 때, 테오의 악화되어 가는 건강에 대한 보고가 있을 때면("그는 여전히 기침을 해 대요. 맙소사…… 아주 속상하답니다.") 핀센트는 늪으로 더 깊이 빠져들었다. "언젠가 내가 그 가족을 궁핍하게 만들지 않았음을 증명할 수 있다면, 위로될 거다."라고 성탄절 무렵에 편지했다. 결국 그는 편지 쓸 용기를 불러내기도 힘들어졌다. 죄책감으로 말을 잃고, 거듭 편지를 시작했지만 끝낼 수가 없었노라 인정했다.

두려움과 갈망, 후회가 뒤섞인 감정이 기울어져 절망의 소용돌이로 빠져드는 데에는 오랜 시간이 걸리지 않았다. 신터클라스데이 일주일 전, 꾸러미 하나가 핀센트의 우편함에 도착했다. 테오가 보낸 모직 외투였다.

사려 깊고 실용적인 선물이었다. 생레미의 겨울은 아를의 겨울보다 훨씬 가혹했다. 핀센트는 추위에 대해서 불평했고, 테오는 "따뜻한 게 필요하지?" 하고 물었다. 그러나 그 외투는 과거의 모든 죄책감과 실패를 확고하게 만들었다. 그는 바로 답례의 편지를 썼다. "너는 정말 다정하구나. 그리고 나는 정말로 간절히 뭔가 이로운 일을 할 수 있으면 좋겠다, 덜 배은망덕한 사람이고 싶다는 걸 보여 주기 위해서 말이야."

빌레미나는 애정을 듬뿍 담아 새집에 대해 설명했고 1월에 파리로 가서 갓난아기가 있는 테오와 올케를 도울 계획을 알렸다. 어머니는 가족에게 둘러싸여 있는 데서 찾은 기쁨에 대해 생각 없이 편지를 쓰면서 브레다에 있는 병든 자매를 방문하겠다고 했다. 그러나 아무도 남부로 올 계획은 없었다. 대신 파리에서 그달 내로 예정되어 있는 아기의 탄생을 축하했다. 성탄절 시즌에 가족과 믿음의 완벽한 결합이었다. "우리는 아기를 위한 작은 물건들을 한 보따리 받았어. 형은 여기에 도착하자마자 아기의 초상화를 그리게 되겠지."라고 테오는 쾌활하게 편지했다.

핀센트는 빗장이 질러진 방에 홀로 앉아 연말연시의 활기에 동참하려고 최선을 다했다. 빌레미나에게 레이던의 새집을 그려 주겠다고 약속했고, 그녀와 젊은 화가 친구인 베르나르의 중매를 서 주겠다고 제안했다. "근사한 청년이다. 파리 사람인 데다 아주 우아하지." 그것은 새 생명이라는 테오의 선물에 버금가는 가족의 성탄절 선물이 될 터였다. 어머니에게는 동생인 코르에 대해 애처롭게 물어봤다. 코르는 트란스발에서 큰형을 제외하고 다른 가족들에게만 소식을 알렸다. 그러나 그가 내보인 모든 공감은 씁쓸하게 끝나고 말았다.("어머니는 테오 부부 생각을 자주하는 것 같군요."라고 덧붙였다.) 그러는 동안 작업실에서 우울한 연말연시의 이미지를 두고 애썼다. 지는 해를 배경으로 검은 윤곽을 만드는 해골 같은

소나무들 그림이었다.

핀센트는 11월에 아를을 방문한 이후로 늘 성탄절 휴일에 돌아가기 위해, 특히 마리 지누와 재회하기 위해 계획을 세우고 있었다. 테오에게는 암호처럼만 그녀에 대해 이야기했고, 그들이 파리에서 함께 보았던 퓌비 드 샤반의 초상화를 떠올렸다. 핀센트는 그 초상화를 미슐레의 『사랑』에서 자신이 좋아하는 구절과 연결 지었는데, 한때 그 책은 그들 형제에게 사랑에 관한 복음서였다. 과거처럼 그는 마리가 내뱉은 말("한번 친구는 영원한 친구.")을 "오직 그녀뿐."이나 "다시 사랑하라."(둘 다 미슐레에게서 비롯한 말이었다.)처럼 강력한 모토로 만들었다. 지누 부인은 그 전해 성탄절 시즌에 병이 들었었는데, 딱 핀센트가 병에 시달리던 때였고 그는 운명적인 연대의 표시인 양 우연의 일치에 집착했다. 이번 성탄절이 다가오면서, 매혹적인 그 아를 여자를 모정의 상징인 오귀스탱 룰랭에 비교했다. 몇 달 후에는 그녀를 꿈에서 자주 본다고 털어놓을 터였다.

두려운 기억과 좌절된 사랑, 혼란스러운 갈망으로 이루어진 자신의 성탄절 이야기를 그림으로 기념하기 위해 핀센트는 올리브 숲으로 돌아갔다. 그가 용감히 살인적인 추위와 고독에 맞서 야외에 이젤을 세우든 그냥 작업실에서 이전의 작품을 보고 작업하든, 위험한 시기에 위험한 이미지였다. 재림절 기간 동안 쉴 사이 없이 그림을 그리며, 여자들이 과실을 따고 있는 성스러운 나무들 이미지로 차례차례 큰 캔버스를 채워 나갔다. 여자들 중 한 명은 항상 마리

지누의 독특한 검은 고수머리로 표현되었다.

테오를 기쁘게 해 주기 위해, 그는 과거의 모든 장식과 과장을 피했다. 가볍게 물감을 얹은 붓으로 짧고 조심스럽게 이미지를 그렸다.("더 이상 임파스토로 그리지 않을 거다. 나는 그렇게 격렬하지 않아.") 가장 부드러운 색의 대조(분홍색이나 담황색 하늘을 배경으로 한 은녹색)를 만들어 내면서, 그렇듯 온화하고 어루만지는 듯한 색조만이 여자의 마음이나 가족의 호의를 얻을 수 있다고 확신했다. 노란 집에서 작업했던 야만적인 보색이나 원시적인 주제 대신, 아름다운 레이스처럼 배열한 신중한 색에 대해서 이야기했다. 누이에게는 새로운 작품을 "지금껏 그렸던 것들 중에서 가장 섬세한 그림"이라고 설명했다. 테오에게는 그 그림이 몽티셀리처럼 다색 석판화에 적합할 것 같다고 했다. 궁극적으로는 금전적인 수익이 있을 거라는 말이었다. 그는 더 무정한 마음도 얻을지 모른다고 상상했다. 성탄절 며칠 전에 어머니에게 편지했다. "어머니를 위해 큰 그림을 또 한 점 그리기 시작했어요, 올리브를 따는 여자들 그림입니다."

「아기 재우는 여인」처럼, 거듭 그려진 이 위로의 이미지는 핀센트에게 어둠에서 빠져나오는 길을 제시해 주었다. 그것은 앞으로 향하는 길이면서 뒤로 향하는 길이었다. "너는 내게 너무 걱정하지 말라면서 더 좋은 날이 올 거라고 얘기하지." 그는 어머니와 누이를 위해 똑같은 그림을 그리기 시작하면서 테오에게 편지했다. "내 작업이 완성되어 네게 진짜로

공감이 가는 프로방스의 작품을 넘겨줄 가능성이 보일 때 내게도 좋은 날이 시작될 거다. 그 작품들이 네덜란드에서 보낸 우리의 젊은 시절에 대한 아득한 기억과 어떻게든 연결되어 있기를 희망한단다."

그러나 이미지와 기억의 위로만으로는 충분하지 않았다. 성탄절 전전날 핀센트는 어머니에게 편지를 썼다. 죄책감으로 울부짖었다가 용서를 구했다가 모정에 대한 갈망을 쏟아놓았다가 하는 편지에서, 그는 실패의 원인 속으로 빠져들었다.

저는 과거의 일에 대해서 종종 많은 자책감이 듭니다. 제 병은 다소간 제 잘못이죠. 어쨌든 저의 결점을 고칠 수 있을지는 의심스러워요. 하지만 이러한 일에 대해서 판단하고 생각하는 것이 때로는 아주 어렵고, 가끔은 전보다 심하게 제 감정에 압도당합니다. 그러고 나면 나는 어머니와 과거에 대해서 많이 생각해요. 어머니와 아버지는 다른 사람들보다 내게, 되도록 공평무사하게 대하셨지요. 너무나, 너무나요. 그리고 전 낙천적이지 않았던 것 같습니다.

그의 병뿐 아니라, 빨리 치료받지 않은 것, 더 빨리 회복되지 않는 것에 대해서도 자기 탓을 했다. 누에넌에서 아버지를 홀대했고 파리에서 동생을 못된 길로 이끌었으며 자식을 낳지 않음으로써 어머니를 실망시켰노라 고백했다. 마지막으로 한 번 어머니를 납득시켜 제 그림을 좋아하게끔 해 보려고 했지만, 다른 식으로 그릴

능력이 없음을 인정했다. 과거의 모든 잘못에 대해, 그는 오로지 하나의 변변찮은 변명만 했다. "잘못을 저지르는 게 인간입니다."

같은 날(노란 집에서 벌어졌던 끔찍한 사건 이후 정확히 1년이 지난 날이었다.) 그는 다시 쓰러지고 말았다. 다가오는 그날에 대한 공포가 1889년 성탄절에 일어난 발작의 씨앗이 된 게 틀림없었다. 핀센트가 또 다른 올리브 숲 그림을 그리고 있을 때 어둠이 내려앉았다. "완벽히 차분하게 작업 중이었다. 그런데 갑자기 아무 이유도 없이 다시 착란에 사로잡혔다."라고 그는 1월에 회상했다.

날아갈 듯한 행복감과 망상, 폭력과 혼란의 일주일을 보낸 후, 주기가 다시 시작되었다. 예전처럼 핀센트는 충격에 사로잡히고 피해망상에 빠진 채, 좌절감으로 가득 찬 채 어둠 속에서 빠져나왔다. 깨어나서 물감을 빼앗겼음을 알았다. 그가 또다시 물감을 먹으려고 했기 때문이었다. 그 일주일 내내 한순간만 기억났다. 그조차 꿈이었던 듯했다. "내가 아픈 동안 눅눅하게 녹은 눈이 떨어지고 있었다. 나는 밤에 일어나서 그 고장을 바라보았다. 아아, 자연이 그토록 감동적이고, 감정으로 가득 차 있어 보인 때는 처음이었다."

예전처럼 즉각 동생을 안심시키기 위해 애썼다. 폭풍은 지나갔으며 그의 작은 배는 온전하게 남아 있다고 했다. "내 걱정은 너무 하지 마라." 그는 펜을 쥐어 줘도 된다는 믿음을 얻자마자 테오에게 편지했다. "되도록 아무 일도 일어나지 않았던 것처럼 일하자꾸나." 그는

프랑스의 판 호흐

정상적인 상태로 빨리 돌아가겠다고 다짐했다. 주변 사람들의 미신적인 생각과 일반적으로 화가들이 겪는 곤경 탓에 병이 재발했다고 피해망상적인 책임을 씌우며, 물감을 돌려받기도 전에 작업에 다시 몰두했고, 병이 완전히 사라질 날에 대한 기대로 동생을 달랬다.

예전처럼 갑자기 감금되어 있다는 생각이 들었고 탈출 계획을 세웠다. 최소한 환자들이 들에서 작업할 수 있거나 그를 위해 포즈를 취해 줄 수 있는 요양원으로 갈 생각이었다. 아니면 브르타뉴에 가서 고갱과 합류할 수도 있었다. 또는 파리로 갈 수 있었다. 예전처럼 죄책감의 물결이 그의 발치에서 찰싹거리면서 새로운 지출에 대해 조바심을 냈고, 헛되이 자신이 화상이 되어 사업을 벌이거나 다른 일을 찾는 것을 그려 보았다. "끔찍한 현실을 있는 그대로 받아들이자."라고 그는 1월 중순에 말했다. "그리고 만일 그게 나더러 그림을 포기하라고 요구한다면, 그래야 할 것 같구나."

테오 역시 익숙한 역할을 했다. 성탄절에 형이 발작을 일으켰다는 소식에 다시 한 번 깜짝 놀랐다. 몇 달 동안 게으르게 서신을 보내던 그는 잇달아 편지를 날렸다. 형제의 관심과 조심스러운 충고, 기운 나는 보고, 분석적인 칭찬을 가득 썼다.("최근 작품은 좀 더 분위기 있어. ……형이 물감을 사방에 너무 두껍게 칠해 대지 않아서 그런 거야.") 그는 막연히 성급하게 파리로 오라는 초대의 말("형이 함께 있으면 우리는 늘 행복할 거야.")을 내뱉었다가, 좀 더 깊이 생각해 보고는 그 말을 철회하거나 조건을

달았다. 핀센트가 좀 더 자유롭게 작업할 수 있는 요양원으로 옮기겠다고 하자, 테오는 무심코 벨기에에 있는 공동 요양원인 제일을 제안했는데, 그곳은 10년 전 아버지가 큰아들을 수용하려던 곳이었다.

성탄절 발작이 있은 후 몇 주 동안, 생폴드모졸 요양원의 원장 또한 자신의 역할을 되풀이했다. 핀센트가 처음 쓰러졌을 때, 페이롱은 테오에게 형이 물감을 먹음으로써 음독자살하려 했다는 불안한 편지를 썼다. 신년 휴가차 외부에 있던 페이롱은 서둘러 핀센트의 편지에 답장하며 그림을 금지했다. 거의 일주일 동안 그는 모습을 보이지 않았다. 아파서거나 휴가 중이거나, 아니면 그냥 접근할 수 없었던 것 같다. 다시 나타났을 때, 그는 핀센트가 대부분 회복되었고 전주의 사건을 없던 일로 만들고자 열심인 것을 발견했다.

늘 그랬듯 부주의하고 산만하며 환자의 설득에 잘 넘어가는 페이롱은 테오에게 알렸던 끔찍한 진단을 즉각 철회했고, 브롬화물과 엉터리 약을 가지고 여느 때처럼 치료하기 시작했다. "그는 재발이 없을 거라는 희망을 품자더구나, 여느 때와 변함없이." 페이롱의 우유부단함과 해이한 감독(핀센트는 의사가 금지를 해제하기 한참 전에 다시 그림을 그리기 시작했다.) 때문에 테오가 나서 최소한 당분간 색의 위험을 피하고 대신 소묘를 하라고 촉구하게 되었다. 핀센트는 항상 그랬듯 경고를 거절했다. "왜 내가 표현 수단을 바꿔야 하지? 평상시처럼 계속해 나가고 싶어."라고 응수했다.

성탄절의 폭풍우가 지나가고 겨우 몇 주 후 그는 작업실로 돌아왔다. 핀센트의 상상력은 고독과 갈망의 다음 위기를 향해 쌓여 갔다. 이제는 그에게도 너무 추운 날씨에 작업실에 갇힌 채, 다시 한 번 밀레를 모사하기 시작했다. 테오는 새로 어버이가 된 이들이 요람 주위에서 서성이는 모습이 담긴 「저녁」을 찬양했고, 핀센트의 생각은 파리에서 곧 태어날 아기에게 또다시 끌렸다. "이러한 것들 없이 인생은 인생이 아닐 거다. 그리고 그것이 나를 진지하게 만든다."라고 임신한 제수에 대한 테오의 초조한 보고에 응답했다. 그러는 사이 작업실에서 밀레의 또 다른 그림을 신중하게 작은 사각형들로 분할하여 큰 캔버스에 옮겼다. 첫 걸음마를 떼려는 아기를 응원하는 부모에 관한 그림이었다. 부드럽게 완화한 색조와 마음을 달래는 조화의 몽상에 잠겨, 한색 계열로만 작업하면서 "네덜란드, 과거 우리의 젊은 시절"을 꿈꾸었고, 태어날 아기를 보러 파리에 갈 생각까지 해 보았다.

그러나 그러한 생각은 똑같이 아를로 통했다. 1890년이 시작되고 처음 며칠간의 발작에서 헤어 나온 핀센트는 이미 검은 눈을 지닌 아를 여인에게 돌아가기를 간절히 바랐다. 처음 2월까지는 여행을 할 수 있을 거라 예상하지 못했다. "생기를 되찾게 해 주는 친구들을 다시 보고 싶다."라는 바람에 대해 테오에게 에둘러 말했다. 카페 드라가르에 보관해 놓은 가구와 관련된 계획을 짜냈는데, 그 모두가 아를에 가야 한다는 요구였다. 전처럼 모델에 대한 절박한 요구로 그의 열망을 암시했다. 그는 이 여행이 그저 자신이 파리까지 여행하는 위험을 감당할 수 있는지 알아보기 위한 시험이라고 말했다. 그러나 부모 된 이들의 행복에 관한 이미지가 이젤 위에서 구체화되어 가고 파리에서 곧 있을 아기의 탄생이 그의 상상력을 사로잡으면서, 더 이상 기다릴 수 없었다. 1월 19일에 새 양복을 사 입고서 아를을 향해 절벽을 넘어 위험한 여행에 다시 나섰다.

그는 바라던 환영을 찾지 못했다. 지누 부인은 다시 병들어 있었다. 불길한 징조였다. 극히 위중했던 그녀를 만나지 못한 듯하다. 그는 짧게만 머물렀다가 요양원으로 돌아왔고, 아를에 머문 시간 대부분은 지누 집이 아닌 다른 곳에서, 다른 형태의 위안을 구하며 보낸 것 같다. 가구는 있던 대로 남겨졌다. 그는 돌아와 애처로운 장문의 편지를 두 통 썼다. 한 통은 지누 부부에게, 한 통은 빌레미나에게 보내는 것이었다. 처음 편지에서, 그는 배려심으로 가장하여 자신의 감정을 쏟아부었다. 마리 지누의 독감을 자신의 좀 더 우울한 병에 합치하면서, 그녀에게 완전히 새로워진 상태로 병상에서 일어서라고 했다. 헤이그에서 임신했던 신 호르닉이나 누에넌에서 제대로 몸을 가누지 못하던 어머니처럼, 병든 지누 부인의 이미지는 위로를 쏟아붓게 만들었다. "질병은 우리가 나무로 만들어지지 않았다는 것을 환기하기 위해 존재합니다. 내게는 그것이 질병의 밝은 면 같군요."라고 쓰면서, 자신과 그녀를 위로했다.

그러나 누이에게 보내는 편지에서(어머니도

아드리앵 라비에유,
「휴식: 장 프랑수아 밀레 모작」 1873
동판화, 22×14.3cm

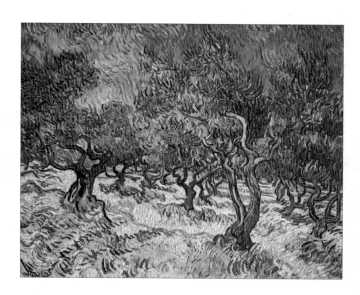

「올리브 숲」 1889. 6.
캔버스에 유채, 92×72cm

「생폴드모졸 요양원의 정원」 1889. 11.
캔버스에 유채, 92×73.3cm

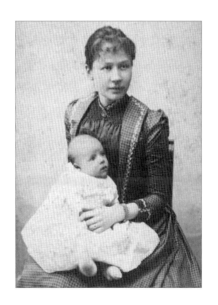

아들 핀센트를 안은
요하나 봉어르(1890)

읽으리라는 것을 알고 있었다.) 핀센트는 아무런 위로도 아무런 밝은 면도 언급하지 않았다. 그는 "점차 빨리 흘러가는 인생"과 "잃어버린 시간을 보상"해야 할 절박함에 대해서만 썼다. "미래는 모르겠구나. 그리고 아아, 이것 참, 더없이 우울하다." 난데없이 그는 건강한 어머니가 죽어 가는 이미지를 떠올렸고, 그 뒤집을 수 없는 상실에 대한 생각은 절망의 울부짖음을 끌어냈다. "내가 지금보다 더 나은 사람이었어야 한다고 깊은 한숨을 쉬며 종종 생각한다." 그는 그 생각을 그만두려고 애썼다. "당장 그 얘기는 관두자, 그 때문에 낙심할지도 모르니까." 그러나 그럴 수가 없었다. "나는 되돌아갈 수 없어."라고 암울하게 결론을 내렸다.

이틀 후 폭풍우가 다시 몰아쳤다. 일 처리가 느린 페이롱은 그다음 주에 테오에게 소식을 전했다. "핀센트 선생을 대신해서 편지를 쓰고 있소. 그는 다시 한 번 발작의 희생자가 되었소. ……그는 아무 작업도 할 수 없고 어떤 질문에도 횡설수설할 뿐이오." 페이롱의 보고는 훨씬 더 가혹한 현실을 숨기고 있었다. 핀센트는 그림만 그리지 못하는 게 아니라, 읽고 쓸 수도 없었다. 누군가가 접근하거나 말을 붙이려고 하면 "자신에게 해코지라도 할 것처럼" 느끼는지 격렬하게 움츠러들었다. 하루 종일 몇 날 며칠 그는 춥고 빗장이 질러진 방에서 머리를 두 손에 묻은 채 앉아 있었다. 그러면서 슬프고 우울한 과거에 대해 자신에게 소리를 질러 대다가 다른 이의 손이 미치지 못하는 고독에 잠겨 있곤 했다.

페이롱이 우울한 소식을 보낸 바로 그날, 파리에서 요하나 판 호흐 봉어르는 멀리 떨어져 있는 아주버니에게 편지를 썼다. 그녀는 테오가 공들여 장식해 놓은 아파트의 부엌 탁자에 앉아 있었다. 한밤중이었지만 그녀는 혼자가 아니었다. 테오와 그의 어머니, 빌레미나도 함께 있었다. 의사 한 명도 그 아파트에서 잠들어 있었다. 아기가 곧 나올 예정이었는데, 이르면 그날 밤에 태어날 수도 있었다. 지친 테오는 그녀 옆 의자에서 꾸벅꾸벅 졸았다. 그녀 앞 탁자에는 테오가 직장에서 가져온 파리 신문《메르퀴르 드 프랑스》가 놓여 있었다. 거기에는 핀센트 판 호흐에 관한 기사가 실려 있었다. 식탁에 있는 모두가 그것을 읽었고 "아주버니에 대해서 오랫동안 이야기했어요."라고 요하나는 알렸다.

실로 파리의 모두가 그 기사를 읽었고 이야기하기 시작했다.

기획 연재의 첫 번째 기사인 그 글의 제목은 "고립된 자들"이었다.

타락한
자식

1889년 성탄절 시즌에 줄리앙 페레 탕기의 화방 앞을 지나가던 연말연시 쇼핑객들은 진열장에서 아주 낯선 그림을 보았다. 커다란 해바라기 그림 두 점이었다. 주황색과 노란색 꽃잎으로 이루어진 독특한 광환은 파리 잿빛 거리에서 눈에 확 띄었다. 행인에게 인상을 준 것은 계절에 맞지 않는 주제만이 아니었다. 그 그림들의 크기와 형태, 무엇보다 격렬한 색상이었다. 한 작품은 진주 같은 눈부신 청록빛을 배경으로 거대한 꽃이 강타하는 듯했다. 다른 작품은 너무 밝아서 눈을 해칠 듯한 노란색을 배경으로 삼았다. 몇몇 이는 겨울의 침울함 속에서 이 여름의 광경에 깜짝 놀랐다. 어리병병해하는 사람들도 있었다. 대부분은 경악했다. "지독하게 번쩍이는 해바라기의 빛은 무시무시했다."

그러나 그것을 찾아서 오는 사람들도 있었다. 9월에 《포르테푀일러》에 실린 요제프 아이작슨의 기사를 읽었거나 같은 달 《보그》에 실렸던 짧은 언급을 마음에 새겨 둔 사람들이었다. 또는 4월에 《모데르니스트 일뤼스트레》에서 '플라뇌르'라는 익명 기고가가 독자들의 기대를 부추기기 위해 수수께끼같이 쓴 비평을 읽은 사람들이었을 터다. 플라뇌르는 사람들에게 탕기의 가게에 가 보라고 했다. 거기서 "환상적인 기백이 넘치고 강렬하며 햇빛으로 가득한 그림"을 발견할 수 있으리라는 것이었다. 일부는 아이작슨과 플라뇌르가 '핀센트'라고만 밝힌 수수께끼 같은 화가에 대하여 테오의 많은 지인 가운데서 나온 정보에 주의를 기울이기도 했다. 남쪽으로 이사 가서 돌아 버린 이상한 네덜란드 화가와 고갱의 1년 전 피투성이 만남에 대하여 이미 파리 미술계에 회자되는 이야기를 들은 이도 있었다.

탕기의 진열창 속에 있는 이미지들은 이 모든 것 이상을 증명하는 듯했다.

그 신화와 미술을 찾아 탕기의 가게에 왔던 사람들 중에 알베르 오리에라는 젊은 미술 비평가가 있었다. (《메르퀴르 드 프랑스》에 실린 그의 첫 번째 비평의 대상이었던) 핀센트 판 호흐처럼, 스물네 살의 오리에는 짧은 인기와 이른 죽음, 항구적인 명성을 향하여 역사의 파도에 올라타 있었다. 그러나 핀센트와 달리 그는 그 파도가 닥쳐오는 것을 보았다. 그는 1883년에 법학도로서 파리에 왔고 세기말 자유분방한 사람들의 상류 사회와 낮은 도덕관념에 바로 굴복했다. 법률 공부만 제외하고 모든 분야(시인이자 비평가, 소설가, 극작가, 화가였다.)에서 정신없이 넘쳐 나는 생산성으로 펄펄 끓고 발효되는 지적인 유행의 그릇으로부터 모습을 드러내는 새로운 사상들을 받아들였고 상사쇼니슴(Sensationnisme)이라는 자신만의 사상을 창안해 내기까지 했다. 그의 첫 번째 소설은 발자크의 야망과 자연주의를 흉내

낸 것이었다. 그러나 위스망스의 『거꾸로』를 읽고 나서 (젊은 시인, 사상가, 예술가 세대 전체가 그랬던 것처럼) 상징주의에 열광하고 말았다. 스무 살이 되던 시기에 데카당파에 합류했다. 그리고 보들레르의 『악의 꽃』을 자신의 '성서'라고 선언했다. 금지된 사랑을 하는 베를렌과 랭보는 그의 영웅들이었다. 그리고 기행("기이한 세계관")은 예술이나 삶에 있어 최고의 소명이었다.

오리에는 천재 작가이자 비평가였다. 열아홉 살에 처음으로 학술지를 출판했고, 스무 살에 《샤 누아르》에 글을 썼으며, 스물한 살에 말라르메의 눈길을 끌었다. 그의 눈부신 출세는 비평이 예술계에서 가장 강력한 목소리로서 영향력을 행사하게 된 시기와 일치했다. 1881년에 살롱전 체계로부터 국가적 후원이 철회되면서, 모든 장르의 화가가 화상과 화랑, 경매 전문 회사의 혼잡하고 경쟁적인 세계에 내던져졌다. 살롱전 수상의 영향력이 시들해지면서 작품을 식별하기 위한 기준은 진공 상태로 사라졌고, 그 속으로 쇄도한 비평가와 평론이 이제 자기들 앞에 펼쳐져 있는 어지러운 선택권에 당황한 부르주아 고객의 관심을 끌려고 아우성쳤다.

살롱전이 단일한 이미지를 신성하게 만든 반면, 새로운 비평가들은 개인 화상과 연합하여 개별적 작품보다는 화가들, 심지어 그들의 운동 전체를 승격했다. 그림 하나로는 비평가로서 명성을 얻거나, 잡지에 자금을 대거나, 화상의 가족을 부양할 수 없었다. 그래서 인정받은

화가, 인정받은 양식의 어떤 그림도 다른 화가나 다른 양식의 한 작품보다 낫다고 구매자를 확신시켜야 했다. 미술 프랜차이즈의 시대가 시작된 것이다. 물론 롤모델은 조르주 쇠라였다. 비평가인 펠릭스 페네옹은 쇠라의 독특한 점묘파 이미지가 단지 매력적인 장식이나 기교의 걸작이 아닌 시대정신의 필연적인 표현이라고 옹호했다. 《르뷔 앵데팡당트》에서 페네옹이 펼친 억척스러운 옹호는 신인상주의 화가와 수집가 군단을 세상에 내세웠다. 미술만으로는 더 이상 충분하지 않았다. 말과 유행에 취한 문화에서, 미술은 군중을 설득하고 동원하기 위한 옹호자를 필요로 했다. 그리고 미술가는 출세하기 위해 운동을 필요로 했다. 비평가는 양쪽 모두를 제공했다.

고갱과 베르나르는 쇠라의 깜짝 놀랄 만한 출세를 목도했고 새로운 시대의 교훈을 아주 잘 익혔다. 일반 대중에게 그림을 보이려면 먼저 화랑에 보여야 했다. 화랑에 보이려면 신문에서 화젯거리가 되어야 했다. 두 화가는 개인적인 이익의 불편한 연합 속에서 작업하며(그 연합은 나중에 인정받기 위한 악의에 불타는 경쟁이 되어 실패하고 만다.) 전위 미술의 스크럼에서 서로 앞서기 위한 자리다툼을 시작했다. 베르나르는 미술 비평지에 기고하는 벗들 사이에서 잠재적 후원자를 구하고자 했다. 핀센트가 멀리 떨어져 있는 브르타뉴의 두 동료에게 새로운 일본 미술에 대한 강력한 요구를 쏟아붓던 1888년 긴 여름 내내, 베르나르는 퐁타벤에서 휴일 군중 사이를 돌아다니며 핀센트의 생각,

심지어 그의 편지에 나온 몇몇 구절과 소묘까지 이용하여, 귀스타브 제프루아 같은 영향력 있는 비평가에게 그 새로운 운동을 '팔고자' 했다. 또 다른 목표물은 키가 멀쑥한 스물세 살의 샛별인 알베르 오리에였다.

여름휴가를 왔던 미술계 사람들이 가을에 다시 파리로 돌아갔을 때, 베르나르의 유세도 뒤따라갔다. 고갱이 아를을 떠날 준비를 할 무렵, 베르나르는 오리에에게 자신의 주장을 밀어붙여 탕기의 화방과 구필의 복층 전시장, 심지어 테오 판 호흐의 아파트에까지 가 보라고 했다. 가서 물론 자신을 포함한 기요맹, 고갱, 핀센트의 작품들, 즉 옹호자만 부족할 뿐인 이 흥미진진한 새로운 운동의 모든 예를 보라고 했다.

그사이 고갱은 비평적 관심을 끌 자신만의 방식을 꾸미고 있었다. 노란 집의 덫 한가운데서, 그는 전위적 기관들에 반란의 공격을 시작하는 상상을 했다. 25년 전 그 유명한 '낙선전'에서 인상주의자들이 했던 것처럼 말이다. 한 번의 아주 극적인 사건으로, 그는 아직 이름이 붙어 있지 않은 그 운동을 공개적으로 전시할 수 있고, 1월 전시회로 자기를 무시했던《르뷔 앵데팡당트》에서 밀 "새로운 것"을 앞지를 수 있을 터였다. 그리고 1889년 5월에 파리에서 개최될 만국 박람회보다 성공의 무대로 적합한 장소가 어디 있겠는가? 베르나르의 화랑 순례처럼, 고갱의 표명은 새로운 운동의 힘과 생존력을 지닌 오리에 같은 비평가에게 깊은 인상을 주기 위해 충분한 수의 동료 화가("동지로 이루어진 작은 집단")를 포함할 터였다. "핀센트는

가끔 나를 먼 곳에서 더 멀리 나아갈 사람이라고 하시. 하지만 우리는 서로 협력하고 손을 맞잡은 채 함께 도착해야 하네." 그는 베르나르에게 단결을 요구하며 말했다.

겨우 며칠이 지난 1888년 크리스마스이브에 고갱은 노란 집에서 도망쳤다. 파리에 도착하자마자 그가 베르나르와 접촉한 것은 그리 놀랄 일이 아니었다. 또는 베르나르가 알베르 오리에에게 처음으로 그 무시무시한 이야기를 알렸다는 것도 놀랄 일이 아니었다.

나는 너무나 우울해서 내 얘기를 들어 주고 이해해 줄 사람이 필요하네. 나의 가장 친한 벗, 친애하는 핀센트가 미쳤다네. 그 사실을 안 이후로, 나 자신이 미칠 지경일세.

베르나르와 고갱은 상징주의적인 의미, 종교적 음향, 고딕풍 전율로 가득한 포의 소설 같은 이야기를 늘어놓았다. 베르나르는 오리에에게 보내는 편지에서, 핀센트가 "자신이 그리스도, 즉 신 같은 사람, 다른 존재"라고 믿고 있다고 적었다. 그의 "강력하고 감탄스러운 정신"과 "극단적인 인간애"가 이상한 환상 때문에 광기가 되어 버렸다는 것이다. 핀센트는 고갱이 자기를 '살해'하려 했다고 고발했고 끔찍한 범죄가 드러남으로써 충직한 친구는 떠나게 되었다고 했다. 베르나르는 고갱의 1인칭 시점 설명을 그대로 편지에 옮겨 적었다. "아를의 모든 사람이 우리 집 앞에 있었네. 그때 경찰관이 나를 체포했어, 집이 피범벅이었거든." 사람들은

고갱이 핀센트를 죽인 줄 알았다! 베르나르의 설명은 극적으로 함축적이었다. 그러나 사실 핀센트는 스스로 베어 낸 피투성이 포상물을 어느 매춘부에게 주었더랬다.

그 편지를 통해 고갱은 자신이 그 사건에 책임 있는 선동자가 아니라 살인적인 광기의 무고한 희생자라고 열심히 떠벌렸다. 그 소식 역시 유행을 따르는 퇴폐적인 비평가에게 전해졌다. 여섯 달 전, 오리에는 새로운 범죄 인류학에 관해 《피가로》에서 벌어진 논쟁에 기고한 적이 있었다. 그 신문은 유명한 상징파 작품("미술의 하나로서 여겨지는 살해"같이 자극적인 제목을 달고 있었다.)을 인용하여 살해를 혐오스러운 것이 아니라 선천적인 본능이라고 옹호했다.

오리에는 당시 파리 신문에 실린 가장 선정적인 이야기, 즉 루이스 카를로스 프라도의 살인 사건 공판을 논평하기 위해 그 논쟁을 이용했다. 프라도는 잘생긴 난봉꾼이자 사기꾼으로서 한 창녀의 목을 찌른 죄로 고발당했다. 고갱처럼 프라도는 페루에 산 적이 있고 주식 시장에서 일한 적이 있었다. 프라도 사건을 통해 공중은 일탈 행동, 특히 범죄 행위에 대한 상징파의 집착을 알게 되었고, 오리에의 비평은 그가 유행을 좇아 "동정적인 범죄자"에 매혹되어 있음을 확인시켜 주었다. 고갱은 자화상에 이미 그 새로운 유행을 써먹었다. 그는 자신을 프랑스 문학에서 가장 유명한 범죄 영웅 장 발장처럼 묘사했다. 고갱이 노란 집에 머무는 동안, 프라도의 살인 사건 공판이 다시 신문 머리기사에서 활활 타올랐고 피에 굶주린 대중은 프라도의 사형 집행일을 손꼽아 기다렸다.(실제로 고갱은 프라도가 참수당하는 공개 행사에 참석할 수 있는 시점에 딱 파리로 돌아왔다.)

그러나 베르나르의 편지는 역효과를 낳았다. 자신에게 무죄를 선고하고자 하는 고갱의 작전은 호의를 얻으려던 속셈과 어긋났다. 따돌림당하는 사람과 비정상적인 사람의 옹호자, 진정한 광신자인 오리에에게는 베르나르의 이야기에서 폴 고갱이 아니라 핀센트 판 호흐가 진정한 예술가로 부각되었다. 그에게, 핀센트의 다른 사람을 의식하지 않는 분노(후일 고갱의 주장처럼 그 분노가 고갱을 향한 것이었든 핀센트 자신을 향한 것이었든)는 정확히 위스망스가 『거꾸로』에서 떠받들었던 극단적 경험, 성적 극치감 같은 감각에 대한 굴복을 상징했다. 카인이 아벨에게 느꼈던 살인적 욕구보다 원시적이고 본질적인 것은 없을 터였다. 실로 모든 폭력은 부르주아적 관습에 대한 궁극적인 거부였고, 그렇기에 예술을 향한 참된 길이었다.

핀센트가 아를의 병원과 생폴드모졸 요양원에 계속 구속되어 있는 것은 오리에가 다른 무엇보다 높이 치는, 극심한 고통에 시달리는 천재의 인상을 강화할 뿐이었다. 위대한 이탈리아의 범죄학자 세자르 롬브로소가 바로 최근에 간질과 정신 이상, 범행의 상관관계를 밝혔더랬다. 롬브로소의 말에 따르면, 역사적으로 유명한 많은 예술가들이(몰리에르, 페트라르카, 플로베르, 도스토예프스키, 공쿠르 형제)가 간질 발작에 시달렸다. "창조적 천재성"이란 바로 고조된 감정과 지각의 변질된

일탈적 상태(발작)였다. 그리고 이것이 바로 위대한 신비주의자와 예언가가 환상을 보고 신의 말을 할 때 느꼈던 영적인 황홀경이었다. 롬브로소는 "간질병적 천재"의 예에 성 바울의 이름을 올렸고 그들 모두에게서 프라도같이 타고난 살인자들이 않은 것과 같은 "변질된 정신병"을 보았다. 그들의 "야만적인 표정"의 상흔 속에서 정신병을 입증할 수 있다고 했다.

1889년 내내 고갱과 베르나르가 점점 더 권고적인 그리스도의 이미지로 가톨릭교 비평가들의 호의를 사고자 경쟁하는 동안, 오리에의 관심은 미디 요양원에 갇힌 외로운 인물에 고정되었다. 그해 4월 오리에는 플라뇌르라는 필명으로 남부의 태양 아래 벌어진 놀라운 사건을 처음으로 보고했다. 다음 달 만국 박람회에서 열린 고갱의 낯설고 즉흥적인 전시회조차 오랫동안 오리에의 시선을 끌지 못했다. 눈에 잘 띄는 장소를 원한 고갱은 넓고 망한 맥줏집 볼피니를 빌렸다. 그곳은 공식적인 미술 전람회장 입구 바로 맞은편에 있었다. 저마다 열두 점 이상씩인 그와 베르나르의 그림은 석류같이 붉은 벽들과 전시회에 온 사람들의 주목을 끌기 위한 러시아 여성 악단과 겨루었다. 고갱은 테오에게 핀센트의 작품을 전시하라고 청했었다. 그러나 테오는 전시회가 열리기 전에 그 모험적인 기획에서 형을 빼냈는데, 넓고 꼴불견인 그 식당에서 작품이 형편없어 보일 거라고 확신했기 때문이다. 오리에가 왔지만, '핀센트'라는 이름만 알려진 그 이상하고 미쳐 날뛰는 네덜란드인 화가의 그림을 찾을 수 없었다. 그의 관심은 아주 잠깐 머물렀을 뿐이다.

내신 그는 탕기의 화방과 테오의 화랑으로 다시 돌아가 현실의 환상을 뚫고 나아가며 인간 경험의 핵심을 관통하는 화가의 작품을 찾았다. 1890년 1월에 새해와 새로운 10년을 축하할, 그의 새로운 잡지《메르퀴르 드 프랑스》창간호에 이보다 나은 주제는 없었다. 북부에서 버림받은 자, 심지어 전위 예술의 사회적 천덕꾸러기들 사이에서도 버림받은 자에 대한 소개야말로 미술계의 주의를 끌고 비평가로서의 평판을 확실히 해 줄 터였다. 머리가 잘린 루이스 프라도에 대한 대중의 관심이 여전히 들끓는 가운데, 궁지에 빠진 상징주의자의 '감각'의 기치를 새천년으로 가져가기에 네덜란드 광인만 한 영웅이 어디 있겠는가? 그는 삶과 예술에 대한 열정으로 스스로 귀를 베어 버린 지방의 참다운 용사이자, 미디의 "저주받은 시인*"이고 선지자이자 설교자, 예언자이자 낯선 자였다.

그해 말 펜을 들 무렵, 오리에는 열광적인 감탄에 빠져 있었다.

그는 보들레르의 시같이 강력한 표현으로 시작하며, 19세기 상징주의의 가장 깊은 뿌리 「악의 꽃」을 환기했다.

모든 것, 검은색조차,
윤이 흐르고, 환하고, 무지갯빛을 띤 것 같구나.

* poète maudit. 사회의 아웃사이더 또는 반항자로 살아가는 시인을 가리킨다. 베를렌이 『저주받은 시인』에서 처음 사용했다.

영롱함이 그 찬란한 아름다움을 감쌌노라,
수정처럼 맑은 빛으로……

이러한 개막의 트럼펫으로 시작하여,
오리에의 기사는 발견의 전율로 시끄러웠다.
그는 천재를 발견했다. 그 화가는 "흥미진진하고
강력하며 심오하고 복잡한 예술가", "강렬하고
환상적인 색채주의자, 금과 귀금속을 연마하는
자"이자 "활기차고 의기양양하고 인정사정없는
강렬한 달인이자 정복자", "믿을 수 없을 정도로
눈부신 화가"였다. 상징주의자들은 과도함을
칭송했는데, 오리에는 말로써 보여 주었다.
산문과 운문이 장황하게 기뻐 어쩔 줄 모르듯
결합된 글 속에서, 오리에는 자신이 소개하는
이미지, 즉 새로운 거장의 작품을 발견한 기쁨을
포착하고자 했다. 그는 수많은 단어, 관능적인
심상의 폭포, 낯설고 현란한 구문과 어휘, 다급한
명령과 권위 있는 선언, 인정하라는 외침과
경이와 기쁨의 감탄사를 마구 쏟아 놓았다.
오리에는 핀센트 판 호흐가 그림을 통해 미술의
비밀을 드러냈다고 했다.

전적으로 사실주의적이면서도 거의 초자연적,
과도할 정도로 자연적이다. 거기서는 모든
것(생명체와 사물, 빛과 그림자, 색과 형상)이
격렬한 의지로 항의하며 벌떡 일어서 강렬하고
지독하게 높은 음색으로 제 본질을 노래한다.
……발작 속에 광적으로 일그러진 만물은 분노의
지경까지 이른다. 형태는 악몽이 된다. 색은
불꽃과 용암, 보석이 된다. 빛은 큰불이 된다. 삶은

끓는 듯한 열이 된다. ……아아! 우리는 아름답고
위대한 미술의 전통에서 얼마나 멀리 있는가?
그렇지 않은가?

핀센트의 그림 속에서, 오리에는 "환상적인
용광로로부터 발산하는…… 무겁고 격렬하게
타오르는 공기", "광휘의 고장, 빛나는 태양과
눈부신 색채의 고장들", "매머드처럼 등을
굽힌 산", "옹이 진 위협적인 가지들……
근육과 피처럼 뜨거운 수액의 자긍심을 흔드는
뒤틀린 나무", "수정과 태양으로 만들어진 크고
휘황찬란한 담들"을 보았다.

이 낯설고 격렬한 풍경이 어디서 비롯했을까?
오리에는 여전히 전위 예술계를 주름잡는
거인 졸라를 언급했고, 핀센트가 자연주의의
닳아 해어진 외투를 입고 있다고 주장했다.
누구도 핀센트의 자연과 진실에 대한 엄청난
애정을 의심할 수 없을 거라고 적었다. "그는
물질적 현실, 그 중요성과 아름다움을 아주 잘
인식한다." 그러나 핀센트는 거기서 더 멀리
나아갔다고 오리에는 말했다. 핀센트는 현실이란
'마법사'임을 드러냈다는 것이다. 핀센트
같은 예술가이자 학자만이 해독할 수 있는
초자연적인 언어를 사용하여 필멸의 존재들을
주술 아래 두는 여자 마법사 말이다. 그리고
그는 유일하게 가능한 수단, 즉 상징을 이용하여
세상에 그 언어를 전했다. "판 호흐는 거의
언제나 상징주의자다."라고 알리며, 그 새로운
천재를 그의 천재 중 하나라고 주장했다. "그는
제 사상에 정밀하고 숙고할 만하고 감지할 수

있는 형식을 입힐 욕구, 강렬하게 감각적이고 묵직적인 위양을 입힌 욕구를 계속해서 느끼는 상징주의자다."

이러한 극단적인 주장을 지지하기 위해, 핀센트의 그림을 꿈같은 환영으로 묘사했다. 그의 풍경은 허영심이 넘치는 아름다운 키메라 같고, 그의 꽃은 연금술사의 악마 같은 도가니에서 나온 마법 같다고 했다. 그의 사이프러스나무는 "악몽 같고 불꽃 같은, 검은색 실루엣을 노출하며" 그의 과수원은 "처녀들의 이상화된 꿈처럼" 유혹의 손짓을 했다. 그토록 직접적으로 감각에 호소하는 미술을 하는 화가는 결코 없었다! 그 화가의 성실함의 "정의하기 힘든 향기"로부터 물감의 "조직과 그 내용"에 이르기까지, 색채의 "찬란하고 빛을 뿜는 교향곡"으로부터 선의 "강렬한 관능성"에 이르기까지 모든 것이 감각에 호소했다. 오리에가 보기에 이 그림들의 넘쳐흐르는 무절제함, "주신제 같은 화려함"을 설명할 수 있는 것은 상징주의자의 포부뿐이었다. "그는 광적인 사람이다. 부르주아의 냉정한 정신과 자질구레한 것들의 적이자, 만취한 거인과 같다. ……전체적으로 그의 작품을 특징짓는 것은 과도함, 넘치는 힘, 불안함, 격렬한 표현이다."라고 오리에는 결론 내렸다.

주신제 같은 화려함과 부르주아의 격노에 관하여, 오리에는 당대 화가와 작가의 성서인 위스망스의 『거꾸로』의 정신을 언급했다. 많은 이에게, 위스망스의 타락한 주인공 데제생트는 다가오는 새천년으로 향하는 길을 가리켰다.

이제 오리에는 현실에서 그를 발견했다. "마지막으로, 그리고 무엇보다 판 호흐는 매우 심미적이다. ……그는 비정상적으로 강렬하게, 아마도 심지어 고통스러울 정도로 강렬하게 지각한다." 그것은 건강한 눈에는 보이지 않으며 모든 평범한 길로부터 제거된 강렬함이었다. "그의 뇌는 끓는점에 있고 그 용암을 저항할 수 없이 예술의 모든 협곡에 쏟아붓는다. 그는 무시무시하고 미친 천재다. 종종 숭고하지만 때로는 괴기스럽고, 항상 병적인 지경에 있다."

몇몇 사람이 들었다는 소문을 암시하면서, 오리에는 "불가항력적인 인간 본래의 규범"에 대해 모호하게 이야기했고, 핀센트의 "불안하고 심란하게 과시하는 낯선 성정"과 "야만스럽게 빛나는 이마"와 관련하여 롬브로소의 범죄학을 들먹였다. 오리에는 누구라도 상징주의자의 사상이나 심상을 주장할 수 있다고 쓰면서, 핀센트의 예를 열망하는 어떤 화가라도 도전해 보라고 했다. 그러나 특권을 지닌 소수만이 진정한 상징주의자의 기질을 뿜낼 수 있으리라고 했다. 그리고 이 소수는 영향에 의해서가 아니라 선천적으로 선택되는 것이며, 지성이 아니라 본능에 의해 선택된다고 했다. 오로지 소수(천재, 범죄자, 광인, 즉 우리 가운데 있는 야만인)만이 부르주아적인 현실 안주라는 지극히 따분한 표면을 지나 사물의 우주적이고 광기 어린, 눈부신 광휘를 볼 수 있으리라고 했다. 낯설고 강렬하며 몹시 흥분된 핀센트 판 호흐가 나머지 사람들보다 뛰어난 부분이 그것이었다. 오리에는 그를 "원기왕성하고 진실한 화가, 거인의

잔인한 손과 히스테리에 빠져 있는 여인의
불안, 신비주의자의 영혼을 지닌 순혈"이라고
일컬었다.

실로 오리에는 핀센트에게 최고의 상, 즉
『걸작』의 지위를 주장했다. 1885년 핀센트가
파리에 오기 전날, 졸라의 『걸작』이 모습을
드러낸 이후로, 그 책이 새로운 세대를 위해
요구하는 새로운 예술에 관해서는 응답이
없었다. 그 후로 맹렬한 당파적 내분은 지평선에
커다랗게 모습을 드러내는 새로운 세기만큼이나
모든 화가를 왜소하게 만들어 버렸다. 그러나
자극적인 현대 미술에 대한 기대감은 졸라의
허구적인 미친 천재, 클로드 랑티에의 자살과
함께 죽지 않았다. 격렬한 젊은 비평가 오리에는
이제 이 치열하고 열렬한 추천 속에서 핀센트를
랑티에의 후계자로 선정했다.

랑티에처럼, 판 호흐는 진실이라는 한낮의
열기 속에서("무례하게 정면으로 태양과 맞서")
너무 오래 일했다. 오리에는 핀센트가 깨우침을
위해 햇살이 눈부시게 내리쬐는 남부로
갔다면서, 그의 유배를 상징주의자의 임무로
이해했다. 즉 그는 "오늘날 우리의 가련한 예술
환경으로부터 아주 벗어나 있으면서, 근원적인
이 모든 새로운 감각을 직접적으로 옮기는
방법을 발견하기 위해 순진무구하게 나섰다."
랑티에처럼, 핀센트는 "사상과 꿈으로 살아가는
몽상가, 광적으로 믿는 사람, 아름다운 이상향의
탐식자"였다. 그리고 랑티에처럼 큰 대가를
치러야 했다. 실로 이전에 누군가가 진실을
위해 그토록 고통당한 적은 딱 한 번뿐이었다.

핀센트를 "그의 뇌리에서 떠나지 않는" 주제,
즉 밀레의 「씨 뿌리는 사람」에 비교하면서,
오리에는 그가 구원이라는 궁극적인 강박 관념을
옹호하고 있노라 말했다. 그것은 핀센트도 그
세기도 빠져나올 수 없는 강박 관념이었다.
"노쇠한 우리의 미술, 그리고 얼간이와 기업가로
이루어진 낡은 우리 사회에도 재생시킬 한 사람,
구원자, 진실의 씨를 뿌리는 자가 필연적으로
출현"할 터다.

오리에가 예상했듯, 그의 기사는 무정부주의자의
폭탄처럼 미술계를 흔들어 놓았다. 거의
즉시, 그것은 오리에를 비평가의 창공으로
쏘아 보냈고, 그의 새로운 잡지를 고지에
올려놓았으며, '핀센트'라는 이름이 모든
사람의 입에 회자되도록 했다. 그의 작품을 본
사람은 소수였고, 여전히 소수만이 그것에 어떤
관심이라도 보이고 있었다. 많은 이에게는,
그 기사가 발표되고 나서 몇 주 후 브뤼셀에서
열린 뱅의 전시회가 오리에의 새로운 천재를
처음으로 엿볼 기회를 제공했다. 공중의 관심을
한층 더 끌기 위해, 오리에는 1월 19일에 발간된
《라르 모데르네》에 단순히 「핀센트 판 호흐」라는
기사를 썼다. 그의 찬가를 요약한 기사였다. 그
잡지는 뱅의 벨기에 기관지로서 전시회 개막
전날 발간되었다.

팔레데보자르의 우아한 화랑에서, 핀센트의
해바라기, 밀밭, 과수원, 포도밭은 처음으로 세잔,
르누아르, 로트레크, 시냐크, 드 샤반의 작품 옆에
자리를 차지했다. 그러나 오리에의 기사라는

환한 조명은 다른 작품을 모두 어둠 속으로 묻었다. 뱅이 1887년에 서라이 점묘주의 작품을 세상에 소개한 것을 여전히 용서하지 않고 있는 전통주의 비평가들은 핀센트의 거친 심상을 이해하지 못하고 할 말을 잃었다.

그러나 전위 미술가와 비평가는 몰려들어 두 배로 힘을 실었다. 그들은 핀센트의 거친 임파스토 기법과 강력한 효과를 찬양했다. "대단한 화가! 본능적인 ……타고난 화가"라고 소리쳤다. 감정이 고조되어 주장이 터져 나왔다. 뱅의 공식 만찬에서, 한 단원이 핀센트를 '사기꾼'이라고 하는 바람에 툴루즈 로트레크가 벌떡 일어나 "중상모략에다 명예 훼손이야!"라고 외치며 그 말을 취소하라고 요구했다. 그는 "위대한 화가" 핀센트의 명예를 옹호하기 위해 비방자에게 결투를 신청했다. 그 싸움이 해결된 후(그 회의주의자가 억지로 물러난 후) 뱅의 창립자인 옥타브 모는 테오에게 편지를 써서 핀센트의 작품이 활기찬 토론을 촉발했고 브뤼셀에서 강력한 예술적 공감을 얻었노라고 전했다.

그러나 핀센트에게 중요한 곳들, 즉 파리와 네덜란드에서는 테오의 새로 태어난 아들에게 시선이 집중되어 있었다. 아이의 이름 또한 핀센트였다. 그 소식은 오리에의 기사가 실린 신문 초판과 거의 동시에 요양원에 도착했다. 1월에 아를에 다녀오고 나서 일으킨 발작 이후로 우편물은 읽히지 않은 채 쌓여 있었다. 그는 정신을 차리고 나서 제수가 멀리 떨어져 있는 아주버님에게 두려움을 털어놓으며

출산 직전에 쓴 가슴 절절한 한밤의 편지를 빌건했나. "일이 잘되지 않는다면, 그러니까 내가 그를 떠나야 한다면요, 아주버님이 그에게 말해 주셔야 해요. 세상에 그가 아주버님만큼 사랑하는 사람은 아무도 없으니까요. 저와의 결혼을 결코 후회하면 안 된다고요. 아아, 그는 저를 정말 행복하게 해 주었으니까요." 바로 다음 날, 테오의 의기양양한 소식이 도착했다. "요하나가 잘생긴 사내아이를 낳았어. 무지하게 울어 대는데, 건강해 보여." 함께 그 편지들은 개인적인 번민과 비극이 비껴갔음을 전해 주었다. 그 편지들에서 롤러코스터처럼 급변한 감정은 오리에의 찬사의 광휘를 어둡게 했다.

오랫동안 아첨을 불쾌하게 여겼던(그리고 익숙지 않았던) 핀센트는 처음에 수줍은 놀라움과 겸손한 부인으로 그 기사에 대응했다. 어떤 기대감도 먼저 차단하려는 것처럼 테오에게 즉시 편지를 썼다. "나는 그렇게 그리지 않아. 내 등은 그렇게 중요한 일을 감당할 만큼 넓지 않다." 그리고 오리에의 비평을 어느 한 화가에 대한 찬사가 아니라 모든 화가에게 하는 일반적인 장려로 삼았다. "채워져야 할 틈을 지적하는 한에서 그 기사는 아주 옳다. 그 작가는 정말로 나뿐 아니라 다른 인상주의자를 좀 더 지도해 주려고 쓴 거다."라고 분명히 말했다. 그는 아이작슨의 찬사를(그 전에는 고갱의 찬사를) 과장되고 자신에게 해당되지 않는다고 무시했던 것처럼 오리에의 찬사도 무시해 버렸다. 아니면 기껏해야 너무 이른 찬사로 받아들였을 뿐이다. 그리고 그 기사의 마음을 뒤흔드는 웅변과

유토피아적인 상상을 정치적 유세에 비교했다. 냉철한 비평이라기보다는 결집을 요하는 외침이라는 것이다. "오리에는 이미 이루어진 일이 아니라 장차 이루어야 할 일을 가리켜. 우리는 아직 거기까지 이르지 못했어."

그러나 반사적인 겸손한 태도 아래, 그 기사는 미래에 대한 핀센트의 깊은 생각 속에서 자신의 길을 나아가고 있었다.("놀라움이 약간 가시자, 내가 때로 그 기사에서 많은 기운을 얻는다는 것을 느꼈다."라고 후일 그는 인정했다.) 가뭄에 오랫동안 위축되어 있던 나무에서 새순이 돋듯, 오랜 꿈이 되살아났다. 오리에가 퍼부은 찬사들 속에서, 그는 개인적인 승리가 아니라 그들 형제가 복층에 함께 벌였던 사업이 진작 받았어야 할 지지를 보았다. 그 기사는 "현재 화가들이 옥신각신하는 말다툼을 그만두었으며 중요한 움직임이 몽마르트르 대로의 작은 가게에서 조용히 시작되었음"을 온 세상에 알린 것이었다. 그는 오리에의 과열된 산문을 판매로 이을 방법을 도모했다. "그 기사는 우리가 다른 모든 사람처럼, 부득이하게 그 그림들에 들어간 비용을 회수해야 할 날에 진짜 도움이 될 거다. 그 이상은 나에게 아무 영향도 미치지 않아." 그는 이제 새로운 의미의 층위에서 이야기되는 오랜 희망의 우상, 즉 밀레의 「씨 뿌리는 사람」과 함께 미디에서 그가 해야 할 일이 되살아났음을 강조했다.

핀센트는 오리에의 기사를 영국인 화상인 알렉산더 리드와 암스테르담에 있는 코르넬리스 숙부에게 보내야 한다고 주장했다.(아마 오랜 숙적인 테르스테이흐한테까지 보내라고 했을 것이다.) 이전 코르몽 화실의 급우였던 존 피터 러셀과도 다시 서신을 주고받기 시작했다. 무소식으로 거의 2년을 지낸 다음이었다. 그는 오리에의 기사를 동봉하며 대담하게 편지를 썼다. "내 목적은 자네에게 나와 내 동생을 환기하는 거라네." 그는 그림을 약속하며(구체적으로 명시하지는 않았지만 그림 교환을 함축했다.) 테오의 화랑으로 그 부유한 오스트레일리아인을 꼬드겼고, 모국을 위해 새로운 미술 작품들을 종합하겠다는 러셀의 예전 계획을 되살리고자 했다. 그것은 테오의 지식과 핀센트의 미술을 요구하게 될 원대한 구매 계획이었다. 그리고 복층의 창고를 가득 채운 고갱의 그림 한 점을 사들이는 것보다 좋은 시작이 어디 있겠냐고 강력하게 권했다. "나는 고갱이 소묘의 주제에 대해 이야기해 준 것들에 확실히 많은 빚을 졌네." 그러고는 오리에가 자신을 인정했음을 이전 동거인에게 전했다.

며칠이 안 되어 그 기사로 인해 핀센트는 대담하게 노란 집에서의 재결합을 상상하게 되었다. 고갱은 최근 브르타뉴에서의 불운한 상태를 알리며 그림을 완전히 그만두겠다는 위협적인 말까지 했다. 이국땅(이번에는 베트남의 프랑스 식민지)에서 다시 한 번 체류하는 것에 대해 막연히 이야기했지만, 점점 궁색해지고 극단적이 되어 가면서 르풀뒤에 머물렀다. 1월에 보다 일찍이, 그는 와서 해안에서 같이 지내겠다는 핀센트의 터무니없는 제안을 무시한 적이 있었다. 그러나 며칠 후 오리에의

기사를 읽었는지 안트베르펜에 함께 작업실을
마련하자는 제안을 해서 핀센트를 놀랬다.
그는 "인상주의가 해외에서 돌아올 때까지는
프랑스에서 진정으로 받아들여지지 않을
것"이라고 주장했다.

화해와 새로운 우정의 가능성에 몹시
흥분하면서도, 핀센트는 인정받은 네덜란드
화가들이 하듯 안트베르펜에 새 작업실을 꾸미는
데 드는 비용이 무서워 고갱에게 망상에 찬
계획을 역설하며 남부로 돌아가자고 했다. "그가
여기에 조금 더 머물지 않은 것이 유감스럽다."
만약 그랬다면 어땠을까 하는 생각에 잠겨 그는
테오에게 편지했다. "함께 있었다면 올해 나 혼자
하는 것보다 더 나은 작업을 했을 텐데. 그리고
지금쯤 살면서 작업할, 그리고 다른 이를 재워 줄
수도 있는 우리만의 작은 집을 마련했을 텐데."

미디에서 부활하는 꿈을 현실화해 줄 수 있는
사람, 알베르 오리에에게 핀센트는 편지를 썼다.
《메르퀴르 드 프랑스》에 쓴 기사에 매우 감사를
표합니다."라고 겸손하게 시작했다. "당신의
말이 내게는 그림처럼 생생하게 느껴집니다.
사실 나는 당신의 기사 속에서 나의 그림을
새롭게 만나게 되는데, 실제보다 더 낫게, 더
풍요롭게, 더 의미 있게 느껴지는군요." 핀센트는
오리에의 강한 주장에 이의를 제기하지 않았고,
그가 "거의 항상 상징주의자"라는 이상하고 참기
힘든 주장도 내버려 두었다.

대신 오리에가 가장 중요한 두 부분을
놓쳤다고 주장했다. 첫째는 그의 미술이 남부에
깨부술 수 없이 뿌리박고 있다는 점이었다.

두 번째는 그가 고갱에게 진 빚이었다. 거듭,
그는 죽은 마르세유의 거장 몽티셀리를
들먹이며, 그의 색이 지닌 강렬한 "금속성, 보석
같은 특성"과 그의 고립된 신분("우울하고 다소
체념한 불운한 사람이었소. ……국외자였지요.")을
얘기했다. 고갱("흥미로운 화가, 묘한 개성이
있는 사람")에 관해서는, 누구도 그의 미술이
지닌 진실성 및 도덕성과 겨룰 수 없을 거라고
했다. 병이 자신을 요양원으로 밀어 넣기 전에
아를에서 몇 달 동안 고갱과 함께 작업했노라고
말했다.

오리에의 기사를 "열대 지방에서 미술의
미래에 관한 연구"로 재구성하며, 이 두
화가(몽티셀리와 고갱)가 그러한 어떤 연구에
있어서도 초점이 되어야 하며, 자신의 역할은
부차적일 뿐이라고 주장했다. 그는 조력자,
신봉자, 목격자가 되기만을, 다시 말해 아를에서
두 달 동안 그가 했던 역할을 다시 할 수
있기만을 간절히 바랐다. 오리에가 종파적
사고를 한쪽으로 치우기만 한다면, 그 역시
완벽한 화가인 고갱이 완벽한 동반자인 핀센트의
격려를 받으며 완벽한 장소인 몽티셀리의
남부에서 함께 작업하던 순간으로 돌아가야
함을 깨달을 거라고 했다. 그것이 의심스럽다면,
테오의 화랑 복층에 들러 남부의 태양 아래서의
짧은 협동 작업이 낳은 결실을 직접 확인해
보라고 했다. 거기에서는 사이프러스나무를 그린
새로운 그림 선물("프로방스 지역의 아주 특징적인
풍경")이 기다리고 있을 테니 말이다.

편지를 끝마친 핀센트는 고갱을 위해

복사본을 하나 만들었고 원본은 테오에게 보내어 그 비평가에게 전달하도록 했다. 동생에게 따로 쓴 짧은 편지에, 오리에의 기사와 그의 대답이 고갱을 설득하여 남부에서 다시 함께 작업하도록 만들지도 모른다는 희망을 내비쳤고, 만일 그렇게 된다면 정말로 자신이 오리에가 묘사한 화가가 될 수도 있을 거라는 기대감을 덧붙였다. 고갱과 다시 작업하는 것은 "나 자신이 더 멀리 모험하도록", 심지어 "현실을 버리고 색으로 색조의 음악을 만들도록" 힘을 북돋아 주리라고 상상했다.

오리에의 기사가 고갱과의 연합을 되살려 줄 수 있다면, 어쩌면 좀 더 해묵은 상처도 치유해 줄지 몰랐다. 그 기사가 실린 신문이 테오의 새로 태어난 아들 소식과 나란히 도착했을 때부터, 핀센트는 두 개의 환희를 하나로 뭉뚱그려 놓았다. "네가 보낸 좋은 소식과 이 기사가 오늘 개인적으로 내 기분을 아주 좋게 해 주었다."라고 동생에게 편지했다. 오리에의 찬사가 두 사람 모두에게 약간의 명성 같은 것을 가져다줄 거라고 자랑스럽게 예언했고 따뜻한 축하의 한마디로 자신들의 성취를 기념했다. "브라보. 어머니가 얼마나 좋아하실지 모르겠다." 그 비평가의 찬가를 테오의 아들처럼, 오랫동안 미뤄 왔던 탕아의 귀환처럼 보기 시작했다. "나는 자신을 새롭게 하고, 사과하고 싶은 바람을 느낀다."라고 빌레미나에게 편지를 쓰며, 그 기사의 복사물을 테오의 아기 탄생 엽서와 함께 가족 모두에게 날렸다.

가족의 구원과 모성에 대한 갈망의 꿈은 필연적으로 파리에서 펼쳐진 탄생 장면으로 이어졌다. "아내는 아기를 돌보고, 젖은 부족하지 않아."라고 테오는 2월 초에 알렸다. "가끔 그 어린것이 눈을 크게 뜨고 누워서 두 주먹을 얼굴에 대고 눌러 대. 그러고 나서는 완벽하게 행복한 모습을 보여 주지." 핀센트는 넋을 잃고 아기가 세상에서 처음 보내는 나날에 대한 이야기에 귀를 기울였고 네덜란드어로 써서(그가 고상하게 삼가고 있던 친밀함의 표시였다.) "아주버니, 핀센트"라고 서명한 편지를 제수에게 보냈다. 테오는 신생아에 대한 사랑스러운 표현("고 녀석은 크고 둥근 뺨과…… 파란 눈을 지녔어.")과 아이에게 핀센트의 이름을 붙여 주겠다는 감동적인 말로 형의 애타는 그리움을 채워 주었다. 그는 "충심으로 그 아이가 형처럼 인내심 있고 용감하기를 바라."라고 말했다. 핀센트는 아버지라는 새로운 사명을 통해 테오의 마음속에서 새로운 태양이 떠오르는 것을 보았고 자신이 다시 자유로워지면 파리로 여행할 계획을 세웠다.

그사이 그의 가슴은 다른 방향, 즉 아를로 돌진했다. 1월에 아를에 갔다가 마리 지누를 만나지 못한 이후로, 그는 아를의 여인인 그녀의 이미지를 항상 가까이에 두고 있었다. 상상 속에서뿐 아니라 1년도 더 전에 고갱이 그렸던 소묘 속에서 말이다. 르풀뒤에서와 서신을 주고받는 일이 재개되면서 아무리 희망 사항에 가까울지라도 고갱이 남부로 돌아올 가능성은 그 커다란 목탄 소묘를 끄집어내게 만들었다. 만일 오리에의 찬사가 그 벨아미를 미디로 다시 유혹할 수 있다면, 마뜩잖아하는 아를의

여인을 설득하여 핀센트의 꿈을 이루는 것도 가능힐 터였다. 그가 그 기사를 알리며 처음 보낸 편지 중에는 카페 드라가르 앞으로 보낸 것도 있었다. "벨기에와 파리에서 동시에 게재된 내 그림에 관한 기사들이 있소." 그는 뿌듯하지만 수줍어하는 어린아이처럼 편지를 썼다. "그들은 내가 바라는 것보다 훨씬 더 좋게 그 그림들에 대해 이야기하고 있어요." 다른 화가들이 이제 자신에게 찾아오고자 열심이며, 아주 최근에 폴 선생도 편지를 보냈는데 "곧 그를 만날 수 있을 것 같소."라고 말했다.

그 이중의 환상을 되풀이하듯, 그는 고갱이 소묘로 그린 마리 지누를 조심스럽게 따라 그렸다. 나긋나긋한 얼굴 곡선을 표현하면서 그는 두 사람 모두에게 좀 더 바짝 다가갔다. 그들은 그의 운명과 얽혀 있는 듯한 운명의 소유자로서 좀처럼 잡히지 않는 존재들이었다. 술집 아주머니, 지누 부인은 호의를 삼간 채 사람들에게 각설탕을 나눠 주었다. 카멜레온 같은 고갱, 그는 자기 쪽으로 오라는 초대로 핀센트의 부탁을 퇴짜 놓았다. 핀센트는 통달한 건조하고 신중한 붓질로써 캔버스에 그린 지누 부인의 관능적인 형태에 최고로 부드러운 분홍빛과 초록빛 음영을 채워 나갔다. 이는 과거에 대한 몽상이자 그가 마음속에 그리는 새로 태어난 남부의 작업실에 대한 예고였다. 그는 성탄절 무렵 올리브 숲(어머니와 누이를 위해 그렸던 그림)에 썼던 조심스러운 색상을 이용했다. 아름다운 색상에 아주 섬세한 대조로서, 어떤 여자라도 거부하기 힘든

것이었다. 그림을 끝내자마자, 또 다른 버전을 그리기 시작했다. 이번에는 좀 더 열정적인 색상에 좀 더 많은 물감을 얹어 그렸다. 그녀의 호의에 대한 절박함과 자기주장이 그녀의 얼굴에 신중하게 머물렀고, 고갱 소묘의 거만한 분위기는 상냥한 웃음을 짓는 듯 바뀌었다.

그 절박함은 그녀 앞 탁자의 책들도 바꾸어 놓았다. 핀센트는 그 책들을 의미 없이 장소를 채우는 것들이 아니라 자신의 향수가 실린 어린 시절에 좋아하던 책들로 그려 냈다. 디킨스의 『크리스마스 이야기』와 스토의 『톰 아저씨네 오두막』이었다. 그는 꼼꼼하게 그 책들의 표지와 책등에 제목을 새겼다. 두 번째 그림이 끝나자마자 세 번째 버전을 그렸다. 그리고 네 번째 버전은 도회적인 요부와 어머니같이 위로가 되는 사람 사이를 오가는 새로운 여성상으로서, 좀 더 처녀에게 어울리는 색상(분홍색 치마, 담황색 숄, 두껍게 칠한 물감의 꽃으로 장식된 옅은 노란색 벽지)으로 그렸다.

반복될 때마다 그의 눈 속에서 새로이 증대되는 다산성을 지녔던 「아기 재우는 여인」처럼, 관능적인 카페의 여주인이 천천히 그의 작업실을 가득 채웠다. 밤낮으로 작업하여 다섯 번째 그림을 끝냈고, 어느 때든 일어날지 모르는 재회를 열광적으로 준비했다. 그것이 촉발하는 위험성은 개의치 않았다. 이 모든 것을 가능케 한 것은 알베르 오리에의 찬사라는 선물이었다.

그러나 이것들은 모두 가짜였다.

오리에의 기사를 처음 읽은 순간부터, 핀센트는 거짓말이 탄로 났다고 느꼈다. "나는 그런 사람이어야 한다. 하지만 우울한 현실의 나는 그와 다르다."라고 생각했다. 자신의 새로운 성공을 가족과 벗들에게 알리면서, 그 기만은 점점 더 무겁게 그를 내리눌렀다. "술을 마실 때처럼, 자부심은 사람을 취하게 만든다. 찬사를 다 들이키고 나면 우울해지는 법이다."라고 그는 고백했다. 평생에 걸친 그의 "나약함, 질병, 방랑"은 오리에의 멋진 말을 비웃었고 끔찍한 심판을 불러들이는 듯했다. "문제의 기사를 읽자마자, 이로 인해 받게 될 형벌에 바로 두려워졌다."

보는 곳마다 실패와 거짓이 보였다. 작업실에 줄지은 팔리지 않은 그림들이나 지누 부인의 초상이라는 끝없이 되풀이되는 가짜 친밀감의 표시 속에서도 보였다. 드가의 선과 같은 지누 부인의 우아한 선은 그 모델의 유혹적인 시선만큼이나 핀센트의 것이 아니었다. 이젤 위에 「씨 뿌리는 사람」이 잘되어 가지 않자 밀레의 그림들을 다른 표현 방식으로 옮기겠다는 전체적인 계획에 대해 이미 양심의 가책을 느끼고 있었다. 갑자기 이 걸작들을 대중에게로 이끌겠다는 원대한 야심이 표절처럼 보였다. 그리고 이제 그는 다른 남자가 그렸던 애인의 이미지에 노력을 쏟아붓고 있었다. 이는 마음의 표절이었다. 찾기 힘든 부인 본인은 어떠한가? 그녀는 그저 사랑의 허구적인 존재가 아닐까? 그녀를 찾아가기 위해 거듭된 아를 여행을 정당화하려고 그가 지어내거나 과장한

병만큼이나 거짓된 친밀감 아니었을까? 분명 그가 고집스럽게 내보이는 애착에 진력이 나서, 그녀는 그가 오지 못하게 금하더니 이제는 편지도 받지 않으려고 했다.

심판에 대한 두려움은 그의 유년기 깊숙한 곳으로부터 솟아올랐다. 쥔데르트의 목사관에서, 어머니는 운명은 늘 무절제나 거짓을 처벌한다고 가르쳤다. 큰아들은 그 교훈을 아주 잘 배웠다. "결국 내가 누리는 햇빛이 두렵다, 이내 비가 올 수 있으니까."라고 스무 살 때 런던에서 테오에게 편지했다. 1890년 2월에 그의 편지들은 받을 자격이 없는 축복 때문에 치러야 할 대가에 대해 암울한 예감으로 가득 차 있었다. "너도 나처럼 생각하게 될 거다, 그런 찬사에는 틀림없이 동전의 다른 면이 있다는 점을."이라고 그는 오리에의 기사를 처음 읽은 후 테오에게 편지했다. 마찬가지의 두려움으로 테오가 새로 태어난 아기에게 자기 이름을 붙여 주려는 생각을 반대했다. 핀센트는 이미 그 아이가 가족으로부터 물려받은 유산을 두려워했다. 그 유산은 핀센트가 확실히 품고 있고 테오도 그리한 듯한 타락의 씨앗이었다. 왜 또 다른 핀센트와 운명을 혼동하고 시험하게 만드는가? 그는 대신에 "우리의 아버지를 추모하여" 아기 이름을 지으라고 제안했고, 아기의 우울한 분위기나 신경질적인 성격에 대한 보고에 계속해서 관심을 기울였다.

날이 가면서, 핀센트는 심판이 다가오는 것을 보았다. 테오는 악명 높은 그 기사의 사본을 가족과 벗에게 보냈지만, 비평이나 축하의 말을

삼았다.("본인이 끼어들지 않더라도 알릴 필요가 있어."라고 애매모호하게 언급했다.) 대신 넹의 명이 "우리의 행복이라는 하늘에 유일한 구름"이라며 "형이 아픈 것을 아는 우리 부부 역시 고통받고 있어."라고 투덜거렸다. 그러한 동정심의 표현은 핀센트가 이미 지고 있는 감당하기 힘든 죄책감의 짐에 새로운 무게를 더할 뿐이었다.

오리에의 기사는(그리고 필연적으로 그에 동반하는 소문은) 새로운 공포, 즉 당혹감을 낳았다. 그의 지난 '죄악'과 요양원에 수용되어 있다는 사실이 공공연히 이야기되면 그의 가족이 얼마나 시달릴까? 그들이 공개적인 조롱의 "가시와 엉겅퀴" 속에서 끌려다니게 되면? 누이의 결혼 가능성은 희미해지는 걸까? 새로 태어난 아이가 고통받을까? "아이가 아직 어린 너의 가족을 예술적인 환경에 '지나치게' 집어넣는 걸 조심해야 한다."라고 핀센트는 동생에게 경고했다. 그리고 그게 결국 다 무엇을 위해서였단 말인가? 기사가 실린 후 그달에 어떤 판매도 이루어지지 않았고 한 사람도 그를 보러 오지 않았다. 마르세유 화가의 기대했던 방문(테오가 주선했다.)이 이상하게 한마디 말도 없이 취소되면서 '가식'의 첫값에 대한 최악의 두려움이 더욱 확실해졌다. 베르나르는 여전히 돌처럼 침묵했고, 정직하기에는 너무 가난했던 고갱은 오리에에게 무시당한 분노를 숨겼다.

사방의 냉대를 감지하며, 핀센트는 작업실로 물러나 환상 같은 사랑의 은밀한 초상화로 돌아갔다. 그리고 파리에 오라는 테오의 초대를 최근에 거절했는데("서두를 필요가 없다.")

진정으로 자기를 원하는 사람이 없다고 확신했기 때문이다. "내 그림은 결국 번민의 외침이나 다름없어." 그는 어머니의 귀에 들어가기를 바라는 의도로 탄원하며 빌레미나에게 편지했다. "타락한 자식이 되었나 보구나."

핀센트는 괴로워하며 고통을 치유해 줄 수 있는 유일한 사람에게 손을 뻗었다. 어머니에게 편지를 쓰고 새로운 그림을 그리기 시작했다. 파란 하늘을 배경으로 꽃이 만발한 가지들이 튀어나온 그림이었다.

그의 펜과 붓 모두가 간절히 용서를 구했다. 그는 테오가 아들의 이름을 핀센트라고 짓겠다고 결정한 데 대해 다시 용서를 빌었다. 죽은 목사를 한 번 더 죽이는 것이나 다름없었기 때문이다. "그 애가 아들에게 아버지의 이름을 붙여 주었으면 훨씬 좋았을 겁니다. 저는 요즘 아버지 생각을 아주 많이 해요." 절망적으로 횡설수설하며 자기 잘못을 고했다. 어린 시절에 황무지로 너무 멀리까지 나아갔던 일에서부터 평생 의존하고 슬픔을 주고, 이제 병까지 얻은 데 대해서 말이다. 그는 "자부심과 기행의 한계"를 넘어섰으며 "삶의 투쟁"에서 더럽혀졌다고 고백했다.

그의 시선은 생각의 흐름을 좇아 누에넌과 그가 농민처럼 살아가던 시절로 돌아갔다. 한번은 밖을 산책하던 중에 아몬드를 보았다. 분홍색 꽃과 하얀색 꽃이 봄의 첫 꽃망울을 터뜨렸다. 특별히 한 늙은 가지가 그의 시선을 사로잡았다. 비비 꼬여 하늘을 향한 나뭇가지는 옹이 져 있고 울퉁불퉁하며 반쯤 죽어 있었다.

이 상처 입은 유물로부터 소나비처럼 꽃들이
만발해 있었다.

　브라반트의 황무지와 가축우리 같은 집에서
보낸 시절 이후로 핀센트를 위로해 준 것은
자연이 품은 구원의 이미지였다. 이를 포착하기
위해, 그는 케르크스트라트 작업실에서 하던
집중적인 관찰과 풍부하게 감정이 깃든
심상(새둥지와 낡은 신발의 이미지)으로 돌아갔다.
그가 그렸던 모든 소묘와 채색화 중에 어머니가
진실로 좋아한 그림은 누에넌 목사관 근처의
친숙한 자연 풍경을 담은 그림들뿐이었다.
어머니가 누에넌 목사관에서 요양 중일 때 그려
준 그림들이었다. 그중에서도 윗가지를 쳐낸,
우울하면서도 위풍당당한 자작나무 그림을
어머니는 좋아했다. 이제 펜 대신 붓을 든
맏아들은 또 다른 의기양양한 자연의 기이한
형태에 시선을 못 박았다.

　밑칠도 생략한 채 대형 캔버스에 바로
달려들어 올록볼록한 나뭇가지와 섬세하게 가지
윗부분을 장식한 새 생명(별 모양 꽃, 구불구불한
어린 가지, 부드러운 분홍빛 꽃봉오리)을 묘사했다.
풍요로움은 그림 전체, 가장자리 너머까지
퍼져 있다. 늙고 변변찮고 비뚤어지고 결실을
맺지 못하고 병든 나뭇가지라도 과수원에서
가장 영화로운 꽃을 피워 낼 수 있음을 그림은
약속한다.

　동시에 그는 이러한 부활의 환상을 말로써
옹호했다. 오리에의 기사를 읽은 어머니에게,
그 기사가 불러일으키는 허세와 거짓, 타락에
대한 비난(핀센트 머릿속에서 가장 시끄러웠다.)을
격렬하게 부인했다. 그는 사랑과 영성, 온전한
정신의 한계점에서 작업했던 열정적인 화가의
이름을 줄줄이 들먹였다. 조토는 울면서 그림을
그렸다. 안젤리코는 무릎을 꿇고 그렸다.
들라크루아는 "슬픔에 가득 차" 있으면서도
"미소 지은 채" 작업했다. 그리고 농민을
사랑했던 밀레보다 성실함의 성인 신분을 받을
자격이 있는 화가는 없었다. 찬양받는「만종」의
화가는 고요한 들판 고랑에서 신성을 발견했다.
"아아, 밀레! 밀레여! 그는 인류애와 고귀한
뭔가를 정말로 훌륭히 그려 냈습니다."라고
핀센트는 외쳤다.

　어떻게 그의 어머니가 그렇게 고귀한
본보기, 헌신과 겸손의 모범을 포용하지 않을
수 있겠는가? 아나 카르벤튀스는 아들이 좋은
사람과 어울리지 않는다고 항상 비난했더랬다.
그런데 새로운 미술의 상상의 벗들, 즉 "우리
인상주의자"보다 나은 동반자들을 어떻게 얻을
수 있겠는가? 숭고함에 대한 이 동료 신봉자들,
진실을 들려주는 자들, 목사였던 아버지
못지않은 위로를 전해 주는 이들이야말로 고립과
절망에 대한 오리에의 고발이 틀렸음을 가장
훌륭하게 증명했다.

　이렇게 보다 높은 차원의 천직에 대한 새로운
헌신과 "우리 속에 없는" 것에 대한 신뢰, 내세의
궁극적 용서에 대한 믿음을 증명하기 위해,
핀센트의 시선은 하늘로 향했다. 그리고 구름
한 점 없이 청명한 하늘에 아몬드 나뭇가지를
부활시켜 배치했다. 요양원 담이나 그곳을
둘러싼 언덕, 어떤 지평선보다도 높이 배치했다.

예술과 종교, 가족 모두가 다시 하나가 되는 "삶의 다른 반구"를 쳐디븐 것이다. 그는 거듭 섞어서 만들어 낸 초자연적인 푸른색을 고뇌하는 듯한 모든 나뭇가지와 용감하게 피어난 꽃 주변에 칠했다. 환희에 찬 붓질로, 들쭉날쭉한 모든 여백, 모든 기형적인 틈을 "천상의 파란색"으로 채웠다.

모성에 대한 갈망에 취한 핀센트는 그의 호소를 담은 그림이 채 마르기도 전인 다음 날 아를을 향해 힘차게 출발했다. 그는 열망과 욕망의 다른 이미지, 즉 지누 부인의 초상화를 가지고 갔다. 브뤼셀에서 온 신나는 소식으로 모델의 마음을 살 수 있을지도 모른다고 기대했다. 그 소식은 뱅 전시회에 전시되었던 작품 한 점이 판매되었다는 것이었다. 아나 보흐, 즉 아를에서 그를 위해 포즈를 취해 주었던 벨기에 화가 외젠의 누이가 포도 수확을 그린 그림 「붉은 포도밭」을 400프랑에 구입했다.(핀센트는 "다른 그림 가격에 비하면 보잘것없어요."라고 어머니에게 말했다.) 그래도 테오에게서 온 그 소식을 간직한 채 병원을 나서며, 가난하고 세속적인 지누 집안사람들에게 틀림없이 깊은 인상을 줄 거라고 기대했다.

그러나 도중에 무슨 일인가가 벌어졌다. "내 작업은 잘되어 갔다. 그런데 다음 날, 야수처럼 쓰러져 버렸다." 핀센트는 결코 무엇이 화해의 꿈을 악몽으로 바꾸어 놓았는지 말하지 않았다. 그러나 한 달 전, 그는 아를로 가는 여행은 항상 "기억 때문에 심란합니다."라고 고갱에게 편지를 썼다. 테오에게는 "병 탓에 지금 아주 예민하다."라고 인정했다. 마지막 발작 후에 머리가 둔해지고 별난 생각이 든다고 불평하면서도, 여행을 하나의 시험으로 보았다. "일종의 시험처럼 다시 아를 여행을 시도하려고 한다. 재발을 일으키지 않고 평범한 삶으로부터 벗어난 여행의 압박감을 견딜 수 있는지 알아보기 위해서 말이다."라고 떠나기 전날 빌레미나에게 편지했다.

그러나 그러지 못했다. 그는 다음 날 아침에 아를 거리를 배회하다 발견되었다. 멍하게 정신을 놓은 채, 자신이 누구인지, 그곳이 어디인지, 왜 거기 있는지도 기억하지 못했다. 가져갔던 그림과 소중한 편지 모두 사라지고 없었다. 관계 당국에 연락이 가 닿았다. 요양원 직원이 급파되어 마차로 그를 다시 데려왔다. 길고 위험한 여행이었다. 지누 부부는 그가 선물을 가지고 카페 드라가르에 갔었는지 묻는 말에 결코 대답하지 않았다.

그가 돌아온 다음 날, 페이롱 박사는 테오에게 안심시키는 편지를 썼다. "며칠 뒤면 그는 전처럼 다시 온전한 정신을 되찾을 거요."

그러나 이번에는 달랐다. 이번에는 악마들이 쉬이 놓아주지 않았다. 몇 날 며칠 몇 주가 지나도록, 핀센트 판 호흐는 공포와 환각을 일으키는 열감에 사로잡혀 방 안에 꼼짝없이 앉아 있었다. 절망이 파도처럼 잇달아 그를 휩쓸었다. 읽거나 쓸 수도 없었다. 누구도 감히 그에게 다가오지 못했고, 펜이나 연필 같은 것은 더더욱 믿을 수 없었다. 페이롱은

작업실 출입을 금했고 물감도 사용하지 못하게 했다. 그는 핀센트에게 오는 편지들이 새로이 자극할 내용을 담고 있을까 봐 두려워 그것들을 숨겼다. 가끔 멍한 마비 상태와 고독, 무자비한 자책감이 지배하는 짧은 막간 동안 폭풍우는 약해지는 듯했다. 그 기간 동안 핀센트는 자신이 걸려들어 있는 악몽에 대해 조리 있고 상세히 설명했다. 그러나 그러고 나면 돌연 어둠에 다시 포위당한다고 페이롱은 전했다. 그리고 "그 환자는 다시 한 번 실의에 빠지고 의심에 사로잡혀 질문에 더 이상 대답하지 않소."

거의 한 달이 지나서야 한 자라도 쓸 수 있을 정도로 회복되었지만, 그 한 글자도 여러 번 시도해야 완성할 수 있었다. 그는 3월 15일에 테오에게 편지했다. "내 걱정은 마라. 가여운 녀석, 일이 닥치는 대로 그저 받아들여라. 나 때문에 슬퍼하지 말렴. 네가 가정을 잘 꾸려 나가는 게 네 생각보다 더 내게 힘이 되고 나를 지탱해 줄 테니." 그는 평화로운 날들이 다시 찾아오리라는 힘없는 희망을 내보이고 머리가 맑아지는 다음 날이나 다다음 날 다시 편지하겠노라 약속하며 짧은 편지를 끝마쳤다. 그러나 다음 편지는 없었다. 그의 머리는 맑아지지 않았다. 대신 다시 어둠 속으로 거꾸러졌다.

또 다른 짧은 막간에, 어떻게든 자신을 감시하는 사람들을 설득하여 작업실에서 스케치북과 초크, 연필을 가져오게 했다. 모델도 없이 기억 때문에 황폐해진 정신으로, 연달아 종이에 인물을 채워 나갔다. 땅을 파고 들판에서 일하는 농부, 아이들과 함께 있는 부모, 아늑한 움막의 그림이었다. 과거와 미래에 대한 뒤틀린 몽상이었고, 모두 겁에 질린 아이의 손처럼 떨리는 손으로 그려졌으며, 검은 고장의 초기 그림처럼 어색한 포즈가 서툴게 표현되어 있었다. 마치 자기를 괴롭히는 환상들을 기록하려는 듯, 씨 뿌리는 사람과 산책하는 사람, 신발, 아기와 함께 있는 부모를 그렸다. 식탁에 둘러앉아 식사 중인 농민들과 난롯가 텅 빈 의자도 끝없이 다시 그렸다.

그러고 나서 다시 어둠 속으로 거꾸러졌다.

3월 말(그의 서른일곱 번째 생일 즈음)에 가족들의 관심이 밀려들었지만 여러 달에 걸친 난타로부터 그를 구해 내지 못했다. 오히려 북쪽에서 오는 편지들은 향수 어린 갈망으로 새롭고 위험한 발작을 유발할 뿐이었다. "과거를 생각나게 하는 것은 모두 형을 슬프고 우울하게 만들어요."라고 테오는 어머니에게 알렸다. 페이롱의 허락이 있든 없든, 핀센트는 정신이 맑은 틈을 이용하여 그림을 그리곤 했는데, 그 모두가 어두운 자기 세계를 뒤쫓는 퇴행의 반복이었다. 그는 안데르센 이야기에 이상화되어 있는 브라반트의 전성기 모습을 그렸다. 그 그림은 이끼로 뒤덮인 오두막집과 조용한 마을, 그림 같은 일몰로 가득했고, 그 모든 이미지가 「감자 먹는 사람들」의 녹색 비누 같은 색상으로 표현되었다. 그는 이 향수 어린 망상을 "북쪽의 회상"이라고 불렀고, "식사 중인 농부들"과 누에넌의 오래된 교회 탑을 새롭게 그린 그림을 포함하여 훨씬 규모가 큰 연작을

계획했다. "기억을 동원해서 그것들을 좀 더 향상시킬 거다." 그러나 그럼으로 그의 과거를 재조립하고자 하는 노력은 죄책감의 발작을 새로이 유발하여, 가차 없이 다시 그를 심연 속으로 밀어 넣었을 뿐이다.

마침내 4월 말, 그는 어둠으로부터 벗어나 테오의 생일 전날 다시금 편지를 쓸 수 있을 정도가 되었다. 두 달 동안 그가 두 번째로 쓴 편지였다. 그는 동생이 보여 준 모든 친절에 대하여 미약하게 고마움을 표시했지만, 제 건강에 대해서는 조심스러운 희망만 제시한("이제 조금 기분이 나아졌다.") 다음에 절망의 수문을 열어젖혔다. "최근 두 달에 대해서 내가 무슨 말을 할 수 있겠느냐? 상황은 전혀 좋게 돌아가지 않았다. 말할 수 없이 우울하고 비참해, 어디로 가야 할지 전혀 모르겠구나."

2주 후 그는 요양원을 영원히 떠났다.

무슨 일이 벌어진 것일까? 무엇이 바뀌었을까? 두 달간의 가차 없는, 엄청난 발작들(지금까지의 발작 중 최악이었다.)을 겪고 영구적인 회복에 대한 희망이 박살난 후, 무엇이 핀센트에게(그리고 테오에게) 상대적으로 안전한 생폴드모졸을 버려도 된다는 확신을 심어 주었을까?

핀센트는 전과 같은 모습으로 오랜 악몽에서 깨어났다. 피해망상과 분노에 사로잡힌 그는 떠나기로 결심했다. 테오의 생일을 축하하며 울부짖었다. "진실로 나는 불운하다. 여기서 나가야 해." 작업이 뒤처졌다는(과수원에서 꽃

피는 철이 이미 지나 있었다.) 케케묵은 불평을 되풀이했다. 아비뇽이나 파리의 요양원으로 가겠다고 제안하며, 그의 발작들만큼이나 오락가락하는 탈출 계획을 되살려 냈다. "나를 자유롭게 놔두는 척하는 곳에 있는 것보다 갇혀 있거나 죄수 같을 수 있으랴." 그는 생폴드모졸 수도원에 '자발적'으로 구속된 상태를 통탄했다. "여기서 인내해야 하는 것이 더 이상 참을 수 없는 지경이구나." 그가 앞서 떠나기로 한 기한을 넘기도록 내버려 뒀다고 테오를 꾸짖었고, 터무니없는 이론을 내세웠다. "다른 환자들에 대한 관찰"에 근거한 이론이라고 주장했는데, 자기가 너무 젊고 원기왕성해서 최소한 1년간은 또 다른 발작의 희생자가 되지 않으리라는 것이었다.

며칠 내로 자신이 괜찮을 거라는 환상은 테오가 처음 제시했던 계획으로 그를 다시 이끌었다. 파리 교외로 집을 옮겨 피사로가 추천한 의사인 폴 가셰의 집 근처에서 동료 화가와 또는 혼자서 지낸다는 계획이었다. 그 계획은 바로 무산되었지만, 결국 3월에 테오가 가셰를 만난 얘기를 전하자 되살아났다. 테오는 그가 "이해심 있는 사람이라는 인상을 풍겨."라고 편지에 썼다. "형의 위기가 어떻게 일어나는지 얘기해 줬더니, 그는 광기와 관련 있다고 생각지는 않는다고 말해 줬다. 그리고 그의 생각이 맞다면 형을 확실히 회복시켜 줄 수 있다." 핀센트는 5월 초가 되어서야 그 편지를 읽었는데, 그 내용은 떠나겠다는 결심에 회복에 관한 터무니없는 확신까지 더해

주었다. "북부에서는 빨리 좋아질 거라고 거의 확신한다."라고 편지에 쓰며, 집착의 빛줄기를 파리 바로 북쪽, 가셰가 사는 작은 마을 오베르로 집중했다. "감히 북부에서는 균형을 되찾을 거라는 생각이 드는구나. 그는 "일주일 내다면 더 행복하겠지만 최대한 2주일 내"로 떠나고 싶다고 초조하게 알렸다.

그러나 이런 이야기들은 모두 테오가 들어 본 적 있는 얘기들이었다. 그는 핀센트의 위기가 고조되었다가 가라앉았다가 하는 과정을 따라왔고, 발작에 뒤따르는 긴급한 구조 요청을 견뎌 냈다. 격렬한 낙관론도 공포와 침묵에 무릎 꿇는 장면을 여러 번 목격했다. 풀어 달라는 형의 요구를 막아 내기 위해, 조심하라고 충고하고 다양한 '시험'을 제안했는데, 그 모든 시험에 핀센트는 실패했다. 노란 집에서 일어난 것과 같은 사고가 사람들 앞에서 다시 한 번 일어날까 봐 두려워, 형이 의사 보호 아래 있어야 한다고 부드럽게 주장했고, 그러한 두려움은 핀센트가 떠나는 것을 막는 또 다른 장애물이었다. 최소한 핀센트를 요양원 근처에 두기 위해, 겨울 동안 생레미에 작업실을 꾸릴 화가를 찾아보기도 했지만 실패했다. 물론 파리로 오라고 충성스럽게 초대하기는 했지만 늘 이런저런 조건을 달았고 그것이 핀센트가 오는 것을 늦추는 저지선을 제공했다.(1년 전에는 회복을 확신하려면 발작 없이 다섯 달은 보내야 한다고 했다.)

3월 중순, 페이롱의 끔찍한 보고와 또 다른 긴 침묵 후에 테오는 형의 병이 주기적으로 일어나는 것을 체념했고, 어머니와 누이에게도 받아들이라고 권고했다. "위기가 너무나 오랫동안 지속된 지금, 형이 헤쳐 나오기는 힘들 거예요."라고 그들에게 편지했다. 핀센트는 결코 다시 완벽히 원래 상태로 돌아오지 못할 터이며 그가 요양원을 떠나게 내버려 두는 것은 무책임한 일이라고 말했다.

그러나 5월 초에 모든 것이 바뀌었다.

5월 핀센트가 처한 입장은 더 이상 우울한 상황이 아니었다. 멀리 떨어진 기관의 의사에게 맡겨져 있는 게 제일 나은 가족의 골칫덩어리인 상황도 아니고, 진심이지만 헛된 격려로 가득 차 있는 뜸한 편지에서 위로를 받는 상황도 아니었다.(테오는 3월에 "상황이 곧 좋은 쪽으로 바뀔 거라는 희망을 놓지 마."라고 편지했다.)

5월 핀센트는 유명 인사가 되어 있었다.

오리에의 기사가 도화선에 불을 붙였다. 폭발이 일어난 3월은 연례 앵데팡당전이 샹젤리제 거리의 파리 전시관에서 열리던 시점이었다. 핀센트가 침묵의 고통 속에 갇혀 있었기에, 테오가 열 점을 골라 쇠라와 로트레크, 시냐크, 앙크탱, 피사로, 기요맹을 비롯한 다른 화가들의 작품과 나란히 걸었다. 프랑스의 대통령이 3월 19일의 개막 행사를 집행했고 이어지는 여러 주 동안, 파리 미술계의 모든 이가 전시관으로 쇄도했다. 수많은 이가, 특히 오리에의 고통당하는 천재의 작품을 보러 왔다. 실망한 이들은 얼마 되지 않았다. 테오는 핀센트가 5월이 되어서야 읽을 편지를 썼다. "형의 그림은 아주 잘 놓여 있고 훌륭한 효과를

낳고 있어. 많은 사람들이 우리한테 와서 형에게 찬사를 전해 달라고 부탁했어."

핀센트의 작품은 그 전시회의 백미라고 불리며, 쇠라의 신작마저 그늘 속으로 던졌다. 수집가들이 테오에게 다가와 말을 걸었다. "수집가들에게 일부러 주의를 끌지 않아도 그들은 형의 그림들에 대해서 토론했어." 하고 테오는 놀라워했다. 화가들은 거듭 다시 찾아와 그 그림들을 보았다. 그림을 교환하자고 제안하는 화가도 많았다. 화가들은 거리에서 테오를 멈춰 세우고는 그의 형에게 축하의 말을 보냈다. 그중 한 명인 디아즈는 "그의 그림이 아주 놀랍다고 전해 주게나." 하고 말했다. 또 다른 화가인 샤를 세레는 테오 아파트에 와서 핀센트 그림에서 느낀 '황홀감'을 표했다. "그는 자기에게 양식이 없었다면 길을 바꿔서 형이 추구하는 것을 따랐을 거랬어." 인상주의의 군주인 클로드 모네도 핀센트의 그림이 "그 전시회의 모든 그림 중 최고"라고 극찬했다.

비평가들은 그 승리를 인정했다.《아르 에 크리티크》에서, 조르주 르콩트는 핀센트의 "맹렬한 임파스토, 강력한 효과, 생생한 인상"을 찬양했다. 오리에의 잡지인《메르퀴르 드 프랑스》에서 줄리앙 레슬레르는 핀센트의 비범한 표현력에 환호했고 그의 미술에 상징주의자의 주장을 제기했다. "그의 기질은 열정적이다. 이를 통해 자연은 꿈속에서처럼, 아니 그보다 악몽에서처럼 나타난다." 그는 독자들에게 직접 가서 이 "기막히게 멋지고 참으로 아름다운" 새로운 이미지("보기 드문 천재임을 증명하는 그림 열 점")를 보라고 부수셨다.

그러나 가장 의미 있는 비평은 노란 집에서 과거의 동료였던 이가 보낸 것이었다.(고갱의 편지는 테오의 보고처럼, 읽히지 않은 채 페이롱의 사무실에 쌓여 있었다.) "진심 어린 찬사를 보내는 바일세. 전시되어 있는 많은 화가 중에 자네가 가장 놀랍구먼." 하고 고갱은 말했다. 그는 핀센트를 "생각하는 유일한 출품자"라고 말했고 그의 작품에 최고의 찬사를 보냈다. "거기에는 들라크루아처럼 정서적으로 좋은 기억을 환기하는 요소가 있네." 고갱 역시 그림을 교환하자고 청했다.

문제 있는 가족의 일원을 멀리 떨어진 생레미 산자락 은거처에 고립시켜 일상생활의 수모와 공중의 비웃음으로부터 떨어트려 놓을 수는 있어도 전위적인 파리의 모든 사람이 천재라고 선포한 화가를 감금시켜 놓을 수는 없었다. 찬사가 쏟아지고 주문이 늘면서, 실제 돈이 테오의 회계 장부에 등장하면서(3월에 그는 아나 보호에게서 「붉은 포도밭」의 대금으로 받은 수표를 은행에 넣었다.) 불편한 질문이 쌓여 갔다. 핀센트가 원하는 대로 그림을 그리도록 자유로운 상태가 아니라니 얼마나 가여운 일인가!(죄악이나 다름없었다.) 그가 그렇게 자주 작업실과 물감을 빼앗기는 이유가 뭔가? 왜 그가 위대한 예술가가 아닌 버릇 나쁜 아이처럼 취급당하는가?

사람들이 질문과 의심을 쏟아 내자, 테오는 재빨리 항복했다. 겨우 몇 주 전, 그는 핀센트의

운명의 비극적인 아이러니에 체념했더랬다. "이제야 형의 작업이 인정받게 됐다는 사실이 너무나 안됐어요."라고 4월 중순에 어머니에게 편지했다. 그러나 최근의 회복이 2주도 지나지 않은 때인 5월 10일에 테오는 핀센트에게 북쪽으로 여행하는 데 필요한 150프랑을 보냈다. 늘 실용주의자였던 그는 형의 갑작스러운 성공에서 상업적 기회를 보았고, 형의 고립이 그 성공을 총체적으로 실현하는 데 장애가 될 거라고 보았다. 그는 요양원에 장기간 수용되어 있는 핀센트의 좌절감과 가로막힌 생산성을 공유했다. 사업은 지지부진했는데(광범위한 경제적 침체가 미술 시장 전체를 불경기로 이끌었다.) 마침내 형이 자신을 도울 가능성이 분명하게 앞에서 손짓했던 것이다.

그러나 테오는 낭만주의자이기도 했다. 핀센트가 유폐되어 살 수밖에 없다는 잔인한 필연성을 마침내 받아들이려고 한 순간, 즉 체념하기 직전 앵데팡당전에서 거둔 성취는 거기서 발을 뺄 수 있도록 해 주었고 형의 길고 우울한 여행의 끝에 행복한 결말이 있다고 상상하게 도왔다. "형의 기분이 나아지길 바라. 그리고 형의 울컥하는 슬픔이 사라졌으면 좋겠어." 테오는 희망에 차 천진난만하게 편지를 썼다.

5월의 첫 두 주에 걸쳐, 테오의 신중한 두려움은 자신의 충동적인 마음과 질 게 뻔한 싸움을 했다. 그는 핀센트가 생레미를 떠나겠다는 결정에 책임을 져야 한다고 주장했고(그러나 핀센트는 그것을 테오의 계획처럼 묘사하려고 했다.) 북부 생활에 너무 많은 환상을 품지 말라고 타일렀다. 그리고 페이롱의 충고에 따라서 행동하라고만 부탁했다. 페이롱이 요양원에서 나가는 것을 때 이른 결정이라고 반대하며 테오의 동의 없이는 인정할 수 없다고 한 후 돌고 돌던 얘기는 그렇게 끝났다. 핀센트는 맹렬하게 이의를 제기했지만, 테오는 파리까지 가는 기차에 요양원이 수행원을 제공해야 한다고 주장했다. 그러면서 2월에 핀센트가 아무도 동반하지 않고 아를에 갔다가 맞이한 재앙을 날카롭게 다시 환기했다. 부정과 환상, 에둘러 하는 말과 방어적인 말이 겨루는 가운데, 계속해서 그들은 결정을 두고 고민했다. 두 사람 모두 결정의 책임을 지고 싶어 하지 않았다.

그러나 핀센트는 시간을 낭비하지 않았다. 자신의 "완벽하게 차분한 상태"의 창문이 빨리 닫히리라는 것을 확신하고서(떠나는 것을 두고 얘기가 길어지면서 자신이 건강한 상태로 1년은 갈 거라던 주장이 이미 서너 달로 줄어들어 있었다.) 그는 다시 그림에 달려들었다. 그는 발작에서 헤어 나올 때면 항상 뒤늦게 에너지를 터뜨렸고 엄청나게 그림들을 쏟아 냈다. 마치 망상에 빠져 있을 때 포기했던 그림들을 보상하려는 듯했다. 머릿속 저장고는 결코 가득 차는 법이 없었다. "머릿속에 언제라도 실행할 수 있는 더 많은 생각을 품고 있다. 붓질은 계획대로 진행되는 법이다."

그는 초봄이 막 이울기 시작한 정원에서 테오가 높이 치는 "초목이 있는 아늑하고 조용한 곳"에 관한 그림 두 점으로 시작했다.

소용돌이치는 듯한 잔디밭과 옹이 진 나무 둥치 사이에 있는 민들레 꽃밭 풍경이 있다. 그러나 곧 떠날 것을 예상하고 장구들을 꾸리면서 점점 더 많은 시간을 작업실 내에 머물렀고, 더 그리고 싶어 안달 난 붓질을 정원에서 꺾어 온 붓꽃과 장미의 정물화에 국한했다. 이들은 봄에 마지막으로 피는 꽃들이었다. 이미 지기 시작하는 꽃들을 도자기 화병에 꽂은 다음, 결승선에 이른 듯 맹렬히 작업하며 잇달아 대형 캔버스에 초조한 마음과 미래에 대한 희망을 채워 넣었다.

주제 선택은 그저 계절이나 환경의 문제가 아니었다. 이전 봄에 그린 「붓꽃」은 1889년 앵데팡당전에 처음 모습을 드러낸 이후로 많은 찬사를 받았다. 특히 테오가 칭찬했다. 모양은 별로라 해도 짧은 영화 속에 당당한 이 꽃들보다 멋진 고마움의 표현(성공에 대한 좀 더 확신에 찬 주장)이 어디 있겠는가? 그는 평온한 은거처에서 지니게 된 유연한 손목으로 아낌없이 붓질하여 신속하게 그려 냈다. 아를의 해바라기에 마법을 부렸던 독특한 연금술, 즉 다급함과 신중함, 계산과 느긋함의 불가능한 조합이("나한테는 짐 꾸리는 게 그림 그리는 것보다 어렵다.") 이제 생레미의 붓꽃을 마술 같은 보라색, 제비꽃색, 암적색, 순수한 감청색의 자수정 별자리로 바꾸어 놓았다.

그는 그 꽃들을 두 번 그렸다. 한 번은 아를의 선명한 노란색을 바탕으로 그렸는데, 미디의 태양 아래서 그린 그림이 모두 그렇듯 두드러지는 대비의 충격을 생산했다. 또 한 번은 평온한 진줏빛 분홍색을 바탕으로 그렸는데, 오리에가 찬사를 보냈던 보석 같은 색채와 기념비적인 형상으로 반짝인다. 그는 장미꽃을 가지고 같은 작업을 했다. 그는 소박한 단지에 하얀 장미 꽃송이들을 넘쳐 날 정도로 꽂아 넣었다. 그것들은 스님을 연상시키는 초록색 물결무늬 바탕에 아주 살짝 붉은색과 푸른색으로 물들어 있다. 그러고 나서 다시 지극히 부드러운 분홍색으로 높이 치솟은 구름처럼 꽃송이들을 그렸다. 그것들은 새 생명의 색인 봄의 녹색 벽을 배경으로 힘들게 포즈를 취했다.

끝으로 단 하나의 주제만 남았다. 그는 짐을 다 꾸렸고 지누 부부에게 작별의 편지를 썼다. 가구 대부분은 추억이자 돌아올 희망으로 카페 드라가르에 남겨 두었다. 그러나 캔버스, 물감, 붓은 작업을 위해 충분히 챙겼고, 떠날 때까지 마르지 않은 캔버스는 그가 떠난 후에 부치도록 처리해 두었다. 그리하여 그에게는 선물로 가져갈 몇몇 완성작과 복제화 약간이 남았다. 복제화 중 일부는 핀센트의 요청으로 5월 초에 테오가 보낸 것이었는데, 이미 두 장은 색과 의미를 채워 넣은 큰 그림들로 바꾸어 놓았다. 하나는 들라크루아의 「선한 사마리아인」이고 다른 하나는 렘브란트의 「나사로의 부활」이었다. 빈둥거리는 것을 무척 두려워한 그는 요양원에서의 마지막 며칠간을 색을 입혀 옮기는 작업을 하며 보냈다. 작업 모델로서 「선한 사마리아인」 같은 구원의 이미지나 「나사로의 부활」 같은 부활의 이미지를 고르지 않았다. 대신 자신이 1882년 헤이그에서 제작했던 석판화를

택했다. 머리를 두 손에 묻은 채 난로 곁에 앉아 있는 노인을 표현한 판화로서, 노인은 번민과 인생의 허무에 휩싸여 있다. 그 석판화에는 또 다른 작업실과 가족에 대한 환상이 붕괴되어 가던 8년 전 자신이 새겨 넣은 제목이 표시되어 있다. "영원의 문에서"였다. 건강할 것이라는 주장과 미래의 희망, 찬사의 꽃다발과 회복 계획에도 불구하고, 그는 여전히 두려움을 쫓아낼 수도 과거에서 벗어날 수도 없었다. "나에게는 남부 여행이 난파선처럼 생각된다."

절망 속에서 수고롭게 그 가련한 자화상을 큰 캔버스에 옮기고 나서 주황색과 파란색, 노란색으로 채웠다. 미디에서 난파당한 모험의 색들이었다. "고백하자면 나는 아주 슬퍼하며 떠난다. 아아, 이 저주받은 질병 없이 작업할 수 있었다면…… 내가 무엇을 해냈을지."

42

정원과
밀밭

5월 16일, 페이롱은 빈센트의 병원 기록에 '완쾌'라고 적어 넣었다. 다음 날 아침 빈센트가 탄 기차가 파리의 리옹 역에 들어섰다. 테오가 승강장에 서서 그를 반겼다. 아를 병원에서 아주 잠시, 몽롱한 상태에서 만난 것을 빼면 2년여 만의 재회였다. 그들은 마차를 타고 밝은색 석회암 협곡 같은 오스만 거리*를 지나 시테 피갈 8번지에 있는 테오의 새 아파트에 이르렀다. 한 여인이 창문에서 손을 흔들었다. 새로운 판 호흐 부인, 요하나 봉어르였다. 그녀는 문에서 그들을 만났다. 그때 빈센트는 처음으로 그녀를 보았고, 그녀 역시 처음이었다. 그녀는 "병자를 예상했다. 그런데 거기 있는 사람은 다부지고 어깨가 넓은 사내였다. 건강한 혈색에, 얼굴에는 미소를 띠고 있었고, 아주 단호해 보였다."

그 아파트는 과거로부터 이어지는 유령 같은 행렬로 그를 반겼다. 식당에는 누에넌에서 그린 「감자 먹는 사람들」이 걸려 있었다. 거실에는 크로 평야에서 본 풍경과 아를에서 그린 「별이

* 조르주외젠 오스만 남작은 도시 설계사로서 나폴레옹 3세의 명을 받아 파리를 새롭게 정비했다. 정비 사업의 주요 자재는 석회암이었다.

빛나는 밤」이 걸려 있었다. 침실에는 미디의 괴수인가 대소와 요하나가 쓰는 침내 위에서 활짝 꽃을 피우고 있었다. 꽃이 핀 작은 배나무가 레이스가 드리워진 요람을 내려다보았고, 그 요람에는 석 달 반 된 핀센트가 누워 있었다. 말없이 잠든 아기를 응시하던 판 호흐 형제의 눈에 마침내 눈물이 차올랐다고 요하나는 회상했다.

다음 이틀 동안 핀센트는 바쁘게 화랑들을 훑고 다녔다. 수수한 일본 판화 전시회에서부터 봄철 살롱전이 아직 열리고 있는 샹드마르의 그랜드홀까지 가 보았다. 아주 오랜 기간 동안 자신이 그린 작품밖에 보지 못했기 때문에, 퓌비 드 샤반의 거대한 벽화인「예술과 자연 사이」에 압도당했다. 원시적으로 고풍스러운 형태와 현대적 단순성의 결합 때문이었다. "지그시 그 벽화를 보고 있으면, 전면적이면서도 자비롭게, 내가 믿고 소망했어야 하는 부활을 지켜보는 느낌이다." 그는 황홀해하며 말했다.

아파트에서, 그의 그림은 벽뿐 아니라 옷장과 서랍도 채웠다. 그가 포장하여 때로는 마르기도 전에 보낸 그림들이 줄줄이 나왔다. "우리 가정부에게는 아주 절망스럽게도, 침대 밑에도, 소파 밑에도, 작은 예비실의 선반 밑에도, 틀을 씌우지 않은 커다란 캔버스 더미들이 있었다."라고 요하나는 말했다. 핀센트는 한 점 한 점, 캔버스를 바닥에 그리고 빛 속으로 끌어내어 곰곰이 뜯어보았다. 탕기의 창고에도 들러서 동료 화가들의 그림과 더불어 먼지를 끌어 모으며 무더기로 쌓여 있는 낯익은

이미지들을 검토했다.

그는 잠시 머무르겠다고 약속하고 왔지만, 사실 오래 머물기를 꿈꾸었다. 의료적 감시에서 멀리 떨어져 있다가 발작을 일으킬까 봐 걱정하는 테오를 달래기 위해, 핀센트는 도착한 후 되도록 빨리 오베르로 거처를 옮기겠다고 이야기했다. 짐도 역에 놓아두겠다고 했던 모양이다. 그러나 사실 그는 파리에서 최소한 2주는 있을 생각이었다. 그 시간이면 사랑하는 동생과 사진으로만 알고 있는 그 젊은 가족과 다시 연을 맺기에 충분했다. 2주 전에는 테오에게 "나를 위로하는 것은 너를 다시 만나야 한다는 크디큰 바람이다. 너와 네 아내와 아이를…… 실로 그들 생각을 하지 않은 적이 한 번도 없다."라고 편지했었다.

그는 그 큰 바람의 증거를 등에 지고 왔다. 이젤과 캔버스, 캔버스 틀, 물감, 붓으로 이루어진 묵직한 짐이었다. ("내가 도착한 다음 날부터") 거리로 그 장비를 가져가 오랜 유배 기간 동안 뇌리에서 떠나지 않았던 파리의 그 모든 "본질적으로 현대적인 주제들"을 그릴 계획이었다. "그래, 파리를 아름답게 보는 법이 있지."라고 그는 말했다. 그리고 나면 아마 요하나의 초상화를 그릴 터였다. 그들과 같이 며칠을 보내는 것보다 외부 세계의 위험으로부터 자기를 보호해 주고 자기에게 유익한 것은 없다고 주장했다.

그러나 도착한 지 사흘 만인 5월 20일에 핀센트는 짐을 꾸려서 역으로 돌아갔다. 그 짐에다 생레미에서 가져온 그림 몇 점을

더하여 그대로 지고서 북부행 열차에 올랐다. 물감 상자는 아예 연 적도 없었다. 한 시간쯤 후에 오베르에 도착했다. 기차가 역에서 멀어지자 그는 다시 혼자가 되었다. 파리는 술 취해서 하는 축하 인사나 무슨 꿈인 양 지나가 버렸다. 여러 달 동안의 그리움을 짧은 시간 내에 다 풀어 버린 것이다. 그는 갑작스러운 고독에 먹먹해져 테오에게 편지했다. "장기간의 부재 후에 다시 나를 만나는 일이 불쾌하지 않기를 바란다."

과거에 그랬던 것처럼, 핀센트는 바로 자리를 뜬 것이 파리 때문이라고 했다. 그는 오베르에서 사실을 설명했다. "나는 그곳의 모든 소음들이 나에게 맞지 않는다고 강하게 느꼈다. 파리는 아주 나쁜 영향을 미쳐서 내 머리를 위해서는 시골로 피하는 게 현명하겠다고 생각했다." 그러나 파리가 그를 반기는가는 항상 불확실한 문제였고, 파리를 방문하고 싶다는 소망은 항상 갈등을 빚었다. 그는 테오에게 오리에가 더 이상 그의 그림에 대한 기사를 쓰지 않도록 주장해야 한다고 호소했더랬다. 요양원을 떠나기 전날 "너무나 슬픔에 휩싸여 언론의 관심에 마주할 수가 없구나. 그림을 그리는 것은 내 주의를 딴 곳으로 돌려준다. 하지만 사람들이 내 그림에 대해 하는 얘기를 들으면, 그 비평가가 짐작하는 것보다 훨씬 고통스럽다."라고 편지에 썼다. 그래도 파리에 있는 동안 오리에를 만날 생각을 품고 있었지만 실현되지 못했다. 그는 고갱도 베르나르도, 심지어 당시 두 사람 다 파리에 있으면서도 그를 만나러 오지 않자 낙심했다.

테오는 그를 진심으로, 눈물까지 흘리며 반겼지만, 오랜 세월에 걸친 희생과 은밀한 병은 그에게 끔찍한 타격을 입혔고 핀센트는 동생의 여윈 얼굴과 창백한 안색, 그르렁거리는 기침 소리에 아로새겨진 그 타격을 보았다.(요하나는 두 형제가 나란히 서 있었을 때 핀센트가 훨씬 건강해 보이는 것에 큰 충격을 받았다.) 그렇게 오랫동안 떨어져 있었음에도, 핀센트가 잠시 머무르는 동안 테오는 대부분의 시간을 구필에서 장시간씩 일하며 보냈다. 라파엘리의 전시회가 복층 화랑을 채웠고, 그의 마음은 모네를 다시 붙들기 위한 전략에 쏠려 있었다.

그러나 과거의 오점을 지우기에는 아직 충분한 시간이 흐르지 않았다. 여전히 동생의 직장에서 환영받지 못하는 느낌이 들었다. 핀센트는 라파엘리의 전시회를 보지 못했고 브르타뉴에서 그린 고갱의 최근 그림도 보지 못했다. 실로 파리에서 테오의 새로운 인생에 관한 모든 것이 자신을 꾸짖거나 배제하는 듯했다. 동생의 온전치 못한 건강 상태에서부터 침대 밑 또는 벌레가 들끓는 탕기의 창고에 치워져 있는 팔리지 않은 그림들에 이르기까지, 시테 피갈의 환한 중산층 아파트에서부터("확실히 저번 아파트보다 낫다."라고 핀센트는 인정했다.) 요하나가 써야 한다고 고집하는 네덜란드어에 이르기까지 모든 것이 그랬다. 영아 산통 때문에 울어 대는 아기의 울음소리에서도 그의 가족과 과거가 그를 심판하는 소리를 들었다. "나는 내 병에 대해서 아무것도 할 수 없다." 그는 오베르로 쫓겨 간 후에 죄 지은 듯이 편지를 썼다.

내 작업이 훌륭하다고 말하지는 않겠다, 하지만 그건 내기 할 수 있는 기징 딜 나쁜 일이나. 그 밖에 모든 것, 사람들과의 관계는 아주 부수적인 거야. 나는 거기에 전혀 재주가 없으니까. 어쩔 수 없구나.

파리에서 꾸었던 사흘간의 꿈에서 깨어나자, 모든 것이 바뀌어 있기도 하고 그대로이기도 했다. 그는 수행원 없이 오베르 거리를 걸을 수 있었지만, 여전히 모두 낯선 얼굴이고 모두 그를 수상히 여기며 보는 듯했다. 원하는 음식은 무엇이든 살 수 있고 어느 호텔에서 지낼지 택할 수 있었지만, 테오가 여전히 비용을 지불해 줘야 했다. "이번 주말까지 돈을 좀 보내 다오. 내가 가진 걸로는 그때까지밖에 못 버틸 거다." 도착한 다음 날 벌써 돈이 바닥나서는 편지했다. 서두르느라 동생과 새로운 조건을 정하지 못하고 파리를 떴기에, 오베르에서 보낸 첫 번째 편지는 그를 괴로운 의존 상태에 다시 빠트렸다. "한 달에 150프랑이지, 세 번에 나누어서 지급되고? 전처럼 말이다."

오베르에서 핀센트는 마침내 화가를 이해하는 의사의 진료를 받을 수 있었다. 40년간 의사로 일해 온 폴 가셰는 마네, 르누아르, 세잔, 그리고 피사로나 기요맹 같은 판 호흐의 동료를 비롯하여 전위 미술 집단의 우등생들이 겪는 신체적·정신적 고통을 돌보아 왔다. 그러나 핀센트가 도착한 날 가서 만났을 때, 그는 페이롱만큼이나 무심하고 산만한 예순한 살 의사를 발견했을 뿐이다. 금발로 염색한 의사

가셰는 고양이와 개로 가득한 집, 새로 가득한 마낭에서 그를 맞이하며 의료업에 대해 불평을 늘어놓았고, 엉터리 같은 격려("나더러 용감하게 일해야 한다더구나.")를 했다. 그리고 만일 우울증 또는 "너무 심해져서 참을 수 없는 다른 뭔가"에 사로잡히면 수수께끼 같은 촉진제 치료를 하자고 제안했다. 핀센트는 가셰가 의미 있는 의료적 관리를 해 줄 수 있을 거라는 테오의 희망을 암울하게 일축했다. 처음에 핀센트를 오베르 앞으로 이끌던 희망 말이다. "우리는 가셰 박사에게 의존하면 안 돼. 무엇보다 그는 나보다 병들었다. ……자, 장님이 또 다른 장님을 인도하면 두 사람 모두 도랑에 빠지지 않겠느냐?"

오베르에서 오랜 세월 만에 핀센트는 마음대로 사람들을 만날 수 있었다. 아를 어디서나 그를 따라다니던 끔찍한 소문 없이 사람들과 이야기하며 돌아다니고 새롭게 시작할 수 있었다. 파리는 목가적인 지평선 너머 겨우 32킬로미터 떨어진 곳에 있었고, 오두막집들이 줄지어 있는 거리는 세계주의자로 가득했다. 은퇴한 사람들이나, 특정 계절에만 그곳에서 지내는 사람들이나, 주말에 도시를 빠져나온 사람들도 그가 교외에 나갈 때면 그의 뒤를 따라다니던 미신이나 편견을 보이지 않았다.(여름에 오베르 인구는 2000명에서 3000명으로 늘어났다.) 그러나 이곳에서도 유배 생활은 여전했다. 아름다운 풍경에도 아랑곳 않고(그는 그림 같은 이 강기슭 마을에 대해 "색이 매우 풍부하다."라고 설명했다.) 호텔에 틀어박혀

바르그의 『목탄화 연습』을 반복할 계획만
세웠다.

펜과 종이에 무제한으로 접근할 수 있기에,
누구든 쓰고 싶은 사람에게 편지를 쓸 수
있었다. 그러나 그의 마음은 방황했고 손은
불안정했다. 여러 번씩 새로 편지를 시작했고
완성된 편지도 부치지 않은 채 놔두었다. 작업에
있어서도, 자유는 결단력을 방해했다. 그는
자신의 옛 소묘를 채색화로 옮기는 작업을 좀
더 할 것 같다고, 그리고 아마 인물화를 조금
그릴 것 같다고 막연하게 말했다. "몇몇 그림이
내 마음에 흐릿하게 나타난다. 분명해지려면
시간이 걸리겠지만 조금씩 점점 모습이 드러날
거다."라고 열의 없이 보고했다.

마침내 빗장이 질러진 창문 사이로 쳐다보지
않고도 오베르의 밤하늘을 볼 수 있었다. 그러나
별들은 여전히 멀리 떨어져 있는 가족과 고독을
이야기했다. 아무것도 없는 방(그의 짐 가방은
도착이 늦어졌다.)에 홀로 앉아, 동무가 되어
줄 것도 없이, 심지어 관심조차 받지 못한 채,
핀센트는 파리에 남겨 두고 온 가족에게로
거침없이 향하는 생각을 막을 수 없었다.
도착하고서 겨우 며칠 후에 그는 편지를 보냈다.

자주, 아주 자주 어린 조카 생각이 나는구나. 그
애는 건강하니? 나는 어린 조카에게 관심이 있고
아이가 행복하길 몹시 바란다. 너는 그 애에게
내 이름을 붙여 줄 정도로 선량하니, 그 애의
영혼은 나보다 덜 불안했으면 좋겠다, 내 영혼은
좌초하고 있어.

이 애처롭고 고해 같은 호소와 더불어,
핀센트는 그의 인생에서 마지막 유세를 펼치기
시작했다. 파리에서 지낸 나날은 짧았지만,
지나가듯 본 동생의 아내와 아이의 모습조차도
과거의 모든 갈망을 능가하는 갈망을 촉발했다.
오베르 호텔의 감옥 같은 고독 속에서, 그는
그 갈망에 어울리는 한 가지 계획, 즉 최후의
공중누각을 꿈꾸었다. 그는 테오의 가족을
오베르로 데려와 자신의 가족으로 삼을
작정이었다.

그 생각은 파리를 뜨던 때부터 떠올랐다.
아니면 그보다 전일 수도 있었다. 그 생각은
그가 드렌터의 황야에서 외쳤던 재결합과
같은 환상이었다. 당시에 그는 테오(그리고
그의 정부)가 황무지의 오두막집에 합류하여
화가 가족을 이루어야 한다고 했다. 또한 그
생각은 1887년에 그를 위로했던 것과 같은
환상이었다. 당시 테오는 처음으로 요하나
봉어르에게 청혼했고 핀센트는 세 사람이
한 형제의 자식들과 다른 형제의 그림들로
가득한 시골집에서 함께 사는 것을 상상했다.
마찬가지의 환상을 품고, 테오에게 노란 집을
남부에 있는 집으로 삼으라며 말과 그림으로
신호를 보냈다. 그러면 함께 인상파의 다음
세대를 길러 낼 수 있으리라고 했다.

그러나 이번에 그 가족은 상상 속에 존재하는
것이 아니라 진짜였다. 핀센트는 겨우 며칠 전에
그 아이를 품에 안고 있었다. 그리고 그 아이는
제 이름을 물려받았다.

오베르에서 보낸 외로운 처음 며칠간이 그

환상을 아쉬운 꿈에서 강력한 집념으로 바꾸어 놓았다. 그 집념을 종이에, 즉 5월 24일 편지에 적었을 때, 그것은 간청이 아니라 비난으로 표현되었다. "현재 아기는 여섯 달밖에 안 되었는데, 제수씨의 젖이 마르는 것 같군요."라고 잔소리를 했다. "이미…… 테오처럼…… 제수씨는 너무 지쳐 있어요. …… 걱정이 너무 크게 불거지고, 너무 많고, 제수씨는 가시나무 사이에 씨를 뿌리고 있어요." 세 사람 모두 늘 신경이 곤두서 있고 고달픈 그 도시에서 지냄으로써 아기에 대한 의무를 회피한다고 젊은 부부를 꾸짖었다. 그들이 계속해서 그렇게 무모한 길을 나아간다면 "내 예견으로는 아기가 도시에서 자란 탓에 커서 고생할 것 같구나."라고 충고했다. 한마디로 그들은 아들이 괴롭고 엉망인 인생, 그러니까 아기의 백부와 같은 인생에 처할 위험을 무릅쓴 거라고 했다.

그러나 핀센트는 그 편지를 보내지 않았다. 너무 가혹하고 지나치게 정직하다고 여겨, 그 편지를 치워 두고 간접적인 초대의 편지를 쓴 게 틀림없다. "아주, 아주 자주, 나는 두 사람의 어린 아기를 생각하고 그러다가 그 애가 시골에 올 수 있을 만큼 컸더라면 좋았을 텐데 하고 아쉬워한단다. 시골이야말로 아기를 키우기에 좋은 곳이니까 말이다." 그러나 집념의 불길은 뒤이은 몇 주간의 설득에서 활활 타올랐다. "오베르는 아주 아름다운 곳이다. 정말로 심오하게 아름다워…… 단연코 멋지다." 그는 그곳을 "개성 있고 그림처럼 생생한…… 진짜 시골"이라고 일컬었다. "파리에서 충분히

멀리 떨어져 있는 **진짜** 시골이지…… 공기 중에 행복이 넘쳐 나고 녹음이 우거졌단다." 그는 평화롭고 흠 없는 태곳적 에덴동산을 그린 드 샤반의 벽화에 그곳을 비교했다. 단지 길들여지지 않은 졸라의 파라두가 아니라 네덜란드 정원처럼 가꾸어진 곳이라는 점이 달랐다. "공장도 없고, 아름다운 신록만이 무성하게 잘 간직되어 있다."

도시의 숨 막힐 듯한 공기와 소음에서 벗어나 혹사당하는 남편이 압력을 덜 받고 좀 더 알찬 식사를 할 수 있으며, 모두(특히 아기)의 건강이 나아질 거라고 제수에게 장담했다. "솔직히 제수씨가 여기에 오면 젖이 두 배로 늘어날 거라고 믿어요." 어린 자식에 대한 어미의 의무에 거듭 호소했다. "제수씨와 그 어린것에 대해 자주 생각합니다. 그리고 건강에 좋은 야외에 있는 이곳 아이들이 튼튼해 보인다는 점에 주목해요." 그는 도시에서 아이를 키우는 것("파리의 건물 4층에서 아이를 안전하고 건강하게 데리고 있는 것")의 끔찍한 어려움을 동정했다. 그는 테오의 아기가 끈질기게 울어 대는 소리를 들었고 어미인 요하나가 이른바 아기의 "조급한 성질"이라고 일컫는 것("누군가가 자기를 죽이려는 듯 빽빽 울어 대는 소리")에 몹시 짜증 내는 모습을 보았다. 핀센트는 아기에게 필요한 것은 시골의 공기와 양질의 모유, 마음을 달래 주며 딴 곳에 정신을 팔게 해 주는 짐승과 화초, "거기다 마을에 있는 다른 아이들의 작은 활기"뿐이라고 주장했다.

테오에게 오베르는 소개가 필요 없었다.

센 강의 지류인 우아즈 강을 따라 나 있는 그 중세의 도시는 일찍이 1850년대부터 이미 프랑스인의 상상력 속에 들어와 있었다. 당시 샤를 도비니는 그 강변에 작업실용 배를 세워 두고 그곳의 전형적인 아름다움을 스케치하기 시작했다. 그 마을은 강과 주위를 둘러싼 고원 사이 풍요로운 충적토 가장자리에 자리 잡고서 수백 년 동안 물고기가 풍부한 우아즈 강에 의존해 왔다. 그리고 고원 밖으로는 뻗어 나가지 않은 채 강둑을 따라 포도나무처럼 번성했다.

넓은 길은 몇 개뿐이지만 수킬로미터에 이르렀고, 초가집과 포도원이 있는 농장 구역, 구불구불한 길을 따라 쭉 나 있는 상품용 채소 농원이 뒤섞여 있는 오베르는 우편엽서에 나올 법한 이상적인 전원의 모델이 되었다. 산업적 파괴 행위가 동반하는 과거에 대한 열광적인 향수 속에 그곳은 거듭 묘사되었다. 일단 철도가 들어서자, 그 열광은 수많은 파리 사람들을 그곳으로 실어 왔고, 모두가 잃어버린 과거의 흔적을 찾았다. 코로, 세잔, 피사로 같은 화가는 도비니를 이어 보다 넓은 소비층을 위해 이 예쁘장한 시골 특유의 모습을 포착했다. 그리고 테오 판 호흐 같은 화상은 그 화가들의 그림을 무수히 팔았다. 그 이미지들은 모두 전원생활의 회복력을 선전했다.

그러나 핀센트는 테오에게 좀 더 구체적인 보장을 했다. 가셰 박사를 처음 만났을 때 그는 낙담한 채로, 심지어 경멸하며 떠났다. 그러나 가족에 대한 새로운 희망이 모든 것을 뒤집어 놓았다. 그 별난 의사는 이제 테오를

오베르로 데려오는 데 중요한 역할을 맡고 있었다. 병든 동생에게 평판 좋고 동정적이고 배려할 줄 아는(그리고 부유한) 의사야말로 좋은 미끼일 터였다. 핀센트는 가셰를 무시하며 썼던 편지(장님이 장님을 이끈다는 내용)를 선반에 얹어 두고 대신 싹트기 시작한 그들의 우정에 열렬히 찬사를 보냈다. "그는 나에게 많은 공감을 나타냈다. 나는 원하는 대로 자주 그의 집에 가게 될 것 같구나." 실로 그는 약간 정신이 이상한 듯한 그 의사에게서 잃어버린 동생을 발견했다. "가셰는 아주, 그래, 아주 너와 나를 닮았다." 그러면서 그의 표현은 이전의 형제애가 담긴 '우리'라는 표현으로 슬쩍 바뀌었다. "나는 그가 우리를 완벽하게 이해한다고 느낀다. 그리고 솔직히 예술을 위한 예술에 대한 애정으로, 힘닿는 데까지 너와 나와 더불어 일할 것 같구나."

이 매력적인 환상을 동생에게 증명하기 위해, 핀센트는 구릉 중턱에 있는 가셰의 큰 저택으로 이젤을 가져갔다. 정원의 닭과 칠면조, 오리 사이에 이젤을 세우고, 자신의 감정이 폭발하지 않게 해 줄 방어벽이자 가족을 이룰 절호의 기회를 제공해 줄 낯선 이의 초상화를 그리기 시작했다. 생각에 잠긴 모습으로 가셰 박사를 그렸다. 탁자에 앉아 머리를 갸웃한 채 편안히 한 손을 괸 모습인데, 마치 저녁 만찬에서 이웃의 이야기에 귀를 기울이고 있는 듯하다. 그의 귀 기울이는 자세, 정직한 얼굴, 걱정이 담긴 크고 푸른 눈은 육체와 정신에 대한 신뢰감을 불러일으킨다.

가셰 박사 앞의 탁자에, 핀센트는 디기탈리스*
가끼기 꽃혀 있는 잔을 두었다. 그것은 가셰가
동종 요법** 치료에 전념해 왔다는 상징이자
자연의 치유력에 대한 심오한 약속이었다.
그리고 그 잔 옆에 두 권의 책을 그렸다.
책의 제목인 '제르미니 라세르퇴'와 '마네트
살로몽'은 테오에게 보내는 메시지로서 신중하게
씌어졌다. 공쿠르 형제가 쓴 이 두 작품 모두
예술적 형제애를 위한 모델이 되었다. 한 작품은
도시에서 겪는 질병과 죽음에 관한 경고 조
이야기였다. 다른 작품은 예술을 통한 구원의
이야기였다. 그 작품들은 웃기는 하얀 모자를
쓰고 지나치게 무거운 여름 외투를 입은 이 별난
시골 의사가 현대적 정신세계를 충분히 깨닫고
있으며, 그것의 불가피한 병을 치료하기 위해
일하고 있음을 테오에게 보증했다.

가셰 박사의 초상은 오베르를 위한, 그림으로
표현된 주장들의 집중 공세가 시작되었음을
나타냈다. 핀센트는 드렌터에 있을 때 테오에게
황무지의 "엄격한 아름다움"을 함께하러 오라고
초대하는 잡지 삽화를 보냈다. 아를에서는,
색과 빛에 관한 불후의 작품들을 가지고 미디의
원시적 숭고함 앞으로 동료를 불러냈다. 이제,
호텔 방에 임시로 꾸민 작업실에서 오베르의
전원적인 이상향에서만 찾을 수 있는 건강과

행복, 가정 친화적인 삶을 무수히 선전하며 동생
부부를 귀찮게 했다.

매일 새벽 5시면 작업을 시작했고 종종
편지처럼 끝내지 않거나 밑그림만 그려 놓은 채
남겨 두었다. 광적인 작업 속에서 작은 마을을
구석구석 그려 내며 예스러운 초가집들에 연달아
캔버스를 바쳤다. 그 오두막집들은 유럽 대륙의
다른 곳에서 거의 모습을 감춰 갔지만, 여전히
보다 소박하고 안정적인 시대를 웅변적으로
이야기했다. 그는 전원과 마을이 독특하게
결합되어 있는 오베르의 풍경을 그렸다.
그 마을은 길게 뻗어 있는 탓에 중심지가
없었다. 긴 주요 도로 두 곳을 따라 가옥과
포도밭, 정원이 번갈아 나타났다. 자연은 모든
곳에서 끼어들었다. 그가 그린 모든 집이 신록에
둘러싸인 채, 자신만의 공원 속에 들어앉아
있었다. 어떤 집에서도 몇 발자국 떨어져
있지 않은 곳에 위로와 치유가 놓여 있다는
약속이었다.

자연의 주술이 너무나 강력하여 핀센트가
다른 곳에서는 경멸했던 새로운 중산층 빌라마저
예쁘장한 시골 주택으로 바뀌어 그림의 주제가
되었다. 규칙적인 정면과 바람이 잘 통하는 많은
창문들이 있는 우아한 집(부유한 파리 사람들이
짓거나 구입하거나 세낸 집)으로서 유명한 화상과
그의 가족에게 딱 어울렸다. 동생을 근린 지역
여행으로 이끌듯, 오베르의 큰길과 바큇자국이
팬 뒷길을 슬쩍 보여 주는 그림도 그렸다. 부셰
거리의 커다란 밤나무와 지역 명사의 대저택, 강둑
위의 구불구불한 보행로를 그렸다. 길마다 꽃나무,

* 디기탈리스 잎은 당시 유럽에서 간질 치료에 쓰였고 가셰
박사도 그 처방을 이용했다.
** 질병과 비슷한 증상을 일으키는 물질을 극소량 사용하여
병을 치료하는 방법.

관목, 야생화가 줄을 이루어 그늘을 드리웠다.

그는 높은 강둑 꼭대기까지 올라가서 구불구불한 우아즈 강의 모습을 담았다. 그 강에는 파리까지 쉽게 오갈 수 있는 현대적인 철교가 놓여 있었다. 거기서 그저 몸만 돌려, 일드프랑스의 비옥한 고원을 묘사했다. 강둑에서 평원까지의 변화는 극적이었다. 초목이 무성한 계곡에서 시야가 미치는 데까지 작물과 고랑, 작은 땅과 큰 밭이 늘어서 있는 광활한 공간으로 바뀌었다. 핀센트는 갑작스럽게 펼쳐지는 풍경을 크로 평야처럼 화려하게 그렸다. 이 모든 것을 테오가 함께 누릴 수 있다고 잇달아 그림으로 약속한 것이다.

마법 같은 땅은 마법 같은 주민을 요구했기에, 사람들도 그렸다. 신록으로 파릇파릇한 길과 차가 다니지 않는 거리를 한가로이 거닐고, 양산이나 밀짚모자를 쓴 채 그늘진 오솔길을 따라 산책하는 모습이다. 거의 모두가 성인 여성이나 소녀로서, 종종 둘씩 짝지어 서로에게 몸을 기울인 채 이야기에 열중해 있다. 그것은 파리에서 오도 가도 못하는 네덜란드 여자인 제수에게 우정을 약속하는 것이었다. 핀센트의 마법에 걸린 오베르 그림에서는 노동하는 사람이 없었다. 여기저기서 인물들이 문밖 작은 정원이나 포도밭을 돌보지만, 결코 몸을 굽히거나 무릎을 꿇거나 연장을 사용하고 있지 않다. 오베르의 들판이 품은 자연 그대로의 아름다움을 망치는 밀레풍의 힘겨운 노동도 없었다. 추수가 한창인 계절인데도 말이다.

핀센트는 익은 밀대 한가운데서 포즈를 취하고 있는 그 지방의 여자를 그렸다. 그녀는 물방울무늬 치마를 입고, 깨끗한 앞치마를 두르고, 나비 리본을 단 모자를 쓴 채 차분하게 앉아 있다. 그녀의 불그스름한 두 뺨과 풍만한 가슴은 이른 노동이 아니라 긴장된 삶에 안긴 젖을 뜻한다. 아이들도 그렸다. 웃고 있는 토실토실한 아이들로서, 건강함과 재치로 환히 빛나며 자연 속에 자리 잡는다. 마침내 테오의 특징인 부스스한 붉은빛 금발을 지닌 원기 왕성한 젊은이를 그렸는데, 이는 장래에 대한 암시였다. 그 젊은이는 한량처럼 수레국화 한 송이를 물고 있다. 팔팔한 청년이 품은 혈기의 상징을 테오에게 보장하는 셈이었다.

그러나 오베르에 대한 선전은 미래보다 과거에 대해 더 많은 이야기를 했다. 우아즈 계곡을 위한 선전물의 초가집들은 그가 그 마을을 걸으며 본 집들이 아니라 보다 일찍이 그해 봄 생레미에서 향수 어린 망상에 빠져 있는 동안 그렸던 이야기책의 밑그림인 「북쪽의 회상」 같다. 당시에 그는 과거의 어두운 이미지 모두, 그러니까 「감자 먹는 사람들」까지 모두 다시 그릴 작정이었다. 남쪽의 색을 써서 그 이미지들을 새로운 시대에 걸맞은 상으로 바꾸고자 한 것이다. 오베르에서, 그는 예술적 혁신을 통한 개인적 구원이라는 계획을 되살려 냈다. 그는 새로운 미술의 색과 형식(모네의 빛을 발하는 양귀비밭, 르누아르의 흥겨운 강둑, 드 샤반의 안락한 고장)으로써 브라반트를 상기시키는 시골 생활의 친숙한 모습을 잇달아 캔버스에 채워 나갔다. 누에넌의 목사관처럼 보이는 현대적

빌라를 찾아내어, 미디의 별이 빛나는 밤하늘 같은 하늘 아래 그렸다. 그가 노란 집을 그릴 때와 똑같은 의도로 그린 것이다.

4월에 테오에게 한 특별한 다짐을 이행하기 위해, 오베르 마을이 내려다보이는 고딕풍 성당으로 이젤을 가져가서 가장 어려운 과제에 붓을 들었다. 아버지가 묻혀 있는 누에넌의 으스스한 교회 탑을 다시 그리는 것이었다. 훨씬 큰 캔버스를 써서, 과거의 음울하고 거대한 석제 덩어리를 색의 유리 궁전으로 바꾸어 놓았다. 12세기의 담과 부벽은 보라색과 황토색의 밝은 음영 속에 야생화가 흩뿌려진 풀밭에서 솟아나 있다. 좌우 익랑과 반원형 제단 탑의 복잡한 실루엣이 단순하고 짙은 순수한 청록색 하늘을 배경으로 억누를 수 없이 뛰놀고 있다. 밝은 주황색 슬래브 하나가 사방으로 뻗어 있는 그 건물에 활기를 불어넣는다. 그 아래로 햇빛이 분홍빛으로 흐르는 모랫길이 교회를 둘러싸고 있다.

그 그림을 완성하자마자, 핀센트는 과거를 다시 그려 내고 동생을 되찾고자 하는 노력에 대하여 의기양양한 평결을 내렸다. "다시 말하지만, 이 그림은 내가 누에넌에서 그렸던 오래된 탑과 공동묘지 그림과 거의 같다. 단지 이번에는 색상이 좀 더 풍부하고 화려할 뿐이다."

테오는 형의 호소를 듣고 보았다. 그러나 늘 그랬듯, 핀센트의 요구 사항은 너무 많았다. 시작(파리를 떠나고 겨우 하루 뒤였다.)은 충분히 합리적이어서 단순히 "가끔 네가 가족과 함께 일요일에 여기 오면 아주 반갑겠구나." 정도였다.

그러나 핀센트의 기대는 이내 "시골에서 한 달간의 절대적인 휴식"으로 확대되었다. 그다음에는 테오가 으레 보내던 네덜란드에서의 3주간 여름휴가를 취소하고 오베르로 오라고 강요했다. 어머니 아나가 어린것을 보고 싶어 할 거라고 인정하면서도 "오베르로 오는 편이 아기에게 참으로 이롭다는 점을 분명 이해하실 것"이라고 했다. 마침내 핀센트는 몇 년 동안 함께 사는 상상까지 했다. 테오는 늘 그랬듯, 점점 무모해지는 형의 계획을 어떻게든 막아 내면서도 희망을 완전히 산산조각 내지는 않았다. 그는 6월 초가 되어서야 처음으로 편지를 썼고, 그때도 막연한 대답만 했다. "언제 한 번 가 봐야지. 아내와 아기와 같이 오라는 제안은 기쁘게 귀담아들을게." 그는 아직 먼 여름휴가를 쪼개서 보내는 것(네덜란드로 가는 길에 오베르에 잠시 들르는 것)에 대해 심사숙고했지만, 아무 약속도 하지 않았다.

그러다 갑자기 테오가 찾아오겠다고 알려 왔다. 핀센트가 온갖 노력을 다했지만 불가능했던 일을 촉발한 것은 가셰 박사의 우연한 초대였다. 그는 파리에서 테오의 화랑에 잠시 들렀더랬다. "그가 보기에는 형이 완전히 회복된 것 같다고 했어. 그리고 형의 병이 재발할 이유도 없대."라고 테오는 가셰의 짧은 방문에 대해서 보고했다. 그러나 그 초대를 받아들인 후에도, 테오는 정한 날이 될 때까지 완벽한 약속을 하지 않고 날이 궂으면 가지 않으려고 했다.

그러나 6월 8일 일요일은 화창했고, 핀센트는 동생의 단란한 가족과 더불어 오베르라는

에덴동산에서 멋진 오후를 보냈다. 그는 자기의 이름을 딴 넉 달 된 아기에게 줄 선물로 새 둥지를 움켜쥔 채 기차역으로 마중 나갔다. 그들은 우아즈 강이 내려다보이는 가셰 박사의 테라스에서 점심을 들었다. 핀센트는 아기를 마당으로 데려가 그곳에 사는 온갖 날개 달린 것들에게 떠안겼다. 동물의 세계에 아기를 소개시키기 위해서였다고 요하나는 회상했다. 수탉, 암탉, 오리가 경고의 소리를 내자 아기는 겁을 집어먹었다. 핀센트는 꼬끼오 하고 수탉 울음소리를 흉내 내어 아기를 달래려고 했지만, 그 소리에 아기는 더 크게 울고 말았다. 그는 그림으로 그리고 꿈속에서 그들에게 그토록 자주 보여 주었던 천국의 도보 여행으로 그들을 이끌었다. 그 후 그들은 유모차를 기차에 싣고 그곳을 떠났다.

테오는 분명 그 짧은 여행이 요구 사항 많은 형을 달래 주기를 바랐을 것이다. 그러나 그 여행은 정반대의 효과를 낳았다. 오히려 새로운 가족에 대한 환상, 평화로운 우아즈 계곡에서 영원히 함께 살아가는 환상을 더욱 대담하게 만들었을 뿐이다. 핀센트는 그 후 바로 잇따른 방문을 상상했다. "일요일은 내게 아주 즐거운 기억을 남겼다. 너는 곧 다시 와야 한다. 우리는 이제 훨씬 더 가까이 사니까 말이다." 그는 용감하게 가장 소중한 소망을 드러내기까지 했다. "너희 두 사람이 나와 같이 시골에 작은 아파트를 마련한다면 아주 좋겠구나."

드렌터에서처럼 핀센트는 그 소망을 현실로 만들기 위해 상상력을 최대한 이용했다.

언제라도 다시 발작이 일어날 수 있다는 테오의 두려움을 가라앉히기 위해, 그는 기회만 있으면 건강이 좋다는 것을 공공연히 드러냈다. 가셰의 둔한 낙관론에 기운을 얻어 앞선 2년을 하나의 악몽으로 치부해 버렸다. "북부인의 뇌가 악몽에 시달린 거야." 그가 겪은 고통에 대해 "남부의 병폐"를 다시 탓했고, "북부로 돌아온 것이 거기서 나를 자유롭게 해 줄 것"이라고 장담했다. 실로 그 질병의 증상(특히 악몽)은 완전히 사라졌다고 주장했다. 그는 마치 떠나보내려는 것처럼 페이롱 박사에게 편지를 썼고,("나는 분명 그를 잊지 못할 거다.") 어머니와 누이들에게 자신이 회복되었음을 주장하며, 두 번째 기회를 붙잡기 위한 성전에 그들을 끌어들였다. 리스는 테오에게 편지했다. "핀센트 오빠가 건전한 정신으로 돌아와서 인생을 자연스럽게 즐길 수 있어서 행복해."

건전한 정신에 관해서라면, 테오에게 가장 깊은 인상을 남긴 사람은 폴 가셰였다. "두 사람이 친구가 되었으면 좋겠어. 나는 정말 의사 친구가 있었으면 하거든." 그는 부러운 듯이 핀센트에게 편지를 썼다. 그에 답하여, 핀센트는 그 선량한 의사와의 관계에 대해 점점 더 많이 자랑하는 보고서를 보냈다. "가셰 박사는 진정한 벗이다. 또 다른 형제 같아, 우리는 신체적으로나 정신적으로 서로 아주 많이 닮았다."

핀센트는 가셰가 자기의 작업에 많은 공감을 드러냈고 일주일에 두세 차례 작은 호텔 작업실을 방문하여 몇 시간씩 자기가 하는 일을 본다고 주장했다. "그 신사는 그림에 대해 아주

많이 알아. 그리고 나의 그림을 아주 좋아해."
가셰는 핀센트를 초대하여 빌라의 정원에서
작업하도록 해 주었고 원하면 묵게 해 주었다.
그는 종종 가셰의 성찬("요리가 네댓 가지나 나오는
식사야."라고 핀센트는 투덜거렸다.)을 들었고, 그
홀아비의 두 자식과 친구가 되었다. 열여섯 살
폴과 스물한 살 마르그리트였다. 테오에게, 그는
그 빌라에서 보내는 저녁이 예전의 다정했던
시절을 상기시킨다고 했다. "우리가 아주 잘 아는
가족의 저녁 식사 말이다."

　핀센트는 이렇게 지나간 시절에 속한
매력적인 가족의 모습을 그림으로 굳히며,
'아버지 가셰'의 초상화를 그리기 시작했다.
그 초상화에서 가셰는 치유자이자 아버지처럼
동정적으로 들어주는 사람, 새로운 미술의
부유한 후원자로 묘사되었다. 핀센트는 6월 말에
가셰의 딸인 마르그리트의 초상화를 끝냈다고
알림으로써 훨씬 더 직접적인 가족 관계를 맺게
될지 모를 가능성을 제시하는 듯했다. 야심 찬
규모와 세심한 표현 속에서, 잘 차려입은 젊은
여인이 직립형 피아노를 집중해서 연주하는
모습은 어느 한쪽의 숨겨진 사랑을 추측(당시는
개연성 있는 정도였지만 나중에는 확실한 추측이
되었다.)하게 만들었다.

　그러나 핀센트는 마르그리트를 욕망의
대상이라기보다는 누이처럼, 즉 제수인 요하나와
같은 성실하고 교양 있는 피아노 연주자(베토벤의
연탄곡에 완벽한 상대)의 모습으로 그렸다. 그것은
가족적 연결 속에서, 자연의 품속에서 개화된
우아한 생활을 다른 형태로, 그러나 마찬가지로

강력하게 약속하는 것이다. "나는 제수가
금방 그녀와 친구가 될 거라고 생각한다."라고
핀센트는 말했다. 그 초상화를 끝내고 며칠이
지난 후, 그는 테오에게 새로운 초대장을 보냈다.
"너희가 그 어린것과 여기에 와서 지내는 건(가셰
박사와 함께 말이지.) 좋은 계획일 것 같구나."

　온갖 특이한 점들에도 불구하고, 가셰의 집은
안락함과 정주할 공간, 예술적 우정을 제공해
주었다. 우아즈 강 유역의 숨 막힐 듯한 풍경에
도시의 고상함이 덧붙여진 것이다. 귀스타브
라보 가족은 목가적 이상의 다른 형태, 그러나
좀 더 절박한 형태를 제공했다. 핀센트는 저렴한
가격 때문에 시청 맞은편에 있는 라보의 작은
여관으로 옮겼다. 그러나 완벽한 피난처에 대한
이야기 속에서 라보 집안(최근에 도시를 떠나온
가족이었다.)은 "시골 공기의 엄청난 효과"의
전형적인 예가 되었다. "여기 여관의 사람들이
파리에 살았을 때는 부모와 아이들이 끊임없이
아팠다더구나. 여기서는 전혀 문제가 없어."
그는 비난하듯 테오에게 말했다.

　라보의 젖먹이 아들은 "2개월 때 왔다."라고
핀센트는 특별히 진지한 태도로 말했다. "당시
그 어미는 아기에게 젖을 먹이는 데 어려움이
있었는데, 여기서 모든 것이 바로 좋아졌다."
이러한 말을 뒷받침하기 위해 두 개의 초상화를
더 그렸다. 하나는 라보의 열세 살짜리 딸
아들렌의 초상이었다. 분홍빛 뺨에 말총머리를
한 그 소녀를 깊이 있고 평화로운 푸른색으로
표현했다. 다른 하나는 그 애의 여동생 제르멘의

초상으로 담황색 머리카락의 두 살배기 아기가
상큼한 오렌지를 만지는 모습이었다. "네가
아내와 아기를 데리고 온다면, 이런 여관에
머무는 게 현명할 거다."

오베르의 남녀와 아이들에 대한 초상은
우아즈 계곡의 호화로운 풍경화와 같은 초대에서
비롯했다. "야외에서 너의 식구 모두의 초상화를
그릴 수 있기를 고대하고 있다. 너와 제수, 아기의
초상화를 말이다." 그는 기대감에 빠져 테오에게
편지했다. 드렌터와 누에넌의 가장 암울한
시절에도, 항상 그리려고 했지만 결코 그리지
못한 아버지와 어머니의 그림처럼, 동생 가족의
그리지 못한 초상이 오베르에서 그린 모든
이미지를 쫓아다녔다. 핀센트는 빌레미나에게
초상화에 대한 꺼지지 않는 애정을 설명했다.
예술적 완벽함을 위한 노력과 갈망하는 인간적
연결에 관하여 똑같이 가슴 아프게 이야기했다.

나를 가장 감동시키는 것은 초상이다.(다른
모든 분야보다 훨씬, 훨씬 더 그렇다.) 현대적
초상 말이다. ……나는 백 년 후를 살아가는
사람들에게 유령처럼 보일 초상화를 그리고 싶다.
내가 사진적인 유사함이 아니라 우리의 열정적인
표현 수단으로써 현대적 초상을 그려 내고자
애쓰겠다는 말이다. 즉 색에 대한 우리의 지식과
현대적 취향을 개성의 표현과 강화에 이르는
수단으로 삼겠다는 것이다.

핀센트의 작업실에 점점 더 줄을 이루는
초상화들은 또한 상업적 성공에 대한 되살아난
관심을 알렸다. 상업적 성공 없이는 천국에
대한 어떤 꿈도 완벽하지 않았기 때문이다.
"초상화를 찾는 약간의 고객을 확보하려면,
분명 지금껏 그린 것과 다른 걸 보여 줄 수
있어야 해. 내가 뭔가가 팔려 나가는 걸 보게
될 가능성은 그것뿐이다."라고 6월 초에
편지에 적었다. 다음 한 달에 걸쳐, 슬라이드
쇼처럼 이어지는 전원적 유토피아를 주제로 한
그림들에 끈질기게 수고하면서, 꽃(항상 확실하게
잘 팔리는 상품이었다.)을 그리겠다는 상업적
결단의 신호를 보냈다. 그리고 파리에서 카페
전시회를 계획했다. 비평가들에게 판매하기
위한 권유의 편지를 썼다. 포스터와 판화 같은
새로운 매체에 손을 대 볼까 하는 생각도 했다.
그의 작품을 다른 화가들의 그림 및 도움과
교환하고자 협상도 벌였다. 그러나 그는
안트베르펜 시절 이후로 사로잡혀 있던 망상에서
벗어나지 못했다. 그가 가장 좋아하는 일, 즉
초상화를 그림으로써 수익을 낼 수 있으리라는
망상이었다.

그러한 생각은 거부할 수 없이 그를 다시
폴 고갱에게로 이끌었다. 그가 "초상화에 있어
위대한 혁명"으로 안내할 거라고 예상했던
미디의 벨아미에게로 말이다. 1월 이후로
세상이 보았던 핀센트의 그림 중에 고갱은
「아를 여인」에 특히 감탄했다. 그것은 지누
부인에 대한 고갱 자신의 소묘를 바탕으로
핀센트가 그린 초상화였다. 핀센트는 자신의
상업적 생존 능력이 고갱과 그들이 함께 개척한
남부의 심상에 달려 있다고 여전히 확신하며,

굽실거리는 찬사("친애하는 거장에게")와 다정한 초의("돌아온 이후로 매일 당신에 내서서 생각했습니다."), 화해에 대한 절박한 호소로 예전 동거인에게 연락을 취했다. 심지어 브르타뉴에서 고갱과 합류하겠다는 제안까지 했다. 엄숙하게 약속하기를, "우리가 거기서(아를에서) 계속할 수 있었다면 이루어 냈을지도 모를 작품처럼 결단력 있고 진지한 뭔가를 시도할 것"이라고 했다.

초상화와 모델과 노란 집에 대한 기억으로 가득 찬 백일몽을 꾸며 담배 연기로 가득 찬 밤들을 보내다 보니 필연적으로 다시 작업실을 찾게 되었다. 라보 부부가 작은 여관의 뒷 복도에 있는 작은 방을 쓸 수 있게 해 주어서 그는 크고 무거운 그림 도구를 가지고 층계를 오르지 않아도 되었다. 그들은 그림을 말릴 수 있도록 헛간의 한 공간을 치워 두기까지 했다. 그러나 6월 초에 테오 가족이 방문할 즈음에 핀센트는 이미 다른 곳을 빌려야겠다는 이야기를 하고 있었다.

그는 지누 부부에게 노란 집에 있던 침대 두 개를 보내 달라고 요구하는 편지를 썼다. 그 침대들은 아직 카페 다락에 보관되어 있었다. 그리고 그는 탕기의 가게와 테오의 아파트에 아무렇게나 쌓여 있는 그림들을 회수하는 데 힘쓰기 시작했다. 그림이 망가지는 것을 막고 필요할 때 수정하려면 작업실이 필요하다고 주장했다. "그림들을 좋은 상태로 보관함으로써, 그것들로부터 이득을 얻을 더 큰 기회가 있을 거다." 그렇게 테오에게 환기하면서, 그림을 위해서만큼이나 자신을 위해서 호소했다.

"그것들을 방치해 두는 것이 우리 모두가 궁핍한 이유야."라고 개인적인 불만을 담아 비난했다.

6월 중순에 테오가 방문하고서 며칠 후, 그는 특별한 집을 발견했고(1년에 400프랑이었다.) 설득의 긴 행군을 시작했다. "사연인즉슨 이렇다. 여기에서 자는 데 나는 하루에 1프랑씩 내고 있다. 그러니 내 가구가 있다고 치면, 365프랑과 400프랑의 차이는 대수롭지 않은 것 같구나." 그 과정에서 작업실에 대한 오랜 꿈은 가정에 대한 추구와 합쳐졌다. 작업실을 찾는 일은 모두가 같이할 수 있는 집을 찾는 일이 되었다. 그는 바로 화가의 작업실과 결합된 가정(스헨크버흐 이후로 처음이었다.)을 어떻게 장식할지 생각하기 시작했고 그것은 그의 상상 속에서 하나의 그림이 되었다.

그러나 아무리 큰 캔버스도 이 이중의 꿈에는 턱없이 작았다. 가정에 대한 현실보다 더 크고 새로운 꿈을 그리기 위해 새롭고 더 큰 캔버스가 필요했다. 그는 수년간 파노라마처럼 펼쳐지는 대형 그림을 많이 보아 왔지만, 퓌비 드 샤반의 「예술과 자연 사이」가 가장 강력했다. 파리 살롱전에서 본 그 그림은 가장 최근의 것이기도 했다. 그와 같이 뒤덮는 듯한 그림 세계를 만들어 내기 위해 핀센트는 가로 101센티미터 세로 50센티미터에 이르는 캔버스에 작업하기 시작했다. 이젤 위에서 저울처럼 균형을 잡아야 할 정도로 큰 그림이었다.

가로로 긴 이 넓은 공백에, 그리고 그와 같은 다른 캔버스들에 핀센트는 오베르로 오라는 최후의 열정적인 탄원을 그려 냈다.

강 유역의 가장자리 너머 들판보다 그 새로운 구성 방식에 적합한 장면은 없었다. 테오 부부는 핀센트가 아를에서 그렸던 크로 평야의 경관을 칭찬했는데, 파리의 아파트 거실에 걸어 놓을 정도였다. 이곳으로 오라고 손짓하는 첫 번째 파노라마로서 산뜻하게 돌보아진 작은 땅뙈기들로 이루어진 이 무한한 풍경보다 좋은 주제가 어디 있겠는가? 그 밭들은 마치 멀어져 가는 퍼즐인 양 무르익은 노란색 밀과 푸른 감자 줄기, 베어 낸 건초 더미와 새로 갈아엎은 흙고랑으로 이루어져 있었다. 그는 넓은 전경을 많은 꽃으로 채웠는데 대부분 양귀비였다. 그리고 그 그림을 보는 사람을 향해 홍수처럼 밀려오듯, 점점 더 자유롭고 방만하고, 좀 더 강렬한 색과 붓질로 그렸다. 꼭대기의 좁은 띠 같은 하늘은 넓은 붓질과 구름 한 점 없는 파란색으로 신속하게 처리했다.

다음으로 그의 넓은 시야는 숲 바닥으로 향했다. 거친 변화와 야생 덤불이 있는 원시적인 숲이 아니라, 다 자란 포플러가 깔끔하게 줄지어 심긴 숲이었다. 아마도 그 지방 대저택 부지에 있는 모양을 갖춘 숲인 듯했다. 그는 그 아래 꽃밭에 주목했고, 분홍색, 노란색, 하얀색, 여러 가지 녹색 꽃들이 있는 풀밭의 수부아*를 그렸다. 보이지는 않지만 그림 바로 위에서 어른거리며 차양처럼 드리운 잎사귀들 사이로 금빛 햇살이 내리꽂힌다. 줄지어 선 나무들은 둥치만 보인다. 나무들은 깊숙한 전망 속에 연달아

* 숲 속을 그린 그림.

보라색 줄무늬 모양으로 서 있으면서, 점점 더 깊숙해지는 숲의 높고 어두운 지평선 속으로 사라진다. 무대 장치처럼 통제되어 있으면서도 마음에 와 닿는 이 다듬어진 천국의 숲 한가운데에, 핀센트는 한 쌍의 부부를 배치했다. 잘 차려입은 그들은 정답게 거닐고 있다. 우아즈 계곡에서 자연과 교감할 빛나는 순간이 테오 부부를 기다린다는 뜻이었다.

그리고 그들이 야유회에서 돌아오면 핀센트가 또 다른 대형 캔버스에 그린 것과 같은 집이 있을 터였다. 그림에서는 흙길 하나가 저 멀리 떨어져 있는 시골집을 향해 구불구불 나아간다. 그 집은 공원 같은 협곡과 푸른 밀밭 저편에서 나무들에 반쯤 가려진 채 서 있다. 그 뒤에서, 지는 해가 눈부신 색으로 하늘을 가득 채운다. 사그라져 가는 빛에 근처 배나무 한 쌍이 극적인 감청색 윤곽선으로 도드라져 보이면서 그림같이 아름다운 삽화를 만들어 낸다. 그것은 도뤼스와 아나가 말없이 공감하는 순간을 위해 쥔데르트 주변을 산책할 때 늘 걸음을 멈추게 했던 경이로운 아름다움이었다. 핀센트는 멀리 떨어진 곳에 유명한 오베르 성을 화초 속에 포근히 자리 잡은 모습으로 그렸다. 그러나 상상 속 그 성(건물을 짓고 식물을 심고, 화단과 테라스를 만드는 데 200년이 걸린 조합물이었다.)은 물망초 같은 연하늘색의 단순한 실루엣으로 환원되어 버렸다. 여행 끝에, 지평선에 놓여 있는 가정의 이미지로서, 그는 지극히 부르주아적인 안락함과 시골 특유의 숭고함 앞으로 동생을 부른다.

테오의 가족은 시골 생활의 이 환상적인

전경 어디에도 없지만, 있을 필요가 없었다. 핀센트처럼 데오도 릴롱진에서 드 샤반의 ㄱ 큰 그림을 보았고, 핀센트의 초대는 말없이 그 이미지를 환기했다. 핀센트는 이상향에서 살아가는 가족에 관한 드 샤반의 프리즈* 같은 예술 작품을 빌레미나에게 설명해 주었다.

한쪽에서 소박한 긴 가운을 걸친 두 여인이 이야기를 나누고, 다른 쪽에는 예술가의 분위기를 풍기는 사내들이 있다. 그림 한가운데에는 아이를 안은 여인이 만개한 사과나무에서 꽃을 따지.

7월 초에, 핀센트는 또 다른 초대의 파노라마로 가정과 미술에 대한 자신만의 환상을 만들어 냈다. 그는 미켈란젤로의 그림처럼 고원의 경치를 택하거나 고갱의 그림처럼 신비로운 숲, 코로의 그림처럼 멋진 시골의 일몰을 주제로 택하지 않았다. 그 대신 이젤과 물감, 큰 캔버스를 라보 여관에서 지척에 있는 한 저택으로 가져갔다. 샤를 도비니의 집이었다.

밀레를 빼면 핀센트의 일생에서 도비니만큼 그의 가슴에 와 닿거나 그의 미술을 형성하는 데 영향을 준 화가가 없었다. 도비니는 바르비종파의 영웅이자 옥외 그림의 옹호자였다. 엄정한 살롱전으로부터 붓을 해방한 인상주의의 대부였다. 뒤프레와 코로에서부터 세잔과 피사로에 이르기까지 자연을 그린 후세대의 벗이자 정신적 스승이었다. 그는 많은 후배들을

오베르로 이끌었다. 처음에는 그의 작업실 배인 '보탱'으로, 그다음에는 그가 신록의 강둑에 잇달아 세운 집들로 이끌었다. 이 집들 중 마지막이자 가장 웅장한 저택은 분홍색 치장 벽토와 파란색 지붕 타일로 이루어진 길고 좁다란 건물이었다. 그 저택은 아름다운 공원처럼 꾸며진 정원과 강을 내려다보았다.

도비니는 과실수와 꽃밭, 라일락 산울타리와 장미를 두른 오솔길로 이루어진 이 언덕 비탈의 천국을 누리지 못하고 사망했다. 그 비극은 멀리, 스물네 살의 목사 아들이자 실패를 거듭한 목회자 지원자가 걱정스럽게 운이 트이길 기다리고 있는 암스테르담까지 미쳤다. 1878년에 도비니의 사망 소식을 듣고 핀센트는 말했다. "나는 그 소식에 풀이 죽었다. 하나 얼마간의 진실한 일을 이루었음을 알면서 죽는다면, 그리고 그 결과로 최소한 몇몇 사람의 기억 속에는 살아 있을 것임을 안다면 분명 기쁠 거다."

12년 후에도 도비니의 미망인은 역 근처에 있는 그 큰 분홍빛 저택에 그대로 살았다. 버림받은 여성성과 충직한 슬픔의 이미지는 늘 핀센트의 상상력을 사로잡았다. 오베르에 도착하여 그 감동적인 이야기를 들은 순간부터 핀센트는 그녀가 돌보는 정원을 그릴 계획을 세웠다. 일반 사람들도 때때로 입장을 허락받았고 검은 옷을 입은 소피 도비니 가르니에를 언뜻 볼 수 있었다. 핀센트는 그 정원을 이미 한 번 그렸는데, 그 일에 아주 강한 흥미가 일어, 캔버스 천을 찾지 못했을 때는 리넨

* 건물 또는 방의 윗부분의 띠 모양 장식.

프랑스의 판 호흐

수건에 그릴 정도였다.

이번에는 가로 길이가 세로의 두 배인 큰 캔버스를 가져가서 자신이 겪었던 평생의 모든 정원을 채워 넣었다. 고갱을 위해 그렸던 에턴 목사관의 구불구불한 길, 아를 병원 밖 올리브 숲의 반짝이는 나뭇잎, 겟세마네 동산 위 밤하늘의 소용돌이 모양을 그렸다. 핀센트의 몽상 속에서는 모든 식물이 꽃을 피우는 시기였다. 모든 나무의 모든 잎이 빛으로 흔들렸다. 봄의 노란 들꽃이 아직 풀밭을 점점이 수놓았고, 거름이 뿌려진 꽃밭은 생생한 연보랏빛을 내뿜었다. 칙칙한 덤불에는 색의 소용돌이와 그늘을 드리워 생기를 불어넣었다. 몹시 가느다란 몸통을 지닌 보리수나무들이 멀찍이 떨어져 있는 저택을 향해 행군했고, 물결치는 듯한 위쪽 이파리들은 구름처럼 편대를 지었다.

노란 집 바깥의 "시인의 정원"처럼 이 정원 또한 유령들, 이 정원만의 페트라르카와 보카치오를 데리고 있었다. 상복을 입고 빈 탁자와 의자 들(옛 목사관 정원의 또 다른 메아리였다.) 옆에 외로이 서 있는 유령 같은 형상의 도비니 부인뿐 아니라 죽은 화가 자신도 '보이는' 듯하다. 텅 빈 접이식 의자와 전경을 가로질러 잽싸게 뛰어가는 수수께끼 같은 고양이에게, 그러나 주로 곳곳에서 분출하는 활기(도비니가 자주 그렸고, 지금도 기억 속에서 그를 부활시키는 자연의 황홀감) 속에 그가 있는 것만 같다.

그러나 이렇게 핀센트가 오베르에서 약속하는

멋진 시골과 풍요롭고 아름다운 신록, 드 샤반의 그림 같은 고요하고 유혹적인 이미지에는 심오한 암호가 있었다. 도비니는 아내와 아이뿐 아니라 동료 예술가인 오노레 도미에와 말년을 보냈다. 화가이자 불멸의 풍자만화가인 도미에는 노년에 눈이 멀다시피 했다. 그들 세 사람은 포도 시렁 아래 정원 탁자에 앉아 위대한 예술과 웃음으로 저택을 가득 채웠다. 이 꿈같은 풍경 속에서, 그들은 남편과 아내, 고통받는 동료라는 각자의 삶을 함께 살아 나갔다. 이는 가정이자 작업실, 가족과 형제애가 어우러진 하나의 모범이었고, 바로 핀센트가 우아즈 강의 에덴동산 같은 계곡에서 자신과 테오 부부를 두고 상상한 것이었다.

아름답고 매혹적인 상상이었다. 그림과 말이 만들어 낼 수 있는 한에서는 그랬다. 그러나 오베르에서 핀센트의 실제 생활은 결코 목가적이지 않았다. 5월에 오베르에 도착했을 때 걱정도 희미하게 따라왔다. 또다시 발작이 일어날까 봐 두려웠고, 테오의 새로운 가정으로부터 가져다 쓰는 돈 때문에 죄책감에 시달렸고, 파리에 쌓인 팔리지 않은 그림들이 끊임없이 생각났다. 한번은 편지에 절망감을 쏟아부었지만 너무 암울한 내용이라서 부치지 못했다. "평온한 상태에 이르지 못했다. ……실패한 느낌이 들어. ……감내해야만 하는 바뀌지 않을 운명을 느낀다. ……전망이 점점 암울해져서 행복한 미래는 전혀 보이지 않는구나."

과거는 결코 과거에 머무르지 않았다. 아를에서 가구를 빼 오는 간단한 일이 기억의 고문으로 바뀌었다. 그가 거듭 요청하고 운임을 지불하겠다고 제안했음에도, 지누 부부는 얼토당토않은 타르타랭 같은 이야기(지누가 황소한테 들이받혔다는 이야기)와 순전한 무시("전통적인 게으름"이라고 핀센트는 투덜거렸다.)로 어물쩍거렸고, 일이 늦어질수록 그가 직시하지 않으려고 몸부림쳤던 고통스러운 사건("아를에서 아주 많이 이야기된 그 일")이 기억에서 되살아날 조짐을 보였다.

고갱 또한 망각을 허락하지 않았다. 그는 브르타뉴로 가겠다는 핀센트의 제안을 비현실적이라고 일축했다. 왜냐하면 그의 작업실은 "마을에서 꽤 떨어져 있어서 아프고 가끔 의사가 필요한 사람에게는 위험할 수도 있다."라는 것이었다. 게다가 고갱의 시선은 다시 이국적인 기후를 겨누었다. 이번에는 마다가스카르였다.("이 야만인은 야생으로 돌아갈 걸세.") 베르나르도 함께할 계획이었다. 핀센트는 잠시 동료와 합류하는 꿈을 꾸었지만("두세 번은 그곳에 가 봐야 해.") 이내 진실에 굴복했다. "그림의 미래는 확실히 열대에 있어. 하지만 고갱이나 내가 그 미래의 주역인지는 확신하지 못하겠구나."라고 테오에게 편지했다.

그와 같은 체념이 사생활에서도 눈에 띄었다. 마다가스카르에 가는 문제뿐 아니라 아내와 자식을 갖는 문제에 관해서도 그는 너무 늦었다고 말했다. "나는…… 어쨌든 온 길을 되돌아가거나 다른 길을 꿈꾸기에 너무 늦었다.

비록 그에 관한 정신적 고민은 여전히 남아 있지만, 그런 욕망은 나에게서 떠났다." 점점 더 시간, 작업, 정력의 한계에 대해서 불평했고 온전한 정신과 삶의 불안한 상태에 대해 곱씹었다. 그는 "내가 지금 아는 것을 알았다면" 지난 10년간(화가로서 보낸 모든 세월) 얼마나 다르게 보냈을지 상상했다. 큰 뜻과 자신의 남성성이 시드는 것을 안타까워했고, "현대 삶에서 만사가 지독히도 순식간에 지나가 버리는 것"에 대해 자기 나이보다 두 배는 많은 사내처럼 부르짖었다. 거울 속에서 구슬픈 표정을 보고는 그것이 "우리 시대의 상심한 표정"이라고 일컬으며 겟세마네 동산에 있는 그리스도의 얼굴에 비교했다.

6월 그의 어머니가 과거로부터 또 다른 벼락을 날렸다. 그녀는 누에넌에서 남편의 무덤을 찾아가 5주기를 기린 후 막 돌아와 있었다. 그녀는 남편의 묘소를 참배한 일을 전했다.("나는 한때 나의 것이었던 모든 것을 감사하는 마음으로 다시 보았다.") 그 얘기를 듣고 핀센트는 몹시 비탄에 젖었고 죄책감과 후회감에 횡설수설했다. 그녀를 위로하고자 쓴 편지에서 그는 한 성경 구절에 이르렀는데 그것은 설명할 수 없는 고통과 뒤집을 수 없는 운명에 대해 자신이 느끼는 바를 직접적으로 이야기했다. "이별, 죽음, 영구적인 혼란의 이유인 삶은 유리를 통해 보듯 어둡게, 여전히 그렇게 남아 있습니다. ……그 이상은 이해하지 못하겠어요." 그리고 덧붙여 고백했다. "나에게 삶은 아마 외롭게 계속될 겁니다. 내가 최고로 사랑했던

사람들도 늘 유리를 통해 보듯 어둡게만 느껴졌을 뿐이에요."

이러한 고독의 형벌, 즉 과거의 심판은 오베르의 정원 같은 계곡까지도 뒤쫓아 왔다. 작업실 벽에 줄지은 아름다운 장소와 행복한 얼굴은 그에게 아무 친구도 없다는 사실을 드러냈다. 7월에 그와 가셰 박사의 관계는 소원함과 적의의 익숙한 소용돌이 속으로 추락하고 말았다. 끊임없이 요구하는 핀센트와 신경질적으로 무심한 가셰는 충돌할 수밖에 없었다. 가셰 박사는 자주 오베르를 떴는데, 그로 인해 위급한 순간에 의지하기 어렵다는 핀센트의 두려움이 확실해졌다. 핀센트의 이상한 행동과 미술에 대한 과격한 견해(그리고 아마도 마르그리트 가셰에 대한 관심)은 그 의사의 가정을 엄청난 소란 속에 빠트렸다. 가셰는 자신의 집에서 그림을 그리지 못하게 했다. 그러자 핀센트는 냅킨을 내던지고 식사 자리를 박차고 나갔다. 최종적인 결별은 기요맹의 그림에 틀을 씌우지 않겠다는 가셰와 핀센트가 논쟁하는 중에 이루어졌다.

그 자신이 별난 신경증 환자인 가셰는 행동거지와 옷차림에 대한 핀센트의 특이점에 동정심을 보였다. 다른 사람들은 덜 관대했다. 아들 폴 가셰는 후일 핀센트의 "우스꽝스러운 그림 그리는 태도"를 "그를 지켜보고 있자면 아주 이상했다. 캔버스에 그 특유의 작은 붓질을 할 때마다 머리를 뒤로 젖혀 반쯤 눈을 감고서 쳐다보았다. ……그렇게 그리는 사람을 본 적이 없었다."라고 묘사했다. 마르그리트 가셰는

포즈를 취해 달라는 핀센트의 요청을 들어주지 않고 한 달 동안 미뤄 오다가 마침내 피아노를 치는 동안으로 제한했다. 모델을 서 달라는 두 번째 요청에는 대답하지 않았다. 아들렌 라보 역시 이젤 뒤에서 핀센트가 하는 맹렬한 작업에 당황했고 위협을 느꼈다. 그녀는 후일 인터뷰 기자에게 "그림을 그릴 때의 과격함에 겁을 먹고 말았어요."라고 말했다. 그리고 그 결과로 나온 초상화에 대해서는 "실망했죠, 실물과 닮은 데가 없었으니까요."라고 말했다. 결국 그녀 역시 다시는 포즈를 취해 주지 않았다.

실로 생폴드모졸 요양원에서 보낸 1년은 핀센트의 태도에 지울 수 없는 흔적을 남겼다. 그의 공허한 표정과 탈주자 같은 시선 속에는 금방이라도 의식을 잃고 쓰러질지 모른다는 근심이 서려 있었다. 이는 묘령의 소녀들뿐 아니라 어른들까지도 초조하게 했다. 오베르의 한 증인은 회상했다.

그의 맞은편에 앉아 마주 보고서 이야기하는데 누군가가 한쪽에 나타나면, 그는 눈만 돌려 그를 보는 게 아니라, 머리를 통째로 돌리곤 했다. ……그와 잡담을 나누는데 새가 지나가면 그냥 흘끗 보는 대신 머리를 통째로 들어 무슨 새인지 확인하곤 했다. 그런 태도는 그의 시선에 고정된, 기계 같은 표정을 부여했다. ……헤드라이트처럼.

젊은 네덜란드 화가인 안톤 히르스히흐는 6월 중순에 라보 여관에 도착했다. 그는 마치 초안을 대체하듯, 형에게 동료 화가의 우정과

동향 사람의 위로를 제공하기 위해 테오가 보낸 사람이었다. 스물세 살의 히르스히흐는 핀센트가 한곳에 정착하지 못하는 정신을 지닌 과민하고 발작적이며 겁에 질린 사내("악몽 같은 이", "위험한 얼간이")임을 알아챘다. "아직도 그 작은 카페의 창문 앞 긴 의자에 그가 앉아 있는 모습이 생생하다. 귀는 잘려 나갔고, 사나운 시선 속에는 감히 쳐다볼 용기가 나지 않는 미쳐 날뛰는 분위기가 있었다."

라보 여관에서 식사를 하는 스페인 화가와는 더 운이 없었다.(그 화가는 핀센트의 그림들을 처음 보았을 때 "저것을 그린 돼지 같은 치가 누구요?"라고 말했다.) 오베르에서 작업하는 또 다른 네덜란드 화가와도, 옆집에 살면서 "허구한 날 그림만 그리는" 영어를 쓰는 화가와도 운이 없었다. 또한 오베르에 왔던 어떤 프랑스 화가들도 용케 그와 접촉을 피했다. 심지어 레픽에서부터 판 호흐 형제의 오랜 동료였던 피사로는 10킬로미터쯤 떨어진 곳에 살면서도 그를 만나러 오지 않았다. 핀센트는 이웃인 월폴 브룩이라는 화가와 잠시 친구로 지냈다. 그러나 브룩은 히르스히흐처럼 적대감의 구덩이 속으로 금세 사라져 버렸다. "그는 자신이 사물을 보는 방식의 독창성에 대해 여전히 환상을 품는다. ……내 생각에 그는 대단한 화가가 못 될 거다."

지역 주민들은 방문객의 기이한 태도에 훨씬 가혹했다. 카페에서 그를 피했고 거리에서 그가 다가가 말을 걸며 포즈를 취해 달라고 간청하면 달아났다. 그러다가 핀센트가 거부를 당하고 나서 성큼성큼 걸어가며 투덜거리는

소리를 들었다. "불가능해, 불가능하다고!" 마을 사람들 대부분은 아를에서 일어났던 사건이나 생폴드모졸 요양원에 관해 아무것도 몰랐지만, 잘린 귀는 쉽게 볼 수 있었다. "그를 볼 때 제일 먼저 눈길을 끄는 게 귀였고, 아주 흥측했다." 몇몇은 "고릴라의 귀"와 비슷하다고 했다. 오베르 주민이 화가에 대한 아를 사람들의 미신이나 편견을 지니지는 않았을 것이다. 그러나 그들 역시 핀센트의 부랑자 같은 외모, 텁수룩한 수염, 직접 다듬은 머리, 가늠하기 힘든 억양(독일인이나 영국인으로 추측했다.)에 거부감을 느꼈다. 그 말씨는 정처 없이 돌아다니는 거친 삶을 요약해 주었다. 아를에서처럼 그리고 그가 갔던 모든 곳에서처럼, 핀센트는 10대 소년들의 주의를 끌었다. 한 소년은 해어진 농부 옷을 입고 이상한 화구 가방을 들고 다니는 그가 허수아비처럼 보였다고 말했다. 그 지역의 무뢰배들은 거리에서 그를 쫓으며 미친놈이라고 익숙한 별명을 외쳐 댔다. 그러나 오베르의 10대 소년 중 일부는 아를의 부랑아보다는 교양이 있었다. 대부분 파리 학교에서 온 여름철 게으름뱅이들로, 휴가를 즐기는 중산층 집안 자제들이었다. 그들이 그 낯선 방랑자와 벌이는 게임은 썩은 야채를 내던지는 것보다는 창의적이었다. 그러나 덜 잔인하지는 않았다.

그들은 벗이 되어 주는 척했다. 술을 사 주고 소풍을 가는 데에 초대했다. 그것은 오로지 그를 장난의 대상으로 삼으려는 것이었다. 그들은 핀센트의 커피에 소금을 넣고 물감 상자에 뱀을

넣었다.(뱀을 발견했을 때 핀센트는 졸도할 뻔했다.) 그가 마른 페인트 붓을 빠는 버릇이 있다는 것을 알고서는 그의 주의를 흐트러뜨려 붓에다 매운 고춧가루를 문질러 놓았다. 그러고는 그의 입이 폭발할 듯하는 것을 좋아서 어쩔 줄 몰라 하며 지켜보았다. "우리가 불쌍한 토토를 얼마나 발광하게 만들었는지 모른다."라고 한 소년은 후일 떠벌리며, 그들의 방언으로 불렀다. 그러나 토토라는 애칭도 광인의 다른 표현일 뿐이었다.

그 여름철 소년들의 우두머리는 르네 세크레탕이었다. 그 소년은 파리에서 온 부유한 약사 아들로, 열여섯 살이었다. 세크레탕 집안은 그 지역에 별장이 있어서 매년 6월 낚시 철이 시작될 때 왔다. 르네 세크레탕은 사냥이나 낚시를 위해 일류 국립 고등학교의 수업을 빼먹곤 하는 열렬한 야외 활동 애호가이자, 여자 누드만 찬양하는 소년이었는데, 청운의 뜻을 품은 화가 형인 가스통이 아니었더라면 결코 핀센트와 마주치지 않았을 것이다. 열아홉 살의 가스통(동생과 딴판으로 감성적이고 시적이었다.)은 새로운 미술과 파리 미술계에 대한 핀센트의 이야기를 매력적으로 느꼈는데, 르네는 이해할 수 없었다. 르네는 언젠가 관계 당국이 무모한 생각과 생활 방식을 문제 삼아 핀센트를 끌고 가리라고 예상했다.

고독한 핀센트는 동생의 학대를 형이 제공하는 우정의 대가로 받아들였다. 그는 르네에게 '버펄로 빌'이라는 별명을 지어 주었는데, 르네의 젠체하는 허세 때문이기도 했고 1889년 파리 만국 박람회 때 빌 코디의 「와일드 웨스트 쇼」에서 르네가 구입한 의상 때문이기도 했다. 그는 장화와 가두리 장식이 있는 외투, 카우보이모자 일습을 구입했다. 그러나 핀센트는 그 별명을 잘 발음하지 못했기에('퍼펄로 필'이라고 불렀다.) 별명을 붙여 준 것은 실수였다. 그것을 빌미로 르네가 좀 더 공격적으로 놀리고 훨씬 더 심하게 비웃었기 때문이다. 르네는 그 물건들이 진짜이며 위협적이라는 느낌을 더하기 위해 총을 더했다. 그는 그것이 "자기가 내키면 발사되는" 구식 38구경 권총이었다고 회상했다.

최소한 한 번은 포즈를 취하는 데 동의했지만(강둑에서 낚시하는 모습이었다.) 르네는 주로 좀 더 정교한 장난과 도발을 숨기고 핀센트에게 다정하게 접근했다. "우리가 좋아하던 게임은 그를 분노시키는 것이었는데 꽤 쉬웠다." 밀렵꾼의 술집에서 그 화가에게 페르노*를 연달아 사 준 운동선수 같은 술꾼이 바로 르네였다. 그와 그의 친구들이 사고파는 외설물을 핀센트가 좋아한다는 것을 알고서는 그의 면전에 파리의 여자 친구들을 전시한 사람이 바로 르네였다. 그는 그 여자들을 애무하고 키스하면서 불쌍한 토토를 고문했고, 그들(몇몇은 물랭루주의 무희였다.)을 부추겨서 그에게 성적 관심이 있는 것처럼 놀리고 괴롭히게 만들었다.

그러나 어떤 10대의 장난이나 성적인 모욕도 7월 초에 파리에서 온 편지만큼 핀센트를 깊이

* 프랑스가 원산지인 주류.

상처 내지는 못했다. 테오는 진심 어린 호소로 지옥이 되어 버린 그의 인생을 묘사했다. 아기가 아팠다. "밤낮으로 끊임없이 울어. 우리는 어찌해야 할지 모르겠고, 우리가 하는 모든 게 그 애의 고통을 악화시키는 것 같아." 제수도 아팠다. 근심 때문이었다. 아이가 죽을까 봐 불안한 나머지 자는 동안에도 신음한다고 했다.

이 모든 고민 속에서, 테오는 단 한 가지 원인을 보았다. 돈이 충분치 않다는 것이었다. "나는 하루 종일 일하는데 저 착한 아내한테 돈 걱정을 안 시킬 정도로 벌이가 충분치는 않아."라고 고백했다. 그는 17년간 그의 고용주들("쥐새끼같이 비열한 놈들")이 봉급을 너무 적게 줬고 그를 "막 사업에 뛰어든 것처럼" 대우한다고 했다. 그러나 대부분 자신을 탓했다. 남성성의 궁극적인 시험(처자식 부양)에서 그는 비참하게 실패했다. 수치스러움에 또다시 일을 그만둘 생각을 하게 되었다. 과감히 뛰어들어 독립 화상으로서 일을 시작하는 것이다. 위험 회피형 인간인 테오에게 이는 자살의 위협이나 다름없었다.

모든 괴로움의 외침 속에서, 핀센트는 비난의 소리를 들었다. 테오가 먹여 살려야 할 입들 가운데 핀센트의 이름을 올렸을 때, 자신을 형이 올라탄 무거운 수레를 끄는 지친 짐수레 말로 묘사했을 때, 자신은 "빈털터리 거지처럼 세상에 나왔을 것"이라고 했을 때, 맹렬한 죄책감이 호되게 핀센트의 삶을 휩쓸고 지나갔다. 편지 내용이 모두 가족과 형제에 대해서 진 부당한 의무 때문에 울부짖고 있었다.("나는 추가로 쓰는

돈이 전혀 없는데도 부족해.") 테오는 가장 예민한 주제인 악화되어 가는 건강 문제까지 건드렸고, 아들 핀센트가 실패한 아버지와 방종한 백부와는 달리 훌륭한 사람으로 성장하는 모습을 지켜볼 수 있었으면 하는 눈물 어린 소망을 이야기했다.

폭발적인 비통함과 절망감에 빠진 테오는 형이 가족에 대한 측은한 환상을 품고 있도록 내버려 둘 수 없었다. "진심으로 나는 형도 아내를 두기를 바라." 그 길을 통해서만 핀센트는 진실로 남자가 되고 아버지로서 느끼는 환희와 무거운 짐을 알리라고 했다. 과거로부터 비롯한 초월적인 유대감에 대한 어떤 주장도 무시하면서("그 데이지꽃과 흙덩어리들은 쟁기질에 깨끗이 펴올려졌어."라고 서툴게 비유했다.) 요하나에 대한 사랑이 그의 행복의 필수 조건이자 그의 가족이 솟아나는 진정한 씨앗이라고 단언했다. 메시지는 분명했다. 가족을 원한다면, 스스로 가족을 만들라는 것이었다.

오베르에서 그 편지는 충격적인 타격을 입혔다. 그 내용과 어조에 핀센트는 불안감으로 가득 찼다. 제수는 남편 병의 실체를 몰랐겠지만, 핀센트는 확실히 알고 있었다. 그리고 그 병이 사람의 지혜와 활동 반경에 가하는 끔찍한 타격을 누구보다 잘 알았다. 또한 구필을 떠나겠다는 계획이 오베르에서 함께 산다는 그의 꿈을 어떻게 위협하는지 알았다. 직장이 없으면, 테오는 독립 화상으로서 새로운 사업을 시작하기 위해 그가 끌어 모을 수 있는 모든 자본을 필요로 할 터였다. 한적한 시골의 공간을 꾸릴 돈은

프랑스의 판 호흐

없었다. 한가로운 주말이나 긴 휴가도 없었다.

처음에 핀센트는 다음 파리행 기차를 잡아타고자 하는 본능과 싸웠다. 테오의 편지가 도착한 날 바로 답장했다. "가서 너를 직접 보고 싶구나. 하지만 바로 가는 것이 혼란을 더할까 봐 두렵다." 대신 다시 한 번 시골로 오라고 호소하며, 신선한 공기의 완전한 효과를 보려면 "최소한 통째로 한 달"은 필요할 거라고 했다. 가장 매혹적인 그림들의 스케치를 그 초대에 포함했고 요하나와 아기가 그와 자리를 바꿔 보는 건 어떻겠냐고 망상에 빠진 제안을 했다. 테오의 처자식이 라보 여관에서 핀센트의 방을 쓰는 대신 자기는 파리로 가는 것이다. "그러면 너도 외롭지 않을 거다."라고 장담했다.

그러나 겨우 며칠 후, 기다릴 수 없고 두려움에 압도당해, 동생의 끔찍한 결심을 되돌리겠다고 마음먹은 핀센트는 파리로 돌진했다. 그는 알리지 않고 예기치 않게 시테 피갈에 도착했다.

그러나 재앙을 없던 일로 하고자 애쓰다가, 핀센트는 더 큰 재앙을 촉발하고 말았다.

그 아파트는 이미 폭발할 준비가 되어 있었다. 테오가 심란한 편지를 보낸 후 닷새 동안, 위기는 심화되기만 했다. 그는 최후통첩을 가지고 고용주와 맞서기로 결심했다. 급료를 올려 주지 않으면 그만둘 작정이었다. 그는 판매에서 최근에 약간의 성공을 누렸고, 요하나의 오빠인 안드리스는 독자적인 중개직을 위한 자금을 마련하는 데 힘을 보태기로 했다. 그 두 가지가 결합되어 그는 모든 위험을 감수할 수 있을 만큼

대담해져 있었다. 또한 아기의 울음과 아내의 근심 탓에 충분히 필사적이었다.

그러나 완강한 요하나는 최후통첩이라는 벼랑 끝 정책에 훨씬 더 걱정했다. 테오가 직장을 관두고 무모하게 모르는 일에 뛰어듦으로써 아직 아이도 어린 가정을 위험에 빠트리는 게 아닐까? 확실히 남편이 독립 화상으로 성공할 수 있을까? 소득이 한 푼도 없는 상황이 되면 어찌한담? 핀센트는 그 아파트에 와서 테오 부부가 괴로워하고 몹시 걱정에 잠겨 있고 (그들에게도 핀센트에게도) 위험성이 큰 결정을 놓고 격한 싸움 중임을 알았다. "생계가 위험에 처해 있다고 느끼는 우리 모두에게 아주 중대한 문제였다." 계속되던 논쟁에 핀센트도 빠르게 합류했다. "우리는 우리의 생계수단이 허약하다고 느꼈다." 그 혼란에 핀센트의 상처받기 쉬운 성격과 불안정한 태도가 더해져, 이내 말싸움이 격화되었다. 그는 후일 그때를 격렬했다고 회상했다.

안드리스 봉어르가 왔을 때, 적의는 그쪽으로 향했다. 핀센트는 안드리스가 특히 과거에 비슷한 약속을 저버렸던 것을 생각할 때, 테오가 계획 중인 사업을 도와줄지에 대하여 의심을 품었다. 그때가 되면 테오에게 처남 매부 관계를 끊자고 요구할지도 몰랐다. 그러나 대부분 핀센트는 그가 최대의 위협이라고 보는 것을 겨냥했다. 그것은 테오의 계획으로서, 같은 건물 1층의 아파트로 이사해서 안드리스 부부와 정원을 같이 쓴다는 계획이었다. 그 이사는 시골에 집을 얻어 자연 속에서 건강을 되찾자는

핀센트의 호소를 거부하는 것이었다. 문밖에 징원이 있나던, 핀센트가 그림으로 열렬히 주장했던 오베르의 찬란한 아름다움은 필요하지 않을 터였다. 그는 황야에서 재결합하는 꿈이 사그라지는 것을 보았다.

뒤이은 격렬한 분노 속에서, (도시에서 아기를 키운다는 이유로) 요하나를 부주의한 어머니로 보는 핀센트의 불만과 테오가 무위도식하는 형에게 갖다 바친 돈에 대한 요하나의 분노는 지독한 말로 뻗어 나간 게 분명하다. "함께 있었을 때 내가 조금만 더 아주버니에게 친절했더라면! 내가 아주버니에게 짜증냈던 것이 얼마나 후회스러운지 모른다."라고 요하나는 회상했다. 특히 신랄하게 말이 오가던 중에 아주버니와 제수는 그림 배치를 두고 사납게 다투었다.

핀센트는 그날 아파트를 떴고, 파리도 떴다. 오기로 예정되어 있던 오랜 지인인 기요맹이 방문하기 전에 황급히 떠났다. 그 후에 그는 "내가 너희와 함께한 시간은 좀 지나치게 힘들었고 우리 모두에게 괴로웠던 것 같다."라고 편지했다. 그는 짧은(그리고 마지막) 파리 방문을 한마디로 설명했다. "고통스러웠다."

그날의 언쟁이 너무 맹렬해서 7월 6일 일요일에 벌어졌던 말다툼을 상세히 설명하는 편지는 모두 분실되었거나 파기되었다. 후일 요하나는 그 사건의 자리를 여름날의 점심 식사와 줄줄이 이어진 유명한 손님들에 대한 즐거운 이야기로 대치해 넣었고, 그때 핀센트는 "극도로 지치고 들떠 있었다."라고 했다. 그것은

석 주 후 끔찍한 종말의 첫 번째(그리고 유일한) 징후였다. 그러나 핀센트의 이야기는 달랐다. 그는 그날 제수의 이야기와 다른 방식으로 짓이겨진 채 파리를 떠났다. 그는 그 후 테오에게 편지했다. "나는 네게 짐이 되는 것이, 네가 나를 다소 두려워해야 할 존재로 느끼는 것이 무서웠다."

오베르로 돌아오자, 핀센트의 세계는 바뀌어 있었다. 파리의 슬픔과 동요에 쫓겨 사방에서 위협을 보았다. 들판을 향해 강둑을 오를 때면, 전원생활의 그림 같은 전경이 무정한 황야의 어두운 텅 빈 공간으로 바뀌었다. 위로의 흔적은 두 번째 기회와 구원의 가능성과 더불어 그 풍경에서 빠져나가 버렸다.

그는 불편하게 가로 길이가 세로 길이의 두 배인 캔버스 두 개를 언덕 비탈로 가져갔다. 자연의 이 새롭고 위협적인 모습을 기록하기 위해서였다. 앞서 그가 교외의 완만하게 경사진 모자이크 같은 경치를 그린 곳에서, 이제 불안한 하늘 아래 광대한 밀밭, 황무지만큼이나 아무것도 없고 외로운, 특색 없는 곡식의 사막을 그렸다. 그 극단적으로 먼 지평선을 끊어 놓는 것은 아무것도 없었다. 나무 한 그루, 집 한 채, 교회 첨탑 하나도 없었다. 중간에 살짝 솟아오른 것은 언덕이라기보다는 지구의 곡선이다. 수정처럼 파란 하늘이나 빛을 내뿜는 일몰 대신, 불길한 어둠과 점점 더 진해지는 파란색 성난 뇌운을 그렸다.

다른 캔버스에서는 거세게 휘도는 밀밭

속으로 곧장 뛰어들어, 밭 한가운데에 갈퀴
자국으로 깊이 팬 추수꾼들의 길을 따라갔다.
바람이 무르익은 곡식을 채찍질하여 색과
붓질의 들썩이는 소용돌이로 만들었다. 바람이
너무 세게 후려치는 탓에 숨어 있던 까마귀들이
깜짝 놀랐다. 그 새들은 무자비한 자연에서
탈출해야 한다는 두려움에 급강하거나
솟아올랐다. 매혹적으로 황량한 두 전경 속에서,
그는 어떤 시골 가정의 모습도 추방해 버렸다.
수킬로미터에 이르도록 사람 한 명, 가옥 한
채 없다. 전원생활의 위로를 선전하는 대신,
슬픔과 극단적인 고독을 표현하기 위해 붓을
이용했다. "삶의 뿌리가 위협받는다. 내 발걸음은
불안정하다."라고 과거의 천국으로 돌아간 지
며칠 만에 편지했다.

7월 15일에 테오는 가족을 데리고 파리에서
네덜란드로 곧장 갔다. 고향의 진짜 시골
공기만이 아내와 아이를 회복시켜 줄 거라고
판단한 것이다. 가는 길에 오베르에 들르지도
않았다. 요하나와 아기는 한 달간 네덜란드에서
지낼 터였다. 테오는 며칠 뒤에 우회적인
경로로 파리로 돌아왔다. 사업 때문에 헤이그,
안트베르펜, 브뤼셀을 들러서 온 것이다. 그러나
오베르에는 들르지 않았다. 핀센트는 항의의
편지를 보내며, 7월 6일에 벌어졌던 끔찍한
말다툼에 대해서 불안을 표시했다. 비통과
애원이 뒤섞인 채("내가 뭐를 잘못했느냐?")
어두운 두려움을 털어놓았다. 테오 부부의
사이가 틀어진 데 자기가 한 역할에 대하여,
그렇게 어려운 시기에 계속 돈을 요구하는

것에 대하여, 사방에서 보이는 "심각한 위험"에
대하여 말했다.

테오는 프랑스 혁명 기념일인 7월 14일에
네덜란드로 떠난다고 알렸다. 그 며칠 전
핀센트는 어머니와 누이에게서 편지를 받았고,
그들은 테오가 처자식을 데리고 곧 온다는
기대감에 신이 나 있었다. 결국 거기에서
황야에서의 재결합이 있을 터였다. "너희 두
사람이 자주 떠올라. 몹시 보고 싶구나."라고
쓸쓸히 테오에게 답장했다. 건강을 위해
정원에서 시간을 좀 보내라고 권하는 어머니의
편지("화초가 자라는 것을 보렴.")에 핀센트는
자연에 대한 그의 어둡고 상반된 견해를 밝혔다.
"저는 광대한 평야에 아주 빠져 있습니다.
언덕들을 배경으로 밀밭이 바다처럼 끝없이
펼쳐지죠."

테오는 정원에서 어머니를 도울 터였다.
그러나 핀센트는 외로운 황무지에서 방황할
운명이었다. "오늘은 이만 줄일게요. 작업하러
가야 합니다." 어머니와 누이에게 보내는 마지막
말이었다.

라보 여관의 문밖으로 몇 발짝만 나가면
고독과 버림의 이미지를 찾을 수 있었다. 바로
길 건너편에, 오베르 시청이 국기와 화환,
종이 초롱으로 장식되어 국경일 축하 준비를
했다. 그날 밤에 불꽃놀이와 기념행사가 있을
터였다. 그러나 그때까지 광장은 비어 있었다.
관람석에도 아무도 없었다. 핀센트는 그런
모습으로 그렸다. 아무런 인파도, 취주악단도,
불꽃놀이도, 춤도 없는 모습으로 그렸다.

정육면체 모양의 석제 건축물인 시청은 관목 없이 분리된 사리에 부심히 올로, 우울하게 죽제 행사를 기다렸다. 그 행사에 그는 참석하지 않을 터였다. 시청은 어린 시절 목사관의 길 건너편에 있던 쥔데르트 광장의 시청과 유령처럼 닮았다.

7월 18일 파리의 아파트로 돌아온 테오는 핀센트의 제안처럼 같이 지내자고 형을 초대하지 않았다. 편지도 일주일 이상 쓰지 않았다. 마침내 편지를 썼을 때, 그는 이해할 수 없다는 외침("그렇게 폭력적인 집안싸움을 어디서 본 거야?")으로 핀센트의 근심을 무시해 버렸고, 형의 악몽을 사소한 문제로 치부했다.

핀센트는 감히 직장에서 테오가 상사와 대립한 일이 어떻게 되었는지 묻지 못했다. (테오도 알리지 않았다.) 상사들은 테오의 최후통첩을 무시했다. 봉급을 올려 달라는 요구를 거절했고, 일을 관두겠다는 위협에 무관심으로 일관했다. 가족에 대한 그리움(그는 매일 아내에게 편지했다.)과 비참한 자신의 미래(경력과 건강의 전망) 때문에 테오는 형과 연을 끊을까 생각했다. 그러나 언제나 그랬듯, 의무감으로 억제했다. 그는 분노의 외침을 실어 아내에게 편지했다. "형이 그토록 열심히 잘 일하고 있는데 포기할 수는 없소. 언제 형에게 행복한 때가 올까?"

핀센트는 물감을 주문하면서, 겨우 32킬로미터 떨어져 있는 오베르로 테오가 직접 가지고 올 거라고 기대했다. 그러나 테오는 가볍게 형에게 조언했다. "형을 괴롭히는 게 있거나 잘 풀리지 않는 일이 있으면…… 가셰

박사를 만나. 그가 기분을 띄울 만한 방도를 알 거야." 핀센트는 자신이 더 많은 일을 알고 있음을 암시했고("너에게 호의를 지닌 높은 양반을 많이 찾아냈기를 바란다.") 더 많은 편지 초안을 끝내지 않은 채 보내지 않고 남겨 두었다. 그 편지 중 하나에는 "네게 하고 싶은 말이 많은데, 소용없으리라는 느낌이 드는구나."라고 씌어 있었다. 테오는 돌 같은 침묵을 유지했다. 핀센트에게는 분명 대륙이 그들을 갈라놓고 있는 양 느껴졌을 것이다.

테오가 멀어지는 것보다 그의 안정감(그의 온전한 정신 상태)에 더 큰 위협은 없었다. 파리에서 돌아온 후로, 그날의 사건은 오를라처럼 그의 생각을 집요하게 괴롭혔다. 다른 두려움도 그를 괴롭혔는데, 특히 테오의 병이(그리고 그 자신의 병이) 심해진 점이 그랬다. 이전 여름에 생레미에서 끔찍한 발작을 일으킨 지 1년이 되어 가면서, 또 다른 발작은 피할 수 없이 임박한 것처럼 보였다. 폐기한 편지 초안 중 하나에는 "나는 목숨을 걸고 있고 내 이성은 반쯤 좌초해 있다."라고 적혀 있었다. 장래를 생각할 때면 드는 공포감에 대해 불평했다. 때로 두려움 탓에 손이 떨려서 편지를 쓰는 데 애를 먹었는데, 붓을 쥐고 있기도 힘들 정도였다.

불안감을 달래기 위해 핀센트는 항상 술을 마셨다.(젊은 르네 세크레탕과 밀렵꾼의 술집에서 페르노를 마시든가, 그 지역 경찰관과 노변 카페에서 압생트를 마셨다.) 그러나 머릿속에서 악마를 쫓는 방법에 작업만 한 것은 없었다. "온 마음으로 그림에 전념하고 있다."라고

테오에게 편지했다. 가셰 박사도 같은 해결책을 추천했다. "나 같은 경우에는 균형을 유지하는 데 일이 최고라더구나. ……온 힘을 다해 작업에 전념해야 해." 폭풍우가 무겁게 내리누를수록, 그는 점점 더 맹렬히 캔버스에 물감을 칠했다. 7월 셋째 주에 그는 다수의 새로운 그림들을 시작했고, 대부분은 가로 길이가 세로 길이의 두 배인 캔버스에 그려졌다. 이러한 비율은 그의 상상력의 특징적인 형태가 되었다.

그는 광대한 하늘(해가 떠 있는 하늘이나 비오는 하늘) 아래 파노라마처럼 펼쳐져 있는 교외 오두막집들에서부터, 노병처럼 텁수룩한 모습으로 열을 지어, 누에넌의 자작나무들처럼 정렬해 있는 짚단들에 이르기까지 모든 것을 그렸다. 시골의 마법으로 건초로 변한 가옥처럼 보이는 건초 더미와 모자이크 같은 들판 속으로 보일락 말락 섞여 드는 오두막집을 그렸다. 드러난 나무뿌리 하나를 뚫어지게 바라보다가 마침내 그 광경의 작은 일부를 대형 캔버스에 채워 넣었다. 하나의 숲만큼이나 크게 그려진 친밀한 수부아였다. 그는 넓은 시야를 옹이 진 늙은 뿌리, 덩굴, 새로 자라나는 싹에 집중했고 하늘과 땅, 나무 자체마저 배제했다. 그리하여 형상과 색은 현실과의 관계를 잃고, 핀센트처럼 멀고 심오한 세계, 추상적이고 몰입되는 세계로 들어선다.

이 새로운 작업열 속에서 오랜 환상이 다시 태어났다. 크고 권고적인 전원생활의 이미지, 매력적인 오두막집, 누에넌과 그 황무지를 떠올리게 하는 것들, 정원의 소중하고 아늑한 구석, 이 모두가 테오가 오베르에 와서 합류할지 모른다는 되살아난 희망을 암시했다. 파리의 아파트에 홀로 있을 동생의 모습에 마음이 움직여 최근에 주고받았던 적의와 비난을 제쳐 두었다. 그는 7월 6일의 사건에 대한 테오의 설명을 노골적으로 거부하는 편지("내가 직접 네 가정의 행불행을 다 보았다.")를 버리고, 다시 시작하자고 제안하는 편지를 보냈다. 테오의 무시에 절망하지 않으려고, 자신의 곤경을 모든 화가가 겪는 시련으로 이해했다. "화가들은 점점 궁지에 몰려 분투하고 있다."라고 체념하듯 썼고, 화가와 화상의 어떤 연합도 결국 실패하고 말 거라고 했다. 인정사정없는 시장은 모든 인상주의 화가를 배신했고, 테오의 계획처럼 진실한 것들조차 무력화했다면서 위로의 말을 했다.

그는 전원생활과 형제의 재결합에 대해 되살아난 꿈을 보여 주는 열정적인 스케치를 편지에 포함했다. 편지 한 장을 뒤집어서 새로운 삶에 대한 자랑스러운 초대의 스케치를 그렸다. 바로 「도비니의 정원」이었다. 7월 초에 그 정원을 처음 그린 후로, 핀센트는 라보 여관에서 겨우 몇 블록 떨어져 있는 그 유명한 정원에 여러 번 다시 갔을 것이다. 그사이 가로 길이가 두 배인 또 다른 캔버스에 그 정원의 호화로운 이미지를 다시 그렸다. 핀센트는 오베르에 있는 도비니의 다른 작업실 안쪽의 벽들을 채운 그림들에 대해서 들었던 게 분명하다. 그 화가의 가족 모두가 그 그림들에 기여했다. 그것은 황무지의 오두막집에서 살아가는 '화가 가족'이라는

환상을 상기시켰다. 실로 7월에 핀센트의 싱싱력으로부터 터져 나온 넓은 캔버스들 역시 숭고한 시골 생활의 장면으로 전원주택 하나를 채울 정도였다.

그룹을 이룬 그림들(쇠라와 모네의 연속적인 '장식')에 항상 눈이 끌리는 핀센트에게 끊김 없는 전경은 딱 그러한 심상의 합창을 형성했다. 그는 가로가 두 배 긴 캔버스를 잇달아 완성하여 이젤에서 내리며 테오에게 편지했다. "내가 대단히 아끼고 존경했던 화가들만큼 잘 해내고자 애쓴다." 그중 샤를 도비니만큼 그가 아끼고 존경했던 화가는 없었다. 그리고 도비니가 그의 아내 그리고 동료인 도미에와 함께했을 정원보다 더 매력적인 이미지는 없었다. "아마도 너는 이 스케치에서 도비니의 정원을 보게 될 거다."라고 그 소묘에 동봉한 편지에서 암시했다. "내가 그린 가장 의미심장한 그림이야."

같은 편지의 초안에서, 핀센트는 18년 전 레이스베익으로 향하는 길에서 다짐했던 동반자 관계를 다시 요청했다. "줄곧 네가 단순한 화상 이상이 될 거라고 생각했어." 그는 드렌터의 호출을 상기시키며 말했다. "나를 통해서 너는 실제로 그림을 그려 낼 의무가 있고, 그 그림은 재앙 속에서도 평온을 간직할 거다." 실제로 보낸 편지(그가 테오에게 보낸 마지막 편지)에서는, 이 기적 같은 정원의 호소하는 듯한 이미지가 노골적인 하소연으로 대치되었다. "진실로 우리가 할 수 있는 것은 그림이 말하도록 만드는 것밖에 없다."

사흘 후인 7월 27일 일요일에 핀센트는 아침 그림 작업을 끝내고 점심을 먹으러 라보 여관으로 돌아왔다. 식사가 끝나자, 물감과 붓이 든 주머니를 걸치고 이젤을 다시 어깨에 지고 여러 주 동안 거의 매일 그래 왔던 대로 다시 힘든 작업으로 돌아갔다. 근처 도비니 정원으로 향했을 수도 있고, 그 거추장스러운 짐에 또 다른 가로 길이 두 배의 캔버스를 더하여 더 먼 교외로 나갔을지도 모른다.

몇 시간이 지나 해가 진 후, 그는 물감 주머니도 이젤도 캔버스도 없이 라보 여관으로 돌아왔다. 라보 가족과 다른 하숙인들은 무더운 여름날 저녁에 야외에서 저녁을 먹은 후 카페테라스에서 시간을 보내고 있었다. 그들은 어둑해진 거리에서 그가 다가오는 것을 보았다. "그는 배를 붙잡고 다리를 저는 듯했다. 그의 재킷 단추는 모두 채워져 있었다." 더운 날 저녁치고는 이상한 일이었다. 그는 한마디 말도 없이 그들을 지나쳐 방으로 직행했다. 투숙객의 이상한 행동이 걱정된 귀스타브 라보가 계단 밑에서 귀를 기울였다. 신음을 들은 그는 핀센트의 다락방으로 올라갔다. 그리고 핀센트가 고통에 겨워 몸을 말고 침대에 누운 것을 발견했다. 라보는 무슨 문제가 있냐고 물었다.

핀센트는 셔츠를 올리고 라보에게 갈비뼈 아래 작은 구멍을 보여 주며 대답했다. "자해했소."

프랑스의 판 호흐

폴 가셰 박사

「피아노를 치는 마르그리트 가셰」 1890. 6.
캔버스에 유채, 50×102cm

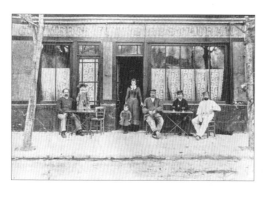

라보 여관 앞에 모인 라보 가족

「챙 넓은 모자를 쓴 소년 두상」
1890. 6~7. 종이에 초크,
8.6×13.7cm

「도비니의 정원」 1890. 7.
편지 스케치, 펜, 22×7.6cm

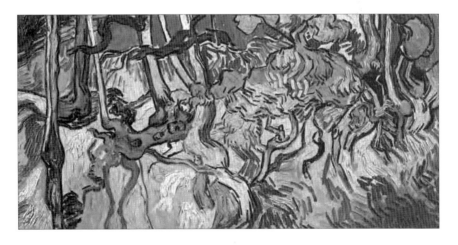

「나무뿌리」 1890. 7.
캔버스에 유채, 99.7×50cm

환상은 사라지고
숭고함은 남다

7월 27일 라보 여관에서 핀센트가 점심 식사를
한 이후로 그날 밤* 배에 총알을 맞고 돌아올
때까지 그 대여섯 시간 사이에 무슨 일이
벌어졌는지 아는 사람은 아무도 없다. 그 시간과
이후에 대해서 많은 가설이 제기되었다. 경찰은
간단히 조사하고 그쳤다. 그러나 그날 핀센트의
행동 중 어떤 것에 대해서도 증인으로 나선
사람이 없었다. 그의 이젤, 캔버스, 화구통은
사라져 버렸다. 총은 발견되지 않았다.

 의식이 들었다 나갔다 하면서, 고통과
충격 사이에 핀센트는 처음에 무슨 일이
벌어졌는지 혼란스러운 듯했다. 그는 마치
사고를 당한 양 치료를 구했다. 오랜 세월 후 한
목격자는 "들판에서 자해했소. 권총으로 나를
쐈어요."라던 그의 말을 기억해 냈다. 의사가
불려 왔다. 핀센트는 왜 총을 소지했는지 또는 그
총으로 어떻게 자신을 쏘게 되었는지에 대해서
아무 해명을 하지 않았다.

 그것이 사고였는지 아니면 다른 일이었는지는
다음 날 아침 경찰관들이 총격에 관한 소문을

* 그날 벌어진 일에 대한 총체적 논의에 대해서는 「부록:
핀센트의 치명상에 관한 기록」 참고.

듣고 조사하러 왔을 때까지 불분명하게 남아
있었다. 핀센트가 자해했다는 얘기를 듣자,
그들은 즉시 질문했다. "자살하고 싶었던 거요?"
핀센트는 모호하게 대답했다. "그래요, 그런 것
같소." 경찰은 자살이 범죄임을 환기했다. 나라와
신 모두에 대한 범죄라는 것이다. 시키지도
않았는데 이상한 열의로 자기 혼자 저지른
일이라고 주장했다. "아무도 고발하지 마세요.
내가 나를 죽이고 싶었던 겁니다."

 몇 시간 내로 이 갑작스러운 주장은 하나의
이야기가 되었다. "핀센트는 전에 그림을 그렸던
밀밭으로 홀로 갔어요."라고 아들렌 라보는 후일
인터뷰 기자에게 말하며, 그녀의 아버지가 해
준 얘기를 다시 떠올렸다. 그가 핀센트의 침상
옆에서 들었던 단편적인 내용을 가지고 조립해
낸 이야기였다.

 그날 오후 내내 그 성벽을 따라 놓여 있는 깊은
 오솔길에서(아버지는 그렇게 알아들었어요.)
 핀센트는 자신을 쐈고 정신이 희미해졌어요.
 저녁의 찬 기운에 정신이 다시 들었지요. 자신을
 끝장내려고 두 손 두 발로 기어 총을 찾았지만
 찾지 못했어요. 그리고 나서 핀센트는 일어섰고
 언덕 비탈을 기어 내려와 우리 집으로 돌아왔죠.

 이 이야기는 사라진 시간의 몇 가지 이상한
점들에 대해 설명하지만, 결코 모든 것을 설명해
주지는 못한다. 핀센트가 "자신을 끝장내기"
위해 어둠 속에서 총을 찾았다고 하는데, 총이
그의 손아귀에서 어떻게 멀리 떨어져 있을 수

있단 말인가? 그리고 왜 다음 날 백주에(아니 영원히) 누구도 총을 찾지 못했을까? 또 사라진 이젤과 캔버스는 어찌 된 것인가? 어떻게 그가 그렇게 오랫동안 조금만 피를 흘린 채 의식을 잃고 누워 있을 수 있었을까? 상처 입고 의식이 몽롱한 상태에서, 어떻게 들판과 라보 여관 사이에 있는 가파르고 숲진 비탈을 어둠 속에서 내려올 수 있었을까? 그 총은 어디서 언제 구한 걸까? 왜 그는 자신을 쏘려 했는가? 왜 머리가 아니라 가슴을 겨냥했는가? 왜 그는 빗맞혔는가?

핀센트가 이전에 자살에 대하여 생각한 적이 없는 것은 아니었다. 1877년까지 거슬러 올라가 암스테르담에서 절망감이 바닥에 이르렀을 때, 그는 죽음이라는 평온한 상태와 탈출에 대해 동경하듯 곱씹었다. 모든 것으로부터 멀리 있게 되는 것과 같을 거라고 생각했다. 때때로 그는 자살에 대해 농담했다.(자살을 위한 디킨스의 식이요법을 암송했다.) 때로는 그럴 조짐을 보이기도 했다. 보리나주의 오지에서, 테오에게 "너나 다른 식구들에게 골칫거리 또는 짐이 된다면…… 아무에게 아무 쓸모도 없다고 느껴진다면 없어지겠다."라고 약속했다.

그러나 대개는 자살을 극력 반대했다. 자살은 사악하고 끔찍하며, 남의 비난을 두려워하는 겁쟁이가 하는 짓이고, 삶의 아름다움과 예술의 숭고함에 대한 범죄라고 말했다. 자살이란 "불성실한 자의 행위"라고 말한 밀레의 유명한 금언을 인용하며 "내가 그런 성향이 있는 사람이라고는 정말로 생각지 않는다."라 주장했었다. 테오가 그러듯, 그가 공허감과 말로 표현할 수 없는 비참함의 깊은 우울감을 느끼는 순간들은 있었다. 그러나 자신을 죽일 생각은 전혀 없었고, 병적으로 우울한 동생도 자신과 다름없기를 촉구했다. 그는 드렌터에서 편지했었다. "봐라, 슬쩍 떠난다든가, 종적을 감춘다든가 하는 것은, 지금이든 언제든 너나 나나 절대 안 된다. 그건 자살 행위나 다름없다."

아를에서 벌어졌던 사건과 병의 시작은 이 용감한 결심을 시험했지만 깨뜨리지는 못했다. 몸과 정신의 그 모든 고통(고립과 요양원에 수용된 일, 악몽과 환각)을 겪으면서도 테오에게 한 약조를 지켰다. 그러나 페이롱 박사는 핀센트가 붓을 빨아먹는 모습을 보고 자살 시도를 본 거라고 생각했고, 한번은 동생의 애정이 사라져 가고 있다고 느꼈을 때, 핀센트도 절망적인 위협으로 비난했다. "너의 우애가 없었다면, 사람들은 무자비하게 내가 자살하도록 내몰았을 것이다. 그리고 겁쟁이인 나는 그 짓을 저지름으로써 끝장났을 것이다."라고 1889년 4월에 보낸 편지에 적었다.

그가 죽음을 반기던 때가, 심지어 경건하게 소망하기까지 하던 때가 있었다. 그때는 공포감과 삶에 대한 혐오감에 휩싸여 죽음에 대한 생각을 받아들이곤 했다. "그런 말썽을 일으키고 그것에 시달리느니 죽는 게 나을 거다."라고 아를의 병원 독방에서 편지했다. 생레미에서는 사신을 구원의 천사처럼 빛나고 아름답게 표현했고 테오에게 설명했다. "죽으면 아무 슬픔도 없다." 시련은 그를 더욱 무르익게 하고, 금방이라도 베이기 쉽게 만들었다.

프랑스의 판 호흐

심지어 사신의 낫을 열망하기까지 했다. 연이은 발작에 난타당하고 "늘 재발의 두려움 속에서 살아가면서, 나는 더 이상이 없었으면 좋겠다고, 이번이 마지막이면 좋겠다고 곧잘 혼잣말을 했다."라고 고백했다. 그러나 죽음을 환영하는 것만큼, 자신에게 죽음을 부여할 용기는 없었다. 노란 집에서 온갖 걱정에 찬 밤을 보내며, 생레미 주변을 외롭게 산책하면서, 핀센트는 자신의 약조를 지켰다. 론 강에 몸을 던지지도, 알피유 산맥의 절벽에서 뛰어내리지도, 파리행 기차 아래 몸을 던지지도 않았다.

실로 그는 그 극악무도하고 비겁한 행위에 너무나 가까이 다가갔었기에 다시는 그것에 접근하지 못할 사람으로 자신을 묘사했다. "나는 낫고자 애쓴다. 자살할 작정이었다가, 물이 너무 차다는 것을 깨닫고서 강둑을 향해 되돌아가는 사람처럼 말이다."

생레미 산골짜기에서든 보리나주 검은 고장에서든, 노란 집에서든 스헨크버흐 작업실에서든, 자살에 대한 생각이 양심의 장애물을 헤치우고 상상 속으로 들어올 때마다, 그 생각은 단 한 가지 형태로 나타났다. 익사였다. 1882년 케이 포스가 구애를 거절했을 때, 그는 절망감에 빠져 물에 뛰어들까 생각했다. 후일 그는 밀레가 자살을 금한 것에 막연히 이의를 제기했다. "물에 몸을 던지는 사람을 이해할 수 있어." 그로부터 1년 후, 그가 만일 신 호르닉을 버리면 그녀는 물에 빠져 죽을지도 모른다고 테오에게 경고했다. 안트베르펜에 있을 때는 어느 무명 폐결핵 환자에 대한 동정심을 표현했다. "그녀는 병으로 죽기 전에 아마 물에 몸을 던질 거다." 그리고 아를에서 시장과 그를 고발하고자 모여 있는 사람들에게는 강력히 선언했다. "마지막으로 한 번만 이 선량한 사람들을 기쁘게 해 줄 수 있다면 물속에 뛰어들 준비라도 되어 있다."

핀센트의 상상 속에서, 화가와 여자들은 같은 지성과 감수성, 자신의 고통에 대한 예민함을 지녔기에 항상 물에 빠져 자살했다. 그는 안트베르펜에서 "화가들은 여자들이 죽는 식으로 죽는다."라고 편지에 적었다. "너무나 사랑했고 삶에 상처받은 여자처럼 말이다." 마르홋 베헤만은 스트리크닌을 마셨고, 그는 삶과 허구 속에서 음독자살한 다른 사람들도 알고 있었다.(실로 그는 독에 대해 아주 많이 알았고 그것을 효과적으로 자신에게 쓸 수도 있었다.) 그러나 그러한 사람들은 화가들처럼 "자신에 대한 자각"을 누리지 못하고 생명을 가벼이 여긴 것이다.

그는 발자크의 『잃어버린 환상』을 읽었고 그 소설의 낙담한 시인인 뤼시앵 샤르동이 자살의 심각성과 방법에 대해 사색하는 소리를 들었다. "시인으로서 그는 시적으로 끝내기를 원했다."라고 발자크는 썼다. 그리하여 그는 강을 따라서 있는 어느 매력적인 장소를 골랐고 주머니를 돌로 채울 계획을 세웠다. 당연히 핀센트는 오래전에 읽은 미슐레의 『잔 다르크』나 최근에 읽은 공쿠르 형제의 『제르미니 라세르퇴』에서, 높은 곳에서 뛰어내리는 것에 관해서도 읽었다. 플로베르의 주인공들인

부바르와 페퀴셰는 목을 매어 죽을 계획(당연히 함께)을 세웠지만 실패했다. 졸라의 클로드 랑티에는 성공했다. "그는 끝내지 않은, 끝낼 수 없는 걸작 앞에서 큰 사닥다리에 목을 매었다." 졸라의 『여인들의 행복 백화점』의 등장인물은 합승 마차 아래 몸을 던졌다. 도데의 복음 전도자는 기차를 택했다.

핀센트가 읽은 책에서, 화기에 의존하는 것은 항상 비참하게 끝났다. 그리고 종종 실패했다. 졸라의 『살림』에서 방종한 변호사 뒤베리에는 작은 권총으로 자살하려고 했지만 결국 외모만 망가뜨렸을 뿐이다. 모파상의 『피에르와 장』에서 돌발적인 총격은 복부에 끔찍한 상처를 내서 "그 사이로 창자가 튀어나왔다." 핀센트 자신의 삶에서 총이란 진기하고 낯선 장치였으며, 황야의 모험과 전투에 국한되어 있었다. 동생인 코르가 1889년에 트란스발에 도착했을 때, 테오는 어머니로부터 전달받은 코르의 편지를 보고 "하루 종일 권총을 지니고 돌아다녀야 한다."라고 알림으로써 그 고장의 난폭함을 전했다.

당시에 오베르에서 핀센트가 총을 소지한 것을 보았다는 사람은 아무도 없었고, 그에게 총을 주었거나 팔았거나 빌려주었다고 인정한 사람도 없었다. 어쨌든 그 미치광이 네덜란드인을 믿고 총(프랑스 시골에서는 여전히 진기한 물건이었다.)을 맡길 사람이 어디 있었겠는가? 그리고 그 총은 어찌 된 걸까? 그 후 핀센트의 사라진 무기에 대한 수수께끼는 근거 없는 많은 주장들을 불러일으켰다. 그가 들판에서 "까마귀들을 겁주어 쫓아 버리려고" 여관 주인인 라보에게서 빌렸다는 말도 있었다. 그 총으로 다른 사람들을 위협한 적이 있다는 주장도 있었다. 그의 인생에서 좀 더 이른 시기에 비슷한 무기를 휘두른 적이 있다는 말도 있었다.

그러나 현장에 처음 당도한 의사인 마제리는 무기를 볼 필요도 없이 상처를 낸 것이 소구경 권총임을 알았다. 갈비뼈 바로 아래 난 상처는 큰 완두콩만 했고 그는 가늘게 피를 흘리고 있었을 뿐이다. 검붉은 작은 원 주위로 보라색 후광이 형성되어 있었다. 마제리는 총알이 모든 주요 기관과 혈관을 빗맞았다고 결론 내렸다. 그는 핀센트의 몸을 철저히 살피며(고통스러운 과정이었다.) 총알이 복부 뒤쪽을 향해 위치해 있다고 생각했다. 그것은 총알이 치명적으로 폐를 관통하거나 동맥을 스치거나 척추 근처에 박힐 수도 있었다는 뜻이었다.

총알은 이상한 길로 지나갔다. 만일 핀센트가 제 가슴을 쏠 작정이었다면, 과녁을 빗나간 그의 팔을 납득하기 어렵다. 총이 너무 낮게 쥐어져 아래쪽을 겨냥해서, 작은 총알은 위험한 위치로 발사되었지만 의도했던 표적과는 너무 멀다. 작정하고 저지른 자살 행위처럼 각도가 똑바르고 계획적이지 않고 우연히 일어난 총격인 양 이상하다. 그리고 또 다른 특이점도 있다. 일반적으로 그렇게 가까운 거리에서 총알이 발사되면, 뼈를 치지 않는 한 뱃살의 부드러운 조직을 관통하여 반대쪽으로 튀어나오게 된다. 총알이 그의 몸속에 남아 있다는 것은 사용된 총이 제한된 기동력을 지닌 소구경의 총일 뿐

아니라, 보다 먼 곳에서 발사되었음을 나타낸다. 그 의사의 보고에 따르면 "아주 멀리", 아마도 핀센트의 손이 미치는 범위보다 훨씬 먼 곳에서 발사되었을 거라고 했다.

드디어 가셰 박사가 도착했다. 그는 아들과 낚시를 갔다가 행인에게서 발사 사건에 대한 이야기를 들었다. 이는 그 소식이 얼마나 빨리 확산되었는지를 보여 준다. 오베르에서 핀센트의 명목상 관리자로서 가셰는 책임져야 할 것이 많았다. 그는 최악의 상황을 예상하며 라보 여관으로 돌진했다. 그런데 핀센트는 놀랍게도 의식이 또렷한 채로(파이프 담배를 태웠다.) 배에서 총알을 빼 달라고 요구하고 있었다. "아무도 나를 위해 배를 열어 주지 않을 거요?" 한 목격자는 그의 애원을 기억했다.

가셰는 직접 그 상처를 검사하고서 따로 마제리 박사와 상의했다. 두 사람 다 감히 수술을 시도할 엄두를 내지 못했다. 마제리는 여름휴가 중인 파리의 산과 의사였다. 가셰는 총상이 아니라 영양과 신경증에 관한 전문가였다. 핀센트를 파리의 병원으로 옮기는 데에는 훨씬 심각한 위험이 따랐다. 치료할 증상이 없었기에, 그들은 붕대를 감고 잘되기를 빌었다. 틀림없이 항의하는 핀센트를 두고, 가셰는 핀센트가 자해했다고만 밝히는 편지를 테오에게 부쳤다. "내가 주제넘게 당신에게 어떻게 하라고 말하지는 않겠소." 하고 그는 조심스럽게 썼다. "하지만 내 생각엔 발생할지도 모를 합병증에 대비하여 여기에 오는 게 당신의 의무일 것 같소."

전보를 보내면 너무 놀랄 것 같아서 편지로 부칠 계획이었다. 그러나 핀센트에게 테오의 주소를 묻자, 가르쳐 주지 않으려 했다. 가셰는 다음 날 아침 파리로 젊은 네덜란드 화가인 히르스히흐를 급파하여 화랑에서 테오에게 편지를 전해 주기로 마음먹었다. 가셰는 그곳에 그를 방문한 적이 있었다. 그 후 두 의사 모두 작은 다락방을 떴다. 핀센트는 담배를 피우며 기다렸다. 때때로 몸이 경직되었고 괴로움에 이를 악물었다. 그날 밤 핀센트의 옆방을 쓰던 안톤 히르스히흐는 큰 비명을 들었다.

다음 날 아침 오베르는 전날 밤의 놀라운 사건에 대한 소문으로 떠들썩했다. 누군가가 어스름 녘에 핀센트가 큰길(마을 위의 들판에서 멀리 떨어진 곳이었다.)에서 살짝 벗어난 담이 둘러쳐진 농장 안마당으로 들어가는 것을 보았다고 했다. 그는 마치 누군가를 만나려는 양 아니면 보이지 않는 동행에게 붙들린 양, 거름 더미 뒤로 몸을 감췄다. 소문에 따르면 치명적인 총탄이 발사된 곳이 바로 그곳이었다. 핀센트는 거름 더미와 라보 여관 사이의 평지로(거리가 800미터에 못 미쳤다.) 다친 몸을 끌고 왔을 수도 있다. 강둑의 가파르고 힘든 경사면보다는 훨씬 쉬운 경로였다. 그의 이젤과 캔버스, 총은 처분되었을지도 몰랐다.

권총은 오베르에서 흔하지 않았고, 발사 사건 이후에 마을 사람들은 총들을 모조리 검사했다. 오로지 한 개의 총이 소유주와 더불어 사라지고 없었다. 르네 세크레탕과 그의 장난감 총 퍼펄로 필이었다. 발사 사건이 있은 후 아직 여름이

한창인데 약사 아버지가 가스통과 그를 몰래 데리고 가 버린 것이다. 그 형제는 결국 오베르로 돌아왔으나, 그 권총은 결코 다시 보이지 않았다. 수십 년 후 르네 세크레탕은 해명을 위해 나섰다. 50년 넘게 침묵하던 그는 핀센트가 자신에게서 그 총을 훔쳤노라고 말했다. "우리는 모든 낚시 장비와 함께 아무렇게 총을 놓아두곤 했는데, 거기서 핀센트가 그것을 발견해서 가져갔소."

그러나 소문의 평결은 오래전에 내려져 있었다. 1930년대에 위대한 미술사가인 존 리월드가 오베르를 방문하여 1890년 그 한여름 밤의 증인들 중 생존해 있는 사람들과 면담했을 때, 몇몇 "어린 소년들"이 잘못해서 핀센트를 쏘았다고 하는 얘기를 들었다. 들은 얘기에 따르면, 그 소년들은 살인죄로 기소될까 봐 두려워 결코 나서지 않았다고 했다. 그리고 핀센트는 최후의 순교 행위로서 그들을 보호하기로 했다는 것이다.

테오는 28일 한낮에 도착했다. 히르스히흐가 화랑에 모습을 드러내고 겨우 몇 시간 후였다. 과거에 온갖 청천벽력 같은 일들을 겪었음에도, 오베르에서 온 소식은 충격적이었다. 테오는 앞선 주를 자신이 사는 건물의 1층을 점검하며 보냈고, 그러면서 네덜란드에 있는 처자식과 8월에 재결합할 꿈을 꾸었다. 그리고 그사이에 파시에서 주말여행을 보낼 계획을 세웠다. 그곳은 파리 외곽의 여름 피서지로서 오베르 같지 않았다. 그의 걱정은 핀센트에 대한 것이 아니라 일에 관한 것이었다. 그의 최후통첩이

실패한 이후로, 그는 파리의 자회사 중 두 곳을 폐쇄하기로 결정했다는 소문을 들었다. 두 곳 중 하나가 자신의 화랑이었다.

가셰의 편지는 그 모든 것을 중단했다. 오베르행 기차 안에서, 해묵은 공포가 엄습했다. 겨우 일주일 전 그는 그런 걱정들을 무시했고, 그 무시의 말들은 기차가 파리를 뜨며 틀림없이 그를 괴롭혔을 터다. 그는 7월 20일에 "형이 우울하거나 또 다른 고비를 향해 가는 것만 아니라면, 모든 일이 잘되어 가오."라고 아내를 안심시켰던 것이다. 가셰의 편지에는 핀센트가 '자해'했다고 씌어 있었다. 이와 같은 소식에 마지막으로 불려 갔을 때, 테오는 아를에 도착해서 형이 귀가 잘린 채 오락가락하는 정신으로 병상에 누워 있는 것을 발견했었다. 오베르에서는 무슨 두려운 일이 그를 기다리고 있을까? 히르스히흐는 자살 시도의 가능성(가셰가 그의 편지에서 신중하게 생략했던 수치스러운 혐의였다.)을 언급했을 것이다. 이는 또 다른 공포를 불러일으키며 끝없을 것만 같은 한 시간의 기차 여행을 괴롭혔다.

라보 여관에 도착했을 무렵, 그의 얼굴은 "슬픔으로 일그러져 있었다."라고 아들렌 라보는 회상했다. 테오는 위층에 있는 핀센트의 방으로 급히 올라갔다. 그러나 그가 두려워하던 임종 장면 대신에 침대에 앉아서 담배를 피우는 형을 발견했다. "실로 아주 아픈데도, 내 예상보다는 나아 보였다오."라고 그날 저녁 아내에게 편지했다. 아들렌(그녀는 테오와 아버지를 뒤따라 그 방에 들어가 있었다.)의 말에 따르면, 두 형제는

프랑스의 판 호흐

얼싸안았고 바로 네덜란드어로 열띤 대화를
나눴다. 라보 집안사람들은 방에서 나왔다.

그날 형제는 밤이 될 무렵까지 이야기를
나누었다. 핀센트는 낮은 철제 침대에 누워서,
테오는 침대 옆에 끌어다 놓은 밀짚 의자에
앉아서 이야기했다. 동요했다가 기력을 잃었다가
가쁜 숨을 쉬었다가 고통에 움찔했다가
하면서, 핀센트는 동생이 찾아와 같이 있어
준 데 고마워했다. 핀센트는 제수와 아기에
대해서 물었다. 모든 인생의 비애를 모르는
그들이 얼마나 사랑스럽냐고 덧붙였다. 만일
형이 자살을 시도했다고 주장했다면(라보와
다른 사람들에게 그런 것처럼) 테오는 분명
질문을 던졌을 것이다. 왜 아무런 경고도 하지
않았느냐고 말이다. 핀센트가 최근에 보낸
편지는 들뜬 기운과("사업에 행운이 있기를……
마음으로 악수를 청하마.") 시골 생활에 대한
밝은 스케치로 가득 차 있었다. 물감을 더 보내
달라고 주문하기까지 했다. 방을 둘러봐도
죽음을 예비하는 아무런 징후도 보이지 않았다.
깔끔하게 정리하지도 않았고 작별의 쪽지도
없었다. 폐기한 편지의 초안과 찢어진 조각이
다른 사람들이 읽으라고 핀센트가 책상 위에
놓아둔 게 아니었음은 분명하다.

휴식 시간(핀센트가 자거나 음식을 먹는 동안,
또는 무의식 상태에 빠져 있던 때였을 것이다.)을
이용해 테오는 아내에게 편지를 썼다. 자살에
대한 암시는 전혀 없었고 포기의 기색만 풍겼을
뿐이다. "가엾어라! 형은 후하게 행복을 누리지
못했소. 또한 어떤 환상도 품고 있지 않소. 형은

외로웠고, 때로 그 외로움은 형의 인내를 넘어선
것이었다오." 그는 핀센트의 이전 상처와 회복에
대한 기억으로 아내와 자신을 안심시켰다.
"전에도 이만큼 절망적이었지요. 그리고
의사들은 형의 강건한 체질에 놀랐다오." 하고
희망적으로 썼다. 그는 그날 밤 형이 나아지면
다음 날 파리로 돌아가겠다고 했다.

그러나 핀센트의 상처는 쉬이 아물지 않았고,
치료는 한 가지뿐이었다. 그가 "삶에 대한
믿음"을 잃어버린 거라고 테오는 결론 내렸다.
운명은 핀센트에게 기회를 주었고(그 자신의
손으로든 또 다른 이의 손에 의해서든) 그는 죽음을
택했다. "나는 특별히 죽음을 찾지는 않을
거다. 하지만 일이 벌어진다면 피하지는 않을
거다."라고 핀센트는 누에넌에서 편지를 쓴 적
있었다.

해가 지고 다락방의 열기가 식기 시작하면서,
대화도 휴식도 힘겨워졌다. 핀센트의 숨은 좀
더 얕아지고 가빠졌다. 가슴이 마구 뛰었다.
피부에서 색과 온기가 빠져나갔다. 여러 번
발작을 일으켰고 그러면서 숨이 막힐 듯이
보였다고 테오는 회상했다. 해 질 녘에 임종이
가까운 듯했다. 발작은 더욱 자주 일었다. 그들의
이야기는 줄어들었다.

호흡이 불안정한 상태에 빠질 때마다,
다정한 추억이 떠올라 눈물이 쏟아질 때마다,
죽음이 가까이에서 어른거렸다. 형제는 오랜
세월 자살에 대해서 이야기한 적이 거의
없었다.(자살을 부인한 것만 제외하고 말이다.)
그러나 죽음은 처음부터 핀센트의 편지들을

사로잡았다. 죽음에 대한 생각은 "나를 기운 나게 했고 가슴이 타오르게 했다."라고 1876년 영국에서 보낸 편지에 썼다. 그는 묘지에서 오랜 시간을 보냈으며 시체를 그리고 싶어 했다. 장례식과 역병에 관한 이미지, 사신을 묘사한 그림을 소중히 여겼다. 사자의 얼굴에서 평온함을 보았고, 그들이 "우리가 계속해서 지고 가야 하는 인생의 짐"으로부터 자유로워진 것을 부러워했다. "죽음은 힘겹죠. 그러나 사는 건 더 힘겹잖소."라고 아버지 장례식에서 어느 문상객을 꾸짖기도 했다.

실패와 가난, 죄책감, 고독감, 그리고 마지막으로 광기의 오랜 세월은 그에게 죽음의 다른 얼굴을 보여 주었다. 1885년에 아버지의 죽음으로 종교가 주는 위안을 박탈당한 후로 줄곧 그는 죽음이 남겨 놓은 공허감을 채우는 데 실패했다. 그는 톨스토이의 허무주의에서부터 볼테르의 "우주적 웃음"*까지 모든 것을 시험해 보았고, 그 모두가 부족함을 깨달았다. 결국 예술만이 위로를 주었다. "인생에서 내 목표는 최대한 많이 그리는 것이다. 그리고 나서 인생의 끝에서 애정과 부드러운 후회를 느끼며 돌아보면서 '아아, 더 많이 그릴 수 있었더라면!' 하고 생각하면서 죽었으면 좋겠다."

그러나 그림만으로는 충분치 않았다. "작품을 통한 화가의 미래에 대해서는 많이 생각하지 않는다." 그는 아를에서 말했다. "그래, 화가는

햇불을 후세에 넘겨줌으로써 자신을 불멸케 하지. ……하지만 그뿐일까?" 그는 그 너머 세상, 즉 그가 마침내 공허한 어리석음과 삶의 무의미한 고통으로부터 자유로워질 수 있는 곳이 있다는 가능성 없이는 살아갈 수 없었다. 두 번째 기회의 약속, 다시 시작할 수 있다는 약속, 즉 그에게 없어서는 안 될 종교의 위로를 살려 두기 위해, 자신만의 사후 세계를 구축하는 데 오랜 시간을 들였다. 그것은 멀리 떨어져 있는 천체와 "보이지 않는 반구"의 눈부시게 아름다운 환상이었다. 다시 말해 그 별로 가는 무리와 우주의 행성처럼 무한한 일생들의 장엄한 환상이었다. 그의 그림처럼 이 정교한 관념은 자연의 아름다움, 과학의 매력, "심오한 슬픔을 느끼게 하는 성서", 그리고 특히 미술의 초월적인 힘에 의지했다. "환상은 사라질지라도 숭고함은 남는다."

이 모든 위로의 환상(그 일부는 종말이 다가오는 것을 느끼며 틀림없이 그의 마음을 스쳐 갔을 것이다.) 중에서, 가장 영화롭고 희망에 차 있고 위로를 주는 것은 1888년에 노란 집에서 고갱이 오기를 기다리며 했던 상상이었다.

나는 점점 더 우리가 이 세계로 신을 판단해서는 안 된다고 느낀다. 이 세계는 성공적이지 않은 하나의 습작일 뿐이다. 잘못된 습작으로 뭘 할 수 있겠느냐? 네가 그 화가를 좋아한다면, 비판할 거리를 많이 찾지 마라, 잠자코 있어라. 하지만 네게는 더 나은 것을 요구할 권리가 있다. 우리는 같은 손이 만든 다른 작품을 보아야 한다. 이 세계는 그 화가의 안 좋은 나날 중 하루에

* 　합리주의적 계몽사상가인 볼테르는 풍자, 해학, 조소 등 웃음의 힘을 통해 사회를 비판했다.

서둘러 아무렇게나 만들어진 게 분명해. 자기가 뭘 하는지도 모르거나 머리가 잘 돌아가지 않는 날에 말이다. 그래도 전설이 말하는 바에 따르면, 이 선한 신은 세계라는 습작에 대해 끔찍한 노고를 아끼지 않았다. ……나는 그 전설이 옳다고 생각하는 쪽으로 기울고 있어. 하지만 그 습작은 여러 면에서 엉망이 되었지. 장인만이 그렇게 큰 실수를 하는데, 아마도 그것이 우리가 얻는 최고의 위로일 거다. 왜냐하면 그 경우 우리는 바로 그 창조의 손이 되갚아 주는 것을 볼 희망을 품을 권리가 있으니까. 그리고 타당한, 심지어 훌륭한 이유로 너무나 많이 비판받는 이 삶을 우리는 있는 그대로 받아들여야 한다. 다른 삶에서는 이 삶에서보다 더 나은 것을 보게 되리라는 희망 역시 버리지 말아야 한다.

7월 29일, 자정께 동생 품에 안겨 힘겹게 숨 쉬며, 핀센트는 마지막 말을 내뱉었다. "이렇게 죽고 싶구나." 그는 30분쯤 더 그렇게 누워 있었다. 한 팔은 침대 옆으로 던져져 손이 바닥에 놓여 있었고, 입을 딱 벌린 채 헐떡였다. 새벽 1시가 조금 지나 두 눈을 크게 뜬 채, 그의 광적인 가슴이 멈췄다. "형은 열망하던 휴식을 찾았어요." 하고 테오는 어머니에게 편지했다. "형에게 삶은 너무나 큰 짐이었습니다. ……아아, 어머니! 그는 나의 진정한 형제였어요."

그날 새벽에 시간이 흐른 후, 테오는 새로운 사명에 제 슬픔을 묻었다. 핀센트가 살아서 갖추지 못했던 위엄을 죽어서라도 지니게 해야 한다는 사명이었다. 단호한 집중력으로 효율성

있게 움직이며, 시청에 나아가 공식 서류 작업을 마쳤다. 인쇄업자와 합의하여 부고장과 장례식 초대장 모두 몇 시간 내 인쇄되도록 조치했다. 그날 또는 장례식이 있을 다음 날 7월 30일 아침 일찍 파리에 배달되기 위해서는 초대장이 제시간에 우체국에 도착해야 했다. 장례식은 오베르 성당에서 오후 2시 30분에 치러질 예정이었고 장의 행렬, 영결 예배, 매장이 식에 포함될 터였다. 그사이 테오는 목수에게 관을 짜도록 부탁했고 장의사는 무더운 여름에 시신이 부패하지 않도록 작업했다.

핀센트가 작업실로 썼던 뒷방에서 장의사가 염하는 동안, 테오는 분주하게 꽃과 화초를 이용해 네덜란드 풍습대로 여관의 두 개 휴게실 중 한 곳을 영안실로 바꾸었다. 동포인 히르스히흐는 그 관습을 잘 알았고, 적절한 재료를 구하기 위해 주변을 샅샅이 뒤졌다. 그러나 테오는 먼저 그림을 원했다. 꿋꿋이 위축되지 않은 채, 그 작업실과 핀센트가 최근 작업을 많이 보관해 둔 뒤쪽의 광을 뒤져서, 고통스럽지만 나름의 기준을 세워 그림을 몇 점 골랐다. 그는 관대로 쓸 당구대 주위에 캔버스들을 하나씩 못 박았다. 일부는 반반하게 당겨져 있지 않았고, 일부는 마르지도 않은 상태였다. 아들렌 라보의 초상과 오베르 시청, 외로운 밀밭, 도비니의 멋진 정원 그림이었다. 간신히 일을 끝냈을 때, 장의사 무리가 관을 들여와 당구대 위로 끌어올렸고, 천으로 관을 감쌌다. 라보가 덧문을 닫은 탓에, 석탄산과 독주 냄새가 방에 가득했다. 그러나 테오는 아랑곳

않은 채 제 할 일을 하며, 관에 푸른 잎과 꽃, 특히 노란 꽃들을 걸쳐 놓았다. 방 주위에는 초를 놓았고, 마지막으로 관 발치에 핀센트의 이젤과 팔레트, 의자를 두었다.

그러나 죽어서도 핀센트는 동생을 당황스럽게 만들었다. 그 지역의 목사가 오베르 성당에서 영결 예배를 드리는 것을 허락지 않으려고 했다. 테오가 너무 성급하게 초대장을 보낸 것이다. 핀센트가 외국의 신교도라서 그랬든, 자살이 의심되어서 그랬든, 수도원장인 테시에는 교구의 영구차를 쓰는 것마저 금했다. 그리고 테오의 파리 사람다운 정중함으로도, 가셰의 영향력으로도 그 수도원장의 마음을 바꿀 수 없었다. 테오가 마을 위 고원에, 묘가 드문드문 있는 새로운 공동묘지에 작은 땅을 남겨 둔 것이 테시에가 허용할 수 있는 최선이었다. 그곳은 핀센트가 그렸던 성당으로부터 멀리 떨어져 있었다. 외로운 곳이었다. 황량한 들판에 아무것도 없는 맨땅이나 다름없었다. 아내와 자신에게, 테오는 이 마지막 거부에 대하여 할 수 있는 한 좋은 표정을 지었다. 그는 그곳을 "밀밭 정중앙의 양지바른 곳"이라고 불렀다.

다음 날 7월 30일에 조문객이 이어지기 시작했다. 반백이 된 늙은 화상이자 파리 코뮌 지지자였던 탕기는 일찍 도착했다. 뤼시앵 피사로가 왔지만, 그의 아버지인 카미유는 나이와 건강을 이유로 오지 않았다. 에밀 베르나르가 고갱의 종자 격인 샤를 라발을 데리고 왔다. 샤를은 '거장'을 대신해서 일을 보았는데, 고갱은 테오에게 많은 빚을 졌음에도, 브르타뉴에서 제때 초대장을

받지 못했노라고 주장했다.(후일 베르나르에게 미치광이 핀센트와 관계를 맺은 것은 "어리석기 짝이 없는 짓"이었다고 말했다.) 베르나르는 급조한 영안실로 들어와 바로 그림들을 다시 정렬하기 시작했다. 가셰 박사가 주민들을 데려왔는데, 살아 있을 때는 핀센트를 피했던 화가들도 있었다. 안드리스 봉어르 또한 핀센트, 아니면 누이와 테오를 봐서 참석했다. 테오를 제외한 핀센트의 가족은 아무도 오지 않았다.

문상객은 한 사람 한 사람 줄지어 관 옆을 지나갔다. 몇몇은 꽃을 가져왔다. 탕기는 슬피 울었다. 테오는 상주 노릇을 완벽하게 해냈다. 라보 여관의 식당에서 점심이 제공되었다. 3시 즈음 가장 건장한 이들이 히르스히흐와 아들 폴 가셰가 이웃 교구에서 빌려 온 영구차로 관을 옮겼고, 장례 행렬은 타오르는 듯한 여름 태양 아래 공동묘지를 향해 출발했다. 안드리스 봉어르와 테오가 이 작은 무리를 이끌었다.

무덤 옆에서 가셰 박사가 테오의 요청에 따라 거의 알지도 못했던 사람을 위해 몇 마디 막연한 찬사("정직한 사람이자 위대한 화가")를 내뱉었다. 더위에 멍하고 눈물에 가로막혀, 그는 많은 사람들을 혼란스러운 채로 남겨 두었다. 테오는 감정에 목이 메어 진심으로 고마움을 표했지만, 연설하지는 않았다. 관이 땅속으로 내려졌다. 테오 부부가 첫 삽을 떠서 무덤에 흙을 던져 넣었다. 작은 무리는 흩어지기 시작했다. 파리 사람들은 기차역으로 향하거나 여관으로 돌아갔고, 마을 주민들은 전원으로 사라져 갔다.

테오는 황무지에 서서 흐느꼈다.

라보 여관에 있던 핀센트의 방

에 필 로 그 # 여기에 잠들다

핀센트의 고뇌는 끝났지만, 테오의 고뇌는 이제 시작되었다. 폭풍 같은
슬픔과 후회에 난타당해 그의 연약한 체질은 완전히 망가지고 말았다. 오랜
세월 동안 그의 폐에 울혈을 초래하고 걸음걸이를 무력하게 했던 매독균이
이제는 뇌 속으로 뛰어들었다. 그의 허약해진 정신은 한 가지 생각에만
사로잡혀 있었다. "형은 잊히지 않을 거다."라고 테오는 리스에게 말했다.
세상은 너무 오랫동안 핀센트의 작업을("이 걸작들")을 무시했다고 말했다.
사람들은 그가 위대한 화가였다는 것을 알아야 하고, 후손들은 그에게
경의를 표해야 하며, 세상은 "신이 그를 우리에게서 그토록 빨리 데려간 것을
슬퍼해야" 했다. 이것이 테오의 새로운 임무였다. 그는 뒤늦은 죄책감에 빠져
오리에게 말했다. "나는 책임을 질 겁니다. 내가 그것을 이루기 위해 온
힘을 다해 모든 것을 행하지 않는다면 결코 자신을 용서할 수 없을 거예요."

그 무엇도 위로가 되지 않았다. 거의 즉각적으로 밀려들기 시작한
애도의 표시에 그는 성을 냈다가 수치스러워하곤 했다. 살아생전 핀센트를
무시하거나 비웃었던 화가와 동료 들은 그가 죽은 후에야 작품에 대한
위로로 테오를 응원했다. "종종 있는 일처럼, 모두가 이제는 찬사로
가득합니다."라고 씁쓸하게 테오가 어머니에게 편지했다. 연이은 편지
속에서 그는 한결같이 위로가 되지 않는 메시지를 받았다. 말썽 많던 형이
이제 없어졌으니 테오의 처지가 나아질 것이라는 메시지였다. 가족조차
노골적으로 안도하며 그 소식을 반겼다. 빌레미나의 말처럼 오로지 그를
위로하고자 한 말들이 그의 가슴을 찔렀다. "얼마나 이상한 우연의 일치인지
모르겠어. 평범한 사람들과 비슷해져서 어울려 살고 싶다는 큰오빠의 소원이
이뤄진 데다 이제 작은오빠에게 그렇게 가까워졌으니."

장례식이 있고 몇 주 지나지 않아, 죄책감은 강박 관념이 되었다. "아아,

사방이 얼마나 공허한지 모르겠소."라고 파리에서 아내에게 편지했다.
"형이 아주 그리워요. 모든 것이 형을 상기시키는 것 같소." 그는 핀센트
이야기만 했다. 8월 초 네덜란드 여행에서, 그는 줄곧 어머니 그리고
빌레미나와 보내며 핀센트에 대해 깊은 대화를 나누었다. 암스테르담에서
처자식과 재회했지만, 밤이면 오베르의 유령이 잠을 괴롭힌다고 했다.
파리로 돌아가자, 핀센트를 알았던 사람들만 보고 싶어졌다. 그들을 저녁
식사와 저녁 모임에 초대했고 "모임 자리에서 핀센트는 대화의 거의
유일한 주제였다."라고 자랑스럽게 가셰에게 알렸다. 테오는 특히 마지막에
핀센트를 알았던 폴 가셰에게 집착했다. 사실상 아는 게 거의 없던 환자에
대한 노인의 눈물 젖은 추억은 온 세상이 핀센트를 잊기 시작하는 시점에
테오의 강박 관념을 살려 냈다.

그는 다른 편지와 더불어 부엌 선반 속에 처박아 놓았던 핀센트의 편지
더미를 파헤치며(그리고 종종 그 편지들에 안도하며) 시간을 보냈다. 다시
형하고만 있으면서, 시련과 고난의 세월을 다시 체험했고 새로운 결심을
했다. "형이 보낸 편지에서 아주 흥미로운 점들을 발견하고 있어요. 형이
얼마나 많은 생각을 했고 자신을 속이지 않았는가 볼 수 있다면 아주 놀라운
책이 될 겁니다."라고 어머니에게 편지했다. 그것을 "쓰여야 할 책"이라고
부르며, 처음에 폴 가셰에게 부탁했다가 좀 더 높은 목표를 겨냥했다.
즉 비평가인 알베르 오리에를 겨누었다. 신문에 실린 몇 안 되는 간결한
부고 기사(특히 핀센트의 미술을 "병든 정신의 표현"이라고 언급한 기사)에
분노한 테오는 오리에에게서 그 영예가 빛난 적이 거의 없는 화가에게
불후의 명성을 부여할 기회를 보았다. "당신은 형의 진가를 인정한 첫 번째
인물입니다. 당신은 그를 아주 분명하게 보았습니다."라고 그 비평가에게
편지했다.

계획을 세우는 데 평생 신중했지만 꿈이 커지면서 그는 핀센트의
그림들이 파노라마처럼 펼쳐지는 기념비적인 행사를 상상했다. 인상주의
미술의 선구적 화상인 뒤랑뤼엘의 화랑에서 핀센트 작품의 석판 인쇄물과
그의 편지에서 발췌한 글이 들어 있는 방대한 도해 카탈로그를 곁들여
전시회를 여는 것이다. 그는 꼭 핀센트가 했을 것처럼("많은 작품을 함께 보는
게 필수적이다. 더 잘 이해할 수 있거든.") 종합 전시회의 틀을 짰고 핀센트의

전도자 같은 열정으로 밀어붙였다. 뒤랑뤼엘이 ("그를 정당하게 평가하기 위해서") 테오가 주장한 넓은 공간에 전시하기를 주저하자, 테오는 핀센트가 보였음 직한 반응을 보였다. 즉 더 격렬히 주장을 펼치면서, 정교한 설명과 과장된 세부 묘사, 착각에 빠진 약속으로 주장을 뒷받침한 것이다. "테오는 견해를 같이하지 않는 어떤 사람에게도 분개할 정도로 형의 기억에 사로잡혀 있습니다."라고 안드리스 봉어르는 가셰 박사에게 전했다.

추억에 대한 열광은 테오 자신의 정체성을 파괴했다. 아를에서 핀센트가 그랬던 것처럼, 테오는 "우울함의 옷을 입은, 무덤에서 일어난 듯한 불운한 형제"*에게 쫓기는 듯했다. 9월에 그는 구필의 상사들을 맹렬히 비난했고, 이상적인 '화가 연합'을 위해 미술계를 결집했으며, 카페 탕부랭에서 전시회를 열 계획을 구상했다. 그곳은 판 호흐 형제가 레픽에서 함께 지내던 1887년에 핀센트의 첫 번째 전시회가 열렸던 곳으로, 오랫동안 버려져 있었다. 반항심과 분노를 거칠게 내보이며(그중 얼마간은 직접적으로 아내와 자식에게 향했다.) 피해망상적인 공격을 받으며, 부정적인 생각에 빠졌다가 즐거운 생각에 빠졌다가 하며, 건강과 잠, 심지어 옷차림까지 무시한 채 형을 애도하면서 그 자신이 형을 닮아 갔다.

그 변화는 10월 초 테오가 즉석에서 구필을 관두었을 때 재앙과 같은 위기에 이르렀다. 그는 핀센트처럼 과시적으로 소리를 지르고 문을 쾅 닫으며 수십 년간 쌓인 불만을 풀어 놓았다. 사실상 사춘기 소년 이후로 늘 일해 왔던 회사를 떠나며 그가 했던 마지막 행동은 고갱에게 도전적이고 망상에 빠진 전보를 보낸 것이었다. "꼭 열대로 떠나십시오, 돈이 뒤따를 겁니다. 책임자, 테오로부터."

며칠이 안 되어 그는 정신적으로 완전히 망가지고 말았다. 1890년 10월 12일에 테오는 파리의 한 병원에 입원했다. 이틀 후 그는 지난여름에 휴가를 보냈던 녹음이 무성한 교외 지역 파시의 사설 요양원으로 옮겨졌다. 그 후로 거의 핀센트의 길을 따랐다. 약간 차이가 나긴 했다. 테오가 자유를 포기했을 때, 그는 신체적으로 형보다 훨씬 병든 상태였다. 이제 마비 증세가 그의 온몸을 괴롭혔다. 가끔은 걸을 수도 없었다. 신체적으로나 정신적으로나

* 프랑스 시인 알프레드 드 뮈세가 지은 「12월의 밤」의 한 구절.

933 에필로그

형보다 훨씬 연약했던 그는 더 거칠고 위험한 섬망 증세를 겪었다. 너무나 격렬하게 가구를 내던지고 옷을 찢어서 그를 소극적으로 만들기 위해서는 클로로포름을 써야 했다. 펠릭스 레이 같은 젊은 수련의가 아닌 프랑스 최고의 의사들이 그의 사례를 주시했다. 앙투안 블랑슈 박사의 사설 요양원은 핀센트가 생폴드모졸 요양원에 기대했던 온천이었다. 그리고 파시는 한때 글라눔*이 있었던 매력 넘치는 휴양지였다. 정신과 의사인 블랑슈는 저명한 화가의 아버지일 뿐 아니라 프랑스 신경학의 거물이자 프로이트의 스승인 장 마르탱 샤르코의 동료였다.

아를과 생레미에서 외롭게 지내던 핀센트와 달리, 테오가 병원에 입원하자 많은 가족과 벗이 병상을 찾아왔다. 빌레미나는 어머니의 "월계관이자 기쁨"에 대한 이루 말할 수 없는 걱정을 품고서 레이던에서 왔다. 핀센트의 인정사정없는 숙적이었던 테르스테이흐도 헤이그에서 급히 왔다. 고갱만이 고고한 태도를 유지했다. 판 호흐 형제의 광기가 자신의 명성과 그가 여전히 기초를 세우고자 고심하고 있는 운동의 명성을 오염할까 봐 겁냈던 것이다. 그는 테오의 정신 이상이 "나를 위해서는 끔찍한 고장"이라고 베르나르에게 투덜거렸고 열대 지방, 즉 타히티 섬에서 업적을 이루겠다는 최근의 발상에 자금을 대줄 다른 출처를 찾기 시작했다.

그러나 베르나르는 반대 방향에서 장래를 찾았다. 그는 비통을 느끼는 테오의 동료이자 핀센트의 옹호자, 그들 형제의 주된 전기 작가 역할을 맡았다. 테오 기억에 있는 핀센트의 작품으로 회고전을 준비하고자 한 그의 계획은 르풀뒤로부터 날카로운 질책을 불러일으켰고("얼마나 어리석은 실수인가!") 칭찬에 대한 경쟁을 촉발했다. 그 경쟁은 두 사람의 화가로서 남은 삶에서 떠나지 않을 터였다. 테오를 알던 전위 미술 사회의 다른 사람들은 카미유 피사로처럼 망연자실했다. "이 가여운 판 호흐를 대신할 사람은 아무도 없다. ……우리 모두에게 정말로 큰 손실이다."

테오는 자신을 동정하는 사람들에 덧붙여, 핀센트에게는 결코 없었던 존재, 즉 그를 배려해 주고 변함없는 파트너가 있었다. 요하나 봉어르는 남편의 건강과 평판을 위하여 다른 누구보다 열심히, 더 오래 싸웠다.

* 고대 로마 시대의 도시.

그가 죽고 나서 한참 뒤까지도 그녀가 치르게 될 싸움이었다. 그녀는
블랑슈의 요양원 의사가 테오의 마비와 치매가 같은 뿌리의 질병, 즉 매독의
산물이라고 말했을 때 그 말을 믿지 않았다. 그녀는 의사의 진단은 물론
치료도 거부했다. "요하나는 벌어지는 일들을 받아들이지 못하고 있어요."
그녀의 오빠인 안드리스는 괴로워하며 부모에게 편지했다. "그리고 계속해서
다른 뭔가를 바라는데, 자기가 테오를 더 잘 알고 그에게 가장 필요한 게
무엇인지 안다고 생각하는 모양이에요." 그녀는 사방에서 들려오는, 희망이
없으니 포기하라는 충고와 싸웠다. 예민한 신경과 잃어버린 형에 대한 슬픔이
문제의 원천이라는 테오의 주장에 매달려, 최면이 그를 도울지도 모른다고
생각했다. 그녀는 네덜란드의 작가이자 심리학자인 프레데릭 판 에이던에게
요양원에 있는 자기 남편을 찾아가 봐 달라고 부탁했다. 젊고 카리스마 있는
판 에이던은 믿음 없는 세계에 희망을 주는 형제애에 대한 복음을 설파하는
사람이었다. 핀센트 또한 최후가 다가올 때 형제애에 끌렸더랬다.

파시에서 한 달 후 판 에이던의 축복으로 요하나는 테오를 네덜란드의
위트레흐트에 있는 요양원으로 옮길 수 있었다. 구속복을 입고 감시원들을
대동한 채, 잠들지 못하는 오랜 기차 여행을 통해 그는 그의 형이 종종
다짐했던 북부로의 귀환을 마쳤다. 요하나는 젖먹이를 안은 채 같이 타고서
고향으로 향했다. 몇 달 뒤 그녀는 위트레흐트 북쪽으로 32킬로미터쯤
떨어져 있는 부슘이라는 작은 마을에 정착하게 될 터였다. 그 마을에 살았던
판 에이던은 후일 그곳에 유토피아적 공동체를 세웠다. 테오는 11월 18일에
끔찍한 상태로 요양원에 도착했다. 뒤섞인 언어로 횡설수설했고 머리는
헝클어지고 대소변을 찔끔거렸으며 거의 걷지 못했다. 자신이 누구이며
어디에 있으며 그날이 며칠인지에 대해 설명하지 못했다.

다음 두 달 동안, 테오는 위트레흐트에서 구속의 삶을 살았다. 그의
형이 아를과 생레미에서 영위했던 것과 닮은 삶이었다. 망상과 헛소리,
약으로 인한 인사불성 상태의 기나긴 낮 다음에는 제대로 쉬지 못하고
환영에 시달리는 잠 아니면 불면의 기나긴 밤이 뒤따랐다. 완충제가
덧대어진 독방에 몇 시간씩 앉아 여러 언어로 열에 들떠 조리에 맞지 않는
혼잣말(자신과의 논쟁)을 했다. 요양원 보고서에 따르면 그는 "명랑하고
떠들썩한 기분"에서 "지루하고 나른한 기분"으로 미친 듯이 오락가락했다.

갑작스러운 분노가 그의 연약한 육체를 사로잡을 때도 있었다. 그는 간질
발작과 구분이 안 되는 마비성 발작을 일으키며 머리부터 발끝까지 떨었다.
눈빛, 목소리, 전반적인 성격도 바뀌었다. 세련된 감수성의 소유자로서 교양
있던 화상은 이제 자신의 속옷을 쥐어뜯고 침대보를 잡아 찢고 매트리스의
속을 뜯어냈다. 감시인은 그에게 구속복을 입히고 진정하느라 씨름해야 했다.

대화가 점점 힘들어졌고, 걷는 것도 마찬가지였으며, 온몸 구석구석에
전율이 밀어닥쳤다. 얼굴 근육은 감당할 수 없게 뒤틀렸다. 침을 삼키는
데도 애를 먹었다. 식사는 고문이었고, 먹은 것 대부분을 토해 냈다. 장이
제대로 작동하지 않았다. 소변을 보기가 고통스러워, 소변 줄을 삽입하고자
해도 번번이 실패했다. 혼자 먹지도 혼자 입지도 못했다. 욕조에서 잠든 채
발견된 후로는 익사할까 봐 혼자 목욕하는 것도 허용되지 않았다. 자해하지
못하도록, 밤이면 커버가 씌워지고 완충제를 댄 '구유'에 들어가야 했다.

의사들은 그의 아내를 존중하여 진료 기록에 점잖은 소견을 적었다. 그의
고통은 "유전, 만성 질환, 과도한 노력, 슬픔"의 결과라고 했다. 즉 그것은
두 형제 모두에게 내려진 축복이라는 것이었다. 그러나 요하나가 남편을
집으로 데려가겠다고 하자, 그들은 만장일치로 반대했다. "그의 전반적인
상태는 너무나 심각하여 정상적인 소통과 사적인 치료에 절대적으로
부적합하다고 여겨집니다."라면서, 환자의 상태가 "끔찍하다, 비참하다, 모든
면에서 유감스러워요."라고 했다.

결국 테오조차 그녀 뜻에 반대하는 듯했다. 그녀가 찾아올 때마다
돌 같은 침묵이나 폭발하는 분노로 그녀를 맞이했다. 마치 그가 말할 수 없는
죄를 이유로 그녀를 탓하는 듯했다. 그는 의자를 집어던지고 탁자를 엎었다.
성탄절에 그녀가 가져온 꽃을 빼앗아 갈기갈기 흐트러뜨렸다. 그녀가 방문할
때마다 그 후로 며칠씩 그 일을 곱씹었고, 결국 그녀가 있는 것이 그에게 너무
큰 자극으로 여겨졌다.

환자의 화가였던 형에 대한 이야기를 들은 한 의사가 네덜란드 신문에
실린 핀센트에 관한 기사를 읽어 줌으로써 가늠하기 힘든 테오의 고독을
파헤쳐 보고자 했다. 그러나 거듭 되풀이되는 낯익은 이름을 들으면서, 그의
시선은 공허해졌고 그의 관심은 마음속 어딘가로 종잡을 수 없이 향했다.
"핀센트…… 핀센트…… 핀센트……." 하고 그는 혼잣말로 중얼거렸다.

테오 판 호흐(1890)

오베르에 있는
핀센트와 테오의 무덤

형처럼 테오도 수수께끼의 안개 속에서 사망했다. 사망일조차 분명하지 않다. 한 보고서에는 사망일이 1891년 1월 25일이라고 씌어 있지만, 병원 기록은 시신이 1월 24일에 옮겨졌다고 되어 있다. 부인의 방문 후에 사망했다는 설명도 있다. 그녀는 마지막까지 의사에게 반대하여 부검을 허락지 않았다. 나흘 후 테오는 아내의 모든 항의보다 더 크게 울리는 가문의 침묵이라는 불명예 속에 위트레흐트 공동묘지에 묻혔다.

거기서 그는 핀센트라는 별이 떠오르고 남은 판 호흐 가족이 비극의 소용돌이 속으로 사라지는 동안 거의 25년을 기다렸다. 테오가 죽고 10개월 후 1891년 12월에 리스는 오랫동안 자신의 고용주였던 이가 아내와 사별하자, 그와 결혼했다. 사실 리스는 5년 전에 몰래 그의 아이를 임신했었는데, 그 아이를 노르망디에 있는 어느 농부의 가정에 버렸다.

그 일에 대한 수치심은 무덤까지 그녀를 쫓아왔다. 살아남은 남동생 코르는 트란스발에서 돌아오지 않았다. 짧고 불행한 결혼 생활 후, 그는 1900년에 영국에 맞선 보어 전쟁에 참가했다. 그 후 오래지 않아 열병을 앓다가 총으로 자살했다. 향년 32세였다. 2년 후 빌레미나는 정신 병원에 수용되었다. 그녀는 남은 약 40년 생을 거기서 보냈다. 그 시간의 대부분 그녀는 한마디도 하지 않았고 사람들이 주는 음식을 억지로 먹었다. 그녀는 몇 차례 자살 시도를 했다.

어머니 판 호흐는 아무도 꺾을 수 없는 신앙으로 그 모든 타격을 흡수했다. "비록 그분의 해법이 아주 우울할지 모르나, 모든 것을 보시고 모든 것을 아시는 신을 믿으라." 그녀는 1907년에 사망할 때까지 그렇게 주장했다.

그 우울한 해법들 중 최소한 한 가지는 결코 그녀에게 알려지지 않았다. 1904년 핀센트의 매춘부 연인이자 헤이그에서 아내를 대신한 존재였던 신 호르닉은 운하에 몸을 던져 익사함으로써 1883년 핀센트에게 했던 맹세를 실현했다. "그래요, 내가 창녀라는 사실은 인정해요. 그런 나에게 주어진 유일한 최후는 강물에 몸을 던지는 거겠죠."

1914년 요하나 봉어르는 재혼했다가 다시 남편과 사별했다. 처음으로 출판된 핀센트의 편지와 작품의 두드러진 판매로 세상의 관심은 그녀를 향했다. 그녀는 죽은 남편을 옹호하기 위해, 그리고 분명 두 형제의 죽음 사이

여섯 달 동안 파리와 네덜란드에서 벌어졌던 끔찍한 일들을 지워 없애기 위해, 테오의 시신을 위트레흐트에서 옮겨 왔다. 그녀는 오베르의 밀밭을 내려다보는 핀센트 판 호흐 옆에 테오 판 호흐를 묻었다. 그녀는 나란히 놓인 두 무덤에 똑같은 비석을 세우고 같은 비문을 새겨 넣었다. "여기에 핀센트 판 호흐 잠들다." "여기에 테오도러 판 호흐 잠들다."

마침내 핀센트는 황야에서 자신이 바라던 재결합을 이루었다.

판 호흐의 치명상에 관한 기록

그렇게 지대한 영향을 미칠 중요성을 지녔고 차후에 악명을 불러일으킬 행위로서, 서른일곱 살의 나이에 핀센트 판 호흐를 죽음으로 이끈 사건에 관해 알려진 바는 놀랍게도 거의 없다.

확실히 말할 수 있는 것은 그가 1890년 7월 27일, 파리에서 32킬로미터쯤 떨어져 있는 오베르나 그 근처에서 입은 총상으로 사망했다는 사실이다. 그 부상은 그가 머물던 여관에서 점심을 먹고 나서 화구를 싣고 짧은 그림 여행을 떠난 후 어느 때인가 발생했다. 그는 윗배에 총알구멍이 난 채로 저녁 식사 시간이 막 지난 때에 라보 여관으로 돌아왔다. 그는 의사를 불러 달라고 청했지만 상처는 치명적이었다. 그는 약 서른 시간쯤 후 사망했다.

그 시간 동안 그를 돌보았던 두 의사는 그 상처를 검사했으며 촉진으로 몸의 중간 부분을 살폈다. 그리고 다음 결론을 내렸다. 첫째, 총알은 몸을 빠져나가지 않고 척추 부근에 박혀 있다. 둘째, 그 상처를 가한 총은 소구경 권총이다. 셋째, 총알은 흔치 않은 각도, 즉 똑바로가 아니라 비스듬한 각도로 몸에 들어왔다. 넷째, 총은 가까운 곳이 아니라, 몸에서 약간 떨어진 데서 발사되었다.[1]

그 총격 사건의 어떤 물적 증거도 제시되지 않았다. 총도 발견되지 않았다. 핀센트가 라보 여관에서 가져갔던 화구(이젤, 캔버스, 물감, 붓, 스케치북) 중 어떤 것도 되찾지 못했다. 총격 사건이 일어난 장소도 결정적으로 확인되지 않았다. 부검은 이루어지지 않았다. 그를 사망에 이르게 한 총알도 제거되지 않았다. 총격 사건을 목격한 사람도 찾아내지 못했다. 실로 총격 사건이 일어났던 대략 다섯 시간 동안 핀센트가 어디에 있었는지 그 누구도 나서서 입증하지 못했다.

핀센트가 라보 여관으로 돌아오고 나서 몇 시간이 지나지 않아, 그의

치명상으로 이어진 상황에 대한 소문들이 돌기 시작했다. 그 소문들은 신속하게 합쳐져서 7월 27일에 벌어진 사건에 대한 하나의 이야기가 되었다. 사실상 이후의 모든 설명에 받아들여진 이 이야기에 따르면, 핀센트는 그가 머물던 여관 주인인 귀스타브 라보에게서 총을 빌려, 늘 가던 오후 그림 여행에 가져갔다. 그런 다음 강둑을 기어올라 조금 멀리 그 마을 위쪽과 바깥에 놓여 있는 밀밭으로 걸어갔다. 거기에 화구를 내려놓고 자신에게 총을 쏘았다. 그 타격에 죽지는 않았지만(총알은 심장을 빗나갔다.) 까무러쳤다. 다시 의식을 찾았을 무렵, 어둠이 내려와 있었고 그는 총을 찾을 수 없었다. 그래서 비틀비틀 가파른 강둑을 다시 내려와 라보 여관으로 돌아와서 치료를 구했다.

납득할 만한 이야기였고, 지금도 납득할 만하다. 이 이야기는 부정할 수 없이 비극적인 한 인생에 어울리는 비극적인 최후를 제공했다. 인정받지 못해 힘들어하던 화가가 스스로 목숨을 끊음으로써 세상의 무시로부터 벗어날 길을 찾았다는 것이다. 이 이야기는 일찍 생겨났을 뿐 아니라, 빠르게 인기를 얻었고, 사망 직후부터 수십 년간 눈부시게 급등한 핀센트의 명성에 있어 중요한 역할을 했다. 1934년 어빙 스톤의 베스트셀러 소설인 『삶에 대한 욕망』에서 핀센트의 명성이 영원성을 부여받으며, 밀밭에서 자살했다는 이야기는 그 화가의 전설에 확고하게 새겨졌다. 20년이 지난 1950년대, 1953년에 탄생 100주년과 더불어 핀센트 판 호흐의 명성은 새로운 정점에 이르렀다.[2] 그리고 그 이야기는 3년 후 『삶에 대한 욕망』을 각색하여 만든 아카데미 수상작*이 개봉되면서 영원히 신화 속에 봉해졌다.

그러나 우리는 입수한 증거를 검토하며, 위에서 요약한 이야기가 신뢰하거나 입증할 수 없음을 발견했다. 이 기록의 목적은 7월 27일에 벌어진 사건에 관한 설명의 제시다. 그것은 사고와 그 인물에 대해 알려진 사실에 좀 더 적합한 설명이 될 것이다. 또한 전통적인 설명의 기원을 조사하려는 목적도 있다. 나아가 필자들의 견해로 볼 때, 왜 그 설명이 충분치 않은지 해명하고자 한다.[3]

* 국내에는 '열정의 랩소디'라는 제목으로 개봉되었다.

영화 「열정의 랩소디」가 개봉된 1956년에 르네 세크레탕이라는 여든두 살의 프랑스인이 그 이상한 화가에 대해 이야기하기 위해 나섰다. 그는 1890년 여름 오베르에서 핀센트와 알고 지낸 사람이었다. 그는 특권층이 사는 파리 교외에서 성장했으며, 사업이 번창하던 약사의 아들로서 핀센트가 사망하던 해 열여섯 살이었다.[4] 그때 파리의 유명한 콩도르세 국립 고등학교를 다니고 있었다. 폴 베를렌과 마르셀 프루스트가 그 학교에서 수학했으며 스테판 말라르메와 장폴 사르트르가 학생들을 가르친 적 있다.[5]

르네와 그의 형 가스통은 매해 여름 오베르에 와서 우아즈 강둑에 있는 부친의 별장에서 낚시와 사냥을 했다.[6] 르네는 특권층 학교(종종 수업을 빼먹었다.)보다 야외를 훨씬 좋아하는 10대 소년이었다. 그는 제멋대로에다 모험심이 강했다. 형인 가스통과 완전히 달랐는데, 가스통은 낚시와 사냥보다는 음악과 미술을 좋아하는 감성적인 열아홉 살 소년이었다.[7] 르네는 가스통을 통해 핀센트 판 호흐를 만났다. 그는 1956년에 프랑스 작가인 빅토르 두이토가 진행한 연재 인터뷰에서, 자신의 형과 핀센트는 미술에 대하여 많은 대화를 나누었으며 결국 이런 토론에서 핀센트가 가스통과 어울릴 구실을 찾았다고 했다.[8]

자칭 속물인[9] 르네는 미술에 대한 그들의 이야기를 무시했지만, 형과 어울리면서 많은 시간, 그 이상한 네덜란드인을 관찰했다. 두이토와 인터뷰하며, 르네는 세부 묘사와 더불어 핀센트에 대한 개인적인 초상화를 그려 냈다. 그 초상화는 그 화가와 거듭 가까운 접촉이 이루어졌음을 시사하는데, 그가 몰랐을 다른 자료들의 묘사와 일치하며, 당시에 「열정의 랩소디」가 전파한 그 화가의 성인 같은 이미지와는 전혀 유사한 데가 없었다.("그는 핀센트의 잘린 귀를 성난 고양이나 고릴라의 귀에 비교했다."[10]) 르네는 핀센트의 의복과 그의 눈빛,[11] 목소리,[12] 걸음걸이, 술에 대한 기호[13]를 묘사했고, 그와 같이 카페의 한자리에 있는 기분을 설명했다.[14]

이 모든 설명에도, 르네는 그 유명한 화가와 친했다고 주장하지는 않았다. 실은 정반대였다. 형을 따라가지 않을 때면, 르네는 소란스러운 다른 소년 무리를 이끌었다. 세크레탕 형제처럼 대부분은 여름 내내 오베르에서 방학을 보내던 파리 학생들이었다. 타고난 허세와 모험심, 짓궂은 장난기를 지닌 르네는 그들 모두가 따르고 싶어 하는 소년이었다. 르네는 뛰어난 사수로서,

다람쥐나 토끼같이 숲과 들판에서 찾아낼 수 있는 짐승을 사냥하기 위한 원정에 친구들을 데려갔다. 우아즈 강을 따라 물고기들이 가장 많은 지역으로도 안내했다. 성적인 모험도 이끌었다.[15] 감독 아들과의 연고를 통해, 정기적으로 물랭루주에서 여자들(르네는 그들을 '종군 여자 상인'이라고 불렀다.)을 불러왔고, 친구들과 여자 친구들의 즐거움을 위해 뱃놀이와 소풍을 준비했다.[16]

르네는 파리에서 다른 것도 가져왔다. 전해(1889년) 만국 박람회에서 버펄로 빌의 「와일드 웨스트 쇼」를 보았을 때 구입한 카우보이 의상이었다.[17] 그것은 술 달린 튜닉, 장화, 그리고 앞 챙이 치켜진 로데오 모자로 구성되어 있었다. 멋진 무법자 스타일은 르네의 건방진 기질과 위험을 좇는 취향, 흥청망청 신나게 노는 태도와 맞아떨어졌다.[18] 이 의상에 신빙성을 부여하기 위해(그리고 분명 위협적인 분위기를 부여하기 위해) 진짜 총을 추가했다. 두이토에게 그는 그 총이 다 부서질 지경에 제멋대로 작동하는 낡은 38구경 권총이었다고 말했다.[19] 그러나 그것은 충분히 잘 작동했다. 인디언의 공격을 물리치는 버펄로 빌 연극을 하지 않을 때면, 그 총을 다람쥐와 새, 물고기를 쏘는 데 써먹었다. 카우보이 복장을 했든 안 했든, 총은 항상 배낭 속 쉽게 손닿는 데에 넣어 두었다. 그러니 아무리 그가 장난감처럼 다루었어도, 그 총은 장난감이 아니었다.

르네의 말에 따르면 그 총은 여관 주인인 귀스타브 라보가 그에게 판(또는 빌려준) 것이었다.[20]

마을에 있을 때면, 르네는 추종자들을 이끌고 또 다른 좋아하는 놀이를 했다. 가스통의 친구, 핀센트라는 이름의 이상한 네덜란드 사람에게 짓궂은 장난을 치는 것이다.[21] 그들은 그의 커피에 소금을 넣고는 조금 떨어진 곳에서 그가 커피를 뱉어 내며 화가 나서 욕하는 광경을 지켜보았다. 그의 물감 상자에 풀뱀을 넣기도 했다. 그것을 발견했을 때, 핀센트는 까무러칠 뻔했다고 르네는 회상했다. 르네는 핀센트가 생각 중일 때 가끔 마른 붓을 빤다는 것을 알아챘고, 그리하여 그가 보지 않을 때 붓에 고춧가루를 문질러 두었다. 이는 "핀센트를 발광하게 만든" 행동이었다고 르네는 인정했다.[22]

나름의 이유로 핀센트는 성내지 않는 쪽을 택했다. 또한 점점 장난이 심해지는데도 르네를 적으로 삼지 않았다. 핀센트는 그 열여섯 살 소년에게

손수 별명을 붙여 주었다. "훈제 청어에게 공포의 대상"이라고 했는데, 낚시꾼으로서 르네의 재주에 찬사를 보내는 농담이었다. 거친 서부 의상을 걸친 모습을 자주 보면서, 그를 버펄로 빌이라고도 불렀다. 그러나 르네의 말에 따르면, 핀센트의 이상한 억양 때문에 그 이름은 퍼펄로 필[23]처럼 발음되어, 그가 그 말을 할 때마다 한차례의 조롱이 일곤 했다.

핀센트는 르네가 이끄는 패거리를 피하면서도[24](사실상 자신이 살았던 모든 곳에서 자기를 괴롭히는 사람들을 피해야 했다.) 불평 없이, 심지어 기꺼이 괴롭힘당했다.(그는 테오에게 보내는 편지에 그들에 대해서 언급한 적이 한 번도 없었다.) 두 사람은 라보 여관과 마을 바깥으로 1.5킬로미터쯤 떨어진 우아즈 강둑에 있는 늙은 밀렵꾼의 술집에서 같이 술을 마셨다. 르네는 그곳이 "우리가 특히 좋아하던 술집"[25]이었다고 했다. 핀센트가 짓궂은 르네를 참아 준 것은 흔치 않은 가스통과의 동지애를 보호하기 위해서이기도 했다. 르네의 말에 따르면 핀센트는 그림에 대한 가스통의 생각이 조숙하다고 여겼다.[26] 또한 늘 술집의 외상값을 갚아 주는 그 형제를 고맙게 여겼을 것이다.[27] 세크레탕 형제는 괜찮은 부류였다. 즉 테오 가족을 오베르로 데려오고자 하는 계획에서 중요한 역할을 할 수도 있는 점잖은 부르주아 집안 자제들이었던 것이다.[28]

그러나 르네 세크레탕은 핀센트에게 그가 다른 방도로 얻을 수 없는 것, 즉 여자를 제공했다.(오베르에는 사창가가 없었다.)[29]

르네는 '종군 여자 상인'이 파리에서 올 때면 핀센트가 얼마나 부럽게 지켜보는지 눈치챘다. 르네와 그의 지지자들이 강둑에 앉아 여자 친구에게 입맞춤을 하고 애무할 때면, 핀센트가 떨어진 곳에서 지켜보며 흥분하거나 겁냈다. "판 호흐는 점잖게 다른 곳을 보곤 했는데, 우리 젊은이들에게는 엄청나게 우스워 보였다."라고 르네는 두이토에게 말했다.[30] 늘 형의 친구를 괴롭힐 새로운 방법을 찾으면서 그 과묵한 화가에게 여자들이 엉큼한 짓을 하도록 부추겼다. "성적인 관심으로 도발하려" 한 것이다.[31]

이러한 관심이 핀센트에게 분명한 영향을 미치지 못하자,[32] 르네는 그가 귀만 잘려 나간 게 아닐 것이라고 생각하기 시작했지만,[33] 그 후에 성적인 사진과 책으로 가득한 핀센트의 주머니를 목격했다.[34] 한번은 그 화가가 숲 속에서 자위하는 모습을 목격하기도 했다.[35] 이 수치스러운 마주침은 훨씬 더

잔인하게 조롱하고 괴롭히기 위한 새로운 기회를 제공했다. 르네는 그에게 새로운 별명을 붙였다. 그를 "과부 손목의 충실한 애인"이라고 한 것이다.[36] 핀센트를 성나게 만드는 일은 점점 더 수월해졌다. 점점 더 "그는 아주 나쁘게 받아들였다. 하루는 불같이 노하여 모두를 죽이고 싶어 했다."[37]

이것이 1890년 7월에 핀센트와 르네 세크레탕 사이에 팽배해 있던 불쾌한 공기였다.

핀센트의 탄생 100주년이 지난 1960년대에 또 다른 증인이 나섰다. 1878년에 프랑스 바르비종파 화가였던 샤를 도비니의 집과 정원 근처에 살았던 한 신사의 딸이었다.[38] 도비니의 집과 정원은 오베르에서 핀센트가 즐겨 그리던 장소였다. 1960년대에 그녀는 판 호흐 형제의 전기 작가인 마르크 트라보와 면담하면서 결혼 후의 성만 써서 리베주 부인이라고 자처했다. 1890년에 그녀는 스무 살 즈음이었다.[39]

리베주 부인은 핀센트가 오베르 공동묘지 너머 밀밭에서 치명상을 입었다는 전통적인 설명을 무시했다. 그녀는 트라보에게 말했다.

나는 왜 사람들이 진짜 이야기를 하지 않는지 모르겠어요. 그것은 저기, 그러니까 공동묘지 옆이 아니었어요. ……판 호흐는 라보 여관을 나와서 샤퐁발이라는 아주 작은 마을 방향으로 향했어요. 그는 부셰의 작은 농가 안마당으로 들어섰답니다. 거기서 그는 퇴비 뒤쪽으로 모습을 감췄어요. 그러고 나서 몇 시간 후 자신을 사망으로 이끌 행동을 저질렀죠.[40]

리베주 부인은 저명인사였던 아버지가 오래전에 그 얘기를 해 주었다고 말했다. "아버지는 틀림없이 그렇게 말씀하셨어요. 아버지가 그런 터무니없는 이야기와 거짓된 역사를 지어내고 싶어 했을 리 있겠어요? 내 아버지를 알았던 사람이라면 누구라도 아버지가 항상 믿을 만한 사람이었다고 말해 줄 거예요."[41]

세월이 조금 흐른 후 베즈 부인이라는 또 다른 오베르 주민이 리베주 부인의 이야기를 확인해 주었다. 당시에 그녀는 조부가 "핀센트가 그날 낮에 라보 여관을 나서서 샤퐁발 마을 쪽으로 걸어가는 것을 보았다."[42] 그 목격자는 판 호흐가 부셰의 작은 농가 안마당으로 들어가는 것을

보았고, 얼마 뒤 총성을 들었다. 잠시 후 "할아버지가 직접 농가 안마당으로 가 봤는데, 거기에는 아무도 보이지 않았어요. 총도 피도 없었고 거름 더미뿐이었어요."

샤퐁발 마을과 공동묘지 너머 밀밭은 반대 방향이었다. 샤퐁발 마을은 라보 여관의 서쪽에, 밀밭은 동쪽에 있다. 베즈 부인이 언급한 부세 거리는 라보 여관의 서쪽으로 800미터쯤 되는 곳에서 샤퐁발로 향하는 길과 교차한다. 당시 샤퐁발로 향하는 길(현재는 카르노 거리라고 불린다.)에는 거의 30년 정도 간격이 있는 두 설명 모두에서 묘사된 담이 둘러쳐진 농가 안마당이 줄지어 있었다. 거름 더미는 그렇게 담을 두른 장소에서 흔히 보였다. 핀센트는 6.5킬로미터쯤 떨어져 있는 퐁투아로 가기 위해 종종 샤퐁발로 이어지는 길을 걸었다. 파리에서 보낸 물품을 받고 작품을 보내는 데 퐁투아의 기차를 이용하는 편이 더 편리했기 때문이다.[43] 그 길은 또한 오베르와 퐁투아 사이에 있는 우아즈 강의 굽은 곳으로 바로 이어졌다. 그곳에서 보통 르네 세크레탕을 발견할 수 있었는데,[44] 물고기가 풍부한 데다 르네가 특히 좋아하던 술집이 있기 때문이었다.[45] 이곳에서부터 르네는 종종 모험을 찾아 원정을 떠났고, 샤퐁발로 이어지는 길을 따라 오베르로 돌아왔다.

핀센트 판 호흐를 죽인 총격 사건은 아마도 밀밭이 아니라 리베주 부인과 베즈 부인이 설명한 것과 같은 샤퐁발로 향하는 길에 있던 농가 안마당이나 그 근처에서 일어난 것 같다. 게다가 치명적인 타격을 가한 총은 총에 대해 전혀 모르고 필요하지도 않은 핀센트가 가져간 게 아니라 르네 세크레탕이 가져간 듯하다. 르네는 어디든 거의 항상 그 38구경 권총을 지니고 다녔기 때문이다. 두 사람은 우연히 샤퐁발로 향하는 길에서 마주쳤거나 그들이 좋아하던 술집에서 함께 돌아오던 중이었을지도 모른다. 르네가 혼자 있든 핀센트에게 적대적인 추종자들과 있든, 핀센트는 그를 피했으므로, 그들이 함께 있었다면 필시 가스통도 함께였을 것이다.

르네는 핀센트를 성나게 할 의도로 괴롭힌 전력이 있었다. 핀센트는 난폭하게 감정을 터뜨린 과거가 있었다. 알코올의 영향이 미칠 때면 특히 더 심했다. 일단 르네의 배낭에서 총이 나오자, 고의적이든 우연이든 거친 서부에 대한 환상을 품은 부주의한 10대와 총에 대해 아무것도 모르는[46]

술 취한 화가, 그리고 오작동하기 일쑤인 낡은 권총 사이에서는 어떤 일이라도 벌어질 수 있었을 것이다.

다친 핀센트는 움직이는 게 가능해지자마자 가져왔던 화구를 남겨 둔 채 비틀거리며 큰길로 나와 라보 여관으로 향한 게 틀림없다. 처음에는 자신이 얼마나 심각하게 다쳤는지 몰랐을 것이다. 그 상처는 심하게 피를 뿜지 않았다.[47] 그러나 처음의 충격이 사라지자, 복부의 고통은 극심해졌다.[48] 세크레탕 형제는 겁에 질렸을 것이다. 그들이 핀센트를 도우려 했는지는 알 수 없다. 그러나 그들에게 권총과 핀센트의 모든 소지품을 챙길 시간과 침착성은 있었던 게 분명하고, 이윽고 그들은 황급히 밀려드는 어둠 속으로 서둘러 가 버렸다. 그리하여 그 후 베즈 부인의 조부가 나타나서 살펴보았을 때(그가 정말 그랬다면), 텅 빈 농가 안마당과 거름 더미만 발견했던 것이다.

1890년 7월 27일 사건에 대한 이러한 가설적인 재구성은 많은 모순을 해결해 주고, 많은 틈을 채워 주며, 총격 사건이 일어난 날 이후로 판 호흐 신화를 지배해 왔던 자살에 대한 전통적인 이야기의 많은 기형적인 조각들을 맞춰 준다.

• 이러한 재구성은 바로 다음 날 시작된 경찰 조사에도 불구하고, 그 사건을 둘러싼 모든 증거가 바로 그리고 영구히 사라진 점을 설명해 준다. 핀센트가 상처를 입은 상태로, 그 후에 그렇게 철저히 청소할 수는 없었을 테고, 죄지은 자가 아니라면 그가 남겨 둔 대개 가치 없는 화구를 가져가거나 숨기거나 처분할 이유가 없다. 저녁이 다가오면서, 세크레탕 형제는 자신들이 저지른 일을 허겁지겁 숨기며 뭔가(핏방울이나 사용한 탄약통 같은 것)를 놓쳤을지 모르나, 그렇더라도 경찰은 발견할 수 없었을 것이다. 경찰은 샤퐁발로 향하는 길의 농가 안마당이 아니라 저 멀리 떨어진 밀밭을 뒤지고 있었기 때문이다.

• 이것은 핀센트의 상처를 검사한 의사들이 보고한 대로 그 상처의 특이점을 설명해 준다. 즉 총이 머리가 아니라 몸에 발사된 점, 총알이 (자살에서 예상되는 똑바른 각도가 아니라) 흔치 않은 사각으로 들어온 점, 핀센트가

방아쇠를 당겼다고 하기에는 총이 너무 멀리서 발사된 것처럼 보인다[49]는
점을 설명해 준다.

• 이것은 부상을 입은 핀센트가 복부에 난 구멍과 걸을 때마다 악화되는
지독한 고통에도 불구하고, 어떻게 총격이 일어난 지점에서 라보 여관까지
몸을 이끌고 올 수 있었는지 설명해 준다. 부셰에서부터 라보 여관까지
비교적 짧은 800미터 거리(쭉 뻗은 평평한 길)라도 엄청난 노력을 요했을
것이다. 그러니 어스름 녘 밀밭에서 가파르고 평탄치 않은 길을 따라 숲진
강둑으로 한참을 내려오는 것(후일 전설은 그쪽을 택했다.)은 사실상 그의
상태에서 불가능했을 것이다.

• 이것은 사건이 일어난 저녁에 두 명의 다른 목격자가 샤퐁발로 향하는
길에서 핀센트를 본 것을 설명해 준다. 알려진 한, 전설이 총격이 일어난
지점으로 파악하고 있는 밀밭(마을의 다른 쪽) 부근에서 핀센트를 보았다고
나선 목격자는 한 명도 없다. 그가 밀밭과 라보 여관 사이에서 택했을 긴 길
어디서도 그를 보았다는 증인 역시 없다. 7월의 무더운 여름날 저녁, 해가
진 후 많은 주민들이 밖에 나와 라보 식구들처럼 먹고 마시고, 담배를 피우며,
잡담을 나누었을 것이다. 사람들이 사는 큰길을 포함하여 핀센트가 밀밭에서
여관까지 택할 수 있는 모든 경로를 고려하면, 그리고 눈에 띄게 비틀거렸을
걸음걸이를 고려하면, 누군가는 확실히 그날 밤 지났다고 알려진 길을 따라
지나가는 그를 보았어야 옳다.

• 이것은 핀센트가 자살 메모를 남기지 않은 이유와, 총격 사건 이후
테오가 핀센트의 방과 그의 작업실을 탐색하면서 아무 '작별 인사'의 흔적도
발견할 수 없었던 이유를 설명해 준다. 또한 이것은 핀센트가 그날의 그림
여행에 성가시게 캔버스와 물감 및 다른 물품으로 이루어진 짐을 가져간
이유를 설명해 준다. 그가 돌아오지 않을 작정이었다는 것은 있음 직하지
않은 행동이다.

• 이것은 첫 번째(그리고 유일한) 발사가 잘못되었을 때 "자신을 끝잖내지"

않고 라보 여관에 있는 자신의 다락방으로 돌아오는 훨씬 더 힘들고 민망한 길을 선택한 이유를 설명해 준다.[50]

• 이것은 판 호흐의 자살에 관한 이야기에서 건초 더미에 대한 이야기가 이상하게 사라진 이유를 설명해 준다. 총격 사건에 대해 최초로 쓴 설명 (그 장례식의 조문객이 보낸 한 편지 속에 쓰여 있다.)은 핀센트가 "건초 더미 앞에 이젤을 세우고 나서 자신을 쏘았다."라고 보고했다.[51] 그러나 후일 다시 만들어진 이야기는 이러한 세부 사항을 빠트렸는데, 아마도 그릇되게 널리 핀센트의 마지막 그림으로 여겨지고 있는 「까마귀가 있는 밀밭」에 건초 더미가 전혀 등장하지 않기 때문인 것 같다. 최초의 보고에 나오는 '건초 더미'는 후일 목격자들이 상기해 낸 '거름 더미'가 확실하다.

• 이것은 총격이 일어났던 당시에 많은 사람이 알았을 텐데도 70년이 지날 때까지도 치명상을 입힌 총이 어디서 비롯했는지 밝혀지지 않은 이유를 설명해 준다. 오베르는 작은 마을이고 권총은 프랑스의 시골에서 드물었다.[52] 그러나 다른 사람들에게 많이 노출된 삶을 살았던 귀스타브 라보와 그 무기를 공공연히 휘둘러 댔던 르네 세크레탕의 많은 친구들은 확실히 그 여관 주인의 진기한 화기가 낯익었을 터다. 라보의 딸인 아들렌은 핀센트의 죽음에 대한 어떤 초기 설명에서도 그녀의 아버지와 그 치명적인 무기의 관계에 대해 언급하지 않았다. 1960년대 마침내 그녀가 그 관계를 인정했을 때, 르네 세크레탕에 대한 얘기는 빠져 있었고, 대신 핀센트가 까마귀들을 겁주어 쫓아 버리기 위해 그녀의 아버지로부터 직접 입수했다고 주장했다. 그것은 그의 권총이 그 치명적인 총격 사건과 어떤 관련이 있는가를 경찰에게 설명하기 위해 (아마도 그녀의 아버지가) 만들어 낸 변명이었다. 아니면 공격성으로 악명 높은 10대 손에 총을 쥐어 준 잘못을 숨기기 위해서였을 것이다. 그리고 오랜 시간이 걸리는 난처한 취조를(심지어 재판까지) 받을 가능성에서 세크레탕 형제(그들의 아버지는 부유하고 저명한 후원자였다.)를 보호하기 위해서였을 것이다. 라보는 그 사건이 불운한 사고이거나 최악의 경우 사춘기 청소년이 저지른 장난의 끔찍한 결과라고 믿은 게 확실하다.

• 마지막으로 이렇게 재구성한 설명은 당시 목격자들의 보고에 따르면, 핀센트가 자살 시도에 대한 고백을 그렇게 주저하고, 내키지 않아 하고, 이상하게 얼버무린 이유를 설명해 준다. 경찰이 핀센트에게 자살하려고 했냐고 물었을 때, 그는 우유부단하게 "그래요, 그런 것 같소."라고 대답했다.[53] 그들이 자살 시도는 범죄라고 얘기하자, 그는 자신이 그 범죄로 비난받을지도 모른다는 것보다 다른 누구도 그 일로 비난받아서는 안 된다는 데 신경 쓰는 듯했다. 그는 "아무도 고발하지 마세요. 내가 나를 죽이고 싶었던 겁니다."[54]라고 대답했었다. 어떤 자살 행위도 자신만의 목적이 있고 홀로 집행한다는 것이 자연적인 추론인데, 핀센트는 왜 그렇게 열심히 자진해서 홀로 저지른 일이라고 주장했을까? 왜 그는 경찰관에게 그 사건에 대해 "아무도 고발하지 마세요."라고 촉구하며 혼자 책임지겠다고 주장했을까? 타인의 관련성에 대해 납득이 되지 않는 방어적인 태도는 그 사건에 관련되어 있을 거라는 어떤 암시로부터도 세크레탕 형제를 보호하려는 의도를(실로 굳건한 결심을) 나타낸다.[55]

그러나 왜 핀센트는 세크레탕 형제, 특히 그를 괴롭혔던 르네를 경찰의 취조 또는 아마도 기소로부터 보호할 정도에 이르렀을까? 왜 그는 끔찍한 사고의 희생자이면서 자살하려는 의도로 자신을 쏘았다고 거듭 고백했을까?

우리 생각에 그 대답은 핀센트가 죽음을 반겼다는 것이다. "가엾어라! 형은 후하게 행복을 누리지 못했소."라고 테오는 최후의 시간을 보내며 핀센트의 침상 옆에서 아내에게 편지를 썼다. "형이 사는 동안 우리가 좀 더 믿어 줄 수 있었다면 좋았을 텐데."[56] 장례식을 위해 오베르에 온 에밀 베르나르는 핀센트가 "죽고자 하는 바람"을 표현한 적이 있다고 말했다.[57] 핀센트의 임종을 지켜본 또 다른 목격자인 폴 가셰 박사는 장례식이 끝나고서 2주 후 테오에게 편지를 써서 "핀센트가 삶에 대해 느꼈던 자주적인 경멸"에 경외심을 표현했고,[58] 그의 최후를 순교자적 죽음에 비유했다. 핀센트 자신이 한때 썼던(그리고 뚜렷이 강조했던) 것처럼 말이다. "나는 특별히 죽음을 찾지는 않을 거다. 하지만 만일 일이 벌어진다면 피하지는 않을 거다."[59]

사실 우연히 벌어졌든 부주의나 악의에 의해 벌어졌든, 르네 세크레탕은

퓌센트에게 탈출구를 제공했을지도 모른다. 평생 동안 자살을 "비겁한 행위"이자 "불성실한 자의 행동"이라고 부인했던 핀센트는 그 탈출구를 갈망하면서도 스스로 초래하지 못해 꺼렸을 것이다.[60] 그는 파리에서 막 돌아와 있었는데, 그 방문은 테오와 어린 자식이 있는 그의 가정에 자신이 부과한 짐을 고통스럽게 인식하게 만들었다. 그리하여 핀센트는 틀림없이 '물러나서'(1888년 파리에서 물러났듯) 동생이 더 이상 심적 고통을 겪지 않게 해 줄 기회를 살폈다.(29장 참조)

얻은 것이 많았기에, 핀센트는 그저 호의를 베푼 세크레탕 형제를(심지어 말썽꾸러기에 부주의했던 르네까지) 공적인 조사의 번뜩이는 빛과 난처한 상황 속으로 끌어들일 아무런 이유도, 아무런 이득도 찾지 못한 것이 틀림없다.

우리의 재구성은 르네 세크레탕이 1956년과 1957년에 빅토르 두이토와 했던 인터뷰에 많이 의지하고 있다. 르네는 1957년 여든세 살의 나이로 사망했다.[61] 그의 예술적인 형인 가스통[62]이 조금 이름난 카바레 가수가 되어, 20대와 30대에 영화 음악[63]을 작곡하고 영화 몇 편에 출연[64] 하는 동안, 르네는 예술계와 동떨어져 살았다. 사나운 청소년기를 보낸 후에 그는 부자이자 존경받는 사회적 일원으로서 자리를 잡았다. 은행가, 사업가, 사격 챔피언으로서 성공적인 경력을 쌓았다.[65]

고령이었음에도 르네는 훌륭한 증인이었다. 그를 만났고 자주 서신을 주고받았던 두이토는 그가 인생의 끝에 이를 때까지 신체적으로나 정신적으로 건전한 상태였다고 설명했다.[66] 많은 증인들과 달리, 르네는 그 화가가 유명해지고 나서 오랜 세월 후에야 그의 마지막 나날에 대해 처음으로 이야기를 꺼냈다. 그는 그 화가의 전설에 자신의 이야기를 덧붙이거나 그의 불멸성의 일부를 자기 것으로 삼기 위해서가 아니라, 그저 기록을 바로잡기 위해 나섰다. 그는 《파리 마치》에서 영화 「열정의 랩소디」 개봉에 관한 이야기를 읽었다. 그 기사에는 핀센트 판 호흐 역할을 맡은 커크 더글러스의 사진이 실려 있었다. 원기왕성하고 잘생겼으며 건강한 더글러스의 이미지는 진실에 대한 르네의 의무감을 건드렸고 르네는 더 이상 자신의 이야기를 비밀로 할 수 없었다. 그는 그 사진이 "신발 때문에 늘 부랑자 같았던 친구와 전혀 닮은 데가 없다."라고 두이토에게 말했다.[67]

르네가 두이토에게 한 설명은 전체적으로 볼 때, 그 시대를 지배했던 어빙
스톤의 소설과 할리우드 영화의 추정과 어긋날 뿐 아니라, 세부 묘사가
풍부하고 설득력 있으며 내적 일관성이 있고 때로는 독립적으로 입증
가능하고 부풀리거나 자기 잇속을 차리고 있지 않다. 실로 그의 설명은
반쯤은 의도적이고 반쯤은 의도적이지 않게 곧잘 자기 고발적이다.

그러나 핀센트에 대한 자신의 폭력적이고 공격적이었던 행동을 놀랍도록
솔직하게 밝혔음에도, 1890년 7월 27일에 그 화가에게 일어난 치명적인
사건에서 자신이 직접적인 역할을 했다고는 결코 고백하지 않았다. 그날의
사건에 대하여, 르네는 두이토에게 핀센트가 자신의 배낭에서 총을 훔쳤다고
말했다. 그리고 그와 가스통은 7월 언젠가 노르망디에 있는 가족 별장으로
떠났으며 파리의 주요 일간지에서 그 사건에 대해 읽다가 핀센트가 죽었음을
처음으로 알았다고 막연하게 기억해 냈다.[68] 그러나 그는 그 신문이 어떤
신문이었는지는 기억나지 않고, 그 후 그런 식으로 표면화된 기사는
없었다고 했다. 그러나 그의 부정에는 그의 다른 설명에서 볼 수 있는
일관성과 확신이 부족했다. 그것은 자신이 녹음기에 대고 말하고 있음을
아는 자의 변호사 같은 신중함을 저버리고 있다. 예를 들어 그는 두이토에게
자신이 가는 곳마다 배낭(그 묵직한 권총이 들어 있는 배낭)을 가지고 다녔다고
했다. 그런데 노르망디로 떠나기 전에는 총의 분실을 눈치채지 못했다고
했다. 다른 곳에서는 총격이 일어난 날 핀센트가 그에게서 총을 훔쳤다면서
당시에 그가 여전히 오베르에 있었음을 암시했다.[69]

그의 떠들썩한 고백들 속에서만큼이나 이 불안한 부정 속에서, 우리는
평생 숨겨 왔으나, 최후에 자신의 양심을 달래기 위해 진실을(다는 아니더라도
최소한 진실의 많은 부분을) 말하지 않고는 죽을 수 없었던 사람의 목소리를
듣는다.

핀센트의 죽음이 실패한 자살 시도의 결과라는 이야기는 70년 이상의
세월에 걸쳐 모양을 갖추었다. 그 총격 사건에 관한 최초의 이야기들(그 사건
직후에 쓰인 설명들)은 자살을 언급하고 있지 않다. 핀센트를 치료했던 의사
중 한 명인 폴 가셰는 7월 28일에 테오에게 편지를 써서 오베르로 오라고
호출했는데,[70] '자해'했다는 말[71] 말고는 부상을 당한 정황이나 그 상처의

성격에 대해서 아무런 말도 하지 않았다.

핀센트의 침대 옆에서 테오가 아내에게 보낸 보고에서도 형이 자살 시도를 했다는, 또는 자살 시도가 의심된다[72]는 암시가 없다. 그는 형을 우울하게 묘사하긴 했지만("가엾어라! 형은 후하게 행복을 누리지 못했소.")[73] 자살하고 싶어 했다고 말하지는 않았다. 핀센트의 방이나 작업실에는 자살 의도를 나타내는 어떤 것도 없었다. 작별의 쪽지도 남기지 않았다. 깨끗이 정리해 놓지도 않았다.[74] 그가 가장 최근에 보낸 편지는 자신감에 찬 기분의 표현과[75] 오베르의 새로운 집에 대한 초대의 스케치[76]로 가득했다. 실로 겨우 며칠 전에 새 물감과 다른 물품을 대량으로 주문했는데, 그것은 삶을 마감하려고 계획하는 사람, 특히 동생의 돈을 쓰는 데에 그토록 민감했던 사람의 행동이라고 보기는 힘들다.

그뿐만 아니라 테오가 잘 알듯 핀센트는 항상 격렬한 용어로 자살을 거부했다. 끔찍하고 사악하다고 말했다.[77] 비겁하고[78] 불성실하다고[79] 생각했다. 1881년 보리나주에서 절망에 빠질 듯한 순간에도 동생을 안심시켰다. "내가 그런 성향이 있는 사람이라고는 정말로 생각지 않는다."[80] 깊은 우울감에 빠져 있던 또 다른 시기인 드렌터에서도, 그는 자살에 관한 자신의 감정을 분명하게 밝혔다. "슬쩍 떠난다든가 종적을 감추는 것은, 지금이든 언제든 너나 나나 절대 안 된다. 그건 자살 행위나 다름없다."[81]

테오는 또한 형에 대해 잘 알았기에 자살을 시도하더라도 총을 사용하지는 않으리라는 것을 알았다. 총은 사실상 핀센트가 전혀 모르는 장치였다.[82] 한편 핀센트는 독에 대해서는 잘 알았고, 훨씬 간편하고 덜 괴롭게 자신을 떠나보내기 위해 그 지식을 이용할 수 있었다.[83] 자살하는 여러 방법 중에서, 익사를 항상 가장 '예술적'이라고 여겼고[84] 자살할 조짐을 보였던(불쾌했던 순간에 한 번) 유일한 방법도 이것이었다.[85]

핀센트가 자살 시도를 했을 가능성을 제기한 첫 번째 해설자는 그 총격을 목격한 사람도, 임종의 자리에 있었던 사람도 아니었다. 7월 30일 에밀 베르나르는 핀센트의 장례식에 참석하러 오베르에 왔다. 이틀 후 그는 비평가인 알베르 오리에에게 편지 한 통을 보냈다. 베르나르는 보다 일찍이 2년 전 아를에서 핀센트가 귓불을 자른 사건에 대하여 떠들썩하게 허구적인 설명을 오리에에게 보냈었다.[86] 장례식 이후 오리에에게 보낸 편지에는

처음으로 그 총격 사건에 대한 묘사가 기록되어 있고 또한 처음으로 자살 시도에 대한 암시가 있다. "일요일 저녁(7월 27일)에 오베르 교외로 가서, 건초 더미 앞에 이젤을 세웠고 그 성 뒤로 가서 권총으로 자신을 쏘았소."[87]

이 설명의 근거가 무엇이었을까? 베르나르는 마을 사람들, 특히 핀센트가 사망한 여관의 주인인 귀스타브 라보에게서 자세한 이야기를 들었다고 주장했다. 그러나 베르나르는 생산성 넘치고 창의적인 이야기꾼이었고,[88] 라보는 설명을 남기지 않았으며, 마을은 장례식 즈음에 근거 없는 소문으로 떠들썩했다. 경찰은 이미 그 총격 사건을 조사하고 목격자를 면담하기 시작했다. 핀센트가 정신 병원에 수용된 적이 있음을 알고 그의 기형적인 귀를 본 사람들은 재빨리 자해와 자살의 관련성을 추정하기 시작했다.

그 상관관계는 머잖아 조사에서 틀렸음이 밝혀질 터였다.[89] 자살했으리라는 의심은 급격히 고조되어 그 지방의 수도원장은 핀센트의 시신을 교구의 영구차로 운반하거나 교회 근처에 묻기 거부했다.[90]

일주일 후(8월 7일) 지방 신문 《에코 퐁투아지앵》에 실린 간략한 기사는 자살에 관한 선정적인 소문을 거부했고 솔직한 말로 그 사건을 보고하면서, 사고의 가능성을 두드러지게 열어 두었다.

> 7월 27일 일요일, 오베르에 머물던 네덜란드 화가 핀센트 판 호흐(37세)가 들판에서 권총으로 자신을 쏘았으나, 상처만 입고 자신의 방으로 돌아왔으며, 거기서 이틀 후 사망했다.[91]

사실 그 사건을 조사하던 경찰관들은 처음에 그들 사이에 우발적인 총격이 오갔다고 추정했다.[92] 그들은 면담을 통해 핀센트가 화기에 익숙지 않다는 것(그가 총을 소지한 모습을 보인 적이 한 번도 없었다.),[93] 가끔 폭음을 한다는 것, 그림 소풍에 술병을 가지고 간다는 것, 태도가 서툴고 신중하지 못하여 사고를 당하기 쉽다[94]는 것을 금방 알아챘을 것이다.

그들은 차후의 연구들이 보여 준 것을 확실히 경험으로 알았을 것이다. 즉 총을 사용한 자살의 압도적인 다수(98퍼센트)가 가슴이나 배가 아니라 머리를 쏜다는 것이다.[95] 핀센트가 바로 의사를 찾은 것 또한 우발적인 총격 사건을 가리켰다. 정말로 자살할 사람이라면 두 번째 발사로 자신의 목숨을

끝장냈지 배에 총알을 박은 채 라보 여관을 향해 가파르고 힘든 내리막길을 내려오지 않았을 것이다.[96] 다시 방아쇠를 당기는 것이 훨씬 덜 힘들고 훨씬 덜 고통을 초래했을 것이다. 또한 핀센트를 돌보던 의사들은 이미 경찰에게 그 치명적인 발사가 이상한 각도로, 너무 먼 곳에서[97] 일어났음을 이야기했을 것이다. 이 각도는 그것이 우발적으로 발사되었음을 암시하며 거리의 문제는 다른 누군가가 방아쇠를 당겼을 가능성을 암시한다.

실로 경찰에게 주된 질문은 총격 사건이 자살이었느냐 우연이었느냐가 아니라, 타인과의 관련 여부였을 것이다. 타인과의 관련 가능성은 총과 핀센트의 화구가 모두 사라진 것으로 더욱 그럴듯해졌다. 낮에 그 지역을 철저히 수사했지만 잃어버린 물건 중 하나도 건지지 못했을 때(그리고 단 한 가지도 주민들이 제출하지 않았을 때), 필연적인 추정은 총격이 벌어진 당시 또는 그 직후에 누군가가 증거물을 숨기거나 없애 버렸다는 것이었다.

그러나 화가를 자살로 몰아가는 극적인 이야기는 핀센트의 전설에 논리나 증거로 뿌리 뽑을 수 없는 씨앗을 심어 놓았다. 1890년 7월 27일에 벌어진 사건에 관하여 직접적으로 아는 사람들조차 그 이야기의 매력에 굴복했다. 안톤 히르스히흐는 핀센트가 상처를 입은 날 라보 여관에 어쩌다 묵던 스물세 살의 네덜란드 화가였다. 22년 후인 1912년, 히르스히흐가 1890년의 그 밤에 자신이 목격했던 사건에 관한 기억을 처음 기록으로 남겼을 때, 그는 자살을 언급하지 않았다. 그는 핀센트의 말만 기억했다. "가서 의사를 불러 주게. ……들판에서 스스로 상처를 입혔네. ……거기서 권총으로 나를 쐈어."[98] 그것은 자살 기도를 뜻할 수도 있으나 부주의한 사고에도 부합하는 진술이다.

1934년(어빙 스톤이 『삶에 대한 욕망』에서 베르나르의 우울한 이야기에 영원성을 부여한 때)이 되어서야, 히르스히흐는 44년 전인 1890년 7월의 그날, 핀센트가 자살하려 했음을 증언했다. "아직도 작은 다락방의 작은 침대에서 끔찍한 고통에 사로잡혀 있는 그가 생생하다오. '더 이상 견딜 수 없었네. 그래서 나를 쐈어.'라고 그는 말했소."[99]

베르나르의 편지와 더불어 시작된 이야기(밀밭에서 자살을 시도했다는 이야기)는 1950년대에 이르러 완벽하게 구체화되었다. 핀센트 탄생 100주년은 그 화가의 삶과 작업에 대해 10년간 이어지는 축하의 발단이

되었다. 아들렌 라보는 베르나르의 빈약한 이야기가 핀센트 최후의 나날에 관한 결정적인 설명으로 바뀌는 데 주된 책임을 지고 있다. 그녀는 여관 주인인 귀스타브 라보의 딸로서 총격이 일어났던 당시 열세 살이었다. 1950년대와 1960년대 아들렌은 핀센트의 죽음에 관해 거듭 인터뷰를 했다. 그러면서 새로운 세부 사항들이 덧붙여졌는데, 그 이야기들은 저마다 극적인 사건을 더욱 강화했다.[100]

아들렌의 설명은 대체로 베르나르가 한 이야기의 윤곽을 따랐으며, 베르나르가 그랬듯 사망한 자신의 아버지를 최종적인 이야기의 출처로 주장했다. 그 여관 주인이 목격하지 않은 일(총격 자체)에 대해서는 핀센트가 사망하기 전 어느 때인가 그녀의 아버지에게 털어놓았다고 주장했다.

이 과정에 의해, 60년간 수수께끼에 싸여 있던 사건이 갑자기 풍부한 세부 사항을 지닌 기록이 되었다. 예를 들어 다음은 총격 사건이 일어났던 날에 대하여 아들렌이 1956년에 내놓은 설명(그녀가 처음으로 한 설명)이다.

> 핀센트는 전에 그림을 그렸던, 오베르 성 뒤의 밀밭으로 갔다. 그 성은 당시 파리의 메센에 사는 고스랭 씨가 소유한 것이었다. 그 성은 우리 집에서 500미터 넘게 떨어져 있다. 커다란 나무들이 그늘을 드리운 다소 경사진 비탈길을 오르면 그 성에 이를 수 있다. 우리는 그가 그 성에서 얼마나 떨어져 있었는지 모른다. 그날 오후 성벽을 따라 놓여 있는 깊숙한 오솔길에서(나의 아버지는 그렇게 알아들었다.) 핀센트는 자신을 쏘고 실신했다. 밤의 찬 기운에 그는 다시 살아났다. 자신을 끝장내고자 두 손 두 발로 기어 총을 찾았지만, 발견하지 못했다.(그 총은 다음 날에도 발견되지 않았다.) 그러고 나서 핀센트는 일어나 섰고 언덕 비탈을 기어 내려와 우리 집으로 돌아왔다.[101]

아들렌 라보의 설명은 여러 가지 이유로 신뢰하기가 어려워 보인다. 첫째, 그녀의 이야기는 대부분 전해 들은 것이다.[102] 즉 그녀가 실제로 목격한 것이나 들은 것이 아니라, 그녀의 아버지가 보았거나 들은 것을 그녀에게 전해 준 이야기와 관련 있다. 둘째, 여러 번에 걸친 그녀의 설명은 종종 한 이야기 내에서도 앞뒤가 맞지 않고 이야기들 간에도 엇갈린다.[103] 셋째, 그녀의 설명은 아버지가 그 유명한 화가와 친했음을 증명하려는 결심

때문에(ㄱ 계획은 ㄱ녀 필생의 사업이 되었다.) 왜곡되어 있다.[104] 넷째, 그녀가 나중에 한 설명은 보다 이른 시기에 한 설명보다 엄청나게 자세하다. 특히 그녀는 극적인 분위기를 강화하기 위해 종종 대화를 추가했고,[105] 때로는 장면 전체에 마법을 부렸다.[106] 다섯째, 그녀는 비평가에게 대응하기 위해 또는 모순된 내용을 바로잡기 위해 시간이 흐르면서 자신의 설명을 조정한 것처럼 보인다.[107]

당장의 요구에 아들렌이 자신의 이야기를 끼워 맞춘 최고의 예는 아마도 마지막 인터뷰(1960년대)에서 했던 깜짝 놀랄 만한 인정이었을 것이다. 그때 그녀는 핀센트 판 호흐를 죽인 총이 아버지의 소유물이었음을 인정했다.[108] 당시에 핀센트가 그 치명적인 무기를 어디서 왜 입수했는지 진지한 조사가 있었지만, 그녀도 그녀의 아버지도 70년 이상 자진해서 밝히지 않은 사실이었다.[109]

아들렌의 새로운 설명은 그 권총이 그녀 아버지의 것이었다는 르네 세크레탕의 이야기를 확인해 주었지만, 핀센트가 그 총을 르네의 배낭에서 훔친 것이라는 르네의 알리바이를 확인해 주지는 못했다. 대신 그녀는 핀센트가 "까마귀를 겁주어 쫓아 버리기 위해" 그 총을 아버지에게 부탁했다고 인터뷰 기자(트라보)에게 말했다. 그것은 명백한 거짓인데, 핀센트는 새를 무서워하지 않았고 까마귀는 특히 길조로 생각했기 때문이다.[110] 그러나 아들렌이 그 이야기를 했을 당시에, 핀센트의 마지막 그림은 「까마귀가 있는 밀밭」이라고 널리 여겨지고 있었다. 그래서 그것은 그녀의 이야기에 신빙성을 부여했고 그 그림에 특별히 진한 감동을 부여했다. 현재 「까마귀가 있는 밀밭」은 7월 10일 즈음, 즉 치명적인 총격 사건이 일어나기 2주 전에 그려졌다고 알려져 있다.[111]

1890년 7월 27일에 벌어진 사건에 대한 우리의 재구성은 직접적으로나 정황적으로나 공식 기록에 있는 모든 증거에 대한 분석과 아들렌 라보가 여러 번 했던 이야기에서부터 르네 세크레탕이 임종 시에 들려준 고백에 이르기까지, 그날의 사건과 관계있는 모든 증인들의 증언을 바탕으로 했다.

이것은 또한 정확히 존 리월드가 1930년대에 오베르를 방문해 핀센트가 사망한 시기에 그곳에 살았던 마을 주민들을 면담하며 들었던 이야기이기도

하다. 비할 데 없는 성실함과 철저함을 지닌 학자였던 리월드는 인상주의와 후기 인상주의 모두에 관한 궁극적인 권위자가 되었다. 그는 양 사조에 대하여 두 번의 권위 있는 설문 조사서를 작성했고, 세잔과 쇠라에 관한 책을 포함하여 여러 권을 펴냈다. 그가 들은 이야기는 "소년들이 우발적으로 핀센트를 쏘았고" "그들은 살해 행위로 고발당할까 봐 두려워 얘기하기를 꺼렸으며 판 호흐는 그들을 보호하고 순교자가 되기로 결심했다."라는 것이었다.[112]

 50년 후(1988년) 리월드는 이 이야기를 윌프레드 아널드라는 젊은 학자에게 들려주었고, 아널드는 그 이야기를 1992년 『핀센트 판 호흐: 약물, 위기, 창조성』에 포함시켰다. 아널드는 솔직하게 그 이야기가 리월드 덕분이라고 했고 리월드는 2년 후 사망했다. 우리가 아는 바로 리월드가 오베르에서 들었던 판 호흐의 죽음에 대한 다른 이야기를 직접적으로 확인해 주거나 제기한 적은 없다. 그러나 그는 빅토르 두이토가 르네 세크레탕과 한 인터뷰를 인용하면서 후기 인상주의의 중요한 개관을 수정했다. 그 개관 속에서 판 호흐를 죽인 무기가 젊은 르네가 귀스타브 라보에게서 입수한 권총이었다는 사실이 처음으로 드러났다.[113] 꼼꼼한 학자인 리월드는 르네 세크레탕이 그 화가를 고문 지경에 이르도록 괴롭힌 것과 그를 죽음에 이르게 한 무기를 제공한 데 죄책감에 시달리며 한 이야기가 20년 전 들었던 소문을 확인해 준다는 것을 깨달을 수밖에 없었다. 소년들이 우발적으로 핀센트 판 호흐를 죽음에 이르게 했다는 소문 말이다.

부록에 대한 덧주

1 핀센트의 상처에 관한 모든 보고는 43장 참조.

2 스라르 판 회흐텐, 「허구의 영웅 핀센트 판 호흐」, 『핀센트 판 호흐 신화』(1993) 162쪽.

3 이 기록의 많은 자료들은 본문(주로 43장)등 그것들이 이야기와 관련 있는 지점에서도 등장한다. 우리는 그 자료를 가능한 한 명확하고 설득력 있게 제시하기 위해 이 기록으로 모두 가져왔다.

4 르네 세크레탕은 1874년 1월에 출생했다.(빅토르 두이토, 「판 호흐의 알려지지 않은 두 친구: 가스통과 르네 세크레탕 형제, 그들이 본 핀센트」, 《아스퀼라프》(1957. 3.) 57쪽)

5 두이토 39쪽.

6 폴 가세, 「테오도뤼스와 핀센트 판 호흐의 의사들」(《아스퀼라프》(1957. 3.) 38쪽)

7 가스통은 1871년 12월에 출생했다.(두이토 57쪽)

8-9 두이토 40쪽.

10 두이토 55쪽.

11 두이토 55~56쪽.

12 "그는 항상 내가 이미 언급했던, 많은 곳을 돌아다닌 사람의 정의하기 힘든 억양으로 프랑스어를 구사했다."(두이토 56쪽)

13 명확히 72도의 페르노.(두이토 41쪽)

14 두이토 40쪽.

15 두이토 42쪽.

16 두이토 39쪽.

17 르네의 말에 따르면 버펄로 빌은 당시 젊은이들 사이에서 선풍적으로 유행했다.(두이토 45쪽)

18 두이토 45쪽.

19-20 두이토 46쪽.

21 두이토 56쪽.

22 두이토 42쪽.

23 두이토 45쪽.

24-25 두이토 41쪽.

26-27 두이토 56쪽.

28 43장 참조.

29 두이토 44쪽.

30 두이토 42쪽.

31 두이토 47쪽.

32 두이토 44쪽.

33-34 두이토 42쪽.

35 두이토 44쪽.

36 두이토 42쪽.

37 두이토 41쪽.

38 43장 참조.

39 트라보는 리베주 부인이 마르헤릿 가셰 나이쯤으로, 핀센트의 사망 당시에 스무 살이었다고 했다.(마르크 에도 트라보, 『핀센트 판 호흐』(1969) 326쪽)

40 트라보 326쪽.

41 트라보는 "퍼즐은 남아 있다. 왜 90년이 지난 이 설명이 핀센트의 어떤 전기에도 나타나지 않은 것일까?"라고 언급한다.(트라보 326쪽)

42 켄 윌키, 『판 호흐를 찾아서』(1991) 124쪽.

43 1911년 플라스하르트에게 보낸 편지에 히르스히흐는 퐁투아행 여행에 핀센트와 동행한 이야기를 했다(히르스히흐, A. M.이 플라스하르트, A.에게 보낸 편지(1911. 9. 8.), 얀 판 크림펜의 글, 「1912년에 핀센트를 기억하는 친구들」(1988) 86쪽)

44 두이토 42~43쪽.

45 두이토 41쪽.

46 핀센트는 르네가 배낭에 권총을 가지고 다니는 것을 알았다. 전에도 자주 보았기 때문이다.(두이토, 46쪽)

47 두이토, 에드거 르로이, 「핀센트 판 호흐와 잘린 귀의 드라마」(《아스퀼라프》(1936) 280쪽. 43장 참조)

48 히르스히흐 A. M.이 브레디우스 A.에게 보낸

편지(1934)(트라보, 328쪽. 43장 참조)

49 두이토, 르로이, 280쪽. 43장 참조.

50 설명 마지막 부록에서 아들렌 라보는 핀센트가 실신 상태에서 깨어난 후 다시 자신을 쏘려 시도했지만 총을 찾지 못했다고 주장했다.(아들렌 라보, 「오베르쉬르우아즈에 머물던 핀센트 판 호흐에 대한 기억들」, 『핀센트 판 호흐의 기록들』(1956). 『판 호흐: 회고전』(1986) 214쪽에 재수록) 이는 사실일 수 있다. 즉 세크레탕 형제가 이미 가져갔을 가능성이 있다.

51 로널드 픽밴스, 『생레미와 오베르에서의 판 호흐』(1986) 216쪽.

52 유진 웨버, 『프랑스인이 된 농부들: 프랑스 시골의 근대화, 1870~1914』(1976) 40쪽.

53-54 아들렌 라보 215쪽.

55 경관이 총격 사건에 다른 사람이 개입했을 가능성을 핀센트에게 따져 묻자, 흥미롭게도 귀스타브 라보가 끼어들어 질문을 막았다. 라보의 딸은 핀센트가 경관에게 "아무도 고소하지 마세요. 내가 나를 죽이고 싶었던 겁니다."라고 말한 후, 그녀의 아버지는 "다소 거칠게, 더 이상 우기지 말 것을 경관에게 간청했다."라고 한다.(아들렌 라보, 215쪽) 이 간섭은 그녀의 말처럼 핀센트에 대한 귀스타브 라보의 배려로 볼 수 있다. 또는 무방비한 섬망 증세에 빠져 있는 핀센트가 총격 사건에 세크레탕 형제가 연루되어 있음을 시사하지 못하게 하려는 시도로 볼 수도 있다.

56 테오 판 호흐가 요하나 판 호흐 봉어르에게 보낸 편지(1890. 7. 28.)

57 에밀 베르나르가 알베르 오리에에게 보낸 편지(베르나르, 「핀센트의 장례식에 관하여」. 스테인, 220쪽)

58 폴페르디낭 가셰가 테오 판 호흐에게 보낸 편지(1890. 8. 15.)

59 요하나 판 호흐 봉어르, 『핀센트 판 호흐의 모든 편지들』(1978)(이후 BVG로 표기), 편지(1885. 1.). 레오 얀센, 한스 루이텐, 니엔케 베커, 『핀센트 판

호흐, 편지들, 모든 삽화와 주석이 달린 판』(2009), 편지(1984. 12. 10.). "만일 내가 급사한다면…… **내가 특별히 찾지는 않겠지만 그것이 닥친다면 거부하지는 않겠다.** ……너는 해골 위에 서게 되겠지. 대단히 불안정한 입지에 말이다."

60 1882년 헤이그에서 테오에게 보낸 편지에 핀센트는 자신의 영웅인 밀레를 인용했다. "자살이란 항상 불성실한 자의 행동으로 여겨진다." 편지(1882. 7. 6.). 15장 참조.

61 두이토 57쪽.

62 가스통 세크레탕은 1943년에 사망했다.

63 루네 루스, 「비투스 앙 비테스」(1927).

64 「그는 매력적이다」(1932), 「미소를 지으며」(1936), 「초록색 제복」(1937), 「하루의 끝」(1939).

65 두이토 57~58쪽, 22쪽. 42장 참조.

66 두이토 57쪽.

67 두이토 57쪽.

68 두이토 47쪽.

69 르네는 강에서 수영한 것에 대해 두이토에게 분명하게 언급했다. "우리는 총을 낚시 도구와 잡낭들…… 바지들과 같이 그곳에 놔두었다. 운 나쁘게도 판 호흐가 사용한 날, 그게 작동했다."(46쪽)

70 폴 가셰 박사가 테오에게 보낸 편지(1890. 7. 27.). 디스텔, 스테인, 『세잔에서 판 호흐』(1999), 『가셰 박사의 수집품』 265쪽. 또한 BVG에서 봉어르의 『회고록』 52쪽 참조. 43장 참조.

71 "아주 유감스럽게도 당신의 휴식을 방해할 수밖에 없군요. 하지만 당신에게 바로 편지를 쓰는 것이 내가 해야 할 바 같소. ……당신의 형인 핀센트가 사람을 보내 나를 불렀소. 그는 나를 바로 만나고 싶어 했소. 나는 라보 여관으로 가서 그가 매우 아프다는 것을 알았소. 그는 자해했소."(BVG, 52쪽)

72 "형이 매우 아파요. 상세히 말하지는 않겠소, 너무 심란하다오. 하지만 사랑하는 당신에게 그의 생명이 위험에 처해 있음을 알려야겠구려."(테오 판 호흐가 요하나 판 호흐 봉어르에게 보낸 편지(1890. 7. 28.)

『짧은 행복』(1999) 269쪽)

73　테오 판 호흐가 요하나 판 호흐 봉어르에게 보낸
　　편지(1890. 7. 28.), 얀센과 로베르트, 269쪽. 이것은
　　아마도 테오가 대단히 충격적인 진실로부터 젊은
　　엄마를, 혹은 또 한 번의 난처한 상황으로부터
　　가문을 보호하려던 것 같다. 핀센트의 상태에 대한
　　테오의 보고는 이미 오베르에 퍼지고 있던 자살
　　미수에 대한 얘기보다 좀 더 설득력 있다.(그리고
　　핀센트의 생각에 가깝게 들린다.)

74　핀센트가 폐기한 편지 초안과 찢어 버린 편지는 그의
　　책상에 놓인 서류 사이에서 테오가 읽게 할 의도로
　　남겨 둔 것이 결코 아니었다.(42장 참조)

75　42장 참조.

76　트라보 337~340쪽.

77　"그러면 내가 절망하고, 강물 같은 데로
　　뛰어들어야만 하는가? 신은 그것을 금하셨어. 내가
　　사악한 사람이었다면 그리했겠지만 말이다."(BVG
　　193. 43장 참조)

78　같은 글. 43장 참조.

79　BVG 212(1882. 7. 6.). 각주 60) 참조. 15장 참조.

80　같은 글. 15장 참조.

81　BVG 337(1883. 10. 31.). 43장 참조.

82　핀센트 사후의 몇몇 시도는 그가 사망하기에 앞서
　　총을 쥔 적이 있다고 말한다.(A. S. A. 하트릭,
　　『50년에 걸친 어느 화가의 순례』(1939) 42쪽.
　　폴 고갱, 『개인적인 일지』(1963) 126~127쪽.)
　　폴 가셰(각주 93) 참조) 또한 그렇게 주장했다.
　　그럼에도 핀센트는 생레미에서 보낸 한 편지에서
　　화기에 대한 무지(그리고 그에 대한 경멸)을
　　분명히 밝혔다. "작업실을 좀 더 잘 지켜야 해.
　　……다른 사람들이 내 처지 같았다면 총을 쓰고도
　　남았겠지."(1889. 9.). 43장 참조.

83　각주 48) 참조.

84　43장 참조.

85　아를에서 핀센트는 그를 정신 병원에 수용해
　　달라는 이웃의 탄원에 반항하며 시장에게 말했다.
　　"이 선량한 사람들을 한 번이라도 기쁘게 해 줄 수

있다면 강물에 몸을 내던질 준비가 되어 있다."(38장
참조)

86　41장 참조.

87　픽뱅스 216쪽. 필연적으로 오리에에게 한
　　베르나르의 이야기는 그 자살극에서 매우 중시되고
　　있다. 베르나르는 편지에 적었다. "사망하기 전에
　　핀센트가 자살은 전적으로 계산된, 명료한 것이며
　　'죽고자 하는 바람'의 발현이라고 했다." 베르나르의
　　설명에 따르면, 특히 극적인 제스처로, 상처가 낫는
　　대로 다시 그 일을 행하겠다는 위협을 했다.(스테인
　　219~220쪽) 트라보(328쪽)와 같은 이후의 연대기
　　편자들은 거부할 수 없이 주의를 끄는 이 내용을
　　택했다. "가셰는 여전히 핀센트에게 완치의 희망이
　　있다고 말했다. 핀센트는 바로 대답했다. "**나는 또다시
　　그 일을 행할 거요.**"

88　베르나르는 오리에에게 그 사건을 기독교적인
　　순교로 전환해 제 방식으로 설명했다. "격렬한
　　충격으로(총알이 가슴 아래를 지나갔네.) 판
　　호흐는 쓰러졌다네. 하지만 일어나 섰고 다시 세
　　차례 쓰러지고 나서야 자신이 지내던 여관으로
　　돌아왔네. ……상처에 대해서 누구에게 어떤 말도
　　하지 않은 채." 베르나르의 말, 스테인 220쪽. 43장
　　참조. 아를에서 핀센트가 귀를 자른 사건에 대해
　　베르나르가 이와 유사하게 거짓으로 기독교적인
　　해설을 한 데 관해서는 41장 참조.

89　R. R. 로스, H. B. 매케이, 『자해』(1979). "자해자의
　　행동에 죽고자 하는 의도가 담겨 있는 경우는 드물며
　　사망할 위험이 아주 낮은 경우도 종종 있다. 비록
　　자해자가 자신의 행동으로 죽음을 초래할 수도
　　있지만, 많은 사례에서 그런 일은 일어나지 않는다.
　　핀센트의 행동은 자살 충동이라기보다는 자살에
　　대한 반의도적인 행동이다."(15쪽) 또한 배런트 W.
　　월시와 폴 M. 로센의 토론 참조. 『자해: 이론, 연구,
　　치료』(1988) 3~53쪽. "자살과 자해의 유사성은
　　기만적일 수 있다. 양쪽의 행동 방식은 자발적이고
　　양쪽의 결과 모두 구체적인 신체적 피해다. 그럼에도
　　슈나이드먼이 제시한 '자살의 10가지 보편적 특징'의

틀에 기반할 때, 두 행동은 많은 측면에서 다르며 몇 가지 점에서는 정반대다."(51쪽)

90 트라보 335쪽. 43장 참조.

91 트라보 333쪽.

92 베르나르의 신파적인 설명도 인정하다. "여관 주인이 그 사건의 모든 세부 사항에 대해서 이야기해 주었네."라고 오리에에게 보내는 편지에 적었다.(에밀 베르나르가 알베르 오리에에게 보낸 편지, 스테인 219~220쪽)

93 「가셰 박사의 흥미로운 사례」278~279쪽. 두이토는 그 의사의 아들인 폴이 퍼트린 최근 이야기를 보고한다. 1957년에 핀센트가 그 의사의 수집품 속에서 틀을 씌우지 않은 그림에 대해 논쟁한 후 권총으로 아버지를 위협했다는 이야기다. 우리는 이 주장을 그 후 얼마 안 되어 벌어진 총상에 의한 핀센트의 사망과 연관하고자 날조해 낸 시도로 판단하여 무시한다.(42장 참조)

94 생폴드모졸 요양원에서, 핀센트는 다수의 복제화를 기름이나 물감에 빠트렸든지 복제화 위에 엎질러서 아끼던 복제화 일부를 못 쓰게 되었다고 했다. 40장 참조.

95 464건의 총기 자살 행위에 대한 연구에서 자살을 초래한 총상 중 8건, 즉 2퍼센트만이 가슴이나 복부에 난 상처였다고 보고했다.(핀센트 J. M. 디 마이오, 『총상: 화기, 탄도학, 법의학적 기술의 실제적 양상들』(1999) 14장 358쪽)

96 "커다란 나무들이 그늘을 드리운 다소 경사진 비탈길을 오르면 그 밀밭에 이를 수 있다."(아들렌 라보의 말, 스테인 215쪽)

97 폴 가셰, 두이토, 르로이 169~192쪽. 트라보 327쪽. 43장 참조.

98 "Allez me chercher le docteur…… je me suis blessé dans les champs…… je me suis tiré un coup de revolver là." A. M. 히르스히흐가 A. 브레디우스 박사에게 보낸 편지(1911. 8.). 부분적으로 얀 판 크림펜의 글에 실려 있다. 「1912년에 핀센트를 기억하는 친구들」

86쪽. 히르스히흐의 회고를 평가할 때, 아들렌 라보가 '터무니없다'(캐리 라보의 말, 스테인 211~212쪽)라고 표현한 형편없는 핀센트의 프랑스어와 아들렌의 상반된 설명을 감안해야 한다. 그녀는 핀센트가 그날 밤 여관에 들어올 때 아무 말도 하지 않았다고 했다.(같은 글)

99 A. M. 히르스히흐가 A. 브레디우스 박사에게 보낸 편지(1934). 트라보 328쪽.

100 아들렌이 같은 사건(핀센트가 총격이 일어난 후 라보 여관으로 돌아온 일)에 대해서 한 세 개의 상반된 설명을 다음 자료에서 비교해 참조. (1) 막시밀리앵 고티에, 「푸른색 옷을 입은 여자가 귀가 잘려 있는 남자에 대해 우리에게 말한다」,《누벨 리테레르》(1953. 4. 16.) (2) 아들렌 라보의 말, 스테인 211~219쪽 (3) 트라보 325~326쪽.

101 아들렌 라보의 말, 스테인 214쪽.

102 아들렌은 그녀가 말하는 사건의 "다수의 경우"에만 그 자리에 있었다고 주장했다. "판 호흐의 고통을 명백히 목격하지는 않았습니다." 아들렌 라보의 말, 스테인 215쪽. 전해 들은 증거는 일반적으로 법정에서 신뢰할 수 없는 것으로 여겨지므로 인정할 수 없다. 이 규칙에는 임종 시 진술과 이익이 되지 않는 맹세 같은 예외가 있으나, 우리는 전해 들은 아들렌의 설명이 이 예외에 해당한다고 생각지 않는다. 한 예가 경찰과 핀센트의 면담에 대한 설명이다. 그 면담을 문자 그대로 재구성하여 제시하고 있음에도, 그녀는 그 방에 있었다고 주장하지는 않았다. 열세 살 소녀가 참석을 요청받았을 것 같지는 않다.

103 예를 들어 아들렌이 처음으로 한 설명(1953)에서, 핀센트는 여관에 들어와 "한마디 말 없이" 방으로 올라갔다고 했다. 그녀의 두 번째 설명(1956)에서는 핀센트가 올라가는 길에 그녀의 어머니와 짤막하게 얘기를 주고받았다고 회상했다. 세 번째 설명(1960년대)에서는 핀센트가 방으로 올라가는 길에 극적인 막간 설명을 덧붙였다. "그는 균형을 잃지 않기 위해 당구대에 몇 분간 기대어 있었고,

나지막한 음성으로 대답했다. '아, 아무 일도 아녜요, 좀 다쳤어요.'" 또 다른 예도 있다. 아들렌의 첫 번째 설명에서는, 그녀의 아버지가 핀센트의 방에서 나오는 신음을 제일 먼저 듣는다. 나중 설명에서는 그녀 자신이 처음으로 신음을 듣고, 돕기 위해 아버지를 부른다.

104 아들렌은 다양한 설명들을 아버지의 친절, 정중함, 그리고 특히 최후의 고통을 겪는 화가를 보호해 주려던 태도를 설명하고자 채워 넣었다. 이를테면 경찰들이 핀센트에게 총격 사건에 관해 질문하러 왔을 때, 그녀의 아버지가 "경찰들보다 먼저 방에 들어가서 핀센트에게 프랑스 법은 그런 사건에 조사를 명하므로 경관이 조사를 하러 올 거라고 일러 주었다." 경찰관이 핀센트에게 불친절한 어조로 말하자 그녀의 아버지는 "태도를 부드럽게 해 달라고 간청했다."

105 첫 번째 설명에서 아들렌은 총격 사건에 대한 조사의 일부로서 경찰이 핀센트와 주고받은 면담을 짧게 요약해서만 말했다. 그러나 두 번째(1956)에는 주고받는 말을 그대로 길게 옮기며 대화하는 사람들의 말을 직접 인용했다.

106 아들렌의 첫 번째 설명에 따르면, 그녀의 아버지는 핀센트 방으로 가서 그가 다친 것을 발견했다. 그때 "핀센트는 아버지에게 상처를 보여 주었고 이번에는 빗맞은 게 아니기를 정말로 바란다고 했다." 두 번째 설명에서, 두 사람의 상호 작용은 늘어났다. "'무슨 문제가 있소? 아픈가요?'라고 아버지가 물었다. 그러자 핀센트는 셔츠를 올렸고 아버지에게 가슴 부분에 난 작은 상처를 보여 주었다. 아버지는 외쳤다. '이 가련한 사람아, 무슨 짓을 한 거요?' '자살하고 싶었어요.'라고 핀센트는 대답했다." 그녀가 세 번째이자 마지막 설명을 할 때쯤에는 주고받은 말들이 하나의 완벽한 극적인 장면으로 발전해 있었다. "문은 잠겨 있지 않고, 아버지는 들어가서 핀센트가 좁다란 철제 침대에 누워 얼굴을 벽 쪽으로 돌린 것을 보았다. 아버지는 아래층으로 와서 식사하라고 부드럽게 말했다. 그런데 대답이

없었다. '무슨 문제가 있소?' 아버지가 물었다. 그러자 핀센트 씨가 조심스럽게 아버지 쪽으로 몸을 돌렸다. '보세요……' 하고 그는 말을 시작했다. 아버지의 손을 잡고 제 가슴 아랫부분에 작게 난 구멍으로 피가 흐르는 걸 보여 주었다. 다시 한 번 아버지가 물었다. '무슨 짓을 한 거요?' 이번에는 핀센트 씨가 대답했다. '나를 쏘았어요…… 일을 망친 게 아니기를 바랄 뿐입니다.'"

107 아들렌의 두 번째 설명에서, 그녀는 총이 발사되었을 때 핀센트가 실신했다는 세부 설명을 덧붙였다. 그것은 그가 자살을 기도했다면 왜 총을 다시 쏘지 않았는지 설명하기 위해서가 분명하다. 그가 의식을 되찾았을 무렵에는 저녁이 되어 있었고 그는 어둠 속에서 총을 찾을 수 없었다. 그럼에도 그는 여전히 "자신을 끝장내기"를 기도하며 "두 손 두 발로 기어서" 총을 찾았다고 그녀는 분명하게 말했다.

108 트라보 325~326쪽.

109 이후 인터뷰에서 아들렌은 그 총에 아버지가 관련 있다는 얘기가 왜 전에 나오지 않았는지 설명했다. 처음에는 그녀의 아버지가 그 총이 그의 소유였다는 사실을 단순히 잊어버렸다고 했다. 즉 그는 "너무 속상해서 그가 권총을 핀센트에게 빌려주었다는 사실을 바로 기억하지 못했다."(트라보 326쪽) 그리고 나서는 사실 당시에 그가 경찰관에게 사실을 밝혔다고 했다. 경찰관이 핀센트에게 "그 권총이 어디서 나왔소?"라고 묻자, 그녀의 아버지는 "그가 빌려준 것이었다고 서둘러 설명했다." 그리고 그녀는 핀센트가 그 말에 확인도 부인도 하지 않았다고 했다.(트라보 329쪽)

110 1877년 목가적인 작품들을 그리던 때에 핀센트는 까마귀가 "머리에 내려앉으면, 하늘이 이들을 인정하고 축복한다는 표시"라고 로마인들이 믿었다며 그 이야기에 찬동했다.(1887. 11. 24.) 핀센트가 평생 새에 대해 품었던 애정과 지식, 대담함에 대한 좀 더 많은 이야기를 위해서는 3장 참조.

111 『편지 모음』 개정판에서, 핀센트가 밀밭의 까마귀

그림을 끝냈다고 보고하는 편지의 날짜는 1890년
7월 10일로 되어 있다. 42장 참조.

112 윌프레드 아널드, 『핀센트 판 호흐: 약물, 위기,
 창조성』(1992) 259쪽.

113 존 리월드, 『판 호흐에서부터 고갱까지 후기
 인상주의』 3판(1978) 403쪽, 380쪽.

본 문 내 수 록 된
흑 백 화 보 크 레 디 트

화가
반 고흐
이전의

판 호흐

1판 1쇄 펴냄 2016년 1월 28일
1판 2쇄 펴냄 2016년 2월 23일

지은이 스티븐 네이페 · 그레고리 화이트 스미스
옮긴이 최준영
발행인 박근섭 · 박상준
펴낸곳 ㈜민음사

출판등록 1966. 5. 19. 제16-490호
주소 서울특별시 강남구 신사동 506 도산대로1길 62
(우편번호 06027)
대표전화 515-2000 팩시밀리 515-2007
홈페이지 www.minumsa.com

한국어판 ⓒ ㈜민음사, 2016. Printed in Seoul, Korea
ISBN 978-89-374-3243-9 (03600)